ISBN 978-0-243-57407-0
PIBN 10767182

# 1 MONTH OF
# FREE
## READING

at

## www.ForgottenBooks.com

By purchasing this book you are eligible for one month membership to ForgottenBooks.com, giving you unlimited access to our entire collection of over 700,000 titles via our web site and mobile apps.

To claim your free month visit:
www.forgottenbooks.com/free767182

LA

# CHRONIQUE DES ARTS

## ET DE LA CURIOSITÉ

PARIS. — IMPRIMERIE F. DEBONS ET C⁶, 16, RUE DU CROISSANT

LA

# CHRONIQUE DES ARTS

ET

# DE LA CURIOSITÉ

SUPPLÉMENT A LA *GAZETTE DES BEAUX-ARTS*

ANNÉE 1876

PARIS

AUX BUREAUX DE LA *GAZETTE DES BEAUX-ARTS*

3, RUE LAFFITTE, 3

Nº 1. — 1876.   BUREAUX, 3, RUE LAFFITTE.   1er janvier.

LA

# CHRONIQUE DES ARTS

## ET DE LA CURIOSITÉ

### SUPPLÉMENT A LA *GAZETTE DES BEAUX-ARTS*

#### PARAISSANT LE SAMEDI MATIN

*Les abonnés à une année entière de la* Gazette des Beaux-Arts *reçoivent gratuitement la* Chronique des Arts et de la Curiosité.

PARIS ET DÉPARTEMENTS :

Un an. . . . . . . . . . . . 12 fr.   |   Six mois. . . . . . . . . . . 8 fr.

## AVIS IMPORTANT

L'*Administration de la* Gazette des Beaux-Arts *prie les personnes dont l'abonnement vient d'expirer de vouloir bien le renouveler le plus tôt possible, pour ne pas éprouver de retard dans la réception de la livraison de Janvier.*

*Des tirages spéciaux sur parchemin, Japon, Chine, etc., ont été faits des gravures hors texte publiées dans cette livraison. Nous donnerons dans la prochaine* CHRONIQUE *les prix des différents états de ces estampes.*

## MOUVEMENT DES ARTS

#### SCULPTURES, MARBRES, ETC.

Me Charles Oudart, commissaire-priseur ; M. O'doard, expert.

*Clésinger.* Tête du Christ : marbre blanc, 1.650 fr.
*Dufaure de Broussé.* Jeune femme en costume de la Renaissance et le pendant ; bustes en marbre blanc. Les deux : 4.440 fr.
Id. Lili, statuette en marbre blanc, 2.230 fr.
Id. Mignon, statuette en marbre blanc, 2.900 fr.
*Lebroc.* Bacchantes et satyres, groupe en marbre blanc, 5.100 fr.
*Pint* (Eugène). Deux Sphinx accroupis, statues monumentales en marbre blanc, 3.900 fr.
*Torelli.* Tasso Torquato, statue en marbre blanc, 5.509 fr.

#### COLLECTION DES MONNAIES, DE M. WINGATE

Il a été vendu à Londres, le lundi de la semaine dernière et les deux jours suivants, le cabinet d'anciennes monnaies écossaises, bien connu, formé par M. Wingate, l'auteur du recueil de monnaies écossaises illustrées. A ce cabinet on avait ajouté des pièces provenant des collections de MM. Bergue, Lindsay, Forster, Christmas, Hay et Newton, etc.

Parmi les plus importantes, dit le *Journal des Débats*, nous citerons un penny du prince Henry de Northumberland, frappé à Carlisle, sous le règne de David Ier, vendu 650 fr.; un penny d'Inverness, d'Alexandre III, avec une légende inusitée, 525 fr.; un farthing (liard d'Angleterre), du même règne, 500 fr.; un farthing de Robert Bruce, 1.050 fr.; un halfpenny de David le second, 875 fr.; un groat et un demi-groat (une pièce de 4 sous et une demi-pièce de 4 sous), de Robert le second, frappés à la Monnaie de Dundee, 750 fr.; un demi-penny de Robert III, frappé à la Monnaie de Perth, 650 fr.; un demi-Saint-André très-rare, 1.250 fr.; un autre un peu différent, 775 fr.; un Saint-André de Jacques Ier, 700 fr.; un demi-Saint-André, 650 fr.

Un groat (pièce de 4 sous) de Jacques II. de la Monnaie de Stirling, 525 fr.; un Saint-André, 750 fr.; un demi-Saint-André, 1.275 fr.; un groat, avec buste vêtu de Jacques IV, 750 fr ; une licorne, du même règne, avec le nombre IV après le nom du roi et les légendes en caractères romains, 1.175 fr.; un deux tiers de Saint-André, 1.225 fr.; un tiers de rider (cavalier), 650 fr.; un deux tiers bonnet, pièce de Jacques V, frappée en 1540, 450 fr., et un tiers de la même pièce, même date, 1.025 fr.

Les suivantes sont de la reine Marie. Un demi-teston, monnaie française en or, sans date, 375 fr.; un teston, avec buste couronné à droite, 1.553, 1.525 fr.; un demi-teston, avec buste à gauche, 625 fr.; un lion unique, frappé en 1553, avec les armes de l'Écosse couronnées entre deux quintefeuilles, 2.025 fr.; un ryal, avec buste à gauche, 350 fr.; un demi-ryal, 600 fr.; un thistle-dollar, de 1578, 525 fr.; un demi-thistle-dollar, 1581, 900 fr.; une pièce d'argent, de Jacques VI, demi-dollar, 1578, 525 fr.

Une pièce de 40 shillings, de 1578 trois quarts armé, avec l'épée en or, 2.

pièce de 20 liv. st. 1374, 875 fr.; un noble, monnaie d'or, nu-tête à gauche, 1580, 750 fr.; un deux tiers de lion, 1387, 525 fr.; un tiers de lion, 1584, 603 fr.; une pièce à chapeau, 1592, 875 fr.; une union après l'accession, 375 fr.; une demi-union, 750 fr.; un quart d'union, 300 fr.

Cette vente a réalisé 81.576 fr.

―――――

## CONCOURS ET EXPOSITIONS

―

### Cinquième exposition de l'Union centrale

D'après une décision nouvelle du conseil d'administration, l'Exposition de 1876 sera ouverte le 1er août prochain et close le 21 novembre suivant, sans aucune prorogation, en sorte que le temps de sa durée sera de trois mois et vingt jours. Le conseil a décidé que les vingt jours complémentaires de novembre seront francs de tous droits de place pour les exposants.

Le conseil a modifié légèrement les prix des surfaces horizontales mesurées sur le sol. le prix des surfaces verticales restant le même.

Pour tous renseignements, s'adresser à l'Union centrale, 3, place des Vosges.

―

M. H. Guilheneuc, maire de Port-Louis, prépare pour le printemps prochain, une Exposition de costumes bretons et, en même temps, de céramique : elle aura lieu à **Quimper.**

―

L'Exposition rétrospective de **Reims** sera ouverte du 17 avril au 19 juin prochain : elle comprendra toutes les curiosités recueillies dans les départements de la Champagne.

―――――

## NOUVELLES

―

.\*. L'Académie des beaux-arts, dans sa séance du mercredi 29 décembre, a élu M. Thomas membre titulaire pour remplir la place vacante dans la section de sculpture, par suite du décès de M. Barye.

Une ligne sautée dans notre dernier compte rendu nous a fait omettre les noms des quatre candidats qui venaient en tête de la liste dressée par l'Académie. C'étaient MM. Thomas, Paul Dubois, Crank et Chapu.

M. Thomas qui vient d'être élu est né à Paris; prix de Rome en 1848, médaille de 3e classe en 1857, de 1re classe en 1861 et en 1867 (E. U.), il a été nommé chevalier de la Légion d'honneur en 1867.

La section de peinture de l'Académie, dans la même séance, a présenté, dans l'ordre suivant, comme candidats à la place vacante dans l'Académie des beaux-arts par suite du décès de M. Pils :

MM. Bouguereau, Langée, Bonnat, Jalabert, Boulanger.

L'Académie a ajouté à cette liste, dans l'ordre ci-après, les noms de MM. Timbal et Landelle.

.\*. Dans sa dernière séance, l'Académie des inscriptions et belles-lettres a élu membres correspondants, en remplacement de MM. Deville, l'abbé Cochet et Eichoff, décédés, MM. Albert Dumont, Castan et Tamizay-Delaroque.

.\*. M. Carrier-Belleuse vient d'être nommé directeur des travaux d'art à la Manufacture nationale de Sèvres.

M. Carrier-Belleuse est un de nos artistes les plus compétents en céramique. Non-seulement il a étudié avec soin cette branche de l'art, mais il a rempli pendant plusieurs années les fonctions de directeur général des travaux d'art de la grande Manufacture de Minton.

.\*. M. Charles Landelle vient de terminer, dans la chapelle Saint-Joseph, à Saint-Sulpice, deux peintures murales qui représentent, l'une, la mort de Saint-Joseph, et l'autre la révélation du mystère de l'incarnation.

.\*. Les œuvres d'art sauvées du *Magenta* arriveront prochainement à Paris.

.\*. M. le Ministre de l'instruction publique, des cultes et des beaux-arts, a déposé à la Chambre une demande d'un crédit spécial de 25 000 francs destinés à l'ouverture de l'atelier de mosaïque, dont la création a été décidée en suite de la proposition du conseil de perfectionnement de la Manufacture nationale de Sèvres. Nous pouvons annoncer que dès que les ateliers seront ouverts, on admettra gratuitement à suivre les travaux les personnes qui se présenteront pour étudier les procédés de fabrication et l'emploi des matériaux pour la confection des mosaïques. C'est là une mesure qui ne peut manquer d'être approuvée, car elle répond à l'esprit d'une institution qui a pour mission de servir les besoins de nos industries, et qui doit leur communiquer, avec toutes les facilités désirables, les ressources dont elle dispose.

(*Bulletin de l'Union centrale.*)

.\*. Nous avons annoncé qu'une souscription venait d'être ouverte pour élever un monument à la mémoire de Carpeaux et exécuter sa dernière production : la statue de Watteau. L'*Union artistique, littéraire et scientifique valenciennoise de Paris* se charge de réunir toutes les souscriptions de la capitale. A cet effet, elle a nommé une commission composée de : MM. Auvray, statuaire ; Baillet, artiste dramatique ; Chérier, peintre ; Crank, docteur-médecin ; Delzant, avocat ; Guillaume, architecte ; Hiolle, statuaire ; Mascart, professeur au Collège de France ; Moyaux, architecte ; Parent, architecte ; Quecq, avocat ; Wallon, architecte.

.*. On vient de placer dans la salle des Miniatures, au Louvre, divers objets d'art.

Deux porcelaines de Mme Jaquotot, d'après la *Vierge de Foligno* et la *Vierge à la jardinière*, par Raphaël. Ces deux peintures ont été léguées au Musée du Louvre par M. Comairas-Jaquotot, fils de l'auteur.

Une *Vue de Paris en* 1787, par le chevalier de l'Espinasse ; aquarelle d'une finesse remarquable et d'une exactitude qui en fait un document d'une grande valeur archéologique pour les histoires de Paris.

.*. Les ouvriers et les habitants du Creuzot ont pris l'initiative de l'érection d'un monument à la mémoire de M. Schneider. Les listes de souscriptions sont couvertes déjà de plus de 25.000 signatures.

.*. Le conseil d'administration de l'*Union centrale* a voté à l'unanimité une lettre de félicitations qui sera adressée à M. Adrien Dubouché, membre du comité de patronage, pour le don généreux qu'il vient de faire au Musée de céramique de Limoges, en lui offrant la collection des porcelaines de M. Albert Jacquemart, qu'il a acquise dans ce but.

.*. Quelques-uns des nombreux admirateurs du peintre Chintreuil ont eu la pensée de rendre un hommage mérité à sa mémoire en lui élevant un buste dans sa ville natale. Ils ont formé un comité composé de M. Maurice Richard, ancien ministre des beaux-arts ; MM. Francisque Rive et comte d'Osmoy, députés ; M. Carpentier et M. le docteur Aimé Martin, auxquels ils ont adjoint M. Herbet, maire de Pont-de-Vaux (Ain), où est né Chintreuil, et M. Léon Dallemagne, peintre.

M. le ministre de l'instruction publique et des beaux-arts a promis un marbre. Une souscription ouverte à la Chambre a déjà réuni les noms des députés des départements voisins. Ces députés sont :

MM. Francisque Rive, Charles Bernard, Lucien Brun, Paul Cottin, Henri Germain, Mercier, Thiersot, Warnier, Acloque, Ducarre, Ch. Rolland, Duréault, Félix Renauld, Alfred André, Jordan, Flottard, le comte d'Osmoy, Edmond Turquet, le marquis de la Guiche, Mathieu.

M. le comte Léopold le Hon, conseiller général pour le canton de Pont-de-Vaux, souscrit pour la somme de cent francs.

.*. D'après une dépêche adressée de Pyrgos à la *Gazette de Cologne*, on aurait trouvé à Olympie une statue de marbre de Nike, offrande des Messéniens de Naupacte et œuvre de Pœonios ; l'inscription est bien conservée.

---

## TRIBUNAUX

-

Ainsi que nous le rappelions dernièrement à propos des tapisseries de Châlons, — dont la vente a été suspendue, pour toujours, nous l'espérons, les livres, manuscrits, tableaux et

objets d'art, faisant partie du domaine public, sont inaliénables et imprescriptibles. Le tribunal civil de la Seine a rendu, la semaine dernière, un arrêt qui confirme cette jurisprudence.

En 1804, un bibliophile distingué, M. Chardon de la Rochette, était envoyé par le ministre de l'intérieur Chaptal, afin de choisir pour la Bibliothèque nationale les manuscrits les plus importants se trouvant dans la bibliothèque du département de l'Aube. Il mit notamment de côté un manuscrit italien du quatorzième siècle, très-précieux, la *Concordance des canons discordants*, de Gratien. Ce splendide manuscrit, longtemps après, a été mis en vente en Angleterre et acquis par M. Bachelin-Dellorenne. L'administration de la Bibliothèque nationale l'a revendiqué comme sa propriété.

Le tribunal en a ordonné la restitution et a condamné M. Bachelin-Deflorenne aux dépens, « Attendu, en droit, est-il dit dans le jugement, que le domaine public comprend tout ce qui, par sa nature et sa destination, constitue entre les mains de l'Etat un dépôt immuable, définitivement consacré à l'usage de tous. »

## Œuvres d'art ; gage du propriétaire

Le ministère des beaux-arts avait commandé, en 1868, à M. Chenillon, statuaire, un groupe en marbre représentant des *Religieux occupés à greffer un arbre*, moyennant la somme de 5.000 francs. Sur le prix convenu, l'administration lui avait déjà payé, en divers àcompte, 4.800 francs, outre le marbre qu'elle avait fourni. Le solde du prix devait être versé à l'achèvement complet de l'œuvre, qui demandait quelques jours encore de travail pour être terminée *ad unguem*. De plus, l'administration des beaux-arts, en 1874, lui avait acheté et payé 1.500 francs un plâtre ayant pour sujet un *Chien qui pleure son maître disparu sous la glace*, et l'avait chargé d'en exécuter une reproduction en marbre.

M. Chenillon est mort le 30 octobre dernier, laissant ces deux œuvres dans son atelier, rue du Montparnasse, 32. Après l'inventaire, Mme veuve Chollet, la légataire universelle de l'artiste, a fait prévenir l'administration des beaux-arts afin qu'elle fît enlever les deux groupes qui lui appartenaient. Mais le propriétaire de la maison où se trouve l'atelier, à qui il est dû 3.600 francs de loyer, s'est opposé à leur enlèvement. Il a donc fallu l'assigner en référé et soumettre le différend à la justice.

Me Huet, avoué, s'est présenté pour le directour des beaux-arts et a soutenu qu'il s'agissait d'objets, d'œuvres d'art, appartenant à l'Etat, inaliénables et imprescriptibles comme dépendant du domaine public et qui, par conséquent, ne pouvaient, en aucune façon, servir au gage au propriétaire.

Me Collet, avoué, a défendu les droits du propriétaire, qui doivent s'étendre sur tous les objets qui existent dans les lieux loués et constituent son gage.

M. le président, considérant qu'il s'agit

d'une question de propriété qu'il n'appartient pas au juge des référés de trancher, dit qu'il n'y a lieu à référé et renvoie les parties à se pourvoir.

—❦—

## LA TAPISSERIE DE BAYEUX

—

Le *Times* donne sur la tapisserie de Bayeux, qui est au nombre des objets historiques les plus précieux que nous possédions, des détails intéressants pour l'Angleterre et pour la France.

Une reproduction fidèle vient d'en être publiée à Londres, en 79 planches, par la Société d'Arundel, avec des notes historiques de M. Frank Rede Fowke :

« La tapisserie de Bayeux, dit le *Times,* est bien connue des historiens, des antiquaires et d'un petit nombre de touristes. C'est une précieuse relique des temps passés ; à l'aide des renseignements qu'elle fournit, on a pu rendre compte d'une manière authentique de la conquête des Normands. Il est remarquable que, quelle que soit la divergence des opinions sur la date précise, le lieu de sa confection, tous les écrivains s'accordent à reconnaître qu'elle offre le tableau incontestablement fidèle de la conquête de l'Angleterre par les Normands. Le nom de tapisserie suggère l'idée d'une grande tenture destinée à la décoration des murs d'une salle ; cependant la tapisserie de Bayeux n'est pas cela, et M. Fowke propose de lui donner une dénomination plus exacte : celle de broderie historique. C'est, en réalité, une bande de toile de plus de 230 pieds de long sur environ 20 pouces de large, sur laquelle l'histoire de la conquête normande est tracée à l'aiguille, à l'aide de fils de laine de huit couleurs différentes.

« On y compte 72 compartiments ou scènes dans lesquelles figurent 623 personnes, 202 chevaux et mulets, 55 chiens, 505 animaux différents, 37 bâtiments, 41 vaisseaux et barques et 49 arbres, ce qui donne un total de 1.512 objets. Le côté historique de la tapisserie est en grande partie compris dans une longueur de 13 pieds et quelques pouces, au-dessus et au-dessous de laquelle se trouvent deux bordures contenant des liens, des oiseaux, des chameaux, des minotaures, des dragons, des sphinx, quelques-unes des fables d'Ésope et de Phèdre, des scènes de manège, de chasse, etc. Parfois la bordure entre dans la trame de l'histoire et contient des allusions allégoriques aux scènes qui y sont retracées.

« Pendant sept siècles, la tapisserie de Bayeux a été menacée d'une destruction complète ou partielle. Même à une époque récente, sa conservation a été compromise ; pour la sauver pendant la guerre, on l'avait empaquetée et cachée. Elle est maintenant rendue à son cadre, protégée par une glace et placée dans le bâtiment qui a été élevé à Bayeux pour la recevoir. La permission a été accordée d'en prendre des photographies. Ce sont ces photographies, qui peuvent se reproduire autant de fois qu'on le voudra et à un prix relativement peu élevé, qui composent la majeure partie du livre publié à Londres par M. Frank

Rede Fowke. Cet ivre forme un volume in-4° ; il contient, outre 7 planches d'illustration, 200 pages imprimées qui e donnent le commentaire, et un appendice divisé en deux parties, dont la première traite des arts, des costumes, du langage, des usages et coutues, et enfin de la topographie du XIe siècle ; la semde partie contient une analyse de toutes les opinios qui se sont produites sur l'antiquité et l'oteur de la tapisserie. La description de cette tisserie, telle qu'elle est donnée dans cet ouvrag, forme un ouvrage complet sur l'histoire de cett époque.

« La premiè illustration est un portrait d'Édouard le Cafesseur, assis sur son trône sous un dais, dans ue large salle d'audience de son palais. L'un des deux personnages qui sont en conversation avec le roi, suivant M. Fowke, est incontestablemet Harold. Les planches II à XVII représentent la isite d'Harold à William. Cette visite semble avir été amicale, d'autant plus que Harold assistait uillaume dans une expédition en Bretagne. Les isidents de cette expédition sont exposés dans l planches XVIII à XXVII. Dans l'avant-dernière e ces planches, nous voyons mentionné Bagias, c Bayeux, où Harold fit au duc Guillaume le sement de lui livrer l'Angleterre.

« Harold retone ensuite en Angleterre pour y trouver Edouarde Confesseur sur son lit de mort. Ici, pour une rson ou pour une autre, l'auteur de la tapisserie interverti l'ordre des événements. La section qui rt d'illustration à cette devise : « *Hic portatur rpus Edwardi regis ad ecclesiam sti Petri apli (sacti Petri apostoli)* » précède celle dans laquelle Éouard adresse ses dernières injonctions à ses issaux, et meurt. Ces événements sont immédiatment suivis du couronnement d'Harold, malgr le serment récent qu'il a fait à Guillaume. Pol expliquer cette inversion dans les dernières scies, M. Fowke dit que cet arrangement avait ue signification particulière ; qu'elle indiquait non-selement la hâte qu'on avait apportée aux funéraibs du roi Edouard, — hâte telle que le roi fut, par ainsi dire, enterré avant d'avoir rendu le derniesoupir, — mais qu'elle signifiait aussi que la pae préliminaire de l'histoire était terminée et qu nous entrons dans un nouveau sujet : le droit d succession au trône vacant. Dans la partie préliuaire (planche XXVIII) se trouve l'épisode intitu : *Ubi unus clericus et Œligyva* qui a embarssé tous les commentateurs. M. Fowke analye les opinions qui ont été données sur ce difficile roblème.

« Dans la plaphe XXXIII, où Harold est couronné comme ix Anglorum, jusqu'à la dernière planche LXXVI est dépeinte l'histoire de la conquête. Les préatifs de Guillaume, sa traversée, son débarquemt à Peversey, les mouvements stratégiques dearchers et des cavaliers normands, la bataille d'Haings, la mort d'Harold et la fuite des Anglais noi montrent à quel point l'auteur de la tapissericonnaissait dans leurs moindres détails ces événemnts.

« Suivant la adition qui existe encore chez les habitants de Bæux, on attribue la confection de la tapisserie à reine Mathilde. Où et quand est née cette traditu ? Il est impossible de le dire. Beaucoup d'édices et d'objets de vénération à Bayeux passeutpour avoir été érigés ou créés à l'instigation de a reine Mathilde, qui paraît avoir été un modèle e patriotisme. De là la tendance à

lui attribuer tout grand ouvrge dont l'origine est inconnue. Ce qu'il y a de cenin, c'est que la première mention que l'on ait découverte de la tapisserie en question se trouve dans un inventaire des ornements de la cathédrale de Bayeux, daté de 1476. Parmi les articles, on trouve ceux-ci : « Ung mantel duquel, come on dit, le duc Guillaume estoit vestu, quan il espousa la ducesse, tout d'or tirey. » Et pls loin : « Une tente très-longue et étroite de toile broderie de ymages et escripteaulx faisant représentation du conquest d'Angleterre. » En 1563, la apisserie est mentionnée de nouveau comm « une toile à broderie. »

« Vers la fin du dix-septime siècle, les antiquaires Lancelot et Montfacon portèrent leur attention sur cette tapisser, qui apparemment était restée dans l'obscurit à Bayeux pendant deux siècles. C'est à eux qu'a doit la publication de la théorie qui attribue la apisserie à la reine Mathilde d'après les on-dit quls avaient recueillis à Bayeux. D'autres antiquaes, suivant la trace de ces savants, n'hésitèrent as à reproduire la théorie proposée et à lui douer ainsi plus d'autorité.

« Une autre hypothèse prte à cette tapisserie une origine anglaise ; cette upposition s'appuie surtout sur l'orthographe de ertains mots, comme ceastra, franel, œligyva, etc. D'autres veulent, au contraire, que cette tapisrie, qui depuis les temps les plus reculés appaaent à la cathédrale de Bayeux, ait été fabriqué par les ordres de l'évêque Odon. Cet évêque étt frère de Guillaume le Conquérant, et l'on troue fréquemment son portrait dans la tapisserie En outre, il était évêque de Bayeux depuis pls de cinquante ans, et pendant son épiscopat il a rien négligé pour orner la cathédrale.

« Quant à la date de la cofection de la tapisserie, c'est un second problme. La plupart des antiquaires s'accordent à 1 considérer comme une œuvre du onzième sièck et des détails, tels que l'absence des chaperons es faucons, auxquels on ne commença à en metre que vers 1220, les deux V au lieu du W, la reemblance des lettres avec celles que l'on voit su les monuments du onzième siècle, la fidélité des costumes, des armes, de l'accoutrement, tc., tout corrobore cette opinion. M. Fowke lumème la considère « comme une œuvre contmporaine, et comme « probablement exécutée à Bayeux, par les or- « dres de l'évêque Odon, ar les ouvriers du « pays. »

<hr/>

## NÉCROLOGIE

M. **Achille Jubinal**, ltérateur et ancien député, est mort des suited'une pleurésie qui était en voie de guérison. Une imprudence a amené une rechute à lauelle le malade a succombé en quelques heures. M. Jubinal était âgé de soixante-cinq uns. l était né le 24 octobre 1810.

Ancien élève de l'Ecole es Chartes, il avait publié divers manuscrits ltéraires du moyen

âge et divers ouvrages à gravures. Il s'occupait beaucoup d'art, et, l'année dernière, à l'exposition rétrospective organisée par l'Union centrale, on a pu voir de curieux spécimens de son intéressante collection.

M. Jubinal a fondé et généreusement doté une bibliothèque et un musée à Bagnères-de-Bigorre.

<hr/>

Joseph-Henri **Delange** vient de mourir, à Naples, dans sa 72e année.

Avec Siguol, mort précisément il y a une année, disparaissent les deux plus anciens et plus loyaux représentants du commerce de la curiosité. De leurs magasins étaient sorties une foule de pièces qui ont fait la réputation des cabinets les plus célèbres, en un temps d'ailleurs où les belles choses étaient moins rares et moins coûteuses qu'aujourd'hui.

Avant que de quitter son magasin si connu du quai Voltaire, H. Delange avait édité trois livres remarquables sur la céramique, illustrés de planches in-folio en chromolithographie exécutées d'après les pièces les plus remarquables des musées et des collections d'Europe. Les Faïences dites de Henri II, les Faïences de Bernard Palissy, et enfin le Recueil de faïences italiennes se sont depuis longtemps classés dans la bibliothèque des amateurs de céramique et de beaux livres.

Ces études historiques avaient amené H. Delange à la pratique de l'art de terre, et en quittant Paris, il s'était établi à Naples où, secondé par un de ses fils, il avait transformé une ancienne faïencerie. A des produits, d'ailleurs excellents, mais entièrement dépourvus de toute qualité d'art, il en avait substitué d'autres, inspirés des meilleurs modèles orientaux et européens, qui consistent surtout en carreaux de revêtement.

A. D.

On annonce de Liége la mort de M^me **Julie Palmyre Van Marcke**, peintre de fleurs de grand talent, décédée en cette ville à l'âge de 74 ans.

M^me Van Marcke était la fille de M. Robert, directeur de la manufacture de porcelaines de Sèvres. Son fils aîné, Emile Van Marcke, fixé à Paris, est le paysagiste et peintre d'animaux qui continue avec tant de distinction la tradition des Brascassat et des Troyon.

<hr/>

## BIBLIOGRAPHIE

*Le Jugement dernier. — Retable de l'Hôtel-Dieu de Beaune*, monographie, par M. J.-B. Boudrot. Beaune, 1875. Grand in-4°, fig.

M. l'abbé Boudrot, qui a entrepris d'écrire l'histoire complète de l'Hôtel-Dieu de Beaune, vient de publier isolément le fascicule que nous

d'une question de propriété qu'il n'appartient pas au juge des référés de trancher, dit qu'il n'y a lieu à référé et renvoie les parties à se pourvoir.

———————

## LA TAPISSERIE DE BAYEUX

—

Le *Times* donne sur la tapisserie de Bayeux, qui est au nombre des objets historiques les plus précieux que nous possédions, des détails intéressants pour l'Angleterre et pour la France.

Une reproduction fidèle vient d'en être publiée à Londres, en 79 planches, par la Société d'Arundel, avec des notes historiques de M. Frank Rede Fowke :

« La tapisserie de Bayeux, dit le *Times*, est bien connue des historiens, des antiquaires et d'un petit nombre de touristes. C'est une précieuse relique des temps passés ; à l'aide des renseignements qu'elle fournit, on a pu rendre compte d'une manière authentique de la conquête des Normands. Il est remarquable que, quelle que soit la divergence des opinions sur la date précise, le lieu de sa confection, tous les écrivains s'accordent à reconnaître qu'elle offre le tableau incontestablement fidèle de la conquête de l'Angleterre par les Normands. Le nom de tapisserie suggère l'idée d'une grande tenture destinée à la décoration des murs d'une salle ; cependant la tapisserie de Bayeux n'est pas cela, et M. Fowke propose de lui donner une dénomination plus exacte : celle de broderie historique. C'est, en réalité, une bande de toile de plus de 230 pieds de long sur environ 20 pouces de large, sur laquelle l'histoire de la conquête normande est tracée à l'aiguille, à l'aide de fils de laine de huit couleurs différentes.

« On y compte 72 compartiments ou scènes dans lesquelles figurent 623 personnes, 202 chevaux et mulets, 55 chiens, 505 animaux différents, 37 bâtiments, 41 vaisseaux et barques et 49 arbres, ce qui donne un total de 1.512 objets. Le côté historique de la tapisserie est en grande partie compris dans une longueur de 43 pieds et quelques pouces, au-dessus et au-dessous de laquelle se trouvent deux bordures contenant des lions, des oiseaux, des chameaux, des minotaures, des dragons, des sphinx, quelques-unes des fables d'Esope et de Phèdre, des scènes de manège, de chasse, etc. Parfois la bordure entre dans la trame de l'histoire et contient des allusions allégoriques aux scènes qui y sont retracées.

« Pendant sept siècles, la tapisserie de Bayeux a été menacée d'une destruction complète ou partielle. Même à une époque récente, sa conservation a été compromise ; pour la sauver pendant la guerre, on l'avait empaquetée et cachée. Elle est maintenant rendue à son cadre, protégée par une glace et placée dans le bâtiment qui a été élevé à Bayeux pour la recevoir. La permission a été accordée d'en prendre des photographies. Ce sont ces photographies, qui peuvent se reproduire autant de fois qu'on le voudra et à un prix relativement peu élevé, qui composent la majeure partie du livre publié à Londres par M. Frank

Rede Fowke. Ce livre forme un volume in-4° ; il contient, outre 79 planches d'illustration, 200 pages imprimées qui en donnent le commentaire, et un appendice divisé en deux parties, dont la première traite des arts, des costumes, du langage, des usages et coutumes, et enfin de la topographie du XIᵉ siècle ; la seconde partie contient une analyse de toutes les opinions qui se sont produites sur l'antiquité et l'auteur de la tapisserie. La description de cette tapisserie, telle qu'elle est donnée dans cet ouvrage, forme un ouvrage complet sur l'histoire de cette époque.

« La première illustration est un portrait d'Edouard le Confesseur, assis sur son trône sous un dais, dans une large salle d'audience de son palais. L'un des deux personnages qui sont en conversation avec le roi, suivant M. Fowke, est incontestablement Harold. Les planches II à XVII représentent la visite d'Harold à William. Cette visite semble avoir été amicale, d'autant plus que Harold assistait Guillaume dans une expédition en Bretagne. Les incidents de cette expédition sont exposés dans les planches XVIII à XXVII. Dans l'avant-dernière de ces planches, nous voyons mentionné Bagias, ou Bayeux, où Harold fit au duc Guillaume le serment de lui livrer l'Angleterre.

« Harold retourne ensuite en Angleterre pour y trouver Edouard le Confesseur sur son lit de mort. Ici, pour une raison ou pour une autre, l'auteur de la tapisserie a interverti l'ordre des événements. La section qui sert d'illustration à cette devise : « *Hic portatur corpus Edwardi regis ad ecclesiam sti Petri apli (sancti Petri apostoli)* » précède celle dans laquelle Edouard adresse ses dernières injonctions à ses vassaux ; et meurt. Ces événements sont immédiatement suivis du couronnement d'Harold, malgré le serment récent qu'il a fait à Guillaume. Pour expliquer cette inversion dans les dernières scènes, M. Fowke dit que cet arrangement avait une signification particulière ; qu'elle indiquait non-seulement la hâte qu'on avait apportée aux funérailles du roi Edouard, — hâte telle que le roi fut, pour ainsi dire, enterré avant d'avoir rendu le dernier soupir, — mais qu'elle signifiait aussi que la partie préliminaire de l'histoire était terminée et que nous entrons dans un nouveau sujet : le droit de succession au trône vacant. Dans la partie préliminaire (planche XXVIII) se trouve l'épisode intitulé : *Ubi unus clericus et Œligyva* qui a embarrassé tous les commentateurs. M. Fowke analyse les opinions qui ont été données sur ce difficile problème.

« Dans la planche XXXIII, où Harold est couronné comme *rex Anglorum*, jusqu'à la dernière planche LXXVII, est dépeinte l'histoire de la conquête. Les préparatifs de Guillaume, sa traversée, son débarquement à Peversey, les mouvements stratégiques des archers et des cavaliers normands, la bataille d'Hastings, la mort d'Harold et la fuite des Anglais nous montrent à quel point l'auteur de la tapisserie connaissait dans leurs moindres détails ces événements.

« Suivant la tradition qui existe encore chez les habitants de Bayeux, on attribue la confection de la tapisserie à la reine Mathilde. Où et quand est née cette tradition ? Il est impossible de le dire. Beaucoup d'édifices et d'objets de vénération à Bayeux passent pour avoir été érigés ou créés à l'instigation de la reine Mathilde, qui paraît avoir été un modèle de patriotisme. De là la tendance à

lui attribuer tout grand ouvrage dont l'origine est inconnue. Ce qu'il y a de certain, c'est que la première mention que l'on ait découverte de la tapisserie en question se trouve dans un inventaire des ornements de la cathédrale de Bayeux, daté de 1476. Parmi les articles, on trouve ceux-ci : « Ung mantel duquel, comme on dit, le duc Guillaume estoit vestu, quand il espousa la ducesse, tout d'or tirey. » Et plus loin : « Une tente très-longue et étroite de toile à broderie de ymages et escripteaulx faisant représentation du conquest d'Angleterre. » En 1563, la tapisserie est mentionnée de nouveau comme « une toile à broderie. »

« Vers la fin du dix-septième siècle, les antiquaires Lancelot et Montfaucon portèrent leur attention sur cette tapisserie, qui apparemment était restée dans l'obscurité à Bayeux pendant deux siècles. C'est à eux qu'on doit la publication de la théorie qui attribue la tapisserie à la reine Mathilde d'après les on-dit qu'ils avaient recueillis à Bayeux. D'autres antiquaires, suivant la trace de ces savants, n'hésitèrent pas à reproduire la théorie proposée et à lui donner ainsi plus d'autorité.

« Une autre hypothèse prête à ·cette tapisserie une origine anglaise ; cette supposition s'appuie surtout sur l'orthographe de certains mots, comme *ceastra*, *franel*, *œligyva*, etc. D'autres veulent, au contraire, que cette tapisserie, qui depuis les temps les plus reculés appartient à la cathédrale de Bayeux, ait été fabriquée par les ordres de l'évêque Odon. Cet évêque était frère de Guillaume le Conquérant, et l'on trouve fréquemment son portrait dans la tapisserie. En outre, il était évêque de Bayeux depuis plus de cinquante ans, et pendant son épiscopat il n'a rien négligé pour orner la cathédrale.

« Quant à la date de la confection de la tapisserie, c'est un second problème. La plupart des antiquaires s'accordent à la considérer comme une œuvre du onzième siècle, et des détails, tels que l'absence des chaperons des faucons, auxquels on ne commença à en mettre que vers 1220, les deux V au lieu du W, la ressemblance des lettres avec celles que l'on voit sur les monuments du onzième siècle, la fidélité des costumes, des armes, de l'accoutrement, etc., tout corrobore cette opinion. M. Fowke lui-même la considère « comme une œuvre contemporaine, et comme « probablement exécutée à Bayeux, par les or-« dres de l'évêque Odon, par les ouvriers du « pays. »

---

## NÉCROLOGIE

—

M. **Achille Jubinal**, littérateur et ancien député, est mort des suites d'une pleurésie qui était en voie de guérison. Une imprudence a amené une · rechute à laquelle le malade a succombé en quelques heures. M. Jubinal était âgé de soixante-cinq ans. Il était né le 24 octobre 1810.

Ancien élève de l'Ecole des Chartes, il avait publié divers manuscrits littéraires du moyen

âge et divers ouvrages à gravures. Il s'occupait beaucoup d'art, et, l'année dernière, à l'exposition rétrospective organisée par *l'Union centrale*, on a pu voir de curieux spécimens de son intéressante collection.

M. Jubinal a fondé et généreusement doté une bibliothèque et un musée à Bagnères-de-Bigorre.

Joseph-Henri **Delange** vient de mourir, à Naples, dans sa 72° année.

Avec Signol, mort précisément il y a une année, disparaissent les deux plus anciens et plus loyaux représentants du commerce de la curiosité. De leurs magasins étaient sorties une foule de pièces qui ont fait la réputation des cabinets les plus célèbres, en un temps d'ailleurs où les belles choses étaient moins rares et moins coûteuses qu'aujourd'hui.

Avant que de quitter son magasin si connu du quai Voltaire, H. Delange avait édité trois livres remarquables sur la céramique, illustrés de planches in-folio en˙ chromolithographie exécutées d'après les pièces les plus remarquables des musées et des collections d'Europe. *Les Faïences dites de Henri II, les Faïences de Bernard Palissy*, et enfin le *Recueil de faïences italiennes* se sont depuis longtemps classés dans la bibliothèque des amateurs de céramique et de beaux livres.

Ces études historiques avaient amené H. Delange à la pratique de l'art de terre, et en quittant Paris, il s'était établi à Naples où, secondé par un de ses fils, il avait transformé une ancienne faïencerie. A des produits, d'ailleurs excellents, mais entièrement dépourvus de toute qualité d'art, il en avait substitué d'autres, inspirés des meilleurs modèles orientaux et européens, qui consistent surtout en carreaux de revêtement.

A. D.

On annonce de Liège la mort de M<sup>me</sup> **Julie Palmyre Van Marcke**, peintre de fleurs de grand talent, décédée en cette ville à l'âge de 74 ans.

M<sup>me</sup> Van Marcke était la fille de M. Robert, directeur de la manufacture de porcelaines de Sèvres. Son fils aîné, Emile Vau Marcke, fixé à Paris, est le paysagiste et peintre d'animaux qui continue avec tant de distinction la tradition des Brascassat et des Troyon.

---

## BIBLIOGRAPHIE

—

*Le Jugement dernier. — Retable de l'Hôtel-Dieu de Beaune*, monographie, par M. J.-B. Boudrot. Beaune, 1875. Grand in-4°, lig.

M. l'abbé Boudrot, qui a entrepris d'écrire l'histoire complète de l'Hôtel-Dieu de Beaune, vient de publier isolément le fascicule que nous

d'une question de propriété qu'il n'appartient pas au juge des référés de trancher, dit qu'il n'y a lieu à référé et renvoie les parties à se pourvoir.

---

## LA TAPISSERIE DE BAYEUX

Le *Times* donne sur la tapisserie de Bayeux, qui est au nombre des objets historiques les plus précieux que nous possédions, des détails intéressants pour l'Angleterre et pour la France.

Une reproduction fidèle vient d'en être publiée à Londres, en 79 planches, par la Société d'Arundel, avec des notes historiques de M. Frank Rede Fowke :

« La tapisserie de Bayeux, dit le *Times,* est bien connue des historiens, des antiquaires et d'un petit nombre de touristes. C'est une précieuse relique des temps passés ; à l'aide des renseignements qu'elle fournit, on a pu rendre compte d'une manière authentique de la conquête des Normands. Il est remarquable que, quelle que soit la divergence des opinions sur la date précise, le lieu de sa confection, tous les écrivains s'accordent à reconnaître qu'elle offre le tableau incontestablement fidèle de la conquête de l'Angleterre par les Normands. Le nom de tapisserie suggère l'idée d'une grande tenture destinée à la décoration des murs d'une salle ; cependant la tapisserie de Bayeux n'est pas cela, et M. Fowke propose de lui donner une dénomination plus exacte : celle de broderie historique. C'est, en réalité, une bande de toile de plus de 230 pieds de long sur environ 20 pouces de large, sur laquelle l'histoire de la conquête normande est tracée à l'aiguille, à l'aide de fils de laine de huit couleurs différentes.

« On y compte 72 compartiments ou scènes dans lesquelles figurent 623 personnes, 202 chevaux et mulets, 55 chiens, 505 animaux différents, 37 bâtiments, 41 vaisseaux et barques et 49 arbres, ce qui donne un total de 1.512 objets. Le côté historique de la tapisserie est en grande partie compris dans une longueur de 13 pieds et quelques pouces, au-dessus et au-dessous de laquelle se trouvent deux bordures contenant des lions, des oiseaux, des chameaux, des minotaures, des dragons, des sphinx, quelques-unes des fables d'Esope et de Phèdre, des scènes de manège, de chasse, etc. Parfois la bordure entre dans la trame de l'histoire et contient des allusions allégoriques aux scènes qui y sont retracées.

« Pendant sept siècles, la tapisserie de Bayeux a été menacée d'une destruction complète ou partielle. Même à une époque récente, sa conservation a été compromise ; pour la sauver pendant la guerre, on l'avait empaquetée et cachée. Elle est maintenant rendue à son cadre, protégée par une glace et placée dans le bâtiment qui a été élevé à Bayeux pour la recevoir. La permission a été accordée d'en prendre des photographies. Ce sont ces photographies, qui peuvent se reproduire autant de fois qu'on le voudra et à un prix relativement peu élevé, qui composent la majeure partie du livre publié à Londres par M. Frank

Rede owke. Ce livre forme un volume in-4 contint, outre 79 planches d'illustration, 200 p imprmées qui en donnent le commentaire ; appel ice divisé en deux parties, dont la pre trait des arts, des costumes, du langage usage et coutumes, et enfin de la topograp xi siècle ; la seconde partie contient une de tctes les opinions qui se sont prod l'antiquité et l'auteur de la tapisserie. L' tion à cette tapisserie, telle qu'elle é dans et ouvrage, forme un ouvrage l'histre de cette époque.

« a première illustration est d'Edward le Confesseur, assis su un dis, dans une large salle palai L'un des deux person convsation avec le roi, s incontestablement Harold reprentent la visite visit semble avoir été Harold assistant G Bretne. Les i expcés dans l'avat-der tion P Guil « trouer Ici, our u de l tapisseri La sction qui s « H portatur corp sti itri apli sancti dan laquelle Edouard joncons à ses vassaux sont immédiater nt d'Hiold, malg er Guiliume. Po i les ernières s gennt avait indiuait non tée ix funé que roi fut rena le der aus que l ternée suj le la irtie l'épod qui a M. Jw sure « )a rone plaz què soulé strégi la lta desi de l détls du hakant la pisse néc ette tra Beucoup d'é Ba ux passent l'inigation de la étém modèle de p

BUREAUX, 3, RUE LAFFITTE.
8 janvier.

LA

QUE DES ARTS

LA CURIOSITÉ

ΛZETTE DES BEAUX-ARTS

E SAMEDI MATIN

tte des Beaux-Arts *reçoivent gratuitement*
et de la Curiosité.

MENTS :

ois. . . . . . . . . . 8 fr.

ə magnifique élan de bienfaisance
se produisit après la catastrophe
liser des ressources considéra-
ıstre avait pris des propor-
charité trouvera toujours à
eux ravagés par l'inonda-
ait donc, pour le comité
ıarti le plus profitable
ırtistes; pour atteindre
à toutes les bonnes
nifester,— ear bean-
de prêt dans leur
'ller spécialement
ouis, attendre le
ʰjets d'art. Ce
s artistes ont
ʻır de faire
ʻ des capi-

tistique
\ntin ;
midi
' fr.
'e-
-

ıʻı,
giste
nt de du.
et des Troyɔ.

APHIE

le de *l'Hôtel-Dieu*
M. J.-B. Boudrot.

trepris d'écrire
u de Beaune,
le que nous

M. Achille To
député, est mort d
était en voie de gu
amené une rechut
succombé en quelqu
âgé de soixante-cinq an
tobre 1810.
Ancien élève de l'Ecol
publié divers manuscrits

annonçons, consacré exclusivement au fameux
retable attribué successivement à Jean de Bruges
et à Roger Van der Weyden. C'est un mémoire
que met au jour M. l'abbé Doudrot ; il décrit avec
soin la précieuse peinture, il rapporte les opinions
émises par les écrivains spéciaux sur cet ouvrage
dont l'auteur est contesté, mais dont la haute va-
leur est reconnue par tous ; il rectifie certaines
erreurs dans les descriptions qui en ont été
données, mais il ne se prononce pas et se contente
du rôle modeste d'historien consciencieux et dé-
sintéressé. Nous espérions trouver dans cette
dissertation quelque document formel n'autorisant
plus le doute sur l'authenticité de la peinture,
désignant d'une façon positive l'auteur du célèbre
retable ; notre espérance a été trompée, et lorsque
nous songeons aux recherches consciencieuses
auxquelles s'est livré l'auteur, nous nous prenons
à craindre que jamais on ne découvre le nom du
peintre flamand à qui on doit ce chef-d'œuvre.

G. D.

*Notice historique sur Moustiers et ses faïences*, par
J. E. Doste. — In-8° de 31 pages, avec marques.
Marius Olive. Marseille, 1874.

Une moitié de cette plaquette est remplie par
une histoire, en style poétique, de la ville de
Moustiers, dont une photographie montre la phy-
sionomie. Le reste est consacré aux faïences du
pays.

Croirait-on que M. J. E. Doste ne cite qu'à la fin
de son étude, tandis qu'il aurait dû le faire au
commencement et au milieu, et encore sans en
donner le titre exact, l'*Histoire des faïences et por-
celaines de Moustiers*, etc., que le baron Charles
Davillier a publiée en 1863 et qui a révélé aux
curieux l'origine de produits céramiques que l'on
attribuait à d'autres fabriques ?

Le nouvel historien des faïences de Moustiers
n'ajoute aucun fait à ceux déjà connus, sinon que
Sébastien Leclerc, mort en 1714, aurait gravé un
médaillon représentant *Mme de Pompadour en
extase devant le portrait de son royal amant*.

Aux marques déjà publiées par le baron Charles
Davillier, M. J. E. Doste en ajoute un certain
nombre que caractérise l'O particulier au céra-
miste Oléry.

A. D.

*Journal des Débats*, 28 décembre : 1807! Ta-
bleau de M. Meissonier, par M. Georges Ber-
ger.

Le *XIXe siècle*, 31 décembre : L'Album Gou-
pil, par M. E. About.

Le *Français*, 28 décembre : M. Bida et la
Bible, article signé F.

La *Fédération artistique*, 23 décembre : Ex-
position. Tombola d'Anvers, par M. G. Lagge.
Question van de Kerkhove.

*Academy*, 25 décembre : Exposition de
l'Institut des artistes britanniques et de la
Société des aquarellistes, par M. Rossetti.

*Athenæum*, 25 décembre : Sculptures de M.
Woolner. — Peintures et galeries de peinture,

Flamands et Hollandais. I. Belgique, par
H. C. Barlow.

*Journal de la Jeunesse*, 161e livraison : Texte,
par Mme Colomb, Ch. Joliet, M. Brepson,
Th. Lally, J. Belin de Launay et Blanche Sur-
gon.
Dessins de A. Marie, Dubousset, Riou et
G. Bonheur.

Le *Tour du Monde*, 782e livraison. Texte : la
Dalmatie, par M. Charles Yriarte. 1874. Texte
et dessins inédits. — Dix dessins de Th. Weber,
D. Maillart, A. Marie, E. Grandsire et H. Cler-
get.

Bureaux à la librairie Hachette et Ce, boule-
vard Saint-Germain, 79, à Paris.

## LA REDDITION DE BRÉDA

### GRAVURE DE LAGUILLERMIE, D'APRÈS VÉLASQUEZ

M. A. Lévy, encouragé par le succès des
deux grandes gravures de L. Flameng, la
*Pièce aux cent florins* et la *Ronde de nuit*, vient
de publier une très-belle eau-forte de M. La-
guillermie, d'après le tableau de Vélasquez :
*la Reddition de Bréda* (dénommé encore *les
Lances*). Comme pour les deux précédentes
gravures, la *Gazette des Beaux-Arts* a fait avec
l'éditeur un traité qui lui permet d'offrir à
tous ses abonnés de 1876 qui lui en feront la
demande, un exemplaire de cette estampe au
prix de 15 fr. au lieu de 30. On peut souscrire
dès à présent.

Les épreuves seront expédiées sans frais
aux abonnés de province, sur leur demande,
et délivrées aux abonnés de Paris dans les bu-
reaux de la *Gazette des Beaux-Arts*.

Les abonnés de l'Etranger sont priés de
faire prendre leur exemplaire par un libraire
ou commissionnaire de Paris.

## OBJETS D'ART ET DE CURIOSITÉ

Fers ouvrés, bijoux, peintures sur émail,
sculptures en marbre et autres, instruments
de musique, armes anciennes, belle pendule
Louis XV en marqueterie, meubles, objets di-
vers, tableaux anciens, **Belles Tapisseries.**

VENTE, HOTEL DROUOT, SALLE N° 3,

**Le samedi 8 janvier 1876, à 2 heures,**

Par le ministère de Me **Charles Pillet**, com-
missaire-priseur, r. de la Grange-Batelière, 10,

Assisté de M. **Charles Mannheim**, expert,
7, rue Saint-Georges,

CHEZ LESQUELS SE TROUVE LE CATALOGUE

*Exposition publique*, le vendredi 7 Janvier
1876, de 1 heure à 3 heures.

VENTE aux enchères publiques, en vertu d'ordonnance enregistrée.
RUE DE GRENELLE-SAINT-GERMAIN, 75,

*Les jeudi 6,*
*vendredi 7 et samedi 8 janvier* 1876, à 1 heure.

## RICHE MOBILIER

**Objets d'art et curiosités,** très-beaux meubles de salon et de chambre à coucher, piano à queue de Pleyel, pianos droits, consoles sculptées, bronzes, belle pendule Louis XVI, cabinet Louis XIII, objets de la Chine et du Japon, porcelaines de Saxe et autres curiosités diverses, nombreux meubles, tapis d'Aubusson, moquette, rideaux, etc.

## TABLEAUX ANCIENS

Par A. Brauwer, D. Hals, K. du Jardin, Jan Le Duc, Ruysdael, Teniers, Saft, Leven, Le Blon.
**Gravures. — Livres** (1.200 vol.). — **Vins.**
Me **Guillaume Claye,** commissaire-priseu r. boulevard Sébastopol, 27.
Assisté, pour les tableaux et curiosités, de MM. **Dhios et George,** experts, rue Le Peletier, 33,
Et pour les livres, de M. **Auguste Aubry,** libraire-expert, rue Séguier, 18,
*Exposition publique* les mardi 4 et mercredi 5 janvier 1876, de midi à 4 heures.
*Nota.* — Les livres seront vendus salle Silvestre, rue des Bons-Enfants, le vendredi 7, à 7 heures du soir,
Les voitures et harnais seront vendus le samedi 8, à 3 heures, dans la cour.

## PARIS A L'EAU-FORTE

**61, rue Lafayette** (Hôtel du Petit-Journal).

*Il n'est pas d'Étrennes plus riches ni de meilleur goût que la collection de* Paris à l'Eau-Forte, *renfermant plus de* six cents Eaux-Fortes *originales des premiers artistes du temps. Texte intéressant et fantaisiste, embrassant les actualités des dernières années.* — La collection 100 fr. — Le volume, 20 francs.
LES PUBLICATIONS de la LIBRAIRIE DE L'EAU-FORTE (61, rue Lafayette) sont les plus artistiques et les plus rares de l'époque : Le Corbeau, **Le Fleuve,** de Manet, : — Contes bleus et roses, — La Petite Pantoufle, édition chinoise : Les Chansons populaires de France ; — Quatre éventails à l'Eau-forte, etc.. etc. — Envoi gratuit de catalogues illustrés d'Eaux-fortes, sur feutre du Japon, contre affranchissement. NOUVEAUTÉ : Cartes de visite sur feutre japonais, le cent, franco : 5 fr.

annonçons, consacré exclusivement au fameux
retable attribué successivement à Jean de Bruges
et à Roger Van der Weyden. C'est un mémoire
que met au jour M. l'abbé Boudrot; il décrit avec
soin la précieuse peinture, il rapporte les opinions
émises par les écrivains spéciaux sur cet ouvrage
dont l'auteur est contesté, mais dont la haute va-
leur est reconnue par tous; il rectifie certaines
erreurs dans les descriptions qui en ont été
données, mais il ne se prononce pas et se contente
du rôle modeste d'historien consciencieux et dé-
sintéressé. Nous espérions trouver dans cette
dissertation quelque document formel n'autorisant
plus le doute sur l'authenticité de la peinture,
désignant d'une façon positive l'auteur du célèbre
retable; notre espérance a été trompée, et lorsque
nous songeons aux recherches consciencieuses
auxquelles s'est livré l'auteur, nous nous prenons
à craindre que jamais ou ne découvre le nom du
peintre flamand à qui on doit ce chef-d'œuvre.

G. D.

*Notice historique sur Moustiers et ses faïences*, par
J. E. Doste. — In-8° de 31 pages, avec marques.
Marius Olive. Marseille, 1874.

Une moitié de cette plaquette est remplie par
une histoire, en style poétique, de la ville de
Moustiers, dont une photographie montre la phy-
sionomie. Le reste est consacré aux faïences du
pays.

Croirait-on que M. J. E. Doste ne cite qu'à la fin
de son étude, tandis qu'il aurait dû le faire au
commencement et au milieu, et encore sans en
donner le titre exact, l'*Histoire des faïences et por-
celaines de Moustiers*, etc., que le baron Charles
Davillier a publiée en 1863 et qui a révélé aux
curieux l'origine de produits céramiques que l'on
attribuait à d'autres fabriques ?

Le nouvel historien des faïences de Moustiers
n'ajoute aucun fait à ceux déjà connus, sinon que
Sébastien Leclerc, mort en 1714, aurait gravé un
médaillon représentant *M^me de Pompadour en
extase devant le portrait de son royal amant*.

Aux marques déjà publiées par le baron Charles
Davillier, M. J. E. Doste en ajoute un certain
nombre que caractérise l'O particulier au céra-
miste Oléry.

A. D.

*Journal des Débats*, 28 décembre : 1807! Ta-
bleau de M. Meissonier, par M. Georges Ber-
ger.

*Le XIX^e siècle*, 31 décembre : L'Album Goupil, par M. E. About.

*Le Français*, 28 décembre : M. Bida et la
Bible, article signé F.

*La Fédération artistique*, 23 décembre : Ex-
position. Tombola d'Anvers, par M. G. Lagge.
Question van de Kerkhove.

*Academy*, 25 décembre : Exposition de
l'Institut des artistes britanniques et de la
Société des aquarellistes, par M. Rossetti.

*Athenæum*, 25 décembre : Sculptures de M.
Woolner. — Peintures et galeries de peinture,

Flamands et Hollandais. I. Belgique, par
H. C. Barlow.

*Journal de la Jeunesse*, 161^e livraison : Texte,
par M^me Colomb, Ch. Joliet, M. Brepson,
Th. Lally, J. Belin de Launay et Blanche Sur-
gon.

Dessins de A. Marie, Duhousset, Riou et
G. Bonheur.

*Le Tour du Monde*, 782^e livraison. Texte : la
Dalmatie, par M. Charles Yriarte. 1874. Texte
et dessins inédits. — Dix dessins de Th. Weber,
D. Maillart, A. Marie, E. Grandsire et H. Cler-
get.

Bureaux à la librairie Hachette et C^e, boule-
vard Saint-Germain, 79, à Paris.

## LA REDDITION DE BRÉDA

### GRAVURE DE LAGUILLERMIE, D'APRÈS VÉLASQUEZ

M. A. Lévy, encouragé par le succès des
deux grandes gravures de L. Flameng, la
*Pièce aux cent florins* et la *Ronde de nuit*, vient
de publier une très-belle eau-forte de M. La-
guillermie, d'après le tableau de Vélasquez :
*la Reddition de Bréda* (dénommé encore *les
Lances*). Comme pour les deux précédentes
gravures, la *Gazette des Beaux-Arts* a fait avec
l'éditeur un traité qui lui permet d'offrir à
tous ses abonnés de 1876 qui lui en feront la
demande, un exemplaire de cette estampe au
prix de 15 fr. au lieu de 30. On peut souscrire
dès à présent.

Les épreuves seront expédiées sans frais
aux abonnés de province, sur leur demande,
et délivrées aux abonnés de Paris dans les bu-
reaux de la *Gazette des Beaux-Arts*.

Les abonnés de l'Étranger sont priés de
faire prendre leur exemplaire par un libraire
ou commissionnaire de Paris.

## OBJETS D'ART ET DE CURIOSITÉ

Fers ouvrés, bijoux, peintures sur émail,
sculptures en marbre et autres, instruments
de musique, armes anciennes, belle pendule
Louis XV en marqueterie, meubles, objets di-
vers, tableaux anciens, **Belles Tapisseries**.

VENTE, HOTEL DROUOT, SALLE N° 3,

**Le samedi 8 janvier 1876**, à 2 heures,

Par le ministère de M^e **Charles Pillet**, com-
missaire-priseur, r. de la Grange-Batelière, 10,

Assisté de M. **Charles Mannheim**, expert,
7, rue Saint-Georges,

CHEZ LESQUELS SE TROUVE LE CATALOGUE

*Exposition publique*, le vendredi 7 Janvier
1876, de 1 heure à 3 heures.

# GRAVURES PARUES PENDANT L'ANNÉE 1875

### DANS

## *LA GAZETTE DES BEAUX-ARTS*

| | | Avant la lettre | Avec la lettre |
|---|---|---|---|
| VITTORIA COLONNA............ | Héliogravure de **M. A. Durand**, d'après *Michel-Ange.* | 4 fr. | 2 fr |
| LE BARON DE VICQ........... | Eau-forte de **M. Waltner**, d'après *Rubens*....... | 6 | 3 |
| HISPANIA. ŒGYPTUS............ | Eau-forte de **M. Goupil**, d'après *Baudry*........... | 4 | 2 |
| LE PARADIS................ | Eau-forte de **M. Haussoullier**, d'après *L. Signorelli*. | 4 | 2 |
| MA SŒUR N'Y EST PAS......... | Héliogravure de **M. Goupil**, d'après *Hamon* ... ... ... | | épuisé. |
| LE DIVIN BERGER.............. | Eau-forte de **M. Waltner**, d'après *Murillo*........... | 4 | 2 |
| E. GALICHON.................... | Eau-forte de **M. Flameng**.................. ..... .. | 4 | 2 |
| CATHERINE DE MÉDICIS ET CHARLES IX..................., | Eau-forte d'après un médaillon de *F. Clouet* ......... | 4 | 2 |
| LE CHARMEUR DE SERPENTS... | Eau-forte de **M. Boilvin**, d'après *Fortuny*........... | 4 | 2 |
| SAINT-FRANÇOIS D'ASSISE AU PIED DE LA CROIX........... | Eau-forte de **M. L. Flameng**, d'après *Murillo*...... | 4 | 2 |
| SOUVENIR DE TOSCANE......... | Eau-forte de **Corot**.. ...............'............ | 4 | 2 |
| DESSIN DE FORTUNY ........... | Héliogravure de **M. Goupil** ...................... | 4 | 2 |
| LA CHARMEUSE ........... ...... | Héliogravure de **M. Goupil**, d'après *Gleyre*........ .. | | épuis .. |
| LA RÉCOLTE DU SARRAZIN...... | Eau-forte de **M. Courtry**, d'après *Millet*.............. | 4 | 2 |
| JOSEPH RACONTANT SES SONGES,.................... | Héliogravure de **M. A. Durand**, d'après *Rembrandt.* | | épuisé. |
| LE MOULIN ..................... | — | — | — |
| THÉTIS, ARMANT ACHILLE ..... | Eau-forte de **M. Maillart**, d'après *son tableau.* ..... | 4 | 2 |
| APRÈS LE COMBAT............ | Eau-forte de **M. Le Rat**, d'après *M. Marchetti*...... | 4 | 2. |
| PIVOINES ET RHODODENDRONS. | Eau-forte de **M. Jacquemart**.................. | 4 | 2 |
| PORTRAIT DE Mme PASCA....... | Eau-forte de **M. L. Flameng**, d'après *M. Bonnat*.... | 8 | 4 |
| — | — Sur Chine .......... | 10 | |
| — | — Sur Japon monté... | 25 | |
| AUTOMNE..................... | Eau-forte de **M. C. Bernier**, d'après *son tableau*.... | 4 | |
| LE LISEUR...................... | Eau-forte de **M. Jacquemart**, d'après *M. Meissonier*. | | épuise |
| PORTRAIT D'HOMME (Musée de Montpellier) | Burin de **M. Didier**, d'après *Raphaël*.............. | 8 | 4 |
| — | — — — Sur chine... | 10 | » |
| — | — — japon.. | 25 | » |
| LES PATINEURS................ | Eau-forte de **M. G. Greux**, d'après *Van Goyen*...... | 4 | 2 |
| PORTRAIT DE GAVARNI...... | Héliogravure de **M. A. Durand**, d'après *Gavarni*..... | 4 | 2 |
| ARMES ORIENTALES............ | Eau-forte de **M. J. Jacquemart**, sur Japon...... | 8 | » |
| — | — — sur Hollande...... | 4 | » |
| PAUL PONTIUS........ .......... | Eau-forte de **Van Dyck**, reproduit par *A. Durand*.. | | épuisé. |
| LE PETIT PONT...... .......... | Eau-forte de **Brunet Debaines**, d'après *Van Goyen*. | 4 | 2 |
| COUPE ONYX AGATE............ | Eau-forte de **M. Jacquemart**............... ...... .. | | épuisé. |
| VASE SARDOINE ONYX ...•...... | | | épuisée. |
| JUGEMENT DE SALOMON........ | Eau-forte de **M. A. Gilbert**, d'après *Rubens*...,..... .. | 2 | 1 |
| LA FOI........................ | Burin par **M. Huot**, d'après *Raphaël*.............. | 6 | 3 |
| CARLE VAN LOO et sa FAMILLE. | Eau-forte de **M. A. Gilbert**, d'après *C. Vanloo*. ..... | 4 | 2 |
| PORTRAIT DE GOYA............ | Eau-forte de **M. Lalauze**, d'après *Lopez*......... | 4 | 2 |
| L'AMADÉE. ......,.............. | Héliogravure de **M. A. Durand**, d'après *Marc Antoine* | | épuisé. |

---

## ÉTRENNES DE 1876

# ALBUMS DE LA GAZETTE DES BEAUX-ARTS

**PREMIÈRE SÉRIE 1867.** — Cinquante gravures tirées à part, imprimées avec le plus grand luxe sur papier de Chine, format 1/4 aigle, et contenues dans un portefeuille.

Prix : 100 fr. Pour les abonnés à la Gazette des Beaux-Arts : 60 francs.

**DEUXIÈME SÉRIE 1870.** — **TROISIÈME SÉRIE 1874.** — Deux albums comme celui de la première série.

· PRIX : 100 fr. chacun. Pour les abonnés : 60 francs

*Les trois Albums ensemble,* prix : 250 fr. *Pour les abonnés,* **170 francs**

Aux personnes de la province qui s'adresseront directement à la *Gazette des Beaux-Arts*, les **ALBUMS** seront envoyés dans une caisse, sans augmentation de prix.

### En vente au bureau de la Gazette des Beaux-Arts

3, RUE LAFFITTE, 3.

---

Paris. — Imp. F. Debons et Cⁱᵉ, rue du Croissant, 16.    *Le Rédacteur en chef, gérant :* LOUIS GONSE.

Nº 2. — 1876.    BUREAUX, 3, RUE LAFFITTE.    8 janvier.

LA

# CHRONIQUE DES ARTS

## ET DE LA CURIOSITÉ

### SUPPLÉMENT A LA *GAZETTE DES BEAUX-ARTS*

PARAISSANT LE SAMEDI MATIN

*Les abonnés à une année entière de la* Gazette des Beaux-Arts *reçoivent gratuitement
la* Chronique des Arts et de la Curiosité.

PARIS ET DÉPARTEMENTS :

Un an. . . . . . . . . . 12 fr.    |    Six mois. . . . . . . . . . 8 fr.

## AVIS IMPORTANT

—

*L'Administration de la* Gazette des Beaux-Arts *prie les personnes dont l'abonnement vient d'expirer de vouloir bien le renouveler le plus tôt possible; la livraison de Janvier n'est envoyée qu'aux abonnés inscrits.*

*Des tirages spéciaux sur parchemin, Japon, Chine, etc., ont été faits des gravures hors texte publiées dans cette livraison. Voir les prix de ces épreuves à la dernière page de ce numéro.*

## CONCOURS ET EXPOSITIONS

—

### VENTE AU PROFIT DES INONDÉS

ORGANISÉE PAR M. FALGUIÈRE.

La vente de tableaux et d'objets d'art organisée par M. Falguière, au bénéfice des inondés du Midi, aura lieu, à l'hôtel Drouot, les lundi 17 janvier, mardi 18, mercredi 19 et jeudi 20, à deux heures.

L'appel adressé par M. Falguière a été entendu , personne n'en sera surpris ; quand il s'agit d'une œuvre de bienfaisance, il n'est pas besoin de solliciter bien vivement la générosité des artistes pour les engager à y concourir. Cette fois l'infortune était immense; l'empressement des donateurs a été à la hauteur des circonstances douloureuses qui avaient motivé l'initiative de M. Falguière, secondé par un groupe d'artistes méridionaux.

Quoi qu'on ait pu dire des retards apportés à cette vente, nous croyons que le résultat financier prouvera clairement que l'on a bien fait d'attendre. Il y a encore bien des misères à soulager ; le magnifique élan de bienfaisance nationale qui se produisit après la catastrophe a permis de réaliser des ressources considérables, mais le désastre avait pris des proportions telles que la charité trouvera toujours à s'exercer sur les lieux ravagés par l'inondation. L'important était donc, pour le comité Falguière, de tirer le parti le plus profitable des envois faits par les artistes ; pour atteindre ce but, il fallait laisser à toutes les bonnes volontés le temps de se manifester,— car beaucoup d'artistes, n'ayant rien de prêt dans leur atelier, demandaient à travailler spécialement pour cette bonne œuvre,— et puis, attendre le moment propice aux ventes d'objets d'art. Ce moment est venu aujourd'hui ; les artistes ont fait leur devoir ; au public amateur de faire le sien en apportant généreusement des capitaux.

L'exposition est ouverte au Cercle artistique et littéraire, 29, rue de la Chaussée-d'Antin ; elle se prolongera jusqu'au 12 janvier, de midi à quatre heures. Le prix d'entrée est de 1 fr. Cette exposition se recommande d'elle-même, si l'on considère le but ; mais son mérite artistique suffirait à la rendre digne du plus grand intérêt.

Parmi les peintres qui ont répondu à l'appel du comité, nous relèverons les noms de MM. Appian, Barrias, Jean Benner, Benouville, Berne-Bellecour, Bodmer, Fabius Brest, Emile et Jules Breton, Clairin, Cot, Daliphard, Dantan, Elie Delaunay, Carolus Duran, Falguière, Fantin Latour, Feyen-Perrin, Glaize père et fils, Hanoteau, Bastien Lepage, Luminais, Manet, de Neuville, Protais, Philippe Rousseau, J.-E. Saintin, Ulmann.

Des dessins et des aquarelles ont été envoyés par MM. Allongé, Paul Baudry, James Bertrand, Bouguereau, A. Cabanel, Chaplin, de Curzon, César de Cock, Marcel Delignières, François Ehrmann, Feyen, Froment, Cl.-J. Grenier, Harpignies, Jules Lefebvre, Leloir, Leleux, Millet, Noël, Pils , Ségé , Thirion, Yan'Dargent.

M<sup>lle</sup> Sarah Bernhardt, MM. Carrier-Belleuse, Carpeaux, Chapu, Paul Dubois, Fremiet, Mercié, Oliva, de Saint-Marceaux sont représentés par divers ouvrages de sculpture.

M. Falguière figure parmi les peintres ; après le succès de ses *Lutteurs* au dernier Salon, il est à peine besoin de dire que l'éminent sculpteur manie le pinceau avec une verve étonnante : il affirme une fois encore ses remarquables qualités d'artiste en abordant le paysage, et son *Après-midi à Cernay* lui vaudra un succès de plus.

M. J. Breton a envoyé une *Tête de jeune paysanne*, et M. Carolus Duran, une *Etude de femme*, œuvres charmantes et qui portent l'empreinte de ces deux talents si fortement caractérisés.

En sculpture, il est un ouvrage qui sera certainement très-disputé le jour de la vente : c'est une esquisse unique de la *Jeunesse*, cette figure exquise que M. Chapu a sculptée pour le monument de Regnault, et qui a obtenu la médaille d'honneur au salon de 1875.

ALFRED DE LOSTALOT.

Lundi a commencé, à l'hôtel Cluny, la réception des œuvres d'art pour l'Exposition de **Philadelphie.**
Le délai d'envoi à l'hôtel Cluny expirera le 15.

## NOUVELLES

Le service des beaux-arts et des travaux historiques de la ville de Paris publiera, dans les premiers jours de ce mois, les quatre ouvrages suivants, qui font partie de la collection d'ouvrages relatifs à la ville de Paris :

1° L'*Epigraphier général de Paris*, recueil complet des inscriptions funéraires de tous les cimetières de Paris ;

2° Les *Armoiries, livrées et devises de la ville de Paris* (3<sup>e</sup> volume de la série);

3° Le *Cabinet des manuscrits de la Bibliothèque nationale*, histoire très-intéressante de la calligraphie, des enluminures, de la miniature et du commerce des livres à Paris, avant l'invention de l'imprimerie ;

4° La *Topographie historique et artistique du vieux Paris* (2<sup>e</sup> volume). Ce volume reproduit la restitution parcellaire du XII<sup>e</sup> au XVII<sup>e</sup> siècle, du faubourg Saint-Germain, avec des dessins et des plans nombreux.

.˙. M. Pierret, préposé à la garde des Antiquités égyptiennes au musée du Louvre, vient d'acquérir pour le compte de cet établissement quatre anciennes statues égyptiennes, en bois, remontant à la sixième dynastie.

.˙. Carpeaux avait remanié son célèbre groupe de la *Danse*, réduit au tiers de sa grandeur. Ce groupe en marbre vient d'être terminé par le praticien. Il est tout aussi mouve-

menté que l'original. Quelques changements heureux y ont été apportés, car le nouveau groupe n'est point destiné à être appliqué contre une muraille.

Il sera exposé au prochain Salon, ainsi qu'une variante de l'*Amour blessé*, refait pour la troisième fois, et un autre groupe de *Daphnis et Chloé*, très-remarquable, dit-on.

## ARCHÉOLOGIE

M. Charles Marionneau, président de la Société archéologique de Nantes, annonce que ces jours derniers, en démolissant les restes du vieux clocher qui s'élevait à l'intersection du transept de l'église du bourg de Vertou, reconstruite au XI<sup>e</sup> siècle, les ouvriers ont trouvé, dans l'épaisseur des maçonneries, de nombreux débris de l'édifice chrétien, construit par saint Martin vers la fin du VI<sup>e</sup> siècle.

Cet édifice fut détruit par les Normands dans le cours du IX<sup>e</sup> siècle. On en a retrouvé les frises, les chapiteaux, les faîtières, les claveaux d'archivoltes décorés de palmettes, des briques ornées de bas-reliefs reproduisant la *Chute de l'homme* ou le *Monogramme du Christ* tel qu'il se voit sur les sépultures des catacombes.

Tous ces objets étaient noyés dans un solide mortier, mêlés, confondus dans le massif de la retombée des voûtes.

A ces précieux témoignages des temps mérovingiens est venu se joindre un fragment de sarcophage gallo-romain en marbre blanc, qu'un ouvrier a trouvé dans l'angle d'un mur. Ce fragment mesure 60 centimètres carrés et formait l'une des faces latérales du tombeau.

Sur cette face est figurée l'image en relief d'un magnifique griffon vu de profil, dans une rigide immobilité, les ailes relevées, les pattes de devant, l'une posée sur le sol et l'autre sur le crâne d'un bélier.

Sur le retour du sarcophage, formant la face principale, devait se développer un bas-relief historié ; malheureusement, cette importante partie manque, et sur le marbre apparaît seulement la silhouette d'un guerrier dans l'attitude du combat.

Ces belles œuvres d'art vont être déposées au musée départemental de la Loire-Inférieure.

### Académie des Inscriptions

Dans sa dernière séance, l'Académie des inscriptions et belles-lettres a eu à admirer la photographie et la gravure d'un camée antique qui est une vraie merveille ; ces objets ont été présentés par M. le baron de Witte.

Ce camée, qui était resté inédit jusqu'à ce jour, fait partie de la belle collection de pierres gravées de M. le baron Roger.

Voici la description qu'en a faite M. le baron de Witte :

« La matière, sardoine à deux couches, est d'une beauté parfaite, et le choix de cette matière réᴊond à la perfection du travail. Le buste se détache en blanc d'un ton laiteux sur un fond noir qui, vu à la lumière, devient translucide et rouge.

« Du premier coup d'œil on s'aperçoit que ce n'est pas une tête idéale que l'artiste a voulu représenter, que c'est un portrait : la forme du nez, la bouche petite et légèrement pincée, l'œil grand et rond où la pupille est marquée, tout indique que l'habile graveur a cherché à reproduire les traits individuels d'une personne vivante.

« La coiffure, très-caractéristique, dénote avec certitude l'époque d'Auguste : les cheveux, relevés sur le front, font saillie sur le devant, s'enroulent sur le sommet et se côtés et se réunissent en tresse sur le derrière de la tête.

« Le portrait que nous a conservé ce merveilleux camée est celui d'Octavie : on ne saurait en douter si on le compare avec les monnaies sur lesquelles cette princesse parait, soit seule, soit accompagnée de Marc-Antoine. »

———

## RAPPORT

### FAIT

AU NOM DE LA COMMISSION DES SERVICES ADMINISTRATIFS SUR *la* **Direction des Beaux-Arts,** *au Ministère de l'Instruction publique, des Cultes et des Beaux-Arts,*

Par M. Edouard CHARTON,

Membre de l'Assemblée nationale.

—

### Note historique.

Aucun service public en France n'a subi plus de modifications que celui des Beaux-Arts, soit dans ses rapports avec les autres services, soit dans ses attributions.

Sous l'ancien régime, il était compris dans l'administration des bâtiments royaux et il a fait partie longtemps de celle des Domaines.

Lorsqu'en l'an II, il sortit de la maison du roi, il fut annexé au Ministère de l'Intérieur où d'abord on le divisa en trois bureaux, puis en trois sections, lorsqu'on lui adjoignit les fêtes publiques et les sciences.

Sous le premier empire, ce ne fut plus qu'un seul bureau quoique l'on y eût maintenu les théâtres. En 1813, on le réunit de nouveau aux Sciences.

Sous la restauration, en 1823, on lui enleva les théâtres, et quoique ce ne fût toujours qu'un bureau, il fut dirigé par un chef de division.

En 1830, avant la révolution de juillet, l'administration des Beaux-Arts forma une division qui comprenait deux bureaux et une commission de censure des ouvrages dramatiques.

Après la révolution de juillet, cette division

continua à être placée au Ministère de l'Intérieur, mais en 1832, elle passa au Ministère du Commerce et des Travaux publics.

En 1833, l'un de ses bureaux, qui avait pour attributions les sciences et lettres, fut transporté au Ministère de l'Instruction publique ; l'autre bureau resta au Ministère du Commerce, mais il en sortit en 1834 et retourna au Ministère de l'Intérieur.

Dans cette nouvelle période, on agrandit le service des Beaux-Arts. De 1840 à 1846, c'est une direction : elle se divise en quatre bureaux qui sont le bureau des Beaux-Arts, le bureau des Monuments historiques, le bureau des Théâtres et le bureau de l'Imprimerie et de la Librairie.

En 1848, ce dernier bureau est reporté à la direction de la Sûreté générale.

En 1852 et 1853, on enlève le service des Beaux-Arts au Ministère de l'Intérieur, et on le fait entrer dans le Ministère d'État sous la forme d'une section.

Les théâtres en sont détachés et constituent à eux seuls en 1854, une section, puis en 1856 une division.

En même temps le service des Beaux-Arts proprement dit, quoique séparé de celui des Monuments historiques comme celui des théâtres, devient aussi toute une division.

En 1861, on y fait revenir les Monuments historiques.

En 1864, tout le service sort du Ministère d'État. Il entre dans la maison de l'Empereur, et à cette occasion, l'on fait renaître deux dénominations anciennes, celles de Surintendance des Beaux-Arts et de Surintendance des théâtres.

En 1870, survient une transformation qui dépasse toutes les précédentes.

Un décret de l'Empereur du 2 janvier dit laconiquement :

« Le Ministère des Beaux-Arts est séparé du *Ministère de notre Maison.* »

Un autre décret du même jour nomma le Ministre de ce nouveau Ministère ; et comme, sans doute, on n'avait pas trouvé d'attributions suffisantes pour un si large cadre administratif, on ajouta aux Beaux-Arts les haras, en sorte que le Ministère avait pour but l'encouragement, l'enseignement des beaux-arts et l'élève des chevaux.

Mais, il faut reconnaitre que l'on ne tarda pas à apercevoir ce qu'il y avait d'anormal dans cette combinaison, et le 15 mai suivant, un autre décret retira les haras pour les placer dans les attributions du Ministre de l'Agriculture et du Commerce.

Le même jour on donna au nouveau Ministère le titre de Ministère des Lettres, des Sciences et des Beaux-Arts, lesquels, comme on le voit, ne venaient plus qu'en troisième rang, à la suite d'attributions extraites du Ministère de l'Instruction publique.

Ce nouvel état de choses créé par l'Empire fut, quelques mois après, détruit par l'Empire lui-même.

Le décret du 23 août 1870, signé par l'Impératrice, déclare supprimé le Ministère des Lettres, des Sciences et Beaux-Arts, et transporte, provisoirement, tous ces services au Ministère de l'Instruction publique.

Le décret du 5 septembre ne changea donc rien à ce qu'avait résolu la Régence et ne fit que confirmer le décret du 23 août, en maintenant l'annexion du service des Beaux-Arts, sous la forme

d'une direction, au Ministère de l'Instruction publique.

### Etat actuel.

Tel est l'état actuel. Est-il définitif ? Il n'est assurément au pouvoir de personne de l'affirmer. Mais il est du moins permis d'exprimer le vœu de voir cesser les fluctuations incessantes qui viennent d'être sommairement indiquées, et qui ne sauraient être que nuisibles, non-seulement aux intérêts des beaux-arts, soumis tour à tour à des influences si diverses, mais peut-être au maintien du service lui-même.

Cette mobilité anormale, en se perpétuant, pourrait, en effet, faire douter de l'utilité ou de la nécessité d'un service si difficile à définir et à classer, et, par suite, donner de plus en plus de force à des critiques qui se sont souvent renouvelées en ces derniers temps. On ne peut pas oublier que des publicistes éminents, se fondant sur le respect dû à l'initiative individuelle des artistes, contestent la raison d'être de toute intervention officielle dans l'enseignement des arts; ils tiennent pour inutile ou même dangereuse, la prétention de l'Etat de leur imposer une direction quelconque : ils ne lui concèdent, au plus, que la faculté de récompenser les artistes ou de les secourir. Nous ne rappelons, du reste, ici cette théorie extrême qu'à titre d'avertissement et sans aucune intention de l'apprécier. Il nous suffit qu'elle ne soit guère sortie, jusqu'à ce jour, du domaine littéraire ou économique, et qu'elle se soit à peine laissé entrevoir dans quelques rares discussions législatives, à l'occasion des Budgets. Il ne paraîtra douteux à personne qu'une proposition soumise à l'Assemblée en vue de détruire, d'un vote, nos écoles d'art à Paris comme à Rome, et, par suite, l'administration des Beaux-Arts elle-même, n'aurait aucune chance d'être adoptée.

Nous maintenant donc dans l'ordre présent des idées et des faits, et considérant l'Administration Centrale des Beaux-Arts telle qu'elle est aujourd'hui, nous croyons avoir seulement à rechercher, — d'une part, si l'on peut croire qu'elle est arrivée à la place qui lui convient, — et d'autre part, si elle est constituée de manière à rendre, dans les nouvelles conditions d'existence et de développements qui lui sont faites, les meilleurs services possibles.

### A quel ministère l'Administration des Beaux-Arts doit-elle être annexée?

Avant de répondre à cette question, il y a lieu de faire remarquer qu'on ne saurait bien déterminer la place d'un service public dans l'ensemble de notre organisation administrative sans s'accorder tout d'abord sur l'idée ou sur la définition qu'on doit donner de sa nature, de son caractère et de son but.

Ce sont les conditions du classement observées dans toutes les divisions générales ou partielles de nos différents ministères, et c'est l'honneur des hommes d'Etat, qui depuis près d'un siècle se sont succédé dans la direction supérieure des administrations françaises, d'avoir toujours tendu à grouper et à lier les services de la manière la plus rationnelle et la plus simple.

Il n'y a, en réalité, que trois grandes classes de services :

1° Les services qui doivent pourvoir à la sûreté intérieure et extérieure du pays et qui sont dans les attributions des Ministres de l'Intérieur, de la Justice, de la Guerre et de la Marine;

2° Les services qui intéressent la vie physique, ou matérielle du pays, les subsistances, le commerce, l'industrie, et qui sont dans les attributions des Ministres des Finances, de l'Agriculture, du Commerce et des Travaux publics ;

3° Enfin, les services qui ont pour objet les intérêts de l'éducation générale du pays, de la culture de ses forces intellectuelles et morales, et qui sont dans les attributions du Ministre de l'Instruction publique et des Cultes.

D'après cette division générale admise dans les traités les plus autorisés sur notre droit administratif et d'ailleurs conforme aux faits, on ne saurait hésiter à reconnaître que les Beaux-Arts intéressent moins la sécurité intérieure ou extérieure de la France, et moins aussi les nécessités de sa vie matérielle, que la culture du goût, qui est une partie de l'éducation générale.

Cette vérité si évidente semble cependant avoir été jusqu'ici méconnue.

Alors qu'ils ont été attachés à la maison du Chef de l'Etat, les Beaux-Arts ont apparu, moins comme un service public que comme une partie du luxe royal ou impérial, un élément de munificence, un rayonnement du trône, ou, ainsi qu'on l'a dit, une mise en scène de la puissance souveraine.

Dans leur passage au Ministère de l'Intérieur, les Beaux-Arts, ou se sont trop confondus avec les intérêts matériels des départements et des communes, ou ont été exposés au soupçon plus ou moins fondé de servir trop souvent de moyens de libéralités arbitraires ou de complaisances politiques.

Au Ministère du Commerce enfin, ils ne pouvaient guère être appréciés qu'au point de vue trop restreint de la part dans laquelle ils contribuent, du reste très-réellement, à la prospérité matérielle du Pays.

En les annexant au Ministère de l'Instruction publique, en les rapprochant de l'Administration qui a pour attributions l'enseignement et l'encouragement des lettres, on assigne aux Beaux-Arts proprement dits leur place légitime; on reconnaît leur droit à la sollicitude de l'Etat, non pas seulement parce qu'ils sont pour quelques esprits délicats une source de jouissances exquises et rares, mais parce qu'ils répondent réellement à un besoin général, en tendant à développer dans le pays entier le sentiment et l'amour du beau, dont une nation ne saurait se désintéresser impunément, soit pour le progrès de sa civilisation, soit pour sa gloire.

S'il est vrai qu'il se rencontre des personnes insensibles à l'action si puissante et si féconde des arts, on peut dire que ce sont des exceptions, de même que celles qui n'auraient que l'indifférence pour la poésie, la haute littérature ou l'éloquence. Tout homme éclairé, cultivé, et en pleine possession de la faculté de sentir, de comprendre, de juger et d'admirer le beau sous ses diverses expressions, ne peut hésiter à reconnaître que la peinture, la sculpture, l'architecture, la musique ne sont pas des arts inférieurs aux autres, et que les œuvres d'un Phidias ou d'un Raphael sont des éléments de culture intérieure aussi élevés et

aussi salutaires que celles d'un Sophocle ou d'un Racine.

C'est donc notre conviction qu'il ne peut être qu'avantageux à l'Administration des Beaux-Arts de voir se consolider ses rapports avec le ministère de l'Instruction publique, et, nous arrêtant à ce point de vue, nous avons à examiner si son organisation actuelle répond bien entièrement à ce que sont ou doivent être ses attributions.

### De l'organisation de l'Administration des Beaux-Arts.

On doit remarquer tout d'abord qu'il y aurait lieu d'être surpris et que ce serait un bien grand hasard si, après tant de déplacements et d'accroissements ou d'amoindrissements successifs pendant près d'un siècle; si, après être devenue, en dernier lieu, tout à coup, de ministère, simple direction, l'Administration des Beaux-Arts se trouvait, dès le début, parfaitement adaptée à son nouveau cadre. Il faut d'ailleurs reconnaître que les circonstances au milieu desquelles fonctionnent les ministères depuis cinq ans n'ont guère permis de se préoccuper de réformes intérieures, même de celles qui paraîtraient le plus incontestablement utiles.

Les traitements du personnel de l'Administration des Beaux-Arts ont subi une diminution qui n'est pas moindre de deux cent mille francs, ainsi que nous l'indiquons dans une note. On doit reconnaître que, sous ce rapport, elle a largement payé son tribut à la nécessité d'économies que nos malheurs nous ont imposée. Ce sacrifice est-il excessif ou n'est-il que temporaire? C'est une question qui ne pourrait être résolue, même plus tard, qu'après que l'on se serait suffisamment rendu compte, ainsi que nous allons essayer de le faire, de l'étendue ou des limites des devoirs de cette administration.

L'Administration des Beaux-Arts a aujourd'hui le titre de direction et se compose de plusieurs commissions et de cinq bureaux.

*(A suivre.)*

---

## BIBLIOGRAPHIE

—

*La Tapisserie, par Albert Castel,* 1 vol. petit in-8o de 316 *pages avec figures. Bibliothèque des Merveilles. Hachette et Cᵉ, Paris,* 1876.

L'érudition suit-elle la mode ou la précède-t-elle? Grave question que nous posons sans avoir la prétention de la résoudre. Il nous suffit de constater les faits.

Il y a quelques années, en effet, on s'est occupé presque exclusivement de l'histoire des émaux, puis est venue celle de la céramique ; aujourd'hui on en est aux tissus, et particulièrement aux tapisseries. Nous analysions naguère dans la *Chronique des Arts* la notice de M. Gentili sur la fabrique romaine. Hier, M. Eug. Muntz s'y occupait de celle de M. Conti vient de publier sur l'atelier florentin. Bientôt paraîtra une étude que M. G. Campori prépare sur celui de Ferrare, et l'on sait que depuis longtemps M. Fétis réunit, à Bruxelles, les documents relatifs aux fabriques flamandes.

Voici qu'en attendant, une histoire générale de la tapisserie vient prendre place dans la *Bibliothèque des Merveilles* à côté des excellents traités sur les arts et les arts industriels. On peut dire qu'elle arrive trop tôt, car M. Albert Castel, son auteur, n'a pu mettre à profit les documents qui viennent de voir le jour en Italie, et l'on peut même dire qu'il ignore ceux que l'on a publiés depuis quelques années en France.

Il ne s'est point servi, en effet, des importants travaux de M. J. Houdoy tant sur l'*Histoire de la fabrication lilloise* que sur la *Tapisserie de la conquête de Thune,* exécutée à Bruxelles au xviᵉ siècle et conservée aujourd'hui au palais de Madrid.

Nous croyons que, par contre, il a ajouté quelques documents nouveaux à l'histoire de la fabrication de la tapisserie à Aubusson et à Felletin, que M Perraton nous avait déjà fait connaître. Il y a même apporté un soin qu'explique sa position à la tête d'un atelier dans l'une de ces deux villes rivales.

Quant à l'histoire de nos Manufactures nationales, il n'a pu y apporter rien de nouveau, le principal ayant été déjà dit par M. Lacordaire qui en avait compulsé les archives. Mais il faut reconnaître que M. Albert Castel s'est très-habilement servi des indications fournies par les auteurs qui se sont occupés des inventaires des rois de France et des ducs de Bourgogne, pour donner un aperçu de l'importance de l'art de la tapisserie au moyen âge. Peut-être, cependant, a-t-il fait quelque abus de l'histoire qu'il n'a pas toujours su rattacher à son sujet, même par un fil... de laine, si tenu qu'il soit.

Il s'est aussi lancé un peu légèrement dans une question d'étymologie qui lui attirera la critique unanime des philologues, rarement d'accord cependant même sur le nom de la science qu'ils professent. Tous se refusent à admettre que le vocable *nostrez,* qui qualifie une sorte de tapis ou de tapisserie fabriquée à Paris au xiiiᵉ siècle, soit formé des deux mots *nost rez,* et désigne des tissus *noués raz,* c'est-à-dire lisses et non veloutés.

Le latin *nostrales* employé dans un document du xiᵉ siècle indique clairement qu'il s'agit d'un produit *nostre,* comme on écrivait au moyen âge, *nôtre,* comme on écrit aujourd'hui, produit national enfin, qui s'oppose aux tapis sarrazinois que l'on fabriquait dans le même temps. Nous ignorons la nature des uns et des autres, car la terminologie du moyen âge est si peu précise, que la réserve en ces matières est dictée par la plus simple prudence.

Disons cependant qu'il est encore de tradition aux Gobelins, dans l'ancien atelier de Chaillot, d'appeler nœud sarrazin celui qui fixe à la chaîne les brins de laine dont sont formés les tapis veloutés dits de la savonnerie. Suivant l'analogie, alors les tapis sarrazinois seraient les tapis veloutés. Et nous nous souvenons d'en avoir étudié un jadis qui offrait tous les caractères de l'art du xivᵉ siècle, que nous avons vainement poursuivi dans ses migrations de boutique en boutique depuis qu'il nous intéresse plus particulièrement.

Les illustrations du nouveau volume de la « *Bibliothèque* des Merveilles » ne valent pas celles des volumes auxquels *les Tapisseries* font suite ; bien que l'on se soit efforcé de donner un aperçu des variations de l'art appliqué à la tapisserie, l'idée n'a pas été poursuivie avec assez de volonté. Il

est excellent, en effet, de montrer à côté du sujet la bordure qui l'encadra, lorsque le format s'oppose à ce que les deux éléments soient réunies sur l'estampe comme dans la tapisserie ; mais il aurait été meilleur de montrer les transformations que le goût a inspirées aux unes et aux autres, suivant le cours des siècles. Une tapisserie sans bordure n'est, à notre avis, qu'une copie de tableau plus ou moins réussie, mais non une tenture.

A. D.

—

Le *Musée de Colmar*, Martin Schongauer et son école.
Notes sur l'art ancien en Alsace et sur les œuvres d'artistes alsaciens modernes, revues et ornées de 26 gravures, par Ch. Goutzwiller. Colmar, Eug. Barth. — Paris, Sandoz et Fichbacher, 33, rue de Seine.
Nous rendrons compte dans la *Gazette* de cette intéressante monographie due à la plume et au crayon de notre collaborateur et ami, M. Ch. Goutzwiller.

—

Durer. Histoire de sa vie et de son œuvre (*Durer, Geschichte seines Lebens seines Kunst*), par M. Thausing, directeur de la collection Albertine de Vienne. Leipzig, Seemann. Paris, Franck, 1876.
Nous ne pouvons aujourd'hui qu'annoncer l'apparition de cette nouvelle vie de Durer, fondée sur l'étude de documents originaux en grande partie inconnus et sur la révision la plus minutieuse de l'œuvre du maître.
D'ici peu de temps la *Gazette* lui consacrera un compte rendu détaillé. Qu'il nous suffise de dire, en attendant, que ce splendide volume est le fruit de dix années de travaux assidus et qu'il sort de la plume d'un des connaisseurs les plus fins et des écrivains les plus spirituels de l'Autriche. Ajoutons que les illustrations, dessinées par M. Schœnbrunner de Vienne et gravées par un xylographe de la même ville, M. Bader, complètent de la manière la plus brillante le texte de M. Thausing.

E. M.

—

*Archivio storico artistico archeologico e litterario della citta e provincia di Roma*. Rome, typ. Salviucci, paraît tous les deux mois. — Prix de l'abonnement : 10 fr. par an.
1re année. 1er fascicule. Documents inédits sur Michel-Ange — Benvenuto Cellini à Rome; documents inédits. — Congrès scientifique de Palerme, classe 7, philologie, histoire et archéologie. — Inscription capitoline relative à Charles d'Anjou. — Peintures et inscriptions découvertes auprès de la *Porta maggiore*, etc.

—

## MOUVEMENT DES ARTS

—

2e ET 3e VENTES ZIMMERMANN

Du 20 au 24 décembre 1875.

Me Charles Pillet, commissaire-priseur;
M. Mannheim, expert.

Magnifique stalle Renaissance, en noyer sculpté à trois places, provenant des ducs de Savoie. — 3.050 fr.
Stalle François Ier, en noyer. — 1.850 fr.

Stalle François Ier, en chêne sculpté. — 800 fr.
Stalle hollandaise avec dais, en bois sculpté, xvie siècle. — 1.510 fr.
Meuble à deux corps, du temps de Henri II, en noyer, modèle Jean Goujon. — 2.200 fr.
Grand meuble en noyer sculpté, de forme monumentale, modèle Du Cerceau. — 1.380 fr.
Crédence gothique en bois de chêne sculpté, surmontée d'un baldaquin cintré. — 965 fr.
Meuble Renaissance en noyer sculpté, de forme carrée, à deux corps et à portes pleines. — 605 fr.
Meuble à deux corps en noyer, modèle Jean Goujon. Époque Henri II. — 950 fr.
Crédence en chêne sculpté. — 960 fr.
Meuble de forme monumentale, en chêne sculpté, modèle Du Cerceau. — 745 fr.
Crédence à deux corps, en chêne sculpté, style Renaissance. — 705 fr.
Bahut à deux corps, en noyer sculpté, style Louis XIII. — 585 fr.
Meuble-vitrine, en noyer, à six pans, style Renaissance, modèle Du Cerceau. — 600 fr.
Table Renaissance, de forme rectangulaire, en bois de noyer. — 710 fr.
Lit en noyer sculpté, à grand et petit dossiers. — 775 fr.
Grand portique Renaissance, en chêne sculpté. — 1.180 fr.
La Vision des Mages, panneau gothique du xve siècle, en bois sculpté, peint et doré. — 510 fr.
Trois panneaux en bois sculpté, représentant la salamandre de François Ier avec la couronne royale. (Provenant du château de Blois.) — 600 fr.
Frise en noyer sculpté. Époque François Ier. — 760 fr.
Deux grandes cariatides italiennes, en bois de noyer; femmes supportant des coussins. — 1.000 francs.
Épée italienne du xvie siècle, ornée de riches incrustations d'argent. — 3.650 fr.
Lustre hollandais en cuivre, à trois étages et vingt-quatre lumières. — 550 fr.
Trois panneaux de tapisserie à fleurs, fruits et feuillage. Époque Renaissance. — 505 fr.
Tapisserie flamande représentant un seigneur et une dame se promenant dans la campagne. — 595 fr.
Tapisserie Renaissance, représentant OEdipe et le Sphinx. — 2.050 fr.

Grande cheminée, style Louis XIII, en chêne sculpté. — 1.300 fr.
Boiserie Louis XV, en bois sculpté. Dans le haut de chaque porte des panneaux contenant les portraits des enfants de France, attribués à Miguard. — 3.880 fr.
Grande boiserie de salon Louis XV, en chêne sculpté, composée de 17 panneaux. — 710 fr.
Petite boiserie Louis XIV, en chêne sculpté, composée d'environ 12 panneaux. — 1.260 fr.
Grand bahut bourguignon, à deux corps en noyer sculpté. Époque Henri IV. — 580 fr.
Coffre en noyer sculpté, présentant cinq personnages, en haut relief, debout, sous des arcades ogivales, xve siècle. — 790 fr.
Console Louis XV en chêne sculpté à jour. — 655 fr.

Les trois ventes Zimmermann ont produit près de 150.000 fr.

Il s'organise en ce moment, en faveur de M. Barbot de Tierceville, paysagiste, devenu aveugle, une vente dont le produit doit servir à pourvoir à l'éducation du jeune fils de l'infortuné artiste. Les adhésions et les œuvres d'art que les confrères du paysagiste voudront bien donner, sont reçus chez M. Petitjean), 7, place du Château-d'Eau.

La vente aura lieu au mois de mars, à l'hôtel Drouot.

De nombreux artistes ont déjà promis leur concours à cette intéressante bonne œuvre.

---

PUBLICATION DE P. W. VAN DE WEIJER A UTRECHT

LA

# GRANDE PASSION

PAR

### ALBERT DURER

*En douze gravures sur bois*

NUREMBERG, ANNO 1571

---

*Reproduction*, procédé, P. W. VAN DE WEIJER à **Utrecht**, d'après les épreuves avant la lettre appartenant au cabinet du **D**ʳ **Straeter**, d'Aix-la-Chapelle, avec une introduction de GEORGES DUPLESSIS, bibliothécaire du département des Estampes, à la Bibliothèque nationale à Paris.

---

# 55 TABLEAUX ANCIENS

*composant la collection*

### De feu M. BOURLON, ancien député,

Officier de la Légion d'Honneur

VENTE, HOTEL DROUOT, SALLE N° 9,

**Le lundi 10 janvier à 3 heures précises**

Mᵉ **Boussaton**, commissaire-priseur, rue de la Victoire, 39.

MM. **Dhios et George**, experts, rue Le Peletier, 33.

*Exposition*, le dimanche 9 janvier,

---

**Vente**, après le décès de Mᵐᵉ Veuve Le B***.

## BON MOBILIER

*Ameublements* : de salon en palissandre, de salle à manger en chêne sculpté, de chambres à coucher, etc. ; *Pianos*, consoles sculptées et dorées, miroirs vénitiens, commodes anciennes, cabinet Louis XIII, bronzes, lustres, appliques, girandoles, tapis, rideaux.

*Anciennes Porcelaines du Japon* : cornets,

potiches, plats et pièces montées en bronze ; *Faïences* de Delft et autres.

*Tableaux*, curiosités diverses.

HOTEL DROUOT, SALLE N° 8,

**Les Lundi 10 et Mardi 11 janvier 1876**,

à 2 heures.

Mᵉ **MAURICE DELESTRE**, commissaire-priseur, rue Drouot, 23, successeur de **M. Delbergue Cormont**,

MM. **Dhios & George**, experts, 33, rue Le Peletier.

*Exposition publique*, le dimanche 9 janvier 1876, de 1 heure à 5 heures.

---

*VENTE*

DE

# PORCELAINES ANCIENNES

De la *Chine*, du *Japon*, de l'*Inde* et de *Saxe*, garnitures de 3 et de 5 pièces potiches, cornets, bols, plats, assiettes, tasses, soucoupes, *groupes et figurines* en *Saxe*, *faïences* de *Delft* et autres, **Objets** de vitrine, *montres en or émaillé*, *éventails Louis XV et Louis XVI*, *dentelles*, **Meubles** incrustés et en *laque* ; *deux buffets anciens garnis de cuivre*, bronzes pendules, lustres, **Tapisseries** anciennes (*Aventures de Télémaque*), *étoffes, soieries*,

*Le tout arrivant de Hollande*

HOTEL DROUOT, SALLE N° 1,

**Les Lundi 10, Mardi 11 et Mercredi 12 janvier**,

à 1 heure et demie précise

Par le ministère de Mᵉ **Charles Pillet**, commissaire-priseur, 10, rue de la Grange-Batelière.

*Exposition*, le dimanche 9 janvier, de 1 h. 1/2 à 5 heures.

---

# DIRECTION DES DOMAINES (SEINE)

### VENTE, aux enchères publiques,

Les 11, 12, 13 janvier 1876 et jours suivants

AU DÉPOT DU MOBILIER DE L'ÉTAT

2, rue des Écoles, 2

**1°** Services en porcelaines de **Sèvres** provenant du Conseil d'État.— Décorées et autres.

**2°** Objets d'art et Curiosités comprenant : Statues en marbre et bronze. Porcelaines de Chine et du Japon. Faïences anciennes, bronzes chinois. Livres relatifs à la noblesse, etc.

*Expositions publiques*

2, rue des Écoles, les dimanche 9 et lundi 10 janvier 1876, de 1 h. à 4 heures.

Le catalogue se distribue 9, rue de la Banque, à la direction des Domaines, et chez **M. Gandouin**, expert, 13, rue des Martyrs.

# TABLEAUX ANCIENS

*des diverses écoles*

VENTE, HOTEL DROUOT, SALLE N° 6,
Le jeudi 12 janvier 1876, à 2 heures précises.

**M⁰ Boussaton**, commissaire-priseur, rue de la Victoire, 39,

**M. Horsin-Déon**, expert, rue des Moulins, 15.

CHEZ LESQUELS SE TROUVE LE CATALOGUE.

*Exposition*, le mercredi 12 janvier.

---

VENTE après décès de M. P***

# BEAU MOBILIER

## BRONZES, LIVRES, CURIOSITÉS
## BIJOUX.

HOTEL DROUOT, SALLE N° 1,

Les jeudi 13 et vendredi 14 janvier, à 2 heures.

**M⁰ Lemon**, commissaire-priseur, 14, rue de Châteaudun ;

**M. Riff**, expert, rue Drouot, 13.

---

# AUX VIEUX GOBELINS

TAPISSERIES ANCIENNES, RÉPARATION. Rue Lafayette, 27

# SUCCESSION COUVREUR

—

*DERNIÈRE VENTE*

—

## OBJETS D'ART

Antiquités en or, bronze, etc. ; orfévrerie ancienne et autre ; pierres gravées ; bagues montées de pierres des XVI⁰ et XVII⁰ siècles, matières précieuses, émaux cloisonnés, objets variés.

*VENTE après décés*

HOTEL DROUOT, SALLE N° 5,

Le mercredi 19 janvier 1876, à deux heures,

Par le ministère de **M⁰ Charles Pillet**, commissaire-priseur, 10, rue de la Grange-Batelière.

**M⁰ Maurice DELESTRE**, commissaire-priseur, successeur de **M. Delbergue-Cormont**, rue Drouot, 23,

Assisté de **M. Charles Mannheim**, expert, rue Saint-Georges, 7,

CHEZ LESQUELS SE DISTRIBUE LE CATALOGUE.

*Exposition publique*, le mardi 18 janvier 1876, de 1 à 5 heures.

---

DIRECTION DE VENTES PUBLIQUES
**FRÉDÉRIC REITLINGER**
EXPERT EN TABLEAUX MODERNES
*1, rue de Navarin.*

---

## PRIX DES GRAVURES
Publiées dans la livraison de la **GAZETTE** consacrée à **Michel-Ange.**

Le Crépuscule, gravure au burin, par M. F. Gaillard.  |  Moïse, eau-forte, par M. J. Jacquemart.

### Epreuves avant Lettre

| | | | | |
|---|---|---|---|---|
| Sur Japon. | 50 francs. | Sur Japon | 30 francs |
| Sur Hollande fort | 30 — | Sur Hollande | 15 — |
| Sur Chine | 20 — | | |

### Épreuves avec Lettre

Sur Chine. . . . . . . . . . . . . 8 francs | Sur Hollande . . . . . . . . . . 6 francs.

Il a été tiré quelques épreuves d'artiste, sur parchemin, avant toute lettre, de ces deux gravures. Prix de chaque épreuve : 75 francs.
Il a été tiré aussi quelques épreuves de l'essai à l'Eau-forte pure, de la planche de M. Gaillard. Prix: 50 fr.

La Sainte Famille, grav. au burin, par M. A. Jacquet :  |  La création du Monde, eau-forte, par M. L. Flameng

### Épreuves avant Lettre

| | |
|---|---|
| Sur parchemin | 30 francs |
| Sur Japon | 20 — |
| Sur Chine et sur Hollande. | 10 — |
| Épreuves avec lettre | 5 — |

Portrait de Michel-Ange, gravure au burin, par M. A. Dubouchet.

| | |
|---|---|
| Épreuves d'artistes sur chine. | 15 francs |
| — avec lettre. | 5 — |

---

N° 3. — 1876.    BUREAUX, 3, RUE LAFFITTE.    15 janvier.

LA

# CHRONIQUE DES ARTS

## ET DE LA CURIOSITÉ

### SUPPLÉMENT A LA *GAZETTE DES BEAUX-ARTS*

#### PARAISSANT LE SAMEDI MATIN

*Les abonnés à une année entière de la* Gazette des Beaux-Arts *reçoivent gratuitement*
*la* Chronique des Arts et de la Curiosité.

PARIS ET DÉPARTEMENTS :

Un an. . . . . . . . . . . 12 fr.   |   Six mois. . . . . . . . . . 8 fr.

## AVIS IMPORTANT

*L'Administration de la* Gazette des Beaux-Arts *prie les personnes dont l'abonnement vient d'expirer de vouloir bien le renouveler le plus tôt possible; la livraison de Janvier n'est envoyée qu'aux abonnés inscrits.*

*Des tirages spéciaux sur parchemin, Japon, Chine, etc., ont été faits des gravures hors texte publiées dans cette livraison. Voir les prix de ces épreuves à la dernière page de ce numéro.*

## CONCOURS ET EXPOSITIONS

L'Exposition des œuvres d'Isidore **Pils**, membre de l'Institut et professeur à l'École des beaux-arts, mort l'automne dernier, ouvre aujourd'hui, dans la salle de la Melpomène, au palais des Beaux-Arts.

Elle comprendra la plus grande partie des tableaux de cet habile artiste, depuis son *Rouget de L'Isle*, exposé peu après la révolution de 1848, les sujets religieux qu'il a traités ensuite : *le Jeudi-Saint*, par exemple, et *la Prière à l'hospice* ; sa grande et vigoureuse composition de *la Bataille de l'Alma*, avec le *Débarquement de l'armée française en Crimée* (1854); ses études en Kabylie et à Alger, jusqu'aux esquisses qu'il avait conçues pour les peintures des voussures de l'escalier du nouvel Opéra, travail que la maladie ne lui a pas permis d'achever, mais dont les compositions sont restées intactes.

On verra encore à cette Exposition une quan-

tité de ces portraits, têtes et costumes, oxercices et manœuvres militaires, que le regretté maître savait si lestement peindre. Une belle collection d'aquarelles éveillera, en outre, la curiosité des artistes et des amateurs.

Cette nouvelle Exposition a été organisée, cette fois encore, par les soins du Comité de l'Association des peintres, sculpteurs, graveurs, architectes et dessinateurs, et le produit en sera consacré au soulagement des artistes malheureux. C'est donc à la fois un attrait pour le public ami des arts, et un motif de bienfaisance.

On écrit de Rome à la *Correspondance Havas:*
Un groupe d'artistes et d'amateurs a pris courageusement l'initiative de la construction d'un édifice qui servira à une exposition nationale annuelle des œuvres de nos peintres, sculpteurs, graveurs, etc. **Rome** aura enfin un Salon digne d'elle! Un Salon national est une nouveauté. Nous n'avons eu, jusqu'ici, en Italie, que des expositions locales, tant le vieil esprit de clocher y est encore vivace. Le gouvernement a compris l'importance du projet ; il accordera aux promoteurs une allocation de 50.000 francs par an. On compte aussi sur le concours de la ville, de la province et des particuliers.

Les tableaux et œuvres d'art arrivent en grand nombre à l'hôtel Cluny, où doivent commencer, lundi prochain, les opérations d'examen de la Commission spéciale.

Beaucoup d'artistes paraissent ignorer, quoiqu'ils en aient reçu l'avertissement, que deux causes principales peuvent motiver le refus de leurs œuvres. Comme les vaisseaux ne peuvent transporter que des tableaux d'une certaine dimension, la Commission sera forcée d'éliminer ceux qui ont plus de 6 mètres 50

sur 2 mètres. En outre, par un sentiment que l'on comprendra, la Commission est presque dans l'obligation de refuser les œuvres qui rappellent, d'une façon trop directe, les événements de la dernière guerre.

Aussitôt que le travail de la Commission sera terminé, nous ferons connaître les principales œuvres qui représenteront l'art français à **Philadelphie.**

Aux termes de la décision prise par le comité supérieur institué sous la présidence du Ministre de l'agriculture et du commerce, pour faciliter la participation française à l'Exposition du centenaire, les frais d'emballage, d'installation et de transport des œuvres d'art, assurance maritime comprise, sont supportés par la Commission ; mais elle décline à l'avance et d'une manière absolue, aussi bien que la direction générale américaine, toute responsabilité en cas de perte, d'avarie, de dégradations et d'accidents, de quelque nature qu'ils soient.

L'assurance ne couvre que les risques de navigation ; elle est faite par la Commission aux conditions de la valeur indiquée par les artistes exposants dans leur demande d'admission et en leur nom personnel ; ce serait à eux, en conséquence, qu'il appartiendrait d'en poursuivre le recouvrement en cas de sinistre maritime.

On nous demande d'annoncer qu'un concours est ouvert, pour la place de **professeur de dessin** et de modelage, aux différentes écoles de la ville de **Dieppe** et du collège.

Le concours comprendra trois séries d'épreuves : exécution d'un dessin, modelage d'un bas-relief, questions sur l'art du dessin et les différentes notions qui s'y rattachent.

Les artistes qui voudront concourir devront se faire inscrire à la mairie de Dieppe, où ils trouveront les renseignements nécessaires.

Les artistes appelés à concourir devront joindre à leur demande un certificat d'étude et toutes les pièces susceptibles de renseigner le jury sur leurs travaux antérieurs.

Les inscriptions seront reçues à la mairie jusqu'au 10 février et les épreuves du concours commenceront le 15 du même mois.

**L'Académie royale** de Londres vient d'ouvrir une exposition d'œuvres d'art, comme elle le fait presque tous les hivers : celle-ci ne comprend guère que deux cents tableaux, mais presque tous sont d'une grande valeur ; ils proviennent, en grande partie, des collections de la reine, du marquis de Lansdown, des lords Darnley et Morley, de M. Legland et du comte Elgin. La *National Gallery* a également contribué à l'exposition.

Raphaël y est représenté par une prédelle : *Saint Jean-Baptiste prêchant dans le désert;* Titien par une *Europe ;* on y admire un tableau de Luca Signorelli, un très-beau Claude Lorrain appartenant à la reine, et enfin toute une série d'œuvres des plus grands peintres de l'école anglaise, Hogarth, Reynolds, Gainsborough, Wilson, Crome, etc.

L'exposition de tableaux et d'objets d'art d'artistes vivants qui a lieu à **Rotterdam** tous les trois ans, sera ouverte du 4 juin au 4 juillet 1876. Les artistes étrangers y sont admis. S'adresser à la Direction de l'Académie des Beaux-Arts, à Rotterdam.

Le Kunstverein autrichien, à **Vienne**, vient de commencer sa 26e année. Dans le courant des 25 ans passés, il a exposé 26.031 œuvres d'art, et la somme de 1.198.870 florins a passé aux artistes par sa caisse.

L'exposition est ouverte du 1er octobre au 1er juillet de chaque année. La Société se charge des frais, aller et retour des œuvres d'art acceptées pour l'exposition des artistes étrangers, auxquels une invitation spéciale de la Société a été adressée. Elle garde 5 0/0 de commission pour les ouvrages vendus par son intermédiaire.

L'exposition change généralement tous les mois, mais la Société se charge de faire paraître sans frais les œuvres envoyées à d'autres expositions autrichiennes.

---

## NOUVELLES

—

.*. On nous informe que M. le Ministre de l'instruction publique a été voir la Porte de Crémone, dans l'atelier où elle est provisoirement dressée, et qu'il a annoncé, en partant, son prochain transport au Louvre. Cette œuvre d'art va donc bientôt prendre la place qu'elle doit occuper dans l'une des salles de la Renaissance, probablement celle des *Esclaves.* Nous donnerons dans le prochain numéro de la *Gazette* deux articles sur ce magnifique monument de l'art italien au XVe siècle, l'un de M. Barbet de Jouy, conservateur de la Renaissance, au Louvre, l'autre de M. Gaston Guitton, statuaire.

.*. Le Ministre de l'instruction publique et des cultes a approuvé le devis des travaux de restauration générale de la cathédrale de Reims, s'élevant à 2.033.411 fr. 68 c.

.*. L'Académie des beaux-arts a procédé à l'élection d'un membre de la section de peinture, en remplacement de Pils.

M. Bouguereau a été élu par 24 suffrages contre 6 donnés à M. Bonnat. Deux des autres candidats ont obtenu chacun une voix.

.*. Tous les ans l'architecte du Louvre, M. Lefuel, consulte les conservateurs des musées sur les améliorations qu'il conviendrait d'apporter dans l'installation des collections.

Cette année le Conservatoire a demandé l'appropriation de l'ancienne salle des États en salle d'exposition.

.⁎. Par décret en date du 11 janvier 1876, le Président de la République, sur la proposition du Ministre de l'instruction publique, des cultes et des beaux-arts, a promu :

*Au grade de commandeur :*

M. Jourdain (Charles), membre de l'Institut, inspecteur général de l'enseignement supérieur, secrétaire général au Ministère de l'instruction publique, des cultes et des beaux-arts ; officier depuis 1866.

*Au grade d'officier :*

MM. Lenepven (Jules-Eugène), membre de l'Institut, directeur de l'École de Rome ; chevalier depuis 1862. — Quicherat (Louis), membre de l'Institut, conservateur à la bibliothèque Sainte-Geneviève ; chevalier depuis 1844.

.⁎. M. Héron de Villefosse, attaché à la Conservation des antiques au Louvre, vient d'être non né membre de la Société des antiquaires en remplacement de M. Brunet de Presles.

.⁎. M. Badin, directeur de la Manufacture de Beauvais, ayant donné sa démission pour cause de santé, M. J. Dieterle, qui a fourni tant de modèles à cette manufacture et à celle des Gobelins, a été appelé à le remplacer.

.⁎. Deux nouveaux journaux artistiques viennent de paraître en Belgique : l'*Artiste* et le *Nouvel Impartial*. Genève nous envoie une feuille du même genre : la *Revue Suisse*.

.⁎. M. Lhôte a été nommé professeur de dessin au Lycée d'Amiens et à l'École normale de cette ville.

.⁎. La Galerie Nationale de Londres vient de s'enrichir de la collection de M. Wynn Ellis. Cet amateur lui a laissé par testament tout ce qu'il possédait de toiles précieuses. Il y en a surtout de maîtres hollandais. Puis ce sont des Turner et des Reynolds de prix, ainsi qu'un magnifique Claude, quelques Poussin, des Salvator Rosa, des Carrache et jusqu'à un Paul Véronèse. Ce dernier tableau représente *la Femme adultère* et n'est pas un des moins précieux de la collection dont le peuple anglais vient d'hériter.

.⁎. La statue de Thorvaldsen, présent offert par la ville de Copenhague, a été dévoilée à Reykjavik (Islande), le 19 novembre, jour anniversaire de la naissance du grand sculpteur, au milieu d'une grande affluence de population. M. le professeur Steingrimur Thortsen avait composé une cantate pour cette solennité. L'évêque Piettursson a prononcé un discours. Le gouverneur de l'île, au nom de la métropole, a livré la statue à la municipalité de Reykjavik, et M. le juge Arni Thorsteins a remercié au nom de la capitale de l'Islande. La cérémonie s'est terminée par un vivat en l'honneur du roi Chrétien IX. Le soir, une grande partie de la ville était illuminée.

## Le marbre de Paros et de Carrare

La relation d'une visite aux carrières de Paros et de Carrare, publiée par sir John Rennie, devrait conduire à un effort sérieux pour appliquer les ressources de la mécanique à la production de la matière artistique, sans rivale, que l'on trouve dans ces deux célèbres localités. L'ancien mode d'extraire le marbre à Paros consistait à creuser des cavernes dans le flanc de la montagne, et, lorsqu'on était arrivé au roc solide, de tailler, au moyen de coins et de pics, des blocs de la dimension voulue. Il s'ensuit que l'intérieur de la carrière ressemble à une longue galerie travaillée en degrés, l'un au-dessus de l'autre. Mais sir John Rennie observe que si le roc solide était découvert au sommet et qu'on ouvrit une surface assez longue, le système des pics et des coins pourrait être appliqué avec beaucoup d'extension et avec de grands avantages. Et si l'on voulait construire des plans inclinés avec des railways jusqu'au port et une jetée d'embarquement, avec des grues, assez avancées, de manière que les navires pussent venir se placer tout le long et recevoir leur cargaison, ce beau marbre pourrait être extrait et exporté à un prix très-modéré, bien au-dessous du Carrare. Le port est spacieux, d'une grande profondeur et bien protégé contre les vents. Le marbre de Paros est d'une belle couleur de lait, presque sans veines, et d'un grain serré et uni. Comme le prix du marbre statuaire est maintenant de deux guinées par pied cube et même plus pour les larges blocs, il est étonnant que la valeur de ces carrières n'ait pas été reconnue plus tôt et n'ait pas attiré de capitaux,

À Carrare, le même ingénieur a été frappé des dégâts causés par la méthode grossière de travailler dans les carrières et de transporter et charger les blocs. La construction d'une bonne jetée, et d'un railway jusqu'aux carrières, ainsi que l'introduction de bonnes machines d'extraction, pourrait réduire encore le prix du marbre et par conséquent augmenter la demande.

(*Art Journal.*)

## Moyen de découvrir les restaurations dans d'anciens tableaux.

Ch. Francis Roubillac Conder publie dans le *Art Journal* un article fort intéressant sur un nouveau moyen de découvrir les retouches dans les œuvres anciennes. Jusqu'ici, on n'avait, pour ainsi dire, que la loupe, qui pût venir en aide, lorsqu'on voulait se rendre compte de l'état d'une toile. M. Roubillac Conder croit que la photographie pourrait bien rendre plus de services.

Dans une visite faite, il y a deux ou trois ans, à la National Gallery de Londres, il avait eu l'occasion d'examiner quelques-unes des belles reproductions faites par M. Morelli

d'après des toiles italiennes. Il emporta chez lui une épreuve non retouchée, prise par cet artiste d'après la *Sainte Famille* de Marco Basaïti, qui date d'il y a près de 400 ans. En examinant attentivement cette épreuve, qui n'était pas montrée et n'avait subi aucune espèce de retouche, il finit par y trouver une tache circulaire au front de la madone, dont il ne se rappelait point avoir aperçu la moindre trace sur la toile. Elle ressemblait beaucoup à une gontle d'eau et couvrait presque le tiers du front de la madone. Étant retourné à la National Gallery, il ne put découvrir dans la peinture aucune tache semblable. Ce ne fut que lorsque, plus tard encore, il examina le tableau et compara les moindres détails avec la photographie, qu'il parvint à trouver une tache absolument de la même forme que celle de la photographie. Cette tache était une retouche, imperceptible, non-seulement à l'œil nu, mais, ce qui est plus fort, à l'œil armé de la loupe.

L'auteur entre dans d'assez longs développements pour expliquer le phénomène par les altérations chimiques que subissent les couleurs employées par les peintres et les restaurateurs. Ces altérations sont complétement invisibles, mais ne peuvent manquer de se reproduire sur le papier sensibilisé du photographe. Il en conclut que la photographie est peut-être le meilleur moyen de découvrir les retouches, et de se rendre compte de l'état des œuvres anciennes.

(*La Fédération artistique.*)

---

### RAPPORT

FAIT

AU NOM DE LA COMMISSION DES SERVICES ADMINISTRATIFS SUR *la* **Direction des Beaux-Arts,** *au Ministère de l'Instruction publique, des Cultes et des Beaux-Arts,*

PAR M. EDOUARD CHARTON,

Membre de l'Assemblée nationale.

(*Suite.*)

### La Direction.

Cette dénomination de direction, à défaut d'une définition officielle, n'a point par elle-même une signification précise, et moins encore depuis que, dans quelques ministères, ou a cru pouvoir transformer de simples divisions en directions, sans qu'on voie que l'importance ou le nombre des affaires y ait augmenté et qu'on puisse réellement assigner à ces transformations d'autre cause que le désir de donner aux chefs de division une satisfaction d'amour-propre et tôt ou tard un accroissement de leurs traitements.

En fait, la direction des Beaux-Arts est-elle complétement assimilable aux autres directions du Ministère de l'Instruction publique ou ne se rapproche-t-elle pas davantage de ce que sont les directions générales, c'est ce que l'on pourrait plus aisément déterminer si les fonctions du directeur des Beaux-Arts avaient été nettement définies par le décret du 5 septembre. Elles ne l'ont pas été, et l'on ne

peut guère se former quelque opinion sur eur importance que d'après la nature et le caractère des actes des directeurs, surtout de ceux qui ont revêtu la forme de décret. De ce qu'indique ce moyen d'appréciation, on doit conclure qu'ils ont ou qu'ils s'attribuent une initiative que n'ont pas les simples directeurs. Ils adressent au ministre des rapports et des projets signés d'eux et conséquemment ils partagent, à quelque degré, avec lui la responsabilité des mesures qui résultent de leurs propositions. On peut même se rappeler qu'à l'occasion de divers décrets, encore assez récents, l'opinion publique s'est émue et que ses jugements favorables ou défavorables ont paru viser beaucoup plus le directeur que le ministre.

Il est difficile qu'il en soit autrement et qu'à la tête d'un service qui a toujours eu tant d'éclat, on s'habitue à ne voir qu'un simple administrateur. Sans trop se préoccuper du passé et remonter à des temps anciens, sans rappeler ce qu'étaient les hommes qui dirigeaient les Beaux-Arts aux XVIIe et XVIIIe siècles, les Colbert, les Marigny, on est naturellement porté à n'admettre comme de sérieux candidats désignés pour occuper un poste si éminent que des hommes qui se sont fait un renom par l'élévation de leur goût et leur connaissance incontestable des arts.

On n'a pas sans doute oublié qu'il n'y a pas beaucoup d'années, en diverses occasions où cette haute fonction paraissait près d'être vacante, ou prononçait volontiers, dans le monde des lettres et des arts, les noms, par exemple, de M. le duc de Luynes et de M. Vitet. Ces dispositions de l'opinion publique n'ont pas changé, et l'on a vu le gouvernement les prendre en grande considération dans ses derniers choix. C'est qu'en effet, quel que soit le mérite d'un ministre de l'instruction publique, on ne saurait exiger de lui une supériorité spéciale dans l'appréciation des intérêts des arts et de l'impulsion à leur imprimer : au contraire, on la désire, nous dirons presque on la veut dans un directeur.

Une conséquence nécessaire semble être qu'il n'est point possible de limiter très-étroitement l'autorité d'un directeur des Beaux-Arts, mais aussi qu'on est fondé à attendre beaucoup de lui ; et il est probable qu'à moins d'un courant contraire difficile à prévoir, cette interprétation ne pourra que se fortifier et prévaloir aujourd'hui où l'on est dans la nécessité de lutter contre les efforts nouveaux tentés avec énergie par tous les grands pays pour répandre le goût et le sentiment du beau dans toutes les classes de la société et pour égaler, s'il se peut, la France dans les arts et leur application, c'est-à-dire dans l'une de ses supériorités qu'elle doit tenir le plus à honorer de conserver.

Quoi qu'il en soit, on jugera peut-être utile plus tard de faire cesser toute incertitude qui pourrait naître dans l'esprit d'un directeur et l'entraver dans l'exercice de ses fonctions ou l'entraîner à dépasser les limites qu'on lui croit imposées. Pour n'indiquer qu'un point, il semble qu'il soit difficile, dans l'état actuel, d'apprécier nettement sa situation vis-à-vis des chefs des grands services qui intéressent le plus les arts, le directeur de l'École de Rome, celui de l'École des Beaux-Arts de Paris, le directeur des Musées nationaux ou le directeur du Conservatoire de musique. Il y aurait assurément intérêt à connaître d'une manière pré-

cise dans quelle mesure il peut se croire autorisé à amener leurs vues à concerder avec les siennes sur les tendances à imprimer aux arts, et quels sont au juste, à cet égard, ses moyens d'action ou d'influence.

Il est vrai, du reste, que ces motifs d'indécision se trouvent très-amoindris depuis que, par un arrêté du 27 décembre 1873, un conseil supérieur des Beaux-Arts a été créé et, cette fois, avec des attributions assez explicitement définies.

### Conseil supérieur des Beaux-Arts.

Les Conseils et les Commissions, dont on abuse quelquefois, sont des auxiliaires très-utiles de l'Administration, on peut même dire indispensables, sous la réserve de plusieurs conditions essentielles. Il importe toujours que ce ne soient pas seulement des apparences et de simples moyens de défense contre les sollicitations, mais qu'en les créant on ait l'intention formelle de les consulter sérieusement, régulièrement, et de suivre presque toujours leurs avis. Ajoutons qu'il en est malheureusement dont les membres, en sollicitant l'honneur d'en faire partie, ne se sont pas demandé assez consciencieusement s'ils avaient bien la compétence ou l'autorité nécessaires pour y rendre des services; par suite, leur présence y est plus nuisible encore que leur absence, et il en résulte que des Commissions, dont l'on pouvait beaucoup espérer, deviennent languissantes, inactives et arrivent à être plutôt des obstacles que des secours. La composition, non moins que le programme et le règlement des Commissions, à leur origine, décide presque toujours de leur avenir,

Ce que ces observations ont de critique ne saurait s'appliquer au Conseil supérieur des Beaux-Arts dont nous venons de rappeler la création et qui nous paraît avoir été instituée dans les conditions les plus favorables pour devenir éminemment utile.

« Ce sont, a dit le ministre, des artistes ou des amateurs éclairés, pris dans l'Institut ou au dehors, qui composent le Conseil supérieur des Beaux-Arts. — Par l'établissement de ce Conseil qui enveloppe dans sa sphère tout le domaine des beaux-arts, les artistes ont été appelés à prendre leur part dans la discussion de leurs propres affaires. Réunis tous les mois à jour fixe (périodicité qui est un gage de durée de l'institution), le Conseil peut être mis en demeure de donner son avis sur le régime des expositions et des concours, sur les questions qui intéressent l'enseignement des beaux-arts ou le travail des manufactures nationales. Il peut guider le ministre par des Commissions tirées de son sein, dans l'exercice de sa prérogative la plus délicate et la plus difficile à la fois, les acquisitions d'œuvres d'art et les commandes à faire au nom de l'Etat; les publications à encourager et les missions à confier dans ce même ordre de choses.

« Sans rien abdiquer du droit de l'Etat, le ministre aura l'assurance de mieux atteindre, grâce à ces lumières, le but que l'Administration s'est toujours proposé : le bien des artistes et le progrès des beaux-arts. »

### Questions à soumettre au Conseil supérieur. — Encouragements. — Enseignement.

Dans ces lignes empruntées à un texte officiel on aura remarqué que le Conseil sera appelé à donner son avis « sur les questions qui intéressent « l'enseignement des beaux-arts. »

On peut donc préjuger que l'importance même du Conseil dépendra beaucoup de celle des questions qui lui seront soumises, ou dont il pourra lui être permis de prendre l'initiative.

Enumérer seulement les principales de ces questions, telles qu'elles s'offrent à l'esprit de ceux qui ont sérieusement réfléchi à la situation et à l'avenir des arts en France, ce serait aller au delà de ce qui peut nous être permis ici. Elles seront utilement traitées dans le rapport sur les services extérieurs. Il en est quelques-unes cependant que nous croyons devoir signaler comme se rapportant plus particulièrement à des préoccupations très-actuelles et qui, selon toute apparence, pourront se faire jour dans les prochaines Assemblées législatives.

Rappelons d'abord qu'on a déjà souvent entendu s'élever cette plainte que presque tous les encouragements donnés à la peinture, et notamment à la peinture à fresque qui est au premier rang de l'art, se concentrent presque uniquement dans Paris. On décore incessamment de belles œuvres les édifices de la capitale. On semble avoir beaucoup moins de sollicitude pour les nombreux monuments de nos anciennes provinces, hôtels de ville, palais de justice, où nos artistes les plus éminents pourraient, avec l'aide de leurs élèves, honorer et consacrer de grands souvenirs historiques, des actes illustres de patriotisme, de courage civil, de dévouement. Il n'est pas douteux qu'en entrant dans cette voie plus libéralement que par le passé, on contribuerait puissamment à faire revivre le sentiment des traditions nationales en même temps qu'on donnerait une satisfaction légitime à des populations qui, concourant aux dépenses de l'Etat, ont assurément quelque droit à être plus favorisées dans la distribution et le partage des travaux qu'il rétribue.

Un des avantages notables de cette sorte de décentralisation des arts, s'il est permis de s'exprimer ainsi, serait de répandre plus au loin le goût du beau et d'éveiller peut-être de sérieuses vocations, que l'éloignement des grandes œuvres et l'isolement laissent inertes et inconnues.

Nous n'ignorons pas que ce mot même de « décentralisation » ne saurait beaucoup plaire à ceux qui considèrent l'art comme une sorte de temple où il conviendrait de ne laisser pénétrer que de rares initiés. Nous respectons en eux ce sentiment, né d'une admiration profonde que nous sommes heureux de partager; mais nous croyons fermement que la faculté d'admirer est une de celles qu'il importe le plus de développer, autant qu'il est possible, chez tous les hommes quelle que soit leur condition sociale : le culte du beau ne doit être, non plus que ceux du vrai et du bien, un privilège pour personne.

La même indifférence pour la diffusion de l'enseignement des arts se rencontre parmi ceux qui professent cette maxime que le plus sûr moyen de répandre le goût du beau est d'encourager et d'élever le grand art, puis de laisser son influence descendre insensiblement, de degré en degré, dans les diverses classes de la société. Il paraîtrait sans doute naturel qu'il en fût ainsi. Mais les faits sont contraires : ils protestent : une longue expérience démontre que ce moyen indirect n'a

qu'une action très-limitée : il y a quatre siècles au moins qu'on encourage en France le grand art et son influence n'est pas descendue jusqu'au peuple : on pourrait croire que ce n'est pas pour lui que la France a produit un si grand nombre d'artistes supérieurs dans tous les genres. Que l'on cherche si, en dehors des villes, quelque reflet, même très-affaibli, de tant de chefs-d'œuvre réunis dans nos palais et nos musées, embellit le foyer de nos concitoyens des campagnes : on ne l'y trouvera pas. Pourquoi? Quelle en est la cause? La pauvreté? Non. On sait bien que pour témoiguer de quelque rapport même lointain du goût populaire avec les inspirations des génies qui ont honoré la France, il suffirait de la présence du moindre vase d'argile choisi pour sa beauté, de quelques simples moulures même d'une rude exécution au dehors de l'habitation ou sur les ameublements. Généralement ces témoignages n'existent pas. La véritable cause de l'absence du goût et du sentiment de l'art chez des millions de Français, c'est, il ne faut pas se le dissimuler, le défaut absolu de toute culture, de tout enseignement, en un mot l'ignorance. Aussi les esprits généreux qui attachent le plus grand prix à l'éducation populaire et à toutes ses conséquences, soit morales, soit économiques, pensent-ils que le moment est venu de s'occuper de l'application de moyens plus directs d'influence que celui de cette vague action du temps dont les effets pourraient bien se faire encore attendre en vain dans notre pays pendant une longue suite d'autres siècles.

Parmi ces moyens, il en est un qui se présente tout d'abord à l'esprit : c'est l'extension et, à certains égards, la réforme de l'enseignement du dessin dans nos établissements publics d'instruction, soit secondaire, soit primaire. Jusqu'ici cet enseignement n'a pas mieux réussi dans nos collèges et nos lycées que celui des langues vivantes. Des écrivains, d'une autorité incontestée, ont attribué cet insuccès en grande partie à ce qu'il y a de défectueux dans les méthodes, ainsi que dans le choix des maîtres : on peut ajouter que généralement l'on n'a pas pris encore assez au sérieux les arts du dessin, et l'on ne peut guère espérer qu'il en soit autrement aussi longtemps qu'on ne les considérera que comme des « arts d'agrément », et que leur enseignement restera facultatif comme l'était autrefois celui des langues vivantes. Le dessin, à ne le juger même qu'au point de vue de son utilité pratique, est une écriture figurée, un moyen d'expression dont aucun des élèves de nos établissements publics ne devrait être privé. Mais dans quelque mesure que l'on admette ces appréciations, il ne peut pas être sans intérêt de se demander à quel service administratif il appartiendrait le mieux de s'appliquer à donner une nouvelle impulsion à l'enseignement du dessin.

Ne paraîtra-t-il pas évident que ce doit être à l'administration des Beaux-Arts, aujourd'hui surtout qu'elle est une partie du Ministère de l'Instruction publique ? Sa compétence n'est-elle pas tout au moins plus probable que celle d'un bureau quelconque de toute autre direction du ministère ? Cette question sera sans doute, pour le conseil supérieur, le sujet d'un examen sérieux.

(A suivre.)

BIBLIOTHÈQUE DE M. AGLAÜS BOUVENNE

On va mettre en vente la bibliothèque de notre confrère M. Aglaüs Bouvenne, l'auteur des Monogrammes historiques et d'une Étude sur Bonington. C'est un choix de livres, peu nombreux à la vérité, mais dans lequel on sent le goût et les préférences d'un artiste. On devine en parcourant les 190 numéros du catalogue que ces livres étaient des amis dont il a dû être cruel de se séparer. Les reliures armoriées, si convoitées aujourd'hui, formaient dans cette petite bibliothèque d'artiste et de littérateur une série de prédilection. Le catalogue, avec un court avant-propos de M. Poulet-Malassis, donne des fac-simile de quatre de ces reliures et notamment de celle de l'Esther, de Racine, aux armes de Mme de Maintenon.

—

Nous pouvons annoncer que la vente de la galerie de feu M. Schneider, composée de tableaux de premier ordre, aura lieu dans le commencement du mois d'avril.

Nous pensons que cette vente, véritable événement artistique, attirera à l'hôtel Drouot tous les grands amateurs français et étrangers.

## BIBLIOGRAPHIE

Paris-Journal, 1er janvier : La grande galerie durée de la Banque, par M. J. de Gastyne.

Le Moniteur universel, 31 décembre, 8 janvier : Campos ubi Troja fuit, par M. Maxime du Camp ; le Rapport de M. Charton sur la direction des Beaux-Arts, par M. Eug. Asse.

— 1er janvier : Les Albums du Salon de 1875, par M. F. Coppée.

Le Journal officiel, 7 janvier : Revue artistique, par M. Émile Bergerat.

Le XIXe siècle, 11 janvier : L'Exposition au profit des Inondés, par M. P. Gallery des Granges.

Le Temps, 6, 9, 10 janvier : Souvenirs d'une mission musicale en Grèce et en Orient, par M. Bourgault-Ducoudray.

Revue des Deux-Mondes, 1er janvier 1876 : Les Maîtres d'autrefois, Belgique, Hollande, par M. Eug. Fromentin.

Revue politique et littéraire, n° 28, 8 janvier 1876 : Causerie artistique. — L'Exposition de Barye. — Le « 1807 », de M. Meissonier. — Les peintures de M. Landelle à l'église Saint-Sulpice. — L'Exposition au profit des inondés.

Le Moniteur des Architectes, n° 12 : Façade principale du projet de reconstruction de l'Hôtel de Ville de Paris, M. Davioud, architecte (planche). — Etude sur le Colisée de

Rome. — Porte du palais archiépiscopal de
Sens. — Khan d'Assad-Pacha , à Damas
(planches).

La *Fédération artistique*, 31 décembre : Exposition du Cercle Artistique d'Anvers, par M. G.
Lagye.

*Journal des Beaux-Arts*, n° 24 : Michel-Ange
Buonarroti, par M. Aug. Schoy. — Le sculpteur Barye, par M. H. Jouin. — Correspondance de Vienne.

*Il Raffaello*, 30 décembre et 10 janvier :
La céramique à l'Exposition d'art industriel
de Milan.

*Le Tour du Monde*, 784° livraison. Texte : La
Dalmatie, par M. Charles Yriarte, 1874. Texte
et dessins inédits. — Huit dessins de Th. Valerio, E. Riou, E. Grandsire et J. Storck.

*Journal de la Jeunesse*, 163° livraison. Texte
par M^me Colomb, Eug. Muller, Léon Dives,
Marie Maréchal, Belin de Launay et Saint-Paul.
Dessins d'Adrien Marie, Riou et Ph. Benoist.

Bureaux à la librairie Hachette, boulevard
Saint-Germain, n. 79, à Paris.

## PRIMES IMPORTANTES

*The Linoleum Manufacturing Company limited*, offre aux dessinateurs et aux élèves des
écoles des arts **des prix** formant la valeur de
7,500 fr. pour dessins pouvant servir à l'ornementation du tapis connu sous le nom de
Linoleum.

PRIX INTERNATIONAUX :

Premier prix. . . . . . 2.500
Second — . . . . . 1.750
Troisième — . . . . . 875
Quatrième — . . . . . 625
Cinquième — . . . . . 500
————— 6.250 f.

Les Prix ci-dessus sont offerts aux concurrents de toute nationalité.

Les Prix additionnels suivants sont offerts
seulement aux ÉLÈVES DES ÉCOLES DES ARTS
d'Angleterre et d'Irlande, qui auront le droit
de concourir pour les PRIX INTERNATIONAUX.

Premier Prix. . . . . . 625
Second — . . . . . 375
Troisième — . . . . . 250
————— 1.250 f.

Total des Prix. . . . 7.500 f.

MM. Sir MATTHERO DIGBY WYATT,
F. R. I. B. A.
R. REDGRAVE, R. A.
E. J. POYNTER, A. R. A., directeur
des Arts, au Musée de South Kensington,
Ont bien voulu consentir, sur la demande
de THE LINOLEUM MANUFACTURING COMPANY
(LIMITED). à décerner les récompenses.
MM. les artistes qui désirent concourir sont
priés de s'adresser à la COMPAGNIE DU LINOLEUM
(LIMITED), 21, boulevard Haussmann, à Paris,
qui donnera tous les renseignements nécessaires.

VENTE

Après le décès de M. EDWIN TROSS

2$^{me}$ PARTIE

# LIVRES ANCIENS

Pour la plupart rares et curieux, principalement sur l'Amérique.

RUE DES BONS-ENFANTS, 28,

Le lundi 24 janvier 1876 et jours suivants
à 7 heures du soir.

M$^e$ Maurice DELESTRE, commissaire-priseur, successeur de M. Delbergue-Cormont, rue Drouot, 23,

Assisté de M. Adolphe LABITTE, expert, rue de Lille, 4,

CHEZ LESQUELS SE DISTRIBUE LE CATALOGUE.

---

DIRECTION DE VENTES PUBLIQUES

### FRÉDÉRIC REITLINGER

EXPERT EN TABLEAUX MODERNES

1, rue de Navarin.

*VENTE*

DE

# DESSINS MODERNES

parmi lesquels
14 Aquarelles par BARYE et 12 dessins par
J.-F. MILLET

Et autres par *Andrieux, Bonvin, Eug. Delacroix, Gavarni, Granville, Lami* (*Eug.*), *Meissonier, Pille, Regamey.*

HOTEL DROUOT, SALLE N° 8,

Le lundi 24 janvier 1876, à deux heures

Par le ministère de M$^e$ Charles Pillet, commissaire-priseur, 10, rue de la Grange-Batelière,

Assisté de M. Brame, expert, rue Taitbout, 47,

CHEZ LESQUELS SE DISTRIBUE LE CATALOGUE.

*Exposition,* le dimanche 23 janvier 1876 de 1 h. à 5 heures.

---

# AUX VIEUX GOBELINS

TAPISSERIES ANCIENNES, RÉPARATION. Rue Lafayette, 27

---

# PRIX DES GRAVURES

**Publiées dans la livraison de la GAZETTE consacrée à Michel-Ange.**

Le Crépuscule, gravure au burin, par M. F. Gaillard.  |  Moïse, eau-forte, par M. J. Jacquemart.

### Epreuves avant Lettre

| | | | |
|---|---|---|---|
| Sur Japon. | 50 francs. | Sur Japon | 30 francs |
| Sur Hollande fort | 30 — | Sur Hollande | 15 — |
| Sur Chine | 20 — | | |

### Épreuves avec Lettre

| | | | |
|---|---|---|---|
| Sur Chine. | 8 francs | Sur Hollande | 6 francs. |

Il a été tiré quelques épreuves d'artiste, sur parchemin, avant toute lettre, de ces deux gravures. Prix de chaque épreuve : 75 francs.
Il a été tiré aussi quelques épreuves de l'essai à l'Eau-forte pure, de la planche de M. Gaillard. Prix : 50 fr.

La Sainte Famille, grav. au burin, par M. A. Jacquet : | La création du Monde, eau-forté, par M. L . Flameng

### Épreuves avant Lettre

| | |
|---|---|
| Sur parchemin | 30 francs |
| Sur Japon | 20 — |
| Sur Chine et sur Hollande. | 10 — |
| Épreuves avec lettre | 5 — |

Portrait de Michel-Ange, gravure au burin, par M. A. Dubouchet.

| | |
|---|---|
| Épreuves d'artistes sur chine. | 15 francs |
| — avec lettre. | 5 — |

---

Paris.    Imp. F. DEBONS et C$^e$, rue du Croissant, 16.    *Le Rédacteur en chef, gérant :* LOUIS GONSE.

No 4. — 1876.    BUREAUX, 3, RUE LAFFITTE.

LA

# CHRONIQUE DES ARTS

## ET DE LA CURIOSITÉ

### SUPPLÉMENT A LA *GAZETTE DES BEAUX-ARTS*

#### PARAISSANT LE SAMEDI MATIN

*Les abonnés à une année entière de la* Gazette des Beaux-Arts *reçoivent gratuitement
la* Chronique des Arts et de la Curiosité.

PARIS ET DÉPARTEMENTS :

Un an. . . . . . . . . . . . 12 fr.    |    Six mois. . . . . . . . . . 8 fr.

## AVIS IMPORTANT

— `

*L'administration du journal a fait tirer, avec
grand soin, sur Chine volant, quelques exem-
plaires des quinze dessins inedits de* PILS *pu-
bliés dernièrement dans la* Gazette des Beaux-
Arts. *Prix de l'ensemble* 12 fr. *On ne vend pas
d'épreuve séparée. Les dessins de* GAVARNI, *tirés
de la même manière et au même nombre, sont
également en vente au prix de* 12 fr.

### Exposition de Pils

#### A L'ÉCOLE DES BEAUX-ARTS

L'exposition des œuvres de Pils est, depuis
huit jours déjà, ouverte à l'Ecole des Beaux-
Arts. Ces sortes d'expositions posthumes, qui
semblent désormais être entrées dans nos
mœurs, présentent réellement un intérêt
extrême. Il n'en est pas de si humble qui ne
devienne, par un certain côté, une révélation.
Elles rendent pour ainsi dire un jugement
solennel sur celui qui a été loué ou critiqué,
contesté ou applaudi de son vivant, et le met-
teut d'un coup à son véritable rang.
Pils, par la nature de son talent, a été à
l'abri de l'extrême louange comme de l'ex-
trême critique. Il avait cependant, à un degré
qui devient de plus en plus rare par le temps
qui court, quelques-unes des qualités fortes
du véritable artiste : l'honnêteté, la convic-
tion, la sincérité dans le travail. Aussi Pils se
trouve-t-il grandi par son exposition posthume;
du moins l'on ne contestera pas que le peintre
si français de la *Bataille de l'Alma* ne s'y af-
firme comme l'un des premiers aquarellistes

de ce siècle. On savait sa valeur dans ce sens,
on ne la savait ni si grande ni si complète. Il
va de pair avec les Lami et les Decamps ; il
est presque l'égal de Regnault, le maitre des
maitres en ce genre. S'il n'a pas le ragoût de
Fortuny, il a plus de simplicité et plus de
franchise ; son art est plus sain, plus libre et
plus expérimenté. Il est plus aquarelliste à la
manière anglaise, partant mieux dans la vraie
forme de la peinture à l'eau. Il a — ce qui est
dans cet art la condition exclusive de durée —
l'éclat et la limpidité du ton ; il a aussi, ce qui
est le charme, la rapidité de la touche. En ce
sens, les plus merveilleuses sont celles que
l'on ne connaissait pas, c'est-à-dire toutes les
études faites d'après nature, dont il avait tou-
jours eu le souci de ne pas se défaire et qu'il
avait conservées dans sa demeure. Il y a là de
purs chefs-d'œuvre et notamment toute la
série des vues de la place Pigalle, qu'il fit de
la fenêtre de son atelier, pendant les jours
lugubres de la Commune. Toute cette série,
avec celle qu'il exécuta pendant ses gardes
aux remparts, restera l'un des plus grands
titres d'honneur de Pils. L'homme et l'œuvre ont
été trop bien jugés, dans la *Gazette*, par notre
collaborateur et ami, M. Clément de Ris, pour que
nous ayons à revenir sur le détail des travaux
de Pils. Nous voulons seulement, en signa-
lant cette remarquable exposition, insister sur
la note qu'y donne le peintre-aquarelliste.
Nous laissons à notre lecteur le plaisir de
marcher à la découverte dans le pôle-mêle
chatoyant de ses deux cent douze aquarelles.
Il retrouvera là aussi les peintures les plus
importantes de Pils : le *Rouget de l'Isle chan-
tant pour la première fois la Marseillaise* (1849),
la *Mort d'une sœur de charité* (1850), la *Prière
à l'hospice* (1853), le *Débarquement des troupes
françaises à Eupatoria* (1857), la *Bataille de
l'Alma* (1861), et les esquisses des peintures du
nouvel Opéra (1875).

LOUIS GONSE.

## CONCOURS ET EXPOSITIONS

—

Il est ouvert un concours public pour la présentation des projets, plans et devis concernant la construction d'une église cathédrale à **Saïgon** (Cochinchine française).

Ces projets, plans et devis, devront être adressés au gouverneur de la Cochinchine avant le 1er juillet 1876, soit directement, soit par l'intermédiaire de la direction des colonies, au Ministère de la marine, avec la suscription suivante : *A Monsieur le gouverneur de la Cochinchine, à Saïgon. — Projet de cathédrale.*

Le programme du concours et les documents qui l'accompagnent pourront être consultés, à Paris, à l'Ecole des Beaux-Arts ou au Ministère de la marine, direction des colonies, 2e bureau (2, rue Royale-Saint-Honoré).

Les dessinateurs et les peintres sont avertis qu'un concours de dessins devant servir à l'ornementation des produits de la manufacture anglaise des tapis de liège, connus sous le nom de **Linoleum**, est ouvert en ce moment.

Les concurrents devront s'adresser au secrétariat de l'Ecole des Beaux-Arts, où ils recevront communication des conditions du concours.

Une somme de 7.500 francs sera distribuée en prix aux lauréats.

—

### Rapport sur les envois de Rome en 1875

—

Le *Journal officiel* du 18 janvier a publié le rapport fait au nom de l'Académie des beaux-arts, par le vicomte H. Delaborde, secrétaire perpétuel, sur les envois de Rome de 1875.

Si l'éloge y tient une large place, le blâme ou du moins les admonestations paternelles n'y manquent pas non plus ; l'Académie n'a eu garde d'oublier ses droits ni ses traditions.

Voici quelques extraits de ce rapport :

*Peinture.* — Le premier envoi de M. Morot, *Etude de jeune fille*, a du charme et fait bien augurer de l'avenir de cet artiste.

*L'Oreste* de M. Lematte. — L'Académie applaudit à la grandeur de l'effort tenté et à l'élévation de la pensée qui a inspiré cet ouvrage.

*Sculpture.* — Rien de bien remarquable à signaler quoique les envois des sculpteurs aient été nombreux et importants. Ils attestent du talent et des efforts, mais il est regrettable que les auteurs ne se soient pas tous soustraits aux influences dangereuses qui menacent d'entraîner l'art hors de ses justes limites.

L'Académie rappelle aux pensionnaires que, pour acquérir une gloire solide et durable, il faut savoir l'attendre et la mériter.

*Architecture.* — L'envoi de M. Bernier se compose de détails tirés du *Temple de Minerve*, à Assise. Le relevé du plan de ce temple indi-

que de l'observation et du soin, et la façade peut être considérée comme une bonne étude.

La *Restauration du temple de Didymes*, de M. Thomas, a mérité les éloges de l'Académie. L'auteur a rendu un service signalé à l'art et à l'archéologie.

*Gravure.* — M. Bouteillé a envoyé plusieurs bons dessins ; un fragment de la *Dispute du Saint-Sacrement* et une *Figure d'homme* bien dessinée dans l'ensemble et dans les détails.

—

### Les fouilles allemandes d'Olympie

—

Le *Deutscher Reichs-Anzeiger*, du 5 janvier 1876, publie le premier rapport rédigé par M. Ernest Curtius et le conseiller des bâtiments civils Adler sur les fouilles d'Olympie. Ce rapport embrasse tout le temps qui s'est écoulé depuis l'ouverture des travaux, le 4 octobre dernier, jusqu'à la fin de l'année 1875. Nous n'en avons pas eu le texte sous les yeux. Mais M. G. Perrot a bien voulu nous en communiquer la traduction, lue par lui à l'Académie des Inscriptions, dans la séance de vendredi 14 janvier. Voici cette traduction :

#### PREMIER RAPPORT

« Les deux personnes désignées pour la direction des fouilles d'Olympie, le docteur Gustave Hirschfeld et l'ingénieur Adolphe Boetticher, sont arrivés le 12 septembre à Drouva, le village le plus rapproché du site d'Olympie : une maison y avait été bâtie et meublée pour eux par les soins du consul allemand à Patras, M. Hamburger. On commença par jalonner une aire de 115 stremmes (le stremme est d'environ 1.000 mètres carrés), puis les travaux proprement dits commencèrent par l'ouverture de deux fossés d'assèchement conduits à l'est et à l'ouest des deux façades du temple jusqu'au lit de l'Alphée, de manière à comprendre entre eux l'emplacement du temple, le terrain qui devait être le vrai centre des fouilles : on l'empêcherait ainsi d'être envahi par les eaux, même dans la saison des pluies. Sans s'arrêter à certaines fouilles secondaires sur la rive du Cladéos qui conduisirent à la découverte de tombeaux et d'un mur limitant le péribole du temple sur sa façade occidentale, on s'attacha à approcher de plus en plus du temple de Jupiter en approfondissant et en élargissant les tranchées. En poursuivant ce travail, on trouva, outre l'entablement dorique d'un édifice encore inconnu, des fûts de colonnes, puis des chapiteaux appartenant au grand temple lui-même. Ensuite on relia l'une à l'autre les deux tranchées principales par une tranchée transversale parallèle au côté nord du temple, puis on augmenta le nombre des travailleurs, on le porta à 125 hommes environ et l'on travailla à dégager profondément le terrain en avant des deux façades. Ce fut au milieu de décembre que commencèrent les découvertes importantes ; elles nous avaient été annoncées au fur et à mesure par des té-

légrammes; mais c'est d'aujourd'hui seulement qu'à l'aide du rapport qui nous a été adressé en date du 23 décembre, nous pouvons en saisir la suite et l'enchaînement.

« Le 15 décembre, à l'angle sud-est du temple et à la profondeur de 3 mètres, on trouva un torse viril de marbre, plus grand que nature, qui avait été encastré dans un mur de construction postérieure, bâti en pierres sèches. C'est un ouvrage d'une haute valeur artistique, et, suivant toute apparence, un fragment de la figure de      ; qui était représenté comme juge du *upótabat* au milieu du fronton oriental. Cinq jours plus tard, tout près de là, on rencontra un piédestal triangulaire de marbre avec une inscription parfaitement conservée ; c'est une dédicace des Messéniens et des citoyens de Naupacte à Jupiter Olympien, auquel ils offraient la dîme du butin. Dans la troisième ligne de l'inscription Pœonios de Mendé en Thrace se nomme comme l'artiste, et, dans la quatrième ligne, il se vante d'être vainqueur dans un concours ouvert afin de savoir à qui serait confiée la décoration sculpturale des frontons. Le matin suivant se montra, séparée en deux parties, une figure de femme plus grande que nature, de marbre pentélique, que l'addition des ailes fait reconnaître tout d'abord pour la déesse de la Victoire qu'avait portée le piédestal sur lequel se lisait l'inscription. Cette figure mesure, du cou jusqu'à la pointe des pieds, 1m74. Le vêtement, qui laisse à découvert le sein droit, tombe à petits plis sur la ceinture. La draperie serre d'assez près la partie inférieure du corps pour laisser distinguer toute la beauté des formes. Quoique la tête et les bras n'aient pas encore été retrouvés, il y a, dans le mouvement de la déesse qui prend terre et dans le style de la draperie, un charme et une vie qui excitent une admiration générale. Dans cette figure on a reconnu tout de suite l'œuvre dont parle Pausanias dans sa description des monuments d'Olympie (V. XXVI) ; c'est le premier ouvrage conservé d'un maître grec du ve siècle avant notre ère, dont l'attribution soit certifiée par un document authentique.

« Dans l'endroit où l'on avait découvert la Victoire furent aussi dégagés divers blocs de marbre triangulaires qui ont évidemment appartenu au même piédestal. Ils portent des inscriptions qui se rattachent aussi à l'histoire des Messéniens ; il en est une entre autres qui a trait à l'attribution aux Messéniens, par une sentence des citoyens de Milet, d'un territoire contesté sur la frontière. Il s'agit du litige que nous connaissions déjà par Tacite. (Annales IV, XLIII.)

« Depuis ce moment, on n'a cessé de faire de nouvelles trouvailles, et on est occupé aujourd'hui, moins à chercher de nouvelles œuvres d'art qu'à soulever et à mettre en sûreté celles qui ont déjà été rencontrées. Sous la Victoire gisait un torse viril colossal dont le dos n'avait été qu'ébauché, trait d'où l'on peut inférer avec vraisemblance qu'il provient aussi du fronton. Le coude du bras gauche est enveloppé dans le vêtement qui couvrait la partie inférieure du corps. Sous cette figure repose encore un colosse qui attend qu'on le dégage.

« Le 22 décembre, devant la façade orientale, on trouva la partie inférieure d'une figure couchée, qui doit avoir eu sa place dans l'angle gauche du fronton ; c'est donc une des deux figures de fleuves que nomme Pausanias. Elle dépasse à peine la grandeur naturelle et elle est d'un travail excellent. Tout près de là, le même soir, apparut un torse d'homme ; en même temps, de l'autre côté du temple, on trouvait un torse de femme, le premier monument qui témoigne que quelque chose ait survécu des figures du fronton occidental.

« Telle est la substance du dernier rapport qui mentionne d'ailleurs encore d'heureuses trouvailles au pied de la colline de Cronos, et entre autres une belle tête de satyre en terre cuite (grandeur nature). Un télégramme du 1er janvier nous annonce la découverte de l'un des conducteurs de chars et d'un torse d'homme, ainsi que l'heureux complément d'une découverte antérieure : la partie supérieure du corps et la tête très-bien conservée du dieu-fleuve ont été retrouvés, de manière que l'on a maintenant la statue tout entière.

« Dépassant toute attente, l'abondance des objets retrouvés dans les fouilles absorbe tellement le temps et l'attention des deux personnes chargées de les diriger, qu'elles n'ont pu trouver le loisir de décrire en détail tous les monuments dégagés jusqu'ici et de déterminer le caractère et la valeur de chacun d'eux. Aussitôt que possible, des photographies et des moulages seront envoyés à la direction. »

Dès que des documents plus complets nous seront parvenus, nous nous proposons de mettre en lumière l'importance immense de ces découvertes. Nous nous bornerons aujourd'hui à rappeler les réflexions dont nous faisions suivre, dans la *Chronique* du 19 juin dernier, le texte de la convention faite entre la Grèce et l'Allemagne pour les fouilles d'Olympie.

« Pendant longtemps, disions-nous, la Grèce a interdit aux puissances étrangères toute tentative pour extraire de son sol les innombrables merveilles qu'il renferme encore. La convention d'Olympie est le coup de mort porté à cette mesquine et jalouse politique. Ce qui a été accordé à l'Allemagne, le Gouvernement grec ne peut songer un instant à le refuser à l'Angleterre ou à la France. » A nous donc de nous mettre sur les rangs, de continuer à l'Acropole l'œuvre de Beulé, de reprendre les recherches de M. Foucart à Delphes, ou bien d'aller chercher, à Tégée ou ailleurs, des champs encore inexplorés. Mais, de grâce, ne restons pas assis sous les saules de Babylone ! Les jérémiades ne servent à rien.

O. RAYET.

Nous tiendrons ultérieurement nos lecteurs au courant de tout ce qui aura trait à ces fouilles si importantes pour l'histoire de l'art grec à son plus beau temps.

## LA PORTE DE CRÉMONE EN ITALIE

La question de la porte de Crémone, transportée à Paris en 1875, qui avait passionné il y a quelques mois les Journaux du Nord de l'Italie, préoccupe de nouveau l'opinion publique en Lombardie. M. Giuseppe Mongeri, l'auteur bien connu de l'excellent guide à Milan (l'Arte in Milano, 1872) et d'un beau travail sur Bartolommeo Suardi, vient de consacrer à la porte du Palais Stanga un long et remarquable article dans la dernière livraison de l'Archivio storico Lombardo. Le savant Italien y étudie le double intérêt de l'œuvre pour l'art et pour l'histoire. Il y montre une connaissance approfondie de tous les monuments similaires. Il assigne avec beaucoup de critique une date à ce monument. Bien qu'avec de nombreuses réserves, il paraît assez disposé à accepter l'opinion traditionnelle qui en a nommé l'auteur.

Nous croyons que cette opinion est erronée. M. Mongeri a connu trop tard pour pouvoir s'en servir utilement les documents récemment découverts dans les archives de Crémone, par M. Courajod. Ils seront mis à profit dans le prochain numéro de la Gazette.

Après avoir rappelé les cris d'indignation et de douleur arrachés à la presse lombarde, après avoir regretté qu'on n'ait pas appliqué la loi autrichienne du 19 avril 1827, qui prohibe l'exportation des œuvres d'art, M. Mongeri conclut ainsi :

« Le grand ouvrage qui faisait un insigne honneur à l'art de notre pays et qui était pour la ville de Crémone un incomparable trésor historique a perdu à présent cette dernière qualité. Ce n'est plus qu'un ornement, magnifique, il est vrai, mais un simple ornement privé de vie pour la France qui le possède à cette heure, et plus particulièrement pour le Louvre qui aujourd'hui le convoite. Eh bien ! soit. Nous ne laisserons plus sortir de nos lèvres ni récriminations ni paroles d'envie. Entre des compatriotes qui n'ont pas conscience de la valeur des œuvres enfantées par le génie de l'art ou qui n'ont pas l'amour de leur conservation, et des étrangers qui en admirent les miracles et savent, devant le monde civilisé, leur élever un autel d'honneur, nous n'hésitons pas à nous prononcer. Notre choix, quelque pénible qu'il soit, est en faveur de ces derniers. Et puis, d'ailleurs, nous sentons que nous sommes assez riches, assez exempts de toute petitesse d'esprit pour nous montrer libéraux et libéraux surtout avec une nation amie et sœur comme la France. Puisqu'elle a la bonne fortune de posséder cette œuvre nous nous en montrerons orgueilleux. Car si la porte de Crémone perd là beaucoup de sa valeur locale, elle conservera du moins, dans cet immense sanctuaire de l'art, l'avantage de parler de plus haut, en face du monde entier, de notre pays, de notre histoire, de nos arts, au milieu des nombreux chefs-d'œuvre italiens qui y reçoivent une glorieuse hospitalité. »
L. G.

## MOUVEMENT DES ARTS

VENTE AU PROFIT DES INONDÉS

Du 17 au 20 janvier 1876.
Mᵉ Charles Pillet, commissaire-priseur ;
M. Ch. Mercier, expert.

*Tableaux — Dessins — Aquarelles.*

Berne-Bellecour. — Le Repos du modèle, 500 fr.
Emile Breton. — Le Chemin du village ; effet de neige, 520 fr.
Jules Breton. — Tête de jeune fille, paysanne, 2.620 fr.
Paul-Jean Clays. — Marine ; effet du matin sur l'Escaut, 2.400 fr.
P.-A. Cot. — Le Printemps (réduction du tableau exposé au Salon de 1873), 2.450 fr.
Carolus Duran. — Etude de femme, 460 fr.
Feyen-Perrin. — Pêcheuses sur une falaise, 445 fr.
Jean-Paul Laurens. — Etude pour la coupole de la Légion d'honneur, 400 fr.
Manet. — Une Parisienne en 1872, 410 fr.
De Neuville. — Le Plantou, 810 fr.
Protais. — Chasseur à pied, 505 fr.
A. Roll. — L'Enfant au polichinelle, 600 fr.
Bida. — La Mort de Jacob (dessin), 480 fr.
Bouguereau. — Baigneuse (étude pour le tableau du Salon de 1875), 490 fr.
Jules Lefebvre. — La Cigale (étude pour le tableau du Salon de 1872); aquarelle retouchée de crayon, 1.040 fr.
Leloir fils. — Une aquarelle, 580 fr.
G. Courbet. — La Grotte des géants, 540 fr.
La vente a produit environ 48.000 fr.

## NOUVELLES

.*. On a nettoyé et restauré récemment, dans l'ancienne salle du Tribunal de Commerce, au Palais de la Bourse, affectée au nouveau bureau de transmission des dépêches télégraphiques, une suite importante de peintures en grisailles exécutées de 1822 à 1826, par MM. Blondel, Degeorge et Vinchon. Ces peintures étaient restées jusqu'à ce jour à peu près invisibles, par suite de l'obscurité qui régnait dans la salle. Les travaux d'aménagement du service des télégraphes ayant nécessité l'ouverture, vis-à-vis des fenêtres, de cinq grandes baies qui relient cette salle à la galerie intérieure du palais de la Bourse, il en est résulté un nouvel effet architectural très-heureux. Depuis qu'elles ont été nettoyées et qu'elles reçoivent une lumière suffisante, ces grisailles présentent un véritable intérêt artistique qui fait le plus grand honneur au talent réuni des trois peintres chargés de leur exécution.

.*. La préfecture de la Seine a remis dernièrement au cabinet des médailles quinze

monnaies impériales en or, provenant de la trouvaille faite en 1867, dans la cour du lycée Henri IV, qui manquaient aux collections de la Bibliothèque nationale. Ces quinze *aurei* embrassent une période historique s'étendant de Vitellius à Géta, date voisine de l'enfouissement. Les plus rares appartiennent aux règnes de Plotine, Antonin, Faustine mère, Marc-Aurèle, Faustine jeune et sont inédits. Ces pièces restent propriété de la ville qui en a fait le dépôt dans le cabinet des médailles, dans un but d'intérêt général et afin de compléter les séries, déjà si riches, de ce grand établissement national.

.*. On met la dernière main, à l'Ecole des beaux-arts, à l'installation du musée des Plâtres, dont les travaux, confiés à M. Coquart, architecte, sont commencés depuis cinq ans. Aujourd'hui, tous les objets sont à leur place, et d'ici à très-peu de jours, le public sera admis à visiter ce musée.

Il se compose de la reproduction des chefs-d'œuvre de la statuaire antique, ainsi que de quelques fragments de l'art architectural des anciens, et il est spécialement destiné aux élèves de l'Ecole des beaux-arts, qui trouveront là de nombreux sujets d'étude et de comparaison que, jusqu'à présent, ils étaient obligés d'aller chercher aux musées du Louvre et du Luxembourg.

Le public, néanmoins, pourra, à certains jours de la semaine, visiter cette belle collection de plâtres, qui se compose d'environ deux cents sujets différents.

.*. L'inauguration du monument d'Henri Regnault à l'Ecole des beaux-arts, qui avait été annoncée pour le 19 janvier 1876, anniversaire de la bataille de Buzenval, où le grand artiste fut tué, est de nouveau ajournée. On ne peut même en fixer la date.

.*. M. Joseph Blanc vient de terminer la décoration de la coupole de l'église Saint-Paul-Saint-Louis. Cet ensemble se compose principalement de quatre figures colossales peintes en grisaille et représentant Clovis, Charlemagne, Philippe-Auguste et Saint Louis. Deux des cartons préparés pour l'exécution de ces figures avaient pris place à l'exposition spéciale des œuvres d'art commandées par la ville de Paris en 1875; mais cette exposition n'avait donné qu'une idée incomplète du talent avec lequel M. Blanc s'est acquitté de la tâche qui lui avait été confiée.

.*. Une commission vient d'être instituée au ministère, à l'effet de publier le catalogue de la collection des médailles gauloises qui font partie du cabinet des médailles de la Bibliothèque nationale.

Cette commission est composée de :
MM. de Saulcy, de l'Académie des inscriptions et belles-lettres, président;
Charles Robert, de l'Académie des inscriptions et belles-lettres, membre de la commission de topographie des Gaules;
A. de Barthélemy, membre de la commission de topographie des Gaules;

MM. de Watteville, chef de la division des sciences et des lettres;
Chabouillet, conservateur du département des médailles de la Bibliothèque nationale;
Muret, attaché au département des médailles.

.*. Le château de Godollo, en Hongrie, où la famille impériale va en villégiature chaque année, possède une relique des plus précieuses de la guerre franco-allemande, dont l'existence est peu connue, croyons-nous. Près du maître-autel de la chapelle, sur une colonne de bois peinte en rouge vif, est un christ en bronze de plus d'un mètre de hauteur, qui est le chef-d'œuvre d'un fondeur alsacien.

Un socle doré porte une inscription en langue française, qui n'a pas besoin de commentaire, car on lit en lettres noires ces mots d'une triste éloquence :

*Fondu avec les débris de la toiture de la cathédrale de Strasbourg, incendiée pendant la nuit du 25 août 1870.*

Cette relique inestimable a été donnée à la chapelle par l'impératrice Elisabeth, mère de l'empereur François-Joseph.

.*. On annonce la mort de M. le marquis Lelièvre de la Grange, membre de l'Académie des inscriptions et belles-lettres, président de la section d'archéologie du comité des travaux historiques. On lui doit, entre autres publications, les mémoires du duc de la Force et le poème de *Hugues Capet*, dans la collection des chansons de Gestes.

---

## RAPPORT

### FAIT

AU NOM DE LA COMMISSION DES SERVICES ADMINISTRATIFS SUR *la* **Direction des Beaux-Arts,** *au Ministère de l'Instruction publique, des Cultes et des Beaux-Arts,*

PAR M. EDOUARD CHARTON,

Membre de l'Assemblée nationale.

*(Suite et fin.)*

### Écoles et Musées d'art appliqués à l'industrie

Il serait d'une égale importance de rechercher et d'indiquer au ministre les mesures nécessaires pour que notre pays ne se laisse pas dépasser par les autres peuples de l'Europe dans l'accroissement et le perfectionnement du nombre des écoles spéciales de dessin.

Il n'est pas moins urgent d'encourager la création de musées d'art appliqués à l'industrie.

Personne ne peut plus ignorer avec quel zèle et quelle munificence des musées d'art industriel se sont élevés à Londres et au sein des principales villes du Nord, depuis les grandes expositions où les diverses nations ont mesuré leurs forces dans les arts et leurs applications. Un voyageur français ne peut voir sans éprouver un sentiment, sinon d'envie, du moins d'émulation, les musées de

South-Kensington à Londres, le musée national à Munich, le musée autrichien de Vienne, celui de Moscou et autres.

Déjà, plus d'une fois, on a opposé à la proposition de créer des établissements semblables, et dont il est impossible de contester l'utilité, notre situation budgétaire. Mais il convient de faire observer que pour la fondation et l'accroissement rapide du plus remarquable et du plus riche de ces musées étrangers, celui de South-Kensington, l'État n'a pas dédaigné d'associer ses efforts à ceux d'une société libre et de simples particuliers.

Une autre objection, que nous croyons tout aussi peu fondée, s'élève quelquefois contre la création, en France, d'un musée dont le but est de mettre sous le regard du public et surtout des ouvriers, les plus beaux spécimens des œuvres d'art industriel de toutes les époques. On dit avec complaisance qu'après tout la rivalité des autres nations dans l'art industriel ne sera jamais redoutable pour la France, et que le goût inné, les aptitudes spéciales de nos ouvriers sont telles qu'il n'est aucun besoin de leur venir en aide, soit par un enseignement quelconque, soit par des expositions permanentes et progressives de beaux modèles.

Nous pensons que c'est faute d'assez de réflexion que l'on considère ce goût et ces aptitudes comme tellement immuables qu'on puisse sans péril les abandonner à leurs seules inspirations instinctives Un exemple suffit. Quel peuple a témoigné d'une manière plus éclatante de sa supériorité de goût en tous genres que l'Italie aux xvᵉ et xvⁱᵉ siècles? Ne pouvait-elle pas s'enorgueillir aussi de la conviction que jamais aucun peuple ne parviendrait à surpasser ses peintres, ses sculpteurs ou ses orfèvres? Et cependant, à partir de la fin du xvⁱᵉ siècle, on l'a vue décliner rapidement et descendre, notamment au-dessous de la France, jusqu'à un degré d'abaissement d'où elle commence à se relever seulement depuis quelques années. C'est qu'en réalité le goût et les aptitudes, si naturels qu'on les suppose dans une race ou dans une nation, sont toujours susceptibles de décadence aussi bien que de progrès, et, parmi les diverses causes d'une décadence toujours possible, on ne saurait refuser d'admettre, comme l'une des plus dangereuses, la confiance aveugle qui empêche de la prévoir et, par suite, la négligence des moyens qui permettraient de la prévenir.

Nous serions heureux que ces considérations pussent paraître également dignes de quelque attention aux membres du Conseil supérieur.

### Commissions

Parmi les autres Commissions associées aux travaux de l'Administration des Beaux-Arts, il en est une dont on ne saurait estimer trop haut les services ; nous voulons parler de la Commission des Monuments historiques. Son but est parfaitement défini ; ses membres ont une compétence indiscutable et se recrutent en quelque sorte eux-mêmes. Elle est consultée régulièrement, et il est bien peu d'exemples que ses avis n'aient pas été adoptés, quand les ressources pécuniaires n'ont pas fait défaut ou que l'administration elle-même ne s'est pas considérée comme obligée de céder à de trop fortes pressions extérieures. On sent que chaque

membre a la conscience que ce n'est pas seulement un honneur qu'il a accepté, mais que c'est un devoir sérieux, efficace, qu'il s'est engagé à remplir. Il se considère comme responsable, et, toute gratuite que soit sa fonction, il la remplit avec le même zèle, avec la même volonté d'être utile, et peut-être avec plus d'indépendance, que si elle était rétribuée.

Nous devons citer encore deux autres Commissions.

L'une d'elles a été instituée le 24 juillet 1872, près de la manufacture de Sèvres, pour en éclairer et en diriger les travaux : il est assez difficile d'apprécier dès à présent son utilité. Son terrain paraît bien étroit et peut-être aurait-on dû étendre son attribution aux manufactures des Gobelins et de Beauvais, ou même à l'étude de tous les moyens d'application de l'art à l'industrie.

La Commission des théâtres, sorte de renaissance de celle qu'on avait supprimée en 1852, a surtout pour but de conseiller l'administration sur les difficultés qui peuvent naître à l'occasion de l'usage des subventions accordées à plusieurs théâtres où il importe de conserver les plus hautes traditions de l'art lyrique et dramatique, et d'encourager à les suivre.

Ce serait à cette commission qu'il conviendrait de préparer les solutions de quelques-unes des questions principales relatives à l'art dramatique, et qui sont depuis longtemps ajournées, celles, par exemple, de la censure et du droit des pauvres.

### Bureaux

Il ne nous reste plus à parler que rapidement des bureaux de l'Administration des Beaux-Arts.

Ils sont au nombre de cinq. Ce sont : le bureau des Beaux-Arts, le bureau des Manufactures nationales, le bureau des Monuments historiques, le bureau des Théâtres et le bureau de la Comptabilité.

On aura remarqué que le premier bureau est intitulé « bureau des Beaux-Arts ». C'est une dénomination évidemment incorrecte ; elle est trop générale pour désigner exactement la part particulière de ce bureau dans l'ensemble des services. Si ce titre, qui est celui de la direction elle-même tout entière, était pris à la lettre, il semblerait presque exclure l'utilité de tous les autres bureaux. Cette vague désignation est peut-être la cause qu'on a fait entrer dans le bureau des Beaux Arts une série croissante d'attributions et, par suite, d'affaires qui est hors de proportion avec les attributions et les affaires du reste de la direction. En effet, ce bureau est indiqué comme ayant à traiter, annuellement, jusqu'à sept mille affaires, tandis que tel autre bureau voisin n'en traite pas plus de quatre cents.

C'est dans ses attributions que sont placés les grands établissements nationaux, l'Académie de France à Rome, l'École nationale des Beaux-Arts, les écoles de dessin de Paris, de Lyon et de Dijon et les autres écoles des départements, les travaux de décoration et d'art des édifices publics, les moulages et l'achat des marbres, les expositions des œuvres des artistes vivants, les encouragements et les secours, les musées nationaux du Louvre, du Luxembourg, de Versailles, de Saint-Germain, et enfin les souscriptions et le dépôt légal.

Si nombreuses que soient ces attributions, on pourrait y signaler plus d'une omission. C'est ainsi que l'on ne trouverait pas inutile d'y voir inscrite une organisation des fêtes publiques qui, bien comprises, sont ou doivent être un des éléments de l'éducation publique. Ce serait simplement restituer à l'Administration des Beaux-Arts une attribution qui lui a déjà appartenu, la police des fêtes devant toujours rester confiée au Ministère de l'Intérieur.

De même, il ne nous paraîtrait pas indigne de l'Administration d'encourager, dans l'intérêt de l'éducation populaire, le perfectionnement d'une industrie où l'art n'est qu'en rudiment, mais que l'on sait être très-influente dans un bon et dans un mauvais sens, et dont l'enseignement religieux sait tirer un si heureux parti. Nous voulons parler de ce qu'on appelle « l'imagerie. » Il est très-regrettable que les images historiques ou autres ne soient le plus ordinairement que de nature à propager des notions fausses et n'offrent aux populations éloignées des villes qu'une sorte de parodie grossière des arts du dessin. Les essais d'amélioration dus à l'initiative privée ont jusqu'ici été insuffisants; ils mériteraient d'être encouragés.

En somme, si l'on examine de près les divers intérêts auxquels est ou peut être appelé à pourvoir le premier bureau, il nous paraît que l'on pourrait les classer, les uns sous le titre « d'enseignement, » les autres sous celui « d'encouragement, » distinction qui conduirait à séparer ce bureau en deux parties, sans qu'il soit nécessaire d'augmenter le nombre de ses employés. On aurait ainsi au lieu d'un bureau des Beaux-Arts, — un bureau d'encouragement des arts — et un bureau d'enseignement des arts.

Le bureau des manufactures nationales, où l'on ne compte qu'un chef de bureau et trois commis, a pour objets principaux la surveillance de l'emploi des crédits affectés à ces établissements, et la suite à donner aux résolutions proposées par la Commission spéciale attachée à la manufacture de Sèvres.

De même le bureau des monuments historiques a particulièrement pour caractère d'être le secrétariat d'une Commission, dont nous avons apprécié plus haut les services. Nous remarquons dans les notes qui le concernent qu'il compte comme l'une de ses principales attributions la recherche des antiquités. Ce n'est point là certainement une tâche qui puisse incomber à un bureau. C'est la mission des inspecteurs; et on peut se fier aussi à la plupart des Sociétés archéologiques pour le soin de désigner les monuments anciens qu'il est utile de restaurer.

Le bureau des théâtres a, dans ses attributions, outre ce qui se rapporte aux théâtres subventionnés et au Conservatoire de musique, la surveillance ou plutôt la censure des petites scènes jouées et des chansons mimées dans les 100 cafés-concerts de la capitale. On n'évalue pas à moins de 150 par mois le nombre de ces très-médiocres opuscules. A la place d'occupations si infimes et qui semblent être plutôt de la compétence de la police que de celle d'employés qu'on doit supposer lettrés, on préférerait voir une attribution qui aurait pour objet l'encouragement des « orphéons » et des diverses associations dont l'objet est de répandre le goût de la musique.

A l'égard du dernier bureau, celui de la comptabilité, nous nous bornerons à rappeler que, dans un rapport précédent, on vous a proposé de centraliser en une seule direction les comptabilités de l'instruction publique, des beaux-arts et des cultes. Mais vous avez écarté cette question par un vote, et il ne me paraît pas qu'il y ait lieu de la faire revivre.

Si nous nous bornons à ce peu de remarques sur les bureaux de la direction des Beaux-Arts, ce n'est pas qu'il n'y ait plus d'une observation à faire, soit sur leur mode de recrutement, qui est simplement la faveur ou l'arbitraire, soit sur ce qu'on pourrait appeler leur discipline intérieure. Mais, outre que nous considérons comme inévitable une réforme dans leur organisation et leur nombre, ce qui rendrait inutiles la plupart des critiques qui reposeraient sur l'état actuel, nous nous sommes encore arrêté par cette autre réflexion que notre censure s'appliquerait tout aussi bien à beaucoup d'autres de nos ministères, et que, conséquemment, leur véritable place se trouvera dans le rapport général qui devra clore les travaux de la Commission des services administratifs.

### Résumé

En résumé, et comme conclusion des observations qui précèdent, votre Commission croit pouvoir exprimer les vœux suivants.

Il lui paraît désirable, et conforme à la classification générale des services publics, que l'Administration des Beaux-Arts reste désormais annexée au département de l'instruction publique, par ce motif principal que les arts, leur étude et leurs progrès sont incontestablement au nombre des éléments essentiels de la culture intellectuelle du pays.

Les conséquences de cette annexion et des modifications d'organisation intérieure qu'elle peut nécessiter, doivent être de donner aux attributions de l'administration des Beaux-Arts et à son but un caractère plus déterminé, et de constituer définitivement son unité, de sorte qu'il devienne plus difficile dans l'avenir de la décomposer arbitrairement et d'en disperser les parties, comme cela est arrivé trop souvent dans le passé.

Une autre conséquence doit être de rendre son utilité moins sujette aux contestations, son rapprochement des directions de l'instruction publique tendant à démontrer que, si la première et la plus importante de toutes ses attributions est très-incontestablement celle qui a pour but de seconder les aspirations les plus élevées et les plus désintéressées des artistes, elle a cependant aussi pour devoir de ne négliger aucun effort pour propager désormais plus efficacement le goût et l'étude des arts à tous les degrés de la société, et sur la plus grande étendue possible de la France.

Parmi les divers moyens indiqués plus haut comme pouvant le mieux concourir à favoriser et à généraliser la culture des arts, il en est deux que votre Commission croit devoir recommander particulièrement à M. le Ministre : l'un serait la participation directe de la direction des Beaux-Arts dans l'enseignement des établissements publics de l'instruction secondaire et de l'instruction primaire ; l'autre serait l'encouragement des tentatives qui ne peuvent tarder à se produire en

vue de la fondation de nouvelles écoles et de musées d'art appliqués à l'industrie.

Le Président de l'Académie des Beaux-Arts a dit récemment dans une séance solennelle :

« On dispute à la France la suprématie artisti-« que : de toutes parts on s'efforce de la lui « enlever. »

Ces paroles, qui n'ont pas été sans retentissement, ne sont pas les premières qui aient signalé un danger trop évident ; elles n'ont rien d'exagéré ; elles doivent s'entendre de la nécessité de se préoccuper plus vivement des développements de la culture de l'art, d'abord et avant tout sans doute dans ce qu'il a de plus élevé et de plus dégagé de tout intérêt matériel, mais aussi dans son application aux diverses industries qui lui empruntent toute leur valeur ; elles s'adressent principalement aux artistes, mais elles doivent aussi éveiller la sollicitude de l'administration, qui ne saurait ignorer ou regarder avec indifférence quoi que ce soit de ce qui se fait en Europe dans l'intérêt des arts. Il ne faut pas qu'on puisse dire qu'en France on discute, on hésite, on ajourne, tandis qu'ailleurs on agit. Si l'on a vu des temps où l'exaltation de notre amour-propre national admettait à peine même la supposition qu'il y eût aucun emprunt à faire, dans la voie du progrès, aux autres peuples, ces temps ne sont plus : l'expérience nous a démontré combien trop de confiance en nous seuls pouvait nous devenir funeste : ce n'est pas d'ailleurs, à vrai dire, d'emprunts qu'il s'agit ici ; la pensée des innovations et des améliorations que nous conseillons est née en France depuis beaucoup d'années ; en les appliquant à notre tour, nous ne ferons que reprendre notre bien, et les autres nations, qui savent bien que nous les avons devancées dans la théorie, n'auront eu que l'avantage de nous précéder de peu d'années dans la pratique.

—————

## BIBLIOGRAPHIE
—

ALBUM DU PARC IMPÉRIAL, PRÈS DE VIENNE

*Ansichten aus dem Kaiserlichen Thiergaten
bei Wien.*

M. le comte Folliot de Crenneville, surintendant des Beaux-Arts en Antriebe, à qui les arts sont redevables déjà de publications magnifiques—nous avons parlé ici même et dans la *Gazette*, du *Trésor impérial* de Vienne et de la monographie consacrée au *Château de Schœnbrunn*—vient de faire paraître, sous le patronage de l'empereur, une gravure en taille-douce, de format grand in-folio, d'après l'église gothique (Votiokirche) qui sera prochainement inaugurée à Vienne : cette belle planche a été gravée par M. Bülsemeyer avec le concours de M. F. Laufberger pour les figures.

Mais nous avons à signaler une publication d'une portée artistique autrement grande : c'est une série de onze grands dessins à la plume faits d'après nature, dans le parc impérial, près de Vienne, et gravés par un procédé héliographique qui nous semble réaliser la perfection même du genre. Nous connaissions depuis longtemps l'habileté extraordinaire des héliograveurs qui composent

l'*Institut impérial d'héliogravure militaire et géographique.* Ils avaient déjà produit, dans la monographie de *Schœnbrunn*, une série de planches qui, par la richesse et la variété des colorations, témoignaient d'un progrès considérable réalisé dans la morsure du métal ; quant à la pureté et à la netteté du trait, les belles réductions des cartes gravées par l'état-major autrichien avaient prouvé qu'il ne restait aucun perfectionnement à attendre de ce côté. Avec les planches du *Parc impérial*, l'héliogravure se montre à la digue rivale de l'eau-forte ; leurs qualités pittoresques sont telles qu'il est presque impossible de deviner qu'elles n'ont pas été directement gravées sur le métal par la main d'un artiste rompu au maniement de la pointe et de l'acide.

Les paysages dessinés sur papier par M. A. Schœffer auront donc eu cette bonne fortune d'être fidèlement traduits par le graveur : ce n'est pas du soleil qu'on peut dire *traduttore, traditore ;* on peut les juger sans invoquer les circonstances atténuantes dont ils n'ont, du reste, aucun besoin. M. Schœffer est un paysagiste éminent qui comprend les grandes harmonies de la nature et sait les traduire ; il a le mérite, bien rare à notre époque, de composer, c'est-à-dire de savoir emprisonner dans un cadre les aspects qui vont à l'âme après avoir charmé les yeux : tous ses dessins de l'Album sont des tableaux. Un autre artiste autrichien, dont le renom n'est pas à faire, M. F. de Pansinger, a répandu dans ces belles compositions des figures d'animaux admirablement observées et dessinées avec la même largeur, la même fermeté de main que les paysages de M. Schœffer. L'entente des deux collaborateurs est si complète, qu'une seule main se laisse entrevoir dans leur œuvre.

Ce bel ouvrage n'a qu'un tort, à nos yeux, c'est qu'il ne se vend pas. M. de Crenneville rendrait un nouveau service aux arts, s'il obtenait de l'empereur le droit d'en faire une publication réelle, effective, c'est-à-dire qui ne s'adressât pas seulement à quelques privilégiés.

ALFRED DE LOSTALOT.

—

*L'Histoire des Faïences patriotiques sous la Révolution,* par CHAMPFLEURY, est à la fois un livre qui intéresse ceux qui s'occupent de questions céramiques et les esprits en quête de documents historiques nouveaux. M. Jacquemart, le savant céramiste, classait l'*Histoire des Faïences patriotiques*, dans la série historique, près de l'ouvrage de d'Hennin, sur les monnaies révolutionnaires.

Préoccupé de répondre aux recherches actuelles, M. CHAMPFLEURY a ajouté de nombreux renseignements, des chapitres, des vignettes et des marques inédites à la nouvelle édition qui vient de paraître chez Dentu. Le mouvement politique, inscrit sur faïence, va maintenant, dans cette œuvre fouillée profondément, du règne de Louis XVI à la Commune.

*Salon de* 1875. — *Sonnets, par Adrien Dézamy.*
Paris, Goupil et Cᵉ, 1875, 1 vol. petit in-4°.

Ces soixante-dix sonnets de M. Adrien Dézamy,
sur le Salon 1876, forment un petit volume de
grand luxe et de fine allure. Faire soixante-dix
sonnets sur soixante-dix tableaux du Salon, voilà
certes une entreprise difficile et pour laquelle be-
soin était de beaucoup de jeunesse et de pas mal
de témérité. Si M. Dézamy n'a pas toujours réussi,
il a eu souvent, du moins, la main heureuse. Il a
rencontré sur sa route de fort jolies idées qu'il a
fort délicatement exprimées. Sa poésie est tem-
pérée de bonhomie et de malice ; elle n'en est pas
plus mauvaise. Le meilleur éloge que nous en
pourrions faire serait d'en citer beaucoup ; conten-
tons-nous du premier sonnet, sur le *Vin nouveau,*
d'Anker :

« Père Antoine, que pensez-vous
Du vin nouveau de cette année?...
— La récolte vaut son aînée;
Ce n'est point du vin à six sous!

D'ailleurs, comme l'on dit chez nous,
Quand la grappe est bien égrénée,
Vendanger par chaude journée
Rend le clairet cent fois plus doux. »

Pour mieux ponctuer sa harangue,
Le vieillard fit claquer sa langue
Comme un fin gourmet de Bercy.

« Cachez-le bien sous les javelles,
Dit-il, et dans cinq ans d'ici
Vous m'en donnerez des nouvelles ! »

Ce petit volume, imprimé avec le meilleur goût
par Motterez et tiré seulement à 150 exemplaires
non mis en vente, est un tirage à part du texte
qui accompagne l'Album photographique grand
in-folio, du Salon de 1876, publié par la maison
Goupil.

L. G.

—

*Le Français* : 20 janviers 1876. — Michel-
Ange et ses historiens, rémarquable article de
M. Timbal sur lequel nous reviendrons pro-
chainement.

*Le Constitutionnel,* 15 janvier : Les Peintures
de M. Landelle, à Saint-Sulpice, par M. C. Lan-
delle.

*Le XIXᵉ siècle,* 18 janvier : L'Exposition des
œuvres de Pils, par M. P. Gallery des Granges.

*Le Journal officiel,* 18 janvier : L'Exposition
des œuvres de Pils, par M. Emile Bergerat.

*Paris-Journal,* 19 janvier : L'Exposition des
œuvres de Pils, par M. Ernest Chesneau.

*Le Moniteur universel,* 19 janvier : L'Exposi-
tion des œuvres de Pils, par M. Henry Morel.

*Le Journal des Débats,* 16 janvier : Le Rap-
port de M. Charton sur la direction des Beaux-
Arts, par M. Ad. Viollet-le-Duc.

*Revue des Deux-Mondes,* 15 janvier 1876 :
Les Maitres d'autrefois, Belgique Hollande.
— II. Rubens et l'école flamande, par M. Eug.
Fromentin.

*Revue politique et littéraire,* n° 29, 15 janvier
1876 : Causerie artistique : Une publication

sur Michel-Ange. — M. Pierre Pétroz : *l'Art et
la Critique en France depuis* 1822. — M. Wil-
liam Reymond : *Histoire de l'art.*

*Le Tour du Monde,* 784ᵉ livraison. Texte : La
Dalmatie, par M. Charles Yriarte, 1874. Texte
et dessins inédits. — Treize dessins de Th. Va-
lerio, E. Guillaume et Grandsire.
Bureaux à la librairie Hachette, boulevard
Saint-Germain, n. 79, à Paris.

*Academy,* 1ᵉʳ janvier : Esquisses et dessins
de Thackeray, par Ph. Burty. — Les *Cantorie*
de Luca della Robbia et Donatello, par
C. W. Heath-Wilson. — Nouvelles archéolo-
giques de Rome, par C. I. Hemans.

— 8 janv. : l'eau-forte et les aquafortistes,
par Ph. Gilbert Hamerton, compte rendu par
Frédéric Wedmore. — L'Académie royale,
septième exposition d'Hiver des œuvres d'an-
ciens maitres, 1ᵉʳ article, par Sidney Colvins.

— La *Royal Academy,* septième exposition
d'hiver des œuvres d'anciens maitres, par Fré-
déric Wedmore. — Les Fouilles d'Olympie.

*Athenæum,* 1ᵉʳ janvier : Le XVIIIᵉ siècle, par
P. Lacroix; compte rendu de la traduction
anglaise. — Ernest Rietschel, sa vie et ses
mémoires, par A. Oppermann ; compte rendu
de la traduction anglaise.

— 8 janvier : L'exposition de l'Académie
royale. Anciens maitres et peintres anglais
décédés, 1ᵉʳ article. — Nouvelles d'Athènes.

— L'Exposition de la *Royal Academy.* An-
ciens maitres et peintres anglais décédés (se-
cond article). Nouvelles de Rome. — Les
Fouilles d'Olympie.

*Art Journal,* de janvier : Les œuvres de
Frank Holl, avec trois dessins, par James Daf-
forne. — Théâtres, construction et arrange-
ment, par Percy Fitzgerald, avec une vûe de
l'Opéra de Paris. — Dessin d'une coupe offerte
au médecin de l'hôpital Français, à Londres.
— Le costume du peuple anglais, etc. L'oda-
lisque de Leighton (gravure hors texte).

## LA REDDITION DE BRÉDA

GRAVURE DE LAGUILLERMIE, D'APRÈS VÉLASQUEZ

M. A. Lévy, encouragé par le succès des
deux grandes gravures de L. Flameng, la
*Pièce aux cent florins* et la *Ronde de nuit,* vient
de publier une très-belle eau-forte de M. La-
guillermie, d'après le tableau de Vélasquez :
*la Reddition de Bréda* (dénommé encore *les
Lances*). Comme pour les deux précédentes
gravures, la *Gazette des Beaux-Arts* a fait avec
l'éditeur un traité qui lui permet d'offrir à
tous ses abonnés de 1876 qui lui en feront la
demande, un exemplaire de cette estampe au
prix de 15 fr. au lieu de 30. On peut souscrire
dès à présent.
Les épreuves seront expédiées sans frais
aux abonnés de province, sur leur demande,
et délivrées aux abonnés de Paris dans les bu-
reaux de la *Gazette des Beaux-Arts.*
Les abonnés de l'Etranger sont priés de
faire prendre leur exemplaire par un libraire
ou commissionnaire de Paris.

**Atelier de feu M. Alexandre COLIN**

1re *VENTE*

# TABLEAUX ORIGINAUX

Copies d'après les meilleurs tableaux des musées français et étrangers. Curiosités, objets d'art, Meubles anciens, armes, etc. Ustensiles d'atelier.

HOTEL DROUOT,

**Le mercredi, 2 février, & 3 jours suivants,**

Me **Boussaton**, commissaire-priseur, rue de la Victoire, 39 ;

Et de M. **Charles Mannheim**, expert, 7, rue Saint-Georges,

Assisté de M. **Féral**, peintre-expert, faubourg Montmartre, 54,

### EXPOSITIONS :

| *Particulière*, | *Publique*, |
| lundi 31 janvier 1876 | mardi 1er février. |

---

## VENTE

du superbe **Cabinet** d'estampes

DE FEU

# LE VICOMTE DU BUS DE GISIGUIES

Qui aura lieu à Bruxelles, le lundi 7 février et cinq jours suivants, chez le libraire **F. J. Olivier**, 11, rue des Paroissiens.

Cette collection comprend 644 portraits gravés par et d'après VAN DYCK, dans les états rares et précieux ; deux suites complètes reliées de l'Iconographie ; un grand nombre de portraits d'artistes et beaucoup d'estampes gravées d'après les grands maitres flamands, Rubens, Van Dyck, Teniers, Jordaens, etc. etc.

---

## VENTE

Après le décès de M. **EDWIN TROSS**

2me PARTIE

# LIVRES ANCIENS

Pour la plupart rares et curieux, principalement sur l'Amérique.

RUE DES BONS-ENFANTS, 28,

Le lundi 24 janvier 1876 et jours suivants
à 7 heures du soir.

Me **Maurice DELESTRE**, commissaire-priseur, successeur de M. **Delbergue-Cormont**, rue Drouot, 23,

Assisté de M. **Adolphe LABITTE**, expert, rue de Lille, 4,

CHEZ LESQUELS SE DISTRIBUE LE CATALOGUE.

---

*VENTE*

DE

# DESSINS MODERNES

parmi lesquels

**14 Aquarelles par BARYE et 12 dessins par J.-F. MILLET**

Et autres par *Andrieux, Bonvin, Eug. Delacroix, Gavarni, Granville, Lami (Eug.), Meissonier, Pille, Regamey.*

HOTEL DROUOT, SALLE No 8,

**Le lundi 24 janvier 1876, à deux heures**

Par le ministère de Me **Charles Pillet**, commissaire-priseur, 10, rue de la Grange-Batelière,

Assisté de M. **Brame**, expert, rue Taitbout, 47,

CHEZ LESQUELS SE DISTRIBUE LE CATALOGUE.

*Exposition*, le dimanche 23 janvier 1876 de 1 h. à 5 heures.

---

# PORCELAINES ANCIENNES
### Du Japon et de Chine.

Vases, potiches, jardinières, plats, assiettes, tasses et soucoupes. Beau service de table avec armoiries. **Groupes et Figurines**, en Saxe. Faïences de Delft, grès de Flandres, verrerie de Bohême et de Venise. **Bronzes** Louis XV et Louis XVI. Objets de vitrine, montres émaillées, montre du XVIe siècle, argenterie, flacons, boites en Saxe. Dentelles, guipures de Venise, points d'Alençon et de Bruxelles. Eventails Louis XV et Louis XVI. **Meubles** incrustés, meubles en laque, étoffes, soieries, cuirs de Cordoue, panneaux décoratifs. Belle suite de **Tapisseries** flamandes et d'Aubusson, sujets pastoraux.

*Le tout arrivant de Hollande*

VENTE, HOTEL DROUOT, SALLE No 1,

**Les lundi 24, mardi 25, mercredi 26 et jeudi 27 Janvier 1876.**

à 1 heure et demie précise

Par le ministère de Me **Charles Pillet**, commissaire-priseur, 10, rue de la Grange-Batelière ;

M. L. **Bloche**, expert, 19, boulevard Montmartre .

*Exposition*, le dimanche 23 Janvier 1876.

---

# AUX VIEUX GOBELINS

TAPISSERIES ANCIENNES, RÉPARATION. Rue Lafayette, 27

## TABLEAUX ANCIENS ET MODERNES

parmi lesquels

**Un beau portrait de femme par MIGNABD**

OEuvres de Boucher, Griff, de Heem, Lépicié, Nattier, Van Goyen, Van de Velde.

**Beaux pastels par LATOUR & PERRONEAU**

VENTE, HOTEL DROUOT, SALLE N° 8,

**Le mercredi 26 Janvier 1876 à 2 heures.**

Par le ministère de **M° Charles Pillet**, commissaire-priseur, r. de la Grange-Batelière, 10,
Assisté de **M. Féral**, peintre-expert, faubourg Montmartre, 54,

CHEZ LESQUELS SE TROUVE LE CATALOGUE.

*Exposition* le mardi 25 janvier 1876.

---

## SUCCESSION MONTEBELLO

—

Deux **Beaux meubles** en ancienne laque du Japon, garnis de bronzes style Louis XVI, provenant de chez M^me la maréchale Lannes, duchesse de Montebello.
Cristaux de roche, coupe en faïence de Faënza, émaux de Limoges et objets variés.

**VENTE après décès**

HOTEL DROUOT, SALLE N° 6,

**Le mercredi 26 janvier 1876, à trois heures,**

**M° J. Boulland**, commissaire-priseur, rue Neuve-des-Petits-Champs, 26.
**M. Charles Mannheim**, expert, rue Saint-Gxorges, 7

CHEZ LESQUELS SE DISTRIBUE LE CATALOGUE

*Exposition publique*, le mardi 25 janvier 1876, de 2 heures à 5 heures.

---

Succession de **M. EUDE**, dit **MICHEL**

DERNIÈRE VENTE

## TABLEAUX ANCIENS

Peintures décoratives, dessins. Miniatures, fixés, petites peintures à l'huile,
Porcelaines et faïences, curiosités, marbres, bronzes, terres cuites. Meubles anciens.
*Bronzes* d'ameublement, belles pendules des époques Louis XIV et Louis XVI, gravures, cadres,
*Livres* sur les arts.

---

HOTEL DROUOT, SALLE N° 2,

**Les jeudi 27, vendredi 28 et samedi 29 janvier à 1 heure 1/2 précise.**

**M° Maurice Delestre**, commissaire-priseur, successeur de M° DELBERGUE-CORMONT, 23, rue Drouot.
**MM. Dhios & George**, experts, rue Le Peletier, 33 ;

CHEZ LESQUELS SE DÉLIVRE LA NOTICE

---

## COLLECTION DE LIVRES

RICHEMENT RELIÉS

Éditions originales de Molière, Racine, Corneille, Boileau, La Fontaine, La Bruyère, La Rochefoucault, Pascal, Bossuet, etc., etc. Montaigne de 1588, aux armes de M^me de Pompadour ; et beaucoup d'autres curiosités bibliographiques.

VENTE, HOTEL DROUOT, SALLE N° 5

**jeudi 27, vendredi 28 et samedi 29 janvier 1876, à 2 heures.**

**M° Boulland**, commissaire-priseur, rue Neuve-des-Petits-Champs, 36 ;
**M. A. Voisin**, libraire-expert, 37, rue Mazarine.

---

Vente d'une importante réunion

## D'OBJETS D'ART & DE CURIOSITÉ

*Grande et belle pendule en ancienne porcelaine de Cappo di Monte.* — Porcelaines de Saxe, de Chine et du Japon. — Beau plat en ancienne **faïence** d'*Urbino à reflets métalliques*, faïences de Delft et autres ; bijoux anciens, *orfévreries des XVI^e, XVII^e et XVIII^e siècles.* — Sculptures en bois et en ivoire, bronzes d'art des XVI^e et XVII^e siècles, bronzes d'ameublement, quelques armes, meuble de salon couvert en tapisserie de Beauvais, **Meubles** curieux incrustés de nacre, d'ivoire, d'étain et de cuivre, cabinets italiens et autres. — Belle **Console** du temps de Louis XIV, 2 paires de colonnes en marbre, objets variés, piano à queue d'Erard, lit capitonné en soie havane avec rideaux. — Belles **Tapisseries & Etoffes.**

HOTEL DROUOT, SALLE N° 8,

**Les vendredi 28 & samedi 29 janvier, à 2 heures**

**M° Charles Pillet**, commissaire-priseur, rue de la Grange-Batelière, 10 ;
**M. Charles Mannheim**, export, rue Saint-Georges, 7,

CHEZ LESQUELS SE TROUVE LE CATALOGUE.

*Exposition publique*, le jeudi 27 janvier 1876, de 1 à 5 heures.

Succession **EDWIN TROSS**

# ESTAMPES ANCIENNES

OEuvres du Jury vignettiste, pièces historiques, sièges, 9 almanachs, plans de Paris de 1566 à 1827, anciennes vues des villes de France, quelques dessins.

VENTE après décès

RUE DES BONS-ENFANTS, 28,

Le samedi 29 janvier 1876, à 7 heures du soir.

Mᵉ **MAURICE DELESTRE**, commissaire-priseur, successeur de M. **Delbergue-Cormont**, 23, rue Drouot;

M. **E. Vignères**, expert, 21, rue de la Monnaie.

CHEZ LESQUELS SE DISTRIBUE LE CATALOGUE.

---

DIRECTION DE VENTES PUBLIQUES

**FRÉDÉRIC REITLINGER**

EXPERT EN TABLEAUX MODERNES

1, *rue de Navarin.*

---

**VENTE** après le décès de Mlle **RISSER**

de ses

# DIAMANTS, BIJOUX

ORFÈVRERIE et MOBILIER. Meubles de salon, chambre à coucher, salle à manger, tentures, meubles courants.

## TABLEAUX MODERNES

BRONZES D'ART ET D'AMEUBLEMENT

De sa garde-robe, dentelles, guipures, fourrures, linge de corps et de ménage, vaisselle, verrerie, batterie de cuisine, etc.

HOTEL DROUOT, SALLE Nº 3,

Les **lundi 31 janvier, mardi 1 et mercredi 2 février 1876, à 2 heures.**

Par le ministère de Mᵉ **Charles Pillet**, commissaire-priseur, 10, rue de la Grange-Batelière.

Assisté de M. **Charles Mannheim**, expert, rue Saint-Georges, 7

CHEZ LESQUELS SE TROUVE LE CATALOGUE

*Expositions :*

PARTICULIÈRE, au boulevard Haussmann, 124, les jeudi 27 et vendredi 28 janvier;

PUBLIQUE, le dimanche 30 janvier 1876.

---

# PRIX DES GRAVURES

**Publiées dans la livraison de la GAZETTE consacrée à Michel-Ange.**

Le **Crépuscule**, gravure au burin, par M. F. Gaillard. | **Moïse**, eau-forte, par M. J. Jacquemart.

### Épreuves avant Lettre

| | | | | | |
|---|---|---|---|---|---|
| Sur Japon . . . . . . . . . . | **50** francs. | Sur Japon . . . . . . . . . | **30** francs |
| Sur Hollande fort . . . . . . | **30** — | Sur Hollande . . . . . . . . | **15** — |
| Sur Chine . . . . . . . . . | **20** — | | |

### Épreuves avec Lettre

Sur Chine. . . . . . . . . . **8** francs | Sur Hollande . . . . . . . . . **6** francs.

Il a été tiré quelques épreuves d'artiste, sur parchemin, avant toute lettre, de ces deux gravures. Prix de chaque épreuve : 75 francs.
Il a été tiré aussi quelques épreuves de l'essai à l'Eau-forte pure, de la planche de M. Gaillard Prix : 50 fr.

La **Sainte Famille** grav. au burin, par M. A. Jacquet : | La **création du Monde**, eau-forte, par M. L. Flameng

### Épreuves avant Lettre

Sur parchemin . . . . . . . . . . **30** francs
Sur Japon . . . . . . . . . . . . **20** —
Sur Chine et sur Hollande . . . . **10** —
Épreuves avec lettre . . . . . . . **5** —

Portrait de **Michel-Ange**, gravure au burin, par M. A. Dubouchet.

Épreuves d'artistes sur chine. . **15** francs
— avec lettre . . . . . **5** —

---

Paris.    Imp. F. DEBONS et Cᵉ, rue du Croissant, 16.     *Le Rédacteur en chef, gérant :* LOUIS GONSE.

No 5. — 1876.　　BUREAUX, 3, RUE LAFFITTE.　　29 janvier.

# LA
# CHRONIQUE DES ARTS

## ET DE LA CURIOSITÉ

### SUPPLÉMENT A LA *GAZETTE DES BEAUX-ARTS*

PARAISSANT LE SAMEDI MATIN

Les abonnés à une année entière de la Gazette des Beaux-Arts reçoivent gratuitement
la Chronique des Arts et de la Curiosité.

PARIS ET DÉPARTEMENTS :

Un an. . . . . . . . . . . 12 fr. | Six mois. . . . . . . . . . 8 fr.

## MOUVEMENT DES ARTS

—

AQUARELLES, TABLEAUX, etc.

Ventes des 20, 21 et 22 janvier 1876.
Me Charles Pillet, commissaire-priseur ;
MM. Durand-Ruel et Aubry, experts.

*Aquarelles et dessins.*

Rosa Bonheur. — Troupeau de moutons, dessin
rehaussé, 2.050 fr.
Delaroche (Paul). — Marie au désert, dessin,
1.665 fr.
Detaille. — Le Tambour, aquarelle, 700 fr.
Gallait (Louis). — Godefroy de Bouillon pro-
clamé empereur à Constantinople, aquarelle avec
variante du grand tableau du Musée de Versailles,
4,020 fr.
Jacque (Charles). — Berger ramenant son trou-
peau par un temps d'orage, dessin rehaussé, 305.
Leys. — L'atelier de Rembrandt, aquarelle,
1.920 fr.
Troyon.— Vaches couchées dans une prairie,
305 fr.
Wyld (William). — Vue de Venise, aquarelle,
510 fr.

*Tableaux.*

Gudin (Th.) — Marine : Côtes de la Méditerra-
née, 300 fr.
Le même. — Marine, 525 fr.
Ten-Kate (Herman). — L'Escamoteur, 800 fr.
Robie. — Fleurs, 3.130 fr.
Roelofs. — Paysage hollandais, 495 fr.

*Objets divers.*

Violon d'*Antonius Stradivarius*, année 1702, avec
deux archets garnis en argent, 6.000 fr.
Violon de Jean-Baptiste Vuillaume, imitation
Maggini, avec un archet de Vuillaume, 520 fr.
Cette vente a produit près de 50.000 fr.

## CONCOURS ET EXPOSITIONS

Le jury de peinture, présidé par M. Guil-
laume, directeur de l'**Ecole des Beaux-
Arts** et membre de l'Institut, a rendu son
jugement dans les concours semestriels.
Les noms des lauréats sont :
*Concours de composition* : Esquisses peintes
des cours de M. Yvon. Médaille : M. Buland,
élève de M. Cabanel.
*Concours de médailles* (nature) : Figures des-
sinées. Médailles : MM. Peruchot, élève de
M. Gérôme ; Coquelet, élève de M. Lehmann ;
Doucet, élève de M. Jules Lefebvre ; Goldstein,
élève de M. Cabanel.
Mention : M. Dehaisne, élève de M. Ca-
banel.

La Société française de **photographie** s'oc-
cupe en ce moment de l'organisation de sa
onzième Exposition, dont l'ouverture aura lieu
le 1er mai prochain, en même temps que l'ou-
verture du Salon de 1876.
Cette Société a pour président M. Ballard,
de l'Institut, et son but, qui n'a d'ailleurs de
caractère ni industriel ni commercial, consiste
uniquement à vulgariser et surtout à perfec-
tionner un art qui nous révèle chaque jour
quelque nouvelle découverte.
L'Exposition de photographie n'ayant lieu
que tous les deux ans, il ne sera pas sans
intérêt de constater les progrès réalisés de-
puis 1874.
Sont admis à exposer, les artistes et les pho-
tographes amateurs français ou étrangers, et
nous nous souvenons qu'à la dernière Exposi-
tion, s'il existait une grande rivalité entre les
exposants artistes des différentes nations, les

œuvres des exposants amateurs furent également fort appréciées.

Cette Exposition sera installée dans le grand salon carré du pavillon Sud du Palais de Industrie, porte n° 1 : et, comme les années précédentes, la Société décernera aux lauréats des médailles d'argent et de bronze. Les envois devront être faits du 1er au 10 avril rolation.

La *Gazette des Beaux-Arts* et la *Chronique des Arts* se sont trop intéressées à l'Exposition rétrospective de **Nancy** pour que nous en donnions point l'épilogue [1].

Réussie au point de vue de l'art, elle l'a été également au point de vue financier.

Les recettes s'étant élevées à la somme de. . . . . . . . . . . . . 19.716 24
Les dépenses à. . . . . . 10.910 94

Il est resté une somme de. . . 8.806 30

Sur laquelle 8.500 fr. ont été versés la caisse des Alsaciens-Lorrains émigrés en Algérie.

Nous insistons sur ces chiffres afin de montrer aux amateurs de province qui voudraient suivre l'exemple de ceux de Nancy quelles expositions rétrospectives bien conduites peuvent donner des résultats fructueux, quelle qu'en soit l'application ultérieure.

L'historique de l'Exposition a été raconté avec beaucoup d'esprit par M. E. Michel qui tient un joli brin de plume au bout de son pinceau, suivant l'expression de Musset.

Malgré « ces ennemis nés de toute tentative nouvelle, bonnes gens qui, ne faisant rien par eux-mêmes, n'aiment guère l'activité d'autrui et la con. . . . . . nt comme un reproche indirect adres. . . . . . . . . inertie », la commission ont M. '. . . . . . . . . . ait le secrétaire ne se lassa p. . . . . . . . . . et obtint de réunir en un co. . . . . . . avec les hommes d'initiative, ceux. . . . . . avaient été les adversaires de la . . . . re. Aussi le résultat moral de . . . . . . . t un rapprochement entre les . . . . . . . . . d'autres causes peuvent diviser : . . . . . . . fécond et qui doit rester . . . . . . . . . . . le succès l'a récompensé.

                                A. D.

                      —

. . . mmission supérieure chargée d'ca . . . . œuvres envoyées par nos artist. à . . . . du centenaire à **Philadelph** a . . . ses travaux.

. . . on 2.000 tableaux, dessins, sculptures . . . . ont été présentés. Plus de la moitié . éliminés. La commission a admis . . . aux, 100 sculptures, 61 numéros . . . et de dessins, et, dans la section ar . . . re, cinq grands projets de constic-

————————

[1] . . . . position rétrospective de *Nancy*. Compte . . . . . maire des travaux de la commission. . . .—12 de 34 pages. Imprimerie E. Rau. . 1873.

tion d'édifices ou de restauration de monuments antiques.

La commission, n'étant pas encore officieusement fixée sur l'emplacement qui sera dévolu à l'art français dans le palais des beaux-arts de l'Exposition, a cru devoir, en outre, établir entre les œuvres reçues quatre catégories, suivant la valeur artistique des envois. S'il y a lieu, au dernier moment, de faire des éliminations, ce sont les œuvres des dernières catégories qui seront mises de côté.

————————

## NOUVELLES

.*. Après s'être fait longtemps attendre, la ratification ministérielle de l'acquisition par le Louvre de la **Porte de Crémone** vient d'être enfin signée. Notre musée national est donc maintenant bien et dûment propriétaire de ce monument de premier ordre. À ce propos nous rectifierons l'erreur inexplicable de beaucoup de journaux qui affirmaient il y a quelques jours que c'était M. Alfred Darcel qui, au retour d'un récent voyage en Italie, avait négocié cette acquisition. Notre sympathique collaborateur, à son grand regret, n'est pour rien dans cette affaire. La nouvelle est aussi fantaisiste que celle du voyage en Italie qu'on lui fait faire. Le Louvre est acquéreur de la Porte de Crémone depuis plusieurs mois et d'une tout autre manière. Nos lecteurs trouveront dans la livraison de la *Gazette des Beaux-Arts*, du 1er février, un historique complet de l'œuvre et de l'achat par M. Barbet de Jouy, et une appréciation critique de la valeur artistique de l'œuvre par M. Gaston Guitton, avec de nombreux dessins.

.*. Dans sa dernière séance, l'Académie des beaux-arts a nommé, pour 1876, président : M. Meissonier, de la section de peinture; vice-président: M. Louis François, graveur.

La commission, chargée d'administrer les propriétés et fonds particuliers de l'Académie des beaux-arts se compose de MM. Lefuel, Questel, et des membres du bureau.

Les fonctions de secrétaire sont dévolues à M. le vicomte Delaborde.

.*. Le ministre de l'instruction publique, sur la proposition de M. le marquis de Chennevières, a nommé chef du bureau des beaux-arts M. Lafenestre, en remplacement de M. Alexandre, admis à la retraite. Par le même décret, M. Mayou a été nommé sous-chef, en remplacement de M. Lafenestre.

.*. On vient de nettoyer, dans l'ancienne salle du tribunal de commerce, au palais de la Bourse, affectée au nouveau bureau télégraphique, une suite de peintures en grisaille, exécutées, de 1822 à 1826, par MM. Blondel, Degeorge et Vinchon ; l'éclairage de la salle a été heureusement modifié par l'architecte.

.*. Le musée de Cluny a acquis récemment un grand coffre revêtu de plaques en tôle et

de longues bandes terminées par des ornements
en fer forgé. Dans le bas sont fixées quatre
poignées se repliant pour faciliter le transport
du meuble. Ce curieux objet, d'une conserva-
tion remarquable, date du XIIIᵉ siècle, et l'on
sait que les spécimens du mobilier apparte-
nant à cette époque, sont devenus très-rares
dans nos collections.

On a également exposé, dans le même
musée, un tableau représentant un buste de
la Vierge couronnée, disposé entre deux ri-
deaux entr'ouverts, et surmontant un socle
circulaire, dont le pourtour est décoré d'arca-
des ogivales, où sont représentées des scènes
de la Passion. Au pied du socle, se voit la
figure, en petites proportions, d'un roi accom-
pagnée de cette inscription en caractères du
siècle dernier : *Rex Francorum Ludovicus XI
hoc opus fecit fieri anno* 1478. *Conche faciebat.*
Cette peinture, qui porte tous les caractères
de l'art du XVIIIᵉ siècle, est sans doute la copie
d'un ex-voto offert par Louis XI à l'une des
nombreuses madones pour lesquelles il avait
une dévotion particulière. La composition
rappelle celle des tableaux du même temps
attribués à Fouquet, et le nom de Conche, s'il
est transcrit exactement, est probablement
celui d'un des élèves de ce maître.

.⁎. M. Gustave Dreyfus a offert récemment
au musée du Louvre une suite de médailles,
de plaques de suspension et de matrices de
Sceaux, appartenant à l'art italien de la fin
du XVᵉ siècle ; ces objets ont été exposés dans
la salle des bronzes.

.⁎. On a encastré dans le mur de soutène-
ment du square Monge, une fontaine en forme
d'hémicycle, et datant de l'époque Louis XIV,
qui avait été réservée par l'administration
municipale, lors de la démolition des maisons
de la rue Childebert, où elle était primitive-
ment placée.

.⁎. La collection particulière de S. M. le roi
des Belges vient de s'enrichir d'une esquisse
de Rubens. Déjà le cabinet de tableaux du
roi possédait une esquisse célèbre de Rubens,
provenant de la collection Patureau, première
pensée du magnifique tableau du musée d'An-
vers : *Sainte Thérèse implorant le Christ pour
les âmes du purgatoire.*

L'esquisse dont le roi vient de faire l'acqui-
sition représente *le Christ triomphant de la
Mort et du Péché*. Elle est la dernière de la fa-
meuse suite exécutée par Rubens pour servir
de modèles aux tapisseries du comte d'Oliva-
rès. Le musée de Madrid possède toute la
suite, sauf cette dernière esquisse enlevée,
sous le premier empire, à la fin de la guerre
d'Espagne, et vendue au marchand anglais
Emerson. (*La Fédération artistique.*)

## Les peintures de M. Baudry au foyer du nouvel Opéra.

Il y a quinze mois à peine, en parlant ici
des peintures de M. Baudry exposées à l'Ecole
des beaux-arts, nous avons prédit une desti-

née fâcheuse à l'œuvre la plus sérieuse et la
plus magistrale de la peinture contemporaine.
Nous ne pensions pas être prophète à si courte
échéance. Une seule année s'est écoulée de-
puis l'ouverture du nouvel Opéra ; ce temps a
suffi au gaz et à la buée pour produire une
détérioration qui deviendra chaque jour plus
appréciable. Quiconque a sérieusement exa-
miné les toiles de l'Opéra lors de leur séjour
au quai Malaquais, ou de leur mise en place
laus le foyer, reconnaîtra que le coloris s'est
oilé, que les tons rouges, en particulier, ont
fléchi comme s'ils avaient été fortement lavés.
Cet état n'a rien de commun avec la patine
acquise, à la longue, par toute peinture direc-
tement exposée à l'air et à la lumière du jour;
l constitue la première phase d'un efface-
ment progressif qui, pour les décors de théâ-
tre, devient presque total au bout de dix ans.
Il ne faut pas attribuer à ce phénomène connu
l'autre cause que la double action des hydro-
gènes sulfurés produits par la combustion du
gaz et de la vapeur d'eau mêlée de poussière,
qui, dans toute enceinte où respire un public
nombreux, se condense sur les parois voisines.

Nous connaissons les bonnes dispositions de
l'administration des beaux-arts ; nous savons
aussi combien il lui est difficile de faire face à
es charges ordinaires avec un budget aussi
restreint que le sien. Néanmoins, il est temps
d'aviser. Le seul parti à prendre et le moins
coûteux, c'est de charger les élèves de l'Ec-
es beaux-arts d'exécuter des copies sous
irection de M. Baudry. La dépense ne pou-
tre inférieure à 80.000 fr. L'Etat refusera-
ette somme ? Elle est relativement minin
our peu qu'on envisage l'importance du ¹
ultat à obtenir. M. Garnier se résoudra-t-il
critique dont nous apprécions l'étendue ; s
onscience d'artiste et de collaborateur lui dé-
endra de désespérer le plus sympathique de
os peintres.

Quant à trouver un nouvel emplacement
our les peintures originales de M. Baudry,
'est là une question à réserver. Allons au
lus pressé ; sauvons d'abord ce qui est à sau-
er !

GEORGES BERGER.

Quelques jours après la publication de cet
rticle par M. Georges Berger, dans le *Journal
es Débats*, le directeur des beaux-arts, M. le
narquis de Chennevières, a adressé à
[. Baudry la lettre suivante :

Mon cher Baudry,

Depuis que nous nous sommes entretenus de
os peintures de l'Opéra, et des chances de rapi-
e destruction de l'œuvre la plus grandiose et la
lus éclatante qu'ait accompli un artiste dans ce
mps-ci, j'ai beaucoup réfléchi sur ce qu'il était
ossible de faire pour parer à un tel désastre.
n parti à moi est bien pris pour le jour où le
éplacement serait consenti : ce serait de proposer
M. le ministre de consacrer une somme de
5.000 fr., pendant trois années, sur le budget
es beaux-arts, à des copies qui seraient exécu-
es sous votre direction et qui prendraient la
lace de vos peintures, comme la copie du ciel

œuvres des exposants amateurs furent également fort appréciées.

Cette Exposition sera installée dans le grand salon carré du pavillon Sud du Palais de l'Industrie, porte n° 1 ; et, comme les années précédentes, la Société décernera aux lauréats des médailles d'argent et de bronze. Les envois devront être faits du 1er au 10 avril prochain.

La *Gazette des Beaux-Arts* et la *Chronique des Arts* se sont trop intéressées à l'Exposition rétrospective de **Nancy** pour que nous n'en donnions point l'épilogue [1].

Réussie au point de vue de l'art, elle l'a été également au point de vue financier.

Les recettes s'étant élevées à la somme de. . . . . . . . . . . 19.716 24
Les dépenses à. . . . . . 10.910 94

Il est resté une somme de. . . 8.805 30

Sur laquelle 8.500 fr. ont été versés à la caisse des Alsaciens-Lorrains émigrés en Algérie.

Nous insistons sur ces chiffres afin de montrer aux amateurs de province qui voudraient suivre l'exemple de ceux de Nancy que les expositions rétrospectives bien conduites peuvent donner des résultats fructueux, quelle qu'en soit l'application ultérieure.

L'historique de l'Exposition a été raconté avec beaucoup d'esprit par M. E. Michel qui tient un joli brin de plume au bout de son pinceau, suivant l'expression de Musset.

Malgré « ces ennemis nés de toute tentative nouvelle, bonnes gens qui, ne faisant rien par eux-mêmes, n'aiment guère l'activité d'autrui et la considèrent comme un reproche indirect adressé à leur inertie », la commission dont M. E. Michel était le secrétaire ne se laissa point rebuter et obtint de réunir en un commun effort, avec les hommes d'initiative, ceux-là mêmes qui avaient été les adversaires de la première heure. Aussi le résultat moral de l'entreprise fut un rapprochement entre des gens que tant d'autres causes peuvent diviser : rapprochement fécond et qui doit rester durable, puisque le succès l'a récompensé.

A. D.

La commission supérieure chargée d'examiner les œuvres envoyées par nos artistes à l'Exposition du centenaire à **Philadelphie** a terminé ses travaux.

Environ 2.000 tableaux, dessins, sculptures et gravures ont été présentés. Plus de la moitié ont été éliminés. La commission a admis 670 tableaux, 100 sculptures, 61 numéros de gravures et de dessins, et, dans la section d'architecture, cinq grands projets de construc-

1. *Exposition rétrospective de Nancy. Compte rendu sommaire des travaux de la commission.* 1 vol. in-12 de 34 pages. Imprimerie E. Réau. Nancy 1875.

tion d'édifices ou de restauration de monuments antiques.

La commission, n'étant pas encore officieusement fixée sur l'emplacement qui sera dévolu à l'art français dans le palais des beaux-arts de l'Exposition, a cru devoir, en outre, établir entre les œuvres reçues quatre catégories, suivant la valeur artistique des envois. S'il y a lieu, au dernier moment, de faire des éliminations, ce sont les œuvres des dernières catégories qui seront mises de côté.

---

## NOUVELLES

—

*.* Après s'être fait longtemps attendre, la ratification ministérielle de l'acquisition par le Louvre de la Porte de Crémone vient d'être enfin signée. Notre musée national est donc maintenant bien et dûment propriétaire de ce monument de premier ordre. A ce propos nous rectifierons l'erreur inexplicable de beaucoup de journaux qui affirmaient il y a quelques jours que c'était M. Alfred Darcel qui, au retour d'un récent voyage en Italie, avait négocié cette acquisition. Notre sympathique collaborateur, à son grand regret, n'est pour rien dans cette affaire. La nouvelle est aussi fantaisiste que celle du voyage en Italie qu'on lui fait faire. Le Louvre est acquéreur de la Porte de Crémone depuis plusieurs mois et d'une tout autre manière. Nos lecteurs trouveront dans la livraison de la *Gazette des Beaux-Arts*, du 1er février, un historique complet de l'œuvre et de l'achat par M. Barbet de Jouy, et une appréciation critique de la valeur artistique de l'œuvre par M. Gaston Guitton, avec de nombreux dessins.

*.* Dans sa dernière séance, l'Académie des beaux-arts a nommé, pour 1876, président : M. Meissonier, de la section de peinture ; vice-président : M. Louis François, graveur.

La commission, chargée d'administrer les propriétés et fonds particuliers de l'Académie des beaux-arts se compose de MM. Lefuel, Questel, et des membres du bureau.

Les fonctions de secrétaire sont dévolues à M. le vicomte Delaborde.

*.* Le ministre de l'instruction publique, sur la proposition de M. le marquis de Chennevières, a nommé chef du bureau des beaux-arts M. Lafenestre, en remplacement de M. Alexandre, admis à la retraite. Par le même décret, M. Mayou a été nommé sous-chef, en remplacement de M. Lafenestre.

*.* On vient de nettoyer, dans l'ancienne salle du tribunal de commerce, au palais de la Bourse, affectée au nouveau bureau télégraphique, une suite de peintures en grisaille, exécutées, de 1822 à 1826, par MM. Blondel, Degeorge et Vinchon ; l'éclairage de la salle a été heureusement modifié par l'architecte.

*.* Le musée de Cluny a acquis récemment un grand coffre revêtu de plaques en tôle et

de longues bandes terminées par des ornements en fer forgé. Dans le bas sont fixées quatre poignées se repliant pour faciliter le transport du meuble. Ce curieux objet, d'une conservation remarquable, date du XIII° siècle, et l'on sait que les spécimens du mobilier appartenant à cette époque, sont devenus très-rares dans nos collections.

On a également exposé, dans le même musée, un tableau représentant un buste de la Vierge couronnée, disposé entre deux rideaux entr'ouverts, et surmontant un socle circulaire, dont le pourtour est décoré d'arcades ogivales, où sont représentées des scènes de la Passion. Au pied du socle, se voit la figure, en petites proportions, d'un roi accompagnée de cette inscription en caractères du siècle dernier : *Rex Francorum Ludovicus XI hoc opus fecit fieri anno 1478. Conche faciebat.* Cette peinture, qui porte tous les caractères de l'art du XVIII° siècle, est sans doute la copie d'un ex-voto offert par Louis XI à l'une des nombreuses madones pour lesquelles il avait une dévotion particulière. La composition rappelle celle des tableaux du même temps attribués à Fouquet, et le nom de Couche, s'il est transcrit exactement, est probablement celui d'un des élèves de ce maître.

.\*. M. Gustave Dreyfus a offert récemment au musée du Louvre une suite de médailles, de plaques de suspension et de matrices de Sceaux, appartenant à l'art italien de la fin du XV° siècle ; ces objets ont été exposés dans la salle des bronzes.

.\*. On a encastré dans le mur de soutènement du square Monge, une fontaine en forme d'hémicycle, et datant de l'époque Louis XIV, qui avait été réservée par l'administration municipale, lors de la démolition des maisons de la rue Childebert, où elle était primitivement placée.

.\*. La collection particulière de S. M. le roi des Belges vient de s'enrichir d'une esquisse de Rubens. Déjà le cabinet de tableaux du roi possédait une esquisse célèbre de Rubens, provenant de la collection Patureau, première pensée du magnifique tableau du musée d'Anvers : *Sainte Thérèse implorant le Christ pour les âmes du purgatoire.*

L'esquisse dont le roi vient de faire l'acquisition représente *le Christ triomphant de la Mort et du Péché.* Elle est la dernière de la fameuse suite exécutée par Rubens pour servir de modèles aux tapisseries du comte d'Olivarès. Le musée de Madrid possède toute la suite, sauf cette dernière esquisse enlevée, sous le premier empire, à la fin de la guerre d'Espagne, et vendue au marchand anglais Emerson. (*La Fédération artistique.*)

## Les peintures de M. Baudry au foyer du nouvel Opéra.

Il y a quinze mois à peine, en parlant ici des peintures de M. Baudry exposées à l'Ecole des beaux-arts, nous avons prédit une destinée fâcheuse à l'œuvre la plus sérieuse et la plus magistrale de la peinture contemporaine. Nous ne pensions pas être prophète à si courte échéance. Une seule année s'est écoulée depuis l'ouverture du nouvel Opéra ; ce temps a suffi au gaz et à la buée pour produire une détérioration qui deviendra chaque jour plus appréciable. Quiconque a sérieusement examiné les toiles de l'Opéra lors de leur séjour au quai Malaquais, ou de leur mise en place dans le foyer, reconnaîtra que le coloris s'est voilé, que les tons rouges, en particulier, ont fléchi comme s'ils avaient été fortement lavés. Cet état n'a rien de commun avec la patine acquise, à la longue, par toute peinture directement exposée à l'air et à la lumière du jour; il constitue la première phase d'un effacement progressif qui, pour les décors de théâtre, devient presque total au bout de dix ans. Il ne faut pas attribuer à ce phénomène connu d'autre cause que la double action des hydrogènes sulfurés produits par la combustion du gaz et de la vapeur d'eau mêlée de poussière, qui, dans toute enceinte où respire un public nombreux, se condense sur les parois voisines.

Nous connaissons les bonnes dispositions de l'administration des beaux-arts ; nous savons aussi combien il lui est difficile de faire face à ses charges ordinaires avec un budget aussi restreint que le sien. Néanmoins, il est temps d'aviser. Le seul parti à prendre et le moins coûteux, c'est de charger les élèves de l'Ecole des beaux-arts d'exécuter des copies sous la direction de M. Baudry. La dépense ne pourra être inférieure à 80.000 fr. L'Etat refusera-t-il cette somme ? Elle est relativement minime, pour peu qu'on envisage l'importance du résultat à obtenir. M. Garnier se résoudra à un sacrifice dont nous apprécions l'étendue ; sa conscience d'artiste et de collaborateur lui défendra de désespérer le plus sympathique de nos peintres.

Quant à trouver un nouvel emplacement pour les peintures originales de M. Baudry, c'est là une question à réserver. Allons au plus pressé ; sauvons d'abord ce qui est à sauver !

GEORGES BERGER.

Quelques jours après la publication de cet article par M. Georges Berger, dans le *Journal des Débats*, le directeur des beaux-arts, M. le marquis de Chennevières, a adressé à M. Baudry la lettre suivante :

Mon cher Baudry,

Depuis que nous nous sommes entretenus de vos peintures de l'Opéra, et des chances de rapide destruction de l'œuvre la plus grandiose et la plus éclatante qu'ait accompli un artiste dans ce temps-ci, j'ai beaucoup réfléchi sur ce qu'il était possible de faire pour parer à un tel désastre. Mon parti à moi est bien pris pour le jour où le déplacement serait consenti : ce serait de proposer à M. le ministre de consacrer une somme de 25.000 fr., pendant trois années, sur le budget des beaux-arts, à des copies qui seraient exécutées sous votre direction et qui prendraient la place de vos peintures, comme la copie du ciel

d'Homère, exécutée par MM. Balze et Michel Dumas, sous la direction de M. Ingres, a pris la place de l'original à l'un des plafonds du Louvre.

Garnier, à coup sûr, éprouvera tout d'abord un gros crève-cœur de voir priver son monument de l'un de ses plus puissants attraits. Mais il serait l'homme à comprendre mieux que personne qu'il y a là un intérêt majeur pour l'honneur de l'école française, et connue il est bien un peu pour quelque chose, lui aussi, dans la naissance de ces œuvres-là, il ne peut pas leur vouloir du mal. D'ailleurs, les répétitions parfaites qui seraient substituées à vos originaux laisseraient à son foyer toute sa pompe et son harmonie, et le sens décoratif dans lequel il l'a conçu.

Mais la question qui me préoccupe et qui n'est point si facile à résoudre, c'est celle du local nouveau qui recevrait l'ensemble immense de vos peintures. Ce local, je ne le vois pas bien clairement aujourd'hui, et demander en ce moment au pays, qui n'a pas encore repris l'équilibre financier qu'ont, pour longtemps encore peut-être, compromis nos malheurs publics, la construction d'une galerie spéciale, ne me semblerait pas avoir grandes chances d'être acceptée par l'administration, laquelle a tant de ruines à réparer au Louvre, à l'Hôtel-de-Ville, un peu partout.

Vous avez pensé que les toiles de l'Opéra pourraient décorer une galerie qui serait consacrée à la sculpture moderne; et cette galerie, en effet, est bien utile, puisqu'à l'heure qu'il est notre pauvre sculpture craque à l'étroit dans un magasin indigne d'elle, au rez-de-chaussée du Luxembourg.

Mais je crois mieux m'intéresser que vous à la conservation de votre œuvre, en redoutant pour elle les rez-de-chaussée si humides, qui sont pourtant la place obligée des sculptures; et pour sauver vos peintures de l'enfumement des lumières, je ne les voudrais pas voir condamnées à périr par l'humidité au bout d'un court espace d'années. Jugez-en par les dégradations qu'ont subies les fresques de Romanelli au rez-de-chaussée du Louvre, et qui les ont déjà obligées, depuis deux siècles, à diverses restaurations complètes. Mais cherchez si, au Louvre, on ne pourrait point utiliser vos poétiques compositions comme plafonds et comme voussures dans la décoration des salles de l'ancien musée Campana, derrière la colonnade. Cherchez si Lefuel ne pourrait pas, soit dans ses constructions nouvelles du Louvre, du côté du pavillon Marsan, soit dans le grand vaisseau de ce qui devait être la nouvelle salle des Etats, leur trouver une application digne d'elles. A défaut de ces emplacements, qui me séduiraient plus particulièrement, moi vieil enfant des musées, voyez donc si, dans le nouvel Hôtel-de-Ville, Ballu n'aurait pas une galerie, pour laquelle ce serait une décoration toute faite et inespérée. Aidez-nous un peu à trouver cela.

Vous savez mieux que nous-mêmes ce qui peut convenir à vos peintures comme jour et comme éloignement de l'œil. Votre œuvre vous secondera assez d'elle-même, et c'est aux architectes à se la disputer.

Votre cordialement dévoué,

Ph. DE CHENNEVIÈRES.

23 janvier 1876.

## La Galerie de l'hôtel de la Banque de France.

—

L'hôtel où est installée aujourd'hui, à Paris, la Banque de France, bâti en 1635[1], par Mansart, pour L. Phelipeaux, seigneur de la Vrillière, a conservé de ses constructions primitives une galerie célèbre, récemment restaurée.

C'est un des angles de cette galerie qui, porté sur une trompe, un de ces chefs-d'œuvre de taille de pierre où se complaisaient les architectes du XVIIe siècle, se projette en saillie sur la rue Radziwill. Celle-ci a été exécutée par le maître maçon Ph. Legrand.

Vendu en 1705 au fermier des postes Rouiller, il fut acquis en 1713, pour le comte de Toulouse, fils légitimé de Louis XIV et de Mme de Montespan, qui en confia l'achèvement et la transformation à Robert de Cotte.

Aussi, lorsque l'on pénètre dans cette galerie, qui sort toute brillante des mains des restaurateurs, s'aperçoit-on bien vite que ces décorations appartiennent à deux systèmes ainsi qu'à deux époques assez éloignées l'une de l'autre pour que la disparate soit sensible.

La voûte, entièrement lisse, a été peinte, en effet, par François Perrier, en 1645, tandis que les boiseries saillantes sont l'œuvre de Vassé, qui les exécuta sur les dessins de Robert de Cotte, de 1713 à 1719[2].

Trois quarts de siècle séparent donc les deux œuvres.

L'ordonnance de la décoration des murs était toute autre à l'origine, et l'on a pu en retrouver des traces lors des travaux de la restauration. Elle se composait de peintures représentant des perspectives de paysages, peintures dont les colorations soutenaient, en les rappelant, celles de la voûte, ce que ne peuvent faire aujourd'hui les blancs et les ors de la boiserie, malgré les tableaux qui y sont encastrés.

La voûte, en anse de panier, est divisée en trois parties principales par des arcs-doubleaux figurés, qui eux-mêmes sont assez larges pour comprendre dans leur ordonnance un large panneau au-dessus de médaillons figurés à chacune de leurs naissances.

La partie centrale, la plus vaste de toutes, figure l'Olympe et surtout Apollon. Les panneaux des voussures d'encadrement symbolisent l'un le Ciel, l'autre la Terre.

Les deux parties extrêmes, subdivisées chacune par un motif longitudinal, sont consacrées aux quatre éléments, dans quatre compositions qui montrent avec quelle facilité les artistes de ces époques se mouvaient dans la fable. Pluton enlevant Proserpine figure la Terre; Jupiter, environné de la foudre, apparaissant à Sémélé, figure le Feu. Quant à l'air, il est personnifié par Eole, qui

---

1. Ad. Lance, *Dictionnaire des Architectes français.* Art. F. Mansart.
2. Ad. Lance, *Dictionnaire des Architectes français.* Art. R. de Cotte.

oûvre, sur l'ordre de Junon, les outres qui renferment les vents, qui vont disperser la flotte d'Enée. L'enlèvement d'Amymone par Neptune symbolise l'Eau.

Des arcatures simulées, des figures couchées peintes en grisaille, des vases, des guirlandes de fleurs, etc., occupent la naissance de la voûte sur les côtés et à ses extrémités, au-dessus de la corniche qui devait régner dans l'origine.

La voûte de la galerie d'Apollon, au Louvre, décorée par Ch. Le Brun, vers 1682, rappelle certaines dispositions de celle-ci; mais l'architecture et la sculpture, qui, dans la galerie de la Banque, sont simplement figurées, étant en relief dans la galerie du Musée, l'effet y est bien plus varié, et surtout plus puissant.

François Perrier, élève des Italiens et de Venet, revenait d'Italie, où il avait passé dix ans lorsqu'il peignit la voûte de la galerie de la Vrillière; aussi sent-on, dans sa composition et dans son dessin, l'influence et comme un reflet des Bolonais, qui étaient alors à la mode.

Quant à la couleur, nous n'en pouvons parler, et nous dirons pourquoi tout à l'heure.

Les murs sont entièrement couverts de boiseries excessivement remarquables, qui, portant une date certaine (1713 à 1719), sont fort importantes pour l'histoire des transformations de l'art décoratif en France. Les coquilles qui relient les moulures, les enroulements qui s'en échappent, les ornements qui les accidentent, tout y est symétrique, d'un dessin robuste et d'un modelé ressenti, et indique, sous la Regence, le prolongement de l'art que les gravures des Bérain et des Marot nous révèlent.

Ces boiseries, à l'une des extrémités, encadrent une large porte, une cheminée surmontée d'une glace; à l'autre extrémité, quatre niches, aux quatre angles, qui sont arrondis, et six fenêtres sur chaque côté. Seulement, le comte de Toulouse, ayant fait accoler un bâtiment contre l'un des flancs de la galerie, les vitres des fenêtres de ce côté sont remplacées par des glaces taillées en biseau, ainsi que le sont d'ailleurs les vitres d'éclairage.

Comme le comte de Toulouse était grand-amiral de France et grand chasseur, les attributs sculptés en plein bois par Vassé, qui décorent la boiserie et qui remplissent les médaillons qui en interrompent les moulures, font allusion à la marine et à la chasse.

Ces moulures encadrent de grands tableaux qui garnissent les trumeaux entre les fenêtres, étant engagés dans la boiserie.

Ces tableaux sont les suivants : *La Mort de Marc-Antoine*, d'Alexandre Véronèse ; *le Coriolan*, du Guerchin ; *le Faustulus ayant trouvé Romulus et Remus*, de Pierre de Cortone ; *l'Enlèvement d'Hélène, du Guide; le Maître d'école de Falise*, du Poussin; *le Combat des Romains et des Sabins*, du Guerchin ; *Auguste fermant les portes du temple de Janus*, de Carlo Maratta ; *les Adieux de Priam et d'Hector*, de Valentin ; *la Sibylle de Cumes*, de Carlo Maratta ; *César répudiant Calpurnie*, de Pierre de Cortone.

On voit que le comte de Toulouse avait fait un bon choix parmi les peintres en vogue de son temps.

Des copies de ces tableaux occupent aujourd'hui la place des originaux, qui sont, les uns au

Louvre, les autres dans les Musées de province.

La galerie de l'hôtel de la Banque, telle qu'elle est aujourd'hui, a subi une restauration dont il est nécessaire d'indiquer l'importance.

Un de ses murs penchait dans le vide, et sa voûte était toute lézardée : aussi a-t-il été nécessaire de tout démolir et de tout reconstruire.

Les boiseries ont été naturellement enlevées, et c'est à la suite de cet enlevage que l'on a pu se rendre compte de la décoration primitive des murs.

Comme F. Perrier avait exécuté ses peintures sur l'enduit même de la maçonnerie de la voûte, il a fallu les copier sur toile avant la démolition, et ce sont ces copies que l'on voit aujourd'hui, maroufflées sur la voûte reconstruite. Aussi est-il impossible d'apprécier autre chose que l'ensemble des compositions, sans pouvoir se rendre compte des qualités d'exécution et de couleur qu'on y pouvait remarquer. Il est également impossible d'apprécier les influences contraires que durent exercer sur F. Perrier, Lanfranc, sous lequel il travailla en Italie, et Simon Vonet, qui l'impressionna lors de son retour en France. De là aussi ces duretés que nous avons signalées plus haut.

Ce sont les frères Balze qui sont les auteurs de ces copies.

Quant à la partie décorative elle a été rétablie avec un grand talent par M. Denuelle. Enfin les quatre niches d'angle qui jusqu'ici étaient restées vides, abritent aujourd'hui les statues des quatre parties du monde, pastiches heureusement réussis de l'art du dix-huitième siècle, par M. Thomas.

Toute la conduite de cette restauration, ou plutôt de cette reconstruction, est due à M. Questel, et lui fait le plus grand honneur.

A. D.

~~~~~~~~

## VENTES PROCHAINES

M. Adolphe Beaucé, peintre de batailles, vient de mourir à la suite d'une longue et cruelle maladie, contractée dans les pays lointains où il avait fidèlement suivi nos armées. Il laisse une veuve et une fille âgée de quinze ans, sans fortune. Ses amis et condisciples se sont réunis pour ajouter, à la vente des tableaux, études et dessins qui se trouvent dans son atelier, une collection de leurs propres œuvres. Ils font appel à tous leurs confrères qui voudront bien se joindre à eux, sachant, qu'en pareille circonstance, les artistes savent toujours répondre.

Des exemples récents nous montrent combien ceux que le talent et la vogue ont le plus favorisés se sont empressés d'envoyer leur offrande, et combien les enchères mises sur quelques toiles et sur certains noms ont soulagé d'infortunes.

Les œuvres offertes seront envoyées chez un des signataires de la circulaire : chez le général Loysel, député à l'Assemblée nationale, 40, rue Blanche, et chez M. Haro, 14, rue Visconti.

Voici les noms des artistes signataires : E. Breton, A. Feyen-Perrin, Gérôme, de Groizelliez, Guillaumet, Henner, Jundt, Lambert, Lausyer, L. Leloir, Lemaire, Eug. Leroux, Matout, Moulin, Martial-Potémont, Toulmouche, Yvon.

## BIBLIOGRAPHIE

—

**Gazette Archéologique**, recueil de monuments pour servir à la connaissance et à l'histoire de l'art antique, publiée par les soins de MM. *J. de Witte et Fr. Lenormant.*

Paris. *A. Lévy*, rue Bonaparte, 21. — In-quarto.

—

Il se publie depuis dix-sept ans, à Paris, une *Revue Archéologique*. Sans atteindre à la haute valeur scientifique et surtout à la rapidité et à la multiplicité d'informations de son aînée, l'*Archeologische Zeitung*, de Berlin, cette revue contient cependant de sérieux et parfois excellents articles. Mais l'extrême parcimonie avec laquelle la maison Didier l'édite fait que ses collaborateurs ne lui apportent guère que les articles dont ils n'ont point trouvé ailleurs le placement, et la condamne à se contenter d'illustrations rares et insuffisantes et d'une impression tout à fait défectueuse. Aussi, malgré la science et le zèle de son directeur, M. Georges Perrot, la *Revue Archéologique* est-elle encore aujourd'hui presque inconnue du public.

Il y avait donc, à côté de ce recueil, une place à prendre et une œuvre utile à faire. C'est ee qu'ont bien compris MM. Fr. Lenormant et J. de Witte. La *Gazette*, qu'ils ont fondée et à laquelle nous souhaitons aujourd'hui la bienvenue, se distingue au premier coup d'œil, par des différences qui sont tout à son avantage, de son austère et quelque peu morose devancière : format plus ample, beau papier, caractères nets et espacés, impression très-soignée, planches nombreuses, tous ces détails extérieurs, mais si importants, préviennent favorablement en sa faveur. Les articles parus jusqu'à ce jour sont strictement confinés dans le domaine de l'archéologie classique : plusieurs sont des études curieuses et érudites sur l'art antique, envisagé au point de vue mythologique, celui auquel MM. de Witte et Lenormant se placent le plus volontiers. On en jugera par l'énumération suivante :

1<sup>re</sup> *livraison*. Tête du fronton occidental du Parthénon par M. Fr. Lenormant. — Dionysus et Silène, par M. de Witte. — L'Initié de l'autel, par M. Fr. Lenormant.

2<sup>e</sup> *livraison*. Vase funéraire attique, par M. F. Ravaisson.— L'Acropole d'Athènes avant 1687, par M. Papayannakis. — Cronos et Rhéa, par M. de Witte. — Athlète couronné par la Victoire, par M. Fr. Lenormant. — L'Apollon du vieil Evreux, par M. Fr. Lenormant.

3<sup>e</sup> *livraison*. Vase funéraire attique (suite), par M. F. Ravaisson. — Aphrodite au bain, par M. E. de Chanet. — Hercule et Iphiclès, par M. Fr. Lenormant. — Pan Nomios et la naissance des serpents, par M. Fr. Lenormant.

4<sup>e</sup> *livraison*. Les larmes de la Prière. par M. E. Le Blant. — Hercule et Acheloüs, Thésée et le Minotaure, par M. de Witte. — Bas-reliefs votifs d'Eleusis, par M. Fr. Lenormant. — Ganymède et Aphrodite, par M. Fr. Lenormant.

5<sup>e</sup> *livraison*. Fragments de vases relatifs Trajan, par M. de Witte. — La Vénus du Liba, par M. Fr. Lenormant. — La Mort d'Alceste, paM. J. Rouley. — Persée et les Gorgones, par . de Witte.

Les savants fondateurs de la *Gazette Archéologique* me permettront cependant leur fre, à propos de cette liste, une légère et bien innocente observation : les cinq livraisons co'iennent neuf grands articles de M. Fr. Lenorant, sans compter les petits, qui sont au nombi de quatre. Assurément personne ne se plaind. de la générosité avec laquelle l'ingénieux archéo gue livre ainsi au public le fruit de ses rechehes. N'est-il pas à craindre cependant que la réétition trop fréquente de travaux où se retrovent forcément le même ton d'esprit et les mêmesprocédés de style ne jette, à la longue, sur le recueil, une légère teinte de monotonie ? Je ferai encore à la *Gazette* une autre critque, et celle-là, à mon sens, plus grave : il s'agitdes illustrations, très-nombreuses, qui accompagent chaque livraison.

Des 30 planches hors texte publiées jusqu' ce jour, il n'y en a que trois qui soient, je regtte d'avoir à le dire, acceptables au point de vu de l'art : l'une est une eau-forte de A. Didier, d'arès la photographie d'une jolie Vénus en brenz du British Museum ; l'autre est une eau-forte de Jules Jacquemart, d'après un camée antique, e la troisième est un fac-simile héliographique, ar M. Amand Durand, d'un croquis de l'Acrople provenant des papiers de Fauvel. Cette mauvse exécution des planches fait, avec le luxe tyographique du nouveau recueil, un pénible contraste, qu'il sera d'ailleurs facile à l'éditeur Lvy de faire disparaître en recourant à de meillers dessinateurs. Une fois cette lacune combléela *Gazette Archéologique* répondra réellement au érite scientifique de ses fondateurs et deviendra digne du succès que nous lui souhaitons sincèment.

L.

---

# TABLEAUX MODERNES

### PAR

Boudin, Corot, Courbet, Daubigny (Kar, Dupré (Victor), Gegerfett, Girardet (Karl), Gudin, Jacque (Charles), Pasini, Pelouse, Rousseau (Phil.), Washingtoi

### DESSINS et AQUARELLES

VENTE, HOTEL DROUOT, SALLE N° 8

**Le mercredi 2 février 1876, à deux heures,**

Par le ministère de M<sup>e</sup> **Charles Pillet**, commissaire-priseur, r. de la Grange-Batelière, 10

Assisté de **M. Féral**, peintre-expert, faubourg Montmartre, 54,

CHEZ LESQUELS SE DISTRIBUE LE CATALOGUE.

*Exposition publique*, le mardi 1<sup>er</sup> février 1876, de 1 heures à 5 heures.

# 54 TABLEAUX

### Peints par JOSEPH GIBBON

VENTE, HOTEL DROUOT, SALLE Nᵒ 4,

**Le jeudi 3 février 1876, à 3 h. 1|2.**

Par le ministère de **Mᵉ Charles Pillet**, commissaire-priseur, 10, rue de la Grange-Batelière

Assisté de **M. Reitlinger**, expert, rue de Navarin, 1,

CHEZ LESQUELS SE DISTRIBUE LE CATALOGUE.

*Exposition* le même jour, de 1 h. à 3 h. 1/2.

---

# OBJETS D'ART

Belle pièce d'orfévrerie du XVᵉ siècle ; modèles anciens, pendules Louis XV et Louis XVI ; porcelaines de Sèvres, de Chine et de Saxe ; mobilier, argenterie, dentelles, linge, literie, vins.

### VENTE, après décès de Mᵐᵉ ***

HOTEL DROUOT, SALLE Nᵒ 2,

**Les jeudi 3 février et vendredi 4 février 1876,**
*les vins, salle nᵒ 13, à 2 heures.*

Par le ministère de **Mᵉ Charles Pillet**, commissaire-priseur, 10, rue de la Grange-Batelière

Et le **M. Charles Mannheim**, expert, 7, rue Saint-Georges,

CHEZ LESQUELS SE TROUVE LE CATALOGUE

*Exposition publique,* le mercredi 2 février 1876, de 1 h. à 5 heures.

---

# LIVRES ANCIENS

### RARES ET CURIEUX

**Dont un volume ayant appartenu à GROLIER**

ET OUVRAGES SUR LA PROVENCE

Composant la bibliothèque de M. G***

Dont la vente aura lieu

**Les jeudi 3, vendredi 4 et samedi 5 février 1876
à 7 heures et demie précises du soir,**

RUE DES BONS-ENFANTS, 28,

Maison Sylvestre, salle nᵒ 1

**Mᵉ MAURICE DELESTRE**, commissaire-priseur, successeur de M. **Delbergue-Cormont**, 23, rᵉ Drouot,

Assisté de **M. Adolphe LABITTE**, expert, rue de Lille, 4,

CHEZ LESQUELS SE DISTRIBUE LE CATALOGUE.

---

## INTÉRESSANTE RÉUNION

# D'ARMES ANCIENNES

Européennes et orientales ; beau bouclier en fer repoussé du XVIᵉ siècle, belles épées, mousquet à rouet, pistolets, etc. ; armure persane, poignards, fusils, objets en fer ; sculptures en ivoire, en bois et en terre cuite.

Bronzes d'art, plaquettes et bas-reliefs ; bronzes chinois et japonais ; bas-reliefs en argent repoussé, vitraux, matières précieuses ; meubles en bois sculpté, beau meuble en laque du Japon, belles étoffes en tapisseries.

*Appartenant en partie à M. M. C\*\*\**

VENTE, HOTEL DROUOT, SALLE Nᵒ 3,

**Les vendredi 4 & samedi 5 février 1876, à 2 h.**

**Mᵉ Charles Pillet**, commissaire-priseur, rue de la Grange-Batelière, 10 ;

**M. Charles Mannheim**, expert, rue Saint-Georges, 7,

CHEZ LESQUELS SE TROUVE LE CATALOGUE.

*Exposition publique,* le jeudi 3 février 1876, de 1 à 5 heures.

---

# TABLEAUX

### PAR

## M. PAGÉS

## ET TABLEAUX ANCIENS ET MODERNES

*Garnissant son atelier.*

VENTE, HOTEL DROUOT, SALLE Nᵒ 4,

**Le samedi 5 février 1876, à deux heures,**

Par le ministère de **Mᵉ Mulon**, commissaire-priseur, 55, rue de Rivoli,

Assisté de **M. Horsin-Déon**, peintre-expert, rue des Moulins, 15.

*Exposition* le vendredi 4 février 1876.

---

## DIRECTION DE VENTES PUBLIQUES

### FRÉDÉRIC REITLINGER

EXPERT EN TABLEAUX MODERNES

*1, rue de Navarin.*

---

# AUX VIEUX GOBELINS

TAPISSERIES ANCIENNES, RÉPARATION. Rue Lafayette, 27

## BIBLIOGRAPHIE

**Gazette Archéologique**, recueil de monuments pour servir à la connaissance et à l'histoire de l'art antique, publiée par les soins de MM. *J. de Witte* et *Fr. Lenormant*.

Paris. *A. Lévy*, rue Bonaparte, 21. — In-quarto.

—

Il se publie depuis dix-sept ans, à Paris, une *Revue Archéologique*. Sans atteindre à la haute valeur scientifique et surtout à la rapidité et à la multiplicité d'informations de son aînée, l'*Archeologische Zeitung*, de Berlin, cette revue contient cependant de sérieux et parfois excellents articles. Mais l'extrême parcimonie avec laquelle la maison Didier l'édite fait que ses collaborateurs ne lui apportent guère que les articles dont ils n'ont point trouvé ailleurs le placement, et la condamne à se contenter d'illustrations rares et insuffisantes et d'une impression tout à fait défectueuse. Aussi, malgré la science et le zèle de son directeur, M. Georges Perrot, la *Revue Archéologique* est-elle encore aujourd'hui presque inconnue du public.

Il y avait donc, à côté de ce recueil, une place à prendre et une œuvre utile à faire. C'est ce qu'ont bien compris MM. Fr. Lenormant et J. de Witte. La *Gazette*, qu'ils ont fondée et à laquelle nous souhaitons aujourd'hui la bienvenue, se distingue au premier coup d'œil, par des différences qui sont tout à son avantage, de son austère et quelque peu morose devancière : format plus ample, beau papier, caractères nets et espacés, impression très-soignée, planches nombreuses, tous ces détails extérieurs, mais si importants, préviennent favorablement en sa faveur. Les articles parus jusqu'à ce jour sont strictement confinés dans le domaine de l'archéologie classique : plusieurs sont des études curieuses et érudites sur l'art antique, envisagé au point de vue mythologique, celui auquel MM. de Witte et Lenormant se placent le plus volontiers. On en jugera par l'énumération suivante :

1<sup>re</sup> *livraison*. Tête du fronton occidental du Parthénon , par M. Fr. Lenormant. — Dionysus et Silène, par M. de Witte. — L'Initié de l'autel, par M. Fr. Lenormant.

2<sup>e</sup> *livraison*. Vase funéraire attique, par M. F. Ravaisson. — L'Acropole d'Athènes avant 1687, par M. Papayannakis. — Cronos et Rhéa, par M. de Witte. — Athlète couronné par la Victoire, par M. Fr. Lenormant. — L'Apollon du vieil Evreux, par M. Fr. Lenormant.

3<sup>e</sup> *livraison*. Vase funéraire attique (suite), par M. F. Ravaisson. — Aphrodite au bain, par M. E. de Chanot. — Hercule et Iphiclès, par M. Fr. Lenormant. — Pan Nomios et la naissance des serpents, par M. Fr. Lenormant.

4<sup>e</sup> *livraison*. Les larmes de la Prière. par M. E. Le Blant. — Hercule et Achéloüs, Thésée et le Minotaure, par M. de Witte. — Bas-reliefs votifs d'Eleusis, par M. Fr. Lenormant. — Ganymède et Aphrodite, par M. Fr. Lenormant.

5<sup>e</sup> *livraison*. Fragments de vases relatifs à Trajan, par M. de Witte. — La Vénus du Liban, par M. Fr. Lenormant. — La Mort d'Alceste, par M. J. Rouley. — Persée et les Gorgones, par M. de Witte.

Les savants fondateurs de la *Gazette Archéologique* me permettront cependant de leur faire, à propos de cette liste, une légère et bien innocente observation : les cinq livraisons contiennent neuf grands articles de M. Fr. Lenormant, sans compter les petits, qui sont au nombre de quatre. Assurément personne ne se plaindra de la générosité avec laquelle l'ingénieux archéologue livre ainsi au public le fruit de ses recherches. N'est-il pas à craindre cependant que la répétition trop fréquente de travaux où se retrouvent forcément le même ton d'esprit et les mêmes procédés de style ne jette, à la longue, sur le recueil, une légère teinte de monotonie ? Je ferai encore à la *Gazette* une autre critique, et celle-là, à mon sens, plus grave : il s'agit des illustrations, très-nombreuses, qui accompagnent chaque livraison.

Des 30 planches hors texte publiées jusqu'à ce jour, il n'y en a que trois qui soient, je regrette d'avoir à le dire, acceptables au point de vue de l'art : l'une est une eau-forte de A. Didier, d'après la photographie d'une jolie Vénus en bronze du British Museum ; l'autre une eau-forte de Jules Jacquemart, d'après un camée antique, et la troisième est un fac-simile héliographique, par M. Amand Durand, d'un croquis de l'Acropole provenant des papiers de Fauvel. Cette mauvaise exécution des planches fait, avec le luxe typographique du nouveau recueil, un pénible contraste, qu'il sera d'ailleurs facile à l'éditeur Lévy de faire disparaître en recourant à de meilleurs dessinateurs. Une fois cette lacune comblée, la *Gazette Archéologique* répondra réellement au mérite scientifique de ses fondateurs et deviendra digne du succès que nous lui souhaitons sincèrement.

L.

—

# TABLEAUX MODERNES

### PAR

Boudin, Corot, Courbet, Daubigny (Karl), Dupré (Victor), Gegerfett, Girardet (Karl), Gudin, Jacque (Charles), Pasini, Pelouse, Rousseau (Phil.), Washington.

## DESSINS et AQUARELLES

VENTE, HOTEL DROUOT, SALLE N° 8

Le mercredi 2 février 1876, à deux heures,

Par le ministère de M<sup>e</sup> **Charles Pillet**, commissaire-priseur, r. de la Grange-Batelière, 10,

Assisté de **M. Féral**, peintre-expert, faubourg Montmartre, 54,

CHEZ LESQUELS SE DISTRIBUE LE CATALOGUE.

*Exposition publique*, le mardi 1<sup>er</sup> février 1876, de 1 heures à 5 heures.

# 54 TABLEAUX
### Peints par JOSEPH GIBBON

VENTE, HOTEL DROUOT, SALLE N° 4,

**Le jeudi 3 février 1876, à 3 h. 1|2**

Par le ministère de M° **Charles Pillet**, commissaire-priseur, 10, rue de la Grange-Batelière,

Assisté de **M. Reitlinger**, expert, rue de Navarin, 1,

CHEZ LESQUELS SE DISTRIBUE LE CATALOGUE.

*Exposition* le même jour, de 1 h. à 3 h. 1/2.

---

# OBJETS D'ART

Belle pièce d'orfévrerie du XV° siècle ; modèles anciens, pendules Louis XV et Louis XVI; porcelaines de Sèvres, de Chine et de Saxe ; mobilier, argenterie, dentelles, linge, literie, vins.

**VENTE**, après décès de M^me ***

HOTEL DROUOT, SALLE N° 2,

**Les jeudi 3 février et vendredi 4 février 1876,**
*les vins, salle n° 15, à 2 heures.*

Par le ministère de M° **Charles Pillet**, commissaire-priseur, 10, rue de la Grange-Batelière,

Et de **M. Charles Mannheim**, expert, 7, rue Saint-Georges,

CHEZ LESQUELS SE TROUVE LE CATALOGUE

*Exposition publique*, le mercredi 2 février 1876, de 1 h. à 5 heures.

---

# LIVRES ANCIENS
### RARES ET CURIEUX

**Dont un volume ayant appartenu à GROLIER**
ET OUVRAGES SUR LA PROVENCE

Composant la bibliothèque de M. G***

Dont la vente aura lieu
**Les jeudi 3, vendredi 4 et samedi 5 février 1876**
**à 7 heures et demie précises du soir,**

RUE DES BONS-ENFANTS, 28,
Maison Sylvestre, salle n° 1

M° **MAURICE DELESTRE**, commissaire-priseur, successeur de M. **Delbergue-Cormont**, 23, rue Drouot,

Assisté de **M. Adolphe LABITTE**, expert, rue de Lille, 4,

CHEZ LESQUELS SE DISTRIBUE LE CATALOGUE.

---

### INTÉRESSANTE RÉUNION
# D'ARMES ANCIENNES

Européennes et orientales; beau bouclier en fer repoussé du XVI° siècle, belles épées, mousquet à rouet, pistolets, etc.; armure persane, poignards, fusils, objets en fer ; sculptures en ivoire, en bois et en terre cuite.

Bronzes d'art, plaquettes et bas-reliefs ; bronzes chinois et japonais; bas-reliefs en argent repoussé, vitraux, matières précieuses ; meubles en bois sculpté, beau meuble en laque du Japon, belles étoffes en tapisseries.

*Appartenant en partie à M. M. C****

VENTE, HOTEL DROUOT, SALLE N° 3,

**Les vendredi 4 & samedi 5 février 1876, à 2 h.**

M° **Charles Pillet**, commissaire-priseur, rue de la Grange-Batelière, 10;

**M. Charles Mannheim**, expert, rue Saint-Georges, 7,

CHEZ LESQUELS SE TROUVE LE CATALOGUE.

*Exposition · publique*, le jeudi 3 février 1876, de 1 à 5 heures.

---

# TABLEAUX
### PAR
## M. PAGÉS
### ET TABLEAUX ANCIENS ET MODERNES
*Garnissant son atelier.*

VENTE, HOTEL DROUOT, SALLE N° 4,

**Le samedi 5 février 1876, à deux heures,**

Par le ministère de M° **Mulon**, commissaire-priseur, 55, rue de Rivoli,

Assisté de **M. Horsin-Déon**, peintre-expert, rue des Moulins, 15.

*Exposition* le vendredi 4 février 1876.

---

DIRECTION DE VENTES PUBLIQUES
### FRÉDÉRIC REITLINGER
EXPERT EN TABLEAUX MODERNES

*1, rue de Navarin.*

---

# AUX VIEUX GOBELINS

TAPISSERIES ANCIENNES, RÉPARATION. Rue Lafayette, 27

*Vente aux enchéres publiques, par suite de décés,*

DE LA

## GALERIE

DE

# M. SCHNEIDER

Ancien Président du Corps législatif
Directeur-Gérant des Forges du Creuzot

### TABLEAUX DE PREMIER ORDRE

ET

### DESSINS DE MAITRES

PAR

| | |
|---|---|
| BACKHUYSEN. | VAN DER NEER. |
| BERGHEM. | OSTADE (ADRIEN). |
| BOTH. | OSTADE (ISAAC). |
| CUYP. | POTTER (PAULUS). |
| VAN DYCK. | REMBRANDT. |
| GREUZE. | RUBENS. |
| VAN DER HEYDEN. | RUYSDAEL. |
| HOBBEMA. | SNEYDERS. |
| HONDEKOETER. | STEEN (JEAN). |
| DE HOOCH (PIETER). | TÉNIERS. |
| VAN HUYSUM. | VAN DE VELDE (ADRIEN). |
| KAREL DU JARDIN. | — (WILHEM). |
| LAMBERT LOMBARD. | VELASQUEZ. |
| MARUSE. | WEENIX. |
| METSU. | WOUWERMANS. |
| MIERIS. | WYNANTS. |
| MURILLO, | |

VENTE, HOTEL DROUOT, SALLES Nᵒˢ 6, 8 et 9
**Les jeudi 6 et vendredi 7 avril 1876.**

#### EXPOSITIONS :

| | |
|---|---|
| *Particulière,* | *Publique,* |
| les lundi 3 et mardi | mercredi 5 avril 1876. |
| 4 avril 1876. | |

*Le Catalogue se distribuera, à Paris, chez :*

Mᵉ **Escribe,** commisaire-priseur, 6, rue de
Hanovre ;

M. **Haro** ✳, peintre-expert, 14, rue Visconti
et rue Bonaparte, 20.

---

# CHOIX DE BEAUX LIVRES

### Anciens et Modernes

Ouvrages sur les Beaux-arts et principale-
ment sur l'architecture. Poëtes du XVIᵉ siècle.
Pièces rares sur l'histoire de France. Histoire
de Paris. Riches reliures avec armoiries, etc.

Dont la vente aura lieu

**Le lundi 7 février 1876 et jours suivants à 2 h.**

HOTEL DROUOT, SALLE Nᵒ 3,

Par le ministère de Mᵉ **Maurice Delestre,**
commissaire-priseur, successeur de Mᵉ DEL-
BERGUE-CORMONT, 23, rue Drouot,

Assisté de **M. Adolphe Labitte,** libraire-ex-
pert, 4, rue de Lille,

CHEZ LESQUELS SE TROUVE LE CATALOGUE.

*Exposition,* le dimanche 6 février 1876,
de 1 h. à 5 heures.

---

*VENTE*

# DES OEUVRES DE BARYE

**Bronzes,** *Aquarelles,* *Tableaux,* **Cires,** terres
cuites, marbres, plâtres.
**Modèles** *avec droits de reproduction,* dépen-
dant de la **Succession de BARYE.**

HOTEL DROUOT, SALLES Nᵒˢ 8 et 9,
**Les lundi 7, mardi 8, mercredi 9, jeudi 10 et
vendredi 11 février 1876.**

Mᵉ **Charles Pillet,** commissaire-priseur,
rue de la Grange-Batelière, 10.

| | |
|---|---|
| M. **Durand-Ruel,** | M. **Wagner fils,** |
| EXPERT, | EXPERT |
| 16, rue Laffitte. | pass. Vaucouleurs, 2 bis. |

CHEZ LESQUELS SE DISTRIBUE LE CATALOGUE.

#### EXPOSITIONS :

| | |
|---|---|
| *Particulière,* | *Publique,* |
| samedi 5 février 1876 ; | le dimanche 6 février. |

---

**VENTE**
**du superbe Cabinet d'estampes**

DE FEU

## LE VICOMTE DU BUS DE GISIGUIES

Qui aura lieu à Bruxelles, le lundi 7 février
et cinq jours suivants, chez le libraire **F. J.
Olivier,** 11, rue des Paroissiens.

Cette collection comprend 644 portraits gra-
vés par et d'après VAN DYCK, dans les états
rares et précieux ; deux suites complètes reliées
de l'Iconographie ; un grand nombre de por-
traits d'artistes et beaucoup d'estampes gravées
d'après les grands maîtres flamands, Rubens,
Van Dyck, Teniers, Jordaens, etc. etc.

---

*VENTE*

**D'estampes anciennes, Pièces historiques**
**Almanachs**

R. DE HOOGHE, SILVESTRE

Collection de

## BEAUX PORTRAITS

Par *Audran, de Marcenay, Drevet, Ficquet,
L. Gaultier, Landry, Michel Lasne, Lenfant,
Thomas de Leu, Masson, Mellan, Morin.*

## ŒUVRE DE NANTEUIL

AVEC 11 ÉTATS NON DÉCRITS

*Picart, Pitau, Poilly, Rabel, Saint-Aubin, Sa-
vart, Van Schuppen, Wierix, Wille, Madame de
Sévigné par N. Edelinck, Benjamin de La Borde*
auteur des chansons, les 4 différents.

Livres à Figures
*Androuet Du Cerceau et autres.*

Cabinet de M. A. G.

HOTEL DROUOT, DU LUNDI 14 AU VENDREDI
18 FÉVRIER

Le catalogue se distribue chez **M. Vignères,**
marchand d'estampes, 21, rue de la Monnaie, à
Paris.

---

Paris. — Imp. F. DEBONS et Cᵒ, rue du Croissant, 16.     *Le Rédacteur en chef, gérant :* LOUIS GONSE.

No 6. — 1876.   BUREAUX, 3, RUE LAFFITTE.   5 février.

# LA
# CHRONIQUE DES ARTS

## ET DE LA CURIOSITÉ

### SUPPLÉMENT A LA *GAZETTE DES BEAUX-ARTS*

#### PARAISSANT LE SAMEDI MATIN

*Les abonnés à une année entière de la* Gazette des Beaux-Arts *reçoivent gratuitement la* Chronique des Arts et de la Curiosité.

PARIS ET DÉPARTEMENTS :

Un an. . . . . . . . . . . 12 fr.  |  Six mois. . . . . . . . . . 8 fr.

# L'ŒUVRE ET LA VIE

## DE

# MICHEL - ANGE

### DESSINATEUR, SCULPTEUR, PEINTRE, ARCHITECTE ET POETE.

#### PAR

MM. Charles Blanc, Eugène Guillaume,
Paul Mantz, Charles Garnier, Mézières, Anatole de Montaiglon,
Georges Duplessis et Louis Gonse.

En présence du succès qu'o obtenu la livraison de la *Gazette des Beaux-Arts*, consacrée à Michel-Ange, et pour répondre au désir exprimé par un grand nombre de nos abonnés, nous avons fait faire un tirage, sur papiers de luxe, de cette livraison, augmentée d'un travail de M. Georges Duplessis, sur les *Graveurs de Michel-Ange*, et de la lettre publiée antérieurement dans la Gazette par M. Louis Gonse, sur les *Fêtes du Centenaire*. En outre nous y avons intercalé quatre gravures hors texte, d'après les œuvres de Michel-Ange, qui se trouvaient dans la collection de la revue, c'est-à-dire : *La Vierge de Manchester*, burin de M. A. François, et trois fac-simile de dessins.

La publication ainsi composée forme un volume de 350 pages, d'un format un peu plus grand que celui de la *Gazette*, illustré de 100 gravures dans le texte et de 11 gravures hors texte. Elle a été tirée à 500 exemplaires numérotés, sur deux sortes de papier.

1° Ex. sur papier de Hollande de Van Gelder, gravures hors texte avant la lettre, n° 1 à 70,

2° Ex. sur papier vélin teinté, n° 1 à 430.

Le prix des exemplaires sur papier de Hollande est de 80 fr. (Il n'en reste plus que quelques exemplaires. )

Le prix des exemplaires sur papier teinté est de 45 fr.

On souscrit au bureau de la *Gazette des Beaux-Arts*.

## CONCOURS ET EXPOSITIONS

—

Dans la séance des représentants belges, du 26 janvier, il a été question de l'organisation, en 1880, d'une exposition internationale des beaux-arts, à **Bruxelles**, Cette exposition serait rétrospective et représenterait le mouvement artistique du monde entier depuis la dernière exposition de Londres. Elle coïnciderait avec l'inauguration du palais des Beaux-Arts, que l'on construit en ce moment, et avec le cinquantième anniversaire de l'indépendance de la Belgique.

La question n'a point été résolue définitivement, le gouvernement doit auparavant négocier avec les municipalités de Gand et d'Anvers.

—

L'Exposition artistique qui a été organisée à **Anvers**, au profit des **inondés** du Midi, vient d'être transférée à Bruxelles. Elle a été ouverte au public le mardi 1er février, à onze heures du matin, dans le local du Salon de 1863, place du Petit-Sablon.

Quatre cent cinquante artistes belges ont concouru à cette exposition qui offre un grand intérêt artistique et qui est en même temps un grand acte philanthropique.

Nul doute qu'à ce double point de vue l'œuvre ne rencontre à Bruxelles les mêmes sympathies et le même succès qu'à Anvers.

## NOUVELLES

—

.˙. A Yeddo (Japon), a été fondée une Université des beaux-arts. Le gouvernement japonais s'est adressé à l'Italie pour avoir des professeurs destinés aux trois chaires de dessin architectural, d'ornementation et de sculpture-peinture. Ces professeurs, qui s'engagent pour une période de cinq ans, recevront un traitement de 20.000 francs par an, outre le logement, et le payement de leurs frais de voyage.

.˙. Samedi dernier, on a hissé la statue en bronze de Palmerston sur son socle en granit, dans Parliament square.

La statue représente l'éminent homme d'État dans la pose qu'il avait habituellement en faisant un discours à la Chambre.

Comme celle de lord Derby, qui est tout à côté, elle fait face à la cour du palais. Jusqu'ici il n'y a pas d'inscription sur le socle.

Le monument sera inauguré à l'ouverture du Parlement.

.˙. Le pape vient de choisir plusieurs objets d'art d'une grande valeur qui seront envoyés à l'Exposition universelle de Philadelphie. On cite, entre autres, deux tableaux en mosaïque et des tapisseries exécutés par les artistes du Vatican. L'une de ces mosaïques représente la *Madonna della Seggiola* (la Vierge à la Chaise), de Raphaël, dont l'original se trouve au palais Pitti, à Florence ; l'autre est une copie de la *Madonna del Sassoferratto*. Les tapisseries représentent sainte Agnès sur le bûcher.

Un steamer des États-Unis, le *Supply*, viendra prendre à Civita-Vecchia les œuvres des artistes romains en même temps que le monument élevé à la mémoire des marins qui ont succombé pendant la guerre de sécession pour la défense de l'Union.

———

## LE RAPPORT DE M. CHARTON

### SUR LA

### DIRECTION DES BEAUX-ARTS

—

Nous recevons d'un de nos abonnés la lettre suivante que nous nous empressons de publier :

Monsieur le rédacteur en chef,

Bien que le temps ne soit guère aux discussions théoriques, permettez-moi de vous adresser quelques observations au sujet du remarquable rapport fait, par M. Ed. Charton, sur la « Direction des beaux-arts. »

Lorsqu'il examine ce qu'a été le service des beaux-arts dans le passé, ce que ce service montre d'incertain aujourd'hui, et ce qu'il devrait être à l'avenir, l'honorable rapporteur de la Commission de l'Assemblée nationale nous semble n'envisager qu'une partie de la question.

Que l'on scinde ce que l'on appelle le bureau des beaux-arts en bureau d'enseignement et en bureau d'encouragement, que l'on rétablisse la surintendance des beaux-arts telle qu'elle était sous l'Empire, que l'on rétablisse même le ministère des beaux-arts tel que ce même Empire l'avait institué, ce service restera toujours privé de la plus naturelle et de la plus nécessaire en même temps que de la plus élevée de ses attributions. Le droit, sinon la possibilité, de décorer les édifices publics ne lui appartient pas.

Les monuments civils ressortissent, en effet, au ministère des travaux publics et les monuments religieux au ministère des cultes, sans parler de ceux qui appartiennent aux communes. Aussi, lorsque la direction des beaux-arts a commandé des travaux de peinture ou de sculpture dans plusieurs de ces édifices, elle n'a pu le faire que du consentement du directeur des bâtiments civils, ou du directeur des cultes, qui a les édifices diocésains dans ses attributions.

Ces monuments échappaient également à l'action du surintendant des beaux-arts, et même du ministre des beaux-arts sous l'Empire.

Quel qu'ait donc été le nom plus ou moins pompeux dont on a décoré son chef, quel que soit aujourd'hui celui qu'on lui donne, le service des beaux-arts n'est, en définitive, que ce que l'on a appelé un peu brutalement : un bureau de mendicité. La direction morale des beaux-arts lui échappe, si tant est que les beaux-arts puissent être dirigés, en ce sens qu'elle ne peut commander de grands travaux qui, seuls, peuvent les maintenir à un certain niveau.

Cela étant, il semblerait naturel de rétablir quel-

que chose d'analogue à la surintendance des bâtiments, arts et manufactures de France, telle qu'elle était sous l'ancienne monarchie, en y ajoutant les services nouveaux qui existent aujourd'hui.

La construction, l'entretien et la décoration des édifices civils et religieux dépendant du même homme, il ne sera plus nécessaire, comme sous le régime de l'organisation ou plutôt de la désorganisation actuelle, d'une entente amicale entre les chefs des différents services pour que la direction des beaux-arts agisse dans la plénitude des attributions que suppose son titre.

Il me suffit, monsieur le Rédacteur en chef, d'émettre aujourd'hui ces idées, qui pourront servir de point de départ pour un examen plus approfondi de la question.

S'il y a discussion, je vous demanderai peut-être la permission d'y intervenir. Veuillez, en attendant, me permettre de vous remercier de la place que vous voudrez bien donner à ces lignes de l'un de vos plus dévoués lecteurs.

*Un Abonné.*

Nous nous associons pleinement aux réflexions exprimées dans cette lettre. Elles répondent à nos propres convictions.

Nous ne suivrons pas dans ses excellents développements la thèse si habilement soutenue par l'honorable rapporteur de la Commission des beaux-arts à l'Assemblée nationale, à savoir l'annexion de l'administration des beaux-arts au ministère de l'Instruction publique. Elle mériterait un examen que nous ne pouvons lui consacrer aujourd'hui ; mais nous saisissons l'occasion qui nous est offerte pour dire un mot sur ce qui nous paraît être le côté décisif de la question.

Tout le monde est d'accord sur ce point, que nous devons lutter énergiquement pour conserver notre suprématie artistique sur les autres nations, et que pour la conserver nous n'avons pas trop de toutes nos forces et de tous nos moyens d'action. On s'entend moins, hélas ! sur la nature des réformes à opérer dans l'enseignement et la direction de l'art en France. On est unanime à les réclamer, mais on est fort divisé sur le mode à employer. Entre tous les rouages de notre vie administrative, il n'en est pas, en effet, de plus délicats, de plus instables et de moins définis. Cela ressort d'une manière saisissante du résumé historique que M. Charton a tracé de l'administration des beaux-arts depuis M. de Marigny, c'est-à-dire depuis le temps où elle dépendait de la Maison du Roi, jusqu'à M. Charles Blanc, c'est-à-dire jusqu'au décret du 23 août 1870, qui reconstitua la Direction des beaux-arts telle qu'elle était en 1840, en l'annexant au ministère de l'instruction publique.

La lettre qu'on vient de lire demande le rétablissement d'une sorte de Surintendance des bâtiments, arts et manufactures de France. Ceci est bien, mais nous allons beaucoup plus loin. En raison du développement énorme de notre production artistique, qui est devenue, par son progrès continu, l'un des éléments les plus considérables de notre prospérité matérielle ; en raison de l'importance, même commerciale et financière, que cette fonction peut encore acquérir; en raison des intérêts multiples et immenses qu'elle embrasse, de l'activité qu'elle fait naître, du travail qu'elle dépense, des efforts et de la mise en œuvre qu'elle devra de plus en plus solliciter pour maintenir sa supériorité dans les luttes internationales, en un mot de la place prépondérante qu'elle occupe dans l'accroissement de la fortune publique, nous demandons la création d'un ministère des beaux-arts, non point tel qu'il avait été conçu au 2 janvier 1870, mais un ministère effectif, rationnel, groupant en lui toutes les forces vives du service, prenant au ministère de l'intérieur, la librairie et l'imprimerie, en tant qu'industrie; au ministère des travaux publics, les monuments civils; à celui de l'instruction publique, les monuments religieux, la restauration des monuments historiques, l'enseignement du dessin ; hiérarchisant, avec vigueur et netteté, des institutions qu'un lien très-faible a jusqu'à présent rattachées entre elles, l'École nationale des beaux-arts, l'Académie de France à Rome, les écoles de dessin, les musées d'art appliqués à l'industrie, si instamment réclamés par l'opinion publique, et les Musées nationaux ; nous demandons un ministère, c'est-à-dire un corps bien équilibré et bien constitué, et un ministre maître chez lui et répondant de ses actes que devant le pouvoir supérieur de l'Assemblée nationale. Nous le demandons, non pour aujourd'hui, où toutes les forces disponibles de notre budget sont absorbées par des besoins plus urgents, mais pour demain, lorsque l'équilibre de nos ressources financières le permettra.

C'est un vœu que nous formulons pour l'avenir, nous contentant dans le présent des réformes les plus urgentes indiquées par le rapport de la Commission des beaux-arts.

LOUIS GONSE.

## La fête de la Chaire de saint Pierre

Le monde religieux se prépare à fêter, au palais du Vatican et à l'abside de la basilique vaticane, la fête de la *Chaire de saint Pierre à Rome*. Saint Pierre, vous le savez, est supposé avoir été évêque d'Antioche pendant sept ans, de l'an 37 à l'an 44, puis s'être ensuite installé évêque de Rome le 18 janvier 45, l'empereur Claude régnant avec Messaline, Agrippine se préparant à entrer bientôt, en 48, dans le lit de son oncle.

D'après les traditions, la chaire, la chaise cérémoniale, d'où saint Pierre enseignait, aurait été dressée dans la maison du sénateur Pudentius, au pied du mont Viminal, vers la partie de l'Esquilin où était Sainte-Marie-Majeure. Du haut de ce siège sacré, que lui donna son hôte Pudentius, dit la légende, où il s'asseyait comme sur le trône de sa royauté sacerdotale, où il remplissait les offices pontificaux, administrait les sacrements, ordonnant les prêtres et les diacres, consacrant les évêques, assistant à l'office canonial (*sic*), instruisant

le pieux troupeau, parmi lequel on voyait ces vierges angéliques, filles de Pudentius, Pudentienne et Praxède, dont les voiles étanchaient le sang des martyrs.

Or ce siège du premier pape ne fut pas perdu; vous sentez qu'il ne pouvait pas l'être. Il se retrouva idéalement, comme tout s'est retrouvé.

Vers le VIIIe siècle, il était déjà à Saint-Pierre-du-Vatican, près du tombeau de l'apôtre. On le conserva depuis lors en des lieux plus ou moins éclatants de la basilique jusqu'au jour où, vers 1660, le Bernin, après l'avoir enveloppé dans une autre chaire de bronze et d'or, le dressa, splendide, au fond de l'abside, porté par de gigantesques Pères et Docteurs de l'Église, grecs et latins, et lançant de toutes parts de prodigieux rayons.

On se souvient que c'est au pied de cette insigne relique, à ce fameux *altare della cattedra di San Pietro* que les pèlerins étrangers vont, en ces temps-ci, signer leurs adresses au pontife, communier, chanter des hymnes, avant de monter au Vatican pour y entendre les paroles du successeur de Pierre.

Cette chaire matérielle de saint Pierre a été fort discutée par les protestants et par les libres penseurs.

En général, les critiques et les ironies vivent sur cette donnée, répandue par une dame anglaise voyageuse, lady Morgan, savoir : que les Français ayant mis à jour cette relique, en 1799, on trouva que c'était un siège arabe avec cette inscription : « Il n'y a pas d'autre Dieu que Dieu et Mahomet est son prophète. »

C'est un conte assez grossier de cette bonne lady, qui fut en son temps, vers 1825, un peu inventive.

Le siège, enveloppé dans la grande chaire d'or du Bernin, parait être un siège romain antique, et des plus curules. On n'y voit point d'inscription mahométane. Ce qu'on y voit, c'est un revêtement en ivoire, très-finement sculpté, et divisé en douze petits compartiments encadrés d'or. Chacun de ces compartiments représente les travaux d'Hercule. Cela est tout romain, tout antique, et pas arabe le moins du monde.

La thèse de ceux qui, par tempérament ou par habitude d'esprit, croient facilement aux reliques, est que ce siège, vraiment antique, remontant probablement au temps d'Auguste, vu l'élégance de ses sculptures, a pu appartenir à un sénateur aussi considérable que l'était probablement Pudentius, lequel aurait fait une chose naturelle en donnant une si belle chaise à son hôte vénérable, le principal disciple de Jésus-Christ.

Ceux qui ne sont pas d'aussi *facile contentatura*, comme on dit en italien, supposent qu'au VIIe ou VIIIe siècle, on trouva là ce beau siège, ou qu'on l'apporta au tombeau de l'apôtre, et que, par un phénomène de psychologie religieuse très-concevable, il fut très-vite pour le peuple et pour le clergé la réalité d'un pieux idéal.

Cette double opinion peint, c'est le mensonge matériel qu'on insinua à cette bonne voyageuse anglaise, lady Morgan.

( *Correspondance du* TEMPS. )

## LE PEINTRE HOREMANS

.Les amateurs d'art et les artistes n'apprendront pas sans plaisir que le dixième et dernier volume de l'*Histoire de la peinture flamande* (seconde édition), par M. Alfred Michiels, est enfin terminé : il ne tardera pas à paraitre. L'extrait que nous en offrons à nos lecteurs concerne un point d'histoire très-curieux. Tous les experts, les marchands, et beaucoup d'amateurs de tableaux connaissent le peintre Horemans, dont les toiles passent fréquemment dans les ventes, et l'on croit qu'un seul artiste a porté ce nom. Or, ils étaient quatre parents, qui ont beaucoup travaillé, qui ont traité des motifs de même nature : les scènes de genre et d'intérieur. Comme pour ajouter à l'intérêt de la question, il se trouve que le plus habile de tous est le plus ignoré. Le fragment que nous publions explique cette bizarre circonstance :

Jean-Joseph Horemans eut un frère, qui pratiquait aussi la peinture et se nommait Pierre, ou même Jean-Pierre. Les écrivains flamands et hollandais ont ignoré jusqu'à son existence. Mais comme il vécut en Bavière depuis l'âge de vingt-cinq ans et mourut dans la capitale, les auteurs allemands nous donnent sur son compte de précieux détails, dont quelques-uns doivent avoir été fournis par lui-même. Né à Anvers en 1700, il avait dix-huit ans de moins que Jean-Joseph le vieux, différence d'âge qui n'est pas invraisemblable et excessive, car une femme peut avoir un fils à dix-huit ou vingt ans, un autre à trente-six ou trente-huit. Son frère lui enseigna la peinture. La publication des *Liggeren* ayant été suspendue à l'année 1696, je ne puis dire quand il fut reçu franc-maitre. Pendant un voyage qu'il avait entrepris en 1725, une heureuse chance le fit séjourner quelque temps dans la ville de Munich. Il s'y trouva en rapport avec Charles-Albert, fils de Max-Emmanuel, l'ancien gouverneur des provinces belges, qui mourut l'année suivante. Le futur électeur s'éprit de sa manière et l'attacha immédiatement à son service. Ce jeune prince, né à Bruxelles en 1797, avait, comme son père, un goût effréné pour le plaisir ; quand il fut monté sur le trône, il poussa même plus loin la passion du luxe et la fureur du libertinage. Quoiqu'il soit mort avant cinquante ans, il ne laissa pas moins de quarante bâtards. Les chastes beautés de la cour se disputaient ses faveurs. Le château de Nymphenbourg était son île de Caprée. Dans une grande salle qui existe encore, au milieu de laquelle s'arrondit un bassin, il avait coutume de se baigner avec seize dames et demoiselles, qui faisaient comme lui la coupe et la planche, aux sons provoquants d'une musique voluptueuse. Les portraits de ces aimables personnes nous ont été conservés : ils font sourire le voyageur qui parcourt le château. Grâce à elles, les scènes imaginaires de Challe, Eisen, Boucher, De Troy, Pater, Baudoin, Fragonard, devenaient des réalités. De curieux mystères devaient s'accomplir dans les boudoirs et le parc de cette demeure isolée. Toutes les recherches du faste et de la gastronomie

accompagnaient les autres plaisirs. Pour décorer le lit de Charles-Albert, à Munich, on avait employé 525 livres d'or : la couche somptueuse revint au prix énorme de 800,000 florins ou 1.720.000 francs !

Devenu électeur, le prince nomma Pierre Hore-mans son peintre officiel. Par ses mœurs, on peut deviner le caractère des ouvrages qu'il aimait. L'artiste flamand exécutait pour lui plaire des tableaux de circonstance, fêtes, bals, mascarades, parties de chasse, portraits et scènes libertines. Si l'électeur, les courtisans et les dames se livraient à des danses folâtres, déguisés en villageois, le peintre émigré reproduisait ces fausses paysanneries. En 1729, son pinceau retraça un fastueux divertissement, qui eut lieu en l'honneur de S. Georges, car le prince mêlait une dévotion outrée à la galanterie la plus licencieuse. En 1727, la fête splendide occasionnée par la naissance de l'héritier présomptif, Maximilien-Joseph, lui avait fourni le sujet d'un autre tableau, où se trouvaient fidèlement reproduits les traits de tous les personnages marquants ; ses œuvres étaient comme des chapitres d'histoire, qui décrivaient les cérémonies officielles du temps et les paillardises secrètes de son protecteur.

En 1761, il groupa sur une seule image la famille électorale de Bavière, la famille d'Auguste III, roi de Pologne, qui résidait alors à Munich, et les principaux seigneurs des deux cours, formant une compagnie de trente-deux personnes, toutes copiées d'après nature. Pour animer la scène, il avait figuré les uns jouant de la musique, les autres dansant un quadrille, le reste prenant du café. Il n'y avait que la patience flamande qui pût exécuter de pareils programmes. Le souverain bigot et adultère fit colorier par son artiste favori deux cents portraits de femmes émoustillantes. Ces nombreuses toiles formèrent toute une galerie dans le château d'Amalienbourg. L'infatigable Horemans peignait aussi des fleurs, des fruits, du gibier, des morceaux d'architecture, et même des tableaux d'histoire, qui composent toutefois la moindre partie de son œuvre « Horemans, dit Nagler, était alors un des meilleurs peintres de Munich, et pas un seul ne donne une idée plus juste des mœurs et des costumes de l'époque. Plusieurs ouvrages dus à son talent méritent tous les genres d'estime, quoiqu'ils ne soient plus à la mode. » Nagler écrivait ces lignes en 1837; depuis lors le goût public a changé : il y a tout lieu de croire que les images curieuses ou excitantes du coloriste anversois auraient maintenant un grand succès dans le commerce des tableaux. Mais, bien loin de circuler, elles forment un musée secret et invisible au château d'Amalienbourg. La galerie de Munich n'en renferme pas une seule.

La gloire dont Pierre Horemans jouissait en Bavière paraît avoir rayonné au loin. La maison d'Autriche le nomma peintre officiel de la cour impériale. La mort de son protecteur, survenue en 1745, n'éclipsa nullement sa haute fortune. Les héritiers de ce prince continuèrent à le favoriser. De brillantes propositions lui furent faites à plusieurs reprises pour l'attirer hors de Bavière : il les repoussa toujours par gratitude pour la famille électorale, qui l'avait, dès sa jeunesse, abrité contre la malveillance du sort, dans une région inaccessible aux tempêtes. Sur ses vieux jours,

l'affaiblissement de sa vue lui rendit le travail impossible. L'heure fatale sonna enfin pour lui en 1776 [1].

Je n'ai jamais vu qu'un tableau de sa main, une figure isolée, peinte en buste, qui représente un *Joueur de violon* [2]. Elle appartient au musée de Hanovre. C'est une œuvre excellente, du plus haut mérite. Ce musicien pauvre, cet homme pâle et nerveux, qui fait vibrer les cordes de son instrument, pourrait servir d'emblème au génie de la musique. L'école nouvelle, qui a tant cherché les types originaux, n'en a pas trouvé de plus frappant. Sa barbe à moitié blanche se replie sur la boite sonore. La tête est magnifique, avec son large front, ses grands yeux expressifs, les mèches grises de sa longue chevelure. De loin déjà, le regard vous pénètre. Sur les traits fatigués de cet inconnu, la résignation et le courage se mêlent à la tristesse, l'inspiration à la douleur. Quel sombre passé ils laissent entrevoir ! Un vieux manteau râpé par l'usage, fané par le soleil, la pluie et les tempêtes, mais habilement drapé, complète la mise en scène. Et la couleur? Ah ! la couleur, elle est admirable, elle est digne de l'ancienne école, digne des maitres puissants qu'inspirait le génie de l'Escaut !

Cette toile unique me fait beaucoup regretter de n'avoir pas vu la collection mystérieuse d'Amalienbourg : là seulement on pourrait juger le style, le caractère et la valeur du peintre énigmatique.

Les auteurs bavarois prétendent qu'un neveu de Pierre Horemans, né à Anvers en 1714 et portant le même prénom, vint le rejoindre en Allemagne, où il traita des sujets analogues et passa le reste de ses jours. Le vrai se mêle au faux dans ces assertions. Ce fut, suivant toute probabilité, le peintre François-Charles, baptisé le 5 octobre 1716, qui alla retrouver son oncle en Bavière, puisque les registres de Saint-Luc ne le mentionnent nulle part. S'il adopta pour patron S. Pierre (incident problématique), il le fit sans doute pour mettre à profit la célébrité de son parent.

Les historiens, ayant formé un seul personnage des quatre Horemans, n'ont pu distinguer et désigner la manière spéciale de chacun d'eux. Il faudrait un patient travail pour obtenir ce résultat, c'est-à-dire chercher longtemps des signatures et des dates.

ALFRED MICHIELS.

## BIBLIOGRAPHIE

*Le Moniteur universel*, 25 janvier : Les Expositions rétrospectives, par M. E. Asso. — La Galerie dorée de la Banque, par M. Henri Morel.

---

1. Tous les renseignements que contient cette biographie sont empruntés à des auteurs bavarois. Nagler, Lipowsky et autres.

2 Hauteur, 2 pieds 11 pouces, largeur, 2 pieds 5 pouces.

*Journal Officiel*, 1er février : La galerie dorée de l'Hôtel de Toulouse, par O. N.

*Le Journal des Débats*, 22 janvier : Exposition des œuvres de Pils, par M. Ch. Clément.

— 27 janvier : La Galerie dorée à la Banque de France, par M. Georges Berger.

— 3 février : les peintures de M. Landelle à Saint-Sulpice, par M. A. Viollet-le-Duc.

*Le Constitutionnel*, 25 janvier : Isidore Pils, par M. Louis Enault.

*La France*, 24 janvier : Les Artistes français à l'Exposition de Philadelphie, par M. Marius Vachon. — 26 : Les Ventes artistiques de charité, par le même. — 28 : l'Exposition de Pils, par M. André Treille.

*Le Temps*, 28 janvier : Isidore Pils, par M. Ch. Blanc.

*Revue des Deux-Mondes*, 1er février : Les maitres d'autrefois. — Belgique-Hollande. — III. L'Ecole hollandaise : Paul Potter, par M. Eugène Fromentin.

*Bulletin de l'Union centrale*, février : Exposition internationale de Philadelphie. — L'Enseignement du dessin devant le conseil supérieur des beaux-arts, par M. A. Louvrier de Lajolais,

*L'Esprit moderne*, no 7 : Un tableau de M. Meissonier, par M. L. Nohel. — J. B. Carpeaux.

*Journal des Beaux-Arts*, 15 janvier : Les artistes flamands à l'étranger, par M. Aug. Seboy.

*L'Art universel*, no 22 : Correspondance de P. Rubens, par M. Ch. Ruelens. — Le Doge Foscari, lithographie de M. A. Hennebicq.

*La Fédération artistique*, 14 janvier : Etude sur la vie et l'œuvre de J. Lies, par M. G. Lagye.

— 21 janvier : Lettre de M. A. Madier-Monjau, à propos du monument de Lies. Le Salon des Inondés, par M. G. Lagye.

*Athenæum*, 22 janvier : L'Exposition d'hiver de l'Académie royale. Anciens maitres et peintres anglais décédés (troisième et dernier article). — 29 : Les fouilles d'Olympie.

*Academy*, 22 janvier : Triptyque de Memling, appartenant au duc de Devonshire, par M. James Wheale. — L'Académie royale, septième exposition d'hiver de maitres anciens (troisième article), par M. Sidney Colvin. — Japonisme, par Ph. Burty.

— 29 : *Royal Academy*. Septième exposition d'hiver de maitres anciens (4e article), par M. Sidney Colvin. — Sir Georges Harvey, peintre et président de l'Académie royale écossaise, W. M. Rossetti. — Notes sur la collection Castellani, proposée au British-Museum, par A. S. Murray.

*Le Tour du Monde*, 786e livraison. Texte : La Dalmatic, par M. Charles Yriarte, 1874. Texte et dessins inédits. — Huit dessins de Th. Valerio, H. Clerget, Ph. Benoist, A. Deroy et E. Grandsire.

Bureaux à la librairie Hachette et Ce, boulevard Saint-Germain, n. 79, à Paris.

*Giornale di Erudizione artistica*, de Pérouse, vol. IV, fas. IV. Autobiographie de Atanasio Bimbacci, peintre florentin. Mémoire de paiements faits à Rome en 1519 à trois peintres inconnus. Vie et œuvres du sculpteur Antonio d'Agostino.

*Beiblatt* de Leipzig : 1807, par Meissonier, article de M. Paul d'Abrest (pour la traduction on peut voir la *Fédération artistique* du 14 janvier).

---

# LIVRES SUR LES BEAUX-ARTS

Livres à figures, ouvrages illustrés par Eisen, Moreau, Cochin, Marillier, Gravelot, Grandville, Gavarni, Mormier, Tony Johannot, Gustave Doré, etc.

### Vente, après décès de M. F...

RUE DES BONS-ENFANTS, 28,

**Le lundi 7 février 1876,**

à 7 heures et demie précises du soir,

Me **Guerreau**, commissaire-priseur, rue de Trévise, 29 ;

M. A. **Chossonnery**, libraire-expert, quai des Grands-Augustins, 47,

CHEZ LESQUELS SE TROUVE LE CATALOGUE.

---

# TABLEAUX ET CURIOSITÉS

Aquarelle capitale par LE GUAY.

Orfévrerie or et argent Louis XV et Louis XVI, porcelaines, faïences, ivoires, bronzes, meubles anciens, objets variés.

VENTE, par suite de décès de M. le comte de Georget,

HOTEL DROUOT, SALLE No 7,

**Les lundi 7 et mardi 8 février 1876**

Me J. **Boulland**, commissaire-priseur, rue Neuve-des-Petits-Champs, 26.

M. **Horsin-Déon**, expert, rue des Moulins, 15,

CHEZ LESQUELS SE DISTRIBUE LE CATALOGUE.

*Exposition publique*, le dimanche 6 février 1876.

---

*VENTE*

# DES OEUVRES DE BARYE

**Bronzes**, *Aquarelles*, *Tableaux*, Cires, terres cuites, marbres, plâtres.

**Modèles** *avec droits de reproduction*, dépendant de la **Succession de BARYE**.

HOTEL DROUOT, SALLES Nos 8 et 9,

**Les lundi 7, mardi 8, mercredi 9, jeudi 10 et vendredi 11 février 1876.**

Me **Charles Pillet**, commissaire-priseur, rue de la Grange-Batelière, 10.

| M. **Durand-Ruel**, | M. **Wagner fils**, |
|---|---|
| EXPERT, | EXPERT |
| 16, rue Laffitte. | pass. Vaucouleurs, 2 bis. |

CHEZ LESQUELS SE DISTRIBUE LE CATALOGUE.

EXPOSITIONS :

| *Particulière*, | *Publique*, |
|---|---|
| samedi 5 février 1876 ; | le dimanche 6 février. |

## OBJETS D'ART ET D'AMEUBLEMENT

Meubles de salon en tapisserie Louis XVI, grande vitrine acajou Louis XVI, consoles bois doré, fauteuil, tapisseries, chaises en bois sculpté.
Emaux cloisonnés, porcelaines, bronzes de la Chine et du Japon.
Faïences hispano-mauresques. Ancienne tapisserie.

VENTE, HOTEL DROUOT, SALLE N° 1
Le vendredi 11 février 1876.

M° Quevremont, commissaire-priseur, rue Richer, 46 ;
M. Fulgence, expert, rue Richer, 45.

CHEZ LESQUELS SE DISTRIBUE LE CATALOGUE.

Exposition, le jeudi 10 février 1876.

## OBJETS D'ART ET DE CURIOSITÉ

Meubles, siéges, statuettes diverses, Vierges, bois sculptés, cadres, glaces, bronzes, pendules, livres, tableaux, objets divers, étoffes de velours. Modèles en cuivre.

Composant la collection de feu M. Vitel

VENTE, HOTEL DROUOT, SALLE N° 3,

Les vendredi 11 & samedi 12 février 1876, à 2 heures.

Par le ministère de M° Charles Pillet, commissaire-priseur, 10, rue de la Grange-Batelière ;
Assisté de M. Bague, expert, boulevard de Courcelle, 64;

CHEZ LESQUELS SE DISTRIBUE LE CATALOGUE.

Exposition publique, le jeudi 10 février, de 1 à 5 heures.

### VENTE
DE
## TABLEAUX ANCIENS ET MODERNES
DESSINS et AQUARELLES

Par Innocenti, Prout (Samuel), de Penne, Gavarni, Palizzi, Isabey, Jules Héreau,

NADAR

Dessins parus dans le Panthéon Nadar, etc.

HOTEL DROUOT, SALLE N° 7,
Le samedi 12 février 1876, à 2 heures

M° Maurice DELESTRE, commissaire-priseur, successeur de M. Delbergue-Cormont, rue Drouot, 23,
Assisté de M. Gh. Gavillet, expert, rue Le Peletier, 38,

CHEZ LESQUELS SE TROUVE LE CATALOGUE

Exposition le vendredi 11 février 1876, de 1 h. à 5 heures.

LIVRES de Beaux-Arts, de Littérature et d'Histoire

Composant la bibliothèque de feu

# I. PILS

Peintre d'histoire, officier de la Légion d'honneur et de l'instruction publique
Professeur à l'École des beaux-arts, etc., etc.

VENTE, HOTEL DROUOT, SALLE N° 7,
Le samedi 12 février 1876, à une heure précise.

M° Boussaton, commissaire-priseur, rue de la Victoire, 39,

Assisté de M. Adolphe Labitte, expert, rue de Lille, 4,

Nota. — La vente de l'atelier aura lieu le 20 mars et les dix jours suivants.

## LIVRES ANCIENS

La plupart imprimés par les Aldes et les Elzévirs, livres à figures,
Composant la bibliothèque de M***.

VENTE, RUE DES BONS-ENFANTS, 28 ,
Les lundi 14 et mardi 15 février 1876, à 7 heures du soir.

Par le ministère de M° Maurice Delestre, commissaire-priseur, successeur de M° DELBERGUE-CORMONT, 23, rue Drouot.

Assisté de M. Adolphe Labitte, libraire-expert, 4, rue de Lille,

CHEZ LESQUELS SE TROUVE LE CATALOGUE.

### VENTE
# DE 10 TABLEAUX
ET
Quinze dessins ou aquarelles
PAR
### HIP. LAZERGES
HOTEL DROUOT, SALLE N° 3,
Le samedi 19 février 1876, à trois heures

Par le ministère de M° Charles Pillet, commissaire-priseur, 10, rue de la Grange-Batelière,
Assisté de M. Féral, peintre-expert, faubourg Montmartre, 54,

CHEZ LESQUELS SE DISTRIBUE LE CATALOGUE.

DIRECTION DE VENTES PUBLIQUES
**FRÉDÉRIC REITLINGER**
EXPERT EN TABLEAUX MODERNES
1, rue de Navarin.

*Vente aux enchères publiques, par suite de décès,*

DE LA

## GALERIE

DE

# M. SCHNEIDER

Ancien Président du Corps législatif
Directeur-Gérant des Forges du Creuzot

### TABLEAUX DE PREMIER ORDRE

ET

## DESSINS DE MAITRES

PAR

| | |
|---|---|
| BACKHUYSEN. | VAN DER NEER. |
| BERGHEM. | OSTADE (ADRIEN). |
| BOTH. | OSTADE (ISAAC). |
| CUYP. | POTTER (PAULUS). |
| VAN DYCK. | REMBRANDT. |
| GREUZE. | RUBENS. |
| VAN DER HEYDEN. | RUYSDAEL. |
| HOBBEMA. | SNEYDERS. |
| HONDEKOETER. | STEEN (JEAN). |
| DE HOOCH (PIETER). | TÉNIERS. |
| VAN HUYSUM. | VAN DE VELDE (ADRIEN). |
| KAREL DU JARDIN. | — (WILHEM). |
| LAMBERT LOMBARD. | VELASQUEZ. |
| MABUSE. | WEENIX, |
| METSU. | WOUWERMAN. |
| MIERIS. | WYNANTS. |
| MURILLO. | |

VENTE, HOTEL DROUOT, SALLES N<sup>os</sup> 6, 8 et 9
**Les jeudi 6 et vendredi 7 avril 1876.**

### EXPOSITIONS :

| *Particulière,* | *Publique,* |
|---|---|
| les lundi 3 et mardi | mercredi 5 avril 1876. |
| 4 avril 1876. | |

*Le Catalogue se distribuera, à Paris, chez :*

M<sup>e</sup> **Escribe**, commissaire-priseur, 6, rue de Hanovre;
**M. Haro** ✻, peintre-expert, 14, rue Visconti et rue Bonaparte, 20.

---

# AUX VIEUX GOBELINS

**TAPISSERIES ANCIENNES, RÉPARATION.** Rue Lafayette, 27

---

## COLLECTION

de feu M. Camille Marcille

# TABLEAUX ET DESSINS

PAR

| | |
|---|---|
| CHARDIN | MARILHAT |
| BOUCHER | RIGAUD |
| CLOUET JANET | TOUR (DE LA) |
| DECAMPS | WATTEAU |
| FRAGONARD | LE SODOMA |
| GÉRICAULT | FRA ANGELICO |
| GREUZE | MANTEGNA |
| INGRES | VAN DYCK |
| LANCRET | RUBENS |
| LARGILLIÈRE | VELASQUEZ |
| PRUD'HON | ZURBARAN, ETC. |

---

## MINIATURES, OBJETS D'ART

*Première vente :*

HOTEL DROUOT, SALLE N° 8,
**Le lundi 6 & mardi 7 mars 1876, à 2 heures.**

*EXPOSITIONS :*

| *Particulière :* | *Publique :* |
|---|---|
| samedi 4 mars 1876, | le dimanche 5 mars, |
| de 1 heure à 5 heures. | |

*Deuxième vente :*

HOTEL DROUOT, SALLE N° 3,
**Les mercredi 8 et jeudi 9 mars, à 2 heures.**

Exposition, le mardi 7 mars, de 1 à 5 heures.

M<sup>e</sup> **Charles Pillet**, commissaire-priseur, rue de la Grange-Batelière, 10,

Assisté de **M. Féral**, peintre-expert, faubourg Montmartre, 54,

**M. Charles Mannheim**, expert, rue Saint-Georges, 7,

CHEZ LESQUELS SE TROUVE LE CATALOGUE.

---

## COLLECTION

DE

## M. LE CH<sup>r</sup> J. DE LISSINGEN

DE VIENNE

# TABLEAUX DE 1<sup>er</sup> ORDRE

PAR

| | |
|---|---|
| BACKHUYSEN | OSTADE (Adrien) |
| BEGA (Corneille) | OSTADE (Isaac) |
| BERCHEM (Nicolas) | REMBRANDT |
| BRAUWER (Adrien) | RUYSDAEL (Jacques) |
| CAMPHUYSEN | RUYSDAEL (Salomon) |
| CAPPELLE (J.-Vander) | TÉNIERS (David) |
| GOYEN (Van) | VELDE (W. Van de) |
| HALS (Frans) | VERSPRONCK (Corn.) |
| HOOCH (Pieter de) | WITT (Emm. de) |
| KONINCK (Ph. de) | WOUWERMAN (Phil.) |
| NEER (Van der) | WYNANTS (Jean) |

*Composant la*

### REMARQUABLE COLLECTION DE

## M. le chevalier J. DE LISSINGEN

Provenant en partie des collections
VAN BRIENEN, DE MORNY, DELESSERT, PEREIRE, G'SELL, TARDIEU, etc.

| M<sup>e</sup> **Charles Pillet**, | **M. Féral**, peintre, |
|---|---|
| COMMISSAIRE - PRISEUR, | EXPERT, |
| 10, r. Grange-Batelière. | faubg. Montmartre, 54. |

VENTE, HOTEL DROUOT, SALLES N<sup>os</sup> 8 et 9,
**Le jeudi 16 mars 1876, à 2 h.**
CHEZ LESQUELS SE DÉLIVRE LA NOTICE
*Prix du catalogue illustré : 10 francs.*

### EXPOSITIONS :

| *Particulière :* | *Publique :* |
|---|---|
| le mardi 14 mars, | mercredi 15 mars, |
| de 1 heure à 5 heures. | |

---

Paris.    Imp. F. DEBONS et C<sup>e</sup>, rue du Croissant, 16.     *Le Rédacteur en chef, gérant :* LOUIS GONSE.

No 7. — 1876.   BUREAUX, 3, RUE LAFFITTE.   12 février.

'LA

# CHRONIQUE DES ARTS

## ET DE LA CURIOSITÉ

### SUPPLÉMENT A LA *GAZETTE DES BEAUX-ARTS*

#### PARAISSANT LE SAMEDI MATIN

*Les abonnés à une année entière de la* Gazette des Beaux-Arts *reçoivent gratuitement*
*la* Chronique des Arts et de la Curiosité.

PARIS ET DÉPARTEMENTS :

Jn an. . . . . . . . . . . 12 fr.  |  Six mois. . . . . . . . . . 8 fr.

## MOUVEMENT DES ARTS

—

### OBJETS D'ART ET D'AMEUBLEMENT

Vente des 28 et 29 janvier 1876.

Me Charles Pillet, commissaire-priseur;
M. Mannheim, expert.

Petit lustre à six lumières en argent; travail
llemand du xviie siècle, 1.001 fr.
Petit plat en ancienne faïence d'Urbino à décor,
reflets métalliques : adolescent poursuivant une
ymphe dans un paysage. (Au revers la date de
540), 1.865 fr.
Statuette en faïence de Bernard Palissy; la
ourrice, 521 fr.
Grande pendule en ancienne porcelaine de
apo di Monte, surmontée d'un groupe repré-
entant les figures du 'Temps et de l'Amour,
.760 fr.
Figurine en porcelaine de Saxe : Berger et chien,
55 fr.
Base d'un candélabre en bronze d'Andrea Brios-
o (xve siècle), provenant de la sacristie de l'église
e Sant'Antonio, à Padoue, 700 fr.
Grand meuble cabinet, en bois noir, enrichi de
ierres de Florence, 1.110 fr.
Meuble de salon en bois sculpté et doré, de style
ouis XVI, couvert en tapisserie de Beauvais à su-
ets, Fables de La Fontaine et oiseaux. Un canapé,
uit fauteuils et deux chaises, 3.930 fr.
Grand cabinet en bois dur avec tiroirs incrustés
e bois sur ivoire, 1.000 fr.
Deux grandes tapisseries à sujets tirés du Nou-
eau Testament, xviie siècle, 1.300 fr.
Grande tapisserie des Gobelins du temps de
ouis XIV, représentant le triomphe du Commerce
t de l'Industrie, 3.500 fr.
Tapisserie de Flandres représentant un triomphe
omain, 2.630 fr,
Tapisserie Renaissance à personnages, 1.020 fr.

Devant d'autel en ancien velours de Gênes avec
belle frange 'ambrequinée, 515 fr.
La vente a produit 50.642 francs.

### LIVRES

#### COLLECTION DE M. TROSS

A la fin de janvier dernier, il a été vendu à
l'hôtel Drouot, les deux premières parties des
livres anciens, pour la plupart très-rares et très-
curieux, principalement sur l'Amérique, composant
la librairie de M. Tross.
Nous avons remarqué les ouvrages suivants:
*Le plan de Paris*, gravé par Ducerceau, acheté
3.000 fr. par la Ville de Paris. — Atlas manuscrit,
composé de 14 cartes en vélin dressées sur carton.
Ces cartes, rehaussées d'or et peintes de couleurs
variées, constituent un portulan attribué au
seizième siècle ; les légendes sont en langue ita-
lienne. Grand in-4° demi-reliure, maroq. rouge,
399 fr.
*Biblia sacra*, latine. Petit in-f° gothique à 2 col.,
etc., dans un étui en maroq. (Gruel), 1.250 fr.
*Biblia sacra*, latine. Sans lieu (*Coloniæ circa*, 1467).
2 vol. pet. in-f° carré, goth., etc. Bible rarissime,
605 fr. — Durer, *Portent der Eeren* (l'Arc de
triomphe de l'empereur Maximilien, gravure sur
bois, d'après les dessins d'Albert 'Durer, en 1515),
520 fr. — *Galerie de Dresde* (recueil d'estampes,
d'après les célèbres tableaux de la galerie royale
de Dresde, avec une description en italien et en
français). Dresde, 1753-57. 2 vol. in-f°, 750 fr. —
Hölbein (Hans). *Historiarum veteris instrumenti
icones ad vivum expressæ*. Anvers, apud Joan,
Steelsium, 1540. Pet. in-4°, 285 fr.
La Fontaine : *Contes et nouvelles en vers*.
Amsterdam, 1762, 2 vol. in-8°, fig. et vignettes,
portraits ; maroq, rouge, fil. tranche dorée (Lortie).
565 fr. — Luther (M.) : *Deutsch Catechismus*, Wit-
tenberg, G. Rhaw, 1530. In-4°, avec 30 belles gra-
vures en bois, de l'école de Luc. Cranach. Volume
de la plus grande rareté, 299 fr. — *Speculum*

*Vente aux enchères publiques, par suite de décés,*

DE LA

## GALERIE

DE

# M. SCHNEIDER

Ancien Président du Corps législatif
Directeur-Gérant des Forges du Creuzot

## TABLEAUX DE PREMIER ORDRE

ET

## DESSINS DE MAITRES

PAR

| | |
|---|---|
| BACKHUYSEN. | VAN DER NEER. |
| BERGHEM. | OSTADE (ADRIEN). |
| BOTH. | OSTADE (ISAAC). |
| CUYP. | POTTER (PAULUS). |
| VAN DYCK. | REMBRANDT. |
| GREUZE. | RUBENS. |
| VAN DER HEYDEN. | RUYSDAEL. |
| HOBBEMA. | SNEYDERS. |
| HONDEKOETER. | STEEN (JEAN). |
| DE HOOCH (PIETER). | TÉNIERS. |
| VAN HUYSUM. | VAN DE VELDE (ADRIEN). |
| KAREL DU JARDIN. | — (WILHEM). |
| LAMBERT LOMBARD. | VELASQUEZ. |
| MABUSE. | WEENIX, |
| METSU. | WOUWERMAN. |
| MIERIS. | WYNANTS. |
| MURILLO. | |

VENTE, HOTEL DROUOT, SALLES Nᵒˢ 6, 8 et 9
**Les jeudi 6 et vendredi 7 avril 1876.**

## EXPOSITIONS :

| *Particulière,* | *Publique,* |
|---|---|
| les lundi 3 et mardi | mercredi 5 avril 1876. |
| 4 avril 1876. | |

*Le Catalogue se distribuera, à Paris, chez :*
**Mᵉ Escribe,** commissaire-priseur, 6, rue de
Hanovre;
**M. Haro** ✶, peintre-expert, 14, rue Visconti
et rue Bonaparte, 20.

---

# AUX VIEUX GOBELINS

TAPISSERIES ANCIENNES, RÉPARATION. Rue Lafayette, 27

---

## COLLECTION

de feu M. Camille Marcille

# TABLEAUX ET DESSINS

PAR

| | |
|---|---|
| CHARDIN | MARILHAT |
| BOUCHER | RIGAUD |
| CLOUET JANET | TOUR (DE LA) |
| DECAMPS | WATTEAU |
| FRAGONARD | LE SODOMA |
| GÉRICAULT | FRA ANGELICO |
| GREUZE | MANTEGNA |
| INGRES | VAN DYCK |
| LANCRET | RUBENS |
| LARGILLIÈRE | VELASQUEZ |
| PRUD'HON | ZURBARAN, ETC. |

MINIATURES, OBJETS D'ART

*Première vente :*

HOTEL DROUOT, SALLE Nᵒ 8,
**Le lundi 6 & mardi 7 mars 1876, à 2 heures.**

*EXPOSITIONS :*

| *Particulière :* | *Publique :* |
|---|---|
| samedi 4 mars 1876, | le dimanche 5 mars, |
| de 1 heure à 5 heures. | |

*Deuxième vente :*

HOTEL DROUOT, SALLE Nᵒ 3,
**Les mercredi 8 et jeudi 9 mars, à 2 heures.**

Exposition, le mardi 7 mars, de 1 à 5 heures.

**Mᵉ Charles Pillet,** commissaire-priseur, rue
de la Grange-Batelière, 10,

Assisté de **M. Féral,** peintre-expert, fau-
bourg Montmartre, 54,

**M. Charles Mannheim,** expert, rue Saint-
Georges, 7,

CHEZ LESQUELS SE TROUVE LE CATALOGUE.

---

## COLLECTION

DE

## M. LE CHᵣ J. DE LISSINGEN

DE VIENNE

# TABLEAUX DE 1ᵉʳ ORDRE

PAR

| | |
|---|---|
| BACKHUYSEN | OSTADE (Adrien) |
| BEGA (Corneille) | OSTADE (Isaac) |
| BERCHEM (Nicolas) | REMBRANDT |
| BRAUWER (Adrien) | RUYSDAEL (Jacques) |
| CAMPHUYSEN | RUYSDAEL (Salomon) |
| CAPPELLE (J.-Vander) | TÉNIERS (David) |
| GOYEN (Van) | VELDE (W. Van de) |
| HALS (Frans) | VERSPRONCK (Corn.) |
| HOOCH (Pieter de) | WITT (Emm. de) |
| KONINCK (Ph. de) | WOUWERMAN (Phil.) |
| NEER (Van der) | WYNANTS (Jean) |

*Composant la*

REMARQUABLE COLLECTION DE

**M. le chevalier J. DE LISSINGEN**

Provenant en partie des collections
VAN BRIENEN, DE MORNY, DELESSERT,
PEREIRE, G'SELL, TARDIEU, etc.

| **Mᵉ Charles Pillet,** | **M. Féral,** peintre, |
|---|---|
| COMMISSAIRE - PRISEUR, | EXPERT, |
| 10, r. Grange-Batelière. | faubg. Montmartre, 54. |

VENTE, HOTEL DROUOT, SALLES Nᵒˢ 8 et 9,
**Le jeudi 16 mars 1876, à 2 h.**
CHEZ LESQUELS SE DÉLIVRE LA NOTICE
*Prix du catalogue illustré :* 10 *francs.*
*EXPOSITIONS :*

| *Particulière :* | *Publique :* |
|---|---|
| le mardi 14 mars, | mercredi 15 mars, |
| de 1 heure à 5 heures. | |

---

Paris. Imp. F. DEBONS et Cᵉ, rue du Croissant, 16. *Le Rédacteur en chef, gérant :* LOUIS GONSE.

No 7. — 1876. **BUREAUX, 3, RUE LAFFITTE.** 12 février.

'LA

# CHRONIQUE DES ARTS

## ET DE LA CURIOSITÉ

### SUPPLÉMENT A LA *GAZETTE DES BEAUX-ARTS*

#### PARAISSANT LE SAMEDI MATIN

*Les abonnés à une année entière de la* Gazette des Beaux-Arts *reçoivent gratuitement la* Chronique des Arts *et de la Curiosité.*

PARIS ET DÉPARTEMENTS :

Un an. . . . . . . . . . . 12 fr. | Six mois. . . . . . . . . . 8 fr.

## MOUVEMENT DES ARTS

—

OBJETS D'ART ET D'AMEUBLEMENT

Vente des 28 et 29 janvier 1876.

Me Charles Pillet, commissaire-priseur;
M. Mannheim, expert.

Petit lustre à six lumières en argent; travail allemand du XVIIe siècle, 1.001 fr.

Petit plat en ancienne faïence d'Urbino à décor, à reflets métalliques : adolescent poursuivant une nymphe dans un paysage. (Au revers la date de 1540), 1.865 fr.

Statuette en faïence de Bernard Palissy; la Nourrice, 521 fr.

Grande pendule en ancienne porcelaine de Capo di Monte, surmontée d'un groupe représentant les figures du Temps et de l'Amour, 4.760 fr.

Figurine en porcelaine de Saxe : Berger et chien, 755 fr.

Base d'un candélabre en bronze d'Andrea Briosco (XVe siècle), provenant de la sacristie de l'église de Sant'Antonio, à Padoue, 700 fr.

Grand meuble cabinet, en bois noir, enrichi de pierres de Florence, 1.110 fr.

Meuble de salon en bois sculpté et doré, de style Louis XVI, couvert en tapisserie de Beauvais à sujets, Fables de La Fontaine et oiseaux. Un canapé, huit fauteuils et deux chaises, 3.950 fr.

Grand cabinet en bois dur avec tiroirs incrustés de bois sur ivoire, 1.060 fr.

Deux grandes tapisseries à sujets tirés du Nouveau Testament, XVIIe siècle, 1.300 fr.

Grande tapisserie des Gobelins du temps de Louis XIV, représentant le triomphe du Commerce et de l'Industrie, 3.500 fr.

Tapisserie de Flandres représentant un triomphe romain, 2.650 fr,

Tapisserie Renaissance à personnages, 1.020 fr.

Devant d'antel en ancien velours de Gênes avec belle frange 'ambrequinée, 515 fr.

La vente a produit 50.642 francs.

—

### LIVRES

#### COLLECTION DE M. TROSS

A la fin de janvier dernier, il a été vendu à l'hôtel Drouot, les deux premières parties des livres anciens, pour la plupart très-rares et très-curieux, principalement sur l'Amérique, composant la librairie de M. Tross.

Nous avons remarqué les ouvrages suivants:

*Le plan de Paris*, gravé par Ducerceau, acheté 3.000 fr. par la Ville de Paris. — Atlas manuscrit, composé de 14 cartes en vélin dressées sur carton. Ces cartes, rehaussées d'or et peintes de couleurs variées, constituent un portulan attribué au seizième siècle ; les légendes sont en langue italienne. Grand in-4o demi-reliure, maroq. rouge, 399 fr.

*Biblia sacra*, latine. Petit in-fo gothique à 2 col., etc., dans un maroq. (Gruel), 1.250 fr. — *Biblia sacra*, latine. Sans lieu (*Coloniæ circa*, 1465). 2 vol. pet. in-fo carré, goth., etc. Bible rarissime, 605 fr. — Durer, *Portenn der Eeren* (l'Arc de triomphe de l'empereur Maximilien, gravure sur bois, d'après les dessins d'Albert 'Durer, en 1515), 520 fr. — *Galerie de Dresde* (recueil d'estampes, d'après les célèbres tableaux de la galerie royale de Dresde, avec une description en italien et en français). Dresde, 1753 57. 2 vol. in-fo, 750 fr. — Holbein (Hans). *Historiarum veteris instrumenti icones ad vivum expressæ. Antvers, apud Joan,* Steelsium, 1540. Pet. in-4o, 285 fr.

La Fontaine : *Contes et nouvelles en vers.* Amsterdam, 1762, 2 vol. in-8o, fig. et vignettes, portraits ; maroq, rouge, fil. tranche dorée (Lortie). 565 fr. — Luther (M.) : *Deutsch Catechismus*, Wittenberg, G. Rhaw, 1530. In-4o, avec 30 belles gravures en bois, de l'école de Luc. Cranach. Volume de la plus grande rareté, 299 fr. — *Speculum*

*passionis Domini nostri Jesu-Christi. In civitate Nurembergen impressum*, 1507. In-f⁰ (Lortie), 551 fr. — *Tacitus : Annalium et historiarum libri. Libellus aureus de situ, moribus et populis Germaniæ, et dialogus de oratoribus claris. S. I. et a. (Venetiis), Johannes, sive Vendelinus de Spira (circa* 1470). In-f⁰ maroq., édition princeps (Lortic), 1.400 fr. — *Virgilii Maronis Opera. Venetiis insignata per Nicolaum Janson Gallicum*, 1475. In-f⁰ car., rel. en bois. Edition rarissime et bel exemplaire, 585 fr.

Plan du diocèse de Paris, par Jaillot, 700 fr., acheté par la Ville.

Les ventes de ces deux premières parties ont rapporté 79.427 francs. La troisième partie sera vendue dans le courant du présent mois de février.

— ◦⊶◦⊷ —

## CONCOURS ET EXPOSITIONS

—

### EXPOSITION-TOMBOLA

Ouverte a Bruxelles en faveur des Victimes des Inondations.

—

Au lendemain des désastres de juin, un Comité s'organisa à Anvers, pour venir en aide aux victimes des inondations. Un appel fut adressé aux artistes du pays : ils y répondirent par une adhésion presque universelle. C'est ainsi que fut prête pour le 1ᵉʳ novembre dernier, l'Exposition-Tombola d'Anvers ; et c'est cette même exposition qui se voit à présent à Bruxelles.

Il y a eu émulation de générosité ; cette grande voix en deuil qui venait de la France avait pénétré partout ; toutes les mains se sont ouvertes ; l'art a tressé les couronnes pour en parer le front de l'infortune. N'est-ce pas une chose exquise que le battement du cœur se traduisant par une œuvre d'art et cette richesse de l'esprit rachetant la douleur ! L'art vient à ces moments, comme une grande dame parée de velours ou de satin et qui se dépouille de sa parure pour la donner aux nécessiteux. Lui aussi donne avec pompe et un luxe de grand seigneur : il ressemble aux gens très-riches qui ont toujours un chèque de 10.000 francs en portefeuille et n'ont pas toujours un sou dans leurs poches. C'est par quelque chose de triomphant et de fastueux que l'art s'associe à la misère : il est comme le sourire de la rédemption et la promesse de l'espérance, au-dessus des lamentations et des catastrophes, et de sa pitié jaillit l'or.

De réels et profonds témoignages de commisération se rencontrent à chaque pas, dans le petit salon des Inondés : non-seulement tous les artistes ont donné, qui des esquisses, qui des toiles achevées, avec ce cœur secourable auquel on ne s'adresse jamais en vain ; mais beaucoup d'entre eux ont voulu éterniser le souvenir des désastres ; ils ont peint l'eau de l'inondation avec ses sombres drames. Il est bon de relever cette pensée généreuse. J'ai vu sur un certain nombre de panneaux et de toiles

le spectacle affreux des fleuves changés en torrents, les maisons emportées, les tourbillons engloutissant les bêtes et les gens. C'est un père, sans doute, le peintre qui eut l'idée de peindre sur le dos d'une vague furieuse ce petit berceau où repose un enfant rose : tout autour, la mêlée des eaux jette aux horizons ses écumes et ses fracas Ce berceau semble porter en lui, comme une arche sainte, la lumière auguste des rédemptions.

Toute question de philanthropie écartée, l'exposition présente l'aspect d'un immense atelier que les artistes auraient abandonné tout à coup, surpris par les exigences du dehors. Ce n'est pas qu'il y ait désordre et confusion ; mais l'ensemble des œuvres porte une trace d'urgence et de précipitation qui se comprend, en raison de l'heure pressante. Il semble qu'un coup de tocsin a retenti : il fallait tout quitter pour venir en aide à ces naufragés. Cela dit suffisamment le branle-bas ; cela dit aussi le caractère de l'exposition. On s'est dépêché d'obéir à l'appel du cœur ; et toutes les fleurs ont fini par former une belle et noble gerbe. Ne croyez pas, du reste, seulement à des esquisses : il y a aussi et beaucoup d'excellents tableaux.

Il n'est pas un salon officiel qui ne se glorifierait de posséder, par exemple, *la Religieuse* de Louis Dubois : c'est le sentiment et la pratique d'un peintre ancien. L'œil, rond et doux, d'un brun rayé de fibrilles, donne au front couleur de cierge la grâce et la mobilité'd e la vie : sous la pâleur des joues, de petits afflux pourprés bouillonnent, et les gras de la chair, fortement pétris par le pinceau, font supposer un sang vigoureux. De belles draperies blanches, mais d'un blanc rompu en teintes jaunâtres, se marient en accords très-fins au hâle léger des chairs.

Je vous citerai encore, mais sans commentaires, des œuvres de MM. Agnessens, Asselbergs, Carabain, Clays, Cogens, Courtens, Xavier et Henri de Cock, Speeckaert, Crépin, Dell' Acqua, den Duyts, de Vriendt, Goethals, Guffens, Swerts, Joors, Verhaert, Liunig, Rosseels, Stobbaerts, Markelbach, Portaels, Van Beers, Rosa Venneman.

Mˡˡᵉ Rosa Venneman, dont je viens d'écrire le nom, est l'auteur d'un morceau savoureux, vrai régal des yeux. Ce sont bien là les grands verts profonds et doux, lumineux et émaillés des rustiques raffinés ; les roses perlées de l'aube semblent scintiller aux pointes d'herbe et refléter l'irisation de l'azur, le tremblotant éclair d'un rayon de soleil. M. Ch. Helmans, le peintre élégant des soupeuses du dernier Salon, envoie de son côté une blonde et fine tête de femme, à demi inclinée vers les palettes d'un éventail noir et feu. Tout est discret dans cette toile délicate, les fonds et la figure : on dirait qu'une mousseline ambrée s'interpose entre le regard et l'œuvre. De M. Alf. Verwée, un *Etalon* lustré d'ébène sur fond gris de fer ; la bête est belle et se déploie dans de beaux verts émaillés, sous un ciel rouge et safran qui a du mouvement. Puis ce sont de pimpants Verhas, le peintre des sables gorge-de-pigeon ; des Oyens, martelés dans des pâtes

franches et très-vivants; un *Temps couvert* de Meyers, fluidé et argentin, d'une poésie pénétrante, des Verlat, des Hubert, une aquarelle d'un joli sentiment de Louis Gallait, une autre très-veloutée de H. de Brackelaer, un dessin grassement modelé de Eug. Smits, des lithographies, des stetneller, etc.

, Au milieu de ces jets charmants et de cette veine heureuse, un peintre français, M. Jules Ragot, établi depuis quelques années à Bruxelles, a jeté la lumière et la chaleur d'un de ses harmonieux et riches *Bouquets*. Celui-ci est encore enveloppé de la collerette de papier; il s'étale à plat, de face, sur une table, non loin d'un grand verre de Venise; rien d'autre. Mais l'intensité des clartés, les vibrations des rouges et des bleus, l'éclair luisant des blancs surtout, délicatement fondus, donnent à l'ensemble un accent si vif que les natures mortes les plus encombrées paraîtraient vides à côté. C'est qu'il y a ici, sur ces corolles, sur ces pétales, sur ces cœurs de fleurs, un essaim d'hôtes voltigeants et pleins de rumeur. Des papillons? Des abeilles? Non pas, mais mille bluettes folles qui se pourchassent, s'entrecroisent et font la gaité et l'esprit de ce tableau tout français, que des ombres moelleuses semblent tapisser de vapeur dans la demi-teinte.

CAMILLE LEMONNIER.

—

L'exposition annuelle de peinture et de sculpture organisée par le cercle de l'**Union artistique** est ouverte depuis le 18 février place Vendôme. Elle durera jusqu'au 15 mars, le dimanche 27 février excepté. Les salons seront ouverts de onze heures à quatre heures.

—

Voici les résultats du concours semestriel d'architecture de l'**Ecole des beaux-arts** : *Rendu de 1re classe*. — Médailles : MM. Cléret, élève de M. André; Galeron, élève de MM. Vaudoyer et Coquart.

Quatre secondes médailles à MM. Hénart, élève de M. Héuart; Davrillé, élève de M. Daumet; Gauthier, élève de M. Coquart; Bernard (Joseph), élève de M. Questel-Pascal.

Le concours était tellement brillant que le jury s'est trouvé dans la nécessité de décerner, en outre, dix-sept mentions honorables.

*Sur esquisse*. — Médailles : MM. Cléret, élève de M. André; Douillet, élève de M. Guadet; Fauconnier, élève de M. André.

Cinq secondes médailles ont été décernées à MM. Bunel, élève de M. Vaudremer; Chancel (Abel), élève de M. Moyaux; Boussi, élève de M. Guénepin; Larche, élève de M. Guadet; Lemaire, élève de M. Coquart.

—

La Société industrielle de **Mulhouse** célébrera, dans le courant du mois de mai prochain, le cinquantième anniversaire de sa fondation. Dans le but de donner plus d'éclat à cette fête, elle a décidé d'organiser une exposition de tableaux et d'œuvres d'art, dus à des artistes alsaciens.

L'exposition s'ouvrira dans la première quinzaine de mai et aura une durée totale qui ne dépassera pas un mois. Les tableaux devront être rendus à Mulhouse au plus tard le 30 avril prochain. Ils seront reçus, déballés, mis en place et réexpédiés après la clôture de l'exposition par les soins d'une commission spéciale. Pour tous renseignements, s'adresser à M. Ernest Zuber, membre de la commission, à Rixheim (Alsace).

⸺

## NOUVELLES

—

\*\* Par décret du 9 février, rendu sur la proposition du ministre de l'instruction publique, des cultes et des beaux-arts, ont été nommés dans l'ordre national de la Légion d'honneur :

MM. Francklin, bibliothécaire à la bibliothèque Mazarine ; Zotemberg, bibliothécaire à la bibliothèque nationale ; Dubouché, conservateur du musée de Limoges; Leloir, peintre ; Delaplanche, sculpteur ; Coquart, architecte; Coppée, poète.

\*\* La collection de costumes militaires entreprise par M. le commandant Leclerc, au musée d'artillerie, est achevée. Le public sera bientôt admis à la visiter.

Ces costumes sont au nombre de trente-deux et montés sur mannequins de grandeur d'homme. Ils embrassent notre époque militaire, depuis Charlemagne jusqu'à Louis XIII. M. Leclerc se propose de remonter plus haut dans l'histoire du costume militaire et de réunir toutes les différentes armures qui ont été successivement en usage dans la Gaule depuis les temps les plus reculés. Enfin, reprenant l'histoire du costume militaire au règne de Louis XIII, où il la quitte aujourd'hui, il la conduira jusqu'à nos jours.

Un tel musée sera d'une grande utilité pour nos artistes, peintres et sculpteurs, qui y trouveront les éléments d'étude les plus complets et les plus authentiques.

\*\* M. Barbet de Jouy va procéder prochainement à l'installation, dans les salles où se trouvait le musée des Souverains, des collections d'objets d'art du Moyen âge et de la Renaissance du musée Sauvageot, des émaux de la galerie d'Apollon et des marbres, verreries, bronzes et poteries qui sont disséminés un peu partout dans les galeries du Louvre.

Dans les salles Sauvageot, on réunira les pastels, dessins et gravures qui, faute de place, ont dû être laissés jusqu'à ce jour dans les cartons au grenier. bien qu'ils soient d'un très-grand prix.

\*\* On vient de commencer au Père-Lachaise la restauration des tombeaux de Molière et de La Fontaine, sur le triste état

desquels la presse avait depuis quelque temps attiré l'attention du ministère des beaux-arts. Un crédit de 3.500 fr. a été alloué pour ces travaux.

On se bornera à gratter les pierres et on les recouvrira d'un enduit pour les protéger contre de nouvelles dégradations.

.⁎. Le monument funèbre qui doit être élevé, dans la cathédrale de Nantes, au général Lamoricière est achevé.

Ce tombeau, du style Renaissance le plus pur, se compose d'une immense pierre tumulaire, montée sur trois marches avec socle et soubassement.

Sur la pierre, le général est représenté couché, recouvert du drap mortuaire ; cette statue est grande une fois et demie comme nature.

Aux quatre angles du tombeau sont quatre grandes statues assises, en bronze, représentant la Foi, la Charité, le Courage militaire et la Méditation. Au-dessous de la tête du général, un lion est sculpté dans le bas-relief, et sur les côtés sont des attributs et des scènes de la vie de Lamoricière.

Enfin, le tombeau est surmonté d'un dôme en marbre, supporté par huit pilastres en marbre blanc et huit colonnes en marbre noir, partant du socle.

Il fera pendant au monument de François II. Ses auteurs, MM. Boitté, architecte, et Paul Dubois, statuaire, l'exposeront à Paris avant son érection.

.⁎. Les administrateurs du British Museum ont confié au docteur Willshire le soin de faire reproduire, par le dessin, toute la série de cartes à jouer que le musée possède et d'en faire le catalogue raisonné. Le docteur a fait une préface qui est l'histoire résumée des cartes à jouer ; il a également écrit un résumé des événements historiques, qui doit précéder la série des paquets de cartes qui ont un caractère politico-historique.

Les curieuses cartes qui servaient à la divination étaient connues des anciens Égyptiens ; ces cartes ainsi que les cartes dites tarots auront leur historique. Des tables très-complètes accompagneront le catalogue.

Une partie de ce grand travail est déjà sous presse, dans la salle d'imprimerie du Museum, où le docteur le surveille lui-même. Lorsqu'il sera terminé, il est probable qu'un certain nombre d'exemplaires seront mis en vente.

.⁎. Nous avons annoncé dernièrement l'inauguration, à Londres, de la statue en bronze de lord Palmerston, faisant pendant à celle de Canning. C'est l'œuvre de M. Woolner. Elle est surtout remarquable par l'exactitude du costume, la fidélité de reproduction du personnage, le naturel du mouvement, l'expression, la vie. M. Woolner n'a pas recherché un idéal que comportait moins qu'un autre sujet la représentation de l'homme d'État pratique, simple et de grand sens, qui a si longtemps présidé aux destinées de l'Angleterre par un assemblage complet et bien équilibré de facultés ordinaires. Cette statue prend la place de l'œuvre du même artiste qui fut un moment, en 1873, installée au même lieu, mais qui, une fois sur son piédestal, parut de proportions trop exiguës et écrasée par l'aspect monumental de ce point de la métropole.

———◦———

## LE CENTENAIRE DE RUBENS

—

Nous avons annoncé, il y a quelques jours, que la municipalité d'Anvers avait résolu de célébrer par de grandes fêtes, l'année prochaine, le troisième centenaire de la naissance de Rubens, qui vit le jour le 20 juin 1577, à Siegen, en Westphalie. Il est question, à propos de ce jubilé, d'organiser la plus merveilleuse et la plus gigantesque de toutes les démonstrations connues dans l'histoire des arts. Malheureusement la réalisation nous en paraît aussi invraisemblable qu'un conte de fée : il s'agirait de réunir à Anvers tout l'œuvre de Rubens dispersé dans l'univers entier. On peut, sans exagération, évaluer le nombre des tableaux du grand artiste à deux mille.

Rien qu'en Belgique, en mettant à contribution ! la cathédrale d'Anvers, où sont les trois grandes pages du maître, la *Descente de la croix*, l'*Érection de la croix* et l'*Assomption de la Vierge* ; puis l'église Saint-Jacques, où est son grand tableau de *Saint Georges* ; puis le musée, avec le *Christ entre les deux larrons*, la *Communion de saint François*, le *Christ sur les genoux de la Vierge*, l'*Adoration des Mages* ; le musée de Bruxelles, avec le *Martyre de saint Liévin* et les portraits d'*Albert* et d'*Isabelle* ; Alost avec son *Saint Roch*... on pourrait rassembler de quoi faire la plus splendide galerie qui se puisse imaginer.

Mais à tout cela, il faut ajouter ce que possède l'étranger, ce qui figure à la Galerie nationale de Londres, au Louvre de Paris, à la Pinacothèque de Munich, à l'Ermitage de Saint-Pétersbourg, au Belvédère de Vienne, aux Offices de Florence, puis à Madrid, puis dans toutes les galeries princières et seigneuriales de l'Europe, chez lord Ellesmere chez les ducs de Westminster et de Sutherland, chez les Peel, les Baring, les Ashburton, les Spencer, les Wallace, chez les Rothschild de toutes les capitales et dans les vieux hôtels de ces familles patriciennes des Flandres et du Brabant, qui lèguent à leurs enfants des œuvres d'art cachées, et soignées comme des reliques, représentant pour eux des joyaux et des titres de noblesse.

A Munich seulement, dans la vieille Pinacothèque, on compte une centaine de Rubens de premier ordre, parmi lesquels l'*Enlèvement des Sabines* et la *Bataille des Amazones*. Vous connaissez la *Kermesse* du Louvre et les tableaux allégoriques exécutés sur l'ordre de Marie de Médicis. Ce sont des œuvres secondaires à côté de ce qu'on peut admirer dans les musées étrangers, et rien que le *Chapeau de paille*, donné par sir Robert Peel à la Galerie de Londres, est une œuvre d'une inestimable valeur et fort peu connue en Belgique.

Malheureusement, cette idée ne paraît guère

réalisable. On y regarde à deux fois avant de se dessaisir provisoirement · d'un Rubens. Quoi qu'il en soit, les Anversois, qui sont cependant des gens positifs et très-pratiques, ne renoncent pas à tenter l'entreprise.

S'ils parviennent à réussir, le troisième centenaire de Rubens fera époque dans l'histoire de la Belgique et .daus les annales de l'art. Celui de Michel-Ange sera dépassé.     (*La France.*)

---

## BIBLIOGRAPHIE

—

*L'art de l'Émaillerie chez les Educns avant l'ère chrétienne*, par MM. J. G. Bulliot et H. de Fontenay. In-8° de 44 pages, avec planches. — H. Champion. Paris 1875.

Il existe ·un grand nombre d'émaux qu'il est impossible, malgré leur variété, de ne point classer parmi les produits de l'industrie spéciale aux populations qui habitaient la Gaule, soit lors de la conquête romaine, soit lors de l'invasion mérovingienne. Ce sont surtout des fibules, des ornements de harnachcment, plus rarement des vases, le tout en bronze, dont la surface est creusée d'alvéoles remplies d'émaux diversement colorés.

La *Gazette des Beaux-Arts* en a donné plusieurs spécimens,(1re série, t XXII, page 265 et passim).

Malgré leurs caractères bien tranchés, quelques archéologues se refusaient à accepter ces émaux comme produits gaulois ou mérovingiens, lorsqu'une heureuse découverte est venue mettre au jour un atelier d'émaillerie incontestablement gaulois.

Dans le cours des fouilles si importantes que M. Bulliot exécute au nom de la Société éduenne sur le mont Beuvray, où il met au jour les constructions de l'ancienne Bibracte, l'un des plus puissants oppidums des Gaulois, lors de l'arrivée de César, l'on a mis à nu les quartiers habités par les industries des métaux. Les ateliers des forgerons, des fondeurs, des orfèvres et des émailleurs ont été retrouvés avec leurs instruments et leurs produits.

Tout cela appartient à une industrie très-élémentaire, qui s'exerçait dans de vraies cabanes de bois et de pisé, à moitié enfouies dans le sol, où le jour pénétrait à peine, et fait songer à ce qui se passe encore aujourd'hui en Orient, où les ateliers ne sont ni mieux installés ni mieux outillés. Il en sort cependant des produits d'un grand goût et d'une exécution merveilleuse.

Les émaux de Bibracte ne sont point, à vrai dire, des merveilles et constituent des objets fort secondaires, mais enfin ils prouvent que les Gaulois, lors de l'arrivée de César, pratiquaient de certaines industries. Ce sont des boutons et des tiges plus ou moins renflés, terminés par un bouton que l'on fixait sur des courroies au moyen d'une queue qui se rabattait en guise de rivet. Le bouton est gravé de stries généralement radiées, qui sont remplies d'émail rouge.

Cet émail est lc seul, d'ailleurs, que l'on ait trouvé à Bibracte.

Des émaux non réussis, consistant en coques hémisphériques, striées à l'intérieur, et formées de la matière vitreuse qui n'a point adhéré au bronze, des pains de terre. glaisc cuite et des pierres de grès creusées de trous hémisphériques, des bronzes bruts, gravés ct préparés pour l'émaillage ou enfin émaillés, des pains d'émail, des creusets dans leur fourreau et divers ustensiles ont permis à MM. J.-G. Bulliot et H. de Fontenay de se rendre compte du mode de fabrication, qui n'est point celui qui est adopté aujourd'hui.

Aux inductions tirées de l'examen des choses qu'ils ont extraites des fouilles du mont Beuvray, les auteurs du mémoire ont ajouté les résultats de l'expérience directe, et ceci n'est point la partie la moins originale ni la moins neuve de leur travail. Ils ont, en effet, fabriqué de toutes pièces, avec les matériaux que les fouilles ont mis à leur disposition des bronzes émaillés semblables à ceux que les mêmes fouilles leur avaient donnés à l'état parfait.

. Toute cette partie technique est précédée d'une partie historique, où la discussion s'appesantit un peu sur des textes trop connus pour qu'il soit grand besoin de s'y arrêter longtemps, et d'une partie descriptive, qui nous expose avec beaucoup de clarté les faits révélés par les fouilles du mont Beuvray.

En résumé, le mémoire de MM. Bulliot et H. de Fontenay est un modèle de discussion scientifique et de clarté. Mais il ne vise qu'une seule espèce d'émaux, ceux dont la fabrication est la moins compliquée. Ceux de Bibracte sont exclusivement rouges et remplissent seulement des rainures gravées dans le métal. Ce sont ceux que, L. de la Borde a appelés des émaux de niellure.

Les mérovingiens et les Gaulois, fort probablement, connaissaient aussi des émaux de couleurs différentes, associés entre eux pour former des combinaisons variées. De ceux-là il n'en est point question, ni au mont Beuvray ni dans le mémoire de MM. Bulliot et H. de Fontenay. Leur fabrication prête matière à discussion, et il serait à souhaiter qu'une trouvaille heureuse vint aider à résoudre les problèmes qu'elle soulève.

    A. D.

---

## LA REDDITION DE BRÉDA

GRAVURE DE LAGUILLERMIE, D'APRÈS VÉLASQUEZ

La *Gazette des Beaux-Arts* peut offrir à tous ses abonnés de 1876 qui lui en feront la demande, un exemplaire de cette estampe au prix de 15 fr. au lieu de 30. (Prix de l'Éditeur.)

Les épreuves seront expédiées sans frais aux abonnés de province, sur leur demande, et délivrées aux abonnés de Paris dans les bureaux de la *Gazette des Beaux-Arts.*

Les abonnés de l'Etranger sont priés de faire prendre leur exemplaire par un libraire ou commissionnaire de Paris.

desquels la presse avait depuis quelque temps attiré l'attention du ministère des beaux-arts. Un crédit de 3.500 fr. a été alloué pour ces travaux.

On se bornera à gratter les pierres et on les recouvrira d'un enduit pour les protéger contre de nouvelles dégradations.

.⁎. Le monument funèbre qui doit être élevé, dans la cathédrale de Nantes, au général Lamoricière est achevé.

Ce tombeau, du style Renaissance le plus pur, se compose d'une immense pierre tumulaire, montée sur trois marches avec socle et soubassement.

Sur la pierre, le général est représenté couché, recouvert du drap mortuaire ; cette statue est grande une fois et demie comme nature.

Aux quatre angles du tombeau sont quatre grandes statues assises, en bronze, représentant la Foi, la Charité, le Courage militaire et la Méditation. Au-dessous de la tête du général, un lion est sculpté dans le bas-relief, et sur les côtés sont des attributs et des scènes de la vie de Lamoricière.

Enfin, le tombeau est surmonté d'un dôme en marbre, supporté par huit pilastres en marbre blanc et huit colonnes en marbre noir, partant du socle.

Il fera pendant au monument de François II. Ses auteurs, MM. Boitté, architecte, et Paul Dubois, statuaire, l'exposeront à Paris avant son érection.

.⁎. Les administrateurs du British Museum ont confié au docteur Willshire le soin de faire reproduire, par le dessin, toute la série de cartes à jouer que le musée possède et d'en faire le catalogue raisonné. Le docteur a fait une préface qui est l'histoire résumée des cartes à jouer ; il a également écrit un résumé des événements historiques, qui doit précéder la série des paquets de cartes qui ont un caractère politico-historique.

Les curieuses cartes qui servaient à la divination étaient connues des anciens Egyptiens ; ces cartes ainsi que les cartes dites tarots auront leur historique. Des tables très-complètes accompagneront le catalogue.

Une partie de ce grand travail est déjà sous presse, dans la salle d'imprimerie du Museum, où le docteur le surveille lui-même. Lorsqu'il sera terminé, il est probable qu'un certain nombre d'exemplaires seront mis en vente.

.⁎. Nous avons annoncé dernièrement l'inauguration, à Londres, de la statue en bronze de lord Palmerston, faisant pendant à celle de Canning. C'est l'œuvre de M. Woolner. Elle est surtout remarquable par l'exactitude du costume, la fidélité de reproduction du personnage, le naturel du mouvement, l'expression, la vie. M. Woolner n'a pas recherché un idéal que comportait moins qu'un autre sujet la représentation de l'homme d'Etat pratique, simple et de grand sens, qui a si longtemps présidé aux destinées de l'Angleterre par un assemblage complet et bien équilibré de fa-

cultés ordinaires. Cette statue prenda place de l'œuvre du même artiste qui fut un moment, en 1873, installée au même lieu, mais qui, une fois sur son piédestal, parut de proortions trop exiguës et écrasée par l'aspect monumental de ce point de la métropole.

---

## LE CENTENAIRE DE RUBEN

—

Nous avons annoncé, il y a quelques jurs, que la municipalité d'Anvers avait résolu de célébrer par de grandes fêtes, l'année prochaine le troisième centenaire de la naissance de Rubens, qui vit le jour le 20 juin 1577, à Sgeu, en Westphalie. Il est question, à propos de ce jubilé, d'organiser la plus merveilleuse et la pis gigantesque de toutes les démonstrations connues dans l'histoire des arts. Malheureusement la ralisation nous en paraît aussi invraisemblable qun conte de fée : il s'agirait de réunir à Aners tout l'œuvre de Rubens dispersé dans l'univs entier. On peut, sans exagération, évaluer le nombre des tableaux du grand artiste à deux mille.

Rien qu'en Belgique, en mettant à contribution ! la cathédrale d'Anvers, où sont les troi grandes pages du maître, la Descente de la croix, Erection de la croix et l'Assomption de la Vige ; puis l'église Saint-Jacques, où est son grand bleau de Saint Georges ; puis le musée, avec le Chri entre les deux larrons, la Communion de saint Fnçois, le Christ sur les genoux de la Vierge, l'Adoratie des Mages ; le musée de Bruxelles, avec le Martyr de saint Liévin et les portraits d'Albert et Isabelle ; Alost avec son Saint Roch... on pourrait rssemble de quoi faire la plus splendide galee qui se puisse imaginer.

Mais à tout cela, il faut ajouter ce qt possède l'étranger, ce qui figure à la Galerie naonale de Londres, au Louvre de Paris, à la Pinmothèque de Munich, à l'Ermitage de Saint-Pétersurg, au Belvédère de Vienne, aux Offices de Florce, puis à Madrid, puis dans toutes les galeries rincières et seigneuriales de l'Europe, chez lord llesmere chez les ducs de Westminster et de Sutherland, chez les Peel, les Baring, les Ashburton, es Speucer, les Wallace, chez les Rothschild de utes les capitales et dans les vieux hôtels de cc familles patriciennes des Flandres et du Braint, qui lèguent à leurs enfants des œuvres d'a cachée, et soignées comme des reliques, représeant pour eux des joyaux et des titres de noblesse.

A Munich seulement, dans la vieille hacothèque, on compte une centaine de Rubens c premier ordre, parmi lesquels l'Enlèvement des zhines et la Bataille des Amazones. Vous connssez la Kermesse du Louvre et les tableaux allgoriques exécutés sur l'ordre de Marie de Médici Ce sont des œuvres secondaires à côté de ce qon peut admirer dans les musées étrangers, etrien que le Chapeau de paille, donné par sir Roert Peel à la Galerie de Londres, est une œuv d'une inestimable valeur et fort peu connue en Belgique.

Malheureusement, cette idée ne parî guère

réalisable. On y regarde à deux fois avant de se dessaisir provisoirement d'un Rubens. Quoi qu'il en soit, les Anversois, qui sont cependant des gens positifs et très-pratiques, ne renoncent pas à tenter l'entreprise.

S'ils parviennent à réussir, le troisième centenaire de Rubens fera époque dans l'histoire de la Belgique et dans les annales de l'art. Celui de Michel-Ange sera dépassé. *(La France.)*

— ◦◦◦ —

## BIBLIOGRAPHIE
—

*L'art de l'Émaillerie chez les Eduens avant l'ère chrétienne,* par MM. J. G. Bulliot et H. de Fontenay. In-8° de 44 pages, avec planches. — H. Champion. Paris 1875.

Il existe un grand nombre d'émaux qu'il est impossible, malgré leur variété, de ne point classer parmi les produits de l'industrie spéciale aux populations qui habitaient la Gaule, soit lors de la conquête romaine, soit lors de l'invasion mérovingienne. Ce sont surtout des fibules, des ornements de harnachement, plus rarement des vases, le tout en bronze, dont la surface est creusée d'alvéoles remplies d'émaux diversement colorés.

La *Gazette des Beaux-Arts* en a donné plusieurs spécimens (1re série, t XXII, page 265 et passim).

Malgré leurs caractères bien tranchés, quelques archéologues se refusaient à accepter ces émaux comme produits gaulois ou mérovingiens, lorsqu'une heureuse découverte est venue mettre au jour un atelier d'émaillerie incontestablement gaulois.

Dans le cours des fouilles si importantes que M. Bulliot exécute au nom de la Société éduenne sur le mont Beuvray, où il met au jour les constructions de l'ancienne Bibracte, l'un des plus puissants oppidums des Gaulois, lors de l'arrivée de César, l'on a mis à nu les quartiers habités par les industries des métaux. Les ateliers des forgerons, des fondeurs, des orfèvres et des émailleurs ont été retrouvés avec leurs instruments et leurs produits.

Tout cela appartient à une industrie très-élémentaire, qui s'exerçait dans de vraies cabanes de bois et de pisé, à moitié enfouies dans le sol, où le jour pénétrait à peine, et fait songer à ce qui se passe encore aujourd'hui en Orient, où les ateliers ne sont ni mieux installés ni mieux outillés. Il en sort cependant des produits d'un grand goût et d'une exécution merveilleuse.

Les émaux de Bibracte ne sont point, à vrai dire, des merveilles et constituent des objets fort secondaires, mais enfin ils prouvent que les Gaulois, lors de l'arrivée de César, pratiquaient de certaines industries. Ce sont des boutons et des tiges plus ou moins renflés, terminés par un bouton que l'on fixait sur des courroies au moyen d'une queue qui se rabattait en guise de rivet. Le bouton est gravé de stries généralement radiées, qui sont remplies d'émail rouge.

Cet émail est le seul, d'ailleurs, que l'on ait trouvé à Bibracte.

Des émaux non réussis, consistant en coques hémisphériques, striées à l'intérieur, et formées de la matière vitreuse qui n'a point adhéré au bronze, des pains de terre glaise cuite et des pierres de grès creusées de trous hémisphériques, des bronzes bruts, gravés et préparés pour l'émaillage ou enfin émaillés, des pains d'émail, des creusets dans leur fourreau et divers ustensiles ont permis à MM. J.-G. Bulliot et H. de Fontenay de se rendre compte du mode de fabrication, qui n'est point celui qui est adopté aujourd'hui.

Aux inductions tirées de l'examen des choses qu'ils ont extraites des fouilles du mont Beuvray, les auteurs du mémoire ont ajouté les résultats de l'expérience directe, et ceci n'est point la partie la moins originale ni la moins neuve de leur travail. Ils ont, en effet, fabriqué de toutes pièces, avec les matériaux que les fouilles ont mis à leur disposition, des bronzes émaillés semblables à ceux que les mêmes fouilles leur avaient donnés à l'état parfait.

Toute cette partie technique est précédée d'une partie historique, où la discussion s'appesantit un peu sur des textes trop connus pour qu'il soit grand besoin de s'y arrêter longtemps, et d'une partie descriptive, qui nous expose avec beaucoup de clarté les faits révélés par les fouilles du mont Beuvray.

En résumé, le mémoire de MM. Bulliot et H. de Fontenay est un modèle de discussion scientifique et de clarté. Mais il ne vise qu'une seule espèce d'émaux, ceux dont la fabrication est la moins compliquée. Ceux de Bibracte sont exclusivement rouges et remplissent seulement des rainures gravées dans le métal. Ce sont ceux que L. de la Borde a appelés des émaux de niellure.

Les mérovingiens et les Gaulois, fort probablement, connaissaient aussi des émaux de couleurs différentes, associés entre eux pour former des combinaisons variées. De ceux-là il n'en est point question, ni au mont Beuvray ni dans le mémoire de MM. Bulliot et H. de Fontenay. Leur fabrication prête matière à discussion, et il serait à souhaiter qu'une trouvaille heureuse vînt aider à résoudre les problèmes qu'elle soulève.

A. D.

---

## LA REDDITION DE BRÉDA
GRAVURE DE LAGUILLERMIE, D'APRÈS VÉLASQUEZ

La *Gazette des Beaux-Arts* peut offrir à tous ses abonnés de 1876 qui lui en feront la demande, un exemplaire de cette estampe au prix de 15 fr. au lieu de 30. (Prix de l'Éditeur.)

Les épreuves seront expédiées sans frais aux abonnés de province, sur leur demande, et délivrées aux abonnés de Paris dans les bureaux de la *Gazette des Beaux-Arts.*

Les abonnés de l'Etranger sont priés de faire prendre leur exemplaire par un libraire ou commissionnaire de Paris.

desquels la presse avait depuis quelque temps attiré l'attention du ministère des beaux-arts. Un crédit de 3.500 fr. a été alloué pour ces travaux.

On se bornera à gratter les pierres et on les recouvrira d'un enduit pour les protéger contre de nouvelles dégradations.

.˙. Le monument funèbre qui doit être élevé, dans la cathédrale de Nantes, au général Lamoricière est achevé.

Ce tombeau, du style Renaissance le plus pur, se compose d'une immense pierre tumulaire, montée sur trois marches avec socle et soubassement.

Sur la pierre, le général est représenté couché, recouvert du drap mortuaire ; cette statue est grande une fois et demie comme nature.

Aux quatre angles du tombeau sont quatre grandes statues assises, en bronze, représentant la Foi, la Charité, le Courage militaire et la Méditation. Au-dessous de la tête du général, un lion est sculpté dans le bas-relief, et sur les côtés sont des attributs et des scènes de la vie de Lamoricière.

Enfin, le tombeau est surmonté d'un dôme en marbre, supporté par huit pilastres en marbre blanc et huit colonnes en marbre noir, partant du socle.

Il fera pendant au monument de François II. Ses auteurs, MM. Boitté, architecte, et Paul Dubois, statuaire, l'exposeront à Paris avant son érection.

.˙. Les administrateurs du British Museum ont confié au docteur Willshire le soin de faire reproduire, par le dessin, toute la série de cartes à jouer que le musée possède et d'en faire le catalogue raisonné. Le docteur a fait une préface qui est l'histoire résumée des cartes à jouer ; il a également écrit un résumé des événements historiques, qui doit précéder la série des paquets de cartes qui ont un caractère politico-historique.

Les curieuses cartes qui servaient à la divination étaient connues des anciens Égyptiens ; ces cartes ainsi que les cartes dites tarots auront leur historique. Des tables très-complètes accompagneront le catalogue.

Une partie de ce grand travail est déjà sous presse, dans la salle d'imprimerie du Museum, où le docteur le surveille lui-même. Lorsqu'il sera terminé, il est probable qu'un certain nombre d'exemplaires seront mis en vente.

.˙. Nous avons annoncé dernièrement l'inauguration, à Londres, de la statue en bronze de lord Palmerston, faisant pendant à celle de Canning. C'est l'œuvre de M. Woolner. Elle est surtout remarquable par l'exactitude du costume, la fidélité de reproduction du personnage, le naturel du mouvement, l'expression, la vie. M. Woolner n'a pas recherché un idéal que comportait moins qu'un autre sujet la représentation de l'homme d'État pratique, simple et de grand sens, qui a si longtemps présidé aux destinées de l'Angleterre par un assemblage complet et bien équilibré de fa-

cultés ordinaires. Cette statue prend la place de l'œuvre du même artiste qui fut un moment, en 1873, installée au même lieu, mais qui, une fois sur son piédestal, parut de proportions trop exiguës et écrasée par l'aspect monumental de ce point de la métropole.

———————

## LE CENTENAIRE DE RUBENS
—

Nous avons annoncé, il y a quelques jours, que la municipalité d'Anvers avait résolu de célébrer par de grandes fêtes, l'année prochaine, le troisième centenaire de la naissance de Rubens, qui vit le jour le 20 juin 1577, à Siegen, en Westphalie. Il est question, à propos de ce jubilé, d'organiser la plus merveilleuse et la plus gigantesque de toutes les démonstrations connues dans l'histoire des arts. Malheureusement la réalisation nous en parait aussi invraisemblable qu'un conte de fée : il s'agirait de réunir à Anvers tout l'œuvre de Rubens dispersé dans l'univers entier. On peut, sans exagération, évaluer le nombre des tableaux du grand artiste à deux mille.

Rien qu'en Belgique, en mettant à contribution : la cathédrale d'Anvers, où sont les trois grandes pages du maître, la *Descente de la croix*, l'*Érection de la croix* et l'*Assomption de la Vierge*; puis l'église Saint-Jacques, où est son grand tableau de *Saint Georges*; puis le musée, avec le *Christ entre les deux larrons*, la *Communion de saint François*, le *Christ sur les genoux de la Vierge*, l'*Adoration des Mages*; le musée de Bruxelles, avec le *Martyre de saint Liévin* et les portraits d'*Albert* et d'*Isabelle*; Alost avec son *Saint Roch*... on pourrait rassembler de quoi faire la plus splendide galerie qui se puisse imaginer.

Mais à tout cela, il faut ajouter ce que possède l'étranger, ce qui figure à la Galerie nationale de Londres, au Louvre de Paris, à la Pinacothèque de Munich, à l'Ermitage de Saint-Pétersbourg, au Belvédère de Vienne, aux Offices de Florence, puis à Madrid, puis dans toutes les galeries princières et seigneuriales de l'Europe, chez lord Ellesmere chez les ducs de Westminster et de Suntherland, chez les Peel, les Baring, les Ashburton, les Speucer, les Wallace, chez les Rothschild de toutes les capitales et dans les vieux hôtels de ces familles patriciennes des Flandres et du Brabant, qui lèguent à leurs enfants des œuvres d'art cachée et soignées comme des reliques, représentant pour eux des joyaux et des titres de noblesse.

A Munich seulement, dans la vieille Pinacothèque, on compte une centaine de Rubens de premier ordre, parmi lesquels l'*Enlèvement des Sabines* et la *Bataille des Amazones*. Vous connaissez la *Kermesse* du Louvre et les tableaux allégoriques exécutés sur l'ordre de Marie de Médicis. Ce sont des œuvres secondaires à côté de ce qu'on peut admirer dans les musées étrangers, et rien que le *Chapeau de paille*, donné par sir Robert Peel à la Galerie de Londres, est une œuvre d'une inestimable valeur et fort peu connue en Belgique.

Malheureusement, cette idée ne parait guère

réalisable. On y regarde à deux fois avant de se dessaisir provisoirement d'un Rubens. Quoi qu'il en soit, les Anversois, qui sont cependant des gens positifs et très-pratiques, ne renoncent pas à tenter l'entreprise.

S'ils parviennent à réussir, le troisième centenaire de Rubens fera époque dans l'histoire de la Belgique et dans les annales de l'art. Celui de Michel-Ange sera dépassé. (*La France.*)

BIBLIOGRAPHIE
—

*L'art de l'Émaillerie chez les Eduens avant l'ère chrétienne*, par MM. J. G. Bulliot et H. de Fontenay. In-8° de 44 pages, avec planches. — H. Champion. Paris 1875.

Il existe un grand nombre d'émaux qu'il est impossible, malgré leur variété, de ne point classer parmi les produits de l'industrie spéciale aux populations qui habitaient la Gaule, soit lors de la conquête romaine, soit lors de l'invasion mérovingienne. Ce sont surtout des fibules, des ornements de harnachement, plus rarement des vases, le tout en bronze, dont la surface est creusée d'alvéoles remplies d'émaux diversement colorés.

La *Gazette des Beaux-Arts* en a donné plusieurs spécimens (1re série, t XXII, page 265 et passim).

Malgré leurs caractères bien tranchés, quelques archéologues se refusaient à accepter ces émaux comme produits gaulois ou mérovingiens, lorsqu'une heureuse découverte est venue mettre au jour un atelier d'émaillerie incontestablement gaulois.

Dans le cours des fouilles si importantes que M. Bulliot exécute au nom de la Société éduenne sur le mont Beuvray, où il met au jour les constructions de l'ancienne Bibracte, l'un des plus puissants oppidums des Gaulois, lors de l'arrivée de César, l'on a mis à nu les quartiers habités par les industries des métaux. Les ateliers des forgerons, des fondeurs, des orfèvres et des émailleurs ont été retrouvés avec leurs instruments et leurs produits. Tout cela appartient à une industrie très-élémentaire, qui s'exerçait dans de vraies cabancs de bois et de pisé, à moitié enfouies dans le sol, où le jour pénétrait à peine, et fait songer à ce qui se passe encore aujourd'hui en Orient, où les ateliers ne sont ni mieux installés ni mieux outillés. Il en sort cependant des produits d'un grand goût et d'une exécution merveilleuse.

Les émaux de Bibracte ne sont point, à vrai dire, des merveilles et constituent des objets fort secondaires, mais enfin ils prouvent que les Gaulois, lors de l'arrivée de César, pratiquaient de certaines industries. Ce sont des boutons et des tiges plus ou moins renflés, terminés par un bouton que l'on fixait sur des courroies au moyen d'une queue qui se rabattait en guise de rivet. Le bouton est gravé de stries généralement radiées, qui sont remplies d'émail rouge.

Cet émail est le seul, d'ailleurs, que l'on ait trouvé à Bibracte.

Des émaux non réussis, consistant en coques hémisphériques, striées à l'intérieur, et formées de la matière vitreuse qui n'a point adhéré au bronze, des pains de terre glaise cuite et des pierres de grès creusées de trous hémisphériques, des bronzes bruts, gravés et préparés pour l'émaillage ou enfin émaillés, des pains d'émail, des creusets dans leur fourreau et divers ustensiles ont permis à MM. J.-G. Bulliot et H. de Fontenay de se rendre compte du mode de fabrication, qui n'est point celui qui est adopté aujourd'hui.

Aux inductions tirées de l'examen des choses qu'ils ont extraites des fouilles du mont Beuvray, les auteurs du mémoire ont ajouté les résultats de l'expérience directe, et ceci n'est point la partie la moins originale ni la moins neuve de leur travail. Ils ont, en effet, fabriqué de toutes pièces, avec les matériaux que les fouilles ont mis à leur disposition des bronzes émaillés semblables à ceux que les mêmes fouilles leur avaient donnés à l'état parfait.

Toute cette partie technique est précédée d'une partie historique, où la discussion s'appesantit un peu sur des textes trop connus pour qu'il soit grand besoin de s'y arrêter longtemps, et d'une partie descriptive, qui nous expose avec beaucoup de clarté les faits révélés par les fouilles du mont Beuvray.

En résumé, le mémoire de MM. Bulliot et H. de Fontenay est un modèle de précision scientifique et de clarté. Mais il ne vise qu'une seule espèce d'émaux, ceux dont la fabrication est la moins compliquée. Ceux de Bibracte sont exclusivement rouges et remplissent seulement des rainures gravées dans le métal. Ce sont ceux que L. de la Borde a appelés des émaux de niellure.

Les mérovingiens et les Gaulois, fort probablement, connaissaient aussi des émaux de couleurs différentes, associés entre eux pour former des combinaisons variées. De ceux-là il n'en est point question, ni au mont Beuvray ni dans le mémoire de MM. Bulliot et H. de Fontenay. Leur fabrication prête matière à discussion, et il serait à souhaiter qu'une trouvaille heureuse vint aider à résoudre les problèmes qu'elle soulève.

A. D.

LA REDDITION DE BRÉDA

GRAVURE DE LAGUILLERMIE, D'APRÈS VÉLASQUEZ

La *Gazette des Beaux-Arts* peut offrir à tous ses abonnés de 1876 qui lui en feront la demande, un exemplaire de cette estampe au prix de 15 fr. au lieu de 30. (Prix de l'Éditeur.)

Les épreuves seront expédiées sans frais aux abonnés de province, sur leur demande, et délivrées aux abonnés de Paris dans les bureaux de la *Gazette des Beaux-Arts.*

Les abonnés de l'Étranger sont priés de faire prendre leur exemplaire par un libraire ou commissionnaire de Paris.

*Vente aux enchères publiques, par suite de décés,*

DE LA

## GALERIE

DE

# M. SCHNEIDER

Ancien Président du Corps législatif
Directeur-Gérant des Forges du Creuzot

### TABLEAUX DE PREMIER ORDRE

ET

### DESSINS DE MAITRES

PAR

| | |
|---|---|
| BACKHUYSEN. | VAN DER NEER. |
| BERGHEM. | OSTADE (ADRIEN). |
| BOTH. | OSTADE (ISAAC). |
| CUYP. | POTTER (PAULUS). |
| VAN DYCK. | REMBRANDT. |
| GREUZE. | RUBENS. |
| VAN DER HEYDEN. | RUYSDAEL. |
| HOBBEMA. | SNEYDERS. |
| HONDEKOETER. | STEEN (JEAN). |
| DE HOOCH (PIETER). | TÉNIERS. |
| VAN HUYSUM. | VAN DE VELDE (ADRIEN). |
| KAREL DU JARDIN. | — (WILLEM). |
| LAMBERT LOMBARD. | VELASQUEZ. |
| MABUSE. | WEENIX, |
| METSU. | WOUWERMAN. |
| MIERIS. | WYNANTS. |
| MURILLO. | |

VENTE, HOTEL DROUOT, SALLES Nᵒˢ 6, 8 et 9
Les jeudi 6 et vendredi 7 avril 1876.

### EXPOSITIONS :

| *Particulière,* | *Publique,* |
|---|---|
| les lundi 3 et mardi | mercredi 5 avril 1876. |
| 4 avril 1876. | |

*Le Catalogue se distribuera, à Paris, chez :*

Mᵉ Escribe, commissaire-priseur, 6, rue de
Hanovre ;
M. Haro ✳, peintre-expert, 14, rue Visconti
et rue Bonaparte, 20.

---

## VENTE

DE

# TABLEAUX ANCIENS ET MODERNES

### DESSINS et AQUARELLES

Par *Innocenti, Prout* (Samuel), *de Penne, Ga-
varni, Palizzi, Isabey, Jules Héreau,*

NADAR
Dessins parus dans le *Panthéon Nadar,* etc.

HOTEL DROUOT, SALLE Nᵒ 7,
Le samedi 12 février 1876, à 2 heures

Mᵉ Maurice DELESTRE, commissaire-pri-
seur, successeur de M. Delbergue-Cormont,
rue Drouot, 23,

Assisté de M. Ch. Gavillet, expert, rue Le
Peletier, 38,

CHEZ LESQUELS SE TROUVE LE CATALOGUE

*Exposition* le vendredi 11 février 1876, de
1 h. à 5 heures.

---

## 45 TABLEAUX

PAR

# H. C. DELPY

VENTE, HOTEL DROUOT, SALLE Nᵒ 3,
Le lundi 14 février 1876,

Mᵉ Quevremont, commissaire-priseur, rue
Richer, 46 ;

Assisté de M. Reitlinger, expert, rue de Na-
varin, 1.

*Exposition,* le dimanche 13 février 1876,
de 2 h. à 5 heures.

---

BELLE RÉUNION

## ANCIENNES PORCELAINES

### DE SÈVRES, DE SAXE, DE LA CHINE
ET DU JAPON

Jolies verrières, seaux, assiettes en vieux Sè-
vres, service de table, groupes, plats et assiet-
tes en vieux Saxe, vases, potiches, cornets ;
très-grands et beaux PLATS en ancienne por-
celaine de la Chine et du Japon, faïences de
Delft, miniatures vieilles du XVIIIᵉ siècle, bron-
zes d'ameublement du temps de Louis XIV et
Louis XV, meuble de salon du temps de
Louis XVI, meubles en bois sculpté et en bois
de rose ; belles TAPISSERIES Renaissance,
ÉTOFFES.

VENTES, HOTEL DROUOT, SALLE Nᵒ 8,
Les lundi 14 & mardi 15 février 1876, à 2 h.

Par le ministère de Mᵉ Charles Pillet, com-
missaire-priseur, r. de la Grange-Batelière, 10.

Assisté de M. Charles Mannheim, expert,
rue Saint-Georges, 7,

CHEZ LESQUELS SE DISTRIBUE LE CATALOGUE.

*Exposition* le dimanche 13 février 1876, de
1 heure à 5 heures.

---

# BELLES PORCELAINES

DE LA CHINE ET DU JAPON

Vases décorés en émaux de la famille verte,
plat de même qualité, vases en céladon bleu
turquoise, jardinières, coupes, bol , etc.
Anciens Émaux cloisonnés de la Chine, bron-
zes, matières précieuses, bijoux, belles étoffes.

VENTE, HOTEL DROUOT, SALLE Nᵒ 3

Le mercredi 16 février 1876, à 2 heures.

Par le ministère de Mᵉ Charles Pillet, com-
missaire-priseur, 10, rue de la Grange-Bate-
lière,

Assisté de M. Charles Mannheim, expert,
rue Saint-Georges, 7

CHEZ LESQUELS SE DISTRIBUE LE CATALOGUE.

*Exposition,* le mardi 15 février 1876, de
1 h. à 5 heures.

# OBJETS D'ART ET DE CURIOSITÉ

## DEUX COLONNES EN GRANIT ROSE ORIENTAL

Émaux de Limoges, faïences italiennes et autres, *Autel portatif orné d'émaux champlevés du XII⁰ siècle*, sculptures en marbre, en bois et en ivoire. Plat et aiguière en étain par Briot. Collection d'instruments de musique, verrerie de Venise, vitraux, porcelaines de la Chine et de Sèvres : **Beau triptyque Russe en** *argent repoussé*, horloges du XVI⁰ siècle, manuscrit du XV⁰ siècle, objets variés des XVI⁰ et XVII⁰ siècles, *Bronzes d'Art et d'Ameublement, Pendule du temps de Louis XIV.*
Cabinets incrustés d'ivoire et de fer gravé, quelques peintures.
**Tapisseries Renaissance** *et autres.*

VENTE, HOTEL DROUOT, SALLE N° 1,

**Les jeudi 17 & vendredi 18 février, à 2 heures.**

Par le ministère de **M⁰ Charles Pillet,** commissaire-priseur, 10, rue de la Grange-Batelière,

Assisté de **M. Charles Mannheim,** expert, 7, rue Saint-Georges.

CHEZ LESQUELS SE DISTRIBUE LE CATALOGUE

*Exposition publique,* le mercredi 16 février 1876, de 1 h. à 5 heures.

---

# EN DISTRIBUTION

### A LA

# LIBRAIRIE ANTONIN CHOSSONNERY

### 47, *quai des Grands-Augustins*

CATALOGUE D'UNE BELLE COLLECTION DE LIVRES D'ART, *Livres à figures, Architecture, Sculpture, Ornements,*

Dont la Vente aura lieu

A L'HOTEL DES COMMISSAIRES-PRISEURS,

(Salle n° 5),

**Les mardi 22 & mercredi 23 février**

Par le ministère de **M⁰ Just-Roguet,** commissaire-priseur, boulevard Sébastopol, 9.

## EN VENTE A LA MÊME LIBRAIRIE

ALBUMS de VILLARD DE HONNECOURT, architecte de XIII⁰ siècle, manuscrit publié en fac-simile, annoté, précédé de considérations sur la Renaissance de l'Art français au XIX⁰ siècle, et suivi d'un glossaire par J.-B. Lassus, architecte de Notre-Dame de Paris et de la Sainte-Chapelle, etc. — 1 volume in-4°, texte, 72 planches ; *broché.* . . . . . . . . . 45 fr.

# BEAUX DESSINS ET AQUARELLES

## ANCIENS ET MODERNES

### ÉCOLE ANCIENNE

Boucher, Greuze, Lantara, Pater, Saint-Aubin, Tiepolo, etc.

### ÉCOLE MODERNE

Baron, Bonington, L. Brown, de Cock, Daumier, Detaille, Fortuny, Ch. Jacque, Meissonier, Millet, Th. Rousseau, Troyon, Vollon, etc., etc.,

Dépendant de la

**COLLECTION DU PRINCE S⁰⁰⁰**

VENTE, HOTEL DROUOT, SALLE N° 8,

**Le lundi 28 février 1876, à deux heures.**

Par le ministère de **M⁰ Charles Pillet,** commissaire-priseur, 10, rue de la Grange-Batelière,

Assisté de **M. Féral,** peintre-expert, faubourg Montmartre, 54,

CHEZ LESQUELS SE TROUVE LE CATALOGUE.

EXPOSITIONS :

| *Particulière,* | *Publique,* |
| samedi 26 février 1876 ; | le dimanche 27 février. |

de 1 heure à 5 heures.

## COLLECTION
### de feu M. Camille Marcille

# TABLEAUX ET DESSINS

### PAR

| | |
|---|---|
| CHARDIN | MARILHAT |
| BOUCHER | RIGAUD |
| CLOUET JANET | TOUR (DE LA) |
| DECAMPS | WATTEAU |
| FRAGONARD | LE SODOMA |
| GÉRICAULT | FRA ANGELICO |
| GREUZE | MANTEGNA |
| INGRES | VAN DYCK |
| LANCRET | RUBENS |
| LARGILLIÈRE | VELASQUEZ |
| PRUD'HON | ZURBARAN, ETC. |

## MINIATURES, OBJETS D'ART

*Première vente :*

HOTEL DROUOT, SALLE N° 8,

**Le lundi 6 & mardi 7 mars 1876, à 2 heures.**

### EXPOSITIONS :

| *Particulière :* | *Publique :* |
| samedi 4 mars 1876, | le dimanche 5 mars, |

de 1 heure à 5 heures.

*Deuxième vente :*

HOTEL DROUOT, SALLE N° 3,

**Les mercredi 8 et jeudi 9 mars, à 2 heures.**

Exposition, le mardi 7 mars, de 1 à 5 heures.

**M⁰ Charles Pillet,** commissaire-priseur, rue de la Grange-Batelière, 10,

Assisté de **M. Féral,** peintre-expert, faubourg Montmartre, 54,

**M. Charles Mannheim,** expert, rue Saint-Georges, 7,

CHEZ LESQUELS SE TROUVE LE CATALOGUE.

COLLECTION

DE

## M. LE CH' J. DE LISSINGEN

DE VIENNE

# TABLEAUX DE 1er ORDRE

PAR

| | |
|---|---|
| BACKHUYSEN | OSTADE (Adrien) |
| BEGA (Corneille) | OSTADE (Isaac) |
| BERCHEM (Nicolas) | REMBRANDT |
| BRAUWER (Adrien) | RUYSDAEL (Jacques) |
| CAMPHUYSEN | RUYSDAEL (Salomon) |
| CAPPELLE (J.-Vander) | TÉNIERS (David) |
| GOYEN (Van) | VELDE ( W. Van de) |
| HALS (Frans) | VERSPRONCK (Corn.) |
| HOOCH (Pieter de) | WITT (Emm. de) |
| KONINCK (Ph. de) | WOUWERMAN (Phil.) |
| NEER (Vau der) | WYNANTS (Jean) |

Composant la

REMARQUABLE COLLECTION DE

## M. le chevalier J. DE LISSINGEN

Provenant en partie des collections

VAN BRIENEN, DE MORNY, DELESSERT,
PEREIRE, G'SELL, TARDIEU, etc.

| **Me Charles Pillet,** | **M. Féral,** peintre, |
|---|---|
| COMMISSAIRE - PRISEUR, | EXPERT, |
| 10, r. Grange-Batelière. | faubg. Montmartre, 54. |

VENTE, HOTEL DROUOT, SALLES Nos 8 et 9,

**Le jeudi 16 mars 1876, à 2 h.**

CHEZ LESQUELS SE DÉLIVRE LA NOTICE

*Prix du catalogue illustré : 10 francs.*

*EXPOSITIONS :*

| *Particulière :* | *Publique :* |
|---|---|
| le mardi 14 mars, | mercredi 15 mars, |
| de 1 heure à 5 heures. | |

---

## DIRECTION DE VENTES PUBLIQUES

### FRÉDÉRIC REITLINGER

EXPERT EN TABLEAUX MODERNES

*1, rue de Navarin.*

---

# AUX VIEUX GOBELINS

TAPISSERIES ANCIENNES. RÉPARATION. Rue Lafayette, 27

---

# L'ŒUVRE ET LA VIE

DE

# MICHEL - ANGE.

DESSINATEUR, SCULPTEUR, PEINTRE, ARCHITECTE ET POETE.

PAR

### MM. Charles Blanc, Eugène Guillaume,
### Paul Mantz, Charles Garnier, Mézières, Anatole de Montaiglon,
### Georges Duplessis et Louis Gonse.

En présence du succès qu'a obtenu la livraison de la *Gazette des Beaux-Arts,* consacrée à Michel-Ange, et pour répondre au désir exprimé par un grand nombre de nos abonnés, nous avons fait faire un tirage, sur papiers de luxe, de cette livraison, augmentée d'un travail de M Georges Duplessis, sur les *Graveurs de Michel-Ange,* et de la lettre publiée antérieurement dans la Gazette par M. Louis Gonse, sur les *Fêtes du Centenaire.* En outre nous y avons intercalé quatre gravures hors texte, d'après les œuvres de Michel-Ange, qui se trouvaient dans la collection de la revue, c'est-à-dire : *La Vierge de Manchester,* burin de M. A. François, et trois fac-similé de dessins.

La publication ainsi composée forme un volume de 350 pages, d'un format un peu plus grand que celui de la *Gazette,* illustré de 100 gravures dans le texte et de 11 gravures hors texte. Elle a été tirée à 500 exemplaires numérotés, sur deux sortes de papier.

1° Ex. sur papier de Hollande de Van Gelder, gravures hors texte avant la lettre, nº 1 à 70,
2° Ex. sur papier vélin teinté, nº 1 à 430.

Le prix des exemplaires sur papier de Hollande est de 80 fr. (Il n'en reste plus que quelques exemplaires. )

Le prix des exemplaires sur papier teinté est de 45 fr.

On souscrit au bureau de la *Gazette des Beaux-Arts.*

---

No 8. — 1876.    BUREAUX, 3, RUE LAFFITTE.    19 février.

LA

# CHRONIQUE DES ARTS

## ET DE LA CURIOSITÉ

### SUPPLÉMENT A LA *GAZETTE DES BEAUX-ARTS*

PARAISSANT LE SAMEDI MATIN

*Les abonnés à une année entière de la* Gazette des Beaux-Arts *reçoivent gratuitement
la* Chronique des Arts et de la Curiosité.

PARIS ET DÉPARTEMENTS :

Un an . . . . . . . . . . . 12 fr.  |  Six mois. . . . . . . . . . . 8 fr.

## CONCOURS ET EXPOSITIONS

—

EXPOSITION DU CERCLE DE LA PLACE VENDOME

L'exposition annuelle du Cercle de l'Union artistique, qui vient d'ouvrir, rappelle et égale ses aînées. C'est toujours, avec les mêmes noms, la même réunion, discrète et choisie, de petites toiles et de petits sujets. Elle est comme la menue monnaie et l'avant-goût de la grande exhibition des Champs-Élysées. Les combattants du mois de mai s'essayent ici et tâtent le terrain. Bien peu manquent à ce premier rendez-vous.

Entre les plus fidèles et les plus goûtés, nous citerons MM. Carolus Duran, Detaille et de Nittis.

M. Carolus Duran expose deux portraits. Il est à peine besoin de dire que ce sont deux jeunes et jolies femmes : l'une, assise et de demi-profil, enveloppée de mousseline blanche par-dessus une robe de soie blanche ; l'autre, debout, en robe de satin noir ; l'une blonde et l'autre brune ; l'une, délicatement silhouettée sur un fond vert assombri, tournant au vert olive ; l'autre, hardiment en relief et en pleine lumière sur un beau fond cerise. Nous retrouvons dans ces deux portraits les qualités ordinaires du peintre, un charme extrême de vie et de fraîcheur dans le ton des chairs, une adresse merveilleuse, sans égale, à peindre les étoffes. On ne saurait, en effet, rendre mieux la transparence nacrée de la peau, et les mains de la femme en blanc, et les cassures brillantes du satin, dans la robe de la femme en noir.

Le *Parlementaire*, de M. Detaille, est un excellent petit tableau, l'un des plus justes de dessin et d'expression, l'un des plus solides de facture qu'il ait peints. L'épisode est sans prétention aucune, c'est tout simplement un groupe de trois hommes à cheval, un capitaine d'état-major, un trompette et un porte-fanion, qui descendent à mi-côte un chemin raviné ; mais il est traité avec une si parfaite sincérité, une observation si exacte et en même temps une si heureuse liberté de touche, qu'il nous intéresse infiniment plus que tel autre tableau très-cherché et très-composé de M. Detaille. Nous l'estimons, par exemple, un plus haut prix que le *Hangar crénelé*, qu'il expose en même temps. Celui-ci est un tableau plus fini, plus habile peut-être, mais dont la mise en œuvre très-étudiée nous plaît moins.

Charmant aussi, et à tous égards, est le tableau de M. de Nittis, les *Environs de Pompei* après la pluie, dans lequel, malgré le vif soleil qui vient de chasser au loin les nuages, dont on voit encore les épais remous à l'horizon, on sent si bien que l'air, les plantes et la terre sont encore saturés d'humidité. S'il nous vient à la pensée, devant cette œuvre colorée, chatoyante, lumineuse, que les lauriers posthumes de Fortuny ont dû empêcher M. de Nittis de dormir, nous devons dire aussi que M. de Nittis, l'auteur très-illustre de la *Diligence jaune*, reste toujours bien plus gras, bien plus souple de pinceau, bien plus franc et bien plus harmonieux d'aspect, et, pour tout dire, bien plus peintre. Il serait difficile de voir quelque chose de plus délicieusement frais que les figures des deux petites filles qui, sur le premier plan, s'épanouissent au milieu des courges en fleurs.

A ces noms il convient d'ajouter ceux de MM. Jules Lefèvre, dont les deux envois, un *Portrait d'enfant* et une *Étude de baigneuse*, sont d'une qualité si fine ; de Gironde, qui a exposé un portrait très-ressemblant et très-vaillamment peint de l'excellent guitariste Bosch ; Leloir, Jundt, Protais, dont l'envoi est avec justice très-remarqué ; Worms, Philippe Rousseau, et parmi les paysagistes, Mesgrigny, Gosselin, et Ségé, dont le *Trèfle incarnat* semble une belle variation en majeur sur le thème

si simple du dernier Salon, les *Chaumes en Beauce*. Deux bustes de femmes de M. Franceschi et une petite étude par M. de Saint-Marceaux, intitulée *la Vipère*, digne pendant du *Forgeron* de l'an passé, complètent cette très-agréable exposition.

**L. G.**

—

L'Académie des Beaux-Arts vient de fixer ainsi qu'il suit la date de ses travaux pour les concours des prix de Rome pour l'année 1876 :

Section de peinture. — Jugement du premier essai, le 1ᵉʳ avril ; des deux essais, le 19 avril ; jugement définitif, le 19 juillet.

Section de sculpture. — Jugement du premier essai, le 8 avril ; des deux essais, le 1ᵉʳ mai ; jugement définitif, le 31 juillet.

Section d'architecture. — Jugement du premier essai, le 15 mars ; du deuxième essai, le 18 mars ; jugement définitif, le 5 août.

Section de gravure. — Jugement du concours d'essai, le 25 mars ; jugement définitif, le 29 juillet.

Section de musique. — Jugement du concours d'essai, le 20 mai ; jugement des cantates, le 26 mai ; jugement définitif, le 1ᵉʳ juillet.

—

### APPEL AUX POÈTES

Le seizième Concours poétique, ouvert à Bordeaux le 15 février, sera clos le 1ᵉʳ juin 1876. Douze médailles or, argent, bronze, seront décernées.

Demander le programme, qui est envoyé *franco*, à M. ÉVARISTE CARRANCE, Président du Comité, 7, rue Cornu, à Bordeaux, Gironde.

—

### NOUVELLES

—

.ᐟ. Le ministre de l'instruction publique, des cultes et des beaux-arts a décidé la publication d'un ouvrage destiné à tenir une place importante parmi les livres d'archéologie mis par le gouvernement français à la disposition des savants pour fournir à leurs études de précieux et nombreux documents. Il s'agit d'un recueil qui comprendra l'ensemble de la numismatique gauloise.

L'ouvrage projeté se composera de deux parties. La première sera le catalogue raisonné et méthodique de la collection des monnaies gauloises du cabinet de France à la Bibliothèque nationale. Cette série est unique aujourd'hui, depuis qu'à l'ancien fonds sont venues se joindre d'abord la suite donnée par le duc de Luynes, ensuite la magnifique collection de M. de Saulcy, acquise en 1873.

Le catalogue, rédigé sous la direction de M. Chabouillet, conservateur, par M. Muret, employé au département des médailles et antiques de la Bibliothèque nationale, est précédé d'une introduction dans laquelle l'auteur présente un essai de classification, fruit de ses propres études, qui complète les travaux antérieurs de MM. de Saulcy, Ch. Robert, Hucher, A. de Barthélemy.

La seconde partie comprendra un texte explicatif et de nombreux dessins exécutés par M. Ch. Robert, membre de l'Institut, d'après les pièces originales qu'il a pu retrouver. Ce recueil sera publié sous la surveillance de la Commission de la topographie des Gaules, qui compte parmi ses membres les numismates et les archéologues les plus spécialement versés dans la connaissance des antiquités et de l'histoire des Gaulois.

Le ministre fait un appel à toutes les bibliothèques, à tous les musées de France et de l'étranger, à tous les possesseurs de collections particulières, afin d'avoir connaissance des pièces qui n'existent pas dans la collection de la Bibliothèque nationale, ou qui ne sont pas représentées dans les cartons de M. Robert. Ces monnaies viendraient ainsi, d'après de bonnes empreintes, compléter le recueil.

.ᐟ. Le ministre de l'instruction publique vient de faire don à la bibliothèque de l'École des beaux-arts de la collection complète des photographies de Braun, représentant les plus belles œuvres des musées italiens.

.ᐟ. Les nouvelles fresques de Saint-Sulpice, dues à M. Signol, sont presque terminées ; dans quelques jours, les échafaudages seront débarrassés.

.ᐟ. M. le ministre des beaux-arts vient de commander à M. Truphème, sculpteur, le buste en marbre du peintre Grasset, destiné au musée de la ville d'Aix.

M. Truphème est un enfant d'Aix.

.ᐟ. Les journaux allemands annoncent que le gouvernement prussien fait peindre à fresque l'intérieur de la cathédrale de Strasbourg. Ce travail d'ornementation, qui a été confié aux peintres Steinle et Stenkhei, de Francfort, coûtera 400,000 mares (500,000 fr.)

.ᐟ. On vient de découvrir dans les archives de l'État, recueillies à l'ancien monastère de Campo Mazzo, à Rome, des papiers fort curieux ayant appartenu à Benvenuto Cellini.

Ce sont des inventaires et des comptes de travaux de sculpture exécutés par le célèbre artiste à Florence et au château de Fontainebleau ; on remarque aussi un sauf-conduit portant la date 1555. Ces documents, qui compléteront les Mémoires laissés par Benvenuto Cellini, seront publiés prochainement.

Rappelons en passant que la *Gazette des Beaux-Arts* a publié récemment l'inventaire des objets trouvés dans l'atelier du grand artiste, après sa mort.

.ᐟ. A Rome, des découvertes archéologiques assez importantes ont été faites ces jours derniers au Forum. On a trouvé entre autres un fragment des fastes consulaires. C'est une nomenclature des consuls qui se sont succédé pendant une période allant de l'année 755 à

l'année 760 de Rome. Cette découverte est d'autant plus précieuse qu'elle sert à compléter les renseignements que donne un autre fragment conservé au Capitole, lequel commence en l'an 761. Les noms sont gravés sur une pierre qui devait servir de revêtement à un édifice ; on l'a transportée au musée de Kircher.

## CORRESPONDANCE

—

### La châsse de Sainte Marthe.

Monsieur le Directeur,

Dans votre numéro 39 de la *Chronique des Arts* vous avez publié une notice sur un tableau exposé tout récemment au musée de Cluny et qui serait la copie d'un buste de la Vierge couronnée, donné par le roi Louis XI. Permettez-moi de rectifier et de compléter cette notice par quelques détails qui pourront intéresser vos lecteurs.

Le tableau en question représente en réalité — je m'en suis assuré de mes propres yeux il y a quelques jours — la châsse de sainte Marthe, patronne de Tarascon, telle qu'elle existait avant la Révolution, dans l'église Sainte-Marthe de cette ville. Cette châsse, la plus riche peut-être de toute la France, pesait *cent un marcs six onces;* elle était toute en or de ducats de 23 carats. Elle avait été donnée à l'église Sainte-Marthe par le roi Louis XI, qui l'avait fait exécuter par André Mangot, orfèvre de Tours. Commencée en 1473, elle ne fut terminée que quinze ans après. C'était, au dire des contemporains et de tous ceux qui l'ont vue, un véritable chef-d'œuvre d'orfèvrerie, d'un travail admirable. La châsse se composait de deux parties : le buste, qui contenait le chef de sainte Marthe ; et la base, qui représentait une galerie de forme ovale, divisée, dans son pourtour, par de petites colonnettes et par de riches contre-forts surmontés de cintres en ogive. Ces cintres formaient autant de tableaux, émaillés de noir sur or, qui représentaient chacun un trait de la vie de sainte Marthe. On voyait au bas la statuette du roi Louis XI à genoux, couvert d'un long manteau parsemé de fleurs de lys, et on y lisait cette inscription : *Rex Fracorum Ludovicus undecimus hoc fecit fieri opus anno D'ni MCCCCLXXIII.*

A la Révolution, cette châsse fut enlevée de l'église et détruite. Il en existe deux reproductions au trésor de Sainte-Marthe ; l'une, plus ancienne, en bois doré, qu'on porte dans les processions ; l'autre, toute moderne, en cuivre ciselé, d'un beau travail. Ces reproductions ont été faites d'après d'anciens tableaux, dont il existe un grand nombre à Tarascon. La châsse a été gravée plusieurs fois. En 1628, Couche en fit une assez mauvaise gravure dont on voit un exemplaire au Cabinet des estampes de la Bibliothèque nationale à Paris. Il est probable que le tableau du musée de Cluny n'est que la copie de cette gravure.

Agréez, monsieur le Directeur, etc.

L. C.

## MOUVEMENT DES ARTS

### ŒUVRES DE FEU BARYE.

Ventes des 7, 8, 9, 10, 11 et 12 février 1876.

Mᵉ Charles Pillet, commissaire-priseur.

MM. Durand-Ruel et Wagner, experts.

#### PEINTURES DE DIVERS ARTISTES

Corot. — Paysage, étude, 1.410 fr.
Th. Rousseau. — Rochers, étude, 530 fr.

#### TABLEAUX DE BARYE

Gouguar guettant un oiseau, 600 fr.
Tigre au repos, 1.500 fr.
Jaguar marchant, 3.000 fr.
Lionnes au repos, 900 fr.
Tigre dormant, 1.160.
Tigre au repos, 1.700 fr.
Tigre au repos, 1.065 fr.
Combat de tigres, 1.250 fr.
Tigre au repos, 1.720 fr.

#### AQUARELLES

Lion, 700 fr.
Tigre jouant, 500 fr.
Éléphants, 580 fr.
Jaguar mangeant, 500 fr.
Tigre altéré, 700 fr.
Ours, 800 fr.
Lion marchant, 710 fr.
Éléphant monté par des Indiens, chasse au tigre, 800 fr.
Tigre au repos, 510 fr.
Lion au repos, 510 fr.
Chien lancé, 1.500 fr.
Tigre couché, 2.500 fr.

#### BRONZES

Angélique et Roger montés sur l'hippogriffe, 1.220 fr.
Thésée combattant le Minotaure, 1.410 fr.
Tigre surprenant une antilope, 1.900 fr.
Panthère saisissant un cerf, 2.030 fr.
Lièvre effrayé, 505 fr.
Éléphant de la Cochinchine, 625 fr.
Éléphant du Sénégal, 1.000 fr.
Cerf dix-cors terrassé par deux lévriers d'Ecosse 500 fr.
Centaure et Lapithe, 600 fr.
Jaguar dévorant un lièvre, 2.900 fr.

#### BRONZES FONDUS SUR LE PLATRE AYANT SERVI DE MODÈLE

Thésée combattant le Minotaure, 3.200 fr.
Cerf dix-cors terrassé par deux lévriers, 810 fr.
Tigre dévorant une gazelle, 660 fr.
Daim, 2.000 fr.
Jaguar dormant, 505 fr.
Panthère de l'Inde, 630 fr.
Panthère de Tunis, 600 fr.
Cavalier du moyen âge (bronze inédit), 520 fr.

Daim terrassé par trois lévriers d'Algérie (bronze inédit) ; Daim terrassé par trois lévriers d'Algérie, (modèle en plâtre), 780 fr.

SCULPTURE PLATRE

La Guerre, exécutée en pierre, cour du Louvre, 1.350 fr.
La Paix, exécutée en pierre, cour du Louvre, 1,100 fr.

ESQUISSES PLATRE

La Force protégeant le Travail, 600 fr.
L'Ordre protégeant les Nations industrielles et savantes, 1.100 fr.
Tigre et cerf, exécutés en pierre pour la ville de Marseille, 720 fr.
Lion et sanglier, exécutés en pierre pour la ville de Marseille, 530 fr.

ESQUISSES CIRE

Tigre en fureur, 650 fr.
Tigre saisissant un pélican, 635 fr.
Tigre saisissant un paon, 940 fr.

MODÈLES EN BRONZE

Cerf dix-cors terrassé par deux lévriers d'Ecosse, 900 fr.
Tigre surprenant une antilope (deux terrasses), modèle en bronze avec son plâtre, 24.000 fr.
Thésée combattant le Minotaure, 5.050 fr.
Jaguar dévorant un agouti, 780 fr.
Deux jeunes ours combattant, 600 fr.
Lion qui marche, 890 fr.
Tigre qui marche, 1.300 fr.
Taureau debout, 800 fr.
Lionne du Sénégal, 1.000 fr.
Jaguar dévorant un crocodile, 820 fr.
Jaguar qui marche, 510 fr.
Idem, 700 fr.
Jaguar debout, 710 fr.
Lion, dévorant une biche, 500 fr.
Loup tenant un cerf à la gorge, 910 fr.
Cerf du Gange, 500 fr.
Cerf la jambe levée, 600 fr.
Lion au serpent. Esquisse du lion des Tuileries, 670 fr.
Lion qui marche, 1.800 fr.
Tigre qui marche, 2.350 fr.
Cheval surpris par un lion, 1.280 fr.
Lion assis, 1.050 fr.
Ours debout n° 1. — Id. n° 2, 730 fr.
Dromadaire harnaché d'Egypte, 735 fr.
Indien monté sur un éléphant. — Éléphant écrasant un tigre, 1.250 fr.
Lion dévorant un guib, 520 fr.
Taureau surpris par un tigre.— Taureau cabré, 1.010 fr.
Éléphant de la Cochinchine, 600 fr.
Éléphant du Sénégal, 650 fr.
Chien basset, 700 fr.
Le général Bonaparte (statuette équestre), 700.
Piqueur, costume Louis XV, 700 fr.
Cavalier du Caucase, 570 fr.
Gaston de Foix, 1,020 fr.
Un lot comprenant : aigle tenant un héron, sur rochers, et un socle faisant garde-feu, 1.150 fr.
Un lot comprenant : un tigre dévorant un gavial n° 1, et un dito n° 2, 7.200 fr.
Un lot comprenant : un dromadaire d'Algérie n° 1 et un dito n° 2, 650 fr.
Lion au serpent, 2.150 fr.

Un lot comprenant : un cheval turc n° 1 ; dito n°s 2 et 3, 1,120 fr.
Un lot comprenant : une panthère de l'Inde n° 1 et une dito n° 2, 600 fr.
Un lot comprenant : une panthère de Tunis n° 1 et une dito n° 2, 670 fr.
Un lot comprenant Thésée combattant le Centaure, 7.100 fr, avec son socle.
Un lot comprenant un guerrier tartare avec son socle, 3.600 fr.
Un lot comprenant : une famille de daims ; une famille de cerfs ; un cerf dépouillant ses bois ; un milan emportant un lièvre, servant à faire un candélabre ; plus, un cerf aux écoutes ; une biche couchée avec faon et deux terrasses, 4.100 fr.
Un lot comprenant : Charles VII sur son socle; un candélabre Renaissance ; un flambeau bout de table, dito ; un flambeau dito ; une coupe et deux bougeoirs, dito, 3.300 fr.
Un lot comprenant : chiens épagneuls et braques en arrêt devant des oiseaux, formant quatre groupes, plus deux terrasses, 1.050 fr.
Jaguar dévorant un lièvre, 7.900 fr.
Un lot contenant : Angélique et Roger sur l'hippogriffe, sur socle, un candélabre d'accompagnement et un brûle parfums-chimère, 1.500 fr.
Panthère saisissant un cerf, sur terrasse avec profils, 5.000 fr.

Total de la vente : 246.890 fr.

———

## VENTES PROCHAINES

—

COLLECTION DE M. LE PRINCE S...

Samedi et dimanche, 26 et 27 février, exposition, à l'hôtel Drouot, salle n. 8, des dessins et aquarelles anciens et modernes dépendant de la collection de M. le prince S... On y trouvera de charmants Bellangé, des Bertall, un superbe Bonnington, de spirituels Daumier ; des chats de Delacroix, une *Italienne* de Fortuny, un Francia, un Gavarni exceptionnel « *Jalouret, vous êtes un polisson!* » des Moutons de M. Jacque, un Pâturage de E. Van Mareke ; *la Gardeuse d'oies*, de Millet ; *la Distribution des vivres*, par Pils, dont le tableau est au Luxembourg ; un *Sergent*, de Raffet ; quatre magnifiques paysages de Th. Rousseau ; trois Troyon ; *la Mère de famille*, par Ary Scheffer, etc., etc.

Parmi les anciens, des morceaux remarquables de Boucher, Challe, Fragonard, Claude Lorrain, Constable, Granet, Greuze, Hobbema, Hubert-Robert, Watteau et Prud'hon.

Vente, le lundi 28 février, par le ministère de Me Ch. Pillet, assisté de M. Féral.

———

## BIBLIOGRAPHIE

—

*Le casque de Berru*, par M. Alexandre Bertrand. In-8° de 12 pages avec planches. Didier et Cᵉ, Paris, 1875.

Comme le mémoire sur l'*art de l'émaillerie* chez les Éduens, celui-ci nous plonge en pleine

civilisation gauloise. Mais il pose des problèmes, tandis que le premier en résout un.

Ce casque, trouvé en Champagne, dans la tombe d'un chef gaulois inhumé en grand costume, sur son char de guerre ou d'apparat, de forme conique, rappelle exactement ceux que nous montrent les bas-reliefs assyriens. Aussi le savant et ingénieux conservateur du musée de Saint-Germain se demande à quel courant de civilisation il appartient.

La tombe de Berru ne renfermant que des armes de fer, et point de monnaies, serait attribuée à une époque antérieure à l'emploi de celles-ci et postérieure à l'usage des armes de bronze, ce qui la placerait entre le VI$^e$ et le II$^e$ siècle avant Jésus-Christ. Or, à ces époques, les Gaulois prirent Rome, pillèrent Delphes, et allèrent en Asie-Mineure. Le casque n'étant ni étrusque, ni grec, ni surtout romain, procéderait de l'Asie par le courant d'émigration dont on suit les vestiges sur les bords de la mer Caspienne, puis le long du Danube, vestiges qui se différencient par le mode de fabrication et par l'art de ceux que l'on attribue plus exclusivement aux Gaulois.

M. A. Bertrand a émis une théorie, en effet, qui distingue deux races parmi les aborigènes de la Gaule antérieurement à la conquête de César : la race celtique des cités lacustres et la race gauloise immigrante.

Le casque de Berru qui, par sa forme et par ses ornements, caractérise tout un art et toute une civilisation à laquelle appartiennent des tombeaux qui se trouvent en grand nombre en Champagne et dans l'Est, aurait été la coiffure du chef de l'une de ces tribus venues de l'Orient et du Caucase bien antérieurement à ces autres tribus qui, originaires des mêmes régions, s'établirent, au III$^e$ siècle de l'ère chrétienne, sur les autochthones, leurs envahisseurs, et les Romains, pour former la France mérovingienne.

Les ornements du casque de Berru, obtenus au pointillé, rappellent le réseau des fenêtres de l'architecture gothique du XV$^e$ siècle, que l'on dit pour cela appartenir au « style flamboyant. » M. A. Bertrand les retrouve dans les tombeaux des peuplades que l'on explore le long du Danube. On les retrouve aussi sur le casque d'Amfreville, trouvé aux bords de la Seine, dans le réseau émaillé du vase trouvé à Ambleteuse, et qui est de la fin du III$^e$ siècle, de certains boucliers et ornements de bronze, trouvés dans la Tamise et conservés au *British Museum*, que nous avons publiés ou signalés dans la *Gazette des Beaux-Arts* (1$^{re}$ série, t. XXII, p. 265 et passim).

Il y a donc un art celte ou gaulois que caractérise ce genre d'ornement et qui soulève, on le voit, des questions d'ethnographie et d'histoire encore peu explorées.

Notons, en terminant, que le casque était une coiffure excessivement rare chez les Gaulois, qui combattaient la tête nue, mais protégée par leur abondante chevelure ; le casque de Berru, conservé au musée de Saint-Germain, comme le casque d'Amfreville, conservé au Louvre, forment deux exceptions doublement intéressantes.    A. D.

LA GRANDE PASSION, par ALBERT DURER, reproduite en fac-simile par P. W. Van de Weijer, d'Utrecht, et précédée d'une introduction par M. Georges Duplessis. 1 vol. grand in-folio.

M. Van de Weijer, d'Utrecht, a rendu un véritable service à tous les amateurs de la gravure sur bois, en reproduisant, à l'aide de son procédé héliographique, l'un des livres illustrés les plus précieux et les plus rares du XVI$^e$ siècle, la *Grande Passion*, d'Albert Durer. L'édition originale de 1511, imprimée à Nuremberg par Durer lui-même, est en effet un livre d'une insigne rareté et que bien peu de bibliothèques particulières possèdent aujourd'hui, surtout en premier tirage. C'est d'après un exemplaire de cette sorte, avant le texte en vers latins qui accompagne chaque planche dans l'édition de 1511, exemplaire appartenant au docteur Straeter, d'Aix-la-Chapelle, que cette reproduction a été faite.

Ce magnifique volume, qui n'a contre lui que son format peut-être excessif, s'adresse non-seulement aux amateurs, mais encore aux artistes. Le Maître de Nuremberg, en effet, n'a rien composé de plus magistral et de plus héroïque, et, comme taille de bois, il n'a rien fait de plus monumental et de plus hardi. Pour notre part, nous préférons les douze planches de la *Grande Passion* à la *Vie de la Sainte Vierge* de 1510, plus rare encore, et à l'*Apocalypse* de 1498.

Notre collaborateur, M. Georges Duplessis, a accompagné cette reproduction d'une très-intéressante notice, à laquelle nous renvoyons nos lecteurs curieux de détails bibliographiques.

L. G.

—

La *Société centrale des architectes*, fondée en 1843, et qui a déjà rendu de nombreux services à la fois comme centre, comme conseil et comme arbitre, publie depuis longtemps un Bulletin fort intéressant. Les congrès d'architectes français, qu'elle a inaugurés en 1873, viennent de lui entreprendre une seconde série de publications sous le titre d'*Annales*, qui doivent comprendre et les comptes rendus des séances et des mémoires séparés. Le premier volume, qui vient de paraître chez M. Ducher, se rapporte au Congrès de 1873. Voici sommairement le sujet des principales lectures :

Première partie d'un mémoire de M. Hermant sur la responsabilité des architectes.

Réponses à un questionnaire sur les meilleures conditions des concours publics.

Discours de M César Daly sur les rapports qui existent entre l'archéologie monumentale et l'architecture contemporaine et sur les ressources que fournit à l'histoire générale des civilisations l'étude philosophique de l'histoire de l'architecture.

Un rapport de M. Ruprich-Robert sur les Arènes de Paris, accompagné d'excellentes planches. Il est très-regrettable qu'elles n'aient pas été conservées, sous forme de *square*, et les exagérations d'un certain nombre de leurs défenseurs, qui les trataient d'admirables, alors qu'elles étaient seulement intéressantes, n'ont pas été sans leur nuire. Le travail, ferme et très-judicieux, de M. Ruprich-Robert en conservera du moins le souvenir de la façon la plus précise et la plus exacte.

Une étude très-compétente de M. Davioud sur les salles de spectacle en France et en Italie dans les temps modernes, avec seize plans. Le travail de M. Davioud expose successivement les raisons de la forme primitive du carré long, sorti des salles ou des cours antérieurement construites et seulement appropriées, et ensuite le développement et les mérites, au point de vue, soit de la meilleure vue, soit de la meilleure acoustique musicale, des formes demi-circulaires, en arc, en fer à cheval, ou en ellipse avec rétrécissement du côté de la scène.

Les mémoires qui terminent le volume sont :

Une Notice de M. de Conchy sur Victor Baltard (1805-1874);

Une étude archéologique de M. Charles Lucas sur l'architecte Caius Matius et sur le temple de l'Honneur et de la Vertu à Rome ;

Enfin, une très-curieuse Notice de M. Eugène Millet sur la vie de Chalgrin, à propos d'une lettre relative à un modèle de l'église Saint-Philippe-du-Roule.

On voit que ce volume renferme d'excellents travaux, et l'on ne saurait trop désirer que le volume suivant, qui doit se rapporter au Congrès de 1874, ne tarde pas à paraître.

A. DE M.

—

Le *Journal officiel*, 4 février: La porte de Crémone, par M. E. Bergerat.

— 15 février : L'Exposition du Cercle de l'Union artistique, par le même.

*Journal des Débats*, 7 février : Fondation d'un Palais des Beaux-Arts, par M. Georges Berger.

— 12 février : L'Exposition du Cercle de l'Union artistique, par Ad. Viollet-le-Duc.

*Paris à l'eau-forte*, 6 février : Une cellule de Mazas, eau-forte de M. Cattelain.

*La France*, 14 février : L'exposition du Cercle de l'Union artistique, par M. Marius Vachen.

*Revue des Deux-Mondes*, 15 février : Les maîtres d'autrefois. Belgique. Hollande. IV. L'Ecole hollandaise. Ruysdaël et Cuyp, par M. Eugène Fromentin. — La peinture de batailles. — Le nouveau tableau de M. Meissonier et l'Exposition des œuvres de Pils, par M. Henry Houssaye.

*La Fédération artistique*, 4 février: Exposition du Cercle artistique d'Anvers.

*L'Indépendance belge*, 14 février: L'Exposition de l'œuvre de Rubens, projetée pour 1877.

*Athenæum*, 5 février : Exposition générale d'aquarelles, à la Dudley-Gallery.

— 12 février : Nouvelles de Rome, par R. L.

*Academy*, 5 février : La Dudley-Gallery, par W.-M. Rossetti. — Royal Academy. Septième Exposition d'hiver de maitres anciens (5e article), par Sidney Colvin. — Récentes découvertes à Olympic, par C.-F. Newton. — Notes sur la collection Castellani, par A.-S. Murray.

— 12 février : La Galerie-Dudley, deuxième article, par M. W. Rossetti ; l'Exposition de l'Institut des beaux-arts de Glasgow, par Stewart Robertson : la *Royal Academy*. Septième exposition d'hiver des maîtres anciens ; sixième et dernier article, par Sidney Colvin.

*L'Illustrazione Italiana*, 22 janvier : Vue d'un édifice construit à Milan pour la crémation des morts. — 6 février : Moutons, tableau de M. Michetti. — Châsse de l'église de Saint-François, à Assise. — Statue de G. Mazzini, par Monteverde (Dessins).

— 13 février : Portrait du Pérugin, d'après lui-même. — Vues de Pérouse. — « Laissez venir à moi les petits enfants », tableau de P. Piatti à l'Exposition de Rome.

*Journal de la Jeunesse*, 168e livraison. — Texte par Mmes Colomb, Henriette Loreau, H. de la Blanchère, Belin de Launay et Marie Maréchal. Dessins de A. Marie, Bellel, Chassevent, etc.

*Le Tour du Monde*, 789e livraison. — Texte : La Conquête blanche (Californie), par M. William Hepworth Dixon, 1875. — Texte et dessins inédits. — Douze dessins de E. Riou, Th. Weber, J. Moynet, H. Clerjet, etc.

Bureaux à la librairie Hachette et Ce, boulevard Saint-Germain, 79, à Paris.

## LA REDDITION DE BRÉDA

GRAVURE DE LAGUILLERMIE, D'APRÈS VÉLASQUEZ

La *Gazette des Beaux-Arts* peut offrir à tous ses abonnés de 1876 qui lui en feront la demande, un exemplaire de cette estampe au prix de 15 fr. au lieu de 30. (Prix de l'Éditeur.)

Les épreuves seront expédiées sans frais aux abonnés de province, sur leur demande, et délivrées aux abonnés de Paris dans les bureaux de la *Gazette des Beaux-Arts*.

Les abonnés de l'Etranger sont priés de faire prendre leur exemplaire par un libraire ou commissionnaire de Paris.

## TABLEAUX ANCIENS ET MODERNES

PAR

*Rombouts, Troyon, Coignet, Humbert, Héda, Van Kopp, Van der Kabel Wachsmut, Garzon, Kapelle, Griff, Bruggen, Vignon, Vien, Mlle Greuze, Jeaurat.*

Formant la collection de M. B***

HOTEL DROUOT, SALLE No 4,

Le lundi 21 février 1876, à 2 h.

Par le ministère de Me Mulon, commissaire-priseur, 55, rue de Rivoli,

Assisté de M. Horsin-Déon, peintre-expert, rue des Moulins, 15.

*Exposition publique*, le dimanche 20 février 1876, de 1 heure à 5 heures.

# PORCELAINES ANCIENNES
### DE LA CHINE, DU JAPON ET DE SAXE

—

Grands et beaux vases en porcelaine de Chine dite coquille d'œuf. Potiches, cornets, bols, plats, assiettes, tasses et soucoupes. Groupes et figurines en Saxe, faïence, verrerie de Bohême et de Venise, bronzes Louis XV et Louis XVI. Meubles incrustés et en vieux laque. Beaux cabinets en laque, bahuts, chaises, etc., etc. Cuirs de Cordoue. Etoffes.
Le tout appartenant à MM. Spyer fils, d'Amsterdam.

### VENTE

HOTEL DROUOT, SALLES Nᵒˢ 8 et 9
**Les lundi 21, mardi 22, mercredi 23, jeudi 24 et vendredi 25 février 1876,**
à l heure et demie précise.

Par le ministère de **Mᵉ Charles Pillet**, commissaire-priseur, 10 rue de la Grange-Batelière.

*Exposition publique,* le dimanche 20 février 1876, de 1 h. à 5 heures.

---

# BEAUX DESSINS ET AQUARELLES
## ANCIENS ET MODERNES
### ÉCOLE ANCIENNE
Boucher, Greuze, Lantara, Pater, Saint-Aubin, Tiepolo, etc.
### ÉCOLE MODERNE
Baron Bonington, L. Brown, de Cock, Daumier, Detaille, Fortuny, Ch. Jacque, Meissonier, Millet, Th. Rousseau, Troyon, Vollon, etc., etc.,
Dépendant de la
**COLLECTION DU PRINCE S***
VENTE, HOTEL DROUOT, SALLE Nᵒ 8,
**Le lundi 28 février 1876, à deux heures.**
Par le ministère de **Mᵉ Charles Pillet**, commissaire-priseur, 10, rue de la Grange-Batelière,
Assisté de **M. Féral**, peintre-expert, faubourg Montmartre, 54,
CHEZ LESQUELS SE TROUVE LE CATALOGUE.
### EXPOSITIONS :
*Particulière,* | *Publique,*
samedi 26 février 1876 ; | le dimanche 27 février, de 1 heure à 5 heures.

---

## DIRECTION DE VENTES PUBLIQUES
### FRÉDÉRIC REITLINGER
EXPERT EN TABLEAUX MODERNES
*1, rue de Navarin.*

---

# AUX VIEUX GOBELINS
**TAPISSERIES ANCIENNES, RÉPARATION.** Rue Lafayette, 27.

---

## COLLECTION
de feu M. **Camille Marcille**

# TABLEAUX ET DESSINS
### PAR

| | |
|---|---|
| CHARDIN | MARILHAT |
| BOUCHER | RIGAUD |
| CLOUET JANET | TOUR (DE LA) |
| DECAMPS | WATTEAU |
| FRAGONARD | LE SODOMA |
| GÉRICAULT | FRA ANGELICO |
| GREUZE | MANTEGNA |
| INGRES | VAN DYCK |
| LANCRET | RUBENS |
| LARGILLIÈRE | VELASQUEZ |
| PRUD'HON | ZURBARAN, ETC. |

## MINIATURES, OBJETS D'ART
*Première vente :*
HOTEL DROUOT, SALLE Nᵒ 8,
**Les lundi 6 & mardi 7 mars 1876, à 2 heures.**

### EXPOSITIONS :
*Particulière,* | *Publique,*
Samedi 4 mars 1876 ; | le dimanche 5 mars, de 1 heure à 5 heures.

*Deuxième vente :*
HOTEL DROUOT, SALLE Nᵒ 3,
**Les mercredi 8 et jeudi 9 mars, à 2 heures.**
Exposition, le mardi 7 mars, de 1 à 5 heures.

**Mᵉ Charles Pillet**, commissaire-priseur, rue de la Grange-Batelière, 10,
Assisté de **M. Féral**, peintre-expert, faubourg Montmartre, 54,
**M. Charles Mannheim**, expert, rue Saint-Georges, 7,
CHEZ LESQUELS SE TROUVE LE CATALOGUE.

---

## COLLECTION
### DE

# TABLEAUX ANCIENS
### DES
**Écoles hollandaise et flamande**
### ET DES
# Tableaux Modernes
*Provenant du cabinet de M. PAUL TESSE*
Dont la vente aura lieu,
HOTEL DROUOT, SALLE Nᵒ 8,
**Le samedi 11 mars 1876, à deux heures.**
Par le ministère de **Mᵉ Charles Pillet**, commissaire-priseur, 10, rue de la Grange-Batelière,
Assisté de **M. Féral**, expert, faubourg Montmartre, 64,
CHEZ LESQUELS SE TROUVE LE CATALOGUE.

### EXPOSITIONS :
*Particulière,* | *Publique,*
Jeudi 9 mars 1876 ; | le vendredi 10 mars de 1 heure à 5 heures.

COLLECTION
DE
**M. LE CH<sup>r</sup> J. DE LISSINGEN**
DE VIENNE

# TABLEAUX DE 1<sup>er</sup> ORDRE

PAR

| | |
|---|---|
| BACKHUYSEN | OSTADE (Adrien) |
| BEGA (Corneille) | OSTADE (Isaac) |
| BERCHEM (Nicolas) | REMBRANDT |
| BRAUWER (Adrien) | RUYSDAEL (Jacques) |
| CAMPHUYSEN | RUYSDAEL (Salomon) |
| CAPPELLE (J.-Vander) | TÉNIERS (David) |
| GOYEN (Van) | VELDE ( W. Van de) |
| HALS (Frans) | VERSPRONCK (Corn.) |
| HOOCH (Pieter de) | WITT (Emm. de) |
| KONINCK (Ph. de) | WOUWERMAN (Phil.) |
| NEER (Van der) | WYNANTS (Jean) |

Composant la

REMARQUABLE COLLECTION DE

**M. le chevalier J. DE LISSINGEN**

Provenant en partie des collections
VAN BRIENEN, DE MORNY, DELESSERT,
PÉREIRE, G'SELL, TARDIEU, etc.

**M<sup>e</sup> Charles Pillet,** | **M. Féral,** peintre,
COMMISSAIRE - PRISEUR, | EXPERT,
10, r. Grange-Batelière. | faubg. Montmartre, 54.

VENTE, HOTEL DROUOT, SALLES N<sup>os</sup> 8 ET 9,
Le jeudi 16 mars 1876, à 2 h.

CHEZ LESQUELS SE DÉLIVRE LA NOTICE

Prix du catalogue illustré : 10 francs.

EXPOSITIONS :

Particulière : | Publique :
le mardi 14 mars, | mercredi 15 mars,
de 1 heure à 5 heures.

---

# TABLEAUX ANCIENS ET MODERNES

Œuvres remarquables
DE
Pierre Codde, Dirck Hals, Th. de Keiser,
I. Ostade, J. Ruysdaël

ÉCOLE MODERNE
Decamps — Gérôme — Pettenkofen.

**Dépendant de la collection de M. SCHARF
de Vienne**

VENTE, HOTEL DROUOT, SALLE N° 1,
Le Samedi 18 mars 1876, à trois heures.

Par le ministère de **M<sup>e</sup> Charles Pillet**, commissaire-priseur, r. de la Grange-Batelière, 10,

Assisté de **M. Féral**, peintre-expert, faubourg Montmartre, 54.

CHEZ LESQUELS SE DISTRIBUE LE CATALOGUE.

Exposition les jeudi 16 et vendredi 17 mars
1876, de 1 h. à 5 heures.

---

COLLECTION.
de feu M.

# S. VAN WALCHREN VAN WADENOYEN

DE
Nimmerdor (Hollande).

## TABLEAUX
des
## PRINCIPAUX MAITRES
de
L'ÉCOLE MODERNE

VENTE, HOTEL DROUOT, SALLES N<sup>os</sup> 8 ET 9,
Les lundi 24 et mardi 25 avril 1876
à 2 heures 1/2 précises.

**M<sup>e</sup> Charles Pillet,** | **M. Durand-Ruel,**
COMMISSAIRE - PRISEUR, | EXPERT,
10, r. Grange-Batelière. | 16, rue Laffitte.

Avec le concours de

**M. Francis Petit**
rue St-Georges, 7,

CHEZ LESQUELS SE DISTRIBUE LE CATALOGUE

EXPOSITIONS :

particulière, | publique,
Le samedi 22 avril 1876. | Le dimanche 23 avril

---

COLLECTION
de feu M.

# ED. L. JACOBSON

DE
La Haye.

## TABLEAUX
des
## PRINCIPAUX MAITRES
de
L'ÉCOLE MODERNE

VENTE, HOTEL DROUOT, SALLES N<sup>os</sup> 8 ET 9,
Les vendredi 28 & samedi 29 avril,
à 3 heures.

**M<sup>e</sup> Charles Pillet,** | **M. Durand-Ruel,**
COMMISSAIRE - PRISEUR, | EXPERT.
10, r. Grange-Batelière. | rue Laffitte, 16 ;

Avec le concours de

**M. Francis Petit**
7, rue Saint-Georges.

CHEZ LESQUELS SE DISTRIBUE LE CATALOGUE.

EXPOSITIONS :

Particulière : | Publique :
le mercredi 26 avril, | le jeudi 27 avril 1876,
De 1 à 5 heures.

No 9. — 1876.　　BUREAUX, 3, RUE LAFFITTE.　　26 février.

## LA
# CHRONIQUE DES ARTS
## ET DE LA CURIOSITÉ

### SUPPLÉMENT A LA *GAZETTE DES BEAUX-ARTS*

#### PARAISSANT LE SAMEDI MATIN

*Les abonnés à une année entière de la* Gazette des Beaux-Arts *reçoivent gratuitement*
*la* Chronique des Arts et de la Curiosité.

#### PARIS ET DÉPARTEMENTS :

Un an. . . . . . . . . . . 12 fr.　|　Six mois. . . . . . . . . . . 8 fr.

## CONCOURS ET EXPOSITIONS

—

### Salon de 1876

#### AVIS

Le directeur des Beaux-Arts a l'honneur de rappeler à MM. les artistes les principales dispositions du règlement de l'Exposition des beaux-arts de 1876.

Art. 1er. L'Exposition des ouvrages des artistes vivants aura lieu au Palais des Champs-Elysées du 1er mai au 20 juin 1876. Elle sera ouverte aux productions des artistes français et étrangers.

Les ouvrages de peinture, architecture, gravure, devront être déposés du 8 au 20 mars inclusivement, de dix heures à quatre heures ; le 20 mars, ils seront reçus jusqu'à six heures du soir.

Les ouvrages de sculpture, dans leur forme définitive, devront être déposés du 8 mars au 5 avril, de dix heures à quatre heures ; le 5 avril, ils seront reçus jusqu'à six heures du soir.

Aucun sursis ne sera accordé, pour quelque motif que ce soit. En conséquence, toute demande de sursis sera considérée comme non avenue, et laissée dès lors sans réponse.

Art. 16. Sont électeurs tous les artistes, exposants ou non, remplissant l'une des conditions suivantes : membres de l'Institut ou décorés de la Légion d'honneur pour leurs œuvres, ou ayant obtenu soit une médaille ou le prix du Salon aux précédentes expositions, soit le grand prix de Rome.

Art. 17. Le vote des noms à désigner pour le jury aura lieu le 23 mars, de dix heures du matin à cinq heures du soir.

MM. les sculpteurs, bien qu'autorisés exceptionnellement, par suite de l'occupation partielle du Palais, à déposer leurs œuvres jusqu'au 5 avril, devront toutefois voter le 23 mars, en même temps que les autres sections, pour la composition du jury.

—

Le jury d'architecture de l'Ecole des beaux-arts a, dans sa séance de lundi, jugé le concours **Rougevin**.

Le sujet du concours de cette année était : « Un catafalque pour un grand artiste. »

Le jury a décerné le 1er prix à M. Navarre, élève de M. Coquart ; le 2e prix à M. Adrien Chancel, élève de M. Moyaux, et six premières mentions à MM. Abel Chancel, élève de M.s Moyaux, Thibeau, Lemaire, Gauthier, Catenacci et Blanchard, élèves de M. Coquart.

—

L'Académie des beaux-arts, dans sa séance de samedi 19 février, a désigné comme jurés adjoints, pour prendre part aux divers jugements du concours au grand **prix de Rome** (peinture), MM. Blanc, Bonnat, Cot, Henner, Laurens (Paul), Lefebvre (Jules) et Maillard.

—

La direction des beaux-arts rappelle aux intéressés que les dessins pour le concours du **prix de Sèvres** de 1876 doivent être déposés avant quatre heures du soir, le 1er mars, au secrétariat de l'École des beaux-arts.

—

On écrit de **Philadelphie** au journal le *Temps* que la Commission du centenaire, s'écartant des errements européens, ne délivrera point des médailles à titre de récompense, mais seulement des diplômes motivés et signés par les membres du jury international.

COLLECTION

DE

## M. LE CHr J. DE LISSINGEN

DE VIENNE

# TABLEAUX DE 1er ORDRE

PAR

| | |
|---|---|
| BACKHUYSEN | OSTADE (Adrien) |
| BEGA (Corneille) | OSTADE (Isaac) |
| BERCHEM (Nicolas) | REMBRANDT |
| BRAUWER (Adrien) | RUYSDAEL (Jacques) |
| CAMPHUYSEN | RUYSDAEL (Salomon) |
| CAPPELLE (J.-Vander) | TÉNIERS (David) |
| GOYEN (Van) | VELDE ( W. Van de) |
| HALS (Frans) | VERSPRONCK (Corn.) |
| HOOCH (Pieter de) | WITT (Emm. de) |
| KONINCK (Ph. de) | WOUWERMAN (Phil.) |
| NEER (Van der) | WYNANTS (Jean) |

Composant la

REMARQUABLE COLLECTION DE

## M. lé chevalier J. DE LISSINGEN

Provenant en partie des collections
VAN BRIENEN, DE MORNY, DELESSERT,
PEREIRE, G'SELL, TARDIEU, etc.

**Me Charles Pillet,** | **M. Féral,** peintre,
COMMISSAIRE - PRISEUR, | EXPERT,
10, r. Grange-Batelière. | faubg. Montmartre, 54.

VENTE, HOTEL DROUOT, SALLES Nos 8 et 9,
Le jeudi 16 mars 1876, à 2 h.

CHEZ LESQUELS SE DÉLIVRE LA NOTICE
*Prix du catalogue illustré : 10 francs.*

EXPOSITIONS :

*Particulière :* | *Publique :*
le mardi 14 mars, | mercredi 15 mars,
de 1 heure à 5 heures.

---

# TABLEAUX ANCIENS ET MODERNES

### Œuvres remarquables

DE

Pierre Codde, Dirck Hals, Th. de Keiser,
I. Ostade, J. Ruysdaël

ÉCOLE MODERNE

Decamps — Gérôme — Pettenkofen.

## Dépendant de la collection de M. SCHARF
de Vienne

VENTE, HOTEL DROUOT, SALLE N° 1,
Le Samedi 18 mars 1876, à trois heures.

Par le ministère de **Me Charles Pillet,** com-
missaire-priseur, r. de la Grange-Batelière, 10,
Assisté de **M. Féral,** peintre-expert, fau-
bourg Montmartre, 54.

CHEZ LESQUELS SE DISTRIBUE LE CATALOGUE.

*Exposition* les jeudi 16 et vendredi 17 mars
1876, de 1 h. à 5 heures.

---

COLLECTION

de feu M.

# S. VAN WALCHREN VAN WADENOYEN

DÉ

Nimmerdor (Hollande).

## TABLEAUX

des

### PRINCIPAUX MAITRES

de

L'ÉCOLE MODERNE

VENTE, HOTEL DROUOT, SALLES Nos 8 ET 9,

Les lundi 24 et mardi 25 avril 1876
à 2 heures 1/2 précises.

**Me Charles Pillet,** | **M. Durand-Ruel,**
COMMISSAIRE - PRISEUR, | EXPERT,
10, r. Grange-Batelière. | 16, rue Laffitte.

Avec le concours de

## M. Francis Petit
rue St-Georges, 7,

CHEZ LESQUELS SE DISTRIBUE LE CATALOGUE.

EXPOSITIONS :

*particulière,* | *publique,*
Le samedi 22 avril 1876. | Le dimanche 23 avril

---

COLLECTION

de feu M.

# ED. L. JACOBSON

DE

La Haye.

## TABLEAUX

des

### PRINCIPAUX MAITRES

de

L'ÉCOLE MODERNE

VENTE, HOTEL DROUOT, SALLES Nos 8 ET 9,
Les vendredi 28 & samedi 29 avril,
à 3 heures.

**Me Charles Pillet,** | **M. Durand-Ruel,**
COMMISSAIRE - PRISEUR, | EXPERT.
10, r. Grange-Batelière. | rue Laffitte, 16 ;

Avec le concours de

## M. Francis Petit
7, rue Saint-Georges.

CHEZ LESQUELS SE DISTRIBUE LE CATALOGUE.

EXPOSITIONS :

*Particulière :* | *Publique :*
le mercredi 26 avril, | le jeudi 27 avril 1876,
De 1 à 5 heures.

---

Paris. — Imp. F. DEBONS et Cᵉ, rue du Croissant, 16.     *Le Rédacteur en chef, gérant :* LOUIS GONSE.

Nᵒ 9. — 1876.                BUREAUX, 3, RUE LAFFITTE.                26 février.

# LA
# CHRONIQUE DES ARTS

## ET DE LA CURIOSITÉ

### SUPPLÉMENT A LA *GAZETTE DES BEAUX-ARTS*

PARAISSANT LE SAMEDI MATIN

*Les abonnés à une année entière de la* Gazette des Beaux-Arts *reçoivent gratuitement*
*la* Chronique des Arts et de la Curiosité.

PARIS ET DÉPARTEMENTS :

Un an. . . . . . . . . . . . 12 fr.  |  Six mois. . . . . . . . . . . 8 fr.

## CONCOURS ET EXPOSITIONS

—

### Salon de 1876

#### AVIS

Le directeur des Beaux-Arts a l'honneur de
rappeler à MM. les artistes les principales dis-
positions du règlement de l'Exposition des
beaux-arts de 1876.

Art. 1ᵉʳ. L'Exposition des ouvrages des ar-
tistes vivants aura lieu au Palais des Champs-
Elysées du 1ᵉʳ mai au 20 juin 1876. Elle sera
ouverte aux productions des artistes français
et étrangers.

Les ouvrages de peinture, architecture, gra-
vure, devront être déposés du 8 au 20 mars
inclusivement, de dix heures à quatre heures ;
le 20 mars, ils seront reçus jusqu'à six heures
du soir.

Les ouvrages de sculpture, dans leur forme
définitive, devront être déposés du 8 mars au
5 avril, de dix heures à quatre heures ; le
5 avril, ils seront reçus jusqu'à six heures
du soir.

Aucun sursis ne sera accordé, pour quelque
motif que ce soit. En conséquence, toute de-
mande de sursis sera considérée comme non
avenue, et laissée dès lors sans réponse.

Art. 16. Sont électeurs tous les artistes,
exposants ou non, remplissant l'une des con-
ditions suivantes : membres de l'Institut ou
décorés de la Légion d'honneur pour leurs
œuvres, ou ayant obtenu soit une médaille
ou le prix du Salon aux précédentes exposi-
tions, soit le grand prix de Rome.

Art. 17. Le vote des noms à désigner pour
le jury aura lieu le 23 mars, de dix heures du
matin à cinq heures du soir.

MM. les sculpteurs, bien qu'autorisés excep-
tionnellement, par suite de l'occupation par-
tielle du Palais, à déposer leurs œuvres jus-
qu'au 5 avril, devront toutefois voter le 23
mars, en même temps que les autres sections,
pour la composition du jury.

—

Le jury d'architecture de l'Ecole des beaux-
arts a, dans sa séance de lundi, jugé le con-
cours **Rougevin**.

Le sujet du concours de cette an née était :
« Un catafalque pour un grand artiste. »

Le jury a décerné le 1ᵉʳ prix à M. Nava rre,
élève de M. Coquart; le 2ᵉ prix à M. Adrien
Chancel, élève de M. Moyaux, et six première
mentions à MM. Abel Chancel, élève de M.s
Moyaux, Thibeau, Lemaire, Gauthier, Cate-
nacci et Blanchard, élèves de M. Coquart.

—

L'Académie des beaux-arts, dans sa séance
de samedi 19 février, a désigné comme jurés
adjoints, pour prendre part aux divers juge-
ments du concours au grand **prix de Rome**
(peinture), MM. Blanc, Bonnat, Cot, Henner,
Laurens (Paul), Lefebvre (Jules) et Maillard.

—

La direction des beaux-arts rappelle aux in-
téressés que les dessins pour le concours du
**prix de Sèvres** de 1876 doivent être dépo-
sés avant quatre heures du soir, le 1ᵉʳ mars,
au secrétariat de l'École des beaux-arts.

—

On écrit de **Philadelphie** au journal *le
Temps* que la Commission du centenaire,
s'écartant des errements européens, ne déli-
vrera point des médailles à titre de récom-
pense, mais seulement des diplômes motivés
et signés par les membres du jury interna-
tional.

## LES FOUILLES D'OLYMPIE.

—

Nous avons donné, dans la *Chronique* du 22 janvier (n° 4, p. 26), la traduction du premier rapport de M. Ernest Curtius, sur les fouilles faites à Olympie, aux frais du gouvernement allemand, par MM. Hirschfeld et Botticher. Nous publions aujourd'hui le second et le troisième rapport de M. Curtius, insérés dans le *Reichs-Anzeiger* du 29 janvier et du 10 février.

### DEUXIÈME RAPPORT.

« Depuis la publication du rapport précédent (Voyez le *Reichs-Anzeiger* du 5 janvier), nous avons reçu de nouvelles communications du 30 décembre, du 6 et du 13 janvier de cette année. La continuation des travaux devant la façade et la façade ouest du temple a permis de reconnaître que l'on trouve les antiquités des deux côtés à une même profondeur, dès que l'on atteint la terre noire, après avoir traversé la couche de sable. L'épaisseur de cette couche est loin d'être partout la même. A l'endroit où l'on a découvert le *Dieu-Fleuve* et le *Conducteur du char*, elle mesure deux mètres, tandis qu'elle en a déjà trois là où a été dégagée la *Victoire*. Même proportion dans les fouilles de la façade occidentale ; dans un rayon de 8 à 90 pas, du côté sud du temple, elle a environ 2 m. 70, et à quelque quarante pas plus loin, elle comporte déjà 4 m. 50. Le sol antique paraît donc avoir formé une pente assez doucement inclinée depuis le temple jusqu'à l'Alphée. Quant à la couche de terre noire toute mêlée de briques, on n'en a pas encore déterminé l'épaisseur.

« Voici ce que nous avons à ajouter à propos des découvertes précédemment signalées. Le piédestal triangulaire de la *Victoire*, composé de cinq blocs, a été dégagé tout entier. Une esquisse de la figure, qui nous a été envoyée, montre qu'une ceinture de bronze avait été ajustée sur le marbre. On a retrouvé dans le voisinage de cette statue quelques débris de bronze, entre autres un fragment orné de feuilles. La partie inférieure du corps du *Fleuve* couché est enveloppée d'une épaisse draperie ; le buste dressé s'appuie sur le bras gauche, et l'une des joues de la tête, tournée de côté, pose sur la main droite. Les bras sont cassés, mais la tête barbue, qui a une expression douce et méditative, est, jusque dans les plus petits détails, aussi fraiche et aussi intacte que si elle sortait de la main même du sculpteur. Sous la figure se sont trouvés de nombreux fragments de bronze, entre autres des morceaux considérables d'un objet rond et doré qui était peut-être un bouclier.

« La troisième figure, plus grande que nature, que nous avons appelée la *Conducteur du char*, est complète jusqu'à la tête ; elle est accroupie, appuyée sur le bras droit, le genou gauche faisant saillie ; le manteau qui tombe de l'épaule gauche sert de soutien à la figure. La négligence avec laquelle est traité tout un côté du corps fait reconnaître que la figure était placée à la droite de

Jupiter, à gauche pour le spectateur, et très en avant des chevaux. Les surfaces, comme en général pour toutes les figures du fronton oriental, n'ont presque pas souffert ; le mouvement est naturel et vif. Dans le seul morceau qu'on ait encore retrouvé du fronton occidental, on a reconnu, après le nettoyage, une figure d'homme d'un mouvement très-animé ; c'est donc un Lapithe, et il faut corriger dans ce sens la première indication donnée.

« En fait d'objets nouveaux, on a trouvé, le 29 décembre, un torse viril, tourné vers la droite, les deux bras étendus en avant avec un effort marqué ; c'est probablement le conducteur du char, qui était à la gauche de Jupiter (à droite du spectateur) ; le modelé du nu est ici aussi vrai et aussi beau que les deux autres figures, et doit à la nature du mouvement indiqué une puissance d'effet toute particulière.

« Un second morceau, qui a été trouvé au commencement de janvier, c'est la partie inférieure d'une figure virile couchée, de grandeur naturelle, étendue de droite à gauche ; le travail montre qu'elle a été exécutée pour être vue par devant et de bas en haut.

« Enfin, l'on a aussi dégagé la statue qui était indiquée dans le premier rapport comme gisant sous le torse viril. C'est une figure colossale de femme, brisée en deux pièces, vêtue d'un long péplos, traitée dans un style archaïque, qui rappelle tout à fait celui de la célèbre Vesta Justiniani ; seulement, le travail est ici beaucoup plus vivant et plus fin. On a aussi retrouvé la base qui a dû porter cette statue. Elle est quadrangulaire par derrière, arrondie en demi-cercle par devant. La statue avait le dos appuyé contre un mur ; c'est un remarquable travail d'un caractère archaïque. La tête et les bras manquent encore. Aussi doit-on surseoir à toutes conjectures sur le nom à donner à cette figure ; c'était certainement une figure votive, voilà tout ce qu'on peut en dire.

« En approfondissant les tranchées de l'ouest, on a trouvé de nombreux restes de l'édifice dorique déjà mentionné, ainsi que neuf plaques de bronze carrées, d'épaisseurs différentes, qui portent le symbole de la foudre et le nom de Zeus, plaques dans lesquelles il faut voir, selon toute apparence, des poids (elles ont 15, 30, 60 drachmes de poids attique). Dans le même endroit, on a encore rencontré des tombeaux d'où l'on a tiré des armes de bronze, divers ustensiles, des clochettes, ainsi que des monnaies grecques et romaines et des poteries couvertes d'un vernis noir.

« Tels sont, en résumé, les fruits du travail de ces trois dernières semaines, d'où il faut déduire, en dehors des dimanches et des trois jours de fêtes grecques, un jour de grande pluie. »

—

### TROISIÈME RAPPORT

« Le dernier rapport de MM. le docteur Hirschfeld et Botticher s'étend jusqu'au 27 janvier. Du côté de la façade orientale, on a commencé à mettre à découvert le second degré du temple. Du côté de l'ouest on creuse de plus en plus le terrain dans la direction du temple, de manière à atteindre là aussi le niveau primitif du sol. Les morceaux, qui ont été mis à jour dans la dernière

semaine sont de trois espèces : monuments épigraphiques, petites antiquités disséminées dans la terre, œuvres de sculpture et piédestaux de statues.

« Parmi les monuments épigraphiques, d'importance capitale, est une plaque de bronze presque intacte, haute de 0,55, large de 0.24, trouvée le 21 janvier au sud de l'angle sud-ouest du temple. Elle est surmontée d'un fronton et encadrée de deux pilastres corinthiens. Sur cette table est gravée une inscription de quarante lignes, dont aucune lettre ne manque ; au bas de la table sont trois tenons au moyen desquels elle était implantée dans un socle en pierre. L'inscription est rédigée en dialecte Éléen, et contient un acte dressé par les Hellanodiques, et décernant à Damocratès de Ténédos, célèbre athlète et olympionique que nous connaissons déjà par Pausanias et par Élien, les titres de proxène et de bienfaiteur d'Élis. Les symboles de Ténédos, la grappe de raisin et la hache à deux tranchants, sont représentés dans le tympan du fronton.

« Une seconde inscription remarquable a été trouvée le 26 à 10 mètres à l'est de l'angle sud-est du temple, sur un bloc de marbre encastré dans un mur d'époque postérieure. Sur la face exposée à la vue se lit, en caractères archaïques, le nom d'un artiste argien, qui, puisqu'il ne manque que la première lettre, ne peut être autre que celui d'Ageladas, le maitre auprès duquel Phidias, Polyclète et Myron ont étudié.

« Une troisième inscription est gravée sur une pointe de lance en bronze. C'était une lance votive consacrée, d'après l'inscription, par les habitants de Méthana à la suite d'un combat contre les Lacédémoniens.

« Ce morceau appartient déjà à la catégorie des petites antiquités éparses dans le sol, qui ont été trouvées dans les déblais en avant du côté ouest du temple. Parmi ces petites antiquités se trouvent notamment des armes, pointes de lances, feuilles de métal, clous, morceaux de bronze doré, débris de vases en bronze, bandes de bronze finement décorées, diverses petites figures d'animaux, enfin poids en bronze. On a déjà trouvé une douzaine de ces poids, et entre autres un pesant 220 grammes et que l'on a marqué comme non valable au moyen d'un clou enfoncé au travers.

« Disons encore quelques mots sur les sculptures trouvées dans la dernière semaine.

« En avant de la façade ouest, jusqu'à présent il n'est venu au jour que de petits fragments de sculpture. Parmi les plus intéressants, il faut compter quelques têtes de lion en marbre qui appartenaient au larmier du temple. En fait de statues de bronze on n'a trouvé que quelques membres brisés.

« Du côté est ont été découvertes les trois sculptures mentionnées dans le rapport précédent. De ces sculptures, l'une est une figure d'homme âgé debout ; la seconde est couchée, les genoux couverts d'une draperie. Il est évident que ces marbres appartenaient à un groupe placé très-haut et dont le côté postérieur n'était pas visible.

« Ces deux figures ont été trouvées près de la Victoire. En cet endroit on a découvert jusqu'à présent, à une petite distance l'une de l'autre, six restes de statues.

« Immédiatement au sud de ce point est venu au jour le fragment d'un colosse qui, du milieu du haut de la cuisse jusqu'au bas des mollets, mesure 0,62.

« En avant de la deuxième colonne de la façade est, en comptant à partir du nord, se montrent deux grandes bases, l'une en pierre calcaire et d'un fin profil, l'autre en brique et dont le revêtement a disparu.

« Le 25, on a trouvé, à la hauteur du deuxième degré du temple, à l'angle sud-est, un petit, mais instructif fragment de métope ; ce fragment représente Hercule qui rapporte le sanglier d'Erymanthe vivant et épouvante Eurysthée en le lui présentant. C'est cette métope même que Pausanias mentionne en premier lieu. Il a donc commencé par le côté sud sa tournée autour du temple. »

Il n'est peut-être pas inutile de résumer, en les groupant méthodiquement, les renseignements un peu confus et tout à fait sommaires donnés par ces trois rapports. C'est ce que nous allons essayer de faire, en demandant d'avance au lecteur d'excuser les erreurs que nous pouvons commettre.

*Temple de Jupiter Olympien.*

*Fronton est*, sculpté par Pæonios de Mendé. Sujet : *Jupiter jugeant le combat de Pélops et d'Œnomaos.* — Au centre, Jupiter ; à sa droite, Œnomaos, ayant auprès de lui Stéropé, et auquel le cocher Myrtilos et deux esclaves amènent son char ; à l'angle du tympan, le fleuve Kladéos couché ; à sa gauche, Pélops, Hippodamie, le char, deux serviteurs et, à l'extrémité du tympan, le fleuve Alphée.
Trouvailles faites jusqu'à présent : le torse de Jupiter ; le corps (moins les bras) et la tête du Kladéos ; le corps complet (moins la tête) d'un des conducteurs de chars, probablement Myrtilos ; le torse d'un homme debout, peut-être le cocher de Pélops ; la partie inférieure du corps de l'Alphée. Tous ces fragments sont en bon état de conservation.
*Fronton ouest*, sculpté par Alcamènes, d'Athènes. Sujet : *Le Combat des Centaures et des Lapithes aux noces de Pirithoüs.*
Trouvailles faites jusqu'à présent : le corps d'un des Lapithes, très-détérioré par la pluie et le vent salé de la mer.
*Frise.* — Un fragment d'une des métopes, représentant Hercule rapportant à Eurysthée le sanglier de l'Erymanthe.

*Monuments votifs placés en avant du temple.*

Trouvailles faites jusqu'à présent : Une statue archaïque de femme, brisée en deux, la tête et les bras manquants, dont l'identification n'est pas encore possible ; la base d'une statue faite par Ageladas d'Argos, sculpteur célèbre de la fin du VIe siècle ; enfin la base et deux grands fragments composant le corps tout entier (moins la tête et les bras) de la Victoire, en marbre, faite par Pæonios pour les Messéniens de Naupacte, et mentionnée avec détails par Pausanias (L. V., ch. xxvi). L'*Athenæum* a reçu d'un de ses correspondants, et publié, dans le numéro du 29 janvier, l'inscrip-

tion gravée sur le piédestal de cette dernière statue. La voici :

ΜΕΣΣΑΝΙΟΙΚΑΙΝΑΥΠΑΚΤΙΟΙΑΝΕΘ
[ΕΝΔΙΙ
ΟΛΥΜΠΙΟΙΔΕΚΑΤΑΝΑΠΟΤΩΜΠΟΛ
[ΕΜΙΩΝ
ΠΑΙΩΝΙΟΣΕΠΟΙΗΣΕΜΕΝΔΑΙΟΣ
ΚΑΙΤΑΚΡΩΤΗΡΙΑΠΟΙΩΝΕΠΙΤΟΝΝΑ
[ΟΝΕΝΙΚΑ

« Les Messéniens et les Naupactiens ont consacré cette statue à Jupiter Olympien comme dîme du butin enlevé aux ennemis. Pœonios de Mendé l'a faite, et a été vainqueur en faisant les Acrotères placés au-dessus du temple. »

Nous continuerons à tenir les lecteurs de la *Chronique* au courant de ces importantes découvertes, en attendant que nous ayons assez de documents pour pouvoir faire sur Olympie une étude d'ensemble.

O. RAYET.

---

## NOUVELLES

—

.*. La mort de M. Ambroise-Firmin-Didot a causé dans le public des regrets unanimes. Le chef de cette grande maison d'imprimerie et de librairie dont la réputation est séculaire a droit à mieux qu'une simple notice nécrologique. Nous publierons prochainement un article où seront examinés les mérites du bibliophile et les rares qualités de l'homme dont nous déplorons vivement la perte.

.*. Une souscription est ouverte à Dijon pour élever une statue au musicien Rameau. Cette statue n'est pas mise au concours. M. Guillaume, directeur de l'Ecole des beaux-arts, ancien élève de l'Ecole des beaux-arts de Dijon, a offert de se charger gratuitement de l'exécution.

.*. Le *Mémorial de Lille* annonce que l'on vient de découvrir dans l'église de Lannoy un tableau de Van Dyck. Voici à quelle occasion :
Un propriétaire de Lannoy avait fait don à l'église de cette ville d'une grotte en rocaille dont l'inauguration devait avoir lieu dimanche prochain.
Cette nouvelle installation fit penser à utiliser un vieux tableau enroulé sur lui-même et remisé depuis nombre d'années dans un coin du clocher.
On fut frappé de la beauté du coloris, et par un nettoyage sommaire on se convainquit bientôt que cette toile était de la plus grande valeur.
L'un des directeurs du musée de Lille, consulté, confirma ce jugement.

.*. Les fouilles que l'on poursuit avec succès dans la Sablonnière de Fère-en-Tardenois viennent d'amener la découverte de la sépulture d'un Gaulois inhumé sur son char.

M. Moreau a retrouvé les principales pièces du véhicule, les roues, les boulons, les crochets, les anneaux et des espèces d'attelles qui avaient résisté à l'action du temps.

La fosse n'avait conservé aucun vestige humain, et cependant, elle n'avait pas été violée, car on retrouvait à la place qu'ils occupaient le jour de l'inhumation, les vases, armes et ornements dont on avait entouré le défunt ; à la tête, un groupe de six grands vases en terre, sur lesquels on aperçoit des ornements burinés extérieurement ; sur les épaules, une fibule en fer ; à la ceinture, un poignard, plus trois autres vases en état.

L'un d'eux rappelle la forme des verres à vin de champagne. On recueillait aussi aux pieds une framée ou pointe de lance en fer, de 0m,30 de longueur, parfaitement conservée, ayant encore dans sa douille un fragment du bois de la hampe.

.*. Une exposition Watteau, ouverte à Bethnal-Green, fait connaître le maître, comme peintre de genre, sous des faces beaucoup plus diverses que ne le faisaient soupçonner les œuvres connues de sa palette ou les gravures prises d'après celles-ci. Il s'agit d'à peu près 70 dessins au crayon rouge ou noir, ou les deux tons mélangés, exposés par Miss James, leur possesseur.

.*. On écrit de Constantinople que des travaux de restauration faits récemment à la mosquée Kachrije (mosquée du sang), autrefois l'église de la Vierge à la campagne, y ont mis à découvert des fresques dans une niche. Le gouvernement veillera à la conservation de ces fresques, nouvel ornement de la petite église, déjà riche en peintures et en mosaïques.

---

LA SALLE DE LECTURE

## A la Bibliothèque nationale

—

Le *Journal officiel* du 21 février publie le rapport que notre collaborateur, M. Paul Chéron, bibliothécaire à la Bibliothèque nationale, vient d'adresser à l'administrateur général de cet établissement, sur les divers services de la salle publique de lecture, depuis son ouverture.

M. Chéron constate l'importance croissante du mouvement des lecteurs, et la transformation opérée depuis quelque temps dans la composition du public et dans les goûts qu'il manifeste. Les romans sont à peu près abandonnés et les demandes se reportent soit sur des ouvrages de science vulgarisée, soit sur des livres d'histoire, et surtout sur les récits de voyages. La salle de lecture devient, en réalité, une salle de travail où les élèves des hautes classes des lycées et beaucoup d'étudiants viennent chercher des éléments de travail. Le savant bibliothécaire s'efforce de donner satisfaction aux besoins de ces travailleurs sé-

rieux en proposant l'acquisition d'ouvrages classiques dont l'achat est souvent trop dispendieux pour des jeunes gens.

Il annonce, d'autre part, qu'il faudra bientôt refaire les catalogues; très-souvent consultés, ces auxiliaires indispensables se détériorent rapidement; leur remplacement est de toute nécessité.

Nous regrettons de ne pouvoir nous étendre plus longuement sur cet intéressant rapport, et nous engageons nos lecteurs à le parcourir dans le *Journal officiel*; toutes les personnes qui s'occupent de livres, les éditeurs surtout, y peuvent trouver d'utiles enseignements.

A. DE L.

### LA CHAIRE DE SAINT PIERRE

Nous avons publié, dans notre avant-dernier numéro, un article relatif à la chaire de saint Pierre ; nous croyons que nos lecteurs liront avec intérêt les lignes que dom Guéranger a consacrées à cette chaire dans sa *Sainte Cécile* (édition Didot) :

. . . . . . . . . . . . . . . . .

« L'augmentation du nombre des fidèles avait engagé Pierre à fixer désormais dans la ville de Rome même le centre de son action. Le cimetière Ostrianum était trop éloigné, et ne pouvait plus suffire aux réunions des chrétiens. Le motif qui avait porté l'apôtre à revêtir successivement Linus et Clétus du caractère épiscopal, pour les rendre capables de partager les sollicitudes d'une Eglise dont l'extension était sans limites, amenait naturellement à multiplier les lieux d'assemblée. La résidence particulière de Pierre était donc fixée au Viminal ; c'est là que fut désormais établie la Chaire mystérieuse, symbole de puissance et de vérité. Le siège auguste que l'on vénérait dans les arceaux de l'hypogée Ostrien ne fut pas cependant déplacée. Pierre visitait encore ce berceau de l'Eglise romaine, et, plus d'une fois sans doute, il y aura exercé les fonctions saintes.

Une seconde chaire, exprimant le même mystère que la première, fut dressée chez les Cornélie, et cette chaire a traversé les siècles.

Le Christ a voulu que ce signe visible de l'autorité doctrinale de son Vicaire eût aussi sa part d'immortalité. Cet humble siège a toute une histoire : on le suit de siècle en siècle dans les documents de l'Eglise romaine. Tertullien atteste formellement son existence dans son livre *De Præscriptionibus*. L'auteur du poème contre Marcion, au IIIe siècle; saint Optat de Milève, au IVe; saint Ennodius de Pavie, au Ve; le Missel Gothico-Gallican, au VIe, forment une chaîne indestructible de témoignages qui certifient la perpétuité de sa conservation. On sait par d'autres documents, également sûrs, que saint Damase le plaça dans le baptistère qu'il construisit pour la basilique vaticane; que, durant de longs siècles,

il servit à l'intronisation des papes ; enfin qu'on l'exposait sur l'autel dans la fête commémorative qui lui était consacrée, le 22 février de chaque année. Ce jour est désigné sous le nom de *Natale Petri de Cathedra*, sur le célèbre calendrier du IVe siècle, de l'almanach de Furcus Dionysius Philocalus, conservé à la bibliothèque impériale de Vienne.

En 1663, Alexandre VII renferma la chaire de saint Pierre dans le colossal et somptueux monument qu'il fit exécuter par le vieux Beruni, et qui décore l'abside de la basilique Vaticane. Elle a enfin revu la lumière, par l'ordre de Pie IX, qui, dans l'année 1867, centenaire du martyre de saint Pierre, l'a fait exposer aux regards et à la vénération des fidèles.

Des idées inexactes s'étaient accréditées sur ce précieux témoin du séjour du prince des apôtres dans Rome. On se souvenait que ce siège était décoré d'ornements en ivoire, et on était incliné à y voir la chaire curule de Pudens, qui en aurait fait hommage à son hôte apostolique. L'étude du monument, accompli avec autant de respect que de précision, a donné les résultats suivants : La chaire de saint Pierre était en bois de chêne, ainsi qu'il est aisé d'en juger aujourd'hui par les pièces principales de la charpente primitive, telles que les quatre gros pieds, qui demeurent conservés à leur place, et portent la trace des pieux larcins que les fidèles y ont faits à plusieurs époques, enlevant des éclats pour les conserver comme reliques. La Chaire est munie, sur les côtés, de deux anneaux où l'on passait des bâtons pour la transporter ; ce qui se rapporte parfaitement au témoignage de saint Ennodius, qui l'appelle *Sedes gestatoria*. Le dossier et les panneaux du siège ont été renouvelés, à une époque postérieure, en bois d'acacia de couleur sombre ; une rangée d'arcades à jour forme ce dossier, et est surmontée d'un tympan triangulaire de même bois.

Des ornements d'ivoire ont été adaptés au devant et au dossier de la chaire, mais seulement dans les parties qui sont en acacia. Ceux qui couvrent le panneau de devant sont divisés en trois rangs superposés, contenant chacun six plaques d'ivoire, sur lesquelles ont été gravés divers sujets, entre autres les Travaux d'Hercule. Quelques-unes de ces plaques sont posées à faux, et l'on reconnaît aisément que leur emploi a eu lieu, dans un but d'ornementation, à l'époque où l'on adaptait les restes de l'antiquité aux objets que l'on voulait décorer, aux châsses de reliques, aux . missels, etc., dans les VIIIe et IXe siècles. Les ivoires qui décorent le dossier correspondent son architecture et semblent fabriqués exprès. Ce sont de longues bandes sculptées en relief, et représentant des combats d'animaux, de centaures et d'hommes. Le centre de la ligne horizontale du tympan est occupé par la figure d'un prince couronné, ayant le globe et le sceptre. Les traits et la tenue annoncent un empereur carlovingien. C'est ainsi que le monument primitif porte jusque dans ses décorations, plus ou moins intelligentes, les témoignages de la vénération des siècles qu'il a traversés. »

## Commerce et fabrication d'antiques.

—

En Orient, surtout dans l'Egypte et dans la Syrie, le commerce des antiquités, telles que statuettes de divinités païennes en bronze ou en pierre, armes, vases d'argile ou de verre, inscriptions sur papyrus ou sur pierre, momies, sarcophages, médailles, etc., a pris dans ces derniers temps beaucoup d'extension. Le développement est dû à la multiplicité des relations entre l'Orient et l'Occident, à l'accroissement du nombre des touristes et au goût plus prononcé de ces derniers, pour les découvertes et les objets d'archéologie, goût stimulé par la publicité donnée de nos jours aux travaux des sociétés savantes et des académies.

Mais cette passion pour les antiques a fait naître une industrie qui, pour n'être pas nouvelle, n'en est pas plus recommandable : c'est celle de la fabrication d'objets soi-disant antiques. Pour suffire à la demande, des marchands peu scrupuleux n'ont pas craint, dit la *Monatsschrift für den Orient*, organe du musée oriental établi à Vienne (Autriche) ; ces marchands n'ont pas craint d'établir des ateliers pour la confection d'objets qui n'ont d'antique que l'apparence.

Dans ces ateliers clandestins, des vases d'argile, des statuettes, des dieux égyptiens ou phéniciens, des pierres avec inscriptions hébraïques, samaritaines, grecques, etc.; des médailles portant des caractères hébreux, confiques, etc., ont été imitées à s'y méprendre. A l'aide de divers procédés on leur a donné un air antique qui les fait passer pour des objets plusieurs fois séculaires. Tels sont, par exemple, les anciens *schekel* arabes en argent du temps des Macchabées et les demi-schekels en cuivre de l'époque du siège et de la destruction de Jérusalem par Titus, fort recherchés des archéologues et des amateurs, et dont plus d'une contrefaçon a circulé comme authentique.

Les fabricateurs de ces antiques sont très-habiles. Au moyen d'un liquide usité en Egypte et en Syrie, ils parviennent à donner au bronze, à l'argile, au marbre, la patine la plus trompeuse. En différentes villes d'Orient, notamment à Alexandrie, au Caire, à Beyrout et à Jérusalem, ces fabricants entretiennent des agents ou pour ainsi dire des commissionnaires. Il y a également beaucoup de Bédouins et de Fellahs, répandus dans le pays, qui sont en relation d'affaires avec les susdits industriels.

Les agents en question se chargent du placement de ce *vieux-neuf*, qu'ils vont enterrer en certains endroits, lesquels ne sont connus que d'eux seuls et dont ils ont bien soin de marquer exactement l'emplacement par quelque signe imperceptible quelconque, pour pouvoir les reconnaître. Cette œuvre ténébreuse accomplie, ils guettent l'étranger, le *Frangi* (Européen) ; ils s'attachent surtout aux *Inglesi* (Anglais), qu'ils supposent plus curieux, plus friands que d'autres de ces objets d'antiquités. Alors se passe une scène, toujours la même et

à laquelle les étrangers se laissent volontiers prendre. Ce sont des supplications sans fin de la part du fabricant ou de son agent pour engager les Bédouins ou les Fellahs à faire des fouilles. Enfin, grâce à un bakschisch, ou pourboire, on parvient à vaincre leur résistance. Il s'écoule quelque temps avant qu'ils se mettent à la besogne, soi-disant avec une grande peine. D'abord, ils font semblant de ne rien trouver, jusqu'à ce qu'après beaucoup d'efforts simulés ils parviennent au trésor caché, que l'étranger est trop heureux de payer souvent fort cher.

Au dire du journal autrichien, l'Angleterre et l'Allemagne sont pleines de ces antiquités qui ont à peine un an d'existence.

Quelques membres de la société anglaise bien connue, la *Palestine Exploration Fund Society*, qui ont fait d'heureuses fouilles en Palestine, ont réussi à découvrir et à démasquer quelques-uns de ces falsificateurs. A côté du nom de ces Anglais, le journal cite avec éloge celui de M. Clermont-Ganneau, l'orientaliste français qui a mis sur la trace de toute une bande de ces trafiquants déloyaux.

———

## NOTES SUR LA CHINE

### LA PEINTURE

S'il faut en croire les fins connaisseurs de l'empire du Milieu, la peinture chinoise serait de nos jours en pleine décadence, et c'est vers les premiers siècles de notre ère, sous les dynasties des Han, des Tsin, des Tang et des Song qu'elle aurait atteint son plus haut degré de perfection. Cela ne veut pas dire que les artistes anciens, dont les noms sont restés dans la mémoire des amateurs chinois, aient su peindre d'une façon plus correcte et plus savante que ceux qui existent aujourd'hui. Le clair-obscur, le modelé, les lois de la perspective, étaient tout aussi absents de leurs œuvres que des œuvres modernes, mais leur dessin avait, paraît-il, plus de finesse, leur touche plus de légèreté, leur coloris plus de fraîcheur.

Au siècle de l'empereur Kang-si, qui fut le contemporain de Louis XIV, on put croire un instant que la grande peinture chinoise allait prendre une nouvelle direction et subir l'influence de l'art européen, ce fut le contraire qui arriva ; les peintres d'Europe, que l'Empereur retenait à sa cour, ne surent pas braver le goût public, et, au lieu de réagir contre lui, ils s'efforcèrent d'imiter l'art chinois. Ils surpassèrent bientôt leurs modèles et obtinrent de grands succès : ils furent comblés d'honneurs, mais la peinture chinoise demeura ce qu'elle avait été. Une anecdote, encore fameuse aujourd'hui à Pékin, laisse voir à quel point de vue futile et étroit le talent de ces peintres étrangers était apprécié. L'un d'eux demanda un jour au souverain la faveur d'être admis à faire le portrait de l'impératrice. Kang-si accorda gracieusement la permission à la condition que l'impératrice ne poserait pas. Le peintre objecta que n'ayant jamais eu l'honneur d'apercevoir la souveraine, il lui semblait impossible de reproduire ses traits.

— S'il vous suffit seulement de l'apercevoir, dit

l'empereur, placez-vous derrière ce treillis doré, elle va traverser la galerie, regardez bien et tâchez de vous souvenir.

L'impératrice passa en effet et l'artiste regarda de tous ses yeux ; il se mit aussitôt à l'œuvre et quelques jours après il présentait le portrait à l'empereur.

— Il est d'une ressemblance parfaite, dit Kang-si après l'avoir considéré attentivement, mais pourquoi avez-vous placé ce petit signe brun sur la joue de mon épouse ? — Je n'ai fait que copier mon illustre modèle, dit le peintre, ce signe embellit la joue de l'impératrice ! — Vous vous trompez, comment n'aurais-je jamais vu ce signe ? — J'ose affirmer qu'il existe.

On fit venir l'impératrice : le grain de beauté existait en effet à la place même où l'artiste l'avait placé dans le portrait.

— Vraiment, dit Kang-si, vous êtes le plus grand peintre de l'empire, un seul coup d'œil vous a suffi pour voir ce qui échappait à mes yeux depuis plusieurs années. Et le peintre européen fut comblé de nouvelles faveurs.

Le premier principe de l'art pittoresque en Chine est celui-ci : « Il faut représenter les objets tels qu'ils sont, et non pas tels qu'ils paraissent être. » C'est en vertu de ce principe, et non pas comme on le croit d'ordinaire, par simple ignorance, que le clair-obscur, les raccourcis, la perspective, sont bannis des œuvres chinoises. La peinture est ainsi réduite à un simple coloriage, et n'est presque plus un art. Le peintre chinois est, d'ailleurs, plutôt un marchand qu'un artiste ; le rez-de-chaussée de la maison qu'il habite est la boutique où l'on débite les œuvres fabriquées chez lui ; au premier étage de jeunes rapins, déjà habiles, travaillent continuellement pour le compte du maître, dont l'atelier est situé au dernier étage de la maison. Il n'existe rien d'analogue à notre peinture à l'huile. La peinture à l'eau ou à la colle est seule employée par les Chinois ; elle est exécutée sur soie, sur vélin et le plus souvent sur cette matière fragile, que nous nommons papier de riz. Ce papier est fabriqué avec la moelle de l'arbre à pain, ou bien avec celle d'une sorte de roseau, et le plus communément avec des tiges de jeunes bambous ramollies par un long séjour dans l'eau, puis broyées dans des mortiers de pierre. Ce papier doit sa consistance et sa blancheur à une solution d'alun et de colle de poisson.

C'est au premier étage de la maison que se tiennent d'ordinaire les jeunes peintres, dans une grande salle bien éclairée ; le plus profond silence règne dans cet atelier. Assis devant de larges tables, les manches un peu relevées, la natte roulée autour de la tête, les artistes, courbés sur leur ouvrage, travaillent avec la plus minutieuse attention. Ils choisissent d'abord une feuille de papier de riz sans aucun défaut et passent sur elle un léger lavis d'alun pour la rendre plus apte à recevoir la couleur. Ils tracent ensuite le dessin, qui le plus souvent n'est autre chose qu'un décalque rendu très-facile par l'extrême transparence du papier. Chaque artiste a près de lui une collection d'esquisses imprimées dans laquelle il peut puiser à son aise. Tout ce dont on peut avoir besoin pour faire un tableau a été prévu par ces ingénieux recueils : arbres, rochers, lacs, montagnes, maisons, mandarins, oiseaux, poissons,

quadrupèdes, rien n'y manque. Lorsque la composition est indiquée au trait, le peintre broie ses couleurs avec le plus grand soin, les délaye dans l'eau, y ajoute de l'alun et un peu de colle, et commence à colorer le dessin ; les pinceaux dont il se sert sont d'une extrême finesse : quelques-uns fabriqués avec des moustaches de rat sont plus particulièrement recherchés. L'artiste tient son pinceau perpendiculairement, de façon à ce qu'il forme un angle droit avec le papier ; c'est dans cette attitude, d'ailleurs, que les Chinois écrivent ; il se sert de deux pinceaux à la fois, l'un tenu perpendiculairement, l'autre horizontalement. Le premier de ces pinceaux, seul imbibé de couleur, la dépose en points presque imperceptibles sur le papier, et, par une manœuvre rapide et d'une adresse extraordinaire, le second pinceau étend et estompe la gouttelette coloriée. Lorsqu'il peint les carnations, l'artiste pose la couleur de l'autre côté du papier, dont la transparence adoucit le ton.

(*A suivre.*)

(*Journal officiel.*)      F. CHAULNES.

## VENTES PROCHAINES

### COLLECTION C. MARCILLE.

Il n'est personne, dans le monde des arts, qui ne connaisse, au moins de réputation, les collections de MM. Marcille. Par suite du décès de l'un d'eux, M. Camille Marcille, le sympathique et très-regretté conservateur du musée de Chartres, la collection de tableaux et dessins qui leur appartenait, et qui avait été formée en grande partie par M. Marcille père, un des amateurs les plus érudits et les plus distingués de son temps, va être mise aux enchères du 6 au 9 mars prochain.

Tout ce que l'Ecole française du xviii⁰ siècle a produit de plus fin, de plus gracieux, de plus charmant s'y trouve réuni : Watteau, Fragonard, Lancret, Greuze y paraissent dans toute leur séduisante splendeur. Puis viennent : Janet-Clouet, Rigaud, Largillière, Lesueur, Desportes, Hubert-Robert, Géricault, Marilhat, etc., etc., et enfin Prud'hon, qui est là, on peut le dire, dans son temple, car il est inutile de rappeler avec quel pieux dévouement MM. Marcille père et fils se sont consacrés à sa gloire.

Ne pouvant entrer ici dans les détails, nous nous bornerons à la nomenclature des principaux tableaux de cette collection ; elle suffira, et au delà, pour signaler l'importance aux amateurs : de Watteau, *Femme debout inclinée vers un enfant* ; le *Dîner en plein air*, de Lancret ; le *Réveil, Psyché, Concert, Diane et Vénus, Jupiter, Vénus et Neptune*, de Boucher ; le *Garçon cabaretier* et l'*Ecureuse*, de Chardin, deux merveilles, à la suite desquelles se placent : le *Dessinateur*, l'*Amusement utile* et plusieurs nature-morte ; de Fragonard : la *Fuite à dessein, Groupe d'enfants*, les *Premières caresses du jour, Bouquetière* ; de Greuze : l'*Autel de l'Amour, Portrait de femme, Tête de jeune fille* ; de Prud'hon : l'*Innocence préfère l'Amour à la Richesse, Joseph et la femme de Putiphar* ; le *Roi de Rome*, la *duchesse de Polignac*, M^me *de Bornier*, trois beaux portraits ;

en dehors de l'Ecole française : une sublime *Pietà* du Sodoma; l'*Enlèvement d'Hippodamie*, par Rubens ; des *Anges* de Fiesole; un *Christ* de Mantegna; *Sainte-Lucie*, de Zurbaran; une *Marine*, de Van Goyen. Parmi les dessins : *Aurore* et *Deux Amours*, par Boucher; *Têtes de jeunes filles*, par Greuze, *Qu'en dit l'abbé?* de Fragonard ; des portraits de Latour; l'*Enlèvement de Psyché par les amours* et l'*Automne*, pour ne citer que ces deux-là. dans la nombreuse série des dessins de Prud'hon.

La vente aura lieu du lundi 6 mars au jeudi 9, salles 8 et 3, par les soins de M° Charles Pillet, assisté de MM. Féral et Mannheim, experts. Exposition les samedi 4, dimanche 5 et mardi 7 mars.

### TABLEAUX ANCIENS.

Mercredi, prochain, 1ᵉʳ mars, vente à l'hôtel Drouot. salle 8, d'une collection très-importante de tableaux provenant, la plupart, de collections célèbres, telles que les collections Pommersfelden, Salamanca, marquis Hasting, Meffre, Fau, Van Praet, ete. On y trouvera entre autres : *Europe et ses compagnes*, charmante composition de Boucher; le *Baptême de l'eunuque*, par Claude Lorrain ; un intérieur de forêt, par Old-Crome ; une fine production de D. de Heens, *le Déjeuner;* un beau portrait du comte de Toulouse, par de Troy ; une *Vue de Nimègue* (1643), une des œuvres capitales de Van Goyen ; la *Petite boudeuse*, tableau tout rempli d'un charme naïf et enfantin, par Greuze ; la *Fête de Bucentaure*, par Guardi ; Portrait de la duchesse de Portsmouth, par Pierre Mignard ; la *Vierge et l'Enfant*, par Murillo ; deux chefs-d'œuvre de Paret-d'Alcazar, ce maître charmant et si rare ; un Prud'hon, un Rigaud, un Ruysdaël ; la *Vision de saint Ignace*, par Rubens ; la *Métairie*, de Zorg ; le *Moerdyck*, par S. de Vlieger ; des Wœnix, des Taunay, un Thomas Wyck, etc., etc. Exposition mardi, 29 février. M° Charles Pillet, commissaire-priseur, M. Féral, expert.

## BIBLIOGRAPHIE

—

*Notes artistiques sur Alger*, par John Pradier, in-8° de 74 pages. Imprimerie de Ladevèze et Bouillé, à Tours. 1875.

Une cinquantaine de jeunes indigènes dessinent chaque année, d'après la bosse, au collège arabe d'Alger, concurremment avec environ deux cents élèves européens du lycée, à ce que nous apprend M. John Pradier, attaché à la direction des beaux-arts, dans les *Notes* qu'il a publiées au retour d'une mission d'art en Algérie.

D'autres cours sont établis pour ses membres seuls par la Société des beaux-arts, qui semble exercer une certaine action comme Académie enseignante, et comme centre de conservation.

C'est elle, en effet qui, en même temps que les œuvres ou les choses qu'elle possède en propre et qui, pour la plupart, lui ont été données, expose les toiles envoyées par la métropole. Ces toiles ne peuvent trouver place

en effet dans le local de la bibliothèque-musée, ancienne maison moresque, où les livres sont déjà trop à l'étroit.

M. John Pradier donne le catalogue de ces envois ainsi que celui des plus belles antiques découvertes dans le pays. et il émet le vœu que tout soit réuni dans un local appartenant à l'Etat et bâti pour sa destination. Il faudrait faire plus, ce nous semble, et créer une organisation qui manque en Algérie pour la conservation des antiquités, fort remarquables plus la plupart, qu'on y découvre chaque jour.

Mais avant que de pourvoir à ces nécessités il fallait les faire connaître, c'est à quoi a parfaitement réussi l'élégante plaquette de M. John Pradier.

A. D.

----

*Catalogue du Musée Fol.* — Antiquités. 2ᵉ partie : Glyptique et verrerie. Genève, 1875, in-12 de 556 pages, avec 14 planches en chromolithographie.

*Le Musée Fol.* — Choix d'intailles et de camées antiques, gemmes et pâtes, décrits par Walther Fol. Genève 1875. 1 vol. grand in-4° de 168 pages de texte et 31 planches gravées sur cuivre.

La *Gazette* a déjà parlé, dans son numéro du mois d'avril 1874, des collections nombreuses et variées que M. Fol a données à sa patrie, la ville de Genève. Les deux ouvrages dont nous annonçons aujourd'hui la publication font connaitre une partie des richesses de ce musée.

M. Fol n'était point un archéologue, et le but qu'il s'est proposé en formant ses collections n'était point un but scientifique ; ce qu'il voulait, c'était fournir aux étudiants et aux artistes de sa patrie des spécimens de tous les genres d'objets artistiques fabriqués dans l'antiquité, des documents pour l'histoire des idées religieuses chez les Grecs et les Romains. Aussi, s'est-il, dans ses acquisitions, attaché au *nombre* plus qu'à la qualité et son musée contient-il beaucoup de pièces de mince valeur, quelques-unes même d'une authenticité suspecte, et peu d'objets d'un vrai mérite.

Le même caractère se retrouve dans les deux volumes auxquels est consacrée cette notice, et leur enlève, pour les étrangers, une grande partie de l'intérêt qu'ils peuvent offrir aux Genevois mêmes. Le texte donne plus de place aux explications générales à la portée du public qu'au commentaire vraiment archéologique. Les planches, gravées d'ailleurs un peu vite, reproduisent nombre d'objets qui ne méritaient pas les honneurs du burin. A nos yeux, le musée Fol aurait infiniment plus de valeur si son fondateur avait consacré à l'acquisition d'un nombre dix fois moindre d'objets choisis les sommes considérables qu'il a dépensées pour le former; et la publication faite par la ville de Genève gagnerait beaucoup en intérêt, si elle ne contenait qu'un catalogue de quelques pages, sérieusement fait, et huit ou dix bonnes planches, au lieu de trente ordinaires. Mais au point de vue utilitaire, auquel M. Fol et ses compatriotes se sont placés, peut-être en est-il autrement : de cela, nous ne pouvons être bons juges.

L.

## VENTE DE PHOTOGRAPHIES
rue Vivienne, 49, jusqu'au 5 mars.

Vues de toute l'Italie (Sicile comprise), statues, bronzes et tableaux des différents musées, dessins des grands maitres, costumes et animaux d'après nature.

Riche collection de détails d'ornements et d'architecture classique d'après les plus remarquables monuments de Rome, Florence, Venise, etc. Etude de paysage et d'architecture rustique de la Campagne romaine, chambres et loges de Raphaël, Farnesina, Chapelle Sixtine, etc., etc. Sculptures du XIVe siècle, détails artistiques de Pérouse, Sienne, etc. ; fresques de Pompéi, sarcophages, bas-reliefs, meubles, fontaines ; photographies de décorations, plafonds, parquets, etc.

Les fresques et les tableaux des anciens maitres : Taddeo Gaddi, Cimabuë, Giotto, Masaccio, etc., etc.

Un franc la pièce ; une douzaine, dix francs.

---

## BEAUX DESSINS ET AQUARELLES
### ANCIENS ET MODERNES
#### ÉCOLE ANCIENNE
Boucher, Greuze, Lantara, Pater, Saint-Aubin, Tiepolo, etc.
#### ÉCOLE MODERNE
Baron, Bonington, L. Brown, de Cock, Daumier, Detaille, Fortuny, Ch. Jacque, Meissonier, Millet, Th. Rousseau, Troyon, Vollon, etc., etc.,

Dépendant de la
**COLLECTION DU PRINCE S***

VENTE, HOTEL DROUOT, SALLE Nº 8,
Le lundi 28 février 1876, à deux heures.

Par le ministère de Mᵉ Charles Pillet, commissaire-priseur, 10, rue de la Grange-Batelière,

Assisté de M. Féral, peintre-expert, faubourg Montmartre, 54,

CHEZ LESQUELS SE TROUVE LE CATALOGUE.

EXPOSITIONS :
*Particulière,* | *Publique,*
samedi 26 février 1876; | le dimanche 27 février,
de 1 heure à 5 heures.

---

## TABLEAUX, GRAVURES
Vente après décès de M. M. L.

HOTEL DROUOT, SALLE Nº 2,
Les 28 & 29 février 1876, à deux heures précises
*Exposition,* dimanche 27, à 2 heures. Par le ministère de Mᵉ Emile Lecocq, commissaire-priseur à Paris, rue de la Victoire, 20 ; assisté de MM. Dhios et George, experts, rue Le Peletier, 33.

---

## DIRECTION DE VENTES PUBLIQUES
**FRÉDÉRIC REITLINGER**
EXPERT EN TABLEAUX MODERNES
1, *rue de Navarin.*

---

# TABLEAUX ANCIENS
Dont plusieurs provenant
Des collections Pommersfelden, Salamanca, marquis de Hasting, Van Proët, etc.

VENTE, HOTEL DROUOT, SALLE Nº 8,
Le mercredi 1ᵉʳ mars 1876, à 3 h.

Mᵉ Charles Pillet, commissaire-priseur, rue de la Grange-Batelière, 10,

Assisté de M. Féral, peintre-expert, faubourg Montmartre, 54.

CHEZ LESQUELS SE DISTRIBUE LE CATALOGUE.

*Exposition* le mardi 29 février 1876, de 1 heure à 5 heures.

---

# BRONZES ANCIENS
### DE LA CHINE ET DU JAPON

Emaux cloisonnés, porcelaines, faïences, laques, ivoires, étoffes, bois sculptés, composant la collection de M. X***.

HOTEL DROUOT, SALLE Nº 7,
Le jeudi 2 mars 1876, à 2 heures.

Mᵉ Escribe, commissaire-priseur, 6, rue de Hanovre ;

M. L. Bloche, expert, 19, boulevard Montmartre.

*Exposition,* le mercredi 1ᵉʳ mars 1876, de 1 h. 1/2 à 5 heures 1/2.

---

# BEAUX MEUBLES
DU TEMPS DE LOUIS XVI
*en marqueterie de bois*

Et garnis de bronzes dorés provenant du château
DE LIZY-sur-OURCQ

VENTE, HOTEL DROUOT, SALLE Nº 4
Le jeudi 2 mars 1876, à 4 heures.

Mᵉ Dubourg, commissaire-priseur, rue Laffitte, 9,

Assisté de M. Charles Mannheim, expert, rue Saint-Georges, 7,

CHEZ LESQUELS SE TROUVE LE CATALOGUE.

*Exposition publique,* le mercredi 1ᵉʳ mars, de 1 h. à 5 heures, et le jeudi 2 mars, jour de la vente.

---

*Jolie Réunion*

# D'OBJETS D'ART ET DE CURIOSITÉ

Faïences italiennes, *belles porcelaines de Saxe, de la Chine et du Japon,* BEAU CABARET *en ancienne porcelaine de* CAPO DI MONTE; DEUX BELLES CHEMINÉES *Renaissance en marbre blanc,* statues et figurines en marbre,

sculptures diverses, *émaux sur or*, miniatures;
BRONZES d'ART et d'AMEUBLEMENT, porte
Louis XIII en bois sculpté, *cabinets en laque*,
meubles en bois sculpté, *cabinets italiens in-
crustés d'ivoire*, consoles et siéges en bois
sculpté, peintures, objets variés, TAPISSERIES.

VENTE, HOTEL DROUOT, SALLE N° 8,
Le vendredi 3 mars 1876, à 2 h.

Par le ministère de M° **Charles Pillet**, com-
missairo-priseur, 10, rue Grange-Batelière,

Assisté de M. **Charles Mannheim**, expert,
rue Saint-Georges, 7,

CHEZ LESQUELS SE TROUVE LE CATALOGUE

*Exposition publique*, le jeudi 2 mars, de
1 à 5 heures.

---

# TABLEAUX
### PAR

| | |
|---|---|
| DALIPHARD (Ed.) | JUNDT (Gustave) |
| DAUBIGNY (Karl) | LAPOSTOLET (Charles). |
| FEYEN-PERRIN | LEMAIRE (Louis) |
| GROISEILLIEZ (M. de) | MOUILLON |
| HANOTEAU (Hector) | POTEMONT |

Vente, Hôtel Drouot, salle n° 1,
Le samedi 4 mars 1876, à 2 heures et demie.

Par le ministère de M° **Charles Pillet**, com-
missaire-priseur, 10 rue de la Grange-Bate-
lière,

Assisté de M. **Féral**, peintre-expert, fau-
bourg Montmartre, 54,

CHEZ LESQUELS SE DISTRIBUE LE CATALOGUE.

*Expositions :*

| Particuliére : | Publique : |
|---|---|
| le jeudi 2 mars 1876, | le vendredi 3 mars, |
| de 1 h. à 5 heures. | |

---

## COLLECTION
### de feu M. **Camille Marcille**

# TABLEAUX ET DESSINS
### PAR

| | |
|---|---|
| CHARDIN | MARILHAT |
| BOUCHER | RIGAUD |
| CLOUET JANET | TOUR (DE LA) |
| DECAMPS | WATTEAU |
| FRAGONARD | LE SODOMA |
| GÉRICAULT | FRA ANGELICO |
| GREUZE | MANTEGNA |
| INGRES | VAN DYCK |
| LANCRET | RUBENS |
| LARGILLIÈRE | VELASQUEZ |
| PRUD'HON | ZURBARAN, ETC. |

## MINIATURES, OBJETS D'ART

*Première rente :*

HOTEL DROUOT, SALLE N° 8,
Les lundi 6 & mardi 7 mars 1876, à 2 heures

---

*EXPOSITIONS :*

| Particuliére, | Publique, |
|---|---|
| Samedi 4 mars 1876 ; | le dimanche 5 mars, |
| de 1 heure à 5 heures. | |

*Deuxième vente :*

HOTEL DROUOT, SALLE N° 3,
Les mercredi 8 et jeudi 9 mars, à 2 heures.

Exposition, le mardi 7 mars, de 1 à 5 heures.

M° **Charles Pillet**, commissaire-priseur, rue
de la Grange-Batelière, 10,

Assisté de M. **Féral**, peintre-expert, fau-
bourg Montmartre, 54,

M. **Charles Mannheim**, expert, rue Saint-
Georges, 7,

CHEZ LESQUELS SE TROUVE LE CATALOGUE.

---

## COLLECTION
### DE

# TABLEAUX ANCIENS
### DES
### Écoles hollandaise et flamande
### ET DES
### Tableaux Modernes
*Provenant du cabinet de M. PAUL TESSE*

Dont la vente aura lieu,

HOTEL DROUOT, SALLE N° 8,
Le samedi 11 mars 1876, à deux heures.

Par le ministère de M° **Charles Pillet**, com-
missaire-priseur, 10, rue de la Grange-Bate-
lière,

Assisté de M. **Féral**, expert, faubourg Mont-
martre, 64,

CHEZ LESQUELS SE TROUVE LE CATALOGUE.

EXPOSITIONS :

| Particuliére, | Publique,. |
|---|---|
| Jeudi 9 mars 1876 ; | le vendredi 10 mars |
| de 1 heure à 5 heures. | |

---

## COLLECTION
### DE
### M. LE CHⁱ J. DE LISSINGEN
### DE VIENNE

# TABLEAUX DE 1er ORDRE
### PAR

| | |
|---|---|
| BACKHUYSEN | OSTADE (Adrien) |
| BEGA (Corneille) | OSTADE (Isaac) |
| BERCHEM (Nicolas) | REMBRANDT |
| BRAUWER (Adrien) | RUYSDAEL (Jacques) |
| CAMPHUYSEN | RUYSDAEL (Salomon) |
| CAPPELLE (J.-Vauder) | TÉNIERS (David) |
| GOYEN (Van) | VELDE ( W. Van de) |
| HALS (Frans) | VERSPRONCK (Corn.) |
| HOOCH (Pieter de) | WITT (Emm. de) |
| KONINCK (Ph. de) | WOUWERMAN (Phil.) |
| NEER (Van der) | WYNANTS (Jean) |

*Composant la*
REMARQUABLE COLLECTION DE
**M. le chevalier J. DE LISSINGEN**

Provenant en partie des collections

VAN BRIENEN, DE MORNY, DELESSERT,
PEREIRE, G'SELL, TARDIEU, etc.

| **M⁰ Charles Pillet,** | **M. Féral,** peintre, |
|---|---|
| COMMISSAIRE - PRISEUR, | EXPERT, |
| 10, r. Grange-Batelière. | faubg. Montmartre, 54. |

CHEZ LESQUELS SE DÉLIVRE LA NOTICE

VENTE, HOTEL DROUOT, SALLES Nᵒˢ 8 et 9,
**Le jeudi 16 mars 1876, à 2 h.**

*Prix du catalogue illustré :* 10 *francs.*

*EXPOSITIONS :*

| *Particulière :* | | *Publique :* |
|---|---|---|
| le mardi 14 mars, | | mercredi 15 mars, |

de 1 heure à 5 heures.

---

## TABLEAUX ANCIENS ET MODERNES

*Œuvres remarquables*
DE

Pierre Codde, Dirck Hals, Th. de Keiser,
I. Ostade, J. Ruysdaël.

ÉCOLE MODERNE

Decamps — Gérôme — Pettenkofen.

**Dépendant de la collection de M. SCHARF
de Vienne**

VENTE, HOTEL DROUOT, SALLE Nᵒ 1,
**Le Samedi 18 mars 1876, à trois heures.**

Par le ministère de **M⁰ Charles Pillet,** commissaire-priseur, r. de la Grange-Batelière, 10,

Assisté de **M. Féral,** peintre-expert, faubourg Montmartre, 54.

CHEZ LESQUELS SE DISTRIBUE LE CATALOGUE.

*Exposition* les jeudi 16 et vendredi 17 mars 1876, de 1 h. à 5 heures.

---

## COLLECTION DE M. J. H,

—

# OBJETS D'ART ET DE CURIOSITÉ

*TABLEAUX ANCIENS ET MODERNES*

TAPISSERIES

Pot à eau et cuvette en cristal de roche avec monture en or ciselé, peinture sur albâtre dans un cadre garni d'ornements en or émaillé du XVIᵉ siècle. Bijoux enrichis de pierreries, sculptures en ivoire et en terre cuite. Suite intéressante de peintures sur émail et miniatures du XVIIIᵉ siècle. Belles armes orientales. Beau brûle-parfums en émail cloisonné, porcelaines diverses.

Belles *faïences* italiennes et de Delft, faïences de Rouen, de Nevers et de Marseille.

VENTE, HOTEL DROUOT, SALLE Nᵒ 3
**Les lundi 20,mardi 21, mercredi 22 jeudi 23 mars
à deux heures.**

COMMISSAIRES-PRISEURS :

| **M⁰ Baudry,** | | **M⁰ Ch. Pillet,** |
|---|---|---|
| Nᵒ-des-Pˢ-Champs, 30; | | r. Grange-Batelᵉ, 10; |

EXPERTS :

| **M. Ch. Mannheim,** | | **MM. Dhios & George,** |
|---|---|---|
| rue Saint-Georges, 7; | | rue Le Peletier, 33 ; |

CHEZ LESQUELS SE TROUVE LE CATALOGUE

*EXPOSITIONS :*

| *Particulière :* | | *Publique :* |
|---|---|---|
| samedi 18 mars 1876, | | dimanche 19 mars, |

De 1 à 5 heures.

---

*Vente aux enchères publiques, par suite de décès,*
DE LA
## GALERIE
DE

# M. SCHNEIDER

Ancien Président du Corps législatif
Directeur-Gérant des Forges du Creuzot

### TABLEAUX DE PREMIER ORDRE
ET
### DESSINS DE MAITRES
PAR

| | |
|---|---|
| BACKHUYSEN. | VAN DER NEER. |
| BERGHEM. | OSTADE (ADRIEN). |
| BOTH. | OSTADE (ISAAC). |
| CUYP. | POTTER (PAULUS). |
| VAN DYCK. | REMBRANDT. |
| GREUZE. | RUBENS. |
| VAN DER HEYDEN. | RUYSDAEL. |
| HOBBEMA. | SNEYDERS. |
| HONDEKOETER. | STEEN (JEAN). |
| DE HOOCH (PIETER). | TÉNIERS. |
| VAN HUYSUM. | VAN DE VELDE (ADRIEN). |
| KAREL DU JARDIN. | — (WILHEM). |
| LAMBERT LOMBARD. | VELASQUEZ. |
| MABUSE. | WEENIX, |
| METSU. | WOUWERMAN. |
| MIERIS. | WYNANTS. |
| MURILLO. | |

VENTE, HOTEL DROUOT, SALLES Nᵒˢ 6, 8 et 9
**Les jeudi 6 et vendredi 7 avril 1876.**

EXPOSITIONS :

| *Particulière,* | | *Publique,* |
|---|---|---|
| les lundi 3 et mardi | | mercredi 5 avril 1876. |
| 4 avril 1876. | | |

*Le Catalogue se distribuera, à Paris, chez :*

| **M⁰ Charles Pillet,** | **M⁰ Escribe** |
|---|---|
| COMMISSAIRE - PRISEUR, | COMMISSAIRE-PRISEUR |
| 10, r. Grange-Batelière. | 6, rue de Hanovre |

**M. Haro** ✱, peintre-expert, 14, rue Visconti
et rue Bonaparte, 20.

# VENTE DE LIVRES RARES

Des manuscrits sur l'histoire, les généalogies, le blason, la noblesse; des grands ouvrages à figures, environ 2.000 volumes très-bien reliés; ouvrages de littérature et d'histoire; documents et enquêtes publiés par les ministères, et des gravures composant l'importante bibliothèque du château de Chamarande, commencée sous les marquis de Talaru, considérablement augmentée par M. le duc de Persigny et complétée dernièrement par M. le baron Arnons de Rivière.

*La vente aura lieu au château de Chamarande,*

PRÈS ÉTAMPES

**Le dimanche 27 et lundi 28 février
à midi précis.**

Par le ministère de **Mᵉ Robert**, commissaire-priseur, à Etampes, avec le concours de **Mᵉ Biest**, notaire à Paris, et avec l'assistance de **M. Ad. Labitte**, libraire.

---

# AUX VIEUX GOBELINS

TAPISSERIES ANCIENNES, RÉPARATION. Rue Laffitte, 27.

Bureau des Commissaires-priseurs, rue Salin, 9, à Reims

VILLE DE REIMS

### Vente aux enchères

# DE 60 TABLEAUX ANCIENS

Composant le cabinet de M. HERIS

Expert du Musée royal de peinture de Belgique
et amplement désignés au catalogue.

Par le ministère de **Mᵉ Depoix**, commissaire-priseur, à Reims.

SALLE BESNARD, 35, RUE BURETTE

(ancienne rue Large, à Reims.)

**Le mercredi 8 mars 1876, à midi.**

*Exposition publique*, le mardi 7 mars 1876, de 10 heures à 5 heures·

Le catalogue se distribue gratis, s'adresser· à M. Depoix, chargé de la vente.

---

## AVIS

---

# L'ŒUVRE ET LA VIE

DE

# MICHEL - ANGE

DESSINATEUR, SCULPTEUR, PEINTRE, ARCHITÉCTE ET POETE.

PAR

**MM. Charles Blanc, Eugène Guillaume,
Paul Mantz, Charles Garnier, Mézières, Anatole de Montaiglon,
Géorges Duplessis et Louis Gonse.**

En présence du succès qu'a obtenu la livraison de la *Gazette des Beaux-Arts*, consacrée à Michel-Ange, et pour répondre au désir exprimé par un grand nombre de nos abonnés, nous avons fait faire un tirage, sur papiers de luxe, de cette livraison, augmentée d'un travail de M. Georges Duplessis, sur les *Graveurs de Michel-Ange*, et de la lettre publiée antérieurement dans la Gazette par M. Louis Gonse, sur les *Fêtes du Centenaire*. En outre nous y avons intercalé quatre gravures hors texte, d'après les œuvres de Michel-Ange, qui se trouvaient dans la collection de la revue, c'est-à-dire : *La Vierge de Manchester*, burin de M. A. François, et trois fac-simile de dessins.

La publication ainsi composée forme un volume de 350 pages, d'un format un peu plus grand que celui de la *Gazette*, illustré de 100 gravures dans le texte et de 11 gravures hors texte. Elle a été tirée à 500 exemplaires numérotés, sur deux sortes de papier.

1° Ex. sur papier de Hollande de Van Gelder, gravures hors texte avant la lettre, nº 1 à 70,
2° Ex. sur papier vélin teinté, nº 1 à 430.

Le prix des exemplaires sur papier de Hollande est de 80 fr. (Il n'en reste plus que quelques exemplaires.)

Le prix des exemplaires sur papier teinté est de 45 fr.

On souscrit au bureau de la *Gazette des Beaux-Arts*.

---

Paris. — Imp· F. DEBONS et Cᵉ, rue du Croissant, 16.'     *Le Rédacteur en chef, gérant :* LOUIS GONSE.

No 10. — 1876.   BUREAUX, 3, RUE LAFFITTE.   4 mars.

LA

# CHRONIQUE DES ARTS

## ET DE LA CURIOSITÉ

### SUPPLÉMENT A LA *GAZETTE DES BEAUX-ARTS*

PARAISSANT LE SAMEDI MATIN

*Les abonnés à une année entière de la* Gazette des Beaux-Arts *reçoivent gratuitement la* Chronique des Arts et de la Curiosité.

PARIS ET DÉPARTEMENTS :

Un an. . . . . . . . . 12 fr. | Six mois. . . . . . . . . . 8 fr.

## MOUVEMENT DES ARTS

DESSINS ET AQUARELLES

(*Collection de M. le prince Soutzo*)

Vente du 28 février 1876.

Me Charles Pillet, commissaire-priseur ;

M. Féral, expert.

Bellangé (Hippolyte). Brauwer payant sa consommation au cabaret; aquarelle (1839). — 485 fr.

Bonnington. Vue prise à Windsor-Castle ; aquarelle. — 660 fr.

Charlet. L'Ecurie ; aquarelle. — 380 fr.

Dupré (Jules). L'abreuvoir ; aquarelle. — 405 fr.

Fortuny. Femme italienne vêtue à la Ciociaria ; aquarelle. — 1.005 fr.

Gavarni. « Jalouret, vous êtes un polisson !!! » aquarelle. — 500 fr.

Marcke (Em. Van). Pâturage et animaux au repos ; dessin au crayon noir, rehaussé de blanc. — 405 fr.

Millet (J.-F.). La Gardeuse d'oies ; aquarelle rehaussée de blanc. — 1.000 fr.

Raffet. Le Sergent-Major de la garde impériale ; aquarelle (vente San Donato). — 610 fr.

Troyon. Les Bûcherons ; dessin au fusain et au pastel, retouché à l'huile dans les lumières. — 1.330 fr.

Prud'hon. L'Impératrice Joséphine debout dans un parc ; dessin à l'estompe sur papier bleu, rehaussé de blanc (vente de Boiffremont). — 500 fr.

La vente de ces dessins et aquarelles a donné un total de 21.107 francs.

TABLEAUX ANCIENS.

Vente du 1er mars 1876.

Boucher. Europe et ses compagnes. — 2.050 fr.

Claude Lorrain. Le Baptême de l'eunuque (Collection Meffre). — 1.330 fr.

Crome dit Old Crome. Intérieur de forêt. — 920 fr.

De Heem. Le Déjeuner (Vente Pommersfelden). — 960 fr.

De Troy. Portrait du comte de Toulouse. — 700 fr.

Goyen (Jan Van). Nimègue. — 1.950 fr.

Greuze. Portrait de Mlle Greuze (Collection Meffre). — 1.500 fr.

Le même. La petite boudeuse. — 5.000 fr.

Le même. Le Lever. — 3.100 fr.

Guardi. La fête du Bucentaure au déclin du jour. — 3.950 fr.

Kobell. Animaux au pâturage. — 1.320 fr.

Murillo. La Vierge et l'Enfant (Vente Salamanca). — 4.000 fr.

Paret d'Alcazar. La Promenade dans le parc. (Galerie Salamanca). — 1.000 fr.

Le même. Le Marchand d'objets d'art, pendant du précédent. — 2.100 fr.

Rigaud. Portrait de l'artiste, de sa femme et de sa fille. — 2.100 fr.

Rubens. Vision de saint Ignace (Galerie Pommersfelden). — 2.000 fr.

Ruysdaël (Jacques). Le Ruisseau. — 1.020 fr.

Ruysdaël (Salomon). Rivière hollandaise. — 900 fr.

Taraval. La Volupté. — 710 fr.

Teniers le jeune et Rokes dit Zorg. La Métairie. — 1.580 fr.

Vlieger (Simon de). Le Moerdyck. — 1.700 fr.

Watteau (attribué à Antoine). L'embarquement pour Cythère. — 1.200 fr.

Weenix. Port de mer. — 1.310 fr.

Le même. Poule blanche défendant ses poussins. — 610 fr.

Cette vente a produit 57.626 francs.

## CONCOURS ET EXPOSITIONS

L'Académie des Beaux-Arts, dans sa séance de samedi 26 février, a désigné comme jurés adjoints, pour prendre part aux divers Jugements du concours au grand **prix de Rome** (sculpture), MM. Barrias, Maniglier, Millet et Saimson.

—

L'exposition de l'œuvre de **Pils** à l'Ecole des beaux-arts, quai Malaquais, qui vient de s'augmenter de quelques œuvres nouvelles de ce maitre, sera définitivement fermée demain dimanche 5 mars, à cinq heures.

—

Le jugement du **Prix de Sèvres** aura lieu le 13 mars. Il sera précédé et suivi d'une exposition publique, qui se fera à l'Ecole des Beaux-Arts, salle Melpomène, les 10, 11, 12 et 14 mars, de dix à cinq heures. Le jury est composé des membres du Conseil de perfectionnement de la manufacture nationale, auxquels sont adjoints M. Robert, administrateur de Sèvres, et M. Garnier, architecte de l'Opéra.

—

Après l'exposition annuelle du Salon, une exposition, qui promet d'être fort intéressante, sera ouverte au Palais de l'Industrie, du 10 août au 10 novembre prochain.
Elle est organisée par l'**Union centrale** des beaux-arts appliqués à l'industrie, et comprendra trois parties :
1° Ecole de dessin, comprenant les travaux des élèves des écoles de dessin de Paris et des départements (en 1869, plus de 280 écoles de dessin prirent part à cette exposition);
2° Exposition moderne des œuvres d'art composées en vue de la reproduction industrielle et des produits modernes des industries d'art ;
3° Exposition rétrospective des suites d'objets d'art décoratif des grandes époques antérieures se rapportant au costume.

—

Une exposition d'histoire artistique, analogue à celle qui a eu lieu l'année dernière à Francfort, s'ouvrira le 1er juillet à **Cologne**. Elle comprendra tout ce qui a trait à l'histoire des arts proprement dits, et spécialement des arts industriels dans les contrées du Rhin moyen et du Rhin inférieur, depuis l'antiquité jusqu'à la fin du dix-huitième siècle.
Antiquités gauloises et romaines, provenant des fouilles exécutées dans toute la région du Rhin ; travaux textiles, peintures sur émail, laques, miniatures, orfévrerie, bijouterie, horlogerie, bronzes, etc.; sculpture (marbre, albâtre, cristal de roche, etc.), mosaïques, sculpture en bois, meubles, ivoire, corne ; cérami-

répertoire le plus complet de la langue et de la littérature grecques; puis, en réimprimant le *Glossaire de Du Cange*, d'une utilité si considérable pour l'étude du moyen âge; enfin en éditant, avec une nouvelle *Encyclopédie universelle*, une nouvelle *Biographie générale*. C'est encore un grand honneur pour la maison Didot que d'avoir édité et réédité plusieurs fois, avec d'immenses augmentations, un ouvrage aussi compliqué typographiquement et d'aussi longue haleine que le *Manuel du libraire*, de Brunet.

A ces titres, M. Didot en joignait un autre qui ne sera pas moins apprécié de certaines personnes : il était grand bibliophile. Pour nous ce n'est pas son moindre mérite que d'avoir laissé, après cinquante années de recherches infatigables, une bibliothèque aussi nombreuse, aussi rare, aussi curieuse que la sienne, dans certains sens. Elle est au point de vne des manuscrits et des livres à gravures sur bois la plus riche bibliothèque particulière de la France et l'une des plus riches de l'Europe. Nous ne savons si cette admirable collection, estimée à plus d'un million, sera vendue; mais, dès maintenant, par le catalogue de toute la partie des livres à gravures sur bois, que son propriétaire en a publié, elle est appelée à rendre d'incontestables services à tous les chercheurs, à tous les historiens de l'art au quinzième et au seizième siècles. On y trouve réunis, connue en un merveilleux faisceau, tous ces rares et beaux livres imprimés à Augsbourg, à Nuremberg, à Strasbourg, à Francfort, à Bâle, à Anvers, à Paris, a Lyon, à Venise, et illustrés par les Dürer, les Schaüfelein, les Sebald Beham, les Solis, les Jost Amman, les Cranach, les Holbein, les Stimmer, les Tory, les Salomon Bernard, les Sylvius et tant d'autres maîtres qui n'ont pas pris souci de nous laisser leurs noms, mais dont les œuvres nous paraissent encore aujourd'hui si pleines de talent et d'invention.

L. G.

—— ❧ ——

## NOUVELLES

.°. Il se prépare en ce moment, pour être organisée dans la grande nef du Palais de l'Industrie, une exposition qui ne peut manquer d'avoir un grand attrait pour les Parisiens, et qui, faite, dit l'*Opinion*, sur les ordres du ministre de la guerre, est confiée aux soins de deux officiers du génie.

Il s'agit d'une exposition du siège de Paris, faite sur une échelle immense ; sur le sol, des terres rapportées représenteront la configuration des terrains dans un rayon de quatre ou cinq lieues autour de Paris; les monuments de la capitale, les fortifications avec leurs bastions et leurs canons en place, les forts ouvironnant Paris seront représentés. On verra les lieux précis où étaient installés les avant-postes des deux armées et les positions respectives occupées par les troupes pendant les combats qui se sont livrés autour de Paris.

Ce plan, qui aura 50 mètres de largeur sur 40 de hauteur, sera fait avec le plus grand soin, à l'aide de la carte de l'état-major, qui sera reproduite sur le sol avec les cours d'eau, les bois et toutes les inégalités de terrain.

Le bénéfice réalisé par les entrées sera affecté à la caisse des orphelins de la guerre.

.°. On a enlevé cette semaine, tout d'une pièce, la toiture en poivrière surmontée d'un bel épi en plomb fort artistement ouvragé, qui couronnait la tourelle hexagone située au coin de la rue de l'Ecole-de-Médecine et de la rue Larrey. Ce bijou de pierre, qui a ses titres historiques, sera transporté au Musée de Cluny et réédifié dans un coin du jardin. On a constamment montré aux touristes le grillage de cette tourelle comme les croisées du cabinet où Charlotte Corday poignarda Marat. C'est une erreur. Ce drame a eu lieu dans la maison voisine, qui doit tomber également sous le marteau des démolisseurs.

.°. M. Signol vient de terminer, à Saint-Sulpice, les grandes fresques murales du transsept gauche, dont l'exécution lui avait été confiée. Ces peintures représentent : l'une la *Résurrection* et l'autre l'*Ascension*.

.°. Le beau tableau de Pérugin, du musée de Marseille, *la Famille de la Vierge*, se détériore, dit-on, d'une manière inquiétante. Il va falloir détacher la peinture, la fixer sur un autre panneau de bois et restaurer les parties détériorées. Mais on comprend de quels soins il faut entourer d'aussi délicates opérations. Si l'on veut sauver ce chef-d'œuvre, il nous paraît indispensable qu'il soit envoyé à Paris, où l'on trouve seulement des artistes assez habiles pour entreprendre un pareil travail. Nous pourrions citer des villes de province qui ont pris ce parti et qui s'en sont bien trouvées.

.°. Le gouvernement italien vient de décider la restauration des anciennes églises de Cimitile, qui passent pour les temples chrétiens les plus anciens de l'Europe ; car elles datent du commencement du quatrième siècle, c'est-à-dire de l'époque où le culte chrétien sortait des catacombes pour se répandre en tous lieux. Cimitile est un petit village situé à 3 kilomètres de Nola, la cité campanienne où mourut l'empereur Auguste. Les églises de Cimitile sont au nombre de cinq. Les deux plus remarquables renferment des peintures murales et des sculptures du quatrième siècle.

.°. On poursuit activement, dit la *Voce della Verità*, les fouilles de Corneto-Tarquinia, à Rome; on espère retrouver dans son entier le plan de l'antique cité des Tarquins. Les travaux ont commencé dans la partie basse de la colline.

Les ruines d'une construction quadrangulaire de l'époque étrusque en pierre de taille ont déjà été rendues à la lumière du jour, ainsi que plusieurs chambres étrusques, revê-

tues à l'intérieur d'un enduit vernissé et
offrant aux regards les plus vives couleurs.

Ces chambres renfermaient les objets sui-
vants : une statuette de femme en bronze,
bien conservée, haute d'une palme ; deux
roues de quadrige; sur le quadrige, qui
n'existe plus, était probablement placée la
statuette ; un bracelet armilla, en or, d'un
travail très-fin ; un vase en argent, haut d'en-
viron 20 centimètres, d'un galbe simple et
élégant; deux fragments d'ivoire gravés, ayant
fait partie d'un coffret; deux fragments d'une
coupe faite de cet émail en verre colorié qui
se trouve souvent dans les tombes étrusques,
et servant d'ornement aux voûtes.

.ˑ. De Saint-Pétersbourg, on mande que les
travaux pour le Congrès international des
orientalistes, qui ne doit pourtant se tenir
qu'au mois de septembre prochain, sont en
pleine activité. Le Comité d'organisation a
déjà fait choix de ses membres correspondants.
Parmi ceux qui ont été nommés, nous trou-
vons le nom d'un orientaliste français, M. Ch.
Schefer, à Paris. Le gouvernement russe a
fourni au Comité, de la manière la plus libé-
rale, les ressources dont il avait besoin. Les
rapports de la Russie avec l'Orient sont mul-
tiples ; en outre les collections orientales de la
Russie sont très-riches; on peut donc s'attendre
à ce que le troisième Congrès international
des orientalistes réunis à Saint-Pétersbourg
sera d'un grand intérêt pour la science.

## NÉCROLOGIE

—

Un de nos bons peintres d'histoire. M. Charles
de **Larivière**, vient de mourir dans un âge
fort avancé.

Élève de Paul Guérin, de Girodet et du
baron Gros, M. de Larivière avait obtenu suc-
cessivement le second prix de peinture en 1819,
une médaille en 1820 et le grand prix de Rome
en 1824.

Il a exécuté pour le musée militaire de
Versailles les *Batailles d'Ascalon*, de *Mons-en-
Puelle*, de *Cocherel*, de *Castillon*, la *Prise de
Bologne* (avec M. Naigeon), l'*Assaut de Brescia*,
l'*Entrevue de François Ier et de Clément VI*
(avec M. J. Dupré), le *Siége de Malte*, le *Siége
de Dunkerque*, la *Bataille des Dunes*, l'*Entrée
des Français en Belgique*, la *Rentrée dans Paris
du prince-président en 1852*, et les portraits de
Vauban, des maréchaux Mortier, Lobau, Mou-
ton, Gérard, de Tréviso, Drouet, Bugeaud,
Rochambeau, etc.

M. de Larivière avait été décoré de la Légion
d'honneur en février 1836.

Une dépêche de Vienne annonce la mort du
sculpteur autrichien **Frantz Melnitzky**, qui
laisse plusieurs œuvres remarquables, entre
autres la statue de saint Jean dans le Johan-
nes-Kirche, à Vienne, les anges du pont Caro-
lina et le groupe *Vindobona* à la Kaiser-Brun-
nen.

## NOTES SUR LA CHINE

### LA PEINTURE

( *Suite et fin.* )

Le plus souvent, ces Jeunes peintres exécutent
une série d'aquarelles qui forment un bel album
relié en damas de soie, et racontent les phases de
la vie d'un mandarin, d'une courtisane, d'un ar-
tisan, d'un criminel. Nous en avons feuilleté plu-
sieurs qui nous ont fait assister à des scènes de
la vie officielle, privée et champêtre. On y voyait
des jeunes filles invraisemblables récolter les dé-
licates feuilles du thé du bout de leurs doigts fins
comme des griffes d'oiseaux, des dignitaires pas-
ser avec leur cortège, des condamnés marcher au
supplice, des fumeurs d'opium descendre peu à
peu de la fortune et du bonheur au dernier degré
de l'abrutissement et de la misère. Souvent aussi
ce sont des sujets mystiques qui se développent
sur les feuillets soyeux de l'album ; nous nous sou-
venons d'on ne sait quel voyage mystérieux vers
un génie supérieur, accompli par les philosophes,
dans l'illustration duquel l'artiste chinois s'était
laissé aller à toute la fantaisie, à toute l'indépen-
dance de son imagination. A la première page, les
sages, vêtus de soie et d'or, le visage épanoui et
hérissé de poils blancs, étaient assis dans un
char couleur de feu traîné par un buffle vert; de
jeunes serviteurs, qui tenaient à la main des feuil-
les de nénuphar, guidaient l'attelage à travers un
paysage orné de rochers roses et de saules argen-
tés, avec des gestes gracieux et maniérés. D'autres
personnages indiquent la route à suivre. A la page
suivante, les philosophes, renonçant à leur retraite
terrestre, étaient montés sur des paons aux plu-
mes brillantes, les mains chargées de branches
fleuries. Ils prenaient une voie aérienne. Plus
loin, ils se reposent au milieu des nuages dans un
palais de vapeur ; en attendant l'heure de repartir,
ils se donnent le plaisir de la musique, grattant
des pi-pas, frappant des tambours, soufflant dans
des flûtes, avec des mines béates et des yeux ra-
vis. Cependant, enfourchant des chameaux roses,
ornés au front d'une longue corne tortillée, des
renards blancs et des buffles aux formes absurdes,
les voyageurs se remettent en route, traversant
des plaines d'azur bordées de montagnes nuageu-
ses et de lacs limpides, ils arrivaient bientôt au
milieu d'une grande forêt. Là, ils s'arrêtaient de
nouveau, les uns préparant le thé, tandis que les
autres, assis à l'ombre, jouaient aux échecs d'un
air profondément malicieux ; enfin, accroupis sur
des hiboux et sur des cigognes, ils atteignaient le
but de leur voyage et pouvaient contempler le
grand génie qui trône au-dessus des hommes,
assis, les jambes croisées entre les ailes d'une large
chauve-souris. Les philosophes, très-satisfaits, de-
meuraient en extase au milieu des nuées.

Cet album a été composé par un artiste célèbre
sur les rives du fleuve Blanc, et il est impossible
de voir un coloris plus délicat, une plus exquise
finesse dans le trait; il semble que tandis qu'il
dessinait les mille plis du visage de ses philoso-
phes, le peintre s'appliquait à surpasser en ténuité
les plus minces fils d'une toile d'araignée suspen-

due entre deux branches de pêcher, sous sa fenôtre.

Les esquisses à l'encre de Chine, sur papier ou soie blanche, jouissent d'une vogue extraordinaire à Pékin ; elles ont eu effet un charme extrême ; légères, vaporeuses, tracées largement et d'un seul coup, el les laissent voir l'inspiration originale de l'artiste et sortent de l'ornière commune. Ce qu'elles représentent, c'est un orage qui fait ployer les arbres et chasse les nuées, un fantôme apparaissant confusément dans un tourbillon de poussière, un clair de lune, un effet de neige. On paye ces esquisses fort cher et c'est sans doute à l'une d'elles qu'il faut rapporter la singulière légende, fameuse dans les annales de la peinture chinoise, que l'on entend souvent conter :

Un peintre d'un talent hors ligne, dit cette légende, porta au mont-de-piété, dans un moment de gêne, un éventail de soie sur lequel il avait tracé un paysage nocturne : la pleine lune s'épanouissant dans le ciel de l'éventail, quelques nuages flottaient comme des voiles légers, un beau lac réfléchissait la lune et un cormoran rêvait un pied dans l'eau ; l'employé au mont-de-piété, plein d'admiration, prêta une grosse somme et le peintre s'en alla. Il revint quelque temps après pour dégager son éventail, on le lui donna.

— Vous vous trompez, dit l'artiste, ce n'est pas le mien. La pleine lune brillait sur celui que je vous ai confié, ici je ne vois qu'un mince croissant.

— C'est la vérité, dit l'employé en regardant l'éventail avec stupéfaction ; mais il fut frappé d'une inspiration soudaine. — Votre œuvre est aussi parfaite que la nature elle-même, dit-il ; revenez quand la pleine lune brillera au ciel, et l'astre de votre paysage aura repris comme elle sa rondeur.

La peinture sur porcelaine est une des branches intéressantes de l'art véritable. Depuis près de mille années, c'est dans la belle vallée de Fo-liang à King-té-tchin, la ville où l'on conserve les précieux secrets de la fabrication des porcelaines, que résident les artistes les plus habiles. Les anciens étaient supérieurs aux modernes, qui cependant ne sont pas à dédaigner. Actuellement, la décoration d'un vase est presque toujours une œuvre collective ; les peintres chinois se partagent la besogne et chacun d'eux a sa spécialité. L'un trace un filet au bord du vase, celui-ci dessine une fleur qu'un autre peint ; il y a les faiseurs de rivières et les peintres de nuages ; tel ne fait que les visages, tel autre que les mains ou les vêtements. De là une perfection extrême des détails. On peint encore sur toutes sortes de matières : sur la laque, sur des feuilles d'arbre, sur de la colle de poisson séchée ; on joint aux couleurs des étoffes, des perles, de l'or, des plumes d'oiseaux. Mais ces procédés s'éloignent de plus en plus de l'art véritable, qui n'a pas, il faut l'avouer, un grand avenir dans l'empire du Milieu. Quelques peintres s'efforcent de le faire progresser ; ils s'inclinent devant la science européenne et travaillent sous des maîtres étrangers ; mais jusqu'à présent ils ne sont arrivés qu'à perdre leur originalité native sans avoir encore su donner à leurs œuvres une réelle valeur artistique.

(*Journal officiel.*)   F. CHAULNES.

—~~~——

## BIBLIOGRAPHIE

*Journal officiel*, 21 février : La salle publique de lecture à la Bibliothèque nationale, par M. P. Chéron, bibliothécaire.

*Le Français*, 21 février : Beaux-arts. Propos archéologiques, par M. Ch. Timbal.

*Le Journal des Débats*, 1er mars : Michel-Ange, compte rendu de la publication de la *Gazette des Beaux-Arts*, par M. G. Berger.

*Revue politique et littéraire*, n° 35, 26 février : Isidore Pils, par M. Charles Bigot.

*La Gazette*, 27 février : Chronique de l'Art, par J. Lagneau-Dorcy.

*Revue des Deux-Mondes*, 1er mars : Les Maîtres d'autrefois. Belgique-Hollande. V. L'Ecole hollandaise, Frans Hals, la Ronde de nuit, par M. Eugène Fromentin.

— Impressions de voyage et d'art : IX. Souvenirs d'Auvergne, par M. Emile Montégut.

*Le Mémorial diplomatique*, 26 février : Le paysage dans l'antiquité, compte rendu des livres de M. Karl Wœrmann.

*Bulletin de l'Union centrale*, 1er mars : Les Ecoles (3e article), par M. A. Louvrier de Lajolais. — Notes sur la mosaïque, par M. Georges Berger.

*La Fédération artistique*, 18 et 25 février : Mindert Hobbema, notice sur sa vie et ses œuvres, par M. H. Héris. — La porte de Crémone. — S.-L. Verveer et X. Steifensand, notices nécrologiques.

*Le Journal des Beaux-Arts*, 16 et 29 février : Michel-Ange (suite), par M. A. Schoy. — Une maison d'artiste, M. A. Schapkens, Maestricht. — Carpeaux et Watteau. — Les Galeries de peinture de Pesth.

*Athenæum*, 19 février : Fouilles à Olympie, par A. — 26 février : nouvelles de Rome.

*Academy*, 19 février : Le portrait de Frédéric d'Urbin par Melozzo da Forli, à l'exposition des Maîtres anciens, par V. de Tivoli. — Notes archéologiques de Rome, par C. I. Hemans. — Notes de Florence, par C. W. Heath Wilson.

— 27 février : l'Exposition Pinwell, par W. M. Rossetti. — L'Exposition de l'Académie royale d'Écosse, par Frédéric Wedmore.

*Journal de la Jeunesse*, 169e et 170e liv. : Texte par Mme Colomb, Amédée Guillemin, Belin de Launay, Henry Revoil, Emma d'Erwin, Deherrypon et Saint-Paul. Dessins d'Adrien Marie, Riou, Moynel, Mesnel, Fesquot, Mathieu et Taylor.

*Le Tour du Monde*, 791e livraison : Texte : La conquête blanche (Californie), par M. William Hepworth Dixon. 1875. Texte et dessins inédits.

— Douze dessins de E. Riou, R. Rozier, E. Ronjat, A. de Bar, B. Bonnafoux, Taylor, J. Férat et P. Sellier.

Bureaux à la librairie Hachette et C°, boulevard Saint-Germain, 79, à Paris.

## VENTES PROCHAINES

—

### COLLECTION DE M. PAUL TESSE.

Une importante vente de tableaux, qui prendra certainement rang parmi les grandes ventes de la saison, est celle du cabinet de M. Paul Tesse, amateur et connaisseur émérite, d'un goût sûr et délicat, plus particulièrement épris de certains maîtres anciens et modernes, chez qui la nature est interprétée avec un sentiment profond d'exactitude et de vérité.

Parmi les chefs-d'œuvre de cette collection, on cite dans les anciens : Une *Fête hollandaise*, important et intéressant tableau de P. Codde, un maître rare ; un *Intérieur de cabaret*, vive et joyeuse peinture de Cornelis Dusart ; les *Patineurs* de Van Goyen, œuvre capitale ; les *Bords de la Meuse*, un *Village au bord de l'Yssel*, par le même, tableaux pleins de charme, d'une exécution spirituelle, habile et légère, d'une coloration fine et distinguée ; le *Castel*, par Van der Heyden et Ad. Van de Velde ; le *Ravin*, de Huysmans ; une *Marine*, de Salomon Ruysdael, pleine de vie et d'éclat ; la *Saint-Nicolas*, un chef-d'œuvre d'entrain et de gaîté, par J. Steen ; le *Berger*, par Teniers ; une merveille de Tiépolo, la *Cène* ; le *Coup de canon*, de Simon de Vlieger, tableau véritablement remarquable d'un peintre que l'on rencontre rarement.

Dans les modernes, nous citerons : Des Corot excellents, notamment le *Bouquet d'arbres*, d'une haute et mélancolique poésie, une des œuvres les plus parfaites du maître ; plusieurs Diaz, entre autres la *Forêt*, peinture de premier ordre ; trois Jules Dupré : Le *Parc de Windsor* et la *Charrette de foin*, l'un très-pittoresque, l'autre d'un puissant effet et qu'on prendrait pour un Constable ; une superbe étude de Géricault, le *Cuirassier* ; la *Bergère*, de Millet, une des meilleures productions de ce maître par sa simplicité d'exécution, son coloris sobre et vigoureux ; de Théodore Rousseau : *Fontainebleau* et les *Bûcheronnes*, peut-être ce que Rousseau a fait de plus puissant, de plus poétique, de plus original ! Enfin, quatre Troyon, le *Troupeau de Vaches* et un *Paysage*, avec figures, notamment, qui présentent une coloration fine, harmonieuse, puissante, une exécution large et d'une qualité exquise ; etc... etc...

Les tableaux de la collection de M. Paul Tesse seront exposés à l'hôtel Drouot, salle 8, jeudi et vendredi prochains, et vendus le samedi 11 mars, à trois heures, par le ministère de M. Charles Pillet, commissaire-priseur, assisté de M. Féral, expert.

M. Carlo Crippa, *marchand de photographies, rue Vivienne*, 49, *reste à Paris jusqu'à la fin du mois*.

---

### VENTE APRÈS DÉCÈS DE M. CAMBON
artiste peintre décorateur de l'Opéra

—

# LIVRES

Sur l'Architecture et les Beaux-Arts.

## TABLEAUX

### Par TROYON, DIAZ, ETC.

*Aquarelles, Gravures, Objets d'art, Anciens grés de Flandre, Armes, Porcelaines, Curiosités diverses.*

HOTEL DROUOT, SALLE N° 4,

**Le lundi 6 mars 1876, à 2 heures**

M° Maurice DELESTRE, commissaire-priseur, successeur de M. Delbergue-Cormont, rue Drouot, 23,

Assisté, pour les livres, de M. A. Aubry, libraire-expert, rue Séguier, 18,

Et pour les tableaux et curiosités, de MM. Dhios & George, experts, 33, rue Le Peletier.

*Exposition publique*, le dimanche 5 mars, de 1 à 5 heures.

---

Bureau des Commissaires-priseurs, rue Salin, 9, à Reims

VILLE DE REIMS

### Vente aux enchères

# DE 60 TABLEAUX ANCIENS

Composant le cabinet de M. HERIS

Expert du Musée royal de peinture de Belgique et amplement désignés au catalogue.

Par le ministère de M° Depoix, commissaire-priseur, à Reims.

SALLE BESNARD, 35, RUE BURETTE

(ancienne rue Large, à Reims)

**Le mercredi 8 mars 1876, à midi.**

*Exposition publique*, le mardi 7 mars 1876, de 10 heures à 5 heures.

Le catalogue se distribue gratis, s'adresser à M. Depoix, chargé de la vente.

# TABLEAUX MODERNES

Par Brest, E. Breton, César de Cock, Defaux, Sauvageot, L. G. de Bellée, Lira, Noël Saunier, Van Elven, Mazure, Octave Saunier, Pilar, Grosclaude, Wauters, etc., etc.

VENTE, HOTEL DROUOT, SALLE N° 9,

**Le vendredi 10 mars 1876.**

Par le ministère de M. Ch. Oudart, commissaire-priseur, rue Le Peletier, 31 ;

Assisté de M. Reitlinger, expert, rue de Navarin, 1.

CHEZ LESQUELS SE TROUVE LE CATALOGUE.

*Exposition publique le jeudi 9 mars 1876.*

COLLECTION
### de feu M. Camille Marcille

# TABLEAUX ET DESSINS
PAR

| | |
|---|---|
| CHARDIN | MARILHAT |
| BOUCHER | RIGAUD |
| CLOUET JANET | TOUR (DE LA) |
| DECAMPS | WATTEAU |
| FRAGONARD | LE SODOMA |
| GÉRICAULT | FRA ANGELICO |
| GREUZE | MANTEGNA |
| INGRES | VAN DYCK |
| LANCRET | RUBENS |
| LARGILLIÈRE | VELASQUEZ |
| PRUD'HON | ZURBARAN, ETC. |

## MINIATURES, OBJETS D'ART

*Première vente :*

HOTEL DROUOT, SALLE N° 8,

**Les lundi 6 & mardi 7 mars 1876, à 2 heures**

*EXPOSITIONS :*

| *Particulière,* | | *Publique,* |
|---|---|---|
| Samedi 4 mars 1876 ; | | le dimanche 5 mars, |

de 1 heure à 5 heures.

*Deuxième vente :*

HOTEL DROUOT, SALLE N° 3,

**Les mercredi 8 et jeudi 9 mars, à 2 heures.**

Exposition, le mardi 7 mars, de 1 à 5 heures.

**M⁰ Charles Pillet**, commissaire-priseur, rue de la Grange-Batelière, 10,

Assisté de **M. Féral**, peintre-expert, faubourg Montmartre, 54,

**M. Charles Mannheim**, expert, rue Saint-Georges, 7,

CHEZ LESQUELS SE TROUVE LE CATALOGUE.

---

### COLLECTION
DE

# TABLEAUX ANCIENS
DES

### Écoles hollandaise et flamande
ET DES

### Tableaux Modernes

*Provenant du cabinet de M. PAUL TESSE*

Dont la vente aura lieu,

HOTEL DROUOT, SALLE N° 8,

**Le samedi 11 mars 1876, à deux heures.**

Par le ministère de **M⁰ Charles Pillet**, commissaire-priseur, 10, rue de la Grange-Batelière,

Assisté de **M. Féral**, expert, faubourg Montmartre, 54,

CHEZ LESQUELS SE TROUVE LE CATALOGUE.

EXPOSITIONS :

| *Particulière,* | | *Publique,* |
|---|---|---|
| Jeudi 9 mars 1876 ; | | le vendredi 10 mars |

de 1 heure à 5 heures.

# TAPISSERIES

*Curieux cabinet espagnol époque de Philippe III.*

### Objets d'Art, Curiosités

Armes, faïences et porcelaines, plats hispano-mauresques, verrerie de Venise, bronzes, livres. **Tableaux** — **Bijoux.**

Vente, Hôtel Drouot, salle n° 6,

**Le lundi 6 mars 1876, à deux heures.**

**M⁰ Philippe Lechat**, commissaire-priseur, rue de la Chaussée-d'Antin, 25 ;

**M. Milhès**, expert, 25, rue de Laval,

CHEZ LESQUELS SE TROUVE LE CATALOGUE

*Exposition publique*, le dimanche 5 mars, de 2 à 5 heures.

---

### VENTE AUX ENCHÈRES PUBLIQUES
DE

# 10 TABLEAUX
### ET 15 DESSINS OU AQUARELLES
PAR

# HIP. LAZERGES

HOTEL DROUOT, SALLE N° 3,

**Le samedi 13 mars 1876, à trois heures.**

| **M⁰ Charles Pillet,** | | **M. Féral**, peintre, |
|---|---|---|
| COMMISSAIRE - PRISEUR, | | EXPERT, |
| 10, r. Grange-Batelière. | | 54, faubg Montmartre. |

CHEZ LESQUELS SE DISTRIBUE LE CATALOGUE.

*Expositions :*

| *Particulière :* | | *Publique :* |
|---|---|---|
| samedi 11 mars 1876, | | dimanche 12 mars, |

De 1 à 5 heures.

---

### VENTE
DE

# LIVRES EN NOMBRE
### Ouvrages sur la Serrurerie. Quelques livres anciens.

Par suite du décès de M. EDWIN TROSS

TROISIÈME PARTIE

**Le lundi 13 mars 1876 et jours suivants à 7 heures du soir**

RUE DES BONS-ENFANTS, 28, salle Sylvestre, n° 1.

**M⁰ Maurice DELESTRE**, commissaire-priseur, successeur de **M. Delbergue-Cormont**, rue Drouot, 23,

Assisté de **M. Adolphe Labitte**, libraire-expert, rue de Lille, 4,

CHEZ LESQUELS SE DISTRIBUE LE CATALOGUE.

Paris. — Imp. F. DEBONS et C°, rue du Croissant, 16.     *Le Rédacteur en chef, gérant :* LOUIS GONSE.

No 11. — 1876.　　　BUREAUX, 3, RUE LAFFITTE.　　　11 mars.

LA

# CHRONIQUE DES ARTS

## ET DE LA CURIOSITÉ

SUPPLÉMENT A LA *GAZETTE DES BEAUX-ARTS*

PARAISSANT LE SAMEDI MATIN

*Les abonnés à une année entière de la* Gazette des Beaux-Arts *reçoivent gratuitement la* Chronique des Arts et de la Curiosité.

PARIS ET DÉPARTEMENTS :

Un an. . . . . . . . . . . 12 fr.　|　Six mois. . . . . . . . . 8 fr.

## MOUVEMENT DES ARTS

—

### Collection de feu M. Camille Marcille

Vente des lundi 6 et mardi 7 mars 1876.

Me Ch. Pillet, commissaire-priseur ;
MM. Féral et Ch. Mannheim, experts.

#### TABLEAUX

Aligny. — Vue d'un couvent à Amalfi, 480 fr.
Bazzi (dit Il Sodoma). — Notre-Seigneur Jésus-Christ déposé de la croix, 5.200 fr. — Léda, 700.
Boucher. — Le Réveil, 7.100 fr. — Psyché et le Concert, 1.100. — Diane et Vénus, 710.
Chardin. — Le Garçon cabaretier, 6.100 fr. — L'Écureuse, 23,200. — Le Dessinateur, 3.620. — L'Amusement utile, 3.420. — Portrait de femme, 1.120. — Nature morte, 12.000. — Nature morte, 1.440 — Nature morte, 1.580. — Nature morte, 1.380. —Nature morte, 7.000.
Clouet (Janet). — Portrait de Jaqueline, comtesse de Montbel et d'Entremonts, 4.000 fr.
Dyck (Anton van). — Portrait de jeune homme, 2.050 fr.
Fragonard (J.-H.).—La Fuite à dessein, 22.000 fr. Groupe d'enfants, 5.250. — Les premières Caresses du jour, 1.320. — La Bouquetière, 450.
Géricault (J.-L.).—Course de *barberi*. Le Départ, 6.230 fr. — L'Arrivée, 3.650. — D'après Reynolds (J.) ; Portrait du duc d'Orléans (Louis-Philippe-Joseph), 1.050.
Goyen (Van). — Marine, 1.160 fr.
Greuze. — L'Autel de l'Amour, 12.100 fr. — Tête de jeune fille, 3.100. — Portrait de femme, 1.100.
Lancret (N.). — Frontispice pour un second livre de pièces de Clavecin, 860 fr.
Largillière(N.). — Portrait de Mlle Duclos, 3.500 fr

Lesueur (E.). — L'Ange Raphaël, 420 fr. — L'Ascension, 920.
Marilhat (P.). — Les Ruines de Balbek (Syrie), 15.200 fr. — Paysage : Vue de Villeneuve-lès-Avignon, 520. — Id., 460. — Paysage : vue de Rosette, 1.720.
Prud'hon. — L'Innocence préfère l'amour à la richesse, 800 fr. — Joseph et la femme de Patiphar, 500. — Le Génie et l'Étude, 1.000. — Le Roi de Rome enfant, 450. — Portrait de Mme la duchesse de Polignac, 920. — Portrait de Mme de Bornier, 4.100.
Rubens. — L'Enlèvement d'Hippodamie, 1.020.
Wyck (Th.). — Portrait de l'artiste dans son atelier, 1.300 fr.
Portrait de Jean-Baptiste Poquelin de Molière (Ecole française), 910 fr.
Total : 191.670 fr.

#### DESSINS

Boucher. — L'Aurore, 305 fr. — Deux Amours, 610 fr.
Fragonard (J.-H.).— Dites donc s'il vous plaît, 1.160 fr. — Qu'en dit l'abbé ? 2,020.
Géricault.—Le Naufrage de la *Méduse*, 155 fr.— Marche de Silène, 305. — Le Lion et le Cheval mort, 220.
Greuze. — Tête de jeune fille, 305 fr.
Ingres. — Portrait de Mgr de Pressigny, ambassadeur de France à Rome, en 1816, 3.260 fr. — Paul et Françoise de Rimini, 1.660.
Marilhat (P.). — Marche de Nubiens montés sur des chameaux, 1,280 fr.
Prud'hon. — L'Enlèvement de Psyché par des Amours, 5,100 fr.—L'Amour, 720.—La Philosophie, 3.500. — Baigneuse, 315. — L'Automne, 9.000. — La Seine et le Tibre, 1.235 — La Justice et la Force, 1.220. — Danseuse jouant du tambour de basque, 1.955. — Danseuse jouant du triangle, 2.600. — Danseuse jouant des cymbales, 2.801. — Daphnis et Chloé, 610. — Némésis, 805. — Thémis, 2.600. — Cérès, 300. — Le Repentir, 840. — L'Amour et l'Innocence, 1.540. — La Renaissance

des arts, 3.000. — Il caresse avant de blesser,
1,150. — Pâris et Hélène, 600. — Les Quatre
Heures de la journée, 800. — L'Amour, 500. —
Neuf Amours dansant. 315. — La Victime, 205. —
Le Modèle, 365. — L'Hiver, 180. — Paysage, 305.
Portrait de l'impératrice Joséphine, 205. — Por-
trait de M^me la baronne Alexandre de Talleyrand,
à l'âge de sept ans, 800. — Portrait de M. le
comte de Sommariva, 370. — La Victoire, 720. —
La Paix, 905. — Les Sciences, 480. — L'Étude,700.
— La Navigation, 500. — La Poésie, 815. — La Pein-
ture, 1.315. — Le Commerce, 505. — L'Agricul-
ture, 955. — L'Industrie, 1005. — Tête de vieil-
lard, 175. — Tête de satyre, 105. Id., 150. — Al-
bum de Prud'hon en Italie, 705.
Tour (M. Quentin de la). — Portrait de Silvestre,
300 fr. — Portrait de l'artiste, 500. — Portrait de
Dumont le Romain, 300. — Portrait de Louis de
Bourbon, 620.

Total : 67,424 fr.
Tableaux : 191.670.
Total général de la première vente : 259.094 fr.

Nous donnerons prochainement les prix de la
seconde vente.

## CONCOURS ET EXPOSITIONS

—

L'exposition du **Cercle de l'Union artis-
tique** restera ouverte jusqu'au 15 de ce mois.
Elle s'est enrichie d'un nouveau tableau de
M. de Nittis, qui obtient un légitime succès ;
c'est une vue de Londres, dans les mêmes
données d'aspect que la *Place de la Concorde*,
qui a été si remarquée au dernier Salon.

La clôture définitive de l'exposition uni-
verselle de **Santiago de Chili** a eu lieu le
15 janvier dernier.
Le jury des beaux-arts a décerné vingt-trois
médailles, cinq de 1^re classe, dix-neuf de 2^e
classe et deux de 3^e classe, lesquelles sont
ainsi réparties entre les diverses nations expo-
santes : 11 pour l'Italie ; 1 pour l'Allemagne ;
1 pour l'Espagne ; 1 pour la Hollande ; 3 pour
l'Amérique et 9 pour la France.
Ces dernières sont attribuées aux artistes
dont les noms suivent :
*Médailles de 1^re classe :* MM. E. Luminais,
F. Chaigneau.
*Médailles de 2^e classe :* MM. Bonnegrâce,
Noël Saunier, Offaley, Vély, Véron, Thirion,
M^lle A. Gailli.

L'exposition projetée à Anvers des œuvres
de **Rubens**, à l'occasion du centenaire du
grand artiste, aura certainement lieu, quoique
'l ns des proportions moindres que celles an-
noncées. Le roi des Belges s'intéresse particu-
lièrement à la réussite de l'entreprise, et tou-

tes les grandes villes du royaume ne manque-
ront pas de s'y associer dans l'intérêt du pays et
pour célébrer une gloire nationale. Avec ses
seules ressources, la Belgique peut faire une
magnifique exposition de l'immortel peintre.
Il est question d'organiser à côté des tableaux
une exposition générale de photographies de
l'œuvre, aussi nombreuses que possible, et de
réunir tous les documents que l'on pourra
trouver concernant Rubens, pour faire, après
l'exposition, des publications analogues à cel-
les que le centenaire de Michel-Ange a fait
entreprendre.
Une commission, composée de douze mem-
bres, a été instituée à l'effet de s'occuper de
toutes ces questions.

## CORRESPONDANCE

Paris, 7 mars 1876.

Mon cher Directeur,
Le numéro de *la Chronique* du 5 mars contient,
sur le beau Pérugin du Musée de Marseille, *la Fa-
mille de la Vierge*, une nouvelle sur laquelle je
vous demande la permission d'appeler l'attention
de vos lecteurs.
D'après cette note, *la Famille de la Vierge* serait
dans un état de détérioration tel, que si l'on veut
la préserver d'une ruine totale et très-prompte,
une restauration complète est devenue indispen-
sable.
Je connais ce magnifique tableau depuis long-
temps, je l'ai décrit dans les *Musées de Province*,
il y a quelques années ; et tout dernièrement en-
core, au mois de novembre 1875, je l'ai longue-
ment examiné pendant les cinq jours que j'ai pas-
sés à Marseille. Or, mon examen confirme en-
tièrement l'opinion exprimée dans cette note.
Le panneau de bois sur lequel il est peint se sé-
pare en trois morceaux dans la hauteur. Les fis-
sures sont très-visibles le long des figures de la
Vierge et de sainte Anne, qui sont absolument
coupées en deux, le long des figures de sainte Ma-
rie Cléophas, à gauche du trône et de sainte Marie
Salomé à droite, qui ne sont pas dans un plus
brillant état. En outre, la peinture se boursoufle
par places, elle s'écaille, et certaines écailles sont
déjà tombées. Arrivé à cette période, le mal ne
peut aller que très-rapidement en augmentant ; et
si l'on ne prend des mesures très-énergiques, il ne
restera plus rien de ce chef-d'œuvre dans un temps
très-court.
Ces mesures, l'expérience les a fait connaître.
Elles consistent en deux opérations successives
qui sont du domaine, la première du rentoileur,
la seconde du restaurateur. Il faut enlever la pein-
ture du panneau sur lequel elle est fixée aujour-
d'hui et la refixer sur un autre panneau qui n'ait
pas supporté l'action du temps, affaire du rentoi-
leur ; il faut ensuite recouvrir les parties laissées
vides par les écailles tombées et celles dont pour
une cause ou pour une autre la peinture aura dis-
paru : affaire du restaurateur.

Mais c'est ici que commence la difficulté. Quand j'étais à Marseille, en novembre 1875, et que je parlais de cette nécessité avec des gens spéciaux, on ne la contestait pas, mais ou affirmait que le Conseil municipal, dans les attributions duquel est placé le Musée, manifestait l'intention de confier ce travail de restauration à des ouvriers de Marseille. Cette perspective, je l'avoue, me fait trembler pour le sort de la *Famille de la Vierge*.

Je ne puis juger du degré d'habileté des ouvriers rentoileurs et restaurateurs de la ville de Marseille; mais *à priori* je maintiens que les travaux nécessités par la réparation de ce tableau sont tellement délicats que ce n'est qu'à Paris que l'on peut trouver des mains assez habiles, assez sûres d'elles-mêmes pour les entreprendre et les conduire à bonne fin.

Je crois donc que si la ville de Marseille veut sauver d'une ruine certaine un tableau connu et admiré non-seulement de la France, mais de tous ceux qui, en Europe, ont le sentiment des belles choses, il faut qu'elle s'adresse à un rentoileur et à un restaurateur de Paris.

Il y a huit ans, le Conseil municipal de Tours n'a pas agi autrement lorsqu'il s'est agi de réparer les deux admirables Mantegna de son Musée, et il ne s'en est pas mal trouvé. Je pourrais citer des exemples plus illustres encore.

Le Conseil municipal de Marseille est usufruitier du tableau de Pérugin; tout le monde, tous les artistes, tous les amateurs en sont nu-propriétaires. En ne prenant pas pour le sauver d'une destruction imminente toutes les précautions que conseille l'expérience, il assumerait une responsabilité dont il ignore peut-être, mais dont il doit connaître toute l'étendue et toute la gravité.

Il ne s'agit pas ici d'opinions politiques. En France, Dieu merci! quand il s'agit de questions d'art, il n'y a plus d'opinions politiques, tout le monde est d'accord. Aussi est-ce avec une ferme confiance dans la bonté de notre cause que nous faisons appel aux organes de toutes les opinions pour nous aider à empêcher la destruction d'un des plus beaux tableaux des musées de province.

Veuillez agréer, mon cher ami, la nouvelle assurance de mes sentiments les plus dévoués.

L. CLÉMENT DE RIS.

## NOUVELLES

—

.• Par décret en date du 6 mars, il est créé à la Faculté des lettres de Paris une chaire d'archéologie. M. G. Perrot, de l'Institut, est nommé titulaire de cette chaire.

.• A la suite du concours ouvert par la ville de Dieppe, pour la place de directeur des écoles de dessin et de modelage, devenue vacante par la mort de M. Senties, c'est un professeur d'Angers, M. Jouhan, qui a été appelé à l'occuper.

.• Les administrateurs de la National Gallery de Londres viennent de publier leur rapport pour 1875. Nous y lisons que la collection des Écoles italiennes s'est enrichie, pendant cette année, d'un portrait représentant un sénateur de Venise, par Andrea da Solari, de l'École milanaise (1513), acheté à M. Baslini, de Milan, pour 28.000 fr. Deux autres tableaux acquis dans le courant de l'année sont des paysages : *Une scène dans les bois près du village de Cornard*, par Thomas Gainsborough, et *Moulin à vent sur les bruyères*, par John Crome, achetés, le premier, 26 000 fr., le second, 6,000 fr.

La National Gallery s'est enrichie également de l'esquisse léguée par Mⁱˡᵉ Bredel, et connue sous le nom de *Colin-Maillard*, par sir David Wilkie ; du portrait de lady .Giorgiana Fane enfant, par sir Thomas Lawrence ; d'un *Intérieur d'église*, par Peter Neefs. M. Wynn Ellis a légué 403 tableaux qui n'ont pas encore été triés et qui restent provisoirement déposés au rez-de-chaussée de l'Académie de Peinture.

Le chiffre moyen des visiteurs, pendant l'année 1875, à Trafalgar-Square, s'est élevé à 4.479.

Les tableaux des maîtres étrangers, français et anglais qui ont été copiés le plus souvent sont Andrea del Sarto, son portrait, n° 690 ; Velasquez, *Philippe IV* ; Rubens, le *Chapeau de paille* ; Raphaël, *Sainte Catherine* ; Greuze, *Tête de jeune fille* ; Landseer, les *Epagneulls*; Reynolds, *Têtes d'anges* ; Turner, le *Téméraire* ; Creswick, le *Sentier de l'église* ; Landseer, le *Cerf*; Reynolds, l'*Innocence*.

.•. Un livre, contenant un monument des plus précieux de l'ancienne gravure italienne, vient d'être offert au département des imprimés et des dessins du British Museum. C'est un exemplaire du Traité sur les Sibylles, publié en 1481 par Johannes Philippus de Liguamine. L'ouvrage était primitivement illustré avec des dessins sur bois représentant les Sibylles ; mais d'une façon insuffisante, car l'auteur de ces dessins n'avait employé que quatre planches, répétées suivant sa fantaisie, pour les douze portraits des Sibylles.

L'exemplaire qui vient d'être offert au British Museum renferme ces planches sur bois ; mais un des premiers possesseurs de ce curieux volume y a joint les douze gravures sur cuivre des Sibylles attribuées d'abord à Baccio Baldini, mais que Passavant a reconnues avec raison être l'œuvre de Botticelli. Les planches, qui sont intactes, ont été soigneusement attachées à des feuilles séparées et reliées avec le texte. Ce sont des impressions anciennes parfaitement conservées.

Il n'existe que deux autres collections complètes de ces magnifiques gravures, l'une à Vienne, l'autre à Paris, et, d'après les descriptions de Bartsch et de Passavant, ni l'une ni l'autre ne serait aussi belle que celle qui vien. d'être donnée au British Museum.

.•. M. E. du Sommerard a dû se rendre au Havre afin de veiller à l'embarquement des œuvres d'art envoyées à Philadelphie. Le départ du *Labrador* doit avoir lieu au

jourd'hui. Avec ce chargement artistique, ce bâtiment emmène la commission française chargée de l'installation, sous la direction de M. Roulleaux-Dugago.

.*. Dans peu de jours, Léopold Flameng, l'éminent graveur de la *Pièce aux cent florins* et de la *Ronde de nuit*, va faire paraître les *Syndics* et la *Leçon d'anatomie*. Les gouvernements français et belge ont souscrit à ces deux planches, qui justifieront une fois de plus les titres de L. Flameng à être appelé le graveur de Rembrandt.

.*. Un des principaux peintres belges, M. Joseph van Lorius, professeur à l'Académie royale des beaux-arts de Bruxelles, vient de mourir à Malines à l'âge de 52 ans.

.*. On écrit de Dresde que l'inauguration du monument élevé, dans cette ville, à la mémoire du célèbre sculpteur Rietschel, a eu lieu le 29 février, en présence du roi de Saxe.

.*. Mme la comtesse d'Agoult, qui vient de mourir, a occupé une place très-distinguée dans les lettres, sous le nom de Daniel Stern; si elle aborda surtout les sujets de haute littérature et d'histoire, son esprit, si bien doué, n'était pas fermé aux beaux-arts, et nous devons prendre notre part du deuil que sa mort a occasionné dans la presse. Son volume qui porte le titre de *Pensées, réflexions et maximes*, publié par Techener en 1860, contient des aperçus sur l'art remplis d'originalité et de finesse; la *Gazette des Beaux-Arts* s'empressa, du reste, de les recueillir au moment où ils venaient de paraître, dans un article critique de M. Ch. Blanc; en même temps, elle publiait un gracieux portrait à l'eau-forte de Daniel Stern, gravé par L. Flameng, d'après un dessin de Claire Christine. Il n'y a pas d'indiscrétion à le répéter, après M. Charles Blanc, le dessinateur qui signait de ce pseudonyme n'est autre que Mme de Charnacé, fille de Mme la comtesse d'Agoult, dont la *Gazette* et la *Chronique* ont plusieurs fois mis à contribution le double talent de peintre et d'écrivain.

---

L'INVENTAIRE DES RICHESSES D'ART

DE LA FRANCE

—

Nos lecteurs n'ignorent pas avec quelle passion, avec quelle infatigable et patriotique énergie notre éminent prédécesseur, M. Émile Galichon, a réclamé un inventaire général des richessses d'art de la France. Par la persévérance qu'il mit à la soutenir dans la *Gazette des Beaux-Arts*, après l'avoir mise à l'ordre du jour dans le cercle de ses relations, il avait fait sienne cette idée féconde. L'honorable directeur des Beaux-Arts l'a reprise avec ardeur, en instituant à cet effet une Commission spéciale. Nous reviendrons ultérieurement, dans

la *Gazette*, sur cette importante question. Nous voulons seulement aujourd'hui soutenir, avec la publicité de la *Chronique*, ce qu'avait si vaillammont soutenu M. Galichon. Nous ne pouvons nous dissimuler combien cette tâche, entreprise sans argent et presque sans crédits, est immense et de longue haleine, et combien il faut, chez tous ceux qui y collaborent, de véritable dévouement. La France, malgré les ravages de ses révolutions politiques et de ses luttes religieuses, est pleine de trésors inconnus, dans ses églises, dans ses musées, dans ses bibliothèques, dans ses édifices municipaux, et il faudra de bien nombreux volumes pour inventorier, même sommairement, ce qu'elle possède encore d'œuvres d'art de toutes sortes; mais, plus la tâche est difficile, plus il convient d'encourager ceux qui ont eu la bonne volonté de l'entreprendre.

Le premier volume, consacré à Paris, est en cours de publication. Trois fascicules, soit quarante pages environ, sont déjà imprimés; deux appartiennent à Paris: l'*Église Saint-Germain-l'Auxerrois*, par notre collaborateur M. Clément de Ris, qui, avec son exactitude habituelle, est arrivé le premier, et le *Palais des archives nationales*, par M. Jules Guiffrey; un autre à la province: la *Bibliothèque de la ville de Versailles*, par M. Guiffrey et par M. Délcrot, conservateur de cette bibliothèque. C'est bien peu, dira-t-on, si l'on considère l'éloignement du but à atteindre; c'est beaucoup, si l'on estime qu'en toutes choses l'important est de commencer et, comme on dit vulgairement, de se jeter à l'eau. Ces trois fascicules, pour être venus les premiers, n'en sont pas moins des types déjà excellents par l'exacte sincérité des descriptions et la concision des notes historiques qui les accompagnent. Voilà ce qu'il faut demander, mais rien de plus, sous peine de ne jamais arriver.

De plus, comme il convenait avant tout de faire appel à toutes les bonnes volontés, à tous ceux qui, vivant en province et s'occupant des choses d'art, peuvent, sans grande fatigue, occuper leurs loisirs à dresser l'inventaire de ce qu'ils ont à leur portée et par ainsi dire constamment sous les yeux, la Commission a fait imprimer, à cette fin de les distribuer en France par l'intermédiaire de ses correspondants: 1° le Rapport de M. de Chennevières au ministre de l'Instruction publique; 2° un Questionnaire; 3° un modèle de description d'une église, avec plan annexé, rédigé par M. Anatole de Montaiglon; et 4° une lettre-circulaire à tous les conservateurs des musées de province.

Nous reproduirons prochainement ceux de ces documents qui sont comme les guides pratiques de tous les travaux futurs. Ce sera le plus sûr moyen de venir directement en aide à tous ceux dont la bonne volonté serait mise en éveil par l'appel chaleureux de la Commission.

LOUIS GONSE.

---

## LES FOUILLES D'OLYMPIE.

Nous empruntons à la *Néa Himéra*, journal d'Athènes, l'inscription de la base de statue portant le nom du célèbre sculpteur Agéladas et mentionnée dans le troisième rapport de M. Curtius sur les fouilles d'Olympie. Cette inscription est brisée à gauche. Sur la partie conservée on lit, en caractères archaïques :

ΑΡΛΕΙΟΣ
ΛΕΥΑΙΛΑΤΑΡΛΕΙΟΥ
[ὁ δεῖνα] Ἀργεῖος.
[Ἔργον Ἀ] γελάδα τ' Ἀργείου.

C'est-à-dire : « Un tel, Argieu. Œuvre d'Agéladas d'Argos. »

L'orthographe Agélaïdas est à noter. Ainsi que le fait observer la *Néa Himéra*, elle est conservée encore aujourd'hui dans le dialecte populaire de certains cantons de la Grèce.

Nous profitons de cette occasion pour corriger une faute d'impression, que nos lecteurs auront d'ailleurs rectifiée sans peine, dans l'inscription de Pæonios de Mendé, publiée par nous dans la *Chronique* du 26 février. A la seconde ligne c'est Ὀλυμπίωι qu'il faut lire, au lieu de Ὀλυμπίὀι. — Le grec ne peut être bien composé que dans les imprimeries spéciales ; la *Chronique* réclame l'indulgence une fois pour toutes.

D'après les dernières nouvelles que nous recevons de Grèce, les fouilles d'Olympie continuent péniblement, contrariées qu'elles sont par le mauvais temps et la fièvre. M. Hirschfeld est revenu malade à Athènes.

———◦◦◦◦———

### La photochromie de M. Léon Vidal.

On s'est entretenu avec un grand intérêt, depuis quelque temps, d'un procédé nouveau à l'aide duquel les objets reproduits photographiquement étaient représentés avec leurs couleurs, et cela sans qu'il fût besoin de recourir, comme par le passé, au pinceau habile des artistes, qui transformaient l'image photographique en véritable miniature. La surprise était grande chez les rares personnes qui avaient eu la bonne fortune d'être mises dans le secret dès les premiers essais, et je me rappellerai longtemps l'admiration provoquée par la communication de quelques belles épreuves de bijoux et de fleurs, qu'il m'avait été permis de faire à des amis curieux. Il y a de cela trois mois à peine, et, depuis, les expériences successives ont apporté des améliorations telles dans l'exécution du procédé, qu'on peut regarder le triomphe assuré pour ce moyen ingénieux et charmant.

Il était naturel qu'à la surprise du premier moment succédât l'ardent désir de se rendre compte de l'invention, et l'imagination errait vainement dans le vaste champ des suppositions sans trouver, bien entendu, pour ce problème de l'inconnu, la solution parfaite, qui est restée le secret de son inventeur. Cependant, tout en respectant la légitime discrétion de M. Léon Vidal, nous crûmes pouvoir lui demander des explications suffisantes pour être à même de donner une satisfaction aux esprits curieux. Elles nous ont été accordées de la meilleure grâce du monde, et c'est à l'heure où la découverte s'affirme par des succès éclatants, que nous essayerons de jeter un petit jour sur l'obscurité mystérieuse qui enveloppe l'opération. Il était naturel que le point capital ne fût pas découvert ; mais la conduite générale de l'œuvre nous a été suffisamment dévoilée, pour que les plus inquiets puissent se contenter de ce que nous nous proposons de leur dire.

Dès qu'il a été possible de fixer d'une manière plus ou moins stable les images vues dans la chambre noire, on a désiré, non pas seulement l'impression immédiate des effets d'ombre et de lumière réfléchis par les objets à reproduire, mais encore la fixation des couleurs de ces objets.

Hélas! il existe entre le rêve et la réalisation de la chose rêvée toute une immensité de difficultés à vaincre, et quelquefois des obstacles contre lesquels se brise la volonté la plus persévérante. Aussi, les efforts tentés par divers savants bien connus, Edmond Becquerel, Niepce de Saint-Victor, Poitevin, n'ont-ils été couronnés jusqu'ici que d'un succès relatif. Les résultats obtenus par eux sont plutôt intéressants au point de vue scientifique que satisfaisants au point de vue artistique ; ils sont parvenus à fixer provisoirement sur des plaques sensibles des espérances de couleurs, et ils n'ont approché de la réalité que dans la mesure de l'ombre comparée au corps qui la projette.

Quoi qu'il en soit, la science photographique ne cesse de faire de sérieux progrès dans la voie des reproductions monochromes, et, grâce à maints perfectionnements apportés aux instruments d'optique, comme aux procédés divers d'impression, on peut bien dire qu'en dehors des couleurs, on obtient tout ce qu'il était permis d'attendre du plus merveilleux des arts de copie.

La question des couleurs devait donc plus que jamais préoccuper les chercheurs avides de progrès nouveaux, et il s'agissait de savoir s'il fallait s'obstiner à la poursuite de la solution directe d'un problème aussi difficile que celui qu'avaient vainement cherché les savants que nous venons de citer, ou bien s'il ne valait pas mieux écarter un obstacle insurmontable et arriver au résultat désiré par une voie détournée, mais plus sûre.

C'est l'œuvre qu'a essayée M. Léon Vidal. Il a fait l'analyse de l'aspect d'une image quelconque de la nature, ce qui l'a conduit à reconnaître qu'elle se compose de trois éléments distincts : la ligne, l'ombre et la couleur. La ligne et l'ombre pouvaient être reproduites avec leur exactitude mathématique par l'art photographique, et il restait à savoir si la troisième donnée, la couleur, ne pourrait, à son tour, entrer dans le domaine de la photographie et la compléter.

Pour arriver à être le maître de cette difficulté,

M. Léon Vidal , usant d'un procédé photographique qui permet de reproduire les objets à l'état monochrome, mais de façon à en obtenir autant d'images qu'on veut, soit en rouge, soit en vert, soit en bleu, soit en n'importe quelle couleur, a entrepris l'impression partielle d'une image de diverses couleurs, en imprimant séparément avec le même cliché tout ce qui, dans l'original, était d'une même couleur ou dépendant de cette couleur. Il a ainsi obtenu une série de monochromes divers, l'un rouge, l'autre bleu, etc., et la superposition de ces divers monochromes, isolés des surfaces sur lesquelles on les a obtenus, et qui les supportaient provisoirement, lui a fourni un ensemble constituant une image polychrome, et donnant non-seulement les contours et les effets d'ombre et de lumière de l'objet reproduit, mais encore les couleurs.

Ou pourrait, en lisant le simple aperçu d'un procédé d'apparence si complexe , croire qu'il n'offre rien de pratique et de sérieusement industriel ; mais ajoutons que ce principe une fois trouvé, M. Léon Vidal s'est aussitôt mis à l'œuvre pour l'appliquer industriellement. Il y est arrivé, grâce à l'heureuse initiative de M. Paul Dalloz, directeur du *Moniteur universel ;* et maintenant la photochromie n'est plus cet art qui consistait dans un pur exposé de principes et dans quelques spécimens rares et obtenus à l'aide d'une patience à toute épreuve, mais bien une véritable industrie installée en plein cœur de Paris, au siège d'une puissante exploitation, et y occupant déjà de vastes locaux peuplés d'un grand nombre d'ouvriers, qu'il a fallu former à des opérations absolument neuves pour eux.

Quelques mois à peine ont suffi pour cette initiation, et la photochromie compte actuellement au nombre des industries qui, dans notre pays, sont appelées à rendre les plus grands services.

Pour se rendre compte de ce qu'est la photocromie, il suffit de comparer ses œuvres à celles que l'imagination pouvait rêver, alors que l'on cherchait à compléter, par la fixation des couleurs, les images déjà si belles, obtenues dans la chambre noire, par l'action des rayons reflétés sur une plaque sensible. Peu importe que l'on obtienne plus ou moins directement cette image en couleur. Le fait est qu'elle existe, qu'elle a toute la valeur, comme exactitude de ligne et comme finesse de modelé, qu'offrent les images monochromes, et que de plus elle a revêtu dans toutes ses parties les couleurs variées, nuancées et graduées à l'infini de l'original.

Ce qui est vrai encore, c'est que les images ainsi obtenues sont telles qu'aucun autre des arts de copie ne pourrait permettre d'en faire de semblables, et que, dans bien des cas, le pinceau d'un artiste très-patient et très-exercé serait impuissant a reproduire de tels résultats. Aussi les applications de cette belle Invention sont-elles nombreuses. Elles s'étendent à tout ce que la photographie reproduit à l'état monochrome avec tant de succès, en ajoutant à ces productions l'attrait du coloris. Il faut voir non pas seulement les tableaux à l'huile reproduits par la photochromie, mais encore les objets d'art de toute sorte : les émaux, les bijoux, les portraits, les fleurs, pour comprendre combien seront fécondes les applications de ce procédé nouveau, appelé non-seulement à donner une idée précise des objets copiés, mais encore à assurer, par suite de l'exactitude photographique qui exclut toute interprétation personnelle, le caractère d'authenticité propre à chaque objet.

L'objectif est apte à copier mieux qu'aucun crayon, si habile qu'il soit, et il conserve aux objets copiés leur physionomie vraie, leur aspect, leurs défauts comme leurs qualités. Tout cela se retrouve dans une photochromic, qui y ajoute la couleur. Nous laissons à penser quelles ressources aura la science archéologique de l'avenir quand elle pourra étudier le passé à l'aide de spécimens tels que ceux que va créer cet étonnant procédé vulgarisé.

Nous ne sommes pas surpris, nous qui avons eu la bonne fortune de voir dans les ateliers du quai Voltaire une foule de spécimens divers de l'invention qui nous occupe, que l'on ait eu la pensée, déjà en voie de réalisation, de faciliter à M. Paul Dalloz, propriétaire des brevets de M. Léon Vidal, la reproduction de toutes les richesses artistiques enfermées dans le Louvre et dans nos autres musées nationaux. Grâce à la photochromic, nous allons avoir des albums splendides où se trouveront représentés nos magnifiques émaux, des ciselures sans rivales, les armures historiques, les miniatures du moyen âge, nos toiles de toutes les époques, nos sculptures, enfin tout ce qu'il importe de reproduire dans nos collections difficilement accessibles à tous, pour les répandre dans chacune de nos provinces et dans la moindre de leurs écoles.

Déjà un atelier est monté au Louvre sous la direction de M. Duval, et une commission composée des personnes les plus compétentes désigne, parmi les objets qui composent les riches vitrines de la galerie d'Apollon, ceux qui doivent former le premier volume de la prochaine publication.

En présence de cette application nouvelle de la photographie, nous voyons s'ouvrir en face de nous tout un horizon de productions nouvelles, et nul ne se méprendra sur la portée d'une découverte dont le mérite revient à notre pays. Elle y est née ; elle s'y affirme, et déjà même elle va rayonnant sur toutes les autres nations du globe devenues, par suite des brevets pris partout à l'étranger, tributaires de la France.

De tels progrès dans l'art et dans la science sont de ceux qu'on ne peut laisser passer inaperçus ; aussi, nous saura-t-on gré, nous l'espérons, d'avoir insisté sur une question d'un si haut intérêt.

(*Bulletin de l'Union centrale.*)

JACQUES OBERLIN.

## LA REDDITION DE BRÉDA
GRAVURE DE LAGUILLERMIE, D'APRÈS VÉLASQUEZ

La *Gazette des Beaux-Arts* peut offrir à tous ses abonnés de 1876 qui lui en feront la demande, un exemplaire de cette estampe au prix de 15 fr. au lieu de 30. (Prix de l'Éditeur.)

Les épreuves seront expédiées sans frais aux abonnés de province, sur leur demande, et délivrées aux abonnés de Paris dans les bureaux de la *Gazette des Beaux-Arts.*

Les abonnés de l'Étranger sont priés de faire prendre leur exemplaire par un libraire ou commissionnaire de Paris.

## BIBLIOGRAPHIE

*Les Champs et la Mer*, par M. Jules Breton, petit in-12, format des Elzévirs ; A. Lemerre, éditeur, Paris.

Nous arrivons un peu tard pour recommander l'excellent recueil de poésies de M. Jules Breton ; mais nous avons été des premiers à signaler au public le rare mérite du poëte, après avoir bien souvent célébré le nom du peintre, car la *Gazette* avait déjà publié plusieurs pièces détachées avant la création de ce volume.

Peintre ou écrivain, — nous ne disons pas poëte, — M. Breton ne cessant de l'être, qu'il tienne la plume ou le pinceau, M. Jules Breton, nous apparaît comme un fervent admirateur de la nature ; jamais il n'encensa d'antre dieu. La nature ne s'est pas montrée ingrate ; en reconnaissance de cette admiration pieuse que lui témoignait un de ses fils, elle lui a donné le don de pénétrer ses secrets et la faculté plus précieuse encore de les révéler aux autres. *Les Champs et la Mer* sont décrits par M. Jules Breton avec le goût exquis, et le charme pénétrant, qui ont fait le succès de sa peinture ; il apporte dans les deux arts la même élévation de sentiment et la même richesse d'expression. Nous regrettons de ne pouvoir accueillir ici quelqu'une de ses gracieuses poésies : si dans les arts plastiques, la description la plus éloquente ne remplace pas un simple croquis, la poésie est plus exigeante encore ; elle veut être jugée le texte même sous les yeux. Nous engageons nos lecteurs à recourir à la source, au recueil édité par Lemerre ; c'est, du reste, un de ces gracieux volumes de la Bibliothèque des poètes contemporains, qui ont fait la réputation de l'éminent éditeur.

A. DE L.

*Étude historique et archéologique sur l'église et la paroisse de Souvigné-sur-Même (Sarthe), par M. l'abbé Charles.* Mamers, Fleury et Dangin, 1876, brochure in-8° de 35 pages.

## VENTES PROCHAINES

### Collection LISSINGEN

M. le chevalier J. de Lissingen, ancien membre du Parlement de Vienne, dont la belle collection de tableaux sera vendue, à l'hôtel Drouot, le 16 mars courant, est un connaisseur distingué qui, à beaucoup de savoir, joint un goût sûr et éclairé, et qui s'est appliqué pendant de longues années à réunir des œuvres de premier ordre des écoles hollandaise et flamande.

On rencontre, dans sa collection, de remarquables portraits, des paysages, des marines, des intérieurs, et quelques-uns des sujets de genre spirituels, amusants, pleins de verve et d'entrain que les maîtres hollandais et flamands ont laissés en si grand nombre. Disons tout de suite que la plupart des tableaux de M. de Lissingen ont été gravés soit en France, soit à l'étranger ; que les plus importants sont décrits dans le catalogue raisonné de Smith, et que certains d'entre eux ont passé par quelques-unes des galeries célèbres du siècle dernier et de notre époque.

On parle beaucoup d'un portrait d'homme, par Rembrandt, signé et daté 1658, encore sur sa toile vierge, qui est une œuvre de toute beauté, d'une importance exceptionnelle, digne, en un mot, par sa qualité, d'enrichir un des musées d'Europe. Après celui-là, on cite encore un portrait d'homme et un portrait de femme par Frans Hals, peints avec toute la vigueur et toute la franchise d'exécution qui caractérisent les plus beaux portraits de ce grand artiste ; puis ceux des professeurs Linden et de sa femme, par A. Van den Tempel, et d'autres encore.

Il faut placer ensuite : *les Joueurs de cartes*, remarquable morceau, par Adrien Van Ostade, de son faire le plus précieux et de la plus parfaite conservation ; la *Halte de voyageurs*, d'Isaac Van Ostade, venant de la galerie Van Brienen ; trois Teniers : un *Intérieur flamand*, admirablement conservé, clair, argenté, aux figures fines et spirituelles, des collections Morny et Kalhil-Bey ; la *Tentation de saint Antoine*, très-beau, très-intéressant ; *le Cabaret*, œuvre charmante, etc.

Dans les paysages : la *Halte à la fontaine*, par Ph. Wouwerman, est un très-joli petit tableau, décrit dans Smith, plusieurs fois gravé, d'une exécution fine et exquise, en tous points remarquable. Le *Sentier*, de Jacob Ruysdaël, signé et daté de 1667, est un très-beau et vigoureux tableau qui rappelle, par son exécution, le célèbre *Buisson* du Louvre. La *Chute d'eau*, du même, est très-fine d'exécution. *Marine*, *bâtiments en rade*, par Willem van de Velde, est une grande et belle composition signée du monogramme ayant appartenu aux collections Mecklembourg et Pereire. La *Meuse à Dordrecht*, par J. van Goyen, est d'un ton doré, d'une exécution ferme, chaude et transparente, évidemment une des productions les plus remarquables de ce maître ; de lui encore : Un *Site* et une *Ville hollandaise*, présentant de grandes qualités. La *Plage*, de Cappelle, qui rappelle Albert Cuyp par sa couleur, est un des meilleurs morceaux connus de ce peintre. Ajoutons aussi : Un *Site* de Winants, un *Clair de lune sur un marécage*, par Van der Neer. Les peintres d'intérieurs sont ici très-convenablement représentés. On remarquera certainement l'*Intérieur de ferme* de Camphuysen, l'*Intérieur hollandais* de Breckeleukamp ; celui de D. Van Delen, un autre par Pierre de Hoogh ; un *Intérieur rustique*, par Zorg, et surtout l'*Intérieur d'église* d'Emmanuel de Witt, remarquable par son exécution et pouvant être comparé aux meilleurs d'entre ceux qu'a peints dans le même genre A. Cuyp. N'oublions, en terminant, ni les *Mangeurs de moules* de Brouwer, ni la *Saint-Nicolas* de J. Steen. La vente de la splendide collection de M. le chevalier de Lissingen aura lieu le jeudi, 16 mars, à l'hôtel Drouot, salles 8 et 9, après exposition particulière le mardi, 14, et publique le mercredi, 15. Me Charles Pillet, commissaire-priseur, M. Féral, expert.

**Collection de M. SCHARF (de Vienne).**

—

Cette collection, une de celles dont on s'occupe en ce moment, et qui mérite par son importance toute l'attention des amateurs, ne contient, il est vrai, que 24 tableaux, mais ce sont, on peut le dire, des œuvres de premier choix, tant de peintres anciens que des modernes.

On y signale entre autres, et d'une façon tout exceptionnelle, *Les Danseurs* de Pierre Codde, un peintre hollandais dont le nom et le talent à peu près inconnus jusqu'ici nous sont révélés dans tout leur éclat pour la première fois. « Ce tableau qui ne compte pas moins de quinze figures, bien groupées, dit le catalogue, est de la plus remarquable finesse, du faire le plus précieux et rappelle par sa composition les œuvres de Dirk Hals, J. Le Duc, Palamedes, etc. Mais l'exécution en est tellement supérieure, que l'artiste peut être placé au premier rang des peintres de genre. Comme aucun Musée d'Europe ne possède un tableau de ce maître peu connu, et dont la découverte est due à M. Guillaume Bode, nous croyons être utile aux conservateurs des collections européennes en leur désignant cette toile comme digne d'y figurer.»

Ensuite, nous mentionnerons : Des *Vaches au bord d'une rivière*, par A. Cuyp, tableau très-bien composé, d'une exécution ferme ; une importante *Kermesse* d'Isaac Ostade ; un *Clair de Lune* de Van der Neer ; *Une entrée de Forêt* par Jacques Ruysdaël ; *Esther et Assuérus* de J. Steen, une des meilleures productions de Steen dans le genre biblique; *Un Cerf mort* de Verschuur, etc.

Parmi les modernes : *L'Abreuvoir* de Gérôme ; *La Chasse* de Gierymski, remarquable par la justesse du ton, la finesse, et un sentiment poétique de la nature ; *Faust et Marguerite* et *Marguerite à l'Eglise* de Victor Logye ; *Les Bohémiens hongrois* de Pettenkoffen ; un très-beau fusain de Decamps ; *Le Mendiant* et une superbe aquarelle de Petten koffen, *Campement de Bohémiens*, etc.

Cette vente confiée aux soins de M. Charles Pillet, assisté de M. Féral, aura lieu le samedi 18 mars après exposition, le jeudi 16 et le vendredi 17.

———

**J. BENSHEIMER**, Libraire-antiquaire,

A MANNHEIM (Bade)

VIENT DE PARAITRE :

Catalogue d'ouvrages d'estampes et de livres à Figures en vente aux prix marqués.

*Envoi franco sur demande affranchie.*

———

———

———

Vente après décès de M. le baron A. de ROUX

---

# BRONZES

ET

# MEUBLES ANCIENS

Beauxbras-appliques, flambeaux, girandoles, pendules des époques Louis XV et Louis XVI.

Meubles en marqueterie de bois et en bois sculpté et doré ; beaux flambeaux en argent ciselé

Deux jolis couteaux à dessert à manche en or émaillé.

Bijoux Louis XVI en or ciselé, statuettes en vieux Saxe, en porcelaines de Chine garnies de montures Louis XVI, belle fontaine en faïence de Marseille.

Beaux cadres en bronze ciselé et bois sculpté des époques Louis XIV, Louis XV et Louis XVI.

Dessins, gouaches, miniatures.

60 BONS TABLEAUX anciens et modernes, estampes et gravures.

**Livres rares & curieux** *richement reliés.*

HOTEL DROUOT, SALLE N° 2,
Les lundi 13 & mardi 14 mars 1876, à 2 h. pr.

COMMISSAIRE-PRISEUR :

Mᵉ **Boussaton**, rue de la Victoire, 39 ;

EXPERTS :

M. **Ch. Mannheim**, M. **Féral**,
rue Saint-Georges, 7 ; faub. Montmartre, 54
Et M. **Labitte**, 4, rue de Lille.

Exposition, dimanche 12 mars.

---

# VENTE

# D'ESTAMPES ANCIENNES

DE TOUTES LES ÉCOLES

Principalement du XVIIIᵉ siècle

Petits portraits pouvant servir pour illustration

DESSINS

Composant la collection de M***

HOTEL DROUOT, SALLE N° 4,
Les lundi 13, Mardi 14 et mercredi 15 mars 1876
à une heure et demie précise.

Mᵉ **MAURICE DELESTRE**, commissaire-priseur, successeur de M. **Delbergue-Cormont**, rue Drouot, 23,

Assisté de M. **Clément**, expert, rue des Saints-Pères, 3,

CHEZ LESQUELS SE TROUVE LE CATALOGUE

*Exposition,* le dimanche 12 mars 1876, de 2 h. à 5 heures.

---

# VENTE
DE

# TABLEAUX ANCIENS ET MODERNES

**Provenant du château de CHAMARANDE**

Parmi lesquels on remarque une très-belle composition de **Boilly** ; dans *l'école moderne* des œuvres importantes de : **De Viendt, Protais** (les Prisonniers de Metz), **Jourdan** (Léda), **Carand** (le Premier-Né), **Goupil** (Intérieur), etc.

HOTEL DROUOT, SALLE N° 1,
Le mercredi 15 mars 1876, à deux heures.

Par le ministère de Mᵉ **Charles Pillet**, commissaire-priseur, 10, rue de la Grange-Batelière,

Assisté de M. **Féral**, peintre-expert, faubourg Montmartre, 54,

CHEZ LESQUELS SE TROUVE LE CATALOGUE

*Exposition publique,* le mardi 14 mars 1876, de 1 à 5 heures.

---

# VENTE
DE

# BELLES PORCELAINES

DE LA CHINE ET DU JAPON

Vases, potiches, jardinières, plats, bols ; **Anciens émaux cloisonnés de la Chine** ; beaux bronzes du Japon et de la Chine, *beaux paravents* en soie richement brodée, **Grande tenture** à riche décor de paysages, tissée en poil de chameau et rehaussée de parties peintes en couleurs.

HOTEL DROUOT, SALLE N° 7,
Le mercredi 15 mars 1876, à deux heures

Par le ministère de Mᵉ **Charles Pillet**, commissaire-priseur, 10, rue de la Grange-Batelière,

Assisté de M. **Charles Mannheim**, expert, 7, rue Saint-Georges.

CHEZ LESQUELS SE TROUVE LE CATALOGUE.

*Exposition,* le mardi 14 mars 1876, de 1 h. à 5 heures.

---

# TABLEAUX ANCIENS

**Des diverses écoles**

VENTE après le décès de M. ROBERT

HOTEL DROUOT, SALLE N° 2,
Le vendredi 17 mars 1876, à 2 heures

Par le ministère de Mᵉ **Maurice Delestre**, commissaire-priseur, successeur de Mᵉ DELBERGUE-CORMONT, 23, rue Drouot.

MM. **Dhios & George**, experts, 33, rue Le Peletier.

CHEZ LESQUELS SE TROUVE LE CATALOGUE

*Exposition* avant la vente.

# BEAUX OBJETS DE LA PERSE

Faïences, cuivres, plaques, armes, damas,

## ETOFFES

### Appartenant à M. MÉCHIN

VENTE, HOTEL DROUOT, SALLE N° 4

Le vendredi 17 mars 1876, à 2 heures.

Par le ministère de M° **Charles Pillet**, commissaire-priseur, 10, rue Grange-Batelière,
Assisté de **M. Charles Mannheim**, expert, rue Saint-Georges, 7,

CHEZ LESQUELS SE TROUVE LE CATALOGUE.

*Exposition*, le jeudi 16 mars 1876, de 1 h. à 5 heures.

---

# SUCCESSION
## DE M<sup>me</sup> LA BARONNE DE MEYENDORFF
—

SCULPTURES ITALIENNES

*Dorures*, très-beaux cadres, torchères, statues, guéridons, consoles, frontons, grandes colonnes torses, portes rocaille, boiseries, panneaux, etc.

OBJETS D'ART.

Curiosités, meubles, bronzes, porcelaines, jardinières, glaces, Christ en ivoire sculpté époque Louis XIV, hauteur 0<sup>m</sup> 70 cent.

TABLEAUX.

Remarquables copies d'après les maîtres anciens, par M<sup>me</sup> la baronne de Meyendorff.
Paravent orné de 8 peintures d'après *Greuze*.
Tableaux anciens, dessins, albums, livres, Grands et beaux tapis d'Orient.

VENTE en vertu d'ordonnance, après le décès de *Mme la baronne de Meyendorff.*

En son hôtel, à Paris, rue Barbet-de-Jouy, 20.

Les lundi 20, mardi 21, mercredi 22 mars 1876, à deux heures très-precises.

Et jours suivants s'il y a lieu.

M<sup>e</sup> **Couturier**, commissaire-priseur à Paris, rue Drouot, 21 ;

M<sup>e</sup> **Duranton**, commissaire-priseur à Paris, rue de Maubeuge, 20,

MM. **Dhios & George**, experts, rue Le Peletier, 33 ;

CHEZ LESQUELS SE DISTRIBUE LE CATALOGUE.

*EXPOSITIONS :*

Particulière, | Publique,
samedi 18 mars 1876; | le dimanche 19 mars,
de 1 heure à 5 heures.

---

COLLECTION
DE

# M. LE CH<sup>r</sup> J. DE LISSINGEN
DE VIENNE

## TABLEAUX DE 1<sup>er</sup> ORDRE
PAR

| | |
|---|---|
| BACKHUYSEN | OSTADE (Adrien) |
| BEGA (Corneille) | OSTADE (Isaac) |
| BERCHEM (Nicolas) | REMBRANDT |
| BRAUWER (Adrien) | RUYSDAEL (Jacques) |
| CAMPHUYSEN | RUYSDAEL (Salomon) |
| CAPPELLE (J.-Vander) | TÉNIERS (David) |
| GOYEN (Van) | VELDE ( W. Van de) |
| HALS (Frans) | VERSPRONCK (Corn.) |
| HOOCH (Pieter de) | WITT (Emm. de) |
| KONINCK (Ph. de) | WOUWERMAN (Phil.) |
| NEER (Van der) | WYNANTS (Jean) |

*Composant la*

REMARQUABLE COLLECTION DE

**M. le chevalier J. DE LISSINGEN**

Provenant en partie des collections

VAN BRIENEN, DE MORNY, DELESSERT, PEREIRE, G'SELL, TARDIEU, etc.

M<sup>e</sup> **Charles Pillet**, | **M. Féral**, peintre,
COMMISSAIRE - PRISEUR, | EXPERT,
10, r. Grange-Batelière. | faubg. Montmartre, 54.

CHEZ LESQUELS SE DÉLIVRE LA NOTICE

VENTE, HOTEL DROUOT, SALLES N<sup>os</sup> 8 et 9,

Le jeudi 16 mars 1876, à 2 h.

*Prix du catalogue illustré : 10 francs.*

EXPOSITIONS :

Particulière : | Publique :
le mardi 14 mars, | mercredi 15 mars,
de 1 heure à 5 heures.

---

# TABLEAUX ANCIENS ET MODERNES
## Œuvres remarquables
DE

Pierre Codde, Dirck Hals, Th. de Keiser, I. Ostade, J. Ruysdaël

ÉCOLE MODERNE

Decamps — Gérôme — Pettenkoffen.

**Dépendant de la collection de M. SCHARF de Vienne**

VENTE, HOTEL DROUOT, SALLE N° 1,

Le Samedi 18 mars 1876, à trois heures.

Par le ministère de M<sup>e</sup> **Charles Pillet**, commissaire-priseur, r. de la Grange-Batelière, 10,
Assisté de **M. Féral**, peintre-expert, faubourg Montmartre, 54.

CHEZ LESQUELS SE DISTRIBUE LE CATALOGUE.

*Exposition* les jeudi 16 et vendredi 17 mars 1876, de 1 h. à 5 heures.

VENTE APRÈS DÉCÈS

DE

# I. PILS

### Peintre d'histoire

Officier de la Légion d'honneur, membre de l'Institut
professeur à l'École des Beaux-Arts,
officier de l'instruction publique, etc., etc.

DE SES

## TABLEAUX, ÉTUDES, ESQUISSES
## et AQUARELLES

Dessins et croquis

ET

## TABLEAUX et CURIOSITÉS

Composant sa collection particulière,

HOTEL DROUOT, SALLE Nᵒˢ 8 ET 9

**Le lundi 20 mars et les onze jours suivants.**

Le catalogue
indiquant l'ordre des vacations et des exposi-
tions se délivre chez :

Mᵉ **Boussaton,** commissaire-priseur, rue
de la Victoire, 39 ;

M. **Durand-Ruel,** expert, rue Laffitte, 16

M. **Charles Mannheim,** r. St-Georges, 7.

# LIVRES RARES ET PRÉCIEUX

### Imprimés et Manuscrits

Dessins originaux, belles éditions, poëtes
français des XVᵉ et XVIᵉ siècles ; belles reliu-
res composant la bibliothèque de M. L. de M.

VENTE, HOTEL DROUOT, SALLE Nᵒ 3

**Du lundi 27 mars au samedi 1 avril 1876**
**à 1 heure et demie.**

Mᵉ Maurice **DELESTRE,** commissaire-priseur,
successeur de Mᵉ **Delbergue-Cormont,** rue
Drouot, 23,

Assisté de M. **Adolphe Labitte,** libraire,
expert, rue de Lille, 4,

CHEZ LESQUELS SE DISTRIBUE LE CATALOGUE

*Exposition* le dimanche 26 mars 1876, de
2 h. à 5 heures.

# AVIS

M. **Robillard,** artiste peintre et Mᵐᵉ **Zoé
Pajadon,** sa femme, ayant demeuré à Paris,
rue de Matignon, partis pour **St-Pétersbourg**
en 1844, *sont invités à se présenter à l'étude de*
Mᵉ AVELINE, notaire à Paris, rue Bouret, 32.

Collection de M. Th. H.

# ESTAMPES

## ANCIENNES ET MODERNES

École française du XVIIIᵉ siècle

PIÈCES IMPRIMÉES EN NOIR ET EN COULEUR

## DESSINS

VENTE, HOTEL DROUOT, SALLE Nᵒ 4
**Du lundi 3 au Samedi 8 avril 1876**

Mᵉ **MAURICE DELESTRE,** commissaire-
priseur, successeur de Mᵉ **Delbergue-Cormont,**
23, rue Drouot.

Assisté de **MM. Danlos fils et Delisle,** mar-
chands d'estampes, Quai Malaquais, 15.

*Exposition publique,* le dimanche 2 avril
1876 de 1 h. à 4 heures.

*Vente aux enchères publiques, par suite de décès,*

DE LA

## GALERIE

DE

# M. SCHNEIDER

Ancien Président du Corps législatif
Directeur-Gérant des Forges du Creuzot

## TABLEAUX DE PREMIER ORDRE

ET

## DESSINS DE MAITRES

PAR

| | |
|---|---|
| BACKHUYSEN. | VAN DER NEER. |
| BERGHEM. | OSTADE (ADRIEN). |
| BOTH. | OSTADE (ISAAC). |
| CUYP. | POTTER (PAULUS). |
| VAN DYCK. | REMBRANDT. |
| GREUZE. | RUBENS. |
| VAN DER HEYDEN. | RUYSDAEL. |
| HOBBEMA. | SNEYDERS. |
| HONDEKOETER. | STEEN (JEAN). |
| DE HOOCH (PIETER). | TÉNIERS. |
| VAN HUYSUM. | VAN DE VELDE (ADRIEN). |
| KAREL DU JARDIN. | — (WILHEM). |
| LAMBERT LOMBARD. | VELASQUEZ. |
| MABUSE. | WEENIX, |
| METSU. | WOUWERMAN. |
| MIERIS. | WYNANTS. |
| MURILLO. | |

VENTE, HOTEL DROUOT, SALLES Nᵒˢ 6, 8 et 9
**Les jeudi 6 et vendredi 7 avril 1876.**

### EXPOSITIONS :

*Particulière,* | *Publique,*
les lundi 3 et mardi | mercredi 5 avril 1876.
4 avril 1876. |

*Le Catalogue se distribuera à Paris, chez :*

Mᵉ **Charles Pillet,** | Mᵉ **Escribe**
COMMISSAIRE - PRISEUR, | COMMISSAIRE-PRISEUR
10, r. Grange-Batelière. | 6, rue de Hanovre

M. **Haro** ✱, peintre-expert, 14, rue Visconti
et rue Bonaparte, 20.

Paris. — Imp. F. DEBONS et Cᵉ, rue du Croissant, 16.        *Le Rédacteur en chef, gérant :* LOUIS GONSE.

Nº 12. — 1876.　　BUREAUX, 3, RUE LAFFITTE.　　18 1ars.

LA

# CHRONIQUE DES ARTS

## ET DE LA CURIOSITÉ

SUPPLÉMENT A LA *GAZETTE DES BEAUX-ARTS*

PARAISSANT LE SAMEDI MATIN

*Les abonnés à une année entière de la* Gazette des Beaux-Arts *reçoivent gratuitement
la* Chronique des Arts et de la Curiosité.

PARIS ET DÉPARTEMENTS :

Un an. . . . . . . . . . . 12 fr.　|　Six mois. . . . . . . . . . 8 fr.

## MOUVEMENT DES ARTS

### Collection de feu M. Camille Marcille.

Dans la seconde vente, nous avons à signaler
peu de prix importants. Quatre Emaux de Pierre
Raymond se sont vendus 1.660 fr.; une *Nature
morte*, de Sneyders, 700 fr.

L'ensemble de cette collection a produit
286,682 fr.

### Cabinet de M. Paul Tesse.

Mᵉ Ch. Pillet, comm.-priseur, M. Féral, expert.

Les tableaux qui ont atteint les chiffres les
plus élevés sont : un Rousseau, les *Bûcheronnes*,
15.000 fr.; un Diaz, la *Forêt*, 14.000 fr.; deux Jules
Dupré, le *Parc de Windsor*, la *Charrette de foin*,
le premier 7.000 fr., le second 5.000 fr.; deux
Millet, *la Bergère*, 6,030 fr., la *Femme au puits*,
5.900 fr.; un Troyon, le *Troupeau de vaches*, 11.500,
et *Paysage* avec figures, 17.000 fr.; un Corot, *Bou-
quet d'arbres*, 5.400 fr.; le *Narcisse*, de G. Moreau,
1.280 fr., et la *Léda*, 1.320 fr.; la *Cène*, de Tie-
polo, 8.000 fr.; le *Castel*, de Van de Velde, 5.600 ;
un *Étal de poissonnier*, de Van Beyeren, 1.250 fr.;
*Allégorie de la Guerre*, de Balen, Breughel et
Kessen, 1.750 fr.; un *Intérieur de cabaret*, de Cornélis
Dusart, 4.000 fr.; les *Patineurs*, de Van Goyen,
5.350 fr.; le *Ravin*, de Huysmans, 2.100 fr.; un *Pay-
sage marine*, de S. Ruysdaël, 2.030 fr.; la *Saint-
Nicolas*, de J. Steen, 3.550; le *Coup de canon*, de
S. de Vlieger, 2.500 fr.; le *Cuirassier*, de Géricault,
2.500 fr.

Cette collection a produit 172,375 fr.

TABLEAUX MODERNES

Vendus, le 4 mars, par MM. Pillet et Féral.

Karl Daubigny. — Bords de la Seine à Con-
flans, 1.000 fr.

Feyen-Perrin. — Études de Bretonnes, 910 fr.

Hanoteau. — La Vieille Forge, 1.620 fr.

Iundt. — Au bord de l'eau (esquisse), 1,000 fr.

Lapostolet. — Vue prise à Paris, 820 fr.

### Collections W. Armstrong et A. Collie

Vente à Londres.

*Vue d'un lac italien*, par J.-B. Pyne, 939 fr.;
*Extraction de tourbe*, par Poole, 775 fr.; *Vue d'une
côte de la Méditerranée*, 925 fr.; *la Femme du
Pêcheur*, par Israëls, 1.575 fr.; *Intérieur d'un ca-
baret*, par G. Morland, 900 fr.; *la Halte à l'auberge*,
10.750 fr.; *la Rêverie*, par Gianetti, 1,875 fr.; *Sur
le Lahn*, par Stanfield, 1.030 fr.; *Chaloupes alle-
mandes et navires d'Ostende*, par Bentley, 1.050 fr.;
*la Gypsy mère*, par Baxter, 1,700 fr.; *le Texte du
railleur*, par S. Marks, 4,750 fr.; *les Cœurs sont
des trompettes*, par Millais, de l'Académie royale,
3.912 fr. *les Pêcheurs*, par Ansdell, 2.625 fr.; *Héron
blessé et retrouvé*, 1.875 fr.; *Jaffa*, par D. Roberts,
1.050 fr.; *Petra*, 800 fr.; *Après soleil couché*, par
Callum, 2.175 fr.; *Vie tranquille*, par Bottomley,
1.200 fr.; *Nouvelles boucles d'oreilles*, par Comte,
1.075 fr.; *la Leçon*, par E. Frère, 6.250 fr.; *Prospero
et Miranda*, par Housson, 1.250 fr.; *la Croix
d'Edimbourg, le 11 août, en 1600*, 2.825 fr.; *l'Évu-
sion*, par Pickersgill, 775 fr.; *Une discussion après
l'ouvrage*, 1.350 fr.; *l'Arrivée du docteur*, 975 fr.;
*Julia Mannering*, 975 fr.; *les Pêcheurs*, par Oakes,
6.550 fr.; *Un Lac écossais*, 1.950 fr.; *une Vue de la
côte, avec des figures*, 1.900 fr.; *Pas pour soi*, par
Hardy, 2.750 fr.; *Jardin de fleurs*, par miss Mer-
tril, 1.475 fr.; *Mᵐᵉ Rousby*, par Frith, 3.400 fr.;
*Appartement royal en 1538*, par Stone, 6.200 fr.;
*les Prosélytes maures de l'archevêque Ximenès*,
30.775 fr.; *la Lavandière lavait à Terracine*, 3.400;

*la Quenouille*, 2.350 fr.; *Troupeau de moutons*, par Verbœckhoven, 6.550 fr.; *le Passage de la contrebande*, par Ansdell, 7.075 fr.; *Pêche*, par Prony, 29.400 fr.; *le Ruisseau du moulin*, par Creswick, 7.750 fr., etc.

———

### Collection de M. J. de Lissingen.

L'espace nous manque pour donner les résultats complets de la vente Lissingen ; voici les prix les plus importants :
Portrait d'homme, par *Rembrandt*, 170.000 fr.; le Joueur de cartes, d'*A. Ostade*, 28.100 ; la Halte de voyageurs, de *I. Ostade*, 11.500 ; le Sentier, de *J. Ruysdael*, 29.100 ; l'Intérieur flamand, de *Teniers*, 21,300 ; la Marine, de *W. Van de Velde*, 34,500 ; l'Intérieur d'église, d'*E. de Witte*, 14.300 ; la Plage, de *Van Cappelle*, 17.300.

———

## CONCOURS ET EXPOSITIONS

Le journal *la France* a pris l'initiative d'une proposition tendant à créer une **Exposition Universelle**, à Paris, en 1878, et il ouvre ses colonnes aux projets que cette idée peut faire éclore. Nous applaudissons aux intentions patriotiques de notre confrère, et nous serions heureux de les voir accueillir avec faveur par le public et par l'administration.

———

A l'occasion du concours régional qui doit avoir lieu à **Carcassonne**, du 30 avril au 28 mai, la municipalité a décidé qu'il était opportun de faire une exposition des arts moderne et rétrospective.
Pour tous renseignements, s'adresser à M. le Président de la Commission, Palais du Musée, Grande Rue, à Carcassonne.

———

Une lettre de M. Geoffroy, directeur de l'Ecole française de **Rome**, annonce que la municipalité romaine vient d'inaugurer un nouveau musée dans lequel sont placées les antiquités découvertes, durant ces cinq dernières années, dans le sol de la ville éternelle.

———

CONCOURS POUR LE PRIX DE SÈVRES

Le concours pour le prix de Sèvres nous a semblé moins remarquable cette année que celui de l'an dernier. Il s'agissait, on se le rappelle, de la composition d'un vase décoratif destiné à être placé au-dessus de chacune des cheminées du foyer de l'Opéra.
Le jury, suivant le règlement, a choisi quatre projets. Trois vases ouverts et un vase fermé par un couvercle.
Or, si l'on examine, au foyer de l'Opéra, les deux vases de Sèvres placés provisoirement

sur les socles qui surmontent les linteaux des cheminées du foyer, on peut se convaincre que ces deux vases, amortis par des couvercles en dôme surmontés d'un bouton, sont de formes parfaitement appropriées à la place qu'on leur a donnée. C'est une raison qui devrait, suivant nous, faire préférer les vases qui se rapprochent le plus par leur silhouette générale de ceux qui sont aujourd'hui en place.
Aussi aurions-nous éliminé, dans notre pensée, tous ceux qui, étant ouverts et surtout largement ouverts, semblent attendre un amortissement qui leur manquera toujours, et cela quels qu'aient été leurs autres mérites.
Pour cette raison, des deux vases de M. Joseph Chéret, que le jury a réservés, nous préférerons le n° 24 D, qui est une urne à couvercle, munie d'anses formées par des masques peu saillants que relie une frise, au n° 24 A, qui est une urne sans couvercle, moins étranglée au sommet que la précédente, et munie de deux anses formées chacune par une figure ailée pesant sur un masque, les deux masques étant reliés par des guirlandes qui s'attachent à une lyre intermédiaire.
Nous eussions même préféré un troisième projet de M. Joseph Chéret qui en avait exposé quatre : c'est une urne aplatie (24 B) dont la panse, portée sur un pied en balustre, est en outre soutenue par un trépied de bronze qui l'enveloppe. Un couvercle, d'où s'échappent des flammes, l'amortit. C'est une cassolette. Le motif est original, sort franchement de la donnée ordinaire du vase ovoïde où l'on s'ingénie à vouloir être nouveau en en modifiant les profils et surtout les ornements. Mais il paraît que l'on ne peut fabriquer de grands vases de porcelaine d'une courbure trop prononcée, et que la matière force à ne guère sortir des profils aux longues courbes peu accentuées. Et puis, ce projet eût employé plus de bronze que de porcelaine. Cependant nous regrettons qu'il ait été écarté.
L'amphore ouverte de M. Paul Avisse, exposée sous la devise : *A mon but,* rentre dans la donnée que nous venons d'indiquer. Son col cylindrique, et assez élevé, est orné d'une frise dont les lyres forment le motif principal. Les anses sont composées chacune de trois masques très-habilement agencés, et autour de l'étranglement qui sert de passage du culot au pied, étranglement au profil très-doux, un anneau saillant, et probablement métallique, porte quatre fleurons entièrement détachés du vase, et certainement en métal. Sur le bleu turquoise de la panse se détachent en relief les figures blanches du Chant et de la Danse.
M. Paul Avisse a certainement étudié l'architecture aux nombreux hérissements du foyer de l'Opéra pour accorder son vase avec elle. Mais nous avouons ne guère aimer la rigidité de ses courbes, surtout vers le pied, malgré les ornements parasites qui sont destinés à la dissimuler ; ni surtout son col trop ouvert et sans amortissement.
Le quatrième projet réservé est une amphore aux anses relevées, un *Diota* (n° 17, avec la légende *Ecco*), composée par M. Paul Langlois.

Ce vase est trop grec de forme et de décor, malgré les chapelets de grelots qui s'arrondissent au-dessous des masques portant de hautes lyres recourbées à leur sommet qui servent d'anses. Ses colorations sont tristes et ne valent pas la partie sculpturale.

En dehors des quatre projets réservés, le jury en a signalé plusieurs autres :

N° 9. — *Alea jacta est.* Amphore ovoïde à grandes anses naissant du culot et s'arrondissant intérieurement pour se poser sur l'épaulement. Elle est décorée d'une figure de danseuse posée sur une boule en relief qu'il serait bien impossible d'exécuter.

N° 13. — Que nous n'avons point remarqué.

N° 21. — Que la devise *Ecco* signale comme devant être de M. P. Langlois, l'auteur d'un des projets réservés. — C'est encore un diota à fond bleu.

N° 22. — Urne violette monochrome à couvercle, munie de deux anses feuillagées naissant du culot, et s'arrondissant en volutes extérieures par un brusque brisement de la courbe initiale.

N° 24. C., — exposé par M. Joseph Chéret.

N° 27. — *Figaro.* Un diota dont le fond et le pied sont très-allongés, muni d'anses feuillagées [dépassant l'ouverture du col, et décoré de figures empruntées à d'anciennes compositions allégoriques de M. Bouguereau.

Le n° 34 nous a échappé, mais nous signalerons le n° 37 qui nous semble être surtout l'œuvre d'un sculpteur. Ce projet est plutôt combiné pour le bronze que pour la porcelaine. C'est une urne garnie sur l'épaulement de quatre masques scéniques reliés par une frise qui se rattache avec quatre consoles intermédiaires montant sur le col. Un couvercle, amorti par une figurine, surmonte le tout. Cette amphore allongée nous semblerait parfaitement convenable pour la place à laquelle son auteur la destinait.

Le n° 2, *Sursum corda*, écarté absolument par le jury, semble indiquer qu'il répugne non moins absolument à la décoration des vases par la peinture. L'auteur du projet a eu soin de diviser cependant en trois groupes distincts, et à peine reliés entre eux par le fond, les deux sujets qu'il a imaginés : l'un, *Apollon au milieu des bergers*, l'autre, *la Danse des Corybantes*.

Peut-être aussi ces sujets, peints petitement, ainsi que les nécessités du métier semblent malheureusement l'exiger pour la porcelaine, n'eussent-ils point été suffisamment vus à la hauteur où le vase était placé.

Enfin, l'auteur du n° 2, en exposant une vue perspective de son projet mis en place, nous semble avoir prouvé qu'un vase à large ouverture, comme un kélébé ou un diota, ne forme point un tout complet et attend un immense bouquet qui remplisse la baie béante de l'arcade qui l'enveloppe.

A. D.

.˙. Une découverte intéressante vient d'être faite dans le grand temple de Karnak, au nord de l'obélisque. Des Arabes, en creusant au milieu des ruines pour se procurer la poussière dont ils se servent à cette époque de l'année comme engrais, ont trouvé une espèce de cysto ou coffre de forme cylindrique en grès, qu'ils ont malheureusement brisé. De l'intérieur de ce coffre, on a retiré une superbe figure d'hippopotame femelle, sculptée en basalte vert, debout dans l'attitude traditionnelle, portant aux deux côtés un emblème ou symbole.

Le monument, avec la stèle qui le supporte, a environ 3 pieds de haut ; il est sculpté avec une précision admirable, et parfaitement poli. Une longue inscription hiéroglyphique existe à la partie supérieure ; il y en a une autre à la base, en face de la figure ; mais ces deux inscriptions sont très-inférieures à la statue comme exécution ; cette dernière est d'un style remarquable et même supérieur à celui de la fameuse génisse en basalte vert de la même époque, que l'on admire au musée de Boulaq, au Caire. Les inscriptions renferment les noms de Psammétique Ier, de sa femme, de sa fille, et sur les cartouches du cyste en grès on lit en outre le nom d'un roi inconnu jusqu'à présent. M. Chester, qui envoie ces détails à l'*Academy*, lui annonce en même temps qu'il a trouvé à Louqsor une lampe ayant servi au culte chrétien et portant ces mots: *Tou agiou abbadiou*, en caractères grecs.

.˙. On lit dans le *Messager de Toulouse*, et nous reproduisons sous toutes réserves ce qui suit:

« Une personne digne de foi et profondément versée dans les questions archéologiques nous affirme qu'un membre de l'Institut (Académie des Inscriptions et Belles-Lettres) et un ingénieur des plus distingués ont naguère quitté Toulouse, où depuis deux mois ils vivaient mystérieusement dans un quartier retiré.

« Il paraît que ces deux personnages ont mis à profit leur séjour pour se livrer nuitamment, dans les campagnes environnantes, à une série de recherches et de sondages destinés à retrouver l'emplacement du fameux lac où furent jetées les immenses richesses ravies au temple de Delphes par les guerriers tectosages.

« Chacun sait que le proconsul Scipion ne put s'emparer que de la moindre part de ces trésors, et que le reste demeura au fond du lac, qui fut comblé peu à peu par les alluvions de la Garonne.

« Le membre de l'Institut que nous pourrions nommer, a, paraît-il, trouvé dans un couvent du mont Athos le manuscrit grec, absolument inconnu jusqu'à ce jour, d'un scholiaste de Denys d'Halicarnasse. Ce manuscrit ne laisserait aucun doute sur le véritable em-

placement de l'ancien lac où gisent tant de
richesses.

« Tout porte à croire que les deux savants,
maintenant assurés du résultat, vont provo-
quer sans délai la formation d'une Société en
commandite destinée à exploiter une décou-
verte si capitale au point de vue scientifique
et financier. »

## BIBLIOGRAPHIE

—

La *Société internationale des aqua-fortistes, de
Bruxelles,* fondée sous la présidence d'honneur de
S. A. R. la comtesse de Flandres, et dirigée par
M. Félicien Rops, continue la publication de
l'excellent Album d'eaux-fortes originales et iné-
dites qu'elle a entrepris l'an dernier.

Les dernières livraisons sont extrêmement re-
marquables. En voici le sommaire : L'Album com-
prend six gravures achevées : *un Pêcheur*, de
M. Verveer ; un *Coucher de soleil dans la forêt
de Soignes*, par M. Puttaert, planche absolument
réussie et qui classe l'artiste au rang des aqua-
fortistes accomplis, *Après l'hiver*, par M. T.
Scharner, une eau-forte de peintre, lumineuse et
colorée ; je n'y trouve à reprendre que quelques
duretés dans le ciel ; le peintre n'est pas encore
complètement maître du graveur; un beau por-
trait de W. Lesly, lestement enlevé en plein
champ par M. F. Rops ; un pâtre de Savile Lumley,
et une tête de femme hardiment modelée par M. de
Mol, avec l'audace heureuse d'un peintre qui ne
craint pas les empâtements.

Dans l'Album des croquis, il y a aussi d'excel-
lentes parties, notamment l'esquisse de M. Lam-
brichs, une scène de genre qui n'est pas signée,
un croquis de paysage, de de M. G. Goethals ; une
belle étude de rivière par M. T'Scharner ; enfin,
une vigoureuse esquisse de tête de femme par
M. Taelemans, d'après F. Rops.

Nous sommes heureux d'avoir à signaler de
nouveau ce recueil ; en outre de son mérite artis-
tique qui le recommande à l'attention des ama-
teurs, il rend les plus grands services, en Belgi-
que, pour l'étude et la propagation de l'eau-forte
qui est et sera de plus en plus le mode recherché
pour l'illustration des publications de luxe et l'é-
dition d'images d'art peu coûteuses.

A. de L.

—

*Iconographie Moliéresque*, par Paul Lacroix. — 2ᵉ
édition. — Paris, A. Fontaine, 1876. — In-8ᵒ de
XLIII et 392 p., avec un portrait gravé par F.
Hillemacher d'après Simonin, et un fac-similé.
Tiré à 500 exemplaires sur papier vergé.

L'infatigable érudit, M. Paul Lacroix, vient de
faire pour son *Iconographie moliéresque* ce qu'il
avait déjà fait pour sa *Bibliographie*, une seconde
édition tellement développée, qu'elle supprime
tout à fait la première. Son volume commence
par une étude sur les portraits de Molière, dont
le point de départ est l'excellent travail publié
dans la *Gazette des Beaux-Arts* (2ᵉ période, tome V,
pages 230-250), par M. H. Lavoix. M. Lacroix
attache beaucoup trop d'importance aux portraits
de la collection Soleirol, réunis sans la moindre
critique, mais avec une rare impartialité ; il publie
à la suite une Note de M. Mahérault qui ramène
la collection Soleirol à sa juste valeur. Après les
portraits de Molière, viennent ses maisons, ses
meubles, ses théâtres, ses costumes, les portraits

de ses comédiens, les estampes gravées pour ses
œuvres, les peintures, dessins, tapisseries, sculp-
tures inspirés par sa vie ou ses œuvres, etc., etc.
M. Lacroix a raison de mentionner tout ce dont
Molière a été le point de départ, mais n'y a-t-il
pas exagération à donner les portraits de ses
amis et de ses ennemis, des auteurs anciens ou
modernes qui peuvent l'avoir inspiré ? N'est-ce
pas aussi aller trop loin que de cataloguer les
vues, les plans des quartiers de Paris où Molière
est né, où il a demeuré, où il a joué ; des villes
de province où il a séjourné avec sa troupe ?
Comment s'arrêter jamais avec un pareil système ?
Un chapitre tout nouveau et fort intéressant con-
tient le dépouillement des livrets des Salons au
point de vue de Molière, mais il nous semble
qu'il y a quelques oublis : ainsi nous y avons
vainement cherché le *Déjeuner de Molière* avec
*Louis XIV*, de M. J. Leman, exposé au Salon de
1863, acheté par l'Etat et donné au musée d'Arras.
A propos de M. Leman, le nᵒ 752, page 317, attri-
bué par M. Lacroix à M. J. Lehmann, est de lui.
Il y aurait encore quelques petites erreurs de dé-
tail à relever : ainsi l'*Apothéose d'Homère*, de
Ingres (citée nᵒ 20, p. 11), n'a jamais été à l'Hôtel
de Ville. Original et copie sont au Louvre. Mais
ce sont là d'imperceptibles taches, n'enlevant rien
à la valeur de ce beau et utile travail qui vient
augmenter le nombre de ces monographies si
touffues, de la publication desquelles il faut remer-
cier M. A. Fontaine. Après Molière et Corneille,
il nous promet Racine et La Fontaine : quelle
inépuisable source d'utiles renseignements !

P. CH.

—

*Revue des Deux-Mondes*, 15 mars. Les Maîtres
d'autrefois. Belgique et Hollande. — VI. Rem-
brandt, les Van Eyck, Memling, par M. Eu-
gène Fromentin.

Un nouveau livre sur Michel-Ange, par
M. Henri Delaborde, de l'Institut. (Publication
de la *Gazette des Beaux-Arts*.)

*Athenæum*, 4 mars : Les Fouilles d'Olympie.

*Academy*, 4 mars : Les Fouilles d'Olympie,
par M. A. S. Murray. Lettre d'Egypte, par
M. Greville. I. Chester. — Le Bill pour la con-
servation des anciens monuments.

*L'Amateur d'Autographes*, février.

I. PARTIE HISTORIQUE. Jehan Gosselin, bi-
bliothécaire du roi, au XVIᵉ siècle. — Pièces
inédites : le maréchal de la Melleraie ; Hubert-
Pascal Ameilhon ; Bon-Adrien Jeannot de Mon-
cey.

II. PARTIE TECHNIQUE. Compte rendu des
ventes d'autographes. — Manuel de l'amateur
d'autographes. — Fac-simile (Théophile Gau-
tier). — Les prochaines ventes d'autographes.

*Le Tour du Monde*. 793ᵉ livraison. — Texte :
La Conquête blanche (Californie), par M. Wil-
liam Hepworth Dixon. 1875. Texte et dessins
inédits. — Dix dessins de E. Ronjat, Th. We-
ber, A. Deroy, E. Guillaume et Taylor.

*Journal de la Jeunesse*. 172ᵉ livraison. —
Texte par Mᵐᵉ Colomb, Ch. Schiffer, Eug. Mul-
ler, E. Lesbazeilles, Belin de Launay et A.
Saint-Paul.

Dessins d'Adrien Marie, Mesnel, Riou, Taylor
et Wolff.

Bureaux à la librairie HACHETTE, boulevard
Saint-Germain, nᵒ 79, à Paris.

**Conservatoire national de Musique**

Concert du 19 mars :

1° *Symphonie avec chœurs* de Beethoven; soli par M<sup>mes</sup> Chapuy et L'Héritier, MM. Grisy et Bouhy.

2° *Passacaille*, air de danse de l'*Armide* de Lulli. (1686.)

3° *Air de Paulus* de Mendelssohn, chanté par M. Bouhy.

4° *Ouverture d'Oberon*, de Weber.

L'orchestre sera dirigé par M. Deldevez.

---

VENTE APRÈS DÉCÈS

DE

# I. PILS

**Peintre d'histoire**

Officier de la Légion d'honneur, membre de l'Institut professeur à l'École des Beaux-Arts, officier de l'instruction publique, etc., etc.

DE SES

## TABLEAUX, ÉTUDES, ESQUISSES et AQUARELLES

Dessins et croquis

ET

## TABLEAUX et CURIOSITÉS

Composant sa collection particulière,

HOTEL DROUOT, SALLE N<sup>os</sup> 8 ET 9

**Le lundi 20 mars et les onze jours suivants.**

Le catalogue indiquant l'ordre des vacations et des expositions se délivre chez :

M<sup>e</sup> **Boussaton**, commissaire-priseur, rue de la Victoire, 39 ;

M. **Durand-Ruel**, expert, rue Laffitte, 16

M. **Charles Mannheim**, r. St-Georges, 7.

---

DIRECTION DE VENTES PUBLIQUES

**FRÉDÉRIC REITLINGER**

EXPERT EN TABLEAUX MODERNES

*1, rue de Navarin.*

---

## AVIS

M. **Robillard**, artiste peintre et M<sup>me</sup> **Zoé Pajadon,** sa femme, ayant demeuré à Paris, rue de Matignon, partis pour **St-Pétersbourg** en 1844, sont *invités à se présenter à l'étude de* M<sup>e</sup> AVELINE, notaire à Paris, rue Bouret, 32.

---

# VENTE DES AQUARELLES

DESSINS ET CROQUIS

**Composant l'Atelier de feu M. E. Soulès**

HOTEL DROUOT, SALLE N° 7,

**Le lundi 20 mars 1876, à deux heures.**

M° MAURICE DELESTRE, commissaire-priseur, successeur de M. **Delbergue-Cor-mont,** rue Drouot, 23,

Assisté de M. **Ch. Gavillet**, expert, rue Le Peletier, 38,

CHEZ LESQUELS SE TROUVE LE CATALOGUE

*Exposition publique,* le dimanche 19 mars de 1 h. à 5 heures.

---

# OBJETS D'ART

Joli groupe en terre cuite du temps de Louis XV, commodes Louis XV et Louis XVI, ornées de cuivres, encoignures. TABLEAUX par Swagers, Kobel, Asselyn, etc. ; gravures, pièces en couleur par Huet, Demarseau ; vignettes par Moreaux, Cochin, Moutier, etc. Dessins par Lantara, Hubert Robert, Paul Delaroche. Meubles anciens.

**VENTE** après le décès de M. M. \*\*\*,

HOTEL DROUOT, SALLE N° 15,

**Le mardi 21 mars 1876, à une heure précise**

M<sup>e</sup> Maurice Delestre, commissaire-priseur, successeur de M. DELBERGUE-CORMONT, rue Drouot, 23 ;

MM. **Dhios & George,** experts, 33, rue Le Peletier.

---

# VENTE

Aux enchères publiques

Après faillite de M. Michel Mortjé, en vertu d'ordonnance de M. le juge-commissaire,

DE

8 Tableaux Modernes (Œuvre importante de Verboeckhoven, Boldini, etc.) ;

5 Aquarelles (Bonnington, Fichel, etc.) ;

2 Montres, châtelaine et bonbonnière.

HOTEL DROUOT, SALLE N° 6,

**Le jeudi 23 mars 1876, à 4 heures très-précises.**

M<sup>e</sup> Darras, commissaire-priseur.

Assisté de M. **Féral**, expert, faubourg Montmartre, 54,

CHEZ LESQUELS SE TROUVE LE CATALOGUE

*Exposition publique,* le mercredi 22 mars, de 1 à 5 heures.

# ANTIQUITÉS

### Grecques et Chypriotes

## MÉDAILLES & MONNAIES

### Grecques, Romaines, Françaises et Étrangères.

VENTE, HOTEL DROUOT, SALLE N° 4

**Les Mercredi 22 et Jeudi 23 mars 1876**
à 2 heures précises

Par le ministère de **Mᵉ Maurice Delestre,**
commissaire-priseur, successeur de Mᵉ DEL-
BERGUE-CORMONT, 23, rue Drouot.

Assisté de **M. Hoffmann**, expert, 33, quai
Voltaire.

CHEZ LESQUELS SE DISTRIBUE LE CATALOGUE.

*Exposition publique*, le mardi 21 mars 1876,
de 2 à 6 heures.

---

# LETTRES AUTOGRAPHES

VENTE, RUE DES BONS-ENFANTS, 28,

SALLE N° 1

**Les vendredi 24 et samedi 25 mars 1876, à 7 h.
et demie du soir.**

Par le ministère de **Mᵉ Baudry**, commis-
saire-priseur, rue Neuve-des-Petits-Champs, 50,

Assisté de **M. Etienne Charavay**, expert, rue
de Seine, 51.

CHEZ LESQUELS SE DÉLIVRE LA NOTICE

---

VENTE

DE

# TABLEAUX MODERNES

Faisant partie

DE LA

## COLLECTION de M. S***

HOTEL DROUOT, SALLE N° 1,

Le lundi 27 mars 1876 à 3 heures et demie

Mᵉ **Charles Pillet,**     **M. Haro,** ✳
COMMISSAIRE - PRISEUR,    PEINTRE - EXPERT,
10, r. Grange-Batelière.    14, Visconti; 20, Bonaparte

CHEZ LESQUELS SE TROUVE LE CATALOGUE

EXPOSITIONS :

*Particulière :*     |     *Publique :*
samedi 25 mars 1876 |   dimanche 26 mars
de 1 heure à 5 heures

---

# LIVRES RARES

## ET PRÉCIEUX

### IMPRIMÉS ET MANUSCRITS

*Livres d'Heures avec miniatures, livres d'art,
ouvrages ornés de gravures sur bois et sur cui-
vre, des XVIᵉ, XVIIᵉ et XVIIIᵉ siècles, dessins
originaux, belles éditions des Aldes et des Elzé-
viers, poètes français des XVᵉ et XVIᵉ siècles,
éditions originales des Classiques français. ou-
vrages précieux sur l'Histoire de France, livres
rares et précieux en divers genres, belles reliu-
res anciennes et modernes, exemplaires d'ama-
teurs célèbres,*

Composant la bibliothèque de M. L. de M. ***

HOTEL DROUOT, SALLE N° 3,

**Du lundi 27 mars au samedi 1 avril 1876**
à 1 heure et demie.

Mᵉ **Maurice DELESTRE**, commissaire-pri-
seur, successeur de Mᵉ **Delbergue-Cormont,**
rue Drouot, 23,

Assisté de **M. Adolphe Labitte**, libraire-ex-
pert, 4, rue de Lille,

CHEZ LESQUELS SE TROUVE LE CATALOGUE.

EXPOSITIONS :

*Particulière :*    |    *Publique :*
samedi 25 mars 1876, | dimanche 26 mars,

De 2 à 4 heures.

---

# SOMPTUEUX MOBILIER

Styles Louis XIV, Louis XV et Louis XVI, sor-
tant des ateliers de MM. Guéret frères.

4 beaux groupes en marbre polychrôme,
grandeur nature, par ITASSE.

Bronzes d'ameublement de la maison Bar-
bedienne. Rideaux en soie, tapis de Smyrne,
pianos, billard, meubles en palissandre et
acajou.

VENTE

EN L'HOTEL DE M. ***, AVENUE GABRIEL, 4,

**Les lundi 27, mardi 28, mercredi 29,**
jeudi 30 et vendredi 31 mars 1876, à 2 heures.

Mᵉ Escribe, commissaire-priseur, 6, rue de
Hanovre;

CHEZ LEQUEL SE TROUVE LE CATALOGUE.

EXPOSITIONS :

*Particulière :*    |    *Publique :*
20, 21, 22, 23, 24 mars, | les 25 et 26 mars,

de 1 heure à 5 heures.

## VENTE
### D'UN

# RICHE MOBILIER
### ET
## OBJETS D'ART

Groupes et Figurines en ancienne porcelaine de Saxe; Porcelaines de Sèvres, de Chine et de Capo di Monte; orfèvrerie, émaux cloisonnés, beaux bronzes d'ameublement de style Louis XVI, pendule et candélabres ornés de bustes et figures en marbre; beaux meubles de salon, de salle à manger et de chambre à coucher, rideaux et tentures en lampas et en satin. **Dentelles et Éventails.**

### APPARTENANT A Mlle C. L***

et garnissant son appartement

**16, rue Halévy, 16,**

**Les mardi 28, mercredi 29 et jeudi 30 mars 1876,
à 2 heures.**

Par le ministère de **M⁰ Charles Pillet**, commissaire-priseur, 10, rue de la Grange-Batehère,

Assisté de **M. Charles Mannheim**, expert, 7, rue Saint-Georges.

CHEZ LESQUELS SE TROUVE LE CATALOGUE

*Expositions :*

*Particulière :*                *Publique :*
samedi 25 mars 1876, | dimanche 26 mars,
De 1 à 5 heures.

---

# ESTAMPES .
### DE L'ÉCOLE FRANÇAISE DU XVIIIᵉ SIÈCLE

Pièces imprimées en noir et en couleur

## PORTRAITS

**Estampes Anciennes** par A. Brosse, Callot, A. Durer, C. le Lorrain, Goltzius, Ostade, Rembrandt, etc.

**Estampes Modernes avant la lettre,** par Desnoyers, Forster, Morghcm, Strange, Wille, etc.

## DESSINS

Composant la collection de M. Th. H...

VENTE, HOTEL DROUOT, SALLE N° 4,
Du lundi 3 au samedi 8 avril, à 1 h. 1|2 t.-préc.

Par le ministère de M⁰ **Maurice DELESTRE** commissaire-priseur, successeur de **M.Delbergue-Cormont**, rue Drouot, 23 :

Assisté de **MM. DANLOS FILS** et **DELISLE**, marchands d'estampes, quai Malaquais, 15,

CHEZ LESQUELS SE DISTRIBUE LE CATALOGUE.

*Exposition publique,* le dimanche 2 avril 1876, de 1 h. à 4 heures.

---

## VENTE
### DES
## ŒUVRES
### DE
# MARIUS RAMUS
#### Marbres et terres cuites

HOTEL DROUOT, SALLE N° 1,
**Le lundi 27 mars 1876, à 2 heures**

**M⁰ Charles Pillet,** | **M. Haro,** ✳
COMMISSAIRE - PRISEUR, | PEINTRE - EXPERT,
**10, r. Grange-Batelière.** | 14, Visconti; 20, Bonaparte

CHEZ LESQUELS SE TROUVE LE CATALOGUE

EXPOSITIONS :

*Particulière :*        |        *Publique :*
samedi 25 mars 1876 | dimanche 26 mars
de 1 h. à 5 heures.

---

*Vente aux enchères publiques, par suite de décès,*
### DE LA
## GALERIE
### DE
# M. SCHNEIDER
Ancien Président du Corps législatif
Directeur-Gérant des Forges du Creuzot

### TABLEAUX DE PREMIER ORDRE
#### ET
### DESSINS DE MAITRES
##### PAR

| | |
|---|---|
| BACKHUYSEN. | VAN DER NEER. |
| BERGHEM. | OSTADE (ADRIEN). |
| BOTH. | OSTADE (ISAAC). |
| CUYP. | POTTER (PAULUS). |
| VAN DYCK. | REMBRANDT. |
| GREUZE. | RUBENS. |
| VAN DER HEYDEN. | RUYSDAEL. |
| HOBBEMA. | SNEYDERS. |
| HONDEKOETER. | STEEN (JEAN). |
| DE HOOCH (PIETER). | TÉNIERS. |
| VAN HUYSUM. | VAN DE VELDE (ADRIEN). |
| KAREL DU JARDIN. | — (WILHEM). |
| LAMBERT LOMBARD. | VELASQUEZ. |
| MABUSE. | WEENIX. |
| METSU. | WOUWERMAN. |
| MIERIS. | WYNANTS. |
| MURILLO. | |

VENTE, HOTEL DROUOT, SALLES Nᵒˢ 6, 8 et 9
**Les jeudi 6 et vendredi 7 avril 1876.**

EXPOSITIONS :

*Particulière,*        |        *Publique,*
les lundi 3 et mardi | mercredi 5 avril 1876
4 avril 1876.

*Le Catalogue se distribuera, à Paris, chez :*

**M⁰ Charles Pillet,** | **M⁰ Escribe**
COMMISSAIRE - PRISEUR, | COMMISSAIRE-PRISEUR
10, r. Grange-Batelière. | 6, rue de Hanovre

**M. Haro** ✳, peintre-expert, 14, rue Visconti et rue Bonaparte, 20.

*VENTE*

DU

MOBILIER DU CHATEAU de VAUX-PRASLIN

# OBJETS D'ART

## ET DE RICHE AMEUBLEMENT

*Des époques Louis XIV, Louis XV et Louis XVI*

TRÈS-BEAU RÉGULATEUR

TROIS MEUBLES COUVERTS EN TAPISSERIE

Écran en tapisserie des Gobelins. Meubles d'entre-deux, bibliothèques, commodes, secrétaires, bureaux en marqueterie de boule et en marqueterie de bois; table et consoles en bois sculpté et doré ; encoignures en laque.

Belles et anciennes porcelaines de la Chine, du Japon, de Sèvres et de Saxe.

Pendules, candélabres, appliques, flambeaux, lanternes et chenets en bronze doré.

Sculptures en marbres, jolie boiserie de boudoir Louis XV, belles soieries et tentures.

**Très-belles Tapisseries**

## TABLEAUX ANCIENS

Provenant du château de VAUX-PRASLIN

HOTEL DROUOT, SALLE N° 1,

*Première vente :*

Les lundi 3, mardi 4 et mercredi 5 avril 1876
à 2 heures,

*EXPOSITIONS :*

*Particulière,* | *Publique,*
Samedi 1er avril 1876; | le dimanche 2 avril,
de 1 heure à 5 heures.

*Deuxième vente :*

Les lundi 10, mardi 11 et mercredi 12 avril 1876
à 2 heures.

EXPOSITIONS :

*Particulière,* | *Publique,*
Samedi 8 avril 1876; | le dimanche 9 avril,
de 1 heure à 5 heures.

Me Charles Pillet, commissaire-priseur, rue de la Grange-Batelière, 10,

Assisté de **M. Féral**, peintre-expert, faubourg Montmartre, 54,

**M. Charles Mannheim**, expert, rue Saint-Georges, 7,

CHEZ LESQUELS SE TROUVE LE CATALOGUE.

# AUX VIEUX GOBELINS

TAPISSERIES ANCIENNES, RÉPARATION. Rue Laffitte, 27.

---

COLLECTION

de feu M.

# S. VAN WALCHREN VAN WADENOYEN

Nimmerdor (Hollande).

## TABLEAUX

des

**PRINCIPAUX MAITRES**

de

L'ÉCOLE MODERNE

VENTE, HOTEL DROUOT, SALLES Nos 8 ET 9

Les lundi 24 et mardi 25 avril 1876
à 2 heures 1/2 précises.

**Me Charles Pillet,** | **M. Durand-Ruel,**
COMMISSAIRE - PRISEUR, | EXPERT,
10, r. Grange-Batelière. | 16, rue Laffitte.

Avec le concours de

**M. Francis Petit**

rue St-Georges, 7,

CHEZ LESQUELS SE TROUVE LE CATALOGUE.

EXPOSITIONS :

*particulière,* | *publique,*
Le samedi 22 avril 1876. | Le dimanche 23 avril

---

COLLECTION

de feu M.

# ED. L. JACOBSON

DE

La Haye.

## TABLEAUX

des

**PRINCIPAUX MAITRES**

de

L'ÉCOLE MODERNE

VENTE, HOTEL DROUOT, SALLES Nos 8 ET 9,

Les vendredi 28 & samedi 29 avril,
à 3 heures.

**Me Charles Pillet,** | **M. Durand-Ruel,**
COMMISSAIRE - PRISEUR, | EXPERT.
10, r. Grange-Batelière. | rue Laffitte, 16 ;

Avec le concours de

**M. Francis Petit**

7, rue Saint-Georges.

CHEZ LESQUELS SE DISTRIBUE LE CATALOGUE.

EXPOSITIONS :

*Particulière :* | *Publique :*
le mercredi 26 avril, | le jeudi 27 avril 1876,

---

Paris. — Imp. F. DEBONS et Cᵉ, rue du Croissant, 16.     *Le Rédacteur en chef, gérant :* LOUIS GONSE.

Nº 13. — 1876.  BUREAUX, 3, RUE LAFFITTE.  25 1ars.

LA

# CHRONIQUE DES ARTS

## ET DE LA CURIOSITÉ

### SUPPLÉMENT A LA *GAZETTE DES BEAUX-ARTS*

PARAISSANT LE SAMEDI MATIN

*Les abonnés à une année entière de la* Gazette des Beaux-Arts *reçoivent gratuitement la* Chronique des Arts et de la Curiosité.

PARIS ET DÉPARTEMENTS :

Un an. . . . . . . . . . . 12 fr.  |  Six mois. . . . . . . . . . 8 fr.

## SALON DE 1876

—

### ÉLECTION DU JURY

#### Peinture

MM. Bonnat a été élu par 197 voix.
Cabanel, 192.
Robert-Fleury, 180.
Busson, 169.
Vollon, 164.
Baudry, 163.
Fromentin, 160.
Henner, 152.
Hébert, 142.
Laurens, 129.
Bernier, 128.
Breton, 122.
Delaunay, 113.
Bouguereau, 104.
Lefebvre, 101.

Viennent ensuite :

MM. Dubufe, 97 voix.
Rousseau, 86,
Meissonier, 85.
Jalabert, 83.
Protais, 82.
Cabat, 78.
Boulanger, 76.

#### Sculpture

MM. Guillaume, élu par 68 voix.
Dubois, 62.
Chapu, 46.
Falguière, 39.
Cavelier, 31.
Cabet, 28.
Jouffroy, 28.

Dumont, 26.
Perraud, 25.

Viennent ensuite :

MM. Thomas, 18 voix.
Soitoux, 17.
Schœnewerk, 17.
Delaplanche, 16.
Iliolle, 16.

#### Architecture.

MM. Duc, élu par 54 voix.
Ballu, 51.
Lefuel, 45.
Questel, 43.
Garnier, 43.
Lesueur, 42.

Viennent ensuite :

MM. Viollet-le-Duc, 29 voix.
Millet, 26.
Laisné, 25.

#### Gravure.

*Burin.*

MM. Henriquel, élu par 29 voix.
François, 21.
Waltner, 21.
Gaillard, 15.

*Eau-forte.*

MM. Gaucherel, élu par 22 voix.
Veyrassat, 17.

*Gravure sur bois.*

M. Pisan, élu par 23 voix.

*Lithographie.*

M. Chauvel, 13 voix.

## MOUVEMENT DES ARTS

—

### Collection de M. de Lissingen

Mᵉ Ch. Pillet, comm.-priseur; M. Féral, expert.
Nous avons donné, dans le précédent numéro,
les prix les plus importants; voici la suite :

#### TABLEAUX

Avercamp (Van). — Elfet d'hiver, 1.900 fr.
Bakhuysen. — L'Embouchure du Hondt, 1.500.
Béga. — La jeune musicienne, 1.200 fr.
Berchem. — Ani  aux dans un paysage, 2.050 fr.
Berkeyden. — L'Hôtel de Ville à Amsterdam,
780 fr.
Bonaventure. — Tempête, 880 fr.
Brouwer. — Les Mangeurs de moules, 2.800 fr.
— Id. — Le Joueur de violon, 1.050.
Breckelencamp. — Intérieur hollandais, 650 fr.
Camphuysen. — Intérieur de ferme, 6.720 fr.
Coques. — La jeune Musicienne, 1.020 fr.
Delen. — Intérieur d'une riche habitation hol-
landaise, 1.900 fr.
Goyen (Van). — La Meuse à Dordrecht, 7.020 fr.
.— Id. — Site hollandais, 1.050. — Id. — Ville
hollandaise, 2.360.
Hals (F.) — Portrait d'homme,12.100 fr. — Id. —
Portrait de femme, 5.300.
Hals (Dirck). — Assemblée galante, 1000 fr.
Helst (Van der). — Famille hollandaise, 3.400 fr.
Hooch (P. de). — Intérieur hollandais, 4.600 fr.
Koninck (P.). — Site aux environs de Scheve-
ningen, 2.020 fr.
Lundens (G.). — Le Concert après le repas,
700 fr.
Maas (N.). — Portrait d'un jeune homme, 1.000.
Neer (Van der). — Site marécageux. Effet de clair
de lune, 3.700 fr.
Ostade (A. Van). — Intérieur rustique, 5.500 fr.
Ruysdaël (J. Van). — Chute d'eau, 15.100 fr. —
Id. — Effet de neige, 1.960.
Ruysdaël (S. Van). — Site hollandais, 5.080 fr.
Steen (Jan). — La Saint-Nicolas, 4.500 fr.
Tempel (A. Van den). — Portrait du professeur
Linden, 780 fr. — Id. — Portrait de la femme du
professeur Linden, 760.
Teniers (D.). — Tentation de saint Antoine,
7.020 fr. — Id. — Le Cabaret, 4.380.
Veen (B.). — La Route, 800 fr.
Verspronck (J.). — Portrait d'un jeune garçon,
1.550 fr.
Wouwerman (P.)—Halte à la fontaine,20.000fr.—
Id. — La Croix de bois, 7.800.
Wynants. — Paysage, 1.300 fr.
Zorg. — Intérieur rustique, 760 fr.
L'Emm. de Witt, le Camphuysen et le Koninck
ont été acquis par le Musée de Bruxelles, le Van
Cappelle par le Musée de Berlin.
Total de la vente : 468,210 francs.

### VENTE DES ŒUVRES DE I. PILS

Mʳ Boussaton, commissaire-priseur ;
M. Durand-Ruel, expert.

#### TABLEAUX

Le Jeudi-saint dans un couvent de dominicains
en Italie, 5.000 fr.; l'École à feu de Vincennes,
5.900 fr.; Campement de cuirassiers, 3.500 fr.; la
Prière à l'hospice, 5.000 fr.; Campement d'artille-

rie, 1.025 fr.; Artilleur à cheval, 1.550 fr.; L'es-
quisse du tableau Rouget de l'Isle chantant la Mar-
seillaise chez Dietrich, 750 fr.

#### AQUARELLES

Artilleur, 460 fr.; Chasseur à cheval, 530 fr.;
Femme kabyle, 610 fr.; Artilleurs place de la Bourse,
800 fr.: Les Tuileries après la Commune, 810 fr.;
Vue des Eaux-Bonnes, 1.300 fr.: Petite fille à âne,
820 fr.; Vue de Fontarabie, 510 fr.; Une rue à
Chinon, 500 fr.; Intérieur d'écurie, 880 fr.; Ane
avec son bât. 700 fr.; La place Pigalle, 500 fr.; At-
telage de bœufs, 500 fr.

Il y a encore six vacations de vente.

—————

## CONCOURS ET EXPOSITIONS

—

### Prix de Rome.

Les membres de l'Institut (section d'archi-
tecture) ont jugé, samedi, le deuxième essai
des concurrents pour le grand prix d'archi-
tecture. Le nombre des candidats était de
cinquante-deux; le sujet : Une école vétérinaire,
avec les bâtiments accessoires, pour les maladies
du règne animal.

Voici les noms des dix logistes, dans l'ordre
de mérite : 1° M. Roussi, élève de M. Guéné-
pin (n° 1 également en 1875); 2° M. Morice,
élève de M. André; 3° M. Larche, élève de
M. Chadet; 4° M. Blondel, élève de M. Danmet
(n° 2 en 1875); 5° M. Bernard Joseph, élève de
M. Questel-Pascal; 6° M. Proust, élève de
M. Vaudremer; 7° M. Forget, élève de M. Vau-
dremer; 8° M. Laloux, élève de MM. André et
Coquart; 9° M. Navare, élève de MM. André et
Coquart; 10° M. Goléron, élève de MM. Vau-
doyer et Coquart.

Entrée en loges : le 24 mars, à sept heures
du matin.

Sortie des loges : le 1ᵉʳ août, à huit heures
du soir; soit en tout cent onze jours de tra-
vail en loge, dimanches et fêtes exceptés.
L'exposition du concours aura lieu les mer-
credi 2, jeudi 3 et vendredi 4 août prochain.

La Société hippique nous communique
la note suivante :
Deux sommes de 10.000 francs chacune ont
été votées par le comité des courses pour l'ac-
quisition de deux objets d'art qui doivent être
donnés en prix, à Paris, en 1877. La commis-
sion chargée de cet achat ouvre, comme les
années précédentes, un concours aux artistes
français ou établis en France qui voudront
soumettre des projets à son appréciation. Ces
projets devront être déposés au secrétariat de
la Société, 1 bis, rue Scribe, avant le 15 juil-
let 1876, terme de rigueur; ils seront exami-
nés par la commission, qui notifiera sa déci-
sion aux concurrents le 1ᵉʳ août.

Les objets choisis devront être terminés et
livrés, l'un le 1ᵉʳ avril et l'autre le 1ᵉʳ août
1877.

La plus grande latitude est laissée aux ar-
tistes pour la conception de leur œuvre :

groupe, vase, coupe, etc. (la forme du bouclier exceptée); ils auront seulement à tenir compte de la matière, qui doit toujours être précieuse.

—

Le prix biennal de 4.000 francs, fondé par M. **Duc**, membre de l'Académie des beaux-arts, sera distribué cette année.

Les architectes qui voudront y prendre part devront adresser leurs projets au directeur de l'Ecole des beaux-arts avant le 1er avril prochain.

—

Un concours est ouvert pour l'érection, dans la cathédrale de **Besançon**, d'un monument en l'honneur et à l'effigie de S. Em. le cardinal Césaire Mathieu.

Tous les artistes sculpteurs sont invités à prendre part à ce concours.

S'adresser au secrétariat de l'archevêché de Besançon ou au bureau de l'architecte diocésain, M. Guérinot, rue Rovigo, 35, à Paris.

—

La douzième exposition annuelle organisée par la Société des Amis des arts de **Pau** vient d'être clôturée. Cette exposition a donné lieu à la vente de 65 tableaux, achetés par la Société ou par des amateurs.

—

### Salon de 1876

L'Exposition prochaine s'annonce bien ; les envois sont nombreux, comme les années précédentes, mais il semble que la qualité doive être supérieure. On y reverra deux artistes éminents, à des titres divers : MM. Baudry et G. Moreau, qui depuis longtemps ne figuraient plus au Salon ; le premier expose les portraits de M. Hoschedé et de Mlle Denière ; le second, deux tableaux : l'*Hydre de Lerne* et *Salomé*, et deux aquarelles.

La peinture religieuse semble reprendre ses droits et le rang qu'elle mérite auprès de peintres qui avaient trouvé le succès dans une autre voie. M. Henner envoie un *Ensevelissement du Christ* ; M. Gaillard, un *Saint Sébastien* ; M. Bonnat, la *Lutte de Jacob et de l'Ange* ; M. Bouguereau, une *Pietà*, et M. Delobbe, une *Vierge*.

Les portraitistes seront brillamment représentés par MM. Baudry, Carolus Duran, Henner, Bouguereau, Cabanel, qui expose en outre un sujet biblique, la *Sulamite*, Bastien Lepage, Humbert, Cot, Clairin, Ribot, Harlamoff, Hirsch, Manet, Falguière (portrait de M. Carolus Duran), B. Ulmann, etc.

De M. Falguière on verra, en outre, un *Caïn et Abel*, après le meurtre ; de M. L. Glaize, *Orphée* ; de M. J. P. Laurens, *François de Borgia au tombeau de l'épouse de Charles-Quint* ; de M. C. Benjamin Constant, *Entrée de Mahomet II à Constantinople* ; de M. Thabart, un panneau décoratif de la salle du Conseil d'Etat ; de M. A. Maignan, *Frédéric Barberousse devant l'église Saint-Marc de Venise* ; de M. Pu-

vis de Chavannes, deux cartons pour la décoration du Panthéon.

Parmi les peintres de genre, nous citons au hasard : MM. Vibert, Worms, Firmin Girard, M. Poirson, Delamarre, Léonce Petit, Pille. M. de Nittis envoie la *Place des Pyramides*; M. Detaille, *Une Reconnaissance de chasseurs dans un village* ; M. Vollon, une *Pêcheuse de Dieppe* ; M. Feyen-Perrin, une *Vue de la plage de Cancale* ; M. Protais, une *Etape* et la *Garde du drapeau*, etc.

Enfin, les paysagistes sont au complet. Citons MM. Daubigny, Bernier, Pelouse, Busson, Lansyer, Herpin, Guillermet, Sebillot, C. Pâris (*Ruines dans la Campagne romaine*) ; M. A. Leclaire expose un *Déjeuner d'octobre* et le *Cabinet de M. Malinet* ; M. Fantin, un *Bouquet de dahlias*.

On verra encore de M. Fantin un tableau allégorique : *Hommage à Berlioz*, et de M. Manet, une *Femme lavant du linge*.

Quant aux sculpteurs, nous parlerons d'eux quand leurs envois seront à peu près terminés ; on sait que les sculptures sont admises jusqu'au 5 avril.

<div align="right">A. de L.</div>

### NOUVELLES

.*. La nouvelle suivante fera certainement un vif plaisir aux admirateurs de l'art italien du XVe siècle. L'administration du Louvre vient de décider qu'elle profiterait du remaniement de la salle des Esclaves pour y exposer les merveilleux bas-reliefs d'Andrea Riccio, aujourd'hui enclavés dans la porte de la galerie des Antiques.

.*. L'administration des Musées vient d'exposer dans la salle des dessins de l'Ecole française un dessin à la sepia par Isabey père, représentant l'auteur lui-même et madame Thiénon. Ce dessin est daté de 1806. Il est difficile dans un cadre restreint et avec des éléments aussi ingrats que la sepia, de faire preuve de plus d'habileté, de correction et de finesse que n'en a montré Isabey dans ces deux portraits. Les têtes, surtout, sont excessivement remarquables.

Ce dessin a été donné au Louvre par M. Thiénon, fils du paysagiste et petit-fils du personnage représenté.

.*. On lit dans la *Charente* :

« Nous avons vu dans le cabinet du maire d'Angoulême un fragment d'une très-belle mosaïque qui a été découvert récemment à Pouqueure, dans un bâtiment attenant à la maison d'un habitant de cette localité. Cette mosaïque occupe une surface de 12 mètres carrés. Son périmètre est formé d'une série de losanges d'un dessin très-pur, au milieu desquels on remarque des fleurs et des poissons alternés de couleur vert d'eau, sur un fond monochrome composé de cubes de pierre et de marbre

blanc. Au centre de la composition se trouvait une large rosace qui a presque entièrement disparu sous les dégradations.

« Il ne nous paraît pas douteux que ce monument remonte à une très-haute antiquité, et qu'il ait appartenu à une construction datant de l'un des quatre premiers siècles de l'ère chrétienne. Le poisson, comme on sait, a été le symbole le plus généralement adopté par les artistes de cette époque dans les monuments de l'Église primitive.

« Nous croyons que M. le maire soumettra au Conseil municipal, dans sa prochaine séance, la proposition de voter un crédit qui serait affecté aux dépenses d'enlèvement de cette belle mosaïque. La ville deviendrait ainsi propriétaire de cet objet précieux. »

.˙. Un monument funéraire vient d'être élevé, dans le grand-duché de Luxembourg, à la mémoire des soldats français morts pendant la guerre de 1870-1871.

Le mausolée élevé à nos soldats est un touchant témoignage de la sympathie dont ce petit pays n'a jamais manqué, en toute occasion, de donner des preuves à nos concitoyens.

Le monument est d'une élégante simplicité. Il se compose d'une pyramide quadrangulaire, avec entablement et couronnement, et d'un piédestal d'une ornementation sobre et sévère, le tout reposant sur un large soubassement, qui sera ultérieurement entouré d'une grille. Des palmes, à moitié recouvertes par un bouclier, ornent deux des faces de la pyramide : une couronne est suspendue au milieu de chacune de deux autres.

Ce monument a été édifié dans le cimetière des Bons-Malades, à l'est de Luxembourg. Il est l'œuvre très-recommandable de M. Boulanger, architecte luxembourgeois.

.˙. La commission archéologique de Rome vient de publier le catalogue des objets de l'art antique, découverts dans cette ville, du 1er janvier au 31 décembre 1875. Ces objets, classés suivant leur matière ou leur destination, comprennent : 14 statues, 20 têtes ou bustes, 1 sarcophage, 2 cinéraires, 37 objets sacrés ou d'ornementation, 9 pierres gravées, 6 sculptures sur os ou ivoire, 5 objets en or, 4 en argent, 22 en bronze, 405 terres cuites (sculptures, amphores, lampes), 284 fragments de temple, un grand nombre de marbres recouverts d'inscriptions et une foule d'ustensiles de toute espèce.

Les pièces de monnaie recueillies dans les fouilles donnent les chiffres suivants : 9 en or, 21 en argent, 6.715 en bronze.

.˙. Nous apprenons la mort de M. Merino, un des meilleurs élèves de Goya, établi depuis longtemps à Paris.

M. Merino n'était âgé que de cinquante-sept ans ; il a succombé à une maladie de poitrine. Il a légué à la ville de Lima, où il était né, toute sa fortune et tous ses tableaux.

.˙. Une découverte des plus intéressantes au point de vue archéologique vient d'être faite dans le jardin attenant au couvent d'Ara-Cœli, à Rome. Les travaux de terrassement entrepris pour la reconstruction d'un mur d'enceinte ont mis à jour d'énormes blocs de pierre qui ne sont rien moins que les débris du célèbre arc capitolin.

Cette découverte résout d'une manière définitive les questions qui se rattachent à la topographie du Capitole ; elle prouve clairement que l'arc s'étendait sur la colline d'Ara-Cœli, tandis que la colline opposée, où se trouve actuellement le palais Caffarelli, portait le Capitolium proprement dit avec le fameux temple consacré à Jupiter tonnant ou *Optimus Maximus*. (*Voce della Verità.*)

.˙. Le *Moniteur Belge* annonce que le roi Léopold a reçu, en audience particulière, M. A. Michiels, qui lui a présenté le dixième et dernier volume de son *Histoire de la Peinture Flamande*. Sa Majesté a chaleureusement félicité l'auteur de cet important ouvrage et lui a remis la croix de l'Ordre Belge.

---

### Nouveau musée d'antiques à Rome.

On a vu, par le dernier compte rendu de l'Académie des inscriptions et belles-lettres, qu'à cette section de l'Institut il avait été question d'un nouveau musée créé à Rome par la municipalité, musée destiné à recevoir le produit des fouilles exécutées sur plusieurs points de la ville.

Voici quelques autres renseignements sur cette création :

C'est dans les derniers jours du mois dernier que le bourgmestre de la ville, M. l'avocat Venturi, réunit plusieurs centaines de personnes pour assister à l'inauguration des nouvelles salles que la municipalité romaine a jugé à propos d'ouvrir par suite de l'abondance des fouilles qui ont été faites en ces derniers temps sur l'Esquilin, le Quirinal, le Virinal et le Cœlius.

Après une courte allocution du bourgmestre, le secrétaire de la commission archéologique, M. Lanciani, raconta aux assistants l'origine du nouveau musée, qui forme maintenant une partie des collections du Capitole. La municipalité de Rome a, comme on sait, conclu, vers la fin de 1871, avec plusieurs sociétés d'entrepreneurs, des traités en vertu desquels des quartiers neufs doivent être construits sur les monts et collines que nous venons de mentionner, surtout sur l'Esquilin, l'administration se réservant le droit de propriété sur tout ou partie des objets antiques que les travaux de terrassement viendraient à mettre à découvert.

La conséquence de cette mesure a été l'établissement, en mai 1872, d'une commission archéologique, à qui furent confiés le soin et la conservation des monuments et des œuvres d'art antiques qui seraient extraits des entrailles du sol.

Les membres de cette commission ont, paraît-il, déployé beaucoup de zèle, et c'est à leurs efforts,

écrit-on de Rome à la *Gazette d'Augsbourg*, qu'on devra la conservation de beaucoup de débris de l'ancienne Rome, soit que ces messieurs aient fait déposer les restes en sûreté, soient qu'ils aient recueilli les renseignements nécessaires, qu'ils aient fait prendre des mesures et des dessins des monuments, enfin qu'ils aient publié les résultats les plus importants de leur activité dans un bulletin spécial fondé pour cette destination, et que nous avons souvent eu occasion de mentionner ici, le *Bulletin de la commission archéologique*.

Les principaux débris de sculpture et beaucoup des objets antiques trouvés dans ces fouilles jusqu'à la fin de l'année 1875 remplissent les salles du musée dont nous parlons. Comme ces dernières sont déjà trop étroites, il a fallu construire dans les jardins une grande galerie qui est de forme octogone et reçoit le jour d'en haut.

Le musée contient, en outre, des dons offerts par de riches amateurs ou des achats faits par la ville, entre autres la collection de médailles Albani-Campana, contenant près de 500 médailles d'or de l'ère impériale, et un *bisellium* (siège d'honneur pour les prêtres d'Auguste) en bronze incrusté d'argent, qui a été donné par le directeur du musée Capitolin.

————

MINISTÈRE DE L'INSTRUCTION PUBLIQUE,
DES CULTES ET DES BEAUX-ARTS.

DIRECTION DES BEAUX-ARTS

COMMISSION DE L'INVENTAIRE DES RICHESSES D'ART
DE LA FRANCE.

## ORDRE A SUIVRE

DANS

### LA DESCRIPTION DES OBJETS D'ART
CONTENUS DANS UNE ÉGLISE.

Il importe, dans un recueil de renseignements, que les descriptions soient faites sur un seul plan et de façon à concorder entre elles. Rien n'est plus rare dans les descriptions d'églises ; à force d'y revenir sur ses pas, on y arrive facilement au désordre et à une confusion assez grande pour qu'au delà de la moitié le lecteur ait grand'peine à savoir où il en est exactement. C'est ce qui se produit même quand on s'astreint à faire le tour de l'église, la seconde partie se trouvant ainsi absolument à l'inverse de la première.

Une autre difficulté se rencontre : c'est la question de savoir ce qu'on doit appeler la gauche ou la droite dans une église. Au point de vue liturgique, il n'y a pas de doute. La droite et la gauche sont celles de l'officiant qui donne la bénédiction ; par conséquent, dans une église orientée, la droite liturgique est le côté nord ou de l'Evangile, la gauche le côté sud ou de l'Epître. C'est exactement la même chose qu'en blason, où le côté dextre est la droite de celui qui porterait l'écu et la gauche de celui qui le regarde, le côté senestre la gauche de celui qui porterait l'écu et la droite de celui qui le regarde. Mais cette habitude, pour les églises, n'est nullement passée dans le public, qui se sert plus facilement de l'indication de sa propre droite et de sa propre gauche. C'est de cette façon qu'est faite la grande majorité

des descriptions ; il a donc paru utile de s'y tenir pour ne pas choquer une habitude presque constante. Dans les églises orientées, l'ouest correspond à la façade, l'est au chevet, le nord et le sud aux deux côtés ; mais, comme beaucoup d'églises ne sont pas orientées, tout en indiquant si une église l'est bien ou mal, l'orientation ne peut pas être prise pour base de description. D'un autre côté, si les fonts sont habituellement au nord dans une église orientée et la chapelle des morts habituellement au sud, il y a aussi trop d'exceptions pour qu'on puisse trouver là un point de départ.

Il faut donc se tenir à la droite et à la gauche du visiteur, en admettant, indépendamment des hasards de l'entrée, qu'il parte toujours du pied de la nef ; pour les chapelles, il va de soi que leur droite et leur gauche sont celles de celui qui les regarde de face.

Ce point de départ admis, voici l'ordre dans lequel il faudra noter les œuvres d'art que peuvent présenter les diverses parties d'une église.

EXTÉRIEUR.

Grande façade. Portail. Tours. Le porche extérieur, s'il y en a un. Côté gauche de la nef. Côté droit de la nef. Portails du transsept gauche et du transsept droit. Tour centrale. Côtés du chœur. Chevet de l'église.

INTÉRIEUR.

On le divisera en ses trois parties constitutives : nef, transsepts et chœur. Après avoir indiqué en quelques mots la forme et la distribution de l'église, commencer la nef par le mur intérieur de la façade, la tribune et les orgues. Décrire ici le porche intérieur, s'il y en a un.

I. NEF.

*Nef centrale* à partir du pied de la nef. Les autels, statues ou tombeaux du côté gauche (celui du banc-d'œuvre), puis du côté droit (celui de la chaire). On y comprendra ce qui, sur les piliers, se trouve dans les entrecolonnements et contribue à la décoration de la nef.

Les peintures supérieures :

*Bas côtés de la nef.* — Bas côté de gauche. Les œuvres contenues dans les allées du bas côté. Ensuite les chapelles, en commençant par le pied de la nef ; donner leur vocable si elles en ont un, mais, dans tous les cas, les numéroter de 1 à.... et indiquer leur relation avec le chiffre de l'entre colonnement des piliers de la nef centrale, quand la suite des chapelles n'est pas complète. — Bas côté de droite ; les allées du bas côté de droite ; les chapelles, numérotées de même de 1 à....; commencer la description des chapelles par le côté de l'autel ; y comprendre les vitraux, qui se rapportent le plus souvent au patron.

II. TRANSSEPTS.

Celui de gauche ou du nord. Celui de droite ou du sud. Pour chacun commencer par le côté de la nef, continuer par le mur de la façade latérale, finir par le côté du chœur ; y comprendre les chapelles qui s'ouvrent dans le transsept sans communiquer avec le chœur ou avec ses bas côtés. La lanterne ou la coupole centrale.

III. CHŒUR.

Sa fermeture entre les piliers de l'arc triomphal.

Grilles ; ambons (d'abord celui de gauche ou de

l'Evangile, puis celui de droite ou de l'Epître); jubé avec ses autels.

Commencer la description du chœur lui-même par le maître-autel, qu'il soit au pied du chœur, à son chevet, ou qu'il soit avancé jusque dans le transsept ou même dans les dernières arcades de la nef. En indiquer toujours l'exacte plantation. Les stalles; le fond du chœur.

Sculptures ou peintures du tour extérieur du chœur. Celles de gauche, puis celles de droite, en partant du transsept. Si les sujets forment une suite, la décrire dans l'ordre des sujets.

*Bas côtés du chœur.* — L'allée de celui de gauche; les chapelles de gauche, numérotées de 1 à...., en partant du transsept. L'allée du bas côté de droite; les chapelles numérotées de 1 à...., toujours en partant du transsept.

Terminer la description des chapelles du chœur par la chapelle centrale du chevet.

Les vitraux de la galerie et ceux des ouvertures supérieures de l'église devront être décrits en un chapitre à part et après les chapelles du chœur. D'abord la rose du portail, les vitraux de la nef à gauche, puis à droite, les roses des transsepts, les vitraux de ceux-ci dans l'ordre des parties basses, puis ceux du chœur, toujours par la gauche d'abord, ensuite par la droite, et enfin le vitrail du centre du chevet. Numéroter les vitraux en indiquant leurs relations avec les entrecolonnements des arcades inférieures. S'il y a une suite chronologique dans l'ordre des sujets, suivre l'ordre qu'elle donne, en indiquant soigneusement les relations de place avec les parties inférieures.

S'il y a une église souterraine ou une crypte, en faire la description séparément après celle de l'intérieur, et relativement dans le même ordre, allant du pied au chevet.

Dans les églises à deux nefs, commencer par la nef où se trouve le maître-autel.

Dans les églises circulaires, ou à pans coupés égaux, décrire d'abord la partie centrale et ensuite le bas côté, en partant de la gauche de l'entrée et en y revenant par la droite ; mais, s'il y a une ou plusieurs chapelles absidiales, diviser le bas côté en bas côté gauche et en bas côté droit, avant d'en venir à ces chapelles.

Quant à la sacristie, en indiquer la place à l'endroit où l'on y accède, mais, si elle est importante et surtout si elle contient un Trésor, réserver les détails relatifs à la sacristie pour ne les décrire qu'après avoir entièrement épuisé la description de l'église, dont elle romprait autrement la suite et l'ordonnance.

A plus forte raison, mettre à la fin les ouvrages d'art conservés dans les bâtiments extérieurs qui ne font pas partie intégrante de l'église (chapelles, évêchés, salles de chapitre, cloîtres, charniers, etc.). Les décrire, en commençant par ceux de gauche, à partir de la grande façade.

Dans le cas où des exceptions trop grandes se présenteraient, il pourrait y avoir lieu d'en aviser le Comité, qui donnerait sur ces points des solutions spéciales.

## BIBLIOGRAPHIE

—

On annonce comme devant paraître prochainement à Londres, un volume qui intéressera fort les amateurs de gravures. C'est une sorte de Guide destiné à instruire le public sur les richesses conservées dans le Cabinet des estampes du British Museum. L'auteur, M. L. Fagan, attaché depuis plusieurs années à cet établissement, est, par sa situation officielle autant que par ses connaissances spéciales, parfaitement à même de renseigner sûrement les amateurs sur ce qu'ils ont à voir dans cette collection, et on ne saurait douter que la publication qui nous est signalée ne soit accueillie avec faveur par tous les amis de l'art.

—◠◠◠—

## VENTES PROCHAINES

—

### OBJETS D'ART ET D'AMEUBLEMENT
*Provenant du château de Vaux-Praslin.*

La vente des objets d'art et d'ameublement provenant du château de Vaux-Praslin est une de celles dont le public amateur s'occupe depuis quelque temps, et il est vrai de dire aussi que c'est la seule grande vente de curiosités dont il ait été question jusqu'ici.

A cause de son importance, elle sera faite en deux ventes successives, à l'hôtel Drouot, salle n° 1. La première qui aura lieu les 3, 4 et 5 avril, après exposition les 1er et 2, comprend exclusivement des objets d'art et d'ameublement. On y trouve : de riches et élégantes porcelaines de Sèvres ; de nombreuses porcelaines de Saxe ; de grandes, belles et rares potiches du Japon et de la Chine ; de curieux monuments en porcelaine italienne, des aigles en terre émaillée de la suite de Bernard-Palissy ; une très-belle gourde en grès de Flandres, etc. Viennent ensuite : de curieuses pièces d'orfèvrerie Louis XIII ; de beaux marbres ; des bronzes d'art du temps de Louis XIV ; après les bronzes d'art, ceux d'ameublement : pendules, chenets, flambeaux, etc. Mais nous signalerons, avant toutes choses, un magnifique régulateur en bois d'ébène, très-richement garni de bronzes ciselés et dorés à l'or moulu ; pièce d'un aspect monumental datant des premières années du règne de Louis XVI. Méritent également toute l'attention des amateurs : les écrans en bois doré garnis de tapisseries des Gobelins, les trois meubles de salon, Louis XIV, Louis XV et Louis XVI, et les magnifiques tapisseries de Beauvais à sujets d'après Boucher, ornées des armes de France et de Navarre et représentant des sujets mythologiques.

La seconde vente qui aura lieu les 10, 11 et 12 avril, après exposition les 8 et 9, se compose d'objets d'art et d'ameublement et de tableaux anciens principalement de l'Ecole française. Parmi les tableaux, on cite : *La toilette de Boucher ; Enée racontant ses malheurs à Didon,* de De Troy, sujet allégorique à nombreuses figures où sont représentés tous les personnages de la cour de Louis XV. Quelques portraits attribués à Mignard, Rigaud et autres. Dans les objets d'art, on retrouve : de belles sculptures en marbre, des groupes, des statues en bronze, des bois sculptés, des meubles Louis XIV, Louis XV et Louis XVI, couverts en velours de Gênes ou en tapisserie, de splendides étoffes, etc.

Ces deux ventes sont confiées aux soins de M. Charles Pillet, commissaire-priseur, assisté de MM. Charles Mannheim et Féral, experts.

# TABLEAUX ANCIENS ET MODERNES

FAIENCES

TERRES CUITES, BRONZES

VENTE, HOTEL DROUOT, SALLE Nº 4

Le lundi 3 avril 1876, à 2 heures

Mᵉ **Philippe Lechat**, commissaire-priseur, rue de la Chaussée-d'Antin, 25,

**M. Luce** ✿, expert, rue du Faubourg-Saint-Honoré, 228,

CHEZ LESQUELS SE DISTRIBUE LE CATALOGUE.

*Exposition publique*, le dimanche 2 avril.

---

*Vente aux enchères publiques, par suite de décès,*

DE LA

## GALERIE

DE

# M. SCHNEIDER

Ancien Président du Corps législatif
Directeur-Gérant des Forges du Creuzot

### TABLEAUX DE PREMIER ORDRE

ET

## DESSINS DE MAITRES

PAR

| | |
|---|---|
| BACKHUYSEN. | VAN DER NEER. |
| BERGHEM. | OSTADE (ADRIEN). |
| BOTH. | OSTADE (ISAAC). |
| CUYP. | POTTER (PAULUS). |
| VAN DYCK. | REMBRANDT. |
| GREUZE. | RUBENS. |
| VAN DER HEYDEN. | RUYSDAEL. |
| HOBBEMA. | SNEYDERS. |
| HONDEKOETER. | STEEN (JEAN). |
| DE HOOCH (PIETER). | TÉNIERS. |
| VAN HUYSUM. | VAN DE VELDE (ADRIEN). |
| KAREL DU JARDIN. | — (WILHEM). |
| LAMBERT LOMBARD. | VELASQUEZ. |
| MABUSE. | WEENIX, |
| METSU. | WOUWERMAN. |
| MIERIS. | WYNANTS. |
| MURILLO. | |

VENTE, HOTEL DROUOT, SALLES Nᵒˢ 6, 8 et 9

Les jeudi 6 et vendredi 7 avril 1876.

### EXPOSITIONS :

*Particulière,* | *Publique,*
les lundi 3 et mardi | mercredi 5 avril 1876
4 avril 1876. |

*Le Catalogue se distribuera, à Paris, chez :*

Mᵉ **Charles Pillet.** | Mᵉ **Escribe**
COMMISSAIRE - PRISEUR, | COMMISSAIRE-PRISEUR
10. r. Grange-Batelière. | 6, rue de Hanovre

**M. Haro** ✻, peintre-expert, 14, rue Visconti et rue Bonaparte, 20.

---

*VENTE*

DU

MOBILIER DU CHATEAU de VAUX-PRASLIN

# OBJETS D'ART

## ET DE RICHE AMEUBLEMENT

*Des époques Louis XIV, Louis XV et Louis XVI*

TRÈS-BEAU RÉGULATEUR

TROIS MEUBLES COUVERTS EN TAPISSERIE

Écran en tapisserie des Gobelins. Meubles d'entre-deux, bibliothèques, commodes, secrétaires, bureaux en marqueterie de boule et en marqueterie de bois; table et consoles en bois sculpté et doré ; encoignures en laque.

Belles et anciennes porcelaines de la Chine, du Japon, de Sèvres et de Saxe.

Pendules, candélabres, appliques, flambeaux, lanternes et chenets en bronze doré.

Sculptures en marbres, jolie boiserie de boudoir Louis XV, belles soieries et tentures.

### Très-belles Tapisseries

## TABLEAUX ANCIENS

Provenant du château de VAUX-PRASLIN

HOTEL DROUOT, SALLE Nº 1,

*Première vente :*

Les lundi 3, mardi 4 et mercredi 5 avril 1876

à 2 heures.

### EXPOSITIONS :

*Particulière,* | *Publique,*
Samedi 1ᵉʳ avril 1876; | le dimanche 2 avril,
de 1 heure à 5 heures.

*Deuxième vente :*

Les lundi 10, mardi 11 et mercredi 12 avril 1876

à 2 heures.

### EXPOSITIONS :

*Particulière,* | *Publique,*
Samedi 8 avril 1876; | le dimanche 9 avril,
de 1 heure à 5 heures.

Mᵉ **Charles Pillet**, commissaire-priseur, rue de la Grange-Batelière, 10,

Assisté de **M. Féral**, peintre-expert, faubourg Montmartre, 54,

**M. Charles Mannheim**, expert, rue Saint-Georges, 7,

CHEZ LESQUELS SE TROUVE LE CATALOGUE.

---

# AUX VIEUX GOBELINS

TAPISSERIES ANCIENNES, RÉPARATION. Rue Laffitte, 27.

---

Paris. — Imp. F. DEBONS et Cᵉ, rue du Croissant, 16.　　　　*Le Rédacteur en chef, gérant :* LOUIS GONSE.

N° 14. — 1876.   BUREAUX, 3, RUE LAFFITTE.   1er avril.

# LA
# CHRONIQUE DES ARTS

## ET DE LA CURIOSITÉ

### SUPPLÉMENT A LA *GAZETTE DES BEAUX-ARTS*

PARAISSANT LE SAMEDI MATIN

*Les abonnés à une année entière de la* Gazette des Beaux-Arts *reçoivent gratuitement
la* Chronique des Arts et de la Curiosité.

PARIS ET DÉPARTEMENTS :

Un an. . . . . . . . . . . 12 fr.   |   Six mois. . . . . . . . . . 8 fr.

## SALON DE 1876

—

Le *Journal officiel* publie l'avis suivant :
Le Salon de 1876 s'annonçant comme des
plus intéressants par les noms des exposants,
et des plus considérables par les efforts des
artistes, M. le ministre de l'instruction publi-
que et des beaux-arts a bien voulu approuver
une proposition de M. le directeur des beaux-
arts, tendant à augmenter le nombre des mé-
dailles qui devront être distribuées à la suite
du Salon. Il sera donc ajouté au nombre prévu
par le règlement : 9 médailles pour la section
de peinture; 5 médailles pour la sculpture;
3 médailles pour l'architecture; 3 médailles
pour la gravure et la lithographie. Chaque
section du jury aura le droit d'appliquer ces
récompenses à la classe de médailles où elle
reconnaîtra qu'elles seront le plus justement
et le plus utilement attribuées.

—

Nous avons donné la liste des membres du
jury d'admission et de récompenses élus dans
chaque section. Voici, d'après le *Journal offi-
ciel,* les noms des jurés désignés par l'adminis-
tration :
*Section de peinture.* — MM. 1 Ed. André,
président de l'Union centrale des arts appli-
qués à l'industrie ; 2 Maurice Cottier; 3 Eud.
Marcille; 4 le comte d'Osmoy, député; 5 le vi-
comte de Tauzia, conservateur des peintures
des musées nationaux.
*Section de sculpture.* — MM. 1 Barbet de
Jouy, conservateur de la sculpture moderne
des musées nationaux ; 2 Michaux, chef de la
division des beaux-arts à la préfecture de la
Seine ; 3 vicomte de Rainneville, sénateur.
*Section d'architecture.* — MM. 1 le comte de
Lardaillac, directeur des bâtiments civils,

membre de l'Institut; 2 Lenoir, membre de
l'Institut.
*Section de gravure et de lithographie.* —
MM. 1 Ed. Charton, sénateur; 2 le vicomte H. De-
laborde, secrétaire perpétuel de l'Académie
des beaux-arts; 3 Paul Mantz.

—

Les diverses sections du jury d'admission
ont constitué leurs bureaux ainsi qu'il suit :
*Peinture.* — 1re section. — Président :
M. Robert-Fleury; vice-présidents : MM. Ca-
banel et Fromentin; secrétaire : M. Cottier.
*Sculpture.* — 2e section. — Président :
M. Guillaume; vice-président : M. Jouffroy;
secrétaire : M. Dubois.
*Architecture.* — 3e section. — Président :
M. Lesueur; vice-président : M. Duc; secré-
taire : M. Albert Lenoir.
*Gravure.* — 4e section. — Président :
M. Henriquel; vice-président : M. Henri Dela-
borde; secrétaire : M. Paul Mantz.

—

Un décret, publié dans le *Journal officiel* du
28 mars, complète, par la nomination de
quatre membres, l'organisation de la commis-
sion supérieure des expositions nationales. On
remarquera qu'il est dit, dans les considé-
rants, « qu'une **Exposition universelle** in-
ternationale *doit avoir lieu prochainement* à
Paris. » Aucune loi, aucun décret n'a cepen-
dant statué jusqu'ici que pareille Exposition
aurait lieu.

—

On annonce qu'une **Exposition rétros-
pective bourguignonne** s'ouvrira au mois
de septembre prochain à Dijon. Cette exposi-
tion comprendra les dix départements circon-
voisins. Les bénéfices seront consacrés à
payer les frais de l'érection de la statue de

Rameau; on sait que l'exécution de cette statue est confiée à M. Guillaume. Nous reviendrons prochainement sur cette exposition, qui promet d'être très-intéressante.

———

Samedi dernier a été jugé par le jury des beaux-arts le concours du grand **prix de gravure** en taille-douce pour l'année 1876. Sont admis, dans l'ordre de mérite suivant : M. Boisson, élève de M. Henriquel-Dupont; M. Deblois, élève de MM. Henriquel-Dupont et Cabanel; M. Duland, aussi élève de MM. Henriquel-Dupont et Cabanel; M. Rabouille (Charles), élève de MM. Rabouille et Millet, et M. Rabouille (Edouard), élève de MM. Henriquel-Dupont et Lehmann.

L'emménagement a lieu le dimanche 9 avril, de midi à quatre heures. L'entrée en loges, le lundi 10 avril, à sept heures du matin, et la sortie le lundi 24 juillet, à huit heures du soir.

———

### Exposition de Philadelphie

—

Le gouvernement français prendra part officiellement à l'Exposition de Philadelphie. Sa participation n'aura point l'importance qui lui avait été donnée à l'Exposition de 1873, à Vienne; mais nous croyons que les quelques envois qui seront faits, surtout ceux de la section des beaux-arts, suffiront à maintenir honorablement la réputation de notre pays.

M. de Chennevières a choisi, dans nos manufactures nationales, les plus belles œuvres de nos artistes contemporains.

Aux Gobelins :

La tapisserie d'*Amynthe et Sylvie*, exécutée d'après Boucher, par MM. Prudhomme, Flamens (Marie) et Flamens (Emile);

La *Pêche*, d'après le même maitre, tissée par MM. Flamens (Emile), Flamens (Ernest), Prudhomme et Cochery;

La grande tapisserie de *Pénélope*, par MM. Grelich et Cochery;

Une magnifique banquette en tapisserie fond bleu, dessinée par Godefroid et exécutée par MM. de Lépine.

Quatre feuilles de paravent, style Louis XIV, vases et bouquets tissés à Beauvais par MM. Fontaine et Ducast, d'après Chabal Dussurgez, complèteront cette collection admirable de tapisseries, à laquelle l'étranger aura peine certainement à opposer de rivale.

L'Exposition de la manufacture de Sèvres comprendra les œuvres suivantes :

Deux grands vases : les *Peintres* et les *Sculpteurs*, par M. Eugène Fromont, avec émaux en relief;

Deux grands vases pâte tendre, sur fond bleu de roi; composition et peinture de M. Godet;

Le vase du *Génie* des arts et des sciences, composé et peint par M. Barrias;

Un vase potiche de Monaco, avec des fleurs ravissantes, de M. Barré;

couverte d'hier, plus admissible que celle de M. Ch. Blanc (1635).

Il y a là, non-seulement pour le prince qui possède actuellement ce tableau de 1647, calalogué comme étant de 1667, mais encore pour les experts, les artistes, les amateurs et tous ceux qui s'occupent d'art un point important à éclaircir.

## NOUVELLES

.\*. La salle du Plafond d'Homère. au Musée du Louvre, est fermée depuis quelques jours. Les ouvriers sont occupés à détacher la copie, faite par les frères Balze, de l'*Apothéose d'Homère*, de M. Ingres, qui décore le plafond de cette salle. Cette toile doit être transportée pour quelque temps à la manufacture des Gobelins où elle va être reproduite en tapisserie.

On sait que l'original, après avoir figuré pendant dix ans au Musée du Luxembourg, en a été rapporté en 1873 et est exposé maintenant au Louvre, dans les salles dites du second étage. Le public ne sera donc pas privé de la vue de ce chef-d'œuvre de l'École contemporaine.

.\*. M. Signol, membre de l'Institut, vient de terminer. dans l'église de Saint-Sulpice, le travail dont il s'occupait depuis douze ans. Ce travail consiste en quatre tableaux mesurant neuf mètres de hauteur sur cinq de largeur, et occupant les quatre parois du transsept de l'église. La décoration du bras gauche était livrée au public depuis 1872. C'est celle du bras droit que M. Signol vient d'achever. Ces deux tableaux représentent, l'un, *Jésus-Christ sortant du tombeau*; l'autre , l'*Ascension de Jésus-Christ* Nous reviendrons plus au long sur ce travail qui fait le plus grand honneur à M. Signol, et nous l'examinerons dans ses détails avec le soin qu'il mérite. Mais dès aujourd'hui nous croyons devoir signaler le *Christ sortant du tombeau* comme une des figures les mieux trouvées et les plus impressionnantes de la peinture contemporaine.

.\*. Le *Journal officiel* du 26 de ce mois donne d'intéressants détails au sujet d'un nouveau pont jeté sur le Danube pour relier la ville de Pesth à la ville de Bude. La construction de cet important ouvrage fait le plus grand honneur à l'industrie française. En effet, c'est la maison Ernest Gouin et Cie qui fut, en 1872, chargée de cette entreprise par le gouvernement hongrois, à la suite d'un concours dans lequel trente-cinq projets furent présentés par des constructeurs des divers pays d'Europe. Le pont est composé de six travées en arc surbaissé d'une portée de près de 100 mètres chacune; sa largeur est de 17 mètres ; les piles, construites en granit de Bavière, sont ornées, à l'amont et à l'aval, de statues monumentales.

Tous les travaux ont été exécutés et conduits par le personnel de l'établissement de l'avenue de Clichy : ingénieurs qui ont fait le projet, ouvriers qui ont fabriqué et posé les arcs en fer, architecte et sculpteurs qui ont étudié et exécuté la partie ornementale, fondours qui ont livré les candélabres et appareils d'éclairage, tous sont de Paris, et néanmoins ce grand travail, exécuté à 500 lieues de nous, a été conduit avec autant de régularité et de précision que s'il eût été exécuté au quai du Louvre.

.\*. M. Collin, sous-chef d'atelier aux Gobelins, vient d'être nommé chef en remplacement de M. Meunier, décédé l'an dernier.

## L'EXPOSITION DE LA RUE LE PELETIER

Le petit groupe d'artistes que l'on définit d'ordinaire dans la presse sous le nom d'*impressionnistes* — un néologisme qui n'a pas été admis encore par Littré — vient d'ouvrir une exposition dans les galeries de M. Durand-Ruel, rue Le Peletier. A dire vrai, nous ignorons les doctrines de cette école, si tant est qu'il ait une doctrine; nous croyons seulement démêler qu'elle professe un mépris profond pour les moyens *enseignés*, et qu'elle prétend subordonner absolument la pratique matérielle à l'effet. L'exposition actuelle produira dans le public un tout autre sentiment que la précédente : on n'y rencontre rien qui puisse raisonnablement provoquer le rire ou l'indignation des visiteurs, et il n'est pas difficile, au contraire, d'y découvrir dans beaucoup d'œuvres exposées la manifestation d'un talent très-réel. Sous certains rapports, il nous a semblé que ces artistes intransigeants — on les désigne encore sous ce vocable — transigeaient avec les règles du bon sens et du goût, et qu'ils ne dédaignaient plus autant de renforcer l'impression sensorielle qu'ils poursuivent d'un effort intellectuel : on reconnaît çà et là des recherches de composition, d'harmonie dans les lignes, auxquelles ils ne nous avaient pas habitués.

Le succès parait être pour un nouveau venu, M. Caillebotte. De son exposition très-nombreuse, nous retiendrons quatre toiles : Le *Pianiste*, les deux tableaux des *Parqueteurs à l'ouvrage* et de l'*Homme à la fenêtre* [1]. Toute l'intransigeance de M. Caillebotte consiste à voir les scènes qu'il représente sous une perspective bizarre; comme peintre et comme dessinateur, il rentre sans vergogne dans les rangs des conservateurs de la bonne école, celle du savoir, où il recevra certainement le meilleur accueil.

M. Claude Monet expose une grande toile re-

---

1. Le Catalogue n'étant pas fait au moment où nous écrivons; nous ne garantissons pas l'exactitude des désignations.

Rameau; on sait que l'exécution de cettsta-
tue est confiée à M. Guillaume. Nous racen-
drons prochainement sur cette exposition qui
promet d'être très-intéressante.

Samedi dernier a été jugé par le jur des
beaux-arts le concours du grand **pri** de
**gravure** en taille-douce pour l'année 876.
Sont admis, dans l'ordre de mérit suivant : M. Boisson, élève de M. HenriqueDupont; M. Deblois, élève de MM. Henriuelpont
Dupont et Cabanel; M. Duland, aussi lève
de MM. Henriquel-Dupont et Cabanel; M Rabouille (Charles), élève de Mm. Raboule et
Millet, et M. Rabouille (Edouard), élèv de
MM. Henriquel-Dupont et Lehmann.

L'emménagement a lieu le dimanche avril,
de midi à quatre heures. L'entrée en ges,
le lundi 10 avril, à sept heures du man, et
la sortie le lundi 24 juillet, à huit heurs du
soir.

---

### Exposition de Philadelphie

Le gouvernement français prendra pt officiellement à l'Exposition de Philadelp e. Sa
participation n'aura point l'importani qui
lui avait été donnée à l'Exposition de 73, à
Vienne; mais nous croyons que les qlques
envois qui seront faits, surtout ceux de section des beaux-arts, suffiront à mainte r honorablement la réputation de notre pay.

M. de Chennevières a choisi, dans n manufactures nationales, les plus belles uvres
de nos artistes contemporains.

Aux Gobelins :

La tapisserie d'*Amynthe et Sylvie*, exécutéo
d'après Boucher, par MM. Prudhomm Flamens (Marie) et Flamens (Emile);

La *Pêche*, d'après la même maître tissée
par MM. Flamens (Emile), Flamens (Ernest),
Prudhomme et Cochery;

La grande tapisserie de *Pénélop*, par
MM. Grelich et Cochery;

Une magnifique banquette en tasserie
fond bleu, dessinée par Godefroid et exécutée
par MM. de Lépine.

Quatre feuilles de paravent, style Lo s XIV,
vases et bouquets tissés à Beauva par
MM. Fontaine et Ducast, d'après Chall Dussurgez, compléteront cette collection admirable de tapisseries, à laquelle l'étranger aura
peine certainement à opposer de riva.

L'Exposition de la manufacture deSèvres
comprendra les œuvres suivantes :

Deux grands vases : les *Peintres* et le *Sculpteurs*, par M. Eugène Fromont, avec émaux en
relief;

Deux grands vases pâte tendre, sur fd bleu
de roi; composition et peinture de M. odet;

Le vase du *Génie* des arts et des siences,
composé et peint par M. Barrias;

Un vase potiche de Monaco, avec d fleurs
ravissantes, de M. Barré;

Deux vases, forme œuf, avec fleurs et
ments, peints par M. Richard;

La grande coupe ovale, exécutée d'ap
modèles de M. Briffault pour la man
dont la composition est de M. Renaud;

Une potiche, à fonds jaunes avec fleu
M. Caba;

Les deux vases de la *Vendange* et des S
exécutés par M. Bonnel;

Deux magnifiques vases de Salami
décoré par M. Renaud, avec des fl
M. Buloz, et des attributs et ornement
d'application de M. Gely; l'autre en
quoise, par M. Lambert;

Le grand vase *la Lumière et la Nu*
par M. Goupil, d'après les dessins
nent;

Les *Raisins et Glycines*, coupe de
Deux grands cornets, fond tu
nêne artiste;

Enfin, une superbe peinture gr
M. Childt : *l'Embarquement pour C*
près Watteau.

Si la quantité fait défaut, la qu
pléera aisément, et, en matière d'a
compensation suffisante.

(*La i*

---

### LA DATE DE LA NAISSANCE DE J.

Le tableau de J. van Ruysdaël, le
la collection de M. de Lissingen,
d'une façon fort intéressan question.
de la naissance du grand peintre.

Ce tableau a été acheté par le pr
Démidoff de San-Donato pour la so
29.100 francs. Aussitôt que le prince
à Florence, il l'a fait examiner par
rini, le restaurateur ordinaire de ses
qui en a constaté le bon état de con
et en a tout de suite nettoyé quelqu
dont l'aspect actuellement frais e
laisse supposer que ce tableau ser
belles toiles de San-Donato lorsqu'il
plétement nettoyé. En frottant sur la
*Ruysdaël* 1667, le nom est resté inta
second 6 de la date a complétemen
et a fait place à un 4, plus pâle qu
autres chiffres, il est vrai, mais tout
le style du temps.

Le prince s'est ému de cette décou
reporte le *Sentier* à 1647, surtout
vu dans l'ouvrage de M. Charles l
Ruysdaël était né en 1635; il aurait,
séquent, fait ce tableau à douze a
M. Siret, dans son *Dictionnaire histor*
*peintres*, donne cependant avec un po
terrogation, 1625 comme l'année de l
sauce de Ruysdaël. Bien que MM. Siret,
Blanc et d'autres disent que Ruysda
mença à peindre à l'âge de douze an
inadmissible qu'il ait pu faire à cet â
bleau d'une facture aussi serrée. La
M. Siret (1625) serait donc, d'après ce

des articles parus dans l...
une élégante petite plaq...
vergé teinté, qu...
eurs de notre ...
...rtainemen...

## NOUVELLES

\*. La salle du Plafond d'Homère, ...
...e du Louvre, est fermée depuis qu...
...rs. Les ouvriers sont occupés à détacher...
...pie, faite par les frères Balze, de l'Apothé...
...Homère, de M. Ingres, qui décore le plafond...
...e cette salle. Cette toile doit être transporter...
...our quelque temps à la manufacture des...
...obelins où elle va être reproduite en tapis-
...erie.

On sait que l'original, après avoir figuré...
...endant dix ans au Musée du Luxembourg,
...a été rapporté en 1873 et est exposé main-
...enant au Louvre, dans les salles dites du
...econd étage. Le public ne sera donc pas
...rivé de la vue de ce chef-d'œuvre de l'École
...ontemporaine.

\*. M. Signol, membre de l'Institut, vient
...le terminer, dans l'église de Saint-Sulpice, le
...ravail dont il s'occupait depuis douze ans. Ce
...travail consiste en quatre tableaux mesurant
...neuf mètres de hauteur sur cinq de largeur,
...et occupant les quatre parois du transsept de
...l'église. La décoration du bras gauche était
...livrée au public depuis 1872. C'est celle du
...bras droit que M. Signol vient d'achever. Ces
...eux tableaux représentent, l'un, *Jésus-Christ
...sortant du tombeau*; l'autre, l'*Ascension de
...Jésus-Christ*. Nous reviendrons plus au long
...ur ce travail qui fait le plus grand honneur
...à M. Signol, et nous l'examinerons dans ses
...détails avec le soin qu'il mérite. Mais dès
...ujourd'hui nous croyons devoir signaler le
...*Christ sortant du tombeau* comme une des
...figures les mieux trouvées et les plus impres-
...sionnantes de la peinture contemporaine.

\*. Le *Journal officiel* du 26 de ce mois donne
...d'intéressants détails au sujet d'un nouveau
...pont jeté sur le Danube pour relier la ville de
...Pesth à la ville de Bude. La construction de
...cet important ouvrage fait le plus grand hon-
...neur à l'industrie française. En effet, c'est la
...maison Ernest Gouin et Cie qui fut, en 1872,
...chargée de cette entreprise par le gouverne-
...ment hongrois, à la suite d'un concours dans
...lequel trente-cinq projets furent présentés
...par des constructeurs des divers pays d'Eu-
...rope.

Le pont est composé de six travées en arc
...surbaissé d'une portée de près de 100 mètres
...chacune; sa largeur est de 17 mètres; les pi-
...les, construites en granit de Bavière, sont or...

...exposition ...
...uel, rue Le...
...ans les do...
...u'elle ait une...
...ent démêler...
...nd pour les m...
...end subordonner...
...rielle à l'effet. L'...
...ans le public un ton...
...récédente : on n'y...
...aisonnablement prov...
...uation des visiteurs, ...
...u contraire, d'y décou...
...l'œuvres exposées la ma...
...rès réel. Sous certains...
...emblé que ces artistes...
...es désigne encore sous de voca...
...eraient avec les règles du bon sen...
...t qu'ils ne dédaignaient plus a...
...orcer l'impression sensorielle qu...
...ent d'un effort intellectuel ; on re...
...t là des recherches de composition...
...tio dans les lignes, auxquelles il...
...vaient pas habitués.

Le succès paraît être pour un nouveau venu,
...M. Caillebote. De son exposition très nom-
...breuse, nous retiendrons quatre toiles : Le Pia-
...niste, les deux tableaux des *Parqueteurs à l'ou-
...vrage* et de l'*Homme à la fenêtre* [1]. Toute l'in-
...transigeance de M. Caillebote consiste à voir
...les scènes qu'il représente sous une perspective
...bizarre ; comme peintre et comme dessinateur,
...il rentre sans vergogne dans les rangs des con-
...servateurs de la bonne école, celle du savoir,
...où il recevra certainement le meilleur accueil.

M. Claude Monet expose une grande toile re...

1. Le Catalogue n'étant pas fait au moment où
...nous écrivons, nous ne garantissons pas l'exacti-
...tude des désignations.

présentant une *Japonaise*, ou plutôt une robe japonaise, car il ne paraît pas attacher une grande importance à la tête et aux mains de son modèle ; cette robe est peinte avec une verve et un bonheur remarquables. Quant aux paysages de cet artiste, avec toute la bonne volonté du monde, nous y voyons rarement l'impression de nature qu'il croit y avoir enfermée. Nous en dirons autant de ceux de MM. Pissarro et Sisley, en exceptant peut-être, pour le dernier, certaine *Maison sur les bords de la Marne*; ce tableau est, du reste, la répétition d'un de ses meilleurs ouvrages.

Si M. Renoir était moins pressé de conclure quand il aborde un sujet, il y aurait certainement en lui l'étoffe d'un peintre distingué; il expose une femme nue et un portrait de jeune fille qui attestent de très-réelles qualités à ce point de vue. Le talent de Mlle Berthe Morisot nous inspire les mêmes réflexions; il est bien regrettable, quand on considère la délicatesse de son coloris et l'heureuse hardiesse avec laquelle son pinceau se joue dans la lumière, de voir cette artiste si tôt satisfaite de son œuvre qu'elle l'abandonne à peine ébauchée.

M. Degas expose de rapides silhouettes de blanchisseuses et des études plus achevées, d'après les danseuses de l'Opéra ; il y a d'excellentes parties dans ces derniers tableaux. On y peut un artiste beaucoup plus instruit dans son art qu'on ne le croirait et que peut-être il ne voudrait pas le paraître *La Boutique de marchand de coton*, à la Nouvelle-Orléans, est aussi un bon tableau qui n'a rien à voir avec les procédés révolutionnaires. Dans cette gamme bourgeoise, nous trouverons encore à signaler d'honnêtes paysages de MM. Lepic, Rouari, Tillot, Cals et B. Millet.

Enfin, et ce n'est pas le moindre attrait de cette exposition, M. A. Legros a envoyé ses eaux-fortes si originales, si puissantes dans leur simplicité; M. Desboutin une collection de ses portraits à la pointe sèche, entre autres celui de J. Jacquemart, qui a été fait pour la *Gazette des Beaux-Arts* et dont nos lecteurs ont pu apprécier la facture savante et si expressive dans sa concision.

A. DE L.

---

## ACADÉMIE DES INSCRIPTIONS

*Séance du 17 mars.*

LA QUERELLE DE MINERVE ET DE NEPTUNE

Minerve et Neptune, suivant la légende, se disputèrent l'Attique. Ce fut entre les divinités, non pas une lutte sanglante comme il s'en livre sous les murs de Troie, mais une lutte de puissance créatrice. D'un coup de son trident, Neptune fit jaillir du rocher une source d'eau salée, puis frappant le sol de son pied il en fit sortir le cheval. Minerve, à son tour, d'un coup de sa lance, tira de la terre l'olivier. Les dieux lui décernèrent la victoire et le pays lui fut donné. Les mythologues

n'hésitent pas à voir sous cette légende l'histoire symbolisée des commencements de la tribu hellénique qui occupa l'Attique.

Athênè, déesse agricole et guerrière, personnifie le génie de cette tribu.

Phidias avait sculpté, dans le fronton occidental du Parthénon, un bas-relief représentant la querelle d'Athênè et de Poseidon. En réunissant les indications des écrivains de l'antiquité, en les complétant par celles qui nous viennent des monuments figurés (intailles, pierres gravées, médailles), ou était parvenu à reconstituer le bas-relief perdu. Mais voici un monument qui permet d'assurer à la restitution un caractère particulier de certitude.

C'est un beau vase, du genre des hydries, trouvé à Kerteh (Crimée) en 1872, et qui date de la fin du quatrième siècle ou du commencement du troisième siècle avant notre ère. Il porte une vaste composition dans laquelle le relief se marie à la peinture de la façon la plus étonnante. Le sujet est la dispute de Poseidon et d'Athênè. Les deux divinités rivales sont en relief : leurs chairs sont teintées de bistre et de blanc ; leurs armes, leurs bijoux sont dorés, leurs cheveux sont marqués par des traits noirs, leurs vêtements sont enrichis d'éclatantes couleurs ou de broderies magnifiques. A droite et à gauche du groupe central, la composition se continue par des figures à teintes plates et semblables à celles des vases ordinaires.

Voici la description sommaire de cette curieuse œuvre d'art.

Poseidon est représenté presque nu et de face ; une chlamyde rouge flotte sur ses épaules. Sa tête respire la noblesse et la majesté : elle rappelle celle du Jupiter d'Olympie. Son attitude indique l'effort ; le torse est penché en avant ; les jambes écartées en arcs-boutants ont tous leurs muscles tendus. De la main droite, le dieu lève le trident pour frapper ; de la gauche, il tient par la bride un cheval ardent qui s'élance et se cabre ; à ses pieds se jouent des dauphins. A côté, à gauche du spectateur, Athênè debout, casquée, vêtue d'une tunique talaire, ayant l'égide sur sa poitrine, portant sur le bras gauche un vaste bouclier, vibre la lance de la main droite. Entre la déesse et Poseidou se dresse l'olivier, qui étend vers le ciel ses rameaux. Un serpent, sans doute celui d'Erecthéum, s'enroule autour du tronc de l'arbre. Dans les airs apparaît entre les branches de l'olivier la Victoire, Nikè, qui vient couronner Athênè. Nikè, de ses ailes éployées, domine toute la scène.

Du côté de Minerve, il y a deux figures à teintes plates ; dans l'une, on reconnaît Dionysos (Bacchus) jeune, aux formes efféminées, aux cheveux flottants ; il est accompagné d'une panthère et tient un thyrse. Au-dessus, on voit assise une femme dont on croit être Eris (la Discorde), et dont les regards se dirigent vers le groupe central.

Du côté de Neptune, deux figures font pendant aux deux précédentes. L'une est celle d'Amphitrite debout, vêtue d'une longue tunique, la tête surmontée d'un bandeau en diadème ; l'autre est celle d'un homme barbu, nu, assis sur le rocher, ayant près de lui un bâton ou sceptre richement orné. C'est Cécrops, que la tradition faisait témoin de la querelle des dieux et qui, lui aussi, a les yeux fixés sur le groupe central.

Le vase vient d'être publié par M. Ludolf Stéphani, conservateur du musée de l'Ermitage, à Saint-Pétersbourg. En signalant ce monument à l'Académie, M. le baron de Witte a pris soin d'en faire ressortir toute la valeur. Il reconnaît que la composition ne reproduit pas fidèlement le bas-relief de Phidias ; la présence de Dionysos, divinité étrangère importée d'Orient, la représentation de Nikè dans les airs, et celle d'Amphitrite indiquent que le peintre a modifié la scène du bas-relief ou plutôt qu'il l'a amplifiée. Mais nous sommes à peu près assurés maintenant d'avoir dans le groupe central une reproduction fidèle de l'un des chefs-d'œuvre du grand sculpteur.

(*Le Temps*.)

## BIBLIOGRAPHIE

*Dictionnaire des antiquités grecques et romaines*, par MM. Ch. Daremberg et Edm. Saglio, 4e fascicule. Hachette et Cie, Paris, 1875.

Ce quatrième fascicule, publié depuis longtemps déjà, débute par un article très-important de MM. Th. H. Martin sur l'*Astronomia* grecque et romaine et se termine par une étude plus importante encore de M. F. Lenormant sur *Bacchus* ou plutôt sur le *Dionysos* grec. C'est plus qu'un article de dictionnaire et presque un mémoire compendieux, où sont débrouillés et classés tous les mythes qui se croisent et s'emmêlent en passant d'un pays à l'autre et en conservant des traces de ces migrations diverses. Pour M. Lenormant comme pour les mythographes modernes, Dionysos, en outre du vin, symbolise la force végétative et la printemps contre l'hiver. Nous avouons que cette façon nouvelle de transformer la mythologie en une histoire de pluie et de beau temps nous gâte un peu la fable. Les *Atellanæ fabulæ*, par M. G. Boissier, l'*Athleta*, par M. E. Saglio, *Atlas*, par M. E. Vinet, l'*Atrium*, par M. E. Saglio, les *Augures*, par M. A. Bouché-Leclercq, l'*Aureus*, l'*Aurifex* et l'*Aurum*, le premier par M. F. Lenormant, le second par M. E. Saglio et le dernier par M. L. de Rouchaud ; l'*Aurora*, par M. E. Saglio, et les *Auxilia*, par M. Mosquelez, pour ne citer que les articles qui touchent à l'art, comblent l'intervalle entre les deux que nous avons cités d'abord.

Des gravures, au nombre de 723, choisies parmi les monuments les plus divers de l'antiquité grecque et latine, illustrent le texte et lui prêtent leur précieux éclaircissement.

A. D.

J.-F. MILLET, SOUVENIRS DE BARBIZON, *par Alexandre Piedagnel*. Paris, Cadart, 1876, 1 vol. in-8° de 100 pages. Prix 12 francs.

Charmant volume illustré d'un portrait de Millet et de neuf eaux-fortes d'après les œuvres du maître. Nous signalons aujourd'hui cette intéressante et élégante publication, nous proposant d'y revenir très-prochainement dans la *Gazette des Beaux-Arts*.

GAVARNI ; *étude par Georges Duplessis, ornée de quatorze dessins inédits*. Paris, Rapilly, 1876, 1 vol. pet. in-8° de 80 pages.

Ce tirage à part des articles parus dans la *Gazette* en 1875 forme une élégante petite plaquette, imprimée sur beau papier vergé teinté, que tous les admirateurs et collectionneurs de notre grand dessinateur moraliste voudront certainement posséder.

NOTES BIOGRAPHIQUES SUR JACOPO DE BARBARJ, *peintre-graveur vénitien, par Charles Ephrussi, avec sept gravures tirées hors texte*. Paris, Jouaust, 1876, 1 vol. in-4° de 30 pages.

Tirage de luxe et à petit nombre sur beau papier de Hollande, de l'article paru récemment dans la *Gazette* avec quelques additions. Les planches sont tirées sur chine. On peut se procurer des exemplaires chez Jouaust et au bureau de la *Gazette des Beaux-Arts*. Prix 10 francs.

ETUDE SUR ROBERT SCHUMANN, *par M. Léonce Mesnard*. Paris, Sandoz et Firschbacher, 1876, 1 vol. in-8° de 84 pages.

## LA REDDITION DE BRÉDA

GRAVURE DE LAGUILLERMIE, D'APRÈS VÉLASQUEZ

La *Gazette des Beaux-Arts* peut offrir à tous ses abonnés de 1876 qui lui en feront la demande, un exemplaire de cette estampe au prix de 15 fr. au lieu de 30. (Prix de l'Éditeur.)

Les épreuves seront expédiées sans frais aux abonnés de province, sur leur demande, et délivrées aux abonnés de Paris dans les bureaux de la *Gazette des Beaux-Arts*.

Les abonnés de l'Etranger sont priés de faire prendre leur exemplaire par un libraire ou commissionnaire de Paris.

### Conservatoire national de Musique

Concert du 2 avril :

1° *Symphonie en fa*, de M. Th. Gouvy ;
2° *Chœur d'Armide* (1686), de Lulli ;
3° *Adagio du septuor*, de Beethoven ;
4° Chœur sans accompagnement de l'oratorio *Animo e corpo* (1600), de E. del Cavaliere ;
5° Fragments du *Songe d'une nuit d'été*, de Mendelssohn.

## VENTE JUDICIAIRE

DE

# 27 TABLEAUX
## ANCIENS ET MODERNES

D'après de Troy, Géricault, Goya, Greuze, Jordaens, Metzu, Mieris, Raphael, Rubens, Steen ; Tête de vierge, mosaïque ovale ; aquarolles.

**Dessin de Eugène Delacroix**, provenant de la vente faite après son décès. N° 302.

HOTEL DROUOT, SALLE N° 7
**Le jeudi 6 avril 1876, à 3 heures**

Mᵉ **Baubigny**, commissaire-priseur, rue de Grammont, 20 ; **M. Féral**, expert.

CHEZ LESQUELS SE TROUVE LE CATALOGUE

*Exposition* le mercredi 5 avril, de 1 heure à 5 heures.

Par suite du décès de M. P***

# VENTE DE TABLEAUX

## ANCIENS et MODERNES

## AQUARELLES ET DESSINS

Parmi lesquels figurent plusieurs bons tableaux
*Provenant de la galerie du prince N. J. S***

HOTEL DROUOT, SALLE N° 4,
Le vendredi 7 avril 1876, à 2 heures

M° **Mulon**, commissaire-priseur, 55, rue de Rivoli;
M. **Horsin-Déon**, expert, rue des Moulins, 15.

*Exposition publique,* le jeudi 6 avril 1876, de 1 à 5 heures.

---

# CATALOGUE

DE

# LIVRES ANCIENS ET MODERNES

## Rares et Curieux

SUR LES

*Beaux-Arts, la Littérature, les Voyages*

ET PRINCIPALEMENT SUR

## L'ART DRAMATIQUE

Provenant de la bibliothèque de M. le baron T.

Membre de l'Institut.
commandeur de la Légion d'honneur
chevalier de l'ordre de Léopold de Belgique, etc., etc.

VENTE, HOTEL DROUOT, SALLE N° 6,
Le lundi 10 avril et les trois jours suivants

Par le ministère de M° **Maurice Delestre**, commissaire-priseur, successeur de M° DEL-BERGUE-CORMONT, 23, rue Drouot.

*Exposition,* le dimanche 9 avril 1876, de 1 h. à 5 heures.

---

# TABLEAUX ANCIENS

DES ÉCOLES FRANÇAISE,
FLAMANDE ET ITALIENNE

Parmi lesquels on remarque une *importante
Composition attribuée* à FRAGONARD.

## Vente après faillite des sieurs C... & de C...

HOTEL DES VENTES, SALLE N° 6,
Le lundi 10 avril 1876, à 3 h. 1/2 précises

M° **Maciet**, commissaire-priseur, 165, rue Saint-Honoré;
MM. **Dhios & George**, experts, rue Le Peletier, 33.

ON L'REQUERANT SE DISTRIBUE LE CATALOGUE.

EXPOSITION PUBLIQUE le dimanche 9 avril, d 1 heure à 5 heures, et le lundi 10, de 1 heure a 3 heures.

---

# TROIS TABLEAUX

ŒUVRES
authentiques et remarquables de
## P. P. RUBENS

LE MAGE GREC. — LE MAGE ASIATIQUE. — LE MAGE
D'ÉTHIOPIE.

Provenant de la collection de feu Mme la comtesse de B***

ET

# DEUX TABLEAUX

PAR

PH. WOUVERMAN | DAVID TÉNIERS
*La prise d'une ville* | *Fête flamande*
Provenant de la collection de feu M. SCH***

Vente, Hôtel Drouot, salle n° 5,

Le lundi 10 avril 1876, à 2 heures

M° **Charles Pillet,** | M° **Darras**
COMMISSAIRE - PRISEUR, | SON CONFRÈRE
10, r. Grange-Batelière. | Rue Bergère, 17;

Assisté de M. **Féral**, peintre-expert, faubourg Montmartre, 54.

CHEZ LESQUELS SE TROUVE LE CATALOGUE

EXPOSITIONS:

*Particulière :* | *Publique :*
samedi 8 avril 1876 | dimanche 9 avril
de 1 heure à 5 heures

---

# ESTAMPES

DE L'ÉCOLE FRANÇAISE DU XVIIIe SIÈCLE
Pièces imprimées en noir et en couleur

## PORTRAITS

**Estampes Anciennes** par A. Bosse, Callot, A. Durer, Claude Lorrain, Goltzius, Ostade, Rembrandt, etc.

**Estampes Modernes** avant la lettre, par Desnoyers, Forster, Morghen, Strange, Wille, etc.

## DESSINS

Composant la magnifique collection de M. Th. H...

VENTE, HOTEL DROUOT, SALLE N° 4,
Du lundi 3 au samedi 8 avril, à 1 h. 1/2 t.-préc.

Par le ministère de M° **Maurice DELESTRE**, commissaire-priseur, successeur de M. Delbergue-Cormont, rue Drouot, 23.

Assisté de MM. **DANLOS** FILS et **DELISLE**, experts, quai Malaquais, 15,

CHEZ LESQUELS SE DISTRIBUE LE CATALOGUE.

*Exposition* le dimanche 2 avril 1876, de 1 h. à 4 heures.

VENTE

En vertu d'un jugement rendu par le tribunal
civil de la Seine, enregistré

**D'un TABLEAU, beau portrait d'homme
du XVIᵉ siècle**

HOTEL DROUOT, SALLE Nº 3,
Le lundi 10 avril 1876, à 4 heures

Par le ministère de Mᵉ Léon Lebrun, com-
missaire-priseur, rue de la Michodière, 20,
Assisté de **MM. Dhios et George**, experts,
rue Le Peletier, 33.

*Exposition publique*, le dimanche 9 avril,
de 1 h. à 5 heures, et le lundi 10 avril, de 1 h.
à 4 heures.

---

Succession de M. L. Oudry

# TABLEAUX ANCIENS

*Des Écoles Italienne
Flamande, Hollandaise et Espagnole.*

FRESQUE DE RAPHAEL
Le martyre de sainte Cécile

VENTE, HOTEL DROUOT, SALLES Nᵒˢ 8 ET 9,
Le lundi 10 avril 1876, à 2 h. et demie.

EXPOSITIONS :

Particulière :        |  Publique :
Samedi 8 avril,       |  Dimanche 9 avril,
De 1 h. à 5 heures.

LE CATALOGUE SE DISTRIBUE CHEZ :

Mᵉ Escribe,           |  Mᵉ Alegatière,
COMMISSAIRE-PRISEUR,  |  SON CONFRÈRE,
6, rue de Hanovre;    |  rue Châteaudun, 10,
**M. Haro** ✳, peintre-expert, 14, rue Visconti,
et rue Bonaparte, 20.

---

Collection F.

# TABLEAUX MODERNES

ET AQUARELLES

*Vente aux enchères publiques*

A PARIS, HOTEL DROUOT, SALLE Nº 1,
Le lundi 24 avril 1876.

EXPOSITIONS :

Particulière :        |  Publique :
Le samedi 22 avril,   |  le dimanche 23 avril.

LE CATALOGUE SE DISTRIBUERA CHEZ

Mᵉ Escribe,           |  M. Haro ✳,
COMMISSAIRE-PRISEUR,  |  PEINTRE-EXPERT,
6, rue de Hanovre     |  14, Visconti, Bonap. 20.

---

*Vente aux enchères publiques, par suite de décès,*

DE LA

GALERIE

DE

# M. SCHNEIDER

Ancien Président du Corps législatif
Directeur-Gérant des Forges du Creuzot

TABLEAUX DE PREMIER ORDRE

ET

DESSINS DE MAITRES

PAR

| | |
|---|---|
| BACKHUYSEN. | VAN DER NEER. |
| BERGHEM. | OSTADE (ADRIEN). |
| BOTH. | OSTADE (ISAAC). |
| CUYP. | POTTER (PAULUS). |
| VAN DYCK. | REMBRANDT. |
| GREUZE. | RUBENS. |
| VAN DER HEYDEN. | RUYSDAEL. |
| HOBBEMA. | SNEYDERS. |
| HONDEKOETER. | STEEN (JEAN). |
| DE HOOCH (PIETER). | TÉNIERS. |
| VAN HUYSUM. | VAN DE VELDE (ADRIEN). |
| KAREL DU JARDIN. | — (WILHEM). |
| LAMBERT LOMBARD. | VELASQUEZ. |
| MABUSE. | WEENIX. |
| METSU. | WOUWERMAN. |
| MIERIS. | WYNANTS. |
| MURILLO. | |

VENTE, HOTEL DROUOT, SALLES Nᵒˢ 6, 8 et 9
Les jeudi 6 et vendredi 7 avril 1876.

EXPOSITIONS :

Particulière,         |  Publique,
les lundi 3 et mardi  |  mercredi 5 avril 1876
4 avril 1876.

*Le Catalogue se distribuera, à Paris, chez :*

Mᵉ Charles Pillet,    |  Mᵉ Escribe
COMMISSAIRE - PRISEUR,|  COMMISSAIRE-PRISEUR
10, r. Grange-Batelière. |  6, rue de Hanovre
**M. Haro** ✳, peintre-expert, 14, rue Visconti
et rue Bonaparte, 20.

---

Collection E. G.

# TABLEAUX ANCIENS

ET MODERNES

*Vente aux enchères publiques*

A PARIS, A L'HOTEL DROUOT, SALLES Nᵒˢ 8 ET 9,
Les jeudi 20 & vendredi 21 avril 1876.

EXPOSITIONS :

Particulière :        |  Publique :
Le mardi 18 avril,    |  le mercredi 19 avril.

LE CATALOGUE SE DISTRIBUERA, A PARIS, CHEZ :

Mᵉ Escribe,           |  M. Haro ✳,
COMMISSAIRE-PRISEUR,  |  PEINTRE-EXPERT,
6, rue de Hanovre     |  14, Visconti, Bonap. 20

Par suite du décès de M. P***

# VENTE DE TABLEAUX

### ANCIENS et MODERNES

### AQUARELLES ET DESSINS

Parmi lesquels figurent plusieurs bons tableaux
*Provenant de la galerie du prince N. J. S****

HOTEL DROUOT, SALLE N° 4,
Le vendredi 7 avril 1876, à 2 heures

M° **Mulon**, commissaire-priseur, 55, rue
de Rivoli;
M. **Horsin-Déon**, expert, rue des Moulins, 15.

*Exposition publique,* le jeudi 6 avril 1876,
de 1 à 3 heures.

---

## CATALOGUE
DE

## LIVRES ANCIENS ET MODERNES
### Rares et Curieux
SUR LES
*Beaux-Arts, la Littérature, les Voyages*
ET PRINCIPALEMENT SUR
### L'ART DRAMATIQUE

Provenant de la bibliothèque de M. le baron T.
Membre de l'Institut.
commandeur de la Légion d'honneur
chevalier de l'ordre de Léopold de Belgique, etc., etc.

VENTE, HOTEL DROUOT, SALLE N° 6,
Le lundi 10 avril et les trois jours suivants

Par le ministère de M° **Maurice Delestre**,
commissaire-priseur, successeur de M° DEL-
BERGUE-CORMONT, 23, rue Drouot.

*Exposition,* le dimanche 9 avril 1876, de
1 h. à 5 heures.

---

# TABLEAUX ANCIENS

DES ÉCOLES FRANÇAISE,
FLAMANDE ET ITALIENNE

Parmi lesquels on remarque une *importante
Composition* attribuée à FRAGONARD.

**Vente après faillite des sieurs C... & de C...**

HOTEL DES VENTES, SALLE N° 6,
Le lundi 10 avril 1876, à 3 h 1/2 précises

M° **Maciet**, commissaire-priseur, 165, rue
Saint-Honoré;
MM. **Dhios & George**, experts, rue Le Pele-
tier, 33.

CHEZ LESQUELS SE DISTRIBUE LE CATALOGUE.

EXPOSITION PUBLIQUE le dimanche 9
avril, de 1 heure à 5 heures, et le lundi 10, de
1 heure à 3 heures.

# TROIS TABLEAUX

ŒUVRES
authentiques et remarquables de
### P. P. RUBENS

LE MAGE GREC. — LE MAGE ASIATIQUE. — LE MAGE
D'ÉTHIOPIE.

Provenant de la collection de feu M^me la
comtesse de B***

ET

# DEUX TABLEAUX
PAR

PH. WOUVERMAN | DAVID TÉNIERS
*La prise d'une ville* | *Fête flamande*
Provenant de la collection de feu M. SCH***

Vente, Hôtel Drouot, salle n° 5,

Le lundi 10 avril 1876, à 2 heures

M° **Charles Pillet**, | M° **Darras**
COMMISSAIRE - PRISEUR, | SON CONFRÈRE
10. r. Grange-Batelière. | Rue Bergère, 17;

Assisté de M. **Féral**, peintre-expert, fau-
bourg Montmartre, 54.

CHEZ LESQUELS SE TROUVE LE CATALOGUE

EXPOSITIONS:

*Particulière :* | *Publique :*
samedi 8 avril 1876 | dimanche 9 avril
de 1 heure à 5 heures

---

# ESTAMPES
DE L'ÉCOLE FRANÇAISE DU XVIII° SIÈCLE
Pièces imprimées en noir et en couleur

## PORTRAITS
**Estampes Anciennes** par A. Bosse, Callot,
A. Durer, Claude Lorrain, Goltzius, Ostade,
Rembrandt, etc.
**Estampes Modernes** avant la lettre, par Des-
noyers, Forster, Morghen, Strange, Wille, etc.

## DESSINS
Composant la magnifique collection de M. Th. H....

VENTE, HOTEL DROUOT, SALLE N° 4,
Du lundi 3 au samedi 8 avril, à 1 h. 1/2 t.-préc.

Par le ministère de M° **Maurice DELESTRE**,
commissaire-priseur, successeur de M. Delber-
gue-Cormont, rue Drouot, 23.

Assisté de MM. **DANLOS** FILS et **DELISLE**,
experts, quai Malaquais, 15,

CHEZ LESQUELS SE DISTRIBUE LE CATALOGUE

*Exposition* le dimanche 2 avril 1876, de
1 h. a 4 heures.

## VENTE

En vertu d'un jugement rendu par le tribunal civil de la Seine, enregistré

D'un **TABLEAU**, beau portrait d'homme du XVIe siècle

HOTEL DROUOT, SALLE Nº 3,
Le lundi 10 avril 1876, à 4 heures

Par le ministère de Me **Léon Lebrun**, commissaire-priseur, rue de la Michodière, 20,

Assisté de **MM. Dhios et George**, experts, rue Le Peletier, 33.

*Exposition publique*, le dimanche 9 avril, de 1 h. à 5 heures, et le lundi 10 avril, de 1 h. à 4 heures.

---

## Succession de M. L. Oudry

>o——o<

# TABLEAUX ANCIENS

*Des Écoles Italienne Flamande, Hollandaise et Espagnole.*

### FRESQUE DE RAPHAEL
**Le martyre de sainte Cécile**

VENTE, HOTEL DROUOT, SALLES Nᵒˢ 8 ET 9,
Le lundi 10 avril 1876, à 2 h. et demie.

EXPOSITIONS :

| *Particulière :* | *Publique :* |
|---|---|
| Samedi 8 avril, | Dimanche 9 avril, |

De 1 h. à 5 heures.

LE CATALOGUE SE DISTRIBUE CHEZ :

| **Me Escribe,** | **Me Alegatière,** |
|---|---|
| COMMISSAIRE-PRISEUR , | SON CONFRÈRE, |
| 6, rue de Hanovre ; | rue Châteaudun, 10, |

**M. Haro**⚜, peintre-expert, 14, rue Visconti, et rue Bonaparte, 20.

---

## Collection F.

>o——o<

# TABLEAUX MODERNES

### ET AQUARELLES

*Vente aux enchères publiques*

A PARIS, HOTEL DROUOT, SALLE Nº 1,
Le lundi 24 avril 1876.

EXPOSITIONS :

| *Particulière :* | *Publique :* |
|---|---|
| Le samedi 22 avril, | le dimanche 23 avril. |

LE CATALOGUE SE DISTRIBUERA CHEZ

| **Me Escribe,** | **M. Haro** ⚜, |
|---|---|
| COMMISSAIRE-PRISEUR , | PEINTRE-EXPERT , |
| 6, rue de Hanovre | 14, Visconti, Bonap. 20. |

---

*Vente aux enchères publiques, par suite de décès,*

DE LA

## GALERIE

DE

# M. SCHNEIDER

Ancien Président du Corps législatif
Directeur-Gérant des Forges du Creuzot

### TABLEAUX DE PREMIER ORDRE

ET

### DESSINS DE MAITRES

PAR

| | |
|---|---|
| BACKHUYSEN. | VAN DER NEER. |
| BERGHEM. | OSTADE (ADRIEN). |
| BOTH. | OSTADE (ISAAC). |
| CUYP. | POTTER (PAULUS). |
| VAN DYCK. | REMBRANDT. |
| GREUZE. | RUBENS. |
| VAN DER HEYDEN. | RUYSDAEL. |
| HOBBEMA. | SNEYDERS. |
| HONDEKOETER. | STEEN (JEAN). |
| DE HOOCH (PIETER). | TÉNIERS. |
| VAN HUYSUM. | VAN DE VELDE (ADRIEN). |
| KAREL DU JARDIN. | — (WILHEM). |
| LAMBERT LOMBARD. | VELASQUEZ. |
| MABUSE. | WEENIX. |
| METSU. | WOUWERMAN. |
| MIERIS. | WYNANTS. |
| MURILLO. | |

VENTE, HOTEL DROUOT, SALLES Nᵒˢ 6, 8 et 9,
Les jeudi 6 et vendredi 7 avril 1876.

### EXPOSITIONS :

| *Particulière,* | *Publique,* |
|---|---|
| les lundi 3 et mardi | mercredi 5 avril 1876 |
| 4 avril 1876. | |

*Le Catalogue se distribuera, à Paris, chez :*

| **Me Charles Pillet,** | **Me Escribe** |
|---|---|
| COMMISSAIRE - PRISEUR, | COMMISSAIRE-PRISEUR |
| 10. r. Grange-Batelière. | 6, rue de Hanovre |

**M. Haro** ⚜, peintre-expert, 14, rue Visconti, et rue Bonaparte, 20.

---

## Collection E. G.

>o——o<

# TABLEAUX ANCIENS

### ET MODERNES

*Vente aux enchères publiques*

A PARIS, A L'HOTEL DROUOT, SALLES Nᵒˢ 8 ET 9,
Les jeudi 20 & vendredi 21 avril 1876.

### EXPOSITIONS :

| *Particulière :* | *Publique :* |
|---|---|
| Le mardi 18 avril, | le mercredi 19 avril. |

LE CATALOGUE SE DISTRIBUERA, A PARIS, CHEZ :

| **Me Escribe,** | **M. Haro** ⚜, |
|---|---|
| COMMISSAIRE-PRISEUR , | PEINTRE – EXPERT, |
| 6. rue de Hanovre | 14, Visconti, Bonap. 20 |

VENTE

DU

MOBILIER DU CHATEAU de VAUX-PRASLIN

# OBJETS D'ART

## ET DE RICHE AMEUBLEMENT

*Des époques Louis XIV, Louis XV et Louis XVI*

TRÈS-BEAU RÉGULATEUR

TROIS MEUBLES COUVERTS EN TAPISSERIE

Écran en tapisserie des Gobelins. Meubles
d'entre-deux, bibliothèques, commodes, secré-
taires, bureaux en marqueterie de boule et en
marqueterie de bois; table et consoles en bois
sculpté et doré ; encoignures en laque.
Belles et anciennes porcelaines de la Chine,
du Japon, de Sèvres et de Saxe.
Pendules, candélabres, appliques, flam-
beaux, lanternes et chenets en bronze doré.
Sculptures en marbres, jolie boiserie de
boudoir Louis XV, belles soieries et tentures.

### Très-belles Tapisseries

## TABLEAUX ANCIENS

Provenant du château de VAUX-PRASLIN

HOTEL DROUOT, SALLE N° 1,

*Première vente :*

**Les lundi 3, mardi 4 et mercredi 5 avril 1876**
à 2 heures.

*EXPOSITIONS :*

*Particulière,* | *Publique,*
Samedi 1er avril 1876; | le dimanche 2 avril,
de 1 heure à 5 heures.

*Deuxième vente :*

**Les lundi 10, mardi 11 et mercredi 12 avril 1876**
à 2 heures.

EXPOSITIONS :

*Particulière,* | *Publique,*
Samedi 8 avril 1876; | le dimanche 9 avril,
de 1 heure à 5 heures.

**Me Charles Pillet**, commissaire-priseur, rue
de la Grange-Batelière, 10,
Assisté de **M. Féral**, peintre-expert, fau-
bourg Montmartre, 54,
**M. Charles Mannheim**, expert, rue Saint-
Georges, 7,

CHEZ LESQUELS SE TROUVE LE CATALOGUE.

# AUX VIEUX GOBELINS

**TAPISSERIES ANCIENNES, RÉPARATION.** Rue Laffitte, 27.

VILLE DE BRUXELLES

—

**Vente publique et volontaire**

POUR CAUSE DE DÉPART

de

# TABLEAUX MODERNES

Des écoles flamande, hollandaise , française
et allemande, composant la RICHE GALERIE
de M. le baron Jules de HAUFF, amateur,
Cette vente aura lieu à BRUXELLES, dans la
galerie de l'hôtel de M. le baron de Hauff,
RUE DE LA LOI, n. 65 (Quartier-Léopold),
les JEUDI 20 et VENDREDI 21 AVRIL 1876, à
une heure précise de relevée, par le ministère
de Me MARTROYE, notaire à Bruxelles, et sous
la direction de M. ETIENNE LE ROY, commis-
saire-expert du musée royal , assisté de
M. Victor Le Roy, expert, 8, rue des Cheva-
liers.

Exposition particulière :

Lundi 17 et mardi 18 avril 1876, de 11 à 5
heures, pour les personnes munies d'une carte
d'entrée délivrée par M. le notaire MARTROYE,
rue de Ruysbroeck, n. 11;

Exposition publique :

Mercredi 19 avril, de 11 à 5 heures.

Cette splendide collection se compose d'œu-
vres remarquables des artistes les plus émi-
nents des écoles modernes, tels que André
ACHENBACH , BAKKERKORFF, Hippolyte BEL-
LANGÉ, CLAYS, DECAMPS, DE HAAS, DIAZ, Paul
DE LA ROCHE, DELL'ACQUA, GALLAIT, GUILLE-
MIN, HEILBUTH, HERMANS, B.-C. KOEKKOEK,
KOLLER, LEYS, LIES , MADOU, MEISSONIER,
PORTAELS , ROBIE , Théodore ROUSSEAU ,
SCHREYER, Alfred STEVENS, Joseph STEVENS,
TROYON, TOULMOUCHE, Eugène VERBOECKHO-
VEN, VERLAT, Horace VERNET, Florent WIL-
LEMS, et d'autres maîtres très-estimés.

Distribution du catalogue.

A BRUXELLES, chez MM. MARTROYE, notaire
11, rue de Ruysbroeck.
Etienne LE ROY, 8, rue des
Chevaliers.

A PARIS, FEBVRE, expert, 14, rue Saint-
Georges.
GOUPIL et Ce, 19, boulevard
Montmartre.

DIRECTION DE VENTES PUBLIQUES

## FRÉDÉRIC REITLINGER

EXPERT EN TABLEAUX MODERNES

*1, rue de Navarin.*

---

Paris. — Imp F. DEBONS et Ce, rue du Croissant, 16.      *Le Rédacteur en chef, gérant :* LOUIS GONSE.

No 15. — 1876.　　BUREAUX, 3, RUE LAFFITTE.　　8 avril.

LA

# CHRONIQUE DES ARTS

## ET DE LA CURIOSITÉ

### SUPPLÉMENT A LA *GAZETTE DES BEAUX-ARTS*

PARAISSANT LE SAMEDI MATIN

*Les abonnés à une année entière de la* Gazette des Beaux-Arts *reçoivent gratuitement*
*la* Chronique des Arts et de la Curiosité.

PARIS ET DÉPARTEMENTS :

Un an. . . . . . . . . . . . 12 fr. | Six mois. . . . . . . . . . 8 fr.

## MOUVEMENT DES ARTS

### GALERIE DE M. SCHNEIDER

MM. Ch. Pillet et Escribe, comm.-priseurs ;
M. Haro, expert.

**Tableaux.**

Miéris (W.). — Portrait de Miéris, 4.700 fr.
Id. — Femme à sa toilette, 10.100.
Backuysen (L.). — Marine, 4.000.
Berghem (N.) — Paysage avec animaux, 8.800.
Steen (J.). — Fête flamande, 7.100.
Velde (W.). — Calme plat, 10.100.
Id. — Mer agitée, 5.400.
Ostade (A.). — Cuisinière hollandaise, 6.000.
Neer (A.). — Divertissement d'hiver, 15.000.
Hondekoeter (M.). — Le Matin et le Soir, ensemble 35,500.
Hobbéma (M.). — Le Moulin à eau ; vue prise dans la Gueldre, 100.000.
Ostade (A.). — Intérieur de cabaret, 103.000.
Velde (A.). — Mercure et Argus, 30.500.
Hooch (P.). — Intérieur d'une maison hollandaise, 135.000.
Rubens (P.). — Sainte Famille, 72.000.
Potter (P.). — Animaux dans une prairie, 28.500.
Teniers (D.). — L'Enfant prodigue, 130.000.
Id. — La Famille de Téniers, 60.000.
Id. — La Partie de dés, 7.100.
Both (J.). — Paysage d'Italie, 45.000.
Metsu (G.). — Intérieur hollandais, 10.500.
Ostade (I.). — La Plage de Scheweningen, 18.000.
Rubens (P.). — La Femme de Rubens, 4.700.
Dyck (A.). Portrait de Frédéric Marselaer, 4.600.
Id. — Portrait de jeune femme, 4.200.
Jardin (K.). — Le Retour du marché, 5.100.
Sneyders (F.). — Nature morte, 5.300.
Id. — Chasse au sanglier, 4.100.
Lambert-Lombard. — Une Vision (sujet allégo-
rique) et le Passage de la mer Rouge, ensemble 25.000.
Mabuse (J.). — Saint Jean-Baptiste et Saint Pierre, ensemble 36.500.
Heyden (J.). — Vue de la Grande-Place d'Alkmar, 6.000.
Id. — Une ville de Hollande, 5.500.
Weenix (J.). — Nature morte, 9.600.
Id. — Nature morte, 22.100.
Wynants (J.). — Paysage, 37.000.
Id. — Arbre dépouillé, 8.200.
Cuyp (A.). — La Prairie, 8.600.
Id. — Le Palefrenier, 5.200.
Wouwerman (P.). — La Halte au camp, 15.700.
Greuze (J.). — Tête de jeune fille, 53.000.
Ruysdael (J.). — Le Torrent, 11.500.
Rembrandt Van Ryn. — Portrait du pasteur Ellison, 65.000.
Id. — Portrait de la dame Ellison, 50.000.
Murillo (B.). — L'Immaculée Conception, 22.000.
Velasquez (D.). — Portrait de Philippe IV, roi d'Espagne, 6.000.
Id. — Portrait de l'infant don Fernando, 6.000.
Id. — Portrait d'une infante, 3.000.
Huysum (J.). — Vase de fleurs, 3.000.
Id. — Fruits et fleurs, 2.800.

Nous donnerons dans le prochain numéro les prix des dessins et des tapisseries.

—

### Collection Scharf (de Vienne)

MM. Ch. Pillet et Féral.

Tableaux anciens : *Fruits posés sur une table*, par Van der Ast, adjugé à 1.620 fr. ; *les Danseurs*, par Codde, 20.000 fr. ; *Assemblée galante*, par le même, 2.000 fr. ; *Vaches au bord d'une rivière*, par Albert Cuyp, 4.300 fr. ; *Assemblée galante*, par Dirck Huls, 1.000 fr. ; *Famille Hollandaise*, par Th. de Keyser, 1.500 fr. ; *le Trompette*, par Maton, 6.000 fr. ; *Clair de Lune*, par Van der Neer, 2.000 fr. *Kermesse*, par Isaac Ostade, 2.500 fr. ; *Villageois occupé à tuer un porc*, par le même, 1.500 fr. ; *Portrait d'un jeune homme*, par Pierre Porbus, 800 fr. ; *Entrée de forêt*, par Jacques Ruysdaël

8.100 fr. ; *Objets inanimés*, par Pierre Potter. 800 f. ;
*Sujet tiré de l'histoire juive*, par J. Steen, 13.000 f. ;
*la Conversion*, par Uchtweld. 750 fr.

Tableaux modernes : *l'Abreuvoir*, par Gérome,
12.000 fr. ; *la Chasse*, par Gierymski, 5.300 fr. ;
*a Partie de Campagne*, par Kate (Herman Ten).
1.520 fr. ; *Faust et Marguerite au jardin*, par Vic-
tor Lagye, 1.200 fr. ; *Marguerite, agenouillée devant
la Mater Dolorosa, tient des fleurs qu'elle va placer
dans un vase*, par le même, 1.500 fr. ; *Paysage
Hongrois*, par Munkacsy, 850 fr. ; *Bohémiens Hon-
grois*, par Pettenkofen, 5.360 fr. ; *Village Hongrois*,
du même, 3.350 fr. ; *le Mendiant*, dessin par De-
camps, 1.930 fr. ; *Campement de Bohémiens*, aqua-
relle par Pettenkofen, 1.820 fr.

Cette vente a produit 85.800 fr.

—

## Œuvres de M. P. Lanzirotti.

Commissaire-priseur : Mᵉ Oudard.

Groupes : l'*Hyménée de l'Amour et de Psyché*
s'est vendu 2.950 fr.; le *Printemps de la vie*, 2.850
fr.; la *Danse*, 2.900 fr.; la *Musique*, 2.600 fr. ; la
*Folie entraînant l'Amour*, 2.800 fr.; la *Promesse*,
1.950 fr.; la *Défense*, 1.800 fr.

Statuettes : *Flore*, 1.800 fr.; la *Rosée*, 1.725 fr.;
l'*Innocence*, 1.700 fr.; la *Baigneuse*, 1.800 fr.; la
*Source*, 1.880 fr.; l'*Adieu*, 1.750 fr.

Bustes : *le Lys*, 1.180 fr.; *le Lilas*, 1.125 fr.;
l'*Hiver*, 1.400 fr.

La vacation a produit 40.600 fr.

—

VENTE DE LA BIBLIOTHÈQUE DE M. L. DE M.

Par MM. Maurice Delestre et A. Labitte

—

Depuis la vente de Potier, l'hôtel Drouot
n'avait pas vu passer une semblable bibliothè-
que. Celle-ci était, dans la plus juste accep-
tion du mot, un cabinet de beaux livres et de
livres rares, tous exemplaires très-purs et ad-
mirablement habillés. Elle n'était point très-
nombreuse, puisqu'elle ne contenait pas mille
numéros ; mais tout ce qui s'y trouvait pou-
vait compter parmi les merveilles le plus una-
nimement convoitées par les bibliophiles. Ce
qui la distinguait entre toutes, c'était le
nombre vraiment fabuleux des reliures de
notre grand artiste Trautz-Bauzonnet. Celles-
ci s'élevaient à plus de trois cents. Par ce temps
de *trautzmanir* effrénée, ce chiffre fait vérita-
blement rêver, si l'on pense qu'il représente
maintenant, au prix coûtant, plus de 60.000 fr.
de reliure.

Cette bibliothèque, qui était estimée environ
300.000 francs, a produit 516.196 francs. La
folie des livres y a été poussée jusqu'à des li-
mites qu'elle ne semblait devoir jamais at-
teindre.

Nous donnons quelques-uns des prix d'ad-
judication des plus beaux livres.

Dans la théologie : La *Sainte Bible*, 1789-
1804, en 12 vol. in-4°, avec les trois cents des-
sins originaux de Marillier, 24.500 fr. ; le *Nou-*

veau *Testament*, de Gaspar Migeot, 1667, dans
une excellente reliure de Boyet, 1.780 fr. ; la
*Bible* de Mortier, splendide exemplaire relié
par Padeloup, 1.980 fr. ; les *Figures de la Bible*
d'Holbein, première édition, 790 fr. ; les *Qua-
drins historiques*, du Petit-Bernard, 1553,
1.000 fr. ; le *Recueil des figures* de Léonard
Gaultier. pour le Nouveau Testament, petit
livre de toute rareté, 800 fr. ; la *Petite Passion*,
de Durer, gravée sur cuivre, 550 fr.; une autre
*Passion*, d'après celle-ci, délicieux manuscrit
italien du XVIᵉ siècle, exécuté pour F. de la
Rovère, 7.150 fr.; le *Speculum passionis* de
Hant Schauffelein, 800 fr.; des *Heures latines*,
manuscrit du XVᵉ siècle, 3.050 fr. ; les *Heures
de Simon Vostre*, dans une reliure de maro-
quin vert à la fanfare, 1.600 fr. ; celles de Geof-
froy Tory, dans une reliure du même temps
que la précédente, 2.700 fr.; un petit *Jarry*,
1.400 fr.; l'*Imitation* de l'imprimerie impériale,
2.000 fr. ; les *Œuvres spirituelles* d'Henri Suso,
exemplaire de Henri III, 2.050 fr.; l'*Introduc-
tion à la vie dévote*, Paris, 1651, exemplaire
d'Anne d'Autriche, 1.800 fr.

Dans les sciences et arts: éd. originale des *Es-
sais* de Montaigne, reliée par Derôme, 1.900 fr.:
celle de 1582, 710 fr.; celle de 1.588, 1.690 fr.;
celle de 1595, 1.010 fr.; la première édition de
l'*Histoire naturelle* de Buffon, 3.250 fr.; l'*Œuvre
de Watteau*, 800 fr.; la *Galerie des peintres fla-
mands*, par Le Brun, 4.650 fr.; la *Galerie du
Palais-Royal*, 3.000 fr.; l'édition originale des
*Simulacres de la mort*, d'Holbein, 2.150 fr.; les
*Caprices*, de Goya, 500 fr.; le *Vecellio*, première
édition, 750 fr. ; le *Pastissier françois*, dans une
reliure délicieuse de Trautz-Bauzonnet, 4.550 fr.

Dans les belles-lettres : les *Métamorphoses*
d'*Ovide*, dans une reliure de l'abbé Banier, dans une reliure de
Derôme, 2.975 fr.; le *Villon* de 1532, 1.780 fr.;
le *Coquillart*, de même date, 2.600 fr,; les
*Marguerites de la Marguerite*, Lyon, 1547,
2.100 fr. ; les *Œuvres de Louise Labé*, Jean de
Tournes, 1556, 2,700 fr. ; les *Diverses poésies*
de Vauquelin de la Fresnaie, 2.300 fr.; les
*Fables de La Fontaine*, première édition com-
plète, 3.450 fr.; les mêmes, illustrées par
Cause, 2.000 fr.; les mêmes, illustrées par
Oudry, 2.000 fr.; les *Contes*, édition des Fer-
miers généraux, 1.000 fr.; les *Baisers* de Do-
rat, 1.050 fr.; les *Chansons* de M. de La Borde,
dans une magnifique reliure de Derôme, en
maroquin vert, 4.250 fr.; le *Corneille*, elzevier,
1664-76, 4.100 fr.; le *Molière*, de 1666, 5.700 fr.;
celui de 1674-75, 3.350 fr.; celui d'Amster-
dam, 1675, 2.520 fr.; l'édition originale du
*Misanthrope*, 1.700 fr.; celle du *Tartuffe*,
2.250 fr.; le *Racine*, de 1676, 2.080 fr.; celui
de Didot, 1801, 2.150 fr.; le *Daphnis et Chloé*,
édition du Régent. 2.600 fr.; le *Rabelais* de Le
Duchat, avec les figures de Bernard Picart,
en maroquin rouge par Padeloup, 6.000 fr. ;
les *Songes drôlatiques de Pantagruel*, 2.135 fr.;
les *Lettres d'une Péruvienne*, avec les dessins
originaux de Le Barbier, 2.300 fr.; le *Diogenis
epistolæ*, exemplaire de Grolier, 2.050 fr.;
le *Plutarque* de Vascosan, relié par Derôme,
1.100 fr.; le *Cicéron*, elzevier, exemplaire du
comte d'Hoym, 4.910 fr.; les *Œuvres complètes
de Berquin*, avec les dessins originaux de

Borel, Monnet, Marillier et Le Barbier, 6.999 fr.; les *Classiques français*, de Lefèvre, exemplaire de Renouard, avec une suite nombreuse de gravures ajoutées, 7.600 fr.

Enfin, dans l'histoire : les *Mœurs des Israélites*, par l'abbé Fleury, aux armes de Marie-Adélaïde de Savoie, 4.900 fr.; le *Tite-Live* Elzevier, exemplaire de Longepierre, 5.800 fr.; et le *Cornelius Nepos*, Leyde 1667, aux armes de Du Fresnoy, 2.000 fr.

L. G.

## CONCOURS ET EXPOSITIONS

Par décret du Président de la République, inséré au *Journal Officiel* du 4 avril, il est arrêté qu'une **Exposition Universelle** des produits agricoles et industriels s'ouvrira à Paris le 1er mai 1878 et sera close le 31 octobre suivant.

L'exposition des ouvrages des pensionnaires de l'Académie de France, à **Rome**, a été ouverte samedi dernier, dans les salons de la Villa Medicis.

M. Toudouze (4e année) a exposé un grand tableau : La *Femme de Loth changée en statue* ; M. Ferrier (3e année), un *Saint Georges*, d'après Carpaccio ; M. Morot (2e année), une *Médée* ; M. Besnard (1re année), une *Source*, une jeune fille, presque une enfant, assise, tenant une urne renversée.

Les œuvres des sculpteurs sont :

M. Injalbert (1re année), un bas-relief en plâtre, le *Fruit défendu* ; M. Marqueste (4e année), une *Velléda* ; M. Idrac (2e année), l'*Amour blessé* ; M. Coutan (3e année), un buste. Dans la section d'architecture, M. Loviat (1re année), *Etudes de détails sur Pompéi* ; M. Lambert (2e année), *Les frises du temple d'Antonin et de Faustine* ; M. Bernier (3e année), *Une étude de Saint-Jean-de-Latran*. L'exposition durera quinze jours.

Trois grands concours, dont les prix auront une certaine importance, seront ouverts à l'occasion de l'Exposition de l'**Union centrale des beaux-arts**, qui aura lieu au Palais de l'Industrie, à partir du 1er août prochain.

Deux de ces concours se composent d'un programme déterminé: le premier s'adresse aux dessinateurs et aux peintres classiques. Sujet : un Plafond d'une bibliothèque. Le deuxième, qui intéresse les sculpteurs, a pour sujet : une Porte de bibliothèque. Enfin le troisième est réservé aux femmes artistes. Dans ce dernier, il pourra être présenté tous objets exécutés par une industrie quelconque relevant de l'art.

Nous croyons savoir que l'Etat prêtera les tapisseries des Gobelins et celles du Mobilier de la Couronne, ce qui permettra de présenter une Histoire de la Tapisserie avec des modèles de premier ordre à l'appui.

L'Exposition de Céramique de **Quimper** aura lieu au mois de mai prochain, dans les salles du musée départemental d'archéologie. Nous rendrons compte de cette Exposition des produits des manufactures bretonnes, qu'il sera très-intéressant de comparer aux produits céramiques de toute provenance que la commission espère obtenir des collectionneurs. S'adresser avant le 20 avril à M. le Président de la Commission, au musée d'archéologie, à Quimper.

Une Exposition des fusains de **M. Maxime Lalanne**, reproduits en fac-simile par le procédé de M. Thiel aîné, est ouverte jusqu'à la fin du mois, chez l'éditeur, M. Berville, 25, rue de la Chaussée-d'Antin.

## CORRESPONDANCE

Paris, le 3 avril 1876.

A M. le directeur de la *Chronique des Arts*.

Cher Monsieur,

A propos d'un tableau de Jacques Ruysdaël, — tableau que j'ai rapporté d'Angleterre il y a quelque vingt-cinq ans, et qui vient de passer de la collection Lissingen dans la collection Demidoff, — vous demandez s'il est possible d'admettre la date de 1635 pour celle de la naissance du grand paysagiste hollandais. Combien vous avez raison de refuser de croire à cette date, et de la tenir pour impossible, bien qu'elle soit à peu près consacrée par l'unanime assentiment. Quant à moi, je ne crains pas d'avancer d'au moins dix ans, et plutôt encore d'une quinzaine d'années, la naissance de Jacques Ruysdaël ; je crois qu'à défaut d'actes authentiques, il convient de la placer aux environs de l'année 1620. Voici mes raisons :

1o Il est officiellement reconnu que Salomon Ruysdaël, le frère et le maître de Jacques, est né en 1610. Il se trouverait donc, entre les deux frères, un intervalle de vingt-cinq ans. C'est une invraisemblance qui touche à l'impossibilité. Que Salomon soit l'aîné de quinze ou même de dix ans, cela suffit pour faire admettre qu'étant peintre lui-même, et grand peintre, il ait été le professeur de son frère cadet.

2o Mort en 1681, si Jacques n'était né qu'en 1635, il n'aurait eu qu'une courte vie de quarante-six ans, c'est-à-dire à peine vingt-six ans d'une vie d'artiste. Comment expliquer alors le nombre considérable des tableaux qu'il a laissés et répandus dans le monde, tableaux où l'on voit toujours la longue réflexion et le travail châtié ?

3o Enfin, d'après les dates que portent quelques-unes de ses peintures, il aurait produit dès l'enfance de vrais et grands chefs-d'œuvre : autre et plus grande impossibilité. Voilà, par exemple, ce

tableau que vous citez ; on en rectifie la date, on
y trouve celle de 1647. Evidemment Jacques
Ruysdael n'a jamais pu le faire à douze ans ; et
lorsqu'on retrouve, dans ce vigoureux paysage,
la forte manière qu'offre aussi notre *Buisson* du
Louvre, on peut bien supposer qu'il n'a pas été
peint avant que l'artiste eût atteint l'âge de vingt-
sept ans, l'âge que lui donnerait la supposition
que je hasarde en plaçant, dès l'année 1620, la
naissance de celui que je nomme hardiment le
plus grand des paysagistes du Nord.

Ce titre, je le sais, lui est disputé, et, dans la
prochaine vente de la collection Schneider, Hob-
béma écrasera certainement Ruysdaël sous le
poids des écus. Ce sera justice, parce que, là, Hob-
béma se présente avec une de ses plus belles
œuvres, tandis que Ruysdaël n'est représenté que
par un faible échantillon. Mais si l'on pouvait,
pour rétablir entre eux la juste balance, évoquer
et faire apparaître quelqu'un des chefs-d'œuvre
dont se glorifient les cabinets de Londres, ou le
Musée de Dresde, ou le Belvédère de Vienne, on
rendrait bientôt à Ruysdaël la prééminence qui
lui appartient. Sans doute il est égalé, surpassé
peut-être, en certaines parties techniques, non-
seulement par Hobbéma, mais par Conrad Decker,
Rontbouts, Van Hagen et d'autres encore. Mais
c'est le sentiment intérieur, c'est la poésie de la
solitude, du silence, du mystère, qui le placent
au premier rang, et seul. Ruysdaël, en effet, aux
mérites de ses devanciers et de ses contempo-
rains, ajouta cette mélancolie rêveuse, cette douce
tristesse qu'il a perpétuellement jetée sur la na-
ture, parce qu'elle était dans son âme, et dont le
charme n'est bien compris que des âmes qui res-
semblent à la sienne. Albert Durer a fait une
belle figure de la Mélancolie ; sans y être person-
nifiée, elle est visible dans toutes les œuvres de
Jacques Ruysdaël. Plus que tout autre peintre, il
a merveilleusement prouvé combien est juste la
belle définition de l'art donnée par le chancelier
Bacon : *Ars est homo additus naturæ*, que je
traduis : « L'art, c'est l'homme s'ajoutant à la
nature. »

Agréez, etc.

LOUIS VIARDOT.

---

## NOUVELLES

—

.˙. Le service des beaux-arts de la préfec-
ture de la Seine vient de faire une importante
découverte.

En révisant les papiers de rebut déposés
dans les magasins de l'Ile Louviers pour être
vendus, les employés des archives ont trouvé
tous les titres relatifs aux commandes artis-
tiques de la ville de Paris depuis une cinquan-
taine d'années. On y voit la description des
œuvres, le prix de revient, etc., etc.

Cette précieuse collection, qui est pour ainsi
dire l'état civil de tous les tableaux, marbres,
statues qui ornent les monuments munici-
paux, facilitera singulièrement la confection
du catalogue des richesses artistiques de la
ville de Paris, travail entrepris depuis plus
d'une année déjà.

.˙. M. Perrodin, qui a décoré la chapelle de
la Vierge, à Notre-Dame, vient de terminer, à
la chapelle de l'Ecole des beaux-arts, trois
fresques d'après Fra Angelico de Fiezole.

.˙. La ville de Rouen vient d'acquérir pour
le prix de 4000 francs l'œuvre lithographié de
Géricault, réuni par M. Henri de Triquéti. Ce
recueil contient en épreuves superbes des
pièces très-rares, et même uniques ; la Biblio-
thèque nationale elle-même ne les possède pas
toutes. L'œuvre, d'après le catalogue de
M. Charles Clément, se compose de 100 pièces,
plus une eau-forte à deux exemplaires, dont
l'un est maintenant à Rouen et l'autre au ca-
binet des Estampes.

.˙. Le Musée de Bruxelles est fermé en ce
moment. L'ouragan du 12 mars, à peine sen-
sible à Paris, a été dans le nord de la France
et la Belgique d'une violence inouïe. Les nou-
velles galeries, éclairées par en haut, ont eu
particulièrement à souffrir. La toiture en zinc
arrachée par la force de la tempête a été re-
jetée sur la toiture vitrée et celle-ci réduite
en pièces. Pendant un moment tous les ta-
bleaux se sont trouvés exposés aux injures du
temps. Heureusement ils n'ont point eu à
souffrir ; aucun d'eux n'a été atteint.

Le Musée, en se rouvrant, comptera trois ta-
bleaux de plus : un E. de Witte, un Camphuy-
sen et un Koning, récemment acquis à la
vente du Chevalier de Lissingen.

---

## LES PLANS DE PARIS

—

La ville de Paris reconstitue de son
mieux, à la bibliothèque de l'hôtel Carnavalet,
la collection des monuments principaux de
son histoire. Grâce aux soins attentifs de
M. Jules Cousin, son bibliothécaire, elle ne
laisse échapper aucune occasion de se procu-
rer ceux qui peuvent être acquis par elle, et
elle vient ainsi de mettre la main sur l'un
des trois seuls exemplaires connus du plan
de Paris désigné sous le nom de Du Cerceau.
Elle n'aura bientôt plus à regretter les destruc-
tions des incendies de la Commune, car son
ancienne bibliothèque, quoique composée de
plus de 100,000 volumes, n'avait pas dans les
derniers temps été dotée d'une véritable spé-
cialité parisienne. Il est même étonnant que
l'administration municipale n'ait pas songé
plus tôt à recueillir, même en doubles séries,
les pièces importantes de la vieille histoire de
Paris.

Parmi ces monuments, les plans ne sont
pas les moins curieux, et ce sont les plus
rares. Il n'en existe pas d'antérieurs à la dé-
couverte de l'imprimerie et de la gravure, ni
même qui remontent plus haut que 1530.
Encore ces plans primitifs, et à vol d'oiseau
pour longtemps, ne sont-ils que des ébauches
grossières, faites pour illustrer des publica-
tions géographiques. L'un, celui de Saint-
Sébastien Munster, et l'autre, celui de Georges

Braun, édité à Cologne, font partie de *cosmo-graphies* qui n'ont pas même paru en France. La ville de Paris en a exposé les reproductions photographiques, l'année dernière, au pavillon de Flore.

Il y avait à l'Hôtel-de-Ville, avant la Révolution, un plan d'une autre nature, mais d'une valeur scientifique encore bien médiocre, qui parait dater des environs de 1540. Il faisait partie d'une tapisserie tendue pour la dernière fois en 1788, et dont le sort est resté depuis chose incertaine. Ce plan de la « Tapisserie » a été gravé en réduction par Dheulland en 1756, et, au concours récent des sciences géographiques, la Bibliothèque nationale a exposé cette gravure. La Ville, sous le règne de Louis XVI, a fait faire une grande gouache de ce plan, pour représenter la tapisserie menacée par l'âge. La gouache a péri à l'Hôtel-de-Ville en 1871. Heureusement elle a été photographiée sous l'administration de M. Haussmann. Il reste donc quelque chose du plan de 1540.

Mais jusqu'ici nous ne mentionnons que des plans de fantaisie. C'est vers 1550 seulement, d'après le témoignage de Corrozet, que la Ville s'occupa de lever avec quelque soin un plan topographique de Paris. Les dessins et les tracés servirent à la publication de deux plans mis peu après dans le commerce. L'un est le plan dit sans fondement, plan de Du Cerceau, dont on ne connait que trois exemplaires, possédés, le premier par la Bibliothèque nationale qui en a hérité des bibliothèques de Saint-Victor et de l'Arsenal, le second par la collection Destailleur, et le troisième, depuis quelques jours seulement, par la bibliothèque du musée Carnavalet.

L'autre plan, dit de Truschet, a été découvert en 1874 à la bibliothèque de Bâle. Les lois suisses sur l'aliénation des biens domaniaux meubles s'y opposant, M. Jules Cousin n'a pu obtenir de l'acquérir pour la Ville, mais il en a fait exécuter le fac-simile, qu'à son tour la Société récemment fondée de l'Histoire de Paris a fait reproduire. Le ministère de la guerre, sous le numéro 389 de son envoi de l'année dernière au concours des Tuileries, en a exposé une édition à laquelle la date de 1601 est attribuée au catalogue de l'Exposition des sciences géographiques.

Du milieu du XVIᵉ siècle il faut sauter à 1609 pour rencontrer un nouveau plan de l'ancien Paris, celui de Quesnel, peintre du roi. La Bibliothèque nationale possède l'unique exemplaire que l'on en connaisse. La ville n'en a qu'une reproduction photographique.

A partir du plan de Gomboust, paru en 1652, mais qui peint le Paris de la fin du règne de Richelieu et de Louis XIII, la série des plans anciens de Paris devient plus facile à constituer ; mais ils demeurent rares encore jusqu'aux plans de la Grive, de Roussel et de Louis Bretez, ce dernier exécuté de 1734 à 1739, toujours à vol d'oiseau, et connu sous le nom de *Plan de Turgot*, plans qui datent des premières années du XVIIIᵉ siècle.

Le hasard fera peut-être découvrir, ou d'autres plans d'une date antérieure, ou d'autres exemplaires des plans déjà connus. Les exemplaires à découvrir sont sûrs d'avance de leur fortune.

(*Les Débats.*)

————

## INVENTAIRE DES RICHESSES D'ART DE LA FRANCE

### Questionnaire
*envoyé aux directeurs de Musées*

—

Envoyer trois exemplaires de la plus récente édition des catalogues existants. A défaut de catalogues imprimés, envoyer trois exemplaires des catalogues manuscrits.

Compléter les renseignements donnés dans les catalogues par les inventaires des objets conservés en magasin et par toutes notes manuscrites intéressant les collections.

Décrire chaque objet brièvement, mais complétement, de manière à ce que cet objet ne puisse être confondu avec un autre objet similaire. Donner les dimensions, la forme et la matière. Indiquer la provenance et donner, autant que possible, l'histoire de l'objet. Dire l'époque d'entrée dans le musée, par qui l'objet a été donné ou vendu. Fournir les nom et prénoms de l'artiste, les indications concernant les dates. Relever les dimensions des figures (nature, demi-nature, plus grandes que nature).

#### PEINTURES ET DESSINS

Diviser les objets en quatre classes :
1º École française ;
2º Écoles d'Italie et d'Espagne ;
3º Écoles allemande, flamande, hollandaise ;
4º Écoles anglaise, suédoise et autres.

Indiquer, pour toutes les peintures, le procédé mis en œuvre, peinture à l'huile, en détrempe, à fresque, à la cire, etc.

Les estampes relevant de chacune de ces écoles devront être mentionnées :
1º A l'état de reçueil ou d'œuvre de maîtres ;
2º A l'état isolé, quand elles présentent un intérêt spécial.

#### SCULPTURES

Diviser les objets en trois classes :
1º Sculptures antiques ;
2º Sculptures du moyen âge et de la renaissance ;
3º Sculptures modernes.

#### OBJETS D'ART ET DE CURIOSITÉ.

Émaux, gemmes et joyaux, orfèvrerie, etc, ; faïences, terres émaillées, grès, porcelaines, etc.; verreries et vitraux, ivoires sculptés, petits brouzes, plaquettes, médailles, etc.; bois sculptés, meubles d'art, etc.; broderies, dentelles, tapisseries, tissus précieux, etc.; miniatures.

Tout ce qui touche à l'archéologie ne doit trouver place dans l'inventaire que dans le cas où la question d'art est intéressée. Ainsi, les inscriptions ne doivent être mentionnées que si elles accompagnent des objets d'art. Une inscription tombale, par exemple, ne sera relevée que si elle est jointe à un relief ou à une représentation graphique.

Tous les détails bibliographiques intéressant les objets sont instamment demandés. Les indications des gravures ou lithographies, reproduisant les tableaux, dessins ou monuments de tous genres, sont également demandées.

## BIBLIOGRAPHIE

—

*Le Monde*, 21 mars : la mosaïque monumentale en France, par M. Ed. Didron.

*Le Constitutionnel*, 27 mars : exposition du cercle de l'Union artistique, par M. L. Enault.

*Academy*, 11 mars : la poterie moabite, par M. Sprenger. — Blake à Burlington-Club, par M. Rossetti. — Recherches archéologiques à Samothrace, par MM. Conre, Hauser et Niemann. — Compte rendu par M. Murray. — 25. — Recherches archéologiques à Motye, par M. H. Schliemann. — Le nouveau Salon, par Ph. Burty. Sculpture moderne, et nouveau musée d'antiquités à Rome, par C. Hemans. — 1er avril : la « *French-Gallery* » par W. M. Rossetti, — Peintures pour la *Royal Academy*, sur J. Comyns Carr. — Nouvelles de Florence, par C. Heath Wilson.

*Athenæum*, 25 mars : La vie et les ouvrages de Michel-Ange Buonarotti, par C. H. Wilson. (Compte rendu.) — 1er avril : Exposition de peinture des Ecoles continentales. — La *French-Gallery*. — Nouvelles de Rome par R. L.

*Le Tour du Monde*, 796e livraison. — Texte : Toscane et Ombrie, par M. Francis Wey, 1875. Texte et dessins inédits. — Dix dessins de L. Avenet, H. Catenacci et H. Clerget.

*Journal de la Jeunesse*, 175e livraison. — Texte : La Bannière bleue, par Léon Cahun. — Les projets, par Ch. Schiffer. — Mozart, par M. Monzin. — Une croisière autour du monde, par Belin de Launay. — Les causeries du jeudi, par Eug. Muller. — Dessins de Lix, Riou et Faguet.

Bureaux à la librairie Hachette, boulevard Saint-Germain, n° 79, à Paris.

REGISTRE DE LA GRANGE (1658-1685), *publié par les soins de la Comédie-Française.* — Paris, J. Claye, 1876. — 1 vol. in-4° de 400 pages.

Voici un livre qui est un véritable monument élevé à la mémoire de notre plus beau génie littéraire : c'est le registre tenu depuis 1658, année où Molière arriva à Paris avec sa troupe et s'installa au Louvre, puis au petit Bourbon, sous le patronage de Monsieur, frere unique du roi, jusqu'à 1685, année où le registre se trouve interrompu. L'œuvre fait à la fois honneur à la Comédie-Française, qui en a préparé et ordonné l'impression, et à M. Jules Claye qui l'a excellemment imprimé. C'est à ce dernier titre surtout que nous devons le signaler à nos lecteurs.

Le grand nom de Molière illumine et vivifie ce recueil aride de notes journalières, de comptes de recettes et de dépenses ; sans lui, ce registre ne serait qu'un amas de documents sans intérêt ; avec lui, il devient, par endroits, d'un intérêt poignant ; il devient le livre d'or de la Comédie-Française et comme le journal de Molière pendant sa période de fièvre créatrice depuis l'*Etourdi* jusqu'au *Malade imaginaire*, c'est-à-dire jusqu'à sa mort. « Il y eut un homme, » dit M. Thierry, — il ne nous en voudra pas d'avoir soulevé le voile de l'anonyme sous lequel il s'est modestement caché, dans la très-longue et très-

remarquable notice qui sert d'introduction au registre, « qui fut l'élève et l'acteur préféré· de « Molière, son camarade pendant quatorze ans, « l'orateur par son choix, et le chef en second de « sa troupe, le premier éditeur autorisé de son « Théâtre complet, inséparable ainsi de sa mé- « moire, et qui mérita tous ces bonheurs par son « talent, par son caractère, par l'attachement le « plus dévoué : cet homme fut Charles Varlet de « La Grange. » La gloire des acteurs, si retentissante de leur vivant, s'éteint pour ainsi dire avec eux. La Grange vivra pour avoir publié la belle édition de 1682 et pour avoir tenu, avec un soin minutieux et une entière bonne foi, le registre que vient de faire imprimer la Comédie-Française.

Nous ne pouvons aujourd'hui feuilleter sans respect ce journal d'une troupe qui a fondé le premier théâtre du monde et qui a eu l'éternel honneur de jouer pour la première fois le *Misanthrope*, les *Femmes savantes* et l'*Avare*. Quoi de plus émouvant que cette courte et sobre mention qu'on lit à la page 140 ? — VENDREDI 17 FÉVRIER 1673. — *Ce mesme jour, aprez la comédie, zur les 10 heures du soir, monsieur de Molière mourust dans sa maison, rue de Richelieu, ayant joué le roosle du dit Malade imaginaire, fort incommodé d'un rhume et fluction sur la poitrine qui luy causoit une grande toux, de sorte que dans les grands efforz qu'il fist pour cracher, il se rompit une veyne dans le corps et ne vescut pas demye heure ou trois quartz d'heure depuis la dite veyne rompue. Son corps est enterré à Saint-Joseph, ayde de la paroisse Saint-Eustache. Il y a une tombe eslevée d'un pied hors de terre.* — Ces quelques mots mis en marge d'un registre dè comptes n'en disent-ils pas plus que toutes les oraisons funèbres sur le déplorable événement qui, en même temps qu'il enlevait à la France un si grand homme, privait la troupe de son âme et de son gagne-pain ?

Le registre de La Grange donne le relevé exact du programme de chaque jour avec la recette brute. C'est là certes son côté le plus curieux et le plus piquant. *Le Mariage forcé*, qui le croirait ? est un mince succès ; il tient à peine quinze jours sur l'affiche. *Le Misanthrope* est presque une chute ; le premier jour il fait 1447 livres, le vingtième la recette tombe à 213 livres. Pour l'*Avare* c'est encore pis, il est joué neuf fois ; mais le *Tartuffe* est un grand succès, il fait 2.860 livres à la première et tient quatre mois à l'affiche. C'est de toutes les pièces de Molière celle qui fit le plus d'argent.

La magnifique publication de la Comédie-Française reproduit page pour page et comme en une sorte de fac-simile, le registre de La Grange. Par son luxe typographique, comme par son importance historique au point de vue de notre grand poète comique, elle sera l'assise monumentale de toute collection moliéresque, et l'on sait si les moliérophiles sont nombreux aujourd'hui, demandez plutôt à notre excellent ami Paul Chéron qui est le plus passionné moliérophile de France et de Navarre.

L. G.

—

La nouvelle édition de l'*Histoire de la Caricature au moyen âge*, par Champfleury, publiée par la librairie Dentu, est une preuve des améliorations que l'auteur et l'éditeur ne cessent d'appor-

ter à cette série si intéressante et si curieuse. De nouveaux chapitres et de nouvelles vignettes nombreuses ont été ajoutés et embrassent une partie de la Renaissance. C'est dans ce volume que la vérité se fait jour pour la première fois sur les dessins satiriques attribués à Rabelais. A l'aide de monuments négligés jusqu'ici par tous les commentateurs, M. Champfleury a donné, sur l'œuvre des continuateurs de Rabelais, des sources de renseignements affirmatifs et indiscutables.

## VENTES PROCHAINES

### TROIS TABLEAUX DE RUBENS

On parle beaucoup, depuis quelques jours, à l'hôtel Drouot, d'une vente ayant un caractère vraiment exceptionnel qui doit avoir lieu lundi prochain salle n° 5. Il s'agit de trois magnifiques tableaux par Rubens provenant de la collection de feu Mme la comtesse de B. Ces tableaux représentent les trois mages. Ils sont entièrement de la main au maître et de sa plus belle époque. De plus, ils paraissent pour la première fois en public, n'étant jamais sortis de la noble famille pour laquelle Rubens les a exécutés. Quant à leur conservation elle est parfaite.

Le premier représente Le Mage grec. vieillard à barbe blanche, tête très-caractérisée, revêtu d'un manteau brodé et tenant la coupe remplie de pièces d'or qu'il vient offrir ; le second le Mage asiatique, vu de profil, couvert d'un manteau rouge à franges et tenant à demi ouvert le vase qui contient l'encens ; le troisième enfin, le Mage d'Ethiopie, une merveille de peinture, au visage noir. coiffé d'un turban et portant un coffret plein de myrrhe.

A ces trois chefs-d'œuvre de Rubens, sont adjoints deux autres tableaux provenant de la collection de M. Sch..., l'un de ces tableaux représente Une Fête flamande, excellente composition d'environ quarante figures, signée en toutes lettres par David Teniers le jeune ; l'autre, La prise d'une ville, par Ph. Wouverman, très-beau tableau décrit dans Smith, signé du monogramme et qui a figuré dans plusieurs collections célèbres, les collections Valkemburg, Casset, La Malmaison, Boursault, etc.

Ces cinq tableaux seront vendus à l'hôtel Drouot, salle n° 5, le lundi 10 avril courant à 2 heures, par le ministère de Mes Charles Pillet et Darras, commissaires-priseurs assistés de M. Féral, peintre expert, après exposition particulière et exposition publique, aujourd'hui samedi et demain dimanche de une heure à cinq.

COLLECTION DE M. LE CHEV. EUG. MILLER
(De Vienne.)

Le samedi 15 avril, vente à l'hôtel Drouot, salle n. 1, de la collection de tableaux appartenant à M. le chevalier Eugène Miller (de Vienne). Cette vente sera certainement une des plus importantes de la saison. Elle présente tout d'abord dix magnifiques panneaux par J.-B. Trepolo, qui forment, dans leur ensemble, une œuvre magistrale exécutée par l'artiste pour décorer le grand salon du palais Dolfin, à Venise. Ces panneaux représentent des sujets tirés de l'histoire romaine. Entre autres : Le Siège de Palmire, Assaut et prise

de Palmire ; Entrée triomphale d'Aurélien après la guerre d'Asie ; autre Entrée triomphale ; Cincinnatus arraché à ses travaux rustiques par les envoyés du Sénat romain qui l'ont nommé dictateur: Mucius Scevola devant Porsenna, et enfin quatre grandes compositions ayant également trait à des événements de l'histoire romaine. Ces panneaux, largement conçus, offrent, par leur exécution agréable et facile, de superbes spécimens du talent de Trepolo.

A côté de ces morceaux exceptionnels figurent un certain nombre de tableaux modernes, notamment un beau paysage par Couture, le Jardin de l'artiste ; le Marché au poisson, par Eug. Isabey ; dix-huit œuvres de Pettenkofen, reproduisant. sous les aspects les plus variés, la place du marché à Szolnok. l'église et les environs de cette ville Six Troyon, et particulièrement un Troupeau de moutons dans un paysage, charmant tableau de ce maître. d'une exécution ferme, d'un ton chaud et vigoureux ; et enfin, une suite très intéressante d'aquarelles par Rudolphe Alt, Vues prises en Italie et en Dalmatie.

Cette vente sera faite par Me Charles Pillet. commissaire-priseur, assisté de M. Féral. expert. Expositions : particulière, le jeudi 13 avril. et publique, le vendredi 14.

---

### 44 Tableaux, par M. A. de Knyff.

Flamand d'origine, M. le chevalier Alfred de Knyff est depuis longtemps considéré comme un peintre français par son talent. Dans ses paysages pleins d'harmonie et d'une grande distinction de ton, il sait allier les solides qualités de l'École belge moderne au charme et au goût de l'École française, en restant toujours coloriste. Sans fatigue comme sans effort, il vous mène à sa suite, des bords de la Meuse aux bruyères de l'Écosse. des plages de Granville en pleine forêt de Fontainebleau. puis de la vallée de la Solle aux dunes de Blaukemberg ; du bois de Boulogne aux rochers de Saint-Malo ; du tombeau de Chateanbriand à un torrent des Vosges: de Spa à Suresnes, ou bien du port de Douarnenez a la rue des Martyrs prise des fenêtres de l'atelier de Troyou. Comme Troyon, comme Rousseau, comme Diaz, M. le chevalier de Knyff s'est placé aux premiers rangs de la phalange de nos meilleurs paysagistes.

Les quarante-quatre tableaux, études et esquisses qu'il livre aux enchères attireront certainement, à l'hôtel Drouot, l'élite des amateurs. heureux de pouvoir juger et admirer un ensemble d'œuvres aussi attrayant que considérable. La vente, faite par MM. Charles Pillet et Haro, aura lieu jeudi prochain, 13 avril, salle n° 8. — Expositions : particulière, le mardi 11, et publique, le mercredi 12, de 1 heure à 5 heures.

### Collection de M. Ph. Burty

Nous recevons de Londres le catalogue d'une vente. on peut dire sans précédents, de gravures, d'eaux-fortes. de lithographies et de dessins de maîtres modernes. Elle occupera cinq vacations : les 27, 28 et 29 avril, 1er et 2 mai. Elle se fait sous la direction de MM. Sotheby, Wilkinson et Hodges. Le catalogue, qui contient tous les titres en français et renvoie aux numéros des œuvres déjà publiés en volumes ou dans diverses publications, se distribue, à Paris, chez M. Loiselet, qui se charge ainsi des collections.

Dire que cette vente contient la première partie

des collections de M. Ph. Durty, c'est signaler une série réputée connue unique, parmi les amateurs et les artistes, de pièces rares et choisies, d'états uniques ou intéressants. Elle offre environ trois mille pièces, classées sous 961 numéros ou lots.

Nous remarquons dans le catalogue de la collection de M. Ph. Durty, les œuvres complètes de Ch. Méryon, de Daubigny, de Corot, de Millet, etc. Puis dans les maîtres étrangers, Haden, Whistler, Leys, Fr. Goya, Donington, Wilkie, A. Gedder. La série des lithographies de Géricault est, comme les œuvres précédentes, à peu près unique. Il en est de même de la suite des portraits d'après Ingres. Enfin tout le mouvement moderne, jusqu'à ces dernières années, est brillamment représenté par Bracquemond, Flameng, Rajou, Gaillard, H. Dupont, Calamatta, J. Jacquemin t.

Quelques livres complètent cette collection, du choix le plus rare. Nous signalerons entre autres un exemplaire original, et épreuves d'essai des eaux-fortes de la marquise de Pompadour, et l'exemplaire de la Vie des peintres de Vasari (Firenza 1568, 3 vol.) qui a appartenu à P.-P. Rubens.

---

## VENTE
AUX ENCHÈRES PUBLIQUES APRÈS DÉCÈS

# DES LIVRES

Composant la bibliothèque de feu M. BRUNET
DE PRESLES

Membre de l'Institut, professeur à l'École des langues orientales vivantes

RUE DES BONS-ENFANTS, 28, Maison Sylvestre, salle n° 1,

Les lundi 10 et mardi 11 avril 1876,

à 7 h. 1|2 précises du soir,

Par le ministère de Mᵉ Petit, commissaire-priseur, à Paris, rue de Monthyon, 19,

Assisté de M. Adolphe Labitte, libraire expert, rue de Lille, 4,

CHEZ LESQUELS SE DISTRIBUE LE CATALOGUE

---

Succession de M. L. Oudry

—

# TABLEAUX ANCIENS

*Des Écoles Italienne*
*Flamande, Hollandaise et Espagnole.*
FRESQUE DE RAPHAEL
Le martyre de sainte Cécile

VENTE, HOTEL DROUOT, SALLES Nᵒˢ 8 ET 9,

Le lundi 10 avril 1876, à 2 h. et demie.

EXPOSITIONS :

| *Particulière :* | | *Publique :* |
| Samedi 8 avril, | | Dimanche 9 avril, |

De 1 h. à 5 heures.

LE CATALOGUE SE DISTRIBUE CHEZ :

| Mᵉ Escribe, | | Mᵉ Alegatière, |
| COMMISSAIRE-PRISEUR, | | SON CONFRÈRE, |
| 6, rue de Hanovre; | | rue Châteaudun, 10, |

M. Haro, peintre-expert, 14, rue Visconti, et rue Bonaparte, 20.

---

*Parc du Bel-Air à BELLEVUE*

rue du Bel-Air, 3

A 5 minutes de la station. Ligne de Montparnasse à Versailles. Départ toutes les heures.

*VENTE*

DE

# TABLEAUX ANCIENS

*Des écoles Flamande, Hollandaise, Italienne*
*Française, Anglaise et Allemande*

Les dimanche 9 et lundi 10 avril 1876

de 1 h. à 5 h. 1|2.

Mᵉ Poussard, huissier, remplissant les fonctions de commissaire-priseur, à Sèvres (villa Brancas).

M. Luce, peintre-expert, à Paris, rue du faubourg Saint-Honoré, 228.

CHEZ LESQUELS SE TROUVE LE CATALOGUE

EXPOSITIONS :

| *Particulière,* | | *Publique,* |
| samedi 8 avril 1876, | | le dimanche 9 avril |
| de 1 h. à 5 heures. | | de 9 h. à midi. |

---

# LIVRES ANCIENS ET MODERNES

### Rares et Curieux

SUR LES

*Beaux-Arts, la Littérature, les Voyages*

ET PRINCIPALEMENT SUR

**L'ART DRAMATIQUE**

Provenant de la bibliothèque de M. le baron T.

Membre de l'Institut,
commandeur de la Légion d'honneur
chevalier de l'ordre de Léopold de Belgique, etc., etc.

## Première partie

VENTE, HOTEL DROUOT, SALLE Nᵒ 6,

Le lundi 10 avril et les trois jours suivants

A une heure

Par le ministère de Mᵉ Maurice Delestre, commissaire-priseur, successeur de Mᵉ DELBERGUE-CORMONT, 23, rue Drouot.

Assisté de M. L. Téchener, expert, rue de l'Arbre-Sec, 52,

CHEZ LESQUELS SE DISTRIBUE LE CATALOGUE.

*Exposition*, le dimanche 9 avril 1876, de 1 h. à 5 heures.

# TROIS TABLEAUX

### ŒUVRES

authentiques et remarquables de

## P. P. RUBENS

LE MAGE GREC. — LE MAGE ASIATIQUE. — LE MAGE D'ÉTHIOPIE.

Provenant de la collection de feu M<sup>me</sup> la comtesse de B\*\*\*

ET

# DEUX TABLEAUX

PAR

| PH. WOUVERMAN | DAVID TÉNIERS |
| *La prise d'une ville* | *Fête flamande* |

Provenant de la collection de feu M. SCH\*\*\*

Vente, Hôtel Drouot, salle n° 5,

Le lundi 10 avril 1876, à 2 heures

| M<sup>e</sup> Charles Pillet, | M<sup>e</sup> Darras |
| COMMISSAIRE - PRISEUR, | SON CONFRÈRE |
| 10, r. Grange-Batelière. | Rue Bergère, 17; |

Assisté de M. Féral, peintre-expert, faubourg Montmartre, 54.

CHEZ LESQUELS SE TROUVE LE CATALOGUE

EXPOSITIONS :

| *Particulière :* | *Publique :* |
| samedi 8 avril 1876 | dimanche 9 avril |
| de 1 heure à 5 heures | |

---

### COLLECTION

# D'ANTIQUITÉS GRECQUES

**Recueillies dans l'Attique et dans l'Asie-Mineure.**

**MÉDAILLES de la RENAISSANCE**
**Françaises et Italiennes**

VENTE HOTEL DROUOT, SALLE N° 6,

Le mercredi 12 avril 1876 à 2 h.

M<sup>e</sup> MAURICE DELESTRE, commissaire-priseur, successeur de M° Delbergue-Cormont, 23, rue Drouot.

Assisté de M. Hoffmann, expert, quai Voltaire, 33.

CHEZ LESQUELS SE DISTRIBUE LE CATALOGUE

EXPOSITIONS :

*Particulière,* le mardi 11 avril 1876, de 2 h. à 5 heures,

*Publique,* le jour de la vente, de midi à 2 h.

# LETTRES AUTOGRAPHES
## *Sur le XVIII<sup>e</sup> siècle*

COMPRENANT ENTRE AUTRES

Une correspondance inédite de Condorcet et 72 lettres inédites
de Mademoiselle de Lespinasse

VENTE, RUE DES BONS-ENFANTS, 28,

SALLE N° 2

Le mardi 11 avril 1876, à 7 h. et demie du soir.

Par le ministère de M° Baudry, commissaire-priseur, rue Neuve-des-Petits-Champs, 50,

Assisté de M. Etienne Charavay, archiviste-paléographe, expert en autographes, rue de Seine, 51.

---

# TABLEAUX
## DE L'ÉCOLE MODERNE

Bergeret, de Cock, Corot, Jacque (Charles) Decamps, Diaz, Isabey (E.), Ten Kate, Lefebvre (Jules), Luminais, Millet, Troyon, Veyrassat, Willems.

**Dépendant de la collection de M. M\*\*\***

VENTE, HOTEL DROUOT, SALLE N° 3

Le mardi 18 avril 1876, à DEUX heures

Par le ministère de M° Charles Pillet, commissaire-priseur, 10, rue Grange-Batelière,

Assisté de M. Féral, peintre-expert, faubourg Montmartre, 54,

CHEZ LESQUELS SE DISTRIBUE LE CATALOGUE.

*Exposition publique,* le lundi 17 avril 1876, de 1 à 5 heures.

---

## *VENTE*

DE

# TABLEAUX

DE

## L'ÉCOLE MODERNE

HOTEL DROUOT, SALLE N° 3,

Le mardi 18 avril 1876, à 2 heures

Par le ministère de M<sup>e</sup> Charles Pillet, commissaire-priseur, r. de la Grange-Batelière, 10,

M. Féral, peintre-expert, faubourg Montmartre, 54,

CHEZ LESQUELS SE DISTRIBUE LE CATALOGUE.

*Exposition,* le lundi 17 avril 1876, de 1 h. à 5 heures.

COLLECTION
DE
M. EUGÈNE MILLER (de Vienne)

## TABLEAUX
### ANCIENS & MODERNES

10 magnifiques panneaux peints par J. B. TIE-
POLO pour la décoration du grand salon du
palais Dollin à Venise, 18 *Pettenkofen*, 6 *Troyon*
Paysage par *Couture*, Marché aux poissons par
E. *Isabey*; suite intéressante d'**Aquarelles** par
Rudolph Alt.

VENTE, HOTEL DROUOT, SALLE N° 1,

Le samedi 15 avril 1876, à 2 h.

| **Mᵉ Charles Pillet,** | **M. Féral**, peintre, |
|---|---|
| COMMISSAIRE - PRISEUR, | EXPERT, |
| 10, r. Grange-Batelière. | faubg. Montmartre, 54. |

CHEZ LESQUELS SE TROUVE LE CATALOGUE

*EXPOSITIONS :*

| *Particulière :* | *Publique :* |
|---|---|
| jeudi 13 avril 1876, | vendredi 14 avril, |

De 1 à 5 heures.

---

## OBJETS D'ART, DE CURIOSITÉ

ET

D'AMEUBLEMENT

Emaux de Limoges, Joli cabinet en fer re-
poussé et damasquiné. **Belles armes, belles
sculptures par Jean de Bologne, Pajou et
Clodion.** Deux fûts de colonnes en granit rose
oriental. Bijoux, orfévrerie, faïences. Bronzes
d'ameublement de style Louis XVI. Candéla-
bres appliques, lustres, meubles en styles
Louis XIV et Louis XVI. **Belles Tapisseries**
dont huit pièces représentent des *Scènes cham-
pêtres* d'après TENIERS.

VENTE, HOTEL DROUOT, SALLE N° 1,

Le mercredi 19 avril 1876, à 2 h.

Par le ministère de **Mᵉ Charles Pillet**, com-
missaire-priseur, 10, rue de la Grange-Bate-
lière,

Assisté de **M. Charles Mannheim**, export,
rue Saint-Georges, 7,

CHEZ LESQUELS SE TROUVE LE CATALOGUE

*Expositions :*

| *Particulière :* | *Publique :* |
|---|---|
| lundi 17 avril 1876, | mardi 18 avril |

De 1 à 5 heures.

---

Collection E. G.
—

# TABLEAUX ANCIENS
### ET MODERNES

*Vente aux enchères publiques*

A PARIS, A L'HOTEL DROUOT, SALLES N°ˢ 8 ET 9,

**Les jeudi 20 & vendredi 21 avril 1876.**

*EXPOSITIONS :*

| *Particulière :* | *Publique :* |
|---|---|
| Le mardi 18 avril, | le mercredi 19 avril. |

LE CATALOGUE SE DISTRIBUERA, A PARIS, CHEZ :

| **Mᵉ Escribe,** | **M. Haro** ✳, |
|---|---|
| COMMISSAIRE-PRISEUR, | PEINTRE – EXPERT, |
| 6. rue de Hanovre | 14, Visconti, Bonap.,20 |

---

# 44 TABLEAUX
## ÉTUDES & ESQUISSES
### PAR

M. le Chevalier ALFRED de KNIFF

VENTE, HOTEL DROUOT, SALLE N° 8

Le jeudi 13 avril 1876 à 3 h.

| **Mᵉ Charles Pillet,** | **M. Haro**, ✳ |
|---|---|
| COMMISSAIRE - PRISEUR, | PEINTRE - EXPERT, |
| 10, r. Grange-Batelière. | 14. Visconti; 20. Bonaparte |

CHEZ LESQUELS SE TROUVE LE CATALOGUE

EXPOSITIONS :

| *Particulière :* | *Publique :* |
|---|---|
| mardi 11 avril 1876 | mercredi 12 avril |

de 1 h. à 5 heures.

---

Collection F.
—

# TABLEAUX MODERNES
### ET AQUARELLES

*Vente aux enchères publiques*

A PARIS, HOTEL DROUOT, SALLE N° 1,

Le lundi 24 avril 1876.

*EXPOSITIONS :*

| *Particulière :* | *Publique :* |
|---|---|
| Le samedi 22 avril, | le dimanche 23 avril. |

LE CATALOGUE SE DISTRIBUERA CHEZ

| **Mᵉ Escribe,** | **M. Haro** ✳, |
|---|---|
| COMMISSAIRE-PRISEUR, | PEINTRE-EXPERT, |
| 6, rue de Hanovre | 14, Visconti, Bonap. 20. |

COLLECTION
de feu M.

# S. VAN WALCHREN VAN WADENOYEN

Nimmerdor (Hollande).

## TABLEAUX

des

**PRINCIPAUX MAITRES**

de

L'ÉCOLE MODERNE

VENTE, HOTEL DROUOT, SALLES Nᵒˢ 8 ET 9

**Les lundi 24 et mardi 25 avril 1876**
à 2 heures 1/2 précises.

| Mᵉ **Charles Pillet**, | **M. Durand-Ruel**, |
|---|---|
| COMMISSAIRE - PRISEUR, | EXPERT, |
| 10, r. Grange-Batelière. | 16, rue Laffitte. |

Avec le concours de

**M. Francis Petit**
rue St-Georges, 7,

CHEZ LESQUELS SE TROUVE LE CATALOGUE.

EXPOSITIONS :

| *particulière*, | *publique*, |
|---|---|
| Le samedi 22 avril 1876. | Le dimanche 23 avril |

---

COLLECTION
de feu M.

# ED. L. JACOBSON

DE

La Haye.

## TABLEAUX

des

**PRINCIPAUX MAITRES**

de

L'ÉCOLE MODERNE

VENTE, HOTEL DROUOT, SALLES Nᵒˢ 8 ET 9,

**Les vendredi 28 & samedi 29 avril,**
à 3 heures.

| Mᵉ **Charles Pillet**, | **M. Durand-Ruel**, |
|---|---|
| COMMISSAIRE - PRISEUR, | EXPERT. |
| 10, r. Grange-Batelière. | rue Laffitte, 16 ; |

Avec le concours de

**M. Francis Petit**
7, rue Saint-Georges.

CHEZ LESQUELS SE DISTRIBUE LE CATALOGUE.

EXPOSITIONS :

| *Particulière* : | *Publique* : |
|---|---|
| le mercredi 26 avril, | le jeudi 27 avril 1876, |

---

# LIVRES FRANÇAIS

ORNÉS DE GRAVURES ET RELIÉS EN PARTIE

PAR CAPÉ,

**Composant la bibliothèque de M. E. FOREST**

VENTE, HOTEL DROUOT, SALLE Nᵒ 5,

Le lundi 24 avril 1876 et les deux jours suivants
à 1 h. 1/2 de l'après-midi.

Par le ministère de Mᵉ Maurice DELESTRE,
commissaire-priseur, successeur de M. Delbergue-Cormont, rue Drouot, 23.

Assisté de **M. Adolphe Labitte**, libraire de
la Bibliothèque nationale, 4, rue de Lille,

CHEZ LESQUELS SE TROUVE LE CATALOGUE.

*Exposition publique,* le dimanche 23 avril
1876 de 1 h. à 4 heures.

---

# EAUX-FORTES ET GRAVURES MODERNES

LITHOGRAPHIES ET DESSINS

*Composant l'importante collection*

DE

## M. Philippe BURTY

VENTE A LONDRES :

**Les jeudi 27, vendredi 28, samedi 29 avril
lundi 1ᵉʳ & mardi 2 mai 1876.**

LE CATALOGUE SE DISTRIBUE :

| A Paris : | Chez M. LOIZELET, marchand d'estampes, rue des Beaux-Arts, 12 ; |
|---|---|
| A Londres : | Chez MM. Sotheby, Wilkinson, and Hodge, 13, Wellington Street, Strand. |

---

# AUX VIEUX GOBELINS

TAPISSERIES ANCIENNES, RÉPARATION. Rue Laffitte, 27.

---

LA REDDITION DE BRÉDA

GRAVURE DE LAGUILLERMIE, D'APRÈS VÉLASQUEZ

La *Gazette des Beaux-Arts* peut offrir à
tous ses abonnés de 1876 qui lui en feront la
demande, un exemplaire de cette estampe au
prix de 15 fr. au lieu de 30. (Prix de l'Éditeur.)
Les épreuves seront expédiées sans frais
aux abonnés de province, sur leur demande,
et délivrées aux abonnés de Paris dans les bureaux de la *Gazette des Beaux-Arts.*
Les abonnés de l'Etranger sont priés de
faire prendre leur exemplaire par un libraire
ou commissionnaire de Paris.

Paris. — Imp. F. DEBONS et Cᵉ, rue du Croissant, 16.      *Le Rédacteur en chef, gérant :* LOUIS GONSE.

No 16. — 1876.    BUREAUX, 3, RUE LAFFITTE.    15 avril.

# LA
# CHRONIQUE DES ARTS
## ET DE LA CURIOSITÉ
### SUPPLÉMENT A LA *GAZETTE DES BEAUX-ARTS*

#### PARAISSANT LE SAMEDI MATIN

*Les abonnés à une année entière de la* Gazette des Beaux-Arts *reçoivent gratuitement la* Chronique des Arts et de la Curiosité.

PARIS ET DÉPARTEMENTS :

Un an. . . . . . . . . . . 12 fr.  |  Six mois. . . . . . . . . . 8 fr.

## MOUVEMENT DES ARTS

—

### Collection de M. Schneider

MM. Ch. Pillet et Escribe, comm.-priseurs ;
M. Haro, expert.

#### DESSINS

*Vue prise aux environs de Harlem,* de Ludolff Backhuysen, 400 fr.; *Embouchure de l'Escaut,* du même, 320 fr.; le *Marchand de bestiaux,* de Nicolas Berghem, 500 fr.; *Vénus sur les eaux,* du même, 150 fr.; *Paysage et animaux,* du même, 525 fr.; *Ruines, berger et animaux,* du même, 305 fr.; *Effet de soleil couchant,* de Jean Both, 200 fr.; le *Marché aux poissons à Venise,* de Canaletti, 900 fr.; *Paysage et animaux, Effet de soleil couchant,* d'Albert Cuyp, 140 fr.; *Portrait d'homme,* d'Albert Durer, 400 fr.; *Martyre d'un saint,* d'Antoine Van Dyck, 520 fr.; *Portrait du peintre Gérard Seghers,* du même, 300 fr.; *Silène,* du même, 520 fr.; *Marine,* de Claude Gelée, dit le Lorrain, 1.000 fr.; *Portrait de l'empereur Maximilien,* de Lucas de Leyde, 1.205 fr.; la *Mauvaise nouvelle,* de François Miéris, 730 fr.; *Paysage historique,* de Jean David Moucheron, 1.010 fr.; *Fleurs et insectes,* de G.-W. Van Os, 500 fr.; l'*Echoppe du savetier,* d'Adrien Van Ostade, 500 fr.; le *Liseur deg azette,* du même, 2.400 fr.; *Intérieur de cabaret,* du même, 1.620 fr.; *Vue intérieure de ville prise en Belgique,* de Jean Hubert Prius, 860 fr.; le *Faucheur,* de Rembrandt, 800 fr.; la *Bonne visite,* du même, 1.400 fr.; *Jeune femme,* du même, 510 fr.; le *Moulin, paysage,* du même, 3.000 fr.; le *Mariage de Henri IV,* de Pierre-Paul Rubens, 450; les *Œuvres de miséricorde,* du même, 1.000 fr.; *Paysage des bords de la Meuse,* de Ruysdael, 260 fr.; *Berger et son troupeau,* du même, 530 ; *Environs d'Utrecht,* d'Adrien Van den Velde,

910 fr.; *Bestiaux dans un pâturage,* du même, 520 fr.; le *Départ pour la chasse,* du même, 610 fr.; *Manége,* de Wouwerman, 600 fr.

Cette vente s'élève, pour les tableaux, à 1.271.400 fr.; pour les dessins, à 31.850 fr., soit un total général de 1.303.250 fr.

Les tapisseries ont été retirées de la vente.

—

### Vente du château de Vaux-Praslin

MM. Ch. Pillet et Ch. Mannheim.

#### *Porcelaines et Bronzes.*

Le n. 1, soupière et plateau, 2.290 fr.; — le n. 2, deux seaux en porcel. de Sèvres, 3.510 fr.;— le n. 4 bis, une petite tasse, 1.960 fr.; — le n. 12, tasse et plateau, 1.405 fr.; — le n. 15, un seau, 2.000 fr.; — le n. 29, écuelle et plateau de Saxe, 1.570 fr.; — le n. 31, un pot à eau et sa cuvette, 1.930 fr.; — le n. 115, deux aigles, 3 105 fr.; — le n. 176, une gourde en grès, 3.550 fr.; — le n. 178, deux flambeaux, 1.980 fr.; — deux tritons en bronze, 4.800 fr.; — deux potiches Japon, 2.810 fr.; — une écritoire et son plateau, 2.550 fr.; — une pendule, 3.060 fr.; — deux chenets, 2.850 fr.; — deux autres chenets, 2.500 fr.; — deux candélabres, 2.000 fr.

#### *Meubles.*

Le n. 236, régulateur en bois d'ébène, 23.500 fr.; — le n. 237, écran de cheminée, 7.000 fr.; — le n. 239, commode Louis XV, 3.200 fr.; — le n. 242, commode Louis XV, 1.900 fr.; le n. 279, meuble Louis XV, 25.100 fr.; — le n. 280, meuble Louis XVI, 16.000 fr.

#### *Tapisseries.*

Les trois tapisseries de Beauvais, 26.000 fr.; — le n. 290, 9.350 fr.; — le n. 292, 2.900 fr.; — le n. 293, 2.900 fr.;—le n. 294, 2.620 fr.; —le n. 295, 8.200 fr.; — le n. 296, 3.000 fr.

L'ensemble de la vente a donné un total de fr. 337.002.50.

MM. Pillet et Féral ont vendu, le 10 avril, *Trois études de Rubens*, composées pour l'*Adoration des Mages*, du musée d'Anvers (collection de M^me la comtesse de B.).

Le *Mage grec*, 46.500 fr.; le *Mage asiatique*, 30.600; le *Mage d'Ethiopie*, 10.600; les trois tableaux ont été achetés par M. Wilson.

A cette même vente, une *Fête flamande* de Teniers a été adjugée à 23.000 fr., et la *Prise d'une ville* de Wouwerman, à 32.000 francs.

—

### Collection Oudry.

La plupart des tableaux importants ont été retirés de la vente faute d'enchères. Pour le *Martyre de Sainte Cécile*, fresque de *Raphael*, la mise à prix était de 10.000 fr. On a vendu un *Van der Neer*, 750 fr.; la *Fête du village*, de *Jean Steen*, 4.200, et la *Continence de Scipion*, du même, 2.550 fr.; le *Senateu vénitien* attribué à *Véronèse*, 5.000; un bas-relief en cuivre, d'après *Pierre Puget*, 3.900 francs.

—

# CONCOURS ET EXPOSITIONS

### Exposition universelle.

On annonce que la commission de l'Exposition de 1878 aurait décidé que l'emplacement affecté à cette exposition serait le Champ-de-Mars et le Trocadéro, reliés ensemble par un pont volant sur la Seine.

On a remarqué qu'il est seulement question, dans le décret officiel, d'une exposition de produits agricoles et industriels : les choses se sont passées de même, lors de l'Exposition universelle de 1867. Cependant, à la fin du rapport concernant cette exposition, rapport publié dans le *Moniteur officiel* du 23 juin 1863, il est dit : « Qu'une exposition des Beaux-Arts devra avoir lieu en même temps, et que le ministre d'Etat, auquel il appartient de prendre des mesures à cet égard, doit incessamment soumettre à l'Empereur le décret spécial qui autorisera cette exposition.»

Le rapport du ministre et le décret de l'Empereur furent publiés dix-huit mois plus tard, le 1^er février 1865.

Rappelons aussi que la sous-commission des Beaux-Arts, après avoir pris l'avis des commissaires étrangers, se prononça, à cette époque, pour l'unité de l'exposition, contrairement au désir de beaucoup d'artistes, qui réclamaient, pour les Beaux-Arts, le palais des Champs-Elysées.

Au moment de mettre sous presse, nous apprenons que le ministre de l'Instruction publique et des Beaux-Arts prépare un rapport sur l'exposition universelle des Beaux-Arts en 1878 qui sera suivi d'un décret conforme.

Cette exposition aurait lieu dans le même local que l'exposition industrielle, sans préjudice du Salon annuel qui serait ouvert comme d'habitude dans le palais des Champs-Elysées.

Il est question d'une exposition rétrospective dans la partie des bâtiments de l'exposition élevée sur le Trocadéro.

MM. Lefuel et E. Viollet-le-Duc rédigent le programme qui sera imposé aux Compagnies qui se proposent de soumissionner l'entreprise de l'exposition de 1878 à leurs risques et à leur profit.

—

La Société des Amis des Arts, fondée, à Dieppe, par l'initiative de quelques hommes de goût, ouvrira sa sixième exposition le 10 juillet prochain.

Cette exposition sera installée à l'Hôtel-de-Ville, dans la galerie et dans les salons du musée.

Des acquisitions seront faites par la Société des Amis des Arts de Dieppe.

Des récompenses consistant en médailles d'or et d'argent avec diplômes seront accordées aux œuvres qui en seront jugées dignes par le Jury.

—

La Société royale des Beaux-arts d'**Anvers** ouvrira, du 13 août au 1^er octobre 1876, sa 21^e exposition triennale aux productions des artistes vivants, belges et étrangers.

—

L'Union des artistes de **Liége** organise une exposition internationale de produits céramiques; elle aura lieu au foyer du Théâtre-Royal, du 1^er mai au 12 juin.

—

Le comité supérieur institué pour encourager et faciliter la participation française à l'Exposition de **Philadelphie** s'est réuni dernièrement, sous la présidence du ministre de l'agriculture et du commerce.

MM. les commissaires généraux Ozenne et du Sommerard ont rendu compte de la situation des travaux et de l'importance des envois faits jusqu'à ce jour pour représenter à Philadelphie les arts et les industries de la France. Le comité a été, en outre, saisi par le ministre des questions relatives à la constitution du jury des récompenses.

Le nombre des jurés attribués à la section française par la direction générale américaine est de douze, pour le département des mines et métallurgie; six pour celui des produits manufacturés; deux pour le département de l'éducation; un pour les beaux-arts; un pour les machines, et un pour les produits agricoles.

Ont été nommés, par arrêté du ministre, sur l'avis du comité supérieur :

MM.

Simonnin, ingénieur civil des mine ; Kuhlmann fils, chimiste; de Bucy, ingénieur civil des mines; le marquis de Rochambeau, membre du comité supérieur; Chatel, fabricant à Lyon; Dietz-Monnin, membre du conseil mu-

nicipal de Paris; Guiet, fabricant à Paris; Fouret, associé de la maison Hachette; Levassenr, membre de l'Institut; Emile Saintin, peintre d'histoire; le commandant Périer, attaché à l'état-major du ministre de la guerre: Martell (de la Charente).

Ont été nommés secrétaires du jury : MM. René Millet, attaché à la direction du commerce extérieur; le comte Alphonse de Diesbach.

Par le même arrêté, M. Roulleaux-Dugage, secrétaire du comité supérieur, chargé des installations, a été nommé commissaire délégué près le jury international.

La Compagnie transatlantique ayant consenti, sur la demande du ministre, à envoyer directement à Philadelphie un de ses plus beaux navires pour le transport des jurés français, les commissaires généraux des expositions internationales ont été chargés de prendre les mesures relatives au départ, qui aura lieu le 6 mai, par le paquebot *Amérique*, capitaine Pouzols, qui fera escale à Philadelphie avant de se rendre à New-York.

L'Académie des Beaux-Arts, dans sa séance du samedi 8 avril, a décerné le prix d'architecture, fondé par M. Duc, à M. Formigé, auteur du projet inscrit sous le n° 3, et représentant une gare de chemin de fer.

## NOUVELLES

.˙. Le *Labrador*, transportant plusieurs nembres de la commission française et les premiers envois de la France à l'Exposition du centenaire américain, est arrivé à Philadelphie le 24 mars: l'entrée du navire a donné lieu à une manifestation populaire en l'honneur de notre pays. Les journaux ne se sont pas montrés moins sympathiques; voici en quels termes la *Press*, un des journaux les plus importants de Philadelphie, annonce à ses lecteurs l'arrivée du *Labrador* :

*Welcome.* Nous souhaitons la bienvenue au premier porteur des contributions françaises pour l'Exposition internationale, au splendide steamer français *Labrador*. L'arrivée dans nos eaux de ce noble navire et de la précieuse cargaison qu'il porte dans ses flancs prouve que la belle France, bien qu'entrant un peu tard en lice, tiendra au Centenaire un rang égal à sa haute renommée et qu'elle sera à la hauteur de ce que nous attendions d'elle comme le premier et le plus utile allié de la cause américaine pendant la guerre de la révolution. Nous souhaitons du fond du cœur une sincère bienvenue aux nouveaux arrivés.

.˙. Par le compte rendu de la dernière séance de l'Académie des inscriptions et belles-lettres, on a pu voir quel avait été jusqu'à ce jour le résultat des fouilles opérées à Olympie (Grèce). Les dernières nouvelles reçues à Berlin an-

noncent qu'on a découvert une série d'inscriptions remontant jusqu'au sixième siècle avant Jésus-Christ. Quelques-unes seraient, paraît-il, des monuments historiques d'une assez grande importance. Une des ailes en marbre de la Niké ou déesse de la Victoire, statue ou fragment de statue qui a été, comme on sait, retrouvé, a été en même temps exhumée. Les autres travaux se bornent à la mise à découvert d'anciennes voies ou chemins conduisant aux autels consacrés aux ex-voto ; on a trouvé également plusieurs bases de ces autels.

.˙. Il est question d'élever à Londres, sur les bords de la Tamise, près de Battersea Park, un édifice presque aussi grand que le Palais de Cristal de Sydenham. On y donnerait des fêtes semblables à celles d'Albert-Hall et l'on y organiserait des expositions comme au Kensington Museum.

Toutes les ressources dont la science moderne peut disposer seront mises en œuvre pour obtenir une exécution parfaite et créer, aux environs de la métropole britannique, une véritable merveille architecturale. Ce nouveau palais portera le nom de *Victoria and Albert Hall*.

.˙. L'association des élèves anciens et nouveaux de l'Ecole des Beaux-Arts pour faciliter à leurs jeunes camarades l'engagement volontaire d'un an nous prie de rappeler son œuvre à nos lecteurs.

La cotisation (qui est toujours fixée à 10 fr.) et les dons seront reçus au secrétariat de l'Ecole tous les jours, de 10 h. à 4 heures. Ils seront touchés à domicile pour les personnes qui en feraient la demande.

## NÉCROLOGIE

Les journaux alsaciens annoncent la mort de M. Grass, le célèbre sculpteur. Grass était né à Wolxheim (Bas-Rhin), en 1801. Il était entré à l'Ecole des beaux-arts en 1823 et il avait débuté au Salon de 1831, avec un *Icare essayant ses ailes*, qui passe pour son chef-d'œuvre. Il tenta divers genres et fit surtout les bustes avec succès. Grass a exposé, depuis 1831 : Le *Centaure Nessus léguant sa tunique à Déjanire* ; *Suzanne au bain* ; la *Jeune Bretonne* ; les *Fils de Niobé* ; le *Penseur* ; les bustes de : Emile Souvestre, Schwilgué, Lassus, Schutzemberger, ancien maire de Strasbourg ; du général Reibel ; de M. Schimper, le savant conservateur du musée de Strasbourg ; du statuaire Ohmacht, etc. Il a envoyé à l'Exposition universelle de 1855 la *Rose des Alpes*, statue en marbre.

Il est l'auteur de la statue de Kléber, qui orne la principale place de la capitale alsacienne, et de la statue du préfet Lezay-Marnésia.

## MÉDAILLE D'ISABELLE ANDREINI

Le dernier numéro 'du *Magasin pittoresque* (mars 1876, p. 96) donne la gravure d'une médaille bien connue d'Isabelle Andreini, modelée, en 1604, par un artiste dont le nonogramme se voit à la hauteur de l'épaule droite du buste de la comédienne italienne. L'auteur de la notice qui accompagne cette gravure, croyant le monogramme composé des lettres G. D. P.; attribue la médaille à Guillaume Dupré, tandis qu'elle ne présente ni la correction du dessin, ni la puissance de modelé qui caractérisent les œuvres de ce grand artiste, le plus illustre des graveurs du XVIIᵉ siècle. Il n'a jamais, du reste, quoi qu'on ait pu dire à ce sujet, coupé son nom en deux, et écrit *Du Pré* au lieu de *Dupré*, ni employé comme marque, les initiales G. D. P. Sa signature autographe, que j'ai présentement sous les yeux, en fait foi.

Mais il n'y a pas lieu d'insister sur ce point ; car le monogramme de la médaille d'Isabelle Andreini, seulement formé de lettres P: D., est celui de Philippe Danfrie, premier du nom, tailleur général des monnaies, dont les médailles ont un style tout particulier, facile à reconnaître. L'une d'elles, représentant Henri IV, et signée : DANFR., fournit le type de sa manière de comprendre le buste et les figures de revers. Ces dernières sont devenues de plus en plus lourdes, à mesure qu'il avançait en âge ; aussi la Renommée du revers de la pièce qui nous occupe manque-t-elle absolument de noblesse et de caractère. Né vers 1535, il avait bien près de soixante-dix ans lorsqu'il la modela.

L'une des meilleures médailles de Danfrie le père est celle exécutée en 1598, à l'occasion de l'Édit de Nantes et des traités de paix signés avec les puissances étrangères. Bien qu'anonyme, elle a tous les caractères distinctifs de son style.

Quant aux signatures apposées par Guillaume Dupré sur ses œuvres, elles offrent plusieurs variantes :

1° Monogramme composé des lettres GD enlacées ;

2° G. DVPRE ;
3° G. DVPRE-F. ;
4° GVIL. DVPRE-F. ;
5° GVILLAVME DVPRE-F.

Je ne connais qu'un médaillon de grand module, signé en toutes lettres, celui de Henri de La Tour, duc de Bouillon, modelé en 1613. Un exemplaire en argent, peut-être unique, a fait partie de la collection de M. Avril de La Vergnée, de Niort.

Les médailles de Charles Duret, seigneur de Chevry, et du maréchal de Troyes, l'une de 1630, l'autre de 1634, portent seules la signature GVIL. DVPRE-F.

Il est une pièce, de l'année 1601, représentant, d'un côté, le buste de Henri IV ; de l'autre, celui de Marie de Médicis, qui soulève une difficulté, jusqu'ici non résolue. Les deux faces portent un monogramme composé des lettres P. G. ; — l'exemplaire de ma collection, très-finement ciselé en argent, ne permet aucun doute à cet égard. — Or, cette médaille, qui, au point de vue du modelé, est comprise dans le sentiment ordinaire de Guillaume Dupré, présente des airs de tête d'un goût un peu différent du sien. — Avait-il travaillé sur un patron fourni par un autre artiste, Barthélémy Prieur, son beau-père, par exemple, et, dans la signature en monogramme, rappelé cette collaboration ? Je n'oserais l'affirmer.

BENJAMIN FILLON.

## Une date certaine de la chronologie égyptienne.

Le savant égyptologue M. Chabas vient de fixer la place chronologique presque absolue de la neuvième année du règne de Mencherès, le constructeur de l'une des trois pyramides de Gizeh. Un papyrus, jusqu'ici indéchiffré, a été rapporté par lui à Mencherès, et comme on y lit que la date du 9 épiphé de la 9ᵉ année de son règne, coïncide avec le lever héliaque de Sother, qui n'est autre que l'étoile Sirius ; par des calculs astronomiques on a pu arriver à conclure que cette date se trouve entre l'an 3010 et l'an 3007 avant notre ère.

Cette découverte recule jusqu'au quarantième siècle le règne de Ménès, 937 années s'étant écoulées entre la 1ʳᵉ année de ce règne et la 9ᵉ de celui de Mencherès.

La date découverte par M. Chabas est la plus ancienne qui soit certaine dans la chronologie égyptienne.

Trois dates avaient été trouvées en 1852 par les calculs de Biot, d'après les indications fournies par M. E. de Rongé. — L'an 1180 avait été placé sous Ramsès XI ; l'an 1240, sous l'un des fils de Ramsès III, et l'an 1300 sous ce dernier.

Antérieurement, l'histoire n'avait donné qu'une seule date, celle de la conquête de Jérusalem par Schechonk I, contemporain de Salomon, en 962 avant Jésus-Christ.

## LE MUSÉE D'ALGER.

Nos lecteurs seront certainement étonnés d'apprendre que la grande et riche ville d'Alger n'a point de musée, c'est-à-dire un local spécialement affecté à recevoir les œuvres d'art que possède la municipalité, surtout les antiquités romaines que l'on trouve journellement dans le sol de notre colonie.

M. John Pradier, attaché à la Direction des beaux-arts, a été officieusement chargé d'une mission à Alger, en novembre 1874, pour rendre compte au gouvernement de la situation des beaux-arts dans cette ville. M. Pradier, au retour de son

voyage, a publié les résultats de sa mission dans un volume intitulé : *Notes artistiques sur Alger*, *imprimerie Ladevèze à Tours*. Notre collaborateur Alfred Dareel l'a déjà signalé à nos lecteurs.

Il résulte des observations de l'auteur que l'Etat n'a pas de local qui lui soit propre pour l'établissement d'un musée, ou tout au moins de local suffisant. En effet, les ouvrages d'art envoyés par le ministère ne peuvent trouver place à la bibliothèque d'Alger, en raison de l'exiguïté de son emplacement. Cette bibliothèque, elle-même très à l'étroit, est installée dans une ancienne maison moresque, où les tableaux offerts, généralement d'assez grande dimension, n'ont jamais pu trouver place ; ils ont été déposés jusqu'à ce jour dans un bâtiment indépendant, siège actuel d'une société particulière, dite Société des Beaux-Arts.

Cet état de choses est vraiment regrettable, et, tout en rendant justice au mérite de la Société des Beaux-arts d'Alger, M. Pradier, d'accord avec l'opinion de l'administration centrale, émet avec raison le vœu qu'un budget spécial soit définitivement voté en faveur des beaux-arts en Algérie, dans le but de pourvoir d'une manière sérieuse aussi bien à la sauvegarde qu'à l'organisation de tout ce qui porte le nom d'art, dans notre plus belle colonie.

<div align="right">L. G.</div>

## LES MONUMENTS HISTORIQUES DE FRANCE

### AUX EXPOSITIONS DE VIENNE ET DE LONDRES (1873-74).

L'administration des Beaux-Arts semble avoir voulu prouver que la France est moins vandale qu'ou le dit, en exposant à Vienne, en 1873, et à Londres, en 1874, comme elle l'avait fait à Paris en 1867, les études exécutées par les principaux de ses architectes, d'après les monuments classés comme historiques. Ces expositions eurent un certain retentissement à l'étranger où il est possible qu'on nous emprunta l'institution de la « Commission des Monuments historiques », comme on vient de nous emprunter l'idée de la publication des « Monuments inédits ». Chez nous elles ont eu pour corollaire la publication de deux volumes importants [1].

Si le second s'occupe des œuvres d'art et d'industrie qui étaient exposées à Londres en 1874, et renferme sur les premières un important rapport de M. Georges Lafenestre, la majeure partie est remplie par un rapport de M. Baumgard sur les Monuments historiques. Le premier leur est consacré tout entier.

Le travail de M. E. Du Sommerard commence par exposer les origines de la Commission des Monuments historiques, ses premiers travaux et ses développements ; puis l'influence des restaurations dirigées par ses architectes sur l'art de la construction et de la décoration par une foule

d'ateliers locaux où les ouvriers, maçons, forgerons, menuisiers, plombiers et peintres, sans parler des céramistes et des verriers, appliquant les anciennes méthodes dont la province avait plus ou moins conservé la tradition, se perfectionnaient par la variété des travaux, ainsi que par l'exemple de contre-maîtres venus d'autres chantiers et jouant le rôle de moniteurs.

Il s'occupe ensuite de la liste des monuments historiques, de leur conservation, et termine par les préceptes qui doivent présider à leur restauration.

Viennent ensuite les divers rapports adressés au ministère par les architectes sur les monuments dont la restauration leur est confiée, rapports qui commencent le plus souvent par un historique du monument, puis le décrivent en établissant l'état actuel, et se terminent par un état des travaux à exécuter et une évaluation de la dépense.

Le volume contient ensuite, sous le titre général d'Annexes, les diverses circulaires adressées par l'Administration centrale aux administrations préfectorales depuis 1832 jusqu'en 1874, puis le rapport de Ludovic Vitet, en 1830, qui fut le point de départ de la conservation des monuments historiques, et enfin ceux de Prosper Mérimée, de 1840 à 1850.

Une liste des monuments historiques, une notice sur la carte de ces monuments divisés par écoles, et enfin le catalogue des dessins et photographies réunis dans les cartons de la Commission et qui forment ses archives [1], terminent ce volume.

Malheureusement il y manque une table alors qu'il en faudrait plusieurs pour faciliter les recherches parmi tant de documents si intéressants et si divers.

La partie du volume relatif à l'Exposition de Londres, consacrée aux monuments historiques, est moins importante par le nombre de pages que le volume consacré à l'Exposition de Vienne, mais elle doit nous arrêter plus longtemps.

Notons, avant que d'en commencer l'examen, que s'il est précédé d'une table des matières, ce en quoi il est supérieur au précédent, cette table est bien succincte, et devrait être complétée par une table méthodique indispensable à tout livre d'érudition.

Les rapports des architectes sur les monuments dont les monographies avaient été envoyées à Londres sans avoir passé par Vienne, suivent un préliminaire rédigé par M. Baumgard, sous-chef du bureau des Monuments historiques, et précèdent des Annexes. Ce sont ces Annexes qui, rapprochées du préliminaire, sont pour nous d'un intérêt majeur. Elles s'occupent, en effet, des mesures législatives à prendre pour conserver ce qui reste en France de monuments historiques, immeubles et meubles.

« Combien de monuments précieux pour l'his-
« toire de l'art autant que pour l'histoire locale
« ont été renversés, sous prétexte des exigences
« de la vie moderne, et combien de villes, inté-
« ressantes autrefois, ont perdu leur caractère et

1. *Les Monuments historiques de France à l'Exposition universelle de Vienne*, par M. E. Du Sommerard, 4 vol. gr. in-8º de 433 pages, avec une carte. — Imprimerie nationale. Paris, 1876.
*Expositions internationales.* — *Londres*, 1874. — *France.* — *Commission supérieure.* — *Rapports.* — Imprimerie nationale. Paris, 1875.

1. Les *Archives de la Commission des Monuments historiques* ont fait l'objet d'une publication importante dont la *Gazette des Beaux-Arts* a rendu compte en 1868 (tome XXV, p. 353 et passim).

« leur physionomie pour se transformer d'après
« un type uniforme et pour revêtir cet aspect
« banal qui s'offre presque partout aux regards
« du voyageur attristé !

« C'est ainsi que nous avons perdu les *Arènes*
« *de Bordeaux; qu*'à Noyon le *Cloître de l'ancienne*
« *cathédrale*, à Soissons, le *Chœur et la nef de*
« *Saint-Jean-des-Vignes* et une galerie du *Cloître ;*
« à Saint-Omer, l'*Église de l'ancienne abbay*e de
« *Saint-Bertin*, ont été, sans motif, en partie dé-
« truits; c'est ainsi que l'ancien *Hôtel-Dieu* d'Or-
« léans, édifice que ses dispositions commodes
« recommandaient non moins que son architec-
« ture élégante, a été condamné à disparaître par
« l'incroyable opiniâtreté du Conseil général du
« Loiret et du Conseil municipal d'Orléans, qui
« n'ont voulu tenir compte ni des protestations
« ni des remontrances; que la municipalité de
« Carpentras a fait tomber les *Remparts* qui fai-
« saient de cette ville l'une des plus jolies du
« Comtat-Venaissin ; que la ville de Toulouse,
« FORTE DE SON DROIT DE PROPRIÉTÉ, QU'AUCUNE LOI,
« QU'AUCUNE ORDONNANCE NE SUBORDONNE AUX EXI-
« GENCES DE L'ARCHÉOLOGIE » (Déclaration de
« l'administration municipale eu 18-8), a pour-
« suivi la démolition du *Réfectoire du couvent des*
« *Augustins*, malgré tous les efforts faits pour
« l'arrêter ; qu'enfin, pour rappeler un fait tout
« récent, la Commission des Monuments histori-
« ques, soutenue dans sa protestation par Mgr
« l'évêque de la Rochelle, qui réclamait l'ancienne
« *Église de Sainte-Marie-des-Dames*, à Saintes, pour
« la rendre au culte, n'a pu empêcher la trans-
« formation de cet intéressant édifice en caserne.»

« Les faits de ce genre dont la liste serait bien
« longue, ajoute M. E. Baumgard, démontrent que,
« dans notre législation, la question si importante
« de la conservation des monuments historiques
« a été presque entièrement oubliée. La mesure
« du classement devrait être une garantie su-
« prême, et devrait défendre contre toute atteinte
« l'édifice qu'elle signale à l'attention publique...
« Or cette mesure manque très-souvent son effet,
« parce qu'elle est dépourvue de sanction. Les
« instructions ministérielles qui régissent la ma-
« tière ne donnent qu'une action préventive. Il
« est impossible de contraindre à la réparation
« des altérations et des mutilations qui, le plus
« souvent, sont présentées comme des restaura-
« tions ou des embellissements...

« Si l'on ne veut pas que les résultats obtenus
« déjà, à l aide des sacrifices faits par l'État, se
« trouvent compromis ; si l'on ne veut pas que le
« découragement s'empare des savants et des ar-
« tistes qui lui prêtent leur concours, il faut, à
« bref délai, prendre des mesures efficaces pour
« prévenir et au besoin pour réprimer, par des
« moyens de droit, toute contravention aux ins-
« tructions sur la conservation des monuments
« historiques. »

A différentes reprises, la Commission des Monu-
ments historiques a provoqué la préparation d'un
projet de loi. Le ministre a annoncé, en 1874, à la
réunion des délégués des Sociétés savantes pro-
vinciales, que le projet était à l'étude ; espérons
que l'exemple de l'Italie, de la Grèce et de l'Es-
pagne, que le gouvernement Austro-Hongrois s'ap-
prête à suivre, sera aussi suivi par nous.

Le point de départ de la législation italienne est
un édit du cardinal Pacca, publié en 1820 pour les
États Romains et adopté dans ses dispositions
générales par les différents États de la Péninsule.

Cet édit, en 61 articles, défend d'aliéner tous
les objets d'art quelles qu'en soient l'époque ou
la matière, que possèdent les établissements reli-
gieux, ainsi que ceux trouvés dans les fouilles
qu'aura classées la Commission supérieure des Beaux-
Arts. A l'amende encourue venait s'ajouter l'obli-
gation de réparer le dommage lorsqu'il y avait eu
mutilation ou altération.

Mais pour que l'exécution de l'édit eût été pos-
sible, il aurait fallu qu'une de ses prescriptions
les plus fondamentales eût été suivie.

L'inventaire prescrit par l'article 9, des objets
d'antiquité possédés même par les particuliers, ne
fut, en effet, jamais dressé.

Comme la réunion en un seul royaume des
différents États de l'Italie a fait contester par quel-
ques jurisconsultes la validité des lois particulières
qui, dans chacun d'eux, régissaient la matière,
un projet de loi général fut présenté au Sénat
en 1872.

Le titre Ier vise la conservation des monuments
et des objets d'art ou d'archéologie.

Par l'article 1er, l'État place sous sa surveillance
les édifices remarquables par l'art ou leur carac-
tère historique, les ruines antiques, les objets d'art
et d'antiquité, ainsi que les inscriptions, quelle
qu'en soit la matière, lorsqu'elles appartiennent
aux communes, aux provinces ou à des personnes
morales.

L'article 4 prohibe le transfert ailleurs, sauf
approbation par l'État, des objets d'art et d'anti-
quité ainsi que des inscriptions exposées publique-
ment d'une façon permanente, par suite de leur
destination même, dans des édifices de propriété
privée. A plus forte raison, il est défendu de les
détruire.

L'article 9 ordonne le transport dans un musée
public des œuvres d'art, non consacrées au culte,
qui, dans une église ou ses dépendances, seraient
placées dans des conditions nuisibles à leur con-
servation ou incommodes pour l'étude.

Le titre II de la loi concerne l'exportation des
œuvres d'art ancien, qui est soumise à un droit
de 20 0[0 dans le cas d'autorisation, ou au droit
de préemption par l'État, dans le cas de non-au-
torisation.

Le titre III s'applique aux fouilles d'antiquités.
Celles-ci ne peuvent être faites sans autorisation
préalable qui peut être refusée quand ces fouilles
sont d'intérêt national.

Dans les cas d'importance majeure, un commis
saire surveillant est commis aux frais de l'entre-
preneur.

Le gouvernement a droit d'acquisition pour lui,
pour les provinces ou pour les communes, au prix
réglé par experts.

L'article 18 accorde à l'État le droit d'expro-
priation, pour cause d'utilité publique, des ter-
rains où se trouvent des ruines ou des édifices
que leurs propriétaires ne voudraient point s'en-
gager à garder ou entretenir.

Dans le cas où les fouilles feraient découvrir
des anciens édifices ayant appartenu au domaine
public, ceux-ci font retour à l'État, qui n'a à dé-
bourser autre chose que le prix du terrain, des
voies d'accès et des frais de la fouille.

Pour les autres monuments, il peut procéder par voie d'expropriation, s'il le juge convenable. Le titre IVe est relatif aux commissions conservatrices.

Cette loi vise deux objets :

1° La conservation des monuments remarquables et des objets d'art, quels qu'en soient les propriétaires :

2° La prohibition de l'exportation, qui est déjà appliquée dans la plupart des provinces d'Italie.

Chez nous, celle qui est à l'étude se bornerait naturellement au premier objet. Mais elle porterait une certaine atteinte au droit de propriété absolue.

Déjà, l'expropriation pour cause d'utilité publique est assez entrée dans nos mœurs pour qu'on puisse l'étendre, sans rencontrer de vive résistance, à l'expropriation pour cause d'admiration ou d'éducation publique.

Là ne nous semble pas le grand obstacle. A notre avis, il est dans la loi financière qui doit en être le corollaire.

La minorité de la commission du sénat italien a posé cette objection, plus grande au-delà des Alpes que de ce côté-ci, car, là-bas, en outre des monuments découverts et à découvrir, il s'agit d'acquérir ce qu'on ne veut pas laisser exporter ; ici, il ne s'agirait que d'acquérir des immeubles condamnés par leurs propriétaires à la mutilation et à la destruction, et à contraindre les personnes morales, comme les départements et les municipalités et les fabriques, à conserver les objets d'art qu'ils possèdent.

La commission du sénat italien a adopté le projet du gouvernement en l'améliorant. Le rapport de M. E. Baumgard ne dit pas si la loi a été discutée et déjà adoptée. Mais, quoi qu'il se fasse dans la Péninsule, nous devons, après y avoir pris un exemple, aviser promptement à sauvegarder chez nous ce qui reste encore d'édifices et d'objets d'art que menacent chaque jour l'ignorance, l'incurie et le mauvais goût.

A. D.

## DIRECTION DES MUSÉES NATIONAUX

—

*LISTES des Monuments et Objets d'art donnés ou acquis pendant les années 1874 et 1875, dressées dans chaque conservation.*

### Conservation des Peintures, des Dessins et de la Chalcographie.

#### PEINTURES

1° DONS ET LEGS.

*Février 1874.*

DUBUFE (Édouard). — Portrait de l'amiral Tréhouart (Versailles). — Don de la direction des Beaux-Arts.

*Août 1874.*

LUCA GIORDANO (attribué à). — La Chaste Suzanne. — Don de Mme***.

*Novembre 1874.*

FLEURY. — Portrait d'homme. — Don de M. Auger.

TRUPHÈME. — Portrait de M. de Pongerville (Versailles). — Don de Mme de Pongerville.

*Mars 1875.*

VESTIER. — Portrait de femme en pied. — Légué par M. Vestier, petit-fils du peintre.

*Avril 1875.*

BLONDEL. — Portrait de Heurtault, architecte. — Don de Mme Ringel.

*Mai 1875.*

MILLET. — Église de Gréville. — Don de la direction des Beaux-Arts.

— Baigneuses. — Don de la direction des Beaux-Arts.

*Juillet 1875.*

BELLANGER. — Abel (salon de 1875). — Don de la direction des Beaux-Arts.

CABANEL. — Thamar (salon de 1875). — Don de la direction des Beaux-Arts.

COURTAT. — Léda (salon de 1875). — Don de la direction des Beaux-Arts.

HARPIGNIES. — Vallée de l'Aumance (salon de 1875). — Don de la direction des Beaux-Arts.

HANOTEAU. — Les Grenouilles (salon de 1875). — Don de la direction des Beaux-Arts.

HENNER. — Naïade (salon de 1875). — Don de la direction des Beaux-Arts.

MASSON. — Nuit de septembre, forêt de Fontainebleau (salon de 1875). — Don de la direction des Beaux-Arts.

VOLLON. — Armures (salon de 1875). — Don de la direction des Beaux-Arts.

SAUTAI. — La Veille d'une exécution capitale, souvenir de Rome (salon de 1875). — Don de la direction des Beaux-Arts.

L. AURENS. — L'Excommunication de Robert le Pieux (salon de 1875). — Don de la direction des Beaux-Arts.

CAROLUS DURAN. — La Dame au gant. — Don d la direction des Beaux-Arts.

COROT. — Vue du Forum. — Légué par l'artiste.

— Vue du Colisée. — Legué par l'artiste.

(*A continuer.*)

## VENTES PROCHAINES

—

### Collection de feu

### M. Van Walchren Van Wadenoyen.

—

M. Van Walchren Van Wadenoyen était un des plus grands amateurs de peinture de la Hollande. Ami des arts, il était en toute circonstance le protecteur éclairé des artistes. Il avait réuni, dans sa somptueuse demeure, une des plus riches collection de tableaux de notre époque. Cette collection comprenait une première partie d'œuvres de peintres allemands, belges et hollandais, qui a été vendue, cet hiver, à La Haye ; et une seconde partie de peintres modernes, français pour la plupart, qui sera mise aux enchères, à l'hôtel Drouot, les lundi 24 et mardi 25 avril.

Nous ne pouvons signaler ici que les morceaux les plus importants. En première ligne nous placerons naturellement l'*Hérodiade* de Paul Delaroche et *Dante et Béatrix* d'Ary Scheffer. On connaît

de resle, ne fût-ce que par la gravure, ces chefs-d'œuvre de deux des maîtres les plus illustres de notre siècle; et nous ne doutons pas de l'empressement avec lequel le public amateur saisira l'occasion d'admirer les originaux. Une des meilleures compositions de Robert-Fleury, pleine de science et de force, La bienfaisance ou plutôt un trait de dévouement de l'évêque de Gex, est digne d'être placée dans le voisinage des deux tableaux que nous venons de citer. Le Pifferaro devant une madone et la Petite fille à la chèvre par Decamps, la Caravane arrêtée à une fontaine par Marilhat, montrent à quels prodigieux effets de lumière peuvent arriver les peintres assez habiles pour fixer un rayon de soleil sur la toile. Comme effet de clair-obscur un des mieux réussis est certainement le Rembrandt dans son atelier par Gérôme, provenant de la vente de Norny. L'Intérieur de la maison d'un artiste flamand par Leys, est un très-beau tableau, curieux et chaud de ton. Le Départ pour l'école de M. Edouard Frère est une page charmante, pleine de sentiment et de coloris; le Bernard de Palissy de M. Vetter a été loué naguère par Théophile Gautier en termes auxquels tout amateur s'associera. Quant aux Deux lansquenets dont nous aurions dû parler tout d'abord, tableau très-précieux d'exécution et daté de 1869, ils sont de Meissonier, c'est tout dire.

On trouve encore, comme œuvres exceptionnelles, dans cette collection : une réduction très-soignée de Ma sœur n'y est pas, par Hamon, et une autre réduction avec variantes de La Malaria, par Hébert; L'heureuse mère de M. Jalabert, lui faisant contraste, La pauvre glaneuse, par M. Gallait. Arrivons maintenant aux paysagistes : En route pour le marché, de Rosa Bonheur, peut être classé au rang des plus beaux tableaux de chevalet de l'artiste ; de même que son Mouton traversant un buisson de ronces. Le Taureau broutant les feuilles d'un arbre, par Brascassat, est un tableau important, d'une rare finesse, chaud de couleur, élégant de dessin, dont le paysage est admirablement éclairé. Paysan conduisant des bestiaux, par Troyon, est un splendide morceau rappelant par sa composition et son exécution le Troyon de la collection Paturle. A la suite de Troyon, Brascassat et Rosa Bonheur, nous pouvons citer Diaz, Jules Dupré, Breton, Fromentin et autres.

Mentionnons, en outre, pour compléter l'idée de l'importance de la collection qui nous occupe, une superbe Marine et un Torrent de Norwége, par André Ackenbach ; une Tête de jeune fille, par Couture, très-fine, très-colorée; le Réveil de Montaigne, par Hamman ; des Fleurs, par Saint-Jean ; la Leçon de couture, par Trayer ; les Réfugiés, épisode des guerres de religion sous Charles IX, composition capitale de Willems; le Chariot des blessés, par Pettenkoffen ; le Vieux musicien, de Guillemin, et, pour finir, Allons, Messieurs, on ferme ! par Biard, scène spirituelle où figurent des portraits d'artistes et d'amateurs contemporains.

La vente de cette magnifique collection, confiée aux soins de Mᵉ Charles Pillet, commissaire-priseur, assisté de M. Durand-Ruel, expert, aura lieu, avec le concours de M. Francis Petit, les 24 et 25 avril, après deux jours d'exposition particulière et publique, les samedi 22 et dimanche 23 avril, hôtel Drouot, salle n. 8.

# TABLEAUX
DES ÉCOLES
## FLAMANDE ET HOLLANDAISE
### AQUARELLES et DESSINS
DE
### L'ÉCOLE MODERNE
Formant la collection de feu
## M. NEVILLE D. GOLDSMID
De La Haye

VENTE, HOTEL DROUOT, SALLE Nᵒ 1,

**Les Jeudi 4, vendredi 5 et samedi 6 mai 1876**
à 2 heures.

| Mᵉ Charles Pillet, | M. Féral, peintre, |
| COMMISSAIRE - PRISEUR, | EXPERT, |
| 10, r. Grange-Batelière. | 54, faubg Montmartre. |

CHEZ LESQUELS SE TROUVE LE CATALOGUE

EXPOSITIONS :

| Particulière : | Publique : |
| mardi 2 mai 1876, | mercredi 3 mai, |
| de 1 h. à 5 heures. | |

COLLECTION IMPORTANTE
*de M. le chevalier*
## Adolphe LIEBERMANN

# TABLEAUX MODERNES
VENTE, HOTEL DROUOT, SALLES Nᵒˢ 8 ET 9,
**Les lundi 8
et mardi 9 mai 1876, à 2 heures,**

| Mᵉ Charles Pillet, | M. Durand-Ruel, |
| COMMISSAIRE-PRISEUR, | EXPERT, |
| 10, rue Grange-Batelière, | rue Laffitte, 16, |

Avec le concours de **M. Francis Petit**,
7, rue Saint-Georges.

*EXPOSITIONS :*

| Particulière : | Publique : |
| le samedi 6 mai, | dimanche 7 mai, |
| De 1 h. à 5 heures. | |

# TABLEAUX
## DE L'ÉCOLE MODERNE
Bergeret, de Cook, Corot, Jacque (Charles) Decamps, Diaz, Isabey (E.), Ten Kate, Lefebvre (Jules), Luminais, Millet, Troyon, Veyrassat, Willems.

Dépendant de la collection de M. M***

VENTE, HOTEL DROUOT, SALLE Nᵒ 3
**Le mardi 18 avril 1876, à DEUX heures**
Par le ministère de Mᵉ **Charles Pillet**, commissaire-priseur, 10, rue Grange-Batelière,
Assisté de **M. Féral**, peintre-expert, faubourg Montmartre, 54,

CHEZ LESQUELS SE DISTRIBUE LE CATALOGUE.

*Exposition publique*, le lundi 17 avril 1876, de 1 à 5 heures.

# DOUZE BELLES TAPISSERIES
## De BEAUVAIS

*A médaillons, sujets pastoraux et fleurs*, épinette du temps de Louis XIV, groupe en marbre. Belle boiserie Louis XV en noyer sculpté, objets variés.

VENTE, HOTEL DROUOT, SALLE N° 1,

Le samedi 22 avril 1876, à 3 h.

M<sup>e</sup> **Charles Pillet**, commissaire-priseur, rue de la Grange-Batelière, 19,

**M. Charles Mannheim**, expert, rue Saint-Georges, 7,

CHEZ LESQUELS SE TROUVE LE CATALOGUE.

*Exposition*, les jeudi 20 et vendredi 21 avril 1876, de 1 h. à 5 heures.

---

## VENTE
### DE
# LIVRES SUR LES BEAUX-ARTS
### L'HISTOIRE, LA BIBLIOGRAPHIE, ETC.

Provenant de la bibliothèque de M. de M.

RUE DES BONS-ENFANTS, 28,

Le mercredi 19 avril 1876, à 7 h. du soir.

M<sup>e</sup> **Maurice Delestre**, commissaire-priseur, successeur de M. DELBERGUE-CORMONT, rue Drouot, 23 ;

Assisté de **M. Labitte**, expert, 4, rue de Lille.

CHEZ LESQUELS SE DISTRIBUE LE CATALOGUE

---

## VENTE
### D'UNE NOMBREUSE COLLECTION
### DE
# DESSINS ANCIENS

*De toutes les écoles, série des plus intéressantes de croquis par* Lancret. Grand nombre d'études par **Gabriel Saint-Aubin**; dessins d'ornements, de décoration et d'architecture.

Estampes anciennes, Portraits rares et curieux, provenant de la collection de M. le marquis de F***.

HOTEL DROUOT, SALLE N° 4,

Les mardi 18, mercredi 19 et jeudi 20 avril 1876 à une heure et demie très-précise.

M<sup>e</sup> **MAURICE DELESTRE**, commissaire-priseur, successeur de M° Delbergue-Cormont, 23, rue Drouot.
Assisté de **MM. DANLOS** Fils et **DELISLE**, experts, quai Malaquais, 15,

CHEZ LESQUELS SE TROUVE LE CATALOGUE.

*Exposition* le lundi 17 avril 1876 de 1 heure à 4 heures.

---

# OBJETS D'ART, DE CURIOSITÉ
### ET
## D'AMEUBLEMENT

Emaux de Limoges. Joli cabinet en fer repoussé et damasquiné. **Belles armes, belles sculptures par Jean de Bologne, Pajou et Clodion.** Deux fûts de colonnes en granit rose oriental. Bijoux, orfèvrerie, faïences. Bronzes d'ameublement de style Louis XVI. Candélabres appliques, lustres, meubles en styles Louis XIV et Louis XVI. Belles Tapisseries dont huit pièces représentent des *Scènes champêtres* d'après TENIERS.

VENTE, HOTEL DROUOT, SALLE N° 1,

Le mercredi 19 avril 1876, à 2 h.

Par le ministère de M<sup>e</sup> **Charles Pillet**, commissaire-priseur, 10, rue de la Grange-Batelière,

Assisté de **M. Charles Mannheim**, expert, rue Saint-Georges, 7,

CHEZ LESQUELS SE TROUVE LE CATALOGUE

*Expositions :*

| *Particulière :* | *Publique :* |
| --- | --- |
| lundi 17 avril 1876, | mardi 18 avril |

De 1 à 5 heures.

---

## VENTE
### DE
# 14 TABLEAUX
### PAR
### EUGÈNE FICHEL

HOTEL DROUOT, SALLE N° 6,

Le Jeudi 20 avril 1876, à 3 h et demie du soir.

Par le ministère de M<sup>e</sup> **Charles Pillet**, commissaire-priseur, r. de la Grange-Batelière, 10,

**M. Féral**, peintre-expert, faubourg Montmartre, 54,

CHEZ LESQUELS SE DISTRIBUE LE CATALOGUE.

*EXPOSITIONS :*

| *Particulière :* | *Publique :* |
| --- | --- |
| mardi 18 avril 1876, | mercredi 19 avril, |

De 1 à 5 heures.

## LIVRES ANCIENS ET MODERNES

En partie relatifs à l'Auvergne, monuments du XVᵉ siècle, *Fables de La Fontaine*. gravures, costumes, etc.

VENTE, RUE DES BONS-ENFANTS, 28,

**Le jeudi 20 avril 1876, à 7 heures du soir.**

Mᵉ Maurice **DELESTRE**, commissaire-priseur, successeur de Mᵉ **Delbergue-Cormont**, rue Drouot, 23,

M. **Labitte**, expert, rue de Lille, 4.

---

### Collection E. G.

# TABLEAUX ANCIENS

## ET MODERNES

*Vente aux enchères publiques*

A PARIS, A L'HOTEL DROUOT, SALLES Nᵒˢ 8 ET 9,

**Les jeudi 20 & vendredi 21 avril 1876.**

*EXPOSITIONS :*

| *Particulière :* | *Publique :* |
|---|---|
| Le mardi 18 avril, | le mercredi 19 avril. |

LE CATALOGUE SE DISTRIBUERA, A PARIS, CHEZ :

| Mᵉ **Escribe**, | M. **Haro** ⚜, |
|---|---|
| COMMISSAIRE-PRISEUR, | PEINTRE - EXPERT, |
| 6, rue de Hanovre | 14, Visconti, Bonap., 20 |

---

## TABLEAUX MODERNES

Faïences italiennes, hollandaises et françaises, joli buste de jeune fille en marbre blanc, dans la manière de Houdon, porcelaines, bronzes, meubles, objets variés,

Dépendant de la succession de M. **BONNAUD.**

### VENTE

HOTEL DROUOT, SALLE Nᵒ 1,

Les vendredi 21 et samedi 22 avril 1876, à 2 h.

| Mᵉ **Charles Pillet**, | M. **Durand-Ruel**, |
|---|---|
| COMMISSAIRE - PRISEUR, | EXPERT, |
| 10, r. Grange-Batelière. | 16, rue Laffitte. |

M. **Charles Mannheim**, expert, rue Saint-Georges, 7

CHEZ LESQUELS SE TROUVE LE CATALOGUE.

*Exposition publique*, le jeudi 20 avril 1876, de 1 heure à 5 heures.

---

### Collection F.

—

# TABLEAUX MODERNES

## ET AQUARELLES

*Vente aux enchères publiques*

A PARIS, HOTEL DROUOT, SALLE Nᵒ 1,

**Le lundi 24 avril 1876.**

*EXPOSITIONS :*

| *Particulière :* | *Publique :* |
|---|---|
| Le samedi 22 avril, | le dimanche 23 avril. |

LE CATALOGUE SE DISTRIBUERA CHEZ

| Mᵉ **Escribe**, | M. **Haro** ⚜, |
|---|---|
| COMMISSAIRE-PRISEUR, | PEINTRE-EXPERT, |
| 6, rue de Hanovre | 14, Visconti, Bonap. 20. |

---

*IMPORTANTE COLLECTION DE*

## LETTRES

# AUTOGRAPHES

COMPOSANT LE

CABINET DE FEU M. E.-J.-B. RATHERY

CONSERVATEUR-SOUS-DIRECTEUR ADJOINT A LA
BIBLIOTHÈQUE NATIONALE, VICE-PRÉSIDENT
DE LA SOCIÉTÉ DE L'HISTOIRE DE FRANCE, MEMBRE DU
COMITÉ DES TRAVAUX HISTORIQUES
PRÈS LE MINISTÈRE DE L'INSTRUCTION PUBLIQUE
CHEVALIER DE LA LÉGION D'HONNEUR

Dont la vente aura lieu,

A PARIS, RUE DES BONS-ENFANTS, 28, SALLE Nᵒ 1

**Le lundi 24 avril 1876, et les cinq jours suivants**

Par le ministère de Mᵉ **Maurice Delestre**, commissaire-priseur, successeur de Mᵉ DELBERGUE-CORMONT, 23, rue Drouot;

Assisté de M. **Étienne Charavay**, archiviste-paléographe, expert en autographes, rue de Seine, 51,

CHEZ LESQUELS SE TROUVE LE CATALOGUE

---

*VENTE*

# D'ESTAMPES ANCIENNES

ET DE DESSINS DE L'ÉCOLE HOLLANDAISE

*Eaux-fortes modernes*, composant la collection de feu M. **NEVILLE D. GOLDSMID**, de La Haye.

HOTEL DROUOT, SALLE Nᵒ 6,

**Les mardi 25, mercredi 26 et jeudi 27 avril 1876, à 1 heure 1/2 précise.**

Par le ministère de Mᵉ **Charles Pillet**, commissaire-priseur, 10, rue de la Grange-Batelière,

Assisté de M. **Clément**, marchand d'estampes de la Bibliothèque nationale, rue des Saints-Pères, 3.

*Exposition*, le lundi 24 avril 1876.

VILLE D'ORLÉANS

*VENTE*

# D'OBJETS D'ART

ET DE

## CURIOSITÉ

(Peinture, sculpture, émaux, céramique)

Dépendant de la succession de M. C. M.

ancien conseiller
à la Cour d'Appel d'Orléans.

*Ventes, les 24, 25, 26 et 27 avril 1876*

LE CATALOGUE SE DISTRIBUE A ORLÉANS

chez

M. H. HERLUISON, libraire

et chez

M. BATAILLÉ, expert.

---

COLLECTION
de feu M.

## S. VAN WALCHREN VAN WADENOYEN
Nimmerdor (Hollande).

## TABLEAUX
des

### PRINCIPAUX MAITRES
de

L'ÉCOLE MODERNE

VENTE, HOTEL DROUOT, SALLES Nᵒˢ 8 ET 9

Les lundi 24 et mardi 25 avril 1876
à 2 heures 1/2 précises.

| Mᵉ **Charles Pillet,** | **M. Durand-Ruel,** |
|---|---|
| COMMISSAIRE - PRISEUR, | EXPERT, |
| 10, r. Grange-Batelière. | 16, rue Laffitte. |

Avec le concours de

**M. Francis Petit**
rue St-Georges, 7,

CHEZ LESQUELS SE TROUVE LE CATALOGUE.

EXPOSITIONS :

| *particulière,* | *publique,* |
|---|---|
| Le samedi 22 avril 1876. | Le dimanche 23 avril |

---

VENTE

DES

# LIVRES

Composant la bibliothèque du château

DE

## VAUX - PRASLIN

HOTEL DROUOT, SALLE Nᵒ 5,

Les jeudi 27, vendredi 28
et samedi 29 avril 1876, à deux heures.

Mᵉ **Charles Pillet,** commissaire-priseur,
rue de la Grange-Batelière, 10,

Assisté de **M. Adolphe Labitte,** libraire-
expert de la Bibliothèque Nationale, rue de
Lille, 4,

---

### LA REDDITION DE BREDA

GRAVURE DE LAGUILLERMIE, D'APRÈS VÉLASQUEZ

La *Gazette des Beaux-Arts* peut offrir à
tous ses abonnés de 1876 qui lui en feront la
demande, un exemplaire de cette estampe au
prix de 15 fr. au lieu de 30. (Prix de l'Éditeur.)

Les épreuves seront expédiées sans frais
aux abonnés de province, sur leur demande,
et délivrées aux abonnés de Paris dans les bu-
reaux de la Gazette des Beaux-Arts.

Les abonnés de l'Etranger sont priés de
faire prendre leur exemplaire par un libraire
ou commissionnaire de Paris.

---

COLLECTION
de feu M.

## ED. L. JACOBSON
DE

La Haye.

## TABLEAUX
des

### PRINCIPAUX MAITRES
de

L'ÉCOLE MODERNE

VENTE, HOTEL DROUOT, SALLES Nᵒˢ 8 ET 9,

Les vendredi 28 & samedi 29 avril,
à 3 heures.

| Mᵉ **Charles Pillet,** | **M. Durand-Ruel,** |
|---|---|
| COMMISSAIRE - PRISEUR, | EXPERT. |
| 10, r. Grange-Batelière. | rue Laffitte, 16 ; |

Avec le concours de

**M. Francis Petit**
7, rue Saint-Georges.

CHEZ LESQUELS SE DISTRIBUE LE CATALOGUE.

EXPOSITIONS :

| *Particulière :* | *Publique :* |
|---|---|
| le mercredi 26 avril, | le jeudi 27 avril 1876, |

VILLE DE BRUXELLES

—

Vente publique et volontaire

POUR CAUSE DE DÉPART

de

# TABLEAUX MODERNES

Des écoles flamande, hollandaise, française
et allemande, con posant la RICHE GALERIE
de M. le baron Jules de HAUFF, amateur,
Cette vente aura lieu à BRUXELLES, dans la
galerie de l'hôtel de M. le baron de Hauff,
RUE DE LA LOI, n. **65** (Quartier-Léopold),
les JEUDI **20** et VENDREDI **21** AVRIL 1876, à
une heure précise de relevée, par le ministère
de Mᵉ MARTROYE, notaire à Bruxelles. et sous
la direction de M. ETIENNE LE ROY, commis-
saire-expert du musée royal, assisté de
M. Victor Le Roy, expert, 8, rue des Cheva-
liers.

Exposition particulière :

Lundi 17 et mardi 18 avril 1876, de 11 à 5
heures, pour les personnes munies d'une carte
d'entrée délivrée par M. le notaire MARTROYE,
rue de Ruysbroeck, n. 11;

Exposition publique :

Mercredi 19 avril, de 11 à 5 heures.

Cette splendide collection se compose d'œu-
vres remarquables des artistes les plus émi-
neuts des écoles modernes, tels que André
ACHENBACH, BAKKERKORFF, Hippolyte BEL-
LANGÉ, CLAYS, DECAMPS, DE HAAS, DIAZ, Paul
DE LA ROCHE, DELL'ACQUA, GALLAIT, GUILLE
MIN, HEILBUTH, HERMANS, B.-C. KOEKKOEK,
KOLLER, LEYS, LIES, MADOU, MEISSONIER,
PORTAELS, ROBIE, Théodore ROUSSEAU,
SCHREYER, Alfred STEVENS, Joseph STEVENS,
TROYON, TOULMOUCHE, Eugène VERBOECKHO-
VEN, VERLAT, Horace VERNET, Florent WIL-
LEMS, et d'autres maîtres très-estimés.

Distribution du catalogue.

A BRUXELLES, chez MM. MARTROYE, notaire
11, rue de Ruysbroeck.
Etienne LE ROY, 8, rue des
Chevaliers.
A PARIS, FEBVRE, expert, 14, rue Saint-
Georges.
GOUPIL et Cⁱᵉ, 19, boulevard
Montmartre.

DIRECTION DE VENTES PUBLIQUES

**FRÉDÉRIC REITLINGER**

EXPERT EN TABLEAUX MODERNES

1, rue de Navarin.

COLLECTION

# D'ARMURES ET ARMES ANCIENNES

DE T. B. HARDY ESQ.

MM. Christie, Manson et Woods ont l'hon-
neur d'annoncer qu'ils vendront aux enchères
publiques, en leurs salles de King Street, St-
James' square, Londres, *le jeudi 20 avril*, à 1
heure précise, la précieuse COLLECTION D'AR-
MURES ET ARMES ANCIENNES de T. B. Hardy
Esq., comprenant plusieurs belles armures
complètes du temps de Henri VII et de la reine
Elisabeth, un harnais de Joute complet et une
belle armure cannelée ; une intéressante série
de casques unis et cannelés depuis l'époque de
Henri VIII jusqu'à celle de Charles Iᵉʳ. Bou-
cliers gravés et unis; chanfreins gothiques et
autres, hallebardes, et environ cent épées,
rapières et poignards de choix, provenant des
collections Bernal, Fortuny et Meyrick. Beau
meuble en chêne sculpté, coffres gothiques,
pots en grès de Flandres, etc.

TROIS SÉRIES

de

# BELLES TAPISSERIES ANCIENNES
## DES GOBELINS

Appartenant à **Sir Richard Wallace**, Bart. M. P.

MM. CHRISTIE, MANSON et WOODS ont l'hon-
neur d'annoncer qu'ils vendront aux enchères
publiques, en leurs salles de King Street Saint-
James' square, *le jeudi 26 avril*, à une heure
précise,

Trois séries de **Belles Tapisseries anciennes**
des Gobelins et de Beauvais, appartenant à
sir Richard Wallace. Bt. M. P. (qui n'a pu
leur trouver un emplacement convenable)
comprenant : une suite de quatre grands pan-
neaux représentant l'histoire de *Jason et Médée*
par Cazette et Audran, d'après les dessins de
De Troy, et semblables aux Tapisseries du
grand salon du château de Windsor ; une suite
de quatre grands panneaux avec sujets d'après
l'histoire de *Don Quichotte* dans des médaillons
entourés de riches bordures; fleurs et animaux
en couleurs sur fond rose, signés Cazette et
datés 1764, et une suite de quatre panneaux
du même style sur fond mastic.

Toutes ces tapisseries, dans un parfait état
de conservation, seront visibles les lundi 10
avril et jours suivants.

# AUX VIEUX GOBELINS

TAPISSERIES ANCIENNES, RÉPARATION. Rue Laffitte, 27.

Paris. — Imp F. DEBONS et Cⁱᵉ, rue du Croissant 16     *Le Rédacteur en chef, gérant :* LOUIS GONSE

N° 17. — 1876.   BUREAUX, 3, RUE LAFFITTE.   22 avril.

## LA
# CHRONIQUE DES ARTS
## ET DE LA CURIOSITÉ
### SUPPLÉMENT A LA *GAZETTE DES BEAUX-ARTS*

#### PARAISSANT LE SAMEDI MATIN

*Les abonnés à une année entière de la* Gazette des Beaux-Arts *reçoivent gratuitement*
*la* Chronique des Arts et de la Curiosité.

PARIS ET DÉPARTEMENTS :

Un an. . . . . . . . . . . . 12 fr.  |  Six mois. . . . . . . . . . 8 fr.

## MOUVEMENT DES ARTS

### Tableaux de M. de Knyff

La vente des quarante-quatre tableaux a produit 38.700 fr. ; les principaux prix ont été atteints par : *Soleil couchant dans la Campine*, 4.000 fr. ; *Clair de lune*, 2.600 fr. ; *Bruyères d'Écosse*, 1.660 fr. ; *Villiers-sur-Mer*, 1.220 fr. ; le *Soir*, 1.500 fr. ; *Forêt de Fontainebleau*, 1.620 fr.

### Collection de M. Schneider

Nous avons donné les prix de la vente ; il n'est pas moins intéressant de savoir ce que sont devenues les œuvres les plus importantes.

Le musée de Berlin a acheté l'Intérieur de *Pieter de Hooch* ; le musée d'Anvers, le paysage de *Hobbéma* ; le musée de Dublin, le portrait d'homme de *Van Dyck* ; lord Dudley, l'Intérieur de cabaret d'*A. Ostade* ; M. Dutuit, le Mercure et Argus d'*A. van de Velde* ; le duc de Narbonne, les Animaux de *Paul Potter* ; le prince Demidoff, l'Enfant prodigue de *Teniers* et le petit paysage de *Wynants* ; le comte Orloff, le Torrent de *Ruysdael*.

Parmi les dessins, le martyre d'un saint et le portrait de Seghers, de *Van Dyck*, la Marine de *C. Gelée*, la Jeune femme et le Moulin de *Rembrandt* et les Œuvres de miséricorde de *Rubens*, ont été achetés par un architecte de Paris, M. Armand.

## CONCOURS ET EXPOSITIONS

### Exposition universelle.

Ainsi que nous l'annoncions dans notre dernier numéro, le *Journal officiel* du 16 avril a publié le décret relatif à l'Exposition universelle des beaux-arts en 1878. En voici les articles fondamentaux :

Art. 1er. — Une Exposition universelle des beaux-arts, indépendante de l'Exposition annuelle des ouvrages des artistes vivants, s'ouvrira à Paris en même temps que l'Exposition agricole et industrielle, le 1er mai 1878, et elle sera close le 31 octobre suivant.

Art. 2. — Un décret ultérieur déterminera les conditions dans lesquelles se fera cette Exposition.

### Union centrale des Beaux-Arts.

Le *Journal officiel* du même jour publie le rapport adressé par le directeur des Beaux-Arts au ministre de l'instruction publique et des beaux-arts, relativement à une exposition d'anciennes tapisseries, qui se ferait au Palais de l'Industrie lors de l'exposition de l'Union centrale. Ce rapport est suivi de l'approbation ministérielle. Nous avons publié déjà une note à ce sujet, annonçant que l'État prêterait les tapisseries des Gobelins et du Garde-meuble. M. de Chennevières est autorisé à s'entendre avec l'Union centrale des Arts pour qu'elle abandonne les parois du premier étage du palais, pour le développement des tapisseries, se réservant à elle-même la distribution des objets mobiliers qu'elle veut faire connaître au public dans le milieu des salles dont la direction des beaux-arts aura revêtu les murailles de la série chronologique de nos ma-

gnifiques tentures, depuis le quinzième et le seizième siècles, jusqu'aux produits actuels de nos manufactures nationales.

Le musée rétrospectif, qui forme l'une des trois divisions des expositions de l'Union centrale, présentera donc cette année un très-grand intérêt.

Le Mobilier national doit y exposer les plus belles séries de tapisseries qu'il possède dans les magasins et qui ne sont pas connues du public.

On espère y réunir tous les éléments nécessaires pour former l'histoire de la tapisserie, les échantillons de laines colorées, des métiers de haute et basse lisse et, s'il est possible, un métier qui fonctionnera au milieu des salons.

A côté des admirables produits des Gobelins, de Beauvais, de la Savonnerie, on réunira des spécimens de tapisseries des Flandres, d'Italie, d'Angleterre, et les milieux des salles seront réservés au mobilier orné de tapisseries, écrans, fauteuils, paravents, etc.

Puis seront exposés les dessins des architectes des monuments historiques et enfin une suite de tableaux représentant des vues de l'ancien Paris.

—

La section de peinture du jury des beaux-arts vient de rendre son jugement sur les deux essais pour l'admission en loges des concurrents pour le grand **prix de Rome**.

Le nombre des concurrents était de 35. Voici la liste des élèves admis à l'entrée en loges, dans l'ordre de mérite :

MM. 1. Dagnan, élève de M. Gérôme. — 2. Brantôt, élève de M. Bouguereau. — 3. Vimont, élève de MM. Cabanel et Maillart. — 4. Chartran, élève de M. Cabanel. — 5. Winker, élève de M. Gérôme. —6. Pousan, élève de M. Cabanel. — 7. Dantan, élève de MM. Pils et Lehmann. — 8. Courtois, élève de M. Gérôme. — 9. Bastien, élève de M. Cabanel, et 10. Carrière, élève de M. Cabanel : soit 5 vétérans et 5 nouveaux concurrents qui sont : MM. Dagnan, Brantôt, Winker, Courtois et Carrière.

L'Exposition publique des deux essais a eu lieu jeudi, salle Melpomène.

L'entrée en loges aura lieu le lundi 24 avril, à 8 heures du matin ; la sortie des loges, le lundi 17 juillet prochain ; soit en tout 72 jours de travail, dimanches et fêtes exceptés.

—

Le cercle de l'**Union artistique** vient d'ouvrir son exposition annuelle d'aquarelles, dessins, pastels, etc., elle fermera le 21 mai.

—

La Société lorraine des Amis des Arts annonce qu'elle a fixé l'ouverture de sa vingt et unième exposition au 18 mai 1876.

Nous extrayons de sa circulaire les renseignements suivants :

L'exposition comporte, non-seulement les œuvres d'art proprement dites, y compris la

photographie, mais encore tout ce qui est du domaine de l'art appliqué à l'industrie.

Les tableaux, dessins, sculptures et autres objets d'art devront être adressés, pour le 8 mai 1876, à M. le président de la Société lorraine des Amis des Arts, à l'Université, rue Stanislas, à **Nancy**. Chaque envoi devra être accompagné d'une note mentionnant le nom de l'artiste, le sujet et le prix de l'œuvre exposée dans le cas où l'auteur serait disposé à la vendre.

—

Le **Cercle catholique** du Luxembourg (112, rue Bonaparte) expose, au profit des pauvres, 27 sujets de peinture (*Poème de l'âme*), par M. C.-L. Janmot.

—

A l'occasion du concours régional qui doit s'ouvrir à **Orléans**, le 29 de ce mois, l'administration municipale prépare une Exposition des arts appliqués à l'industrie.

—

L'Exposition de *Black and White*, qui a lieu à **Londres** pendant la belle saison, ouvrira, cette année, à l'époque habituelle, c'est-à-dire au mois de mai.

Notre collaborateur, M. Jules Jacquemart, maintenu dans ses fonctions de juré par la comité, malgré l'impossibilité où il s'était trouvé pendant deux ans de se rendre à Londres, espère cette fois pouvoir répondre à l'appel qui lui est adressé et représenter notre pays à cette importante exposition.

—

Le roi d'Espagne a inauguré en personne le Salon de **Madrid**, le 8 avril. Dans quelques paroles de félicitation adressées aux artistes exposants, Alphonse XII « constate avec plaisir une sorte de résurrection artistique de l'Espagne. »

—

Une exposition de peinture des artistes suisses est ouverte en ce moment à **Genève**.

—◦◦◦—

## NOUVELLES

.˙. A partir de cette semaine, tous les mardis, le public sera admis à visiter à la Bibliothèque nationale, non-seulement le département des médailles, mais encore la galerie du département des estampes, et trois salles dans lesquelles sont exposés divers objets de la section géographique et un choix des inscriptions carthaginoises recueillies à Tunis et envoyées en France par M. de Sainte-Marie.

.˙. On pose en ce moment dans l'église Notre-Dame-des-Victoires l'autel de la chapelle des Sept-Douleurs. Ce travail, remar-

quable par son genre de décoration, sort des ateliers de M. Francis Jacquier à Caen. Le rétable renferme un bas-relief représentant une Pietà, dont le modèle est de M. Charles Gauthier.

.٠. Dans sa dernière séance, la Société des bibliophiles français a élu, comme successeur de M. Ambroise-Firmin Didot, décédé, M. Emmanuel Bocher, qui a obtenu 12 voix contre 7 données à M. le comte de Longpérier-Grimoard. Les deux derniers élus de cette compagnie, composée de vingt-quatre membres seulement, sont M. le duc de la Trémoille et M. le duc de Chaulnes.

.٠. Le Conseil municipal de Rouen vient de voter la construction d'un édifice pouvant contenir un Musée et une Bibliothèque. Les plans. dressés par M. L. Sauvageot, architecte de la ville, vont être soumis à une commission nommée et présidée par M. le directeur des Beaux-Arts. La somme votée est de 1.300.000 fr. environ.

.٠. D'intéressantes découvertes viennent d'avoir lieu tout récemment à Caulaincourt, où MM. Georges Lecocq et J. Pilloy ont trouvé une nouvelle station préhistorique contenant de nombreux silex taillés, tels que haches polies, pointes de flèche, couteaux, etc.
Dans un champ voisin de cette station, deux tombeaux en pierre avaient été heurtés par la charrue il y a quelques années ; profitant de ce renseignement, MM. Pilloy et Lecocq ont fait des fouilles qui ont permis de mettre au jour, en dix heures de travail, environ quarante tombes appartenant à l'époque mérovingienne et contenant les objets caractéristiques de ce genre de sépulture : collier de femme (grains en ambre, verre, terre cuite colorée), fibules, style, boucles, plaques de ceinture, couteaux, vases funéraires en terre noire, etc., etc. Malheureusement la saison est très-avancée et, l'heure des semailles étant sonnée depuis longtemps, les fouilles ont dû être arrêtées ; elles suffisent d'ailleurs pour ne laisser aucun doute sur la nature et la valeur des emplacements explorés.

.٠. Le 3 de ce mois a eu lieu à Athènes, dans la bibliothèque de l'Ecole française, la première séance de l'Institut de correspondance hellénique. C'est une création due à l'initiative du jeune et savant directeur de l'Ecole, M. Albert Dumont, et qui, également bien accueillie de la France et de la Grèce, promet les plus heureux résultats.
Le programme que s'est tracé l'Institut de correspondance hellénique est en résumé celui-ci : recueillir et faire connaître les faits qui, dans le monde oriental, intéressent la langue, l'histoire, la littérature, les arts, les antiquités du peuple grec, et pour cela recevoir toutes les correspondances, passer en revue les livres et les journaux qui peuvent fournir des renseignements sur ces divers sujets, enfin publier une revue destinée à faire connaître en Grèce et en Europe les faits et les documents qui auront été recueillis. Nous

avons lieu de croire que cette revue sera également ouverte aux articles publiés en français ou en grec.
Nous mettrons sous les yeux de nos lecteurs le programme détaillé du nouvel Institut, lorsqu'il aura été rédigé.

.٠. On annonce la mort de M. Badin, ancien administrateur des manufactures de Beauvais et des Gobelins.

.٠. L'éminent sculpteur John Graham Lough vient de mourir à Londres ; il est auteur de la statue de la reine Victoria à la Bourse de Londres, de celle du prince Albert au Lloyd, des lions qui ornent le monument de Nelson sur la place de Trafalgar, et d'un grand nombre d'œuvres remarquables qui ont été exposées à la *Royal Academy* et à *Burlington house*.

---

## Exposition de M. Manet

—

M. Manet a ouvert dans son atelier, rue de Saint-Pétersbourg, n° 4, une exposition de ses tableaux refusés par le jury de 1876.
Ils sont au nombre de deux : *Une laveuse de linge dans un jardin* et le *Portrait de M. Desboutin*. Du premier, il n'y a pas grand'chose à dire : nous estimons qu'une œuvre d'art, soumise par son auteur au jugement des artistes, doit, pour conquérir leurs suffrages, se recommander de qualités réelles d'exécution. Les hommes du métier ont droit de tenir en maigre estime l'impression éphémère qui peut résulter des heureux hasards d'une ébauche : les tendances ne sont rien en art, tant qu'elles ne s'affirment pas par le rendu. Le *linge* de M. Manet ne vaut, en somme, ni plus ni moins que ses *Canotiers* de l'an passé, qui avaient réussi à franchir les portes du Salon : à ce point de vue, seulement nous comprenons l'étonnement de M. Manet devant les rigueurs du jury de 1876.
Ces rigueurs paraissent bien plus inexplicables, quand on voit le second tableau de l'artiste. Le *Portrait de M. Desboutin* aurait fait une excellente figure au Salon, où il aurait retrouvé, avec plus de raison, croyons-nous, l'accueil flatteur dont le *Bon bock* fut honoré. C'est un portrait en pied, grandeur nature, du graveur intransigeant, accompagné d'un beau chien danois qui boit dans un verre. On peut appliquer à la peinture de M. Manet ce que Rembrandt disait de la sienne : « Elle est malsaine, il ne faut pas la regarder de trop près. » Les touches furibondes de son pinceau déposent sur la toile, par petits tas, la substance colorée : de près, ce n'est rien qu'une palette mal tenue ; de loin, les nuances criardes se fondent en tons rompus, s'harmonisent et, de leur concert, se dégage la coloration voulue. Cette fois, il faut le reconnaître, M. Manet ne s'est pas trompé ; l'artiste a eu raison des moyens. Ajoutons que le portrait est bien posé, bien dessiné, et que sa tonalité de bon

goût n'est gâtée par aucune fantaisie carnava-
lesque. Nous n'y voyons à reprendre qu'une
erreur anatomique, à laquelle il serait bien
facile de remédier : le genou gauche, forte-
ment tourné en dedans, doit fatalement ame-
ner une rotation du pied dans le même sens.
Le contraire a été fait. Est-ce la faute du mo-
dèle ? Dans ce cas, le peintre avait le devoir de
faire un peu d'orthopédie ; personne n'eût ré-
clamé ; le modèle moins que personne.

En résumé, nous engageons nos lecteurs à
visiter cette exposition ; nous croyons qu'ils
seront d'accord avec nous pour reconnaître
que M. Manet a le droit d'en appeler, pour son
portrait, du jugement de ses confrères au ju-
gement du public. On sait, du reste, que si la
peinture de cet artiste est souvent agaçante,
elle n'est jamais ennuyeuse.

<div align="right">A. DE L.</div>

Encore un établissement public qui aliène
les œuvres d'art qui lui appartiennent !
Nous recevons, en effet, l'annonce suivante :

## TAPISSERIES DE FLANDRE

### A VENDRE

L'Hospice d'Auxerre possède une **Série de
neuf Tapisseries de Flandre**, de la fin du
xve siècle, dont une pièce a figuré, il y a dix ans,
à la grande exposition des produits du travail et
a été fort admirée des connaisseurs, pour la beauté
de la composition, la perfection du dessin, l'éclat
de la couleur, la variété et la richesse des cos-
tumes qui sont ceux du temps de Louis XII.

Ces tapisseries ont une hauteur de 1 m. 65 cent.
et se développent sur une longueur de 32 m.
50 cent.

Elles furent données à la cathédrale d'Auxerre
en 1502 par l'évêque Jean Baillet, qui était fils
d'un Conseiller au Parlement, Prévôt des mar-
chands de Paris.

Le Chapitre d'Auxerre les céda en 1770 à l'Hos-
pice de cette ville.

Elles représentent, en dix-huit compartiments,
l'histoire de saint Étienne et la légende de l'in-
vention de ses reliques.

## VENTES PROCHAINES

### Collection Jacobson

La vente de la collection Jacobson suivra de
quelques jours seulement celle de la collection
Walchren dont nous avons parlé samedi dernier.
Comme M. Walchren, M. Jacobson, de la Haye,
était aussi un riche amateur de peintures, d'un
goût sûr et délicat, et dont les connaissances fai-
saient autorité. Il aimait les arts et y consacrait
une grande partie d'une belle fortune. Comme
il avait une prédilection particulière pour les
œuvres de l'École française, sa collection con-
tient quelques-unes des toiles célèbres de Meis-
sonier, Paul Delaroche, Ary Scheffer, Horace
Vernet, Decamps, Léon Benouville, Cabanel, Gé-
rôme, Jalabert, Robert-Fleury, Gallait, Jacquand,
Rosa Bonheur, Brascassat, Jules Dupré et autres.

En première ligne, nous citerons : le Liseur, de
Meissonier, portrait de l'artiste par lui-même,
tableau d'une ampleur remarquable malgré la
petitesse de ses proportions, d'une grande vérité
d'attitude, d'une très-belle coloration ; un mor-
ceau très-réussi enfin, datant de 1840, et que
M. Meissonier regarde comme un de ses meil-
leurs.

Le Corps de garde turc, par Decamps, très-serré
d'exécution et d'une très-belle couleur, est une
reproduction exacte et des plus brillantes des
mœurs de l'Orient ; au même genre appartient
l'Ânier de Smyrne, par M. Gérôme. Les Arabes
dans leur camp passent à bon droit pour une des
plus belles peintures d'Horace Vernet. Le Portrait
de Napoléon Ier et les Enfants d'Edouard, réduc-
tion du tableau du Luxembourg, ont depuis long-
temps rendu le nom de Paul Delaroche populaire.
Les deux tableaux de Léon Benouville : Sainte
Claire recevant le corps de saint François d'Assise
et Saint François bénissant la ville d'Assise rap-
pellent les plus grands succès de ce maître
mort trop jeune. Le Bernard Palissy, de M. Ro-
bert-Fleury, est un drame des plus émouvants.
Dans une note plus douce, nous trouvons deux
charmantes réductions de deux tableaux qui ont
fait partie de la galerie du duc d'Orléans : Mignon
aspirant au ciel, Mignon regrettant sa patrie et
les Plaintes de la jeune fille, par Ary Scheffer.
On a tout dit depuis longtemps sur le Poète flo-
rentin, le Soir d'automne, Aglaé et Boniface, de
M. Cabanel. Le Christ porté au tombeau, de M. Ja-
labert, est le digne pendant de son Christ au
Jardin des Oliviers. La Prise de Jérusalem est une
scène de désordre indescriptible que M. Gallait a
rendue avec une furie magistrale. Gaston de Foix
se laissant mourir dans sa prison, par M. Jacquand,
offre une de belles pages de la peinture histori-
que. Attendrissantes au suprême degré sont la
Famille malheureuse, de Tassaert, la Veuve, de
M. Gallait, et ces Roses blanches dont saint Jean
a entouré la tombe d'une jeune fille !

Rosa Bonheur et Brascassat ont peint, pour
M. Jacobson, chacun un magnifique taureau dans
un pâturage, et Jules Dupré une saulée qui est
d'une très-belle qualité.

Enfin, pour terminer dignement cette revue trop
rapide de tant d'œuvres choisies et diversement
attrayantes, signalons encore les Gueux de mer, de
Le Poittevin, un des succès du Salon de 1840 et
l'œuvre capitale de l'artiste ; les Arabes nomades
levant leur camp, par Eug. Fromentin ; un Épisode
des guerres de Flandres, par Leys, morceau très-
pittoresque et très-savant ; les Bords du Danube,
par Pettenkoffen ; puis Diane de Poitiers et Henri II
chez Jean Goujon, par M. de Keyser.

L'admirable Enfant prodigue, de Couture, dont
nous aurions dû parler plus tôt ; des œuvres de
Gudin, Isabey, Ch. Jacque, Tony et Alfred Johan-
not, Willems, Léopold Robert, Ph. Rousseau, etc.

La collection de M. Jacobson, exposée à l'hôtel
Drouot, salles 8 et 9, les 26 et 27 avril courant,
sera vendue, les vendredi 28 et samedi 29, par
Me Charles Pillet, commissaire-priseur, assisté de
M. Durand-Ruel, avec le concours de M. Francis
Petit.

### Collection Goldsmid

Bien que venant de l'étranger comme les collec-
tions Walchren et Jacobson, la collection Goldsmid
se présente dans des conditions plus modestes.
Le public n'est pas, avec elle, invité à un splen-
dide banquet où de richissimes convives ont seuls
le moyen de prendre part. Il y en aura, cette fois,
pour tout le monde. Et les amateurs qui aiment
les tableaux, mais qui, à leur grand regret, sans
doute, n'ont pas quelques centaines de mille francs

à leur consacrer, pourront se dédommager, et trouver là ce qu'ils ont inutilement cherché ailleurs, des œuvres à la portée de leur bourse.

Les bons tableaux des écoles flamande et hollandaise abondent dans la collection Goldsmid. Elle offre des spécimens superbes, parfois uniques, d'artistes peu connus ou insuffisamment appréciés. Pour tout dire, elle est riche en tableaux de premier ordre de maîtres de second rang. C'est là son originalité et son intérêt.

Maintenant, ce caractère général étant donné, citons rapidement : *La Toilette de Diane*, par Nicolas Maas, superbe et vigoureuse peinture, d'une exécution large, d'une couleur chaude et dorée, signée du monogramme et datée, que Vosmaer, dans son livre sur Rembrandt a signalée comme l'œuvre capitale de Maas. A la suite, viennent quelques portraits du même maître d'une exécution large, vive et forte.

*Le Triomphe d'Amphitrite*, par Jordaens, vaste composition décorative, mieux faite pour une galerie nationale que pour le cabinet d'un particulier, provenant de la collection du roi Guillaume II de Hollande, et de la plus haute qualité. Du même Jordaens, *le Fou d'Anvers*, un chef d'œuvre de modelé et de couleur.

Un autre chef-d'œuvre c'est *le Romelpot* de Frans Hals, tableau des plus intéressants, d'une exécution franche, et cité dans les ouvrages des critiques compétents.

La collection Goldsmid est riche aussi en portraits de Van der Helst, ce rival de Rembrandt ; ceux du commandant Gédéon de Wildt et de sa femme sont des merveilles d'exactitude, de puissance et de bonhomie.

Nous sommes forcé de nous arrêter, et sans entrer dans les détails, nous terminerons en disant que cette collection, dont la vente aura lieu les jeudi 4 et vendredi 5 mai, à l'hôtel Drouot, salle n° 1, contient environ cent cinquante tableaux et, parmi eux, des œuvres véritablement remarquables, séduisantes, pleines d'intérêt de Bega, Van Beyeren, Gérard Dow, Cornélis Dusart, Van Eekhout, Van Goyen, P. de Hooch, Th. de Keyser, Van der Meer de Delft, J. Molenaer, I. Ostade, J. Steen, Verschuur et autres encore.

Exposition particulière, mardi 2, et publique, mercredi 3 mai. M⁰ Charles Pillet, commissaire-priseur, M. Féral, expert.

## BIBLIOGRAPHIE

—

HISTOIRE ET DESCRIPTION DU CHATEAU D'ANET depuis le Xᵐᵉ siècle jusqu'à nos jours, précédée d'une notice sur la ville d'Anet, terminée par un sommaire chronologique sur tous les seigneurs qui ont habité le château et sur ses propriétaires, et contenant une étude sur Diane de Poitiers, par Pierre Désiré Roussel d'Anet. *Imprimé à Paris par D. Jouaust, pour l'auteur*, 1875. 1 vol. grand in-4° de 220 pages.

Ce bel ouvrage sur Anet et sur les souvenirs qu'y a laissés Diane de Poitiers, fait le plus grand honneur à M. Désiré Roussel, son auteur. C'est le fruit de vingt années de recherches passionnées et de travail incessant ; c'est aussi un monument élevé par un culte pieux et que rien n'a pu décourager. M. Roussel, simple négociant établi dans la petite ville d'Anet, n'était en rien préparé à une semblable besogne ; mais il avait la foi, il voulait avec les seules ressources de son crayon et de sa plume, d'abord inexpérimentés, réaliser ce rêve si chèrement caressé, de faire, comme on disait au XVIᵉ siècle, une *illustration* de sa chère ville et de sou bien-aimé château. Le livre que M. Roussel présente, non sans émotion, au public, est digne

du sujet qui l'a inspiré. C'est un volume imprimé avec luxe et magnifiquement illustré d'eaux-fortes, de lithographies et de chromolithographies hors texte et de bois nombreux dans le texte, le tout relevé d'encadrements, de têtes de pages, de lettres, de culs-de-lampe et de fleurons empruntés à la décoration même du château. Nous nous contentons aujourd'hui de le présenter à nos lecteurs. M. Anatole de Montaiglon en rendra compte, ultérieurement et d'une façon étendue, dans la *Gazette*.

L. G.

*Le Constitutionnel*, 10 avril. — L'Exposition des intransigeants, par M. Louis Enault. — 19. — J. F. Millet, par M. J. Barbey d'Aurevilly.

*Le Moniteur universel*, 13 avril : La Photochromie, par M. Paul de Saint-Victor.

*Le Journal officiel*, 15 avril : Exposé des motifs remis par le ministre au Président de la République pour faire décider l'Exposition universelle de 1878. — Les fouilles à Olympie.

*Le Moniteur universel*, 18 avril : Le *Michel-Ange* publié par la *Gazette des Beaux-Arts*, compte rendu par M. Paul de Saint-Victor (dans le feuilleton dramatique).

*Le Siècle*, 19 avril : L'Exposition universelle de 1878.

*Le Journal des Débats*, 20 avril : L'Exposition des aquarelles de l'Union artistique, par M. A. Viollet-le-Duc.

*L'Indépendance belge*, 15 avril : Chronique des Beaux-Arts, signé X.

*L'Evénement*, 12 avril : Projets de réformes pour les Expositions artistiques, par M. Gonzague-Privat.

*Le Rappel*, 9 avril : Les impressionnistes, par M. Emile Blémont.

*La Gazette*, samedi 8 avril : Les intransigeants, par M. Marius Chaumelin.

*Revue politique et littéraire*, 8 avril : L'Exposition de l'Union artistique. — L'Exposition des intransigeants.

*Roma artistica*, 16 avril : L'Exposition de la villa Médicis. — L'Art en Italie, par M. Quadrupani.

*Academy*, 8 avril. La Société des artistes anglais, par M. Rossetti. — 15. — Une Visite à Olympie, première lettre, par M. Sidney Colvin (ne contient que des impressions de voyage). — L'Exposition des intransigeants, par Ph. Burty. — Le catalogue de l'œuvre de Blake, par W. Rossetti.

*Athenæum*, 8 avril : L'art Persan à South Kensington. — 15. — Notes sur l'architecture irlandaise, par Edwin, comte de Dunzaven (compte rendu). — L'église de Saint-Werburgh, à Bristol.

*Le Tour du Monde*, 798° livraison. — Texte : Croisières à la côte d'Afrique, par M. le vice-amiral Fleuriot de Langle. (1868. Texte et dessins inédits.) — Onze dessins de A. de Bar, A. Rixens, Th. Weber et E. Ronjat.

*Journal de la Jeunesse*, 177ᵉ livraison. — Texte : par Léon Cahun, Ch. de Raymond, Mᵐᵉ Colomb, Emile de Launay et Mᵐᵉ Gustave Demoulin. — Dessins de Lix, Riou, Mesuel.

Bureaux à la librairie Hachette, boulevard Saint-Germain, n° 79, à Paris.

COLLECTION
de feu M.

# S. VAN WALCHREN VAN WADENOYEN

Nimmerdor (Hollande).

## TABLEAUX

des

## PRINCIPAUX MAITRES

de

L'ÉCOLE MODERNE

VENTE, HOTEL DROUOT, SALLES Nᵒˢ 8 ET 9

Les lundi 24 et mardi 25 avril 1876
à 2 heures 1/2 précises.

| Mᵉ Charles Pillet, | M. Durand-Ruel, |
| COMMISSAIRE - PRISEUR, | EXPERT, |
| 10, r. Grange-Batelière. | 16, rue Laffitte. |

Avec le concours de

M. Francis Petit

rue St-Georges, 7,

CHEZ LESQUELS SE TROUVE LE CATALOGUE.

EXPOSITIONS :

| particulière, | publique, |
| Le samedi 22 avril 1876. | Le dimanche 23 avril |

---

COLLECTION
de feu M.

# ED. L. JACOBSON

DE

La Haye.

## TABLEAUX

des

## PRINCIPAUX MAITRES

de

L'ÉCOLE MODERNE

VENTE, HOTEL DROUOT, SALLES Nᵒˢ 8 ET 9,

Les vendredi 28 & samedi 29 avril,
à 3 heures.

| Mᵉ Charles Pillet, | M. Durand-Ruel, |
| COMMISSAIRE - PRISEUR, | EXPERT, |
| 10, r. Grange-Batelière. | rue Laffitte, 16 ; |

Avec le concours de

M. Francis Petit

7, rue Saint-Georges.

CHEZ LESQUELS SE DISTRIBUE LE CATALOGUE.

EXPOSITIONS :

| Particulière : | Publique : |
| le mercredi 26 avril, | le jeudi 27 avril 1876, |

---

Collection F.

—

# TABLEAUX MODERNES

### ET AQUARELLES

*Vente aux enchères publiques*

A PARIS, HOTEL DROUOT, SALLE Nᵒ 1,

Le lundi 24 avril 1876.

*EXPOSITIONS :*

| *Particulière :* | *Publique :* |
| Le samedi 22 avril, | le dimanche 23 avril. |

LE CATALOGUE SE DISTRIBUERA CHEZ

| Mᵉ Escribe, | M. Haro ✳, |
| COMMISSAIRE-PRISEUR, | PEINTRE-EXPERT, |
| 6, rue de Hanovre | 14, Visconti, Bonaᵖ. 20. |

---

# EAUX-FORTES

### MODERNES

EN PREMIÈRES ÉPREUVES

par

## MM. M. LALANNE et A. B. MARTIAL

VENTE, HOTEL DROUOT, SALLE Nᵒ 4

Le jeudi 27 avril 1876 à 1 heure et demie

Mᵉ MAURICE DELESTRE, commissaire-priseur, successeur de Mᵉ **Delbergue-Cormont**, 23, rue Drouot.

Assisté de **MM. DANLOS** Fils et **DELISLE**, experts, quai Malaquais, 15,

CHEZ LESQUELS SE TROUVE LE CATALOGUE.

*Exposition* le mercredi 26 avril de 2 heures à 5 heures,

---

# OBJETS D'ART ET D'AMEUBLEMENT

Terres cuites, bas-relief par CLODION, 1776, statuette par MORIN, buste par CARRIER-BEL-LEUSE. Ivoires, émaux, bronzes, argenterie ancienne, cassolettes Louis XVI en bronze ciselé, coupe en cristal de roche avec monture en argent ciselé. PORCELAINES, FAÏENCES. Meubles, torchères, coffres Louis XIII, fontaine en cuivre, pendules. Anciennes TAPISSERIES, tableaux, composant la collection de M. E. D.

VENTE, HOTEL DROUOT, SALLE Nᵒ 3

Les vendredi 28 et samedi 29 avril 1876, à 2 h.

| Mᵉ Charles Pillet, | Mᵉ Escribe |
| COMMISSAIRE - PRISEUR, | COMMISSAIRE-PRISEUR |
| 10, r. Grange-Batelière. | 6, rue de Hanovre |
| M. Ch. Mannheim, | MM. Dhios & George, |
| EXPERT, | EXPERTS, |
| rue Saint-Georges, 7. | 33, rue Le Peletier, |

CHEZ LESQUELS SE TROUVE LE CATALOGUE.

*Exposition publique*, le jeudi 27 avril 1876, de 1 heure à 5 heures.

Vente, par suite de décès,

D'UN BEAU PORTRAIT

du .comte de **RICCI**

PAR ·

# GREUZE

*Son Ami intime*

HOTEL DROUOT, SALLE N° 4,
Le lundi **1er** mai **1876**, à 4 heures.

**Me Henri Lechat**, commissaire-priseur, rue Baudin 6 (square Montholon);
**M. Cournerie**, expert, rue de Lyon, 35.
*Exposition publique*, le dimanche 30 avril, de 1 heure à 5 heures.

---

Collection de M. P.***

# TABLEAUX ET DESSINS

## ANCIENS & MODERNES

Des Écoles Française, Flamande, Hollandaise, Italienne et Espagnole.

VENTE, HOTEL DROUOT, SALLE N° 4,
Le lundi **1er** mai **1876**, à 2 heures.

Par le ministère de **Me Henri Lechat**, commissaire-priseur, rue Baudin, 6 (square Montholon),
Assisté de **M. Cournerie**, expert, rue de Lyon, 35,

CHEZ LESQUELS SE DISTRIBUE LE CATALOGUE.

*Exposition*, le dimanche 30 avril 1876, de 1 heure à 5 heures.

---

# LIVRES ANCIENS

## RARES ET CURIEUX

Composant la bibliothèque de feu **M. E. J. B. RATHERY**

Conservateur, sous-directeur-adjoint à la Bibliothèque nationale
Chevalier de la Légion d honneur.

VENTE, RUE DES BONS-ENFANTS, 28,
Du lundi **1** au samedi **6 mai 1876**, à **7 h**. du soir.

**Me Maurice DELESTRE**, commissaire-priseur, successeur de **Me Delbergue-Cormont**, rue Drouot, 23,
Assisté de **M. Adolphe LABITTE**, expert, 4, rue de Lille.

CHEZ LESQUELS SE TROUVE LE CATALOGUE

---

COLLECTION de **Mme BL***

# TABLEAU **PAR** MICHEL-ANGE

*Vénus et l'Amour*

**Œuvres importantes de GUARDI**

ET AUTRES

Des écoles *Hollandaise, Flamande, Française et Italienne.*

VENTE, HOTEL DROUOT, SALLE N° 8,
. Le mercredi **3 mai 1876**, à 3 h.

| **Me Charles Pillet,** | **M. Haro** ※, |
|---|---|
| COMMISSAIRE - PRISEUR, | PEINTRE – EXPERT, |
| 10, r. Grange-Batelière. | 14, Visconti, Bonap.,20 |

CHEZ LESQUELS SE DISTRIBUE LE CATALOGUE.

EXPOSITIONS :

| *Particulière :* | *Publique :* |
|---|---|
| lundi 2 mai 1876, | mardi 3 mai 1876 |

De 1 à 5 heures.

---

# TABLEAUX

DES ÉCOLES

## FLAMANDE ET HOLLANDAISE

### AQUARELLES et DESSINS

DE

L'ÉCOLE MODERNE

Formant la collection de feu

## M. NEVILLE D. GOLDSMID

De La Haye

VENTE, HOTEL DROUOT, SALLE N° 1,
Les Jeudi **4**, vendredi **5** et samedi **6 mai 1876**
à 2 heures.

| **Me Charles Pillet,** | **M. Féral**, peintre, |
|---|---|
| COMMISSAIRE - PRISEUR, | EXPERT, |
| 10, r. Grange-Batelière. | 54, faubg Montmartre. |

CHEZ LESQUELS SE TROUVE LE CATALOGUE

EXPOSITIONS :

| *Particulière :* | *Publique :* |
|---|---|
| mardi 2 mai 1876, | mercredi 3 mai, |

de 1 h. à 5 heures.

---

# AUX VIEUX GOBELINS

TAPISSERIES ANCIENNES, RÉPARATION. Rue Laffitte, 27.

COLLECTION IMPORTANTE
*de M. le chevalier*
Adolphe LIEBERMANN

# TABLEAUX MODERNES

VENTE, HOTEL DROUOT, SALLES Nᵒˢ 8 ET 9,
**Les lundi 8**
**et mardi 9 mai 1876, à 2 heures,**

Mᵉ Charles Pillet, | M. Durand-Ruel,
COMMISSAIRE-PRISEUR, | EXPERT,
10, rue Grange-Batelière, | rue Laffitte, 16,

Avec le concours de **M. Francis Petit,**
7, rue Saint-Georges.

*EXPOSITIONS :*
*Particulière :* | *Publique :*
le samedi 6 mai, | dimanche 7 mai,
De 1 h. à 5 heures.

# LIVRES ANCIENS

En partie reliés en maroquin noir. Armoiries,
Editions originales. Ouvrages sur la Réforme.

**De la bibliothèque de M.** le docteur ***

VENTE, HOTEL DROUOT, SALLE Nᵒ 5,
**Le jeudi 11 mai 1876' à 2 heures précises**

Mᵉ Maurice Delestre, commissaire-priseur,
successeur de M. DELBERGUE-CORMONT, rue
Drouot, 23 ;

Assisté de **M.** Labitte, expert, 4, rue de
Lille.

CHEZ LESQUELS SE DISTRIBUE LE CATALOGUE

# TABLEAU VOLÉ

Dans une des galeries particulières de Vienne
(Antriche) un tableau peint à l'huile et attribué
à PARIS BORDONE, a disparu subitement.

Cette toile représente NICOLAS KORBLER,
*amiral au service de Charles-Quint*, ainsi qu'il
résulte d'une inscription qui se trouve dans
la partie supérieure. Ce personnage est vêtu
de noir.

Le tableau a 1 mètre 10 centimètres de haut,
sur 87 centimètres de large.

La récompense accordée à la personne qui
retrouvera ce portrait sera de :

**3.000** francs en *France;*
**1.000** florins en *Hollande;*
**100** livres sterling en *Angleterre,*

qui seront payés par le *Consulat général d'Au-
triche-Hongrie*, à Paris (21, rue Laffitte), auto-
risé de recevoir toute communication à ce
sujet.

*Vienne (Autriche) 22 Mars 1876.*

DIRECTION DE VENTES PUBLIQUES
**FRÉDÉRIC REITLINGER**
EXPERT EN TABLEAUX MODERNES
1, *rue de Navarin.*

---

*VILLE DE COLOGNE*

## COLLECTION DE FEU M. CHR. RHABAN RUHL

L'importante et renommée collection de M. *Chr. Rhaban Ruhl* à *Cologne* sera mise à l'en-
chère, par suite du décès du propriétaire, *le 15 mai* prochain et jours suivants, par les soussi-
gués à Cologne.

Le cabinet contient 75 numéros de tableaux germaniques (Barth de Bruyn, Crauach, Van
Eyck, Hemling, Van Orley, Mester Wilhem, etc.); 94 numéros, la plupart *des Ecoles néerlan-
daises des* XVIIᵉ *et* XVIIIᵉ *siècles* (Berchem, Both, Brekelen-Kamp, G. Camphuysen, A. Cuyp,
Van Goyen, Van der Heist, Hondecoeter, Van Kessel, de Keyser, Koning, Van der Meer de Delft,
Mieris, Van der Noor, Netscher, Adr. Ostade, Slingelandt, Jan Steen, Van Stry, Teniers, W. Van
de Velde, Van der Werff, P. Wouwermann, Wynants, etc., représentés en qualités exquises, le
mieux conservées; 19 numéros *tableaux modernes* (Andr. Achembach, Koekkoek, Verbockho-
ven, de Vrien It, etc.) ; 103 numéros *objets d'art* et *antiquités* (travaux exquis et précieux en
émail, ivoire, argent, cuivre, bronze, bois, etc. ; ) 13 numéros *manuscrits précieux en parche-
min* aux plus belles et plus rares miniatures; 32 *miniatures séparées*; 30 numéros *gravures en
taille-douce, à l'eau-forte, etc. ; (172 numéros d'Abr. Dürer, Lucas Van Leyden, Isr. Von Mecke-
nem, Rembrandt, Martin Schön, etc.

Le catalogue est à la disposition des amateurs, *à Paris,* chez Messieurs *Francis Petit, Gou-
pil et Cᵉ.*

Prix de l'édition de luxe avec 35 planches photographiques, 12 mark, soit 15 fr.

J. M. HEBERLE (H. LEMPERTZ SOHNE) A COLOGNE ; VAN PAPPELENDAM ET SCHOUTEN à Amsterdam

N° 18. — 1876. BUREAUX, 3, RUE LAFFITTE. 29 avril.

LA

# CHRONIQUE DES ARTS

## ET DE LA CURIOSITÉ

### SUPPLÉMENT A LA *GAZETTE DES BEAUX-ARTS*

PARAISSANT LE SAMEDI MATIN

*Les abonnés à une année entière de la* Gazette des Beaux-Arts *reçoivent gratuitement la* Chronique des Arts et de la Curiosité.

PARIS ET DÉPARTEMENTS :

Un an. . . . . . . . . . . 12 fr. | Six mois. . . . . . . . . 8 fr.

## MOUVEMENT DES ARTS

—

### Collection S. Van Walchren.

MM. Pillet, F. Petit et Durand-Ruel.

Parmi les toiles qui ont atteint les chiffres les plus élevés, nous citerons :-

*Des paysans en route pour le marché*, de Rosa Bonheur, 48.100 fr.; *Rembrandt dans son atelier*, de Gérôme, 19.000 fr. ; *Taureau broutant des feuilles*, de Brascassat, 20.500 fr. ; *Un torrent en Norwége*, d'Ackenbach, 14.500 fr. ; *Pifferaro devant une Madone*, de Decamps, 10.750 fr.; *Un paysage des Landes*, de Jules Dupré, 8.000 fr.; *Arabes chassant le sanglier*, de Fromentin, 4.600 fr. ; *Hérodiade*, de Paul Delaroche, 15.500 fr. ; *le Départ pour l'école*, d'Ed. Frère, 7.800 fr. ; *la Glaneuse*, d'E. Gallait, 16.000 fr. ; *la Malaria* (réduction), d'Hébeft, 9.200 fr. ; *Dante et Béatrix*, d'Ary Scheffer, 40.000 fr. ; *Bouquet de fleurs*, de Saint-Jean, 25.100 fr.; *Caravane à la fontaine*, de Marilhat, 15.600 fr.; les *Deux lansquenets*, de Meissonier, 36.300 fr. ; *Paysan conduisant des bestiaux*, de Troyon, 40.000 fr ; l'*Education du jeune peintre*, de Willems, 7.100 fr.; *les Réfugiés*, du même, 5.700 ; *Petite Fille*, de Bouguereau, 4.900 ; *Moissonneuse*, de J. Breton, 3.100 fr.; *Jeune fille*, de Couture, 3.950 ; *le Denier de la veuve*, de Dubufe, 6.000 ; *Ma sœur n'y est pas*, de Hamon, 6.700 ; *Domestiques d'un cardinal*, de Heilbuth, 4.650 ; *le Page*, d'Isabey, 6.100 ; l'*Heureuse Mère*, de Jalabert, 6.250; l'*Intérieur*, de Leys, 21.200; *les Seigneurs*, du même, 12.000 ; *Enfant et Chien*, de Merle, 3.020 ; *le Chariot*, de Pettenkofen, 4.330; *Bienfaisance*, de Robert-Fleury, 3.700 ; *le Portrait*, de Toulmouche, 3.200 ; *le Cheval*, d'Horace Vernet, 3.950 ; *Bernard Palissy*, de Vetter, 6.300 fr.

Total de la vente : 532.355 fr.

—

### Tableaux de la collection E. G.

Vendus par MM. Escribe et Haro.

*Constable :* l'Abreuvoir, 4.000 fr.; l'Ecluse de Dedham, 4.000. — *Old Crome :* Le Chemin de la ferme, 2.500 ; les Cottages, 1.500. — *W. Muller :* Halte d'Arabes, 5.300; la Maison du Titien, 1.275 ; Vue prise à Venise, 1.200 ; — *Nasmyth :* Vue de Londres, 3.300. — *Turner :* Le Mont Saint-Michel, 4.000; Lever du soleil, 5.000. — *Fleury-Chenu :* Le Quai des Etroits, à Lyon, 3.000. — *Spiridon :* Le Déjenner interrompu, 3.750. — *Vollon :* Nature morte, 3.500.— *Boucher :* Portrait d'un Enfant de France, 3.000.

—

### Objets d'art, tapisseries

Vendus, le 19 avril, par MM. Ch. Pillet et Mannheim.

*Sculptures.* Buste de M^me Du Barry, par *Pajon*, terre cuite, 3.600 fr.; la Nuit et le Jour, terre cuite, 2.920 ; la Source, terre cuite de *Clodion*, 1.650 ; buste de Mirabeau, marbre, 1.200 ; deux fûts de colonnes en granit rose oriental, 4.120.

*Divers.* Deux assiettes de Pierre Raymond, émail, 2.150 fr.; cabinet en fer repoussé, du XVI° siècle, 4.000 ; épée de la même époque, 1.500 fr.

*Bronzes.* Pendule Louis XVI (n° 65 du cat.), 1.540 fr.; cassolettes (n° 67), 1.360 ; deux candélabres (n° 68), 3.000.

*Meubles.* Meuble de salon Louis XVI (n° 91), 5.800 fr.

*Tapisseries.* Huit tapisseries à sujets d'après Teniers, par D. Leyniers : le n° 100, 5.150 fr.; le n° 101, 4.620 ; le n° 102, 4.000 ; le n° 103, 4.950 ; le n° 104, 4.650 ; le n° 105, 2.800 ; les n°s 106 et 107, 2.600 chacun; les n°s 108 et 109, ensemble 1.251 fr.

La vente a produit 100.022 fr.

### Tableaux de l'École Italienne

Une vente artistique très-intéressante vient d'avoir lieu à Londres chez Christie et Mason. Parmi les tableaux des écoles vénitienne et florentine du quinzième siècle, on a surtout remarqué des Carlo Crivelli et des Lorenzo di Credi, peintres dont les œuvres se rencontrent bien rarement dans les ventes aux enchères.

Voici la liste des tableaux qui méritent d'être cités : une grande peinture sur bois représentant la Vierge et l'Enfant Jésus: ce dernier tient une pomme à la main ; à leurs côtés, dans des niches, saint Pierre et saint Paul, saint Georges tuant le dragon ; dans des lunettes, au-dessus, saint Ottilia, le patron des aveugles, saint Antoine, saint Jérôme et sainte Catherine d'Alexandrie. Ce tableau, peint par *Carlo Crivelli*, a été adjugé 8.025 fr. Une Vierge avec l'Enfant Jésus dans ses bras, également par Carlo Crivelli, 1.050 fr.

L'Adoration des Mages, par *Baldassare Peruzzi*, tableau ayant fait partie de la collection du cardinal Fesch, 500 fr. ; une Vierge et l'Enfant avec saint Jean et une ville dans le fond, par *Lorenzo di Credi*, 10.650 fr. ; une Sainte-Famille, par *Francia*, 4.050 fr.; la Vierge et l'Enfant, par *Cima di Conegliano*, 700 fr. ; le Christ exposé à la multitude, par *Mazzolino di Ferrara*, 1.050 fr.; la Sainte-Famille, par *Giovanni Bellini*, 825 fr. ; la Vierge à genoux devant le Sauveur, par *Ghirlandajo*, 3.225 fr. ; Portrait d'un personnage tenant un livre à la main, *Holbein*, peint sur fond or, 800 fr. ; Paysage avec rivière, des figures, un cheval blanc, des chèvres, des moutons, par *Salvator Rosa*, 700 fr. ; Scène de rivière avec maisons et chevaux qui viennent s'abreuver, par *Van der Neer et Cuyp*, 8.400 fr. ; Scène de neige, par *J. Ruysdaël*, 1.325 fr. ; le Joueur d'orgue, par *A. Ostade*, 8.675 fr.; Intérieur d'une caverne avec des Bohémiens, par *Téniers*, 900 fr.; Un vase de fleurs sur marbre, avec fruits et nids d'oiseaux, par *J. van Huysum*, 600 fr. ; Portrait de William Pitt en grandeur naturelle, par *T. Gainsboroug*, 3.025 fr. ; Portrait de femme, par *Frans Hals*, signé et portant la date de 1644, 9.975 fr. ; Scène de rivière, par *van Goyen*, 1.600 fr. ; Femmes, enfants et chiens dans un paysage, par *J. Weenix*, 1.125 fr.

---

## CONCOURS ET EXPOSITIONS

—

### Exposition universelle

Le *Journal officiel* du 25 avril publie le texte du rapport de la sous-commission des expositions internationales relativement à l'Exposition universelle de 1878, ainsi que le programme d'un concours ouvert pour le plan des constructions à établir. On connaissait déjà sommairement les conclusions de la sous-commission, qui ont été adoptées par la Commission supérieure des expositions internationales. On peut les résumer en quelques mots. L'Exposition se tiendra au Champ-de-Mars, et elle aura au Trocadéro une annexe reliée au Champ-de-Mars par une galerie passant au-dessus du pont d'Iéna. Les constructions seront provisoires et devront disparaître, l'Exposition terminée. Le plan sera mis au concours, et le projet définitif ne sera adopté qu'après examen des plans présentés. Enfin, la Commission laisse au gouvernement le soin de choisir entre l'exécution directe par l'Etat et l'exécution par une compagnie.

---

## Ministère de l'instruction publique et des beaux-arts.

### OUVERTURE

*De l'exposition publique des ouvrages des artistes vivants pour 1876.*

#### AVIS

L'Exposition des ouvrages des artistes vivants s'ouvrira, au palais des Champs-Elysées, le lundi 1er mai 1876.

Le public entrera par la porte principale (côté de l'avenue des Champs-Elysées). La sortie aura lieu par la porte Est (côté de la place de la Concorde).

Les lundi, mardi, mercredi, vendredi et samedi , il sera perçu un droit d'entrée de 1 fr par personne.

Le dimanche et le jeudi, l'entrée sera gratuite.

Dans le cas où l'affluence des visiteurs serait trop grande, l'administration se réserve la faculté de fermer momentanément les portes.

L'Exposition sera ouverte tous les jours à dix heures, sauf le lundi ; le lundi elle ne sera ouverte qu'à midi. Les portes d'entrée seront fermées à cinq heures un quart. On fera évacuer les salles à cinq heures trois quarts.

Le dimanche et le jeudi, les portes d'entrée seront fermées à cinq heures. On fera évacuer les salles à cinq heures et demie.

La porte de sortie sera fermée tous les jours à six heures.

Le directeur des beaux-arts a l'honneur de prévenir MM. les artistes exposants qu'une carte d'entrée permanente et portant leur nom leur sera délivrée au palais des Champs-Elysées, à partir du 30 avril, de neuf heures à quatre heures, sur la présentation du récépissé de leurs ouvrages, et de dix heures à quatre heures, à dater du 4 mai. Les exposants munis de leur carte pourront, à dater du 1er mai, entrer accompagnés d'une personne de leur famille.

MM. les peintres exposants pourront vernir leurs tableaux le dimanche 30 avril, de sept à quatre heures ; la même disposition est applicable aux sculpteurs pour la mise en état de leurs ouvrages. Les artistes seront admis, le 30, sur la présentation de leur carte ou de leur récépissé.

Paris, le 22 avril 1876.

## EXPOSITION DE DESSINS ET D'AQUARELLES

### AU CERCLE DE L'UNION ARTISTIQUE

Les expositions de la place Vendôme, restreintes aux seuls membres du Cercle, ont toujours un caractère d'intimité et de bonne compagnie qui les distingue entre toutes nos expositions et leur vaut, depuis longtemps déjà, une vogue solide et de parfait aloi. Il faut les prendre pour ce qu'elles veulent être et ne point les comparer à telles exhibitions bruyantes; on y a maintes fois rencontré de ces œuvres délicates qui craindraient d'affronter le coudoiement démocratique du Salon et qui font le régal des raffinés, œuvres qui, achetées dans l'atelier même de l'artiste, disparaissent pour ne plus revenir. Aussi, ne voulons-nous pas manquer de dire quelques mots de l'exposition des aquarelles, encore qu'elle affecte, cette année plus que de coutume, des allures discrètes et un peu effacées.

Son compte est facile à faire : un superbe portrait d'homme, au fusain, par M. Carolus Duran ; une série de compositions, dues au talent éternellement jeune, brillant et inventif du grand aquarelliste Eugène Lami ; des études espagnoles de M. Worms, d'une tenue solide et correcte, pimentées d'un grain de couleur locale ; un *Hussard de* 1832, parfait de dessin et d'observation, par M. Detaille, qui est l'enfant gâté du Cercle ; trois aquarelles, réjouissantes de ton et de facture, du très-habile, trop habile même, et spirituel M. Leloir, surtout le *Portrait de M^{lle} Jeanne Leloir* ; les superbes copies à l'aquarelle des fresques de Tiepolo au palais Labia, à Venise, de M. Escalier, dont le sentiment et l'instinct décoratif n'est pins à louer ; deux études de M. Emile Lévy, dont l'une, une tête de jeune femme au crayon, éveille le souvenir de Léonard ; des croquades à l'aquarelle, par M. Guesnet, des intérieurs de Saint-Vital de Ravenue et de Sainte-Marie du Trastevère ; deux paysages de M. Mesgrigny, aquarelles aussi fraîches, aussi vertes, aussi pimpantes, aussi gaiement ensoleillées que ses peintures, une *Vue des bords de la Mayne* et le *quai de la Varenne;* enfin une belle nature morte de M. Philippe Bousseau ; et. l'œuvre peut-être la plus forte de toute cette exposition, les *Pêcheuses,* de M. Poirson. Mais l'attrait de curiosités de cette exposition est dans les trois grandes compositions au crayon rehaussé, de M. Zichy, le Gustave Doré de la Russie : un *Auto-da-fé*, destiné au musée de Pesth, un portrait d'enfant et une allégorie à grand tapage du Vice et de la Vertu. « Avez-vous lu Baruch? » disait le bon La Fontaine. « Connaissez-vous Zichy ? » demandait à tous les échos Théophile Gautier, à son retour de Russie. L'éloge enthousiaste, débordant de lyrisme, que le poëte en fit alors dans son *Voyage en Russie* a donné, parmi nous, à M. Zichy une célébrité que ne lui eussent peut-être pas valu ses œuvres les plus goûtées des habitants des bords de la Néva. En voyant au Cercle de la place Vendôme les

tableaux de M. Zichy nous avons pensé à Théophile Gautier, à la perspective Newsky, à Saint-Isaac, aux séances du « Club du vendredi » si spirituellement racontées par lui, et à tous les splendides tableaux d'hiver qui font de son livre le grand poème de la neige.

L. G.

---

## L'ART ET L'ARCHÉOLOGIE DU THÉATRE

Le personnel anonyme qui figure et chante, dit-on, dans la *Jeanne d'Arc* de l'Opéra, est, suivant l'habitude, plus exactement costumé que celui dont le nom jouit des honneurs de l'affiche.

Les premiers sujets n'en veulent faire qu'à leur fantaisie de la recherche du pittoresque; aussi, sout-ils le plus souvent en désaccord avec le personnel qui les escorte ou les encadre. Excepté M. Faure, tous les autres ont choisi leur accoutrement au hasard de leur inspiration, qui souvent n'a pas été heureuse.

Ainsi, l'accoutrement de M. Gaillard n'est d'aucun temps, avec ses allures de bandit à la Salvator Rosa et ses grandes bottes d'égoutier.

Certes, la botte était portée du temps de Charles VII, mais avec le costume civil seulement, et nous ne connaissons pas d'image où elle se trouve unie avee aucune pièce d'armement. Il est vrai que la coiffe de la chemise de mailles, le baudrier à double circonvolution autour de la taille, étaient depuis longtemps abandonnés par les personnages considérables, tel que celui dont M. Gaillard joue le rôle.

L'armure forgée était, pour eux, de rigueur, et, voyez l'inconséquence, la seule pièce de forge que porte celui-ci est un « crispin », comme on dit aujourd'hui, ou son gantelet de mailles.

M. Melchissédec, qui n'apparaît que pour disparaître foudroyé par un anathème de la Pucelle, est fagoté à l'aide de la même panoplie, forgée à l'aventure, à l'aide des documents surtout fournis par les ouvrages anglais, sur l'armurerie des xiii^e et xiv^e siècles.

Ce qui nous a surtout frappé, dans le grand nombre d'armures que portent les choristes et les comparses, c'est la fantaisie qui a présidé à la confection des armures de théâtre. Les guisarmiers de la garde du roi portent quelque chose même qui ressemble au casque prussien. On a voulu, partout et toujours, coiffer les personnages armés. Or, dans la pratique, on ne portait guère la coiffure de combat, quels qu'en aient été le nom et la forme, qu'au moment d'entrer en action. On « plaçait le heaume. »

Dans le train ordinaire de la vie, on se débarrassait de cette coiffure incommode qu'on remplaçait, soit par un chapeau de fer plus léger et sans visière, ou même par un bonnet ou un chaperon quelconque.

Aussi, les costumiers de l'Opéra, imbus de nos idées modernes sur l'uniforme, ayant voulu que les chevaliers revêtus de l'armure pleine fussent partout et toujours coiffés du bassinet, et la visière de celui-ci devant être nécessairement levée, il est

arrivé ceci : c'est qu'on a écourté, ou plutôt aplati
cette visière, qui, dans les anciennes coiffures se
projette très en avant, afin de donner de l'air au
visage, lorsqu'elle est baissée, et que cette lame
plate, qui la remplace, couperait infailliblement le
nez du personnage qui la porte, s'il voulait s'en
protéger la face. Cela leur donne la tournure du
célèbre marchand de crayons d'il y a quelques
années.

Les costumes civils sont assez exacts, et de
deux natures, comme il était de mode à cette épo-
que, où l'on semble avoir voulu tout exagérer, en
deux sens opposés, par compensation, sans doute.
Aux jacques courtes, ne descendant pas au-dessous
du haut des cuisses, sont mêlées les longues robes
descendant jusqu'aux talons, les deux vêtements
étant serrés assez bas à la taille, par une étroite
ceinture, où pendent l'aumônière et le poignard,
celui-ci, la poignée en haut, et non en sens inverse,
comme celui que porte M. Faure, suivant un
usage de théâtre, dont nous ignorons l'origine.

Le costumier a légèrement indiqué une surélé-
vation des manches sur les épaules, ainsi qu'il
était de mode à cette époque. Cela s'appelait des
manches à mahoitres.

Donnons encore un bon point au costumier,
pour les bonnets en cône tronqué, dont il a coiffé
plusieurs personnages en longue robe dans le
tableau du ballet.

Le costume de bergère que porte M<sup>lle</sup> Krauss,
y compris la pannetière de filet, accrochée à la
ceinture, est assez exactement emprunté aux figures
traditionnelles du comport des bergers. Mais son
costume militaire!

Malgré l'histoire, qui est formelle à cet égard,
nous savons qu'il est impossible au théâtre d'ha-
biller Jeanne d'Arc en garçon. Ce ne serait plus la
Pucelle, telle que l'imagination et la tradition l'ont
faite. Mais encore serait-il possible, ce nous
semble, d'adopter un parti moyen.

A l'Opéra, Jeanne porte une robe courte, qui
laisse voir l'armure des bras, et qui est serrée à la
taille par une peussière, à laquelle les tassettes sont
attachées sans l'intermédiaire des braconnières, tas-
settes placées ainsi beaucoup trop haut, car au
lieu de protéger les cuisses, elles battent sur le
ventre.

Jeanne porte aussi des bottes, de grandes bottes
de daim jaune.

Il y avait, naguère, à l'Opéra, un ténor à qui il
était impossible de rien chanter, s'il n'était pas
botté. Son exemple devient contagieux, même
chez les femmes.

M<sup>lle</sup> Daram va moins loin qu'Agnès Sorel, dans
tout ce qui « à ribaudise et dissolution pourrait
conduire, en fait d'habillement, car se descouvrait
les espaules et le sein par-devant, jusqu'au milieu
de la poitrine, » ainsi que dit Georges Chastellain.
Mais, si elle est décolletée, ainsi qu'il convient, elle
porte un costume, qui appartient plus au XIV<sup>e</sup>
qu'au XV<sup>e</sup> siècle.

Le surcot garni d'hermine, largement échancré
autour des bras et laissant voir la robe de dessous,
collée au corsage, fut traditionnel à la cour de
France, pour les reines, jusqu'au XVII<sup>e</sup> siècle,
puisque Marie de Médicis le porte encore dans ses
portraits d'apparat.

Mais ce costume est malheureusement resté éga-
lement traditionnel au théâtre, lorsqu'il s'agit

Mais par contre on a revêtu de cette tunique, absente où il aurait fallu qu'on la vît, un groupe d'enfants de chœur à qui l'aube aurait suffi, et l'on a affublé de nous ne savons quel costume fourré d'hermine les acolytes de l'archevêque de Reims qui lui présentent les insignes du sacre.

De plus ce n'était point à des acolytes ecclésiastiques ou de rang ordinaire qu'était dévolue la fonction de porter et de présenter les instruments ou les insignes du sacre. C'était aux douze pairs que cela appartenait, six laïques. et six ecclésiastiques. Aux uns les insignes militaires et civils, aux autres les instruments du culte.

Un tableau du musée de l'Hôtel de Cluny montre cela.

Or, puisque dans le cortège, magnifique d'ailleurs, qui précède Charles VII s'avançant dans l'église de Reims pour y être sacré, on le fait accompagner par ses pairs, pourquoi au lieu des dix laïques, n'avoir pas suivi le cérémonial qui n'y eût rien perdu de son éclat ni de son intérêt?

Signalons, à ce propos, un monument français du temps de Charles V, conservé au British-Museum, qui montre dans une suite de miniatures fort belles les différentes phases du sacre d'un roi de France. Ce monument serait à publier en France comme curiosité aéchéologique et historique tout à la fois.

Mais, pour revenir au sacre de Charles VII, tel qu'il est figuré à l'Opéra, notons que si les mêmes bonnets en cône tronqué que portent les laïques étaient portés par les clercs, au xv⁵ siècle, ce bonnet usuel, qu'a remplacé le bonnet carré d'aujourd'hui, s'il coiffait l'ecclésiastique pendant certaines circonstances de ses fonctions pontificales, ne devait point rester sur sa tête pendant la cérémonie auguste du sacre d'un roi de France.

Nous souvenant de la *Jeanne d'Arc* de M. Barbieu, représentée, il y a quelques années, à la Gaîté, et du rôle important, au point de vue de la légende, qu'y jouaient les deux saintes, inspiratrices de la Pucelle, nous espérions voir le surhumain intervenir largement à l'Opéra. Ce surhumain se réduit à des voix à la cantonade. Cela est commode à mettre en scène.

Cependant une vision apparaît à Jeanne au moment du sacre.

Le roi l'invite à continuer une mission qui lui a été si profitable : Jeanne résiste, prétendant que celle-ci est accomplie. Alors le fond de l'église s'entr'ouvre, au niveau des fenêtres du chevet, et l'on aperçoit Jeanne, le bûcher, les bourreaux et la flamme. C'est d'un fantastique bénin.

Le décor de M. Cambon et de MM. Lavastre et Carpezat, représentant d'abord la façade, puis la nef de la cathédrale de Reims, dont on fait grand bruit, nous semble fort ordinaire. Il est d'un froid glacial, s'il s'est trouvé privé de garnir les fenêtres de vitraux et d'accentuer l'architecture par aucun effet de lumière. Il s'est privé aussi d'harmoniser son architecture avec les hourds garnis de tapisseries qui coupent de leurs chaudes colorations les deux côtés de la nef.

Afin de creuser un effet perspectif, l'autel, au pied duquel a lieu le couronnement, avec son ciborium en partie emprunté à celui de ·la Sainte-Chapelle de Paris, a été avancé jusqu'aux premières travées de la nef.

Préoccupé de cette idée fausse qu'un autel est nécessairement un tombeau , le décorateur a donné une forme d'urne ou pyramide renversée à celui qu'il a figuré au milieu de cet ensemble archaïque. Or, si cette forme apparaît avant le xvıı⁰ siècle, nous serions bien étonné.

Puisqu'on se sert tant, au théâtre, des divers *Dictionnaires* de M. E. Viollet-Le Duc, on devrait bien les feuilleter tout entiers, et ne pas commettre des bévues aussi énormes.

Deux décors surtout sont fort beaux : deux paysages.

L'un, de MM. Lavastre et Despléchin, représente les jardins de Chinon où les

« Gais ménestrels, aux accords de la lyre,
Chantent victoire à toi, gentil Dauphin. »

Est-ce assez troubadour? Mais le décor vaut mieux que la chanson.

La scène occupe une terrasse bordée de grands arbres formant coulisses, et limitée par une balustrade dont les piles supportent de grands monstres penseurs, comme aux tours de Notre-Dame de Paris. Les murs et les tours du château se profilent, à gauche, à travers les arbres et se prolongent sur le coteau qui s'infléchit à l'horizon. Au pied coule la Vienne dont une île divise · les eaux. Des prés s'étendent du côté opposé.

La vue doit être exacte, car l'assiette du château, que nous n'avons aperçu du côté opposé, celui où passe aujourd'hui le chemin de fer, est telle que le décorateur l'a figurée.

Le second décor, de MM. Rubé et Chaperon, est encore un paysage, exclusivement un paysage même.

La Loire, large et plombée, coule en arrière-plan, en avant d'une petite ville dont les maisons et l'église sont déjà plongées dans la pénombre. Le soleil se couche derrière elle et colore de rouge les nuages semés dans le ciel.

Quelques saules s'élèvent au milieu des herbes sur la berge, voisine des premiers plans de la scène, qui est bordée de grands arbres.

Grâce à la précaution que l'on a eue de coucher aux arrière-plans une toile peinte de couleur d'herbe et de terre, le passage de la toile de fond au plancher est si habilement dissimulé, que le paysage conserve son unité de lignes comme le peintre lui a donné une unité de verdure fraîche et printanière, à laquelle quelques dissonances n'eussent point nui, peut-être? Mais, en tous cas, la réussite est complète, et il est impossible de se montrer plus réellement paysagiste qu'en ce décor.

Il convient de citer aussi la place du village de Domrémy, au premier acte. M. Chéret a représenté à gauche la maison de Jeanne, un peu vieillie dans ses détails sinon dans sa physionomie générale telle que nous la connaissons aujourd'hui. En arrière s'élève l'église dont les fenêtres sont garnies d'un réseau un peu trop flamboyant pour être du commencement du xv⁰ siècle. Au centre s'élève un hêtre gigantesque dont le feuillage léger, tout criblé de soleil, abrite l'auge d'une fontaine.

Quelques chaumières basses garnissent le fond.

C'est auprès de la fontaine du village que Jeanne entend ses voix. Le lieu était certes mal choisi pour une apparition, aussi l'a-t-on supprimée, ainsi que nous l'avons dit. Mais ces voix sans corps qui se font entendre ainsi au milieu

des maisons semblent sortir de quelque grenier. On les eût comprises en quelque lieu isolé, sur la lisière ou au carrefour de quelque forêt, mais ici l'effort d'imagination est impossible.

Le fantastique est difficile à manier au théâtre, même quand un metteur en scène artiste seconde une œuvre de génie, comme *Don Juan* ou *Freys-chutz*.

Malheureusement celui de *Jeanne d'Arc* n'a su montrer qu'une chose, c'est qu'il pouvait dépenser beaucoup d'argent.

ALFRED DARCEL.

---

## NOUVELLES

—

.\*. L'intérêt du public pour nos collections artistiques tend à s'accroître de jour en jour. Le dimanche jour de Pâques, le nombre des visiteurs au musée du Louvre s'est élevé à 7.948. Les galeries étaient loin d'être pleines, et la circulation n'a pas été difficile un seul instant.

.\*. M. Lenepveu, directeur de l'Académie française de Rome, vient d'achever une œuvre très-importante commencée depuis trois ans. Il s'agit de deux tableaux destinés à l'église Saint-Ambroise de Paris. Ces toiles représentent deux traits de la vie du saint : dans la première, il vend les vases sacrés pour soulager les pauvres ; dans la seconde, il interdit l'église de Milan à Théodose à cause des massacres de Thessalonique. Ces deux tableaux seront placés prochainement dans la nouvelle église Saint-Ambroise.

.\*. Mercredi, dans les salons Lemardelay, rue Richelieu, a été célébré le quatre-vingt-troisième anniversaire de la naissance du peintre Léon Coignet.

Cent vingt personnes assistaient au banquet. Il y avait quatre générations d'élèves, dont plusieurs sont actuellement l'honneur de l'art contemporain.

Parmi les assistants, il y avait MM. L. Bonnat, Jean-Paul Laurens, Cot, Tony Robert-Fleury, Philippoteaux, Chapu le sculpteur, Olivier Merson, Barrias le peintre et Barrias le statuaire, Hillemacher, Gide, Müller, Allongé, Bayard, Jules Lefebvre, etc.

À la fin du banquet, M. L. Coignet a reçu de ses élèves un album contenant les photographies de tous les artistes qui se sont associés à cette manifestation.

.\*. M. Faivre-Duffer, élève et collaborateur d'Orsel, vient de terminer en l'église Saint-Laurent, au boulevard de Strasbourg, deux sujets de peinture décorative pour la chapelle Saint-Joseph. Le premier, représenté sur le tympan de gauche, est une *Fuite en Egypte*; l'autre, à droite, exprime, au milieu d'une Gloire, l'adoration de Jésus-Christ par le saint après la mort du charpentier transfiguré. Ces compositions se distinguent par un sentiment très-profond et une religieuse oxéention, d'une grande sincérité.

.\*. Le musée de Cluny a reçu dernièrement une collection de faïences anciennes et d'objets recueillis en province et à l'étranger. Les faïences, au nombre de soixante à peu près, montrent des fontaines, jardinières, plats, pièces de surtout, etc., provenant des anciennes fabriques de Rouen, de Clermont, de Lunéville, de Strasbourg et de Sceaux. Au nombre des objets les plus intéressants de la nouvelle collection, on doit citer, d'une façon toute particulière, deux charmantes consoles en fer ouvragé et une croix processionnelle à double face, en bronze.

.\*. *Les fouilles d'Olympie.* — On mande de Berlin, 22 avril, à la *Gazette d'Augsbourg* : « Hier, à Olympie, on a trouvé une métope, bien conservée, représentant Hercule avec les pommes des Hespérides. »

---

## ACADÉMIE DES INSCRIPTIONS

—

**La sculpture égyptienne.** — M. Emile Soldi, sculpteur, ancien élève de l'Ecole de Rome, avait communiqué à l'Académie un mémoire relatif aux procédés des Egyptiens pour tailler les roches dures (granit, porphyre, diorite, etc.) qui leur ont servi à fabriquer leurs statues. Contrairement à une opinion assez générale, M. Soldi soutenait que divers instruments de fer, notamment la pointe et le marteau, avaient laissé des traces certaines sur les sculptures des temps pharaoniques. Peu après, M. Chabas déchiffrait le groupe hiéroglyphique qui désigne le fer ; ce groupe peut se prononcer *Bâ* ou *Baa*. Autour de ce premier travail, M. Soldi a groupé des considérations intéressantes sur l'art égyptien et sur la mécanique des ingénieurs qui ont construit les temples et les tombeaux qui font encore maintenant l'objet de notre admiration.

L'auteur s'attache à prouver que le défaut d'évidement de certaines parties vient soit de la préoccupation de solidité, soit du manque de quelques outils perfectionnés, tels que le *violon* et le *ciseau;* il repousse l'idée d'un *art hiératique* imposant des formes et des attitudes ; il est d'avis (ce qui du reste est admis unanimement) que l'art de l'ancien empire est très-supérieur pour la spontanéité, l'expression, le mouvement, à l'art des périodes subséquentes ; mais il va plus loin en émettant l'opinion que cette supériorité est telle qu'on doive, pour l'expliquer, croire à un changement dans la race prédominante. Quoi qu'il en soit, ce mémoire est à consulter pour tous ceux qui s'intéressent à l'histoire de l'art, et la profession dans laquelle M. Soldi s'est distingué lui donne une compétence spéciale en ces difficiles matières.

—

**Miroirs grecs**

L'antiquité étrusque nous a laissé de charmants miroirs en métal poli, en bronze ciselé en

relief ou gravé au trait. Le savant antiquaire Gerhard avait soupçonné que ces objets avaient leur analogue dans l'art grec. Le pressentiment de Gerhard s'est trouvé justifié dans ces dernières années, principalement grâce aux sagaces recherches de M. Albert Dumont. Le premier, croyonsnous, il étudia et signala à l'attention des archéologues un miroir trouvé à Corinthe et d'un travail évidemment grec. Puis on s'aperçut qu'on possédait au musée de Lyon un miroir de même origine, resté jusque-là inaperçu.

Bientôt l'administration du British Museum acquit trois miroirs grecs, que leur peu de valeur présumée avait maintenus dans l'ombre des collections privées. Bref, on connaît aujourd'hui six de ces antiquités.

Le septième spécimen, découvert dans l'île de Crète, est signalé aujourd'hui à l'Académie par M. Dumont. Sur une face, il porte en relief un beau groupe de Vénus et de l'Amour ; sur l'autre face est un génie ailé, sans doute le génie de la toilette ou du bain, qui tient d'une main une amphore, de l'autre une *situla* (seau destiné à puiser l'eau). M. Dumont fait remarquer que cette gravure présente une *certaine roideur* dans les attitudes ; n'est-ce pas là un indice d'archaïsme ?

——————

### Un document inédit sur Fra Angelico

.

Les notices ci-jointes sont empruntées à la longue série de registres de la chambre apostolique et de la trésorerie pontificale, dont j'ai déjà publié quelques extraits dans la *Chronique* et la *Gazette des Beaux-Arts* et dont j'ai enfin terminé le dépouillement et la transcription après bien des fatigues.

Elles sont relatives aux travaux exécutés à Rome par le beato Angelico et nous font connaître : 1° l'époque précise à laquelle il travaillait à la basilique de Saint-Pierre ; 2° les conditions auxquelles il travaillait ; 3° les noms de ses collaborateurs.

Ces notices nous reportent au début du règne de Nicolas V. Elles me paraissent trancher définitivement la question de savoir si ce fut ce pape ou son prédécesseur Eugène IV († le 23 février 1447) qui fit venir fra Angelico à Rome. En effet, un de nos documents nous apprend que, le 13 mars 1447, cet artiste et ses compagnons étaient déjà à l'œuvre. Nous savons d'autre part que Nicolas V ne fut élu que le 6 mars de la même année. Admettra-t-on que dans cet intervalle si court (6-13 mars), avant même son couronnement, qui n'eut lieu que le 19 mars, le nouveau pontife se soit occupé d'appeler fra Angelico, de régler avec lui les questions relatives à ses travaux, de l'installer dans la chapelle qu'il devait décorer ? C'est là une hypothèse dont le P. Marchese, dans le Commentaire qu'il a joint à l'édition florentine de Vasari et dans ses *memorie dei più insigni pittori, scultori e architetti domenicani* (3e éd. Gênes, 1869. I. p. 414), a déjà fait ressortir l'invraisemblance. N'est-il pas bien plus naturel de supposer que Nicolas V, ayant trouvé au service de son prédécesseur un artiste de la

valeur de fra Angelico, aura été heureux de ratifier les engagements contractés vis-à-vis de lui.

Les comptes de la Trésorerie secrète d'Eugène IV ne manqueraient sans doute pas de confirmer cette manière de voir. Malheureusement les archives d'Etat de Rome ne possèdent de cette série qu'un seul registre consacré aux années 1431 à 1435. Le registre dont est extrait notre document n'a été commencé que le 15 mars 1447, c'est-à-dire plusieurs semaines après la mort de ce pape.

Venons-en à la teneur même de la pièce.

Nous y voyons d'abord que fra Angelico travaillait à la décoration d'une chapelle située, non pas dans le palais du Vatican, mais dans la basilique de Saint-Pierre. Nous y apprenons, en outre, qu'il touchait un traitement fort élevé, 200 ducats par an ; celui de ses compagnons variait entre 1 et 7 ducats par mois. Dans le contrat qu'ils signèrent avec l'œuvre du dôme d'Orvieto, on leur accorda la même rétribution.

Les noms de plusieurs des. compagnons de fra Angelico étaient déjà connus par la publication faite par M. Milanesi et par M. Luzi de pièces trouvées dans les archives d'Orvieto. On sait en effet que lorsque fra Angelico se rendit dans cette ville, il emmena avec lui Benozzo Gozzoli, Benozo da Leso, Jean de Florence, fils d'Antoine, et Jacques de Poli, fils d'Antoine. Jean de la Francescha, fils d'Antoine et Charles de Varni, fils de messire Lazare, paraissent être restés à Rome. Le nom de ce dernier se retrouve plus d'une fois dans le registre de Nicolas V. Quant à Pierre-Jacques de Forli, il semble avoir quitté le service du pape avant même le départ de fra Angelico. C'est par son nom que débutent nos extraits.

1447, 9 mai.

A Pietro Jachomo da Furli depintore a lavorato chon frate Giovanni a la chapella di Santo-Pietro adi detto fl. tre b. quindici e quali che di suo salario di 1° (ou : questo) mexe e xviii di e stato a lavorare cive un capata dodi xviii di marzo per fino a di due di maggio.

1447, 23 mai.

A frate Giovanni di Pietro depintore a la chapella di Santo-Pietro dell'ordine di sant' Domenicho a di xxiii di maggio ducati quarantatre bol. vinti sette sono per la provisione di duo, 200 l'anno da di 13 di marzo perisino a di ultimo di maggio prossimo a venire fl. xliii, b. xxvii.

A Benozo da Leso depintore da Firenze a la sopradetta chapella a di detto fl. di cotto b. dodiei e quali sono per sua provisione di f. vii il mese dadi xiii di marzo fino a di ultimo di maggio prossimo.

A Giovanni d'Antonio de la Checha (diminutif de Francescha) depintore a la detta chapella. 2 ducats, 42 bolog. pour son salaire pendant le même espace de temps, à raison d'un florin par mois.

A Charlo di ser Lazaro da Varni, depintore a la della chapella, reçut la même somme pour le même motif.

A Jachomo d'Antonio da Poli, depintore a la della chapella, 3 florins pour son salaire de trois mois, c'est-à-dire de mars, avril et mai.

1447, 1er juin.

A frate Giovannni da Firenze che dipigne nela chapella de Santo-Pietro a di detto fl. due b.

trenta nove sono per choxe assegnato avere speri per bisogni di detta chapella.

Le registre de l'année 1448 est perdu, de sorte qu'il nous est impossible de savoir si fra Augelico est rentré au service du pape immédiatement après son retour d'Orvieto. Ls registre de l'année 1449 existe, mais il n'en vaut guère mieux ; il est tellement rougé par l'humidité, que les feuillets tombent en poussière au fur et à mesure qu'on les retourne. J'ai cependant réussi à y déchiffrer ces trois lignes, qui ne manquent pas d'intérêt :

1449.

« Duc. 182, bol. 62, den. 8 in dipinture de lo studio di N. S. cive per salario di fra Giovanni da Fze (Firenze) et suoi gharzoni et altre chosette.»

Il s'agit, comme ou le voit, du cabinet de travail de Nicolas V (peut-être identique avec la chapelle qui existe encore de nos jours), cabinet qui devait être un véritable bijou. En effet, aux peintures de fra Angelico venaient s'ajouter des vitraux de couleur exécutés par un verrier célèbre du xve siècle, le frère Jean, de Rome.

1451, 16 mars.

10 ducats a frate Giovanni di Roma per due finestre di vetro biancho a fatte nelo studio di N. S. una con santo Lorenzo et santo Stefano e nel altra la nostra donna che sono in tutto brac. nit a duc. 2 1/4 il bracio.

A partir de 1449, nous ne trouvons plus de traces dans nos registres — fort complets et fort bien tenus jusqu'à la mort de Nicolas V — de fra Angelico ou de Benozzo Gozzoli. Les peintres dont nous rencontrons le plus souvent le nom pendant cette période sont : Tadeo, Benedetto di Perugia, Simone di Roma, Costantino, Salvadore di Giovanni spagnuolo, Bartolomeo di Tomaso da Fuligno, Giuliano da Siena, Nardo di Benedetto, Lueba Tedesco, etc.

Fra Angelico mourut, comme on sait, la même année que Nicolas V. Quant à son disciple Bénozzo, il nous faut aller jusqu'au pontificat de Pie II pour entendre de nouveau parler de lui. A l'occasion du couronnement de ce grand protecteur des lettres et des arts (3 sept. 1458), il exécuta un certain nombre de travaux qui aujourd'hui nous paraissent bien modestes, mais qui, à cette époque, étaient loin d'être dédaignés.

En voici la liste, rédigée dans un latin barbare qui nous surprend à bon droit à la cour d'un humaniste tel que Pie II.

1458, 2 octobre.

... Solvi faciatis... honorabilibus viris magistro *Salvatori de Volencia* familiari domini nostri papæ et *Benoczo de Florentia* magistro pintoribus (sic) florenorum auri de camera summam ducentorum quinquaginta pro rebus pictis variis per eos pro coronatione s. d. n. papæ. In primis pro stendardo cum armis ecclesiæ et uno alio cum armis sanctissimi domini nostri et cum friso deaurato circum circa et una banderia seu vexillo quadrato pro castro sancti Angeli cum armis d. n.

Item duo vexilla cum punctis (?) cum armis domini nostri.

Item duo alia vexilla quadrata cum seraphinis

Item duo decim vexilla pro tubicinis cum armis tum ecclesiæ tum domini nostri.

Item duo pollia cum armis ecclesiæ et cum armis s. d. n. papæ.

Item pro quinquaginta septem bauchis ubi se dent cardinales et pro quatuor cornutis magnis et duabus deauratis pro persona domini nostri et duabus aliis pro itinere pro persona domini nostri.

Item pro sexaginta marziis (?) seu baculis et triginta quatuor longis pro paliis et una lancea magna. (Mand, 1458-60. 1º 25.)

Rome, avril 1876.

EUG. MUNTZ.

———◦◦◦———

### DIRECTION DES MUSÉES NATIONAUX
—

*LISTES des Monuments et Objets d'art donnés ou acquis pendant les années 1874 et 1875, dressées dans chaque conservation.*

## Conservation des Peintures, des Dessins et de la Chalcographie.

### PEINTURES

#### 1º BONS ET LEGS. *(Suite.)*

Novembre 1875.

PRINCETEAU. — Portrait équestre du maréchal de Mac-Mahon. — Don de la direction des Beaux-Arts.

HÉBERT. — Portrait de Mme J. d'Attainville. — Don de M. Jauvin d'Attainville.

— Portrait de Mme la princesse de Beauveau — Don de M. Jauvin d'Attainville.

ISABEY. — Deux Femmes dans un paysage. — Don de M. Jauvin d'Attainville.

PHILIPPE ROUSSEAU. — Trois tableaux. — Don de M. Jauvin d'Attainville.

Septembre 1875.

HENRI REGNAULT. — Orphée aux Enfers (tableau de concours pour le prix de Rome de 1865). — Donné par M. Victor Regnault, membre de l'Institut, père de l'artiste.

— Véturio aux pieds de Coriolan (tableau qui obtint le 1er accessit au concours pour le prix de Rome de 1862). — Donné par M. Victor Regnault, membre de l'Institut, père de l'artiste.

— Portrait de Mme Mazols sur son lit de mort. — Étude donnée par M. Victor Regnault, membre de l'Institut, père de l'artiste.

— Portrait de M. Biot, membre de l'Institut. — Étude donnée par M. Victor Regnault, membre de l'Institut, père de l'artiste.

— Quatre études de paysage. — Données par M. Victor Regnault, membre de l'Institut, père de l'artiste.

Décembre 1875.

PORBUS LE JEUNE (école de). — Portrait de Marie de Médicis. — Légué par M. Comairas.

— Portrait de Henri IV. — Légué par M. Comairas.

#### 2º ACQUISITIONS

Septembre 1874.

École vénitienne. — Portrait d'homme, daté de 1507.

Décembre 1874.

LE NAIN. — Jeunes gens jouant aux cartes.

Janvier 1875.

RIBERA. — Saint Paul ermite dans une grotte.

DESSINS

1° DONS ET LEGS.

Mai 1874.

D'ALIGNY. — Trois paysages. — Légués par Mᵐᵉ Caruelle d'Aligny, veuve du peintre.

Juin 1874.

TASSAERT. — Portrait de femme. — Don de M. Dubreuil.

(*A continuer.*)

---

## VENTES PROCHAINES

—

### Collection de Mᵐᵉ Bl...

Le mercredi 3 mai, à trois heures, aura lieu, hôtel Drouot, salle n° 8, la vente de la collection de tableaux anciens de Mᵐᵉ Bl...

Parmi ces tableaux, il s'en trouve un que la tradition attribue à un de ces grands maîtres dont on n'ose prononcer le nom qu'avec un profond respect et une sorte de terreur facile à comprendre : il s'agit, ici, de Michel-Ange ! Michel-Ange sollicité par B. Bettini, disent les historiens, Vasari entre autres, aurait peint *Vénus et l'Amour*, sujet reproduit plusieurs fois par Pontormo. On sait exactement où se trouvent aujourd'hui les reproductions de Pontormo. Mais qu'est devenue l'œuvre originale? Ne serait-ce pas le tableau de la collection de Mᵐᵉ Bl..., dans lequel le modelé des chairs, ainsi qu'on l'a souvent remarqué, tient plus du sculpteur que du peintre ? L'expert hésite à affirmer l'authenticité de ce tableau, et certes nul ne le blâmera d'une pareille réserve. Quoi qu'il en soit, on ne peut le considérer sans éprouver une émotion recueillie et enthousiaste, sans se sentir en présence d'un véritable chef-d'œuvre.

Il y a aussi dans cette collection, pour ne parler que des peintures les plus remarquables, un petit chef-d'œuvre de Guardi, plein de lumière, de mouvement et d'originalité, aux figures alertes et piquantes, la *Place Saint-Marc et les Procuraties à Venise*. L'*Intérieur de la maison du peintre*, par P. de Hoogh, toile importante d'un maître rare, réalise de vrais prodiges de lumière. Le *Portrait de jeune fille*, par Hans Memling, est une peinture d'une originalité et d'un sentiment très-personnel, exécutée avec une délicatesse et une naïveté qu'on ne retrouve à un aussi grand degré que chez ce vieux maître. — Le *Perruquier d'Amiens*, par F. Lemoine, qui représente l'intérieur d'une boutique de barbier au siècle dernier, par sa mise en scène neuve, animée et spirituelle, peut être considéré comme un précieux spécimen de l'école française. Le *Dîner après la paix de Tilsitt*, toile et dessin par Prud'hon, sont des documents très-intéressants au point de vue de l'art comme à celui de l'histoire. Les *Vendéens*, du même, offrent une petite merveille de composition, pleine d'intérêt, d'une exécution remarquable et de la plus grande finesse. La *Fête des Rois* porte le cachet d'originalité et de bonne humeur

de J. Steen. La *Famille du peintre*, par Terburg, très-importante composition, ayant un peu souffert, contient des beautés peu communes, très-franche d'exécution. aux physionomies vraies et bien observées, peut être, en un mot, placée au rang des meilleures toiles de Terburg.

Cette intéressante collection, dont la vente est confiée à MM. Charles Pillet et Haro, sera exposée les lundi 1ᵉʳ et mardi 2 mai.

### Collection Liebermann.

La collection de M. le chevalier Adolphe Liebermann est encore — et certes nous ne nous en plaignons pas — une de ces grandes et importantes collections de Hollande qui sont venues, cette année, essuyer à Paris le feu des enchères du monde entier ; car, on le sait, les ventes de l'hôtel Drouot sont depuis longtemps le rendez-vous de tous les riches amateurs et représentants des musées de l'étranger.

Les cent tableaux exclusivement modernes qui composent cette collection sont dignes, du reste, d'un pareil public et sortiront avec honneur, nous n'en doutons point, d'une aussi redoutable épreuve. Il suffira, pour donner une idée de leur importance, de citer quelques noms et quelques œuvres. Eug. Delacroix se présente le premier avec une des plus belles, des plus mouvementées et des plus dramatiques *Chasses aux lions* qu'il ait jamais peintes ; puis avec une autre toile d'un effet non moins tragique, grandiose et saisissant dans un sujet plus calme, la *Mort d'Hassan*, ce héros du *Giaour* de lord Byron.

Une fantaisie historique et moyen âge de Decamps, *Armée en marche*, nous montre, sous un jour en quelque sorte nouveau, ce talent d'un maître qu'on est plus habitué à rencontrer en pleine lumière, près de quelque mosquée, africaine qu'en train de passer à gué, comme ici, une rivière servant de fossés à quelque donjon féodal. La *Caravane* de Fromentin nous offre un tableau de premier ordre qui fut fort admiré à l'un des Salons de ces dernières années.

Il y a dans la collection Liebermann deux tableaux de Meissonier, *En attendant une audience*, scène de cour du temps de Louis XIII, et *les Blanchisseuses d'Antibes*, dont on ne peut dire qu'une chose, ce sont des Meissonier ; cela suffit pour les signaler à l'attention et à la convoitise des amateurs.

Comme sujet de genre, le *Joueur d'orgue*, de Knauss, et la *Rixe apaisée*, de Vautier, sont des épisodes de la vie populaire admirablement rendus, et qui, tous deux, ont été, à leur première apparition, salués par les critiques les plus autorisées. L'*Offre*, de Saint-Jean, est un morceau capital ; l'*Absolution du péché véniel*, par Heilbuth, est une création des plus originales.

Le groupe des paysagistes est nombreux ; André et Oswald Achenbach y figurent à côté de Th. Rousseau dont le *Paysage* est un des tableaux les plus complets qu'il soit possible de rencontrer ; à côté de Diaz et de Jules Dupré dont les *Intérieurs de Forêts* reproduisent la nature dans ce qu'elle a de plus vrai, de plus poétique, de plus charmant ; à côté enfin de Troyon et de Ziem, qui ont l'un un plantureux *Pâturage en Normandie* et

l'autre une *Vue de Venise*, comme savent peindre Ziem et Troyon quand le sujet s'y prête et que l'inspiration s'en mêle.

Citons en terminant les œuvres de moindre importance mais offrant néanmoins un grand intérêt, de Breton, Boldini, Comte. Gallait, Gérôme, Isabey, Leys, Madou, Makart, Pettenkoffen, Robert-Fleury, Roybet, Schreyer et bien d'autres encore, car les cent tableaux de cette collection ont été choisis avec le goût le plus sûr et le plus parfait.

La vente faite par M⁰ Charles Pillet, assisté de M. Durand-Ruel, et avec le concours de M. Francis Petit, aura lieu, hôtel Drouot, salles 8 et 9, les lundi 8 et mardi 9 mai. Exposition, les samedi 6 et dimanche 7.

---

## BIBLIOGRAPHIE

—

COMÉDIENS ET COMÉDIENNES DE LA COMÉDIE-FRANÇAISE (1ʳᵉ série). — Notices biographiques par Francisque Sarcey, portraits gravés à l'eau forte par Léon Gaucherel. — Paris, Jouaust, 1876.
Quatrième livraison : *Sophie Croizette*.
Cinquième livraison : *Sarah Bernhardt*.

Ces deux livraisons, que leurs sujets mêmes rendent fort piquantes à lire, sont la suite de la belle publication de M. Jouaust que nous avons signalée à nos lecteurs. Elles sont des meilleurs morceaux, des plus agréables par le fond et par la forme, que la plume habile de M. Sarcey ait écrits. Nous regrettons que les deux eaux-fortes de M. Gaucherel ne soient à la hauteur ni des modèles, qui semblaient si bien faits pour la pointe de l'aqua-fortiste, ni du luxe de la publication. Nous devons dire toutefois à la décharge du graveur que les dimensions qui lui sont imposées sont singulièrement trop petites pour des figures en pied.

LA SCULPTURE AU SALON DE 1875, par Henri Jouin, attaché à la Direction des beaux-arts. — Paris, Plon, 1876. Brochure in-8⁰.
Recueil d'articles très-solidement pensés sur la sculpture en 1876 et exprimés sous une forme ingénieuse. Ce Salon de sculpture fait grand honneur à l'esprit critique et au talent d'écrivain de M. Jouin, et nous sommes très-heureux de lui faire ici nos plus sincères compliments, regrettant que la place nous fasse défaut pour le suivre dans quelques-uns de ses aperçus.

MONOGRAPHIE DU BEFFROI DE DOUAI, par M.A. Asselin, président de la Société des Amis des Arts, de Douai. — Douai, 1875. Brochure in-8⁰.
Cette consciencieuse et intéressante monographie complète en quelque sorte et fait suite à la *Promenade artistique dans l'église de Saint-Pierre de Douai*, que le même auteur a récemment publiée et qui contient des renseignements curieux et inédits sur quelques peintres français du XVIIIᵉ siècle. Saint-Pierre de Douai est en effet l'une des églises de France les plus riches en peintures de cette époque ; elle possède notamment l'un des très-rares tableaux de notre charmant vignettiste Charles Eisen.

L. G.

---

# DE PARIS A CONSTANTINOPLE

*Depuis quelques années, la Compagnie des chemins de fer de l'Est a organisé un service à grande vitesse entre Paris, Munich, Vienne, les escales du Bas-Danube, et Constantinople.*

*Le prix des places, déjà réduit, a été considérablement abaissé depuis l'ouverture du chemin de fer de Rutschuck à Varna ; ces prix sont de 448 f. 25 pour la 1ʳᵉ classe, et de 307 fr. 95 pour la 2ᵐᵉ classe, y compris la nourriture à bord des bateaux à vapeur.*

*Cet itinéraire offre au voyageur l'avantage d'une courte traversée par mer, soit 14 heures seulement. De plus, il peut visiter Stuttgart, Munich, Salzbourg, Vienne, et le voyage en bateau à vapeur, de Bazias à la mer Noire, lui permet d'admirer la magnifique et historique vallée que baignent les eaux du Danube.*

*Le voyageur qui voudra se rendre directement à Constantinople, devra partir de Paris à 8 h. 25 du soir, le mardi ou le samedi, et quelques heures après son arrivée à Vienne, il trouvera un train qui correspond à Bazias avec les bateaux à vapeur du Danube. De cette manière, le trajet de Paris à Constantinople se fait en 4 jours et demi.*

*La Compagnie délivre également de Paris à Constantinople, au prix de 378 fr. 75, des billets mixtes donnant droit à la 2ᵐᵉ classe sur tous les parcours de chemin de fer, et à la 1ᵉ classe sur les bateaux à vapeur.*

---

# OBJETS D'ART ET D'AMEUBLEMENT

Grande et belle glace du temps de Louis XV.
Régulateur de Julien Le Roy, grande pendule de Boule.
Beau baromètre Louis XIV en bois sculpté et bronze.
Meubles, cabinets, consoles, miroirs, tables, chaises des époque Louis XIV et Louis XV, pendules, flambeaux.
Faïences d'Urbino, Castelli, etc.

### TABLEAUX

Le portrait de Mˡˡᵉ d'Angeville de la Comédie-Française.

Une jolie gouache du XVIIᵉ siècle.

*Anciennes étoffes et broderies.*

VENTE, HOTEL DROUOT, SALLE N⁰ 9,

Le Lundi 1ᵉʳ mai 1876, à 3 heures.

Par le ministère de M⁰ Maurice DELESTRE, commissaire-priseur, successeur de M. Delbergue-Cormont, rue Drouot, 23.

MM. Dhios & George, experts, 33, rue Le Peletier.

*EXPOSITIONS :*

| *Particulière,* | *Publique,* |
|---|---|
| dimanche 30 avril ; | le jour de la vente, |
| de 1 heure à 5 heures. | de 1 heure à 3 heures. |

# BEAUX
# LIVRES D'ART

*De littérature et d'histoire*

**Collections d'Eaux-Fortes modernes**
Collection unique de gravures de la GAZETTE
DES BEAUX-ARTS
**Appartenant à M. ˙˙˙**

VENTE, HOTEL DROUOT, SALLE N° 6,
**Le lundi 1er mai 1876, à 2 heures**
Par le ministère de **M. Ch.- Oudart**, com-
missaire-priseur, rue Le Peletier, 31,
Assisté de **M. A. Aubry**, libraire-expert,
rue Séguier-saint-André, 18,

CHEZ LESQUELS SE DISTRIBUE LE CATALOGUE.

*Exposition publique*, dimanche 30 avril de
2 h. à 4 heures.

---

*VENTE*
DE

## BEAUX OBJETS D'ART
## DE CURIOSITÉ & D'AMEUBLEMENT

Belles porcelaines de la Chine et du Japon,
beaux bronzes incrustés d'argent, émaux eloi-
sonnés, matières précieuses ; **Beaux meubles
de l'Orient**, bronzes d'art et d'ameublement,
meubles de style Louis XVI et autres ; **belle
portière chinoise** brodée en soie,

*Appartenant à M. A. H*

HOTEL DROUOT, SALLE N° 1,
**Le lundi 1 mai 1876, à 2 h. précises**
Par le ministère de **Me Charles Pillet**, com-
missaire-priseur, r. de la Grange-Batelière, 10,
Assisté de **M. Charles Mannheim**, expert,
rue Saint-Georges, 7,
CHEZ LESQUELS SE TROUVE LE CATALOGUE

*Exposition*, les samedi 29 et dimanche 30
avril 1876, de 1 h. à 5 heures.

---

## OBJETS D'ART ET DE CURIOSITÉ

Porcelaines de Sèvres, groupes et figurines
en vieux Saxe, porcelaines de Chine, faïences,
sculptures en ivoire, bronzes, meubles Louis XV
et Louis XVI. Tapisseries et étoffes.

VENTE, HOTEL DROUOT, SALLE N° 5,
**Le jeudi 4 mai 1876, à 2 heures.**
**Me Charles Pillet**, commissaire-priseur, rue
de la Grange-Batelière, 10,
**M. Charles Mannheim**, expert, rue Saint-
Georges, 7
CHEZ LESQUELS SE TROUVE LE CATALOGUE
*Exposition*, le mercredi 3 mai 1876, de 1 h.
à 5 heures.

---

**COLLECTION de Mme BL˙˙˙**

---

# TABLEAUX

PAR

| | |
|---|---|
| BERKEYDEN | MIERIS |
| CANALETTI | NEER (Van der) |
| CUYP (Albert). | RIBERA |
| FRAGONARD | PRUD'HON |
| GRECO | RUISDAEL |
| GUARDI | STEEN (Jean) |
| HOOCH (Pieter de) | TENIERS (David) |
| JORDAENS | TERBURG |
| LE MOINE | VLIET |
| MEMLING | INGRES |

TABLEAU
DE

# MICHEL-ANGE

VENTE, HOTEL DROUOT, SALLE N° 8.

**Le mercredi 3 mai 1876, à 3 h.**

| Me **Charles Pillet**, | M. **Haro**·※, |
|---|---|
| COMMISSAIRE - PRISEUR, | PEINTRE – EXPERT, |
| 10, r. Grange-Batelière. | 14, Visconti, Bonap. 20, |

CHEZ LESQUELS SE DISTRIBUE LE CATALOGUE.

*EXPOSITIONS :*

| *Particulière :* | *Publique :* |
|---|---|
| lundi 1er mai 1876, | mardi 2 mai 1876 |

De 1 à 5 heures.

---

**VENTE après décès**

## DESSINS ATTRIBUÉS A PRUD'HON

TABLEAUX, gravures, lithographies d'après
*Greuze, Watteau, G. Dow, Teniers, Prud'hon*,
etc. Buste en marbre (Bacchus enfant).
Coupe en spath Fluor.
**12 kilos**, Argenterie de table, Bijoux ornés
de brillants, etc. Brouzes, pendules.

HOTEL DROUOT, SALLE N° 6,
**Le 4 mai 1876 à 2 h. précises**
**M, Schifflard**, commissaire priseur, rue
Richer, 23.
**MM. Dhios & George**, experts, 33, rue Le
Peletier.
*Exposition*, le 3 mai de 2 h. à 5 heures.

---

# AUX VIEUX GOBELINS

TAPISSERIES ANCIENNES, RÉPARATION. Rue Laffitte, 27.

COLLECTION IMPORTANTE

de M. le chevalier

Adolphe LIEBERMANN

# TABLEAUX MODERNES

VENTE, HOTEL DROUOT, SALLES Nᵒˢ 8 ET 9,

**Les lundi 8
et mardi 9 mai 1876, à 2 heures,**

Mᵉ Charles Pillet, | M. Durand-Ruel,
COMMISSAIRE-PRISEUR, | EXPERT,
10, rue Grange-Batelière, | rue Laffitte, 16,

Avec le concours de M. Francis Petit,
7, rue Saint-Georges.

EXPOSITIONS :

Particulière : | Publique :
le samedi 6 mai, | dimanche 7 mai,
De 1 h. à 5 heures.

---

# LIVRES ANCIENS

En partie reliés en maroquin avec armoiries.
Éditions originales. Ouvrages sur la Réforme.

**De la bibliothèque de M. le docteur \*\*\***

VENTE, HOTEL DROUOT, SALLE Nᵒ 5,

**Le jeudi 11 mai 1876, à 2 heures précises**

Mᵉ Maurice Delestre, commissaire-priseur,
successeur de M. DELBERGUE-CORMONT, rue
Drouot, 23;

Assisté de M. Labitte, expert, 4, rue de
Lille.

CHEZ LESQUELS SE DISTRIBUE LE CATALOGUE

---

# TABLEAUX MODERNES

HOTEL DROUOT, SALLE Nᵒ 3,

**Le mercredi 10 mai 1876, à 2 heures et demie**

Mᵉ Charles Pillet, | Mᵉ Maurice Véron
COMMISSAIRE - PRISEUR, | SON CONFRÈRE
10, r. Grange-Batelière. | Faub. Montmartre, 56

**M. Durand-Ruel**, expert, rue Laffitte, 16

CHEZ LESQUELS SE DISTRIBUE LE CATALOGUE.

Exposition publique, le mardi 9 mai 1876, de
1 h. à 5 heures.

---

DIRECTION DE VENTES PUBLIQUES

**FRÉDÉRIC REITLINGER**

EXPERT EN TABLEAUX MODERNES

1, rue de Navarin.

---

VENTE

DE

# TABLEAUX MODERNES

Provenant de la collection de M. X\*\*\*.

Le jeudi 11 mai 1876, à 2 heures 1⁄2 précises.

Par le ministère de Mᵉ Charles Pillet, com-
missaire-priseur, 10, rue de la Grange-Bate-
lière,

Assisté de M. Durand-Ruel, expert, rue
Laffitte, 16;

CHEZ LESQUELS SE TROUVE LE CATALOGUE.

EXPOSITIONS :

Particulière : | Publique :
mardi 9 mai 1876, | mercredi 10 mai,
de 1 h. à 5 heures.

---

**Collection très-intéressante**

DE

TRENTE-CINQ

# TABLEAUX

**MODERNES**

VENTE, HOTEL DROUOT, SALLE Nᵒ 8,

**Le lundi 15 mai 1876 à 2 h. et demie précises**

Mᵉ Charles Pillet, | M. Durand-Ruel,
COMMISSAIRE - PRISEUR, | EXPERT,
10, r. Grange-Batelière. | 16, rue Laffitte.

CHEZ LESQUELS SE TROUVE LE CATALOGUE.

EXPOSITIONS :

Particulière : | Publique :
samedi 13 mai 1876 | dimanche 14 mai
de 1 heure à 5 heures

---

# ESTAMPES ANCIENNES

La vente des estampes anciennes, composant
la belle collection de feu M. LORIN, aura lieu :

HOTEL DES COMMISSAIRES-PRISEURS,
**Du 16 au 19 mai 1876.**

Mᵉ J. Boulland, commissaire-priseur, rue
Neuve-des-Petits-Champs, 26,

Assisté de M. Clément, marchand d'estam-
pes de la Bibliothèque nationale, rue des
Saints-Pères, 3.

---

Paris. — Imp. F. DEBONS et Cᵉ, rue du Croissant, 16.    Le Rédacteur en chef, gérant : LOUIS GONSE.

Nº 19. — 1876.    BUREAUX, 3, RUE LAFFITTE.    6 mai.

LA

# CHRONIQUE DES ARTS

## ET DE LA CURIOSITÉ

### SUPPLÉMENT A LA *GAZETTE DES BEAUX-ARTS*

#### PARAISSANT LE SAMEDI MATIN

*Les abonnés à une année entière de la* Gazette des Beaux-Arts *reçoivent gratuitement la* Chronique des Arts et de la Curiosité.

PARIS ET DÉPARTEMENTS :

Un an. . . . . . . . . . . 12 fr.    |    Six mois. . . . . . . . . . 8 fr.

## MOUVEMENT DES ARTS

—

### Collection Jacobson

Mᵉ Ch. Pillet, comm.-priseur; MM. Durand-Ruel et F. Petit, experts.

#### TABLEAUX

*Bakker-Korff.* — La Malade, 1.520 fr.
*Benouville.* — Sainte Claire recevant le corps de saint François d'Assise, 6.500 fr. — Id. Saint François d'Assise bénit la ville d'Assise, 18.500. — Id. Un prophète de la tribu de Juda tué par un lion, 2.000. — Id. Pèlerins au repos, 3.100.
*Rosa Bonheur.* — Taureau couché dans la campagne, 17.000 fr.
*Brascassat.* — Taureau au pâturage, 12.300 fr.
*Cabanel.* — Poëte florentin, 56.500 fr. — Id. Aglaé, 26.000. — Id. Soir d'automne, 7.000.
*Couture.* — L'Enfant prodigue, 9.600 fr.
*Decamps.* — Corps de garde turc, 12.100 fr.
*Delaroche.* — Napoléon Iᵉʳ, 31.000 fr. — Id. Les enfants d'Édouard, 12.800.
*Dupré.* — Paysage, une saulée, 9.100 fr.
*Fauvelet.* — Causerie au cabaret, 2.200 fr.
*Fromentin.* — Arabes nomades levant leur camp, 6.000 fr.
*Gallait.* — La Prise de Jérusalem, 8.500 fr. — Id. La Veuve, 8.400.
*Gérôme.* — Anier à Smyrne, 8.700 fr.
*Haas.* — Vache et taureau paissant, 2.020 fr.
*Isabey.* — Petit port à l'entrée d'une rivière, 2.520 fr.
*Jacquand.* — Gaston de Foix, 7.200 fr.
*Jacque.* — Poules dans une cour de ferme, 2.350 fr.
*Jalabert.* — Le Christ porté au tombeau, 2.100 fr.
*Le Poittevin.* — Les Gueux de mer, 3.030.
*Leys.* — Maisons envahies par des soldats, 1.850 fr.

*Meissonier.* — Lecture, 35.500 fr.
*Pettenkofen.* — Les bords du Danube, 6.000 fr.
*Robert-Fleury.* — Bernard Palissy, 6.600 fr.
*Saint-Jean.* — Roses blanches, 20.100 fr.
*Scheffer.* — Les plaintes de la jeune fille, 17.000 fr.— Id. Mignon aspirant au ciel et Mignon regrettant sa patrie, ensemble 11.400 fr. — Id. Femme de pêcheur, 2.200.
*Schelfhout.* — Un Hiver en Hollande, 2.750 fr.
*Schotel.* — Marine, côte de Hollande, 1.620 fr.
*Steinheil.* — Jeune mère allaitant son enfant, 1.750 fr.
*Tassaërt.* — Une famille malheureuse, 6.100 fr.
*Vernet.* — Arabes dans leur camp, 30.100 fr.
*Willems.* — Jeune homme regardant des dessins dans un portefeuille, 2.100 fr.

Total : 456.370 fr.

—

### Tableaux de M. E. Fichel

Vendus par MM. Ch. Pillet et Féral.

Les 14 tableaux ont produit 28.140 fr. Le *Corps de garde* a été vendu 5.050 fr.; *le Déjeuner*, 2.900 ; *la Toilette*, 2.720; *les Joueurs d'échecs*, 1.620 fr.

—

MM. **Lalanne** et **Martial** ont fait faire dernièrement une vente de leurs eaux-fortes en premières épreuves, par MM. Maurice Delestre et Danlos. Le total de la vente s'est élevé à 6.586 fr., pour 151 numéros. Quelques épreuves d'artiste de M. Lalanne ont atteint 90, 100 et 150 fr. L'Ancien Paris de M. Martial a été adjugé à 400 et 405 fr.; les lettres sur les Salons de peinture du même artiste ont atteint 205 fr.

—

#### AUTOGRAPHES

La célèbre collection d'autographes de M. Samuel Addington, comprenant 400 lettres, vien*

d'être vendue aux enchères à Londres. Voici les plus intéressants de ces autographes avec les prix qu'ils ont atteints : Marie-Antoinette à la princesse de Lamballe, datée 1791, 650 fr. ; Marie Stuart, reine d'Ecosse, au cardinal Beatoun, 225 fr. ; Martin Luther au duc de Saxe, 350 fr. ; Anne, reine d'Angleterre, au secrétaire Hardy, 200 fr. ; lord Bacon à sir Julius Cæsar Knight, 275 fr. ; le duc de Buckingham au cardinal de Richelieu (1624), 255 fr. ; le poète écossais Robert Burns, 725 fr. ; lord Byron à Douglas Kinnaird, 325 fr. ; John Calvin (1650), 257 fr. ; Charles Ier au marquis d'Ormond, 1.725 fr. ; Olivier Cromwell au colonel Walton Theise, 1.250 fr. ; une autre lettre du même, adressée après la bataille de Marston-Moor (1644), 800 fr. ; une autre à son fils Richard Cromwel (1660), 1.000 fr. ; Daniel de Foè (1704), 250 fr. ; René Descartes, sur des problèmes et des études mathématiques, 225 fr. ; Edouard IV à son frère Edmond, 425 fr. ; Edouard VI à Côme de Médicis, duc de Florence, 375 fr. ; Elisabeth au roi Henri IV de France, 750 fr. ; Desiderius Erasme à Viglius Zuichemus (1533), 450 fr. ; George Fox au Parlement d'Angleterre (1656), 225 fr. ; docteur Franklin (1753), 375 fr. ; Olivier Goldsmith, 675 fr.; lady Hamilton au général Crawford, 375 fr. ; David Hume, 125 fr. ; docteur Johnson, 300 fr. ; Edmund Kean (1824), 300 fr. ; John Keats à John Reynolds, 350 fr. ; Mary I à sir John Spencer (1557), 255 fr. ; Monmouth, pétition au roi, 325 fr.; marquis de Montrose, au prince Rupert, 225 fr. ; Thomas Moore, 257 fr. ; lord Nelson à l'amiral Goodall, sur la bataille d'Aboukir (1799), et autres du même, à lady Hamilton, 1.775 fr. ; Lord Strafford à sa femme, 1.750 fr. ; sir Walter Raleigh à sir W. Cope, 1.300 fr. ; George Washington à sir Edward Newenham, 2.375 fr.

Le total de cette vente, pleine d'intérêt, s'est élevé au chiffre de 53.975 fr.

---

## CONCOURS ET EXPOSITIONS

Le **Salon** de 1876 est composé de 4.033 œuvres, divisées comme il suit ;

Peinture, 2.095 tableaux ; dessins, cartons, miniatures, pastels, émaux, vitraux, porcelaines et faïences, 934 ; sculpture, 621 ; gravure en médailles et sur pierres fines, 43 ; architecture, 75 ; gravure, 236 ; lithographie, 24.

---

Nous empruntons à l'*Illustration* quelques renseignements statistiques très-intéressants relevés par M. Jules Demonthe.

« Le jury s'est-il montré cette année plus rigide que les précédentes ? Loin de là. Sa sévérité, un peu plus accentuée en 1875 qu'en 1874, s'est très-sensiblement atténuée en 1876. — La proportion des œuvres *admises* par rapport aux *œuvres présentées* donne en effet les résultats ci-après :

    1874....... 51.66 0|0.
    1875....... 51.20 0|0.
    1876....... 57.99.

« Une remarque comparative assez curieuse faite sur les trois plus importants des sept genres composant le programme officiel :

« Nous l'avons dit, en 1875 on pouvait présenter trois œuvres ; en 1876 on n'en devait présenter que deux.

« Or, le dépouillement des catalogues pour l'une et l'autre année donne la petite statistique suivante :

PEINTURE

| | | |
|---|---|---|
| En 1876.—1.495 artist. sont repr. par 2.097 œuvres. | | |
| 1875.—1.165 | » | 2.019 » |
| Soit.... 330 de plus cette année et 78 » | | |

DESSINS

| | | |
|---|---|---|
| En 1876.— 664 artist. sont repr. par 934 œuvres. | | |
| 1875.— 503 | » | 808 » |
| Soit.... 161 de plus cette année et 126 » | | |

SCULPTURE

| | | |
|---|---|---|
| En 1876.— 452 artist. sont repr. par 622 œuvres. | | |
| 1875.— 399 | » | 620 » . |
| Soit.... 53 de plus cette année et 2 » | | |

« Le meilleur moyen d'apprécier sûrement les progrès que fait dans les masses le goût des beaux-arts, c'est d'étudier le mouvement des visiteurs du Salon, aux jours d'entrée gratuite. Or, en opérant sur les sept dernières années d'exposition, on obtient les nombres arrondis ci-dessous :

| | | | | |
|---|---|---|---|---|
| 1866.— | 7 jours grat. | — Dim. seul. | 161.000 visit. |
| 1868.— | 7 | » | » | 165.000 » |
| 1869.— | 7 | » | » | 207.000 » |
| 1870.— | 7 | » | » | 208.000 » |
| 1872.—15 | » | Dim. et jeudis. | 306.000 » |
| 1873.—15 | » | » | 280.000 » |
| 1874.—15 | » | » | 356.000 » |
| 1875.—15 | » | » | 324.000 » |

« Il importe de remarquer que l'année dernière les conditions atmosphériques ont été beaucoup moins favorables que les autres années. C'est à cette circonstance qu'il faut attribuer, sans doute, la baisse constatée dans le chiffre des entrées.

« Quant au total des entrées « payantes et gratuites » qui s'était élevé en 1873 à 435.055 et en 1874 à 507.774, il a été, en 1875, de 463.849.

« En outre des raisons sus-énoncées, la différence en moins pour 1875 s'explique par ce motif que la Société d'horticulture n'a pas fait — comme de coutume et comme elle le fera cette année — son exposition annuelle dans le jardin du Salon.

« Aux bases d'appréciations précédentes, nous pouvons ajouter la vente du catalogue pour les trois dernières années :

    1873. — 43.344 exemplaires.
    1874. — 48.766 »
    1875. — 51.490 »

« On voit que chaque année la progression augmente dans des proportions importantes. »

---

Les **refusés du Salon** organisent une exposition particulière qui aura lieu dans les salons de M. Durand-Ruel, rue Le Peletier.

Les artistes dont les œuvres n'ont pas été admises par le jury et qui se sont entendus pour cette exposition, sont au nombre de soixante-quinze. Ils ont versé chacun une cotisation de 15 francs pour faire face aux frais de location et d'aménagement. Cette somme leur sera remboursée dès que le produit des entrées aura atteint 1.000 francs.

Le prix d'entrée est de 1 franc, et les salons resteront ouverts les dimanches et fêtes.

Cette exposition sera ouverte du 15 mai au 30 juin, de dix heures du matin à cinq heures du soir.

—

Le 27 avril, sont entrés en loges les dix concurrents pour le **prix de Rome**. (Peinture).

Le sujet de cette année est : *Priam demandant à Achille le corps d'Hector*. Quelques vers de l'*Iliade* achèvent de préciser le sujet.

Ils ont le choix d'un effet de jour ou de nuit.

—

Lundi dernier, le jury des beaux-arts a rendu son jugement sur le concours préliminaire pour le **prix de Rome**, section de sculpture.

Voici les noms des candidats dans l'ordre de leur mérite : M. Tureau, élève de M. Cavelier ; M. Darbefeuille, élève de M. Jouffroy ; M. Boucher, élève de M. Dumont ; M. Fagel, élève de M. Cavelier ; M. Steiner, élève de M. Jouffroy ; M. Perrin, élève de M. Dumont ; M. Lanson, élève de MM. Jouffroy et Aimé Millet ; M. Pène, élève de MM. Dumont et Bonassieux ; M. Hudelet, élève de M. Dumont ; M. Michel (Gustave), élève de M. Jouffroy.

L'esquisse pour le concours définitif (en 36 heures) a eu lieu le jeudi 4 mai, à 8 heures du matin ; le moulage des esquisses, le vendredi 5 mai. L'entrée en loges aura lieu lundi 8 mai, à 8 heures ; la sortie de loges, le mercredi 26 juillet, à 8 heures du soir. En tout, 72 jours de travail, dimanches et fêtes non compris.

Le placement et l'exposition du concours sont indiqués pour le vendredi 28 juillet ; le jugement définitif du concours, le 31 juillet, à 11 heures.

—

Le *Précurseur d'Anvers* annonce que les délégués de cette ville, MM. Nauts et Marguerie, ont obtenu l'adhésion officielle du gouvernement français au projet de la grande exposition des œuvres de **Rubens**, et qu'ils sont en ce moment en pourparlers avec le gouvernement italien, à Rome, pour le même objet.

—

La Société des Arts de **Genève**, société libre créée en 1776, célébrera prochainement le centième anniversaire de sa création. En vue de cette solennité, elle a ouvert divers concours d'art, auxquels ont été conviés les artistes suisses, quel que soit le lieu de leur domicile, et les artistes étrangers, établis à Genève. Les prix seront distribués le 1er juin prochain.

—

## CORRESPONDANCE DE BELGIQUE

—

*17e Exposition annuelle de la Société des aquarellistes.*

Je n'ai vu cette année, parmi les exposants français, que Mme la baronne Nathaniel de Rothschild, et MM. Morin et Zo. La baronne a trois aquarelles, une rue, une place et le *Portail de l'église de Béost*. C'est peint à la perfection, délicatement et proprement, sans bavochures : il y a dans le *Portail* des demi-teintes très-bien saisies ; mais le jour me semble partout un peu sourd. On voudrait voir une pointe d'émotion à travers cet art des cinq doigts et un peu plus de frémissement à ce pinceau si sûr de lui. Rien de vibrant ni de personnel chez M. Achille Zo. Sa *Famille de Gitanos* est bien composée ; mais elle n'a ni l'ampleur de la touche, ni cette limpidité de l'exécution qui est la beauté de l'aquarelle ; elle n'est pas coloriste. La gamme de M. Morin est plus vibrante : les jaunes jonquille y éclatent à côté des bruns roux et des grands verts d'été. mais d'une manière un peu trop convenue. Page importante toutefois et qui étale à grands flots de voitures et de chevaux le défilé pompeux du *Bois de Boulogne*.

Je n'aime pas le placard ni la goutte d'eau simplement étendue ; l'aquarelle comporte mieux que cette brutalité expédive et sommaire. Elle a tout d'abord pour elle sa fleur un peu naïve et ses saveurs de fruit encore vert ; on sent qu'elle est un petit monde où s'agite en germe une œuvre qui ne doit pas mûrir au soleil, ou qui, du moins, n'a pas besoin, pour être complète, de la maturité des œuvres plus sévères. Fugitive et spontanée, elle ne fixe que tout juste, par des moyens rapides, l'impression vivace d'une chose entrevue plutôt que contemplée, et ce qui l'embellit c'est de ne point trop savoir qu'elle est belle. Voilà du moins l'esprit de l'aquarelle française, avec un jet épanoui et des surprises de pinceau qui passionnent la curiosité.

Non moins rapides, non moins spirituels sont les Hollandais ; mais leur exécution s'étale plus volontiers ; ils ont des recherches plus laborieuses et plus profondes ; ils remplacent le chatoiement et le touche à tout si volatile du Français par quelque chose de fort et de soutenu, qui donne moins la sensation idéale et la volupté de la nature, mais exprime mieux sa virtualité et son caractère. Tout en demeurant à la distance voulue de la peinture, leur aquarelle a l'apparence d'un tissu solide, d'une trame serrée, sur laquelle la couleur glisse grassement, légère et dense à la fois. M. Maris, un des leurs, est incomparable. Il a fait de l'aquarelle un art à part, charmant par ses réserves et ses réticences, et qui pourtant n'est ni moins complet ni moins étendu que l'art du peintre de tableaux. Son *Paysage*, baigné dans la douceur mate des dessous de bois, éveille avec

intensité le souvenir des après-midi pesantes. Sous le berceau des arbustes verts damasquinés de clartés, file un petit ruisseau, adorablement moiré, dont on voit l'eau bouger et qui seul tempère, par ses fraîcheurs de cresson et sa musique continue, l'accablante torpeur de ce coin d'été monotone et doux.

L'harmonie des tons ne va pas plus loin; on ne peut être plus velouté ni plus sobrement lumineux. Et connue le dièze à la clef rehausse bien ce qu'il y aurait d'un peu sec et d'un peu métallique dans la réalité poudreuse! M. Mauve a bien aussi son mérite; avec une curiosité moins passionnée que M. Maris, il est fin, expressif, délicatement élégiaque, et, coïncidence qui se voit quelquefois, son nom est tout entier dans ses gammes habituelles. Des fumées *mauves*, entre le violet et le rouge, mettent des franges d'écharpes dans l'atmosphère de la plupart de ses aquarelles et mêlent, dans des fondants à la Corot, les premiers plans lointains.

Avec M. Allebé, nous quittons le domaine de l'impression; son affaire est d'être correct et expressif. Il a fait des fauves du Jardin zoologique l'objet de ses études; ce sont bien les moustrueuses bêtes qu'il peint en effet, mais marquées par le fer rouge de l'homme et ployées par le servage. L'exécution me paraît un peu lisse, cette fois; on ne devrait toucher aux grands carnassiers qu'avec violence et ne les peindre que comme si on les châtiait. L'égalité de la facture n'ôte rien, du reste, à la beauté des tons sobres et forts. Plus polie encore est l'exécution de M. Blès; il est vrai qu'il ne peint pas la cage des lions; c'est un salon avec un petit bout de comédie, le père et la mère dormant, et près de la fenêtre, la fillette jetant dans la croisée ouverte un billet que quelqu'un va sûrement ramasser.

Israël n'a pas l'esprit bonhomme et narquois de M. Blés; mais il est si bon, si humain, si mélancolique avec une pointe de sentimentalité! Il humanise la couleur, elle parle sous son pinceau la langue des choses souffrantes, il aime le taudis enfumé, la sombre cabine du pêcheur, l'âtre avec ses noirs calcinés, les petites gens; et du tas de vieilles briques et de vieilles toisons, il tire des effets à lui, des obscurités qui s'envermeillent, des jours de cave rayés de filets de lumière, des alchimies de tons quelquefois un peu poisseux, mais expressifs et peintres. — Puis vient M. Blommers, un pénombriste aussi, moins énergique que son maître Israël, mais plus chatoyant, plus délicat et brouillant volontiers ses fonds d'un vague reflet de vitraux gothiques. Qui citer encore? M. Marteus avec un effet de cierge très-brillant (*Hommage à la Vierge*), et une arcade de cloître mystérieuse et profonde (*Le dernier moine*); M. Mesdag, rude et puissant, dans sa *Marine*, une grande feuille de papier grenu, rayée d'expressives traînées de bistre; M. Gabriel, un paysagiste qui a sa marque, un peu cartonneux dans son ciel; M. Rochussen, l'auteur d'un cadre de croquis illustrés en couleur, pour le *majoor Frans* de M<sup>me</sup> Boshoom, motifs parfaitement composés, dans les tons jaunâtres familiers à l'artiste; M. Roelofs, le maître estimé d'un certain genre de paysage sans apprêt, aux taches mordantes et étalées, aux ciels pommelés de nuages gris, aux verts mouchetés par la silhouette des troupeaux; MM. Van Everdingen et Van Seben;

M. Famars de Testas, orientaliste ponctuel et chaud; M. Weissenbruck, mouvementé et énergique; enfin, M<sup>lle</sup> Van de Sende Backhuyseu.

Il y a un peu de Fortuny dans presque tous les aquarellistes italiens, c'est la même recherche des détails fins et des petits éclats de lumière brisés, scintillants et fugitifs. Un entrain endiablé, mais sans chaleur, fait aller tous ces nerveux pinceaux; ils ont un frémissement léger, charmant, qui n'agite que le fond des choses et se joue à la surface seulement. On compte des exceptions cependant : tous ne se résignent pas à n'être que la monnaie du dieu lingot. M. Tusquet, par exemple, ose regarder la nature. Sa petite femme en robe gris de fer, cambre dans son corsage un vrai dos de femme et le morceau qu'on en voit, touché de beaux reflets blancs sur fond ambré, est grassement peint. M. Riccardi lustre à petits pinceaux patients des paysages polis comme des marbres. Une *Ancienne maison à Tivoli*, de M. Pio Joris, est spirituellement enlevé, dans un air gris, très-fin. M. Cipriani, lui pousse l'amour de l'émail jusqu'à la vitrification, il aime les tons ardents et calcinés, les bleus turquoise, les verts-étincelants, et ses personnages se détachent sur des luisants de meringues glacées. Mentionnons encore les envois de MM. Cabianca et Vianelli.

Du côté des Anglais, un nom surtout, M. Herkomer. C'est une composition heureuse que sa *Mort du braconnier*. L'homme est en bas, dans le cadre; on ne lui voit que les jambes et les mains, dont l'une est crispée au canon du fusil. Groupés dans des attitudes douloureuses, des hommes et des femmes regardent le mort. Le dessin a de l'énergie, et la tonalité une certaine âpreté qui spiritualise la scène.

Puis c'est M. de Zichy, le Russe, talent d'illustrateur, inventif et spirituel. La couleur lui sert seulement à rehausser la monotonie du crayon. Sa *Fantaisie sur la boîte à couleurs*, d'un dessin petit, mais très-net, est une fort amusante fantasmagorie, sorte de variation d'un pianiste sur des airs de sa composition.

M. Wylie est russe aussi; il y a un joli sentiment des couleurs dans son *Ancienne poste de Bruxelles*.

(*A continuer.*)

<div align="right">CAMILLE LEMONNIER.</div>

<div align="center">❧</div>

<div align="center">**BIBLIOGRAPHIE**</div>

<div align="center">—</div>

Nous donnons, pour ne pas avoir à y revenir dans la Bibliographie du Salon, les noms des écrivains qui rendent compte de l'Exposition de 1876 dans la presse parisienne.

A la *Gazette de France*, M. Simon Boubée; au *Figaro*, M. Albert Wolf; à la *Liberté*, M. Paul de Saint-Vietor; au *Paris-Journal*, M. Bertall; à l'*Ordre*, M. Hervet; au *Temps*, M. Paul Mantz; à l'*Opinion*, M. Armand Sylvestre; au *National*, M Théodore de Banville; à l'*Evénement*, M. Gonzague Privat; à la *Presse*, M. Claretie; au *Journal des Débats*, M. Charles Clément; au *XIXe Siècle*, M. Edmond About; à la *Gazette*, M. Edouard Drumont; au *Rappel*, M<sup>me</sup> Judith Gauthier (M<sup>me</sup> Catulle Mendès qui a signé aussi Judith Walter); à la *France*, M. Charles Laurent, chargé de la sec-

tion de sculpture, et M. Vachon, chargé de la section de peinture; au *Courrier de France*, M. H. Fouquier; au *Siècle*, M. Castagnary; au *Pays*, M. d'Olby; à la *République française*, M. Philippe Burty; au *Constitutionnel*, M. Louis Enault; au *Gaulois*, M. Emile Blavet; au *Bien public*, M. Henry Havard; au *Moniteur universel*, M. Georges Lafenestre; au *Français*, les articles sont signés : Stradella; à l'*Art*, MM. Bonnin et Guitton; à la *Revue politique et littéraire*, M. Ch. Bigot; à l'*Estafette*, M. E. Chesneau; à l'*Illustration*, M. J. Demeuthe; au *Monde illustré*, M. Olivier Merson; au *Charivari*, M. Louis Leroy; aux *Beaux-Arts illustrés*, M. Alfred de Lostalot; au *Musée des Deux Mondes*, M. E. Montrosier; au *Moniteur des arts*, M. E. Filloneau.

Le Salon sera étudié dans la *Gazette des beaux-arts* par M. Charles Yriarte.

—

### Salon de 1876.

Le *Moniteur Universel*, 2 mai. — Le *Bien Public*, 2 mai. — L'*Evénement*. 2, 3 et 4 mai. — Le *Figaro*, 1 et 4 mai. — Le *Français*, 2 mai. — Le *Rappel*, 1 et 5 mai. — Le *Journal des Débats*, 3 mai. — Le *Paris-Journal*, 5 mai. — La *France*, 3 et 4 mai. — Le *XIX*e *Siècle*, 4 mai.

Le *Journal des Débats*, 23 avril : Peintures de M. Signol à l'Eglise Saint-Sulpice, par M. Ch. Clément. — 27. — L'Exposition universelle, par M. Georges Berger.

La *France*, 24 avril : Articles divers sur l'Exposition universelle avec plans.

*Paris-Journal*, 26 avril : Exposition d'aquarelles à l'Union artistique, par M. Bertall.

Le *Français*, 21 avril : L'atelier de M. Manet, article signé Bernadille (Victor Fournel).

Le *XIX*e *Siècle*, 28 avril : Les Aquarelles de Francia, par M. G. Dufour.

*Journal officiel*, 29 avril : Revue artistique, par M. E. Bergerat.

L'*Illustrazione universale*, 23 avril : Le musée national de Naples; cinq dessins d'après des sculptures retrouvées dans ces derniers temps.

*Academy*, 22 avril : une visite à Olympie, par M. Sidney Colvin (2º lettre), la French Gallery (2º article), par M. Rosetti; — 29. — Le British Museum (acquisitions faites par les départements des imprimés et des manuscrits). Une visite à Olympie, par M. Sidney Colvin (3º lettre). Cette 2º et cette 3º lettres donnent un catalogue méthodique et une appréciation détaillée et très-intéressante des sculptures trouvées). — La collection de M. Burty, par M. Fr. Wedmore. — La galerie Deschamps. — La Société des artistes anglais (2º article). — Lettre de Paris, par Ph. Burty. — La collection Wynn Ellis (Catalogue des peintures de cette collection placées à la National Gallery).

*Athenæum*, 22 avril : La Société des artistes Français, par Bond Street. — Les fouilles d'Olympie. — Notice nécrologique, par Graham Lough, sculpteur. — 29. — La Royal Academy (1er article). — La Société des aquarellistes. — Les fouilles d'Olympie.

—

### VENTES PROCHAINES

—

#### Tableaux Modernes

On parle encore de plusieurs grandes et belles ventes pour la fin de cette saison. Entre autres, une vente de tableaux modernes provenant de la collection de M. X...., dans laquelle figurent un certain nombre de toiles célèbres de peintres contemporains. En premier lieu, il faut citer sept Eug. Delacroix des plus connus : l'*Enlèvement de Rebecca*, *Macbeth chez les sorcières*, et *Le Tasse dans la prison des fous*, trois œuvres capitales qui tiennent un des premiers rangs dans l'ensemble des peintures de Delacroix; puis deux belles études pour la décoration du salon de la Paix, aujourd'hui détruit, à l'Hôtel-de-Ville; une autre étude pour la décoration de la bibliothèque de la Chambre des députés; et enfin, une reproduction d'un des épisodes du *Massacre de Scio*.

Après Delacroix, vient Troyon ; l'illustre paysagiste est représenté dans cette collection par une de ses œuvres les plus importantes : *Bœufs au labour* ; puis, *Le gué*, *En chemin pour le marché*, *Troupeau en marche*, et deux belles études provenant de la vente après décès de l'artiste.

Comme paysagistes, nous signalerons encore : Th. Rousseau dont l'*Automne* est depuis longtemps classé parmi les meilleurs tableaux du peintre; Diaz, Corot, Français, Isabey, Millet, Achard, Berchère, etc.

A ces noms, il faut ajouter d'abord celui de Decamps, dont l'*Arabe en voyage* est d'une qualité claire et lumineuse; et ceux de Roqueplan, Moreau, Plassan, Ricard, Isabey et Baron, dont les sujets de genre sont attrayants et variés.

Cette vente, que tout recommande à l'attention des amateurs, aura lieu à l'hôtel Drouot, salle nº 1, le jeudi 11 mai courant, par le ministère de Mº Charles Pillet, commissaire-priseur, assisté de M. Durand-Ruel, expert. Exposition particulière, le mardi 9, et publique, le mercredi 10 mai, de 1 heure à 5 heures.

—

#### 35 Tableaux Modernes

Quelques jours après la vente dont nous venons de parler, le lundi 15 mai 1876, aura lieu, à l'hôtel Drouot, salle nº 8, la vente d'une collection très-intéressante de trente-cinq tableaux, œuvres des premiers peintres modernes. La plupart sont des paysages, en tête desquels nous placerons Calame dont le *Paysage italien* et *Paysage suisse* sont justement célèbres; auxquels il faut joindre : *Un Soleil couchant dans les montagnes en Suisse*. A la suite de Calame se présente Daubigny, *Marée basse*, *soleil couchant*, composition d'une grande simplicité et d'un grand aspect; puis Chintreuil, si poétique, si harmonieux dans ses *Derniers rayons*; puis Harpignies qui donne là un remarquable spécimen de son talent avec *les Bords de la Loire aux environs de Nevers*. Jules Dupré, Diaz, Oswald et André Achenbach, Hoguet, Munthe, *Effet d'hiver*, *le Soir*, tableau capital et d'une grande allure; et enfin Ziem, *Canal et Lagunes de Venise*; telle est la liste sommaire des paysagistes de cette collection.

Non loin d'eux, nous apercevons un *Intérieur*

*de bergerie*, par Ch. Jacque; *Troupeau de porcs*,
de Knauss; *la Naïade*, de J.-J. Henner; *Paysage
et animaux*, de Barmès; *l'Italienne au bord de
l'eau dans un bois*, par J. Lefebvre, etc., etc. Sans
oublier des sujets d'un autre genre, tels que *la
Famille de Guttenberg*, par Leys; *le Duc. d'Albe
dans les Pays-Bas*, par Willems; *un Concile sous
le pape Clément XI*, par Robert-Fleury; *l'Atelier
d'un tailleur à Venise*, par van Haanen, etc., etc.
On le voit, dans ce nombre assez restreint de
trente-cinq tableaux, il y a encore un choix varié
d'œuvres vraiment remarquables. Exposition par-
ticulière, le samedi 13 mai; exposition publique,
le dimanche 14 mai. Mᵉ Charles Pillet, commis-
saire-priseur; M. Durand-Ruel. expert,

---

# J.-F. MILLET

*Souvenirs de Barbizon*

PAR ALEXANDRE PIEDAGNEL

AVEC UN PORTRAIT ET NEUF EAUX-FORTES
HORS TEXTE

(Reproductions d'œuvres du maître)

Par Ch. Beauverie, Maxime Lalanne, Ad. La-
lauze, R. Piguet, Félicien Rops, Saint-Ray-
mond, Alfred Taiée, *et un fac-simile d'auto-
graphe.*

Un splendide volume grand in-8° jésus, impri-
mé en caractères elzéviriens, avec un frontispice
à l'eau-forte. composé et gravé par Felicien Rops
titre rouge et noir, lettres ornées, culs-de-lampe
fleurons, etc. — Tirage à 500 exemp. numérotés
sur papier de Hollande, à 12 fr.

Paris — Vᵉ **A. CADART**, Editeur-Imprimeur

56, boulevard Haussmann. près l'Opéra.

---

# TABLEAUX

## DES DIVERSES ÉCOLES

D. Van Berghen, Berré, Coques, Dekker, J.
le Dneq, D. Hals, De Heem, Hondius. Lantara,
Lastman, Leemans, Le Nain, Lautherbourg,
Netscher, Nickelle, A. Palamèdes, Ribera, Saft
Leven, Wyntrack, Zaagmolen, Zuccarelli, etc.
Quatre peintures décoratives de l'école fran-
çaise (les Saisons).
Tableaux modernes : Chintreuil, Crôme le
Vieux, Fauvelet, Michel, Morland, Patrois, etc.
Dessins et aquarelles de l'école française ;
importante composition de Saint-Aubin (Fête
à Versailles).
Provenant en partie de la collection de
M. Ch. F.

VENTE, HOTEL DROUOT, SALLE N° 3,

Les samedi 6 et lundi 8 mai 1876, à 2 heures préc

Par le ministère de Mᵉ Maurice Delestre,
commissaire-priseur. successeur de Mᵉ DEL-
BERGUE-CORMONT, 23, rue Drouot;
**MM. Dhios & George**, experts, rue Le Pele
tier, 33.

*Exposition publique*, le samedi 6 mai, de 1
heure à 2 heures, et le dimanche 7 mai, de 1
heure à 5 heures.

---

*VENTE*

# 'D'ESTAMPES ANCIENNES

## ET MODERNES

*Lithographies et Eaux-fortes tirées du* Journal
l'Artiste ; Tableaux et dessins par Andrieux
Topfer et autres artistes modernes; **Dessins
anciens**, principalement de l'ancienne école
italienne.
Le tout provenant de l'atelier d'un artiste.

HOTEL DROUOT, SALLE N° 7,

Les lundi 8, mardi 9 et mercredi 10 mai 1876
à 1 heure 1[2 précise

Par le ministère de Mᵉ **Maurice DELESTRE**,
commissaire-priseur, successeur de **M.Delber-
gue-Cormont**, rue Drouot, 23.

Assisté de **M. Clément**, expert, rue des Sts-
Pères, 3,

CHEZ LESQUELS SE TROUVE LE CATALOGUE.

*Exposition*, le dimanche 7 mai de 2 h. à 5 h.

---

*VENTE*

DE

# LIVRES ANCIENS ET MODERNES

## RARES ET CURIEUX

En tous genres

Provenant de la BIBLIOTHÈQUE de M. F.,

RUE DES BONS-ENFANTS, 28,

Les mardi 9, mercredi 10 et jeudi 11 mai 1876
à 7 heures du soir

Mᵉ **MAURICE DELESTRE**, commissaire-
priseur, successeur de Mᵉ **Delbergue-Cormont**,
23, rue Drouot.

Assisté de **M. L. Téchener**, expert, rue de
l'Arbre-Sec, 52,

CHEZ LESQUELS SE DISTRIBUE LE CATALOGUE.

---

# LIVRES ANCIENS

## Autographes

Manuscrit du XVᵉ siècle avec miniatures

DESSINS ANCIENS

*Lithographies noires et en couleurs*

Vente après décès de M. le chevalier de

**Saint-Thomas de Roanne**

Le mardi 9 mai 1876, à 7 h. du soir

RUE DES BONS-ENFANTS, 28 (salle Sylvestre).

Mᵉ **Tual**, commissaire-priseur, successeur
de Mᵉ **Boussaton**, rue de la Victoire, 39.

Assisté de **M. Adolphe Labitte**, expert, rue
de Lille, 4.

# ŒUVRES DE N. JACQUES

Tableaux, dessins, études, bronzes.

## MODÈLES

(Représentant des types russes.)
AVEC DROIT DE REPRODUCTION.

Marbre, gravures, esquisse de PRUD'HON.

### VENTE après décès,

HOTEL DROUOT, SALLE N° 6,

Le mardi 9 mai 1876, à 2 h.

M⁄ᵉ J. Berloquin, commissaire-priseur, rue Saint-Lazare, 6;
M. Gandouin, expert, rue des Martyrs, 13,

CHEZ LESQUELS SE DISTRIBUE LE CATALOGUE.

EXPOSITION, de 1 heure à 2 heures.

---

COLLECTION IMPORTANTE

de M. le chevalier
Adolphe LIEBERMANN

# TABLEAUX MODERNES

VENTE, HOTEL DROUOT, SALLES N°ˢ 8 ET 9,
Les lundi 8
et mardi 9 mai 1876, à 2 heures,

M⁄ᵉ Charles Pillet, | M. Durand-Ruel,
COMMISSAIRE-PRISEUR, | EXPERT,
10, rue Grange-Batelière, | rue Laffitte, 16,

Avec le concours de M. Francis Petit,
7, rue Saint-Georges.

### EXPOSITIONS :

Particulière : | Publique :
le samedi 6 mai, | dimanche 7 mai,
De 1 h. à 5 heures.

---

# GRAVURES, DESSINS
### ET PLANCHES DIVERSES

VENTE après décès de M. P. Metzmacher,
artiste graveur

HOTEL DROUOT, SALLE N° 6,
Le mercredi 10 mai 1876 à 2 heures

M⁄ᵉ Paul Bardon, commissaire priseur, rue Saint-Lazare, 45;
M. Gandouin, expert, rue des Martyrs, 13,

CHEZ LESQUELS SE TROUVE LE CATALOGUE.

Exposition avant la vente.

---

# AUX VIEUX GOBELINS

TAPISSERIES ANCIENNES, RÉPARATION. 27, Rue Laffitte.

---

# TABLEAUX MODERNES

HOTEL DROUOT, SALLE N° 3,

Le mercredi 10 mai 1876, à 2 heures et demie

M⁄ᵉ Charles Pillet, | M⁄ᵉ Maurice Véron
COMMISSAIRE - PRISEUR, | SON CONFRÈRE
10, r. Grange-Batelière. | Faub. Montmartre, 56

M. Durand-Ruel, expert, rue Laffitte, 16

CHEZ LESQUELS SE DISTRIBUE LE CATALOGUE.

Exposition publique, le mardi 9 mai 1876, de 1 h. à 5 heures.

---

# TABLEAUX
### ÉTUDES, DESSINS et AQUARELLES
## Par Jean Adolphe Beaucé

Et Tableaux, Dessins, Aquarelles, Lithographies et Sculptures donnés par des Artistes.

VENTE, HOTEL DROUOT, SALLE N° 8,

Les Jeudi 11 et vendredi 12 mai 1876

Au profit de M⁄ᵐᵉ veuve Beaucé et de M⁄ˡˡᵉ Louise Beaucé, élève à la maison d'éducation de la Légion d'honneur,

M⁄ᵉ Escribe, | M⁄ᵉ Schoofs
COMMISSAIRE-PRISEUR, | SON CONFRÈRE
6, rue de Hanovre | 42, r. N.-des P.-Champs

M. Haro ✺, peintre-expert, 14, rue Visconti,
et rue Bonaparte, 20.

Exposition publique, le mercredi 10 mai 1876, de 1 h. à 5 heures.

---

## VENTE
DE
# TABLEAUX MODERNES
### Provenant de la collection de M. X***.

Le jeudi 11 mai 1876, à 2 heures 1⁄2 précises.

Par le ministère de M⁄ᵉ Charles Pillet, commissaire-priseur, 10, rue de la Grange-Batelière,

Assisté de M. Durand-Ruel, expert, rue Laffitte, 16;

CHEZ LESQUELS SE TROUVE LE CATALOGUE.

EXPOSITIONS :

Particulière : | Publique :
mardi 9 mai 1876, | mercredi 10 mai,
de 1 h. à 5 heures.

# ESTAMPES

ORNEMENTS, VIGNETTES et FLEURONS

**Œuvres de PRUD'HON**

VENTE, après décès de M. Raphaël FORGET

HOTEL DROUOT, SALLE N° 7,

**Les jeudi 11, vendredi 12 et samedi 13 mai 1876**
à 1 heure précise.

M. **Guerreau**, commissaire-priseur, rue de Trévise, 29.

Assisté de M. **Vignères**, marchand d'estampes, rue de la Monnaie, 21.

CHEZ LESQUELS SE DISTRIBUE LE CATALOGUE.

---

## OBJETS D'ART ET DE CURIOSITÉ

Porcelaines de Chine, du Japon et de Saxe. Bijoux ornés de roses et autres, sculptures, bronzes d'ameublement, meubles en bois de rose, meubles de salon couverts en tapisserie de Beauvais, tapisseries, étoffes.

VENTE, HOTEL DROUOT, SALLE N° 3,

**Le vendredi 12 mai 1876, à 2 heures**

Par le ministère de M**e** Charles Pillet, commissaire-priseur, r. de la Grange-Batelière, 10, Assisté de M. **Charles Mannheim**, expert, rue Saint-Georges, 7,

CHEZ LESQUELS SE TROUVE LE CATALOGUE

*Exposition*, le jeudi 11 mai 1876, de 1 heure à 5 heures.

---

## VENTE DHIOS

EXPERT

# TABLEAUX

*ANCIENS*

De maîtres italiens, espagnols, flamands et hollandais.

RÉUNION DE

## BEAUX PORTRAITS DU XVIe SIÈCLE

HOTEL DROUOT, SALLE N° 8,

**Les jeudi 18 & samedi 20 mai 1876, à 2 h.**

| M**e** Charles Pillet, | M° Escribe, |
|---|---|
| COMMISSAIRE - PRISEUR, | SON CONFRÈRE, |
| 10, r. Grange-Batelière. | 6, rue de Hanovre ; |

CHEZ LESQUELS SE TROUVE LE CATALOGUE.

EXPOSITIONS :

| 1re VACATION : | 2e VACATION : |
|---|---|
| *Particul.*, mardi 16, | *Publique*, |
| *Publ.*, mercredi 17 ; | le vendredi 19 mai, |

---

**Collection très-intéressante**

DE

TRENTE–CINQ

# TABLEAUX

**MODERNES**

VENTE, HOTEL DROUOT, SALLE N° 8,

**Le lundi 15 mai 1876 à 2 h. et demie précises**

| M**e** Charles Pillet, | M. Durand-Ruel, |
|---|---|
| COMMISSAIRE - PRISEUR, | EXPERT, |
| 10, r. Grange-Batelière. | 16, rue Laffitte. |

CHEZ LESQUELS SE TROUVE LE CATALOGUE.

EXPOSITIONS :

| *Particulière :* | *Publique :* |
|---|---|
| samedi 13 mai 1876 | dimanche 14 mai |
| de 1 heure à 5 heures | |

---

VENTE après décès

# ESTAMPES ANCIENNES

DE TOUTES LES ÉCOLES

*PORTRAITS*

Par Th. de Leu, Nanteuil, Morin, Van Schuppen, Wierix et autres.

Belle réunion de **Portraits** de Louis XVI et Marie-Antoinette.

Composant la très-belle collection de M. I...

HOTEL DROUOT, SALLE N° 6,

**Le mercredi 17 mai et les 3 jours suivants à 1 heure**

Par le ministère de M**e** J. Boulland, commissaire-priseur, 26, rue Neuve-des-Petits-Champs.

Assisté de M. **Clément**, marchand d'estampes de la Bibliothèque Nationale, 3, rue des Saints-Pères.

CHEZ LESQUELS SE TROUVE LE CATALOGUE

*Exposition publique* le mardi 16 mai 1876, de 2 h. à 5 heures.

---

DIRECTION DE VENTES PUBLIQUES

## FRÉDÉRIC REITLINGER

EXPERT EN TABLEAUX MODERNES

*1, rue de Navarin.*

---

Paris. — Imp. F. DEBONS et Cie, rue du Croissant, 16.

*Le Rédacteur en chef, gérant :* LOUIS GONSE.

Nᵒ 20. — 1876.    BUREAUX, 3, RUE LAFFITTE.    13 mai.

LA

# CHRONIQUE DES ARTS

## ET DE LA CURIOSITÉ

SUPPLÉMENT A LA *GAZETTE DES BEAUX-ARTS*

PARAISSANT LE SAMEDI MATIN

*Les abonnés à une année entière de la* Gazette des Beaux-Arts *reçoivent gratuitement*
*la* Chronique des Arts et de la Curiosité.

PARIS ET DÉPARTEMENTS :

Un an. . . . . . . . . . . 12 fr.    |    Six mois. . . . . . . . . . 8 fr.

## CONCOURS ET EXPOSITIONS

---

L'exposition de **photographie**, organisée au palais de l'Industrie par la Société française de photographie, est ouverte au public. Elle comprend cinq grands salons, situés à la sortie du jardin, dans lesquels, outre les épreuves artistiques, de nombreux spécimens résument toutes les applications de la photographie aux grands services publics, tels que : ministère de la guerre, ministère de l'instruction publique et beaux-arts, ministère des travaux publics, etc., etc.

Des projections scientifiques et pittoresques, faites à la lumière oxhydrique, viennent encore augmenter l'intérêt de cette exposition.

---

D'après le *Figaro*, les chiffres des entrées au **Salon** pendant la semaine qui vient de s'écouler seraient les suivants :

Il y a eu 36.600 visiteurs payants ; 68.175 entrées de faveur ; total : 104.775.

Dans les entrées de faveur sont comprises les entrées des jours où l'Exposition est gratuite, et qui ont atteint, dans la journée du jeudi 4 mai, le chiffre de 20.963, et dans la journée du dimanche 7, le chiffre de 37.937.

11.160 voitures ont amené ces visiteurs, et 27.914 catalogues leur ont été vendus.

---

La Société des Amis des Arts d'**Amiens** a fixé l'ouverture de son exposition au 8 juillet, et la clôture au 16 août.

Elle décernera des médailles ; elle emploiera ses fonds disponibles et le produit des entrées à des acquisitions, sans compter les achats que le Musée de Picardie pourra faire de son côté.

---

L'Académie des Beaux-Arts rappelle que le prix d'architecture fondé par M. **Duc** est un prix biennal, de la valeur de 4,000 francs. Ce prix ayant été décerné cette année, le 8 avril, le concours est de nouveau ouvert, et il ne sera clos que le 1ᵉʳ avril 1878.

Le programme est, comme précédemment, à la disposition des concurrents, au secrétariat de l'Institut.

---

Un concours pour trois places vacantes à l'**Ecole française d'Athènes** s'ouvrira dans la dernière semaine du mois de septembre prochain.

Le jour précis des épreuves sera ultérieurement fixé.

Les candidats, dont l'inscription sera reçue au ministère de l'instruction publique (2ᵉ bureau de la direction de l'enseignement supérieur) jusqu'au 15 septembre, doivent être âgés de moins de trente ans et être docteurs ès-lettres, ou agrégés des lettres, de grammaire, de philosophie ou d'histoire.

Le concours porte sur la langue grecque ancienne et moderne, sur les éléments de l'épigraphie, de la paléographie et de l'archéologie, sur l'histoire et la géographie de la Grèce et de l'Italie anciennes.

Le programme de l'examen d'admission a été inséré au Bulletin administratif du ministère de l'instruction publique, nᵒ 371 de l'année 1875, pages 744 et suivantes.

---

L'Exposition de **Philadelphie** a été ouverte, le 10 mai, par le président Grant, en présence de l'empereur et de l'impératrice du Brésil, des ministres, des juges et des membres du Congrès, des autorités civiles et militaires et de plus de 50.000 spectateurs.

---

# NOUVELLES

.°. La ville de Paris va élever une statue équestre à Philippe-Auguste : le projet est arrêté, la statue devra être terminée en 1878 Il n'y a encore rien de décidé au sujet de l'artiste qui sera chargé d'exécuter cette œuvre. ni de l'emplacement qu'elle devra occuper.

.°. Le musée céramique de la manufacture de Sèvres est fermé provisoirement.

Un avis ultérieur indiquera l'ouverture du musée dans les salles de la nouvelle manufacture.

Le public continuera à être admis à visiter les galeries et les ateliers de l'ancienne manufacture.

.°. L'Académie des beaux-arts sera, paraît-il, très-prochainement autorisée à accepter définitivement les legs considérables qui lui ont été faits par Mᵐᵉ la comtesse de Caen.

L'Académie sera obligée de contracter un emprunt de 160.000 francs pour subvenir aux charges de la succession et former une société civile pour la gestion des immeubles qui lui ont été légués.

.°. Les travaux de fouille entrepris à Olympie par le gouvernement allemand, sous la direction du docteur Hirschfeld, viennent d'être interrompus par une maladie de ce dernier. On pense qu'ils pourront être repris à l'automne.

.°. Notre collaborateur M. Georges Berger, rédacteur du *Journal des Debats*, a été désigné et agréé pour suppléer M. Taine dans sa chaire d'esthétique et d'histoire de l'art à l'Ecole nationale des beaux-arts. Nous sommes personnellement heureux du choix fait par M. Taine, tout en regrettant que ses nombreux travaux le forcent d'interrompre momentanément les brillantes leçons auxquelles il a habitué son auditoire.

.°. La vingtième livraison des gravures et eaux-fortes des Maîtres anciens vient de paraître.

# ARCHÉOLOGIE

## Les fouilles d'Herculanum

Dans le discours prononcé par M. Waddington à la séance de distribution des récompenses aux Sociétés savantes des départements, le 23 avril, le ministre avait dit :

Les Italiens n'ont pas besoin comme nous de sortir de chez eux pour trouver des fouilles à faire, car ils sont sur la terre classique de l'antiquité. A eux aussi on pourrait demander des

supposition que, sous un courant de lave incandescente, vomie par le Vésuve, les objets en verre et les métaux ont pu rester intacts, comme ceux mis au jour dans les premières fouilles d'Herculanum.

Toutefois, le gouvernement, désireux de tout tenter pour s'assurer de l'opportunité qu'il y aurait à reprendre les travaux, fit l'acquisition, en 1868, d'une surface de 2.628 mètres carrés, contiguë à la maison dite d'Argus, et décida d'y faire des recherches très-minutieuses pour établir le mode à suivre dans les fouilles. Depuis ce moment jusqu'à il y a peu de mois, on n'a pas cessé de travailler à Herculanum, mais avec des résultats bien différents de ceux auxquels on songeait généralement.

En approfondissant les excavations, on reconnut que la masse était traversée par des petites cheminées, remplies de matériaux provenant d'autres cheminées semblables, souterraines. Venait-on à toucher à peine à l'une d'elles, que les terres supérieures s'ébranlaient en faisant courir le plus grand danger aux édifices de la surface. Ces cheminées, qui sillonnent le terrain en tous sens, se réunissent sur certains points et s'entrecroisent ; elles ne sont séparées que par des piliers de mêmes matières qui soutiennent les voûtes, à l'instar de ce qui se voit dans les catacombes. Le fait ayant été constaté par des travaux nombreux, il sembla que si quelques objets restaient encore ensevelis à Herculanum, on pourrait les rechercher sous les piliers, là où la pioche des fouilleurs du dernier siècle n'avait pas pénétré.

Aussi deblaya-t-on plus de 30.500 mètres cubes de piliers ; mais la découverte de quelques fragments de bronze et d'argent, à l'aide desquels on put refaire un buste médiocre de Galba, fut une bien faible compensation pour les travaux si considérables exécutés. En outre, l'ébranlement souterrain mit deux maisons en péril, causa l'affaissement de la voie publique et d'une partie de jardin, bien qu'au-dessus des fouilles une couche de 14 mètres de hauteur n'eût pas été touchée. Des eaux qui depuis longtemps s'infiltrent et ne s'absorbent plus régulièrement dans les lits inférieurs, parce qu'elles pénètrent dans les vides, se sont créé peu à peu des débouchés en désagrégeant les cendres et les sables sur lesquels reposent les terres arables et les habitations actuelles; c'est pourquoi on fut contraint d'abandonner les travaux il y a peu de mois, sans espoir de pouvoir les reprendre avec plus de succès. Les recherches déjà faites et l'étude des documents ont appris que les anciennes fouilles du quartier de cavalerie de Portici avaient été poussées jusqu'à Torre del Greco, et qu'à partir du rivage elles s'étaient étendues jusqu'au delà de la Madone de Pugliano, sur les versants du Vésuve.

Il ne restait donc plus qu'à faire connaître au monde savant ce que nos prédécesseurs avaient accompli, en publiant sur les fouilles les documents officiels qui se trouvent en divers lieux. J'espère que le travail dont je m'occupe une fois achevé, je pourrai communiquer, comme je l'ai déjà fait pour Pompéi, l'histoire des découvertes d'Herculanum, dont l'importance pour déterminer la provenance de nos remarquables monuments est hors de doute.

Dans quelle mesure cet exposé suffira-t-il à dissiper l'erreur de ceux qui voudraient voir reprendre sur une grande échelle les fouilles d'Herculanum? C'est ce que vous pourrez voir en publiant cette lettre dans votre estimable journal.

FIORELLI.

## Fouilles à Rome

Les journaux italiens nous donnent des détails intéressants sur les découvertes archéologiques qui ont été faites à Rome dans la seconde quinzaine de mars et la première quinzaine d'avril. A l'Esquilin, près de l'église Saint-Antoine, on a trouvé huit fragments de table en bronze donnant une partie du texte en grec et en latin des décrets rendus par des consuls, en l'honneur du légat *Avidus Quietus*.

Près de l'église Saint-Eusèbe, entre les parois d'un sépulcre du sixième ou du septième siècle de Rome, on a recueilli un fragment de peinture murale représentant des faits guerriers de l'histoire romaine. Quelques-unes des figures sont accompagnées de noms, parmi lesquels on distingue ceux de Marcus Fiannus et Quintus Fabius. Dans les jardins Lamiani, les ouvriers ont mis à jour une paroi longue de 22 mètres, ornée de fresques représentant des scènes de jardin.

Les parties principales de ces fresques ont été heureusement détachées et transportées sur la toile. Près des rues Manzoni et de la Porte-Majeure on a exploré quelques chambres d'un édifice privé, dont le pavage était partie en mosaïque blanche et noire, partie en briques. Une de ces chambres contenait deux jolies statuettes de Vénus en marbre de Paros.

Au Macao, la principale découverte a été faite sur l'emplacement du monte della Giustizia. On a trouvé là un oratoire chrétien du cinquième siècle, dont l'abside est ornée de peintures représentant le Sauveur entouré par les apôtres.

Les travaux qu'on exécute pour le prolongement de la rue Nationale, bien que les fouilles se soient limitées à la partie traversant les Thermes de Constantin, ont amené la découverte des objets suivants :

Une vasque en marbre, ayant des anses remarquables, et mesurant 90 centimètres de diamètre ; une tête, grandeur naturelle, qui semble être le portrait d'un orateur grec; une statue représentant Mars ; un hermès un peu plus grand que nature, représentant Bacchus adolescent.

Près de la villa Aldobrandini, on a mis à jour une statue de grandeur naturelle, représentant un philosophe grec marchant en portant le pied gauche en avant ; une colonne de brèche coralino entière, ayant 4 mètres de longueur ; 1.200 pièces de monnaie des quatrième et cinquième siècles, un anneau d'or

avec ornement en graphites, un bloc de quartz transparent, mesurant 10 centimètres cubes, des assiettes de faïence, des verres et des ampoules en verre du seizième siècle.

Au cimetière du Campo Verano, en creusant dans la partie la plus élevée du campo, pour construire les fondations de nouvelles sépultures, on a trouvé environ 150 inscriptions ou fragments d'inscriptions sépulcrales chrétiennes, un devant de sarcophage représentant l'Adoration des Mages, et un autre représentant la Fuite des Hébreux en Egypte.

Au centre de l'emplacement appelé le Pincetto, on a retrouvé le pavage d'une voie consulaire, près de laquelle on a recueilli une grande partie de la stipe sacrée d'un sanctuaire inconnu. Cette stipe comprend environ 200 sculptures votives, un æs grave très-rare et 10 petites statuettes de divinités en bronze.

---

## CORRESPONDANCE DE BELGIQUE

—

17ᵉ *Exposition annuelle de la Société des aquarellistes.*

(Voir la précédente *Chronique.*)

Le contingent belge témoigne d'une aptitude universelle à l'aquarelle. Sauf quelques méthodistes, natures froides et rebelles, presque tous les peintres à l'eau de la Société manient en maîtres les délicats procédés de cet art, si parfaitement artiste. Ce sont généralement des qualités de puissance et de vigueur, des harmonies soutenues, une verve tempérée, un réalisme sain et pittoresque, plutôt que l'intrépidité et la volatilité françaises, la précision anglaise et le dogmatisme allemand. Au premier rang il faut citer le mariniste Clays, — un peu tapoté cette année, — le faïencier De Mol, un coloriste blond et moelleux, les paysages Spadois de M. Beeckman, un *Chantre de paroisse*, de M. Hennebicq, dans des tons cuir de Cordoue brûlés, les petits saltimbanques de M. Kathelin, les impressions de M. Puttaert, les lumineuses études au grand air de M. Uytterschaut, une *Vue de Prague*, de M. Stroobant, les *Danses orientales*, de M. Eugène Verdyen, une très importante aquarelle de M. Ligny (*Temple de la Sibylle, à Tivoli*), deux délicieuses fillettes de M. Mellery, d'un sentiment tout intime, des paysages de M. Becker, une tête de femme admirablement modelée de M. Cluysenaer et trois délicieux sujets de M. Madou, l'octogénaire, qui n'a jamais été plus jeune. Mais le succès le plus vif a été, à mon avis, pour MM. Hubert, Hermans, Huberti et Pecquereau.

Les lecteurs de la *Gazette* n'auront pas oublié les fins croquis du premier de ces artistes, ses petits soldats d'une tournure si décidée, ses silhouettes de chevaux si bien lancés. L'une de ses aquarelles représente le *Saut d'une haie*; le saut eût paru périlleux pour tout autre que M. Hubert; mais les deux jockeys l'exécutent si aisément qu'on ne sait ce qu'il faut admirer le plus, des cavaliers qui le font ou de l'artiste qui le leur fait faire. Le vent enfle la jaquette des deux hommes, dans le dos, et ils passent, rapides

comme l'éclair. On ne voit que leurs épaules voûtées, leurs reins cambrés, un bout d'oreille rouge sous leur casquette, et les sabots des chevaux en l'air. Quand la poussière a cessé de vous aveugler, vous vous apercevez que l'un des jockeys vient de franchir l'obstacle et que l'autre s'apprête à le franchir. Pas de têtes : on ne voit que des dos et deux croupes, et toute la scène y est — la foule qui claque des mains et hurle, les nuées de petites pierres enlevées par les sabots des chevaux, les municipaux, les parieurs, et la plaine crayeuse qui tourne en rond.

C'est, je crois, l'aquarelle la plus originalement à sensation du Salon.

Celle de M. Hermans a le bouquet des plus délicats croquis parisiens. Une dame arrose les fleurs de son balcon, lorgnée par le vis-à-vis. Il y a de quoi : on n'est pas plus potelée ni plus appétissante. Un ourlet rose dessine le contour des bras et la bouche luit dans les joues, commé un fruit écarlate. Oh! la jolie mondaine! et l'on pense à Stevens. Cette aube s'est levée en robe rose-thé, et le mariage est coquet entre la blonde chair et l'étoffe pailleuse.

Quant à M. Huberti, on ne l'a pas appelé trop sottement le Corot belge; il a, du vieux maître français, la candeur et l'idyllique rêverie. Comme il était argentin, il est doré, et le vent souffle derrière les feuillages avec une petite bouche ronde, continuellement. Science qui paraît naturelle, art exquis, douceur de poète et d'homme bon, son paysage va du ciel gris, voilé par la mélancolie des nuages, aux pâles et vaporeux azurs des beaux matins de printemps : c'est le printemps sorti des brumes de Corot, et habillé du vert des avrils.

Enfin, pour finir cette revue prise sur le vif le plus que j'ai pu, M. Pecquereau a des taches d'un vert doux et puissant. Des égratignures de lumière rayent le miroir de ses eaux dormantes, au fond desquelles se brouille la réflexion des rives. De tous les aquarellistes belges, M. Pecquereau est peut-être celui qui possède le mieux la note humide, transparente, emperlée, de cet art à l'eau. Une brume légère semble toujours distiller, sur ses paysages, les rosées. Par moment, on sent, aux colorations plus intenses, aux pesanteurs d'une atmosphère plus noyée, que la rosée se changera en pluie, et l'on songe aux villes flamandes, aux toits moussus, à l'éternelle mélancolie des canaux.

CAMILLE LEMONNIER.

---

## DIRECTION DES MUSÉES NATIONAUX

—

*LISTES des Monuments et Objets d'art donnés ou acquis pendant les années 1874 et 1875, dressées dans chaque Conservation.*

### Conservation des Peintures, des Dessins et de la Chalcographie.

#### DESSINS

1º DONS ET LEGS. (*Suite.*)

Mars 1875.

Maîtres divers. — *Pour mémoire*, 97 miniatures et émaux compris dans le département de la Renaissance. — Légués par Mᵐᵉ veuve Lenoir.

Décembre 1874.

HENRI REGNAULT. — Portrait de J. Biot. — Don de M. Victor Regnault, membre de l'Institut, père de l'artiste.

Mai 1875.

MILLET. — Quinze dessins parmi lesquels on remarque : un Bêcheur se reposant ; — un Faucheur ; — Moissonneuse endormie ; — Bergère tricotant ; — Église de village, environs de Vichy. — Dons de la direction des Beaux-Arts, après la vente de l'artiste.

PUGET. — Trois bustes décoratifs. — Don du marquis de Valori.

Juillet 1875.

HENRI REGNAULT. — Cent sept dessins parmi lesquels on remarque : Véturie aux pieds de Coriolan (esquisse du tableau qui obtint le 1er accessit au concours pour le prix de Rome de 1862) ; — Thétis apportant les armes à Achille (esquisse du tableau qui obtint le prix de Rome au concours de 1866) ; — Achille étendu sur le corps de Patrocle (étude pour le tableau : Thétis apportant des armes à Achille) ; — Automédon (étude pour le tableau : Automédon domptant les chevaux d'Achille ; envoi de Rome 1re année) ; — Darius précipité de son char ; — Mise au tombeau ; — Arabe debout ; — Maure à cheval ; — Vue du château d'Arques ; — Église de Tourville ; — Pâturage normand ; — Nombreuses études d'animaux. — Don de M. Victor Regnault, membre de l'Institut, père de l'artiste.

Décembre 1875.

Mme JACQUOTOT. — Deux peintures sur porcelaine, d'après Raphaël, et un portrait dessiné. — Légué par M. Comairas.

Novembre 1875.

PAUL DELAROCHE. — Cinq études à la mine de plomb. — Légué par M. Jauvin d'Attainville.

EUGÈNE LAMI. — Six études à l'aquarelle. — Légué par M. Jauvin d'Attainville.

JOSEPH CARRIER. — Trois miniatures. — Légué par Mme veuve Carrier.

CHALCOGRAPHIE

ACQUISITIONS — COMMANDES

11 avril 1874.

VAN LOO. — Marie Leczinska, gravé par Lalauze.

2 novembre 1874.

VAN LOO. — Halte de chasse, gravé par Hédouin (commande de 1865).

RIBERA. — Christ mort, gravé par Masson (commande de 1874).

LÉONARD DE VINCI. — La Vierge, l'Enfant Jésus, et un donateur, gravé par Bridoux (commande de 1867).

RUBENS. — Marie de Médicis, gravé par Flameng (commande de 1870).

GIORGIONE. — La sainte Famille et saint Sébastien, gravé par de Marc (commande de 1861).

Commandes de 1875.

VAN DYCK. — Charles Ier, roi d'Angleterre, gravé par Desvachez.

HALS. — Portrait de Descartes, gravé par Huot.

DAVID. — Mme Récamier, gravé par Jacquet.

HÉBERT. — Les Cervarolles, gravé par Levasseur.

PAUL VÉRONÈSE. — La Vierge, l'Enfant Jésus, sainte Catherine, saint Benoît et saint Georges, gravé par Didier.

VAN OSTADE. — Le Maître d'École, gravé par H. Lefort.

(A continuer.)

## BIBLIOGRAPHIE

Le dixième et dernier volume de l'*Histoire de la Peinture flamande*, par M. Alfred Michiels, vient de paraître à la librairie Lacroix. Dans ce tome de 600 pages, l'auteur achève d'abord de nous faire connaître les artistes des Pays-Bas pour lesquels la France devint une seconde patrie, la famille Van Loo, par exemple, sur laquelle il nous donne les plus amples renseignements. Vient ensuite un travail important et presque inattendu : c'est l'histoire d'une école française en Belgique. Du vivant même de Rubens, il y eut un artiste liégeois qui s'éprit de Simon Vouet et adopta sa manière ; d'autres artistes des provinces wallonnes suivirent la même route, et prirent infatigablement pour modèles Lebrun, Mignard et Lesueur. Cette imitation ne dura pas moins de deux siècles ; et, comme elle ne fut pas variable, capricieuse, mélangée d'autres influences, on peut dire que l'école française eut en Belgique une véritable annexe, pendant cet espace de temps considérable. M. Michiels ne lui a pas consacré moins de sept chapitres.

Il aborde ensuite une époque très-peu connue de l'art flamand, le dix-huitième siècle, où s'accumulent tous les signes maladifs des temps de décadence. L'histoire, au milieu de cette décrépitude, devient une sorte de clinique; mais, pour un esprit observateur, qui cherche les causes et les effets, les lois et les conséquences, l'examen d'un dépérissement et d'une agonie ne laisse pas d'avoir son intérêt ; la science y trouve de précieux renseignements, car il importe de connaître les agents de ruine comme les sources de force et de prospérité. Le déclin de l'art flamand, étudié ainsi, nous montre le système de décomposition qui ruine peu à peu les beaux-arts et finit par les anéantir, si des chances heureuses, si des crises et des principes salutaires ne viennent leur rendre la vigueur.

Cette métamorphose *in extremis* eut lieu dans l'école flamande. A la fin du dix-huitième siècle, au début de notre époque, plusieurs circonstances préparèrent en Belgique le mouvement de régénération, qui s'accentua d'une manière plus vive en 1830 et produisit en ce moment ses derniers effets, grâce à un retour judicieux aux traditions nationales. Le livre de M. Michiels renseigne complétement le lecteur sur ces diverses phases. Tous les amateurs et critiques lui sauront gré de n'avoir

pas perdu courage, d'avoir terminé ce grand travail, où abondent les faits nouveaux, les recherches curieuses, les biographies intéressantes, les idées générales et les découvertes de tout genre.

Charles Clément. — *Artistes anciens et modernes.* Paris, Didier, 1876, in-12.

En publiant en volume un certain nombre d'études qui ont vu le jour depuis une dizaine d'années dans le *Journal des Débats*, M. Ch. Clément s'est conformé à un usage qui est excellent. Les journaux politiques, par leur nature éphémère, sont appelés à disparaître, et les articles relatifs aux lettres et aux arts qu'ils renferment courraient le risque d'avoir le même sort si leurs auteurs ne prenaient le soin de recueillir leurs travaux et de les réunir sous forme de livre. Dans le volume que nous annonçons, M. Clément touche à toutes les questions qui, dans ces dernières années, ont occupé l'attention des artistes; il rend compte des ouvrages importants sur l'art ou sur l'esthétique qui ont été publiés, il retrace avec exactitude la vie des peintres ou des sculpteurs que nous avons perdus, et si ce volume, comme tous les volumes du même genre, n'offre pas le caractère propre à un livre longuement travaillé, il se rapproche du livre par la conformité des vues et par l'unité de la doctrine.

G. D.

## Salon de 1876

Le *Moniteur Universel*, 5 mai. — Le *Siècle*, 6 mai. — Le *Journal Officiel*, 5, 7 mai. — Le *Constitutionnel*, 5, 8, 11 mai. — La *France*, 5, 6, 8, 9, 10 mai. — Le *Journal des Débats*, 3, 6, 9 mai. — Le *Paris-Journal*, 10, 12 mai. — Le *XIXᵉ Siècle*, 4, 6, 8, 10, 11 mai. — L'*Indépendance Belge* (signé Ariste), 8 mai. — *Zigzags à la plume à travers l'Art*, nᵒˢ 1 et 2, publication nouvelle dirigée par M. Esnest Chesneau. — Le *Bien Public*, 6 mai. — Le *Charivari*, 5, 9 mai. — L'*Evénement*, 11 mai. — Le *Figaro*, 8 mai. — Le *Français*, 6, 11 mai. — Le *Grelot*, 7 mai. — L'*Opinion Nationale*, 8, 12 mai. — Le *Rappel*, 6, 10 mai.

*Revue des documents historiques*, par M. Et. Chararay, nᵒˢ 34 et 35 : Joseph et Carle Vernet.

La *Revue Critique* d'histoire et de littérature : Les antiquités moabites du musée de Berlin, par M. Ch. Clermont-Ganneau (reproduit dans le *XIXᵉ siècle* du 5 mai).

Le *Monde*, 5 mai : La dentelle, par M. Ed. Didron.

*Bulletin de l'Union Centrale*, avril : Bijoux et Joyaux, par M. Lucien Falize.

*Revue politique et littéraire*, nᵒ 45 : La sculpture égyptienne, d'après M. Emile Soldi; par M. Ch. Bigot.

*Indépendance Belge*, 9 mai : Exposition d'aquarelles à Bruxelles.

*The Times*, 26 mai : L'exposition internationale annuelle de peinture au South Kensington Museum.

*Journal de la Jeunesse*, 180ᵉ livraison. — Texte, par Léon Cahun, Louis Rousselet, Mᵐᵉˢ de Witt et Aunt Mary

Bureaux à la librairie Hachette, boulevard Saint-Germain, nᵒ 79, à Paris.

## VENTES PROCHAINES

### Tableaux anciens

Les tableaux anciens formant la collection de feu M. Bonnardeaux-Henkart, amateur belge, seront par suite de son décès vendus à l'Hôtel Drouot, salle nᵒ 1, le mercredi 17 mai courant. Parmi ces tableaux, il s'en trouve un certain nombre de remarquables. Nous citerons les plus importants : les *Noces de Cana*, par Franck; *Gibier et légumes*, par Fyt; un beau portrait d'homme, par van der Helst; un beau Jordaens : *Jupiter surpris par Junon*; une grisaille de Lambert-Lombard : *Décollation d'un saint*; un très-beau paysage de J. Loten; l'*Adoration des bergers*, de J.-J. van Opstal, signé et daté 1707; le portrait du comte de Roquefeuil, par H. Rigaud, et deux magnifiques panneaux à sujets religieux de l'école de Roger van der Weyden; une *Chasse au cerf*, de F. Snyders.

Exposition le mardi 16 mai. Mᵉ Charles Pillet, commissaire-priseur; M. Féral, expert.

### Tableaux anciens et modernes

M. Huot-Fragonard, qui appartient à la famille des illustres peintres du même nom, met aujourd'hui en vente un certain nombre d'œuvres de Honoré, Théophile et Alexandre Fragonard. Voici d'abord son propre portrait par Honoré Fragonard, fin et harmonieux, d'un ton vaporeux et doré; puis celui de Marguerite Gérard, sa belle-sœur et son élève; la *Surprise*, la *Correction*, le *Torrent*, le *Moulin*, du même, etc.; le *Rideau et la glace*, par Théophile, œuvres gravées, ainsi que des scènes du *Bourgeois gentilhomme* et du *Joueur; la Fontaine des amours*, etc., et quelques beaux dessins.

A cette collection on ajoute celle de M. X., on y rencontre, en première ligne : un gracieux et très-beau portrait de la comtesse de Flesselle, par Nattier, sous la figure allégorique d'une Source, œuvre capitale; une œuvre également capitale de Louis David, le portrait de Barrère, président de la Convention, et qui a joué un rôle important dans les événements de cette époque; deux charmants Boilly : l'*Amour électrique* et *Scène d'intérieur;* un paysage de H. Fragonard, deux autres d'Antonissen, une belle allégorie de la Paix par Diepenbeeck, un portrait de van der Helst, les *Deux chaumières* et le *Passage du gué*, de Georges Michel, belles et vigoureuses toiles citées dans la biographie du peintre; des compositions de Mollyn, Miel, Carle de Moor, van Gor[?], Joseph Vernet; le *Cours d'eau*, de Ph. Wouverman, très-bien conservé, etc.

Ces deux collections seront vendues Hôtel Drouot, salle 1, les vendredi 19 et samedi 20 mai, après exposition publique le jeudi 18, par les soins de MM. Charles Pillet et Féral.

## Héliogravure Amand-Durand
# EAUX - FORTES
### ET GRAVURES

Tirées des collections les plus célèbres et publiées avec le concours de **M. Édouard Lièvre;** notes de **M. Georges Duplessis,** bibliothécaire au département des Estampes à la Bibliothèque nationale.

Prix de la livraison de **DIX** planches : 40 francs.

Les vingt premières livraisons sont en vente au bureau de la *Gazette des Beaux-Arts,* 3, rue Laffitte.

# OBJETS D'ART, DE CURIOSITÉ
## ET D'AMEUBLEMENT

Sculptures en marbre et en terre cuite, beaux émaux cloisonnés de la Chine, bijoux, miniatures, groupes et figurines en porcelaine de Saxe, faïences et porcelaines diverses, bronzes d'art et d'ameublement ; cabinet incrusté du Cambodge, Contadore, meubles chinois en bois sculptés et autres en bois de palissandre, sièges couverts en drap et en étoffes de soie, beaux meubles de salle à manger, tentures diverses, beaux rideaux en drap brodé.

Appartenant à M<sup>me</sup> X.

VENTE, HOTEL DROUOT, SALLE N° 6,

Le lundi 15 mai 1876, à 2 heures.

Par le ministère de M<sup>e</sup> Charles Pillet, commissaire-priseur, r. de la Grange-Batelière, 10,

Assisté de **M. Charles Mannheim,** expert, rue Saint-Georges, 7,

CHEZ LESQUELS SE TROUVE LE CATALOGUE

*Exposition publique,* le dimanche 14 mai 1876, de 1 heure à 5 heures.

---

### VENTE
# D'UNE BELLE COLLECTION D'ESTAMPES
De l'École Française du XVIII<sup>e</sup> siècle.

*Pièces imprimées en noir et en couleur,* par ou d'après : *Beaudouin. Boucher, Chardin, Fragonard, Freudeberg, Greuze, Lancret, Lawreince, Moreau, St-Aubin, Watteau, Debucourt, Janinet, etc.*

HOTEL DROUOT, SALLE N° 4,

Les lundi 15, et mardi 16 mai 1876, à 1 h. 1⁄2.

M<sup>e</sup> MAURICE DELESTRE, commissaire-priseur, successeur de **M. Delbergue-Cormont,** rue Drouot, 23 ;

Assisté de **MM. Danlos fils et Delisle,** marchands d'estampes, Quai Malaquais, 15.

CHEZ LESQUELS SE DISTRIBUE LE CATALOGUE

*Exposition,* le dimanche 14 mai 1876, de 2 à 5 heures.

# TABLEAUX ANCIENS
*Principalement des écoles*
## FLAMANDE ET HOLLANDAISE
FORMANT LA COLLECTION
De feu M. Bonnardeaux-Henkart de Bouillon (Belgique).

VENTE, HOTEL DROUOT, SALLE N° 1,

Le mercredi 17 mai 1876, à 2 heures

M<sup>e</sup> **Charles Pillet,** commissaire-priseur, rue de la Grange-Batelière, 10,

Assisté de **M. Féral,** peintre-expert, faubourg Montmartre, 54.

CHEZ LESQUELS SE TROUVE LE CATALOGUE

*Exposition publique :* le mardi 16 mai 1876 de 1 h. à 5 heures.

---

## BIBLIOTHÈQUE
DE FEU
# M. LÉOPOLD PANNIER
Archiviste-Paléographe, attaché au cabinet des manuscrits de la Bibliothèque Nationale.

VENTE, RUE DES BONS-ENFANTS, 28,

Le lundi 15 mai 1876 et les 5 jours suivants à 7 heures du soir.

Par le ministère de M<sup>e</sup> Maurice Delestre, commissaire-priseur, successeur de M<sup>e</sup> DELBERGUE-CORMONT, 23, rue Drouot;

Assisté de **M. Champion,** expert, 15, quai Malaquais.

CHEZ LESQUELS SE TROUVE LE CATALOGUE

---

## VENTE DHIOS
EXPERT
# TABLEAUX
*ANCIENS*
De maîtres italiens, espagnols, flamands et hollandais.

RÉUNION DE
## BEAUX PORTRAITS DU XVI<sup>e</sup> SIÈCLE
HOTEL DROUOT, SALLE N° 8,

Les jeudi 18 & samedi 20 mai 1876, à 2 h.

| M<sup>e</sup> **Charles Pillet,** | M<sup>e</sup> **Escribe,** |
|---|---|
| COMMISSAIRE - PRISEUR, | SON CONFRÈRE, |
| 10, r. Grange-Batelière. | 6, rue de Hanovre ; |

CHEZ LESQUELS SE TROUVE LE CATALOGUE.

*EXPOSITIONS :*

| 1<sup>re</sup> VACATION : | 2<sup>e</sup> VACATION : |
|---|---|
| *Particul.,* mardi 16, | *Publique,* |
| *Publ.,* mercredi 17 ; | le vendredi 19 mai, |

# LIVRES SUR LES ARTS

*Principalement sur l'Architecture.*

VENTE, HOTEL DROUOT, SALLE N° 9,

Le samedi 20 mai 1876, à 2 heures précises.

M⁰ **Maurice Delestre**, commissaire-priseur, successeur de M. DELBERGUE-CORMONT, rue Drouot, 23;

Assisté de **M. Labitte**, expert, 4, rue de Lille.

CHEZ LESQUELS SE DISTRIBUE LE CATALOGUE.

---

**Successions GONELLE**

—

VENTE

en vertu de jugement rendu par le Tribunal civil de 1ʳᵉ instance de Marseille,

D'UN TRÈS-REMARQUABLE

# CHRIST

### EN BRONZE

DE GRANDEUR NATURELLE

ATTRIBUÉ A

## BENVENUTO CELLINI

Placé depuis plusieurs années dans la Chapelle de l'École des Beaux-Arts

et antérieurement à l'

### EXPOSITION UNIVERSELLE

de 1867, à Paris, dans la section des

### États Pontificaux

HOTEL DROUOT, SALLE N° 4,

Le vendredi 2 juin 1876, à 5 heures précises

M⁰ **Baudry**, commissaire-priseur, à Paris, rue Neuve-des-Petits-Champs, 50;

**MM. Dhios & George**, experts, 33, rue Le Peletier.

CHEZ LESQUELS SE DÉLIVRE LA NOTICE

*EXPOSITIONS :*

| *Particulière :* | *Publique :* |
|---|---|
| le jeudi 1 Juin; | le jour de la vente, |

De 1 h. à 5 heures.

---

# AUX VIEUX GOBELINS

TAPISSERIES ANCIENNES, RÉPARATION. 27, Rue Laffitte.

---

**Grande vente à Londres**

de la superbe collection de

# MANUSCRITS SUR VÉLIN

LA PLUPART AVEC MINIATURES

Provenant du cabinet de M. ***

—

La vente de cette collection extrêmement précieuse aura lieu les 7, 8, 9 et 10 juin prochain, à Londres, chez MM. Sotheby, Wilkinson et Hodge, Wellington street, 13.

Ce cabinet, formé par un amateur connu, comprend un choix des plus beaux manuscrits avec miniatures, du moyen âge et de l'époque de la renaissance, principalement des écoles de Bruges, de Souabe, de Touraine, de Berry, d'Italie, d'Espagne et d'Angleterre : on y remarque une série unique de gravures sur bois de l'Apocalypse, exécutée par un artiste russe : un Evangéliaire du Xᵉ siècle, monument précieux de l'art allemand, orné d'un grand nombre de peintures, de la plus belle conservation ; une Bible historiée, faite en France, en 4 vol. in-folio, avec 197 miniatures ; une autre Bible en allemand, aussi remarquable, avec 146 miniatures ; le mscr. probablement original du Thewerdanck, sur vélin, avec 118 dessins à la plume; les Heures de Philippe de Commmnes; les Heures de Habert, du Berry, et un nombre considérable de livres de prière, psautiers, missels et livres de liturgie, remarquables sous différents points de vue d'art et d'archéologie.

A côté de ces merveilles de l'art en Europe, on remarque encore les nombreux et magnifiques manuscrits avec peintures de provenance perse, arabe et d'autres centres de l'Asie, principalement le Shah-Nameh, avec 67 peintures ; un Koran du XVIᵉ siècle, ayant appartenu au Trésor des rois de Delhi ; des manuscrits sur bois de palmier ; d'autres gravés sur cuivre ou tracés sur étoffe, et divers curieux spécimens de l'art calligraphique des peuples de l'Orient. — Enfin quelques manuscrits sur papier, d'un grand intérêt littéraire et historique, et un recueil important de lettres autographes, en plusieurs volumes in-folio.

Le catalogue est en distribution chez les principaux libraires de Paris.

---

DIRECTION DE VENTES PUBLIQUES

## FRÉDÉRIC REITLINGER

EXPERT EN TABLEAUX MODERNES

*1, rue de Navarin.*

---

Paris. — Imp., F. Debons et Cⁱᵉ, rue du Croissant, 16.     *Le Rédacteur en chef, gérant :* LOUIS GONSE.

Nº 21. — 1876.          BUREAUX, 3, RUE LAFFITTE.          20 mai.

LA

# CHRONIQUE DES ARTS

## ET DE LA CURIOSITÉ

### SUPPLÉMENT A LA *GAZETTE DES BEAUX-ARTS*

PARAISSANT LE SAMEDI MATIN

*Les abonnés à une année entière de la* Gazette des Beaux-Arts *reçoivent gratuitement*
*la* Chronique des Arts et de la Curiosité.

PARIS ET DÉPARTEMENTS :

Un an. . . . . . . . . . . 12 fr.     |     Six mois. . . . . . . . . . 8 fr.

## MOUVEMENT DES ARTS

### Collection Liebermann

Vente des 8 et 9 mai 1876.

Mᵉ Charles Pillet, comm.-priseur ; M.Durand-Ruel, expert (avec le concours de M. Francis Petit).

*Achenbach* (A.). — Le Torrent, 7.800 fr. — Id. Paysage, le moulin à eau, 2.800. — Id. Marine, après le naufrage, 1.420.

*Achenbach* (O.). — Une rue de Naples, 10.200 fr. — Id. Vue de Naples, 1.100.

*Dell'acqua.* — Femme d'Orient, 1.000 fr.

*Bakker Korft.* — Une demande indiscrète, 2.500.

*Boldini.* — Le Départ pour la promenade en gondole à Venise, 6.000 fr.

*Breton* (J.). — Faneuses, 17.000 fr.

*Calame.* — Ruines d'un temple en Italie, 1.840. — Id. Vue de Suisse, 1.600.

*Choplin.* — Jeune fille au bain, 2.150 fr.

*Comte.* — Henri III et le duc de Guise à Blois, 3.400 fr.

*Corot.* — Paysage au printemps, 2.205 fr.

*Daubigny.* — Paysage, environs d'Anvers, 5.850. — Id. Le Cours de la Marne, 3.420.

*Decamps.* — Armée en marche, 7.050 fr.

*De Dreux* (A.). — Portrait équestre du duc d'Orléans, 1.320 fr.

*Delacroix.* — Chasse aux lions, 19.300 fr. — Id. La Mort d'Hassan, 7.100.

*Diaz.* — Intérieur de forêt, 7.520 fr.

*Dupré* (J.). — Intérieur de forêt, 8.500 fr. — Id. Groupe de grands arbres, près d'une mare, 3.320.

*Fichel.* — Une salle de lecture à la Bibliothèque, 2.150 fr.

*Fromentin.* — Caravane traversant un gué, 26.500 fr. — Id. La Halte, 6.000.

*Gallait.* — Art et Liberté, 9.500 fr.

*Gérôme.* — Un Gladiateur, 5.900 fr.

*De Groux.* — Pauvres gens, 1.010 fr.

*Heilbuth.* — L'Absolution du péché véniel,

10.500 fr. — Id. Bergère de la campagne de Rome 1.850 fr.

*Hoguet.* — Vue de Paris, 1.350 fr.

*Isabey* (E.). La défense d'un château, 7.200 fr — Id. Port sur la côte de Bretagne, 2.450.

*Jacque* (Ch.). — Intérieur d'un poulailler, 2.200.

*Joris.* — Scène de mœurs espagnoles, 2.500 fr.

*Knaus.* — Joueur d'orgue, 26.000 fr.

*Le Poitevin* (E.).— Moulin hollandais, 400 fr.

*Leys.* — Un vieux bouquiniste allemand, 4.820.

*Madou.* — Un vieux galant, 3.500 fr.

*Makart.* — Jeune fille au piano, 2.550 fr.

*Meissonier.*— En attendant une audience, 27,300. — Id. Blanchisseuses à Antibes, 21.000.

*Michael* (Max). — Un moine peintre, 1.800 fr.

*Muller* (Ch.-L.). — Femme juive mauresque, 2.550 fr.

*Munthe.* — L'Hiver, 2.000 fr. — Id. Neige en forêt, 3.100.

*Pasini.* — Un marché au Caire, 3.550 fr. — Id. Une ville d'Orient, 2.400.

*Pettenkofen.* — Le Baiser par-dessus la haie, 4.000 fr. — Id. Petite fille slave, 2.000.

*Richet* (L.). — Paysage, 800 fr.

*Rico.* — La Seine à Poissy, 2.750 fr.

*Robert-Fleury.* — Charles-Quint, 2.850.

*Rousseau* (Th.). — Paysage, 28.000 fr. — Id. Chemin dans une forêt, 4.650 fr.

*Rousseau* (Ph.). — Nature morte, 2.100 fr.

*Roybet.*— Une Sortie, 6.000 fr.— Id. L'Arrivée à l'audience, 4.550 fr.

*Saint Jean.* — Nature morte : l'office, 12.950 fr.

*Schleich.* — Troupeau passant un gué, 1.380 fr.

*Schreyer.*— Maréchal ferrant, 6.820 fr. — Id. La Halte, scène hongroise, 8.560. — Id. Cavalier en vedette, 1.350.

*Swertschkow.* — Attelage russe, 4.800 fr.

*Trayer.* — Travailleuses bretonnes, 2.655 fr.

*Troyon.* — Pâturage de Normandie, 35.200 fr.— Id. Le Retour, 6.350. — Id. Le Chemin du marché, 5.450. — Id. Deux vaches à l'étable, 2.200.

*Van Marcke.* — Vache dans une prairie, 1.600.

*Vautier.* — La rixe apaisée, 38.000 fr. — Id. Les enfants du peintre, 3.250.

*Verboeckhoven.* — Pâturage flamand, 4.000 fr.
*Vibert.* — Moine et contrebandier, 5.880 fr. —
Id. Le Couvent sous les armes, 11.600.
*Werner.* — Un soldat de l'armée du grand Frédéric, 2.000 fr.
*Ziem.* — Vue de Venise au coucher du soleil,
9.100 fr. — Id. Le Grand Canal en plein midi,
6.300. — Id. Paysage maritime, 1.100.
*Zuccoli.* — Enfants faisant des bulles de savon,
2.000 fr.
Cette vente a produit 546.985 fr.

—

### Collection de M. X...

TABLEAUX MODERNES

Vendus, le 11 mai, par M. Ch. Pillet, comm.-priseur, assisté de M. Durand-Ruel, expert.

*Baron.* — Moissonneuses buvant à la fontaine,
1.520 fr.
*Berchère.* — Halage sur une digue du lac Menzaleh (Basse-Egypte), 2.030 fr.
*Corot.*— Le Bois, 1.850 fr.
Id. —Le Matin, 1.530 fr.
Id. — Paysage avec figures, 1.190 fr.
*Decamps.* — Arabe en voyage, 6.600 fr.
*Delacroix* (E.). — Rebecca enlevée par le templier Bois-Guilbert, 20.000 fr. — Id. Le Tasse dans
la prison des fous, 12.500. — Id. Macbeth chez les
sorcières, 1.700. — Id. Hercule dompte et tue le
centaure, 1.850. — Id. Hercule vainqueur d'Hippolyte, 1.960. — Id. Episode du massacre de Scio,
3.650 fr.
*Diaz.* — Nymphe pleurant l'Amour, 6.105 fr.
*Français.* — Paysage italien, 1.220 fr. — Id.
Mars abrité sous de grands arbres, 1.120 fr.
*Isabey.* — Un laboratoire d'alchimiste, 6.100 fr.
—Id. Village de Pêcheurs, 2.750 fr.
*Jacque.* — Coq, poules et canards dans un poulailler, 1.660 fr.
*Millet.* — Retour des champs, 6.350 fr.
*Moreau* (G.). — Sapho, 1.420 fr.
*Ricard.* — Un seigneur vénitien, 1.400 fr. — Id.
Modestie, 1.180 fr.
*Roqueplan.* — Après la moisson, 985 fr.
*Rousseau* (Th.). — L'Automne, 6.000 fr.
*Troyon.* — Bœufs au labour, 29.600 fr. — Id. En
chemin pour le marché, 5.000. — Id. Le Gué,
13.350. — Id. Troupeau en marche, 8.050. — Id.
Mare bordée de saules, 1.340.
Total de la vente : 154.485 fr.

—

### Estampes du XVIIIe siècle

Vendues, les 15 et 16 mai, par MM. Maurice Delestre, Danlos et Delisle.

*Baudouin* (d'après P.-A.). — Le Carquois épuisé,
par N. de Launay, 221 fr. — Le Chemin de la
fortune, par Voyez major, 105. — Le Coucher
de la mariée, par Moreau et Simonet, 236. — La
même avec lettre, 140. — Le danger du tête-à-tête, par Simonet, 190.— L'Enlèvement nocturne,
par N. Ponce, 180. — Le Fruit de l'amour secret,
par Voyez, 86. — Le Lever, par Manard, 220. —
Le Matin, le Soir, la Nuit, trois pièces, par de
Ghendt, 173 fr.

*Boucher* (d'après). — Vénus sur les eaux, par
Levasseur, avant lettre, 98 fr. — Les Métamorphoses d'Ovide, par Lemire et Daran, 380 fr.
*Challe* (d'après). — La Défaite, par Maréchal,
80 fr. — Le repos interrompu et le Souvenir
agréable, 2 p. par Vidal, 72 fr.
*Chardin* (d'après). — L'Econome, par Ph. Le
Bas, 67 fr.
*Desrais* et *Leclerc* (d'après). — Galerie des modes, 520 fr.
*De Troy* (d'après). — Le Jeu de Pied-de-bœuf,
par Ch. Cochin, 131 fr.
*Drouais* (d'après). — Le comte d'Artois enfant,
par Beauvarlet, 145 fr.
*Dugome* (d'après). — Le Lever de la mariée,
par P. Trière, 162 fr.
*Eisen* (d'après). — Le Jour, la Nuit, 2 p. par
Patas, 122 fr.
*Fragonard* (d'après). — La Coquette fixée, par
J. Conché, 100 fr. — Le Contrat, par Blot, 99 fr.
— La Gimblette, par Bertony, 345 fr.
*Freudenberg* (d'après S.). — La Soirée d'hiver,
par Ingouf junior, 190 fr.
*Greuze* (d'après J.-B.). — La Cruche cassée, par
J. Massard, 145 fr. — Les premières leçons de
l'Amour, par Voyez, 105 fr.
Illustrations pour les Contes de La Fontaine,
d'après Boucher, Eisen, Lancret, Laurin, Le Clerc,
Le Mesle, Pater, Vleughels. 37 pièces, 292 fr.
*Lancret* (d'après N.). — Le petit chien, par de
Larmessin, 140 fr. — Mlle Camargo, par L. Cars,
150 fr.
*Lawreince* (d'après N.). — L'Assemblée au concert, par Dequevauviller, 250 fr. — L'Assemblée
au concert ; l'Assemblée au salon, par Dequevauviller, 2 p., 410 fr. — Le Billet doux ; Qu'en dit
l'abbé ? par N. de Launay, 2 p., 220 fr. — La Consolation de l'absence, id., 150 fr. — Le Directeur
des toilettes, par Voyez l'aîné, 499 fr. — Qu'en
dit l'abbé ? par N. de Launay, 400 fr. — Le Repentir tardif, par Le Vilain, 140 fr. — La Soubrette confidente, par G. Vidal, 240 fr. — Les
Soins mérités, par de Launay, 161 fr.
*Moreau* (d'après J.-M.). — L'Accord parfait, par
Helman, 350 fr. — Les Délices de la maternité,
id., 355 fr. — Le Lever, par Halbou, 405 fr. —
N'ayez pas peur, ma bonne amie, par Helman,
260 fr. — Oui et non, par N. Thomas, 435 fr. —
La Partie de whist, par J. Dambrun, 715 fr. —
Les Précautions, par P. A. Martini, 260 fr. — Le
Rendez-vous pour Marly, par C. Guttenberg, 435.
— Le Souper fin, par Helman, 650 fr. — Le Couronnement de Voltaire, par Gaucher, 260 fr. — La
Plaine des Sablons ; Revue passée par Louis XVI
des gardes-françaises et des gardes-suisses, 618.
— Portrait de la reine Marie-Antoinette, par Le
Mire, 505 fr. — Le Villageois entreprenant ; l'Escarpolette, 2 p. par Patas, 101 fr.
*Saint-Aubin.* — Au moins soyez discret, 120 fr.
— Jupiter et Léda, 700 fr. — Le Réfractaire amoureux, 85 fr.
*Saint-Aubin* (d'après A. de). — Le Bal paré ;
le Concert, 2 p. par Duclos, 315 fr. — La Promenade des remparts de Paris, 2 p. par Courtois,
285 fr.
*Debucourt.* — Almanach national, 170 fr. — Les
Deux baisers, 505. — La Promenade publique,
300. — Promenade dans la galerie du Palais-Royal, 300. — Promenade du jardin du Palais-

Royal, 480. — La Noce au château, 500. — Le Menuet de la mariée; la Noce au château, 2 p., 510 fr.

*Descourtis.* — La Foire de village, d'après Taunay, 190 fr. — Le Tambourin, id., 140.

*Huet* (d'après J.-B.). — L'Amant écouté; l'Eventail cassé, 2 p. par Bonnet, 120 fr. — L'heureux chat, id., 160.

*Janinet.* — Nina, d'après Hoin, 195 fr.

*Lawreince* (d'après N.). — L'Aveu difficile, par Janinet, 199 fr. — La Comparaison, id., 130.

*Rowlandson* (d'après J.). — Le Vaux-Hall, par R. Pollard, 300 fr.

Total de la vente : 30.670 fr.

## CONCOURS ET EXPOSITIONS

### Salon de 1876

Voici le chiffre des entrées du 1er mai au 18 inclus :

Entrées payantes : 84.522.
Entrées gratuites : 138.278.
Catalogues vendus : 45,922.

L'Exposition sera fermée temporairement les 26, 27 et 28 mai.

Les projets envoyés au concours pour l'édification des bâtiments destinés à l'**Exposition universelle** de 1878 viennent d'être placés à l'Ecole des beaux-arts : ils resteront exposés tous les jours jusqu'à lundi prochain inclusivement, de *midi à quatre heures.* Entrée par le quai Malaquais.

Ces projets sont au nombre d'une centaine.

L'Académie des beaux-arts (section d'architecture) a jugé, dernièrement, le concours du prix **Achille Leclère.** Le sujet du concours était : *Une villa dans le midi de la France, sur les bords de la Méditerranée.* Quarante-cinq concurrents étaient en présence.

Les prix ont été décernés aux nos 37, 35, 38, 17 et 26 ; savoir : 1.000 francs, M. Douillet ; mentions honorables : MM. Diet, Dauphin, Monduit et Saglio.

L'Académie rappelle que, conformément aux règlements, le programme de ce concours est publié chaque année, le 14 décembre.

**La Société de Saint-Jean** vient d'organiser rue de Lille, 19, à Paris, une exposition iconographique de la Sainte-Vierge. On peut visiter cette exposition tous les jours de neuf heures à cinq heures, jusqu'à la fin du mois. L'entrée est gratuite.

L'exposition rétrospective de **Reims** ouverte en ce moment est très-remarquable.

Le catalogue ne comprend pas moins de 2530 numéros d'objets d'art de toute nature. M. A. Darcel rendra compte dans la *Gazette* et dans la *Chronique* de cette exposition ainsi que de celle d'**Orléans.**

L'exposition de céramique de **Quimper** dont le but principal est de rechercher les produits sortis de l'ancienne manufacture de cette ville que l'on a le plus souvent jusqu'ici attribués à d'autres centres de fabrication, fera l'objet d'une étude de M. Champfleury.

## NOUVELLES

\*\*\* M. le ministre de l'instruction publique et des beaux-arts vient d'allouer, sur le crédit des monuments historiques de l'exercice 1876, une somme de 15.000 francs pour l'exécution d'une partie des travaux urgents de consolidation des restes du minaret de l'ancienne mosquée de Mansourah, à Tlemcen. Cet édifice, dont il n'existe malheureusement aujourd'hui qu'une seule face, offre un des exemples les plus rares de l'architecture arabe, et la conservation de ce précieux vestige intéresse au plus haut point l'histoire de l'art.

Les musulmans français seront très-reconnaissants de cet acte, qui prouve la sollicitude du gouvernement pour tous les sujets de la France, quelle que soit leur religion.

\*\*\* Une pièce assez curieuse figurait dans une vente à l'hôtel Drouot.

C'était le brevet par lequel Louis XVI accordait au peintre Jean-Baptiste Greuze une pension viagère de « quatre cent trente-sept livres dix sols. »

Ce brevet porte la date du 16 juillet 1792, et indique que la pension sus-indiquée est accordée à cet artiste sur la proposition de l'Assemblée nationale, et en récompense de son talent et de ses travaux comme peintre.

\*\*\* On vient de placer à l'Opéra un buste de Meyerbeer, œuvre de M. de Saint-Vidal. Ce buste n'a figuré à aucune exposition.

\*\*\* La souscription ouverte à Valenciennes pour le monument funéraire de Carpeaux et l'exécution en marbre de sa statue de Watteau, s'élève actuellement à 13.718 francs.

\*\*\* Le célèbre portrait de la duchesse de Devonshire, par Gainsborough, un des maîtres de l'école anglaise, vient d'être adjugé à un marchand de tableaux de Londres, M. Agnew, au prix de 10.000 guinées (265.125 francs) non compris les frais de vente. C'est le prix le plus élevé qui ait jamais été payé pour une peinture soumise aux enchères à la salle Christie. En mai 1873, une toile de Gainsborough, *les Deux Sœurs*, avait été adjugée pour 6.000 guinées (173.250 francs).

\*\*\* On annonce la mort du sculpteur Thomas Earl, élève de Francis Chantrey ; il est l'auteur de la statue de Georges IV qui se trouve à Trafalgar Square, à Londres.

## DIRECTION DES MUSÉES NATIONAUX

LISTES des Monuments et Objets d'art donnés ou acquis pendant les années 1874 et 1875, dressées dans chaque conservation. (Suite et fin.)

**Conservation de la sculpture et des objets d'art du moyen âge, de la renaissance et des temps modernes.**

### 1º DONS ET LEGS.

### Mai 1874.

AIZELIN. — Psyché. Statue, marbre. — Don de la direction des beaux-arts.

BARRIAS. — Jeune fille de Mégare. Statue, marbre. — Idem.

BARYE. — Jaguar dévorant un lièvre. Groupe, bronze. — Idem.

BONNASSIEUX, — Amour coupant ses ailes. Statue marbre. — Idem.

BOURGEOIS. — La Pythie de Delphes. Statue, marbre. — Idem.

CARRIER-BELLEUSE. — Hébé endormie et aigle. Groupe, marbre. — Idem.

CAVELIER. — La mère des Gracques. Groupe, marbre. — Idem.

— La Vérité. Statue, marbre. — Idem.

CHAPU. — Mercure inventant le caducée. Statue marbre. — Idem.

— Jeanne d'Arc à Domrémy. Statue, marbre — Idem.

CRAUK. — Bacchante et satyre. Groupe, marbre — Idem.

— Enfant. Buste, marbre. — Idem.

DELAPLANCHE. — Eve. Statue, marbre. — Idem.

DUBOIS. — Etude de femme. Statue, marbre. — Idem.

— Leucothoé et Bacchus. Groupe, marbre. — Idem.

DURET. — Jeune pêcheur dansant. Statue, bronze — Idem.

— Vendangeur improvisant. Statue, bronze — Idem.

DELORME. — Premier essai. Statue, marbre. — Idem.

FALGUIÈRE. — Tarcisius, martyr. Statue, marbre — Idem.

— Vainqueur à la course. Statue, marbre. — Idem.

DEGEORGE. — Bernardino Cenci. Buste, marbre. — Idem.

FRÉMIET. — Chien blessé. Bronze. — Idem.

— Pan et ours. Groupe, bronze. — Idem.

GUILLAUME. — Anacréon. Statue, marbre. — Idem.

— Les Gracques. Bustes, bronze. — Idem.

HIOLLE. — Narcisse. Statue, marbre. — Idem.

— Arion. Statue, marbre. — Idem.

ISELIN. — Boileau (le président). Buste, marbre. — Idem.

JALEY. — La Prière. Statue, marbre. — Idem.

JOUFFROY. — Jeune fille confiant son secret à Vénus. Statue, marbre. — Idem.

LEHARIVEL-DUROCHER. — Etre et paraître. Statue marbre. — Idem.

MAILLET. — Agrippine portant les cendres de Germanicus. Statue, marbre. — Idem.

MAILLET. — Agrippine et Caligula. Groupe, marbre. — Idem.

MÈNE. — Valet de chasse. Groupe, bronze. — Idem.

MILLET. — Ariane. Statue, marbre. — Idem.

MERCIÉ. — David. Statue, bronze. — Idem.

J. MOREAU. — Aristophane. Statue. bronze. — Idem.

M. MOREAU. — La Fileuse. Statue, marbre. — Idem.

MOULIN. — Trouvaille à Pompéi. Statue, bronze. — Idem.

NANTEUIL. — Eurydice. Statue, marbre. — Idem.

OLIVA. — Rembrandt. Buste, bronze. — Idem.

— Le R. P. Ventura. Buste, marbre. — Idem.

PERRAUD. — Enfance de Bacchus. Statue, marbre. — Idem.

— Le Désespoir. Statue, marbre. — Idem.

LEROUX. — La Marchande de fleurs. Statue, bronze. — Idem.

SALMSON. — La Dévideuse. Statue, bronze. — Idem.

TRUPHÈME. — Jeune fille à la source. Statue. marbre. — Idem.

TOURNOIS. — Bacchus inventant la comédie. Statue, bronze. — Idem.

### Juin 1874.

N. COUSTOU. — Gladiateur. Statuette, terre cuite. — Don de M. le vicomte de Fredy.

— Hercule. Statuette, terre cuite. — Idem.

### Mars 1874.

Une collection de deux cent quatre tabatières (pierres dures, mosaïques, incrustations; or, or et émail, or et camées; émaillées; ornées de peintures; compositions diverses). — Trois émaux peints. — Soixante-quatorze miniatures. — Onze ivoires. — Soixante-cinq bijoux du seizième. dix-septième et dix-huitième siècles. — Vingt-trois pièces de laque. — En tout, trois cent quatre-vingt-un objets divers. — Don de M. et de Mme Philippe Lenoir.

Trois médailles italiennes des quatorzième et quinzième siècles (bronze). — Don de M. Gustave Dreyfus.

### 1875.

GUILLAUME. — Monseigneur Darboy (Luxembourg). Buste, marbre. — Don de la direction des Beaux-Arts.

### Novembre 1875.

CRAUK. — Le général Yusuf (Versailles). Buste, marbre. — Don de MM. Hustier et Crauk.

### Mai 1875.

Apôtre (Tête d'un). Pierre, sculpture française treizième siècle. — Don de M. Bonnaffé.

Sibylle. Statuette, marbre, sculpture italienne fin du quatorzième siècle. — Don de M. Bonnaffé.

Six médaillons, deux médailles, six plaquettes, deux empreintes de sceaux. Bronze, cuivre, plomb des quatorzième, quinzième et seizième siècles. — Don de M. Gustave Dreyfus.

### 2º ACQUISITIONS

### Mars 1875.

Jeune guerrier. Statuette terre cuite de Nicolas Coustou.

Deux disques de fer gravé, travail italien de l'an 1504.

Juin 1875.

Vierge portant l'Enfant Jésus. Groupe, marbi, sculpture française des premières années u. seizième siècle.

Février 1875.

Deux aiguières et trois grands plats, porcelaine t faïence de Perse.

---

## BIBLIOGRAPHIE

---

La sculpture égyptienne par Emile Soldi, graz prix de Rome, président de la section d'Histoè de l'Art à la société de Numismatique et d'A- chéologie. — Paris, Ernest Leroux, 1876, 1 vc in-8° de 130 pages, illustré de nombreuses gr- vures dans le texte. Prix : 7 fr. 50 centimes.

Ce volume fait partie d'une histoire des arts a dessin que son auteur, M. Émile Soldi, a l'intentia de poursuivre au fur et à mesure des loisirs q? ses travaux lui laisseront. Écrit par un homme a métier, à la fois très-érudit et très-artiste, — ns lecteurs se souviennent des belles Armes de Pe- sée qu'il avait forgées et ciselées pendant sa pensionnat à la villa Médicis et qui eurent un t vif succès à l'école des Beaux-Arts, — ce volume pr- sente un vif intérêt. Toutefois il est plus écrit pr le praticien que par l'artiste ; c'est une étude di procédés et de la technique, beaucoup plus qt de l'esthétique et de l'art lui-même, de la sculptui chez les Égyptiens. L'auteur s'est volontairemei circonscrit dans ce point de vue et il y a fa preuve d'une rare sagacité et d'une extrême cou pétence. Cette étude porte spécialement, cela v sans dire, sur la sculpture des premières dynastie c'est-à-dire sur l'âge d'or de l'art Égyptien, pei dant toute cette période, constituée sous un rég me exclusivement aristocratique, alors que tou autorité, même l'autorité religieuse, y est abso bée par l'autorité royale, qui est connue sous l nom d'ancien Empire. C'est l'époque admirable qt a vu construire la grande Pyramide. M. Soldi dai la thèse qu'il soutient s'applique à démontrer que aussi bien pour la taille des matériaux, que por leur extraction, leur transport et l'érection de monuments, les Égyptiens n'out connu et employ que des moyens mécaniques extrêmement simple. extrêmement primitifs, et il y parvient aisémen par le simple exposé de ses observations, contre l' pinion des anciens, contre le texte célèbre et tant d fois commenté de Platon, contre l'opinion d'auteu modernes très-importants et très-autorisés. Il de meurera désormais avéré que leur mécanique n'éta rien moins que perfectionnée, et que tous ces mo numents qui aujourd'hui encore excitent un univei sel étonnement par la beauté et la difficulté du tra vail aussi bien que par leurs dimensions colossales n'out été obtenus qu'à l'aide de moyens dan lesquels le temps et le nombre des bras ont jou le principal rôle. L'auteur cite, à propos de cette simplicité de moyens de la mécaniqu ancienne restée encore de nos jours dans l'espri des Égyptiens, cette curieuse anecdote racontée par M. Mariette. Celui-ci, voulant extraire un sar cophage tombé au fond d'un puits, s'était adresse

à des ingénieurs européens. C( i de land rent un prix tellement considé pour amener seulement les poulies et les cordages nécessaires, qu'il allait y renoncer, lorsque deux indigènes survenant lui proposèrent de mener à bien l'opé- ration pour une somme relativement très-minime. Le moyen qu'ils employèrent était en effet des plus simples et des moins coûteux. L'un d'eux descendit au fond du puits, avec un levier et des traverses, et souleva continuellement le sarco- phage, pendant que l'autre, resté au dehors, jetait du sable dans le puits. Quand celui-ci fut comblé, le sarcophage était amené à la surface. Tout l'art des Egyptiens est là : du temps et des bras. Nous recommandons vivement la lecture de l'ouvrage de M. Soldi, car rien de ce qui touche à l'histoire de ce grand peuple artiste et de cette magnifique civilisation ne doit nous laisser indifférents.

L. G.

---

## Salon de 1876

Le Journal des Débats, 13 mai. — Le XIX° Siècle, 14 mai. — Le Moniteur Universel, 12, 16 mai. — Le Constitutionnel, 15 mai. — Le Monde (M. Edouard Didron), 13 mai. — Le Journal Officiel, 12, 14 mai. — Le Mémorial Diplomatique (M. George Street), 13 mai. — Le Siècle, 13 mai.— Indépendance Belge, 18 mai. — Figaro, 12, 16 mai. — Charivari, 13, 17 mai. — La France, 13 mai. — Paris-Journal, 14 mai. — Le Français, 15, 17 mai. — L'Evénement, 17 mai. — Revue politique et littéraire, 13 mai.

Revue des Deux Mondes, 15 mai. — Le Cos- tume et le luxe dans l'ancienne France, par M. Charles Louandre. — L'Archéologie préhis- torique dans le Nouveau-Monde, par M. H. Blerzy.

Athenæum, 6 mai : le Salon de Paris. — La Royal Academy (2° article). — 13 mai : La Royal Academy (3° article). — Le Salon de Paris (2° article).

Academy, 6 mai : Le British museum ; Acqui- sitions faites par les départements des Anti- quités Orientales, des Antiquités Grecques et Romaines et des Médailles. — Dessins de Flaxman à University college, publiés avec un essai de M. Sidney Colvin (compte rendu), par M. F. Wedmore. — La Royal Academy, (1er article). L'Institut des Aquarellistes. La galerie de King Street, par M. W. Rossetti. — 13 mai. Le Salon de 1876 (1er article), par M. Pattison. — La Royal Academy (2° article), par M. W Rossetti.

Le Tour du Monde, 802° livraison. — Texte : Pékin et le nord de la Chine, par M. T. Choutzë. (1873. Texte et dessins inédits.)— Douze dessins de H. Clerget, Kauffmann, Taylor, Th. Weber, A Harié et E. Ronjat.

Journal de la Jeunesse, 181° livraison.—Texte par Léon Cahun, P. Vincent, Aunt Mary, Et. Leroux, Zénaïde Fleuriot et A. Saint-Paul. — Dessins de Lix, A. Mary, P. Richner, etc. Bureaux à la librairie Hachette, boulevard Saint-Germain, n° 79, à Paris.

## DIRECTION DES MUSÉES NATIONAUX

—

*LISTES des Monuments et Objets d'art donnés ou acquis pendant les années 1874 et 1875, dressées dans chaque conservation.* (*Suite et fin.*)

**Conservation de la sculpture et des objets d'art du moyen âge, de la renaissance et des temps modernes.**

### 1º DONS ET LEGS.

#### Mai 1874.

AIZELIN. — Psyché. Statue, marbre. — Don de la direction des beaux-arts.

BARRIAS. — Jeune fille de Mégare. Statue, marbre. — Idem.

BARYE. — Jaguar dévorant un lièvre. Groupe, bronze. — Idem.

BONNASSIEUX, — Amour coupant ses ailes. Statue marbre. — Idem.

BOURGEOIS. — La Pythie de Delphes. Statue, marbre. — Idem.

CARRIER-BELLEUSE. — Hébé endormie et aigle. Groupe, marbre. — Idem.

CAVELIER. — La mère des Gracques. Groupe, marbre. — Idem.

— La Vérité. Statue, marbre. — Idem.

CHAPU. — Mercure inventant le caducée. Statue, marbre. — Idem.

— Jeanne d'Arc à Domrémy. Statue, marbre. — Idem.

CRAUK. — Bacchante et satyre. Groupe, marbre. — Idem.

— Enfant. Buste, marbre. — Idem.

DELAPLANCHE. — Eve. Statue, marbre. — Idem.

DUMONT. — Etude de femme. Statue, marbre. — Idem.

— Leucothoé et Bacchus. Groupe, marbre. — Idem.

DURET. — Jeune pêcheur dansant. Statue, bronze. — Idem.

— Vendangeur improvisant. Statue, bronze. — Idem.

DELORME. — Premier essai. Statue, marbre. — Idem.

FALGUIÈRE. — Tarcisius, martyr. Statue, marbre. — Idem.

— Vainqueur à la course. Statue, marbre. — Idem.

DEGEORGE. — Bernardino Cenci. Buste, marbre. — Idem.

FRÉMIET. — Chien blessé. Bronze. — Idem.

— Pan et ours. Groupe, bronze. — Idem.

GUILLAUME. — Anacréon. Statue, marbre. — Idem.

— Les Gracques. Bustes, bronze. — Idem.

HIOLLE. — Narcisse. Statue, marbre. — Idem.

— Arion. Statue, marbre. — Idem.

ISELIN. — Boileau (le président). Buste, marbre. — Idem.

JALEY. — La Prière. Statue, marbre. — Idem.

JOUFFROY. — Jeune fille confiant son secret à Vénus. Statue, marbre. — Idem.

LEHARIVEL-DUROCHER. — Etre et paraître. Statue, marbre. — Idem.

MAILLET. — Agrippine portant les cendres de Germanicus. Statue, marbre. — Idem.

MAILLET. — Agrippine et Caligula. Groupe, marbre. — Idem.

MÈNE. — Valet de chasse. Groupe, bronze. — Idem.

MILLET. — Ariane. Statue, marbre. — Idem.

MERCIÉ. — David. Statue, bronze. — Idem.

J. MOREAU. — Aristophane. Statue. bronze. — Idem.

M. MOREAU. — La Fileuse. Statue, marbre. — Idem.

MOULIN. — Trouvaille à Pompéi. Statue, bronze. — Idem.

NANTEUIL. — Eurydice. Statue, marbre. — Idem.

OLIVA. — Rembrandt. Buste, bronze. — Idem.

— Le R. P. Ventura. Buste, marbre. — Idem.

PERRAUD. — Enfance de Bacchus. Statue, marbre. — Idem.

— Le Désespoir. Statue, marbre. — Idem.

LEROUX. — La Marchande de fleurs. Statue, bronze. — Idem.

SALMSON. — La Dévideuse. Statue, bronze. — Idem.

TRUPHÈME. — Jeune fille à la source. Statue. marbre. — Idem.

TOURNOIS. — Bacchus inventant la comédie. Statue, bronze. — Idem.

#### Juin 1874.

N. COUSTOU. — Gladiateur. Statuette, terre cuite. — Don de M. le vicomte de Fredy.

— Hercule. Statuette, terre cuite. — Idem.

#### Mars 1874.

Une collection de deux cent quatre tabatières (pierres dures, mosaïques, incrustations; or, or et émail, or et camées; émaillées; ornées de peintures; compositions diverses). — Trois émaux peints. — Soixante-quatorze miniatures. — Onze ivoires. — Soixante-cinq objets des seizième. dix-septième et dix-huitième siècles. — Vingt-trois pièces de laque. — En tout, trois cent quatre-vingt-un objets divers. — Don de M. et de Mme Philippe Lenoir.

Trois médailles italiennes des quatorzième et quinzième siècles (bronze). — Don de M. Gustave Dreyfus.

#### 1875.

GUILLAUME. — Monseigneur Darboy (Luxembourg). Buste, marbre. — Don de la direction des Beaux-Arts.

#### Novembre 1875.

CRAUK. — Le général Yusuf (Versailles). Buste, marbre. — Don de MM. Hustier et Crauk.

#### Mai 1875.

Apôtre (Tête d'un). Pierre, sculpture française treizième siècle. — Don de M. Bonnaffé.

Sibylle. Statuette, marbre, sculpture italienne fin du quatorzième siècle. — Don de M. Bonnaffé.

Six médaillons, deux médailles, six plaquettes, deux empreintes de sceaux. Bronze, cuivre, plomb des quatorzième, quinzième et seizième siècles. — Don de M. Gustave Dreyfus.

### 2º ACQUISITIONS

#### Mars 1875.

Jeune guerrier. Statuette terre cuite de Nicolas Constou.

Deux disques de fer gravé, travail italien de l'an 1504.

`Juin 1875.

**Vierge portant l'Enfant Jésus.** Groupe, marbre, sculpture française des premières années du seizième siècle.

Février 1875.

**Deux aiguières et trois grands plats,** porcelaine et faïence de Perse.

## BIBLIOGRAPHIE

LA SCULPTURE ÉGYPTIENNE PAR EMILE SOLDI, *grand prix de Rome, président de la section d'Histoire de l'Art à la société de Numismatique et d'Archéologie.* — *Paris, Ernest Leroux, 1876, 1 vol. in-8° de 130 pages, illustré de nombreuses gravures dans le texte. Prix : 7 fr. 50 centimes.*

Ce volume fait partie d'une histoire des arts du dessin que son auteur, M. Émile Soldi, a l'intention de poursuivre au fur et à mesure des loisirs que ses travaux lui laisseront. Écrit par un homme du métier, à la fois très-érudit et très-artiste, — nos lecteurs se souviennent des belles *Armes de Persée* qu'il avait forgées et ciselées pendant son pensionnat à la villa Mèdicis et qui eurent un si vif succès à l'école des Beaux-Arts,— ce volume présente un vif intérêt. Toutefois il est plus écrit par le praticien que par l'artiste ; c'est une étude des procédés et de la technique, beaucoup plus que de l'esthétique et de l'art lui-même, de la sculpture chez les Égyptiens. L'auteur s'est volontairement circonscrit dans le point de vue et il y a fait preuve d'une rare sagacité et d'une extrême compétence. Cette étude porte spécialement, cela va sans dire, sur la sulpture des premières dynasties, e'est-à-dire sur l'âge d'or de l'art Égyptien, pendant toute cette période, constituée sous un régime exclusivement aristocratique, alors que toute autorité, même l'autorité religieuse, y est absorbée par l'autorité royale, qui est connue sous le nom d'ancien Empire. C'est l'époque admirable qui a vu construire la grande Pyramide. M. Soldi dans la thèse qu'il soutient s'applique à démontrer que, aussi bien pour la taille des matériaux, que pour leur extraction, leur transport et l'érection des monuments, les Égyptiens n'ont connu et employé que des moyens mécaniques extrêmement simples, extrêmement primitifs, et il y parvient aisément, par le simple exposé des observations, contre l'opinion des anciens, contre le texte célèbre et tant de fois commenté de Platon, contre l'opinion d'auteurs modernes très-importants et très-autorisés. Il demeurera désormais avéré que leur mécanique n'était rien moins que perfectionnée, et que tous ces monuments qui aujourd'hui encore excitent un universel étonnement par la beauté et la difficulté du travail aussi bien que par leurs dimensions colossales, n'ont été obtenus qu'à l'aide de moyens dans lesquels le temps et le nombre des bras ont joué le principal rôle. Et l'auteur cite, à propos de cette simplicité de moyens de la mécanique ancienne restée encore de nos jours dans l'esprit des Egyptiens, cette curieuse anecdote racontée par M. Mariette. Celui-ci, voulant extraire un sarcophage tombé au fond d'un puits, s'était adressé à des ingénieurs européens. Ceux-ci lui demandèrent un prix tellement considérable pour amener seulement les poulies et les cordages nécessaires, qu'il allait y renoncer, lorsque deux indigènes survenant lui proposèrent de mener à bien l'opération pour une somme relativement très-minime. Le moyen qu'ils employèrent était en effet des plus simples et des moins coûteux. L'un d'eux descendit au fond du puits, avec un levier et des traverses, et souleva continuellement le sarcophage, pendant que l'autre, resté au dehors, jetait du sable dans le puits. Quand celui-ci fut comblé, le sarcophage était amené à la surface. Tout l'art des Egyptiens est là : du temps et des bras. Nous recommandons vivement la lecture de l'ouvrage de M. Soldi, car rien de ce qui touche à l'histoire de ce grand peuple artiste et de cette magnifique civilisation ne doit nous laisser indifférents.

L. G.

## Salon de 1876

Le *Journal des Débats*, 13 mai. — Le *XIXe Siècle*, 14 mai. — Le *Moniteur Universel*, 12, 16 mai. — Le *Constitutionnel*, 15 mai. — Le *Monde* (M. Edouard Didron), 13 mai. — Le *Journal Officiel* (M. George Street), 12, 14 mai. — Le *Mémorial Diplomatique* (M. George Street), 13 mai. — Le *Siècle*, 13 mai.—*Indépendance Belge*, 18 mai. — *Figaro*, 12, 16 mai. — *Charivari*, 13, 17 mai. — La *France*, 13 mai. — *Paris-Journal*, 14 mai. — Le *Français*, 15, 17 mai. — L'*Evénement*, 17 mai. — *Revue politique et littéraire*, 13 mai.

*Revue des Deux Mondes*, 15 mai. — Le Costume et le luxe dans l'ancienne France, par M. Charles Louandre. — L'Archéologie préhistorique dans le Nouveau-Monde, par M. H. Blerzy.

*Athenæum*, 6 mai : le Salon de Paris. — La Royal Academy (2e article). — 13 mai : La Royal Academy (3e article). — Le Salon de Paris (2e article).

*Academy*, 6 mai : Le British museum ; Acquisitions faites par les départements des Antiquités Orientales, des Antiquités Grecques et Romaines et des Médailles. — Dessins de Flaxman à *University* college, publiés avec un essai de M. Sidney Colvin (compte rendu), par M. F. Wedmore. — La Royal Academy, (1er article). L'Institut des Aquarellistes. La galerie de King Street, par M. W. Rossetti. — 13 mai. Le Salon de 1876 (1er article), par M. Pattison.— La Royal Academy (2e article), par M. W Rossetti.

Le *Tour du Monde*, 802e livraison. — Texte : Pékin et le nord de la Chine, par M. T. Choutzé. (1873. Texte et dessins inédits.) — Douze dessins de H. Clerget, Kauffmann, Taylor, Th. Weber, A. Harié et E. Ronjat.

*Journal de la Jeunesse*, 181e livraison.—Texte par Léon Cahun, P. Vincent, Aunt Mary, Et. Leroux, Zénaïde Fleuriot et A. Saint-Paul. — Dessins de Lix, A. Mary, P. Richner, etc. Bureaux à la librairie Hachette, boulevard Saint-Germain, n° 79, à Paris.

# L'ŒUVRE ET LA VIE

DE

# MICHEL - ANGE

DÉSSINATEUR, SCULPTEUR, PEINTRE, ARCHITECTE ET POETE.

PAR

**MM. Charles Blanc, Eugène Guillaume,
Paul Mantz, Charles Garnier, Mézières, Anatole de Montaiglon,
Georges Duplessis et Louis Gonse.**

En présence du succès qu'a obtenu la livraison de la *Gazette des Beaux-Arts*, consacrée à Michel-Ange, et pour répondre au désir exprimé par un grand nombre de nos abonnés, nous avons fait faire un tirage, sur papiers de luxe, de cette livraison, augmentée d'un travail de M Georges Duplessis, sur les *Graveurs de Michel-Ange*, et de la lettre publiée antérieurement dans la Gazette par M. Louis Gonse, sur les *Fêtes du Centenaire*. En outre nous y avons intercalé quatre gravures hors texte, d'après les œuvres de Michel-Ange, qui se trouvaient dans la collection de la revue, c'est-à-dire : *La Vierge de Manchester*, burin de M. A. François, et trois fac-simile de dessins.

La publication ainsi composée forme un volume de 350 pages, d'un format un peu plus grand que celui de la *Gazette*, illustré de 100 gravures dans le texte et de 11 gravures hors texte. Elle a été tirée à 500 exemplaires numérotés, sur deux sortes de papier.

1° Ex. sur papier de Hollande de Van Gelder, gravures hors texte avant la lettre, n° 1 à 70

2° Ex. sur papier vélin teinté, n° 1 à 430.

Le prix des exemplaires sur papier de Hollande est de 80 fr. (Il n'en reste plus que quelques exemplaires.)

Le prix des exemplaires sur papier teinté est de 45 fr.

On souscrit au bureau de la *Gazette des Beaux-Arts*.

---

LA VENTE
DE LA
# COLLECTION DES ŒUVRES D'ART
*Offertes par divers artistes*
POUR CONSTITUER UNE RENTE A

# P. A. JEANRON

Ancien directeur des musées nationaux, membre correspondant de l'Institut de France, chevalier de la Légion d'honneur, etc., etc.

AURA LIEU, HOTEL DROUOT, SALLES Nᵒˢ 8 ET 9,
**Les mardi 23 & mercredi 24 mai 1875.**

Mᵉ **Quevremont**, commissaire-priseur, 46, rue Richer ;
M. **Reitlinger**, expert, 1, rue de Navarin.

EXPOSITIONS :

| *particulière,* | *publique,* |
| Le dimanche 21 mai 1876. | Le lundi 22 mai 1876. |

# BIBLIOTHÈQUE DE M. LE BARON T.

Membre de l'Institut,
commandeur de la Légion d'honneur.

(2ᵉ PARTIE)

## ART DRAMATIQUE

Livres rares et curieux

Pièces originales, estampes et dessins relatifs au théâtre, collection de portraits, scènes théâtrales, costumes de l'Opéra, précieuse collection de 438 dessins originaux, etc.

VENTE, HOTEL DROUOT, SALLE Nᵒ 4,

**Les lundi 22, mardi 23 & mercredi 24 mai 1876,
à 1 heure 1|2 de relevée.**

Mᵉ **MAURICE DELESTRE**, commissaire-priseur, successeur de Mᵉ **Delbergue-Cormont**, 23, rue Drouot.

Assisté de M. **L. Téchener**, expert, rue de l'Arbre-Sec, 52,

CHEZ LESQUELS SE DISTRIBUE LE CATALOGUE.

# TABLEAUX ANCIENS ET MODERNES

Dessins, gravures, curiosités. Mandoline de la reine Marie-Antoinette.

VENTE par suite du départ de M. Hubert B***, ancien magistrat.

HOTEL DROUOT, SALLE Nᵒ 9,

**Le mercredi 24 mai 1876, à 2 heures**

Par le ministère de Mᵉ **Mulon**, commissaire-priseur, 55, rue de Rivoli,

Assisté de M. **Horsin-Déon**, peintre-expert, rue des Moulins, 15.

*Exposition publique,* le mardi 23 mai 1876, de 1 h. à 5 heures.

# ORJETS D'ART ET DE CURIOSITÉ

Armures et armes des XVᵉ, XVIᵉ et XVIIᵉ siècles, fers ouvrés, bronzes d'art, cuivres gravés, lustres flamands; beaux retables du XVᵉ siècle en bois sculpté ; orfévrerie, bijoux ; sculptures en marbre, en bois et en ivoire ; faïences, porcelaines ; mandolines, objets variés; meubles en bois sculpté et autres, vitrines, piano, meubles courants en bois d'acajou ; tableaux.
*Dépendant de la succession de M. Joyeau.*

VENTE, HOTEL DROUOT, SALLE Nᵒ 6,
**Les lundi 22, mardi 23 et mercredi 24 mai 1876,
à 2 heures**

Par le ministère de Mᵉ **Charles Pillet**, commissaire-priseur, r. de la Grange-Batelière, 10,
Assisté de M. **Charles Mannheim**, expert, rue Saint-Georges, 7,

CHEZ LESQUELS SE TROUVE LE CATALOGUE

*Exposition publique,* le dimanche 21 mai 1876, de 1 heure à 5 heures.

## Vente après décès
DE
M. EDOUARD MORIAC, homme de lettres
DE
# LIVRES
De Littérature et d'Histoire

**CURIOSITÉS. — FAIENCES ANCIENNES
MOBILIER**

HOTEL DROUOT, SALLE Nᵒ 2,

**Les vendredi 26 & samedi 27 mai 1876, à 2 h.**

Mᵉ **Ch. Oudart**, commissaire-priseur, 31, rue Le Peletier ;

M. **Aug. Aubry**, libraire-expert, 18, rue Séguier,

CHEZ LESQUELS SE TROUVE LE CATALOGUE.

# BIJOUX ET BOITES

Ornés de pierreries. Faïences hispano-mauresques (environ 200 pièces), pendules à figures automates. Tapis, tableaux.

VENTE, HOTEL DROUOT, SALLE Nᵒ 6,

**Le lundi 29 mai 1876, à 2 heures**

COMMISSAIRES-PRISEURS :

| Mᵉ **Baudry,** | Mᵉ **Ch. Pillet,** |
| Nᵉ-des-Pᵗˢ-Champs, 50 ; | r. Grange-Batelᵉ, 10 ; |

Assisté de M. **Charles Mannheim**, expert, rue Saint-Georges, 7,

CHEZ LESQUELS SE DISTRIBUE LE CATALOGUE.

*Exposition publique,* le dimanche 28 mai 1876, de 1 h. à 5 heures,

Vente en vertu d'un jugement

*D'une collection de*

# 50 ÉVENTAILS

HOTEL DROUOT, SALLE N° 5,

**Le vendredi 2 juin 1876, à 2 heures.**

Par le ministère de M° **Baudry**, commis-
saire-priseur, rue Neuve-des-Petits-Champs, 50,
**MM. Dhios & George**, experts, rue Le Pele-
tier, 33.

CHEZ LESQUELS SE DISTRIBUE LE CATALOGUE

*Exposition publique*, avant la vente.

---

## APPAREILS DE PHYSIQUE
### D'OCCASION

Machines électriques, photographie, ju-
melles, longue-vue, microscopes solaires et
autres, mathématique, sciences, objets de
précision, etc.

ACHATS ET VENTES

**SOYER, 12, Rue des Martyrs**

—

Deux belles sphères, édition 1875, sur pied
Louis XVI.

---

## VENTE A LONDRES

MM. CHRISTIE, MANSON ET WOODS ont
l'honneur d'annoncer qu'ils vendront aux en-
chères publiques, en leurs salles de King
Street, Saint-James square, le *Jeudi 1er Juin*,

UNE

### BELLE COLLECTION D'EAUX-FORTES
### DE REMBRANDT

réunie depuis longtemps par un amateur con-
nu et comprenant environ deux cents épreu-
ves en condition excellente et états rares,
dont un grand nombre proviennent des col-
lections Aylesford, Barnard, Hibbert, Josi,
Pole-Carew et autres également célèbres. —
Le catalogue se délivre à Paris, chez M. RUT-
TER, 10, rue Louis-le-Grand et chez M. CLÉ-
MENT, 3, rue des Saints-Pères.

---

## AUX VIEUX GOBELINS

TAPISSERIES ANCIENNES, RÉPARATION. 27, Rue Laffitte.

---

La vente de cette collection extrêmement
précieuse aura lieu les 7, 8, 9 et 10 juin pro-
chain, à Londres, chez MM. Sotheby, Wilkin-
son et Hodge, Wellington street, 13.

Ce cabinet, formé par un amateur connu,
comprend un choix des plus beaux manuscrits
avec miniatures, du moyen âge et de l'époque
de la renaissance, principalement des écoles
de Bruges, de Souabe, de Touraine, de
Berry, d'Italie, d'Espagne et d'Angleterre ; on
y remarque une série unique de gravures sur
bois de l'Apocalypse, exécutée par un artiste
russe ; un Evangéliaire du X$^e$ siècle, monu-
ment précieux de l'art allemand, orné d'un
grand nombre de peintures, de la plus belle
conservation ; une Bible historiée, faite en
France, en 4 vol. in-folio, avec 197 miniatu-
res ; une autre Bible en allemand, aussi re-
marquable, avec 146 miniatures ; le mscr.
probablement original du Thewerdanck, sur
vélin, avec 118 dessins à la plume; les Heures
de Philippe de Commines ; les Heures de
Habert, du Berry, et un nombre considérable
de livres de prière, psautiers, missels et livres
de liturgie, remarquables sous différents points
de vue d'art et d'archéologie.

A côté de ces merveilles de l'art en Europe,
on remarque encore les nombreux et magnifi-
ques manuscrits avec peintures de provenance
perse, arabe et d'autres centres de l'Asie,
principalement le Shah-Nameh, avec 67 pein-
tures ; un Koran du XVI$^e$ siècle, ayant appar-
tenu au Trésor des rois de Delhi ; des ma-
nuscrits sur bois de palmier ; d'autres gravés
sur cuivre ou tracés sur étoffe, et divers cu-
rieux spécimens de l'art calligraphique des
peuples de l'Orient. — Enfin quelques ma-
nuscrits sur papier, d'un grand intérêt litté-
raire et historique, et un recueil important de
lettres autographes, en plusieurs volumes in-
folio.

Le catalogue est en distribution chez les
principaux libraires de Paris.

---

DIRECTION DE VENTES PUBLIQUES

**FRÉDÉRIC REITLINGER**

EXPERT EN TABLEAUX MODERNES

*1, rue de Navarin.*

---

Paris. — Imp. F. DEBONS et C°, rue du Croissant, 16. *Le Rédacteur en chef, gérant :* LOUIS GONSE.

No 22. — 1876.                     BUREAUX, 3, RUE LAFFITTE.                     27 mai.

## LA
# CHRONIQUE DES ARTS

## ET DE LA CURIOSITÉ

### SUPPLÉMENT A LA *GAZETTE DES BEAUX-ARTS*

#### PARAISSANT LE SAMEDI MATIN

*Les abonnés à une année entière de la* Gazette des Beaux-Arts *reçoivent gratuitement*
*la* Chronique des Arts et de la Curiosité.

---

PARIS ET DÉPARTEMENTS :

Un an. . . . . . . . . . . 12 fr.   |   Six mois. . . . . . . . . . 8 fr.

---

SALON DE 1876

## DISTRIBUTION DES RÉCOMPENSES

SECTION DE PEINTURE

—

**Première médaille.**
*Premier tour de scrutin.*

Sylvestre. . . . . . . . . . . . . . . 18 voix.
P. Dubois. . . . . . . . . . . . . . . 12 --
Lematte. . . . . . . . . . . . . . . . 12 —

*2e tour.*

Pelouze. . . . . . . . . . . . . . . . 16 voix.

**Deuxième médaille.**
*Premier tour.*

Ferrier. . . . . . . . . . . . . . . . 17 voix.
Maignan. . . . . . . . . . . . . . . . 15 —
Perrault. . . . . . . . . . . . . . . . 14 —
L. Gros. . . . . . . . . . . . . . . . 14 —
B. Constant. . . . . . . . . . . . . . 12 —
Herpin. . . . . . . . . . . . . . . . . 10 —
A. Moreau. . . . . . . . . . . . . . . 10 —

*2e tour.*

Mols. . . . . . . . . . . . . . . . . . 11 voix.
Rouot. . . . . . . . . . . . . . . . . 10 —

**Rappel de |2e médaille.**

Gervex. . . . . . . . . . . . . . . . . 18 voix.
Guillemet. . . . . . . . . . . . . . . 18 —
Wauters. . . . . . . . . . . . . . . . 13 —

**Troisième médaille.**
*Premier tour.*

Renard. . . . . . . . . . . . . . . . . 16 voix.
Rixens. . . . . . . . . . . . . . . . . 13 — .

Mengin. . . . . . . . . . . . . . . . . 12 voix.
D. Rozier. . . . . . . . . . . . . . . 12 —
Delacroix. . . . . . . . . . . . . . . 12 —
De Nittis. . . . . . . . . . . . . . . 11 —
Olivié. . . . . . . . . . . . . . . . . 11 —
Charnay. . . . . . . . . . . . . . . . 10 —
Mathey. . . . . . . . . . . . . . . . . 10 —

*2e tour.*

Mortemart. . . . . . . . . . . . . . . 14 voix.
Morot. . . . . . . . . . . . . . . . . 13 —
Gonzalez. . . . . . . . . . . . . . . . 12 —

*3e tour.*

Toudouze. . . . . . . . . . . . . . . . 12 voix.
Watelin. . . . . . . . . . . . . . . . 12 —
Rosier. . . . . . . . . . . . . . . . . 10 —

*4e tour.*

Van Haanen. . . . . . . . . . . . . . . 12 voix.

*5e tour : pas de résultat.*

*6e tour.*

Pelez. . . . . . . . . . . . . . . . . 10 voix.

**Mentions honorables.**

MM. Durangel, Pointelin, Damoye, Joris,
Wencker, Capdevielle, Rouffio, Garnier, Jean-
nin, Veinant, Clairin et Escalié.

—

Tels sont les renseignements qui nous sont
parvenus à l'heure où nous mettons sous
presse. Nous les compléterons dans la pro-
chaine chronique.

## CONCOURS ET EXPOSITIONS

### Statistique du Salon

Nous empruntons les chiffres statistiques qui suivent au dernier numéro du *Journal des Économistes* :

| ŒUVRES EXPOSÉES | | EXPOSANTS |
|---|---|---|
| Tableaux | 2.095 | 1.499 |
| Dessins | 934 | 578 |
| Sculpture | 622 | 460 |
| Gravures sur médailles | 44 | 32 |
| Architecture | 76 | 69 |
| Gravure | 237 | 169 |
| Lithographie | 25 | 17 |
| Totaux | 4.033. | 2.824 |

Les exposants se divisent en 2.410 hommes et 414 femmes; il y a 2.439 Français et 385 étrangers; parmi les Français, 1.002 sont nés à Paris, 1.380 dans les départements; 57 appartiennent par leur naissance à l'Alsace-Lorraine. Les étrangers se décomposent ainsi :

| | | | |
|---|---|---|---|
| Italiens | 64 | Suisses | 37 |
| Belges | 65 | Suédois | 15 |
| Hollandais | 22 | Polonais | 14 |
| Anglais | 24 | Russes | 21 |
| Danois | 17 | Portugais | 2 |
| Américains | 48 | Turcs | 2 |
| Allemands | 18 | Grecs | 3 |
| Espagnols | 19 | Égyptiens | 1 |
| Autrichiens | 20 | | |

Le Salon de 1876 est le 52° de ce siècle.

—

La section de **musique** de l'Académie des Beaux-Arts, dans sa séance de samedi 20 mai, a admis à entrer en loges, dans l'ordre suivant, pour concourir au grand prix de composition musicale :

MM. Veronge de la Nux, Rousseau, Hillemacher, élèves de M. François Bazin; Dutacq, élève de M. Reber; Kœnig, élève de M. Victor Massé; Lévèque, élève de M. Reber.

—

La cinquième exposition de l'**Union Centrale**, qui commencera au Palais de l'Industrie le 1er août prochain, offrira au nombre de ses plus puissantes attractions la collection complète des beaux dessins des architectes de la commission des monuments historiques, dont une partie seulement a été exposée à Vienne et à Londres. En outre, le musée rétrospectif comprendra, ainsi que nous l'avons annoncé, tous les éléments pour une étude de l'histoire de la tapisserie; les produits des manufactures des Gobelins et de Beauvais, les plus beaux produits des collections célèbres de l'étranger et de nos grandes fabriques particulières seront classés, pour ainsi dire, période par période. Deux métiers à haute et basse lisses fonctionneront chaque jour dans les salons du premier étage. De plus, des armoires vitrées contiendront les échantillons des laines teintes, prêtées par la manufacture nationale des Gobelins.

## EXPOSITION D'ORLÉANS

L'exposition rétrospective d'Orléans est doublée d'une exposition d'art industriel moderne, qui en est distincte bien que toutes deux soient réunies dans le même édifice. La première occupe la partie centrale de la halle, dont le sol exhaussé de quelques mètres forme une vaste salle éclairée par le haut; la seconde est distribuée dans les galeries du pourtour.

L'exposition rétrospective se compose de tableaux et de tapisseries qui garnissent la partie supérieure des murs, de meubles qui en couvrent les parois à leur partie inférieure, et portent les grands bronzes et les terres cuites importantes, alternant avec des armoires vitrées qui renferment les menus objets, tels que bronzes, ivoires, orfévrerie, céramique et tissus. Enfin de vastes vitrines alignées sur deux rangs protègent les médailles, la bijouterie, la ferronnerie, qui y occupe une place importante, les miniatures, les manuscrits et les reliures; toutes choses enfin qui forment le contingent ordinaire des expositions.

Cette salle où le jour arrive avec abondance, bien que tamisé par un velum, est d'un grand aspect, et très-intelligemment disposée pour le service temporaire qu'on lui a demandé.

Nous ne pouvons aujourd'hui entrer dans le détail des choses les plus remarquables que nous y avons examinées; et nous nous réservons d'en signaler plus tard quelques-unes qui partout seraient remarquables.

Dans l'exposition de l'art industriel moderne nous ne nous occuperons que des produits appartenant à la région.

La céramique se place en tête par la fabrique de Gien, qui a réalisé des progrès considérables depuis l'exposition de Blois, l'an dernier, et qui, en outre de ses imitations connues du Vieux-Rouen, du Delft, du Marseille et du Strasbourg, a exposé des bleus de Sèvres, des céladons et des décors japonais fort bien réussis.

La fabrique que nous avons voulu visiter est considérable et des mieux organisées, produisant concurremment les faïences les plus vulgaires et les faïences aux décors les plus artistiques, pour employer ce vilain mot si mal forgé.

Ouvrons une parenthèse pour dire que nous avons profité du voisinage pour voir la fabrique de boutons de porcelaine établie à Briare, par M. Bapterosse, le créateur de cette industrie.

Ici l'art est absent et la mécanique règne en souveraine. Mais quelle magnifique installation et quels ingénieux procédés pour arriver à produire chaque jour la quantité énorme de sept millions de boutons qui ne reviennent en moyenne qu'à 2/3 de centime la douzaine! Une force de 200 chevaux-vapeur y est employée, ainsi que le lait d'un nombre égal de vaches, celles-ci en chair et en os.

Pour revenir à l'exposition, nous signalerons M. Ulysse Bernard et son rival M. Tortat, tous

deux établis à Blois. Le premier, supérieur dans la figure et le décor de la Renaissance ; le second, plus varié et parfois donnant des colorations plus douces à ses pièces.

Bien que leur établissement soit situé dans la Meurthe-et-Moselle, il nous faut citer les faïences de MM. D'Huart, remarquables par leurs blancs qui font ressembler leurs services à de la porcelaine, puis par leur décor persan et japonais.

Enfin les terres cuites et les poteries rouges, d'une forme généralement bien choisie, et décorées parfois d'une légère fleur d'émail, fabriquées par M. Barthe, à Vierzon, nous ramènent dans la région.

- La lutte est toujours acharnée entre les vitraux de M. Lovin de Chartres et ceux de M. Lobin de Tours. Le second est plus varié, cependant, et montre des vitraux d'appartement à personnages japonais qui seraient irréprochables si l'ornement répondait aux figures.

L'ébénisterie est très-honorablement pratiquée à Orléans, puisque des amateurs s'en mêlent avec succès. Nous avons surtout noté un buffet en noyer et une table dans le style de la Renaissance exécutés avec un grand goût et un grand talent par M. Baudry, que MM. Boillet frères suivent, mais avec un goût un peu moins châtié, s'il faut en juger par un buffet composé et exécuté par eux.

Nous rappellerons les bijoux d'argent fabriqués par les anciens procédés par MM. Vollerain-Rain à Blois qui s'y inspire des motifs d'ornement du Château et le fait avec un talent tout particulier.

La serrurerie enfin, celle du moyen âge surtout, est remarquablement traitée par M. Larchevêque de Mehun-sur-Yèvre, qui lutte avec succès contre l'envoi des praticiens de Paris.

Il n'est pas jusqu'à la toiture en ardoise à qui un couvreur d'Orléans, M. Pothé-Hardouin, n'ait su donner un cachet d'art.

Les broderies sont nombreuses et plusieurs d'une fort belle exécution.

- L'art enfin qui nous sert à nous autres plumitifs, à répandre notre pensée, l'imprimerie est pratiquée à Orléans avec succès par M. Jacob, dont les livres remarquables sont commandés pour la plupart par l'éditeur Herluison, et même par quelques éditeurs parisiens.

En parcourant les vieilles rues de l'Orléans que le XVIIIe et le XIXe siècles n'ont point transformé, nous nous rendons compte du goût que montrent les artisans du pays. Peu de villes possèdent, en effet, autant de remarquables maisons de la Renaissance.

Dans l'ancien Hôtel de Ville, le musée de tableaux a été disposé habilement par M. Camille Marcille ; dans un charmant petit hôtel portant le nom de Diane de Poitiers, le musée archéologique est mis à l'abri, et renferme, à côté de bronzes antiques d'une importance capitale trouvés dans le pays, des bois sculptés de la Renaissance et des meubles admirables. Un catalogue seul lui fait défaut. D'autres maisons, propriétés particulières, l'Hôtel de Ville lui-même, s'offrent encore et partout à l'admiration. Citons celle qui est

si improprement appelée d'Agnès Sorel, qu[1] est à vendre et que l'on trouvera bien moyen d'acheter, il faut l'espérer.

Quelque service municipal trouvera certainement à se loger dans ce délicieux hôtel, dont la Société archéologique fut propriétaire pendant un temps, et qu'elle devrait avoir à honneur, l'Etat et la ville aidant, s'il le faut, de sauver enfin d'une destruction possible.

ALFRED DARCEL.

## NOUVELLES

—

.˙. La commission supérieure des beaux-arts vient de décider que cette année une somme de 80,000 francs sera employée aux achats d'œuvres d'art exposées au Salon.

.˙. On dresse en ce moment un gigantesque échafaudage en avant de la façade du pavillon de Flore, qui donne sur la cour des Tuileries, pour exécuter les travaux de régularisation de cette façade, qui va être mise en harmonie avec celle du pavillon de Marsan, dont elle est le pendant. Il faudra, pour cela, pratiquer des ouvertures, au nombre de quatre, à chaque étage, et rapporter en plusieurs endroits de la pierre pour faire l'avant-corps de bâtiment qui existe sur les autres faces et se termine, à la naissance du toit, par un fronton, que surmonte un groupe allégorique.

.˙. Le moulage du poignet de la statue l'*Indépendance*, par M. Bartholdi, destinée à servir de phare dans la rade de New-York, a été transporté dans les ateliers de M. Manduit, rue de Chazelles. Ce poignet, dans la confection duquel on a fait entrer deux cents sacs de plâtre, pèse 5,075 kilogrammes.

Aussitôt qu'il sera martelé, vers la seconde quinzaine de juin, il sera expédié à Philadelphie, d'où, l'exposition finie, il sera ramené en France.

Si, comme on l'espère, cette statue colossale était terminée dans deux ans, elle serait peut-être érigée sur le Trocadero pendant l'Exposition de 1878, malgré les difficultés de l'opération.

.˙. On a découvert à Nîmes, dans les fouilles entreprises à la Fontaine, près de la statue de Reboul, un petit autel votif auquel manquent, par suite de la fracture de sa partie supérieure, la première ligne, qui contenait le nom du donateur, et une partie de la seconde ligne. On lit sur la façade antérieure :

. . . . . . . . . . . . .

L'AR AV] CVS]T

MINHRVE

... L(ar) ibus) Au]gus[t)is, Minerva

V(otum) S(olvit) L(ubens) M(erito).

« N. accomplit uvee reconnaissance le vœu qu'il avait fait aux Lares augustes et à Minerve. »

Sur la façade latérale droite est sculpté un bouclier traversé par une lance; sur l'autre face un caducée.

.*. Les fouilles qui ont lieu en ce moment au Monte della Giustizia et à l'Esquilin, à Rome, amènent presque chaque jour des découvertes intéressantes. A l'Esquilin on a trouvé des vases en terre cuite, des armes, des ustensiles remontant à une époque antérieure à la fondation de Rome. On remarque entre autres un vase fait à la main avec la terre même de l'Esquilin, et au fond duquel sont tracées trois lettres archaïques de forme très-ancienne. C'est peut-être le monument écrit le plus ancien que l'on ait encore découvert dans le Latium. Au Monte della Giustizia, on a déterré ces jours-ci des bronzes de l'époque impériale et des médaillons portant l'image de Faustine et d'autres membres de la famille des Anto·nins.

.*. Le British Museum vient de faire l'acquisition d'un livre d'heures d'une grande valeur, imprimé sur vélin, et ayant appartenu au prince Arthur, fils aîné d'Henri VII, et premier époux de Catherine d'Aragon. Sur la dernière page, on lit une inscription portant que ce livre a été offert par le prince à Thomas Poyntz, *armigero pro corpore III mi Regis Anglie Henrici VII, i. e.*, écuyer du roi Henri VII. On trouve au bas de la page la signature du prince Arthur en français, « Arthur le prince. » On ne connaissait jusqu'à ce jour qu'un seul autographe de ce prince, celui de la « Cottonian collection » au British Museum. La première page de ce livre d'heures porte la signature de Charles Sommerset, comte de Worcester, lord-chambellan du roi Henri VIII.

— — —

## ACADÉMIE DES INSCRIPTIONS

### L'ÉCOLE FRANÇAISE DE ROME

M. Geffroy, directeur de cet établissement, a pris l'excellente habitude de renseigner l'Académie sur le mouvement archéologique en Italie. Il transmet le compte rendu officiel des découvertes du mois de février, contenant notamment des inscriptions étrusques, un fragment des Fastes consulaires correspondant aux années 755-60 de Rome. Il signale, dans les terrassements de la via Nazionale, la découverte d'un mur de maison antique avec peintures et mosaïques. L'une des mosaïques est un médaillon dans lequel est représenté un personnage debout sur un char traîné par des chèvres. M. de Petra a lu devant l'Académie un mémoire intéressant, consacré à l'interprétation des tablettes de cire trouvées à Pompéi. Sur la proposition de M. Mommsen, les Lyncei ont décidé de publier une carte de Rome avec les indications des fouilles et des découvertes d'antiquités de nature à éclairer la topographie de

la Ville-Eternelle. Pareil travail a été accompli par M. E. Burnouf pour la ville d'Athènes.

M. Geffroy annonce le départ de deux membres de l'école, MM. Duchesne et Colignon, pour une exploration de la Cilicie, depuis Kaunos jusqu'à Tarse, et le retour de MM. Martha et Clédat d'une excursion en Sicile. M. Martha rapporte de Syracuse des inscriptions inédites. La lettre se termine en exprimant le souhait qu'on s'occupe dès maintenant de désigner les jeunes gens qui seront envoyés à Rome l'an prochain, afin de les exercer au préalable à remplir convenablement leur tâche. M. Geffroy se demande si le nombre des membres, réduit à cinq, n'est pas insuffisant pour un champ d'études aussi vaste. Il désirerait créer, sous le titre de *Bibliothèque des Ecoles d'Athènes et de Rome*, un recueil commun à nos deux établissements et destiné à publier les travaux méritants des jeunes missionnaires. Il insiste sur la nécessité de donner à l'Ecole de Rome un budget qui lui manque encore.

— — —

## L'art africain

—

Le *Tour du Monde* publie en ce moment un récit des croisières à la côte d'Afrique, faite par M. le vice-amiral Fleuriot de Langle. Voici l'exposé que fait le narrateur du degré d'avancement de l'art en Afrique :

L'art africain n'est pas encore sorti de ses langes ; le dessin se borne à représenter grossièrement, sur les parois des cases des chefs, quelques animaux.

Le tissage est plus avancé ; il emprunte ses trames à deux plantes textiles, le coton et le palmier. Le coton se file au fuseau; grâce à cette manipulation, il acquiert une force et une souplesse que les procédés mécaniques d'Europe sont loin de lui donner.

Les tissus d'écorces sont surtout tirés des feuilles de palmier : c'est l'énimbas du Gabon, le raffia de Madagascar, qui fournit cette matière précieuse. Les femmes africaines, dont la main est généralement très-délicate, sont d'une adresse merveilleuse pour arracher le derme de la foliole de ce palmier, qu'elles enlèvent d'un seul jet; elles divisent en fils, avant de les mettre sur le métier, les longs rubans qu'elles obtiennent par cette décortication.

Les nattes sont l'une des industries les plus nationales de l'Afrique équatoriale; elles empruntent leur matière première aux feuilles de pandanus ou vaquois, plante très-répandue dans toutes les régions tropicales. Les Africains savent varier les dessins de leurs nattes ainsi que leur coloris, et l'art du tissage a fait de grands progrès chez eux : ils savent même disposer les fils de manière à tracer des figures d'hommes ou d'animaux. Ces dessins, ainsi que ceux des fresques, sont des représentations planes, sans ombres ni perspective.

L'art de fabriquer le fer est connu des Africains de temps immémorial. Le soufflet qui sert à l'affinage sur la côte occidentale et au Soudan consiste en deux peaux hermétiquement cousues, venant se réunir à la tuyère qui active la combustion.

Les émigrants malais et indiens qui sont venus se fixer à Madagascar et sur les côtes de Mozambique et du Zanguebar, au milieu des Africains, ont modifié le soufflet arabe : le ventilateur malais ou indien, dès lors adopté, consiste en deux corps de pompe qui établissent un courant continu en refoulant alternativement l'air dans ces tuyaux : il constitue peut-être un progrès. Quel que soit le soufflet employé, son moteur est invariablement un enfant ou un adulte qui le manœuvre des deux mains ; il établit ainsi la continuité du courant d'air destiné à activer la combustion du charbon, qui est invariablement tiré du bois des forêts avoisinantes.

L'art plastique n'est guère plus avancé que le dessin en Afrique : il consiste en représentations d'idoles, en groupes plus ou moins définis. M. Toulson a collectionné à Loanda plusieurs ivoires sculptés, dont quelques-uns ne manquent ni d'originalité, ni de hardiesse.

L'un d'eux représente un couple répété deux fois ; les quatre figures adossées forment un curieux groupe, où les deux sexes sont deux fois reproduits. En consultant le panthéon africain, on voit que cette représentation quadruple est probablement le mythe de Havier et de Cassombé, prototype de la séparation sexuelle ; ils sont invoqués simultanément dans les maladies de peau si communes en Afrique.

Havier est revêtu d'un pantalon retombant jusqu'aux chevilles ; il est coiffé d'un petit chapeau africain, planté sur le sommet de la tête ; le bâton qu'il tient en main est tout uni dans l'une des figures ; il représente dans l'autre une vis à filets réguliers.

Cassombé est représentée d'une manière identique dans les deux ivoires ; le seul vêtement qu'elle porte est un chapeau qui lui couvre la tête ; elle tient un flacon de chaque main. La tête est exagérée relativement au corps ; bien que les figures soient mutilées, on remarque que le nez est plat et épaté ; la courbe qui raccorde le menton au cou ne manque pas d'une certaine élégance dans l'une des représentations de Cassombé, tandis que dans la seconde la divinité baisse disgracieusement la tête ; les lèvres sont épaisses et la bouche est béante dans les deux figures de femme ; l'ensemble du visage a un air hébété. Dans les quatre figurines les yeux sont bien fendus, les arcades sourcillières très-accentuées, les oreilles saillantes : ce qui donne à ces têtes une expression bestiale, augmentée par la proéminence du mufle projeté en avant d'une façon disgracieuse.

Il est probable que ce groupe est la représentation de l'idole nommée Itèque, qui joue un grand rôle dans la vie religieuse des nègres de l'Angola. Dans un second ivoire, Havier est perché sur les épaules de Cassombé, qui a les deux seins réunis en un seul.

Il paraît évident, en comparant ces ivoires africains aux dieux du panthéon indien, que l'école sculpturale de la côte de Malabar a réagi sur l'art africain. J'ai acheté à Goa des figurines qui accusent la même largeur de facture, le même mode d'emploi du tronçon de la dent ; d'ailleurs les deux bâtons et la mitre de Havier se retrouvent dans diverses représentations de Vichnou, reproduites dans le Recueil des divinités indiennes de Moore ; le second groupe peut être une réminiscence du Garouda, nom turc de Vichnou.

Le plus important des ivoires qui sont en ma possession est un olifant de cinquante centimètres de long, sur lequel est racontée, en seize figures ou tableaux, la traite des esclaves. Les seize gravures s'enroulent en formant une hélice dont le développement atteint soixante centimètres ; un cordon d'un centimètre de large, sur lequel sont représentés des serpents, des trèfles, des coquilles et des feuilles, sépare les groupes, dont les figures ont une hauteur qui varie de cinq à six centimètres.

Nous remarquons, au point de départ, trois esclaves attachés par le cou au bambou qui les réunit : le premier a dû succomber à la fatigue ; ne sachant sans doute comment exprimer cette prostration, le sculpteur a représenté le corps du mort à angle droit avec ses compagnons, en sorte qu'en faisant faire une évolution à l'ivoire, le sujet se trouve redressé, et on pourrait le croire vivant, si les côtes n'étaient pas assez fortement accentuées pour indiquer que l'on a sous les yeux un cadavre. Les deux survivants gravissent d'un pas assuré la pente et traînent après eux leur compagnon ; ils sont précédés d'un porte-étendard, ni plus ni moins que Stanley ou Livingstone ; on remarque sur ce drapeau une croix et deux petites sphères.

Les porteurs précèdent l'étendard ; ils ont sur la tête, sur les épaules ou à la main les objets de traite consistant en fusils, en barils de poudre, en rouleaux d'étoffe ; le capitaine de traite se retourne pour surveiller son convoi ; il est coiffé d'une mitre pointue ; prêt à réprimer toute révolte, il a la main sur la garde de son épée ; la discipline est d'une rigidité extrême dans ces convois.

Une petite idylle vient rompre la sévérité de ce tableau. Je ne suis pas certain que la fable de Psyché et de Cupidon ait fait son chemin jusqu'au Congo ; dans le cas de l'affirmative, ce groupe en pourrait être l'expression. Cupidon porte la main gauche à son carquois pour y saisir la flèche qu'il veut décocher à Psyché ; il la tient par le bras droit ; Psyché, voulant se soustraire à cette étreinte, porte la main à la tête.

Ce tableau pourrait tout aussi bien représenter le bonheur domestique dont jouissait l'Afrique avant que la traite des esclaves y eût étendu son réseau. Un vieil Arabe, qui porte un perroquet sur un bâton à crosse, gravit péniblement la rampe qui mène à la fortune ; sa barbe est formidable ; il est sur ses gardes ; le perroquet porte une noix dans l'une de ses pattes. Nous pouvons encore voir là une trace de l'invasion. Les plumes de perroquet jouent un grand rôle dans la vie militaire de l'Afrique centrale ; elles servent à provoquer des défis et ornent la tête des guerriers.

Les noix de colas symbolisent, suivant leur couleur, la paix ou la guerre ; les blanches sont le gage de l'amitié, les rouges équivalent à une déclaration de guerre.

Nous remarquons aussi une idylle à trois personnages. Daphnis, qui porte un éventail à l'endroit où naît la queue des bêtes, lève la main droite ; a-t-il trouvé une noire Galathée, ou dispute-t-il le prix du chant avec Tityre ? c'est ce que je ne puis deviner. Chloé veille sur eux ; elle caresse complaisamment la tête de Tityre, et dit sans doute aux bergers : « Ne vous attardez pas en route ; » elle indique de la main droite le chemin qui conduit au sommet, où doit être le temple de

la Fortune. Chloé a pour tout vêtement un cha-
peron identique à celui qui couvre le chef de
toutes les figurines ; un collier élégant lui entoure
le cou. Comme le précédent, ce tableau est peut-
être une protestation contre l'invasion arabe, qui
a mené l'esclavage à sa suite : il met une scène
domestique en regard de l'esclavage. Le traitant
s'est dégagé du jardin d'Armide ; il commence à
faire fortune, car il porte une tunique européenne ;
ses traits sont fortement africains ; il a un para-
pluie sur l'épaule, une pipe à la bouche ; tout
semble lui sourire, les fleurs s'épanouissent devant
lui.

Au tableau suivant nous retrouvons pour la
seconde fois l'Arabe : sa moustache retombe à la
chinoise ; il n'a plus le havre-sac qu'il portait sur
les épaules ; il tient à la main gauche un instru-
ment qui pourrait être son poignard qu'il aurait
détaché de la ceinture ; il a la main droite dans la
poche d'un veston emprunté à l'Europe ; devant
lui est un cruchon où il pourra se désaltérer, car
il touche au sommet ; mais comme Moïse, il ne
verra pas la terre promise.

Cette gravure est bien évidemment l'œuvre d'un
Africain pur sang ; bien que la figure qui termine
cet olifant porte un bonnet écossais et une tunique
dont les larges basques s'épanouissent au-dessus
du coffre-fort qui lui sert de siège, il est indu-
bitable qu'elle représente un fils de Cham : son
menton est imberbe, ses narines se gonflent d'aise,
l'orgueil perce dans la façon dont s'épanouit sa
lèvre inférieure ; l'arrogance et la vanité du nègre
se lisent dans son regard oblique ; une vaste boucle
orne son oreille droite ; une chaîne, après s'être
enroulée autour du cou, descend sur sa poitrine :
c'est bien là l'ostentation du barbare, de l'Africain
enrichi. Aucun vêtement ne voile sa corpulence ;
les chevilles des pieds arrêtent seules les vastes
anneaux qui ornent ses jambes ; ses larges pieds
s'aplatissent sur le sol ; et est assis sur un coffre-
fort, où s'est accumulé l'or, fruit de la vente des
esclaves arrachés à leurs familles, souvent vendus
par leurs pères. Pourquoi le sculpteur a-t-il mis la
serrure de ce coffre derrière le dos du traitant ?
serait-ce pour indiquer que le fruit de ses rapines
s'en échappera à son insu ? Il faut avouer que ce
serait terminer ce tableau de mœurs par un pi-
quant trait d'ironie, et qu'il y a peut-être parmi les
sculpteurs africains des philosophes humoristes
qui ont bien leur valeur.

### BIBLIOGRAPHIE

CHAMPFLEURY. — *Histoire des faïences patriotiques
sous la Révolution.* — Paris, Dentu, 1876. —
Prix : 5 fr.

Troisième édition, augmentée de marques et
de gravures nouvelles, d'un ouvrage qui à son
apparition eut un grand succès aussi bien à cause
de la nouveauté du sujet que de la façon piquante
dont le spirituel auteur des études sur la carica-
ture antique et moderne avait su le présenter.
Nous souhaitons à cette troisième édition le succès
de ses aînées.

VOYAGEAU PAYS DE BABEL ou exploration à travers
la science des langues et des religions, étude
élémentaire de philologie comparée, par M. FÉLIX
JULIEN. Paris, Plon, 1876. 1 vol. in-8°.
Ce remarquable travail de M. Julien est non-
seulement une étude savante et approfondie de
philologie et d'épigraphie sémitiques, mais il con-
tient incidemment d'intéressautes recherches sur
l'archéologie babylonienne et de pittoresques
descriptions du pays,aujourd'hui aride et dévasté,
où brilla jadis l'immense ville de Babel. C'est à ce
titre principalement que nous signalons à nos
lecteurs ce volume qui touche aux problèmes les
plus graves des origines de la civilisation hu-
maine.

—

### Salcn de 1876

Le *XIXᵉ Siècle* 20, 23 mai. — Le *Moniteur
Universel*, 20, 23 mai. —Le *Siècle*, 20, 27 mai.
— Le *Constitutionnel*, 22, 23 mai. — *La France*,
22 mai. — Le *Journal Officiel*, 21 mai. — Le
*Monde*, 24 mai. — *La France*, 25 mai. — *Pa-
ris-Journal*, 26 mai.

*Academy*, 20 mai : Musées et Bibliothèques
de Rome, par M. Hemans.—Notes sur l'Archi-
tecture Irlandaise par le comte de Dunraven
(compte rendu), par M. Graves. — La Société
des aquarellistes, par M. Rosati. — Le Salon
de 1876 (2ᵉ article), par M. Pattison.

*Athenæum*, 20 mai : La Royal Academy (4ᵉ
et dernier article).

*Le Tour du Monde*, 803ᵉ livraison.· — Texte :
Pékin et le nord de la Chine, par M. T. Choutzé.
(1873. Texte et dessins inédits.)—Dix-sept des-
sins de H. Clerget, H. Catenacci, Taylor,
M. Rapine, A. Marie et E. Ronjat.

*Journal de la Jeunesse*, 182ᵉ livraison. —
Texte par Léon Cahun, Ch. de Raymond,
M. Vachon, E. Lebazeilles, Mˡˡᵉ Zénaïde
Fléuriot, Schiffer et l'Oncle Anselme. — Des-
sins de Lix, Marie et Faguet, etc.

Bureaux à la librairie Hachette, boulevard
Saint-Germain, 79, à Paris.

VENTE

aux enchères publiques, par suite de décès

DE

# TABLEAUX

## AQUARELLES & DESSINS

## GRAVURES

### ANCIENS & MODERNES

A PARIS, HOTEL DROUOT, SALLE N° 4,

Le lundi 29 mai 1876, à 2 heures.

M° **Guéroult,** commissaire-priseur, 54, rue Richer ;

Assisté de **M. Féral,** peintre-expert, faubourg Montmartre, 54,

CHEZ LESQUELS SE DISTRIBUE LE CATALOGUE.

*Exposition publique,* le dimanche 28 mai, de 1 heure à 5 heures.

---

### Vente après le décès

DE

### M. ACHILLE JOYAU

ARCHITECTE, GRAND PRIX DE ROME

# AQUARELLES

## DESSINS & TABLEAUX

Œuvres par divers artistes : Delaunay, Henner, O. Merson. G. Boulanger, Hiolle, etc.

ANTIQUITÉS : marbres, vases étrusques ; OBJETS D'ART, étoffes et TAPIS ORIENTAUX ; LIVRES D'ARCHITECTURE ; MOBILIER d'atelier.

VENTE, HOTEL DROUOT, SALLE N° 5

Les lundi 29 & mardi 30 mai 1876, à 2 heures.

Par le ministère de M° **Maurice DELESTRE,** commissaire-priseur, successeur de **M. Delbergue-Cormont,** rue Drouot, 23.

**MM. Dhios & George,** experts, 33, rue Le Peletier.

**M. Aug. Aubry,** libraire-expert, 18, rue Séguier,

CHEZ LESQUELS SE TROUVE LE CATALOGUE.

*Exposition,* le dimanche 28 mai, de 2 à 5 h.

# BIJOUX ET BOITES

Ornés de pierreries. Faïences hispano-mauresques (environ 200 pièces), pendules à figures automates. Tapis, tableaux.

VENTE, HOTEL DROUOT, SALLE N° 6,

**Le lundi 29 mai 1876, à 2 heures**

COMMISSAIRES-PRISEURS :

| M° **Baudry,** | M° **Ch. Pillet,** |
| N°-des-P°-Champs, 50; | r. Grange-Batel^re, 10; |

Assisté de **M. Charles Mannheim,** expert, rue Saint-Georges, 7,

CHEZ LESQUELS SE DISTRIBUE LE CATALOGUE.

*Exposition publique,* le dimanche 28 mai 1876, de 1 h. à 5 heures,

---

NOTICE

D'un tableau important

PAR

# BECCAFUMI

## TABLEAUX ANCIENS ET MODERNES

Provenant en partie des collections

Du DUC DE LUCQUES et du PRINCE SOUTZO

VENTE, HOTEL DROUOT, SALLE N° 9,

**Le mardi 30 mai 1876 à 3 h. 1|2.**

*Le Beccafumi sera vendu à 5 heures et demie*

M° **Quevremont,** commissaire-priseur, 46, rue Richer ;

Assisté de M. **Horsin-Déon,** peintre-expert, rue des Moulins, 15.

*Exposition publique,* le lundi 29 mai 1876, de 1 h. à 5 heures.

---

# SUCCESSION DE M. B°°°

**12 brillants** montés en **boutons de manchettes,** épingles, bagues, boutons ornés de brillants et pierres fines; **14 montres** en or, argent, à ancre et cylindre.

**14 kilos d'argenterie; Tableaux anciens et modernes,** livres, meubles anciens et modernes.

VENTE les 29, 30 et 31 mai 1876, à 2 heures précises.

HOTEL DROUOT, SALLE N° 2,

Par le ministère de M° **Bossy,** commissaire-priseur, rue de la Grange-Batelière, 13 ;

Assisté de **M. Mannheim,** expert, 7, rue Saint-Georges.

*Exposition publique* le dimanche 28 mai, de 2 h. à 5 heures.

# TABLEAUX MODERNES

*Composant*

la Collection de M. B***.

VENTE, HOTEL DROUOT, SALLE Nº 1

Le jeudi 1er juin 1876, à 2 h. 1|2

| Mᵉ Charles Pillet, | M. Durand-Ruel, |
| COMMISSAIRE - PRISEUR, | EXPERT, |
| 10, r. Grange-Batelière. | 16, rue Laffitte. |

CHEZ LESQUELS SE TROUVE LE CATALOGUE.

EXPOSITIONS :

| *Particulière :* | *Publique :* |
| mardi 30 mai 1876 | mercredi 31 mai |
| de 1 heure à 5 heures | |

---

### Successions GONELLE

—

VENTE

en vertu de jugement rendu par le Tribunal
civil de 1ʳᵉ instance de Marseille,

D'UN TRÈS-REMARQUABLE

# CHRIST

### EN BRONZE

DE GRANDEUR NATURELLE

ATTRIBUÉ A

## BENVENUTO CELLINI

Placé depuis plusieurs années dans la Cha-
pelle de l'École des Beaux-Arts
et antérieurement à l'

### EXPOSITION UNIVERSELLE

de 1867, à Paris, dans la section des

### États Pontificaux

HOTEL DROUOT, SALLE Nº 4,

Le vendredi 2 juin 1876, à 5 heures précises

Mᵉ Baudry, commissaire-priseur, à Paris,
rue Neuve-des-Petits-Champs, 50 ;
MM. Dhios & George, experts, 33, rue Le
Peletier.

CHEZ LESQUELS SE DÉLIVRE LA NOTICE

EXPOSITIONS :

| *Particulière :* | *Publique :* |
| le jeudi 1 juin; | le jour de la vente, |
| De 1 h. à 5 heures. | |

---

# AUX VIEUX GOBELINS

TAPISSERIES ANCIENNES, RÉPARATION. 27, Rue Laffitte.

---

VENTE

# D'OBJETS D'ART ET DE CURIOSITÉ

Bijoux anciens ornés de roses, montre
émaillée, orfévrerie, sculptures en ivoire,
cruches en grès de Flandres, faïences diverses,
porcelaines de Saxe et autres, suite intéres-
sante de vitraux, armes, horloges du XVIᵉ siè-
cle, bronzes et cuivres, meubles en bois sculpté,
cabinets garnis d'argent, miniatures sur vélin.
TABLEAUX anciens, dont un par Van Delen ;
tapisseries et étoffes, composant la collection
de M. le baron de S.

HOTEL DROUOT, SALLE Nº 8.

Les vendredi 2 & samedi 3 juin 1876, à 2 h.

Par le ministère de Mᵉ Charles Pillet, com-
missaire-priseur, r. de la Grange-Batelière, 10,

Assisté de M. Charles Mannheim, expert,
rue Saint-Georges, 7,

CHEZ LESQUELS SE TROUVE LE CATALOGUE

*Exposition publique*, le jeudi 1 juin 1876,
de 1 heure à 5 heures.

---

# LIVRES

# RARES ET PRÉCIEUX

### Manuscrits avec miniatures

Composant le cabinet de M***

VENTE, HOTEL DROUOT, SALLE Nº 3,

Le samedi 17 Juin 1876, à 1 h. 1|2 très-précise.

Mᵉ MAURICE DELESTRE, commissaire-
priseur, successeur de Mᵉ Delbergue-Cormont,
23, rue Drouot.
Assisté de M. Adolphe LABITTE, expert, 4,
rue de Lille.

CHEZ LESQUELS SE TROUVE LE CATALOGUE.

*EXPOSITIONS :*

| *Particulière :* | *Publique :* |
| le samedi 17 juin | le vendredi 16 juin |
| à 1 heure. | de 2 à 4 heures. |

---

DIRECTION DE VENTES PUBLIQUES

## FRÉDÉRIC REITLINGER

EXPERT EN TABLEAUX MODERNES

*1, rue de Navarin.*

---

Paris. — Imp. F. DEBONS et Cᵉ, rue du Croissant, 16.     *Le Rédacteur en chef, gérant :* LOUIS GONSE.

N° 23. — 1876.　　　BUREAUX, 3, RUE LAFFITTE.　　　3 juin.

LA

# CHRONIQUE DES ARTS

## ET DE LA CURIOSITÉ

### SUPPLÉMENT A LA *GAZETTE DES BEAUX-ARTS*

#### PARAISSANT LE SAMEDI MATIN

*Les abonnés à une année entière de la* Gazette des Beaux-Arts *reçoivent gratuitement
la* Chronique des Arts et de la Curiosité.

PARIS ET DÉPARTEMENTS :

Un an. . . . . . . . . . . 12 fr.　|　Six mois. . . . . . . . . , 8 fr.

## AVIS A MM. LES ABONNÉS

—

*A partir d'aujourd'hui, la* Chronique *paraîtra
tous les quinze jours, comme d'usage. Le n° 24
sera publié le samedi 17 juin.*

LA GAZETTE DES BEAUX-ARTS *publiera dans
ses prochaines livraisons plusieurs eaux-fortes
d'artistes qui feront suite à celles de MM. De-
launay, Falguière et C. Bernier, publiées dans
le numéro de Juin : notamment des gravures de
MM. Paul Dubois, Lefebvre, Bonnat et de Nittis,
sans préjudice de celles que la revue fait faire
par ses graveurs habituels.*

## CONCOURS ET EXPOSITIONS

—

L'exposition des **envois de Rome** aura
lieu prochainement. Voici la liste des princi-
paux envois :

M. Toudouze, peintre, un dessin d'après
Carpaccio ;

M. Bernard, peintre, un *Faune* et plusieurs
aquarelles ;

M. Ulmann, architecte, *Temple de Brescia,*
bâti par Vespasien ;

M. Lambert, architecte, *Temple d'Antonin et
de Faustine ;*

M. Marqueste, sculpteur, une statue en mar-
bre ; *Velléda ;*

M. Injalbert, sculpteur, une statue en mar-
bre, copie de l'*Apolline* de la tribune de Flo-
rence ;

M. Idrac, sculpteur, une figure en plâtre
l'*Amour blessé ;*

M. Ch. Injalbert, sculpteur, bas-relief en
plâtre, le *Fruit défendu.*

Le concours d'anatomie entre les élèves
peintres et sculpteurs de l'**École des Beaux-
Arts** est terminé.

En voici le résultat :

*Section de peinture ;* Quatre médailles à
MM. Haro, élève de MM. Cabanel et Carolus
Duran ; Guyet, élève de M. Bonnat ; Gay-Val-
lien, élève de MM. Gilbert et Ponsan.

Une mention à M. Formont, élève de M.
Maillard, et une mention provisoire à M. Beau-
janot, élève de M. Gérôme.

*Section de sculpture :* Une mention à M. De-
venet, élève de M. Dumont, et une mention
provisoire à M. Chavalleaud, élève de M. Rou-
baud.

Nous recevons la communication suivante :

« Un projet de monument funéraire à éle-
ver à la mémoire de **François Deak** est
mis au concours dans la capitale de la Hon-
grie, à Buda-Pesth. Les artistes du pays
comme ceux de l'étranger sont admis à y
prendre part. Les stipulations et les clauses
du concours ont été envoyées à la direction
des beaux-arts à Paris, où les artistes auront
le droit d'en prendre connaissance.

« Les frais de la construction du monument
ne devront pas dépasser la somme de cent
mille florins, valeur autrichienne, ou 250,000
francs.

« Trois prix, le premier de 2.500 francs, le
second de 1.500 et le troisième de 1.000 francs
sont destinés à récompenser les meilleurs pro-
jets.

« Buda-Pesth, le 30 avril 1876.

« Pour le comité du parlement du monu-
ment de François Deak, le président Etienne

de Gorové, député ; le secrétaire, Gabriel de Baross, député. »

—

Une Exposition d'ouvrages exécutés en **noir et blanc** aura lieu du 1er au 30 juillet prochain, dans les galeries Durand-Ruel, 11 rue Le Peletier.

—

L'Exposition des Amis des Arts d'**Amiens** sera ouverte du 8 juillet au 16 août prochain, dans le musée de Picardie.
Des médailles seront décernées, et le musée est en mesure de faire des acquisitions.

—᠊ᘏ᠖᠌᠊—

## SALON DE 1876

—

### RÉCOMPENSES DÉCERNÉES PAR LE JURY

—

*Médaille d'honneur*

M. Dubois (Paul), statuaire.

*Prix du salon*

M. Sylvestre (Joseph-Noël), peintre.

**Section de peinture**

*Médailles de première classe*

MM. Sylvestre (Joseph-Noël).
Dubois (Paul).
Lematte (Jacques-François-Fernand).
Pelouse (Léon-Germain).

*Médailles de 2e classe*

MM. Ferrier (Joseph).
Maignan (Albert).
Perrault (Léon).
Gros (Lucien-Alphonse).
Constant (Benjamin).
Herpin (Léon).
Moreau (Adrien).
Mols (Robert).
Ronot (Charles).

. *Rappels de médailles de 2e classe*

MM. Gervex (Henri).
Guillemet (Jean-Baptiste-Antoine).
Wauters (Emile).

*Médailles de 3e classe*

MM. Renard (Emile).
Rixens (Jean-André).
Mengin (Auguste).
Rozier (Dominique).
Delacroix (Henri-Eugène).
Olivié (Léon).
Charnay (Armand).
Mathey (Paul).
Nittis (Joseph de).

Mortemart-Boisse (Enguerrand, baron de).
Morot (Aimé-Nicolas).
Gonzalès (Jean-Antonio).
Toudouze (Edouard).
Watelin (Louis-Victor).
Rosier (Amédée).
Van Haanen (Cecil).
Pelez (Fernand).

*Mentions honorables*

MM. Durangel (Léopold-Victor).
Pointelin (Auguste-Emmanuel).
Damoye (Pierre-Emmanuel).
Joris (Pio).
Wencker (Joseph).
Capdevielle (Louis).
Rouffio (Paul).
Garnier (Jules-Arsène).
Jeannin (Georges)
Vimont (Edouard).
Clairin (Georges-Jules-Victor).
Escalier (Félix-Nicolas).

**Section de Sculpture**

GRAVURE EN MÉDAILLE ET SUR PIERRES FINES

*Médailles de première classe*

MM. Coutan (Jules-Félix).
Marqueste (Laurent-Honoré).
La Vingtrie (Paul-Armand).

*Médailles de 2e classe*

MM. Albert-Lefeuvre (Louis-Etienne-Marie).
Hugoulin (Emile).
Hoursolle (Pierre).
Vasselot (Anatole Marquet de).
Cordonnier (Alphonse).

*Rappels de médailles de 2e classe*

MM. Chrétien (Eugène-Ernest).
Aubé (Jean-Paul).

*Médailles de 3e classe*

MM. Paris (Auguste).
Icard (Honoré).
Christophe (Ernest).
Cougny (Louis-Edmond).
Tournoux (Jean).
Ferru (Félix).
Ponsin-Andary.
Allouard (Henri).

*Mentions honorables*

MM. Peiffer (Auguste-Joseph).
Basset (Urbain).
Lemaire (Hector).
Guglielmo-Lange.
Dupuis (Daniel).
Beylard (Charles).
Garnier (Gustave-Alexandre).
Marcello (A).
Jouneau (Prosper).
Bernhardt (Sarah).

Davau (Victor), graveur sur pierres fines.
Mabille (Jules-Louis).
Fannière (François-Auguste).
Lormier (Edouard).
Moreau (Hippolyte).
Caggiano (Emmanuel).
Tasset (Ernest-Paulin), graveur en médailles.

### Section d'Architecture

*Médailles de 1re classe*

MM. Hermant (Pierre-Antoine-Achille).
Thomas (Albert-Théophile-Félix).

*Médailles de 2e classe*

MM. Boudier (Abel-Eugène).
Formigé (Jean-Camille).
Scellier (Louis-Henri-Georges).

*Rappels de médailles de 2e classe*

MM. Baillargé (Alphonse-Jules).
Selmersheim (Paul).

*Médailles de 3e classe*

MM. Benouville (Pierre-Louis-Alfred et Pons Jules-Marius-Henri).
Bruneau (Eugène).
Chardon (Ernest).
Guérinot (Antoine-Gaëtan).

### Section de Gravure et de Lithographie

*Médailles de 1re classe*

M. Biot (Gustave), graveur au burin.

*Médailles de 2e classe*

MM. Pannemaker (Stéphane), graveur sur bois.
Potémont (Adolphe-Martial), graveur à l'eau-forte.
Greux (Gustave-Marie), graveur à l'eau-forte.

*Rappel*

M. Jacquet (Jules), graveur au burin.

*Médailles de 3e classe*

MM. Annedouche (Alfred), graveur au burin.
Lalauze (Adolphe), graveur à l'eau-forte.
Monziès (Louis), graveur à l'eau-forte.
Cicéri (Eugène), lithographe.
Mongin (Augustin), graveur à l'eau-forte.
Lurat (Abel), graveur à l'eau-forte.

*Mentions honorables*

MM. Léveillé (Auguste-Hilaire), graveur sur bois
Thiriat (Henri), graveur sur bois.
Lamotte (Alphonse), graveur au burin.
Boilvin (Emile), graveur à l'eau-forte.
Sargent (Alfred), graveur sur bois.
Toussaint (Charles-Henri), graveur à l'eau-forte.

## CORRESPONDANCE

Nous recevons de notre collaborateur et ami, M. Lechevallier-Chevignard, une lettre d'actualité que nous nous empressons de publier et à laquelle nous nous associons entièrement. L'idée qu'elle exprime est fort simple, si simple même et si naturelle qu'on s'étonne qu'elle n'ait pas été émise plus tôt, et d'une réalisation très-facile. Bien appliquée elle peut produire des résultats immédiats et du plus haut intérêt. Ici l'Etat n'a pour ainsi dire qu'à étendre la main pour créer dans notre grand Musée national une source en quelque sorte inépuisable de richesses nouvelles et du plus grand prix pour l'histoire de l'art. La lettre de M. Lechevallier-Chevignard pose la question dans des termes excellents et parfaitement pratiques. Nous ne saurions mieux faire que de la transmettre par la voie de la CHRONIQUE à M. le directeur des Beaux-Arts, dont on a pu apprécier bien souvent l'esprit d'initiative.

L. G.

1er juin 1876.

A Monsieur le rédacteur en chef de la *Gazette des Beaux-Arts.*

Cher Monsieur,

Vous avez certainement vu et admiré comme moi, comme tous ceux qui sont épris de l'art sérieux et sincère, la belle toile de M. J.-P. Laurens exposée au Salon sous le nº 1207. L'artiste s'y est peint lui-même, et, m'a-t-on dit, son œuvre doit aller à Florence enrichir la collection de portraits d'artistes créée par le cardinal Léopold de Médicis. Sans doute c'est un grand honneur de représenter la France aux Offices, en compagnie d'Ingres et d'H. Flandrin, dans une galerie qui commence à Filippino Lippi, à Raphaël et à Andrea del Sarto. Le soin apporté par M. Laurens à sa propre effigie montre qu'il en est pénétré et combien il en est digne. Mais moi, unité obscure, perdue dans le grand public, j'éprouve un autre sentiment : le regret de voir un ouvrage remarquable quitter le sol natal. Voulez-vous, après cette entrée en matière, me permettre de formuler un vœu ?

Pourquoi la Direction des beaux-arts ne fonderait-elle par une institution analogue à celle du Musée des Offices, non pas dans un sens général, — nous arrivons tard et la lutte est impossible, — mais dans un esprit exclusivement français ?

Ne pensez-vous pas qu'en formant au Louvre même une série de portraits de nos artistes nationaux, on réunirait sur-le-champ une collection d'un haut intérêt ? Nous aurions déjà, sans sortir du Louvre : Poussin, Lesueur, Ch. Lebrun, Mignard, Largillière, Desportes, Latour, Chardin, Perronneau, Joseph Vernet, Mme Lebrun, David, Ingres, Isabey, Delacroix.

Je ne parle que des morts et j'en oublie certainement.

Pour les artistes modernes, ce serait affaire à l'Administration de s'adresser à nos chefs d'école, à toutes les illustrations de la peinture et de la sculpture, et de les inviter à prendre place, par une sorte de décret, dans ce Panthéon de l'art français. Ce serait un honneur d'autant plus insigne qu'il serait absolument *gratuit*, et, chose qui ne nous déplaît jamais en France, tout à fait officiel.

Il me semble qu'il y aurait dans une pareille création, pour notre galerie nationale, un trésor acquis sans bourse délier, pour nos artistes un concours d'émulation et la plus précieuse des récompenses.

Veuillez agréer, cher Monsieur, etc.

E. LECHEVALLIER-CHEVIGNARD

## L'EXPOSITION RÉTROSPECTIVE DE REIMS

—

Installée dans la grande salle de l'archevêché, le hall de toute demeure princière du moyen âge, qui fut restaurée en « style gothique, » pour le sacre de Charles X, s'étendant jusque dans les appartements du roi, qui montrent des spécimens intéressants de l'art décoratif en l'année 1825, et garnissant même de monuments tout spéciaux la charmante chapelle de l'archevêché, l'Exposition rétrospective de Reims réunit les apports des amateurs au trésor si riche de la cathédrale, ainsi qu'aux tableaux et aux objets d'art que possèdent les musées de la ville, aujourd'hui fermés pour cause de reconstruction.

On pourrait ainsi voir réuni tout ce que Reims possède de richesses d'art, si quelques amateurs, désirant voir comment cela réussirait, ne s'étaient point montrés trop sourds à l'appel du comité présidé par M. A. Druphinot. Ils regrettent, aujourd'hui que la chose a réussi, de s'être abstenus.

Le hall, — avec l'immense cheminée qui couvre une de ses extrémités d'une architecture compliquée à laquelle fait vis-à-vis celle de la porte d'entrée, surmontée d'une tribune avec sa charpente en berceau que sous-tendent de vigoureux entraits, le tout quelque peu trop embelli de gothique troubadour par les décorateurs de la Restauration s'essayant au style nouveau, à force d'être ancien, — cette grande pièce, éclairée sur le côté par de larges fenêtres, convenait merveilleusement pour recevoir les tableaux, les meubles et les choses encombrantes ou d'apparat.

Deux dais, ayant servi au sacre des rois, une immense jatte de porcelaine du Japon et un Bouddha colossal, dominant le niveau des meubles de taille ordinaire, accidentent l'espace de leurs colorations éclatantes ou sombres et forment des repos faciles au milieu du papillotement des mille petits objets exposés. L'aspect de cette partie de l'Exposition est des mieux réussis.

Les pièces des appartements du roi sont encore occupées par les tableaux et les menus objets, suivant les convenances du jour et de la place.

Enfin la chapelle a été réservée aux sévérités de l'archéologie. C'est là que, dans des armoires et des vitrines destinées ultérieurement à conserver dans le musée de la ville les richesses archéologiques qu'elle possède, sont exposés les silex taillés ou polis des époques pré-historiques, puis les résultats des fouilles si intéressantes que l'on fait actuellement dans les cimetières gaulois de la Marne et, enfin, les monuments romains que l'on trouve en si grand nombre sous le sol de Reims.

Des échantillons des toiles peintes et des tapisseries, que les églises et l'hôpital de Reims possèdent en si grande abondance, sont exposés dans le vestibule de la chapelle et dans l'esclier qui descend à sa crypte, qui renferme les sculptures du musée et, entre autres, le magnifique sarcophage dit de Jovin. Le moyen âge, et, à plus forte raison, la Renaissance, et même le XVIe et le XVIIIe siècles, n'avaient trouvé aucun inconvénient à conserver dans la cathédrale cette urne funéraire digne des plus belles que possède l'Italie. Mais la pudeur moderne a été effarouchée par des nus, bien inoffensifs, cependant, et il a fallu dépenser en pure perte la somme énorme de 2.000 fr., pour reléguer ce monument dans les obscures profondeurs de la crypte de la chapelle de l'archevêché.

C'est dans la nef de la cathédrale, où elles sont appendues au-dessous des fenêtres des bas côtés, qu'il faut aller voir les tapisseries données par le cardinal de Lorraine et par Raoul de Lenoncourt à leur église. Quant à celles de la légende de Saint-Remy exécutées également par les ordres du même Raoul de Lenoncourt, elles sont exposées dans les dépendances et dans les sacristies de l'église de Saint-Remy.

Ces deux églises Saint-Remy et la cathédrale sont elles-mêmes des musées, musées d'architecture et musées de sculpture, la seconde surtout.

Les contreforts de la cathédrale sont d'admirables créations, et la statuaire des deux portants, du nord et de l'occident, sont d'un immense intérêt pour l'étude de la statuaire au XIIIe siècle.

Deux arts s'y montrent, très-dissemblables. L'un encore romain, né sans doute de l'étude de la statuaire antique dont Reims devait posséder alors plus de vestiges encore qu'aujourd'hui ; l'autre, plus svelte, moins abondant dans ses plis, et présentant un autre type dans les visages, plus gothique en un mot.

En même temps que l'Exposition rétrospective, la Société des Amis des Arts a ouvert une exposition de peinture et de sculpture modernes dans les salles du futur musée.

Ainsi que toutes les expositions provinciales, celle-ci nous fait revoir un certain nombre d'œuvres déjà exposées à Paris. Mais en plus de ce que montrent la plupart des expositions, même dans les villes plus importantes

que Reims, elle possède des tableaux signés d'artistes éminents. MM. Français, Jacque, Fromentin, Daubigny père et fils, Bida, Isabey, Schenck, Landelle, Lambinet, Nittis, Protais, J. Dupré, Daumier, Defaux, Toulmouche, Vibert et plusieurs autres ont leur nom au bas d'œuvres plus ou moins importantes. C'est que la Société des Amis des Arts de Reims, par elle-même et surtout par ses adhérents, fait chaque année des acquisitions nombreuses.

Leur chiffre s'élève parfois à une centaine de mille francs, et devant les chances d'un pareil placement, marchands et artistes sont loin de répugner à envoyer les œuvres qu'ils possèdent.

A. D.

## EXPOSITION UNIVERSELLE

La commission supérieure des Expositions internationales s'est réunie le 26 mai, au palais de l'Ecole des Beaux-Arts, sous la présidence de M. Teisserenc de Bort, ministre de l'agriculture et du commerce, afin de procéder au jugement des avant-projets touchant l'Exposition universelle de 1878.

La commission supérieure avait, préalablement, nommé une sous-commission chargée de préparer le travail d'examen des 94 projets exposés.

La sous-commission a lu son rapport qui concluait au classement de douze projets. Voici, dit le *Journal officiel*, les motifs généraux qui ont dicté ses choix :

« Elle a dû porter ses préférences sur les projets dont les dispositions, en plan, sont larges et faciles à saisir et qui, tout en se renfermant dans le programme, seraient de nature à fournir à la commission les éléments du projet définitif, sur lesquels les bâtiments de l'Exposition devront être élevés; certaines idées pouvant apporter au programme primitif des développements heureux, des modifications utiles. »

Les examinateurs, après avoir longuement étudié les 94 projets exposés, et peut-être avoir sur chacun d'eux réuni des notes presque identiques, bien qu'ayant été prises isolément, et sans s'être entendus entre eux au préalable, demeurent convaincus de l'utilité du concours public ouvert par M. le ministre.

Malgré le court espace de temps laissé aux concurrents, et peut-être même en raison du délai rapproché, imposé par la nécessité de ne pas perdre un temps précieux, ceux-ci n'ont pas pu s'attarder à produire des dessins rendus, à une grande échelle, mais ont dû s'attacher à émettre des idées générales, à chercher des dispositions favorables, pratiques; et dès à présent, grâce au travail considérable accumulé par ces concurrents, il est possible de rédiger un projet d'ensemble réunissant en un faisceau ces idées diverses, des aperçus nouveaux, certaines dispositions grandioses et des études de détail remarquablement présentées.

Il a paru à la sous-commission que les projets classés en première ligne possèdent des qualités à peu près équivalentes, et que peut-être il y aurait lieu de répartir les primes d'après une proportionnalité différente de celle indiquée dans le programme du concours.

« On ne saurait, ajoutait la sous-commission, méconnaître les efforts considérables faits par une grande partie des concurrents afin de répondre à l'appel de l'administration. Ces efforts contribueront à donner à l'œuvre nationale qui se prépare pour 1878 une splendeur incontestable, digne de Paris, et, après un mûr examen, la sous-commission se plaît à le constater. »

La commission supérieure, la lecture du rapport entendue, a procédé à l'examen des projets choisis par la sous-commission, et sur chacun desquels ses appréciations avaient été consignées par écrit. Puis, après en avoir délibéré, adoptant les conclusions du rapport :

Considérant que si les projets classés en première ligne présentent des qualités remarquables et des études dont on doit tirer parti, il n'en est aucun qui se distingue entre tous par un ensemble complet de toutes ses parties et qui puisse être suivi d'exécution sans qu'il y soit apporté des modifications plus ou moins importantes ;

Considérant que les qualités partielles de ces projets sont équivalentes et compensées par des défauts analogues ;

La commission supérieure est d'avis qu'il n'y a pas lieu de donner un premier prix, mais que, s'il est bon d'utiliser les idées émises dans ces projets, il est équitable de reconnaître publiquement le mérite de leurs auteurs.

En conséquence, elle propose à M. le ministre d'accorder une somme de 3.000 francs à chacun des six projets ci-dessous, classés suivant leur ordre d'inscription :

No 38 MM. Davioud et Bourdais.
No 69 M. Bruneau.
No 73 M. Crépinet.
No 80 M. Coquart.
No 89 M. Picq.
No 93 M. Roux.

Considérant, en outre, qu'indépendamment de ces six projets qui se recommandent par certaines dispositions d'ensemble, il en est d'autres qui méritent l'attention de l'administration par des études de détail d'une valeur équivalente, études dont on pourra tirer parti dans un projet d'exécution, la commission supérieure est d'avis qu'il y a lieu de proposer à M. le ministre d'accorder une prime de 1.000 francs à chacun des projets ci-dessous, classés suivant leur ordre d'inscription :

No 42 M. de Brulot.
No 55 M. Simil.
No 60 M. Eiffel.
No 67 M. Ranlin.
No 68 M. Huë.
No 81 M. Flon.

## NOUVELLES

.*. Le mandat de M. Guillaume, membre de l'Institut, en qualité de directeur de l'Ecole des beaux-arts, vient d'être renouvelé pour un nouveau terme de cinq ans.

.*. La commission des Tuileries à la Chambre des députés a nommé M. Laboulaye président et M. Mounet secrétaire.

Elle a exprimé l'avis de reconstruire la partie centrale du palais et d'y transporter le musée du Luxembourg.

.*. Une commission spéciale, déléguée par le Conseil municipal de Bruxelles, a visité l'Exposition du Salon, dans le but d'acheter quelques œuvres d'art pour la capitale de la Belgique. Cette commission est présidée par M. Funck, échevin de l'instruction publique et des beaux-arts.

Le crédit alloué à M. Funck s'élève à 150.000 francs.

.*. Le tableau de Dubufe, l'*Enfant Prodigue*, son chef-d'œuvre certainement, vient d'être détruit dans un incendie, en Amérique.

.*. On vient de voler le célèbre portrait de la duchesse de Devonshire, par Gainsborough, acheté le mois dernier par M. Agnew, marchands de tableaux, au prix de 262.500 francs. Ce portrait, qui était exposé dans une des galeries du nº 29, Bond Street, était encore dans son cadre le 25 mai, à onze heures du soir. Le lendemain 26, la toile avait disparu; il ne restait plus que le cadre. Un gardien, qui couchait dans la salle, près du tableau, affirme qu'il n'a entendu aucun bruit. On croit que les voleurs se seront cachés pendant plusieurs heures au fond de la galerie et se seront enfuis au lever du jour, lorsqu'on ouvre les portes de la rue. Mais on n'a vu personne. La toile a été coupée au ras du tableau, exactement comme cela a eu lieu pour le *Saint Antoine de Padoue*, à Séville, l'an dernier.

L'affaire est entre les mains de la police, et comme les propriétaires du portrait, MM. Agnew, ont offert une récompense de 1.000 livres st. (25.000 francs) pour toute information qui ferait retrouver la peinture volée, on peut espérer qu'on sera promptement sur la trace des coupables.

Il semble évident qu'un tel vol n'a pu être commis dans le but de vendre ce portrait, ce qui serait à peu près impossible; l'offre même qui en serait faite amènerait la découverte du voleur dans presque toutes les parties du monde. La description de cette peinture et sa gravure dans l'*Illustrated London New* l'ont fait connaître partout.

Il est très-rare qu'on ait tenté de voler de la sorte des tableaux de grand prix, et plus rare encore que les auteurs de pareils vols n'aient pas été découverts à la fin. On peut se rappe-

ler que plusieurs tableaux ont été enlevés de leurs cadres en coupant la toile et volés dans la collection du duc de Suffolk il y a environ vingt-cinq ans. Les voleurs ne purent en faire de l'argent, et à la fin ils durent y renoncer; pour éviter d'être découverts, ils cachèrent les toiles sous les arches du pont de Blackfriars, où on les découvrit, et elles furent rendues à leur propriétaire.

.*. La société des *Anciens élèves* de l'*Ecole spéciale d'Architecture* tient aujourd'hui samedi sa deuxième séance de l'année 1875-1876, au siège de la société, boulevard Montparnasse, 136.

L'ordre du jour est:

1º Communications, renseignements divers.

2º Conférences de M. Brière et de M. Bourron : Notes d'un voyage sur les côtes de Bretagne; Stabilité des constructions.

## NÉCROLOGIE

Le musée du Louvre vient de faire une grande perte dans la personne d'**Eudore Soulié,** conservateur du musée de Versailles. M. Soulié était le doyen du personnel de cette administration. Il y était entré en 1836 à dix-neuf ans, sous le patronage de M. de Chateaubriand, dont il était le filleul et qui lui avait donné le nom d'Eudore. Successivement attaché, conservateur adjoint de la chalcographie, il avait été nommé conservateur du musée de Versailles en 1851. En 1855 parurent les trois volumes du catalogue de ce musée qui resteront comme un livre classique, non-seulement au point de vue de l'histoire de l'art, mais encore au point de vue de l'histoire politique et militaire de la France. En outre, c'est le seul livre à consulter quand on veut se rendre compte de ce qu'était le château de Versailles sous Louis XIV et sous Louis XV.

M. Soulié avait attaché son nom à celui de Molière par ses *Recherches*, qui constituent le travail le plus complet et le plus exact sur la vie privée du grand écrivain. Il avait été l'éditeur, avec MM. Mantz, de Chennevières et de Montaiglon, des *Mémoires de Dangeau*, des *Mémoires du Cardinal de Luynes* et du *Journal d'Hérouard*.

Familier avec les détails les plus intimes du dix-septième siècle, tous ceux qui venaient le consulter peuvent rendre justice à la libéralité avec laquelle il faisait part de sa science, au piquant, à l'originalité qu'il savait lui donner, à la grâce et au charme de son esprit et de ses relations.

Nous le répétons, l'administration du Louvre fait une grande perte en sa personne. On pourra lui succéder, on ne le remplacera pas.

.C. R.

On annonce la mort de **M. de Cailleux,** ancien directeur des Beaux-Arts.

## BIBLIOGRAPHIE

### Salon de 1876

*Revue des Deux Mondes* (M. Victor Cherbuliez), 1ᵉʳ juin. — Le *XIXᵉ Siècle*, 23, 26 mai, 1ᵉʳ juin. — Le *Constitutionnel*, 26, 29 mai. — Le *Journal Officiel*, 27 mai. — Le *Moniteur Universel*, 30 mai. — La *France*, 30 mai — Le *Temps*, 28 mai. — *Journal Officiel*, 31 mai. — *Journal des Débats*, 30 mai. — Le *Siècle*, 27 mai, 1ᵉʳ juin. — Le *Bien Public*, 29 mai. — *Indépendance Belge*, 25 mai.—*L'Opinion*, 29 mai. — *Charivari*, 19, 23, 26 et 30 mai. — *Figaro*, 19 mai. — *Français*, 19, 21, 22, 28, 31 mai. — *Paris-Journal*, 20, 26 mai, 2 juin. — *Rappel*, 23, 27 mai, 2 juin. — *Evénement*, 23 mai, 2 juin. — *Revue politique et littéraire*, 20, 27 mai.

*Revue politique et littéraire*, n° 47, 20 mai : Sorbonne. — Cours de M. Georges Perrot de l'Institut : L'Archéologie classique.

*L'Opinion*, 27 mai : Les Médailles au Salon de 1876, par M. Armand Silvestre.

*Revue générale de l'Architecture et des Travaux publics* (n°ˢ 3-4, 1876).

Métopes et lucarnes (XVIᵉ siècle) au château de Bournazel (Aveyron). — Chapelle funéraire au cimetière de Rânes (Orne). — Résistance des fers à planchers, par M. L.-A. Barré, ingénieur. — Monument commémoratif de la bataille de Champigny. — Les retranchements en matière d'alignement, par M. H. Ravon, architecte. — Nécrologie. — Chronique. — Bibliographie.
(Dix planches sur acier et dix-neuf gravures sur bois accompagnent cette livraison.)

*Le Tour du Monde*, 804ᵉ livraison. — Texte : Pékin et le nord de la Chine, par M. T. Choutzé. (1873. Texte et dessins inédits.) Treize dessins de H. Catenacci, Taylor, P. Sellier, A. Marie et E. Ronjat.

*Athenæum*, 27 mai : Trois cents portraits français, par Fr. Clouet, autolithographiés d'après les originaux de Castle Howard, par lord R. Gower (compte rendu). — Exposition de MM. Goupil, à Belford Street, Covent Garden. — Le Salon de Paris, 3ᵉ article.

*Academy*, 27 mai : Le Salon de 1876, 3ᵉ article, par M. Pattison. — La *Royal Academy*, 3ᵉ article, par M. Rossetti.

# GRAVURES PARUES PENDANT L'ANNÉE 1876

## DANS

### LA GAZETTE DES BEAUX-ARTS

| | | Avant la lettre. | Avec la lettre. |
|---|---|---|---|
| LE CRÉPUSCULE............... | Burin de **M. Gaillard**, d'après *Michel-Ange*........... | 20 | 8 |
| — | — sur parchemin, monté.. | 75 | » |
| — | — sur Japon. monté....... | 50 | » |
| — | essai à l'eau-forte pure | 50 | » |
| — | sur hollande fort....... | 30 | » |
| — | — sur chine............... | 20 | » |
| MOISE......... .............. | Eau-forte de **M. J. Jacquemart**, d'après *Michel-Ange* | 15 | 6 |
| — | — sur parchemin, monté... | 75 | » |
| — | — sur Japon............... | 30 | » |
| LA SAINTE FAMILLE........... | Burin de **M. A. Jacquet**, d'après *Michel-Ange*.... | 10 | 5 |
| — | — sur parchemin.......... | 30 | » |
| — | — sur japon............... | 20 | » |
| LA CRÉATION DU MONDE .... | Eau-forte de **M. L. Flameng**, d'après *Michel-Ange*.... | 10 | 5 |
| — | — sur parchemin.......... | 30 | » |
| — | — sur japon.............. | 20 | » |
| PORTRAIT DE MICHEL-ANGE.. | Burin de **M. A. Dubouchet**............. | 15 | 5 |
| LES MAJAS AU BALCON....... | Eau-forte de **M. L. Flameng**, d'après *Goya*.......... | 6 | 3 |
| ORPHÉE ET EURYDICE....... .. | Eau-forte de **M. Le Rat**, d'après un bronze de *Jacopo d'Barbary*............................... | 2 | 1 |
| L'INNOCENCE PRÉFÈRE L'AMOUR A LA RICHESSE. . .. | Eau-forte de **M. Lalauze**, d'après *Prud'hon*......... | 4 | 2 |
| LA FUITE A DESSEIN........ | Eau-forte de **M. Boilvin**, d'après *Fragonard*......... | 4 | 2 |
| L'ÉCUREUSE.................. | Eau-forte de **M. Courtry**, d'après *Chardin*........... | 4 | 2 |
| PORTRAIT DE M. J. JACQUEMART | Gravé à la pointe sèche, par **M. Desboutin**.......... | 4 | 2 |
| PORTRAIT D'HOMME............ | Eau-forte de **M. Unger**, d'après *Rembrandt*.......... | 4 | 2 |
| PLAGE. ...................... | Eau-forte de **M. Gaucherel**, d'après *J. van der Cappelle* | 4 | 2 |
| LA SAINTE FAMILLE........... | Eau-forte de **M. Gilbert**, d'après *Rubens*........... | 4 | 2 |
| PAYSAGE DE GUELDRE........ | Eau-forte de **M. Toussaint**, d'après *Hobbema*........ | 4 | 2 |
| LA CHARRETTE BRISÉE ....... | Eau-forte de **M. Alphonse Legros**............. | | |
| LECTURE.................. .... | Eau-forte de **M. Flameng**, d'après *Meissonier*....... | 6 | 3 |
| LA CARAVANE................ | Eau-forte de **M. Flameng**, d'après *Marilhat*.......... | 4 | 2 |
| FLORE ....................... | Héliogravure de **M. Baldus**, d'après *Carpeaux*....... | 4 | 2 |
| L'EXTASE POÉTIQUE........... | Eau-forte originale de **M. A. Legros**............ | | épuisé |
| CHEZ BERNE-BELLECOUR..... | Eau-forte d'après nature de **M. J. Jacquemart**, sur japon monté ................................... | 10 | |
| — | sur hollande................................. | 4 | 3 |

# TABLEAUX ANCIENS ET MODERNES

**VENTE**, HOTEL DROUOT, SALLE N° 3

**Le mardi 6 juin 1876 à 2 h.**

Par le ministère de **M⁰ Charles Pillet**, commissaire-priseur, r. de la Grange-Batelière, 10

Assisté de **M. Féral**, peintre-expert, faubourg Montmartre, 54,

CHEZ LESQUELS SE DISTRIBUE LE CATALOGUE.

*Exposition*, le lundi 5 juin 1876, de 1 h. 5 heures.

---

**VENTE**

DE

# BELLES ET ANCIENNES PORCELAINES

De la *Chine*, du *Japon*, de *Sèvres* et de *Saxe*, *garnitures* de 5 *pièces*. **Très-belles potiches** cornets, *vases montés* et non *montés*, tabatières bonbonnières, **Bijoux**, ivoires sculptés, **Bronzes**, **Meubles**, lustres et appliques garnis de cristaux, **Tableaux** anciens et modernes.

Composant la collection de M. le comte X...

HOTEL DROUOT, SALLE N° 8,

Les mercredi 7 et jeudi 8 juin 1876, à 2 heures

| **M⁰ Charles Pillet**, | **M⁰ Belliot** |
|---|---|
| COMMISSAIRE - PRISEUR, | SON CONFRÈRE |
| 10, r. Grange-Batelière. | boulevard Voltaire, 48; |

Assisté de **M. Charles Mannheim**, expert, rue Saint-Georges, 7,

CHEZ LESQUELS SE TROUVE LE CATALOGUE

*Exposition publique*, le mardi 6 juin 1876, de 1 heure à 5 heures.

---

# LIVRES
# RARES ET PRÉCIEUX

**Manuscrits avec miniatures**

Composant le cabinet de M***

VENTE, HOTEL DROUOT, SALLE N° 3,

Le samedi 17 Juin 1876, à 1 h. 1|2 très-précise.

**M⁰ MAURICE DELESTRE**, commissaire-priseur, successeur de M⁰ Delbergue-Cormont, 23, rue Drouot,

Assisté de M. **Adolphe LABITTE**, expert, 4, rue de Lille.

CHEZ LESQUELS SE TROUVE LE CATALOGUE.

*EXPOSITIONS* :

| *Particulière* : | *Publique* : |
|---|---|
| le samedi 17 juin à 1 heure. | le vendredi 16 juin de 2 à 4 heures. |

---

**SUCCESSION DE PONTALBA**

—

# VENTE

aux enchères publiques

DU

# SOMPTUEUX MOBILIER

garnissant

**L'HOTEL DE PONTALBA**

Rue du Faubourg-Saint-Honoré, 41.

MAGNIFIQUES ET GRANDS LUSTRES en CRISTAL DE ROCHE, dont un à QUATRE-VINGTS LUMIÈRES. Bras, girandoles, appliques bronze doré garnis de cristal de roche. Grand LIT de MILIEU en bronze ciselé et doré. Beau GROUPE en bronze de Feuchères.

PENDULES MONUMENTALES, grands et beaux *candélabres et torchères en bronze*, garnitures de cheminées, grandes consoles à cariatides en marbre et bronze, gaines, vases, vasques et appliques en bronze. Grand VASE de Sèvres monté en bronze.

POTICHES en porcelaines de la Chine et du Japon.

VASES en albâtre oriental et en porcelaine de Saxe.

RICHE MEUBLE DE SALON de FÊTES, composé de CENT DIX pièces en *bois sculpté et doré*. Trois meubles de salons en bois sculpté et doré, recouverts en soie brochée (*modèles du château de Versailles*); meubles de petit salon et boudoir.

MEUBLE DE SALLE A MANGER en ébène.

MEUBLES DE BOULE et en chêne sculpté ancien. Grand PIANO à queue en ébène d'Érard.

*Sièges, tapis, rideaux et tentures*.

TABLEAUX, par De Troy.

En l'hôtel de Pontalba, sis à Paris, rue du Faubourg-Saint-Honoré, 41

**Les mercredi 14, jeudi 15 et vendredi 16 juin 1876 à 2 heures.**

Par le ministère de **M⁰ Mulon** commissaire-priseur, à Paris, rue de Rivoli, 55.

Assisté de **M. Horsin-Déon**, expert, rue des Moulins, 15, et de **M. Riff**, expert, rue Drouot, 13.

CHEZ LESQUELS SE TROUVE LE CATALOGUE.

EXPOSITIONS :

*Particulière*, les samedi 10, dimanche 11 et lundi 12 juin, de 1 h. à 5 heures.

*Publique* : le mardi 13 Juin de 1 h. à 5 h.

---

DIRECTION DE VENTES PUBLIQUES

**FRÉDÉRIC REITLINGER**

EXPERT EN TABLEAUX MODERNES

*1, rue de Navarin.*

---

Paris. — Imp. F. DEBONS et Cⁱᵉ, rue du Croissant, 16.     *Le Rédacteur en chef, gérant :* LOUIS GONSE.

N° 24. — 1876.   BUREAUX, 3, RUE LAFFITTE,   17 juin.

LA

# CHRONIQUE DES ARTS

## ET DE LA CURIOSITÉ

### SUPPLÉMENT A LA *GAZETTE DES BEAUX-ARTS*,

#### PARAISSANT LE SAMEDI MATIN

*Les abonnés à une année entière de la* Gazette des Beaux-Arts *reçoivent gratuitement*
*la* Chronique des Arts et de la Curiosité.

PARIS ET DÉPARTEMENTS :

Un an. . . . . . . . . . . . 12 fr.  |  Six mois. . . . . . . . . . 8 fr.

**AVIS**

*L'Administration de la* Gazette des Beaux-
Arts *rappelle à MM. les abonnés qu'elle tient à
leur disposition des épreuves séparées, tirées sur
chine, des croquis et dessins d'artistes publiés
dans la revue ainsi que des gravures principales.
Le prix de ces épreuves varie de 50 cent. à 1 fr.*

SOCIÉTÉ CENTRALE DES ARCHITECTES

A l'heure où paraîtra la *Chronique*, seront
distribuées, à l'Ecole des Beaux-Arts, en
séance de clôture du Congrès des architectes
français, les médailles d'honneur fondées par
la Société centrale des Architectes, pour ré-
compenser les travaux de l'architecture privée.
Le jury, composé des architectes membres
de l'Institut et de quelques autres maitres,
chargé de désigner les artistes dignes de cette
haute marque d'estime par l'ensemble de leurs
œuvres exécutées, soit à Paris. soit dans les
départements, depuis une dizaine d'années,
a décerné la grande médaille de la Société à
M. Paul Sédille, architecte à Paris ;
M. Belle, architecte à Paris ;
M. Duphot, architecte à Bordeaux.
C'est avec grand plaisir que nous voyons
cet hommage rendu par une assemblée d'ar-
chitectes aux travaux si intéressants de leurs
confrères. C'est qu'en effet l'architecture pri-
vée a toujours tenu une grande place dans
l'histoire des peuples. Mieux encore que les
monuments, elle nous révèle leur vie intime.
On peut affirmer que si les monuments sont
de tous les temps, telle architecture privée

n'a sa raison d'être que dans un moment dé-
terminé. D'ailleurs ses chefs-d'œuvre sont
partout. .
C'est encore avec amour et respect que l'on
étudie les moindres fragments des civilisa-
tions grecque ou étrusque. On continue, en
Italie, à s'arrêter avec admiration devant les
conceptions élégantes et toujours nobles de
la Renaissance, qui, dans les plus petites œu-
vres, a su témoigner de l'imagination la plus
vive alliée aux réserves du goût le plus
pur. Et sans aller si loin, autour de nous, en
France, que de restes charmants de nos
vieux manoirs, de nos vieilles maisons du
moyen âge ! Que de gracieuses créations de la
Renaissance, combien d'intéressantes habita-
tions des XVII° et XVIII° siècles, sans parler
des plus modestes mais élégantes construc-
tions de l'époque de Louis XVI, que la mode
a réhabilitées !
Il y aurait aussi toute une étude à faire sur
les transformations de notre art contemporain
s'harmonisant avec les mœurs renouvelées,
se pliant aux exigences de la vie du moment,
et trouvant dans la satisfaction donnée à
bien des besoins modernes une expression et
des formes nouvelles. Mais cette étude nous
entraînerait trop loin ; la *Gazette* l'entrepren-
dra peut-être un jour. Qu'il nous suffise
de saluer ici les rappelant les œuvres des lau-
réats du jour, les hôtels, villas, maisons ou
constructions plus modestes de M. Paul Sé-
dille, toutes œuvres empreintes d'un carac-
tère très-personnel, et dont l'originalité vraie
ne trahit jamais les traditions de l'art le plus
pur ; les constructions non moins intéressantes
de M. Belle, si intelligent des dispositions
intérieures comme du confort moderne ; et
celles aussi de M. Duphot qui, depuis de lon-
gues années, exerce son art à Bordeaux, et
dont le talent, depuis longtemps reconnu,
vient enfin de recevoir sa juste récompense.

A. de L.

## NOUVELLES

.*. M. Charles Blanc a été élu membre de
l'Académie française. Nous avons à peine
besoin de dire que nous applaudissons de tout
cœur au choix fait par l'Académie. C'est dans
la *Gazette des Beaux-Arts*, dont il fut l'un des
fondateurs, que M. Charles Blanc a publié les
plus importants de ses travaux. Il ne nous
appartient pas de louer le mérite littéraire de
notre éminent collaborateur, mais nous som-
mes heureux de voir la critique d'art repré-
sentée à l'Académie par un écrivain qui joint,
au sentiment le plus délicat de l'art, un style
d'une irréprochable pureté.

.*. M. Clément de Ris est nommé Conserva-
teur du musée de Versailles, en remplacement
de M. Endore Soulié, décédé.

En félicitant M. Clément de Ris de cette
nomination, qui a reçu l'approbation générale,
nous exprimerons le vœu que le nouveau Con-
servateur s'efforce de reconstituer ce grand
musée dans toute son intégrité, tel qu'il
était avant l'invasion par le monde politique
de la plus grande partie de son local.

.*. Par décret en date du 1er juin 1876, et
sur le Rapport du ministre de l'instruction
publique et des beaux-arts, M. Eugène Revil-
lout, attaché à la conservation des antiquités
égyptiennes au Musée du Louvre, a été nommé
Conservateur-adjoint du même département.

.*. Lundi sont arrivées au Musée du Louvre
dix grandes caisses, adressées directement au
ministre de l'instruction publique. Ces caisses
renferment une magnifique collection d'anti-
quités péruviennes, dont notre Musée va s'en-
richir. Ce sont des vases en terre ornés de
figures symboliques, de tablettes couvertes
d'inscriptions, des idoles monstrueuses, etc.
Ces objets ont été offerts au Musée du Louvre
par un explorateur autrichien, M. Charles
Wiener.

.*. Une dépêche de Nimes annonce qu'on
vient de faire à Villeneuve-lès-Avignon une
découverte importante. Une madone de Giotto
aurait été trouvée sur une façade par un ba-
digeonneur chargé de nettoyer une vieille
maison. Nous donnons cette nouvelle sous
toutes réserves.

.*. Il est fortement question de construire,
sur le quai de la Tamise, un musée indien,
dans lequel seraient concentrées toutes les
curiosités indiennes et coloniales qui sont dis-
persées actuellement dans diverses collections,
à East-India-House, au South-Kensington et
dans plusieurs musées de Londres.

Le devis de cette construction est évalué à
200.000 liv. st.

A la requête du prince de Galles, tous les
correspondants anglais, qui l'ont accompagné
dans son voyage de l'Inde et en ont retracé
les épisodes, par la plume ou le crayon, ont
été présentés à la cour.

Le prince a fait, en outre, distribuer à tous
les journalistes et dessinateurs qui ont été du
voyage, une petite médaille commémorative.

.*. Nous avons tout lieu d'espérer qu'il ne sera
porté aucune atteinte au budget des Beaux-
Arts ; on semble avoir compris dans les ré-
gions politiques que les économies réalisées
sur ce chapitre pourraient coûter fort cher
dans l'avenir.

.*. L'Institut des architectes britanniques a dé-
cerné lundi à M. Duc, architecte du Palais de
Justice, la grande médaille d'honneur accor-
dée par la reine d'Angleterre aux architectes
étrangers qui se sont le plus distingués par
leurs œuvres. Cette médaille n'a été jusqu'à
présent accordée qu'à deux architectes fran-
çais, croyons-nous : MM. Hittorff et Lesueur.

.*. La séance solennelle du Congrès des archi-
tectes français a lieu aujourd'hui samedi, à
deux heures précises, à l'Hémicycle de l'Ecole
des beaux-arts. L'ordre de cette séance com-
prend :

1° Rapport présenté au nom du Jury des
récompenses à décerner à l'architecture pri-
vée, par M. A. Bailly, membre de l'Institut,
vice-président du Jury, et remise de trois mé-
dailles accordées en 1876, à MM. Paul Sédille
et Th. Belle, architectes à Paris, et à M. Du-
phot, architecte à Bordeaux ;

2° Rapport de M. Charles Lucas, et distri-
bution des récompenses accordées en 1875-
1876 à l'Ecole nationale des beaux-arts, à l'E-
cole nationale de dessin, au Cercle des maçons
et tailleurs de pierre, et au personnel du Bâti-
ment (serrurerie) ;

3° L'architecture ionique en Ionie ; Pythios
et Hermogène ; conférence par M. O. Rayet,
ancien membre de l'Ecole française à Athènes,
répétiteur à l'Ecole pratique des hautes étu-
des.

A l'issue de cette séance, visite des salles du
Louvre qui contiennent les marbres de Milet et
de Magnésie.

---

### Le Musée de portraits des artistes français

—

Nous recevons de M. le directeur des Beaux-
Arts la lettre qu'on va lire en réponse à celle
de M. Lechevallier-Chevignard, publiée dans
notre dernier numéro.

Monsieur le Rédacteur en chef,

Le portrait de J.-P. Laurens, destiné à la
galerie des Offices, fait naître en même temps
et bien naturellement chez deux esprits distin-
gués, MM. Lechevallier-Chevignard (*la Chro-
nique des Arts*) et Olivier-Merson (*le Monde
Illustré*), la pensée de la création au Louvre
d'une collection des portraits de nos artistes
nationaux analogue à celle de Florence, et

tous deux me font l'honneur de m'appeler à leur aide.

Il y a treize ou quatorze ans, je crus cette idée bien près de son exécution ; je l'avais proposée à M. le comte de Nieuwerkerke, et M. le Directeur général des Musées parut un moment ne pas la désapprouver. C'est pourquoi en publiant, en 1853, la première livraison de mes *Portraits inédits d'artistes français*, je m'aventurai à l'expliquer et à la motiver fort longuement dans les pages 11-13 du volume. Je vous envoie cet extrait qui n'est après tout qu'une pièce à l'appui de la proposition de MM. Lechevallier-Chevignard et Merson. Je ne puis que me joindre à eux pour souhaiter la réalisation de leur projet toujours praticable au Louvre dans les salles mêmes où je l'avais rêvé, et pour le recommander instamment à M. le Directeur des Musées nationaux.

Veuillez agréer, Monsieur, l'assurance de mes sentiments très-dévoués.

Ph. de Chennevières.

Nous publions in-extenso l'extrait du livre de M. de Chennevières ; le grand nombre de portraits d'artistes français qui s'y trouve relevé, prouve combien la création d'un Musée spécial serait facile à réaliser. Ce nous est une raison de plus de joindre nos efforts à ceux de M. le directeur des Beaux-Arts et d'engager nos confrères de la presse à nous prêter leur appui : il s'agit d'une œuvre éminemment nationale et d'un intérêt artistique de premier ordre. Une considération importante milite, du reste, en sa faveur : c'est que le Musée peut être créé presque sans bourse délier. . . .

. . . . . . . . . . . . . . . . . . . .

« Aussi le Louvre comptera-t-il parmi ses bonnes journées, celle où M. le comte de Nieuwerkerke montrera au public, comme il l'a résolu, rassemblée dans les salles contiguës au Musée des Souverains, une suite sérieuse et digne de notre école, des portraits d'artistes de la nation française. Or, pour remplir ces salles encombrées aujourd'hui par un triste mélange d'œuvres secondaires, dont le voisinage dépare et gêne les chefs-d'œuvre de son Musée royal et impérial, M. de Nieuwerkerke n'aura qu'à étendre la main et à prendre dans son Louvre : Jean de Bologne, peint par Bassan ; Nicolas Poussin, par lui-même ; Lebrun, par lui-même, ou par Largillière ; Lesueur, par lui-même, dans le tableau de la *Réunion d'artistes*, attribué longtemps à Vouet ; Mignard, soit peint par lui-même derrière saint Luc peignant la Vierge, suit peint par Rigaud ; Mansard, peint par Rigaud ; Pierre Puget, par son fils François ; Dufresnoy, par Lebrun ; Séb. Bourdon, par lui-même ; les frères Beaubrun, par Lambert, en 1675 ; Mansard et Perrault, par Ph. de Champaigne ; Samuel Bernard, par Louis Ferdinand ; Michel Corneille, par Vanloo ; Desportes, par lui-même ; Jeaurat et Greuze, par ce dernier ; Joseph Vernet et Hubert Robert, par Mme Lebrun, dont on a là encore deux portraits par elle-même ; Ozanne, le dessinateur de marine, peint par lui-même. Si, comme aux Offices, on veut mêler la peinture au pastel à la peinture à l'huile, le Musée des dessins

fournira à cette série : les portraits de Girardon e de De Cotte, par Vivien ; ceux de Latour, de Dumont le Romain et de Chardin, par Latour, deux fois Chardin, par lui-même ; Laurent Cars, par Perronneau ; Natoire et Boucher, par Lundberg ; Dumont le Romain, par Roslin ; Bachelier, Pajou, Vincent et Beaufort, par Mme Guyard, sans compter les miniatures et les dessins de toutes sortes.

A Versailles, M. le Directeur général trouvera : un très-beau Simon Vouet, peint, dit-on, par luimême ; J. Bourdon, peintre sur verre, par son fils Sébastien ; Simon Guillain, par Noël Coypel ; Jacques Lemercier, par un contemporain inconnu ; Henri de Mauperché, par Ph. Vignon ; Jacques Sarrazin, attribué à Jean Lemaire ; Séb. Bourdon, par lui-même ; Louis Testelin, par Ch. Lebrun ; Martin de Charmois, par Séb. Bourdon ; Jean Nocret, par Ch. Nocret, son fils ; Louis Lerambert, par Alexis-Simon Belle ; Gaspard de Marsy, par Jac. Carré ; Lenostre, par Carle Maratte ; Girardon, Sébastien Leclerc, Antoine Coypel, tableaux du temps ; Coysevox, par Gilles Allou ; Nicolas Constou, par Legros ; Charles de la Fosse, par André Bouys ; Michel Corneille, par Rob. Tournières ; J. Jouvenet, par J. Tortebat ; Elisabeth-Sophie Cheron, par elle-même ; Cl. Guy Hallé, par J. Legros ; Jacques Autreau ; Hyacinthe Rigaud, Nicolas de Largillière, André Bouys, Jacques Lajone, par eux-mêmes ; Nattier et sa famille ; J.-B. Martin ; Rob. Le Lorrain et Edme Bouchardon, par Fr. Hub. Drouais, le premier en 1714 ; Nic. Vleughels, par Ant. Pesne ; le sculpteur J. Thierry, par Largillière ; Carle Vanloo, soit par lui-même, soit par Louis-Michel Vanloo ; ce Louis-Michel par lui-même, et encore par lui Nic. Henri Tardieu ; Jacques Gabriel, J.-B. Fr. de Troy, tableaux du temps ; Rob. Tournières, par P. Lesueur ; Soufflot, par Carle Vanloo ; Boucher, par Roslin ; les deux Belle, Nic. Simon Alexis, et le dernier mort en 1806 ; Menageot, par Mme Guyard ; Van Spaendonck, par Taunay ; Edelinck, Cochin et Coiny, les graveurs ; Gros, Girodet, par euxmêmes ; Gérard, ébauche de sir Th. Lawrence, etc., etc.; enfin la distribution des récompenses au Salon de 1824, par M. Heim, tableau qui a été gravé par Jazet. La collection de Versailles a encore, soit dans son magasin, soit dans ses attiques, affublés d'un nom de courtisan ou de celui d'un peintre donné au hasard, quelques portraits d'artistes dont on n'a pu, jusqu'à ce jour, constater bien authentiquement les noms, mais qui, peu à peu, livreront le secret de leur personnage et de leur auteur. La plupart de ceux que je viens d'énumérer plus haut faisaient partie de la série des morceaux de réception exigés de ses membres par l'Académie royale de peinture et de sculpture, et qui furent réunis, par la dissolution de cette Académie, à la collection nationale du Louvre.

Où sont allés les portraits d'Académiciens qui manquent au Louvre et à Versailles ? J'estime que si on réunissait à ceux énumérés ci-dessus, les soixante-trois autres qui sont déposés à l'Ecole des Beaux-Arts, dans l'une de ses salles où le public n'a point accès, cet ensemble présenterait nonseulement la liste à peu près complète des morceaux de réception des portraitistes de l'Académie, mais la plus nombreuse et la plus étonnante collection qu'aucun peuple du monde ait jamais pu réunir des figures peintes de ses artistes natio-

naux. Voici les soixante-trois portraits de l'Ecole des Beaux-Arts :

Adam l'aîné, par Perroneau ; Adam le jeune, par Aubry; Allegrain, par Duplessis ; Barrois, par Gueuslain ; Bertin (Nicolas), par Delyen; Blanchard, par lui-même ; Boullongne (Bon), par Allou ; Brenet, par Vestler ; Duirette, par Benoist ; Buystère, par Vignon ; Cazes, par Aved ; Christophe, par Drouais ; Collin de Vermont, par Roslin; Corneille (Michel), par Tournières ; Constou, (Guillaume) le jeune, par Drouais ; Constou jeune, par Delyen ; Coustou, par Legros ; Coypel (Noël-Nicolas), par lui-même ; Coypel (Noël), par lui-même ; Ch.-Ant. Coypel, par lui-même ; Dandré-Bardon, par Roslin ; De Seves, par Gascard ; De Troy, par Belle ; De Troy fils, par Aved ; Doyen, par Vestier ; Favannes, par lui-même ; Ferdinand père, par Gascard ; Fremin, par Autreau ; Galloche, par Tocqué ; Girardon, par Revel ; Grimoux, par lui-même ; Hallé, par Aubry ; Houasse, par Tournières ; Hurtrelle, par Hallé ; Jeaurat, par Roslin ; Lagrenée, par Mosnier ; Largillière, par Geuslain ; Leblanc, par un inconnu ; Leclerc (Sébastien) le fils, par Nonotte ; Lemoine, par Tocqué ; Lemoine travaillant au buste de Louis XV, par un inconnu ; Massé, par un inconnu ; Platte-Montagne, par Ranc ; Mosnier, par Tournières ; Nattier, par Voiriot ; Oudry, par Perroneau ; Paillet , par Delamarre - Richard ; Pierre , par Voiriot ; Regnauldin , par Ferdinand ; Rigaud (H.), par lui-même ; Rigaud, par lui-même ; Servandoni , par lui - même ; Silvestre, par Valade ; Van Clève, par Gobert ; Vanloo L.-M), peignant le portrait de son père, par lui-même ; Vanloo (C.), par P. Le Sueur; Vanloo (C. Amédée), par M<sup>me</sup> Guiard; Vassé, par Aubry; Verdier, par Ranc ; Vernansal, par Lebonteux; Vien, par Duplessis ; un peintre inconnu tenant sa palette à la main, par un inconnu ; par un inconnu encore, un peintre ou un dessinateur inconnu que je suppose être Pierre Dulin ; il tient en effet un crayon à la main et est assis devant un bureau sur lequel est placé un livre au dos duquel on lit : *Sacre de Louis XV.* Or, chacun sait que les dessins de cette grande publication officielle dont la chalcographie conserve aujourd'hui les planches gravées, sont de Dulin.— Cette chalcographie du Louvre, que je viens de nommer, possède les planches d'un très-grand nombre de ces portraits du palais des Beaux-Arts, comme de ceux du Louvre et de Versailles. Ces planches sont l'œuvre des plus fameux graveurs français du siècle dernier ; elles étaient les morceaux de réception de ces graveurs, comme les tableaux avaient servi à la réception des peintres. M. Gavard a bien fait graver quelques-uns des portraits d'artistes de Versailles dans ses *Galeries historiques,* mais quant à ceux-ci, la plupart sont à refaire, ou ne sont pas faits.

Les soixante-trois portraits de l'École des Beaux-Arts furent *concédés temporairement,* par décision du 8 décembre 1823, et envoyés les 24 décembre 1825 et 23 juin 1826. Si M. le Directeur général des Musées impériaux jugeait, qu'en réclamant pour sa collection nationale des artistes français au Louvre, des portraits qui lui appartiennent par les nventaires, il fût cruel de mettre à nu quelques murailles du palais des Beaux-Arts, il me semble que dans l'intérêt de ce palais et du public, M. le

Directeur général pourrait offrir à l'Ecole des Beaux-Arts une généreuse compensation, et pleine de convenance, en lui prêtant un choix assez large de ces compositions académiques, morceaux de réception des peintres d'histoire et qui, par malheur, sont éparpillés dans le Louvre. Ces intéressantes compositions de l'histoire serviraient là à l'histoire de l'art, aussi bien qu'à l'enseignement. L'échange serait logique, et les deux Palais y gagneraient. »

---

## CORRESPONDANCE DE BELGIQUE

Le centenaire de Rubens chôme depuis quelque temps à Anvers ; la fièvre politique s'accorde mal avec les sereines préoccupations de l'art, et vous n'ignorez peut-être pas l'agitation profonde qui, à l'heure actuelle et bien que les élections législatives soient un fait accompli, absorbe encore la fière et indépendante métropole.

Anvers vit sur un volcan depuis un mois ; ses cabarets sont changés en meetings ; on n'entend partout que les appels pressants des partis aux prises. La grande ombre du peintre a été écartée pour des jours moins troublés. Au nom de l'art, nous espérons qu'ils ne se feront pas attendre.

On n'est guère sorti du cadre des conceptions premières, pour les nobles fêtes du centenaire. Il y a toujours un grand désir de réunir aussi complètement que possible l'œuvre du maitre ; mais il ne s'agit plus de réunir l'œuvre entier. On sait que la France a promis son concours et qu'elle donnera un certain nombre de toiles de Rubens, n'excédant pas de certaines dimensions. L'Espagne donnera, de son côté, dans une mesure très-large. Seule, l'Allemagne n'a rien voulu entendre; elle se refuse à toutes les propositions. Il ne faut donc pas compter sur les trésors de Munich ni de Dresde. On ignore, d'autre part, si la Commission des musées de Bruxelles reviendra sur son refus ; vous vous rappelez en effet qu'elle avait refusé une première fois de prêter aucun de ses tableaux. Ses scrupules étaient honnêtes ; mais qu'empreints d'une légère exagération : on ne se hasarde pas sans de légitimes appréhensions à faire voyager l'œuvre sans pareille d'un des plus grands rois de l'art. Mais la distance est petite, Auvers garantit ses emplacements, et, en fin de compte, il y aura des pompiers comme à Bruxelles. Il serait fâcheux qu'un peu d'obstination se mêlant au culte d'un grand homme, le xix<sup>e</sup> siècle fût privé d'une apothéose dont le retentissement ne doit pas périr.

Quant aux fêtes elles-mêmes, il y a cent projets ; ce qu'on sait, c'est que celles qui auront le plus d'éclat possible ; mais on en ignore toujours le mode et la réglementation. L'administration de la ville avait eu une idée généreuse : elle instituait un concours dont l'objet était une histoire de Rubens et de son école. On n'aurait eu qu'à applaudir et pour le concours et pour le prix, qui était élevé, si une mesquinerie singulière n'avait tout gâté. On ordonna que l'ouvrage serait écrit *en flamand.* Ainsi diminua l'importance de cette initiative qui eût suscité un large mouvement

d'esprits et qui désormais s'enterrera en petit comité.

Tandis que l'esprit de clocher, déguisé sous les apparences de l'esprit national, pose son écrou sur l'indépendance de la pensée, un échevin de Bruxelles, M. Funck, a l'insigne honneur de se voir publié à son de trompe. Il s'agissait de cent cinquante mille francs que cet honnête édile serait chargé de placer, pour la ville, en achats d'œuvres d'art au Salon de Paris. J'en demande pardon aux journaux : mais cette nouvelle part d'une imagination folâtre. Rien n'est moins vrai que la commande ; la ville n'a envoyé personne et vraiment on se demande ce qu'elle aurait fait de tant de tableaux, alors qu'elle n'a pas de locaux pour les y loger. Passe encore si l'Etat eût chargé de ce soin un de ses fonctionnaires ; tout au plus aurait-on pu se plaindre qu'il allât chercher si loin ce qu'il a sous la main. Notez qu'il n'existe au musée des Modernes jusqu'à présent ni un Baron, ni un Agnessens, ni un Coosemans, ni un Marie Collart. Les derniers achats sont des Boulanger, des Alfred Verwée et des Emile Wauters ; ce petit musée à l'étroit a l'air de rougir de sa pénurie.

Peut-être l'aménagement nouveau fera-t-il pousser quelque largesse au budget ; on va réunir tous les musées dans un seul corps de bâtiment, le même où sont déjà les collections anciennes. Ainsi se fera mieux la surveillance ; les dangers seront en quelque sorte concentrés ; un seul poste de pompiers suffira pour la garde. J'ai visité les salles destinées aux toiles modernes ; elles sont déjà toutes vitrées ; il ne leur manque plus que la décoration. Ce sera, au surplus, comme la continuation et la réédition des salles données aux anciens. Espérons que la comparaison de ces derniers avec les vivants fera naître l'idée de la soutenir par des achats indiscutables. Ce n'est pas de trop de deux Boulanger, par exemple, pour affirmer que l'école belge avait trouvé dans ce maitre mort jeune un résumé émouvant des énergies de Rousseau, des tendresses de Corot et des saines inspirations de Troyon. Boulanger a réveillé le paysage endormi au fond des ateliers flamauds ; il a poussé le grand cri de la nature ; et sa noble théorie, toute de grand air, d'étude et d'exquise compréhension a fait germer du sol les peintres solides et amoureux de l'école présente.

Coosemans l'avait bien connu, Coosemans l'auteur de deux grands paysages du Salon, taillés en plein drap dans les sauvages architectures de Fontainebleau. C'est à sa large coupe emplie de vin qu'il a bu la première ivresse, celle qui décide de la vie. Il en a été ainsi de Racymackers, de Verwée, de Montigny, de bien d'autres.

Le nom de Montigny me rappelle deux paysages que j'ai vus il y a quelques jours, paysages touffus et veloutés, d'une manière grasse, où cet artiste excellent a mis ses qualités. C'était à l'Exposition qui vient de s'ouvrir à nous sous les auspices de la ville, avec l'aide des commissions du Musée et de l'Académie des Beaux-Arts. On n'a pas réuni 3.000 œuvres d'art, c'est vrai ; mais les 300 qui s'y trouvent, témoignent de bonne volonté et de talent. MM. Hennebicq et Bourlard, le premier, directeur de l'Académie, le second, Monsois simplement, ont surtout payé de leur personne. Il y a de M. Bourlard, ancien prix de Rome, dix toiles inégales, mais remplies ; aucune n'est veule, ni banale ; toutes ont un accent, une émotion, une vibration. Le cas n'est pas commun. M. Bourlard est surtout un décorateur ; il est porté aux grandes machines ; il a naturellement le geste fier plutôt que juste, et ce qu'il y a de pittoresque en lui, quoique un peu convenu, saisit par la crânerie de la tournure. Quant à M. Hennebicq, il est un des médaillés des Salons parisiens. C'est une volonté ferme au service d'une science accomplie ; s'il n'est pas le plus ému des portraitistes, et si sa peinture manque souvent d'émotion, il en est le plus ferme, le plus ressemblant, le plus peintre, avec des énergies de facture et des ardeurs de palette qui font penser aux anciens.

MM. Asselbergs, Bource, Cogen, Courtens, Herbo, Leemans, Mellery ont envoyé à l'Exposition, des choses charmantes, où règne le sentiment de la nature. Ils forment, avec Huberti, le poète des verts tendres du printemps, Pantazis, le jeune Grec connu sur les bords de l'Amblève et de la Lesse, et Crépin, le peintre des canaux gris, filant entre les verdures foncées des rives, un groupe convaincu et sain, au milieu du papier peint et de la porcelaine. Il convient de citer encore un peintre gras et sincère, le représentant de la France à Mons, M. Jules Ragot. Ses Pivoines étalent, sur un beau fond des Gobelins brouillé vert et jaune, leurs coques rosées, d'un rose fané et doux. J'avais vu, il y a quinze jours, du même artiste, un autre bouquet de fleurs, des Azalées, cette fois d'un magnifique emmêlement ; les rouges y éclatent, sonores et puissants, avec des ardeurs de sang à la Regnault.

Tandis que je me promenais dans la chapelle qui sert d'asile au Salon, émerveillant de ma constance les gardiens assoupis sur leurs tables, un grand bruit de musique m'arrivait avec les cris de la foule, les décharges des carabines, les trépignements d'une bataille au loin. C'était Saint-Georges qui tuait le Lumçon, fidèle à la coutume de chaque année. Les cuivres tonnaient, les carillons carillonnaient, les gens huaient, criaient, et rêveur, je me demandais quel grand peintre ferait un jour cette grande équipée sous un clair soleil de juin.

<div align="right">CAMILLE LEMONNIER.</div>

---

**Nouvelles recherches sur l'Histoire de la Tapisserie Florentine aux XVe et XVIe siècles.**

Les lecteurs de la Chronique n'ont peut-être pas oublié les articles que j'ai consacrés, il y a quelques mois, à l'histoire de la tapisserie florentine [1]. Depuis cette époque, j'ai pu réunir un assez grand nombre de renseignements nouveaux, dont l'analyse, je l'espère du moins, ne paraîtra pas déplacée ici. Je me bornerai à ceux d'entre eux qui se rapportent au xve et au xvie siècle ; les autres figureront dans le travail d'ensemble que je prépare sur la tapisserie italienne.

xve siècle. M° « Livinius Gile de Burgis », dont j'ai parlé dans mes précédentes études, n'est pas, comme on l'a cru jusqu'ici, le seul tapissier du

1. Chronique des Arts. 1875, 4, 11, 18 et 25 décembre.

xvᵉ siècle qui ait travaillé sur les bords de l'Arno. Un autre artiste étranger, Johannes de Alemania [1], fils d'un maître du même nom, y a exécuté, quelques années plus tard (1476-1480), un certain nombre de tentures destinées à l'église S. Maria del Fiore. Voici à ce sujet les extraits des registres de l'œuvre du dôme, qu'a bien voulu me communiquer M. Gaetano Milanesi, l'obligeant directeur des Archives d'Etat.

1476, 20 décembre. Johanni alterius Johannis magistri (sic) arazorum pro parte unius par spalleriarum facit pro ecclesia Sanctæ Mariæ de Fiore L. 40.

1478 (nouveau style 1479), 19 mars. Item deliberando locaverunt magistro Johanni alterius Johannis magistro arazorum duos panchales qui servent duabus spalleriis nuper factis a dicto magistro Johanne circa majus altare dictæ ecclesiæ, longitudinis brachiorum undecim pro quolibet panchali, et latitudinis brachi unius cum dimidio, et illius pluris quod esset necessarium, et pro pritio solidorum vigenti quinque pro quolibet brachio quadro, ad omnes expensas dicti magistri Johannis.

La présence à Florence de Mᵉ Jean d'Allemagne prouve, une fois de plus, que les villes italiennes possédaient, contrairement à ce que l'on a cru jusqu'ici, un nombre considérable d'ateliers de haute lisse, mais que ces ateliers étaient presque invariablement dirigés par des étrangers, surtout des Flamands.

—

L'inventaire de Laurent le Magnifique († en 1492) tendrait à faire croire que les Florentins n'avaient pas au xvᵉ siècle un goût aussi prononcé pour les arazzi que les habitants des autres villes italiennes. Nous n'y remarquons en effet qu'un petit nombre de tentures, qualifiées de « panni dipinti alla franzese ». L'une d'elles représentait deux femmes qui se disputaient un enfant (jugement de Salomon?), une autre, la Nativité avec les Rois Mages à cheval, une troisième une armoire remplie de livres (motif fréquent dans les marqueteries en bois de cette époque, mais dont la présence dans une tapisserie nous étonne à bon droit ; le texte cependant est formel : uno penno dipintovi uno armadio chon libri), etc., etc.

Pour le nombre et la variété des pièces, cette collection le cédait de beaucoup aux collections contemporaines ou même antérieures que l'on rencontrait dans d'autres parties de l'Italie, par exemple celle du cardinal Barbo (Paul II), dont j'aurai prochainement occasion de parler, et qui en 1457 renfermait plus de cent tentures historiées.

—

xvᵉ siècle. On sait combien la biographie de Jean Rost, le fondateur de l'atelier grand-ducal de tapisseries de Florence, est encore obscure. Les notices suivantes serviront à résoudre les problèmes qu'elle soulève ou du moins à en poser quelques-uns avec plus de netteté.

En 1532, le 22 décembre, cet artiste sollicite du grand-duc l'autorisation d'introduire à Florence deux pièces de drap noir qu'il avait reçues à Venise en paiement de quelques tapisseries. Le ton et l'objet même de sa lettre nous prouvent qu'il se trouvait dans une situation voisine de la gêne et même de la pauvreté.

C'est sans doute à cette affaire que se rattache le séjour à Venise, dont parle Temanza, dans un passage, qui jusqu'ici ne paraît pas avoir été relevé, de ses Vite de' più celebri architetti e scultori veneziani (Venise 1781, p. 247, précédemment publié dans la Vita di Jacopo Sansovino, du même, Venise 1752). Cet auteur y raconte que l'on fit venir à Venise le Flamand Jean Rost pour lui confier l'exécution de quatre tentures destinées à l'église Saint-Marc et qu'il fut placé sous la surveillance, quant au dessin et quant au mesurage des pièces, de J. Sansovino. Il était disposé à croire que les cartons étaient l'œuvre du peintre véronais Jean-Baptiste del Moro. Ces pièces sont évidemment identiques avec celles dont j'ai déjà parlé et qui portent la date de 1551.

C'est sans doute de Jean Rost qu'il est question dans l'acte de décès de « Giovanni tedesco tappezziere », enterré à Saint-Laurent, le 4 juin 1555 (renseignement communiqué par M. G. Milanesi). Les registres de la paroisse, qui auraient pu nous fournir des données plus précises, manquent malheureusement pour cette période ; du moins il m'a été impossible de les découvrir dans les archives conservées à Saint-Laurent.

—

Jean Rost fils paraît avoir eu une destinée plus brillante que son père. En 1538, il fut présenté au pape qui voulut à toute force le retenir à son service. Il a pris soin de nous raconter lui-même cette audience dans une lettre datée du 22 mars 1558 et signée : Giovanni di Rosto. Ce n'est pas un humble tapissier, mais un vrai courtisan qui nous y parle.

Ajoutons que ce document est quelque peu en contradiction avec un acte rapporté par M. Conti (Ricerche storiche sull'arte degli arazzi in Firenze, p. 51), et d'après lequel cet artiste n'aurait été émancipé qu'en 1560. — Quoi qu'il en soit, en 1565 il travaillait encore pour le grand-duc, comme nous le prouve une pièce conservée à l'Archivio di Stato.

En présence de la grande quantité de tapisseries ayant pour signature le poulet à la broche (rosto), il n'y aura pas trop de témérité à supposer que le fils s'est servi du même emblème que le père et qu'il faut lui attribuer quelques-unes des tentures qui figuraient jusqu'ici sous le nom de ce dernier.

—

L'auteur des cartons que Mᵉ Rost traduisait en tapisserie, le Bronzino, nous fait connaître lui-même dans deux lettres encore inédites des archives d'Etat [1], datées de 1548, la nature de ses rapports avec l'atelier grand-ducal. Nous y voyons d'abord qu'il touchait un traitement fixe comme

---

1 Le mot d'Alemania est sans doute employé ici comme synonyme de Flandria, de même que l'est quelquefois Gallia. (Faccio dans son traité De l'iris illustribus écrit au xvᵉ siècle, appelle Jean Van Eyck et Rogier Van der Weyden des peintres gaulois, pictores gallici.)

1. Je me sers de la copie de ces lettres, qui existe parmi les papiers du regretté Carlo Milanesi, à la Bibliothèque publique de Sienne. J'ai trouvé dans les notes de ce savant plusieurs autres indications utiles.

dessinateur attitré de cet établissement. Nous apprenons en outre que ce traitement ne lui suffisait pas, car il demande qu'il soit porté à vingt ducats par mois, afin de lui permettre de subvenir non-seulement à ses propres besoins, mais encore à l'entretien de l'aide ou des aides qu'il a été forcé de s'adjoindre. Il exécutait non-seulement les cartons des sujets principaux, mais encore ceux des bordures (*oltre all' impresa delle storie se li aggiugne quella di tutti i fregi*).

—

Voici maintenant quelques détails sur la production de la manufacture florentine pendant le dernier tiers du XVIe siècle. Je les emprunte également aux archives d'Etat de Florence, et elles pourront servir à compléter les renseignements contenus dans le livre de M. Conti.

Du 1er mars 1570 au 15 juillet 1579, la manufacture fournit à la garde-robe grand-ducale 2.317 aunes carrées et demie de tentures historiées (*di diverse storie*) et reçut en échange 8.733 florins.

Du 1er mai 1585 au 23 août 1596, la dépense pour le même établissement fut de 18.140 florins (cartons, tissage, matières premières, etc.); il livra par contre à la maison du grand-duc 52 tentures historiées, 66 portières et couvertures de carrosse, 19 » *spalliere*, etc., soit au total 4.181 aunes carrées.

—

Avant de quitter ce sujet, qu'il me soit encore permis de faire part aux lecteurs de la *Chronique* de deux nouvelles trouvailles relatives à la famille de Pierre Fèvre, l'artiste parisien qui a si longtemps dirigé l'atelier de tapisseries de Florence. D'après une communication de M. G. Milanesi, — un fils de ce maître, nommé Charles et né en 1624, s'établit à Florence en qualité de peintre, après avoir appris son art chez J.-B. Vanni. (Actes de l'Académie de dessin.)

Quant à un autre de ses fils, Jacques-Philippe, les registres baptistaires conservés à l'œuvre du dôme m'ont appris qu'il avait épousé une Italienne, Catherine Mancini, qui lui donna au moins trois fils : Jean-Antoine (13 nov. 1662), Fabius (15 février 1664) et Pierre (25 oct. 1668.)

Eug. MUNTZ.

—

LE TEMPLE DE MINERVE POLIAS A PRIÈNE.

—

A l'Institut royal de Londres, dans Albermarle street, M. Richard Popplewel Pullan a fait dernièrement le récit intéressant des explorations exécentées dans l'Asie Mineure pour le compte de la société des dilettanti. La conférence avait pour sujet les excavations du temple de Minerve Polias à Priène. Elles ont été entreprises et terminées sous la direction de M. Pullan, du mois d'août 1868 à l'été de l'année suivante.

Dans ses remarques préliminaires, M. Pullan a retracé sommairement l'histoire de Priène, qui a fait partie de la Ligue des douze villes ioniennes de l'Asie Mineure. Elle était située au pied du mont Mycale et touchait primitivement à la mer. Elle envoya douze vaisseaux au secours des Grecs contre Darius. Mais du temps de Strabon, la vase accumulée sur cette plage par la rivière du Méandre l'avait déja reléguée à 40 stades dans l'intérieur des terres, et elle est maintenant à 8 ou 9 milles de la mer.

Priène est célèbre pour avoir donné le jour à Bias, l'un des sept sages de la Grèce, et pour son beau temple de Minerve Polias, construit par Pytheus ou Pythias, l'architecte renommé du Mausolée. La salle du Mausolée, au British Museum, pourrait tout aussi bien porter le nom de salle de Pythias, puisque, outre les restes du tombeau du fameux roi de Carie, elle contient ceux du noble temple de Priène.

M. Pullan fait ressortir le contraste de la beauté des lieux où il avait précédemment fait des fouilles et la scène de désolation que présente Priène. Il a eu à lutter contre bien des obstacles, tels que le manque d'eau, la cherté et la mauvaise qualité des vivres. Il fallait la journée d'un homme à cheval pour se procurer un morceau de mouton. Mais il a reçu sa récompense : Priène est la plus belle ruine de l'Asie-Mineure. Il a découvert aussi deux colonnes ioniques du temple, encore debout jusqu'à la hauteur de 12 pieds. Le mur de la *cella* est bien conservé jusqu'à un pied ou deux au-dessus du sol. Des inscriptions d'une grande valeur ont été mises au jour, ainsi que de précieux fragments de sculpture qui sont tous actuellement déposés au British Museum. En général, malgré beaucoup de contre-temps, cette expédition a été couronnée de succès.

Pour faire rectifier une erreur dans son firman qui l'autorisait à faire des fouilles à Samsoon (sur la mer Noire), mais que l'on ne trouva pas suffisant pour en faire à Samsoon-Kalesi, qui est le nom moderne de Priène, M. Pullan a été obligé de se rendre à Constantinople. Cette difficulté surmontée, il se rendit à Smyrne et à la station du chemin de fer de Balatschik, la plus rapprochée des lieux où il allait entreprendre ses travaux. Les résultats de ses excavations furent excellents ; le pavement du temple fut mis à nu, et heureusement se trouva entier; la *cella* fut débarrassée de ses décombres et les marches du péribolos (la galerie circulaire) reparurent toutes. Mais ensuite les ouvriers furent atteints de la fièvre et il en résulta une interruption dans les travaux.

Cette première partie des opérations fut représentée devant l'Institut par une série de photographies lumineuses sur une toile blanche. Dans le nombre on remarque une vue du temple, après qu'il a été déblayé, une partie du soubassement de l'édifice, les murs d'une partie de Priène, le chapiteau mutilé d'une colonne ionique, un fût de colonne avec sa base et l'intérieur du Trésor.

Après cette suspension, les travaux furent repris par de nouvelles fouilles dans la *cella*, et bientôt on trouva la preuve que l'édifice avait été détruit par un tremblement de terre, et qu'il avait eu un toit de bois lequel avait été consumé par le feu avant ou après le tremblement de terre. Ensuite on découvrit les fragments de la statue colossale de la déesse. Ces fragments sont maintenant au Musée britannique. Un des pieds de Minerve que M. Pullan a représenté au moyen de la photographie lumineuse lui permet d'affirmer que la hauteur du colosse n'était pas moindre de 50 pieds. D'autres objets appartenant à la même période des fouilles, ont consisté en une tête de femme, en marbre, portant le bonnet phrygien, une statue de femme, moins la tête, des fragments de la statue d'un consul romain, des portions d'une autre statue romaine.

M. Pullan a rappelé un fait assez curieux au point de vue de la numismatique : un marchand anglais, de ses amis, établi dans le pays et s'occupant d'archéologie, a trouvé sur les lieux quatre pièces d'argent à l'effigie de l'empereur usurpateur Holophernes, dont on ne connaissait jusqu'à présent qu'une seule médaille, laquelle était éva-

luée 100 liv. st. (2.500 francs). Une de ces quatre pièces, dit le *Times*, à qui nous empruntons ces détails, a été offerte au Bristish Museum et une autre à la société des dilettanti.

———❦———

## BIBLIOGRAPHIE

### Salon 1876.

*Charivari*, 3, 7, 13 juin.

*XIXᵉ Siècle*, 15 juin.

*Evénement*, 7 juin.

*Figaro*, 3 juin.

*Français*, 4, 7, 13, 15 juin.

*Rappel*, 15 juin.

*Revue des Deux Mondes*, 15 juin.

*Revue générale de l'Architecture et des Travaux publics*, livraison 1 — 2 (1876). — Cuivre tombal (XVIᵉ siècle), dans la cathédrale de Bruges (Belgique). — Ecole des Beaux-Arts et Bibliothèque de la ville, à Marseille. — Nouvelle Chambre des députés, au palais de Versailles. — Revue des progrès des sciences, par M. A. Guillemin, ingénieur. — Chronique judiciaire, par M. Ravon, architecte. — Nécrologie. — Chronique.
(Onze planches, dont une chromolithographie et seize bois accompagnent cette livraison.)

*Academy*, 3 juin : la *Royal Academy*, 4ᵉ et dernier article.
Le Salon de 1876, 4ᵉ et dernier article.
10 juin : La galerie de MM. Goupil par M. Rossetti. — La collection d'eaux-fortes de Rembrandt de sir Abraham Hume, par Fr. Wedmore.

*Athenæum*, 3 juin : le Salon de Paris, 4ᵉ article.
10 juin : Histoire de l'Architecture indienne et orientale, par J. Fergusson (Compte rendu). Le Salon de Paris, 5ᵉ et dernier article.

*Le Tour du Monde* : 806ᵉ livraison. —Texte : Voyage dans le Lazistan et l'Arménie. Texte et dessins inédits, par M. Th. Deyrolle. — Quatorze dessins.

*Journal de la jeunesse* : 185ᵉ livraison. — Texte, par Léon Cahun, E. Lesbazeilles, Mˡˡᵉ Zénaïde Fleuriot, A. Saint-Paul, Ch. de Raymond, etc.
Dessins de Lix, Adrien Marie, Taylor, etc. Bureaux à la librairie Hachette, boulevard Saint-Germain, n° 79, à Paris.

———

---

# L'ŒUVRE ET LA VIE

DE

# MICHEL-ANGE

DESSINATEUR, SCULPTEUR, PEINTRE, ARCHITECTE ET POETE.

PAR

**MM. Charles Blanc, Eugène Guillaume,
Paul Mantz, Charles Garnier, Mézières, Anatole de Montaiglon,
Georges Duplessis et Louis Gonse.**

En présence du succès qu'a obtenu la livraison de la *Gazette des Beaux-Arts*, consacrée à Michel-Ange, et pour répondre au désir exprimé par un grand nombre de nos abonnés, nous avons fait faire un tirage, sur papiers de luxe, de cette livraison, augmentée d'un travail de M Georges Duplessis, sur les *Graveurs de Michel-Ange*, et de la lettre publiée antérieurement dans la Gazette par M. Louis Gonse, sur les *Fêtes du Centenaire*. En outre nous y avons intercalé quatre gravures hors texte, d'après les œuvres de Michel-Ange, qui se trouvaient dans la collection de la revue, c'est-à-dire : *La Vierge de Manchester*, burin de M. A. François, et trois fac-simile de dessins.

La publication ainsi composée forme un volume de 350 pages, d'un format un peu plus grand que celui de la *Gazette*, illustré de 100 gravures dans le texte et de 11 gravures hors texte. Elle a été tirée à 500 exemplaires numérotés, sur deux sortes de papier.

1° Ex. sur papier de Hollande de Van Gelder, gravures hors texte avant la lettre, n° 1 à 70
2° Ex. sur papier vélin teinté, n° 1 à 430.

Le prix des exemplaires sur papier de Hollande est de 80 fr. (Il n'en reste plus que quelques exemplaires.)

Le prix des exemplaires sur papier teinté est de 45 fr.
On souscrit au bureau de la *Gazette des Beaux-Arts*.

---

Paris. — Imp. F. DEBONS et Cᵉ, rue du Croissant, 16.     *Le Rédacteur en chef, gérant :* LOUIS GONSE.

N° 25. — 1876.    BUREAUX, 3, RUE LAFFITTE.    1er juillet

LA

# CHRONIQUE DES ARTS

## ET DE LA CURIOSITÉ

### SUPPLÉMENT A LA *GAZETTE DES BEAUX-ARTS*

PARAISSANT LE SAMEDI MATIN

*Les abonnés à une année entière de la* Gazette des Beaux-Arts *reçoivent gratuitement*
*la* Chronique des Arts et de la Curiosité.

PARIS ET DÉPARTEMENTS :

Un an. . . . . . . . . . . . 12 fr. | Six mois. . . . . . . . . . . 8 fr.

*La livraison de la Gazette paraîtra deux ou trois jours plus tard que d'habitude; nous prions nos lecteurs d'excuser ce léger retard qui est occasionné par la gravure des œuvres du Salon.*

## CONCOURS ET EXPOSITIONS

—

L'Exposition des **Envois de Rome** qui a été ouverte hier, pour dix jours, comme de coutume, à l'Ecole des beaux-arts, ne présenterait, il faut l'avouer, qu'un maigre intérêt sans les envois de M. Toudouze (4e année), pour la peinture, et de M. Injalbert (1re année), pour la sculpture. La *Fille de Loth* de M. Toudouze est une grande composition inachevée, sur laquelle par conséquent on ne peut encore porter de jugement absolu, mais qui dès maintenant s'affirme par de très-fortes et très-personnelles qualités d'invention, de dessin et de couleur, qualités que nous attendions de M. Toudouze et qui lui assureront un très-grand succès au prochain Salon, s'il s'efforce de mieux distribuer les valeurs et de mieux mesurer l'effet que dans la *Clytemnestre* de cette année : le défaut du groupe auquel appartient M. Toudouze, comme M. Merson, est de ne point chercher une synthèse d'effet qui intéresse et rassure l'œil, avant que l'esprit n'ait pénétré le sens de la composition, en un mot ce que les maîtres ont toujours et avant tout poursuivi, ce que Titien a mis dans son *Ensevelissement*, aussi bien que Raphaël dans sa grande *Sainte Famille*.

Le bas-relief d'*Adam et Eve*, de M. Injalbert, présente également un vif intérêt ; l'Ève appartient à un art sobre, sérieux et élégant qui nous donne les plus grandes espérances pour l'avenir de ce jeune pensionnaire. Si dans la figure d'Adam, M. Injalbert s'est inspiré de la figure de Michel-Ange au plafond de la Sixtine, nous l'excusons volontiers. Il ne reste pas moins de l'ensemble de ce bas-relief, qui est à vrai dire un haut-relief, si on le regarde de demi-profil, une silhouette forte et bien conçue.

Les autres exposants sont : pour la peinture : MM. Ferrier, Morot et Besnard; pour la sculpture : Idrac et Marqueste ; pour la gravure : Dupuis et Bouteillier ; pour l'architecture : Lambert Bernier et Ulmann.

L. G.

—

Le secrétaire de la commission des fêtes de Rameau à **Dijon** nous écrit que l'on a renoncé au projet de l'exposition des Beaux-Arts qui devait avoir lieu à cette occasion.

Le côté artistique ne manquera pas cependant à ces fêtes, puisqu'il y aura une inauguration solennelle de la statue de Rameau, sculptée par M. E. Guillaume, et généreusement offerte par lui à sa ville natale.

### Exposition universelle de 1878

Dans une des dernières séances, M. Teisserenc de Bort, ministre des travaux publics, a déposé sur le bureau de la Chambre des députés un projet de loi tendant à autoriser l'ouverture de l'Exposition universelle de 1878.

Ce projet ne demande aucun crédit pour les travaux de l'Exposition, il se borne à réclamer une autorisation. Le gouvernement, d'une part, n'a pas voulu altérer l'économie du budget par une demande de crédit supplémentaire, et de l'autre il a calculé que le mouvement des voyageurs donnerait à l'Etat un surcroît de ressources — par l'impôt sur les transports — suffisant pour couvrir les frais d'installation. On estime à 15 millions au moins la plus-value de cet impôt. Les autres taxes indirectes ne manqueront pas d'ailleurs de donner aussi de notables excé-

dants de revenus. Quant aux avances de fonds, elles seraient faites aux entrepreneurs par la Banque de France, avec l'autorisation du gouvernement.

Le conseil des ministres, auquel ce projet avait été soumis, l'avait préalablement adopté.

—

### Salon de 1876

TABLEAU COMPARATIF DES SALONS DE 1875 ET 1876

| 1875 | 1876 |
| --- | --- |
| Entrées payantes. 139.792 | Entrées payantes. 199.194 |
| Entrées gratuites. 324.057 | Entrées gratuites. 360.778 |
| Total. 463.849 | Total. 559.972 |
| Les jours d'entrées payantes étant au nombre de 34, la moyenne se trouve être de 4.111 personnes par jour. | Les jours d'entrées payantes étant de 35, la moyenne est de 5.691 par jour. |
| Les jours d'entrées gratuites étant au nombre de 14, la moyenne des entrées par jour est de 23,147. | Les jours d'entrées gratuites étant au nombre de 13, la moyenne est de 27.752 par jour. |
| Livrets vendus 51.490. | Livrets vendus 64.745. |

L'année 1876 offre un jour payant de plus et un jour gratuit de moins que l'année précédente.

—

L'exposition des Beaux-Arts organisée par la société *Arti et amicitiæ* d'**Amsterdam**, sera ouverte le 22 octobre. Les objets seront reçus du 2 au 11 du même mois. S'adresser à la commission directrice de l'Exposition, à Amsterdam.

———

## Exposition de la Société des Amis des Arts
## de Reims

—

Entre toutes nos expositions provinciales de peinture, celle de la Société des Amis des Arts de Reims brille, depuis plusieurs années déjà, d'un éclat particulier. En allant visiter ces jours-ci la belle exposition rétrospective dont notre ami Alfred Darcel rendra compte dans le prochain numéro de la *Gazette*, nous avons failli passer dédaigneusement devant l'exposition de peinture de l'Hôtel-de-Ville; c'eût été vraiment dommage, car nous avons été largement payé du temps que nous y avons consacré. Nous ferons cependant à l'exposition de la société des Amis des Arts un grave reproche : le catalogue accuse plus de mille numéros, c'est beaucoup trop. Il y a trop de petits tableaux, trop de mauvais tableaux surtout, qui débordent, envahissent et couvrent les bons, comme une sorte de végétation parasite. L'aspect des salles du bas est particulièrement rebutant; c'est l'exposition de loterie avec toutes ses pauvretés affligeantes. Tout au moins devrait-on charitablement prévenir le visiteur de presser le pas,

en lui indiquant les deux ou trois salles du haut qui sont le véritable intérêt et la raison d'être de l'exposition rémoise.

Les bons tableaux sont comme les autres, ils sont de très-petite dimension, mais nous ne saurions nous en plaindre : dans la peinture de genre comme dans le paysage les petits tableaux sont souvent les meilleurs. Nous ne pouvons les citer tous, mais dans ceux-ci il en est au moins dix qui ne dépareraient point les plus fines collections, et ils sont signés des noms de Corot, de Fromentin, de François Millet, de Daubigny, de Jules Dupré, de Xavier de Cock, de Maxime Claude, de Nittis, d'Emile Lévy, de Roybet, voire même de Meissonier, qui a envoyé sous le titre de *Un graveur à l'eau-forte*, une charmante petite étude d'intérieur avec une figure pleine de relief et d'expression qui n'est autre que le portrait de M. Meissonier fils. D'ailleurs, telle est la bonne renommée de l'exposition rémoise au point de vue des chances de la vente, que tous les noms du livret de Paris vous les retrouvez à peu près ici; mais si encore une fois le public ne se plaindrait pas si la société des Amis des Arts instituait un jury à l'effet de fermer la porte à certains envois et de restreindre ainsi le nombre des tableaux exposés.

Nous ne quitterons pas Reims sans noter que les travaux de restauration extérieure de la cathédrale entrepris sous la direction de M. Millet, l'éminent architecte du château de Saint-Germain, avec un crédit de deux millions, marchent activement. La face méridionale du monument, la plus abîmée de beaucoup, aura bientôt retrouvé toute sa beauté primitive, surtout les admirables contre-forts de la nef, qui comptent parmi les plus nobles et les plus grandioses conceptions de l'architecture française.

L. G.

———

## MOUVEMENT DES ARTS

—

Une superbe collection de monnaies grecques et romaines vient d'être vendue à Londres. Parmi les pièces les plus intéressantes, on cite :

Monnaies grecques en argent : Ilium Troadis, avec la tête de Pallas à droite, javelot sur le revers, adjugée au prix de 425 fr.; Priene Jola, tête de Pallas avec casque, un trident au revers, 150 fr.; Marium, Soli, ou Marulhus Phœniciæ, stator avec figure ailée de la Victoire au revers, 260 fr.; Celenderis Ciliciæ, avec cavalier tenant un fouet, une chèvre couchée au revers, 175 fr.; Lycia ou Cicilia (incertitude sur le nom du Satrape, probablement frappée à Tarse), guerrier à genoux sur le revers et légende en lettres phéniciennes, 200 fr.; Soli Ciliciæ, tête de Pallas avec griffon sur son casque, grappes de raisin sur le revers, 225 fr. Bithynia, tetradrachme de Prusias II, avec portrait en diadème, 225 fr.; Nicomedes III, même type que Prusias II, 150 fr.; Seleuceia Syria, tête voilée, légende de quatre lignes sur le revers,

150 fr.; tetradrachme syrien, Antiochus Ier, Apollon sur le revers, 150 fr.; Antiochus II, avec portrait sur le revers, 145 fr.; Antiochus II, sur le revers le type d'Hercule, 325 fr.; Antiochus II ou Hierax, avec une aile sur le diadème, au revers Apollon assis donnant à manger à un cheval, 200 fr., Seleucus VI, type ordinaire, 150 fr.; Antiochus VI, avec tous ses titres, portrait, au revers des Dioscuri galopant, 425 fr.; Demetrius II, portrait, au revers, Jupiter assis, 148 francs; Cléopâtre et Antiochus VIII, Jupiter au revers, 420 francs; une autre, avec le tombeau de Sardanapale, ou le bûcher d'Hercule au revers, 375 fr.; Valarsaces, tête barbue et portant diadème, au revers Hercule tenant sa massue, 300 fr.; Euthydemus, tête du monarque avec diadème, au revers Hercule assis, 170 fr.; Eucratides, portrait royal à droite, au revers Apollon à gauche avec arc et flèche, 325 fr.; Heliocles, buste drapé, au revers Jupiter debout avec sceptre et foudre, 350 fr.; Arsinoe, femme de Ptolémée II, voilée, tête avec diadème, au revers deux cornucopiæ contenant des fruits et du grain, 340 fr.

Monnaies grecques en or. — Ptolémée Soter, tradrachme en or, avec portrait, et un aigle au revers, 290 fr.; Ptolémée et Bérénice, octodrachme, avec leurs portraits, au revers les têtes de Philadelphus et d'Arsinoe, 320 fr.; Arsinoe, octodrachme, avec tête voilée de la reine, cornucopiæ au revers, 275 fr.; Ptolémée III, octodrachme, buste avec sceptre et trident, 400 fr.; Cyrene, didrachme attique, Victoire ailée en quadrige, Jupiter avec aigle au revers, 175 fr.; Cyrene, Zeus Polyantheus, avec patera au revers, 150 fr.; Cyrene avec le quadrige, et Jupiter Œthophorus assis tenant le seeptre au revers, 150 fr.

## NOUVELLES

.*. L'administration municipale prépare en ce moment l'Exposition annuelle des statues, tableaux et autres ouvrages d'art commandés pour la décoration de ses édifices, pendant l'année 1875. Cette exposition qui aura lieu comme les deux précédentes, dans la salle de Melpomène à l'Ecole des beaux-arts, sera ouverte le 10 juillet prochain et fermée le 17 du même mois.

Elle contiendra en outre les statues achetées par la Ville, à la suite du Salon de cette année; ce sera: Un Terme, plâtre par M. Guillaume; Caïn, marbre par M. Caillet; le Charmeur, plâtre par M. La Vingtrie, et le Joueur de billes, marbre par M. Lenoir.

Le service des Beaux-Arts a l'intention de profiter de ces expositions pour faire passer chaque année, sous les yeux du public, un certain nombre des plus beaux tableaux anciens placés dans les églises ou les édifices municipaux et qui auraient eu besoin d'être nettoyés ou restaurés. C'est à ce titre qu'on verra près des ouvrages modernes acquis ou commandés par la Ville de Paris, les deux grands ex-voto de Largillière et de Troye provenant de l'église Saint-Etienne-du-Mont; l'esquisse de la coupole

de la chapelle de la Vierge à Saint-Sulpice, par Lemoine, dont MM. Maillot frères termineront la restauration, et une Mise au Tombeau du Salviati, provenant de l'église Sainte-Marguerite.

.*. L'espace manquait au musée de Cluny pour l'exposition de nombreuses collections qui sont depuis un an reléguées dans des magasins où le public ne peut entrer.

On restaure en ce moment et on aménage à côté de la Salle des tapisseries, une salle très-spacieuse qui recevra les legs faits, il y a un an, au Musée, des meubles anciens et des collections récemment achetées.

.*. On se décide enfin à entreprendre sérieusement la reconstruction de la Salle des Pas-perdus au Palais de Justice. On sait que pendant toute la durée de l'Empire, cette salle, qui menaçait ruine, fut étayée par une forêt de poutres. Ce sont ces poutres qui ont permis de mettre le feu à cette vaste salle; il en est résulté que l'incendie du Palais prit alors des proportions qu'il n'aurait pas eues sans cette circonstance.

.*. La direction des Beaux-Arts va concourir, en fournissant le marbre, à l'érection d'une statue à l'inventeur de l'hélice, Frédéric Sauvage, qui sera élevée à Boulogne-sur-Mer.

.*. L'Académie des beaux-arts de La Haye vient de décider la fondation en cette ville d'une Ecole des arts appliqués à l'industrie.

.*. Le dernier numéro de l'Athenæum contient une nouvelle archéologique qui, si elle se confirme, sera un événement au point de vue des études relatives à l'ancien Orient.

Dans la séance annuelle de la Société asiatique de Londres, sir Henry Rawlinson a annoncé que M. George Smith, le savant interprète des inscriptions assyriennes, avait retrouvé la capitale des Hétiens ou Chétas, habitants du pays de Chanaan, qui ne nous étaient connus jusqu'à ce jour que par la Bible ou par les inscriptions égyptiennes.

Dans la ville qui a dû être leur capitale, M. George Smith a découvert des sculptures intéressantes en ce qu'elles forment la transition entre l'art égyptien et l'art assyrien. Mais ce qu'il y a de plus saillant dans l'exposé de sir Henry Rawlinson, c'est la mention qu'il a faite de rapports possibles entre les Hétiens et les Etrusques. Le nom de la capitale des Hétiens serait le même que celui d'une ville d'Etrurie.

.*. On vient de terminer dans le quartier de l'Esquilin, à Rome, les travaux entrepris pour mettre à jour la nymphée connue sous le nom de Temple de Minerva Medica. On a trouvé cette nymphée entourée de salles de bains et de portiques de construction plus récente que la nymphée elle-même.

Le long du côté sud de la place Dante, on a trouvé des vestiges d'un grand édifice ayant fait partie des jardins lamiani, et renfermant deux grands réservoirs d'eau, deux salles de forme demi-circulaire, trois torses de statues,

un fragment de colonne de marbre africain et d'autres fragments de sculpture qui appartiennent au groupe de statues découvertes presque au même endroit en 1874.

Place Victor-Emmanuel, à l'Esquilin, on a déterré trente et un coffrets en pierre albana et gabinà, contenant des armes en fer et un vase étrusque en argile, orné de figures rouges sur fond noir.

Près de l'ancienne villa Casella, les fouilles ont amené la découverte d'un bloc d'améthyste cubant 3 décimètres.

Au Campo-Verano, quelques caveaux anciens renfermaient des amulettes ayant la forme de divers animaux, deux plaques de plomb portant des inscriptions, des objets en cornaline, une bague en calcédoine.

Dans le nouveau quartier du Castro-Pretorio, près de la route de Porta-San-Lorenzo, on a trouvé deux pavés en mosaïque, à compartiments géométriques en clair-obscur.

Au jardin d'Ara-Cœli on a mis au jour une tête de femme de grandeur naturelle, fort bien modelée, en terre cuite, de style étrusque. On y voit encore des traces de polychromie.

Dans la rue Nationale les travaux de terrassement ont donné une petite statuette en marbre grec, représentant une figure d'homme couché et dormant. La tête est couverte d'une pænula, c'est-à-dire d'un capuchon de cuir. A côté est une amphore.

---

## L'ART ET L'ARCHÉOLOGIE AU THÉÂTRE

—

L'exactitude du costume nous semble impossible à réaliser au théâtre lorsqu'il s'agit de certaines époques et de certaines civilisations. Que veut-on que le costume fasse, en effet, lorsque le vêtement se réduit, comme chez les Égyptiens, à un pagne pour les hommes et à une ceinture pour les femmes? aussi est-il indispensable d'user de compromis, et d'introduire des draperies là où il n'y en avait guère, et d'ajuster une fois pour toutes les représentations ces draperies qui changent ainsi complétément de caractère. C'est ce qui est arrivé pour Aïda.

Bien que cet opéra eût été monté pour le Khédive, que la première représentation en eût été donnée au Caire et que Mariette-bey se fût occupé autant du scenario que de la mise en scène, on pouvait être assuré que nous aurions ici une Égypte de fantaisie.

Un détail le fera bien comprendre.

Tout le monde connaît la coiffure si caractéristique des sphinx égyptiens. Elle est composée d'un morceau d'étoffe posé carrément sur le front, et noué par deux de ses angles derrière la tête; l'autre extrémité flottante tombe sur le dos et est ramenée sur les épaules. Un ouvrier qui avait ainsi arrangé son mouchoir pour protéger sa tête et son cou, autant contre le soleil que contre la sciure tombant du tronc d'arbre qu'il sciait de long, nous a révélé l'économie de cette coiffure élémentaire.

Eh bien! au théâtre, il a fallu transformer cela

en une espèce de mitre montée sur carcasse intérieure, que l'on coiffe comme un chapeau.

Le caractère en est tout modifié.

De même les deux bandes verticales que la sculpture sommaire des Égyptiens nous montre descendant de la ceinture de ses figures, trop littéralement interprétées, se sont réduites à deux lanières cousues à une ceinture, tandis qu'il nous semble que c'étaient les deux extrémités d'un pagne qui enveloppait les reins et qui, noués sur le ventre, retombent en plis verticaux. Quant aux deux bords du pagne qui se relèvent obliquement de chaque côté sur les cuisses, on en fait les pans d'un vêtement juste croisé sur la poitrine. Celui-ci n'existait point, ce nous semble. Les figures d'homme dont le buste n'est point nu, sont vêtues d'une robe sans manches, que le pagne fixe toujours autour des reins. Le costume tel qu'il a été modifié dans Aïda est ainsi devenu quelque chose comme persan.

Le costume des femmes était plus sommaire encore. A peine si leur nudité était voilée par une robe étroite, et transparente le plus souvent, qui descend de la taille où des bandelettes la fixent sous les seins qui sont nus, tandis qu'un large collier entoure le haut du buste.

Les représentations sont rares où toute la figure est enveloppée d'une robe de gaze.

Qu'y avait-il à faire avec de pareils éléments? S'en tenir à la vraisemblance et les ajuster tant bien que mal à la moderne, en prodiguant les couleurs éclatantes et le clinquant, afin de mettre les personnages en accord avec la polychromie de l'architecture et le bariolé des accessoires.

C'est ce qu'on a fait pour Aïda, où la couleur est aussi éclatante que la musique est bruyante.

Le metteur en scène de cet opéra italien mérite de plus une bonne note, pour avoir passé à l'encre d'un noir d'ébène les négresses qu'il a introduites dans le ballet, et pour avoir radicalement supprimé les crinolines des danseuses.

Le ballet y est d'ailleurs subordonné à l'action et se compose, avant tout, de groupes qui, par de molles ondulations sur place, cherchent à imiter les danses orientales.

Du costume égyptien au costume grec, il n'y a guère d'autre différence que l'addition d'une draperie, le nu étant presque autant en honneur des deux côtés. Aussi, lorsque nous avons vu les éloges partout prodigués à l'exactitude des costumes dessinés par M. Lacoste, pour le ballet de Sylvia, récemment représenté à l'Opéra, nous avons été pris d'un léger doute. Ici comme là, une transaction nous semblait nécessaire. C'est ce qui est arrivé en effet, avec beaucoup de goût, il est vrai.

Pour les danseuses, la transaction a consisté dans la suppression d'un ou deux jupons de gaze, de façon à faire moins bouffer la robe. Mais sous la tunique des chasseresses, on devine le corset, et il n'y a que Mlle Marquet, toujours admirablement faite, qui porte à merveille la tunique relevée de la Diane, du Musée du Louvre, et encore a-t-on substitué une seconde tunique au pli circulaire, provenant du relèvement de la robe longue ainsi transformée en robe courte, qui est si reconnaissable sur l'antique, et a-t-on craint d'épaissir la taille de la danseuse en la ceignant de l'écharpe qui passe de l'épaule sur les hanches dans la statue.

Cette écharpe, M. Lacoste la fait flotter derrière l'épaule de l'escadron de Diane. Ses plis bleus étoffent la chevelure flottante des danseuses, dont une étroite nébride, faite de la peau des bêtes qu'elles ont tuées, couvre le flanc, par-dessus la courte tunique qui laisse voir un haut brodequin. Cet accoutrement est des mieux réussis.

Dans la fête de Bacchus, qui occupe le dernier tableau, il y a une foule de bergères à corsages carrés, que Watteau n'eût point reniées, malgré leurs chapeaux de paille placés tantôt derrière l'épaule, comme font les cavaliers du Parthénon, tantôt sur leur tête, en compagnie de touffes de fleurs.

Quant aux costumes des hommes, ils sont surtout orientaux. Transportant l'action dans les vallées du Liban, M. Lacoste a pu habiller en Athys le berger amoureux d'une suivante de Diane : son aventure étant un peu celle d'Adonis avec Diane elle-même, et toutes ces histoires se rattachant au même mythe. Donc M. Mérante est vêtu de blanc; veste et culotte collantes, trop étroites pour le corps, et laissant de larges hiatus entre les nœuds de rubans bleus, qui retiennent le costume sur le buste et sur le devant des jambes.

La tunique courte à manches et tout l'attirail ordinaire du costume grec, tel qu'on l'a interprété pour le théâtre, revêt le reste des personnages où se mêle la troupe des bateleurs barbouillés de lie de vin qui, dans les antiques fêtes dionysiaques, était portée sur le chariot de Thespis.

Il résulte de toute cette variété de costumes empruntés aux monuments antiques, mais profondément altérés, un ensemble un peu trop bariolé, qui ne vaut pas celui du premier tableau où les chasseresses figurent seules avec les satyres aux pieds de bouc qui les poursuivent.

Dans le second tableau, qui se passe au fond d'une grotte où on l'a entraînée, Sylvia presse des grappes dans une coupe, et enivre son ravisseur.

Cette action qui symbolise la vendange par une synthèse hardie des différentes opérations qui constituent la fabrication du vin, ne nous choque point lorsque nous la voyons figurée en marbre ou en peinture. D'abord l'action est unique, puis, ce n'est pas même une action puisque l'acteur est immobile. Enfin nous savons bien que ni le marbre ni la peinture ne sont personnes naturelles, et nous ne saurions les prendre au sérieux. Ils ne sont pour nous que des symboles, nous le répétons.

Mais qu'un personnage en chair et en os prenne une grappe, feigne de la presser dans un vase qu'il présente immédiatement à un autre personnage également en chair et en os qui feint de boire, et tombe bientôt ivre-mort, nous ne pouvons ignorer que dans le train de la vie les choses ne se passent point ainsi; que le premier personnage doit se salir affreusement les mains, et que le second ne doit gagner à ceci qu'un atroce mal de cœur.

Il y a dans le fond de l'action qui se passe une série de choses qui deviennent dégoûtantes par cela même qu'elles sont mises en action, et qui ne nous choquent pas lorsqu'elles restent figées dans l'immobilité d'une image. On a donc eu tort, à notre avis, d'animer ces fictions et de les mettre en scène devant nous.

Le premier décor, peint par M. Chéret, représente un carrefour de forêt, avec un grand arbre devant un amoncellement de rochers praticables dans le fond. Les ruines d'un temple avec une statue de l'Amour s'élèvent au milieu des fleurs, à gauche, et un cabinet de verdure couvre une source à droite.

L'effet est beaucoup trop papillotant. L'œil ne sait où se poser.

Le décor du second acte, dû également à M. Chéret, se compose d'abord d'une caverne tort insignifiante à laquelle succède une vue de quelque vallon de la forêt de Fontainebleau, où de rares bruyères poussées parmi les grès sont calcinées par le soleil de midi en juillet. La caverne s'enfonce au lieu de s'ouvrir, et le paysage apparaît sans que l'on sache bien quelle relation il y a entre la caverne et le paysage. Mais ce qu'on sait bien, c'est qu'il n'est pas nécessaire de posséder tout ce vide qui, dessus et dessous, à droite et à gauche, et derrière, entoure la scène de l'Opéra, pour faire avorter misérablement un changement à vue. L'Ambigu, dans ses beaux jours, montrait plus d'invention.

Même indigence, du reste, lorsqu'au premier tableau il s'agit de substituer l'Amour qui est à terre, à sa statue qui est sur un piédestal. On n'a rien trouvé de mieux à faire que d'enlever celui-ci sur un patin porté par une tige, en avant de ce piédestal, tandis que l'effigie, par un mouvement inverse, s'enfonce derrière. Ce jeu de bascule est tout à fait élémentaire.

Les décors du dernier acte sont de MM. Rubé et Chaperon. Le premier se compose d'un fond de mer à côté d'un petit temple à antes, avec des coulisses d'arbres. L'Amour doit y montrer à Diane, qui résiste aux supplications de Sylvia, amoureuse du berger qui l'a surprise au bain, qu'elle fut jadis peu cruelle pour Endymion.

Au lieu de faire apparaître dans l'enfoncement mystérieux formé par l'enlacement de plusieurs troncs d'arbre qui semblent disposés pour cela, le groupe que des comparses auraient figuré, le metteur en scène nous fait voir la lanterne magique. Diane et Endymion se détachent en grisaille sur un grand nuage noir qui descend, cachant le fond, et se relève sur une apothéose. Une colonnade circulaire portant des arcs — en Grèce ! — entoure une estrade où l'amour bénit l'union du berger et de la sylvaine, sous la lumière électrique que l'on a eu le bon goût de ne point faire ni trop vive, ni trop crue, malgré certaines réclamations.

En résumé l'Opéra a fait mieux lui-même au point de vue du décor, et tous les théâtres ont fait mieux que lui au point de vue des changements à vue et des trucs.

<div style="text-align:right">ALFRED DARCEL.</div>

---

## CORRESPONDANCE DE VIENNE

La guerre contre la France et l'Italie en 1859 a été pour l'Autriche non-seulement le point de départ d'une régénération politique et sociale par la transition du pouvoir absolu au parlementarisme, mais aussi d'un mouvement puissant dans le domaine de l'art qui se fit remarquer dans la même année, mouvement qui continue encore et

qu'on peut désigner comme la Renaissance moderne de l'art viennois.

Ce mouvement fut provoqué par la démolition des anciennes fortifications de Vienne, que l'empereur François-Joseph autorisa aussitôt la paix signée. Ces fortifications, qui avaient résisté aux attaques répétées des Turcs, devaient tomber pour donner de la place à des constructions monumentales publiques et aux boulevards magnifiques qui, sous la dénomination de « *Wiener-Ringstrasse* », ne sont pas moins renommées que la célèbre voie parisienne qui du théâtre du Gymnase conduit à la Madeleine.

Le mouvement se fit d'abord remarquer dans l'architecture, mais naturellement il s'étendit bientôt aux arts-sœurs, à la sculpture et à la peinture, dont la tâche consiste dans l'ornementation de l'architecture.

L'extension que prirent les travaux dans la sculpture et dans la peinture viennoise, qui ocenpent une position spéciale parmi les écoles de l'Autriche et de l'Allemagne, provoqua chez les amateurs de nouvelles exigences tout artistiques qui n'allèrent qu'en grandissant. C'est à cette influence que l'art plastique viennois doit l'essor qu'il vient de prendre.

L'intérêt sérieux que le public viennois prit aux arts plastiques se manifesta d'abord par un vif désir de posséder des reproductions parfaites des ouvrages remarquables. La photographie qui, en somme, ne peut donner qu'une copie fidèle, mais sans expression aucune, des œuvres d'art, ne suffit plus, et le public demanda principalement des gravures au burin et à l'eau-forte.

En 1871, pour satisfaire à ce désir des artistes, des érudits et des amateurs fondèrent la « *Gesellschaft für vervielfältigende Kunst à Vienne*, Société analogue à la *Société française de gravure*. Son programme est d'offrir à ses membres des reproductions artistiques des principales manifestations de l'art ancien et moderne. La Société ne poursuit nullement le but d'arriver à réaliser des bénéfices matériels. Elle emploie, au contraire, toutes les ressources que produit sa gestion commerciale à des entreprises artistiques, de sorte que, d'année en année, le nombre des œuvres qu'elle distribue à ses membres s'agrandit et que les reproductions deviennent de plus en plus intéressantes.

La gestion, très-bien organisée, n'occasionne pas de frais. Environ 20 curateurs, pris parmi les principaux architectes, peintres, sculpteurs, hommes de lettres et amateurs de la capitale, forment la représentation administrative de la Société. Cette représentation décide sur toute demande de reproduction et d'entreprise artistique, fixe le budget de la Société et examine les comptes. Un conseil d'administration, composé de sept membres élus par les curateurs, qui les choisissent parmi leurs membres, gère et représente la Société. MM. Aug. Schaeffer et A. Eisenmenger, tous deux professeurs de peinture à l'Académie des beaux-arts de Vienne; Louis Jacoby, professeur de gravure à l'Académie ; Oscar Berggruen et W. Gurlitt, hommes de lettres; le conseiller aulique chevalier de Wieser et le colonel chevalier de Friedel, tous deux amateurs, forment le conseil d'administration actuel. Les fondateurs, parmi lesquels on compte l'empereur et l'impératrice d'Autriche,

plusieurs membres de la famille impériale, des directeurs de bibliothèques et collections publiques, et des amateurs d'Autriche, d'Allemagne, d'Angleterre et même des Etats-Unis d'Amérique, ont également le droit de faire des propositions. Les fondateurs reçoivent toutes les publications de la Société en épreuves avant la lettre.

La Société emploie tous les moyens de reproduction, à l'exception de la photographie. Elle se sert principalement de la gravure en taille-douce et à l'eau-forte, de la gravure sur bois et de la chromo-lithographie. Il est réellement étonnant de voir le nombre d'œuvres artistiques que la Société offre à ses membres, pour la cotisation annuelle d'environ 40 fr. Chaque année ils reçoivent deux cahiers de l'*Album* de 5 à 6 planches chacun, contenant exclusivement des reproductions des maîtres modernes ; en outre, un cahier du *Galleriewerk*, offrant des reproductions des chefs-d'œuvre de toutes les écoles, plus un cahier de dessins ou de gravures à l'eau-forte d'artistes célèbres modernes, ou un cahier donnant des copies de chefs-d'œuvre anciens ou modernes.

La Société édite encore des *Publications extraordinaires* qu'elle fournit à ses membres à la moitié du prix du commerce.

L'*Album* fait connaître tous les principaux artistes contemporains de l'Autriche et de l'Allemagne. Il n'y a presque pas de nom de quelque importance qui ne se trouve représenté dans les cahiers publiés. Nous y rencontrons les célèbres artistes autrichiens Waldmüller, Fürich, Rahl, Ganermann, Pettenkofen, Makart, Laufberger, Angeli, Canon, Rudolf Alt, van Thoren, Defregger, Papini, Hoffmann, Lichtenfels, Gabriel Max, Schaeffer, l'Allemand, Kurzbauer, Félix et autres, les peintres allemands Kaulbach, Piloty, Vautier, Knaus, Ad. Menzel, Rethel, Beudemann, Ramberg, Lenbach, Camphausen, Louis Richter et autres.

Le « *Galleriewerk* » renferme une foule de chefs-d'œuvre anciens dont les originaux se trouvent principalement au Belvédère de Vienne et à la galerie Esterhazy à Bude-Pesth. Nommons l'*Ecole d'Athènes*, de Raphael, gravée en taille-douce par le célèbre Jacoby, des tableaux de Rubens, Van Dyck, Alb. Durer, Rembrandt, Ruysdaël, Van der Neer, Ostade, Cuyp, Fr. Mieris, Wouwermann, Claude Lorrain, Poussin, Carpaccio, Tiepolo, Canaletto, Murillo, Velasquez, etc.

La Société, pour expliquer ses publications et pour rester en contact continuel avec ses membres, a créé un Bulletin qui se distribue avec les cahiers et qui contient des notices précieuses pour l'histoire des arts, rédigées par des hommes compétents, sur les chefs-d'œuvre reproduits et leurs auteurs.

Par cette même voie, elle fait connaître à ses membres la situation de l'entreprise.

Par ce que je viens de dire, on voit que la *Société française de gravure*, cette belle fondation de l'ancien directeur de la *Gazette des Beaux-Arts* peut, à bon droit, revendiquer la paternité de notre Société viennoise : c'est vous dire combien nous serions heureux de voir la France représentée parmi ses membres.

Nous désirons sincèrement que cet article engage vos amateurs de gravure à s'associer à la

*Gesellschaft für vervielfaltigende Kunst de Vienne* 1,
et cela d'autant plus que l'art d'au delà du Rhin,
et principalement l'art de l'Autriche, est beaucoup
moins connu chez vous qu'il ne mérite.

X.

~~~~

### École spéciale d'architecture

A l'École spéciale d'architecture, pour le con-
cours général de sortie de 1876, auquel doivent
satisfaire tous les élèves qui veulent obtenir le
diplôme ou un -certificat de capacité, on vient de
donner le sujet de la première composition. Elle
consiste, cette année, en un projet de gare à éta-
blir à l'origine de l'une dès grandes voies ferrées
de la capitale.

En principe, et selon le programme, une gare
doit être tout simplement une halle ou cour cou-
verte, où s'effectuent les départs et les arrivées
des trains. Mais il faut y assurer la régularité in-
dispensable à la manœuvre du matériel roulant,
et les facilités auxquelles ont droit les voyageurs.
Cela ne peut être obtenu qu'en ménageant au voi-
sinage de la halle une suite de localités qui accrois-
sent l'édifice et en compliquent l'allure.

Le programme donne les indications les plus
précises sur la halle, les divers services de messa-
gerie, du personnel, fixe et ambulant, des salles
d'attente pour le départ, d'arrivée avec locaux
spéciaux pour l'octroi, consignes, buffets, water-
closets, abris extérieurs pour voitures.

On devra donner :

1º Un plan au cinq-millième ;

2º Une coupe en long au cinq-millième ;

3º Une coupe en travers au centième ;

4º Une façade au centième ;

5º Des détails, montrant les points importants
de la construction, ou les ajustements caractéris-
tiques de la composition au vingt-cinq-millième ;

6º Enfin un mémoire à l'appui précisant les
moyens employés dans la construction du couvert
de la halle et déterminant, au moyen de données
numériques calculées par la théorie mécanique de
la résistance des matériaux et de la stabilité des
édifices, les proportions des pièces et le degré de
sécurité qu'elles offrent.

De plus, il y aura une argumentation publique.
Le concours est ouvert jusqu'au 4 août 5 heures
du soir, date irrévocable de la fermeture.

Les projets seront exposés dans la grande salle
de dessin de l'École, où les épreuves publiques
commenceront le 9 août, à 9 heures précises du
matin.

1. M. C. Klinckrieck, à Paris (11, rue de Lille), qui
représente la Société en France, reçoit les adhésions ; il
donnera tous les renseignements qu'on lui demandera.

## BIBLIOGRAPHIE

*La Leçon d'anatomie* et les *Syndics*, de Rembrandt,
gravés à l'eau-forte par M. Léopold Flameng.
En vente chez l'artiste, 25, boulevard Montpar.
nasse et au bureau de la *Gazette des Beaux.
Arts*.

Nous avons déjà annoncé les deux belles gra.
vures que L. Flameng vient de faire d'après les
chefs-d'œuvre de Rembrandt. L'artiste, qui avait
déjà gravé *la Pièce aux cent florins* et la *Ronde de
nuit*, n'a pas besoin d'être à nouveau présenté au
public comme interprète de Rembrandt. Ce qu'il
est important de signaler, c'est le principe que
son exemple tend à établir : les artistes peuvent
et doivent s'éditer eux-mêmes ; il leur faut revenir
à ce que faisaient leurs pères, qui savaient si bien
s'affranchir des intermédiaires.

Mais ce n'est pas tout : pour remplacer la gra-
vure au burin, dont les lenteurs d'exécution
aussi bien que la cherté ont accompli la perte,—
suicide un peu aidé peut-être, à la turque, par
l'apparition de la photographie,—les graveurs doi-
vent reprendre la tradition des procédés du
dix-septième et du dix-huitième siècles qui, per-
mettant de donner rapidement l'image d'un ta-
bleau en vogue, laissent aux estampes tous les
bénéfices de l'actualité. Rien ne les empêche non
plus d'appliquer l'ancienne facture à la reproduc-
tion des chefs-d'œuvre immortels qui ne perdent
rien, bien au contraire, à être traduits d'un burin
libre. C'est du reste ce que va faire encore l'in-
fatigable Flameng, et il ne s'attaque pas à deux
morceaux sans importance, puisqu'il s'agit, pour
commencer, du *Coup de lance* du musée d'Anvers
et du *Portement de croix*, de Bruxelles. Gageons
que les deux gravures seront faites pour le jour
d'ouverture des fêtes du centenaire de Rubens!

En attendant, nous recommandons particuliè-
rement les planches que l'habile graveur vient de
terminer. En voici les prix :

*La Leçon d'anatomie* et les *Syndics*.

Exemplaires avant lettres, imprimés sur japon,
montés sur bristol, la pièce . . . . . 100 fr.
Idem avec les noms des auteurs, imprimés sur
papier de Hollande. . . . . . . . . 50

N.-B. Les exemplaires avec remarques ainsi que
les parchemins sont épuisés.

A. DE L.

*Les gravures françaises du XVIII<sup>e</sup> siècle* ou *Catalo-
gue raisonné des Estampes, Eaux-fortes, tirées en
couleur, au Listre et au lavis, de* 1700 *à* 1800 par
Emmanuel Bocher. 3<sup>e</sup> fascicule, *Chardin*, avec un
portrait gravé à l'eau-forte par M. Ch. Courtry
d'après l'estampe de Chevillet. — Paris, Librairie
des Bibliophiles et Rapilly.

Après le compte rendu que nous avons fait des
deux premiers fascicules de cette importante pu-
blication, il nous suffit presque de signaler l'ap-
parition du troisième. On sait quel soin, quelle

ardeur scrupuleuse, M. Bocher apporte dans la composition de l'œuvre à laquelle il s'est voué; quant au livre lui-même, il est imprimé avec tant de luxe et de bon goût, que les bibliophiles éprouvent à le posséder autant de plaisir que les collectionneurs d'estampes peuvent y trouver d'intérêt.

Outre le catalogue de l'œuvre de Chardin, celui des gravures faites d'après lui et de ses portraits, le travail de M. Bocher contient de nombreux renseignements biographiques et bibliographiques, une liste chronologique des tableaux du peintre qui ont passé en vente de 1743 à nos jours (vente Mareille, mars 1876), un relevé des envois de Chardin aux diverses expositions de Londres, enfin l'indication des ouvrages qui se trouvent dans les principaux musées ou dans les collections particulières. C'est, en un mot, une monographie très-complète de l'artiste.

—

*Les Drevet (Pierre, Pierre-Imbert et Claude)*, catalogue raisonné de leur œuvre par Ambroise Firmin-Didot, Paris.

Ce livre est comme le chant du cygne de l'éminent bibliophile qui s'est éteint il y a quelques jours, acccompagné des regrets sympathiques de la presse entière. Nous nous bornons aujourd'hui à le signaler à l'attention de nos lecteurs, nous proposant de publier quelques-uns des curieux documents qu'il contient sur la famille des célèbres graveurs: ce sera la meilleure manière de rendre hommage au savoir et au zèle de l'infatigable chercheur qui les a réunis.

A. DE L.

# L'ŒUVRE ET LA VIE
## DE
# MICHEL-ANGE
DESSINATEUR, SCULPTEUR, PEINTRE, ARCHITECTE ET POETE.

PAR

**MM. Charles Blanc, Eugène Guillaume,
Paul Mantz, Charles Garnier, Mézières, Anatole de Montaiglon,
Georges Duplessis et Louis Gonse.**

En présence du succès qu'a obtenu la livraison de la *Gazette des Beaux-Arts*, consacrée à Michel-Ange, livraison qui n'a pas été mise en vente, l'administration du journal a fait faire un tirage, sur papiers de luxe, de cette livraison, augmentée d'un travail de M. Georges Duplessis, sur les *Graveurs de Michel-Ange*, et de la lettre publiée antérieurement dans la Gazette par M. Louis Gonse, sur les *Fêtes du Centenaire*. En outre, on y a pu intercaler quatre gravures hors texte, d'après les œuvres de Michel-Ange, qui se trouvaient dans la collection de la revue, c'est-à-dire: *La Vierge de Manchester*, burin de M. A. François, et trois fac-simile de dessins.

La publication ainsi composée forme un volume de 350 pages, d'un format un peu plus grand que celui de la *Gazette*, illustré de 100 gravures dans le texte et de 11 gravures hors texte Elle a été tirée à 500 exemplaires numérotés, sur deux sortes de papier.

1° Ex. sur papier de Hollande de Van Gelder, gravures hors texte avant la lettre, n° 1 à 70
2° Ex. sur papier vélin teinté, n° 1 à 430.

Le prix des exemplaires sur papier de Hollande est de 80 fr. (Il n'en reste plus que quelques exemplaires.)

Le prix des exemplaires sur papier teinté est de 45 fr.

On souscrit au bureau de la *Gazette des Beaux-Arts*.

No 26. — 1876.　　BUREAUX, 3, RUE LAFFITTE.　　15 juillet

## LA
# CHRONIQUE DES ARTS
## ET DE LA CURIOSITÉ

### SUPPLÉMENT A LA *GAZETTE DES BEAUX-ARTS*

PARAISSANT LE SAMEDI MATIN

*Les abonnés à une année entière de la* Gazette des Beaux-Arts *reçoivent gratuitement*
*la* Chronique des Arts et de la Curiosité.

PARIS ET DÉPARTEMENTS :

Un an. . . . . . . . . . . . 12 fr.　|　Six mois. . . . . . . . . 8 fr.

## ACHATS ET COMMANDES DE LA VILLE
## DE PARIS

### EXPOSITION DE 1876

Cette exposition qui nous paraît supérieure
à celle de l'année dernière, semble par cela
même avoir eu cet excellent résultat de don-
ner des forces à l'administration pour résister
aux sollicitations des médiocrités quéman-
denses.

Les œuvres principales en peinture sont :
de M. Lenepveu, *Saint Ambroise livrant les va-*
*ses sacrés de son église, pour délivrer les prison-*
*niers, et Saint Ambroise interdisant l'entrée de*
*sa cathédrale à Théodose,* composition bien su-
périeure à la précédente, et destinée comme
elle à la décoration du transsept sud de l'église
Saint-Ambroise. — De M. Leconte-Dunouy, le
*Saint Vincent de Paul* du dernier Salon, exposé
à côté de l'esquisse sur laquelle a été faite la
commande, et qui a été profondément et heu-
reusement modifiée : pour l'église de la Tri-
nité. — De M. Becker, *Saint Joseph protecteur de*
*l'enfance de Jésus,* auquel il enseigne la char-
penterie, pour l'église Saint-Louis d'Antin ;
tableau où l'on voit l'alliance bizarre des nim-
bes d'or et d'un certain « réalisme » dans l'exé-
cution. Puisque M. Becker voulait sacrifier
au symbolisme il aurait dû donner à l'enfant
Jésus le nimbe crucifère qui lui appartient.

Un certain nombre d'esquisses, de réduc-
tions, ou même de cartons, nous font connaî-
tre des peintures déjà en place.

Telles sont celles que M. D. Laugée a exécu-
tées pour l'église de la Trinité, et qui repré-
sentent le *Martyre de saint Denis,* et *Saint*
*Denis portant sa tête,* composition d'une grande
originalité et remarquable entre toutes.

*Le Songe de saint Joseph* et la *Mort de saint*
*Joseph* exécutés par M. Landelle dans l'église
Saint-Sulpice, ont été réduits par lui en deux
aimables tableaux. Les quatre grands prophè-
tes des pendentifs de la coupole de Saint-
François-Xavier, de M. E. Delaunay, sont re-
présentés par quatre vigoureuses esquisses.
Celles de M. Barrias, pour l'église de la Tri-
nité, retraçant deux scènes de la vie de sainte
Geneviève ; de M. Brisset, pour la chapelle des
fonts de la même église ; — de M. Bézard pour
les fonts baptismaux de l'église Saint-Leu dont
les paysages sont de M. Desgolfe ; de M. Faivre-
Duffer pour l'église Saint-Laurent, donnent
l'idée d'estimables compositions.

Les travaux préparatoires de Alphonse Pé-
rin, esquisses, dessins et études peintes,
pour la décoration de la Chapelle de l'Eucha-
ristie dans l'église de Notre-Dame de Lorette
qui, commandés en 1832, ont été seulement
achevés en 1873, témoignent d'un labeur
consciencieux, mais d'une exécution froide
qui n'est pas toujours à la hauteur de la con-
ception.

Des dessins de M. Signol et de M. Matout,
les premiers pour les transsepts de l'église
Saint-Sulpice, les seconds pour l'église Saint-
Merri, accompagnent ceux de M. Jobbé Duval,
qui, ne travaillant plus que dans le profane, a
accepté de décorer l'escalier d'honneur du
Tribunal de Commerce d'une foule de galo-
pins au nez en trompette d'un type par trop
démocratique.

A côté de ces œuvres modernes, la ville de
Paris a exposé le célèbre tableau des éche-
vins, exécuté par Largillière, en 1708, pour l'ab-
baye de Sainte-Geneviève, aujourd'hui exposé
dans l'église de Saint-Etienne du Mont : *Une*
*présentation au temple,* de Quintin Varin, le
maître du Poussin, de la chapelle du cate-
chisme de Saint-Germain-des-Prés ; un *Christ*
*descendu de la Croix,* précieuse peinture de
Salviati, perdue dans l'église Sainte-Margue-
rite, et enfin la lumineuse esquisse de Le
Moine, pour la coupole de la Chapelle de la

Vierge à Saint-Sulpice; peintures que vient de restaurer M. Maillot.

Signalons, pour en finir, les reproductions dessinées en vue de la gravure ou gravées des peintures de M. H. Lehmann dans l'ancienne galerie des fêtes de l'Hôtel de Ville, par MM. Danguin, Dubouchet, Levasseur et Morse; de H. Flandrin à Saint-Germain-des-Prés, par M. Poucet et de Chasseriau, à Saint-Merri, par M. Haussoulier.

Parmi les œuvres de sculpture nous avons à signaler : Les trois figures en pierre de *la Vierge*, de *Saint-Joseph* et de l'*Enfant Jésus*, de M. Delaplanche, pour l'église Saint-Joseph. L'auteur n'avait envoyé au Salon que la figure de *la Vierge*, et il avait eu raison. Celle de l'*Enfant Jésus* est debout dans la crèche qui encadre entre ses pieds une colossale tête d'un bœuf qui nous inquiète pour l'instant où il sera fatigué de ruminer. Notons encore avec éloge le *Saint-Pierre*, où M. Maniglier s'est un peu trop souvenu de Rome ; le *Terme* d'un si bel arrangement, de M. Guillaume ; le *Caïn* de M. Caillé et un certain nombre de statues en pierre pour la façade de quelques églises de Paris où des hommes de talent ont montré qu'ils savaient se reposer quelquefois.

Une médaille commémorative du siège de Paris par M. Chaplain et quelques cartons de vitraux par M. J. Félon et Claudius Lavergne complètent l'Exposition.

<div align="center">A. D.</div>

---

## CONCOURS ET EXPOSITIONS

—

L'Exposition en **blanc et noir** ouverte dans les galeries Durand-Ruel. rue Le Peletier, est fort intéressante. Bien qu'elle fasse un peu double emploi avec l'exposition des gravures et lithographies du Salon, ce n'en est pas moins une fondation très-utile, parce que ces ouvrages ne réussissent pas, au palais des Champs-Elysées, à captiver l'attention du public, et nous désirons vivement qu'elle reçoive en France l'accueil empressé que les Belges et les Anglais font depuis longtemps aux exhibitions de même nature.

Nous n'avons pas à parler ici des ouvrages de gravure qui y sont exposés : ce serait anticiper sur le compte rendu de la gravure au Salon, qui paraîtra dans le prochain numéro de la *Gazette*, et qui doit viser les mêmes exposants sinon les mêmes ouvrages. Nos lecteurs savent, du reste, aussi bien que nous, ce qu'il faut penser du talent des principaux exposants: MM. Jacquemart, Flameng, Waltner, Gilbert, Lalauze, Desboutin, Greux, Chapon, Courtry, etc., se recommandent d'eux-mêmes, et nous aurions mauvaise grâce à parler de nos collaborateurs.

Mais nous ne pouvons passer sous silence certains travaux inédits ou peu connus que l'on voit rue Le Peletier, notamment: d'exquises eaux-fortes d'un peintre de mérite, M. Tissot ; de remarquables dessins de MM. Gustave Doré,

été décerné à M. Joseph Cheret, auteur du projet marqué 24 D ; le vase se distingue des autres par un couvercle et un bas-relief qui court autour de la panse. M. Cheret avait déjà, au concours de l'an dernier, été classé parmi les quatre premiers concurrents.

—

### 5ᵉ Exposition de l'Union Centrale.

AVIS IMPORTANT. — MM. les artistes qui se proposent de présenter des projets pour les trois concours de l'industrie sont prévenus qu'aux termes du règlement, les envois doivent être adressés au Palais des Champs-Elysées, à partir du 20 juillet jusqu'au 30 juillet, terme de rigueur.

—

Depuis le 1ᵉʳ juillet, le Secrétariat Général de l'*Union Centrale* et les bureaux de son Exposition sont installés au Palais des Champs-Elysées. S'adresser porte n° 1. — Les diverses Commissions se réunissent également au Palais depuis la même date.

—

M. le directeur des Beaux-Arts a décidé, sur la proposition de M. Gerspach, de mettre à la disposition de l'*Union Centrale*, pour être exposés dans les salles des monuments historiques, les estampages des mosaïques qui ont été relevés dernièrement à Rome par les soins de M. le chef du bureau des Manufactures nationales.

## MOUVEMENT DES ARTS

—

### Vente Clewer-Maner, à Londres

Il y a quelques jours, une des plus importantes collections de tableaux anciens de Londres, celle de M. Clewer-Maner, a été vendue par MM. Christie et Manson. Plusieurs tableaux ont atteint des chiffres très-élevés.

Voici les principaux :

Un Greuze, 6.720 liv. st. ; *Vue du Rhin*, de Cuyp, 3.150 liv. st.; *Calme*, de Van de Velde , 3.287 liv. st. 10 sh.; *Paysage montagneux* d'Albert Cuyp, 3.040 liv. st.; *Intérieur d'un cabaret de village*, d'Adrien Ostade, 3.780 liv. st ; la *Vierge et l'Enfant*, de Rubens, 4.200 l. st.

Le Greuze doit entrer dans la galerie de lord Derby.

Une *Sainte Famille*, de Murillo, un Ruysdaël et un Weenix ont été retirés de la vente qui a produit 50.000 liv. st.

—

### Autographes

Une vente d'autographes qui mérite d'être signalée vient d'avoir lieu à Londres.

Une lettre de Dickens à Charles Mackay a été achetée 80 fr.; un manuscrit de la vie de Tom Moore par le comte Russell, 650 fr.; une lettre d'Edmund Kean, 125 fr.; une page écrite de la main du poète écossais Robert Burns, 150 fr.; une lettre de quatre pages, également de Burns, 500 fr.; plusieurs autographes du célèbre méthodiste John Westley, 1.850fr.; quatre lettres du méthodiste George Whitfield, 112 fr.; une du John Newton, 60 fr.; une du docteur Doddridge, 55 fr.; un autographe d'Isaac Watts, 78 fr.; vingt lettres de Selina, comtesse d'Huntingdon, 310 fr.

—

## NOUVELLES

—

.\*. Par arrêté du 6 juillet, le ministre des travaux publics a institué une commission spéciale à l'effet d'étudier les questions relatives à la reconstruction du palais des Tuileries et du palais du quai d'Orsay.

Cette commission, qui sera présidée par le ministre des travaux publics , sera composée de :

MM. Hérold , sénateur ; de la Sicotière , sénateur ; Jules Simon , sénateur ; Krantz, sénateur ; Bethmont, membre de la Chambre des députés ; Brice ( René ) , membre de la Chambre des députés ; Tirard, membre de la Chambre des députés ; de Rémusat , membre de la Chambre des députés ; de Boureuille, conseiller d'Etat, secrétaire général du ministère des travaux publics ; Reynaud, inspecteur général des ponts et chaussées, ancien professeur d'architecture à l'Ecole polytechnique et à l'Ecole des ponts et chaussées ; Duc, membre de l'Institut, inspecteur général des bâtiments civils ; Viollet-le-Duc, architecte , membre du Conseil municipal de Paris ; de Cardaillac, directeur des bâtiments civils et des palais nationaux.

M. de la Porte, auditeur au Conseil d'Etat, chef du cabinet du ministre des travaux publics, remplira les fonctions de secrétaire de la Commission.

.\*. C'est demain dimanche, qu'aura lieu à Véretz, en Touraine, la pose de la première pierre du monument à Paul-Louis Courrier.

Le monument, dessiné par M. Viollet-Le-Duc, se compose d'un cippe surmonté du médaillon de l'auteur du *Pamphlet des pamphlets*.

.\*. L'inauguration du monument de Cuni miers a été fixée au dimanche 30 juillet, à midi précis. Le général d'Aurelle de Paladines et un grand nombre d'officiers et soldats de la première armée de la Loire assisteront à cette cérémonie, l'une des dernières auxquelles auront donné lieu les nombreux combats qui ont marqué la guerre du 1870.

.\*. Une découverte d'objets en bronze vient d'être faite à Guidel, à 300 mètres environ de Kernar (Morbihan), dans un bois taillis.

Dans une cavité circulaire, des ouvriers ont trouvé des pointes de lances à douille, des pointes de flèches, une hache à aileron et à anse, des fragments d'épées et de poignards, six anneaux figurant des bagues, etc.

.·. Les journaux de Lyon annoncent que les
ouvriers terrassiers qui creusent un égout tout
autour de la place des Célestins, viennent de
mettre au jour, au milieu de la chaussée méri-
dionale, à deux mètres au-dessous du sol ac-
tuel et un peu à l'est de l'axe de la rue de
Pazzi, un intéressant fragment de mosaïque
romaine.

C'est l'un des angles d'une bordure encadrant
un dallage en carreaux de calcaire noir, plus
ou moins effrités par le temps. La mosaïque
elle-même paraît très-bien conservée ; elle re-
présente une large grecque noire sur fond blanc
entourée d'une espèce de torsade à trois teintes,
noire, blanche et rouge ; son dessin est d'une
grande beauté ornementale.

On peut supposer, en raison de la proximité
de la Saône, que ce dallage formait le parquet
d'une salle de bains.

Le lendemain de cette découverte, la pioche
des terrassiers a mis au jour un second frag-
ment de la mosaïque.

Ces deux débris ont été enlevés et déposés
en lieu sûr.

Auprès d'eux, sous la chaussée orientale de
la place, les fouilles sont tombées sur un petit
caveau, moyen âge sans doute, de deux mètres
environ de hauteur, autant de longueur et
moitié en largeur.

Il a dû être éventré et va disparaître com-
plétement.

.·. A Berlin, on s'occupe à monter les objets
qui ont été découverts dans les fouilles entre-
prises à Olympie (Grèce) et dont nous avons
précédemment parlé. Dès que ces travaux se-
ront terminés, ce qui n'aura pas lieu avant le
mois d'août, il en sera fait une exposition dans
les salles du musée royal. Le directeur de cet
établissement a proposé de faire restaurer
quelques pièces de cette collection, par exem-
ple, celle de la statue de la Victoire, la Niké de
Paconios mutilée, et de l'exposer dans l'inté-
rieur du musée, sur un piédestal qu'on restau-
rerait également.

————

# NÉCROLOGIE

Nous avons à enregistrer la mort de M. A.-S.
**Bosio**, statuaire, neveu du baron Bosio. On lui
doit un des bas-reliefs de l'arc-de-triomphe de
l'Étoile ; une statue de sainte Adelaïde, à la
Madeleine ; une soixantaine de bas-reliefs dé-
corant l'escalier d'honneur de l'Hôtel-de-ville ;
quatre groupes de cariatides au Louvre ;
deux, place du Palais-Royal et deux au pa-
villon de Richelieu ; une statue à l'église de la
Trinité, et beaucoup de bustes dans différents
monuments. M. Bosio était chevalier de la Lé-
gion d'honneur. Il est mort dans sa quatre-
vingt-troisième année. Il était conscrit de 1813,
avait assisté, en 1814, à la bataille du Mincio,
et, en 1815, à la bataille de Waterloo, où il
reçut les galons de caporal-fourrier.

# LETTRE DE HOLLANDE

A M. le directeur de la *Gazette des beaux-arts*.

La Haye, 13 juillet 1876.

Nous sommes en ce moment à la tête de deux
expositions, bien faites, l'une et l'autre, pour inté-
resser vos lecteurs : une exposition de peintures
des artistes vivants, ou si vous aimez mieux des
« maîtres vivants » c'est là son titre officiel et une
exposition rétrospective d'objets d'art et de curio-
sité.

La première a lieu à Rotterdam, la seconde à
Amsterdam ; c'est de cette dernière que nous nous
occuperons aujourd'hui, laissant, si vous le voulez
bien, l'exposition des « maîtres vivants » pour
une prochaine lettre, qui du reste ne tardera pas.

L'Exposition d'Amsterdam est, à bien prendre,
beaucoup moins une exhibition d'objets d'art,
qu'une réunion de pieux souvenirs. Son nom
Historische Tentoonstelling dit assez l'intention
de ses promoteurs. On a voulu, avant tout et sur-
tout, réunir sur un même point tout ce qui res-
tait de l'Amsterdam du vieux temps ; on s'est
efforcé de refaire, à l'aide de documents de toutes
sortes, l'histoire de la Venise du nord ; mais c'est
le merveilleux privilège de ces époques disparues,
qu'on ne peut toucher à elles sans évoquer à l'ins-
tant tout un bagage d'objets de prix et de mer-
veilleux trésors. A ce titre l'*Historische Tentoons-
telling* se recommande à tous les amateurs d'art
et de curiosité. Ils peuvent y faire une ample
moisson d'agréables émotions et de précieux sou-
venirs.

C'est dans le local de l'Académie, dans l'ancien
hospice des vieillards (*Oumamenhuis*) qu'a lieu
cette Exposition.

Vous la décrire en détail, vous donner un
aperçu complet de toutes les curiosités qu'elle
renferme, il n'y faut pas compter. Le seul catalo-
gue a près de 300 pages et le nombre des numé-
ros exposés s'élève à 4.500. C'est vous dire dans
quel dédale nous nous engagerions.

Beaucoup de ces objets de prix ne présentent,
du reste, d'intérêt véritable que pour les person-
nes du pays, très au courant de son histoire,
et perdent une partie de leur valeur aux yeux
des étrangers.

Je me bornerai donc à vous indiquer très som-
mairement les principales divisions de l'Exposi-
tion, et dans chacune d'elles les pièces tout à fait
hors ligne, qui s'imposent pour ainsi dire à l'at-
tention des visiteurs.

Les premières salles sont consacrées à la topo-
graphie d'Amsterdam. Plans de toutes sortes,
cartes, vues, perspectives s'étalent sur les mu-
railles, montrant Amsterdam à ses différents âges
et les développements par lesquels elle a passé.
Dans ce premier groupe, je ne retiendrai qu'une
vue à vol d'oiseau de la puissante cité. Celle-ci
nous apparaît telle qu'elle était au XVIe siècle,
dans sa forme initiale, si je puis dire ainsi, et à
cet intérêt archéologique elle joint cette particula-
rité que la peinture qui nous la montre nous ré-
vèle, au premier coup d'œil, toutes les qualités de
coloris et de lumière qui formeront plus tard le

caractère des grandes œuvres de l'école hollandaise.

Le second groupe s'occupe des monuments publics et des établissements municipaux. La place d'honneur y est occupée par quelques modèles en bois qui intéresseront principalement les architectes et surtout par une suite de statuettes en bronze provenant de l'ancien hôtel de ville, celui qui fut brûlé en 1638. Ces statuettes représentent un certain nombre de comtes et comtesses de Hollande; elles datent du xve siècle et sont comme art naïf et comme renseignement d'un prix inestimable.

Les amateurs de peinture et de chalcographie seront à leur affaire dans la galerie suivante; après les monuments publics, nous assistons en effet au défilé de ceux qui les ont édifiés, des magistrats qui les ont habités, des bourgmestres qui les ont embellis et des soldats-citoyens qui en avaient la garde. Aussi trouvons-nous là toute une réunion de portraits signés Ravesteyn, Van der Helst, Van der Tempel, Mierevelt, Ferdinand Bol, Moreelse, etc. et une collection complète de gravures charmantes, spirituelles, copiées sur le vif qui, depuis Rembrandt jusqu'à Houbraken nous font passer tous les précieux burins de la vieille Neerlande.

Il y a même là, dans un coin, à l'angle d'une vitrine, une merveille à laquelle il ne faut pas manquer de venir présenter vos respectueux hommages. C'est un chef-d'œuvre de Rembrandt et peut-être la seule planche du grand maître qui nous soit parvenue intacte. Le portrait du bourgmestre Six, ce portrait superbe qui le représente lisant dans l'embrasure d'une fenêtre une lettre dont le reflet éclaire son visage; cette planche est là, telle qu'elle est sortie des mains de l'artiste; telle que son protecteur la reçut. Conservée précieusement par ses descendants, elle est encore la propriété de la famille Six.

Ce sont encore des portraits qui garnissent les murailles de la salle suivante, mais mélangés cette fois de curieux dessins, de gracieux tableaux, de précieuses peintures représentant des vues de la vieille cité. Tout naturellement nous relevons au bas de ces œuvres si intéressantes les noms de Van der Heyden, de Jan Beerstraaten, de Saenredam, de Berckheyden et de tous les aimables peintres d'intérieurs de ville, que compte l'école hollandaise.

Au centre de la salle, dans une énorme vitrine, sont établis les trésors de l'église catholique. Maigres trésors, périodiquement mis à contribution depuis la réforme qui se montra impitoyable à Amsterdam pour tout ce qui était art religieux ; ils ne peuvent supporter la comparaison avec ceux que renferment nos vieilles basiliques. En face se trouvent les richesses de la synagogue portugaise, richesses très-vantées, justement cèlèbres, mais qui brillent plus par leur valeur intrinsèque que par la pureté du style et le goût des ornements.

Sur cette grande salle (qui forme en quelque sorte le noyau de l'Exposition) s'ouvrent deux galeries dont l'une est consacrée au théâtre, à ses gloires, à ses pompes et à ses œuvres. On y voit des modèles de salle de spectacle et de décors, des portraits d'artistes, des sceptres de carton, des couronnes de cuivre, des costumes et des oripeaux de toutes sortes, ayant appartenu aux Snoek, aux Jan Punt, aux Anna Van Marle etc., les Mars et les Talma de l'art néerlandais. L'autre abrite des gloires plus solides, et l'illustre de Ruyter la remplit pour ainsi dire de sa personne et de son nom. C'est là, en effet, qu'on a exposé tous les souvenirs laissés par le héros, ses croix, ses armes, ses bâtons de commandement, ses parchemins, ses titres et jusqu'à ses papiers de bord; précieux trésor celui-là, le plus enviable que renferme cette exhibition si riche.

N'oublions pas, toutefois, dans cette même salle une sorte de répétition de la *Leçon d'anatomie* exécutée par Troost, avec les célébrités médicales de son temps pour modèles. Le peintre des corps de garde et des farces théâtrales, a groupé, lui aussi, ses médecins autour d'un cadavre; mais rien n'est curieux comme de comparer l'œuvre austère du jeune Rembrandt au papillotage sentimental du « Hogarth hollandais. »

Enfin l'Exposition se termine par une suite de quatre pièces, salon, bureau, cuisine et chambre à coucher, dont le mobilier a été restitué avec beaucoup de goût, de soin et de précision, tel qu'il était il y a deux siècles. C'est là pour les profanes qu'est le véritable attrait de l'*historische tentoonstelling*. Ces curieuses restitutions ont un charme tout spécial parce qu'elles nous reportent tout d'un coup dans un milieu disparu, et qu'on comprend mieux la beauté des objets et leur caractère en les retrouvant en place qu'en les examinant un à un.

Vous voyez que cette Exposition, malgré son caractère historique est bien digne d'attirer l'attention des amateurs et qu'elle renferme assez de belles choses pour satisfaire aux exigences des artistes et des gens de goût.

HENRY HAVARD.

———

## L'ATELIER DE TAPISSERIES

### DU CARDINAL FRANÇOIS BARBERINI A ROME.

L'année 1625 est une de celles qui comptent dans l'histoire des relations intellectuelles de l'Italie avec la France. C'est l'année où le neveu d'Urbain VIII, le cardinal légat François Barberini, arrive, chargé d'une mission importante, à la cour de Louis XIII, en compagnie de plusieurs des savants ou littérateurs les plus distingués de son pays pour lesquels ce voyage devint le point de départ de liaisons intimes avec les savants ou artistes parisiens. On remarquait dans le nombre, Jérôme Aleander, un des plus chers amis de Peiresc, le chevalier del Pozzo, le protecteur du Poussin, César Magalotti, etc., etc. Un précieux recueil épistolaire, conservé à la Barberine, montre aujourd'hui encore combien ces relations furent fécondes et durables.

Mais ce qui pour le moment nous intéresse davantage, c'est de voir l'influence exercée sur le légat et sa suite par les trésors d'art de notre pays et notamment par les productions de la tapisserie. Quelque belles que fussent les tentures appartenant à la cour pontificale, elles paraissent n'avoir pas pu se mesurer, ni pour la variété, ni pour le nombre, avec celles dont regorgeaient le Louvre, le château de Fontainebleau, les églises, les hôtels

des particuliers. L'auteur du journal du voyage, ou diarium, dont la Bibliothèque Nationale de Naples et la Barberine possèdent chacune un exemplaire manuscrit, ne néglige jamais de mentionner, voire de décrire, les *arazzi* qu'il aperçoit dans ses visites. Au couvent de Saint-Magloire il signale « una camera et un salotto parata d'arazzi regii con oro e seta di squisito disegno, fra quali vi era particolarmente riguardevole un pezzo dov, era espresso la navigatione naufragosa di S. Paolo, verso Malta e il miracolo della vipera buttata nel fuoco »; à Fontainebleau, il remarque des « arazzi tessuti cou oro e seta con l'historia di dodici mesi dell'anno di bellissima maniera », et bien d'autres encore.

La vue de tant de merveilles, et sans doute aussi le spectacle de l'activité qui régnait alors dans les fabriques du roi, fit naître chez le cardinal le désir de doter la Ville Éternelle d'un établissement analogue, capable de traduire en tapisserie les compositions des peintres de la cour pontificale, entre autres de Pierre de Cortone. Mais avant de rien entreprendre, il procéda à une espèce d'enquête industrielle afin de recueillir des informations certaines sur la qualité des laines des divers pays, sur les différents systèmes de teinture, etc., etc. Florence et Venise, Avignon et Paris furent mis à contribution et fournirent les renseignements qu'on leur demanda. Plus égoïste, plus pusillanime, Bruxelles refusa de livrer son secret, si tant est qu'elle en possédât un. Cela se passait vers 1630.

Il y a environ trois ans, j'ai eu le bonheur de découvrir à la Barberine, où elle était ensevelie depuis plus de deux siècles, cette correspondance curieuse à tant de titres. Un extrait en a été publié dans la *Revue des Sociétés savantes*, et M. Darcel y a joint un commentaire des plus instructifs. J'ignorais alors si le cardinal avait donné, ou non, suite à son projet, et j'évitai de me prononcer sur ce point, quoique la ténacité de son caractère, son activité vraiment féconde, les immenses ressources dont il disposait, rendissent l'affirmative peu douteuse.

L'automne dernier, en examinant un paquet de vieilles factures de tapissiers, la main sur deux feuilles volantes qui à première vue me parurent se rapporter au projet en question. C'étaient effectivement les comptes de l'atelier de tapisseries que le cardinal avait fondé, et dont personne jusqu'ici ne semble avoir soupçonné l'existence. Quelque fragmentaires que soient ces documents, ils ne laissent pas que de nous fournir les détails indispensables sur un établissement qui a précédé de tant d'années la célèbre manufacture pontificale installée en 1702, par Clément XI, à l'hospice de Saint-Michel à Ripa.

Nous y voyons en effet que cet établissement, placé sous le patronage du pape ou du moins sous celui de son tout puissant neveu, fonctionnait déjà en 1635. Il avait pour directeur Jacques della Riviera, dollt le nom semble déceler une origine française, à moins que les mots della Riviera ne s'appliquent à la rivière de Gênes. Sous ses ordres travaillaient deux tapissiers, l'un français, Antoine, l'autre flamand, Michel. Ces derniers traitaient parfois directement avec les agents du cardinal ; ils signèrent entre autres avec eux une convention qui leur assurait, à l'insu de leur chef, un salaire supérieur à celui qui leur avait été accordé d'a-

bord. Autant que j'ai pu en juger, l'entreprise avait d'ailleurs un caractère essentiellement provisoire ; on loua, par exemple, pour y loger nos deux tapissiers, une chambre des plus modestes, dont le loyer n'était que de trois écus et demi pour cinq mois.

Le premier ouvrage sur lequel nous possédions des données certaines est une Nativité, destinée, ainsi que les autres pièces que je vois décrire, à l'autel de la chapelle du Palais Apostolique. Cette tenture, qui mesurait trente aunes carrées et un cinquième, était terminée au plus tard le 23 décembre 1635, jour où elle fut remise au fourrier du pape. Elle coûta en tout 535 écus, 57 baïoques et demi. La main-d'œuvre était comprise dans cette somme pour 271. écus, 8 baïoques, c'est-à-dire à raison de 9 écus l'aune carrée. Une gratification de 25 écus fut en outre accordée à Me Antoine et à Me Michel.

Le second travail avait plus d'importance et comprenait six pièces que notre document décrit connue suit : « Sei pendenti d'arazzo di seta, oro et stami, f'atti con'figure, e con armi di N. Signore per il baldachino dell' altare della cappella ponti-ficia. »

Comme on le voit, les sujets ne sont pas indiqués. Je n'ai réussi à les découvrir que pour deux de ces tentures, et cela grâce à un inventaire de 1644, conservé aux Archives d'Etat de Rome. Voici en quels termes y sont enregistrées ces deux pièces, identiques, il n'est pas permis d'en douter, avec celles qui sortaient de l'atelier de Me Jacques della Riviera.

« Arazzo uno con oro, e seta, e stame tessuto in Roma con la Resurrettione del Signore alto ali *(sic)* cinque e un quarto, largo ali cinque e tre quarti compresa ci la cimosa, in tutto ali trenta, qual serve all' altare di cappella cou sua tela bianca di dentro.»

« Arazzo uno con oro, seta e stame tessuto in Roma, figurato con l'andata di N. Signore in Jerusalemme... » (Le reste comme ci-dessus.)

Deux aides de Pierre de Cortone fournirent les cartons, copiés sans doute sur quelque composition de leur maître ; ils reçurent en échange la modique somme de douze écus.

Quant à la dépense totale pour les six pièces, qui avaient exigé un travail de onze mois, et qui furent livrées le 26 janvier 1637, elle ne s'éleva qu'à environ 600 écus, dont 345 pour le tissage proprement dit.

Ici s'arrêtent malheureusement nos informations, et les destinées ultérieures de l'établissement fondé par le neveu d'Urbain VIII nous sont inconnues. Ces ateliers naissaient et disparaissaient avec beaucoup plus de facilité qu'on ne l'admet d'ordinaire, et il faudra singulièrement modifier les idées que nous nous faisons de l'influence des grands centres de productions quand nous aurons réussi à savoir au juste combien de rivaux eu miniature ils ont compté de l'autre côté des Alpes.

Eug. MUNTZ.

# BIBLIOGRAPHIE

—

LE PARNASSE CONTEMPORAIN, *recueil de vers nouveaux*, 3ᵉ série, 1876. Paris, Lemerre, 1 volume in-8° de 450 pages. Prix 10 francs.

Nous n'aurions guère de motif de signaler à nos lecteurs ce recueil purement littéraire, publié par l'éditeur Alphonse Lemerre, si nous n'avions trouvé dans le troisième volume, paru en 1876, un certain nombre de pièces signées d'un nom dont le souvenir est assurément resté très-sympathique aux lecteurs de la *Gazette*, Saint-Cyr de Rayssac. La mort l'a, hélas! fauché à la fleur de l'âge, et c'est avec une touchante justice que l'on a pu dire que le public en lisant ces vers posthumes a connu, en même temps, le talent et la mort d'un vrai poète. Saint-Cyr de Rayssac, qui s'était fait remarquer dans la *Gazette* par son goût élevé et sa forme délicate, était aussi l'un des poètes les mieux trempés de la jeune génération, sans qu'on le soupçonnât de son vivant. Il y a notamment de lui dans ce recueil une grande pièce sur Alfred de Musset qui est d'une éloquence, d'une poésie et, disons-le, d'une justice remarquables. Il faudrait la reproduire tout entière; contentons-nous de quelques strophes prises au hasard :

C'est léger, disent-ils, la main sur son volume ;
Oh! léger! quelle gloire ! — Amis, soyons légers.
Légers comme le feu, les ailes et la plume,
Comme tout ce qui monte et tout ce qui parfume,
Comme l'âme des fleurs dans les bois d'orangers.
O mon poète aimé, voilà ce qui les blesse,
C'est ce charme attirant que le ciel t'a donné,
C'est ton doux abandon qu'ils traitent de faiblesse.
. . . . . . . . . . . . . . . . . . . . . . . .

N'est-ce pas en quelques mots l'âme même, l'essence de l'adorable poète saisie et fixée ? Que pourrait-on trouver encore de plus pénétrant et de plus délicieusement ému que cette comparaison avec l'un des fils de Diomède :

Lorsque je lis tes vers, sympathique génie,
Ces vers sortis si purs du fond de ta douleur,
Ces vers où la beauté, la force et l'harmonie
Naissent heure, par heure, aux dépens de ta vie,
Et coulent jour par jour des sources de ton cœur. ·

Aussitôt, malgré moi, je songe avec tristesse
Au fils de Diomède, à cet enfant divin,
Qui jouait au soleil dans les champs de la Grèce,
Et qu'Apollon trompé dans un moment d'ivresse,
Frappa sans le vouloir de son disque d'airain.

Renversé, le mourant tomba sur la verdure,
Il garda son sourire en perdant sa couleur,
Un voile doux et triste envahit sa figure,
Et sur le sol foulé qu'irritait sa blessure
Chaque goutte de sang faisait naître une fleur.

Ainsi tu m'apparais dans l'ombre funéraire ·
Avec ta tête blonde et ton geste éploré.
. . . . . . . . . . . . . . . . . . . . . . .

.                                        L. G.

VOYAGE DE LA HAUTE ÉGYPTE. — Observations sur les arts égyptiens et arabes, par M. CHARLES BLANC, membre de l'Institut, avec 80 dessins, par M. Firmin Delangle. Paris, Loones, 1876, 1 vol. in-8° de 370 pages.

LES MAÎTRES D'AUTREFOIS : Belgique – Hollande, par EUGÈNE FROMENTIN. Paris, Plon, 1876, 1 vol. in-8° de 450 pages.

HISTOIRE DE LA PEINTURE FLAMANDE, par ALFRED MICHIELS. Paris, Lacroix et Verboeckhoven, 1865-76. 10 vol. in-8°.

Voici trois ouvrages qui, à des titres différents, méritent de fixer notre attention et compteront entre tous à l'actif de l'année 1876. Nous ne pouvons que les recommander aux lecteurs de la *Chronique*, nous réservant d'en rendre prochainement compte dans la *Gazette*.

—

LA HOLLANDE PITTORESQUE. — *Les frontières menacées, voyage dans les provinces de Frise, Groningue, Drenthe, Overyssel, Gueldre et Limbourg*, par HENRY HAVARD. Paris, Plon 1876, 1 volume in-12, orné de dix gravures sur bois : Prix 4 fr.

Ce nouveau volume de notre ami et collaborateur, M. Henry Havard, l'auteur du *Voyage aux villes mortes du Zuyderzée*, publié par le même éditeur, présente un vif intérêt en dehors de l'intérêt d'actualité, que lui donne pour les Hollandais, comme son titre l'indique assez, l'envahissement redoutable et menaçant du pangermanisme. C'est un voyage d'études à travers les provinces hollandaises qui longent la frontière allemande, pour en fouiller les mœurs, les coutumes, le langage et l'histoire. Grâce à la profonde connaissance du pays que lui a donnée un long séjour dans les pays du Nord, M. Havard a pu ressusciter l'histoire anecdotique de ces curieuses provinces, remonter à leur origine, en expliquer les développements ethnographiques et politiques et, faisant parler les faits et les hommes, montrer le néant des prétentions allemandes. Ajoutons que l'auteur, dont la compétence spéciale est depuis longtemps appréciée par nos lecteurs, ne néglige jamais de décrire les monuments de l'art ou de la curiosité qu'il a pu rencontrer dans ses courses, encore que ces provinces si peu connues soient surtout curieuses par les mœurs et les aspects pittoresques.

Ces deux volumes de voyage à travers la Hollande nous font désirer avec impatience le volume que notre collaborateur a sur le métier et qu'il intitulera *Amsterdam et Venise*.

.                                        L. G.

—

*Le XIXᵉ Siècle.* 2 juillet : Les Envois de Rome, par M. P. Gallery des Granges.

*Le Rappel.* 2 juillet : Les Envois de Rome, par Mᵐᵉ Judith Gautier.

*Opinion.* 2 juillet : Chronique des Beaux-Arts. Les Envois de Rome, article signé : Camille Guymon.

*L'Événement.* 3 juillet : Les Envois de Rome, par M. Gonzague Privat.

*République Française.* 2 juillet : dans la Chronique du Jour : Envois de Rome ; l'Exposition du Noir et Blanc ; les Artistes modernes, par M. Ch. Clément : Les Drevet, par A. — F. Didot ; — 4. Les Fouilles d'Olympie.

*Journal des Débats.* 3, 13 juillet : les Envois de Rome ; l'Exposition de la Ville de Paris, par M. A. Viollet-le-Duc.

*Athænenm*, 17 juin : La National Gallery. — Exposition d'œuvres en blanc et noir à la Dudley-Gallery. L'institut des Aquarellistes. — 24 juin : Peintures de M. Burne Jone. — 1er juillet : La National Gallery. Eaux-fortes et Gravures nouvelles. — 8 juillet : Catalogue descriptif des ivoires du South-Kensington Museum, par M. Westvood (compte rendu). Exposition d'œuvres d'art à Munich.

*Academy*, 17 juin : L'exposition du blanc et du noir, par M. Rossetti. — La collection Miguol, par M. Rossetti. — 24 juin : l'eau-forte en 1876 (compte rendu par M. Hamerton). — 1er juillet : 300 portraits de personnages des cours de François Ier, Henri II, François II, par Clouet, autolithographies d'après les originaux de Castle, Howard, par lord Ronald Gower (compte rendu qar M. Pattison). L'exposition du blanc et du noir, 2e article par M. Rossetti. Théophile Sylvestre, par Ph. Burty La National Gallery. — 8 juillet : La Casa Buonarroti, à Florence, par M. Heatti Wilson.

*Le Tour du Monde.* 810e livraison. Texte : Voyage en Grèce, par M. Henri Belle. 1861-1868-1874. Texte et dessins inédits. — Treize dessins de Riou, J. Storck, F. Sorrieu, J. Moynet, Guillaume, Taylor, Goutzvillier, Th. Weber et H. Clerget.

## Héliogravure Amand-Durand

# EAUX - FORTES
### ET GRAVURES

Tirées des collections les plus célèbres et publiées avec le concours de **M. Édouard Lièvre**; notes de **M. Georges Duplessis**, bibliothécaire au département des Estampes à la Bibliothèque nationale.

Prix de la livraison de **DIX** planches : 40 francs.

Les vingt et une premières livraisons sont en vente au bureau de la *Gazette des Beaux-Arts*, 3, rue Laffitte.

DIRECTION DE VENTES PUBLIQUES
**FRÉDÉRIC REITLINGER**
EXPERT EN TABLEAUX MODERNES

*1. rue de Navarin.*

# L'ŒUVRE ET LA VIE
#### DE
# MICHEL - ANGE
DESSINATEUR, SCULPTEUR, PEINTRE, ARCHITECTE ET POETE.
##### PAR

## MM. Charles Blanc, Eugène Guillaume,
## Paul Mantz, Charles Garnier, Mézières, Anatole de Montaiglon,
## Georges Duplessis et Louis Gonse.

En présence du succès qu'a obtenu la livraison de la *Gazette des Beaux-Arts*, consacrée à Michel-Ange, livraison qui n'a pas été mise en vente, l'administration du journal a fait faire un tirage, sur papiers de luxe, de cette livraison, augmentée d'un travail de M. Georges Duplessis, sur les *Graveurs de Michel-Ange*, et de la lettre publiée antérieurement dans la Gazette par M. Louis Gonse, sur les *Fêtes du Centenaire*. En outre, on y a pu intercaler quatre gravures hors texte, d'après les œuvres de Michel-Ange, qui se trouvaient dans la collection de la revue, c'est-à-dire : *La Vierge de Manchester*, burin de M. A. François, et trois fac-simile de dessins.

La publication ainsi composée forme un volume de 350 pages, d'un format un peu plus grand que celui de la *Gazette*, illustré de 100 gravures dans le texte et de 11 gravures hors texte Elle a été tirée à 500 exemplaires numérotés, sur deux sortes de papier.

1° Ex. sur papier de Hollande de Van Gelder, gravures hors texte avant la lettre, n° 1 à 70
2° Ex. sur papier vélin teinté, n° 1 à 430.

Le prix des exemplaires sur papier de Hollande est de 80 fr. (Il n'en reste plus que quelques exemplaires.)

Le prix des exemplaires sur papier teinté est de 45 fr.

On souscrit au bureau de la *Gazette des Beaux-Arts*.

Paris. — Imp. F. DEBONS et Cie, rue du Croissant, 16.     *Le Rédacteur en chef, gérant :* LOUIS GONSE.

No 27. — 1876.     BUREAUX, 3, RUE LAFFITTE.     29 juillet

LA

# CHRONIQUE DES ARTS

## ET DE LA CURIOSITÉ

### SUPPLÉMENT A LA *GAZETTE DES BEAUX-ARTS*

#### PARAISSANT LE SAMEDI MATIN

*Les abonnés à une année entière de la Gazette des Beaux-Arts reçoivent gratuitement la Chronique des Arts et de la Curiosité.*

PARIS ET DÉPARTEMENTS :

Un an. . . . . . . . . . . . 12 fr.  |  Six mois . . . . . . . . . . 8 fr.

## CONCOURS ET EXPOSITIONS.

—

La cinquième exposition rétrospective organisée par l'**Union centrale** des Arts appliqués à l'industrie ouvrira, au Palais des Champs-Élysées, le 1er août.

Elle comprendra :

1° Tous les dessins exécutés, pour la Commission des monuments historiques, par nos principaux architectes, d'après les édifices français les plus importants. Cette série de dessins n'a jamais été exposée dans son ensemble, même en 1867.

2° De nombreux moulages d'après les chefs-d'œuvre de la sculpture française recueillis par la même Commission des monuments historiques.

3° Une collection de tableaux et de dessins retraçant l'histoire pittoresque de la Ville de Paris.

4° Une exhibition générale de tous les produits de l'art de la tapisserie. Jamais et nulle part cet art n'aura été représenté par autant de chefs-d'œuvre, puisque les organisateurs ont été autorisés à puiser à pleines mains dans le dépôt du garde-meuble national, dans le musée des Gobelins, chez nos principaux amateurs français et étrangers, et que toutes les pièces, dont ils avaient jugé la présence nécessaire à Paris en ce moment, leur ont été gracieusement confiées par le Muséo des Offices de Florence, le Musée royal de Madrid, le musée de South-Kensington de Londres et par les églises de Reims, d'Angers, de la Chaise-Dieu, etc., etc.

—

Voici la liste des lauréats de l'**Ecole des Beaux-Arts**, récompensés à l'occasion de l'exposition des travaux de fin d'année.

*Peinture.* — Récompenses : MM. Larue, Cogghe et Carrière, élèves de M. Cabanel ; Lucas et Scalbert, élèves de M. Lehmann ; Dagnan, Dastugues et Wolfinger, élèves de M. Gérôme. — Mentions : MM. Krabanski, Roger-Lionel, Oliveira et Roussin, élèves de M. Cabanel ; Félix Lacaille, Laugée et Michel, élèves de M. Lehmann ; Faivre, Dulfaud, Dehaime et Contencin, élèves de M. Gérôme.

*Sculpture.* — Récompenses : MM. Thoinet, Grasset et Mombur, élèves de M. Dumont ; Puech, Pezieux et Carlès, élèves de M. Jouffroy ; Lefèvre, Suchet et Van Hove, élèves de M. Cavelier. — Mentions : MM. Devenet, Daillon et Guillou, élèves de M. Dumont ; Labatut, Enderlin et Dampt, élèves de M. Jouffroy ; Lanz, Quinton et Roulleau, élèves de M. Cavelier.

*Gravure en taille-douce.* — Récompenses : MM. Nunès, Boisson et Deblois. — Mention : M. Babouille, élèves de M. Henriquel-Dupont.

*Gravure en médailles.* — Récompenses : M. Bottée. — Mention : M. Maurelo, élève de M. Ponscarmes.

—————

### Concours pour les prix de Rome

*Peinture.*

L'exposition des tableaux de concours a eu lieu ces jours derniers. L'impression qu'elle a laissée est très-favorable, si l'on envisage le concours au point de vue du mérite des études qui apparaît dans les œuvres des concurrents, favorable encore, mais rien de plus, s'il est permis d'augurer de leur avenir d'après ces preuves d'école.

*Priam demandant à Achille le corps d'Hector,* tel était le sujet du concours. Les professeurs de l'Ecole des beaux-arts avaient fait suivre cet énoncé du commentaire suivant emprunté à l'Iliade : « Le vieillard alla dans la partie de la tente où était Achille. Les compagnons du jeune héros étaient assis à l'écart. Le grand Priam entre sans être aperçu et, s'approchant

d'Achille, il lui prend les genoux et baise ses
mains terribles. Achille, songeant à son père,
sent le besoin de pleurer. »

Les concurrents ne pouvaient pas souhaiter
voir sortir du bagage classique de l'École un
programme plus pittoresque, plus facile à con-
cevoir et à écrire pour qui a fait de bonnes
études ; de là vient sans doute que six d'entre
eux, au moins, sur dix, l'ont traité avec une
aisance relative qui est pour beaucoup dans le
bon aspect de leurs ouvrages. Effectivement,
ce programme a cela d'avantageux qu'il permet
aux candidats de satisfaire aux exigences de
la composition et du dessin le plus ortho-
doxes et, en même temps, d'exhiber toutes les
ressources de leur palette dans l'interprétation
des *objets de curiosité*, vases, armes, mobilier,
que le groupe principal admettait autour de
lui. Ajoutons que la scène pouvait indifférem-
ment être traitée de jour ou de nuit, et que le
milieu, une tente ouverte sur la campagne,
offrait aux adorateurs de la lumière une occa-
sion sans pareille de sacrifier à cette bonne
déesse de la peinture.

Nous allons examiner rapidement les œuvres
exposées en les désignant par leur numéro,
pour rappeler leur ordre de réception. Trois
tableaux nous ont semblé hors de pair : le n° 1,
le 5 et le 6.

Au premier rang nous placerions le n° 5 :
c'est incontestablement le *rendu*, à tous
les points de vue. L'exécution en est savante,
en même temps que la composition entendue
avec une dignité parfaite ; les types ne man-
quent pas de noblesse : il est regrettable seu-
lement que, même dans cet art tout de con-
vention, le peintre ait représenté Achille dans
une attitude trop connue et dont l'*Œdipe* de
G. Moreau est une des dernières éditions.

Le n° 6, moins su, moins complet, a de très-
bonnes parties : la tête d'Achille est excellente,
mais le corps présente des recherches de modelé
excessives et souvent malheureuses ; le groupe
des amis est d'une faiblesse extrême.

Dans le n° 1 se trouve peut-être le meilleur
morceau de peinture. Le torse du héros est
remarquablement dessiné et peint avec sou-
plesse dans une gamme claire ; mais la figure
de Priam laisse beaucoup à désirer ; le corps
du malheureux père, aplati, sans consistance,
disparaît dans le vêtement ; ses mains seules,
d'un beau mouvement, accusent la présence
d'un être humain sous cette enveloppe de
deuil.

Après, nous placerions le n° 4 : tonalité
rouge déplaisante, mais hardi de composition
et exécuté avec fermeté, surtout dans les dra-
peries, et le n°3, habilement arrangé plutôt que
composé : la tête d'Achille ne manque pas
d'une certaine grandeur.

Dans le n° 8, nous voyons un tableau bien
éclairé. Quant à la scène elle-même, elle ne
fait en rien songer à l'*Iliade*.

Le n° 9 n'est qu'une ébauche assez faible,
mais si l'on n'y peut voir un dessinateur, il
n'est pas impossible d'y découvrir des qualités
de peintre.

Le mieux que nous puissions faire des autres
est de ne pas en parler.

A. DE L.

NOUVELLES

.*. L'inauguration solennelle du monument
élevé, à l'École des beaux-arts, à la mémoire du
peintre Henri Regnault et des autres élèves
morts pendant la dernière guerre, aura lieu le
8 août prochain, sous la présidence de M. Wad-
dingtou, ministre de l'instruction publique.

.*. Par décret en date du 26 juillet, rendu
sur la proposition du ministre de l'instruction
publique et des beaux-arts, M. Bruyas, conser-
vateur du musée de Montpellier, a été nommé
chevalier de la Légion d'honneur.

Nous enregistrons également avec plaisir la
nomination de M. Massenet, chef incontesté de
la jeune école française de musique, auteur de
*Marie-Magdeleine*, d'*Ève*, et de plusieurs mor-
ceaux symphoniques souvent applaudis aux
concerts populaires.

.*. M. E. Perrin a été élu membre libre de
l'Académie des beaux-arts, en remplacement
de M. de Cailleux. On comptait quatre candidats
qui avaient été classés dans l'ordre suivant par la
commission :

MM. Émile Perrin, Gustave Chouquet, du
Sommerard et Reiset.

En renversant ce classement du tout au tout,
l'Académie eût, à ce qu'il nous semble, rendu
pleine justice au mérite des candidats, et ré-
pondu à l'attente du public.

.*. Le gouvernement accepte les termes du
rapport Journault relatif à l'Exposition et dont
les conclusions portent que les constructions du
Trocadéro seront définitives.

Il acceptera aussi, à titre définitif, les cons-
tructions du Champ de Mars, sous la condition,
posée par le ministre de la guerre, que les
terrains occupés par ces constructions seront
remplacés par d'autres et pour toujours.

.*. On vient d'augmenter d'une salle le mu-
sée des Antiquités ninivites et assyriennes du
Louvre, trop étroitement logées jusqu'ici.

.*. On a annoncé que le musée de Cluny
allait recevoir un confessionnal fort curieux,
datant du seizième siècle et qui lui est envoyé
de Florence.

Le même musée vient de faire l'acquisition,
au prix de 22.000 francs, d'une chaire en fer
forgé datant de la même époque et qui est une
œuvre d'art d'une exécution irréprochable.
Cette chaire a été cédée au musée par un mo-
nastère du département de Vaucluse.

.*. Le ministre de l'instruction publique pro-
pose aux Chambres d'élever le traitement des
vingt-huit professeurs de l'École des beaux-
arts de 2.400 à 3.000 francs. Nous espérons
que cette augmentation si minime sera votée
sans difficulté.

.*. Les journaux italiens annoncent que l'on
a découvert dans la cathédrale de Corneto des
fresques importantes de Pérugin.

**.\*** On nous écrit d'Italie que l'on vient de faire à Ossolaro, près de Crémone, l'importante trouvaille de cinq à six mille médailles consulaires romaines, en argent, de toute beauté et admirablement conservées : dans le nombre on rencontre près de trois mille types et des raretés de premier ordre. Malheureusement l'avidité des paysans en a fait perdre une certaine quantité.

Milan vient de faire un bel héritage : la collection entière de Cristoforis, qu'on a admirée en 1872 à l'exposition rétrospective du palais de Bréra, lui est léguée. Il y a là une magnifique réunion d'objets d'art et de curiosité de toute sorte : vitraux, bronzes, argenterie florentine, verres de Venise, majoliques superbes, émaux translucides et de Limoges, instruments de musique, enfin quelques tableaux de maître.

**.\*** L'Académie des beaux-arts de La Haye vient de décider la fondation en cette ville d'une École des arts appliqués à l'industrie.

**.\*** On sait que le château de Windsor, principale résidence de la reine d'Angleterre, renferme des collections de tableaux, de sculpture et d'objets d'art du plus grand prix. Depuis deux ans on est occupé à dresser l'inventaire de toutes ces richesses à l'aide de la photographie. Le salon de la Reine ; la salle de Van Dyck où l'on a réuni les premières œuvres du peintre flamand ; le salon du Roi, orné de onze tableaux de Rubens ; la chambre du Conseil, décorée de trente-cinq tableaux des plus illustres maîtres des Écoles italienne et flamande ; la galerie de Waterloo ; la salle du Trône ; celle de Saint-George ou des Banquets, qui renferme des portraits en pied de rois d'Angleterre par Van Dyck, Kneller, Lely et Laurence ; la salle des Gardes, où l'on remarque un bouclier en acier damasquiné, œuvre de Benvenuto Cellini et présent de François Ier à Henri VIII ; enfin la salle d'audience de la Reine, tendue de tapisseries des Gobelins, ont déjà été entièrement reproduits par la photographie et constituent la plus belle partie de l'inventaire.

Les appartements particuliers de la reine et de la famille royale ; la bibliothèque, qui occupe la tour de Chester, ainsi qu'un grand nombre d'appartements privés et de dépendances du château où le public n'est pas admis, vont compléter cet inventaire photographique. Le nombre des meubles et objets de toute sorte est si considérable, qu'il faudra plus d'une année pour les copier.

**.\*** Au musée de Dresde, les tableaux les plus remarquables ont été reproduits par la photographie ; la série de ces photographies forme une collection de 360 planches. On s'occupe actuellement, paraît-il, de la compléter par la reproduction des œuvres d'art acquises dans ces derniers temps. Ce sont 44 nouveaux numéros à ajouter à la suite des 360 planches, dont 34 pour ouvrages d'anciens maîtres, et 10 pour tableaux de l'École moderne.

**.\*** La Société archéologique d'Athènes a entrepris récemment de déblayer le flanc méridional de l'Acropole, entre le théâtre de Dionysos et celui d'Hérode Atticus. D'après le journal grec l'*Hora*, ces fouilles ont été déjà des plus fructueuses. On a découvert en effet les restes d'un temple ionique, que tout démontre avoir été le temple d'Asklèpios, et autour des ruines de cet édifice, une foule d'ex-voto, la tête et une main de la statue du dieu, qui était plus grande que nature et d'un superbe style, une dizaine d'inscriptions importantes, entre autres un traité des Athéniens avec les habitants de Chalcis et un autre avec les Arcadiens, plus de cent fragments de textes épigraphiques, enfin trois morceaux de la frise méridionale du Parthénon. Ces morceaux ont sans doute été projetés hors de l'Acropole lors de l'explosion de 1687, et il n'est pas probable qu'ils soient les seuls. Les fouilles de la Société archéologique promettent donc d'être d'un vif intérêt, non-seulement pour les archéologues, mais aussi pour les artistes.

---

## CORRESPONDANCE DE BELGIQUE

Les expositions du Cercle artistique de Bruxelles ont toujours obtenu le plus franc succès : c'est un rendez-vous couru des amateurs et des artistes, et on ne peut les comparer qu'aux petits Salons de la place Vendôme. Il y a toutefois cette différence qu'une certaine catégorie d'artistes s'abstient d'y exposer ; ce sont ceux qui retiennent des attaches officielles ou académiques. Il existe ici deux corps bien tranchés parmi d'autres qui le sont moins ; le Cercle de l'Observatoire, par exemple, traite volontiers de rapinades les ambitions du Cercle artistique et celui-ci ne craint pas de répondre par l'épithète de perruques au Cercle ennemi. Il s'en suit une effervescence qui ne s'arrête pas toujours aux mots ; c'est à l'époque des Salons triennaux surtout que les deux partis montrent le plus d'animosité, et celle-ci n'est pas loin de dégénérer en injustice, par moments.

Il y a plus de titres peut-être du côté des vétérans, mais les lauriers sont léthifères et volontiers ces olympiens s'endorment dessus ; au contraire, les jeunes, comme ils s'appellent, ont de l'ardeur, du feu, des audaces heureuses ; n'auraient-ils d'autre mérite que d'abhorrer la vulgarité, il faudrait déjà compter avec eux ; mais ils cherchent les aventures, ils explorent les routes nouvelles, ils mettent la palpitation d'un sang jeune dans le flamanderie sur le point de s'étioler ; ils sont, en un mot, des indépendants, avec modération : les innovations du genre chevelu et les donquichottismes du capitaine Fracasse n'auraient guère chance de faire école chez eux. En procédant d'un principe, la sincérité, ils veulent voir avec leurs yeux et voler avec leurs ailes ; ils dédaignent les échasses fuelles de l'école ; ils ne demandent pas à la tradition de leur faire la courte échelle. C'est toute une levée nouvelle, nombreuse déjà et derrière laquelle on devine le gros d'une armée. Ce qui les distingue, c'est surtout la justesse de l'impression, la subtilité du sentiment, la franchise un peu lourde parfois de l'observation, l'exacti-

tnde du ton. Ce ne sont pas de grands docteurs, quintessenciant les mots, ni des faiseurs de longs discours ; ils préfèrent le travail à la doctrine ; ils ont mis la nature à la place de l'école. Vous voyez que nous nous écartons décidément de la tendance littéraire ; nous n'en serons que mieux dans la tradition des vrais flamands.

Chose essentielle, ils savent leur métier ; ils peignent comme il faut peindre, avec des huiles et de la couleur ; ils ne recourent pas aux décoctions ni aux jus. Mais ils ont à se garder de la lourdeur ; l'excès des pâtes tue le sentiment et le dessin ; il faut toujours laisser à la toile un peu d'immatérialité ; ce n'est même qu'à cette condition que la figure et le paysage peuvent tourner dans l'air. Tout est pourtant dans l'enveloppe des atmosphères, dans la fuite infinie des fluides. Les vieux maitres, les Teniers, les Brauwer, les Ostade, leur donneront sur ce point des leçons précieuses. La lumière est comme l'âme des tableaux : supprimez-la, vous n'avez plus qu'un coloriage plâtreux, une rebutante et dure maçonnerie, le labeur manuel d'un simple ouvrier. Or, il faut que l'ouvrier soit divin et que ses mains fassent sortir de la matière vile la sensation de l'idéal.

J'ai constaté déjà, dans le compte rendu du Salon de Bruxelles publié l'an dernier par la *Gazette des Beaux-Arts*, l'empoisonnement des tons laiteux et de la pratique farineuse. Th. Baron, qui était un peu l'inventeur de cette craie, revient à ses tons chauds ; il est sorti du puits ; il regarde pardessus la margelle le barbotage de ses confrères ; ils en sortiront à leur tour. Le farineux est une étape, actuellement, comme le noir l'était jadis ; dégoûtés de peindre dans de la suie, les peintres ont rêvé de peindre dans de la bouillie blanche ; c'est le sort des esprits hardis d'être ballottés d'un pôle à l'autre jusqu'au moment où ils sont fixés irrévocablement. M. Hagemans a mieux que du talent ; il a de la nature ; son *Paysage* est d'une profondeur charmante, toute remplie de fraîcheur et de vent, et s'émaille de belles taches claires ; s'il lui manque quelque chose, c'est d'être plus légèrement peint et d'être blond plutôt que blanc. La nuée, en réalité, n'est pas plus blanche qu'elle n'est noire ; elle est un prisme ; c'est ce faisceau de colorations qu'il faut faire miroiter dans la perspective d'une toile.

La même observation peut s'appliquer à MM. Philippel, Rossels, Courtens, trois noms prédestinés à sonner ; ils font blanc. A part cela et une pâte un peu grosse, tout est à louer chez eux : le sentiment, le mise en scène, la relation des valeurs ; il n'y a plus que peu de chose pour qu'ils soient maitres d'eux-mêmes et maitres peintres. M. Cam van Camp n'a pas fait mieux que son *antichambre* ; le morceau est distingué, dans des gris sobres d'une douceur soutenue. M. Louis Verwée touche presque à Alfred Stevens, — au Stevens de l'avant-dernière manière, — dans son *Printemps*, très-fin, très-exécuté et connue noyé dans un nuage de mousselines ensoleillées. D'excellents portraits de M. Fontaine, bien campés et modelés dans des tons de chair étudiés. Un beau *Portrait de M. de Loveleye*, par M. Cluysenaar ; un portrait du chanteur Devoyod, par M. Wauters ; un portrait d'une dame d'une belle tournure de M. Hennebicq ; un profil grassement enlevé de M. Louis Dubois qui expose aussi un très-lumineux paysage. J'ai remarqué encore l'étude de femme assise, de M. Agnes-

sens, une anatomie souple et passionnée ; un délicieux petit Hubert ; un *Portrait* précis comme un Holbein de M. Mellery — retenez ce nom ; des paysages de MM. Montigny, Socmans, Huberti-Storm de Gravesande, Fantazis, Parmentier, Raey, mackers, Sembach, Speckaert, Verheyden, Verwée ; un *Intérieur d'atelier* très-fouillé de M^lle Van den Broech ; une *Marine* de M. Bouvier, l'une de ses plus belles assurément ; des Gérard, des Oyens, une *Tête de jeune fille* de N. Verdyen, un *Atelier* de Raelmans, très-personnel de dessin, dans des gris justes.

Quelques belles sculptures posent au milieu du Salon leurs recherches de style et de vie. Je n'en citerai que deux ; ce sont les bronzes de MM. Van der Stappen et Paul de Vigne. La *Romaine* de M. de Vigne a la beauté originale et neuve de l'esquisse ; les plans largement indiqués sont modelés comme à coups de pouce ; le travail de la main s'est mis à l'unisson de la mâle et fière rudesse de la tête, pour l'exprimer dans sa vérité.

Ma correspondance va s'allonger un peu plus que je l'aurais voulu ; mais je ne puis passer sous silence les deux portraits que M. Louis Gallait expose en ce moment dans une des salles du musée de peinture. Le peintre des comtes d'Egmont et de Horn est coutumier de ces exhibitions isolées ; il aime à se m ntrer seul, dans l'éclat de sa renommée, — je voudrais pouvoir dire, à propos des deux portraits du m sée, dans l'éclat de son talent. M. Gallait a toujours eu le goût du faste ; un penchant naturel le porte vers la pompe officielle ; on pouvait espérer que les portraits du Roi et de la Reine seraient pour lui l'occasion de faire quelque chose de majestueux et de grand. L'exposition malheureusement a été une déception ; on s'est trouvé devant des œuvres séniles, effort suprême d'une veine épuisée. C'est que la vieillesse ne pardonne pas ; M. Gallait, qui dans un an ou deux sera septuagénaire et qui n'est déjà plus qu'une tradition au milieu des courants de l'époque actuelle, expie, en peignant encore, la gloire de son nom.

Il a peint le roi et la reine grandeur naturelle, en pied, de face, sur un fond de tenture pourpre. La reine a les bras et le cou nus ; elle est en robe de soie noire passementée de jais, et les mains se rejoignent à la ceinture sur les palettes d'un éventail. Devant elle, un meuble incrusté supporte des fleurs ; une clarté intense descend d'une fenêtre que masque un rideau et baigne sa personne dans une blancheur laiteuse. Le roi est éclairé de gauche à droite, également ; il porte l'uniforme de général, et la main est posée sur son discours d'avènement au trône.

Le portrait du roi surtout manque de majesté ; il est mollement dessiné et peint plus mollement encore. L'habit tend sur l'anatomie sans la faire sentir ; la main manque de nerfs, la tête est mesquine ; l'œil n'a pas même le regard fin de l'original. La reine, du moins, détache sur le fond une silhouette gracieuse ; la tête s'attache bien aux épaules et les yeux semblent suivre au loin des pensées. Il y a dans le front, dans la bouche, dans l'expression générale une lassitude qui a le charme des vies un peu mélancoliques. La robe tombe à grands plis, moirée de luisants, non sans tournure ; malheureusement, les chairs sont peintes lourdement, dans des tons de bouillie et par surcroît les mains n'ont ni distinction ni

modelé. Les fonds portent la marque d'une science incontestable ; les rouges de la tenture le dégradent à travers une succession de gris finement nuancés ; mais, au lieu de la pourpre chaude et consacrée, c'est un jus de groseille fade que le peintre a choisi pour ses draperies.

<div align="right">CAMILLE LEMONNIER.</div>

## ACADÉMIE DES INSCRIPTIONS

L'art de la mosaïque fut porté par les anciens, Grecs et Romains, à un haut point de perfection ; les débris conservés dans nos musées, et ceux qu'on exhume chaque jour l'attestent. Au moyen âge, cet art, dont les derniers représentants avaient émigré en Orient, revint en Italie et, à partir du xe siècle, y fleurit de nouveau. Il précéda et prépara le magnifique épanouissement de la peinture, qui eut lieu au xvie siècle. C'est dans les mosaïques de Rome, de Ravenne, de Venise, etc., qu'il faut chercher en grande partie l'histoire des essais et des progrès qui aboutissent à la Renaissance. Il y eut en Italie des villes célèbres pour la fabrication des mosaïques, comme Venise. De nos jours encore nous avons vu des travaux d'une beauté et d'une finesse incomparables, sortis des ateliers des Vénitiens Salviati.

Le gouvernement français songe, depuis quelques années, à implanter l'art du mosaïste en France. Il s'agit de créer à la manufacture de Sèvres un atelier de mosaïques. Tandis qu'un des membres de notre école d'archéologie de Rome, M. Müntz, retraçait dans un ouvrage considérable, et malheureusement encore inédit, l'histoire de la mosaïque en Italie, une mission fut confiée à M. Gerspach, chef de bureau à la division des beaux-arts, à l'effet d'aller chercher dans la péninsule des renseignements sur la technique de l'art.

M. Gerspach, considérant qu'une série de copies des principales mosaïques de toutes les époques était un élément indispensable à l'éducation de nos artistes, s'appliqua d'abord à faire exécuter ces copies. Il se servit pour cela d'un procédé lent et coûteux, mais d'un effet excellent, déjà employé par un Anglais, M. Clarke, pour la reproduction de ces sortes de monuments. Voici en quoi il consiste :

Une feuille de papier à estamper préalablement mouillée est étendue sur la mosaïque ; à l'aide d'une brosse, et par une manipulation semblable à celle du typographe prenant une épreuve, la feuille de papier est appliquée sur tous les points de la surface, dont elle moule exactement les creux, les reliefs, les moindres accidents. Des points de repère sont marqués pour établir le contour des figures. La feuille enlevée et séchée, on a une superficie craquelée sur laquelle se dessine fidèlement chacun des cubes de la mosaïque. Il reste à donner à ces compartiments, à l'aide du pastel, la coloration exacte de l'original. Opération délicate, qui exige du temps, de la patience,

une longue éducation de l'œil et un jour souvent plus abondant que celui qui arrive par les baies étroites ou basses des vieux édifices. Mais aussi ou peut dire qu'un artiste exercé, avec un bon estampage, exécutera une copie telle qu'à distance il sera difficile de distinguer, pour l'effet, l'original de la reproduction. M. Gerspach a mis sous les yeux de l'Académie quelques spécimens des copies qu'il a rapportées d'Italie, entre autres une image de sainte Pudentienne (ixe siècle) et un médaillon représentant la Vierge mère (xive siècle); il est évident que ces études rempliront parfaitement le but qu'on s'est proposé.

M. Gerspach s'est procuré une série de tubes vitrifiés, que les Italiens appellent *smaltes*, et de matériaux divers (marbres, agates, cailloux roulés, pierres employées à la confection des mosaïques italiennes depuis le ive siècle jusqu'au xviie. L'examen de ces objets fournira d'utiles renseignements pour la fabrication. Les mosaïstes italiens se passionnent pour ces sortes de collections ; l'un des frères Salviati nous a donné un jour, comme un vrai cadeau d'amitié, une poignée de smaltes provenant, nous a-t-il assuré, des plus anciennes mosaïques de Jérusalem.

On s'aperçoit bientôt, à l'inspection des échantillons de M. Gerspach, que si les cubes vitrifiés, colorés, forment la plus grande partie des smaltes, les mosaïstes n'ont reculé devant l'emploi d'aucune matière, pour peu que le lieu ou les circonstances leur en fissent une nécessité. Sans doute, rien ne peut remplacer la richesse et l'éclat des véritables émaux ; toutefois, on comprend que la difficulté d'obtenir au feu certaines nuances douteuses et à demi éteintes ait fait recourir avantageusement à l'emploi des marbres et des cailloux roulés. Il ne faut pas pourtant que cette difficulté pousse le mosaïste jusqu'à suppléer à la couleur naturelle par les tons de la peinture à l'huile, comme il arriva aux Zuccati qui furent, pour cette fraude, condamnés par une Commission composée du Titien, de Véronèse et du Tintoret. Il semble donc impossible de juger par la nature des matériaux de la date d'une œuvre. Il faut excepter cependant les émaux de Mattoli, chimiste romain, attaché, à la fin du xviie siècle, aux ateliers de mosaïque du Vatican ; ses smaltes ont un éclat, une douceur et une chaleur qui les font reconnaître immédiatement parmi tous les autres.

<div align="right">(Le Temps.)</div>

## LA BEAUTÉ DES FEMMES

*Dans la littérature et dans l'art du XIIe au XVIe siècle, par J. Houdoy [1]*

Voici un livre original qui contrarie et qui adopte à la fois certaines idées que l'on s'est faites a priori sur le moyen âge.

Parce que sa société a vécu par et dans l'Église on s'imagine que tout abîmée en Dieu elle n'a rien connu que son service et sa glo-

---

1. Un volume grand in-8o de 185 pages. A. Aubry et A. Detaille, Paris, Lille, 1876.

rification, et l'on part de là pour vanter ou blâmer son ascétisme dans la littérature et dans l'art.

L'ascétisme absolu dans la littéraure , M. J. Houdoy le nie, en nous montrant ce qui a été dit de la beauté des femmes au moyen âge, mais l'ascétisme de l'art, il l'accepte en avançant que l'art n'a réalisé cette beauté que vers la Renaissance. En ceci nous croyons qu'il fait erreur, faute d'avoir assez étudié la statuaire du XIIᵉ au XIVᵉ siècle.

Déjà dans un livre intéressant sur *la Satire en France au moyen âge*, M. Lenient avait montré ce qu'il faut penser de l'asservissement complet de la pensée et de la littérature à l'Eglise. Les satiriques n'ont pas plus épargné, en effet, l'homme d'église que la femme, tous deux étant ensemble souvent mis en scène dans les fabliaux.

Les trois vers suivants peuvent d'ailleurs donner une idée de la façon dont cette dernière était envisagée par les plaisants moralistes qui parlaient d'elle :

> Feme est de trop foible nature,
> De noient rit, de noient pleure
> Feme aime et het en trop poi d'eure.

Autrement en parlent les auteurs cités par M. J. Houdoy. Il est vrai que délaissant le côté moral de la question, celui-ci ne s'occupe que de leurs qualités physiques.

Saint Anselme qui donne de la femme une définition si charmante en l'appelant un doux mal *(fœmina dulce malum)* nous fait déjà soupçonner, en énumérant les artifices qu'elles employaient afin de se rendre plus charmantes, quel était l'idéal de la beauté au XIᵉ siècle. Elles se peignaient les yeux et les lèvres, se faisaient pâlir, amincissaient l'arc de leurs sourcils, et teignaient en blond leurs cheveux, afin de sembler appartenir à la race conquérante sans doute et, dernier détail, elles réduisaient le volume de leurs soins.

Le docteur universel, Alain de Lille, au XIIᵉ siècle, dans le « *De planctu naturæ* » donne à la Nature elle-même une tête où nous retrouvous les principaux détails signalés par saint Anselme. Chevelure blonde et sourcils minces, front large, lèvres légèrement saillantes ; cou délié, et seins annonçant la floraison de la jeunesse.

Les poëmes du XIIᵉ au XIIIᵉ siècles ne donnent en général de la femme que des portraits trop peu précis pour qu'on en puisse rien conclure. Elles sont blanches et vermeilles, ont le « corps gent ». Un détail cependant est particulier : elles ont les hanches basses, et parfois aussi leurs seins durs soulèvent la robe.

Cependant du rapprochement d'un grand nombre de textes on peut déduire des caractères généraux : les cheveux sont toujours blonds, et M. J. Houdoy cite le passage d'un hagiographe du XIIᵉ siècle qui ne trouve d'autre reproche à faire à sainte Godelive que d'avoir les cheveux noirs.

Quant aux yeux, ils sont toujours « vairs », c'est-à-dire de couleur variée ou entremêlée, ainsi que l'auteur l'établit avec force preuves à l'appui.

Un autre caractère qui différencie entièrement la femme telle que l'aimait le moyen âge de celle que nous montre l'antiquité, c'est le développement du front. Aux Grecques au front bas et aux Romaines au front couvert de boucles de cheveux, la Française du moyen âge oppose un front haut, large et découvert.

Quant aux autres qualités, nous ne les trouvons indiquées avec quelque précision que par un trouvère arlésien, Adam de la Halle.

Voici en abrégé le portrait qu'il fait de sa belle... bien changée lorsqu'il la voit dans son souvenir.

Elle avait, bien entendu, des cheveux à reflets d'or, un peu rudes et crépelés : un front bien blanc et large, des sourcils bruns en arc subtil et étroit, comme tracés au pinceau pour faire valoir le regard.

Ses yeux noirs, secs et fendus, semblaient « vairs », un peu gros dessous, avec des paupières en faucille, à deux plis jumeaux et mobiles.

Son nez était droit, respirant la gaieté, et le rire creusait deux fossettes sur ses blanches joues nuancées de vermeil.

Sa bouche grosse au milieu et fine aux commissures, fraîche et vermeille comme une rose, laissait voir des dents blanches.

Du menton fourchu naissait le cou plein et rond. descendant sans fossette jusqu'aux épaules, et qui, blanc et sans duvet, prolongeait la nuque, faisant un léger pli sur la cotte.

A ses épaules qui n'étaient point épaisses s'attachaient ses bras longs, gros et fins où il fallait. Ses mains blanches avaient des doigts effilés, sans nœuds aux jointures et terminés par un ongle poli et sanguin nettement attaché à la chair.

Remontant à la poitrine, Adam de la Halle en montre les seins « camusets », durs et courts, hauts et en bon point, ouvrant entre eux, croyons-nous comprendre, un vallon où l'amour aime à choir. Aujourd'hui, on dirait qu'il y niche.

Le ventre est saillant et les reins sont cambrés.

« Boutine ¹ avant et reins voûtés, » dit le texte. Leur forme est semblable, ajoute-t-il, aux manches qu'on taille dans l'ivoire, pour les couteaux des demoiselles.

Les hanches sont plates, la cuisse ronde, le mollet gros, la cheville fine, le pied maigre et cambré, et ce... que cache sa chemise vaut le reste.

Pour être d'un homme du XIIIᵉ siècle, la peinture nous semble assez réussie, sauf la saill e du ventre, qui n'a rien des qualités de l'antique.

Mais en lisant ce portrait qu'un trouvère fait de celle qui fut son amie, ne croirait-on pas voir une des figures de saintes que les imagiers contemporains taillèrent pour les portails de nos cathédrales? Et c'est ici que M. J. Houdoy nous semble méconnaitre l'art du XIIIᵉ siècle, lorsqu'il dit (p. 53) : « que les peintres et sculpteurs d'alors n'avaient pas de préoccupations plastiques aussi précises que les écri-

---

1. *Boutaine*, nombril. Glossaire du patois picard.

vains, et que leur idéal était tout autre que celui qu'a tracé le poëte. »

Nous venions de lire le livre de M. J. Houdoy, lorsque nous avous revu la cathédrale de Reims, et, dans la figure de la Vierge souriante, à laquelle un bel ange annonce la grande nouvelle, ainsi que dans toutes les autres statues de femmes appartenant plus particulièrement à la tradition gothique que certaines autres plus spécialement inspirées de l'art romain, nous retrouvions les principaux traits du portrait d'Adam de la Halle : front bombé, sourcils en arc, yeux longuement fendus, fossettes aux joues, bouche mince, aux fines commissures et menton petit et fourchu. De ces figures souriantes se dégage un charme qui rappelle celui de la *Monna Lisa* du Vinci, dont elles sont comme l'ébauche.

Quant à leurs corps, au hanchement si accentué, ils réalisent aussi l'idéal du trouvère La poitrine est peu saillante, et, dans les statues où la Vierge est représentée allaitant l'Enfant Jésus, le sein est petit. Les hanches sont effacées, et, sous l'abondance des draperies qui habillent si magistralement la figure, le ventre fait une légère saillie.

Le corps, d'ailleurs, pour la statuaire du moyen âge, n'est le plus souvent qu'un prétexte à accrocher des plis. On le voit bien par les croquis où Villard de Honnecourt réduit une figure nue à une série de triangles qu'il n'y a plus qu'à draper pour leur donner l'allure précise qui, dans la statuaire du XIIIᵉ siècle, s'allie si admirablement à l'architecture.

Aussi, lorsque Van Eyck introduisit le nu dans l'art, surtout le nu féminin, ne trouva-t-il rien pour le guider.

Le corps de l'homme, par la nécessité de représenter le Christ en croix, saint Sébastien ou saint Laurent, avait plus que celui de la femme subi la longue élaboration dont, malgré toute l'originalité de son génie, il profita si bien pour ses têtes et pour ses draperies. Ayant à peindre Eve, il prit un modèle quelconque, sans le choisir, et peignit une femme déshabillée, tandis que pour l'Adam il put se souvenir, et montrer un certain choix.

Arrivé à l'aurore de la Renaissance, le livre de M. J. Houdoy n'a plus à nous faire connaître rien qui ne soit prévu. Mais il a su découvrir cependant dans les écrits des auteurs ignorés des passages bien curieux.

Tel est le portrait fort indiscret qu'Augustin Niphus, qui vivait à la cour de Léon X, lit de Jeanne d'Aragon, dont Raphaël nous a laissé une autre image bien autrement vivante.

Certes il sera possible d'ajouter d'autres documents écrits au moyen âge à ceux que M. Jules Houdoy a recueillis sur la beauté des femmes. Il n'a certes point la prétention d'avoir tout lu dans cette littérature abondante qui commence à peine à devenir abordable même pour un public d'élite. Mais M. J. Houdoy aura du moins le mérite de traiter le premier un sujet que nous croyons absolument neuf et qui appellerait un complément nécessaire : l'étude de la toilette au moyen âge. Il ne s'agit pas du costume, mais du soin qu'hommes et femmes prenaient de leur corps, souvent avec

des raffinements qui étonnent lorsqu'on en découvre la trace dans les romans et surtout dans les fabliaux. Ce serait la matière de chapitres tout nouveaux dans la seconde édition de *La Beauté des femmes dans la littérature et dans l'art au moyen âge*.

ALFRED DARCEL.

---

# BIBLIOGRAPHIE

*Notice des Monuments provenant de la Palestine et conservés au Musée du Louvre (salle Judaïque)*, par Ant. Héron de Villefosse, attaché à la Conservation des Antiques.

Grâce à la générosité de M. de Saulcy et de différents autres explorateurs de la Palestine, le Musée du Louvre a pu ajouter à ses collections une série nouvelle de monuments extrêmement intéressants pour l'histoire. Depuis 1870, une salle leur a été consacrée à la suite du musée Chrétien. C'est là qu'est conservée la stèle de Mesa, inscription sémitique de l'année 896 avant Jésus-Christ, contenant dans un texte de trente-quatre lignes, en dialecte moabite, le récit des guerres de Moab contre Israël. M. Renan a pu dire, en parlant de ce texte si heureusement retrouvé, que c'était « la découverte la plus importante qui ait jamais été faite dans le champ de l'épigraphie orientale. »

D'autres inscriptions fort curieuses accompagnent cette précieuse stèle, mais nous préférons insister sur la valeur des monuments figurés.

Nous citerons donc avant tout : le bas-relief de Schihân représentant un roi vainqueur, où certains détails de la sculpture rappellent les bas-reliefs assyriens, et les ouvrages de l'art grec archaïque (métopes de Sélinonte), où l'ajustement a un caractère égyptien ; des morceaux d'architecture et de sculpture décoratives du plus haut intérêt provenant des tombeaux des rois, des tombeaux des juges et des tombeaux de la vallée de Josaphat ; nous signalerons enfin les figurines et les bijoux trouvés à Ascalon. Tous ces fragments permettent de reconstituer une civilisation disparue et de faire revivre un art qui, jusqu'à nos jours, avait échappé aux recherches des savants.

On ne saurait trop louer M. de Villefosse de l'excellent esprit scientifique dont il a fait preuve dans cette courte mais substantielle notice. Il n'a pas cru qu'un catalogue dût être nul parce qu'il est naturellement succinct. Sous prétexte que les livrets de ce genre ne comptent que quelques pages et ne se vendent que quelques sous, il n'a pas cru que leur rédaction fût irrémédiablement condamnée à être vide. Si la description des objets, extrêmement sommaire, mais complète et précise, est à la portée des moins éclairés de ses lecteurs, il a jugé en même temps que tout ne devait pas être abaissé au niveau de ces derniers, et il a songé aussi à ceux qui travaillent. Il a donc accompagné ses descriptions de l'indication des provenances

(chose capitale), de la mention des donateurs et de très-copieux renseignements bibliographiques qui permettent de retrouver tout ce que, faute d'espace, l'auteur n'a pas pu dire. C'est le travail d'un érudit qui a pensé aux autres. Les promeneurs du dimanche et le nombreux public qui partage leurs sentiments en seront quittes pour ne pas lire ce qui ne leur est pas destiné. Les savants n'ont pas été cette fois sacrifiés aux illettrés, et les intérêts pécuniaires de ces derniers ne sont pas compromis, puisque le livret ne coûte que 50 centimes.

Cette notice inaugure la série des nouveaux catalogues que prépare en ce moment le département des Antiques, sous la direction de M. Ravai-son.

A. DE L.

*Academy.* 15 juillet.—Notes sur les églises du Derbyshire, par J.-Ch. Cox, vol. I (Compte rendu par M. C. Robinson). — L'Exposition d'art de Rotterdam, par T.-H. Ward. — L'École de Rome, par Ph. Burty.

— 22. Autobiographie et Mémoire du sculpteur Ernest Rietschel, par A. Oppermann, traduit par G. Sturge (Compte rendu par MM. Rossetti). — Eaux-fortes de M. Legros, par Ph. Burty.

*Athenæum.* 22 juillet. — Les Femmes artistes anglaises, par E.-C. Clayton (Compte rendu). — Les collections particulières d'Angleterre, n° XXI. Durham et Ravensworth-Castle.

*Le Tour du monde,* 812e livraison. — Texte : Voyage en Grèce, par M. Henri Belle. 1861-1868-1874. Texte et dessins inédits. — Onze dessins de Riou, J. Storck, E. Ronjat, Th. Weber, H. Clerget et Lix.

*Journal de la Jeunesse.* — Texte par Léon Cahun, Louis Rousselet, J. Girardin, Mlle Zénaïde Fleuriot, Charles Joliet et A. Saint-Paul.

Dessins : Lix, Adrien Marie, Lancelot, Valério, Giacomelli et Taylor.

Bureaux à la librairie HACHETTE, boulevard Saint-Germain, n° 79, à Paris.

---

---

---

**Voyage circulaire en Suisse et dans le Grand-Duché de Bade.**

—

Les touristes qui désirent visiter une partie de la Suisse trouveront à la gare du chemin de fer de l'Est, au bureau central (rue Basse-du-Rempart, n° 50), et à l'agence des chemins de fer anglais (boulevard des Italiens, n° 40), des billets à *prix réduits,* valables pendant un mois, avec arrêt facultatif :

*En France:* dans toutes les villes du parcours, en déposant son billet aux gares ;

*En Suisse et dans le Grand-Duché de Bade:* à Bâle ou Triberg, Olten, Lucerne, Zug, Zurich, Rapperschwyl ou Wadensweil, Richtersweil, Ziegelbrücke, Weesen, Glaris, Ragatz, Rorschach, Coire, Romanshorn, Constance, Schaffouse ou Donaueschingen, Neuhausen ou Willingen, Singen, Mullheim ou Kornberg, Fribourg-en-Brisgau ou Kausach et Baden-Baden ;

*En Alsace:* à Strasbourg.

Cet attrayant voyage peut s'effectuer en première classe pour 168 fr. 25 et en seconde classe pour 126 fr. 60, en partant par la ligne de Paris à Belfort et à Bâle, et en revenant par celle de Strasbourg à Nancy et à Paris, ou bien dans le sens inverse.

---

No 28. — 1876.　　　BUREAUX, 3, RUE LAFFITTE.　　　12 Août

# LA
# CHRONIQUE DES ARTS
## ET DE LA CURIOSITÉ
### SUPPLÉMENT A LA *GAZETTE DES BEAUX-ARTS*

#### PARAISSANT LE SAMEDI MATIN

*Les abonnés à une année entière de la* Gazette des Beaux-Arts *reçoivent gratuitement la* Chronique des Arts et de la Curiosité.

PARIS ET DÉPARTEMENTS :

Un an. . . . . . . . . . . . 12 fr. | Six mois. . . . . . . . . . 8 fr.

## MOUVEMENT DES ARTS

—

On a vendu dernièrement à Londres la bibliothèque du feu révérend Craufurd, recteur d'Old Swinford (Worcestershire), un des bibliophiles les plus connus de l'Angleterre. Parmi les ouvrages rares que renfermait cette magnifique bibliothèque, les suivants méritent d'être mentionnés :

*Le Decameron* (1757-61), exemplaire de Mme de Pompadour, avec ses armes en or sur les côtes, acheté 500 fr.; le livre de prières de la reine Elisabeth d'Angleterre (1590), ayant fait partie de la bibliothèque de S. A. R. le duc de Sussex, 325 fr.; Boccace.: *Des nobles malheureux*, contenant le chapitre de l'histoire de la Papesse Jeanne, 320 fr.; livre intitulé : *The Royal*, sur les dix Commandements, traduit du français en anglais par William Caxton, et imprimé par Wynkyn de Worde en 1507, 1.250 fr.; *Johan Bochas*, sur la chute des princes et des nobles, imprimé par Pynson en 1527, 1.200 fr.; première édition de la Bible de Genève (1560), connue sous le nom de *Breeches Bible*, 400 fr.; *Biblia sacra latina, cum prologis B. Hieronimi* (1472), réimpression de l'édition de Faust et Scheffer (1462), 625 fr.; l'*Hudibras* de Butler, avec portrait et planches par Hogarth (1744), 610 fr.; J. Capgrave: *Nova legenda Angliæ*, imprimé par Wynkyn de Worde (1516), 600 fr.; *Dictes et Sayengis des philosophes*, traduit du français en anglais par Antone Eric of Ryveers, imprimé par William Caxton en 1477 (c'est le premier livre qui ait été imprimé en Angleterre), 2.175 fr.; Christine de Pisan : *les Cent Histoires de Troye* (1522), 310 fr.; les *Œuvres de Chancer* (1542), 550 fr.; les *Poèmes* de Robert Burns (1re édition, 1786), 1.725 fr.; le *Robinson Crusoë*, de de Foë (1re édition, 1719), 650 fr.; Fénelon : *Aventures de Télémaque*, avec vignettes (1734), 300 fr.; Guillaume Fel-

lastre : premier volume de *la Toison d'Or*, roman de chevalerie en prose, 350 fr.; *Homeri opera Græce*, 1re édition imprimée à Florence en 1448, 2.250 fr.; *Horace*: 1re édition des *Aldes* (1501), 475 fr.

———

## CONCOURS ET EXPOSITIONS.

### PRIX DE ROME

#### Peinture

*Premier grand prix*: M. Wencker, né à Strasbourg, le 3 novembre 1848. (Tableau n° 5.)
*Deuxième grand prix* : M. Dagnan, né à Paris, le 7 janvier 1852. (Tableau n° 1.)
Tous deux sont élèves de M. Gérôme.

#### Sculpture

Le sujet du concours était : *Jason enlevant la Toison d'or.*
*Premier grand prix* : M. Lauson (Alfred-Désiré), né à Orléans le 11 mars 1851, élève de MM. Jouffroy et Aimé Millet.
*Premier second grand prix* : M. Boucher (Alfred), né à Bouis-sur-Orvin (Aube), le 23 septembre 1850, élève de MM. Dumont et Ramus.
*Deuxième second grand prix* : M. Tureau (Jean), né à Arles (Bonellos-du-Rhône), le 13 septembre 1846, élève de M. Cavelier.

#### Architecture

Le sujet du concours était : *Un Palais des Beaux-Arts.*
*Premier grand prix* : M. Blondel (Paul), né à Belleville, le 8 janvier 1847, élève de M. Daumet.
*Premier second grand prix* : M. Bernard (Marie-Joseph), né le 14 octobre 1848, élève de M. Questel-Pascal.
*Deuxième second grand prix* : M. Roussi (Charles-Georges), élève de M. Guénepin, né à Paris, le 2 août 1847.

### Gravure

*Premier grand prix* : M. Boisson (Louis-Léon),
né à Nimes (Gard), le 20 octobre 1854, élève
de M. Henriquel.

*Mention* à M. Rabouille (Edmond-Achille),
né à Paris le 3 janvier 1851, élève de M. Hen-
riquel.

L'Académie a, en outre, décidé que la fon-
dation de M^me Leprince, consistant en une
rente de 3.000 francs à répartir entre les lau-
réats ayant remporté les grands prix de cette
année, serait appliquée à MM. Wencker, pour
la peinture ; Lanson, pour la sculpture ; Boisson,
pour la gravure en médailles, et Blondel, pour
l'architecture.

—

### L'EXPOSITION DE L'UNION CENTRALE

L'inauguration de la 5^e Exposition de l'Union
Centrale des Beaux-Arts appliqués à l'Industrie
a eu lieu le 1^er août. Le Président de la Répu-
blique, empêché d'assister à cette solennité,
s'était fait représenter par M. Waddington,
ministre de l'instruction publique et des beaux-
arts.

L'impression laissée par cette première visite
a été excellente : l'on peut affirmer que le suc-
cès des précédentes Expositions sera dépassé.

L'escalier, où les grands éditeurs se grou-
pent autour de Barbedienne, le célèbre fabri-
cant de bronzes, débouche sur le salon du Pré-
sident de la République et sur les salles du
Musée rétrospectif. Tapisseries, tentures, des-
sins, vues de Paris s'étalent sur les murs des
trente salles qui forment l'Exposition annuelle
de peinture. Les milieux des salons sont occu-
pés, ici par les métiers de tapisseries, là par
les vitrines plates garnies d'étoffes précieuses,
petit point, point carré, et, plus loin des
meubles et des tapis de pied, et les Expositions
du groupe des sculpteurs ornemanistes, et la
série innombrable des vases chinois et japo-
nais réunis au point de vue de l'étude de la
forme et de la couleur, connue un spécimen
des ressources à prendre dans les écoles de
dessin à la place des modèles graphiés.

En bas, dans les salons de la photographie,
la Société libre des instituteurs et institutrices
de la Seine rassemble un vrai musée pédago-
gique. Puis, en remontant à travers les fleurs,
les bronzes, les céramiques, nous trouvons
rassemblés sous les arceaux du pourtour les
concours de l'industrie, les concours des Écoles
de dessin des départements, les envois des ar-
tistes industriels, les produits exécutés par le
groupe des femmes artistes pour concourir au
prix qui leur est offert ; enfin l'orchestre do-
minant un parterre de fleurs.

Cet ensemble, qui compte près de trois cents
Expositions dans la nef, les installations de
trois expositions rétrospectives, six concours,
sans compter ceux des Écoles, une exposition
spéciale des artistes industriels, la construction
d'un escalier de cinquante mètres de façade,
l'aménagement du salon du Maréchal, l'orga-
nisation des services multiples, de bureaux,
police, sapeurs-pompiers, équipes de travail-
leurs, cet ensemble aura été mené à son point
en trente et un jours.

Il faut en féliciter hautement les organisa-
teurs de l'Exposition, tous savants, indus-
triels ou gens du monde qui prêtent à cette
œuvre utile le concours le plus désintéressé.

L'exhibition de la tapisserie a produit une
grande sensation : ce sera l'honneur et l'attrait
principal de cette Exposition, si intéressante à
tous égards et si variée.

Dès son arrivée, M. le ministre des beaux-
arts s'est empressé d'annoncer à M. E. André,
président de l'Union Centrale, la nomination
dans l'ordre de la Légion d'honneur de M. A.
Louvrier de Lajolais, l'un des principaux orga-
nisateurs de l'Exposition. Nous avons à peine
besoin de dire dans ce journal, dont M. de La-
jolais fut l'un des plus actifs collaborateurs, que
cette distinction nous semble la récompense
bien méritée de toute une vie de travail et de
dévouement mis au service de tout ce qui inté-
resse l'art, et particulièrement l'enseignement
du dessin. Nous sommes heureux de joindre
nos félicitations à celles que M. de Lajolais a
reçues des membres de l'Union Centrale, et de
ses nombreux amis du monde des arts.

—

Le salon d'**Anvers** ouvre demain, 13 août.

—

L'ouverture de l'exposition de **Rouen** aura
lieu le 1^er octobre prochain, et sa clôture le
15 novembre suivant.

—·—

# NOUVELLES

—

.*. Aujourd'hui samedi, a lieu, à l'École des
beaux-arts, la distribution des récompenses dé-
cernées aux artistes exposants du Salon de 1876
et en même temps l'inauguration du monu-
ment de Regnault.

.*. Par décret en date du 5 août, M. Krantz,
sénateur, ingénieur en chef des ponts et chaus-
sées, a été nommé commissaire général pour
l'Exposition universelle de 1878.

.*. Les services administratifs de l'Exposition
universelle de 1878 seront prochainement com-
plètement installés dans le bâtiment du Palais
de l'Industrie, aux Champs-Élysées. C'est là
que résidera le commissariat général et que
seront placés les services des ingénieurs et ar-
chitectes, des dessinateurs, et le bureau des
renseignements. Ainsi qu'on l'avait décidé dès
l'origine, une partie des architectes dont les
projets ont été primés au concours seront atta-
chés à la direction des travaux.

.*. On prépare en ce moment, dit la *France,*
dans les bureaux du ministère de l'instruction
publique, un nouveau règlement des études
pour l'École des beaux-arts. Comme dans les
Facultés de médecine et de droit, il y aurait
des examens et des concours qui donneraient
aux lauréats des grades et des titres correspon-
dant à peu près à ceux de bachelier, licencié,
docteur et agrégé.

.*. Le monument que l'on inaugure aujour-
d'hui à l'Ecole des beaux-arts, est élevé à la
mémoire de tous les élèves de l'Ecole tués
pendant la guerre de 1870.

Voici les noms inscrits sur le monument avec
celui de Regnault :

Sur la colonne de gauche :

Constant-Ferdinand Stamm, architecte, tué
à Strasbourg, le 27 décembre 1870.

Prosper-Jean-Emile Seilhade, sculpteur, tué
à Châteaudun, le 19 octobre 1870.

Ernest-Alexandre Malherbe, architecte, tué à
Rueil, le 21 octobre 1870.

Maxime-Eugène-Albert Frièse, architecte, tué
à Cachan, le 6 novembre 1870.

Émile-Armand Anceaux, sculpteur, tué à
Morée, le 21 décembre 1870.

Sur la colonne de droite :

Auguste-Théodore Breton, architecte, tué à
Montretout, le 19 janvier 1871.

Charles-Ernest Chauvet, peintre, tué à Mon-
tretout, le 19 janvier 1871.

Albert-Eugène Coinchon, peintre, tué à Mon-
tretout, le 19 janvier 1871.

Léon-Alexandre Jacquemin, architecte, tué à
Montretout, le 19 janvier 1871.

.*. Un marchand d'antiquités de Vienne, M.
M. Weininger, a été condamné, il y a peu de
jours, à cinq ans de prison, pour avoir échangé
un écusson appartenant au musée du défunt
duc de Modène contre une imitation du même
objet. Laissé provisoirement en liberté contre
un cautionnement de 10.000 florins, il vient
d'être arrêté dans la ville de Hutteldorf. Il s'a-
git cette fois d'une fraude colossale, c'est-à-
dire de deux autels en argent repoussé, ache-
tés comme antiquité de bon aloi par le baron
A. de Rothschild, à Londres, au prix de
400.000 florins (1 million de francs), à deux
marchands anglais qui les avaient payés
200.000 florins à Weininger.

La police de Vienne a découvert les habiles
ouvriers qui, sur la commande de ce dernier,
ont exécuté ces chefs-d'œuvre d'imitation qui
ont trompé les yeux des plus fins connais-
seurs.

.*. On se rappelle que le célèbre portrait de
la duchesse de Devonshire, par Gainsborough,
acheté au prix de 260.000 fr. par M. Agnew,
marchand de tableaux à Londres, fut volé le
6 mai dernier dans les galeries d'Old Bond
street où il était exposé. Le cadre restait en
place, mais la toile avait été coupée au ras et
emportée pendant la nuit. M. Agnew promit
une récompense de 25.000 fr. à quiconque fe-
rait retrouver la précieuse toile.

Le World apprend qu'une personne habitant
New-York vient d'écrire à M. Agnew pour lui
faire savoir que le portrait de la duchesse de
Devonshire est en sa possession, que la toile
est peu endommagée, et qu'il est prêt à la res-
titner contre le payement des 25.000 francs de
récompense promis par M. Agnew. Les agents
de Scotland-Yard, auxquels cette lettre a été
communiquée, croient à la réalité du fait
qu'elle relate.

## PEINTURES A FRESQUE DE BERNARDINO LUINI, RÉCEMMENT RECUEILLIES PAR LE MUSÉE DE BRERA, A MILAN.

Tous ceux qui ont eu le bonheur de visiter
l'Italie et la bonne fortune d'y pénétrer par
la plus belle de ses entrées, c'est-à-dire par
Milan, ont gardé un souvenir ineffaçable du
long corridor du Musée de Brera, rempli des
adorables fresques de l'école de Léonard. Les
émotions que procure la vue des chefs-d'œu-
vre de l'art milanais sont au nombre de celles
dont on ne saurait se rassasier. Les lecteurs de
la *Chronique* apprendront donc, sans doute
avec plaisir, que la source de ces ineffables
jouissances n'est pas tarie et que le Musée de
Milan vient de s'enrichir d'une précieuse suite
de peintures exécutées par le maître enchan-
teur, par Bernardino Luini.

Quand, à Milan, du pont du *Maggiore spedale*
on se dirige par la *via San Barnaba*, vers l'en-
ceinte de la ville, avant de rencontrer les rem-
parts, on trouve à droite une église supprimée,
de pauvre apparence, mais portant tous les
caractères de l'architecture lombarde de la
seconde moitié du XVᵉ siècle. Commencée en
1466, consacrée seulement trente ans après, elle
reçut, dans la première moitié du XVIᵉ siècle,
une splendide décoration de tableaux, de pein-
tures à fresque et de sculptures. L'église et
le cloître qui s'y rattachait étaient renommés
pour la possession des œuvres de Luini, Marco
d'Oggiono, Gandenzio Ferrari, Boltraffio et
Lomazzo. Placé loin du centre de la cité, ce
sanctuaire fut abandonné au XVIIᵉ siècle et
subit à ce moment l'outrage de restaurations
partielles.

De tout l'ensemble des bâtiments de cette
église, celui qui eut le plus à souffrir fut la
petite chapelle de Saint-Joseph. On en ignore le
fondateur ; mais elle affecte toutes les formes
de construction usitées de 1490 à 1520. On
peut la rapprocher de la chapelle des Brivii à
Sant' Eustorgio, et de la chapelle des Foppa,
à San Marco. C'est la coupole bramantesque
et la construction rectangulaire surmontée
d'un tambour octogone. La famille à qui ap-
partenait cette chapelle, destinée probablement
à ses sépultures, en fit peindre l'intérieur par
Bernardino Luini.

L'artiste avait à représenter la vie de saint
Joseph, et voici le parti qui fut adopté par lui
pour couvrir les parois de l'édicule, les pen-
dentifs et les huit sections de la coupole. Le
ciel était ouvert et laissait voir, à travers les
sections de la voûte, qu'on chantait dans le
paradis les louanges et la gloire du saint.
Dans les tympans ou pendentifs, entre la terre
et le ciel, des anges, sous les figures d'enfants,
répondaient sur les instruments de musique à
ceux qui planaient au-dessus. Les espaces ou-
verts entre le réseau des ornements et les
moulures étaient remplis de chérubins à six
ailes. Au-dessous, sur la face des parois ver-
ticales, de longs tableaux représentaient la vie
du saint.

A la fin du dernier siècle, d'après le guide

de Bianconi (*Nova Guida di Milano*, édition 2°, Milano, 1796, p. 125), ces fresques étaient déjà très-maltraitées par le temps. Quelques années après, les ordres religieux furent supprimés. L'église reçut une destination profane.

En 1805, on autorisa le célèbre Andréa Appiani à transporter au palais des Beaux-Arts ce qui, dans les édifices abandonnés, intéressait le musée municipal. C'est ainsi que la Pinacothèque s'enrichit de presque toutes les fresques qu'elle possède. Sur les vingt-sept ou vingt-huit morceaux qui entrèrent alors à Brera et qu'on voit aujourd'hui dans le corridor du premier étage; sur les treize peintures de Luini, qui vinrent y rejoindre celles qui les y avaient précédées, douze au moins proviennent de la chapelle Saint-Joseph.

M. Mongeri a rétabli l'ordre dans lequel avaient été peintes les scènes de l'histoire de saint Joseph. Il indique la place qu'ont originairement occupée dix des fresques de Brera.

Ce sont : 1° *La rencontre de sainte Anne et de saint Joachim* (n° 51 du catalogue actuel de Brera [1]; — 2° *L'Ange qui annonce à sainte Anne qu'elle sera mère* (n° 40 du même catalogue ; — 3° *La Nativité de la Vierge* (n° 49 du catalogue); — 4° *La présentation de la Vierge au Temple* (n° 41) ; — 5° *L'éducation de la Vierge* (n° 62); — 6° *La présentation de la Vierge au grand prêtre et sa consécration volontaire au temple* (n° 67) ; — 7° *L'arrivée de Marie et de Joseph au temple* (fragments, n° 4) ; — 8° *Accordailles de saint Joseph et de la Vierge* (n° 18); — 9° *Rencontre de la Vierge et de sainte Anne*, représentée aujourd'hui par un fragment d'ange (n° 13) ; — 10° *Le songe de saint Joseph* (n° 71). Tout le reste des peintures fut abandonné sur place, parce qu'on désespéra de pouvoir les enlever.

Depuis 1805, l'édifice était resté propriété du domaine national. A la fin de l'année dernière il a été mis en vente. La *Consulta archeologica*, de Milan, qui a déjà tant fait pour les arts, a obtenu du ministre des finances italien l'autorisation de détacher les dernières fresques et de les placer dans le Musée archéologique de Brera. Les peintures enlevées en 1805 et qui sont connues de tout le monde, ne décoraient que les parois de la chapelle. Celles qu'on vient de détacher, en 1876, couvraient la voûte dans tout son ensemble. On n'avait de l'*Histoire de saint Joseph* que la partie terrestre ; on en possède aujourd'hui toute la phase céleste, toute la partie décorative. Les premières fresques enlevées sont toujours à l'endroit où elles ont été primitivement transportées, c'est-à-dire au premier étage du palais ; les secondes ont été déposées au rez-de-chaussée du même édifice. Mais la distance n'est pas longue à franchir, et enfin la chapelle de Saint-Joseph est aujourd'hui presque tout entière à l'abri d'altérations ultérieures.

La décoration en est charmante. Elle consiste, dans les parties basses, en un mélange de moulures et de guirlandes de fleurs et d'enchevêtrements de cordons enlacés, thème favori des caprices de Léonard. Ce motif se termine par des fleurs aux longs et grêles calices et par des feuilles légères et élancées qui suivent les sections de la coupole pour aboutir à la clef de voûte.

Les fresques enlevées en 1805 étaient déjà altérées par les épreuves qu'elles avaient subies. Les derniers morceaux détachés sont dans des conditions bien moins favorables encore ; mais, comme on peut en juger par la photographie jointe par M. Mongeri à son mémoire, le maître est encore là et avec tout son charme.

Voici la liste des peintures récemment recueillies à Brera :

1° Les quatre prophètes de l'arc d'entrée : David et Salomon, Isaïe et saint Luc.

2° Sept des huit compartiments qui divisaient la voûte. Ces compartiments ou sections sont piriformes, à cause du réseau ornemental qui les circonscrivait. On remarque trois anges dans chaque compartiment. Les deux anges, qui se trouvent sur les côtés, sont toujours à genoux et jouent de divers instruments à corde et à vent ou portent dans leurs mains divers objets. L'ange du milieu occupé à prier ou à chanter est tantôt debout, tantôt agenouillé. Quelques-uns de ces anges sont revêtus de costumes guerriers et de cuirasses, les autres portent de simples chlamydes. Toutes ces figures s'enlèvent sur un fond de ciel lumineux et doré.

3° Cinq demi-lunettes — dont deux d'un grand rayon — contenant toutes des anges musiciens. Les grandes contiennent chacune trois anges à genoux occupés à chanter sur un livre ou sur un cahier de musique. Dans chacune des trois petites de célestes bambins soufflent de concert dans des instruments à vent. Il y avait douze demi-lunettes sur lesquelles retombait la voûte.

4° Huit chérubins à six ailes, peints d'un ton monochrome en rouge brun. Ces chérubins comblaient tous les vides laissés dans le réseau des nervures moulurées qui rattachaient les compartiments de la voûte à la construction inférieure. Il devait y en avoir seize. La moitié en a donc disparu.

5° Deux fragments de compositions : l'un, provenant de la *Vierge présentée au temple* ; l'autre, provenant du *Songe de saint Joseph*. Ces fragments appartenaient aux côtés internes de l'arc d'entrée.

6° Trois fragments d'anges musiciens, dont l'un joue du violoncelle ; sans position bien déterminée.

7° Un fragment de paysage avec une vue de ville dans le lointain.

Ces précieuses reliques de la plus belle époque de l'art milanais ne sont pas datées; mais on peut leur assigner un rang dans la chronologie des ouvrages de Luini. Dans les pièces qui composent la première série comme sur celles qui appartiennent à la seconde, on remarque le mélange de tendances diverses. Tantôt la

---

[1]. *Pinacoteca della R. Accademia di belle arti in Milano*, 3° edizione. Milano, stabilimento Civelli, 1875, in-8°.

manière est claire, limpide, transparente, sans ombre vive, ni couleur violente, d'où résulte un effet nacré, tantôt les formes sont fermes, serrées, arrêtées, les tons chauds, les couleurs enflammées. Le fait est à remarquer tant dans les compositions que dans la décoration de la voûte. Il faut donc classer cette peinture entre celles qui viennent de l'église degli Umiliati de Brera, datées de 1521, et celles de la villa della Pellucca, dont il y a des spécimens dans la Pinacothèque de Brera. En tout cas, elles sont antérieures à celles du Monastero Maggiore, que des conjectures très-vraisemblables de M. Mongeri (*Arte in Milano*, 1872, p. 244) ont attribuées aux années qui s'écoulèrent de 1525 à 1530. A cette dernière date Luini était à l'apogée de son succès dans sa manière vigoureuse. Les fresques de Saint-Joseph pourraient donc être attribuées à l'année 1524 environ, époque assez voisine du temps où furent exécutées, pour le sanctuaire de Saronno, les peintures datées de cette même année.

Cette note est extraite ou traduite d'un excellent travail de M. Mongeri, intitulé : *La Cappella di San Giuseppe alla pace e gli ultimi suoi avanzi*. Milan, 1876, in-8°, avec photographie.

LOUIS COURAJOD.

## CORRESPONDANCE DE HOLLANDE

—

A M. le Directeur de la *Gazette des Beaux-Arts*

La Haye, 5 août 1876.

Je vous avais promis, dans ma dernière lettre, de vous dire quelques mots de l'exposition de peinture qui vient d'avoir lieu à Rotterdam ; mais au moment de prendre la plume, je m'aperçois combien il est difficile de parler de ces expositions étrangères quand on a encore les yeux éblouis par les splendeurs du Salon parisien.

Il est surprenant en effet comme, en dehors de nos grandes joutes artistiques, on trouve peu de puissants efforts, peu de ces vaillantes pages qui indiquent chez leurs auteurs une généreuse ambition en même temps qu'un saint enthousiasme ; et je voudrais qu'on obligeât tous nos critiques, qui poussent la sévérité souvent jusqu'à l'injustice, à visiter ces expositions étrangères ; ils auraient une conscience plus nette de la valeur de nos artistes et surtout de ce noble désintéressement qui jette bon nombre d'entre ceux-ci en dehors des sentiers battus.

L'Exposition de Rotterdam, sous ce rapport, rentrait un peu dans le droit commun de ces exhibitions cosmopolites auxquelles on assiste dans la plupart des grandes villes européennes. Point de luttes, point d'écoles ni de systèmes en présence ; une honnête préoccupation de faire sagement et de bien vendre ; des toiles de dimensions modestes et d'un placement facile, tel était le bilan de cette réunion d'œuvres d'art. Vous me permettez donc de ne pas insister sur son caractère artistique et de me borner à quelques chiffres et à quelques noms qui peut-être intéresseront vos lecteurs.

Tout d'abord je dois rendre pleinement justice à la Commission qui a fait preuve de beaucoup de zèle et de beaucoup de goût dans l'accomplissement de sa tâche. Elle a en outre inauguré un système d'entrées à bon marché, les jours de fête, qui lui a pleinement réussi. Un dimanche, le nombre des visiteurs s'est élevé à plus de 3.000, ce qui est beaucoup pour une ville comme Rotterdam. Enfin le classement était bon, et le catalogue bien fait, ce qu'on ne rencontre pas toujours dans ces sortes d'exhibitions.

Ce catalogue, que j'ai sous les yeux, relate 601 numéros exposés ; ces 601 numéros, qui consistent presque exclusivement en peintures à l'huile, ont été envoyés par environ 360 artistes, dont une centaine étrangers à la Néerlande.

Dans cette centaine d'étrangers, les Belges figurent pour 70, les Allemands pour 27 ; il y a en outre trois Italiens, deux Hongrois et une demi-douzaine de nos compatriotes. Parmi ces derniers, retenez les noms de MM. Luminais, Van Marcke et celui de M. Detaille, qui, avec son *Parlementaire français se rendant aux avant-postes*, a obtenu un très-vif succès.

Parmi les Hongrois se trouvait M. Munckacsy ; parmi les Italiens, M. Innocenti, un disciple de Fortuny, et parmi les Belges, MM. Dansaert, Musiu, Roelofs, Wauters et la petite Louise Van de Kerkhove (âgée de quatorze ans), qui exposait une suite de petits paysages excessivement curieux et fort remarquables.

Quant aux Hollandais, ils étaient chez eux et formaient le principal corps de bataille, si quelques-uns de leurs chefs, comme Israëls, David Blès, Rosboom, etc., manquaient à l'appel, il est vrai, il restait assez de généraux pour faire bonne contenance. Van Heemskerck, Van Beest, Mesdag, Herman Ten Kate, Bilders, Rochussen, Van de Sande, Backhuizen, Bakker-Korf, Henkes, et vingt autres étaient là pour soutenir l'honneur du pavillon.

Somme toute, s'il y avait peu de chefs-d'œuvre, par contre, on comptait un grand nombre de bonnes toiles dans cette exposition de Rotterdam. Le public, moins gâté que les Parisiens, s'est déclaré satisfait, et grâce à l'intelligente impartialité et au zèle de la Commission, cette petite solennité en laissera à tous, artistes et visiteurs, que d'excellents souvenirs. Certes c'est beaucoup, et nous ne saurions trop féliciter les organisateurs d'avoir si bien réussi dans un pays où il est si difficile de faire quelque chose de sérieux pour les arts.

Cette dernière réflexion m'est suggérée par un fait très-curieux qui se passe en ce moment à Amsterdam et que je ne puis résister au désir de vous raconter.

Il y a quelques années, la chaire d'esthétique vint à vaquer à l'Académie des beaux-arts de cette grande ville. On avait sous la main deux ou trois professeurs néerlandais très-capables, mais, en vertu de cet axiome que « nul n'est prophète en son pays », on choisit un Allemand pour remplir cette chaire.

Cet Allemand, dont je n'ai pas à juger ici le bagage littéraire et dont le nom, parfaitement obscur, serait pour vous sans intérêt, possédait peu ou point la langue hollandaise. Toujours est-il que sa parole incorrecte et sans charme demeura incomprise, et qu'il arriva ce qu'on pouvait

facilement prévoir, à savoir que son cours fut bientôt déserté.

Aujourd'hui, l'Allemand a suivi ses élèves, il est parti. Un jeune professeur se présente dont la parole est aimée, que les provinces se disputent comme conférencier; vous croyez sans doute qu'on va lui donner la chaire vacante? Point du tout. On objecte qu'il n'y avait que deux élèves aux précédents cours, et on parle de les supprimer. Franchement, c'est une singulière façon d'entendre le développement artistique de son pays, n'est-il pas vrai? que de parler de la sorte ; et quand, au lieu de chercher à relever un enseignement qu'on a laissé si fâcheusement péricliter, on parle de l'anéantir, on ne peut guère se targuer d'un grand amour pour les arts, ni de connaissances bien approfondies en ces matières.

HENRY HAVARD.

## LES TAPISSERIES DE RAPHAEL AU VATICAN
### D'APRÈS DES DOCUMENTS NOUVEAUX.

Dans mes études sur l'histoire de la tapisserie italienne, j'ai dû tout naturellement m'occuper des célèbres tentures du Vatican qui portent le nom de Raphaël. Elles n'ont, il est vrai, pas été exécutées en Italie, mais leur influence sur les productions analogues de ce pays a été trop grande pour qu'il soit permis de les laisser de côté. J'ai été assez heureux pour recueillir un certain nombre de renseignements nouveaux sur ces chefs-d'œuvre de l'art, et ces renseignements, quelque fragmentaires qu'ils soient, je viens les communiquer aux lecteurs de la Gazette et de la Chronique. Peut-être eût-il été plus sage d'attendre quelque temps encore afin de pouvoir compléter mes informations, mais plusieurs de mes amis ayant insisté pour me faire livrer ces notes au public au moment même où l'ouverture de l'exposition de tapisseries de l'Union Centrale va remettre en discussion tous ces problèmes, j'ai cru devoir céder à leurs prières. Le lecteur excusera ma témérité en faveur de l'empressement que j'ai mis à lui apporter quelques matériaux inédits.

Pour plus de commodité, j'ai divisé les tapisseries du Vatican attribuées à Raphael en quatre classes ; je m'occuperai successivement 1° des Actes des Apôtres, connus sous le nom d'Arazzi della scuola vecchia ; 2° du Couronnement de la Vierge; 3° des scènes de la Nativité et de la Résurrection dites Arazzi della scuola nuova ; 4° des Enfants jouant.

En ce qui concerne la première de ces séries, les Actes des Apôtres, point de difficulté. Les cartons des dix pièces qui la composent ont été commandés à Raphaël par Léon X, et l'artiste a reçu pour ce travail deux à-compte, l'un de 300 ducats, le 15 juin 1515, le second de 134 d., le 20 décembre 1516.

Il est possible que d'autres sommes encore lui aient été versées pour le même objet. Sur ce point je serai moins affirmatif que Passavant. Tout ce que nous savons, c'est que les extraits des archives de la Basilique de Saint-Pierre auxquelles

sont empruntées ces notices ne contiennent la mention d'aucun autre payement [1].

Ces tapisseries étaient destinées, dès le début, à la chapelle Sixtine ; elles devaient y remplacer des pièces plus anciennes ; c'est du moins ce qui semble résulter des deux passages suivants : dans l'inventaire de 1518, sur lequel j'aurai plus d'une fois l'occasion de revenir, on lit en face de la description de tentures de la Passion, achetées par Léon X, une note ainsi conçue : « Pro servitio cappellæ Sixti. » L'inventaire de 1608 mentionne de son côté sept tentures représentant le même sujet et employées à la décoration de la même chapelle : Arazzi pezzi sette vecchi, quali servivano in cappella di Sisto quarto con l'istoria della Passione, che dicono sono venuti da Gierusalemme, quali non si possono più adoperare, 320 alle. »

Ici se place une question plus ardue. Où et par qui nos tapisseries ont-elles été faites? Écartons d'abord Arras, qui ne saurait plus être mis en avant. Outre que l'industrie de la haute lisse y était moribonde depuis la prise de la ville par Louis XI, aucun document quelque peu ancien ne plaide en faveur de cette cité. Les manufactures les plus célèbres du temps étaient celles d'Enghien, de Tournay, de Bruxelles ; Audenarde aussi jouissait d'une grande vogue. Enfin Lille se préparait à prendre son essor.

Je crois pouvoir affirmer que c'est à Bruxelles qu'ont été tissés les Arazzi de la scuola vecchia, et que c'est Pierre Van Aelst qui a dirigé le travail.

Voici sur quoi se fonde cette assertion : dans un contrat, en date du 27 juin 1520, qui m'a été communiqué par M. Milanesi, et dont je donnerai plus loin l'analyse, « messer Piero Van Aelst e compagnia » sont qualifiés de tapecieri della santita di Nostro Signore ; en 1532, cet artiste porte encore le même titre.

Il est en outre question dans ce contrat d'un envoi de tentures qui a eu lieu quelque temps auparavant : « e in chaso che decti Piero Van Aelst, etc., l'abbino a mandare qui in Roma l'avranno à fare a spesa et rischio della detta santita di N. S. sichome fù fatta dell' altre consegnate. »

Il n'y aura pas trop de témérité à appliquer aux Actes des apôtres ces mots : dell'altre.

Le nom de Bruxelles n'est, à la vérité pas prononcé dans le document; bien plus, il est dit que les pièces seront remises, à Auvers, au correspondant de la cour pontificale. Mais, outre que l'on ne sait rien de manufactures établies à Auvers, nous avons la preuve que Pierre Van Aelst n'habitait pas cette ville. Cette preuve nous est fournie par M. Houdoy dans ses Tapisseries de haute lisse. Histoire de la fabrication lilloise. (Lille, 1871. p. 143-144.)

Nous y voyons qu'en 1514, « Pierre Van Aelst, tapissier à Bruxelles, reçoit 273 livres pour réfection de tapisseries ; en 1522, toujours fixé dans la même cité, il reçoit 2.020 florins pour tapisseries que S. M. doit mener en Espagne. » Admettra-t-on que notre artiste, dont le séjour à Bruxelles avant et après les commandes de Léon X est éta-

[1] Ces extraits, incomplets et sommaires, se trouvent à la Chigienne. Ils ont été faits par ordre d'Alexandre VII. Voir Fea, Notizie intorno Raffaelle da Urbino. Rome. 1822. pages 7 et 82.

bli par des certificats authentiques, soit allé, dans l'intervalle, résider à Auvers? L'afïrmative serait par trop invraisemblable.

Anvers était, au xvie siècle, l'entrepôt général des tapisseries des Flandres[1]; c'était en outre le domicile des correspondants du pape; voilà pourquoi on a stipulé que la livraison de la commande y serait faite.

Un mot encore sur Pierre Van Aelst. D'après des renseignements que je dois à l'obligeance du savant archiviste de Bruxelles, M. Pinchart, ce maître est qualifié, dans une pièce de comptabilité, de valet de chambre et tapissier de l'archiduc d'Autriche (plus tard Charles-Quint); il figure encore dans l'ordonnance de l'hôtel de ce prince de l'an 1517.

« Panni pretiosisimi de la Santità di papa Leone ad uso della capella.

« Inprimis un panno della Navicella alto alle 7 ¼, largo alle 7 ¼, in tucto alle 54 ¼.

El secondo pasce oves meas alto alle 7 et largo a'le 9 ¾, in tutto alle 68 ¼.

« El terzo panno prædicatio S. Pauli alto alle 7 ¼, largo alle 10, in tutto alle 78 ½.

« El quarto panno è lapidatio S^{ti} Stefani alto alle 6 ½, largo alle 6 ½, in tutto alle 43 ½.

« El quinto panno è sacrificium vituli alto alle 7 ¼, largo alle 9, in tutto alle 63 ½.

« El sexto panno è conversio S. Pauli, alto alle 7 et largo alle 7 ⅞, in tutto alle 55.

« Item el septimo panno è terremotus alto alle 7 ¼, largo alle 3, in tutto alle 21 ½.

« It. l'octavo panno è intitulato(?) templum alto alle 7 ½ et largo 10, in tutto alle 75.

« It. el nono panno cum san Paolo predicante al ciecho illuminato con un Idolo e Erenles che sostren il ciel in nel freso alto de alle 7, et largo de alle 8, in tutto de alle 56.

« It. el decimo panno dell'istoria d'Ariana (sic, pour d'Amania), alto de alle 7 ¼ et largo alle 9 ¼, in tutto alle 65 ¼. »

Une note placée dans la marge du même inventaire nous apprend un fait jusqu'ici inconnu, à savoir que sept de ces tapisseries ont été mises en gage après la mort de Léon X.

« Die XVIIa decembris 1521, sede vacante iste pannus et sequens (le 9e et le 10e) de mandato dominorum Rmorum Cardinalium deputatorum fuerunt impignorati et dati et assignati in forreria papæ domino Johanni Belsser nomine Bartolomei et sociorum et Belsser in pignus videlicet quinque millium ducatorum junctis aliis quinque retroscriptis (les cinq premiers) manu mea signatis præsentibus R. P. D. Jo. Episcopo Casertanensi, etc., etc.

« Supradicti septem pauni manu præfati Rev di patris domini Thomæ Regis præsentibus suprascriptis fuerunt consignati præfato domino Jo. Belzer quos confessus fuit recepisse furierus. »

Il s'agit, comme on voit, d'une somme de 5.000 ducats d'or prêtée à la Chambre apostolique. Mais ne s'agit-il que de cette somme? C'est ce que notre note ne dit pas clairement. Après avoir déclaré que deux des dix pièces sont données en sûreté de ces 5.000 ducats, elle ajoute que cinq autres pièces sont jointes aux précédentes. Il serait parfaite-

ment possible que la Chambre eût fait un emprunt additionnel sur ces cinq pièces; à ce moment, ou voit faire diverses opérations analogues, pour des sommes nou indiquées, sur les tapisseries et parements du palais apostolique. Dans tous les cas, ou ne comprend pas pourquoi le gage le plus fort — cinq pièces — figure comme accessoire dans cette affaire, tandis que le gage le plus faible — deux pièces — y occupe la place principale.

Si j'insiste sur ce point, c'est qu'il serait intéressant de connaître la valeur réelle de ces tapisseries, au sujet desquelles les auteurs ont singulièrement varié.

(A suivre)                Eug. Muntz.

## DÉCOUVERTES ARCHÉOLOGIQUES

En pratiquant des fouilles dans les bois de M. Podevin, à Trye-Château (Oise), MM. Léon de Vesly et Fitau ont découvert, dans la chambre sépulcrale du tumulus, dit « *Dolmen des trois pierres*, » une grande quantité d'ossements humains et plusieurs haches en silex, taillées ou polies, ainsi que des bijoux de bronze et des tuiles romaines.

Le dolmen de Trye avait déjà été fouillé, mais imparfaitement, par Graves, en 1823.

— Le *Salut Public* nous apprend que l'on a commencé l'enlèvement d'une grande mosaïque romaine trouvée à Lyon dans les fouilles du canal de la place des Célestins.

Elle est aujourd'hui complétement découverte, et c'est décidément une pièce magnifique, d'une conservation remarquable, sauf deux ou trois accrocs peu importants et la destruction d'un de ses angles, enlevé dans les remaniements successifs qu'a subis ce sol bouleversé. Elle se trouve à deux mètres vingt-cinq au-dessous du sol actuel de la place et formait le pavage d'une petite salle carrée, de vingt-cinq mètres environ de superficie.

Une croix d'entrelacs noirs sur fond blanc se rejoignant avec un encadrement de même nature la divise en quatre panneaux symétriques subdivisés eux-mêmes en petits tableaux représentant des bouquets de feuilles et des bordures multicolores sur fond blanc. Tout ce dessin est de la plus grande beauté, et a gardé une vivacité de coloris admirable. Les parties jaunes sont faites en pierre de Cozon, les rouges ont été obtenues avec la même roche, dont on a fait varier la nuance en la chauffant dans un lube de fonte.

Deux fragments découverts précédemment n'appartenaient pas à la même pièce, comme on l'avait cru d'abord, mais bien à une vaste galerie voisine, où ils formaient encadrement à un pavage en carreaux de marbre noir. Les bases des murailles séparant ces deux pièces ont 30 centimètres d'épaisseur, plus 5 centimètres de chaque côté de ce fameux enduit rouge si célèbre à Pompéi. Mais ce qui donne à cette découverte un intérêt particulier, c'est la présence d'un revêtement en porphyre et

---

1. Voir le Rapport de M. Fétis sur le Mémoire de M. Pinchart (Bulletin de l'Académie royale de Belgique, t VIII, pages 4 et 18 du tirage à part).

marbres précieux, vert antique, cipolin, etc., avec corniche en marbre blanc, dont l'existence est pour la première fois constatée à Lyon.

Ce placage dénote un faste et un luxe exceptionnels. Malheureusement, la plupart de ces marbres, décomposés par l'incendie qui a détruit cette villa, s'effritent dès qu'ils sont soumis à l'action de l'air, et il n'a été possible d'en conserver que de rares échantillons.

Une fouille, poussée sous le lit du canal, a rencontré le gravier du Rhône, c'est-à-dire le sol vierge à 3$^m$03 au-dessous du pavage actuel, soit à 1$^m$68 au-dessous du niveau de la mosaïque romaine.

—

On vient de faire une découverte des plus intéressantes à Cottenchy (Somme), en réparant l'église, dit le *Propagateur*. Une tombe, que l'on supposait être celle de l'un des bienfaiteurs de cette église, ayant été mise à découvert, on pratiqua des fouilles avec beaucoup de soin. Ces recherches furent couronnées de succès; mais, au lieu de la sépulture d'un bienfaiteur, on s'aperçut bientôt que cette tombe était celle de Cordon, maître charpentier, originaire de Cottenchy, l'auteur célèbre du plan du clocher de la cathédrale d'Amiens.

L'inscription retrouvée sur une plaque de plomb, et ainsi conçue :

HIC JACET

CORDON

1574.

ne laisse aucun doute sur l'authenticité de la découverte.

—

Les fouilles entreprises au Forum romain sont à peu près terminées. On a entièrement mis à jour les six colonnes du temple d'Antonin et de Faustine, ainsi que les gradins qui y conduisent.

Il est question de transformer les Thermes de Dioclétien, à Rome, en un palais de l'industrie, qui servirait, comme celui de Paris, aux expositions de peinture.

—

On écrit de Constantinople, qu'à la suite d'un différend avec le gouverneur des Dardanelles, Ibrahim-Pacha, le docteur Schliemann vient d'abandonner définitivement le champ de ses importants travaux d'excavation dans la Troade.

—

## BIBLIOGRAPHIE

—

*Dictionnaire raisonné d'architecture*, par ERNEST BOSC, architecte. Paris, Firmin-Didot et C$^{ie}$, éditeurs.

On l'a souvent dit, et avec raison, jamais époque ne fut plus propice que la nôtre pour faire paraître des dictionnaires. Toutes les branches des connaissances ont pris si rapidement une telle extension, que l'intelligence la mieux douée doit se résigner à se cantonner dans un champ limité d'études. L'architecte de nos jours n'échappe pas à cette nécessité ; les divers modes de construction se sont multipliés ; les arts qui s'y rattachent ont fait de grands progrès ; toutes ces nouvelles acquisitions ont augmenté le nombre considérable de mots techniques en architecture, en peinture et en sculpture. Mais dans de pareilles matières il ne suffit pas de définir les mots, le plus souvent il est indispensable d'en donner une figuration exacte qui parle immédiatement aux yeux ; de là la nécessité, dans les ouvrages de ce genre, de nombreuses gravures dessinées avec goût et gravées avec habileté.

Le texte, d'autre part, doit donner les étymologies, une partie historique suffisante, la jurisprudence et la bibliographie des livres d'art. C'est ce qu'a très-bien compris M. E. Bosc dans le grand ouvrage qu'il vient d'entreprendre sous le titre de *Dictionnaire raisonné de l'architecture*.

La publication complète formera quatre volumes gr. in-8° jésus, contenant 4.000 colonnes de texte et plus de 4.000 bois intercalés dans le texte ou en dehors. Nous avons sous les yeux les trois premières livraisons, qui renferment des mots très-intéressants ; mais nous n'en parlerons pas plus longuement ici : la *Gazette* en rendra compte en temps et lieu. Disons cependant, en terminant, que la maison Firmin-Didot s'est montrée à la hauteur de sa réputation dans cette belle et si intéressante publication.

—

*Le Costume historique*, par M. A. Racinet. Firmin-Didot et C$^{ie}$, éditeurs.

Voici encore une de ces grandes et instructives publications qui font tant d'honneur à la célèbre maison de librairie. La première livraison a paru, nous ne voulons pas attendre plus longtemps pour la signaler à l'attention de nos lecteurs. L'énoncé des conditions de la publication est suffisamment explicite pour en donner une idée succincte : l'appréciation viendra plus tard.

L'ouvrage entier, qui doit former six volumes de 400 pages, dont cinq de planches (à cent planches avec notices par volume) et un de texte, paraîtra en vingt livraisons.

Chaque livraison contiendra vingt-cinq planches (accompagnées de leurs notices) dont quinze imprimées à toutes couleurs et dix en camaïeu.

Une livraison paraîtra tous les deux mois. Le prix de chacune est de 12 fr., c'est-à-dire qu'il est aussi réduit que possible.

Les éditeurs rendent un véritable service aux arts en mettant un ouvrage si utile à la portée de toutes les bourses.

A. DE L.

DIRECTION DE VENTES PUBLIQUES

**FRÉDÉRIC REITLINGER**

EXPERT EN TABLEAUX MODERNES

1, *rue de Navarin.*

Paris. — Imp. F. DEBONS et C$^e$,          Croissant, 16.

*Le Rédacteur en chef. gérant ·* LOUIS GONSE.

LA

# CHRONIQUE DES ARTS

## ET DE LA CURIOSITÉ

### SUPPLÉMENT A LA *GAZETTE DES BEAUX-ARTS*

PARAISSANT LE SAMEDI MATIN

*Les abonnés à une année entière de la* Gazette des Beaux-Arts *reçoivent gratuitement*
*la* Chronique des Arts et de la Curiosité.

. PARIS ET DÉPARTEMENTS :

Un an. . . . . . . . . . 12 fr.  |  Six mois. . . . . . . . . 8 fr.

## CONCOURS ET EXPOSITIONS.

—

DISTRIBUTION DES PRIX AUX EXPOSANTS DU
SALON DE 1876 ET INAUGURATION DU
MONUMENT D'HENRI REGNAULT.

Le samedi 12 août, à dix heures, a eu lieu
à l'Ecole des beaux-arts la distribution des
récompenses aux artistes du Salon de 1876 et
aux élèves de l'Ecole des beaux arts. La céré-
monie s'est ouverte par un discours de M le
ministre de l'instruction publique. MM. Guil-
laume, directeur de l'Ecole; de Chennevières,
directeur des beaux-arts; Ferdinand Duval,
préfet de la Seine; Cabanel, Robert-Fleury,
Dumont, ainsi que nombre d'autres notabilités
artistiques ou littéraires, avaient pris place sur
l'estrade.

Après avoir prononcé son discours, qui a été
très-applaudi, le ministre a donné connais-
sance des décorations accordées cette année.
Ont été nommés : officier de la Légion d'hon-
neur, M. Bouguereau ; chevaliers, MM. Leconte
du Nouy; Sanson, sculpteur ; Gaillard, gra-
veur; James Bertrand, peintre ; Worms ; de
Lajolais; Cermack, artiste autrichien, et Karl
Bodmer, artiste suisse.

Un des fonctionnaires de l'Ecole a donné
lecture de la liste des médailles du Salon, des
prix et des médailles de l'Ecole des beaux-arts.
Cette longue nomenclature n'a été épuisée que
vers midi.

Toute l'assistance s'est alors dirigée vers le
beau monument élevé à la mémoire d'Henri
Regnault.

L'honorable directeur des beaux-arts a
retracé avec une éloquence émue la courte et
glorieuse carrière du peintre ; il a rendu un
hommage mérité à l'œuvre que le public avait
sous les yeux.

Voici, du reste, le texte même de son dis-
cours :

Messieurs,

Les nobles jeunes gens qui sont honorés ici
pouvaient prétendre à la gloire la plus éclatante
des arts, et déjà quelques-uns en tenaient à plei-
nes mains les couronnes ; ils ont obtenu celle, et
plus mâle et plus haute, de mourir en combattant
pour la patrie. .

Parfois des philosophes sévères ont accusé les
arts d'être pour les peuples une cause d'amollisse-
ment et de corruption.

Nous voyons bien ici, messieurs, qu'il n'en est
rien.

Les arts n'excluent pas le patriotisme ; ils l'é-
chauffent, ils l'élèvent ; et ceux qui, dans ce temps
à mémoire courte, se souviennent encore du siège,
n'ont pu oublier que des bataillons entiers étaient
pleins de ces artistes au cœur jeune, enthousiaste
et dévoué, qui se groupaient pour rivaliser de
courage et d'entrain, j'allais dire de bravade au
feu. Quelques-uns sont morts autour de Paris,
quelques autres dans les batailles lointaines ; il y
a eu des blessés et des prisonniers. Les flèches
des Perses avaient épargné Eschyle combattant
pour son pays à Marathon et à Salamine ; une
balle abattit Regnault à Buzenval.

Regnault a donné à ses camarades d'école
l'exemple de l'étude obstinée, variée, infatigable,
de la recherche passionnée. Ce fut une flamme,
il est vrai, toujours flambante et mouvante, tou-
jours dévorante, toujours attrayante et attirante,
toujours échauffante, nature vraiment extra-natu-
relle, incessamment possédée du besoin de s'ins-
truire, de produire, d'agir et agissant nou-seule-
ment par lui-même, mais fortement sur tout ce
qui l'approchait et l'entourait.

Mais, croyez-moi, s'il eût vécu, il ne s'en fût
pas tenu à ces éclats de verve et de jeunesse qui
nous éblouissent et nous ravissent, très-dangereux
d'ailleurs à imiter, météores terribles pour une
école incertaine et un moment fatiguée, et qui
peuvent entraîner les faibles dans les marais et
les tourbières. Avant tout, Regnault fut un cher-
cheur, un travailleur, un ardent ; c'est le meil-
leur de son œuvre et de lui-même. Aujourd'hui

Regnault serait le premier à vous dire : Aimez-moi, laissez-moi combattre à ma manière, mais ne me suivez pas ; formez, dans les principes vivifiés de l'école, le bataillon solide, résistant ; c'est une fière fortune pour un peuple que d'avoir à soutenir une rivalité contre une nation d'ambition non moindre.

Défiez-vous, toutefois ; il n'y faut pas seulement de l'élan ; mais si vous y apportez la discipline, le gravité, la ténacité, ces rivalités-là peuvent devenir des bienfaits de Dieu, car elles reforment et retrempent une nation ; elles la grandissent et la glorifient.

Il ne tient qu'à vous, jeunes gens, d'être vainqueurs dans la lutte : la Providence vous a donné la garde d'un génie très-vivant, très-défini, dont par naissance vous portez en vous tous les germes, le beau génie français, noble, élégant, clair, et vigoureux quand il faut.

Là, mes amis, est la vengeance de Regnault et l'honneur qu'il s'agit de maintenir à la France. Tout cela est dans vos mains : l'art, aujourd'hui, c'est la France. La victoire de l'art français, c'est la gloire de l'école et du pays. Il faut que désormais, en souvenir de l'héroïque sacrifice de Regnault et de ses camarades, on puisse écrire au fronton de cette école : C'est ici qu'on apprend à honorer la Patrie par ses œuvres, c'est ici qu'on apprend à bien mourir pour elle.

Voici la description succincte du monument d'Henri Regnault :

Sur le seuil d'un petit temple, entouré d'une enceinte qui se dessine en bas-relief, on voit deux bancs sur lesquels le passant pourra rêver aux terribles horreurs de la guerre.

Au milieu, une jeune femme symbolisant la Jeunesse se hausse dans un effort douloureux, mais enthousiaste, pour offrir le rameau d'or, le laurier héroïque au vaillant patriote dont l'image de bronze se dresse sur un cippe funèbre. L'attitude du jeune héros est énergique et fière ; il porte le costume militaire ; la tête tournée est comme menaçante. Nulle physionomie ne prêtait plus que celle de Regnault à l'interprétation quasi symbolique qu'on ne manquera pas de faire, quand ce type de courage, d'ardeur, de violence même, sera devenu légendaire. M. Degeorge a bien rendu ces aspects multiples, malgré la difficulté d'obtenir une ressemblance de souvenir et sans la nature. (Voir la *Gazette* du 1er août.)

Derrière ce buste, et le faisant ressortir, est un fond de mosaïque où se détachent comme sur un ciel d'or les lauriers d'un jardin glorieux.

Deux colonnes encadrant ce motif portent l'architrave et le fronton de marbre ; sur les fûts sont inscrits en lettres d'or les noms des autres jeunes victimes, avec la date de leur mort : nous les avons publiés dernièrement.

On voit, sur le piédestal du buste la palette, les brosses, l'appuie-main et une branche d'olivier, signe des succès pacifiques qui s'annonçaient si brillamment pour celui qui occupe la place la plus importante dans l'ensemble de l'œuvre.

Sur les parois de l'enceinte figurée est comme une draperie tendue, semée de lotus d'or, fleur d'immortalité.

Dans la cymaise du fronton, rampent les feuillages et les fleurs de pavot du sommeil éternel.

Au fronton enfin resplendit, dans les rayons, le mot PATRIE, résumé de tout ce monument, d'où s'échappe dans l'antéfixe du couronnement le flambeau, la flamme, symbole d'avenir, de résurrection et d'espérance.

Aux deux angles de ce fronton sont perchées deux chouettes, les seules allusions qu'on ait voulu laisser paraître de la mort, l'expression que les architectes ont cherchée étant, avant tout, celle de l'hommage rendu au sacrifice héroïque et aux mâles vertus, et leur espoir étant que ce monument, dressé en pleine école, entretiendra perpétuellement dans la jeunesse ces sentiments d'abnégation et d'honneur qu'ils ont voulu consacrer dans ce seul mot : PATRIE.

Ajoutons que le monument est l'œuvre commune de M. Coquart, architecte de l'École des beaux-arts, et de M. Pascal, qui avait eu le grand prix d'architecture l'année où Henri Regnault avait obtenu le prix de peinture ; M. Degeorge, qui avait eu le grand prix cette même année, est l'auteur du buste de Regnault ; on connaît déjà la figure allégorique de la Jeunesse, qui a été le dernier grand succès de M. Chapu.

La sculpture d'ornement a été exécutée par M. Perrin, sur les dessins donnés en grandeur d'exécution par les architectes.

La marbrerie a été traitée par MM. Drouet et Lozier.

M. Facchina, le mosaïste de l'Opéra, a exécuté la grande mosaïque à fond d'or.

Enfin, M. Chauvin, peintre-décorateur, qui a récemment achevé l'œuvre importante de M. Coquart, la peinture de la cour vitrée de l'École des beaux-arts, a fait la dorure et exécuté les fonds décorés qui complètent l'édifice.

———

Dernièrement a eu lieu, dans la salle de la Melpomène, à l'École des beaux-arts, la distribution des prix de l'**École nationale de dessin**, sous la présidence de M. de Chennevières, directeur des beaux-arts, assisté de MM. Laurent Jan, directeur de l'École ; Guillaume, Millet, Cabasson et Faure.

Voici les noms des principaux lauréats :

*Grand concours de dessin en loges.*

1er prix, M. Convert. — Rappel de 2e prix, M. Danger. — 2e prix, M. Thivet. — Accessit, M. Bilhaut.

*Grand concours de sculpture.*

1er prix, M. Couvert. — 2e prix, M. Baudlot. — Accessit, M. Clerc.

*Grand prix d'architecture.*

M. Henri Baguera.

Prix accordés par le ministre de l'instruction publique et des beaux-arts :

Un grand prix de dessin, M. Convert ;

Un grand prix de sculpture, M. Convert.

Grand prix d'architecture, M. Bagnera ;
Grand prix de composition d'ornement, M.
Rozet.

### Sculpture ornementale.

#### Prix Jacquot :

1er prix, M. Kindts. — 2° prix, M. Clerc. —
3° prix, M. Couvert.

#### Prix Percier :

Médaille d'honneur décernée à l'élève René
Royet, qui a obtenu 17 nominations, dont 10
prix.

Dans un discours fort applaudi, et que nous
regrettons de ne pouvoir reproduire, faute
d'espace, M. le directeur des beaux-arts a an-
noncé que le supplément de crédit voté la
veille par la Chambre des députés au profit de
l'Ecole (14.500 francs) permettrait d'améliorer
tous les services et notamment de renouveler
les modèles. Il a parlé ensuite longuement de
l'Union centrale et des nombreuses ressources
d'enseignement que présente son Exposition
actuelle.

L'exposition de **Rouen** ouvrira le 1er octo-
bre. La clôture aura lieu le 15 novembre.
Celle de **Laval** ouvrira le 1er septembre et
sera close le 3 octobre. Les délais d'envoi sont
expirés.
**Saint-Quentin** aura son exposition le 23
septembre; les œuvres devront être déposées
avant le 30 août.
Enfin, celle de **Versailles** commencera le
27 du présent mois.
Les expositions de **Carcassonne** et de
**Dieppe** viennent de finir.
Celle d'**Amiens**, qui devait fermer le 16
août, sera prolongée jusqu'au 31 et continuera
pendant la session du conseil général.

---

### NOUVELLES

---

.•. Il est sérieusement question, dit l'*Evéne-
ment*, d'une exhibition qui serait fort intéres-
sante.
Immédiatement après la fermeture de l'Ex-
position de l'*Union centrale des Beaux-Arts*,
on installerait dans le palais des Champs-Ely-
sées une exhibition de tout ce qu'embrasse la
bibliophilie : les produits de la calligraphie, de
l'imprimerie, de la papeterie, de la gravure
sur bois et sur métal, de la lithochromie, de la
brochure, de la reliure, etc.
On passerait, par mille produits divers de tout
âge et de toute nationalité, du papyrus ou des
tablettes enduites de cire, au livre et au journal
contemporain ; des plaques d'ivoire sculpté qui
protégeaient les édits consulaires aux reliures à
petits fers et aux cartonnages à deux sous.

.•. Une exposition de journaux et d'autogra-
phes doit avoir lieu, comme on sait à Prague

(Bohême). La ville de Milan vient de faire à
cette exposition un grand envoi consistant en
une collection de 1.200 journaux périodiques
italiens, plus une série d'autographes de choix.
En même temps, la Société centrale des typo-
graphes espagnols, à Madrid, faisait un envoi
non moins important, celui d'une collection de
plusieurs centaines de journaux, parmi les-
quels se trouve un exemplaire du premier
journal imprimé dans la Péninsule, en 1661.

.•. Une exposition fort curieuse a lieu en ce
moment à Londres.
C'est celle des dessins ou tableaux de George
Cruyshank, le grand dessinateur satirique an-
glais, dont les caricatures furent surtout popu-
larisées en France par les reproductions qui
en furent faites dans le *Magasin pittoresque*.
L'exposition contient plus de trois mille nu-
méros.

.•. Depuis un an, la *National Gallery*, de
Londres, a considérablement augmenté sa col-
lection de tableaux. On vient de placer dans
une salle nouvelle et de proportions vraiment
grandioses les toiles achetées récemment dans
les ventes aux enchères et celles léguées par
M. Wynn Ellis. On peut dire que le musée de
Trafalgar Square est maintenant un des plus
riches qui existent. Parmi les nouvelles pein-
tures que le public va être admis à con-
templer, les suivantes méritent d'être men-
tionnées : la *Propriétaire endormie*, par Metsu ;
des vaisseaux, par Van der Capelle ; vue de
montagnes , par Berchem ; portrait de sa
femme, par Gérard Dow ; un tavernier, par D.
Teniers ; des fruits, des fleurs et des oiseaux,
par J. Van Os ; les *Bords du Tibre près de Rome*,
par Both ; un *Ange en adoration*, par F. Lippi ;
moulin et prés, par Ruysdael ; vue de forêt,
par le même ; vue sur l'Escaut, par P. de Ko-
ningh ; la *Procession du Jeudi saint à Venise*,
par Canaletto ; paysage et chaumières, par
Hobbema ; oiseaux morts, par Jan Fyt ; le
*Vieux Chasseur*, par P. Potter ; plage et bai-
gneurs, par Wynants ; portrait d'homme, par
Mabuse ; *Fête de village*, par D. Teniers ; por-
trait d'une dame, par Gonzalès Coques ; por-
trait d'homme, par Dobson ; scène de bataille,
par Wouverman ; édifices gothiques, par Van
der Heyden ; une *Rivière gelée*, par Van Ostade ;
tête de jeune fille, par Greuze ; *Jeune fille tenant
une pomme*, par le même ; la *Conversation*, par
Teniers le vieux ; rochers, par le même ; le
*Jeu de boules*, par le même ; le *Palais Grimani
à Venise*, par Canaletto ; le *Palais des doges*, par
le même ; troupeaux, par Cuyp ; des fleurs, par
Van Huysum ; son propre portrait, par Hem-
linck.

.•. Le *New-York Herald* nous apprend que
de grands préparatifs se font en ce moment à
New-York pour l'inauguration de la statue du
général Lafayette, qui aura lieu dans cette
ville le 6 septembre prochain, jour anniversaire
de la naissance du compagnon d'armes de
Washington. Un changement s'est produit dans
les dispositions primitivement arrêtées. La
statue ne sera pas élevée au Central-Park, mais
à l'Union Square, dans le quartier le plus beau
de New-York. Le piédestal, offert par les rési-

dents français aux Etats-Unis, est achevé. Il
est en granit américain, rehaussé d'ornements
gravés dans la pierre et portant sur sa face le
nom de Lafayette. Le monument sera élevé au
sommet d'un angle ayant pour base une ligne
tirée de la statue de Washington à celle de Lin-
coin, et sera en perspective dans l'axe de
Broadway.

.*. Notre collaborateur, M. Camille Lemonnier,
vient de fonder à Bruxelles un nouveau jour-
nal : L'Actualité, chronique hebdomadaire des
choses de l'art, illustrée de croquis d'artistes.
Nous lui souhaitons la bienvenue.

## DÉCOUVERTES ARCHÉOLOGIQUES

Nous continuons à mentionner les décou-
vertes qu'amènent presque chaque semaine
les fouilles qui ont lieu depuis plusieurs mois
dans les différents quartiers de Rome. A l'Es-
quilin, on vient de reconnaître des fondations
faisant partie des édifices qui ornaient les jar-
dins Mecenaziani, aux environs de l'Audito-
rium, sur la voie Merulana. Dans les jardins
Lamiani on a trouvé une statue acéphale de
Minerve munie de son bouclier, une statuette
acéphale qu'on suppose être une Psyché, vu
les traces des ailes absentes, une statue d'hom-
me privée d'une partie des bras et des jam-
bes, des fragments d'une statue de propor-
tions énormes et représentant un faune, une
tête de bacchante en marbre blanc, une tes-
sère en os et cinq chapiteaux. Dans le onzième
quartier de la première zone on a mis à jour
un fragment d'épitaphe appartenant aux Ce-
dicia, et une petite intaille, sur agate, repré-
sentant une tête couronnée de lauriers. Au
jardin d'Ara-Cœli on a découvert une cachet en
poterie portant gravés les mots : Fundum si-
liani. Les excavations de la rue Nazionale, au
sommet du Quirinal, ont donné une tête d'a-
dolescent en marbre, un petit torse drapé en
rouge antique, diverses poteries de forme italo-
grecque, un fragment d'inscription concer-
nant la cohorte des pompiers. Près du Monte
della Giustizia, on a découvert des carrières
de grès et des latomies très-profondes, un bas-
relief représentant un aigle aux ailes dé-
ployées, un fragment de corniche, quatre
fragments de pilastres cannelés. Le quinzième
quartier a fourni une statuette acéphale, la
Fortune assise, ayant à sa droite la corne d'a-
bondance haute de 16 centimètres, un torse de
faune, grandeur naturelle, et plusieurs mor-
ceaux de marbre faisant partie de construc-
tions ornementales. Aux travaux de l'égout du
Colisée on a trouvé, à 7 mètres de profon-
deur, une cour en travertin, large de 4 mètres
80 centimètres, dont une partie est occupée
par un escalier large de 1 mètre et enfermé
entre deux murs parallèles.

Enfin de tous les lieux mentionnés ci-dessus
on a recueilli 12 stylets en os, 4 broches ser-
vant à orner les cheveux, 108 monnaies de
bronze, 22 lampes d'argile, 12 amphores, 2 fla-

cons, une clef en fer et une paire de tenailles
également en fer.

Le Journal de Saint-Gaudens publie la lettre
suivante :

« La découverte de monuments druidiques
est toujours un fait important à signaler.

« Vers la fin de l'année dernière, M. Julien
Sacaze, avocat à Saint-Gaudens, fit la décou-
verte de plusieurs monuments druidiques,
dans le territoire des communes de Benqué et
de Billière, sur la montagne qui sépare la
vallée d'Oueil et la vallée de Larbonst, à 6 ou
7 kilomètres de Luchon. Il trouva là divers
groupes de cromlechs, reliés entre eux par des
lignes de menhirs. Chaque cromlech principal
était entouré de plusieurs autres cercles
moins grands.

« M. Sacaze me fit aussitôt part de sa
découverte, et nous convînmes de profiter
des vacances de Pâques pour aller ensem-
ble pratiquer des fouilles à l'intérieur de ces
enceintes consacrées, ne doutant bien que
la plupart des cercles de pierres renfer-
maient des tumulus ou tertres funéraires Le
mauvais temps nous força d'ajourner nos
projets.

« J'apprends que les fouilles viennent
d'être faites secrètement par un amateur
animé d'un zèle louable. Il a suffi d'enlever
le gazon et une légère couche de terre pour
trouver tout aussitôt, à l'intérieur de chacun
des petits cercles, des vases de terre conte-
nant des cendres et des débris d'ossements
humains. Chaque vase était placé entre des
pierres plates disposées en une sorte de petit
dolmen.

« Ainsi se trouve complétée la découverte
très-importante dont il n'a jamais fait mys-
tère et qu'il a depuis plusieurs mois signalée
à diverses personnes de notre ville et de Lu-
chon. »

Un des derniers numéros de l'Athenæum
contient une nouvelle archéologique qui, si
elle se confirme, sera un événement au point
de vue des études relatives à l'ancien Orient.

Dans la séance annuelle de la Société asia-
tique de Londres, sir Henry Rawlinson a an-
noncé que M. George Smith, le savant inter-
prète des inscriptions assyriennes, avait re-
trouvé la capitale des Hétiens ou Chétas, habi-
tants du pays de Chanaau, qui ne nous étaient
connus jusqu'à ce jour que par la Bible ou
par les inscriptions égyptiennes.

Dans la ville qui a dû être leur capitale,
M. George Smith, a découvert des sculptures
intéressantes en ce qu'elles forment la transi-
tion entre l'art égyptien et l'art assyrien. Mais
ce qu'il y a de plus saillant dans l'exposé de
sir Henry Rawlinson, c'est la mention qu'il a
faite de rapports possibles entre les Hétiens
et les Etrusques. Le nom de la capitale des
Hétiens serait le même que celui d'une ville
d'Etrurie.

## EXPOSITION DES BEAUX-ARTS APPLIQUÉS A L'INDUSTRIE

—

### L'ENSEIGNEMENT DU DESSIN

—

L'Union centrale a, cette année, soumis les concours des écoles de dessin à un règlement spécial savamment élaboré par les membres d'un comité qui a distribué les modèles et les programmes. La collection des modèles en relief exécutés par M. Léon Chédeville sous la direction de MM. de Lajolais, Racinet et Sauvageot, est exposée dans la section de Pédagogie qui comprend deux salles.

Leur exécution fait honneur au jeune sculpteur au modelé avec beaucoup de sentiment les motifs qu'il était chargé de reproduire. S'il est un reproche à adresser à ces modèles, c'est l'exiguité de leurs dimensions. La bosse que l'élève doit reproduire étant toujours placée à une assez grande distance de son œil, il est à craindre qu'il perçoive seulement les masses et les détails principaux.

Dans la même salle nous remarquons les modèles de M. Forestier pour l'enseignement de la perspective et qui ont valu à leur auteur, en 1874, la médaille d'or, puis les remarquables expositions de modèles lithographiés et en relief des maisons Hachette, Delagrave, Delarue, Monrocq, etc.

Dans l'autre salle nous trouvons :

La belle collection des planches de l'ornement polychrome par M. Racinet publiée par la maison Firmin Didot.

M. Cernesson, architecte de la ville de Paris, expose sa grammaire élémentaire du dessin dans laquelle il donne les principes rudimentaires de la plupart des ornements géométriques conçus et groupés avec beaucoup de science.

Depuis quelques années les études se sont portées vers les règles du dessin et de l'ornementation ; Owen Jones en Angleterre, MM. Ruprich-Robert et Bourgoin, en France, ont publié des grammaires de l'ornement, et les recueils de MM. Racinet et Dupont-Auberville ont répandu un grand nombre de motifs choisis. Mais aucun enseignement officiel n'a été donné de l'étude des styles et de la polychromie appliquée aux arts industriels.

C'est une société privée composée de riches industriels et de savants (la société d'Emulation de la Seine-Inférieure), qui a inauguré en France l'application des récentes découvertes de la science à la composition de l'ornement. Elle a chargé du cours, un jeune architecte de Paris, M. Léon de Vesly, qui s'est mis résolûment à l'œuvre; a dessiné les modèles, groupé les théories et composé une méthode [1].

Il y a deux ans nous avions déjà remarqué la première partie de ce cours qui comprenait l'art antique et que le jury des écoles a mis hors concours. Cette année, l'envoi comprend les arts chinois, japonais, arabe, persan, byzantin et roman.

C'est par l'analyse que procède M. de Vesly. — Des planches résumant les principaux motifs de l'ornementation de chaque peuple (grandis et colorés à la gouache) sont disposées près le tableau où le professeur indique les caractères principaux et trace les dispositions, conjugaisons et assemblages de différents motifs ainsi que leur coloration. — Après l'étude de chaque style l'élève fait une composition qui résume les leçons des professeurs et en est comme la synthèse. Les œuvres exposées font l'éloge de la méthode de M. de Vesly et le plus grand honneur à la société qui l'a encouragée.

C'est une des plus belles applications des théories artistiques aux productions industrielles, et, dans un discours prononcé à Rouen en 1875, le secrétaire de la Commission des cours disait :

« Puissions-nous, cette troisième année du cours, voir prendre place à côté de gens de goût, avides de leçons où tout charme sans fatigue, de peintres-décorateurs intéressés et ardents à se perfectionner dans leur art, quelques-uns, au moins, de nos tisseurs, indienneurs et coloristes. Là, comme complément à ces immenses et riches collections des œuvres de leurs prédécesseurs réunies dans le Musée industriel de notre Société, comme suite aux admirables collections de nouveautés qu'offre à son tour, à leurs études la Société industrielle de Rouen, tous trouveront dans l'enseignement de M. Léon de Vesly le secret de belles compositions à venir, d'intelligentes imitations de ces splendides œuvres décoratives des peuples orientaux, de ces peuples auprès desquels il nous importe de disputer avec succès notre place à l'Angleterre.

« La Normandie a, en effet, seule maintenant, la tâche de représenter la France dans l'industrie de l'indienne. En faisant de mieux en mieux, elle ne fera point oublier l'Alsace, elle en fera, au contraire, garder le souvenir. »

Ce n'est point seulement à Rouen, c'est à Lyon, c'est dans toutes nos écoles d'art appliqué à l'industrie que nous désirerions voir adopter la méthode de M. Léon de Vesly, désir exprimé, d'ailleurs, par notre éminent collaborateur M. Charles Blanc, lorsqu'il occupait la direction des Beaux-Arts.

A. DE L..

---

1. Lectures faites à la Sorbonne en 1871, 1875 et 1876. Du rôle de l'archéologie dans l'étude des arts décoratifs. Du symbolisme dans l'ornementation Egypto-asiatique. De l'origine de l'ornementation dite : Celtique (Manuscrits Anglo-saxons, Gallo-Français.)

## LES TAPISSERIES DE RAPHAEL AU VATICAN

### D'APRÈS DES DOCUMENTS NOUVEAUX

(Suite)

Rétablissons d'abord tout un passage omis dans l'impression de notre premier article, et qui vient immédiatement avant ces mots : « Pauni preciosisimi etc. » (*Chronique* du 12 août, col. 1, page 247.)

Autre problème : Quand les tapisseries ont-elles été terminées? Quand sont-elles arrivées à Rome?

En ce qui concerne ce dernier point, Passavant se prononce une fois pour l'année 1518 (t. I, p. 564), une autre fois pour celle de 1519 (I, 223).

Je serais assez disposé à adopter cette seconde manière de voir ; voici pourquoi : 1º L'inventaire rédigé en 1518 ne mentionne pas encore les *Actes des Apôtres ;* ils y ont été ajoutés après coup, lorsque la rédaction était terminée ; 2º Dans son *Diarium* manuscrit, le maître des cérémonies de la cour pontificale, Paris de Grassis, rapporte que le pape alla voir ses nouvelles tentures dans la chapelle Sixtine, le jour de la Saint-Etienne 1519 (26 décembre), et que tout le monde partagea l'admiration qu'elles lui inspirèrent. Si ces tentures, comme le suppose Passavant, s'étaient trouvées à Rome dès le mois d'avril 1518, il faudrait donc admettre que Léon X ait attendu pendant près de deux ans pour les faire mettre en place (avril 1518-décembre 1519) ; c'est là une hypothèse dont il n'est pas nécessaire de faire justice ; 3º Dans une lettre du 29 décembre 1519, Sebastiano del Piombo parle de l'arrivée des tapisseries comme d'un événement tout à fait récent : « *Et credo che la mia tavola sia meglio desegnata che i panni drazi che son venuti da Fiandra.* »

Mais que devient dans ce cas le document publié par Gaye (*Carteggio*, t. II, p. 222), et qui est ainsi conçu : « *1518, 21 avril, ducati 29, che d. 18 a. Rafaello di vitale per porto de 11 Panni d'Arazzi da Leone a qui, e duc XI à Borgherini per spese fatte a detti panni di Fiandra a Lione.* »

Cette question ne doit pas nous embarrasser. Léon X fait acheter beaucoup de tapisseries dans les Flandres avant et après l'achèvement de celles de Raphaël, et c'est, selon toute vraisemblance, à un de ces achats que s'applique le payement ci-dessus rapporté. Il faut ajouter qu'une dépense de 29 ducats seulement pour le transport de Flandre à Rome de pièces aussi précieuses que les tentures de la *Scuola vecchia* paraît bien modique.

Quoi qu'il en soit, voici la description que donne de ces tapisseries notre inventaire, rédigé du vivant de Léon X [1], avec l'indication de la mesure de chacune d'elles :

« Panni pretiosisimi etc. » (*Chronique* du 12 août.)

---

1. *Inventarium omnium bonorum existentium in foruria sanctissimi domini Leonis papæ X. factum.. die septima septembris anno domini MDXVIII.* Archives d'Etat de Rome. — Les acquisitions postérieures à la date ci-dessus indiquée, 7 septembre 1518, ont été inscrites après coup, sans grand ordre, sur les nombreuses feuilles blanches du registre. — Les acquisitions antérieures, au contraire, sont classées par matières et par pontificats.

Les tapisseries de la *Scuola vecchia* ont eu des destinées bien étranges. A la mort de Léon X, on vient de le voir, elles furent mises en gage. Le sac de Rome, en 1527, leur réservait un sort bien pire : les soudards de Georges de Frondsberg portèrent sur elles une main sacrilège et la pièce qui représente le *Châtiment d'Elymas* est encore là pour témoigner de leur brutalité et de leur rapacité : ils la coupèrent en morceaux pour la vendre plus facilement.

Il importe toutefois de rectifier, à cet égard, quelques assertions erronées. D'après Passavant, toute la série de la *Scuola vecchia* et de la *Scuola nuova* aurait été volée et dispersée. Cet auteur invoque surtout, à l'appui de sa thèse, un document publié par Gaye (*Carteggio*, II, 222) et dont voici la teneur :

« 1530-1531. 13 déc. Mess. giovan francesco da Mantua ; diteli che ho la sua, e facto intendere al papa delli panni, dice sono a leone, dilchè dice S. Sanctità, che sono di quelli della historia di S. Piero, e di quelli che Raphaello da Urbino fece li cartoni ; che per li 160 ducati, chel scrive, li piglierà, altrimenti non li vuole. »

Une lecture attentive de cette pièce montre qu'il ne peut pas y être question de toute la série des *Actes des Apôtres*, et encore moins des deux séries réunies. Une offre de 160 ducats, pour un trésor pareil, aurait été absolument dérisoire ; la valeur intrinsèque des tentures était au moins cent fois plus considérable. Il s'agit de quelque fragment, sans doute de celui de l'histoire d'Elymas.

Sept de ces tentures paraissent, d'ailleurs, n'avoir jamais quitté le Palais apostolique. J'y vois figurer en 1544 (inventaire conservé aux Archives d'Etat de Rome) : le *Sacrifice de l'idolâtrie*, la *Distribution de l'argent en présence de saint Pierre*, le *Temple de Salomon* et quatre autres pièces.

La restitution de tapisseries faite au Saint-Siège par le connétable de Montmorency ne s'applique pas, comme le prétend Passavant, à la série tout entière, mais seulement à deux pièces. C'est ce qui résulte déjà du mot *pars* employé dans les inscriptions placées au bas de la conversion de saint Paul et de la prédication de saint Paul à Athènes : *Urbe capta partem aulæorum a prædonibus distractorum conquisitam Annæ. Mormorancius gallicae militiae praef. rescarciendam atque Julio III. P. M. restituendam curavit 1553* [1].

L'inventaire additionnel du 28 avril 1555 nous permet de donner la date exacte de cette restitution, comme aussi de dire où étaient allées échouer les deux tapisseries. On y lit, folio 102 verso, cette mention : «*Panni d'oro della capella, fatti al tempo di Leone Xº; li quali forno robbati al saccho di Roma, lo conestabile di Francia li trovo in Constantinopoli molti rotti, li ha fatti racconciar e rimandar à S. S. à di 29 di 7bre 1554.* »

Je dois ajouter que ces deux pièces sont précisèment celles que l'anonyme de Morelli a vues, en 1528, chez Jean-Antoine Venier, à Venise. Il les décrit comme suit :

---

1. La date de 1553 manque dans la copie que Cancellieri (*Cappelle pontificie e cardinalizie*, 1790) a donnée de cette inscription ; il est possible qu'elle ait été ajontée sous Pie VI, alors qu'on a restauré les *Actes des Apôtres* et par suite les inscriptions qui y figuraient et qui étaient en fort mauvais état.

« Li dui, pezzi de razzo de seda e d'oro, · isto-riati, l'uno della conversione de S. Paulo, l'altro della predicazione, furono fatti far da Papa Leone, con el disegno di Raffaelle d'Urbino ; uno delli quali desegni, zoè la conversione, è in man del patriarca d'Aquileja, l'altro è divulgato in stampa [1]. »

La dixième pièce, *Elymas frappé de cécité*, était rentrée au Vatican depuis quelques années déjà, mais dans quel état, hélas ! De la composition tout entière il ne restait qu'un fragment, un quart environ, aujourd'hui suspendu dans une des salles qui précèdent les Stances.

Voici en quels termes l'inventaire de 1544 enregistre cette restitution : *Item un quarto d'un panno di cappella di quelli che fece papa Leone X^{mo}, che fù rubato al tempo del sacco tagliato dalli soldati, et rimandato per il supradetto vescovo (di regno di Napoli).*

Plusieurs autres Arazzi ont eu un sort analogue. Il ne sera pas hors de propos d'en donner l'indication, car la conduite des tristes héros du siège de 1527 vis-à-vis des collections d'art et de la bibliothèque du Vatican est encore peu connue, et rien de ce qui peut jeter de la lumière sur cette question ne doit être négligé. J'ai pu recueillir des renseignements sur les trois tentures suivantes :

*Uno pannetto d'oro et seta con figura di nostra donna et tre maggi, fù mandato da un vescovo di regno di Napoli molto stracciato* (Inv. de 1544).

*Panno uno grande vecchio, con istoria della passione ritrovato nella chiesa de Hostia, el quale panno fù robato al tempo del sacco di Roma* (Inv. de 1550).

*Un freggio di panno d'oro con l'arme di papa Leone, restituto in foreria da mons^r mastro di camera, disse messer Lodovico rubbato al tempo del sacco.* (Inv. de 1553.)

Quant aux vicissitudes des tapisseries de Raphaël, pendant la Révolution française, j'aime mieux n'en pas parler, les détails de cette histoire n'étant pas établis d'une manière certaine.

EUGÈNE MUNTZ.

(*A suivre.*)

LES RUINES DE PETRA.

Un Anglais, M. William Griffith, professeur à l'Université de Cambridge (Saint-John's College), est parvenu à visiter, au mois de mai dernier, les ruines de Petra (Arabie), sans être dérangé un seul instant par les Arabes. Ceux qui ont voyagé dans cette partie de la presqu'ile sinaïtique savent combien l'accès des temples et des tombeaux de l'antique capitale de l'Idumée est environné de difficultés et de dangers.

Des bandes d'Arabes armés, accourus des tribus voisines (Hagouât, Tiyahah, Terabin, Alawin) demandent le bagschisch du bout de leurs fusils. Malgré l'escorte que vous avez emmenée pour vous protéger, il faut payer des rançons exorbitantes ou fuir au milieu de la nuit pour ne pas être

entièrement dévalisé. Les Arabes vous interdisent aussi de prendre le dessin ou de copier les inscriptions des monuments.

M. William Griffith assure qu'il a surmonté ces obstacles, grâce à des circonstances tout à fait exceptionnelles. Principalement à cause de l'absence du puissant scheik de Petra, El-Arar, qui était parti en guerre avec 200 hommes, il lui a été permis de parcourir à loisir les coins et les recoins de *la merveille du désert*, et de faire, avec son escorte, des recherches qu'aucun voyageur avant lui n'a pu entreprendre dans le Wadi-Mousa, par suite des extorsions des Bédouins.

M. Griffith a visité successivement le tombeau d'Eldji, précédé d'une tour carrée avec deux portiques ornés de colonnes doriques et d'une statue de sphinx ; les grottes sépulcrales situées près d'Eldji ; les nombreuses tombes du célèbre défilé d'Es-sik ; le trésor de Pharaon (Kaz'neh Fi'roun), temple d'ordre corinthien taillé dans le roc, où les Arabes croient que de grandes richesses ont été déposées par les anciens rois d'Egypte ; les tombeaux jusqu'à présent inexplorés de Kaz'neh-Fi'roun ; le théâtre creusé dans le grès rouge d'Aïn-Moucâ ; le Forum ; les hypogées et les ruines du Kasser-Fi'roun, de Zubb-Fi'roun ; les terrasses d'Aaron ; le tombeau avec terrasse de la falaise orientale ; la tombe corinthienne ; enfin le mont Hor, dont l'ascension constitue la principale difficulté d'un voyage à Petra.

On sait qu'une tradition biblique indique cette montagne comme le lieu où fut enseveli Aaron, le frère de Moïse. Elle est aujourd'hui aussi sacrée pour les musulmans qu'elle l'était pour les Hébreux et pour les premiers chrétiens. Ce n'est qu'à prix d'or qu'on parvient à monter. M. Griffith raconte qu'il a touché la tombe d'Aaron et qu'il a pénétré dans les vastes souterrains situés près de la mosquée du Nébi. Mais ce qui donne à son voyage une grande valeur, c'est qu'il en a rapporté de nombreuses copies d'inscriptions sinaïtiques, c'est-à-dire de ces inscriptions dont les pèlerins des premiers siècles de l'ère chrétienne ont littéralement couvert le flanc des rochers et des temples ; souvent ce ne sont que de courtes formules, de simples noms fort difficiles à déchiffrer. On les rencontre principalement dans le Wadi-Mokatteb (vallée écrite). M. Griffith a copié dans son entier celle du temple découvert par Irby et Mangles en 1818, et vue par le professeur Palmer en 1870. Ce dernier n'avant pas eu le temps de la copier.

BIBLIOGRAPHIE

—

*Une manufacture de tapisseries de haute lisse à Gisors*, par le baron Ch. Davillier. — In-8° de 45 pages avec une gravure. — A. Aubry, Paris, 1876.

La facilité avec laquelle trois métiers de tapisserie, provenant chacun d'un établissement différent, ont pu être installés au palais des Champs-Elysées pour l'Exposition de l'Union centrale, nous explique comment tant d'ateliers différents ont pu être établis jadis. Il suffisait d'amener quelques ouvriers, de monter un ou deux métiers

1. Morelli, *Notizie d'opere di disegno*, p. 732. Voir Laborde, *Renaissance des Arts*. Addition au tome 1, p. 964.

dont la construction n'était guère compliquée, et d'apporter un assortiment de laines dont les gammes étaient peu nombreuses. Quant à les faire vivre, c'était autre chose. En outre des modèles et des commandes, il fallait ou créer un centre de recrutement, ou se recruter dans les centres déjà formés ; des avantages devaient alors être offerts aux tapissiers qu'on attirait à l'aide de certains privilèges, et une concession royale était nécessaire.

C'est ce qui est arrivé lorsque Louis XIV, en 1664, accorda à Louis Hinart, marchand tapissier et bourgeois de Paris, la création de la manufacture subventionnée de Beauvais.

Un transfuge de cette manufacture, dont les commencements furent difficiles malgré les grands avantages que le roi lui accordait, un nommé Adrien Neusse, natif d'Oudenarde, vint s'établir à Gisors en 1703. Il réclama de la municipalité les mêmes exemptions que le roi avait concédées à la manufacture de Beauvais, et, en reconnaissance de la libéralité avec laquelle il avait été accueilli, il lui donna, en 1708, un portrait du roi en tapisserie.

Celle-ci fut envoyée à Paris « pour y faire une bordure des plus propres et une glace par dessus pour conserver les couleurs », et, revenue douze jours plus tard, fut « placée sur la cheminée de l'Hôtel de ville, avec plusieurs pitons et sollidement, avec un rideau par dessus avec sa tringle. » C'est ce portrait, avec sa bordure en bois sculpté et doré, et sa glace à biseau, qui est exposé par la ville de Gisors dans l'une des salles de l'Histoire de la tapisserie, et c'est son histoire que M. le baron Ch. Davillier a écrite dans la brochure dont nous avons inscrit le titre en tête de ces lignes. Les archives municipales de Gisors lui ont fourni seules les documents sur lesquels il s'est appuyé, car les archives de Beauvais, celles du département de l'Oise, et enfin les cartons relatifs à la manufacture de Beauvais, que possèdent les archives nationales, ne disent rien ni sur l'atelier de Gisors, ni sur son créateur et probablement son unique directeur. Car M. le baron Ch. Davillier n'a rien trouvé en outre des renseignements que nous avons indiqués, et l'on sait par ses précédents ouvrages avec quelle persévérance il furète parmi les documents et avec quel succès il met la main sur ceux qui existent, et comment il sait exposer les faits et éclaircir les questions.

NOTES D'UN CURIEUX. — L'Atelier de tapisseries de Beauvais. — In-8° carré de 24 pages. Imprimerie du journal. Monaco, 1876.

Cette plaquette, tirée à 75 exemplaires seulement, doit être suivie de plusieurs autres relatives à la tapisserie, à ce que nous voyons annoncé sur sa couverture. Cet avis nous apprend aussi que M. le baron Boyer de Sainte-Suzanne est et sera l'auteur de ces notes.

M. de Sainte-Suzanne s'est contenté d'analyser l'Édit de création de la manufacture de Beauvais, tan lis que M. le baron Ch. Davillier, dans le travail sur la manufacture de Gisors que nous venons d'analyser, l'ayant trouvée rare, le public in extenso.

Si l'Édit nous apprend que Louis Hinart, au profit de qui il était accordé, était bourgeois de Paris et tapissier, la Correspondance administra-

tive sous Louis XIV, dont M. Boyer de Sainte-Suzanne cite un passage, nous indique en outre que l'atelier de ce Hinart était établi rue des Bons-Enfants où fonctionnaient douze métiers. C'est un atelier de plus à ajouter à ceux que nous connaissons déjà, et ce n'était certes pas le seul.

Il ne paraît pas que la manufacture de Beauvais, qui devait employer 600 ouvriers six ans après avoir été fondée, en ait jamais possédé ce nombre. Car Hinart, qui doit avoir été audessous de la tâche qu'il avait sollicitée, ayant été remplacé, en 1684, par Philippe Beagle, venu de Tournay, un rapport administratif constate qu'en 1698 on n'en comptait pas quatre-vingts. Cependant la manufacture semble avoir prospéré sous cet entrepreneur.

Il faut arriver à l'année 1734 et à la direction du peintre J.-B. Oudry et de Nicolas Besnier, en faveur desquels la couronne fit d'ailleurs de grands sacrifices, pour trouver la manufacture en pleine prospérité, et des tapisseries dignes de rivaliser avec les plus belles. Avec Oudry se développa également la fabrication des tapisseries pour meubles, et sous sa direction fut ouverte une école de dessin tant pour les élèves de la manufacture que pour les jeunes gens de Beauvais.

Nous voyons qu'il y eut souvent échange de modèles entre les ateliers d'Aubusson et de Beauvais, ce que confirme ce que nous voyons tous les jours où beaucoup de personnes croient posséder des tapisseries et des meubles du premier atelier qui ne sont cependant que du second.

L'article XV de l'édit de création de Beauvais établit qu'une marque de fabrique sera tissée sur les pièces, mais ne la désigne point. Nous trouvons dans les Réflexions, publiées en 1718 par la corporation des tapissiers de Paris, que cette marque était composée d'un écu de gueules entre deux B. On semble trop avoir voulu imiter celle de Bruxelles.

Nous n'avons jamais encore rencontré cette marque, les tapisseries de Beauvais portant généralement dans leur bande le nom de l'entrepreneur, puis celui de la ville, et une fleur de lys d'or ou jaune.

Dans l'énumération des principales tapisseries fabriquées à Beauvais que M. Boyer de Sainte-Suzanne donne à la fin de sa brochure, nous avons vainement cherché, afin d'en connaître l'auteur, les grotesques sur fond tabac d'Espagne, dans le genre de Bérain, qui portent le nom de Beauvais et que l'Union centrale a exposées. Mais nous trouvons la tenture des Bohémiens, d'après Casanova, la tenture chinoise, d'après Fontenay, Vermeusel et Dumont.

Bien que les Notes d'un curieux sur l'atelier de Beauvais ne disent pas tout, car les documents sont incomplets, ce qu'elles donnent de renseignements est précieux, et nous devons remercier leur auteur de nous les avoir envoyées, surtout de si loin.

A. D.

DIRECTION DE VENTES PUBLIQUES

**FRÉDÉRIC REITLINGER**

EXPERT EN TABLEAUX MODERNES

*1, rue de Navarin.*

No 3o. — 1876.     BUREAUX, 3, RUE LAFFITTE.     9 Septembre

· LA

# CHRONIQUE DES ARTS

## ET DE LA CURIOSITÉ

### SUPPLÉMENT A LA GAZETTE DES BEAUX-ARTS

#### PARAISSANT LE SAMEDI MATIN

*Les abonnés à une année entière de la* Gazette des Beaux-Arts *reçoivent gratuitement*
*la* Chronique des Arts et de la Curiosité.

PARIS ET DÉPARTEMENTS :

Un an. . . . . . . . . . . . 12 fr.   |   Six mois. . . . . . . . . . . 8 fr.

### Avis

*L'Administration de la* Gazette des Beaux-Arts *rappelle à MM. les abonnés qu'elle tient à leur disposition des épreuves séparées, tirées sur chine, des croquis et dessins d'artistes publiés dans la Revue ainsi que des gravures principales. Le prix de ces épreuves varie de 50 cent. à 1 fr.*

## EUGÈNE FROMENTIN

Le peintre du Sahel algérien et du Sahara n'est plus. Fromentin vient de mourir subitement, à la Rochelle, enlevé par un anthrax charbonneux à la lèvre.

Aucune perte ne pouvait nous être plus sensible, aucune n'a été pour nous plus imprévue. La France perd en lui l'un de ses peintres les p  délicats et les plus originaux ; elle perd surtout en lui l'un de ses écrivains les plus exquis, un maitre dont le nom restera. Le peintre, depuis le premier succès qu'il remporta au Salon de 1847, avec son tableau des *Gorges de la Chiffa*, en suivant la voie qu'il s'était tracée , n'avait peut-être plus grand'-chose à nous apprendre, du moins le fond merveilleux sur lequel il avait vécu près de trente ans s'épuisait pour lui visiblement ; mais l'écrivain était intact, en pleine sève et en pleine vigueur du talent; il n'avait certes pas dit son dernier mot. Son livre des *Maitres d'autrefois*, qu'il venait à peine de terminer, le prouve surabondamment.

La carrière de Fromentin aura été aussi brillante que courte. Cependant, si nous devons être inconsolables que la mort l'ait sitôt interrompue, nous devons reconnaitre qu'il ne lui restait rien à envier à la fortune. Il était le maitre très-écouté et incontesté d'un des groupes les plus remarquables de notre jeune école, dont les succès le touchaient si profondément, et s'il n'était point encore de fait de l'Académie, du moins le grand nombre de voix qu'il avait emportées au premier tour l'y faisaient entrer de droit. Personne, d'ailleurs, ne le méritait plus justement. Il aurait eu ce singulier honneur, étant peintre, et peintre fort célèbre, de pénétrer dans l'Institut par là porte littéraire.

C'était une âme à la fois fine et profonde, d'une sensibilité merveilleuse, d'une pondération admirable, malgré sa vivacité apparente, une intelligence artistique de premier ordre et toute française par la délicatesse du goût et l'acuité du sens critique, qui, chez Fromentin, s'était développée d'une façon exceptionnelle. Cette mort si brusque nous semble avoir fait un vide qu'on ne saurait combler ; elle laissera à ceux qui ont connu l'homme, si bon, si spirituel et si charmant, à tous ceux qui ont savouré sa parole ailée et butinante comme l'abeille, un profond et ineffaçable souvenir.

Fromentin n'était âgé que de cinquante-six ans ; il était né au mois de décembre 1820. La *Gazette* étudiera, comme il convient, cette fine et rare figure d'écrivain et de peintre. Aujourd'hui, nous voulions seulement adresser à cette tombe encore fraiche un tribut personnel de tristes et douloureux regrets.

LOUIS GONSE.

## CONCOURS ET EXPOSITIONS

### EXPOSITION UNIVERSELLE DE 1878.

Les différents services de l'Exposition universelle sont définitivement constitués. Le *Journal officiel* enregistrera prochainement les décrets de nomination. Il ne reste qu'à pourvoir aux situations secondaires et à compléter les bureaux dont le personnel est déjà en fonction. On a fait appel, pour le composer

aux fonctionnaires ayant déjà appartenu à différentes expositions, et on a tenu compte de l'expérience acquise beaucoup plus que des recommandations ; la date fixée pour l'ouverture de l'Exposition interdisait, en effet, de songer à former un personnel nouveau.

L'organisation comprend, en dehors du COMMISSARIAT GÉNÉRAL, quatre grandes directions : *Direction des travaux, Direction de la section française, Direction de la section étrangère, Direction de l'agriculture.*

Les services relevant du COMMISSARIAT GÉNÉRAL sont : Secrétariat, secrétaire général, M. C. Krantz ; Service de la comptabilité ; Service des archives ; Service médical.

La *Direction des travaux* comprend la construction, l'entretien des édifices et palais, les parcs et les jardins, l'installation des machines. Le directeur désigné est M. Duval, ingénieur en chef des ponts et chaussées. M. Duval aura sous ses ordres plusieurs ingénieurs civils, des ingénieurs et des conducteurs des ponts et chaussées et les architectes. L'architecte des travaux du Trocadéro est M. Davioud ; l'architecte du Champ de Mars, M. Hardy.

*Section française.* — Le directeur de la section française est M. Dietz-Monnin, ancien député, conseiller municipal. Il s'est adjoint M. Giraud, conseiller général du Nord.

*Section étrangère.* — Directeur, M. Georges Berger ; secrétaire, M. Charles Vergé, auditeur au conseil d'Etat.

*Direction des beaux-arts.* — Directeur : M. le marquis de Chennevières.

—

EXPOSITION DES MODÈLES PROPOSÉS PAR LES ARTISTES POUR L'ÉRECTION D'UN MONUMENT A LA MÉMOIRE DU CARDINAL MATHIEU DANS LA CATHÉDRALE DE BESANÇON.

Un concours a été ouvert jusqu'au 1er août 1876, sous les auspices de Mgr Paulinier, archevêque de Besançon, pour l'érection, dans la cathédrale de cette ville, d'un monument à la mémoire du cardinal Mathieu. Dix-sept modèles ont été envoyés à la commission par des artistes français et étrangers. L'exposition de ces divers projets a commencé le 30 août, dans la salle des Pas-Perdus du Palais de justice. Elle doit durer tout le mois de septembre et sera ouverte tous les jours au public, de une heure à quatre heures. L'ensemble des œuvres exposées est satisfaisant et atteste que le concours a été jugé digne de l'attention des artistes.

La Commission générale se réunira le 9 septembre, à deux heures, dans la salle des Pas-Perdus du Palais de justice de Besançon, en présence des œuvres mêmes des concurrents et donnera son avis, soit sur la valeur relative de chaque projet, soit sur la nomination d'un jury spécial pour prononcer définitivement sur les projets exposés.

## NOUVELLES

—

.·. Nous ne pouvons mieux constater le succès toujours croissant de la cinquième exposition de l'Union centrale au palais des Champs-Elysées, qu'en plaçant sous les yeux de nos lecteurs la lettre que M. le ministre de l'Agriculture et du Commerce vient d'adresser à M. Edouard André, président du conseil de l'Union.

« Le maréchal a exprimé le désir de vous voir entrer dans la commission supérieure de l'Exposition universelle de 1878.

« Après avoir vu les merveilles de l'exposition de l'Union centrale, je ne pouvais qu'accueillir avec empressement l'exécution de ce désir. »

Nous avons à peine besoin de dire que nous nous associons entièrement aux termes de cette lettre, si élogieux pour l'Union et pour son honorable président.

.·. Aux Archives nationales de Paris, il a été fondé, comme on sait, un musée sigillographique fort important. L'Espagne va suivre l'exemple de la France. A Madrid, le ministre de l'Intérieur vient d'acquérir pour la section d'histoire des archives nationales une collection de sceaux renfermant environ 5.000 pièces. C'est, en Espagne, la première et la seule collection de ce genre ; dans le nombre se trouvent des pièces très-importantes et très-rares des municipes de Catalogne, où l'on commença à employer les sceaux, vers la fin du XVe siècle.

.·. On annonce que le musée de Sèvres doit recevoir prochainement des émaux et des poteries servant aux usages domestiques en Chine. Ces collections très-curieuses feront connaître l'état actuel de la poterie commune dans ce pays.

.·. En faisant des excavations pour la construction d'une école, on a trouvé à Londres, près de l'abbaye de Westminster, plusieurs *pews* ou bancs d'église, à moitiés pourris et rougés par les vers. Ils ont été achetés à prix d'or par un antiquaire d'Edimbourg.

Ces *pews* étaient à bascule et construits d'après le même principe que ceux que l'on peut voir encore de nos jours à Winchester, dans la chapelle de Saint-Philippe. Ces *pews* sont même une des curiosités de Winchester.

Ils sont aujourd'hui fixés dans le mur ; mais autrefois ils étaient mobiles sur un pivot, de manière que les personnes assises ne devaient faire aucun mouvement si elles voulaient conserver leur centre de gravité.

Ce système avait pour but d'empêcher les moines de se livrer au sommeil pendant la célébration du service divin.

## EXPOSITION DE LA SOCIÉTÉ DES AMIS
## DES ARTS A VERSAILLES.

Cette année encore, le Salon versaillais s'ouvre dans la salle de dessin du Lycée. Au point de vue de l'art, rien de plus propre à faire valoir les tableaux que ce grand jour d'atelier. Mais, au point de vue commercial, que tous ne dédaignent pas, il est à regretter que le Lycée ne puisse offrir son hospitalité que pendant les vacances, saison peu favorable à l'affluence des visiteurs.

Le catalogue ne dépasse guère deux cents numéros, comprenant, outre les peintures, les aquarelles, dessins, miniatures et porcelaines ; et même la sculpture, qui présente toujours son contingent et qui cette fois, en particulier, a un morceau d'intérêt local, le modèle original de la statue de Jean de la Quintinye que M. Cougny est en train d'exécuter pour l'école d'horticulture de Versailles.

Peu de portraits ; trop peu, car ce genre était ici fort à sa place : dans le petit nombre, ceux de Mme P. par Mlle Marie Petit, et de M. B. par M. Schommer veulent être nommés. Plus rares encore, mais moins regrettables, les tableaux de sainteté n'ont qu'un spécimen qui mérite d'attirer l'attention : La Femme adultère de M. V. Renault. En vain l'on rajeunit ces sujets bibliques en les transformant, comme fit Horace Vernet, en scènes de mœurs orientales, on n'obtient pas le même intérêt qu'en reproduisant des scènes de mœurs réellement et familièrement observées. La Moisson aux environs de Paris, également de M. V. Renault, nous en fournit la preuve.

Le paysage, la nature morte et les fleurs sont, comme d'ordinaire, en majorité, ce qui est normal dans une exposition dont les ouvrages doivent prendre leur place définitive dans des intérieurs bourgeois. Ces différents genres atteignent ici un niveau élevé de talent. Témoin M. E. Bataille qui, en outre d'un paysage et de deux tableaux de fruits a composé une très-heureuse fantaisie décorative sur faïence qu'il intitule La Musique. Sur une coupe plate, peinte en camaïeu, sauf quelques petites notes jaune et bleu tendre, l'artiste a creusé trois plans, qui restent parfaitement unis entre eux par une savante dégradation de tous. Trois petits génies se jouent dans un paysage encadré d'une couronne de grandes marguerites des prés, où se mêlent des feuilles de lierre et quelques tiges de myosotis. Les points bleus, en trop petit nombre à notre gré, demanderaient à être plus également répartis. Sauf cette légère imperfection, la coupe est un modèle d'invention et de goût. La Vue prise dans le parc de Versailles près le bassin de la Pyramide, rend bien l'immobilité de ces nobles ombrages, et l'auteur a eu raison de les reproduire par un beau jour d'été sous un ciel bleu et chaud qui accentue leur caractère solennel et grave. En peignant des oranges, des grenades et un citron placés sur une table avec un verre à pied rempli d'eau rougie, auprès d'une draperie en verte bronze, M. Battaille s'est complu à des recherches d'harmonie difficiles où son expérience a su triompher. Sans se mettre en grands

frais d'arrangements, M. Bercy suspend devant lui une branche fraîchement cueillie d'abricots plein vent, dont les feuilles semblent commencer à se faner sous nos yeux. Avec des moyens tout simples et francs, n'abusant point du trompe-l'œil et du clair-obscur, l'artiste nous donne l'impression de la qualité et de la saveur du fruit.

Pour donner du relief et un séduisant modelé aux Pêches et aux Raisins qu'elle laisse échapper d'un panier rustique, Mlle de Jouffroy d'Albans a recours à des artifices d'éclairage légitimes, mais un peu exagérés, peut-être. Nous la proposerions néanmoins pour modèle à Mlle Dussieux, en qui nous eussions aimé à signaler des progrès ; mais elle se confie trop aveuglément à la lumière diffuse. J'aimerais mieux des Lilas et des Giroflées trop pâles, que ces éclats bruyants, sous prétexte de franchise. Dans l'image de la fleur, je veux pressentir son doux langage, son parfum. M. Bourgogne ne laisse pas que de nous donner ce contentement avec son Buisson de roses ; il prêterait d'ailleurs à la critique, quant à la finesse et à la précision du dessin. Les plus jolis bouquets de ce salon, sont l'œuvre d'une femme, Mlle Pauline Gérôme, qui a peint à la gouache sur fond gris, des Roses et Spirées, puis des Fleurs des Champs d'une charmante composition ; légères, vives, gracieusement et librement groupées.

Je ne puis mentionner toutes les études si remarquables où des fleurs, des fruits, des accessoires, s'associent en des combinaisons multiples. Il y a plus de variété qu'on ne croit dans ces humbles genres. Sans doute la nature morte ne constituerait pas un art fort intéressant dans ses résultats. Ce n'est pas un but ; c'est un moyen, pour le spectateur comme pour l'artiste, d'acquérir l'expérience. Il n'est pas question là de pensée ou de sentiment, aussi l'attention, que no détourne pas la préoccupation du sujet représenté, se jette tout entière sur l'arrangement pittoresque, sur le dessin et la couleur, en un mot, sur les côtés spéciaux de l'art du peintre les plus faciles à apprécier. Juger le dessin d'une figure d'homme ou d'animal, ou même d'un arbre, est malaisé. Dans la nature morte, nous sommes tous compétents, et nous tombons facilement d'accord. Il faut donc louer et encourager des études telles que l'aquarelle, où M. F. Noël a groupé des casseroles, des marmites, des bouteilles, un marabout et d'autres ustensiles ; par des moyens simples et loyaux, il a su exprimer les différents rouges du cuivre et de la terre cuite, l'aspect du métal, le grain du verré, et nous faire toucher en quelque sorte la matière des objets. M. Noël, d'ailleurs, ne s'adonne pas exclusivement à la nature morte, et son paysage, Matinée à Saint-Denis, fait également honneur à son pinceau.

Les paysages sont pour la plupart de très-petites dimensions ; c'est ici une condition favorable au succès. Connaissant les préférences des amateurs, la Société des Amis des Arts achète volontiers des toiles exiguës comme les Bords de la Seine, l'Ile de Saint-Germain, une Mare et une Rue sur la butte Montmartre, par M. Muri, ou comme l'ouvrage de M. Cornillet, Sous le pont de Billancourt.

Je remarque en passant rapidement, la Levée et le Canal à Sioux, par M. Berchère ; le Petit Bois, M. Bernadac; la Partie de pêche, de M. Laroche ; la Pavine d'Yères, de M. Dalliance ; la Rêverie dans les bois, de M. Paul Flandrin ; une

*Mare aux environs de Corbeil*, par M. Gauvain ; le
*Quai de la Rapée* et les *Laveuses* de l'Etang-du-
Duc (Morbihan), de M. Pedron, et le *Marais de
Saint-Nicolas-de-Bliquetuit* (Seine-Inférieure), par
M. J. Rozier ; enfin et surtout l'envoi de M. Van
Hier qui obtient un grand succès. M. Van Hier
pratique le clair de lune avec une dextérité sans
seconde ; il s'attache à un effet dont il ne faudrait
pas abuser, bien que dans la nature il soit irrésis-
tible. M. Van Hier oppose la lumière blanche et
froide de la lune aux lueurs rougeâtres des foyers
humains qui s'échappent des grands murs noirs.
Des ciels tourmentés, une grève, voilà les élé-
ments de beauté dont l'habile artiste aime à se
jouer. Ses *Environs de Harlem* sont, de ses trois
ouvrages, le plus merveilleux d'aspect.

On aime toujours à retrouver quelques aqua-
relles de M. Harpignies et des fusains de M. Al-
longé ; non loin de ce dernier, voici un *Effet du
soir* auquel il ne nuit point, ce qui est certes, un
éloge. Cet *Effet du soir* de Mme de Naintré repré-
sente un cours d'eau battu par un moulin sous
un couvert d'arbres clair-semés. La courbe gra-
cieuse du ruisseau, l'atmosphère légère qu'on res-
pire sous ces grands arbres, donnent du charme
à cette sérieuse étude. Je cite encore une vue,
fidèlement copiée à l'aquarelle, de quelques mai-
sous de *Port-Marly*, par M. Jules Trochu, et je ter-
mine cette énumération sommaire d'une Exposi-
tion très-respectable et très-intéressante malgré
ses allures modestes.

<div style="text-align:right">C. S.</div>

## UN BAS-RELIEF DE MINO DE FIESOLE.

M. Courajod vient de faire paraître dans le
*Musée archéologique* un article où il établit
qu'un bas-relief du Musée du Louvre attribué
jusqu'ici à Antonio Rossellino doit être restitué
à Mino de Fiesole. Ce travail de notre collabora-
teur trouvera son utilité immédiate au moment
où l'administration du Louvre prépare une ins-
tallation nouvelle des sculptures du Moyen Age
et de la Renaissance. Nous empruntons à
M. Courajod le *post-scriptum* de son article qui
donne d'intéressants détails sur un précieux
objet d'art récemment importé en France.

Cette note était imprimée et allait paraître quand
un Italien récemment arrivé de Pise, accompagné
de Monsignor Masi, protonotaire apostolique habi-
tant à Pontedera, près Empoli, vint nous proposer
d'aller voir, dans l'hôtel où il était descendu, un
marbre de Donatello. L'offre était séduisante et
nous ne fûmes pas déçus dans l'espoir qu'elle fit
naître en nous. Pouvoir être imputé sérieuse-
ment au prince des sculpteurs florentins, le bas-
relief, attribué par son propriétaire à Donatello,
était toutefois délicieux. Il présentait la plus frap-
pante analogie dans la composition et dans le
style, la plus complète ressemblance dans l'exé-
cution du marbre, avec le bas-relief du Bargello
gravé ci-dessus et avec la Madone du Louvre, no 12
*ter*. On ne pouvait donc pas hésiter à y reconnaître
une œuvre de Mino. Grâce au goût intelligent de
M. Émile Gavet, cette belle pièce s'est fixée à
Paris.

Dans ces trois sculptures, le travail du marbre
est absolument identique et d'un précieux exagéré.
Les yeux sont rendus exactement par le même
procédé et par un procédé très-personnel. L'iris
est dessiné sèchement par une incision circulaire ;
la prunelle, très-petite, est traduite par un coup
très-profond de trépan. Le toucher des trois œuvres
donne la sensation que produit le contact de la
porcelaine, tant le marbre a été poli et comme
passé au brunissoir.

Les deux bas-reliefs, aujourd'hui à Paris, sont
deux variantes et deux variantes absolument con-
temporaines de la même composition. Qu'on veuille
bien comparer les deux gravures. On y verra que
le voile ou le manteau, après avoir couvert la tête
de Marie, tombe de la même façon sur le bras du
fauteuil, passe de la même manière sous les pieds
et sous le corps de l'enfant pour se relever dans
un pli retenu par la main droite de la Vierge. La
position de cette main droite est presque identique
dans les deux bas-reliefs. Le long voile ou man-
teau de tissu léger que porte la Madone est, sur
les bords, gaufré ou crêpé de la même manière
dans ces deux répétitions de la même pensée. Les
deux sièges, sur lesquels sont assises les deux
Vierges, sont de forme absolument pareille. Les
deux bas-reliefs sont taillés dans un marbre de
même nature. On les dirait empruntés au même
bloc, tant ils sont identiquement couperosés de
tons jaunes et comme pénétrés de taches d'huile.
Tous ces points de ressemblance, joints à la com-
munauté du style général, ne peuvent se rencon-
trer que dans deux œuvres émanant d'un même
artiste.

L'histoire de la sculpture n'est pas encore par-
venue à des résultats aussi satisfaisants que l'his-
toire de la peinture. Tant qu'on n'aura pas écrit
des monographies complètes de l'œuvre des prin-
cipaux sculpteurs italiens ; tant qu'on n'aura pas,
avec le goût et la science nécessaires, recueilli
tous les éléments d'information, comparé les mo-
numents et les documents, discuté tous les témoi-
guages, il faut procéder avec une précaution exces-
sive sous peine de renouveler les erreurs profes-
sées par les amateurs d'autrefois. Mais quoi qu'il
arrive, on peut dès maintenant, je crois, défier
les documents de démentir ce fait : les trois
ouvrages signalés ici, le bas-relief du Bargello,
la Madone du Louvre et la Vierge récemment ac-
quise par M. Gavet sont sortis de la même main.
Cette main, dans l'état actuel de nos connaissances,
me paraît avoir été celle de Mino. Si jamais mon
appréciation est démentie par la découverte de
documents, je suis convaincu que l'auteur des trois
œuvres sera trouvé dans l'atelier de cet artiste ou
bien près de lui. En résumé, les trois belles sculp-
tures que je rapproche en ce moment sont pour
moi l'expression d'une des manières de Mino da
Fiesole ou le travail du plus soumis de ses élèves
et du plus habile de ses imitateurs.

J'en étais là de mes recherches, et, comme *mon
siège n'est jamais fait*, j'ai profité du hasard d'un
entretien pour soumettre à l'appréciation d'un
éminent érudit ma théorie sur la manière de Mino.
Le savant que j'avais l'honneur de consulter me
demanda pourquoi je n'avais pas tenu compte de
la sculpture du maître florentin possédée par le
Cabinet des médailles de la Bibliothèque nationale
et m'apprit que cette œuvre portait une signature.
En effet, ignorant ce détail essentiel, j'étais vingt

fois passé indifférent près de ce marbre qui se trouve dissimulé par la paroi d'une vitrine, et j'avais négligé de m'en occuper au point de l'omettre à dessein, dans mon énumération comme un travail sans attribution raisonnée. Quel fut donc mon étonnement en le contemplant à mon aise, hors de sa vitrine, d'y retrouver tous les caractères, des ouvrages authentiques de Mino! Quelle fut ma joie de lire au revers l'indiscutable signa-

ture en lettres majuscules fort grandes : OPVS MINI! Mon ignorance trouvera son excuse en ce que cet objet d'art n'a été ni signalé, ni décrit, ni catalogué par personne. C'est un bas-relief ovale, en marbre, renfermant le portrait d'une jeune fille dans les proportions de très-petite nature. Le buste est supporté par une plinthe au-dessous de laquelle est figuré un cercle muni de deux ailes. Mine pointue; tête à expression superficielle; modelé

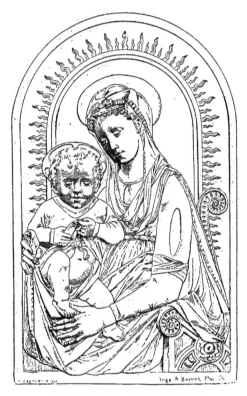

**BAS-RELIEF DE MINO DE FIESOLE**

(Collection de M. Gavet)

extrêmement sec; marbre poli, limé, ratissé outre mesure; yeux traduits par une incision circulaire pour l'iris et par un coup de trépan pour la pupille, tous les traits enfin que j'ai déclarés caractéristiques de la manière de Mino — sauf la disposition du corsage de la robe, différente ici, ce qui s'explique par les exigences d'un portrait — tous les traits, dis-je, que j'avais été rechercher épars dans vingt œuvres lointaines sont là réunis et appuyés d'une signature. Le bas-relief du Cabinet des médailles, encore peint en partie et doré, est une œuvre médiocre à faire entrer dans la série de celles que

j'ai énumérées; mais c'est une pièce capitale pour la critique des travaux attribués à Mino. J'y trouve la plus victorieuse démonstration de ma thèse et l'évidence est produite pour qui voudra ou saura regarder. Je m'empresse donc de retirer les ménagements à l'aide desquels j'avais adouci l'expression trop catégorique de ma pensée. La Vierge du Louvre est certainement l'œuvre de Mino, ainsi que les deux autres sculptures que j'en ai rapprochées.

Devant ce fait nouveau, j'aurais dû remanier la rédaction de mon mémoire; je m'en suis abstenu

cependant, moins par indifférence pour la forme décousue de cet article que pour prouver la sincérité de mes conclusions et laisser voir au lecteur de quelle façon eu quelque sorte involontaire mes convictions, d'abord timides, se sont lentement mais inébranlablement arrêtées (1).

L. C.

## LES TAPISSERIES DE RAPHAEL AU VATICAN

D'APRÈS DES DOCUMENTS NOUVEAUX

(Suite)

—

II

On admet d'ordinaire qu'une autre des tapisseries du Vatican, le *Couronnement de la Vierge*, retrouvé et remis en lumière par M. Paliard, dans un intéressant article de la *Gazette* (1873, t. II, p. 82 et suivantes), fait partie de la série de la *Scuola Vecchia* et servait à compléter, avec les *Actes des Apôtres*, la décoration de la chapelle Sixtine.

On connaît la composition, inspirée d'un dessin de Raphaël, de la collection d'Oxford, et gravée au xvIe siècle déjà sous le nom du maître : elle comprend treize figures disposées sur trois étages. En haut, Dieu le père avec quatre chérubins ; au centre, le Saint-Esprit sous la forme d'une colombe, la Vierge et le Christ ayant deux anges à leurs côtés ; en bas deux autres anges, saint Jean-Baptiste et saint Jérôme avec son lion. Les bordures, d'une largeur uniforme de 0m30, sont ornées de fleurs, de fruits, d'oiseaux, de sirènes et de génies de petite dimension, sur fond d'or. On y voit en outre les armoiries de Paul III (brodées? tissées?). L'ensemble mesure 4m15 de haut sur 3m53 de large.

Passavant est, je crois, le premier qui ait émis l'opinion que le *Couronnement de la Vierge* se rattachait à la série de la *Scuola Vecchia*. C'est en rapprochant le document publié par Gaye, et où il est question de onze tapisseries envoyées de Flandre, d'une note du catalogue de la chalcographie pontificale de 1748 (2) que cette idée lui est venue. Le *Couronnement* serait cette onzième tapisserie.

J'ai montré tout à l'heure combien est vague la pièce découverte par Gaye. Il vaut mieux la laisser de côté.

L'article de M. Paliard nous fournit des arguments d'un plus grand poids. M. Paliard montre d'abord que la présence dans la tenture de saint Jean et de saint Jérôme sous son lion (leone) est une allusion au nom de baptême de Léon X (Jean de Médicis) et au nom qu'il prit en montant

sur le trône pontifical. Il y a donc tout lieu de croire que ce pape a commandé la tapisserie, ou du moins le carton.

Il faut ajouter que cette composition remplit exactement la place laissée vide par les dix autres tentures.

Sans vouloir pour le moment résoudre le problème, je me bornerai à placer sous les yeux du lecteur les renseignements que nous offrent les archives romaines.

Dans l'inventaire de 1518, j'ai en vain cherché une mention quelconque du *Couronnement de la Vierge*. Il ne figure ni parmi les tapisseries de la chapelle Sixtine, ni parmi les autres acquisitions de Léon X. Je vois à la vérité quelques « arazzi » dans lesquels est représenté un sujet analogue, mais ils diffèrent tous de notre pièce, soit par les dimensions, soit par la composition, comme on peut s'en convaincre par les extraits suivants :

« Item uno panoto pretioso quadro cum imagine beatæ Mariæ Virginis et sanctæ Annæ de ale quatro a bona mesura.

Item unum aliud simile cum nostra donna et sancta Catherina alto ale cinque e largo cinque ale vinticinque in tutto.

Uno panetto de la nostra dona e santa Catherina alto ale cinque e largo ale cinque e uno quarto ale in tutto venti sei e uno quarto. »

L'inventaire de 1544 ne mentionne pas davantage le *Couronnement de la Vierge*; aucune de ses descriptions ne s'applique à lui :

« Pannetto uno d'oro e seta, con l'Imagine di nostra donna.

Pannetto uno d'oro e seta, con la nostra donna et li tre maggi.

Pannetto uno fino d'oro e seta, con la imagine della Madonna, e ol figliuolo in grembo et altre figure, et freggio a mazzi di rose, lungo una canna et è nella cappella della camera apostolica. »

Il nous faut aller jusqu'à l'inventaire du 23 avril 1555 pour découvrir une tapisserie qui ressemble à la nôtre.

« Panno uno d'oro e seta con figure di nostra donna santo Johanne Baptista et santo Hieronimo, el cardinale di Liege lo mando a papa Paulo III. »

C'est là, il n'est guère permis d'en douter, l'œuvre attribuée à Raphaël. Les figures principales concordent, la présence des armoiries de Paul III s'explique ; il n'est pas jusqu'au mot *panno*, au lieu de *pannetto* qui n'ait sa raison d'être ; il montre que nous avons affaire à une tenture de dimensions considérables.

Le *Couronnement de la Vierge* ne fut pas la seule tapisserie que le cardinal de Liège offrit à Paul III. L'inventaire de 1544 déjà nous signale : « un panno d'oro e seta, con l'arme di N. S. papa Paulo tertio, con la figura di Dio padre, presentato da cardinal de Lieggia à S. Santita. »

Il est impossible de ne pas établir un rapprochement entre ces deux compositions, peut-être destinées à se compléter l'une l'autre.

EUG. MUNTZ.

(*A suivre.*)

---

1. Des traces de peinture se voient fréquemment sur les œuvres de Mino Il a quelquefois coloré les yeux et doré les cheveux et le bord des vêtements de ses figures. On peut constater ce fait, notamment dans les sculptures de la cathédrale de Fiesole et dans celles de la chapel e l aglivne, à Pérouse.

2. Il y est dit que la composition se trouve « in arazzo nella cappella di Sisto IV, in Vaticano.»

## Tableaux de l'Ecole de Brescia à la National Gallery.

Quatre beaux portraits de l'Ecole de Brescia ont été achetés récemment par la Galerie nationale de Londres. Trois d'entre eux, dit le *Times*, dont deux grands comme nature et un de demi-nature, sont l'œuvre de Giambattista Moroni. Le quatrième, de grandeur naturelle, est de Alessandro Buonvicino, plus connu sous le sobriquet de Moretto. Ces peintures sont dans un état de conservation remarquable, et, tant à cause de l'individualité très-fortement marquée des personnages qu'elles représentent que des mérites caractéristiques de l'exécution, elles ont beaucoup d'intérêt et de valeur.

Des trois portraits de Moroni, le plus frappant est celui d'un homme grand et mince, dont les traits et le maintien sont d'une dignité remarquable. Le personnage se tient debout devant un édifice d'un ton gris et à moitié ruiné, tel que Moroni avait l'habitude de les choisir pour en faire des fonds de tableaux. Le bras droit s'appuie sur un heaume surmonté de plumes d'autruche rouges et blanches et timbré d'un disque de soleil ; ce heaume est lui-même posé sur un piédestal. Le personnage porte une coiffure noire sur laquelle les mêmes plumes sont répétées, un vêtement serré sur le corps, probablement une peau de buffle ; un haut-de-chausses noir et des chaussures qui ressortent vivement sur le fond du marbre gris,

La cotte de mailles qui, jusqu'à cette époque, avait été portée sous l'armure, est ici réduite à deux pièces qui couvrent l'épaule et sont attachées au vêtement de peau de buffle par des lacets noirs ; elles couvrent le bras presque jusqu'au coude et protègent l'aisselle, qui, sans cela, aurait été exposée aux coups. Différentes pièces de l'armure sont éparses sur le sol. Le guerrier paraît avoir été blessé au pied et à la cheville, car une espèce d'étrier entoure le pied et est attaché par un cordon blanc à une bande de fer qui s'adapte à la jambe jusqu'au-dessus du genou.

L'autre portrait de Moroni, de grandeur naturelle, nous représente une dame d'environ vingt-cinq ans, assise dans un fauteuil. Ses cheveux sont châtain clair et ses yeux bruns ; elle porte au-dessus d'un vêtement d'étoffe d'or une robe de satin rouge. L'éventail jaune qu'elle tient de la main gauche est posé sur son genou. Le mur de la salle qui sert de fond est d'un gris léger ; le pavé est en marbre blanc, noir et rouge.

Le tableau demi-grandeur du même maître est le seul des quatre portraits dont le personnage soit connu. Le nom est, en effet, écrit sur l'adresse d'une lettre qu'il tient à la main gauche ; c'est le chanoine Teri, de Bergame, homme grave, dans la force de l'âge, avec les yeux grands et le maintien pensif ; il est vêtu de noir et porte un bonnet carré de même couleur. Le mérite de cette peinture est au-dessus de tout éloge. Rien de plus beau que la vigueur du coloris, la vérité des chairs et l'harmonie produite par leur contraste avec les tons des murs, d'un peu de ciel et des vêtements noirs.

Mais la peinture qui probablement excitera le plus d'intérêt, est le portrait portant la date de 1526, qui est l'œuvre de Moretto. Ce portrait est celui d'un noble Italien dont les traits sont beaux, frais et délicats, et dont l'aspect est plein de mélancolie. La tête est penchée à droite. Son regard est distrait et vague. Il porte un riche costume italien du temps en velours vert ; un manteau de soie noire damassée recouvre son épaule gauche. Sa main droite est gantée ; la main gauche, nue, est posée sur la garde dorée de son épée.

Les portraits de grandeur naturelle n'ont commencé à devenir à la mode que du temps de Titien et de Moretto. Pendant longtemps ils furent réservés aux personnes de distinction, et on ne les trouve en général qu'entre les mains de la famille directe ou collatérale.

Les peintures dont nous venons de parler proviennent de la Casa Fenaroli, à Brescia, dont ils ont fait longtemps le plus bel ornement.

---

## FOUILLES ARCHÉOLOGIQUES D'ATHÈNES

### I

Les fouilles entreprises par la Société archéologique d'Athènes, dit une correspondance du *Times*, dans le but de déterminer l'ancien niveau du sol à la base de l'Acropole et de retrouver, s'il est possible, l'emplacement des édifices dont l'histoire a conservé le souvenir, ont déjà amené la découverte d'objets d'un grand intérêt pour l'archéologue et l'historien. Le point sur lequel ces fouilles ont lieu parait être rempli de débris appartenant à l'antiquité classique, car, si on s'en rapporte à l'opinion des savants, la meilleure partie de l'histoire de la Grèce est encore enfouie sous le sol.

La colonnade du côté méridional du Parthénon a pour base le rocher rouge de la citadelle ; entre cette colonnade, le mur extérieur du moyen âge et les constructions turques, il s'est accumulé une masse considérable de terre. C'est sur ce point que la Société a commencé ses travaux. Le 13 mai, la première motte de terre a été soulevée, et les fouilles ont depuis été continuées avec rapidité et économie, sous la direction du secrétaire.

Pendant la première semaine, rien d'important n'a été découvert, quoique les fragments de pierres sculptées devinssent de plus en plus nombreux à mesure qu'on avançait. La seconde semaine, on a trouvé des inscriptions et quelques fragments sculptés qui méritaient l'attention, entre autres une tablette votive ou stèle de forme rustique, sans chapiteau, et dont la surface est dégradée. On y lit cette inscription : « Lysistrate a élevé ce monument à Hercule sur la cendre de ses enfants. » Au-dessous est un relief, maintenant en mauvais état, et qui était sculpté d'une manière grossière mais originale. Cette sculpture représente devant un autel, et, à gauche, Hercule dans la force de sa jeunesse ; à droite, une troupe d'hommes et de femmes, et à leurs pieds un quadrupède inconnu. Le fragment porte le nom de l'archonte Euthios, qui était en fonctions du temps de Démétrius Poliorcètes, entre les années 296 et 297 avant notre ère.

Pendant la troisième semaine, les ouvriers « découvrirent presque » le temple d'Esculape. Ils rencontrèrent deux murs parallèles, de construction barbare, qui semblaient avoir leur base sur le roc nu. Entre ces deux murs, parmi d'autres débris d'architecture qui autrefois peut-être ont formé un

acroterium, se trouvent deux débris d'inscriptions dont l'un porte les trois dernières lettres du nom d'Esculape, au datif avec l'iota souscrit. L'autre débris nous donne la plus grande partie d'un bas-relief représentant deux personnages, l'un droit et touchant l'autre de la main, le second à moitié couché sur un lit. Ces deux figures, surtout la seconde, sont très-effacées, mais le travail paraît avoir été excellent. Au-dessous de la personne debout on lit le mot « à Esculape » et au-dessus « Machaon » qui est le nom du fils d'Esculape. Au-dessus de la personne à demi couchée se trouvent les lettres « EPIO ».

Pendant la quatrième semaine, un nombre plus considérable encore de fragments et d'inscriptions ont été découverts et, en outre, deux fragments de statues de grandeur naturelle, dont l'un est une tête complétement dégradée à l'exception d'une oreille, d'une partie de la chevelure et du cou ; l'autre fragment faisait partie d'un torse de femme avec la Gorgone sur la poitrine. Ces deux fragments sont d'un travail plein de délicatesse.

Pendant la cinquième semaine, c'est-à-dire du 16 au 28 juin, la Société a été récompensée de ses efforts par la découverte d'une inscription en 80 lignes, qui est le texte du traité entre les Athéniens et les habitants de Chalcis, traité fait suivant Thucydide, après que les Athéniens sous Périclès eurent soumis l'Eubée. Une copie de ce texte a été envoyée au Musée britannique. On ne peut douter que la Société archéologique d'Athènes n'ait raison de croire qu'elle a retrouvé l'emplacement du temple d'Esculape décrit par Pausanias et auquel plusieurs auteurs font allusion.

(A SUIVRE)      (Journal officiel.)

## NÉCROLOGIE

### FÉLICIEN DAVID

L'état de **Félicien David** était depuis longtemps désespéré ; la maladie qui le minait avait épuisé ses forces et, pour ceux qui l'entouraient, la catastrophe finale était inévitable. L'illustre malade a rendu le dernier soupir le 29 août. Il était âgé de 66 ans.

Né à Cadenet, dans le département de Vaucluse, M. Félicien David fut d'abord élève de son père, qui était musicien. Il entra au collége des jésuites où il se fit remarquer par son habileté sur le violon ; il devint maitre de chapelle à Saint-Sauveur et second chef d'orchestre au théâtre d'Aix.

A l'âge de vingt ans, il quitta la Provence et vint à Paris. Il plut à Cherubini, et entra au Conservatoire.

Il voyagea en Orient en Afrique, revint en France en 1835, publia ses *Mélodies orientales*, et, en 1844, sa grande composition, le *Désert*, qui fut exécutée au Conservatoire. Son succès fut complet, le nom de Félicien David devint célèbre du jour au lendemain.

Le musicien recommença ses voyages, visita l'Allemagne et la Belgique, ne cessant pas de produire. Quelques-unes de ses productions n'obtinrent qu'un succès médiocre, mais d'autres avaient consacré son génie et sa réputation avait franchi les limites de la France. A Saint-

Pétersbourg, où il se rendit, il fut accueilli avec enthousiasme.

M. Félicien David remplaça M. Berlioz en 1869 comme bibliothécaire au Conservatoire et peu de temps après, lui succéda à l'Institut, en qualité de membre de l'Académie des Beaux-Arts. Le gouvernement le nomma chevalier, puis quelques années plus tard, officier de la Légion d'honneur.

François-Eugène Cuny, artiste-peintre, professeur de dessin des écoles municipales de Paris, vient de mourir à l'âge de trente-sept ans. Il cultivait spécialement la peinture dite de genre. Sa dernière œuvre avait été exposée au Salon de cette année, sous le titre de *Romance d'amour*.

## BIBLIOGRAPHIE

*Athenæum* : 12 août. Tableaux de la galerie du comte Spencer, exposés à South-Kensington. Nouvelles de Rome.

— 19. Les collections particulières d'Angleterre. XXII Lambton-Castle, Chestes-le-Street.

*Academy* : 12 août. La Restauration, par E. Viollet-le-Duc, traduction par Ch. Wethered (compte-rendu). — La réouverture de la National Gallery, par Sidney Colvin.

— 19. Catalogue descriptif des ivoires sculptés du South-Kensington Museum, par O. Westwood (compte-rendu) par W. Loftie). — L'exposition du blanc et du noir, par Ph. Burty. — Antiquités chrétiennes à Rome, par C. Hemans.

*Paris-Journal*, 2 et 3 septembre : Les vues de Paris à l'Exposition de l'Union Centrale.

*Le Temps*, 4 septembre : Exposition de l'Union Centrale, le musée des Tapisseries par M. Charles Blanc.

— 5 sept. : E. Fromentin, par M. Ed. Scherer.

*Journal des Débats*, 4 septembre : Exposition de la Société des Amis des Arts de Seine-et-Oise par M. Emile Dréolle.

*Le Constitutionnel* du 4 septembre : Exposition de l'Union Centrale des beaux-arts appliqués à l'industrie, par M. Louis Enault.

*Le Moniteur universel*, 5 septembre : Eugène Fromentin, par M. Charles Blanc.

— 4 septembre : Félicien David, feuilleton dramatique de M. Paul de Saint-Victor.

*Le Tour du monde* : Nouveau journal des voyages. — Sommaire de la 817e livraison (2 août 1876). — TEXTE : La Conquête blanche, par M. William Hepwort-Dixon. 1875. Texte et dessins inédits. — Huit DESSINS de H. Clerget, D. Maillart et E. Ronjat.

— Sommaire de la 818e livraison (9 août 1876). — TEXTE : La Conquête blanche, par M. William Hepworth-Dixon. 1875. Texte et dessins inédits. — Douze DESSINS de E. Guillaume, J. Petot, A Deroy, Th. Weber, J. Moynet, E. Bayard, Rozier et Taylor.

Bureaux à la librairie HACHETTE et Cie, boulevard Saint-Germain, 79, à Paris.

DIRECTION DE VENTES PUBLIQUES
**FRÉDÉRIC REITLINGER**
EXPERT EN TABLEAUX MODERNES
*1, rue de Navarin.*

No 31. — 1876.　　　　BUREAUX, 3, RUE LAFFITTE.　　　23 Septembre

LA

# CHRONIQUE DES ARTS

## ET DE LA CURIOSITÉ

### SUPPLÉMENT A LA *GAZETTE DES BEAUX-ARTS*

PARAISSANT LE SAMEDI MATIN

*Les abonnés à une année entière de la* Gazette des Beaux-Arts *reçoivent gratuitement .
la* Chronique des Arts et de la Curiosité.

PARIS ET DÉPARTEMENTS :

Un an. . . . . . . . . . . 12 fr.　|　Six mois. . . . . . . . . . 8 fr.

## CONCOURS ET EXPOSITIONS

—

### EXPOSITION UNIVERSELLE DE 1878 A PARIS

—

#### RÈGLEMENT GÉNÉRAL

**Dispositions spéciales aux œuvres d'art**

ART. 15. Sont admissibles à l'Exposition les
œuvres des artistes français et étrangers exé-
entées depuis le 1er mai 1867.

ART. 16. Ces œuvres comprennent les sept
genres indiqués ci-après :

1º Peinture ;

2º Dessins, aquarelles, pastels, miniatures,
émaux, porcelaines, cartons de vitraux, à l'ex-
clusion de ceux qui ne représentent que des
sujets d'ornementation ;

3º Sculpture ;

4º Gravure en médailles et sur pierres fines ;

5º Architecture ;

6º Gravure ;

7º Lithographie.

ART. 17. Sont exclus :

1º Les copies, même celles qui reproduisent
un ouvrage dans un genre différent de celui
de l'original ;

2º Les tableaux ou les dessins qui ne sont
pas encadrés ;

3º Les sculptures de terre non cuite.

ART. 18. Le soin de statuer sur l'admission
des objets d'art sera délégué à un jury spé-
cial.

ART. 19. Les formalités à remplir pour les
demandes d'admission seront fixées par un
règlement ultérieur. Un autre règlement fera
aussi connaître le mode d'expédition et de ré-
ception des œuvres d'art.

ART. 20. Il sera statué ultérieurement sur
le nombre et la nature des récompenses qui
devront être décernées, ainsi que sur la con-
stitution d'un jury international des récom-
penses.

ART. 21. Des salles spéciales et convenable-
ment appropriées seront affectées aux expo-
sitions de tableaux anciens et d'objets d'art
rétrospectif admis par un jury spécial.

—

### UNION CENTRALE DES BEAUX-ARTS

—

#### JURY DE L'EXPOSITION DE 1876

Le mardi 12 septembre, à trois heures de
l'après-midi, au Palais de l'Industrie, M.
Edouard André, président de l'Union centrale,
a procédé à l'installation du jury des indus-
tries d'art de la 5º exposition, sous la prési-
dence de M. Paul Dalloz.

Il a été procédé à la nomination d'un vice-
président et de deux secrétaires de ce jury ;
puis, chaque section a nommé son bureau.

L'Union centrale doit de sincères remercie-
ments à l'honorable président M. Dalloz, pour
la façon intelligente et courtoise avec laquelle
il a rempli ces délicates fonctions.

Le jury de la 5º exposition se trouve donc
constitué de la manière suivante :

FORMATION DU JURY DES INDUSTRIES D'ART

*Président,*　　M. DALLOZ.
*Vice-président,*　M. GALLAND.
*Secrétaire,*　　M. LAFENESTRE, *rapporteur.*
*Secrétaire,*　　M. BURTY.

Il aura à juger :

1º Toutes les œuvres d'art composées en vue
de la reproduction industrielle ;

2º La reproduction des industries d'art ;

3º Les œuvres originales, composées pour
servir de modèles à l'industrie.

Le **Congrès archéologique de France**,
sous la direction de la Société française d'ar-
chéologie, tiendra cette année sa quarante-
troisième session à Arles (Bouc es-du-Rhône).

Cette session s'ouvrira le lundi 25 septembre, à trois heures précises, dans la grande salle de l'Hôtel-de-Ville, et sera close le dimanche 1er octobre, à cinq heures du soir.

Chaque souscripteur reçoit un volume renfermant le compte rendu des séances, et participe aux excursions faites en commun, soit dans la ville, soit dans les environs. Les noms des souscripteurs sont imprimés en tête du volume. La souscription est de 10 francs. Les bulletins d'adhésion devront être adressés à M. Huart, conservateur du Musée, trésorier du Congrès, à Arles. Les lettres et envois divers doivent porter seulement la suscription suivante : *A MM. les Secrétaires généraux du Congrès archéologique, à Arles (Bouches-du-Rhône).*

Des excursions seront faites : le 27 septembre, à la grotte de Cordes, le 28, à Saint-Remi et aux Beaux, le 30, à Montmajour.

# NOUVELLES

.˙. Le nouvel aménagement des salles française et italienne de la Renaissance au Musée du Louvre, provoqué par le placement de la Porte de Crémone, acquise au mois de novembre dernier, est presque terminé.

Ces salles seront ouvertes à nouveau au public dans les derniers jours du mois. Il n'y a pas d'indiscrétion à dire dès maintenant que la physionomie de ces salles a singulièrement gagné et que le travail effectué par M. Barbet de Jouy, auquel revient tout l'honneur de cette réorganisation, est assuré du plus vif et du plus légitime succès, tant pour la façon pittoresque et raisonnée dont les œuvres anciennes exposées ont été distribuées, que pour celle dont les nouvelles acquisitions, qui sont nombreuses et qui ménagent au public plus d'une surprise, y ont pris place. En même temps, M. Barbet de Jouy fera paraître un supplément au catalogue de la section de la sculpture au Moyen Age et à la Renaissance.

.˙. Notre collaborateur et ami, M. Henry Havard termine en ce moment une monographie des faïenceries de Delft reposant sur des documents de la plus haute importance retrouvés par lui aux Archives de l'État, à la bibliothèque royale de La Haye et dans les archives de Delft. Il prie ceux des lecteurs de la Gazette qui auraient quelques documents relatifs à cette intéressante industrie, ou connaîtraient quelque pièce exceptionnelle ou quelque marque rare de vouloir bien lui en faire communication. Son adresse est *Oranje plein*, 31, à La Haye, Hollande.

.˙. On sait que Léopold Robert, le célèbre peintre auteur des *Moissonneurs* né à Neuchâtel, en Suisse, est mort à Venise. Une souscription ouverte dans son pays natal pour lui élever un monument a produit 2,500 fr. Ce monument, qui sera érigé au cimetière du Lido, à Venise est ainsi composé :

La pyramide, adossée au mur d'enceinte du cimetière, est en granit gris, rouge, vert et noir du canton de Berne. Les arêtes et les faces de la partie supérieure suivent une légère courbe, dans laquelle se trouvera incrusté un beau médaillon en bronze à patine verdâtre, dû au burin de M. Fritz Landry, graveur à Neuchâtel. La pyramide portera cette simple inscription :

### A LÉOPOLD ROBERT
#### SES AMIS

La partie inférieure de la pyramide portera ces deux dates : 1794-1835. Le socle du mausolée sera en granit gris du Valais, sans moulure, avec un simple cadre en.

Le sarcophage en granit gris, posé au pied de la pyramide, sera décoré de la reproduction fidèle de la palette de Léopold Rubert, conservée au musée de Neuchâtel, ainsi que de ses pinceaux. En tête du sarcophage sera sculptée une grande fleur à quatre feuilles, emblème de l'immortalité.

.˙. On vient de transporter au Palais de Justice le modèle en plâtre d'une statue de saint Louis, œuvre de M. Guillaume. Ce modèle doit être exécuté par un praticien dans un énorme bloc de pierre attenant au mur de la galerie nouvelle de Saint-Louis, construite récemment sur l'emplacement de l'ancienne.

.˙. Le 18 septembre, à trois heures, les ouvriers maçons ont posé la première pierre, — celle-ci la véritable, quant aux constructions — de l'église votive de Montmartre. Ce premier travail de maçonnerie a été commencé au fond de l'un des puits qui vont être comblés et transformés en piliers énormes sur lesquels reposera tout entier le futur édifice. Ces puits principaux sont au nombre de huit, dont trois sont en ce moment entièrement creusés ; les cinq autres seront terminés d'ici à trois semaines. Voici leurs dimensions exactes : cinq mètres de côté et trente-trois mètres de profondeur à partir du sol de la cuve, qui est elle-même creusée à une profondeur de onze mètres. Chaque puits est garni de neuf travées d'étrésillons, ayant chacune un mètre d'ouverture et formant en quelque sorte neuf puits séparés par les poutres de cette charpente.

A la suite d'une réunion présidée par l'éminent architecte de l'église, M. Abadie, réunion à laquelle assistaient des ingénieurs et des architectes expérimentés, il a été décidé qu'on abandonnerait définitivement le projet de combler les puits au moyen de ciment ou de béton. Chaque puits va être rempli d'un massif de maçonnerie en pierre meulière et chaux vive. On peut se faire une idée de la force prodigieuse qu'auront ces piliers mesurant vingt-cinq mètres carrés et construits dans les conditions que nous indiquons. Chaque pilier aura vingt huit mètres de hauteur. C'est donc à cinq mètres au-dessous du sol actuel de la cuve, sol qui sera celui de la crypte, que commenceront les arceaux sur lesquels reposera la construction tout entière. Il faudra 700 mètres cubes de matériaux pour combler chacun des grands puits dont nous venons de donner les dimensions, et l'on évalue à 35,000 mètres cubes la maçonnerie qui sera nécessaire pour combler la totalité des puits, qui sont au nombre de soixante-dix-neuf.

## CORRESPONDANCE DE BELGIQUE

—

### EXPOSITION DES BEAUX-ARTS D'ANVERS.

I

Un groupe d'hommes s'est trouvé dans la ville de Rubens et de Jordaens, dans la ville de la chair, de la beauté épanouie et grasse, qui résolûment et par principe a proscrit le nu d'une exposition d'œuvres d'art.

Ces hommes sont à plaindre : Athènes, Rome, Florence doivent être pour eux un sujet d'horreur ; ils se détournent avec épouvante du spectacle des belles statues et des belles toiles ; peut-être n'ont-ils jamais pénétré dans les musées de leur propre ville qu'en se voilant les yeux.

Leur morale est drapée de noir ; la vie les gêne ; ils sont de ceux qui, deux siècles plus tôt, eussent lacéré les tableaux et brisé les statues ; une vague rongeur de bûcher flamboie derrière leurs silhouettes.

Ces hommes sont surtout grotesques ; leurs scrupules retardent sur la conscience du siècle ; la leur est une tabatière à surprise, avec un diable rouge qui ouvre le couvercle ; et ils ne voient pas que leurs terreurs de bonnes femmes sont autant de blasphèmes à l'homme, à l'art, à la nature.

Nous n'eussions considéré ces tristes farceurs que comme des magots bons à poser sur la cheminée, s'ils n'avaient osé toucher à cette chose sacrée, la moralité de l'art ; mais vraiment, la prétention est un peu forte et l'homme le plus endurant perdrait patience devant cette obstination stupide et ridicule. Je dois déclarer, pour la dignité de l'art, qu'il y avait plus de marchands de bonnets de coton que d'artistes dans la commission ; elle eût été complète si l'on avait remplacé ces derniers par des gardes champêtres.

Vous voilà avertis : pas de nu au Salon ; la pudeur la plus rigide est satisfaite.

Je me trompe : ces barbares, que la *Source* d'Ingres eût mis en fuite, ont accepté le *Supplice des adultères*, de M. Garnier, ont repoussé la chair chaste et vierge ; ils ont accueilli la chair polluée et vicieuse. C'est de l'histoire ; le seul tableau de nu qui ait trouvé grâce à leurs yeux est une sortie d'alcôve ; un peu plus tôt, on eût constaté le flagrant délit.

Il y a là une leçon pour MM. les artistes anversois et en général, pour les artistes de toutes les nations. Qu'ils contrôlent plus sévèrement à l'avenir les titres et les intentions de leurs candidats ; une exposition d'œuvres d'art n'est pas un champ clos pour les querelles de principes et il ne doit pas dégénérer en une réclame électorale.

Un talent très-exceptionnel ressort du fond assez neutre de l'exposition : c'est M. Henri de Braekeleer. Il n'a pas, si l'on veut, une originalité franche et primesautière ; mais la sienne est voulue ; elle se compose de ténacité et de patience ; elle se compose surtout de sincérité.

L'œil de M. de Braekeleer est étonnamment fait pour la lumière ; il en savoure les caresses,

les lueurs les plus fugitives se gravent sur sa rétine, avec des chatoiements de pierres précieuses ; il est comme le creuset au fond duquel s'amalgament les pépites d'or. Dans la plupart des toiles de l'artiste, une fenêtre qu'on ne voit pas ou qu'on voit rarement, verse une poussière lumineuse, d'un jaune d'opale qui se rembrunit dans les pénombres ; cette étincelante atmosphère enveloppe les objets d'une forte buée grasse, qui voile les contours et vaporise les arêtes ; on sent la présence de ces petits carreaux vert-bouteille, enchâssés dans des meneaux de plomb qui filtrent si bien, en le décomposant, le jour du dehors.

M. de Braekeleer a beaucoup étudié Van der Meer de Delft ; ce n'est que chez Van der Meer et chez Rembrandt qu'il serait possible de rencontrer une pareille intensité de lumière. Il a, comme ces grands maîtres, des ardeurs de métaux en fusion, ses intérieurs s'irradient de phosphorescences électriques ; il connaît leur or verdâtre, à reflets métalliques où fourmillent les tons bronzins et rougeâtres. Il aime à l'étaler sur des fonds de cuir de Cordoue losangés de filets usés ; des bluettes allument alors leurs surfaces bosselées et de petites paillettes vives réveillent leur patine mordorée. Tout cela fait un ensemble solide et puissant, où la lumière joue des variations discrètes et suaves et qui emprunte aux artifices savants du clair-obscur une magie incomparable. Quelquefois la pâte, triturée à l'excès, se fait lourde ; on sent trop l'effort et la recherche ; les maîtres cités plus haut échappaient à ce danger par des accents spirituels et des pratiques variées. Rembrandt, par exemple, accentuait très-fort certaines parties de ses œuvres et couvrait à peine les autres de frottis légers, vaporeux comme les gaz de l'air : les parties importantes prenaient ainsi un relief extraordinaire.

La peinture de M. de Braekeleer tient à la fois de la vision et de la réalité ; il y a comme de l'évocation dans ses toiles si expressives et d'un esprit si en dehors du courant de l'art.

Leys a puissamment agi sur son esprit ; il lui est resté de cette fréquentation — qui fut assidue — une sorte de somnambulisme où il vit l'âme flamande, l'âme du passé surtout. Comme Leys, le jeune maître recherche les formes archaïques, moins par bizarrerie que par une assimilation très-exacte des éléments d'expression. Remarquez combien le style du peintre anversois s'adapte aux instincts de la race, à son aspect un peu ankylosé, à sa pesanteur, à l'absence de celle vivacité qu'expriment si bien les formes onduleuses et mouvementées !

Il en est ainsi de M. de Braekeleer ; ses petits personnages, gens du peuple, vieilles femmes et vieux hommes, d'un dessin si raide et si brutal, accroupis dans l'ankylose et par moments poissés comme des moines, sont bien les vieux petits habitants de la Flandre mélancolique et rêveuse : ils sont la contre-partie des buveurs goguenards et sans-souci de Teniers et de Brauwer.

Mais Leys allait moins loin dans l'interprétation du vieux monde flamand ; il touchait de plus près aux aïeuls par la raideur ; seule-

ment il mêlait à cela des grâces et des sourires tout modernes ; souvenez-vous de ses jolies têtes de femmes.

M. de Braekeleer est moins archaïque dans ses formes; mais son esthétique est plus brutale ; vous ne verrez chez lui aucune des coquetteries que Leys, l'habile homme, mettait dans ses tableaux ; il est plus franchement peuple, et ses figures, tourmentées et vieillottes, juste assez humaines pour n'être pas de bois, apparaissent comme des ombres d'un passé qui se meurt.

M. H. de Braekeleer, je regrette d'avoir à le dire, n'est pas encore apprécié à sa valeur ; il n'en est pas moins de ceux qui signent leurs œuvres d'une griffe puissante. J'ai tenu à signaler à mes lecteurs français cette originalité toute nationale ; un jour, peut-être, ils auront à la consacrer.

Je passerai rapidement en revue, dans un prochain article, les tendances générales de l'École d'Anvers, celles du moins que son Salon de peinture a mises en évidence.

(A suivre.)　　　CAMILLE LEMONNIER.

———————

### LES TAPISSERIES DE RAPHAEL AU VATICAN
#### D'APRÈS DES DOCUMENTS NOUVEAUX
(Suite)

#### III

Le Vatican renferme, comme on sait, douze autres tentures, dont les cartons sont également attribués à Raphaël et qui représentent la vie du Christ, ou plus exactement des scènes de son enfance et de sa résurrection. Ces tentures sont exposées avec celles des Actes des Apôtres et quelques autres pièces dans une longue galerie fermée au public depuis les événements de 1870, et où j'ai obtenu, par une faveur spéciale, de passer quelques instants.

Dès l'abord, on est frappé de la différence qui existe entre cette série dite de la Scuola Nuova et la série de Scuola Vecchia. On a de la peine à s'imaginer que l'une et l'autre proviennent de la même main, que la même inspiration les ait dictées toutes deux. La grossièreté du dessin, la laideur souvent repoussante des types, la vulgarité ou la lourdeur des accessoires semblent trahir une origine flamande plutôt qu'italienne. Et cependant, eu regardant bien, on découvre par-ci par-là une idée, un air de tête, un bout de draperie qui rappellent Raphaël ; l'esprit ne tarde pas à se livrer à une sorte de travail d'élimination et de restitution, et on arrive peu à peu à dégager la pensée première du divin maître de la masse de défauts qui la voilent et la défigurent.

La participation de Raphaël à l'exécution de cet ouvrage est du reste établie par un témoignage qu'on ne récusera pas. Ce témoignage, je n'irai pas le chercher bien loin ; il se trouve dans Vasari ; mais son importance a jusqu'ici échappé aux historiens de l'art, ou plutôt ceux-ci n'ont pas saisi le sens d'un passage qui tranche la question, quand on le rapproche d'une autre donnée. Voici comment le biographe d'Arezzo s'exprime à ce sujet : Francesco Penni,) fù di gran de aiuto a Raffaello a

dipignere gran parte de' cartoni dei panni d'arazzo della cappella del papa e del concistoro, e particolarmente le fregiature. (Ed. Lemonnier, VIII, 242.)

Ces trois mots « e del concistoro » contiennent la clef du mystère; les tapisseries du Consistoire ne sont en effet autres, on le verra tout à l'heure, que les tapisseries de la Scuola Nuova; nos inventaires ne les désignent jamais que sous ce nom.

Les graveurs du XVIᵉ siècle ont également reproduit quelques-unes des Scènes de la vie du Christ, en les accompagnant de la mention : « Raphaël Urbinas invenit. » (Ils paraissent avoir plutôt travaillé d'après les cartons ou les esquisses que d'après les tapisseries mêmes.) Mais comme ils avaient intérêt à attribuer l'invention de ces pièces à un artiste aussi célèbre que Raphaël et qu'ils ont en outre placé sous son nom les Enfants jouant, que nous savons cependant être de Jean d'Udine, il suffira de rapporter le fait, sans en tirer d'autre conclusion. Ce qui est constant, c'est que la série de la Scuola Nuova a eu, dès le début, une vogue bien inférieure à celle des Actes des Apôtres ; on s'est bien gardé d'en multiplier les copies comme on l'a fait pour ces derniers.

Pour préciser autant que possible le problème dont nous cherchons la solution, il importe avant tout de nous enquérir des conditions dans lesquelles ces tapisseries ont pris naissance.

D'après Passavant [1], suivi en cela par tous les écrivains modernes, la série de la Scuola Nuova serait un cadeau fait à Léon X par François Iᵉʳ, à l'occasion de la canonisation de saint François de Paule (1ᵉʳ mai 1519), à laquelle ce prince attachait beaucoup de prix. La remise même des tentures n'aurait eu lieu que plus tard, peut-être seulement sous Clément VII.

Je ne sais si d'autres réussiront mieux ; pour ma part, j'ai joué de malheur avec les arguments invoqués par l'auteur de la vie de Raphaël. Les sources auxquelles il puise sont au nombre de trois : le Magasin encyclopédique de 1797, t. III, p. 379. Les Cappelle pontificie e cardinalizie de Cancellieri (Rome, 1790, p. 287),et la Vie de saint François de Paule du P. Isidore Toscani (Rome, 1731). Passons-les successivement en revue.

A l'endroit ci-dessus indiqué du Magasin encyclopédique, on lit bien, à propos d'une notice de Fernow publiée sur le même sujet dans le « Der neue teutsche Merkur », un article consacré aux tapisseries de Raphaël, mais il n'y est pas dit un mot de François Iᵉʳ. C'est une citation de l'Anonyme de Morelli, que Passavant a appliquée de travers, sans prendre la peine de la vérifier.

Cancellieri, lui, parle effectivement de la part que François Iᵉʳ aurait eue à l'exécution des tapisseries, mais cet auteur, d'ordinaire si consciencieux, tombe, à ce sujet, dans les méprises les plus étranges ; il prétend, sans en fournir la moindre preuve, que la série de la Scuola Vecchia, celle de la Scuola nuova, le Couronnement de la Vierge,etc.,

---

[1] Platner, dans son article de la description allemande de Rome, qui a servi de base au travail de Passavant sur les tapisseries de Raphaël, montre beaucoup plus de sagesse et de réserve. D'après lui, ces tapisseries auraient été achetées toutes faites par le dux des papes de cette époque, ou bien encore offertes en don. (Beschreibung der Stadt Rom, tome II, 2ᵉ partie, p. 395.)

soit au total vingt-cinq pièces, proviennent de la munificence du monarque français.

Morelli déjà s'est inscrit en faux contre cette assertion. Il dit en propres termes, après avoir rapporté les paroles du docte abbé romain : « Quanto all'esserne stato fatto donativo da Francesco I a papa Leone, non trovo scrittore che lo confermi, anzi comunemente si scrive che il Papa se li facesse fare colla ·spesa di settanta mille scudi. » (P.213.)

L'erreur de Cancellieri tient sans doute à une confusion : François Ier a effectivement offert au saint-siège (à Clément VII, non à Léon X) une tenture d'un grand prix, la *Cène*, d'après Léonard. Paul Jove déjà parle de ce cadeau dans son Histoire (trad. franç., éd. 1533, t. II, p. 239) et l'inventaire de 1544 l'enregistre dans les termes suivants : *Panno uno bellissimo d'oro et seta, con l'historia cœnæ domini, con arme del Re di Francia, circondato con fregi di velluto cremisino, con raccami di tela d'oro, et lettera C. F.* — L'Inventaire de 1555 est encore plus explicite : « *Panno uno grande d'oro et seta intitulato Cena domini, el quale Francesco, Re di Francia, dono à papa Clemente7° fatto con un fregio intorno de velluto et rechami di tela d'oro ; detto rechamo non è mai stato finito, come si vede per l'inventario vecchio.* Ajoutons que cette tenture, ornée des armes royales de France, figure encore aujourd'hui dans une des salles du Vatican en compagnie du *Couronnement de la Vierge.* (Voir Barbier de Montault : *Les Musées et galeries de Rome.* R. 1870, p. 129.)

Il n'en a pas fallu davantage pour faire mettre sous le nom d'un roi connu par sa libéralité toutes les tapisseries entrées au palais apostolique à cette époque.

Venons-en à la dernière des autorités invoquées par Passavant, le P. Toscani. Je dois commencer par avouer que j'ai vainement cherché dans nos bibliothèques publiques sa *Vie de saint François de Paule*, qui a cependant eu plusieurs éditions. Mais Passavant ayant pris soin de transcrire le passage relatif à nos tapisseries, je peux me borner à le reproduire d'après cet auteur. Il est ainsi conçu : « Au jour de la canonisation de saint François de Paule, l'église de Saint-Pierre fut tendue de riches tapisseries tissées de soie et d'or ; sur ces tapisseries sont représentés avec grand art et grand luxe les actes et mystères de ·N.-S. J.-C., si bien qu'on les considère comme les plus belles et les plus précieuses qu'il y ait en Europe. »

Dans ce passage, à supposer qu'il soit rapporté d'une manière exacte, il n'est nullement question, on le voit, de François Ier. En outre, le P. Toscani, dont le livre était publié en plein xviiie siècle, ne parle que par ouï-dire. Ce qui le prouve, c'est l'anachronisme qu'il fait au sujet des *Scènes de la vie du Christ* ; il prétend qu'elles furent exposées lors de la canonisation de saint François (1er mai 1519), alors cependant qu'il est reconnu par tout le monde qu'elles n'arrivèrent à Rome que longtemps après. La première série (les *Actes des apôtres*) ne pouvait même pas être exposée à cette occasion, comme on l'a vu plus haut.

A ces renseignements, si incertains et si contradictoires, j'opposerai le silence absolu de nos inventaires. Aucun d'entre eux ne mentionne ce cadeau de François Ier, alors cependant qu'ils ne manquent jamais, en décrivant la *Cène* d'après

Léonard, d'ajouter qu'elle a été donnée par le roi de France.

Bien plus, ils s'accordent à faire honneur à Léon X des douze pièces de la *Vie du Christ* « *Panni d'oro fatti per el consistorio del tempo di papa Leone X[mo]*, — *pezzi di panno di seta et oro fatti nel tempo di papa Leone X[mo] per la sala del concistoro secreto.* » Voilà ce qu'on y lit en 1555 et en ·1592-1608.

Quant à l'inventaire de 1544, il ajoute à sa description quatre mots qui ont leur importance : « *Panni nuovi Cle. VII.* »

A mon avis, cette note confirme les indications précédentes et explique le silence gardé au sujet de ces pièces par l'inventaire de Léon X : l'ouvrage commandé par ce pape aura été achevé sous Clément VII ; son exécution ayant exigé un certain nombre d'années, il se trouve en quelque sorte à cheval sur trois pontificats : ceux des deux papes en question et celui d'Adrien VI. De là peut-être l'absence d'armoiries dans la bordure, de là aussi ces inégalités de style si choquantes.

On vient de voir que le nom de François Ier ne saurait plus être mis en avant, tandis que les inventaires du xvie siècle sont unanimes à rattacher nos tapisseries à Léon X. D'autres témoignages encore militent en faveur de ce pape.

En première ligne, vient celui d'un artiste portugais bien connu, Francesco d'Ollanda. Dans son Traité de la peinture, fini en 1548, il assigne le dixième rang parmi les grands peintres « au disciple de Raphael, Bologne, qui enlumina pour les Flandres les cartons que son maître dessina pour les tapisseries » [1]. Ailleurs, dans les notes ajoutées à une édition de Vasari (1568), il revient sur ce sujet, en précisant davantage : « Bolouha se rendit en Flandre pour surveiller l'exécution de ces tapisseries faites sur les dessins d'Antoine de Hollande, avec lequel il se trouvait en concurrence relativement à cette commande... Celui-ci (Fr. Penni) s'appelait Bologne et s'était rendu en Flandre afin d'y faire confectionner les tapis de Léon X, d'après les dessins de Raphaël et d'après les siens, et ayant vu les dessins de mon père (Antoine de Hollande) que l'infant don Fernand faisait alors enluminer par Simon de Bruges, il en fit d'autres en concurrence avec ceux-ci, mais Simon choisit ceux de mon père et les enlumina parfaitement bien » [2].

Ces extraits tirent une importance particulière de la découverte faite par M. A. Pinchart du sauf-conduit

1. Raczynski, *les Arts en Portugal*, p. 55.

2. Raczynski, *Dict. hist. artistique du Portugal*, p. 134. — Ce qui nuit à l'autorité du récit de Francois de Hollande, c'est qu'il confond Thomas Vincidore, de Bologne, avec Francesco Penni. Ce dernier, nous l'avons vu tout à l'heure, a travaillé aux cartons des deux séries, en collaboration avec Raphael. — Il paraît, en outre, confondre les tapisseries de Léon X avec celles de l'infant don Ferdinand, exécutées quelques années plus tard. Enfin, s'il est lui-même né dans le Portugal, en 1517 ou 1518, comme on l'admet généralement, c'est que son père y était sans doute déjà fixé à cette époque. On ne voit trop dès lors comment celui-ci aurait pu travailler, à cette époque, dans les Flandres, pour L'on X.

donné par Léon X à Thomas Vincidor de Bologne, à l'occasion de son départ pour les Pays-Bas [1]. Ce sauf-conduit porte la date du 21 mai 1520 ; la mission de Vincidor y est caractérisée comme suit : « Quoniam mittimus te in præsentia ad nonnullas Flandriæ partes pro quibusdam nostris negotiis. »

La même année (1520 et non 1521 comme on l'a imprimé partout), Dürer rencontra Vincidor à Auvers. Dans son journal de voyage, il ne manque pas de rappeler que cet artiste est un des élèves de Raphaël et que l'atelier du maitre s'est dispersé après sa mort. Il parle en outre du retour de Vincidor à Rome comme d'un événement plus ou moins rapproché [2], ce qui prouve que sa mission n'avait qu'un caractère temporaire, et qu'il n'avait pas, à ce moment, l'intention de se fixer, comme il l'a fait, en Flandre. Peut-être est-ce la mort de Léon X qui l'a décidé à prendre ce parti.

En résumant ces témoignages divers, nous arrivous aux conclusions suivantes : Léon X a commandé à Raphaël les cartons de la *Scuola Nuova*, mais, surpris par la mort du grand artiste, dont le travail n'était certainement pas très-avancé, il aura chargé ses élèves, peut-être même des étrangers, de compléter son œuvre au moyen des esquisses, des croquis qu'il avait laissés. De là, le caractère composite et les additions de mauvais goût qui déparent les *Scènes de la vie du Christ*. « Vincidore, dit Passavant (II, p. 642), sinon Antoine de Hollande, a fait quelques cartons de cette série, ce qui semble d'autant plus vraisemblable que quelques-unes de ces tapisseries trahissent dans leurs accessoires la manière néerlandaise. »

Ici se place le contrat signé par Léon X avec maitre Pierre van Aelst, en 1520. Ne pouvant le reproduire en entier, je me bornerai à en donner l'analyse.

Bernard Bini et Cie, agents de la cour de Rome, s'obligent, à la requête du Pape, vis-à-vis de Jacques-Antoine Busini et de Jacques Strozzi, de Florence, pour la somme de 14.000 ducats d'or, payable en trois annuités. Cette somme représente le montant de la valeur de 1.400 livres d'or filé de Florence, que les susdits ont promis de remettre à messire Pierre van Aelst et Cie, tapissiers de S. S., pour servir à l'exécution des tapisseries commandées.

Bini et ses associés s'obligent en outre vis-à-vis de messire Pierre van Aelst et Cie, pour la somme de 3.000 ducats d'or de la chambre à 10 jules par ducat payables à raison de 100 ducats par mois, pour prix des susdites tapisseries que ces derniers s'engagent à terminer en trois ans.

P. van Aelst et Cie, de leur côté, s'obligent à les reniettre, jour par jour (?) à Auvers à Bernard Bini ou à ses représentants, ou bien à les envoyer à Rome, au choix de Bini. Dans ce dernier cas, le transport aura lieu aux frais et aux risques du pape, comme cela s'est fait pour les précédentes.

Suit la ratification du contrat par Pierre van Aelst, en date du 27 juin 1520, ratification faite dans la maison de Bernard Bini, en présence de Léonard Rabbia, marchand milanais, et Charles de St-Miniato, florentin.

Les sujets des tapisseries ne sont pas indiqués, comme on le voit, et je suis tout le premier à reconnaitre que la commande peut parfaitement porter sur des ouvrages autres que ceux dont nous nous occupons, par exemple sur les tentures à grotesques, ou sur les putti de Jean d'Udine, également exécutés sous Léon X.

On peut même faire une objection plus grave : Comment le pape a-t-il conclu, Raphael à peine mort, et avant que les cartons pussent être prêts, le traité ci-dessus analysé, traité qui suppose un travail d'exécution immédiate? Comment s'en est-il remis à Vincidor et à Antoine de Hollande (?) du soin d'achever dans les Flandres, loin de lui, un travail auquel il s'intéressait si vivement ? Ces trois dates : 5 avril 1520, mort de Raphael, — 21 mai, sauf-conduit donné à Vincidor, — 27 juin, contrat signé avec Pierre van Aelst, ne forment pas sous ce rapport une équation de tout point satisfaisante.

Notre certitude n'est donc pas absolue, je le proclame encore une fois, mais que de présomptions en faveur de notre thèse ! L'importance même de la somme, 17.500 ducats d'or, nous prouve qu'il s'agit d'un ouvrage hors ligne, comparable aux *Actes des Apôtres*. L'écart entre le prix des deux séries n'est pas si grand que l'on pourrait le croire ; la première, d'après le témoin le mieux renseigné, Paris de Grassis, coûta 2.000 ducats d'or la pièce, soit au total, 20.000 ducats, elle mesurait environ 582 aunes carrées ; pour la seconde, composée de douze pièces, et mesurant 788 aunes, on ne paie que 17.500 ducats, mais si l'on réfléchit à la différence du travail, beaucoup plus grossier dans cette dernière série, et à l'absence de bordures historiées [1], on s'expliquera facilement cette diminution de prix.

Ajoutons que le délai fixé pour l'exécution des tapisseries ne diffère guère dans les deux cas. Pour les *Scènes de la vie du Christ*, il a été de trois ans, ou vient de le voir ; il ne dut guère être plus considérable pour les *Actes des Apôtres*, dont les cartons remontent aux années 1515-1516, et dont le tissage fut terminé en 1519.

On range d'ordinaire dans la série de la *Scuola Nuova* la tenture qui représente la Miséricorde, la Justice et la Prudence. Cette pièce complétait avec un splendide baldaquin en tapisserie, longuement décrit dans les inventaires de la *Floreria apostolica*, la décoration de la salle du consistoire. Il nous suffira de la mentionner ici.

E. MÜNTZ.

(*La fin prochainement*.)

---

1. *Revue universelle des Arts*, 1858, t. VII, p. 387. Réimprimé dans l'édition française de Passavant M. Hubner, ignorant la trouvaille de M. Pinchart, a publié dans la même Revue (1866, t. XXII. p. 314) un article dans lequel il cherche à faire adopter des idées analogues.
2. « Le Bologna m'a portraité, il veut emporter avec lui ce portrait à Rome. » *Dürer's Briefe Tagebücher et Reime*, éd. Thausing, p. 90.

---

1. Les *Scènes de la vie du Christ* n'ont pour bordure qu'une simple torsade accompagnée de guirandes de fleurs d'un dessin assez maigre.

DISCOURS DE M. LE DIRECTEUR DES BEAUX-ARTS ADRESSÉ AUX ÉLÈVES DE L'ÉCOLE DE DESSIN.

—

L'espace nous a manqué pour publier en temps voulu le discours de M. de Chennevières adressé aux élèves des écoles de dessin. Nous croyons qu'en raison de l'excellence et de la finesse des idées exprimées il y aura encore un intérêt rétrospectif pour nos lecteurs à lire cette allocution familière.

Mes jeunes amis,

Je vois souvent, Dieu merci, votre directeur, et je sais par lui vos besoins et vos progrès ; je rencontre souvent aussi vos excellents professeurs ; mais je ne me trouve guère face à face avec vous qu'une fois chaque année : le jour où doivent vous être distribuées les récompenses méritées par vos travaux.

Aussi ai-je hâte de vous parler tout d'abord de ce qui vous touche personnellement, des intérêts directs de l'Ecole et de vous donner la bonne nouvelle : la Chambre des Députés a discuté et voté, hier, le budget des Beaux-arts. Elle a reconnu les indispensables nécessités des divers services de votre Ecole, et n'a rien contesté de ce que lui avait signalé M. le Ministre. Les bourses promises par votre règlement sont désormais assurées ; un fonds consacré à vos modèles nous permettra de les renouveler ; vos professeurs seront plus dignement rétribués ; les traitements de vos bureaux seront moins parcimonieux et vos surveillants eux-mêmes n'ont pas été oubliés.

En somme, 14,500 francs sont venus s'ajouter au budget, dont antérieurement disposait l'Ecole nationale de dessin et de mathématiques ; aussi, au retour des vacances, vous retrouverez votre institution fonctionnant plus à l'aise.

Et pour ne pas laisser ces vacances chômer d'enseignement, voilà que l'Union centrale, votre amie et la nôtre, vient de vous organiser juste à point, à côté d'une exposition des arts somptuaires, qui semble une sorte de brillant prélude à l'Exposition universelle de 1878, le plus triomphant déroulement de tapisseries anciennes dont puissent jouir jamais les yeux de notre génération. Messieurs, c'est en vérité une solide alliée et une auxiliaire de premier ordre que cette Union centrale ; elle avait su qu'à l'une des séances du Conseil supérieur des Beaux-arts avait été exprimée la pensée d'une exposition rétrospective des tapisseries du garde-meuble, au point de vue des grands enseignements qu'en pourraient retirer nos manufactures nationales des Gobelins et de Beauvais ; et voilà qu'en quelques mois, nous pourrions dire, en quelques semaines, elle a, par des prodiges d'activité, rassemblé dans les galeries du Palais des Champs-Elysées la plus prodigieuse série de tentures sorties, non plus seulement du garde-meuble, mais de l'Angleterre, de l'Espagne, et de tous les cabinets d'amateurs, et de Reims, et d'Angers, et de Chartres, et de nos églises de province, composant sans lacunes l'histoire de cet art magnifique depuis le quatorzième siècle jusqu'aux derniers produits de nos métiers. C'est là, Messieurs, que vous verrez non-seulement des compositions d'une merveilleuse richesse, qui comblent une lacune considérable dans l'histoire de notre peinture française, non plus aussi des bordures, qui, par leur accord avec le sujet encadré et leur invention délicate et ingénieuse, vous fourniront les plus parfaits modèles d'harmonie et d'entente générale dans cet art décoratif, qui, ne l'oubliez pas, est le but spécial et direct de vos études.

Vous trouverez dans le même Palais une série très-intéressante de nos dessins des monuments historiques, et un groupe de moulages d'après les sculpteurs renommés de nos cathédrales, lequel pourra augmenter la précieuse collection des plâtres qui forment le musée aujourd'hui consacré de l'École des Beaux-Arts. Leur classement méthodique y joindra l'enseignement de l'histoire de la sculpture nationale aux collections classiques de moulages d'après les chefs-d'œuvre de l'art antique, et y serviront à un enseignement plus large et impartial, capable de former aussi bien des architectes pour nos édifices diocésains ou nos monuments historiques que pour nos bâtiments civils.

Vous pourrez y étudier enfin, messieurs, de curieux estampages d'après des mosaïques de l'ancienne Italie, ainsi que la remarquable suite d'aquarelles que M. Hébert, l'ancien directeur de l'Ecole de Rome, a eu le patient courage d'exécuter, d'après les plus beaux types des mosaïques de Rome et de Ravenne. Ces précieux documents sont rassemblés à l'usage de notre atelier de Sèvres, où nous avons l'espoir de doter la France d'une industrie nouvelle, je veux dire d'un art nouveau.

Vous le voyez, mes amis, ce ne sont point les moyens d'étude qui vous manqueront ; si vous ne les trouvez chez vous, où je fais de mon mieux pour mettre le nécessaire sous votre main, vous les rencontrerez ici, autour de vous, partout.

Il y a quelques semaines, dans ce Palais même, j'entendais l'un des plus glorieux vétérans de la peinture française, M. Robert-Fleury, envier, au nom des souvenirs de sa jeunesse, la richesse, l'abondance, l'accumulation des ressources d'enseignement qui se trouvaient aujourd'hui à la disposition des élèves de nos écoles et de tous les artistes débutant dans la carrière.

« Ah ! disait-il, nous n'avions pas ces trésors-là de mon temps, ni ces cours variés, ni ces bibliothèques spéciales, ni ces publications savantes à la portée des plus humbles. Le moindre renseignement, il nous fallait le conquérir avec peines et recherches. »

Vous, mes amis, vous avez tout à pleines mains, et, voulez-vous que je vous le dise ? j'en tremble parfois pour vous ; car ce document que vos aînés conquéraient avec peine, ils le tournaient et retournaient davantage dans leur esprit, et se l'assimilaient entièrement.

A cette heure, c'est le chaos qui s'offre à vous tous à la fois ; c'est un art tout entier et puis un autre qui se présentent à vous en bloc, sollicitant votre paresse, votre incertitude de goût par leurs bons ainsi que par leurs mauvais détails. Et je me demande si, croyant bien faire, entraînés chaque jour davantage par l'ardeur et l'érudition de notre siècle à augmenter sans relâche cet arsenal formidable de renseignements et de lumières, nous ne préparons pas un éternement fatal de l'Ecole française et un tel éblouissement que bientôt vous en serez aveuglés !

J'ai entendu raconter qu'à un artiste renommé de notre pays, homme d'un esprit studieux et très-raffiné, qui passait à Rome autant d'heures dans la bibliothèque du Vatican pour y chercher les secrets de la philosophie universelle, que dans la chapelle Sixtine pour y analyser les principes de l'art suprême, un vieux gardien de cette bibliothèque fameuse se unit à dire un jour, avec le fin sourire et la narquoise bonhomie de son pays : « Mon cher monsieur, plus, on lit, plus on s'embrouille. » Dieu me garde, lues entraîné, de vous prêcher l'ignorance et de vous déconseiller les livres, autant vaudrait vous conseiller de vivre sans amis ; mais Dieu vous garde aussi, dans l'intérêt de votre avenir d'artiste, de vous habituer à regarder et à voir sans discernement. Ce vieil Ita-

lien signalait là l'un des grands dangers des esprits de notre temps : l'embrouillement des lecteurs, l'embrouillement des études, l'indigestion générale des intelligences. Songez quelle vigueur et quelle santé il faut à une cervelle d'aujourd'hui pour digérer cette masse de renseignements nouvellement conquis par la science et l'archéologie, mis en cours par toutes les formes de la publicité, exhibés et classés à la portée de tous par les bibliothèques et les musées de l'Europe entière. N'y a-t-il pas, en bonne vérité, de quoi donner le vertige aux esprits les mieux constitués, surtout s'ils sont sincèrement affamés, comme on l'est à votre âge?

Habituez-vous donc dès votre jeunesse à bien régler vos études ; de l'ordre, de l'ordre, mes amis, et la foi la plus fervente, la plus profonde dans vos professeurs ; ils sont là, ce sont vos pilotes et vos guides naturels ; nous les avons choisis parce que leur science est certaine et leur goût éprouvé. Cette foi dans les professeurs est la condition éternelle, nécessaire, indispensable de toute école qui veut grandir. Tenez un compte absolu de leur expérience et de leur bon vouloir. Eux seuls vous apprendront à grossir et à classer sainement votre butin d'élève. Quand ce bagage aura bien garni les cases de votre mémoire, alors votre jugement pourra se mouvoir sûrement, conserver sa force et prendre sa liberté d'action dans les œuvres que vous devez concevoir et mener à fin. Votre conception ne sera libre et nette, votre goût ne sera beau et pur (et le goût est votre affaire à vous autres décorateurs et ornemanistes) que si, ayant acquis une instruction abondante et solide, vous ne laissez pas dominer cette instruction par le désordre involontaire de l'esprit.

Ayez confiance dans les modèles que vos professeurs vont, Dieu merci, pouvoir vous renouveler peu à peu, comme je vous l'annonçais tout à l'heure, avec les ressources accrues de votre budget. Ce choix délicat, ils le feront d'accord avec le comité consultatif de votre école, lequel a la charge d'étudier ces graves questions, d'autant plus graves, Messieurs, qu'elles touchent à la très-grosse affaire dont je vous entretenais l'une de ces années dernières : l'organisation générale de l'enseignement du dessin sur toute la surface de notre pays. Cette vaste question, qui touche aux intérêts les plus vitaux de la France, n'est plus seulement soulevée aujourd'hui, elle a été étudiée à fond par une commission spéciale du Conseil supérieur des Beaux-Arts qui en a fixé les programmes complets. Ces programmes ont été transmis par M. le Ministre au conseil supérieur de l'instruction publique, et s'il se trouvait quelque obstacle à un mouvement sorti des besoins manifestes d'une nation tout entière, nul doute qu'il ne fût écarté par la sagesse d'un conseil aux intentions droites et qui comprendra quelle influence immense sa décision peut avoir sur le développement des jeunes esprits, et sur l'avenir très-prochain de toute l'industrie française.

Pour en revenir à vos modèles, mes amis, soyez assurés qu'ils ne vous manqueront pas ; d'ailleurs, s'ils vous faisaient jamais défaut chez vous, tout en restant fidèles à votre école, à son esprit, à son but, vous pourriez en emprunter ici, dans cette maison hospitalière et fraternelle. Depuis hier, elle s'est enrichie d'un modèle nouveau, et celui-là, mes enfants, n'est pas d'un petit prix ; je veux parler de l'exemple que donne à toutes les écoles d'art le monument consacré à Henri Regnault et autres élèves de l'école des Beaux-Arts, tombés aux champs d'honneur dans la dernière guerre. M. le Ministre, en inaugurant hier ce monument, parlait en termes éloquents des traditions de courage, d'abnégation, de patriotisme que Regnault et ses camarades, en mourant les armes à la main, venaient d'ajouter aux traditions de travail et de talent, apanage de cette école depuis plus de 200 ans. « Les noms de ces jeunes gens gravés

sur le marbre, disait M. le Ministre, signifient : amour de la patrie, sacrifice héroïque ; ils disent que l'artiste sait être citoyen et soldat ; élevé par les mains de jeunes artistes qui sont des maîtres, consacré à de jeunes artistes qui resteront pour tous un exemple, tout animé d'un souffle de jeunesse fier et pur, le monument, par les pensées qu'il fait naître, contribue à préparer dignement une génération nouvelle. » Mes amis, ces paroles de M. le Ministre, je vous les transmets, car elles s'adressent à vous aussi. Ce monument de la jeunesse à la jeunesse vous appartient à vous aussi ; la jeunesse d'aujourd'hui doit être une : mêmes efforts d'études, même ténacité d'application, même ambition indomptable de relever la patrie ; désormais il ne suffira plus à chacun d'être l'homme de son métier, il faudra qu'il soit l'esclave passionné de son pays ; chacun de vous, avant d'appartenir à l'art, appartient désormais à la France

---

## BIBLIOGRAPHIE

—

*Comédiens et comédiennes de la Comédie-Française.* Paris, D. Jouaust, 1876.

Nous appelons de nouveau l'attention des amateurs sur la magnifique série de *Comédiens et Comédiennes*, entreprise dans le format grand in-8° par la librairie des Bibliophiles, rue Saint-Honoré, 338. La 7e livraison, consacrée à Mme Madeleine Brohan, vient de paraître.

—

*Journal officiel*, 16 septembre : Exposition des Beaux-Arts appliqués à l'industrie (3e article), par M. Emile Bergerat.

— 17 septembre : L'Art assyrien au Musée du Louvre (1er article), par M. Maurice Joly.

— 20 septembre : Notes sur l'Orient (14e article), par M. C. M.

Le *Figaro*, 9 septembre : Fromentin, article signé Ignotus.

Le *Tour du Monde*, nouveau journal des voyages. — Sommaire de la 819e livraison (16 août 1876). — Texte : Les Merveilles de la vallée de Yosemiti, par M. Théodore Kirchhoff. 1870-1872. Traduction inédite, dessins inédits. — Onze dessins de J. Moynet.

— Sommaire de la 820e livraison (23 septembre 1876). — Texte : Pékin et le nord de la Chine, par M. T. Choutzé, 1873. Texte et dessins inédits. — Treize dessins de Taylor, E. Ronjat, H. Clerget et A. Deroy.

Bureaux de la librairie Hachette et Ce, boulevard Saint-Germain, 79, à Paris.

---

DIRECTION DE VENTES PUBLIQUES

**FRÉDÉRIC REITLINGER**
EXPERT EN TABLEAUX MODERNES
1, *rue de Navarin.*

---

Paris. — Imp. F. DEBONS et Ce, rue du Croissant, 16.

*Le Rédacteur en chef, gérant :* LOUIS GONSE

No 32. — 1876.　　BUREAUX, 3, RUE LAFFITTE.　　7 Octobre

LA

# CHRONIQUE DES ARTS

## ET DE LA CURIOSITÉ

SUPPLÉMENT A LA *GAZETTE DES BEAUX-ARTS*

PARAISSANT LE SAMEDI MATIN

*Les abonnés à une année entière de la* Gazette des Beaux-Arts *reçoivent gratuitement*
*la* Chronique des Arts et de la Curiosité.

PARIS ET DÉPARTEMENTS :

Un an. . . . . . . . . . . . . 12 fr. | Six mois. . . . . . . . . . 8 fr.

**EXPOSITION DES BEAUX-ARTS A ROUEN.**

—

Me trouvant en excursion dans la belle et
plantureuse Normandie, j'ai été voir la vingt-
cinquième Exposition municipale, qui a été
ouverte le 1er octobre dans la ville de Rouen.
Un peu Normand moi-même, par goût et par
relations, je ne manque guère, autant que
faire se peut, cette fête locale et biennale.
C'est d'ailleurs une occasion de revoir, sans ja-
mais se lasser, la vieille capitale, avec ses ad-
mirables trésors d'art : la Cathédrale, Saint-
Ouen, Saint-Maclou, Saint-Patrice, le Palais de
Justice, la Grosse-Horloge, la Basse-Vieille-Tour,
le Musée d'antiquités, fondé et enrichi par le
regretté abbé Cochet, et le magnifique Musée
céramique, dû à l'initiative du savant André
Pottier, deux hommes qui ne sont et ne seront
probablement pas remplacés.

M. Morin, le conservateur du Musée de pein-
ture, est l'impresario de ces fêtes. L'équité
m'oblige à reconnaître qu'il n'a point fait tout
ce qui était en son pouvoir pour les dégager
de l'esprit de coterie, je veux dire de tous les
infiniment petits de passion et de rivalité qui,
en province, rapetissent malheureusement
les choses, ni pour leur donner l'importance
et l'éclat qu'elles devraient avoir. Ceci est
d'autant plus à regretter, dans une ville aussi
riche, que l'autorité municipale se montre re-
lativement très-large pour tout ce qui touche
aux dépenses de luxe et que, d'autre part, haut
dans l'entretien, l'achèvement et la restaura-
tion de ses anciens monuments que dans la
création d'œuvres nouvelles, elle donne plus à
l'art que ne le réclamerait le tempérament as-
sez peu artistique de la population.

L'Exposition de 1876, malgré les trompettes
bruyantes qui en ont annoncé l'ouverture, nous
a paru assez pauvre en qualité et, en tout cas,
fort au-dessous des précédentes. Il semble
qu'une atmosphère de médiocrité l'enveloppe
de toutes parts comme un brouillard gris et
froid. C'est une sorte d'effacement terne où il
est fort difficile de rencontrer quelques éclair-
cies de soleil, quelques œuvres dont le mérite
tranche un peu sur la masse générale. Il se-
rait cependant bien à souhaiter que l'on s'ef-
forçât, comme à Nantes, à Reims, à Lyon, à
Bordeaux, en écartant tout ce qui tend trop
naturellement à donner à ces fêtes locales un
caractère d'exhibition de loterie, de fournir un
appât, soit de vente soit d'émulation, aux ef-
forts sérieux du talent.

Nous l'avons dit maintes fois : pour que les ex-
positions de province conservent un véritable
caractère d'utilité générale , il faut qu'elles
soient pour tous nos jeunes artistes une étape
et comme une sorte d'examen du premier
degré avant l'épreuve redoutable du Salon de
Paris. A cette fin, il faut, d'une part, qu'il y
ait pour tous une réelle espérance de vente ou
de récompense, de l'autre, que la balance soit
tenue absolument égale entre les concurrents
d'où qu'ils viennent, c'est-à-dire que tel ta-
bleau, qui est quelquefois le meilleur, ne soit
pas perdu dans l'obscurité du contre-jour ou
dans le purgatoire du troisième rang au-dessus
de la cymaise. Le nombre des tableaux n'a rien
à voir dans cette affaire ; c'est la qualité qui
prime tout, et la qualité est médiocre. Je ne
parle que pour mémoire, bien entendu, de
l'insuffisance du local et du manque de convo-
nance qu'il y a de confisquer ainsi pendant un
mois et demi les œuvres d'art anciennes expo-
sées dans les galeries du musée : la ville vient
de voter la construction d'un palais d'exposi-
tion des beaux-arts sur l'emplacement Saint-
Laurent. A cette occasion, je féliciterai chaleu-
reusement la municipalité rouennaise d'avoir
fixé au mois d'octobre, au lieu du mois d'avril,
la date de l'Exposition, comme le réclamaion,

la presse, les artistes et tous les visiteurs attirés en Normandie par les chasses de septembre. A son actif il faut mettre encore le prix de mille francs qu'elle vient d'instituer pour être décerné à l'œuvre d'art exposée qui en aura été jugée digne, plus les quatre médailles de 125 francs votées dans le même but et qui, jointes aux cinq cents francs du prix Bouclot, de l'Académie des sciences, belles-lettres et arts de Rouen, aux diverses acquisitions des deux Sociétés libres des Beaux-Arts, et à celles de la ville pour le Musée, constituent un fonds d'encouragement déjà respectable. On serait donc fort peu excusable, au point de vue de l'avenir de l'institution, de ne point faire un emploi sérieusement raisonné de ressources aussi importantes.

Les lecteurs de la *Chronique* n'attendent pas que j'entre dans le détail des œuvres exposées.

Pour moi, les deux meilleurs tableaux, ceux, du moins, qui témoignent de l'effort le plus viril sont ceux de M. Jacques Leman, intitulés *Portrait de mon père* et *Mes amis*. L'un est un portrait d'homme âgé, à la barbe grisonnante, à la physionomie à la fois fine et austère comme une tête janséniste, s'éclairant en pleine lumière, sur un fond gris ardoise d'une très-grande sévérité ; l'autre est une réunion de portraits, de grandeur naturelle, une sorte de conversation après boire, comme dans l'*Après diner à Ornans* de Courbet. Ces figures sont d'une vérité naturelle dans la pose et l'expression, d'un style excellent et d'un modelé délicat que fait valoir la qualité ambrée du ton. Comme M. Leman, M. Lesrel est un Normand et ses *Gentilshommes dans un tripot* sont très-regardés de la foule. C'est une jolie composition, très-étudiée, très-habile de dessin, mais trop noire. C'est un tableau à costumes mieux fait que beaucoup d'autres, et rien de plus. Quelques noms fort connus se trouvent inscrits au catalogue ; malheureusement ce qu'ils ont envoyé est indigne de leur réputation.

J'aime mieux citer, avec la plus complète indépendance, quelques noms et quelques œuvres qui m'ont arrêté : par exemple, un tableau de nature morte, de M. Bergeret, dans lequel des huitres ouvertes sont remarquablement grasses et appétissantes, le superbe et émouvant paysage, de M. Daliphard, intitulé : *Mélancolie*, avec son coucher de soleil derrière la forêt dépouillée par l'hiver, le *Plateau de Belle-Croix*, de M. Defaux, avec ses grands hêtres moussus et sa claire parure de printemps, une fraiche et jolie cuisinière, avec son tablier blanc, excellent morceau de couleur, de M. Victor Gilbert, les *Marionnettes* de M. Maurice Leloir, frère du très-habile M. Louis Leloir, et une plage de Bretagne de M. Allongé, ouvre d'une virtuosité remarquable, mais où l'émotion est absente. Il serait injuste aussi d'oublier quelques vétérans des expositions normandes, comme M. Malençon, Berthélomy, Zacharie et Dévé, que nous retrouvons toujours sur la brèche.

Maintenant, si l'on veut toute ma pensée, je dirai que ce qui m'a fait le plus de plaisir dans ma visite à la dite Exposition, c'est un petit bout du *Triomphe de Trajan*, d'Eugène Dela-

croix, qui montre indiscrètement la tête et brille comme une émeraude au-dessus d'une immense *Flagellation* de M. Horsin-Déon.

<div align="right">Louis Gonse.</div>

## CONCOURS ET EXPOSITIONS

Un concours est ouvert par la commune d'**Arc-sous-Cicon** pour l'exécution d'un tableau destiné au maitre-autel de son église paroissiale.

Le sujet de ce tableau est le *Martyre de saint Etienne*. La toile aura 2ᵐ 90 de hauteur sur 2ᵐ 20 de large. La somme allouée pour l'exécution du tableau est de 3.000 fr. Les concurrents présenteront des esquisses peintes. Elles seront exécutées sur des toiles de 0ᵐ 58 de hauteur sur 0,44 de large. Les esquisses seront reçues à l'Ecole des beaux-arts jusqu'au 15 octobre inclusivement. Ce délai est de rigueur. Elles porteront au dos une devise et seront accompagnées d'un pli cacheté. Les esquisses seront aussitôt jugées par le jury de peinture en exercice à l'École des beaux-arts. L'artiste désigné par le jury devra procéder immédiatement à l'exécution de l'œuvre définitive.

Les concours des écoles de dessin organisés par l'**Union centrale** auront lieu dans l'ordre suivant, au palais de l'Industrie, dans le courant de ce mois : lundi 9, concours pour les écoles primaires (garçons) ; mardi 10, concours pour les écoles primaires (filles) ; mercredi 11, écoles nationales de dessin et mathématiques, les Gobelins et les écoles subventionnées de la ville de Paris ; jeudi 12, l'Ecole nationale de dessin pour les jeunes filles et les écoles subventionnées de la ville de Paris (filles) ; vendredi 13, les cours d'adultes de la ville de Paris, les écoles des frères de la rue Ondinot et de Passy, les élèves des lycées et collèges de Paris et des écoles Turgot, Chaptal et Monge ; samedi 14, les élèves des cours spéciaux fondés par la chambre syndicale de la bijouterie, la chambre de commerce, le pensionnat des frères de Saint-Nicolas et les élèves des ateliers ; lundi 16, les élèves (filles) des écoles professionnelles, des ateliers et des institutions particulières.

Le concours du grand prix de l'Union centrale aura lieu le 17 octobre pour l'épreuve d'essai, et les 18, 19, 20 et 21 pour le concours définitif.

Le lendemain de chaque concours, les œuvres produites seront exposées publiquement, pour être jugées par le jury spécial. Les œuvres récompensées seront livrées de nouveau, tous les jours, au public.

## NOUVELLES

—

.*. Nous pouvons compléter aujourd'hui les renseignements que nous avons donnés, dans la dernière *Chronique*, sur la réouverture de la salle de Michel-Ange au Louvre, en annonçant à nos lecteurs qu'aux richesses contenues dans cette salle est venu s'ajouter un don très-important de M. His de la Salle, la collection de bronzes italiens de la Renaissance, formée par le généreux amateur, et qu'il vient d'offrir à notre Musée, pour êtres pécialement exposée dans la salle de Michel-Ange.

.*. On vient de découvrir dans une des maisons que l'on démolit pour le percement du boulevard Henri IV, un magnifique bas-relief dès dernières années au quatorzième siècle, représentant l'enfer. Ce précieux monument d'iconographie chrétienne était caché depuis plus d'un siècle par dès décorations modernes. Une statue de la Vierge reposait sur une tête hideuse figurant l'entrée de l'enfer.

On distingue dans la gueule de ce monstre un Satan femelle assis sur son trône et enchaîné ; un homme et une femme en conversation criminelle, pendus par la langue et représentant sans doute la luxure ; Judas, également pendu, et ayant les intestins hors du ventre ; deux chaudières remplies de damnés, et un pauvre malheureux embroché de part en part.

Deux petits démons, placés à droite et à gauche, sur la mâchoire même du monstre et servant de portiers, attendent avec impatience une charretée de réprouvés, parmi lesquels on remarque un moine, un évêque et une tête couronnée.

Ce bas-relief a été mutilé de la manière la plus barbare. Il doit être, dit-on, sitôt les restaurations faites, envoyé au musée de Cluny.

.*. L'ancienne manufacture de Sèvres est entièrement fermée aux visiteurs depuis le 1er octobre. Cette mesure est devenue nécessaire par suite du déménagement, qui s'opère avec une grande activité.

L'époque de l'inauguration de la nouvelle manufacture n'est pas encore fixée ; ou peut prévoir qu'avant deux mois environ les travaux intérieurs seront assez avancés pour permettre d'ouvrir au public sinon la totalité, du moins une notable partie des nouveaux bâtiments, et spécialement le musée céramique et les galeries des produits modernes.

.*. Il y a quelques jours, les ouvriers occupés aux fouilles ont découvert, près de la grille de l'Hôtel-Dieu, trois arches d'un vieux pont.

On supposait que les arches mises au jour étaient les vestiges du Petit-Pont, que fit rebâtir Maurice de Sully, évêque de Paris. Le doute va cesser maintenant.

Hier, en creusant, les ouvriers ont mis au jour une pierre de taille creusée et dans l'intérieur de laquelle on a retrouvé un parchemin, sans doute le procès-verbal de la construction,

ainsi que quatre pièces de monnaie et une médaille eu or du module de nos pièces de 100 fr. Ces documents ont été immédiatement transportés à la Bibliothèque nationale pour y être examinés.

.*. Le nom d'Eugène Fromentin va être donné à l'une des rues de La Rochelle, la ville natale de l'illustre peintre.

Cette décision a été prise à l'unanimité par le conseil municipal de la cité rochelloise, sur la proposition du maire.

Nous espérons que le conseil municipal de Paris ne tardera pas à consacrer, à son tour, par une décision analogue, le souvenir d'Eugène Fromentin et de Félicien David, dont une des rues d'Aix porte également le nom, depuis quelques jours.

.*. On vient de placer au musée de Toulouse un nouveau tableau donné par l'État à la ville de Toulouse. C'est le *Mohammed II* de M. Benjamin Constant, qui a figuré au dernier Salon.

———

## NÉCROLOGIE

—

Tous les journaux ont annoncé la mort récente de M. Alfred Asselin, ancien maire de Douai et membre de plusieurs sociétés savantes.

Ce nom n'est pas inconnu de nos lecteurs, car M. Asselin était un amateur d'art des plus éclairés, et la *Chronique* lui doit d'intéressantes communications.

Les regrets que nous inspire cette mort prématurée, s'adressent autant à l'homme qu'au collaborateur. M. A. Asselin emporte avec lui l'estime et l'affection de tous ceux qui ont eu le bonheur de le connaître.

—

Léon Falconnier, statuaire, élève de Ramey et de M. Dumont, vient de mourir. Il avait exposé pour la dernière fois en 1874 : *Une jeune Bourguignonne*, stainette en marbre ; Falconnier était médaillé depuis 1851.

Le sculpteur Bandel, l'auteur de la statue élevée dans le Teutoburger Wald (Lippe-Detmold) au chérusque Hermann, le vainqueur de Varus, vient de mourir après une longue maladie, dans les environs de Donauwerth (Bavière).

On sait que cette statue gigantesque, qui a 13 mètres de haut et qui repose sur une rotonde avec arches gothiques d'une hauteur de 30 mètres, a été placée au sommet du mont Grotenburg, à une altitude de 400 mètres. Du pied de ce monument des gloires germaines, on jouit d'un superbe panorama sur les contrées westphaliennes, les monts du Weser, le populeux comté de Ravensberg, la ville de Detmold et les défilés de la forêt où fut anéantie l'armée romaine.

Le sculpteur Bandel, qui avait consacré plusieurs années à l'achèvement de son œuvre, en

a pu voir l'inauguration solennelle il y a quel-
ques mois.

—

On annonce la mort, à Milan, du célèbre li-
thographe Michael **Fanoli**, élève de Léopold
Cicoguara. Fanoli laisse à l'Académie des
beaux-arts de Venise un grand nombre de
dessins et d'esquisses.

—✦—

## CORRESPONDANCE DE BELGIQUE

—

## EXPOSITION DES BEAUX-ARTS D'ANVERS.

### II

Tout un groupe d'artistes flamands tourne
au gris : j'ai déjà signalé cette tendance dans
mes correspondances précédentes. La belle,
l'audacieuse couleur flamande s'est voilée d'une
sorte de brouillard ; la palette n'ose plus jeter
les tons hardis qui ont valu à l'école son renom;
on dirait d'un bouquet exposé aux frimas et
qui s'est recouvert de givre.

Je ne suis pas pour les écoles qui s'immobi-
lisent : j'aime, au contraire, les innovations à
condition qu'elles soient prudentes et ration-
nelles; l'art suit toujours les manifestations
des temps. Il est pourtant une chose qui ne
peut varier : c'est la pratique.

Celle-ci demeure immuablement composée de
certaines conditions qui sont comme son es-
sence même. Barbouiller de noir ou de gris la
nature, par parti pris, fermer les yeux aux ra-
dieuses émanations de la lumière, et sous pré-
texte de ton juste, couvrir d'un badigeon uni-
forme les êtres et les choses, c'est verser dans
l'erreur.

La représentation des objets est soumise à
des accords de ton aussi parfaitement mathé-
matiques que le sont les accords en musique;
un ton n'a sa valeur que pour autant qu'il est
en rapport logique avec les autres tons de la
toile; aussi, les peintres auxquels je fais allu-
sion ont-ils raison de s'attacher surtout à ces
relations. Ils répudient la peinture de « chic »
et tout ce qui n'est pas absolument exact; ils
répudient surtout les procédés abstraits des
peintres de la couleur pour la couleur. C'est
leur droit. Mais ils ont tort en répudiant la
couleur elle-même. N'est-elle pas partout? La
lumière, ne se dégage-t-elle pas de la création
entière? N'est-elle pas comme l'âme même de
la nature ?

Il est un monde charmant en peinture : c'est
le monde des choses délicatement exprimées
à travers les sourdines des gris à la Corot.
Mais qu'il est encore lumineux et coloré, le
maître des matinées brumeuses! Et que le
novateur est soumis encore à la tradition! Il
demeure dans la voie des maîtres comme lui,
tout en renouvelant les conditions du paysage.
Les artistes flamands lui doivent beaucoup;
leur manière est faite de la sienne, avec une
grande observation de la nature; ils ont des
aspects noyés, mais la note argentine qui ré-
sonne chez lui, si fraîche et si vibrante, tourne
aux tons de la craie dans leurs interpréta-

tions. Ils devraient étudier davantage cette
incomparable dextérité, le moelleux de la pra-
tique et cet esprit de touche qui est aux ta-
bleaux comme le vernis des manières aisées
chez l'homme du monde.

Je prise, du reste, très-haut, le talent de
MM. Rosseels, Le Maieur, Courtens et Stob-
baerts. Au fond de leur art mitigé et un peu
timide, malgré leurs allures négligées et leurs
brutalités, se devinent des peintres, de vrais
peintres chauds et gras ; on sent qu'ils ont
tellement l'horreur du convenu et des colora-
tions toutes faites qu'ils aiment mieux ne pas
étaler leur palette. M. Heymans est du même
bord, mais il a des tons puissants qu'ils n'ont
pas. Ses *Bestiaux au pâturage*, en collaboration
avec M. de Haas, donnent très-nettement l'im-
pression des prairies flamandes, demi-couvertes
de buées. Je connais peu de peintures au Salon
anversois qui puissent lutter avec cette vigou-
reuse page. Si j'avais à lui comparer quelque
chose, ce serait la silhouette de femme de
M. Louis Dubois; mais ici la palette brille de
tout son éclat, et nous avons affaire à l'un des
tempéraments les plus coloristes de toute
l'école. M. Gussow, de Dusseldorf, parle la
même langue; son *Paysan de la Forêt noire*,
fumé comme un jambon, arbore des ardeurs
de ton qui, d'un peu loin, il est vrai, rappellent
certains Titien. Un autre Allemand, M. Œder,
envoie deux paysages un peu secs peut-être,
mais d'un sentiment excellent. Je citerai pour
mémoire l'*Atelier*, de M. Munckacsy, une page
d'une rare virtuosité, mais confite en jus et
saucée outre mesure.

C'est toujours le paysage qui domine. Je ne
m'en plains pas, car la formule définitive de
l'art contemporain sortira à la longue de cette
étude rigoureuse de la nature. Millet s'est ap-
proché le plus près de l'idéal nouveau, et c'est
la nature qui lui a fourni son style si humain
et si puissamment philosophique; il a trouvé
son homme, l'homme de toute une énorme
portion de la société moderne, dans les champs;
l'exemple est grand; il fait bien augurer des
contemplateurs méditatifs qui s'acharnent à
arracher son secret à la nature. Nous ne som-
mes, pour le moment, qu'à la première étape;
mais quelle sensibilité chez les paysagistes!
quelle préparation exquise à l'homme, ce mes-
sie attendu! Pour ne citer que les talents les
plus remarqués à l'Exposition anversoise,
quelle science et quelle émotion chez MM. As-
selbergs, Coosemans, Hymans, Bouvier, Baron
et Rosseels! M. Pantazis lustre au couteau les
givres d'un *Hiver* étincelant comme les gem-
mes : retenez son nom. Je vous ai parlé plus
d'une fois de M. Huberti : ses paysages, très-
simplement faits, ont une fleur d'honnêteté qui
vient de la bonté de l'homme. Une lumière
intense baigne les horizons de M. Verwée; les
verts y chantent des fanfares auxquelles se
mêle la sonorité des toits rouges qui tou-
jours émaillent le bas de ses ciels. Chez M. Mon-
tigny, au contraire, les colorations se font
discrètes; mais si l'on n'est pas tout d'abord
empoigné, la finesse du sentiment et des colo-
rations, lentement vous pénètre et vous
charme.

M. Verhaert expose une série de tableautins

d'une couleur chaude et d'un faire piquant ; ce sont des scènes populaires, des types pris sur le vif, des intérieurs enfumés, très nettement écrits ; on est là en plein pays flamand.

Les deux frères Oyens — deux frères Siamois de la peinture — s'en tiennent à leurs coins d'atelier ; le béret rouge y fait dans la pénombre une pétarade de tons ; çà et là le réveillon des cadres dorés qu'aigrette une paillette, carillonne joyeusement, et pour mettre en gaieté, des trognes rubicondes étalent leurs bubelettes de rubis. On n'est pas plus crânement virtuose, la brosse a des audaces de maîtrise en goguette ; cela est truellé, maçonné, empâté fond sur fond avec une fantaisie gaillarde qui ne se dément pas. Mais l'excès nuit en tout : le dessin s'en va souvent à la débandade dans ces vaillantes pochades, et il y a tant de tubes de couleur écrasés sur la toile qu'on ne saisit plus très-nettement l'homme qui est peint dessous. Je n'en dirai certes pas autant de M. Philippet ; sa couleur est froide, mais elle met à nu un dessin vigoureux et un grand style réaliste. Chez les frères Verhas, au contraire, c'est la grâce pimpante qui domine ; ils font des petits bébés en pâte tendre si jolis qu'il n'en est de pareils que dans les contes de fées ; maîtres peintres avec cela. M. van Becus, lui, accommode l'histoire au gré d'une fantaisie peut-être un peu bien cherchée ; il peint de très-grandes toiles où l'on voit bien peu de chose ; il peindrait une cathédrale — grandeur nature — pour y montrer une toile d'araignée : notez que l'araignée serait! e sujet capital. Coloriste chatoyant, légèrement artificiel, M. van Beens n'en est pas moins de ceux sur lesquels l'école peut compter.

Je citerai encore le bel intérieur d'église de M. Hennebicq, tout diapré par le reflet des vitraux, les figures d'après nature de MM. Reinheimer et Riugel, de beaux portraits de MM. Mellery et Claus, les charmantes scènes modernes de MM. Léon Verwée et de Jonghe, les marines des Hollandais MM. Storm de Gravesande et Mesdag, très-franches d'accent, enfin les fleurs de M. Jules Ragot, note vibrante d'un peintre de tempérament qui s'est fait un nom en Belgique, et un portrait de M. L. G. par M. Gervex, très-bien campé et fortement peint.

Voilà pour les peintres ; à l'avoir de la sculpture je porterai la *Domenica* de M. de Vigne, un art très-pur et bien moderne celui-là, les morceaux réalistes de M. Lambeaux et les *Bustes* de M. Pécher.

CAMILLE LEMONNIER.

ERRATUM. — C'est par erreur qu'on nous fait dire dans notre précédente correspondance : — pressés *comme des moines* ; c'est *comme des momies* qu'il faut lire.

## LES TAPISSERIES DE RAPHAEL AU VATICAN

### D'APRÈS DES DOCUMENTS NOUVEAUX

(Suite et fin)

### IV

Il me reste à parler des deux suites connues sous le nom d'*Enfants jouant* et de *Grotesques*.

Dès la fin du XVIᵉ ou le commencement du XVIIᵉ siècle, on voit les *Enfants jouant* figurer sous le nom de Raphaël [1], et cette attribution s'est maintenue jusqu'à ces derniers temps [2].

Cependant, en présence du texte si clair, si formel de Vasari (XI 305), aucun doute n'est possible : c'est Jean d'Udine qui est l'auteur des cartons.

Passavant ne décrit que cinq pièces de cette suite, celles précisément qui ont été gravées. Il signale en outre quatre dessins de Jean d'Udine de la collection Woodburne, de Londres, qu'il considère comme des esquisses destinées au même travail. Nos inventaires nous apprennent que le nombre de ces tentures était bien plus considérable : il s'élevait à vingt pièces mesurant ensemble 351 aunes. L'inventaire de 1544, le premier dans lequel nous les rencontrions, les mentionne sous ce titre :

*Pannetti vinti d'oro et seta, con giuochi di putti di ale 17 1/2 l'uno, in tutto ale 351.*

J'ignore combien de ces tentures sont parvenues jusqu'à nous. Nous voyons dans les comptes des tapissiers du Vatican qu'elles avaient besoin de réparations dès le commencement du XVIIᵉ siècle (1605) ; plus d'une sans doute aura péri depuis cette époque.

On possède moins de renseignements encore sur l'autre suite, — les *Grotesques* — dont Jean d'Udine, au témoignage de Vasari, exécuta également les cartons et qui ornait les premières salles du Consistoire. L'inventaire de 1544 nous apprend qu'elle se composait de huit morceaux, en même temps qu'il nous en fait connaître les sujets :

*Pannetti otto d'oro et seta grotteschi di diversi colori in tutto ale 630 3/4 videlicet :*

*Uno con la nave et trionfo di Venere ale...*

*Uno con le forze d'Hercole*
*Un'altro della Fortuna*
*Un'altro con le sette Muse*
*Un'altro con le sette Virtù*
*Un'altro col trionfo di Marte*
*Un'altro col trionfo di Bacco*
*Un'altro del' (sic) arte liberale.*

Je serais bien étonné si l'une ou l'autre de ces Grotesques de Jean d'Udine ne se retrouvait pas parmi les tapisseries du garde-meuble pontifical. En s'aidant de la description ci-dessus rapportée, quelque sommaire qu'elle soit, il sera facile d'en établir l'identité et de remettre en lumière un des

1. Voici, par exemple, ce qu'on lit sur une des gravures qui les représentent : *Tapezziere del papa Rapha. l'r. in. Joannes Orlandi formis.* 1 02. *Ant. Lafrerii formis.*

2. Chatlard, *Nuova Descrizione del Vaticano.* R. 1766, t. II, pp 242-244. — *Cancellieri. Descrizione delle cappelle pont. e card.* p. 287 et suiv., etc , etc.

ouvrages les plus curieux de l'élégant et ingénieux disciple de Raphaël.

EUG. MÜNTZ.

Depuis l'achèvement de ce travail, j'ai reçu de deux côtés différents des notices inédites destinées à compléter mes propres recherches.

Je dois les premières en date d'entre elles à M. A. Pinchart et je lui en ai d'autant plus de reconnaissance que s'occupant lui-même, comme on sait, d'une histoire de la tapisserie, il a bien voulu en détacher pour moi quelques pièces du plus haut intérêt. Ces pièces sont relatives à Pierre van Aelst, le directeur de l'atelier dans lequel ont été tissés, selon toute vraisemblance, les cartons de Raphaël, et le tapissier le plus occupé, sans contredit, du XVIᵉ siècle. En voici une analyse succincte :

Mai 1497. « A Pierre d'Enghien, marchand tapissier, demeurant à Bruxelles, la somme de MIIII libvres, VII sols III deniers pour une chambre tapisserie à personnes de bergiers et bergières et une salecte à persounaiges de bosquillous qu'il a vendu à Monseigneur (Philippe le Beau) pour s'en servir à son très-noble plaisir » etc., etc.

Juin 1504. « A Pierre d'Enghien dit d'Alost, tapissier de Monseigneur, VIIIˣˣ-XIIII libvres, VII sols, VI deniers pour V fins tapis velus de Turquie, que Monseigneur avait fait prendre et acheter de lui à son retour de son voiage d'Espaigne, etc., etc.

En 1511, Pierre van Aelst est qualifié de valet de chambre et tapissier de Monseigneur.

En 1521 enfin « Pieter van Alst, tappissier résidant à Bruxelles » touche « la somme de CXL livres de XL gros de Flandres, la livre, payement de huyt banequiers de tappisserie faite, toute en verdure, contenant ensemble la quantité de IIIIˣˣ XVI aulnes, au pris de XXX solz de II gros, dicte monnoie chascune aulne. » 1

On voit que cet artiste était tout naturellement désigné au choix de Léon X, non-seulement par son titre de tapisser de l'archiduc, mais encore par les nombreuses et importantes commandes qu'il ne cessait de recevoir de la cour impériale.

Les autres documents me viennent de Rome. Ils m'ont été communiqués de la manière la plus obligeante par mon savant ami, M. A. Bertolotti, secrétaire des Archives d'Etat et se rapportent aux *Enfants jouant* de Jean d'Udine. Il en résulte que le pape Urbain VIII a chargé le peintre Jean François Romanelli de faire des cartons d'après ces tentures et que ces cartons ont été traduits en tapisserie par Gaspard Rocci ou Rocchi. Le travail a duré plusieurs années ; il a commencé au plus tard en 1639 ; on 1642 on le continuait encore.

Les sujets ne sont indiqués que pour deux des pièces : la chasse à la chouette (*caccia della ci-vetta*) et les enfants jouant aux boutons de fleurs (*giuoco delle boccie*). Quant aux originaux, les documents en question les attribuent invariablement à Raphaël.

E. M.

1. En 1509 et en 1512, il est question d'un Pierre van Aelst, le Jeune, restouppeur de la tapisserie, sur lequel on ne possède d'ailleurs pas d'autres détails.

## FOUILLES ARCHÉOLOGIQUES D'ATHÈNES

### II

#### LE MONUMENT DE MYRRHINE.

On a découvert dernièrement à Athènes un monument funéraire d'une importance capitale au point de vue de l'archéologie ; c'est un vase en marbre de grande dimension, non évidé, qui par sa forme ressemble à ces petits vases destinés à contenir des parfums qu'on appelait des lécythes. Il y manque malheureusement le pied et la partie supérieure. Il rappelle tout à fait les vases de marbre dits de Marathon, également massifs, qu'on a trouvés à Marathon même et sur divers points de l'Attique ; mais il est un peu plus grand et plus récent d'un siècle, et paraît appartenir au quinzième siècle avant notre ère.

Il est orné d'un bas-relief représentant une jeune femme que Mercure conduit par la main et présente à trois personnes de sa famille : son père qui lui tend les bras, et probablement sa mère et son frère. Au-dessus de la tête de la jeune femme est gravé en creux son nom : Myrrhine. Quel était ce personnage ? On l'ignore et nous n'avons aucun indice sur la famille à laquelle Myrrhine appartenait. Mais ce détail importe peu ; l'intérêt archéologique du monument, comme nous allons le voir, est beaucoup plus élevé ; il est tout entier dans l'interprétation que doit recevoir le bas-relief que nous venons de décrire.

M. Félix Ravaisson, membre de l'Institut, conservateur des antiques au Musée du Louvre, a fait du monument de Myrrhine le sujet d'un savant mémoire dans lequel il traite d'une manière supérieure toutes les questions encore obscures et controversées que soulèvent les monuments funéraires de l'antiquité. La stèle de Myrrhine, dont un moulage en plâtre se trouve au Musée du Louvre, lui fournit une preuve nouvelle pour établir avec certitude quelles furent en réalité les opinions populaires des Grecs relativement à l'immortalité de l'âme, et pour réfuter l'opinion des savants qui prétendent établir que cette croyance a été en Grèce d'une date beaucoup plus récente que la plupart de ces monuments.

Il existe beaucoup de bas-reliefs analogues, par le sujet qu'ils traitent, au monument de Myrrhine ; on y trouve ordinairement un groupe de personnages qui sont évidemment les membres d'une même famille ; souvent l'un d'eux présente la main à l'autre ; ou ne peut y voir que des scènes funèbres, souvent d'une grande beauté, mais dont il faut déterminer le sens. En général, on les a désignées sous le nom de *Scènes d'adieux* ou de *séparation*.

Cette interprétation est-elle correcte ? Est-ce, en effet, cette dernière scène de la vie humaine que l'antiquité a reproduite sur toutes les tombes : le mourant prenant congé des siens et disant à sa famille un éternel adieu ?

Dans beaucoup de bas-reliefs, il est vrai, rien ne répugnerait, en apparence, à cette interprétation ; dans d'autres, au contraire, elle paraît inadmissible. Ainsi nous y voyons le plus souvent des personnages en marche, s'avançant les uns au-devant des autres ; de sorte qu'ils paraissent représenter bien plutôt une famille qui se

réunit, qu'une famille qui va se séparer. S'il s'agit, en effet, d'une réunion, il est naturel de se demander d'abord quel est le lieu de la scène.

Faut-il admettre que nous avons sous les yeux des représentations de la vie terrestre ? Ou bien ne sout-ce pas plutôt des scènes de réunion dans le séjour des morts ?

Le monument de Myrrhine est important précisément parce qu'il apporte des lumières nouvelles et décisives pour la solution de cette question. Dans ce monument, il est évident d'abord que le lieu de la scène n'est pas sur la terre, puisque Mercure « conducteur des âmes » sert de guide à la jeune Myrrhine qui vient de quitter la vie ; le vieillard qui la reçoit en lui ouvrant ses bras l'a précédée dans un autre monde, et le sourire de Myrrhine indique la joie d'une réunion bienheureuse. Ce monument nous révèle d'une manière irrécusable le sens de tous les bas-reliefs funéraires analogues, quoique moins complets, où l'on voit des membres d'une famille réunis ; lors même que Mercure ne s'y rencontre pas, ou que le nombre des personnages est plus réduit, ce ne sont pas moins des représentations abrégées du même sujet.

Dans beaucoup de ces monuments, la réunion dans l'autre vie est marquée par des signes certains, et la scène reproduite par la sculpture est extrêmement touchante. Ici, par exemple, c'est un jeune enfant que ses parents reçoivent dans la vie élyséenne avec les marques d'une vive affection ; un détail familier, un petit chien qui se dresse pour caresser l'enfant, marque son arrivée et non pas son départ ; le sens est bien marqué. Ailleurs, c'est une mère qui reçoit sa fille et lui caresse le menton, geste ordinaire dans l'art grec pour exprimer une tendresse familière, signe d'allégresse, naturel et charmant s'il s'agit d'une mère qui retrouve son enfant dans un séjour de bonheur immortel, geste inexplicable et déplacé s'il se mêle aux larmes et aux angoisses de la dernière séparation sur cette terre.

D'autres bas-reliefs funéraires qu'on appelle des repas funèbres soulèvent la même difficulté d'interprétation que ceux dont nous venons de parler. Ces bas-reliefs se trouvent en grand nombre à dater du quatrième et du troisième siècle avant notre ère ; ils sont, par conséquent, contemporains du monument de Myrrhine.

« Dans ces bas-reliefs, dit M. Ravaisson, on voit le défunt, à demi couché sur un lit, tenant ordinairement à la main un vase à boire, ayant le plus souvent à côté de lui une table sur laquelle sont placés les mets ; près de lui un échanson ; devant lui sa femme, assise presque toujours auprès du lit ; sous ce lit, son chien ; plus loin, son cheval, représenté soit en entier, soit en partie. »

Beaucoup de savants ont voulu voir dans ces bas-reliefs, comme dans les précédents, des scènes de la vie terrestre, et ils ont accrédité cette idée que les anciens n'ont jamais représenté sur leurs monuments que les joies de la vie réelle ; l'un d'eux a même prétendu que, satisfaits de la vie présente, les Grecs sont restés longtemps étrangers aux préoccupations d'une autre vie et que, tant que de violentes passions n'étaient pas venues, parmi les révolutions politiques dont furent témoins les siècles postérieurs à celui d'Homère, troubler la sérénité des consciences et les ouvrir aux terreurs religieuses, ils n'avaient pas connu le culte des morts, avec les rites expiatoires qui y furent liés !

Ce paradoxe dont l'étrangeté même paraît charmer beaucoup d'esprits, est en opposition directe avec la littérature et l'art parmi les Grecs depuis les temps les plus reculés. Partout, en effet, nous trouvons exprimés par le marbre, sur la stèle des tombeaux, dans les temples, dans les mystères, comme dans les vers des poètes ou la harangue des orateurs, la croyance populaire universellement répandue et partout acceptée de la vie à venir. L'idée que les anciens se sont faite de cette vie future depuis Homère, qui nous montre les âmes buvant avec avidité le sang des sacrifices, a certainement beaucoup changé avec le temps. Sans doute, cette idée s'est transformée, épurée, idéalisée graduellement ; mais, quant à la croyance elle-même, on peut affirmer qu'elle n'a jamais varié.

Nous ne pouvons suivre dans ses développements pleins d'intérêt le beau travail de M. Ravaisson, ni reproduire les preuves, suivant nous décisives, qu'il rapporte à l'appui de son interprétation des monuments funéraires de l'antiquité grecque. Ces preuves, il les puise d'abord dans les monuments figurés eux-mêmes, puis dans l'histoire des opinions religieuses et philosophiques, et surtout dans celles des mystères dont il nous dévoile le sens profond. Parmi les questions que soulève l'archéologie et qui, trop souvent perdues dans la nuit des temps, présentent d'insolubles difficultés, il n'en est aucune qui se rattache à un autre ordre d'idées plus élevé que celle dont le monument de Myrrhine, éclairé par M. Ravaisson des vives lumières de la science, semble nous avoir apporté la solution définitive.

*(Journal officiel.)*

## BIBLIOGRAPHIE

**Les Tapisseries de Notre-Dame de Reims** par M. Ch. Loriquet. 1 vol. in-12 de 222 p. avec table. — P. Giret. Reims 1876.

Tandis que quelques spécimens des tapisseries que possèdent divers établissements de la ville de Reims sont exposés au Palais de l'Industrie, il est opportun d'annoncer un livre qui parle d'un certain nombre d'entre elles. M. Ch. Loriquet, l'érudit conservateur de la Bibliothèque et du Musée de la ville, ne s'y occupe que de celles de la cathédrale, mais comme il a fait précéder leur description d'une étude sur l'histoire de la tapisserie à Reims, il aura peu de chose à dire lorsqu'il s'occupera de ce que conserve l'église Saint-Remy.

Dans une introduction sur la tapisserie à Reims, M. Ch. Loriquet combat l'assertion des écrivains qui ont prétendu que les tentures, qu'a toujours possédées la cathédrale, provenaient d'un don des rois. Nous croyons qu'il a raison d'après les preuves qu'il en donne.

Plusieurs tentures furent données par les archevêques. D'abord par Jacques Juvénal des Ursins au XV^e siècle, puis au XVI^e par Robert de Lenon-

court et Charles de Lorraine. Ce sont ces derniers dont les pièces sont exposées au Palais de l'Industrie, avec une de celles que le même Robert de Lenoncourt donna à l'église Saint-Remy.

Après avoir énuméré ce que les archives et les minutes des notaires lui ont fourni de documents sur les tapisseries possédées à Reims, tant par les communautés que par les particuliers, M. Ch. Loriquet aborde la question de la fabrication de la tapisserie à Reims :

« Tapis de Rheims », dit un proverbe du XIIIᵉ siècle que cite Le Grand d'Aussy. Mais à part ce texte il y a plus de présomptions que de preuves certaines que des ateliers de tapisseries aient existé à Reims au moyen âge.

Parmi les présomptions nous citerons le fait de Jehan Canast, abbé de Saint-Remy qui surveillle la fabrication d'une tenture pour son église, en 1419, comme si on l'exécutait dans l'abbaye même, et celui de Jehan Juvénal des Ursins, qui en 1459. fait venir des ouvriers afin d'achever les entures commencées par son frère.

En 1436. Les tarifs de l'impôt des aides mentionnent les tapisseries avec les serges.

En 1457. Un tapissier, Colin-Colin fait trois écussons aux armes de l'archevêque et les met sur trois tapis.

Les « toiles peintes » envoyées à l'Exposition par l'Hôtel-Dieu de Reims, semblent d'ailleurs témoigner qu'une fabrique existait à laquelle elles servirent de modèles.

Après un long intervalle d'années, le XVIIᵉ siècle apporte la preuve certaine de la fabrication de la tapisserie à Reims.

Dès l'année 1616, les tapissiers s'établissent en corps de métier, et donnent aux maîtres-jurés le droit de visiter les « tentures de tapisseries de toutes sortes et qualités qu'elles soient ».

Cependant les paroissiens d'une des églises de Reims voulant faire exécuter une tenture en 1628, s'adressent à un tapissier de Charleville, Daniel Pepersack, qui finit par venir s'établir en 1636 dans la ville, d'où il a daté une tapisserie, la *Présentation*, exposée aux Champs-Elysées, en regard du carton fort médiocre qui lui a servi de modèle.

Celui-ci est-il de Murgallet, l'auteur des modèles de la tenture commandée à Pepersack, par les paroissiens de Saint-Pierre-le-Vieil ?

Pepersack employa un certain nombre des tapissiers déjà établis à Reims, et un jeune Parisien, Pierre Damour, qui exécuta à son compte, à partir de 1639, un certain nombre de commandes.

Après cette étude que nous résumons le plus compendieusement possible, c'est-à-dire le plus brièvement, M. Ch. Loriquet s'occupe plus spécialement de l'histoire et de la description des tapisseries de la cathédrale de Reims, description faite avec un grand soin et non moins de clarté.

Nous ne suivrons l'auteur dans cette partie de son œuvre que pour n'être point d'accord avec lui au sujet de ce que désigne l'expression de *tapis sarrazinois*. M. Ch. Loriquet après quelques hésitations arrive à croire que ce sont les tentures brodées à la main, sur un tissu préexistant, genre de tenture dont la cathédrale de Reims a envoyé un spécimen, exposé sur la galerie du Palais de l'Industrie.

Nous ne saurions partager cette opinion. Les tapis sarrazinois sont pour nous des tapis veloutés ou velus, à la façon d'Orient.

L'expression de « point sarrazin », encore employée aux Gobelins dans l'atelier des tapis, semble le prouver. M. Ch. Loriquet avait adopté d'abord cette opinion, en citant ce fait. Nous ne saurions nous expliquer les raisons qui l'en ont fait changer.

<div style="text-align:center">A. D.</div>

DICTIONNAIRE RAISONNÉ D'ARCHITECTURE et des sciences et arts qui s'y rattachent par M. Ernest Bosc, architecte.

<div style="text-align:center">Firmin-Didot et Cᵉ, éditeurs.</div>

Nous venons de parcourir le troisième fascicule de ce bel ouvrage dont nous avons déjà entretenu nos lecteurs. Ce nouveau fascicule termine la lettre B et commence la lettre C. Parmi les mots qui ont le plus particulièrement attiré notre attention nous signalerons *Blason*, qui ne renferme pas moins de 91 figures en noir ou en couleur ; cet article est un véritable petit traité du blason résumé en 11 colonnes ; *Architecture byzantine* qui nous donne une idée de la puissante coloration de ce style ; la planche en lithochromie représente la chapelle Palatine de Palerme, dont M. Bosc a fait l'aquarelle avec ses propres études contrôlées à l'aide d'un dessin inédit de J. Hittorff ; le mot *Caisson*, dont la dernière feuille ou fascicule donne le commencement, est également fort bien traité.

Cette nouvelle livraison nous paraît, sous tous les rapports, aussi remarquable que les deux autres et même les dessins nous semblent mieux rendus et plus scrupuleusement choisis, car l'illustration, nous ne le cacherons pas, nous avait paru sujette à quelques critiques.

---

<div style="text-align:center">ÉCOLE SPÉCIALE D'ARCHITECTURE.</div>

La deuxième session des examens d'admission pour la prochaine rentrée est ouverte le mercredi, 25 octobre ; elle continuera les jours suivants.

Les candidats doivent se faire inscrire au siège de l'École, boulevard Montparnasse, 136, où l'on donne tous les renseignements nécessaires et remet le programme détaillé des connaissances exigées des candidats.

Ce programme est aussi envoyé sur toute demande faite à l'administration de l'Ecole.

---

Paris. — Imp. F. DEBONS et Cᵉ, rue du Croissant, 16.      *Le Rédacteur en chef, gérant :* LOUIS GONSE.

No 33. — 1876.   BUREAUX, 3, RUE LAFFITTE.   21 Oct

LA

# CHRONIQUE DES ARTS

## ET DE LA CURIOSITÉ

### SUPPLÉMENT A LA *GAZETTE DES BEAUX-ARTS*

PARAISSANT LE SAMEDI MATIN

*Les abonnés à une année entière de la* Gazette des Beaux-Arts *reçoivent gratuitement* la Chronique des Arts et de la Curiosité.

PARIS ET DÉPARTEMENTS :

Un an. . . . . . . . . . . 12 fr.  |  Six mois. . . . . . . . . 8 fr.

## CONCOURS ET EXPOSITIONS

—

Voici la liste des exposants français du département des beaux-arts (peinture, sculpture, gravure, dessins, architecture et décoration), qui ont obtenu des récompenses à l'**Exposition de Philadelphie**, liste incomplète, car tous les renseignements ne sont pas encore parvenus.

PEINTURE A L'HUILE. — Bartholdi (Frédéric-Auguste), Becker (Georges), Breton (Emile), Brunet-Houard (Pierre-Auguste), Carrier-Belleuse (Pierre), Cassagne (Armand-Théophile), Comerre (Léon), Comte (Pierre-Charles), Coroenne (Henri), Couder (Emile-Gustave), Curzon (Pierre-Alfred de), Dameron (Emile-Charles), Daubigny (Karl-Pierre), de Coninck (Pierre), Deshayes (Charles-Félix-Edouard), Dupré (Léon-Victor), Duran (Carolus), Gudin (Théodore), Harpignies (Henri), Jacomin (Alfred-Louis), Jacquand (Claudius), Jundt (Gustave), Landelle (Charles), Luminais (Evariste-Vital), Pabst (Camille-Alfred), Perrault (Léon), Plassan (Antoine-Emile), Princeteau (Réné), Priou (Louis), Rosier (Amédée), Sain (Edouard-Alexandre), Schenck (Auguste-Frédéric-Albrecht), Véron (Alexandre-René), Yvon (Adolphe), Zier (Francis-Edouard), Zuber-Bulher (Fritz).

DESSINS, AQUARELLES, etc. — Bellet (Jean-Joseph), Cassagne (Armand-Théophile), Lalanne (Maxime), Lami de Nozan (Claude-Ernest), Maussion (Mlle Elise de).

SCULPTURE. — Bartholdi (Frédéric-Auguste), Blanchard (Jules), Caillé (Joseph-Michel), Cambos (Jules), Cordier (Charles), Doublemard (Amédée-Donatien), Gobineau (Joseph-Arthur, comte de), Heller (Florent-Antoine), Moreau-Vauthier (Augustin), Moulin (Hippolyte), Ross (Alfred), Vasselot (Anatole-Marquet de).

GRAVURE. — Gaillard, Lalanne (Maxime), L. Flameng, Brunet-Debaines, Gaucherel, Laplante, Rajon, Thomas, Gillot.

ARCHITECTURE. — Crépinet (A.).

Parmi les autres lauréats français, nous citerons :

La manufacture de Sèvres, celle de Saint-Gobain, le Cercle de la librairie, la Ville de Paris, la maison Jouaust, la maison Morel et Cie, *Gazette des Beaux-Arts*, etc., etc.

—

Le jury chargé d'examiner les plans présentés par divers artistes pour le monument du **cardinal Mathieu**, a accordé le premier prix au baron Bourgeois, ancien prix de Rome, et qui a obtenu déjà plusieurs médailles aux expositions annuelles du palais de l'Industrie.

Un second prix de 1.000 francs a été décerné à M. Noël, l'auteur du *Rétiaire*, et un troisième prix de 500 francs, à M. Ruffier, d'Avignon.

L'exécution du monument sera confiée par conséquent au baron Bourgeois.

—

Le jury de l'Ecole des beaux-arts a examiné les esquisses envoyées au concours ouvert par la commune d'**Arc-sous-Cicon** (Doubs). Nous avons dit que le sujet était *le Martyre de saint Etienne*. Ce tableau est destiné à orner le maitre-autel de l'église de la commune.

Les délais du concours expiraient le 15 octobre. Cinquante concurrents avaient envoyé leurs esquisses. Le jury a proclamé M. Edouard Vimont lauréat. Cet artiste exécutera donc le tableau et recevra pour ce travail la somme de trois mille francs.

Les ouvrages peuvent être retirés dès à présent par leurs auteurs, de 10 à 4 heures, au secrétariat de l'Ecole.

—

Mardi dernier a été rendu le jugement du concours semestriel (esquisse peinte) à l'Ecole des beaux-arts. Le sujet proposé était *Vénus blessée par Diomède*. Le jury a admis pour le concours de figure peinte les huit candidats dont voici les noms par ordre de mérite : MM. Dantan, élève de MM. Pils et Lehmann ; Zier, élève de M. Gérôme ; Cnland, élève de M. Cabanel ; Carrier, élève de M. Cabanel ; Bellanger, élève de M. Cabanel ; Dumas, élève de M. Pils ; Schommer, élève de MM. Pils et Lehmann ; Florence, élève de M. Cabanel.

—

Le jury de l'Ecole des beaux-arts qui avait à juger le concours d'anatomie a accordé deux médailles à M. Masson, élève de M. Gérôme, et à M. Denet, élève de M. Bonnat ; une mention définitive à M. Baujannot, élève de M. Gérôme, et une mention provisoire à M. Gotorbe, élève de M. Cabanel.

—

MM. Davioud et Bourdais, architectes, mettent en ce moment la derniere main aux plans des constructions projetées au Trocadéro en vue de l'**Exposition universelle**. Les constructions se composeront :

1º D'une rotonde en forme d'hémicycle ayant sa façade principale sur l'avenue du Roi-de-Rome. C'est dans cette vaste salle, sorte de palais des beaux-arts, qu'auront lieu les concerts et autres réunions artistiques.

2º De deux galeries en forme d'ellipses qui se détacheront de chaque côté de la rotonde en se développant sur une longueur de 150 mètres et une largeur de 20 mètres.

Tout le reste du Trocadéro sera occupé par une immense cascade ainsi que par des plantations et jardins.

Ces diverses constructions seront établies comme constructions permanentes, car on sait que la ville de Paris a l'intention de les acquérir après la clôture de l'exposition universelle.

—

L'Exposition des Beaux-Arts qui devait avoir lieu cet été à **Naples** a été renvoyée au 2 avril 1877. On sait que cette exposition comprendra des tableaux et des sculptures, ainsi que des dessins de toutes sortes sur tissus ou autres matières.

—⁂—

## NOUVELLES

—

.*. L'Académie des beaux-arts procédera le samedi 28 octobre à la distribution des prix de Rome de 1876. On commencera par l'exécution de la cantate de M. Véronge de La Nux ; les prix seront ensuite proclamés, puis M. le vicomte Delaborde, secrétaire perpétuel, donnera lecture d'une notice sur la vie et les travaux d'Eugène Delacroix.

On terminera par l'exécution de la cantate de M. Hillemacher. Nous ferons connaitre les noms des chanteurs.

L'orchestre, composé des artistes de l'Opéra, sera dirigé par M. Deldevez.

.*. Le tableau de Delacroix : *L'Entrée des Croisés à Constantinople*, qui avait été relégué dans les bureaux du Sénat, va être placé dans la Galerie des Batailles, en pendant au *Saint Louis au pont de Taillebourg*, du même maitre.

.*. Par arrêté en date du 1er octobre, le ministre de l'instruction publique et des beaux-arts a nommé M. Eugène Müntz, de l'Ecole Française de Rome, sous-bibliothécaire de l'Ecole nationale et spéciale des Beaux-Arts.

Le choix du ministre a été ratifié par le suffrage de toutes les personnes qui s'occupent d'art. Quant à nous, nous n'avons pas besoin de dire combien la nomination de M. E. Müntz, dont nos lecteurs ont pu apprécier l'esprit infatigable de recherche et la rare sagacité nous semble répondre aux besoins réels de l'Ecole des Beaux-Arts et des écrivains qui ont entrepris la tâche difficile de reconstituer l'histoire de l'art.

.*. Une école professionnelle, spéciale à la menuiserie d'art et à l'ameublement, est ouverte, depuis le 16, par la chambre syndicale du meuble sculpté, dont le siège est passage Sainte-Marie.

.*. Le *Journal des Débats* annonce que M. Tétereau, maitre des requêtes au conseil d'Etat, est nommé directeur du contentieux et des bâtiments, en remplacement de M. de Cardaillac.

.*. La manufacture des Gobelins active l'achèvement des grandes tapisseries qui figureront à l'Exposition. C'est d'abord :

1º Un tapis de pieds de 86 mètres carrés, destiné au palais de Fontainebleau. Le sujet — un dessin d'ornement dû à M. Dieterle, directeur de la manufacture de Beauvais, — se distingue surtout par la variété et la richesse du coloris ;

2º La *Terre* et l'*Eau*, deux compositions de cinquante-trois mètres carrés chacune, d'après les tableaux de Lebrun. Ces deux tapisseries sont destinées à l'Hôtel de Ville de Paris ;

3º Le *Vainqueur*, tapisserie, d'après M. Ehrmann, sans destination ;

4º *Seléné*, tapisserie, d'après le tableau de M. Machard, qui a également dessiné la bordure. Destination : le Luxembourg.

5º *Tornatura* et *Pictura*, deux panneaux, d'après M. Lechevallier-Chevignard.

Ces deux panneaux, actuellement terminés, et deux autres en cours d'exécution, sont destinés à la manufacture de Sèvres, où ils symboliseront l'art de la céramique.

.*. Les élèves de l'Ecole des Beaux-Arts sont, cette année, au nombre de 1.300 environ, et répartis comme suit dans les sections dont se compose l'Ecole :

Section de peinture, 550 élèves environ.
Section de sculpture, 300 élèves.
Section d'architecture, 480 élèves.

.<sup>*</sup>. Un des beaux ouvrages décoratifs de Paris sera, dans un avenir prochain, transporté sur un point où l'effet de la perspective pourra permettre d'apprécier l'ensemble de sa valeur artistique.

Nous voulons parler de la fontaine dite de la rue de Grenelle. Cette œuvre d'art est, on le sait, placée dans une rue relativement tort étroite. Il n'y a là ni perspective ni aspect d'ensemble dont puisse jouir le spectateur, et le monument, qui mesure 12 mètres de hauteur sur 29 de largeur, est nécessairement écrasé par les maisons qui l'environnent.

Le conseil municipal a adopté un projet présenté par l'administration préfectorale, et d'après lequel une amorce du boulevard d'Enfer serait ménagée à l'intersection de la rue du Bac et du boulevard Saint-Germain. Cette amorce serait utilisée au point de vue décoratif, en y transportant la fontaine monumentale de la rue de Grenelle.

Ce monument remarquable a été construit en 1739. Il est l'œuvre de Edme Bouchardon, le statuaire de Versailles, mort à Paris en 1762. C'est sous la prévôté de Michel-Etienne Turgot et aux frais de la Ville que cette fontaine fut élevée.

Comme nous le disons plus haut, sa façade s'élève sur un plan demi-circulaire de 29 mètres de largeur, sur 12 mètres d'élévation. Au centre, un soubassement à refends forme un avant-corps au milieu duquel se tient une figure en marbre couverte d'une draperie. C'est la ville de Paris. De chaque côté la Seine et la Marne sont représentées par deux autres figures couchées et appuyées sur des urnes.

L'avant-corps du centre dans sa partie supérieure se compose de quatre colonnes ioniques accouplées deux à deux et couronnées d'un fronton. Le surplus du monument présente une belle ordonnance de pilastres, de niches, de croisées-fenêtres, avec un entablement surmonté d'un acrotère. Dans les niches se trouvent des statues mythologique, debout, et dans les cadres qui les séparent sont sculptées en bosse des scènes de charmants petits Amours folâtrant dans les blés et dans les fleurs. Les détails de ce monument sont d'une exécution parfaite.

.<sup>*</sup>. L'*Indépendant des Basses-Pyrénées* annonce qu'on vient d'exposer dans les salles de l'ancien asile des aliénés à Pau, la magnifique collection de tableaux de l'infant don Sébastien de Bourbon.

Il y a 700 tableaux à peu près, dont 5 ou 6 Murillo, 2 Velasquez, 3 Titien, 2 Rubens, 4 ou 5 Ribeira de premier ordre et autant de Goya des plus intéressants, 1 Rembrandt, 1 Véronèse, des flamands à foison, une collection très-complète d'espagnols, sans compter beaucoup de modernes.

.<sup>*</sup>. Une intéressante cérémonie vient d'avoir lieu à l'Arenella, près du château Saint-Elme, à Naples. On y a inauguré, en présence des autorités et d'un grand nombre d'artistes italiens, une plaque en marbre placée sur la façade de la maison où naquit le célèbre peintre et poëte satirique Salvator Rosa. La plaque porte l'inscription suivante :

« *In ques'a casa nacque Salvator Rosa, nel* 1615 *di* 20 *di giugno.* »

Plusieurs discours ont été prononcés. Après la cérémonie, un banquet a réuni les artistes italiens, auxquels M. Palizzi, le peintre d'animaux, a montré, enfermé dans un coffret d'argent, le manuscrit original d'une satire de Salvator Rosa, prêté pour la circonstance par le comte Borromeo, de Milan. Un exemplaire de ce précieux poëme, imprimé sur papier de Hollande, a été ensuite offert par M. Palizzi à chacun des convives, au nombre de soixante, qui avaient tenu à rendre un nouvel hommage au grand peintre napolitain , mort il y a aujourd'hui deux cent trois ans.

.<sup>*</sup>. Différentes sculptures intéressantes viennent d'être trouvées à Londres dans le mur romain de Camomile street, Bishopsgate. Elles consistent en fragments de corniches de grande dimension, en un pilastre cannelé, une portion de fût de colonne sculptée et autres débris analogues. Mais ce qui surpasse tous ces objets en intérêt, c'est un lion sculpté très-énergiquement et qui se tient debout près d'une lionne couchée. Cette sculpture occupera une des premières places parmi les antiquités romaines du vieux Londres à cause de la vigueur de son dessin et de l'exécution supérieure du groupe. Il est en haut relief et a dû être placé, soit à la corniche d'un bâtiment, soit au sommet d'un tombeau, comme le célèbre sphinx de Colchester.

La matière de ce groupe ressemble à la pierre oolithique de Northampton ou du comté de Rutland. Sa dimension est d'environ trois pieds de long. On l'a trouvé avec les autres sculptures employé, en guise de matériaux dans l'ancien bastion romain qui existait en ce lieu ; c'est un autre exemple de l'usage qu'avaient les Romains de se servir une seconde fois pour leurs constructions nouvelles des débris de leurs constructions antérieures.

.<sup>*</sup>. Berlin possède un grand nombre de statues et de monuments commémoratifs élevés sur ces places publiques à des princes ou à des personnages célèbres. Il est question d'y ériger prochainement deux nouvelles statues à la mémoire des frères Alexandre de Humboldt, le savant explorateur, et Guillaume de Humboldt, l'homme d'Etat. On a choisi comme emplacement l'Opernplatz, près de laquelle est situé le palais de l'Université, à l'entrée de l'avenue d' « Unter den Linden » (Sous les Tilleuls).

Les deux statues, qui sont exécutées aux frais du Trésor, seront placées dans les niches de chaque côté de la grande porte d'entrée de l'Université. On sait que Alexandre et Guillaume de Humboldt, morts le premier en 1859, le second en 1835, ont été ensevelis dans leur propriété de Tegel, près du lac du même nom, à quatre lieues de Berlin. On admire dans le parc du château une belle statue de l'Espérance, par Thorwaldsen.

.\*. On annonce la mort à Londres, à l'âge de quatre-vingt-six ans, de Joseph Marryat, auteur de l'*Histoire des faïences et porcelaines*, un des ouvrages les plus importants qui aient été publiés sur l'art céramique.

### INVENTAIRE DES RICHESSES D'ART DE LA FRANCE

#### 1er JUILLET

—

Monsieur le Préfet,

En 1874 un de mes prédécesseurs décida qu'un inventaire général des richesses d'art de la France serait dressé par les soins de l'Administration des beaux-arts. Une commission spéciale fut chargée d'organiser ce vaste travail et d'en surveiller l'impression ; elle se mit à l'œuvre immédiatement et, dans peu de temps, paraîtront à la fois les premiers volumes des quatre séries dont se composera la publication : Monuments civils et religieux de Paris ; Monuments civils et religieux des départements. Les différentes pièces et les spécimens que je vous envoie sous ce pli, vous permettront de juger de l'étendue de l'entreprise, de son importance au point de vue national, des services qu'elle doit rendre aux artistes, aux historiens, aux érudits dans tous les genres.

Une publication si considérable ne pourrait toutefois être menée à bonne fin, si nous ne devions compter, dans les départements, pour les travaux préparatoires, sur le concours actif de toutes les personnes qui, par profession ou par goût, s'y occupent de l'histoire des beaux-arts. Déjà mon administration a demandé à MM. les conservateurs des musées départementaux et à MM. les archivistes, de lui faire parvenir les catalogues complets des collections dont ils ont la garde. La plupart ont déjà répondu à cet appel, et leur travail est entre les mains de la Commission.

Mais l'établissement du catalogue des objets d'art innombrables conservés dans les églises, mairies, hospices et tous autres monuments publics que les musées, ne présente pas évidemment les mêmes facilités, parce que les personnes préposées à leur garde n'ont point toujours une compétence spéciale pour en apprécier la valeur.

Dans cette circonstance, j'ai pensé, Monsieur le Préfet, que mon administration trouverait des collaborateurs naturels et empressés dans les membres des Sociétés savantes et des Sociétés des beaux-arts si nombreuses aujourd'hui en province, lesquelles, ayant surtout pour objet l'étude des monuments locaux, auraient sans doute peu de chose à faire pour réunir en peu de temps tous les matériaux qui nous sont nécessaires. Je viens donc vous prier de vouloir bien me faire savoir quelles sont les académies, sociétés savantes, sociétés de beaux-arts, etc., actuellement organisées dans votre département, avec qui l'administration des beaux-arts pourrait établir des communications à ce sujet. Vous pouvez dès aujourd'hui communiquer à ces diverses sociétés la présente circulaire en leur demandant si leur intention est de prendre part à ce grand travail, et en les pré-

venant d'ailleurs que toutes les monographies publiées dans l'inventaire général porteront la signature de leurs auteurs.

En me communiquant le résultat de vos démarches, vous voudrez bien en même temps me faire connaître : 1° la date de fondation de ces diverses sociétés, les noms de leurs présidents, vice-présidents et secrétaires ; 2° votre avis sur la répartition qu'il conviendrait de faire du travail entre elles ; 3° tous les renseignements qu'il vous aura été possible de vous procurer, soit sur les publications déjà faites pouvant servir de base à l'inventaire dans votre département, soit sur les personnes qui vous paraîtraient, à défaut ou en dehors de ces sociétés, les plus capables de nous prêter une collaboration utile.

Je saisis cette occasion pour vous informer que mon intention est d'assimiler [1], dans l'avenir, les sociétés qui, sous divers titres, s'occupent de l'encouragement des beaux-arts, aux académies et sociétés savantes qui correspondent déjà avec le ministère de l'instruction publique. Les sociétés des Amis des arts ou Sociétés des beaux-arts dont vous aurez constaté l'organisation sérieuse et que vous croirez devoir signaler à mon intérêt, seront donc, dès l'année prochaine, appelées à prendre part à la réunion solennelle des Sociétés savantes qui a lieu chaque année à Paris, ainsi qu'aux récompenses qui y sont distribuées.

Je vous serai obligé de vouloir bien me donner, aussi promptement que possible, réponse aux diverses questions contenues dans la présente circulaire.

Recevez, Monsieur le Préfet, etc.

*Le Ministre de l'Instruction publique et des Beaux-Arts,*

WADDINGTON.

Nous extrayons, d'autre part, d'une lettre adressée par le ministre des cultes, le 5 octobre, à tous les évêques de France, le passage suivant qui en résume l'objet.

. . . . . . . . . . . . . . . .

J'ajouterai, Monseigneur, que la rédaction d'un semblable inventaire assurera la conservation des monuments précieux, et fera sortir de l'oubli des œuvres remarquables qui n'ont pas été appréciées jusqu'à ce jour à leur véritable valeur. Ce grand travail est aujourd'hui commencé ; l'inventaire des monuments civils de nos provinces est en cours de publication, et grâce aux instructions de Son Éminence le cardinal Guibert, ainsi qu'aux dispositions prises par MM. les curés de Paris, l'étude des églises de cette ville est terminée et sous presse ; Votre Grandeur trouvera même, dans les documents joints à cette circulaire, l'inventaire de l'église de Saint-Germain-l'Auxerrois. La direction des Beaux-Arts se propose d'entreprendre immédiatement l'examen et la description des objets d'art conservés dans les cathédrales, églises et chapelles des autres diocèses, et elle désire que je

---

[1] Cette assimilation avait été demandée par M. le directeur des Beaux-Arts dans un rapport au ministre daté du 28 avril.

demande à Votre Grandeur de vouloir bien concourir à cette entreprise nationale, soit en facilitant les recherches des membres de la commission, soit en suivant l'exemple de NN. SS. les évêques de Nimes, Tarentaise et Coutances, qui ont fait préparer par MM. les curés et desservants ou par les architectes et artistes de leur diocèse, une série de monographies que les inspecteurs des Beaux-Arts n'ont eu qu'à reviser.

*Signé* TARDIF

Nous ajouterons que le premier fascicule du tome Ier de l'*Inventaire des richesses d'art de la France*, comprenant déjà 144 pages d'impression, vient de paraître. Il contient les églises Saint-Germain-l'Auxerrois, Saint-Philippe-du-Roule, Saint-Ambroise, Saint-Louis-d'Antin, Saint-Laurent, Sainte-Clotilde, Saint-Nicolas-du-Chardonnet, Notre-Dame-de-Bonne-Nouvelle, Saint-Germain-des-Prés, Saint-Jacques-du-Haut-Pas; les temples de l'Oratoire et de Panthemont.

### Les fouilles d'Olympie.

—

Nous avons annoncé déjà que les fouilles exécutées sur le territoire d'Olympie, en Grèce, et dirigées par des Allemands, suivant le traité conclu avec le gouvernement grec, allaient être reprises.

Un rapport émané du bureau de la chancellerie impériale allemande, et adressé au conseil fédéral, fournit des renseignements sur les résultats des travaux entrepris jusqu'à ce jour.

Pendant l'été les travaux étant suspendus, on s'est occupé de la confection des moulages, dont il a été tiré, pour les pièces les plus importantes, six exemplaires destinés aux académies des beaux-arts en Allemagne. Ces moulages ont été exposés dans une des salles du musée de Berlin; en outre on a mis sous presse un ouvrage intitulé *les Fouilles d'Olympie*, revue des travaux et des découvertes pendant l'hiver de 1875-76; enfin, on s'est occupé à mettre au net le journal des fouilles et à terminer l'inventaire.

Cet inventaire constate la présence de : 1° marbres : 178 pièces, dont 14 torses d'un certain volume; la Niké, ou statue de la déesse de la Victoire, dont nous avons eu occasion de parler en son temps; 1 métope; 8 têtes de lion, etc.; 2° bronzes : 685 pièces; 3° terres cuites : 242; 4° médailles : 174, outre une collection de 800 monnaies de cuivre byzantines; 5° inscriptions : 79. De tous ces objets, ou a pu former un musée local à Olympie.

Les frais jusqu'ici se montent à la somme ronde de 120.000 mares (le marc allemand = 1 fr. 25). On calcule que si l'on veut pousser activement les travaux, il faudra débourser encore 310.000 marcs jusqu'en 1879.

Le gouvernement grec s'est chargé de la surveillance du terrain des fouilles pendant la suspension des travaux. Il s'est engagé également à pousser la construction de la route menant de Pyrgos à Olympie.

Le directeur des travaux a dû se rendre à Athènes et à Pompéi, afin d'observer sur les lieux mêmes les méthodes suivies dans les fouilles qui s'exécutent en ces deux localités. Dès la reprise des fouilles pour la campagne d'hiver 1876-77, on s'occupera d'achever le déblai du temple de Jupiter et de ses dépendances.

Tels sont les points principaux que nous trouvons à relever dans le rapport allemand.

—

### LES MURS CYCLOPÉENS DE TIRYNTHE.

M. le docteur Schliemann, à qui les fouilles d'Ilium Novum ont acquis une célébrité méritée, a fait dans le courant de cet été des investigations intéressantes à Tirynthe, près d'Argos. Nous extrayons du compte rendu qu'il a publié dans le *Times* les parties principales de son récit:

A l'extrémité sud-est de la plaine d'Argos, basse et marécageuse, à huit stades seulement ou un mille anglais de la mer, sur un rocher plat de 900 pieds de long, de 2.000 à 2.300 pieds de large et de 30 à 50 pieds de haut, était située l'ancienne cité de Tirynthe, célèbre par la naissance d'Hercule et par ses murs cyclopéens gigantesques, dont, suivant Pausanias, un attelage de mules ne pourrait remuer même la plus petite pierre. On trouve la carrière qui a fourni les matériaux de ces murs à un mille plus loin, couronnée par la chapelle d'Élie.

Ces murs cyclopéens ont de 25 à 50 pieds d'épaisseur et sont dans un très-bon état de conservation. Mais ils ne sont pas partout massifs; ils sont traversés par des passages intérieurs ou galeries à voûtes ogivales, dont quatre peuvent être facilement reconnues. L'une de ces galeries, qui a 90 pieds de long et est débarrassée de ses décombres, montre dans ses murs extérieurs six ouvertures formant fenêtres en forme de porte, qui descendent jusqu'au sol; leur partie supérieure est ogivale et taillée dans la pierre.

Dans toute l'antiquité les Grecs ont considéré ces murailles comme l'œuvre des dieux; Pausanias les regarde comme plus merveilleuses que les pyramides d'Egypte, et Homère caractérise Tirynthe par l'épithète de « ville aux murailles ». J'adopte complètement, dit le docteur Schliemann, l'opinion générale qui fait de ces murs le plus ancien monument de la Grèce, mais connue j'ai la conviction qu'aucune ville, aucune forteresse ne peut être plus ancienne que les plus anciennes poteries dispersées autour d'elle, j'avais hâte de vérifier la chronologie des murs de Tirynthe par des fouilles.

Par conséquent, je m'y rendis avec MM. Papadakis, Phendiklis et Catorchis, professeurs d'archéologie à l'université d'Athènes. Je fis creuser une longue et large tranchée dans la partie la plus élevée de la ville, et dans cette tranchée 13 puits de 6 pieds de diamètre. Je fis ouvrir 3 nouveaux puits dans la partie basse de la ville, et enfin 4 autres à une distance de 160 pieds en dehors des murs. Dans la haute ville, je trouvai le roc naturel à une profondeur variant de 11 pieds 1/2 à 16 pieds 1/2 ; dans la basse ville, de 5 à 8 pieds, et en dehors de la ville de 3 à 4 pieds.

Dans 7 ou 8 puits creusés dans la ville haute, je mis au jour des murs cyclopéens de maisons bâties sur le roc naturel, et dans 3 puits je trouvai des conduites d'eau d'un genre très-primitif, composées de pierres non taillées qui ne sont jointes entre elles par aucun ciment. Quoique ces conduites d'eau reposent sur le roc, je ne puis comprendre que l'eau ne s'y perdit pas dans l'interstice des pierres. Je ne trouvai nulle part, ni dans les puits ni dans les tranchées, aucune pierre, d'où je conclus que la plus grande partie de la ville était bâtie en briques non durcies par le feu, comme cela se pratique encore dans la plupart des villages de l'Argolide. Les maisons ne peuvent avoir été construites en bois, car j'aurais trouvé des quantités de cendres.

Parmi les objets découverts, je dois mentionner d'abord de petites vaches en terre cuite. J'en ai pu réunir onze; elles paraissent résoudre un grand problème, et dans tous les cas sont d'une importance capitale pour la science. Elles sont presque toutes couvertes d'ornements peints en rouge; une seule est peinte en noir. En même temps, j'ai trouvé neuf idoles, dont sept étaient peintes en rouge et deux en noir ou jaune foncé. Toutes avaient la face très-comprimée, pas de bouche, et portaient sur la tête le polos; au-dessous de la gorge très-développée, de chaque côté, se trouve une longue corne, de telle sorte que les deux cornes représentent, soit le croissant de la lune, soit les cornes d'une vache ou les deux à la fois.

J'avais trouvé, il y a des années, des petites vaches et des idoles absolument semblables dans mes fouilles à Mycènes, près du grand temple de Junon. Toutes ces idoles, qui se rapportent au culte de cette déesse, ont été trouvées dans le sol à une profondeur de 3 à 8 pieds, et aucune plus profondément.

A l'exception du plomb, la seule pièce de métal qu'on ait trouvée est une très-belle statuette archaïque d'homme, en bronze ou en cuivre, portant un bonnet phrygien et dans l'attitude d'un guerrier qui brandit une lance. Si le fer était inconnu à Tirynthe, on devait s'y servir beaucoup du bronze et du cuivre, car je n'y ai pas trouvé un seul outil de pierre.

Quant à la poterie, on trouve sur l'emplacement de Tirynthe des tessons qui remontent au moyen âge et probablement à la domination franque; ils sont à une profondeur de 3 pieds, et immédiatement au-dessous apparaissent d'autres tessons archaïques; cela prouve que le site de Tirynthe n'a pas été habité depuis la prise de la ville par les Argiens (468 ans avant J.-C.) jusque vers 1,200 après J.-C. La poterie archaïque de Tirynthe est de la même fabrication et possède les mêmes ornements que celle de Mycènes, avec les mêmes couleurs d'un rouge vif qui paraissent indestructibles, car les millions de tessons qui couvrent le site de Mycènes n'ont rien perdu de leur fraîcheur et de leur éclat, quoiqu'ils aient été exposés pendant plus de 2400 ans au soleil et à la pluie.

J'ai trouvé à Tirynthe une grande quantité de fragments de gobelets qui, comme à Mycènes, sont en terre blanche et sans ornements peints. Ils ont tous la forme de larges verres à vin de Bordeaux modernes. Toute cette belle poterie dénote une civilisation beaucoup plus avancée que n'a pu être celle des hommes qui ont bâti les maisons cyclopéennes et les murs de la cité; elle doit

donc avoir été importée, ou, ce qui est plus probable, elle a été fabriquée par une génération plus récente qui a succédé aux constructeurs des murs. Quant à ceux ci, c'est à eux que doivent se rapporter des tessons beaucoup plus grossiers et monochromes qu'on trouve très-près du sol absolument vierge, qui n'ont d'autre couleur que celle de la terre elle-même, et qui ont été fabriqués et polis à la main, tandis que les autres ont été faits au moyen de la roue du potier.

Quant à la chronologie de cette poterie de Tirynthe, si la date d'environ 1400 ans avant Jésus-Christ généralement attribuée aux plus anciens vases attiques est exacte, on pourrait peut-être l'assigner aussi à la poterie de la seconde nation Tirynthienne : la poterie antérieure trouvée près du sol vierge serait de 600 ans environ plus ancienne et remonterait ainsi à 2000 ans avant Jésus-Christ.

—◦◦◦—

## BIBLIOGRAPHIE

—

Catalogue of e collection of oriental porcelain and pottery, lent for exhibition by A. W. Franks esq. — 1 vol. petit in-8° de 124 pages, avec 14 planches de marques. — George E. Eyre and W. Spottiswood. — London 1876.

Le département des sciences et arts d'Angleterre, en outre du musée de South Kensington, a organisé à Bethnal green un musée où les amateurs exposent temporairement leurs collections. Parmi celles qu'on y peut étudier cette année se trouve la collection de porcelaines et de poteries orientales que possède M. A. W. Franks, que nous avons connu conservateur au British Museum des objets d'art du Moyen Âge et de la Renaissance, et que nous croyons attaché aujourd'hui en la même qualité au Musée de South Kensington.

Cette exhibition a été pour son savant possesseur l'occasion d'en dresser le catalogue et celle aussi de condenser le peu que l'on sait sur l'industrie céramique de l'extrême Orient.

Les Lettres édifiantes et curieuses du père d'Entrecollas au commencement du XVIIIe siècle; le Traité de céramique de Brongniart; l'Histoire de la porcelaine chinoise, traduite du chinois par Stanislas Julien; l'Histoire de la porcelaine, par A. Jacquemart et E. Le Blant; puis l'Histoire de la céramique du premier, avec un ouvrage anglais en cours de publication : Keramic art in Japan, par MM. G.-A. Ansley et J.-Z. Bowes, et quelques passages de Marryat dans son History of pottery and porcelain; de Chaffers dans son livre : Marks and monograms on pottery and porcelain, sont tout ce que l'on a publié jusqu'ici sur cette matière.

M. A.-W. Franks s'en est servi pour écrire une courte et substantielle introduction générale où il résume tous les faits et toutes les dates, puis un bref exposé des caractères et des faits particuliers à chacune des sections du catalogue.

Ces sections sont celles-ci : •

1. Porcelaine de Chine non peinte, blanche. — monochrome, — polychrome.
2. Porcelaine chinoise craquelée.
3. Porcelaine chinoise décorée par engobe blanche

4. Porcelaine chinoise peinte, bleue, — bleue et polychrome sous couverte, — polychrome sur couverte.
5. Porcelaines chinoises avec ornements à jour sous couverte blanche.
6. Poterie chinoise.
7. Porcelaine japonaise blanche, — colorée, — bleue sous couverte, — polychrome.
8. Poterie japonaise.
9. Porcelaine de Siam.
10. Porcelaine orientale sur dessins etrangers, — blanche, — peinture bleue, — peinture polychrome.
11. Porcelaine orientale décorée en Europe.
12. Porcelaine orientale combinée avec d'autres matières, — émaux, — laques.

Le bien fondé de plusieurs de ces divisions pourrait être discuté, surtout celle qui classe sous la même rubrique les porcelaines faites sur commande européenne, tantôt en Chine, tantôt au Japon, de telle sorte que chaque article porte nécessairement la mention de son lieu d'origine:

Dans cette classe nous trouvons les porcelaines exécutées pour les Indes, M. A. W. Franks n'adoptant pas l'existence de la porcelaine indienne, contrairement à l'opinion de M. Albert Jacquemart.

Il affirme que les inscriptions qu'on rencontre sur les pièces à décor indien ont été transcrites d'une façon tellement fautive, qu'elles accusent une ignorance absolue de la langue, et que l'opinion fondée sur l'assimilation du Tung-Yang avec l'Indo-Chine est une erreur propagée par Stanislas Julien, les géographies chinoises indiquant au contraire que ce nom désigne les îles de l'Est, où se trouve englobé le Japon.

Tous ceux, d'ailleurs, qui sont familiarisés avec les classifications adoptées par notre si regretté collaborateur auront reconnu que l'auteur du « Catalogue » anglais ne les adopte pas.

Ainsi, il considère comme étant de fabrique japonaise la « Famille archaïque » qu'Albert Jacquemart croit d'origine coréenne, et la « Famille Chrysanthemo pœonienne » qu'il attribue à la Chine.

Toutes ces dissidences, et bien d'autres que l'on pourrait signaler, entre l'auteur français qui le premier a essayé de mettre un peu d'ordre et de méthode dans l'étude de la céramique orientale, et l'auteur anglais une grande importance au Catalogue de ce dernier. Sous sa forme modeste il soulève beaucoup de questions qui pouvaient paraître résolues de ce côté-ci du détroit, et il nous semble destiné à trouver place dans les bibliothèques de ceux qui étudient ces matières Nous nous contentons de les leur signaler.

Pour nous, nous n'y voyons point très-clair encore, et nous avouons en toute humilité que l'on nous montre comme porcelaines japonaises des pièces tellement différentes de ce que les albums nous montrent être l'art de ce pays, que nous aurions besoin de quelques notions sur les transformations de l'art et du goût dans l'empire du Nyphon, comme celles que nous possédons sur les arts de l'Europe, avant que d'adopter tous les dires avec la certitude de ne point nous tromper.

Espérons qu'on arrivera, avec beaucoup d'étu-des, à posséder enfin ces connaissances exactes que nous réclamons.

<div align="center">A. D.</div>

—

De tous côtés se fondent des feuilles nouvelles, mais nous en voyons peu qui nous semblent appelées à un succès aussi certain que le journal *la Musique*, dont le premier numéro vient de paraître. Ce recueil, élégant et populaire à la fois, est placé sous l'excellente direction d'un écrivain spécial, honorablement connu par de nombreux et solides écrits, M. Arthur Pougin.

A côté de sa partie littéraire, le journal *la Musique* contient une partie musicale importante; dans chacun de ses numéros hebdomadaires il donne huit pages de musique pour piano ou chant, ancienne ou nouvelle, due aux compositeurs les plus célèbres du passé et du présent : Rameau, Gluck, Sacchini, Mozart, et MM. Ernest Guiraud, J. Massenet, Léo Delibes, Paladilhe, etc. On comprend qu'un tel recueil, destiné à faire aimer davantage encore un art qui prend chaque jour une plus large place dans les préoccupations du public, et soutenant avec vigueur les plus nobles traditions de cet art enchanteur, est appelé à conquérir rapidement les plus nombreuses sympathies. Nous lui souhaitons, pour notre part, une cordiale bienvenue.

—

*Le Tour du Monde*, 824ᵉ livraison, — Texte : La Dalmatie, par M. Charles Yriarte, 1873. Texte et dessins inédits. — Quinze dessins de E. Grandsire, Petot, Stop, Valério, Vierge et Pb. Benoist.

*Journal de la jeunesse*, 203ᵉ livraison. — Texte par J. Girardin, Martial Deherrypon, Mlle Zénaïde Fleuriot et M. Mouzin.
Dessins : A. Marie, Kœrner, Jules Noël, etc.
Bureaux à la librairie Hachette, boulevard Saint-Germain, n°79, à Paris.

## L'ŒUVRE ET LA VIE

DE

# MICHEL - ANGE

DESSINATEUR, SCULPTEUR, PEINTRE, ARCHITECTE ET POÈTE.

PAR

**MM. Charles Blanc, Eugène Guillaume,**
**Paul Mantz, Charles Garnier, Mézières, Anatole de Montaiglon,**
**Georges Duplessis et Louis Gonse.**

En présence du succès qu'a obtenu la livraison de la *Gazette des Beaux-Arts*, consacrée à Michel-Ange, livraison qui n'a pas été mise en vente, l'administration du journal a fait faire un tirage, sur papiers de luxe, de cette livraison, augmentée d'un travail de M. Georges Duplessis, sur les *Graveurs de Michel-Ange*, et de la lettre publiée antérieurement dans la *Gazette* par M. Louis Gonse, sur les *Fêtes du Centenaire*. En outre, on y a pu intercaler quatre gravures hors texte, d'après les œuvres de Michel-Ange, qui se trouvaient dans la collection de la Revue, c'est-à-dire : *La Vierge de Manchester*, burin de M. A. François, et trois fac-simile de dessins.

La publication ainsi composée forme un volume de 350 pages, d'un format un peu plus grand que celui de la *Gazette*, illustré de 100 gravures dans le texte et de 11 gravures hors texte. Elle a été tirée à 500 exemplaires numérotés, sur deux sortes de papier.

1° Ex. sur papier de Hollande de Van Gelder, gravures hors texte avant la lettre, n° 1 à 70.
2° Ex. sur papier vélin teinté, n° 1 à 430.

Le prix des exemplaires sur papier de Hollande est de 80 fr. (Il n'en reste plus que quelques exemplaires.)

Le prix des exemplaires sur papier teinté est de 45 fr.

On souscrit au bureau de la *Gazette des Beaux-Arts*.

# ALBUMS DE LA GAZETTE DES BEAUX-ARTS

**PREMIÈRE SÉRIE 1867.** — Cinquante gravures tirées à part, imprimées avec le plus grand luxe sur papier de Chine, format 1/4 aigle, et contenues dans un portefeuille.

**Prix : 100 fr. Pour les abonnés à la Gazette des Beaux-Arts : 60 francs.**

**DEUXIÈME SÉRIE 1870. — TROISIÈME SÉRIE 1874.** — Deux albums comme celui de la première série.

**Prix : 100 fr. c acun. Pour les abonnés : 60 francs.**
*Les trois Albums ensemble,* prix : **250 fr.** *Pour les abonnés,* **170 francs.**

Aux personnes de la province qui s'adresseront directement à la *Gazette des Beaux-Arts*, les **ALBUMS** seront envoyés dans une caisse, sans augmentation de prix.

**En vente au bureau de la Gazette des Beaux-Arts**

3, RUE LAFFITTE, 3.

No 34. — 1876.　　BUREAUX, 3, RUE LAFFITTE.　　4 Novembre

LA

# CHRONIQUE DES ARTS

## ET DE LA CURIOSITÉ

### SUPPLÉMENT A LA *GAZETTE DES BEAUX-ARTS*

#### PARAISSANT LE SAMEDI MATIN

*Les abonnés à une année entière de la* Gazette des Beaux-Arts *reçoivent gratuitement la* Chronique *des Arts et de la Curiosité.*

PARIS ET DÉPARTEMENTS :

Un an. . . . . . . . . . . 12 fr.　|　Six mois. . . . . . . . . . . 8 fr.

*A partir d'aujourd'hui,* la Chronique *redevient hebdomadaire.*

## DOCUMENTS OFFICIELS

—

### Exposition universelle de 1878 à Paris

#### DIRECTION DES BEAUX-ARTS

L'admission des ouvrages d'art à l'exposition universelle sera prononcée par un jury ainsi composé :

Pour un tiers, de membres de l'Académie des beaux-arts ;

Pour un tiers, de membres nommés à l'élection ;

Pour un tiers, de membres nommés par l'administration.

Le jury sera divisé en quatre sections :

1° *Peinture, dessins, aquarelles, pastels, miniatures, émaux, porcelaines, cartons de vitraux.*

Quatorze membres de l'Académie des beaux-arts (section de peinture) ;

Quatorze membres nommés à l'élection ;

Quatorze membres nommés par l'administration.

2° *Sculpture, gravure en médailles et sur pierres fines.*

Huit membres de l'Académie des beaux-arts (section de sculpture) ;

Huit membres nommés à l'élection ;

Huit membres nommés par l'administration.

La liste des membres élus devra comprendre au moins un graveur en médailles et un graveur sur pierres fines.

3° *Architecture*

Huit membres de l'Académie des beaux-arts (section d'architecture) ;

Huit membres nommés à l'élection ;

Huit membres nommés par l'administration.

4° *Gravure et Lithographie*

Quatre membres de l'Académie des beaux-arts (section de gravure) ;

Quatre membres nommés à l'élection ;

Quatre membres nommés par l'administration.

La liste des membres élus devra comprendre un graveur au burin, un graveur à l'eau-forte, un lithographe et un graveur sur bois.

Sont électeurs tous les artistes français remplissant l'une des conditions suivantes : membres de l'Institut, ou décorés de l'Ordre de la Légion-d'Honneur pour leurs œuvres, ou ayant obtenu soit une médaille ou le prix du Salon aux précédentes Expositions, soit le grand-prix de Rome.

Le vote pour le choix des membres du jury à désigner par l'élection aura lieu le dimanche 12 novembre, au palais des Champs-Elysées, porte n° 1, de dix heures à cinq heures.

Les artistes électeurs seront admis à voter sur la présentation d'une carte d'exposant délivrée à l'une des Expositions officielles des beaux-arts, et après avoir apposé leur signature sur un registre spécial. Chacun d'eux déposera, dans celle des quatre urnes qui correspondra à sa section, un bulletin portant les noms des jurés choisis par lui.

Les artistes électeurs, qui, domiciliés hors de Paris ou absents momentanément de cette ville, ne pourraient venir en personne le 12 novembre au palais des Champs-Elysées, pourront adresser par la poste, à M. le Directeur des beaux-arts, un pli cacheté signé d'eux, contenant leur bulletin de vote égale-

ment cac eté. Ces votes seront mentionnés sur le registre des électeurs.

Le dépouillement du scrutin aura lieu le lundi 13 novembre, à midi, en présence de M. le Directeur des beaux-arts et des artistes qui voudront assister à cette opération.

S'il y a lieu de pourvoir au remplacement d'un ou de plusieurs jurés élus, les suppléants seront choisis parmi les personnes qui ont obtenu le plus de voix à la suite.

Paris, le 26 octobre 1876.

WADDINGTON.

### Conseil supérieur des Beaux-Arts

—

Par arrêté du ministre de l'instruction publique en date du 23 octobre, sont nommés membres du conseil supérieur des beaux-arts :

MM.

Paul Baudry, membre de l'Institut, peintre.

Cabanel, membre de l'Institut, peintre.

Gérôme, membre de l'Institut peintre.

Lehmann, membre de l'Institut, peintre.

Delaunay, peintre.

Jules Dupré, peintre.

Cavelier, membre de l'Institut, sculpteur.

Paul Dubois, sculpteur.

Lefuel, membre de l'Institut, architecte.

Bœswilvald, inspecteur général des monuments historiques, architecte.

Henriquel-Dupont, membre de l'Institut, graveur.

Gounod, membre de l'Institut, compositeur de musique,

Ravaisson, membre de l'Académie des inscriptions et belles-lettres.

De Longpérier, membre de l'Académie des inscriptions et belles-lettres.

Berthelot, membre de l'Académie des sciences.

Duc, membre de l'Institut, membre de la commission de perfectionnement de la manufacture de Sèvres.

Ed. Charton, sénateur.

Lambert de Sainte-Croix, sénateur.

Aclocque, député.

Antonin Proust, député.

E. Turquet, député.

Le comte Louis de Ségur, ancien député à l'Assemblée nationale.

Edouard André, président de l'Union centrale des arts appliqués à l'industrie.

Maurice Cottier, membre du jury des expositions internationales.

### CONCOURS ET EXPOSITIONS

—

Voici les noms des lauréats auxquels l'**Académie des beaux-arts** a distribué des prix :

Les grands prix de peinture ont été décernés à MM. Wencker et Dagnan, élèves de M. Gérôme.

Ceux de sculpture, à MM. Lanson, élève de MM. Jouffroy et Millet ; Boucher, élève de M. Dumout ; et Turean, élève de M. Cavelier.

Ceux d'architecture, à MM. Blondel, élève de M. Daumel ; Bernard, élève de MM. Questel et Pascal; et Roussi, élève de M. Guénepin.

Pour la gravure en taille-douce, à MM. Boisson et Rabouille, élèves tous deux de M. Henriquel.

Pour la composition musicale, à MM. Hillmacher, Véronge de la Nux et Rousseau, élèves tous trois de M. François Bazin; et à M. Dutacq, élève de M. Rober.

L'Académie a désigné, pour le prix fondé par Mme Leprince, MM. Wencker, pour la peinture ; Lanson, pour la sculpture ; Blondel, pour l'architecture, et Boisson, pour la gravure en taille-douce.

Le prix Deschaumes a été décerné à M. Nicolle, homme de lettres.

Le prix Bordin n'a pas été décerné, faute de travaux satisfaisants.

Les prix de Trémont ont été obtenus par MM. Baylard et Basset, statuaires ; Duvernois et Duprato, compositeurs de musique.

Le prix Lambert, par Mme Lanno, Mme Caron, Mme Dupuis, M. Walcher, sculpteur, et M. Raber architecte.

Le prix biennal, fondé par M. Duc, a été décerné à M. Formigé.

Les prix fondés par le comte de Caylus et par le peintre au pastel *Quentin* de Latour, en faveur des élèves de l'École des beaux-arts, n'ont pas été décernés cette année.

Le conseil municipal de Paris, par une délibération en date du 9 août 1875, a décidé qu'une somme de 10 000 fr. serait inscrite au budget de l'exercice 1876 pour encouragements aux **Compositeurs de musique** qui s'appliquent à la composition d'œuvres symphoniques et populaires.

Par un arrêté en date du 23 octobre 1876, le préfet de la Seine a approuvé le programme dont voici les principales dispositions :

Un concours est ouvert par la ville de Paris entre tous les musiciens français pour la composition d'une symphonie avec soli et chœurs.

Le choix du sujet est laissé à chacun des concurrents. Le compositeur reste donc entièrement libre soit de se tracer lui-même son programme, soit de s'adjoindre la collaboration d'un poète ou de s'inspirer d'œuvres littéraires déjà connues; mais il devra se préoccuper de choisir un sujet qui, en se prêtant aux développements les plus complets de son art, s'adresse en même temps aux sentiments de l'ordre le plus élevé.

Sont exclus du concours les œuvres composées pour le théâtre, la musique d'église, et les sujets qui présenteraient un caractère essentiellement politique. Sont également exclues les œuvres musicales déjà exécutées ou publiées.

La durée du concours est fixée à une année.

Les manuscrits devront être déposés au palais

du Luxembourg (bureau des Beaux-Arts), le 31 octobre 1877, à quatre heures du soir, au plus tard. Il en sera délivré récépissé.

Le jury sera composé de vingt membres choisis, moitié par le préfet, le jour de la clôture du concours, et moitié par les concurrents eux-mêmes et par voie d'élection.

Le jury sera présidé par le préfet, qui désignera le vice-président et le secrétaire.

## NOUVELLES

—

.*. A l'Académie des Beaux-Arts, la section de musique a présenté dans l'ordre suivant les candidats au fauteuil de Félicien David : 1° M. Reyer, 2° M. E. Boulanger, 3° M. Semet, 4° M. Duprato, 5° M. Membrée. L'Académie n'a pas cru devoir ajouter aucun nom à cette liste.

.*. Par arrêté du ministre de l'instruction publique et des beaux-arts, en date du 23 octobre 1876, ont été nommés membres de l'École française d'Athènes :

MM.

Martha (Joseph-Jules).
Haussoulier (Bernard-Charles-Louis-Marie).
Beaudouin (Pierre-Marie Moidry).

.*. Dans la séance publique annuelle des cinq Académies, qui a eu lieu le 25 octobre, M. Gruyer, membre de la section des Beaux-Arts, a fait une très-intéressante lecture sur les *Portraits de Raphael par lui-même* ; c'est là une question que l'éminent inspecteur des Beaux-Arts était mieux que personne capable de traiter en parfaite connaissance de cause. Cette lecture a, du reste, été accueillie avec une faveur marquée.

.*. Les démarches faites par une délégation de l'Académie des Beaux-Arts auprès de M. le vice-président du conseil et de M. le ministre des Beaux-Arts afin d'obtenir que la direction des Bâtiments civils rentrât dans les attributions de ce dernier, n'ont point eu le résultat qu'on était en droit d'espérer.

En effet, par un décret en date du 21 octobre, M. Tétreau (Adolphe), maitre des requêtes au conseil d'Etat, est chargé de l'organisation et de la direction des services du contentieux et des Bâtiments civils et palais nationaux, qui continuent del ressortir au ministère des Travaux publics. Ces derniers ne font même plus partie d'une direction séparée et l'on voit que les artistes, architectes, peintres et sculpteurs qui y travaillent, ne marchent qu'après les avocats, avoués et huissiers que devra faire agir le service du contentieux.

Tout espoir n'est pas perdu cependant de placer cette branche de l'administration des Beaux-Arts où elle devrait être, car on assure que M. Tétreau n'a point quitté le conseil d'Etat d'une façon absolue, et que c'est en vertu d'un congé de six mois qu'il occupe ses nouvelles fonctions.

.*. M. le ministre de l'Instruction publique et des Beaux-Arts, accompagné de M. le marquis de Chennevières, directeur des Beaux-Arts, et de M. Gerspach, chef du bureau des Manufactures nationales, a visité, la semaine dernière, la Manufacture des Gobelins.

M. Waddington s'y est rencontré avec M. Tétreau, le nouveau directeur des Bâtiments civils et M. Wilbrod Chabrol, architecte de la Manufacture.

M. W. Chabrol a soumis au ministère, ainsi qu'au directeur des Bâtiments civils, les projets de reconstruction des parties de la Manufacture démolies sous l'Empire par suite de la transformation de la rue Mouffetard en une large avenue, incendiées par la Commune, ou tombant en ruine malgré les étais dressés pour les soutenir.

Il a été unanimement reconnu qu'il était impossible de laisser plus longtemps dans un état de ruine les bâtiments de la Manufacture et de les montrer ainsi à la foule d'étrangers qui viendront la visiter en 1878.

Le nombre de ces visiteurs, de plus de 23,000 par an, a quadruplé, en effet, pendant la dernière Exposition universelle.

Lorsque M. le ministre des Travaux publics sera venu à son tour se rendre compte de la nécessité ainsi que de l'urgence des constructions à exécuter, il faut espérer qu'un crédit sera demandé aux Chambres, afin de rendre la Manufacture digne de la réputation des tapisseries qui en sortent.

.*. Les cours publics gratuits de sciences appliquées aux arts s'ouvriront le lundi 9 novembre courant au Conservatoire des arts et métiers. Ces cours comprennent :

La géométrie appliquée aux arts ; la géométrie descriptive ; la mécanique appliquée aux arts ; les constructions civiles ; la physique appliquée aux arts ; la chimie générale dans ses rapports avec l'industrie ; la c imie industrielle ; la chimie appliquée aux industries de la teinture, de la céramique et de la verrerie ; la chimie agricole et l'analyse chimique ; l'agriculture ; les travaux agricoles et le génie rural ; la filature et le tissage ; l'économie politique et la législation indu-trielle ; l'économie industrielle et la statistique.

.*. On vient de disposer au musée Carnavalet les deux statues, la *Force*, et la *Prudence*, qui décoraient la façade du vieil hôtel du préfet de police. Cet hôtel, qui limitait au couchant la cour de la Sainte-Chapelle, avait été détruit par les incendies de 1871. Il n'en était resté que le portique qu'on a dû faire disparaître il y a quelques mois.

Sur l'emplacement qu'occupait l'ancien hôtel, on doit construire un bâtiment pour y installer l'une des chambres de la cour d'appel. Une galerie longera en arrière cette chambre d'appel, mettant en communication la police correctionnelle avec la future galerie de la Sainte-Chapelle. Elle prendra jour sur une cour de separation, au delà de laquelle s'élèvera la façade intérieure de la préfecture de police.

Une activité nouvelle est donnée à ces tra-

vaux, assez avancés déjà pour que toutes les dispositions du rez-de-chaussée puissent être facilement embrassées. On voit la cour entourée d'arcades qui permettront au public d'attendre à l'abri des intempéries des saisons.

Au premier étage seront les grands bureaux de l'administration. Un fort bel escalier en pierre, à double rampe, conduit à ce premier étage. Il aboutit à un palier percé de deux niches encadrant deux statues : d'un côté la Vigilance, par Gruyère, de l'autre un groupe de Chapu, la Sécurité, représentée par une mère veillant sur ses enfants endormis.

Une partie du premier étage se rattachera à l'hôtel du préfet, dont la façade sur le quai des Orfèvres s'élève déjà à la hauteur du deuxième étage.

Tout le terrain environnant a été remanié et bitumé, et le débouché de la rue de la Sainte-Chapelle sur le quai des Orfèvres vient d'être rendu à la circulation.

.˙. La clôture de l'Exposition de l'Union centrale aura lieu le 21 novembre.

.˙. Une intéressante découverte d'objets antiques vient d'être faite à Hexham, dans le comté de Northumberland (Angleterre). On a mis au jour vingt et un autels ayant appartenu à des églises chrétiennes et plusieurs milliers de monnaies de cuivre. Ces dernières datent presque toutes des règnes de Dioclétien et Constantin le Grand (284 à 310. A. D.).

------

### L'ART AU THÉATRE

La *Rome vaincue* de M. Parodi a été l'occasion pour la Comédie-Française de rajeunir un peu son vieux matériel de décors romains.

Le seul qui nous semble absolument nouveau représente le vestibule du temple circulaire de Vesta. La cella circulaire où brûle la flamme perpétuelle au pied de la statue de la déesse, est garnie dans ses entre-colonnements d'une grille qui la rend plus mystérieuse, et, pour souder au pourtour de cette cella, un vestibule qui n'existe pas dans le temple debout encore à Rome, le décorateur a été obligé d'imaginer certaines dispositions architecturales dont la nécessité excuse le défaut de logique. D'ailleurs, la logique et l'architecture romaine ne marchent pas souvent d'accord.

Un vrai paysage italien tel qu'on en voit dans la villa Borghèse où s'étalent de si beaux pins parasols, est figuré dans le décor du bois sacré : bois peu mystérieux d'ailleurs, et non tel que nous nous figurons que devaient être ceux qui entouraient les temples.

Les costumes romains sont connus. — La

toge sénatoriale a traîné depuis si longtemps sur les planches ! Les savants et les artistes discutent encore cependant sur sa coupe. M. Gérôme a la sienne ; la *Gazette des Beaux-Arts* en a publié une qui est celle de la Comédie-Française, croyons-nous. M. E. Heuzey ne l'adopte pas dans le cours qu'il professe à l'école des Beaux-Arts. Quoi qu'il en soit de ces dissidences, la toge blanche, à bord rouge, drape de plis magnifiques les sénateurs de *Rome vaincue.*

Le costume militaire est bien étriqué et presque grotesque avec un casque à haut cimier garni d'une chenille rouge. Lorsque M. Laroche est entré en scène, vêtu comme un légionnaire de la colonne Trajane, nous avons cru voir entrer un des soldats qui figurent dans ces affreux « chemins de la croix » dont on enlaidit les églises.

Pourquoi M. Mounet-Sully, qui joue le personnage d'un Gaulois, ayant adopté les braies ne porte-t-il pas le sayon rayé à la mode de la Gaule ?

Les actrices ont enfin abandonné la robe ajustée à la taille, que recouvrait un maigre manteau, suivant une mode si chère à celles qui les ont précédées sur la scène des Français. Leur tunique, faite de laine légère, flotte en larges plis sur leur poitrine et sur leurs bras, disparaissant presque sous les amples draperies du manteau. Aussi quels heureux arrangements ces costumes forment d'eux-mêmes, et sans que celles qui les portent aient à s'en préoccuper. Il y a un groupe qui est surtout fort bien mis en scène, c'est celui que fait, à la fin du second acte, la Vestale évanouie qui tombe dans les bras de ses compagnes.

Le japonisme a envahi le théâtre de la Renaissance, qui s'est mis en grands frais pour donner une couleur locale à l'opéra de *Kosiki* dont la scène se passe au Japon. Les acteurs sont chaussés de sandales maintenues entre leurs orteils, — aussi leur arrive-t-il de les perdre quelquefois, — et sont vêtus comme nous le voyons sur leurs albums. Il y a même un acteur, M. Vauthier, qui joue une sorte de traître avec les exagérations de mouvements que les artistes du Niphon donnent, dans leurs images, à leurs personnages dramatiques.

Nous ne répondrions pas que quelques amendements n'aient été apportés aux costumes, à ceux des actrices surtout, mais nous avons pu nous convaincre de la justesse d'une observation que nous avions faite sur l'importance de la nature des étoffes dans la reproduction des costumes. Parmi les trois ou quatre différents que revêt Mˡˡᵉ Zulma-Bonifar, chargée du rôle de Kosiki, un seul est d'étoffe et de coupe réellement japonaises ; les autres sont des arrangements avec des tissus et des broderies d'Europe. Ce costume japonais possède une physionomie que les autres ne sauraient avoir.

A. D.

------

## LA NOUVELLE MANUFACTURE DE SÈVRES

Les travaux, quoique menés avec la plus grande activité, ne sont pas terminés à la nouvelle manufacture de Sèvres ; néanmoins l'inauguration aura lieu dans la première quinzaine de novembre, en la présence de M. le Maréchal président de la République.

Les services installés, seront les suivants : au rez-de-chaussée du pavillon principal, la galerie des produits modernes, les bureaux de l'administration et la bibliothèque ; au premier étage, le musée céramique. Le musée sera une révélation pour les artistes et les amateurs et, sans exagération d'amour-propre national, nous pouvons assurer que rien de semblable n'existe en Europe au point de vue technologique ; le classement est parfait et met en lumière les richesses et les monuments que l'espace trop restreint des anciennes salles condamnait presque à l'oubli ; la *Gazette* consacrera au musée céramique un article spécial.

Dans les bâtiments qui se développent derrière le pavillon du musée se trouveront établis, le jour de l'inauguration, les halles des fours, l'atelier des pâtes et l'atelier de mosaïque récemment créé ; les peintres resteront encore pendant quelques mois dans l'ancienne manufacture.

Les services qui fonctionneront dès le lendemain de l'ouverture sont de nature à donner une idée exacte de la nouvelle organisation que nous nous proposons d'étudier avec le détail et le soin qu'elle mérite.

## ACADÉMIE DES BEAUX-ARTS

La séance publique annuelle de l'Académie des beaux-arts a eu lieu samedi 28 octobre, à deux heures, sous la présidence de M. Meissonier.

La séance a commencé par l'exécution de la scène lyrique qui a remporté le second premier grand prix de composition musicale, et dont l'auteur est M. Vérongé de la Nux, élève de M. François Bazin.

Puis le président a pris la parole et prononcé un discours où il a décerné aux lauréats des divers concours un juste tribut d'éloges.

On a procédé ensuite à la proclamation des prix décernés en vertu de diverses fondations, et à la distribution des grands prix de peinture, de sculpture, d'architecture, de gravure en médailles et de composition musicale.

M. le vicomte Henri Delaborde, secrétaire perpétuel, a lu ensuite l'éloge d'Eugène Delacroix.

Enfin, la séance s'est terminée par l'exécution de la scène lyrique qui a remporté le premier grand prix de composition musicale, et dont l'auteur, comme nous l'avons dit en son temps, est M. Hillemacher, élève de M. F. Bazin.

Le discours prononcé par notre éminent collaborateur M. Henri Delaborde, est trop important pour que nous nous bornions à en citer quelques passages. Nous croyons qu'il est du devoir de la *Chronique* de le publier intégralement, car ce n'est rien moins qu'une étude complète de l'œuvre et de la vie de l'un des chefs d'école de la peinture contemporaine. Voici ce discours :

Messieurs,

Si, depuis le jour où nous avons perdu M. Delacroix, l'hommage dû à sa mémoire ne lui a pas encore été rendu dans cette enceinte, la raison en est malheureusement le nombre même des devoirs imposés coup sur coup par d'autres deuils. Quelque regrettable qu'il ait pu paraître, ce retard a donc son explication et son excuse dans les événements successifs qui nous y condamnaient ; et d'ailleurs en quoi pouvait-il compromettre une célébrité trop éclatante pour courir le risque de ne plus rayonner à distance, trop légitime pour subir quelque atteinte d'un délai plus ou moins long ? Le nom d'Eugène Delacroix n'est pas de ceux qu'on est tenu d'honorer à heure fixe, sous peine d'en laisser la gloire se prescrire ou le souvenir se dissiper. Il est de ceux, au contraire, dont l'importance propre survit aux faveurs ou aux préventions d'une époque, et qui n'empruntent des circonstances ou des aventures passées que leur origine historique et leur date. Qui sait même ? Après tout le bruit fait autour de ce nom tant qu'a vécu l'homme qui le portait, peut-être une période de recueillement et de silence devenait-elle en réalité opportune ; peut-être tout involontaire qu'il était, l'ajournement en pareil cas devait-il, mieux qu'un examen empressé, sauvegarder les droits de la vérité, les intérêts même du talent en cause, et jusqu'à un certain point s'imposer comme une mesure de prudence, sinon comme un devoir d'équité.

Pour apprécier à leur valeur les rares mérites de Delacroix connue pour se résigner aux erreurs qu'il a pu commettre, il faut en effet l'envisager de sang-froid lui-même dans sa personne et dans ses ouvrages ; il faut se rappeler ce qu'il a été, ce qu'il a fait, de préférence à ce qu'ont pu dire de lui non-seulement, bien entendu, des ennemis, mais des panégyristes aussi fâcheux parfois que ses plus intraitables adversaires. C'est en réalité desservir les talents que de travailler avec excès à les servir. Delacroix, en plus d'une occasion, a été victime de ce dévouement à outrance. Au temps où, suivant l'expression consacrée, les classiques et les romantiques étaient aux prises, il eut ce malheur d'être loué à faux presque aussi souvent qu'il était injustement décrié, et l'enthousiasme des uns s'exaltant en proportion du mauvais vouloir où s'opiniâtraient les autres, on en vint bientôt des deux côtés à remplacer les objections par les défis, l'attachement aux principes par les préjugés ou les inimitiés de secte, et les discussions par les querelles.

Maintenant que tout le monde a désarmé et que, sans crainte de scandale ou personne, on peut à la fois tenir Delacroix pour un grand peintre et avouer que ce grand peintre a eu, comme tant d'autres d'ailleurs, ses faiblesses, les

emportements de zèle aussi bien que les intolé-
rances dont il a été l'objet ne laissent pas de
paraître singulièrement surannés. Delacroix, au
reste, ne saurait en aucun cas être rendu respon-
sable de ces exagérations ou de ces méprises, pas
plus que les événements de sa vie privée ne
pourraient, de près ou de loin, prêter à la lé-
gende. Il faudrait remonter jusqu'aux premières
années de l'enfance du maitre pour trouver à
relever quelque singularité biographique, et il est
vrai que durant cette courte période les incidents
extraordinaires, les terribles accidents plutôt, ne
manquent pas. Delacroix lui-même, dans des
notes qu'il a laissées, nous en transmet la no-
menclature. « Mon père, dit-il, était, vers l'époque
de la paix d'Amiens, préfet à Marseille... Il m'ar-
riva là, et, je crois, en moins d'une année, une
suite de mésaventures dont la moindre eût suffi
à emporter de ce monde, dans lequel je ne faisais
que de paraître, un être moins frêle que moi. Je
fus successivement brûlé dans mon lit, noyé
dans le port de Marseille, empoisonné avec du
vert-de-gris, pendu par le cou à une vraie
corde, presque étranglé par une grappe de raisin,
c'est-à-dire par le bois de la grappe : accident
dont la présence d'esprit de ma mère me sauva
par miracle. »
C'étaient là de sinistres commencements sans
doute et une étrange accumulation de périls ;
mais, une fois quitte de ce tribut, une fois ainsi
mis en règle avec le mauvais sort, Delacroix ne
connut plus jusqu'au terme de sa vie que les in-
quiétudes ou les tristesses inséparables de la con-
dition humaine, comme dans sa jeunesse il n'a-
vait rencontré d'autres difficultés que celles qui
attendent ordinairement les artistes à l'entrée de
leur carrière. Encore quelques-unes de ces épreu-
ves lui furent elles épargnées, au moins en partie.
Bien que, en sortant du lycée Louis-le-Grand où
il avait, suivant sa propre expression, fait « hono-
rablement » ses études, Delacroix se trouvât à
peu près sans fortune, il n'en était pas réduit à
soutenir contre la pauvreté une de . ces âpres
luttes, auxquelles tant d'autres peintres célèbres
se sont vus d'abord condamnés. D'ailleurs, fils
d'un homme qui avait été successivement minis-
tre plénipotentiaire de la République française en
Hollande, ministre des affaires étrangères au
temps du Directoire, préfet sous l'Empire, il se
sentait, grâce à la situation de sa famille et aux
relations qu'elle avait conservées, assez bien posé
dans le monde et, au besoin, assez bien appuyé
pour que les efforts qu'il allait tenter là où le por-
tait sa vocation ne courussent pas le risque de
rester longtemps ignorés, ou de s'accomplir sous
des regards indifférents.
J'ai parlé de la vocation de Delacroix. Avait-elle
donc été toujours assez décidée, assez impérieuse
pour que personne, à commencer par lui-même,
ne pût, dès l'origine, s'y tromper ? Delacroix s'y
trompa si bien, au contraire, qu'avant de songer
à devenir peintre il se crut, à un certain moment
de son enfance, appelé à devenir musicien. Ingres,
vous vous en souvenez, messieurs, avait, vingt
ans auparavant, failli commettre la même méprise
pour son compte, et il est assez singulier que
deux des peintres qui, dans notre siècle ont le
plus résolument mis en lumière l'originalité carac-
téristique et les dons particuliers de leur génie
aient eu d'abord la tentation de chercher en de-

hors de la peinture l'emploi de ces facultés nati-
ves. « J'ai eu de fort bonne heure un très-grand
goût pour la musique, dit Delacroix dans ces no-
tes manuscrites que nous avons eu déjà l'occa-
sion de citer. Un vieux musicien, organiste de la
cathédrale de Bordeaux, donnait des leçons à ma
sœur... Ce brave homme, qui d'ailleurs avait
beaucoup de mérite et qui, par parenthèse, avait
été l'ami de Mozart, remarquait que j'accompagnais
le chant avec des basses et des agréments de ma
façon dont il admirait la justesse et qui annon-
çaient une véritable aptitude musicale. Il tour-
menta même ma mère pour qu'elle fit de moi un
musicien. » Heureusement pour l'avenir de son
fils et pour l'honneur de notre école de peinture,
la mère de Delacroix ne voulut pas y consentir ;
mais, quelques années plus tard, l'enfant devenu
jeune homme n'eut pas à essuyer les mêmes re-
fus, lorsqu'il exprima le désir d'être artiste à un
autre titre. Encouragé par les exemples et peut-
être par les conseils de son grand-oncle maternel,
M. Riesener, qui avait été élève de David, il de-
manda et obtint la permission d'entrer dans l'ate-
lier de Pierre Guérin, où il fut admis vers la fin de
1815. Né à Charenton-Saint-Maurice, près Paris, le
26 avril 1798, Ferdinand-Victor-Eugène Delacroix
était alors âgé de dix-sept ans.
On a plus d'une fois remarqué que le très-classi-
sique Guérin avait eu cette étrange fortune de
compter parmi ses élèves les peintres qui devaient
un jour démentir avec le plus d'éclat les traditions
de l'école à laquelle il appartenait. De cette infi-
délité des disciples on a tiré une conclusion défa-
vorable au maître et à l'autorité de ses enseigne-
ments. Et pourtant, jusque dans le désaveu qu'ils
paraissaient en faire, ceux qui avaient reçu ces
leçons ne continuaient-ils pas d'en garder le pro-
fit ? Sans la solide éducation que les jésuites lui
avaient donnée, Voltaire ne se fût pas trouvé
aussi bien en mesure d'entrer en guerre contre
eux ; sans les armes qu'ils tenaient de la main
même de Guérin, Géricault, Sigalon, Ary Scheffer,
d'autres encore parmi les principaux champions
de la cause romantique eussent été probablement
au dépourvu pour livrer leurs premiers assauts et,
plus tard, pour défendre la place où ils avaient
réussi à s'installer. Et d'ailleurs l'action exercée
par Guérin sur ses plus célèbres élèves s'est-elle
donc bornée toujours à ces secours détournés ?
Elle a eu certes d'autres résultats plus directs. Les
vivants souvenirs qu'elle a laissés parmi vous,
messieurs, l'honorent trop hautement pour qu'il
soit nécessaire d'insister, et c'est assez rendre
hommage à cette salutaire influence que de rap-
peler que deux de ceux qui y ont été soumis sont
devenus l'un le peintre de la *Fille du Tintoret*,
l'autre le graveur de l'*Hémicycle de l'École des
beaux-arts*.
Quant à Delacroix, n'eût-il puisé auprès de Gué-
rin que cette prédilection, si manifestement com-
mune au maître et à l'élève, pour les sujets d'un
caractère dramatique, que ce goût prédominant
pour la traduction par le pinceau des chefs-d'œu-
vre du théâtre ou de la poésie, il serait encore re-
devable d'une partie de son talent à l'atmosphère
dans laquelle il avait d'abord vécu. Sans doute, à
ne considérer que les éléments d'inspiration et
les sujets choisis, l'imagination du chef de l'école
romantique n'habite pas, tant s'en faut, les mê-

mes régions littéraires que l'imagination du peintre de *Clytemnestre*, de *Didon* et de *Phèdre*. Au lieu de demander comme celui-ci conseil à Eschyle, à Virgile ou à Racine, c'est le plus souvent à Schakespeare, à Gœthe, à Byron, que Delacroix s'adresse pour trouver les thèmes de ses compositions ; mais, tout en mettant ainsi à contribution les poètes anglais ou allemands, tout en poursuivant un idéal très-différent, quant aux termes, de l'idéal classique, il n'en garde et n'en accuse pas moins dans chacun de ses travaux le besoin de consacrer, ainsi que son maître, la forme pittoresque à l'image des passions ou des douleurs humaines. Noble besoin qu'ont éprouvé de tout temps les artistes de notre pays et que, depuis le siècle de Poussin et de Lesueur jusqu'à l'époque où nous sommes, nombre de peintres fortement ou ingénieusement inspirés se sont transmis comme une tradition héréditaire, comme un privilége national !

C'est par là, c'est par ce fonds d'éloquence secrète et d'arrière-pensées philosophiques que, sous les dehors matériels de l'innovation, les œuvres produites par Delacroix continuent en réalité les coutumes et confirment la signification essentielle de l'art français ; c'est par là que, malgré son indépendance apparente et quelquefois ses écarts, lui-même se rattache non-seulement à tel de ses prédécesseurs immédiats comme Guérin, mais, dans un passé plus éloigné, aux plus dignes représentants de notre école. L'erreur serait donc grande de ne voir dans Delacroix qu'un impétueux coloriste dépaysé parmi nous, un descendant de Paul Véronèse ou du Tintoret fourvoyé au milieu de gens tout contraires à lui par les origines comme par les tendances et, pour ainsi dire, un réprouvé du goût français en rupture de ban. La place qu'il occupe entre les maîtres nés sur notre sol est aussi naturellement acquise, aussi légitime que son génie même est puissant, et ceux qui ne la lui accordaient naguère qu'en considération des procédés extérieurs employés par lui réduisaient à la fois la somme de ses mérites et la justice qui lui est due.

---

## NÉCROLOGIE

Le sculpteur **Paul Cabet** a succombé aux suites d'une opération terrible, l'ablation de la langue, faite il y a quelque temps. De 1835 à 1864, il avait pris part aux Salons ; l'attention du public fut attirée sur lui en 1844 par une statue en marbre : *Un Jeune Grec sur le tombeau des héros des Thermopyles*.

En 1857, il fit pour le monument de Rude, son maître et beau-père, un remarquable buste en bronze, dont il existe dans les galeries de Versailles une répétition en marbre.

Son exposition de 1855, un *Jeune Pâtre dénichant des oiseaux*, lui valut une médaille de deuxième classe.

Cabet a travaillé pour l'étranger, pour Saint-Pétersbourg notamment, et pour Odessa, où l'on voit de lui une fontaine monumentale. Il a fourni des œuvres décoratives au Louvre, au nouvel Opéra, à la cour intérieure des Tuileries, au Tribunal de commerce.

Il était l'auteur de la statue de la *Résistance*, érigée sur l'une des places de Dijon, en commémoration de la défense de cette ville, et qui fut renversée dans les circonstances que l'on sait.

---

Nous apprenons la mort de M. Jean-Joseph **Perraud**, membre de l'Académie des beaux-arts et l'un des meilleurs sculpteurs français, décédé hier matin, en son domicile, boulevard Montparnasse.

M. Perrand était né à Monay (Jura), au mois d'avril 1824. Il suivit les cours de Ramey et de A. Dumont, remporta le prix de Rome au concours de 1847, sur ce sujet : *Télémaque apportant à Phalante les cendres d'Hippias*. Il envoya à l'Exposition universelle de 1855 : *Adam*, statue en marbre ; les *Adieux*, bas-relief ; et au Salon de 1857, l'*Enfance de Bacchus*. Le *Drame lyrique*, qui décore notre nouvel Opéra, est également de cet artiste distingué. Médaillé de première classe en 1855, et rappelé en 1857, M. Perrand était chevalier de la Légion d'honneur de 1867.

---

## BIBLIOGRAPHIE

—

*Academy*. 28 octobre ; Wilkie et Haydon. La galerie Dudley, par J. Comyns Carr. — Archéologie italienne, par C. I. Emans.

*Athenæum*. 28 octobre ; Exposition d'hiver de peintures à l'huile à la galerie Dudley ; les collections particulières d'Angleterre n° XXIX. Castle-Howard. Ecole anglaise.

*Journal de la Jeunesse*. — 205ᵉ livraison. — Texte par J. Girardin, H. Norval, Mⁱˡᵉ Fleuriot, Mᵐᵉ de Witt et E. Lesbazeilles. Dessins : A. Marie, G. Doré, Philippoteaux et Justin Storck.

*Le Tour du monde*, 826ᵉ livraison. — Texte : La Dalmatie, par M. Charles Yriarte, 1873. Texte et dessins inédits. — Neuf dessins de E. Grandsire, H. Catenacci, Valério, D. Vierge, Ph. Benoist, A. Deroy, D. Maillart et E. Ronjat.

Bureaux à la librairie Hachette et Cⁱᵉ, boulevard Saint-Germain, 79, à Paris.

---

DIRECTION DE VENTES PUBLIQUES

### FRÉDÉRIC REITLINGER

EXPERT EN TABLEAUX MODERNES

*1, rue de Navarin.*

## ANCIENNES PORCELAINES

De la Chine, du Japon et de Saxe : garnitures de 3 et de 5 pièces, potiches, cornets, vases, bols, plats, assiettes, tasses et soucoupes, groupes et figurines en Saxe, faïences de Delft.

## MEUBLES

Incrustés et sculptés, bronzes, pendules, vases des époques Louis XIV et Louis XV, lustres, glaces ; objets de vitrine : montres émaillées, châtelaines, boîtes, éventails, dentelles, guipures.

## TAPISSERIES DES GOBELINS

Tentures, étoffes, cuirs de Cordoue, objets divers.

**Le tout arrivant de Hollande**

VENTE HOTEL DROUOT, SALLE N° 8

L:s **lundi 6, mardi 7, mercredi 8 et jeudi 9 novembre 1876, à 1 h. 1/2 précise**

Par le ministère de **M° CHARLES PILLET**, commissaire-priseur, rue de la Grange-Batelière, 10.

*Exposition publique* le dimanche 5 novembre 1876, de 1 heure à 5 heures.

## OBJETS D'ART

ET

### D'AMEUBLEMENT

Très-beau meuble de salon, couvert en ancienne tapisserie ; meubles d'art italiens, torchères, vitrines, tables, escabeaux, meubles anciens en bois sculpté, chaises et fauteuils, couverts en ancienne tapisserie, émaux cloisonnés de la Chine, bronzes, faïences, anciennes tapisseries.

VENTE HOTEL DROUOT, SALLE N° 1

**Le vendredi 10 novembre 1876**

M° QUEVREMONT, commissaire-priseur, rue Richer, 46 ;

**M. FULGENCE**, expert, rue Richer, 45.

*Exposition* le jeudi 9.

## ARMES ORIENTALES

COMPOSANT LA

*Collection de feu M. le baron R.*

VENTE, HOTEL DROUOT, SALLE N° 7

**Le Samedi 11 Novembre 1876**

M° ED. CAILLEUX, commissaire-priseur, rue Lafayette, 88.

**M. CH. GEORGE**, expert, rue Laffitte, 12.

*Exposition*, vendredi 10 novembre.

---

Vente après départ

# RICHE MOBILIER

Tableaux, curiosités, objets d'art, meubles et bronzes, porcelaines et faïences, anciennes tapisseries, bijoux, dentelles, guipures, 30 kilos d'argenterie, élégants meubles modernes, tapis, glaces, rideaux, tentures.

VENTE, HOTEL DROUOT, SALLE N° 8

EXPOSITIONS :

*Particulière :* | *Publique :*
le samedi 11 novembre | dimanche 12 novembre
de 2 heures à 5 heures.

**Les lundi 13, mardi 14, mercredi 15, jeudi 16 et vendredi 17 novembre 1876, à 2 h. de relevée.**

M° **LUCIEN LEMON**, commissaire-priseur, rue de Châteaudun, 14.

**M. CH. GEORGE**, expert, rue Laffitte, 12.

Chez lesquels on trouvera, à partir du 3 novembre, le catalogue et les cartes d'admission à l'Exposition particulière à domicile, qui aura lieu les lundi 6 et mardi 7 novembre 1876, de 2 à 4 heures.

---

# M. CH. GEORGE

### EXPERT

*en Tableaux et Curiosités*

Par suite du départ de M. DHIOS, continue seul les Expertises et Ventes publiques, et transfère son domicile de la rue Le Peletier, 33, à la rue Laffitte, 12.

---

## TABLEAUX MODERNES

M. MASSON, 22 *bis*, rue Laffitte, a l'honneur de prévenir sa clientèle qu'il vient d'attacher à sa maison de commerce M. ALPHONSE LEGRAND, ancien représentant de M. Durand-Ruel.

---

L'antiquaire PORTALLIER, de Nice, ayant l'intention de se retirer du commerce, désirerait vendre toute sa collection, bien connue, de tableaux anciens et modernes, d'objets d'art, de curiosités, etc., etc. Il vendrait ou louerait aussi le monument, unique dans son genre, qu'il a fait construire, soit à un grand marchand, soit à un amateur, qui y continuerait le commerce ou qui s'y bornerait à faire une exposition de tableaux, objets d'art et curiosités.

S'adresser à la galerie Portallier, boulevard du Bouchage, à Nice.

---

Paris. Imp. F. DEBONS et Cᵉ, 16, rue du Croissant

*Le Rédacteur en chef, gérant:* LOUIS GONSE

No 35. — 1876　　　BUREAUX, 3, RUE LAFFITTE.　　　11 Novembre

LA

# CHRONIQUE DES ARTS

## ET DE LA CURIOSITÉ

SUPPLÉMENT A LA *GAZETTE DES BEAUX-ARTS*

PARAISSANT LE SAMEDI MATIN

*Les abonnés à une année entière de la* Gazette des Beaux-Arts *reçoivent gratuitement
la* Chronique des Arts et de la Curiosité.

PARIS ET DÉPARTEMENTS :

Un an. . . . . . . . . . . . 12 fr. | Six mois. . . . . . . . . . . 8 fr.

## CONCOURS ET EXPOSITIONS

—

### Exposition universelle de 1878

### à Paris.

Le directeur des Beaux-Arts a l'honneur de
rappeler aux artistes que, conformément à
l'avis du ministre des Beaux-Arts, publié le 26
octobre dernier, le vote pour le choix des mem-
bres du jury à désigner par l'élection aura
lieu le dimanche 12 novembre 1876 au Palais
des Champs-Elysées, porte n° 1, de dix heu-
res à cinq heures. Voir, pour plus amples dé-
tails, la précédente *Chronique.*

—

La Société l'**Union artistique**, société
coopérative d'artistes, qui a pour but d'orga-
niser des expositions libres, sans prix ni ré-
compenses, se propose de faire une exposi-
tion pour le mois de février prochain.

—

La date de l'inauguration des nouveaux bâ-
timents du **musée de Sèvres** n'est pas en-
core fixée d'une façon définitive. Ce n'est pas
le 12 que cette cérémonie doit avoir lieu,
comme on l'avait annoncé. Une seule chose
est certaine, c'est que l'inauguration se fera
avant le 15 novembre. Le musée restera en-
suite ouvert jusqu'à la fin du mois de novem-
bre, époque à laquelle il sera de nouveau
fermé. Pendant la quinzaine d'ouverture, des
cartes d'entrée seront distribuées aux person-
nes qui voudront le visiter.

—

La clôture de l'exposition de l'**Union cen-
trale** du palais de l'Industrie est officielle-
ment fixée au 21 novembre. Le 20, aura lieu
la distribution des récompenses. Depuis quel-
ques jours les dessins et modelages des con-
cours sont exposés dans la galerie du premier
étage. Ce nouvel élément offert à l'intérêt pa-
risien amène chaque jour une foule considé-
rable au Palais des Champs-Elysées.

L'ouverture de l'Exposition artistique de
**Pau** est fixée au 8 janvier 1877, sa clôture au
6 mars suivant.
Ne peuvent être admises à l'Exposition que
les œuvres de peinture, gravure, lithographie
et dessins d'artistes vivants. On n'admettra au-
cune copie, si ce n'est un genre différent de
l'original.
Les ouvrages d'art envoyés à l'Exposition
devront être rendus à Pau avant le 20 décem-
bre 1876. Ce délai est de rigueur.
Les œuvres d'art destinées à l'Exposition
pourront être remises chez M. Toussaint, em-
balleur, rue du Dragon, n° 13, qui se chargera
de toutes les formalités d'envoi à Pau.

—

## NOUVELLES

—

* La première séance de la Commission de
la manufacture des Gobelins a eu lieu le
6 novembre dernier, sous la présidence de
M. de Chennevières ; les membres de la com-
mission sont MM. Duc, Ballu, Cabanel, Bau-
dry, Puvis de Chavannes, Lavastre ; Gerspach,
secrétaire.
La commission ayant été constituée, M. Dar-
cel lui a fait visiter les écoles et les ateliers de
l'établissement ; la prochaine séance aura lieu
à l'exposition des tapisseries au Palais des
Champs-Elysées ; M. Denuelle a été chargé de

rédiger un rapport au ministre sur l'Exposition et les conséquences qui pourront en résulter.

M. Duc a été nommé vice-président.

.′. Par arrêté du Ministre, en date du 30 octobre, la Commission de perfectionnement de la manufacture de Sèvres ·est composée ainsi qu'il suit :
MM. de Chennevières, Guillaume, Duc, A. Dubouché, Lameire, Mazerolle, Galland, Du Sommerard, Barbet de Jouy, Deck, Louvrier de Lajolais, Berthelot, De Longpérier, Georges Berger et Hache.
M. Gerspach, secrétaire.

.′. On vient de placer au-dessus de la porte d'entrée de l'atelier de mosaïque de Sèvres, un panneau de mosaïque avec le mot SALVE en lettres d'or sur un fond laque ; ce petit ouvrage classique a été inspiré par les modèles bien connus de Pompei.

.′. Les mosaïstes de la manufacture de Sèvres exécutent en ce moment un ouvrage de décoration destiné à être placé au-dessous du fronton du principal pavillon de la nouvelle manufacture ; c'est une bande d'environ dix mètres de long sur deux de haut ; la composition est de M. Lameire, elle consiste en un certain nombre de pièces céramiques de diverses couleurs se détachant sur un fond d'or, au centre se trouve le chiffre de la manufacture ; d'un bout à l'autre la bande est sillonnée par un tore de verdure, ceint d'un ruban.
La mosaïque faite pour être vue en pleine lumière au haut d'un édifice est traitée dans un style très·large et avec de puissantes colorations. La tentative est hardie, car il est peu d'exemples d'un décor très-monté en couleur, posé sur un monument neuf dont la façade est immaculée ; le modèle à grandeur d'exécution a d'abord été mis en place et l'effet en a été jugé très-satisfaisant.

.′. A l'Exposition de l'Union centrale, jeudi dernier, M. Buisson, délégué officiel à l'Exposition de Vienne et président de la commission déléguée à l'Exposition de Philadelphie, a fait une conférence sur la méthode Pestalozzi et Froebel, enseignement du dessin par l'aspect ; cette conférence a été faite sous le patronage des instituteurs et institutrices du département de la Seine.

.′. L'ouverture de l'École d'architecture a eu lieu hier vendredi sous la présidence de M. Janssen, de l'Institut.

.′. Un comité d'archéologie vient d'être institué, sous la direction de M. Longpérier, de l'Institut, pour préparer l'Exposition rétrospective de 1878, comprenant les curiosités de tous genres et de tous pays depuis les temps préhistoriques jusqu'à 1800.
Cette Exposition sera installée dans les vastes galeries du palais du Trocadéro.
Déjà le comité procède à la création d'un catalogue immense, comprenant toutes les curiosités qui se trouvent chez tous les collec-

tionneurs des deux mondes qui seraient disposés à concourir à l'Exposition.

.′. Les industriels et artistes étrangers, résidant à Paris ou dans leur pays, croient devoir écrire soit à M. Krantz, commissaire général, soit à M. Georges Berger, directeur de la section étrangère, pour demander des places ou pour annoncer leur intention d'exposer.
Nous devons leur rappeler qu'aux termes du règlement général, ces fonctionnaires ne peuvent correspondre directement avec les exposants étrangers, qui devront s'adresser uniquement aux commissions nommées dans leurs pays ou aux commissaires délégués par elles.

.′. Tandis que l'administration des Beaux-Arts fait·dresser un inventaire des riche ses artistiques de la France, M. le préfet de la Seine fait exécuter celui des œuvres analogues que possèdent les vingt arrondissements de Paris. Cette entreprise est considérable. Indépendamment, en effet, des monuments admirables qui font la gloire de la cité, son trésor s'accroît chaque jour des acquisitions incessamment faites. Si nous restreignons nos recherches aux jardins publics, leur décoration représente, à elle seule, une collection sculpturale d'une importance exceptionnelle. Les noms déjà illustres, ceux qui le deviendront, la statuaire des deux derniers siècles et la statuaire contemporaine s'y rencontrent. Après chaque exposition annuelle, la ville acquiert quelques-unes des œuvres qui ont le plus frappé l'attention du public. Les squares sont devenus des musées. Les deux derniers grands succès de notre jeune école, le Gloria victis, de M. Mercié, et l'Éducation maternelle, de M. Delaplanche, figurent, l'un au square Montholon et l'autre au square Sainte-Clotilde. Le Luxembourg est particulièrement riche en œuvres récentes. Citons le dernier groupe de Perraud, qui vient de mourir, lequel s'élève au milieu d'un parterre. Citons surtout le bassin monumental surmonté des quatre figures de Carpeaux, soulevant le globe du monde.
Ce sera donc une œuvre considérable que cet inventaire. Certaines collections, comme le musée de Cluny et le musée Carnavalet, y apporteront un appoint dont la valeur ne saurait être estimée. Ce sera le livre d'or de Paris que ce grand ouvrage. Au point de vue historique, il fera revivre bien des légendes et rajeunira la mémoire des bienfaiteurs de la grande cité. Jusqu'à Louis XIV, en effet, dont la fastueuse sollicitude se porta tout entière sur Versailles, ce fut l'orgueil des rois de France d'enrichir le trésor artistique de Paris, soit par l'édification de monuments nouveaux, soit par le don d'œuvres nouvelles.
Rien ne pouvait donc être plus intéressant que le travail qui vient d'être entrepris.

.′. On vient, nous informe-t-on, de retrouver le portrait de Saint-Just par Prud'hon. La découverte, si elle est· vraie, serait des plus curieuses. Nous en reparlerons à nos lecteurs aussitôt que nous aurons vu l'œuvre en question.

.′. Le cardinal Antonelli, qui vient de mou-

rir à l'âge de 68 ans, a légué la collection fort importante d'objets d'art et de pierres précieuses qu'il avait formée, au Vatican. On évalue, dit-on, cette collection à plus d'un million et demi.

.*. On vient de placer dans le vestibule de l'ancien escalier de la Bibliothèque nationale, conduisant aux salles de lecture, l'autel ou cippe qui était enfoui dernièrement dans les décombres.

Cet autel est un vestige de l'occupation romaine.

La première face du monument présente un Mercure avec tous ses attributs, à savoir : le caducée surmonté du coq gaulois, placé dans la main gauche, et la bourse suspendue à sa main droite ; au-dessous de cette bourse est une chèvre avec un bélier, animal consacré à Mercure. Le personnage n'a d'autre vêtement que la chlamyde, posée sur le bras gauche.

La seconde face, en faisant le tour du monument, représente une femme vêtue à la romaine. Sa tunique à manches longues est soutenue au-dessous de la gorge par une ceinture étroite. Le *peplum*, disposé en manteau, est jeté sur l'épaule gauche. Sa tête est ornée d'un diadème, de dessous lequel sort un voile qui retombe en arrière. Elle tient dans les mains un caducée. Ce personnage doit représenter *Maia*, mère de Mercure.

Le troisième côté de l'autel représente une divinité aux attributs variés. C'est un jeune homme. Un manteau, attaché sur l'épaule droite, couvre le devant du corps, tout le bras gauche, et retombe en arrière jusqu'à terre. Un carquois paraît au-dessus de l'épaule et un arc est posé le long du corps, à droite. Le dieu tient un poisson, qui paraît être un dauphin, et soutient de la main gauche un gouvernail. Ce personnage paraît être un Apollon.

La quatrième et dernière face de l'autel offre une figure d'un caractère particulier. Elle a aux épaules deux grandes ailes déployées ; deux autres petites ailes prennent naissance au sommet de la tête, dont la chevelure est épaisse et retombe en boucles derrière le cou. Dans la main droite, est une boule ou un disque. Le bras est plié et le coude soutenu par la main gauche qui pose sur la cuisse du même côté, et dont les doigts sont étendus et le pouce élevé ; le pied gauche est posé sur une sorte de petit autel de la forme la plus simple.

Enfin, un ample manteau, agrafé sur l'épaule droite, couvre tout le côté gauche du corps et retombe sur les jarrets. On croit, sans en être sûr, reconnaître dans ce personnage une représentation du dieu adoré par les Persans sous le nom de *Mithra* qui, dans la langue des Perses, signifie le Seigneur, le soleil et le feu, dont ils ne faisaient qu'une seule et même chose.

.*. Le British Museum vient de recevoir les manuscrits que le savant assyriologue George Smith avait laissés avant de mourir entre les mains du consul anglais d'Alep, M. Skene. Ils contiennent des notes précieuses sur les tablettes cunéiformes trouvées près de Bagdad et sur les fouilles de Circesium, l'ancienne capitale des Héteens.

.*. Dans la bibliothèque de l'académie hongroise, à Buda-Pesth, il vient d'être découvert un exemplaire du plus ancien livre populaire du Dr Jean Faust (Francfort-sur-le-Mein, 1587, chez J. Spiess). On ne connaissait encore du'un seul exemplaire de cet ouvrage qui est la source première et originale de la légende de Faust et de toute la littérature à laquelle cette tradition a donné lieu. Cet exemplaire, jusqu'alors unique, se trouve à la bibliothèque impériale de Vienne. Celui qu'on vient de retrouver est malheureusement défectueux en quelques endroits : il y manque le titre et quelque feuilles de l'intérieur du volume. Les deux volumes vont être soigneusement comparés.

.*. L'inhumation du sculpteur Perrand, dont nous avons annoncé la mort presque subite, a eu lieu dimanche à midi. MM. Guillaume, Meissonier, Dumont et Pasteur tenaient les cordons du poêle.

Derrière la famille s'avançait une députation des élèves de l'atelier Dumont. L'un d'eux portait une gigantesque couronne d'immortelles recouverte d'un crêpe funèbre.

Venaient ensuite un grand nombre de membres de l'Institut, en frac à palmes vertes, précédés de leurs huissiers.

Au cimetière Montparnasse, des discours ont été prononcés par M. Meissonier, au nom de l'Institut ; par M. Pasteur, au nom du département du Jura ; par le maire de Luns-le-Saunier, et par un élève de l'École des beaux-arts, M. Salmson.

.*. M. Charles Hemans, archéologue bien connu, vient de mourir à Lucques. Parmi les ouvrages les plus appréciés, on cite l'*Histoire du Christianisme et de l'Art chrétien*, *Rome historique et monumentale*.

---

# CORRESPONDANCE DE BELGIQUE

Au-dessus d'une antique momie, ficelée dans ses bandelettes, voltigent trois papillons : de ses lèvres scellées semble sortir un immense dédain, et, dépitée, remplie d'un morne ennui, elle regarde planer au-dessus de son immobilité ces allégresses rebelles. Seize lettres, inscrites au rebord de la caisse où repose ce mort qui n'a jamais vécu, forment son oraison funèbre : *Pictura academica*. Une grosse chrysalide étale loin de là sa larve informe ; mais voici qu'à l'appel des papillons, ses flancs s'entr'ouvrent et la chrysalide en fleur laisse s'épanouir deux ailes frémissantes. Un peu plus bas, une rubrique flamboyante fait racoler en jambages fantastiques ces mots : *La Chrysalide*, et deux marmots, potelés comme des amours de Boucher, brandissent à travers la guirlande des engins de peinture d'un air féroce et badin.

Ce joli éclat de rire m'arrivait l'un de ces matins, mordu à l'eau-forte, sur un cartel en papier de Hollande, et tandis que j'admi-

rais la finesse de l'allégorie, deux initiales mê-
lées en griffonnés d'une toile d'araignée m'an-
nonçaient que Rops était l'auteur du dessin, ce
que m'avait dit dès le premier instant l'eau-
furte pittoresque et blonde.

Eh bien! la fable était une réalité ; car, au
lendemain de l'envoi, un petit cercle sortait
tout à coup de la coque et tâtait du bout de
son aile la lumière du grand jour; pour parler
plus simplement, La Chrysalide faisait l'ouver-
ture de sa première exposition ; et ainsi se
trouvait justifiée la délicate eau-forte, rêve spi-
rituel d'un poète railleur s'amusant à fustiger
avec des ailes de papillon la najesté préten-
tieuse du nort qui n'a jamais vécu. — O Pic-
tura academica !

Donc, nous étions, ce soir-là, une cinquan-
taine qui enllâmes l'escalier en colimaçon de
la Chrysalide; on traversait un palier encom-
bré par le vestiaire, puis une porte s'ouvrait,
et l'on pénétrait dans le sanctuaire, je veux
dire dans le cocon où s'ébattaient les papillons
frais éclos à la vie.

Il n'y avait, à la vérité, pour garder le tré-
sor, ni contrôleurs ni gardiens ; l'habit des
aimables garçons qui faisaient le service de la
porte n'avait pas la moindre chaîne d'argent ;
et l'exposition elle-même avait plus l'air d'un
atelier en belle humeur que d'un salon fait
pour les falbalas. On avait rangé dans le mi-
lieu, autour d'une table, six banquettes ; les
murs étaient badigeonnés fraîchement, et
quatre tringles percées de trous faisaient l'of-
fice de lampadaires. Une soixantaine de ta-
bleaux allumaient aux bluettes du gaz leur éclat
chatoyant et lustraient d'un émail tout frais la
monotonie de la muraille. Quelques aquarelles
mettaient au milieu de ces taches vides leurs
fusées discrètes et la scintillation de leurs
vitres; et sur des selles tournaient çà et là, en
bronze et en terre cuite, les bustes et les sta-
tuettes. Cette miniature des grandes exposi-
tions me charma par sa candeur, même avant
que j'eusse pris le temps de regarder les ta-
bleaux; la grenouille qui se fait plus grosse
que le bœuf n'avait rien à faire avec ce salon
sans pompons; et un groupe de jeunes héréti-
ques y essayaient fort naturellement, en mail-
lots de papillon, leurs énergies naissantes, non
prévues par les Malthus de la doctrine.

Ne croyez pas, du reste, à des vols timides ;
la plupart de ces échappés de la Chrysalide
ont déjà de beaux coups d'aile ; ils ont, par
dessus le marché, la foi, l'audace, la conscience;
ils marchent bravement au soleil ; le gaz
mène ne les effraie pas. Pour tout dire, quel-
ques-uns y sont de longue date aguerris. Ce
qui les caractérise, c'est la passion du vrai,
l'horreur de la banalité, l'émotion loyale ;
dans l'homme ils peignent l'homme, sans le
clinquant des oripeaux, et ils aiment la na-
ture pour elle-même. Les juleps, les sauces
et les bistres, triomphe des Van Luppen, des
Schampheleer, des de Keyzer, sont remplacés
sur leur palettes par le ton juste ; ils font
vrai, en un mot, et le moins charmant n'est
pas qu'ils manquent un peu par nonents de
virtuosité. Je n'aime pas, pour ma part, les
moustaches du capitaine Fracasse sur un
jeune visage, et les jeunes peintres trop pré-

cocement habiles me font craindre qu'ils n'aient
plus rien à apprendre.

Une pensée touchante avait présidé à l'ex-
position des chrysalidiens : ils s'étaient mis à
l'ombre d'un maître dont j'ai parlé plus d'une
fois à cette même place et qui est bien vrai-
ment le chef de l'Ecole indépendante en Bel-
gique : d'un maître emporté avant la maturité,
d'Hippolyte Boulenger. La couronne d'immor-
telles voilée d'un crêpe n'avait pas besoin de
signaler, à la place d'honneur où on l'avait
mise, l'œuvre triomphante qui porte au cata-
logue le titre de Messe de saint Hubert. De loin,
elle se distingue, elle vous appelle : on a
nommé l'artiste avant même de l'avoir appro-
ché, car cette chaleur, cette puissance, cette
sonorité de tons et cette large composition
n'appartiennent qu'à Boulenger.

Artan avait à quelques pas de notre cher
mort deux toiles, l'une soyeuse et blonde
comme les sables de la plage, l'autre qui mon-
trait dans un repli des dunes ses cabanes de
pêcheurs abritées sous de grandes toiles
rouges.

Agneessens avait envoyé deux Têtes d'étude,
modelées grassement dans une pâte ferme,
avec ces jolies sourdines d'un gris rousselet
qui sont sa note. Verhaeren, plus brutal, vise
moins à l'harmonie ; il truelle, il maçonne, il
brosse avec une sorte d'emportement ; un
petit Paysage tranchait toutefois par ses dou-
ceurs de tons sur les hardis emportements de
ses Têtes d'étude. Reinheimer a le même tem-
pérament : son Portrait et son Intérieur sont
l'œuvre d'un homme qui exprime fortement.
Nilson aussi est bon ouvrier : tous les trois
recherchent la lumière modérée et la blondeur
des teintes grises. Van Leemputten, au con-
traire, pose sur des verts intenses des bleus
vifs ; il frappe de grands accords qui ne s'ac-
cordent pas toujours ; mais il a son mode fa-
milier, et c'est déjà beaucoup.

Sembach fait chanter dans son Vieux canal
quelques toits hurleurs d'un rouge qui défie
la carotte ; mais l'impression est faite Juste et
cette dominante terrible vous enfonce ses flè-
ches dans l'œil, comme font les toits à Mid-
delbourg. Hagemans a des gris frais qui s'é-
clairent d'une lueur argentine, et Gilleman, un
nouveau venu, jette le feu des fleurettes pourprées de
sa palette sur d'excellents bouts de lande d'une
facture très ferme. Hanon pétrit dans des tons
lumineux, une poignée de Fleurs éclatantes et
vivaces. Fontaine est un peu sec dans les
siennes ; mais il se rattrape dans une Femme
aux papillons et un Portrait. Belis donne aux
fruits le style et la couleur ; enfin Nasez, dans
une exposition très-variée, déploie les ressour-
ces d'un esprit chercheur, également séduit
par la peinture et la sculpture ; ses études à
l'huile sont lines de ton et prestement enle-
vées ; je n'éprouve pas de scrupule à déclarer
qu'il est au premier rang des chrysalidiens.

Les aquarellistes étaient MM. Heurteloup,
Staquet, Nysterschaut; chacun d'eux a sa note
et pourtant ils ont un air de famille. Tous les
trois ont un art distingué, très-fin, très-pri-
mesautier, très-mordant; M. HeurteloupÍs'at-
taque aux fleuves, aux ports, aux bateaux;
MM. Nysterschaut et Staquet cheminent le

long des villages dans les paysages verts ou roux, et les toits en tuiles jettent une note sonore dans leurs pimpantes aquarelles. Je connais peu de toiles plus justes de ton, plus discrètes de facture que les impressions de M. Heurteloup; je n'en connais pas qui aient plus d'accent, plus d'élégance, ni plus de finesse que les coins rustiques de M. Staquet; chez tous les trois l'air circule à pleins bords; il semble qu'on vient d'ouvrir la fenêtre sur la nature et qu'une tiède fraîcheur monte des arbres, de la terre et des eaux.

Je ne quitterai pas les expositions des chrysalidiens sans citer encore les lithographies de M. Eugène Dubois, un coloriste mordant, la très-belle eau-forte que Rops a faite pour être remise en prime aux souscripteurs de la loterie et le *Petit Faune* du sculpteur Vanderstappen, un délicieux buste d'une arête nerveuse et ferme.

CAMILLE LEMONNIER.

## LES FAIENCES & LES PORCELAINES DE VENISE

—

*Studi intorno alla ceramica veneziana*, par M. Giuseppe Marino Urbani de Gheltof; in-8° carré de 90 pages. Imprimerie de Pietro Naratovich. Venise, 1876. (Tiré à 150 ex.; non dans le commerce.
*La Manifattura di maiolica e di porcellana in Este*, par M. Giuseppe Marino Urbani de Gheltof; in-8° de 23 pages (sans lieu ni date).

Lorsque Vicenzo Lazari publia en 1859 l'introduction au catalogue des majoliques du musée Correr (*Notizia delle opere d'arte et d'antichità della racolta Correr*), il n'avait pu trouver dans les archives de Venise aucun document sur la fabrication de la céramique dans la cité des Doges.

Plus heureux aujourd'hui, M. G. Urbani de Gheltof a pu recueillir, tant au Bréra que dans les minutes des notaires, quelques renseignements précis qui font remonter cette industrie beaucoup plus loin qu'on ne l'avait dit.

D'un autre côté, les fouilles faites dans le sol de Venise ont permis de montrer que la fabrication des poteries était presque contemporaine de l'établissement des Vénètes dans les lagunes.

Les poteries trouvées sous les fondations de l'église Saint-Marc sont certainement antérieures à l'année 825, date de sa première fondation. Elles consistent en amphores et en lampes d'une forme tout antique ainsi qu'en disques percés que les antiquaires appellent des *fusaïoli*, et qui étaient ou des poids de métier de tisserand ou des poids de filets de pêche.

Aucun vernis ne recouvre ces poteries.

Des couches de terrains plus élevés sans doute, ainsi que cela s'observe dans toutes les fouilles exécutées avec soin dans d'autres villes, ont donné des poteries grossières glacées au plomb. Sans apporter de dates à l'appui, mais par analogie, M. Urbani de Gheltof

les attribue au moyen âge. Parmi ces poteries, il faut ranger des fragments d'une balustrade en terre cuite vernie qui furent découverts dans les excavations nécessitées par la reconstruction du Fondaco dei Turchi où est installé le Museo Civico. Leur style est celui de l'architecture italienne du XIII° siècle.

Un document de l'année 1300, que l'auteur publie intégralement en appendice, montre que les ateliers vénitiens avaient dès lors une grande importance, car il constate que les potiers, dont la profession avait été libre jusque-là, la fermèrent dès lors par la constitution d'une corporation.

Mais quels étaient les produits des ateliers de cette époque?

M. Urbani de Gheltof pense que c'étaient des poteries recouvertes d'une engobe, ainsi qu'on le dit aujourd'hui, et ornées de dessins obtenus par enlevage. Dans le langage de la curiosité, ces poteries sont dites *alla Castellana*. L'anteur les assimile à celles que Passeri appelle des *mezza majolica*, et à ce que Piccolpasso désigne sous le nom de *bistugi*. Nous croyons qu'il y a erreur pour la seconde désignation. Les *bistugi* de Piccolpasso sont les « biscuits, » un produit intermédiaire ayant subi un premier feu et destiné à recevoir l'émail et le décor qu'une seconde cuisson doit finir.

Quant à la première, il nous semble qu'on peut la repousser et l'accueillir tout ensemble.

En effet, si les poteries que les Vénitiens fabriquaient dès le commencement du XIV° siècle, étaient recouvertes de terre blanche de Vicence, s'il était interdit de les vernir autrement qu'à l'intérieur, et prescrit de vérifier si les couleurs étaient « bonnes et légales, » nous devons en conclure que ces couleurs avaient une certaine importance. Or, on sait que le bleu et le vert, qui sont fondus par places dans le vernis jaune au plomb des terrailles décorées par engobe, sont sans aucune importance dans la décoration de ces pièces, décoration qui réside surtout dans les *graffitti* qu'on y a tracés; on sait, de plus, que le vernis couvre aussi bien le revers que l'intérieur de la pièce. Il ne peut, selon nous, s'agir des poteries *alla Castellana*, mais bien plutôt des faïences archaïques qui sont revêtues à l'intérieur seulement d'une couche blanche que jusqu'ici nous avons cru être de l'émail stannifère, mais qui pourrait bien être de la terre de Vicence, peut-être mélangée d'émail pour plus d'économie, peinte, puis recouverte d'une glaçure, comme les faïences ordinaires. C'est à l'analyse chimique de décider, ainsi qu'aux praticiens, si la chose est possible.

En tous cas, s'il y a identité entre ces faïences archaïques ou *mezza majolica* que l'on croit inventées seulement dans le courant du XV° siècle, et celles qu'on fabriquait à Venise au commencement du XIV°, il faut faire remonter beaucoup plus loin qu'on ne le fait la fabrication de la vraie faïence peinte sur émail.

Il faudrait cependant ne plus considérer comme une découverte personnelle à Lucca della Robbia l'emploi de l'émail stannifère ;

opinion ancienne que la critique française abandonne, mais qui conserve quelques partisans en Italie, puisque M. Urbani de Gheltof la partage.

Rappelons, en faveur de l'ancienneté de la peinture sur faïence, très-probablement émaillée, le fait révélé par M. J. Hondoy, de carreaux peints, en 1391, pour le château de Hesdin, sur l'ordonnance de Philippe le Hardy.

Quels qu'aient été au XIVe siècle les produits des ateliers de Venise — et il est probable que ceux-ci étaient de plusieurs genres,—l'activité de ces derniers était telle qu'il leur fut interdit en 1323 de cuire pendant le jour, sans doute à cause de la fumée.

Nous ne croyons pas cependant qu'ils aient abriqué de faïences à reflets métalliques, car es autorités vénitiennes, si protectionnistes à l'égard de leur industrie, tout en prohibant en 1437, puis en 1474, l'entrée des travaux de terre, font une exception en faveur des *lavori de majolica que viene da Valenza.*

On sait que le terme de *majolica* était spécialement appliqué jadis aux faïences hispano-moresques par les Italiens, et que c'est par eux que nous l'appliquons à toutes les faïences peintes sans exception.

M. Urbani de Gheltof a relevé en 1334 le testament d'un Nieolo, bocalier, c'est-à-dire fabricant de vases ; en 1379, le nom d'une *donna Francesca Scudelera*, qui contribue pour mille ducats à la défense de Chioggia ; et, en 1430, celui de *M. Jachomo Scudeler*.

Lorsqu'arrive la fin du XVe siècle, il trouve des mentions plus importantes. C'est, en 1477, le testament d'un *Mainardo q. Antonio bocolario*, où il lègue sa boutique de faïence avec ses ustensiles (*Apotecam meam a bocalibus cum suis strumentis dicto avotece*) et ordonne la vente du laboratoire nouveau (*laborerium novum*) qu'il y a fait établir.

Un *Bartolo d'Antonio bochaler* est témoin.

Un fait intéressant est relevé en 1488. C'est la présence à Venise d'un certain *Francesco q. Salvatore*, qui s'intitule *scutelario teutonico ae Norimbergo*, ce qui montre les relations de la patrie d'Albert Durer avec la cité italienne, et peut faire attribuer aux ateliers de Venise les faïences peintes au XVIe siècle, d'armoiries allemandes que l'on rencontre encore assez souvent dans les collections.

Du reste, ce que l'on sait des habitudes nomades des artisans italiens est confirmé par le testament, en 1515, d'un *Giacomo Antonio bocolario de Santo Angello de Pisaour*, conservé dans les archives des notaires de Venise. Aussi trouve-t-on tous les styles dans les monuments céramiques qui, immeubles par destination, doivent être supposés sortis des ateliers vénitiens, puisque les produits étrangers étaient prohibés. Tel est le pavage d'une chapelle de l'église de Saint-Sébastien, qui fut vraisemblablement posé en 1531, et qui offrirait tous les caractères des faïences de Castel-Durante.

Notons enfin, afin de montrer l'importance de la corporation des potiers vénitiens au commencement du XVIe siècle, l'inscription suivante dont un fragment se trouve dans l'église des Frari : SCOLA FIGVLOR SVIS

OMNIBVS PIE DEDICAVIT. MDXIII. C'était la pierre de la sépulture commune de la confrérie des *bocaleri* qui, au XVIIIe siècle, fut transportée dans le cimetière des frères mineurs.

Au XVIe siècle, les édits protecteurs de l'industrie céramique vénitienne, tout en prohibant l'introduction de toute faïence étrangère sans exception aucune à cette époque, permettent, afin de favoriser la navigation du Levant, le transit des produits d'autres cités.

Parmi les autorisations conservées, il en est deux qui citent les *lavori de piera de majolica de Ravenna*, preuve de l'importance des ateliers de cette ville dont nous ne connaissons qu'une pièce, d'ailleurs charmante, appartenant à M. le baron Ch. Davillier.

Le livre de Piccolpasso, qui visita Venise en 1545, a fait connaître d'importants détails sur les ateliers vénitiens. M. U. de Gheltof les répète, et nous n'y insisterons pas.

Il se sert aussi de ce que M. G. Campori, d'abord dans la *Gazette des Beaux-Arts* (T. XVII, p. 150 et passim), puis dans ses *Notizie storiche et artistiche della majolica et della porcellana di Ferrara*, a dit des rapports de ces ateliers avec le duc de Ferrare, Alphonse II.

Cette partie de son travail se termine par une liste alphabétique des céramistes vénitiens sur lesquels il a trouvé des renseignements dans les archives ou dans les auteurs.

On sait que les produits vénitiens subirent à la fin du XVIe siècle la décadence commune à ceux des autres villes italiennes. Aux faïences peintes succédèrent les faïences blanches (*Lattesini*) que les fabricants exportaient à la foire de Padoue au commencement du XVIIe siècle. Cependant, quelque chose comme l'ancien genre subsistait toujours, s'il faut attribuer à Venise ces faïences d'une terre si fine et si légère qu'il semble que c'est à elles que s'applique l'expression de *terraglie fine* que cite un document contemporain. En partie moulées, elles sont décorées de paysages bleus et verts d'un ton cru très-particulier, et marquées au revers d'une ancre accompagnée de lettres qui doivent être celles des fabricants.

Néanmoins, en 1752, les frères Bertolini fondèrent à Murano une fabrique de majoliques qui eut à lutter, bien qu'elle l'imitât, avec la porcelaine apportée par le commerce et que plusieurs ateliers successifs essayèrent de fabriquer avant que de pouvoir y réussir.

Celle-ci, d'après des documents très-précis, découverts par M. U. de Gheltof aurait été fabriquée à Venise dès le commencement du XVIe siècle, et si nous n'en avons point encore parlé, c'est que nous n'avons point voulu interrompre ce que nous avions à dire de la faïence.

On sait par ce que M. G. Campori, dans l'article ainsi que dans le livre que nous avons cités plus haut, en a rapporté, que des relations s'établirent en 1519 entre Alphonse II, duc de Ferrare et un potier qui se trouve trop vieux pour aller continuer à Ferrare les essais de fabrication de porcelaine qu'il avait commencés à Venise. On pouvait croire qu'il s'agissait de faiences blanches comme cette pièce de la garde-robe des cardinaux Hippolyte et Louis d'Este, qu'un inventaire de 1563 con-

state avoir passé jusque-là pour être de la porcelaine. Mais le document trouvé par M. U. de Gheltof montre qu'en 1518 on s'occupait réellement de la vraie porcelaine à Venise.

C'est une supplique adressée par un Allemand au Provéditeur, et qui est conservée dans les archives royales. Comme elle est d'une excessive importance pour l'histoire de la porcelaine, nous la publions intégralement :

» 1518, — 4 junii.

« Leonardo Peringer spechiarius in Marza-
« ria constitutus in officio : et narauit et ex-
« posuit qualiter lui ha trouato gia fra mesi 6
« in circa uno novo artificio o defitio non più
« facto nè usitato in questa inclyta cita de
« Venetia de far bone et optime lauori de ogni
« sorte de porzelane chome sono quele de Le-
« uante,. transparenti, et stano ad ogni bona
« proua de quele ditte de Leuante, et stano
« solde da tuete uiande caldissime et diboto
« fuogo et sono transpàrenti : et pero di-
« manda che niuno possi adoperar dicto suo
« arteficio nel eficio senza licentia... »

Ce Léonard Peringer est-il le maître qui l'année suivante envoya au duc Alfonse deux pièces de porcelaine, en demandant des fonds pour continuer ses essais à Venise même, se trouvant trop vieux pour aller les continuer à Ferrare? Est-il le même qu'un « Leonardo « qm. Arnoldo teutonico de Nurimberg » qui testa dix ans après? On ne saurait le décider : mais toujours est-il que la porcelaine chinoise envoyée en cadeau, dès 1487, par le soudan d'Egypte à Laurent de Médicis, et admise sans droits à Venise, sur le même pied que les majoliques d'Espagne, y était assez connue pour que l'on cherchât à imiter ses qualités réfractaires, en même temps que sa transparence.

Comment se fait-il que l'essai n'ait point été poursuivi à Venise, et qu'il faille descendre jusqu'en 1726, après l'invention de Bottcher, pour voir Francesco Vezzi, amener à Venise des ouvriers saxons de faber avec leur concours un atelier d'où sont sorties des porcelaines marquées V.-VEN et VENEZIA ? Comme on était forcé de faire venir les matières premières de l'étranger, cette fabrique cessa d'exister en 1735.

En 1738, on essaya à Murano, un verre émaillé imitant la porcelaine. dans un atelier, celui des frères Bertolini, qui en 1752 fabriqua de nouveau de la faïence.

En 1758, Frédéric et Dorothée Hewelche, venus de Dresde, furent autorisés à créer un nouvel atelier de porcelaine, qui en 1763 s'adjoignit le modenais Cozzi. Celui-ci séparé du ménage saxon, obtint du Sénat, en 1765, de nombreux priviléges pour fonder une fabrique nouvelle.

Un contemporain parle des produits de cet atelier, comme rivalisant avec la porcelaine de Saxe par la finesse et la couleur. — Une ancre rouge lui servait de marque.

Cette fabrique semble avoir été assez prospère, d'après les détails que M. U. de Gheltof, donne sur son personnel, d'après les archives vénitiennes, et sur ses produits, d'après un in-

ventaire de 1783. Nous y voyons que quelques-uns d'entre eux sont spécifiés comme étant des majoliques. C'est sans doute une des pièces de la fabrique de Cozzi dont M. U. de Gheltof possède un exemplaire marqué d'une ancre dont la tige traverse un C.

La République de Venise n'avait pas manqué de prohiber jusqu'aux porcelaines de l'Orient, afin de favoriser la fabrique qui travailla jusqu'en 1812.

La seconde brochure de M. U. de Gheltof, sur *Le manifatture de majolica e di porcellana in Este* est moins importante que la première. Elle ne traite guère que des divers ateliers qui, vers la fin du XVIIIᵉ siècle se sont disputé le privilège de fabriquer les terres de pipe à la façon anglaise, et la porcelaine dans une petite ville de l'état vénitien, située entre Padoue et Rovigo.

Les produits de cette ville sont cités par A. Jacquemart et par divers auteurs. M. le baron Ch. Davillier avait annoncé leur histoire, mais ne voyant rien publier, M. U. de Gheltof s'est servi des documents qu'il avait sous la main.

Les porcelaines semblables à celles de Naples qui sont citées par les auteurs comme portant au revers un cachet où le nom d'ESTE est accompagné d'un G. dans un cercle, ou des lettres G. F. seulement, sortent de l'atelier d'un nommé Girolamo Franchini, qui fonda sa fabrique en 1782.

Nous avons plus insisté sur le premier mémoire de M. Giuseppe Urbani de Gheltof, que sur le second, parce que le premier se rapportant à une ville qui a joué un grand rôle dans l'histoire et dans l'industrie de l'Italie, il y a tout intérêt à savoir que si Venise comptait peu jusqu'ici comme atelier céramique, cela tenait surtout à notre ignorance. L'auteur a comblé une lacune importante, et il l'a comblée en cherchant parmi les archives de l'Etat et des notaires, réunies croyons-nous en Italie, au lieu d'être enfouies et dispersées dans chaque étude, comme en France. Espérons que les exemples donnés d'abord par M. Giuseppe Campori pour Ferrare, par M. S. Rossi pour Deruta, puis par M. de Gheltof pour Venise, seront unités, et que les érudits italiens finiront par nous faire connaître enfin l'histoire de tous les ateliers de la Péninsule.

ALFRED DARCEL.

—◦—◦—◦—

# UNION CENTRALE

## DISTRIBUTION DES RÉCOMPENSES

—

### Première Section

*Première classe*

*Œuvres originales des artistes, composées en vue de servir de modèles à l'industrie*

Hors concours : MM. Choiselat, Chéret, Villeminot, Prignot père, Sauvrezy.

Médaille d'or : M. Léon Chédeville, sculpteur, grand prix de l'Union Centrale, en 1874.

Médailles d'argent : MM. Avisse, sculpteur ; Auguste Moreau, sculpteur ; Prignot fils, dessinateur.

Rappel de médaille de bronze : M. Félix Lenoir, dessinateur.

Médailles de bronze : MM. Cadour, Radouan et Verchère, sculpteurs.

Mentions honorables : MM. Martin, Poterlet fils, Delsescaux, Dubuisson, Mérigot.

—

### Deuxième Section

*Deuxième et troisième classe*

*Art appliqué à l'architecture, appliqué à la sculpture monumentale sur marbre, pierre et bois, etc.*

Médailles d'argent : MM. Abel Trinocq, Bolm, André, Morand.

Rappel de médailles de bronze : MM. Chaignon, Henri Lenoir.

Médailles de bronze : MM. Bourgogne, Emile Bouvais.

Mentions honorables : MM. Brault, Paul Dubos et Cᵉ, Torchon.

—

### Troisième Section

*Quatrième classe*

*Art appliqué à la tenture de l'appartement*

—

*Cinquième classe*

*Art appliqué au mobilier*

—

*Onzième classe*

*Art appliqué aux articles divers*

Hors concours : MM. Sallandrouze de Lamornaix ; Louis Chocqueël, tapissier ; François Roux, Auguste Godin, ébéniste ; Diehl ; Pleyel et Wolff et Cᵉ, pianos ; Cavaillé-Coll ; Victor Mercier.

Médaille d'or : M. Walmez, tapissier.

Rappel de médaille d'argent : MM. Charles Meunier et Cᵉ [1] ; Raulin , laqueur ; avec Paul Sormaine et fils ; Emilie Malidor, écrans; Lessort, relieur.

Médailles d'argent : MM. Tresca ; Muntz, ébéniste; Damon, Namur et Cᵉ, ébénistes; Dienst, ébéniste.

Médailles d'argent : MM. Canonica, sculpteur; Binder, carrossier; Kees, éventailliste; Rogeret, écaille; Cleray, idem; Favier, fleurs artificielles.

Médailles d'argent de coopérateurs : MM. Auguste Ligaut (maison Meunier et Cⁱᵉ); Ger-

main (maison Godin); Gauvin (maison Lainé).

Rappel de médailles de bronze : MM. Jules Drouard, meubles; Lemaigre, tapissier; Lainé, arquebusier; Ravenet, articles de Paris; Benezit, fleurs artificielles; Giraudon, gainerie.

Médailles de bronze : MM. Bruno, tentures végétales; Mˡˡᵉ Cécilia Savouré, tapisseries; Hertenstein fils, meubles; Gallais et Simon, idem; de Lacheysserie, idem; Poirier, marqueteur; Tangs, sculpteur; Voisin, éventails; Wendelin, maroquinerie; Larivière et fils, coutellerie; Muzet, coiffures; Mᵐᵉ Merle, jouets; Bouvier, anatomiste.

Médailles de bronze. — Coopérateurs : MM. Antony Montillot (maison Meunier); Bouquet (maison Kees); Donzel (idem).

Mentions honorables : Mˡˡᵉ Corette, tapisserie ; MM. Coupard, stores ; Pothé, meubles, Bay et Krieger, idem; Muller et fils, idem; Admira et Lonault, idem; Boulard, miroirs; Marx, canapés-lits; Leroux, idem; Liébard, éventailliste ; Faucon, idem ; Mˡˡᵉ Jumon, peintre sur éventails ; Rebeyrol, idem; Andreux, jouets; Lacornée, relieur.

Mentions honorables. — Coopérateurs : MM. Raphaël Fosse (maison Meunier); Mˡˡᵉ Norblin (maison Kees); Scheffer (maison Bouvier); Mᵐᵉ Garraut (maison Voisin).

—

### Quatrième Section

*Sixième classe*

*Art appliqué aux métaux usuels*

Hors concours : MM. Barbedienne, fabricant de bronze; Denière, idem; Servant, idem; Durenne, fondeur; Aug. Lemaire, fabricant de bronzes; Léon Grados et Perrin, Eugène Cornu, bronzes et onyx; Blot et Drouard, bronzes.

Médaille d'or : M. Henri Houdebine, bronzes.

Médaille d'or (coopérateurs) : M. Alphonse Robert, sculpteur.

Rappel de médaille d'argent : MM. Bergues, Chabrié et Jean.

Médailles d'argent : MM. Boyer fils, frères ; Chertier ; Boucher frères ; Meissner ; Morand (se confond avec celle obtenue dans la deuxième classe).

Médailles d'argent. — (Coopérateurs) : MM. Gautier, ciseleur (maison Servant), Emile Hebert, sculpteur (maison Servant), Dumaige, sculpteur (maison Lemaire), Mᵐᵉ Léon Bertaux, sculpteur (maison Servant.)

Rappel de médaille de bronze : M. Bodrat Emmanuel.

Rappel de médaille de bronze. — (Coopérateurs): M. Ducro, sculpteur (maison Denière).

Médailles de bronze : MM. Veuve Bulfet et Cᵉ, Acier, Doré, Dinée, Bodard J.-B., Rouillard, Very-Mencsson.

Médailles de bronze. — (Coopérateurs): MM. Boulnois (maison Servant), Baudet (maison Servant), Gautruche, doreur (maison Servant), Grégoire, sculpteur (maison Boyer et Hudeline), Acat, sculpteur (maison Boyer fils), Blondel, ciseleur (maison Lemaire), Grenier, cise-

—

1. Se confond avec la médaille d'or obtenue dans la dixième classe.

leur (maison Lemaire), Gosset, dessinateur (maison Houdeline).

Rappel de mentions honorables : MM Pautrot et Vallon, Pinédo.

Mentions honorables; MM. Bernoux, Vᵉ Travers et fils, Folet et Guérin, Busson et Sallandri, Boisville, Guilmet, Margaine, Motet, Tostain, Salvator Marchi, Lavaud, Masson.

Mentions honorables. — (Coopérateurs) : MM. Possard (maison Boyer fils frères), Detournay (maison Lemaire).

—

### Cinquième Section.

*Septième classe.*

*Art appliqué aux métaux et aux matières de prix.*

Hors concours : MM. Bissinger, Boucheron, Christofle et Cⁱᵉ, Falize ainé et fils, Emile Philippe, Sandoz, Neyrat et fils ainé, Rodanet.

Médaille d'or : M. Chertier, orfèvrerie d'église.

Rappel de médailles d'argent. — (Coopérateurs) : MM. Debut, dessinateur (maison Boucheron), Guignard, galvanoplastie (maison Christofle et Cᵉ), Tard, cloisonneur (maison Christofle et Cᵉ, et Falize).

Médailles d'argent : MM. Garreaud, lapidaire, Philippi, bijoutier.

Médailles d'argent (coopérateurs); MM. Honoré, ciseleur (maison Falize), Paul Legrand, dessinateur (maison Boucheron), Soury, graveur (maison Falize), Pye, cloisonneur (maison Falize). Demayère, graveur-dessinateur (maison Sandoz.)

Médailles de bronze : MM. Louis Bouquet, orfèvres; Paul Brateau, ciseleur; Charleux (bijouterie, monteur) ; Alix Destapes, graveur; Fouquet, bijoutier-joaillier; Louis Gerbier, graveur sur acier et médailles.

Médailles de bronze (coopérateurs): MM. Chardon, contre-maitre (maison Falize); Glachaud, orfèvre (maison Falize et Boucheron); Houillon-Hamel, émailleur (maison Falize); Mavein, contre-maitre (maison Philippe); Martin, graveur à l'eau-forte (maison Chertier); Richard Desandré, ciseleur (maison Chertier); Guérin, bijoutier (maison Sandoz); Mathey, graveur (maison Sandoz.)

Mentions honorables : MM. Bourcier, bijoux imitation; Gustave Huot [1], graveur-ciseleur; Vollerin-Rain, bijoutier.

Mentions honorables (coopérateurs) : MM. Lahaye, graveur (maison Philippe,; Delettré, ciseleur (maison Philippe); Doucet, contre-maitre (maison Chertier.

### Sixième Section

8ᵉ Classe. — *Art appliqué à la Céramique.*
9ᵉ Classe. — *Art appliqué à la verrerie et aux émaux.*

Hors concours : MM. L. Deck, Parvillée, Bitterlin, Brocard, Paris.

_____

1. Se confond avec la médaille de bronze, huitième Section.

Médaille d'or : MM. Albert Dammouse, Ulysse Besnard.

Rappel de médaille d'argent : MM. Laurin, Charles Poyard, Frédéric de Courcy, Lorin de Chartres, Paul Soyer, émailleur.

Rappel de médaille d'argent (collaborateurs) : MM. Louis et Achille Parvillée (maison Parvillée.)

Médaille d'argent : MM. Alfred Meyer, émailleur; atelier des écoles municipales de Limoges; David; Louis Schopin; Lusson et Lefebvre, (vitraux).

Rappel de médailles de bronze : MM. Barthe (terres cuites).

Médailles de bronze ; MM. Doal, Etienne Besse, Ceylan, élèves de l'Ecole d'art de Limoges; Delange, Grenier, Ollive, Optat Milet, Sergent, Tort t, Tiercelin.

Médailles de bronze (coopérateurs) : MM. Grandhomme (maison Falize); Gaidan, Frédéric (maison Gaid n); Soyer fils, Paul (maison Soyer); Jean, Maurice (maison Jean); Célas (maison Dammouse); Schildt (maison Brocard).

Rappel de mentions honorables : M. Aubrée, céramiste.

Mentions honorables : MM. Fougeray de la Hubaudière, Baillet et Marchand, Charmes et Cⁱᵉ, Woodcock, Mansuy-Dotin, peintre émailleur; Eugène Bastien et Cⁱᵉ ; Mᵐᵉ Emile Delforge ; MM. Waddington, Champion, Aldaric Poiret; Mˡˡᵉˢ Marie de Nugens, Hortense Richard, Huby (école du 10ᵉ arrondissement).

Mentions honorables (coopérateurs) : MM. Gervais (maison Gaidau); Marchal, peintre sur émail (maison Falize); Gautier (maison Gaidan).

### Septième section

*Dixième classe.*

*Art appliqué aux étoffes de vêtements et d'usage domestique.*

Médaille d'or : M. Charles Meunier.

Médailles d'argent : M. J.-B. Bouillet ; Mˡˡᵉ Dugrenot (guipures).

Médailles de bronze : MM. Evariste Eymond (lingerie) ; Etienne Augustin (guipures) ; Mᵐᵉ Carot (Ecole professionnelle du 10ᵉ arrondissement).

### Huitième Section

*Douzième classe*

*Art appliqué à la vulgarisation*

Hors concours : MM. Vidal, Firmin-Didot, frères, fils et Cⁱᵉ, Mᵐᵉ veuve Morel et Cⁱᵉ, M. Erhard.

Rappels de médailles d'argent : MM. Pierre Chabat, architecte, Chaumont, graveur.

Médailles d'argent : MM. Ducher et Cⁱᵉ, éditeurs, Thiel ainé et fils.

Rappel de médaille de bronze : M. Victor Rose, graveur.

Médailles de bronze : MM. Bachelin-Deflorenne, éditeur, Berthauld, photographe, Huot,

Chauvigné, Favre, Société de propagation de Livres d'art.

Médaille de bronze. Coopérateurs : MM. Lacoux, Ricord (maison Duclier et C<sup>e</sup>), Bertrand, (maison Chaumont).

Rappel de mention honorable : MM. Gougenheim et Forest.

Mentions honorables : M. Devaubez, M<sup>lle</sup> Lafon.

—

CONCOURS DE L'INDUSTRIE

### Plafond d'une Bibliothèque

1<sup>er</sup> prix : M. Dubuisson.
2<sup>me</sup> prix : M. Félix Lenoir.

—

### Porte d'une Bibliothèque

1<sup>er</sup> prix : M. Crachet.
2<sup>me</sup> prix : M. Julien Kindts.
Mention : M. Honoré Desgranges.

—

### Concours des femmes artistes

1<sup>er</sup> prix : M<sup>me</sup> Rolin Calot.
2<sup>me</sup> prix : M<sup>me</sup> Brielman.
Mention honorable : M<sup>lle</sup> Geret, M<sup>me</sup> Hildebrand, M<sup>lle</sup> Fanny Merigot, M<sup>lle</sup> Marie David.

———

### Les Tapisseries des Gobelins
### pendant la Commune.

En vue de l'Exposition universelle de 1878, des dispositions sont prises à la manufacture des Gobelins pour tenir au complet les salles d'exposition et remplacer les tapisseries qui y figuraient et qui ont été brûlées dans l'incendie du 25 mai 1871. Plusieurs de ces tapisseries ayant été retrouvées, on a pu dresser définitivement la liste de celles qui sont absolument perdues, perte, pour le plus grand nombre, irréparable.

Voici cette nomenclature : — La Passion, tenture.

Quinzième siècle. — La Passion, tenture.

Seizième siècle. — Les Actes des Apôtres, d'après les cartons de Raphaël ; la Chasse (mois de septembre), lin du seizième siècle, d'après Lucas de Leyde.

Dix-septième siècle. — La Légende de saint Crépin (3 pièces sur 4), fabrique de la Trinité ; la Bataille de Constantin, de Raphael, arrangée par Ch. Lebrun ; l'Homme à cheval, le Chameau et le Cheval, pièces des Indes, par François Desportes ; Fructus belli, d'après J. Romain : Héliodore chassé du Temple, d'après Raphaël.

Dix-huitième siècle. — La Colère d'Achille, le Sacrifice d'Iphigénie, les Adieux d'Hector et d'Andromaque, Didon recevant Enée, d'après A. Coypel ; le Repas de Marc-Antoine et les Taureaux de Mars domptés, par Detroy ; la Caravane, par J. Parrocel ; la Fontaine d'amour,

la Pêche, le Déjeuner, le Joueur de flûte, Silène et Eglé, l'Amour rallumant son flambeau, par F. Boucher ; le Triomphe des dieux (Bacchus), arrangé d'après Raphaël ; l'Architecture (arabesques), Jugement de Salomon, Tobie recouvrant la vue, par Coypel ; Clytie regardant le soleil, et le Sommeil de Renaud, d'après Coypel, par Belle père ; l'Enlèvement de Proserpine par Pluton, les Adieux d'Hector et d'Andromaque, par J. Vien ; le Triomphe d'Amphitrite, par Hugues Taraval ; Zeuxis choisissant un modèle pour peindre Hélène, l'Enlèvement d'Orithye par Borée, par Vincent ; Cheval dévoré par des loups, par Sneyder ; la Dernière Communion de saint Louis, par Gassie ; le Combat de Mars et de Diomède, par Le Doyen ; l'Entrée d'Alexandre dans Babylone, et le portrait en buste de Ch. Lebrun, par Ch. Lebrun ; le Portrait en pied de Louis XVI, par Callet ; Louis XVI en colonel des Suisses, par Lemonnier.

Dix-neuvième siècle. — Chélonis et Cléombrote, par Lemonnier ; le Printemps et l'Automne, imitation de Lancret, par M. L. Steinhel ; l'Assomption, l'Amour sacré et l'Amour profane, d'après Titien ; l'Assemblée des Dieux, Psyché et l'Amour, d'après Raphaël ; saint Paul et saint Barnabé à Lystres, d'après Raphaël ; l'Aurore, d'après Le Guide ; l'Air, d'après Ch. Lebrun ; Offrande à Esculape, Phèdre et Hippolyte, Pyrrhus prenant Andromaque sous sa protection, d'après Guérin ; Méléagre entouré de sa famille, d'après Ménageot ; Pierre le Grand sur le lac Ladoga ; la Conjuration des Strélitz, d'après Steuben ; les Cendres de Phocion, d'après Meynier ; Portrait en pied de Charles X, la Duchesse de Berri et ses enfants, le duc d'Orléans en colonel de hussards, 1 · Portrait en buste de l'Impératrice Joséphine, par Gérard ; les Sciences et les Arts, le Commerce et l'Agriculture, la Victoire, la Renommée (partie sur fond rouge), par Dubois ; Louis-Philippe, portrait en pied, par Winterhalter ; l'Eléphant, par F. Desportes ; Vénus sur les eaux, Calisto surprise par Jupiter, par A. Lucas, d'après F. Boucher ; la Fondation du musée de Versailles, le Louvre et les Tuileries, par Alaux et Conder ; les Cinq sens (quatre pièces sur cinq), par F. Baudry.

(Le Temps.)

———

## BIBLIOGRAPHIE

—

L'ŒUVRE DE JULES JACQUEMART, par M. Louis Gonse, Paris, Gazette des Beaux-Arts, 1876, 1 vol. grand in-8o de 90 pages, illustré de nombreuses gravures dans le texte et hors texte.

Pour satisfaire aux demandes des collectionneurs et des enthousiastes de l'œuvre de Jules Jacquemart, il a été fait un tirage à part de grand luxe des articles parus en 1876 dans la Gazette des Beaux-Arts. Ce tirage à part forme un beau volume sur papier de Hollande fort, avec titre rouge et noir, et illustré de 23 gravures horstexte choisies parmi les plus fines et les plus caractéristiques de l'œuvre du maître avec son portrait gravé à la pointe sèche, par M. Desboutin.

et de 31 gravures dans le texte, dessinées par lui. Il a été tiré en tout soixante exemplaires, dont dix avec figures avant la lettre et quelques états doubles. Quarante exemplaires seulement sont mis en vente chez M. Edouard Detaille, libraire, 10, rue des Beaux-Arts.

Le prix de ces exemplaires est de 40 francs (gravures avec la lettre) et de 50 francs (gravures avant la lettre.)

La neuvième livraison des *Comédiens et Comédiennes de la Comédie-Française*, consacrée à Mme Arnould Plessy, vient de paraître.

*Academy* (4 novembre). — Revue de livres d'art. — Les dégradations de l'abbaye de Westminster, par J. T. Micklethwaite.

*Athenæum* (4 novembre). — Antiquités cypriotes de la collection de Cesnola.

*Le Tour du Monde*, *nouveau journal des voyages*. — Sommaire de la 827e livraison (11 novembre 1876). — Texte : La Dalmatie, par M. Charles Yriarte, 1873. Texte et dessins inédits. — Neuf DESSINS de E. Grandsire, Th. Weber, Valério, E. Riou, F. Sorrieu et P. Fritel.

*Journal de la Jeunesse*. — 206e livraison. — Texte : par J. Girardin, E. Lesbazeilles, Mme de Witt et l'oncle Anselme. — DESSINS : A. Marie, Philippoteaux et Faguet.

Bureaux à la librairie HACHETTE, boulevard Saint-Germain, n° 79, à Paris.

Le dimanche 12 novembre 1876, à deux heures, aura lieu le 4e Concert populaire de musique classique au Cirque d'hiver (boulevard des Filles-du-Calvaire).

En voici le programme :
Symphonie en *mi bémol* (n° 30 (Haydn).— Fragments d'un concerto (1re audition) (Hændel). — Ouverture du *Roi d'Ys* (1re audition) (E. Lalo). — Allegretto cou variazioni (Op. 108) (Mozart). — Symphonie en *la* (Beethoven).

L'orchestre sera dirigé par M. J. Pasdeloup.

## RUBENS & SA FEMME

Gravés d'après les tableaux originaux
DU MAITRE
Appartenant à sa Majesté
**LA REINE D'ANGLETERRE**
*et avec sa gracieuse permission*

## Par LÉOPOLD FLAMENG

Dimensions des planches : 0,35 cent. de hauteur, 0,25 cent. de largeur.

Il sera imprimé :
**126** Épreuves de remarque à liv. st. 12.12 — francs **315** la paire ; — **75** Épreuves avant la lettre à liv. st. 8.8 — francs **210** la paire ;

**Et les planches seront détruites après le tirage ci-dessus**

On souscrit, dès à présent, chez M. L. Flameng, 23, boulevard du Montparnasse, à Paris.

Ces estampes seront mises en vente le 15 novembre, et livrées aux souscripteurs immédiatement.

## BIBLIOTHÈQUE DE M. CH. N···

Bibliophile, officier de la Légion d'honneur.

VENTE, HOTEL DROUOT, SALLE N° 7

**Les 13 et 14 novembre à 2 heures**

Beaux livres de littérature et d'histoire, Archéologie, nombreux *ouvrages sur la Picardie*, le Valois, Laonnois et la Brie, *Livres du XVIIIe siècle avec vignettes* de Moreau, Eisen, Gravelot, etc.

Importante collection de *Pamphlets, Canards Affiches et journaux* parus tant en France qu'à l'étranger de 1848 à 1860.

Me **Bancelin**, commissaire-priseur, rue d'Hauteville, 72 ;

Assisté de **M. Aug. Aubry**, libraire,

CHEZ LESQUELS SE TROUVE LE CATALOGUE

# ESTAMPES

la plupart
DE L'ÉCOLE DU XVIIIe SIÈCLE
D'APRÈS
BAUDOUIN, BOUCHER, LANCRET, WATTEAU
**Pièces en couleur, Portraits**
*Quelques Dessins et Tableaux, Livres*

*VENTE PAR SUITE DE DÉCÈS,*

HOTEL DROUOT, SALLE N° 7,

**Les mercredi 15 & jeudi 16 novembre, à 1 h. pr.**

Par le ministère de Me Baudry, commissaire-priseur, rue Saint-Georges, 24 ;

Assisté de **M. Vignères**, marchand d'estampes, 21, rue de la Monnaie.

### Succession VARNIER-BARA

Vente après décès
d'une nombreuse collection de

# FAIENCES ANCIENNES

Bronzes, livres, meubles, objets antiques, grecs et gallo-romains; à Avize, près Epernay (Marne),

**Les 15, 16 et 17 novembre 1876, à midi**

Me **Paul Rémy**, notaire à Avize (Marne).
Me **J. Boulland**, commissaire-priseur, à Paris, 26, rue Neuve-des-Petits-Champs.

CHEZ LESQUELS SE TROUVE LA NOTICE

DIRECTION DE VENTES PUBLIQUES

**FRÉDÉRIC REITLINGER**

EXPERT EN TABLEAUX MODERNES

*1, rue de Navarin.*

# AUTOGRAPHES

—

**VENTE aux enchères publiques,**

MAISON SYLVESTRE, RUE DES BONS-ENFANTS, 28, S. N. 2,

**Les vendredi 17 et samedi 18 novembre 1876,
à 7 heures 1r2 du soir,**

DES

## AUTOGRAPHES

Composant la collection d'un

*Amateur hollandais*

**M.** Gabriel **Charavay,** expert, quai du Louvre, 8,

CHEZ LEQUEL SE DISTRIBUE LE CATALOGUE

Parmi lesquels : François Ier, Henri IV, Louis XIII, Louise de Savoie, Anne d'Autriche, Alde Manuce, Pulci, Trissin, Bossuet, Fénelon, Fouquet, Mazarin, Laubardemont, Jouvenet, Prud'hon, Bayle, Séguier, Bussy-Rabutin, Colbert, Mézeray, Helvétius, d'Holbach, Turenne, Condé; MMmes du Chastellet, Dacier et Denis ; Mme de Chevreuse, Mlle de Montpensier, MMmes de Tencin et des Ursins, etc.

Il y aura EXPOSITION PUBLIQUE chaque jour de vente, de 2 à 4 heures.

# OBJETS D'ART ET D'AMEUBLEMENT

BUSTES, GROUPES EN BRONZE
*des* XVIe *et* XVIIe *siécles*
SCULPTURES EN MARBRE
BELLES MOSAIQUES DE ROME
*Porcelaines de Chine montées et non montées*
SERVICE DE TABLE EN PORCELAINE DE L'INDE

**BRONZES D'AMEUBLEMENT**

PENDULES, CANDÉLABRES, LUSTRES
GIRANDOLES GARNIES DE CRISTAUX DE ROCHE

*Meubles des époques Louis XV et Louis XVI,
quelques Tableaux*

**TAPISSERIES**

VENTE, HOTEL DROUOT, SALLE No 3,

**Le samedi 18 novembre 1876, à deux heures**

| Me Charles Pillet, | M. Ch. Mannheim, |
|---|---|
| COMMISSAIRE - PRISEUR, | EXPERT, |
| 10, r. Grange-Batelière. | rue Saint-Georges, 7. |

CHEZ LESQUELS SE TROUVE LE CATALOGUE

*Exposition,* vendredi 17 novembre 1876, de 1 à 5 heures.

# M. CH. GEORGE

**EXPERT**

*en Tableaux et Curiosités*

Par suite du départ de M. DHIOS, continue seul les Expertises et Ventes publiques, et transfère son domicile de la rue Le Peletier, 33, à la rue Laffitte, 12.

# AUTOGRAPHES

———

**Vente aux enchères publiques**

MAISON SYLVESTRE, R. DES BONS-ENFANTS, 28, S. N. 2,

**Le lundi 20 nov. 1876, à 7 h. 1r2 du soir**

Des *curiosités autographes,* Lettres autographes d'artistes célèbres et de personnages illustres des règnes de Louis XIII et de Louis XIV, et de la Révolution Française,

Composant le cabinet de feu M. LE DOCTEUR J...

**M. Gabriel Charavay,** expert, quai du Louvre, 8,

CHEZ LEQUEL SE DISTRIBUE LE CATALOGUE

EXPOSITION PUBLIQUE le jour de la vente, de 2 à 4 heures.

**Succession ALBERT GRAND**

PEINTRE-RESTAURATEUR

Vente aux enchères publiques des

# TABLEAUX ANCIENS

Porcelaines, faïences, curiosités, bijoux, livres, gravures, cadres sculptés, cadres modernes, etc., etc.

HOTEL DROUOT SALLE No 1

**Les lundi 20, mardi 21, mercredi 22, jeudi 23 et vendredi 24 novembre 1876, à 2 h.**

**Me Duranton,** commissaire-priseur de l'Enregistrement et des Domaines à Paris, rue de Maubeuge 20 ;

**M. Féral,** peintre-expert, 54, faubourg Montmartre ;

**M. E. Gandouin,** peintre-expert des Domaines nationaux, 13, rue des Martyrs, et 14, rue Notre-Dame-de-Lorette ;

CHEZ LESQUELS SE TROUVE LE CATALOGUE

*Exposition publique,* le dimanche 19 novembre 1876 de 2 h. à 5 heures.

# TABLEAUX MODERNES

M. MASSON, 22 *bis,* rue Laffitte, a l'honneur de prévenir sa clientèle qu'il vient d'attacher à sa maison de commerce M. ALPHONSE LEGRAND, ancien représentant de M. Durand-Ruel.

L'antiquaire PORTALLIER, de Nice, ayant l'intention de se retirer du commerce, désire rait vendre toute sa collection, bien connue, de tableaux anciens et modernes, d'objets d'art, de curiosités, etc., etc. Il vendrait ou louerait aussi le monument, unique dans son genre, qu'il a fait construire, soit à un grand marchand, soit à un amateur, désire y continuerait le commerce ou qui s'y bornerait à faire une exposition de tableaux, objets d'art et curiosités.

S'adresser à la galerie Portallier, boulevard du Bouchage, à Nice.

Nº 36. — 1876.　　　BUREAUX, 3, RUE LAFFITTE.　　　18 Novembre

# LA
# CHRONIQUE DES ARTS

## ET DE LA CURIOSITÉ

SUPPLÉMENT A LA *GAZETTE DES BEAUX-ARTS*

PARAISSANT LE SAMEDI MATIN

Les abonnés à une année entière de la Gazette des Beaux-Arts reçoivent gratuitement la Chronique des Arts et de la Curiosité.

PARIS ET DÉPARTEMENTS :

Un an. . . . . . . . . . . 12 fr. | Six mois. . . . . . . . . . 8 fr.

## EXPOSITION UNIVERSELLE DES BEAUX-ARTS

### DE 1878.

—

#### ÉLECTION DU JURY D'ADMISSION.

Le dépouillement du scrutin a donné les résultats suivants :

SECTION DE PEINTURE.

(14 jurés à élire. — Nombre de votants : 199.)
Ont été élus dans l'ordre suivant : MM. Laurens (J.-P.), Bonnat, Lefebvre, Delaunay, Henner, Vollon, Bernier, Boulanger (Gustave), Breton, Busson, Leloir (Louis), Dubufe, Jalabert, Rousseau (Philippe).
Ont obtenu ensuite le plus de voix : MM. Prolais, Français, Puvis de Chavannes, Worms, Detaille, Daubigny père.

SECTION DE SCULPTURE.

(8 jurés à élire. — Nombre de votants : 96.)
Ont été élus, dans l'ordre suivant : MM. Dubois (Paul), Chapu, Millet (Aimé), Schœneverck, Falguière, Delaplanche, Galbrunner, graveur en pierres fines, Chaplain, graveur en médailles.
Ont obtenu ensuite le plus de voix : MM. Moreau (Mathurin), Marcellin, Cain, Hiolle, Jacquemart, David.

SECTION D'ARCHITECTURE.

(8 jurés à élire. — Nombre de votants : 92.)
Ont été élus, dans l'ordre suivant : MM. Laisné, Coudremer, Ginain, André, Daumet, Clerget, Ancelet, Henard.
Ont obtenu ensuite le plus de voix : MM. Viollet-le-Duc, Millet, Bœswilwald (Emile), Lisch, Ruprich-Robert, de Baudot.

SECTION DE GRAVURE ET DE LITHOGRAPHIE.

(4 jurés à élire. — Nombre de votants : 46.)
Ont été élus, dans l'ordre suivant : MM. Waltner, graveur au burin ; Gaucherel, aquafortiste ; Chauvel, lithographe ; Pisan, graveur sur bois.
Ont obtenu ensuite le plus de voix : MM. Morse, graveur au burin ; Gaillard, graveur au burin ; Flameng, aquafortiste ; Veyrassat, aquafortiste ; Mouilleron, lithographe ; Vernier, lithographe ; Boetzel, graveur sur bois ; Pannemaker, graveur sur bois.

———

## UNION CENTRALE

### DISTRIBUTION DES RÉCOMPENSES.

—

Mercredi a eu lieu, au Palais de l'Industrie, dans la salle d'entrée qu'on appelle le Salon d'Honneur, la distribution de récompenses aux exposants de l'Union centrale des beaux-arts appliqués à l'industrie.
A midi, M. Edouard André, président, a ouvert la séance. Il était assis entre M. Waddington, ministre de l'instruction publique et des beaux-arts, et M. Teisserenc de Bort, ministre de l'agriculture et du commerce. M. de Chennevières, M. Owen, directeur du *South-Kensington Museum*, etc., figuraient sur l'estrade.
M. Waddington a prononcé une chaleureuse allocution en faveur de l'œuvre, et il a assuré les membres de l'Union du bon vouloir et de la sympathie du ministère des Beaux-Arts.
Des brevets d'officiers d'académie ont été décernés à MM. Firmin Didot, Théodore Sensier, Ch. Victor Lambin, Henri Ardent, Falize, marquis Bourbon del Monte, et a Mᵐᵉ Henriette Brown, qui ont tous rivalisé d'efforts et de zèle pour le développement de l'œuvre de l'Union centrale.

# AUTOGRAPHES

VENTE aux enchères publiques,

MAISON SYLVESTRE, RUE DES BONS-ENFANTS, 28, S. N. 2,

**Les vendredi 17 et samedi 18 novembre 1876,
à 7 heures 1[2 du soir,**

DES

## AUTOGRAPHES

Composant la collection d'un

*Amateur hollandais*

**M. Gabriel Charavay**, expert, quai du Louvre, 8,

CHEZ LEQUEL SE DISTRIBUE LE CATALOGUE

Parmi lesquels : François I<sup>er</sup>, Henri IV, Louis XIII, Louise de Savoie, Anne d'Autriche, Alde Manuce, Pulci, Trissin, Bossuet, Fénelon, Fouquet, Mazarin, Laubardemont, Jouvenet, Prud'hon, Bayle, Séguier, Bussy-Rabutin, Colbert, Mézeray, Helvétius, d'Holbach, Turenne, Condé; MM<sup>mes</sup> du Chastellet, Dacier et Denis; M<sup>me</sup> de Chevreuse, M<sup>lle</sup> de Montpensier, MM<sup>mes</sup> de Tencin et des Ursins, etc.

Il y aura EXPOSITION PUBLIQUE chaque jour de vente, de 2 à 4 heures.

---

## OBJETS D'ART ET D'AMEUBLEMENT

**BUSTES, GROUPES EN BRONZE**

*des* XVI<sup>e</sup> *et* XVII<sup>e</sup> *siècle*s

**SCULPTURES EN MARBRE
BELLES MOSAIQUES DE ROME**

*Porcelaines de Chine montées et non montée*s

SERVICE DE TABLE EN PORCELAINE DE L'INDE

**BRONZES D'AMEUBLEMENT**

PENDULES, CANDÉLABRES, LUSTRES
GIRANDOLES GARNIES DE CRISTAUX DE ROCHE

*Meubles des époques Louis XV et Loui*s *XVI,
quelques Tableaux*

### TAPISSERIES

VENTE, HOTEL DROUOT, SALLE N<sup>o</sup> 3,

**Le samedi 18 novembre 1876, à deux heures**

| M<sup>e</sup> **Charles Pillet,** | **M. Ch. Mannheim,** |
| COMMISSAIRE - PRISEUR, | EXPERT, |
| 10. r. Grange-Batelière. | rue Saint-Georges, 7. |

CHEZ LESQUELS SE TROUVE LE CATALOGUE

*Exposition,* vendredi 17 novembre 1876, de 1 à 5 heures.

---

## M. CH. GEORGE

**EXPERT**

*en Tableaux et Curiosités*

**Par suite du départ** de M. DHIOS, continue seul les Expertises et Ventes publiques, et transfère son domicile de la rue Le Peletier, 33, à la rue Laffitte, 12.

# AUTOGRAPHES

Vente aux enchères publiques

MAISON SYLVESTRE, R. DES BONS-ENFANTS, 28, S. N. 2,

**Le lundi 20 nov. 1876, à 7 h. 1[2 du soir**

Des *curiosités autographes*, Lettres autographes d'artistes célèbres et de personnages illustres des règnes de Louis XIII et de Louis XIV, et de la Révolution Française,
Composant le cabinet de feu M. LE DOCTEUR J...

**M. Gabriel Charavay,** expert, quai du Louvre, 8,

CHEZ LEQUEL SE DISTRIBUE LE CATALOGUE

EXPOSITION PUBLIQUE le jour de la vente, de 2 à 4 heures.

---

### Succession ALBERT GRAND

PEINTRE-RESTAURATEUR

Vente aux enchères publiques des

# TABLEAUX ANCIENS

Porcelaines, faïences, curiosités, bijoux, livres, gravures, cadres sculptés, cadres modernes, etc., etc.

HOTEL DROUOT SALLE N<sup>o</sup> 1

**Les lundi 20, mardi 21, mercredi 22, jeudi 23 et vendredi 24 novembre 1876, à 2 h.**

**M<sup>e</sup> Duranton,** commissaire-priseur de l'Enregistrement et des Domaines à Paris, rue de Maubeuge 20;
**M. Féral,** peintre-expert, 54, faubourg Montmartre;
**M. E. Gandouin,** peintre-expert des Domaines nationaux, 13, rue des Martyrs, et 14, rue Notre-Dame-de-Lorette ;

CHEZ LESQUELS SE TROUVE LE CATALOGUE

*Exposition publique,* le dimanche 19 novembre 1876 de 2 h. à 5 heures.

---

# TABLEAUX MODERNES

M. MASSON, 22 *bis*, rue Laffitte, a l'honneur de prévenir sa clientèle qu'il vient d'attacher à sa maison de commerce M. ALPHONSE LEGRAND, ancien représentant de M. Durand-Ruel.

---

L'antiquaire PORTALLIER, de Nice, ayant l'intention de se retirer du commerce, désirerait vendre toute sa collection, bien connue, de tableaux anciens et modernes, d'objets d'art, de curiosités, etc., etc. Il vendrait ou louerait aussi le monument, unique dans son genre, qu'il a fait construire, soit à un grand marchand, soit à un amateur, qui y continuerait le commerce ou qui s'y bornerait à faire une exposition de tableaux, objets d'art et curiosités.
S'adresser à la galerie Portallier, boulevard du Bouchage, à Nice.

---

*Le Rédacteur en chef, gérant:* LOUIS GONSE

No 36. — 1876.  BUREAUX, 3, RUE LAFFITTE.  18 Novembre

LA
# CHRONIQUE DES ARTS
## ET DE LA CURIOSITÉ
### SUPPLÉMENT A LA *GAZETTE DES BEAUX-ARTS*

PARAISSANT LE SAMEDI MATIN

*Les abonnés à une année entière de la* Gazette des Beaux-Arts *reçoivent gratuitement
la* Chronique des Arts et de la Curiosité.

PARIS ET DÉPARTEMENTS :

Un an. . . . . . . . . . 12 fr.  |  Six mois. . . . . . . . . 8 fr.

EXPOSITION UNIVERSELLE DES BEAUX-ARTS

DE 1878.

ÉLECTION DU JURY D'ADMISSION.

Le dépouillement du scrutin a donné les résultats suivants :

SECTION DE PEINTURE.

(14 jurés à élire. — Nombre de votants : 199.)
Ont été élus dans l'ordre suivant : MM. Laurens (J.-P.), Bonnat, Lefebvre, Delaunay, Henner, Vollon, Bernier, Boulanger (Gustave), Breton, Busson, Leloir (Louis), Dubufe, Jalabert, Rousseau (Philippe).
Ont obtenu ensuite le plus de voix : MM. Protais, Français, Puvis de Chavannes, Worms, Detaille, Daubigny père.

SECTION DE SCULPTURE.

(8 jurés à élire. — Nombre de votants : 96.)
Ont été élus, dans l'ordre suivant : MM. Dubois (Paul), Chapu, Millet (Aimé), Schœnewerck, Falguière, Delaplanche, Galbrunner, graveur en pierres fines, Chaplain, graveur en médailles.
Ont obtenu ensuite le plus de voix : MM. Moreau (Mathurin), Marcellin, Cain, Hiolle, Jacquemart, David.

SECTION D'ARCHITECTURE.

(8 jurés à élire. — Nombre de votants : 92.)
Ont été élus, dans l'ordre suivant : MM. Laisné, Vaudremer, Ginain, André, Danmet, Clerget, Ancelet, Henard.
Ont obtenu ensuite le plus de voix : MM. Viollet-le-Duc, Millet, Bœswilwald (Emile), Lisch, Ruprich-Robert, de Baudot.

SECTION DE GRAVURE ET DE LITHOGRAPHIE.

(4 jurés à élire. — Nombre de votants : 46.)
Ont été élus, dans l'ordre suivant : MM. Waltner, graveur au burin; Gaucherel, aquafortiste; Chauvel, lithographe ; Pisan, graveur sur bois.
Ont obtenu ensuite le plus de voix : MM. Morse, graveur au burin; Gaillard, graveur au burin; Flameng, aquafortiste; Veyrassat, aquafortiste; Mouilleron, lithographe; Vernier, lithographe; Boetzel, graveur sur bois; Pannemaker, graveur sur bois.

## UNION CENTRALE

DISTRIBUTION DES RÉCOMPENSES.

Mercredi a eu lieu, au Palais de l'Industrie, dans la salle d'entrée qu'on appelle le Salon-d'Honneur, la distribution de récompenses aux exposants de l'Union centrale des beaux-arts appliqués à l'industrie.
A midi, M. Edouard André, président, a ouvert la séance. Il était assis entre M. Waddington, ministre de l'instruction publique et des beaux-arts, et M. Teisserenc de Bort, ministre de l'agriculture et du commerce. M. de Chennevières, M. Owen, directeur du *South-Kensington Museum*, etc., figuraient sur l'estrade.
M. Waddington a prononcé une chaleureuse allocution en faveur de l'œuvre, et il a assuré les membres de l'Union du bon vouloir et de la sympathie du ministère des Beaux-Arts.
Des brevets d'officiers d'académie ont été décernés à MM. Firmin Didot, Théodore Sensier, Ch. Victor Lambin, Henri Ardent, Falize, marquis Bourbon del Monte, et à Mme Henriette Browi, qui ont tous rivalisé d'efforts et de zèle pour le développement de l'œuvre de l'Union centrale.

M. Edouard André a prononcé ensuite un discours, que nous reproduisons p'us loin.

M. le marquis de Chennevières lui a succédé pour demander, entre autres choses, la création d'un musée des arts décoratifs; quant à la place que ce musée occuperait, elle est toute trouvée : les deux vastes galeries qui seront de chaque côté du palais du Trocadéro. Et la ville, à qui ce palais appartiendra, aurait tout avantage à consentir à cette destination.

Puis la lecture des rapports a commencé par celui des écoles, fait par M. Racinet, et on a procédé à la distribution des récompenses.

L'espace nous manque pour reproduire intégralement l'allocution de M. le directeur des Beaux-Arts, et le remarquable rapport du jury des industries d'art, fait par M. Georges Lafenestre, mais nous les analyserons prochainement.

Voici le discours de M. le président de l'Union centrale.

MESDAMES, MESSIEURS,

Lorsqu'à pareille date, il y a deux ans, j'ai donné rendez-vous au palais des Champs-Elysées à tous ceux qui avaient contribué à l'éclat et au succès de notre exposition à peine formée de 1874, j'étais certain qu'aucun de ceux qui ont à cœur de soutenir l'entreprise de l'*Union centrale* ne me ferait défaut, et je constate aujourd'hui que je ne me suis pas trompé.

Certes, il n'y a pas d'œuvre qui n'ait ses détracteurs, parce qu'il n'y a rien qui soit absolument parfait; mais le caractère de sincérité, d'indépendance, de désintéressement et de camaraderie qui marque la nôtre a su triompher facilement de quelques dénigrements injustes et conquérir les sympathies et la confiance d'adeptes nouveaux. Aussi, est-ce à une assistance bien plus nombreuse qu'en 1874 que je m'adresse aujourd'hui pour lui parler de l'*Union centrale*, lui confier nos espérances et l'entretenir dans la foi sans laquelle rien n'est durable. J'ai la conviction que l'exposé des travaux qui ont été faits dans ce palais et la lecture des rapports de nos divers jurys confirmeront tous nos adhérents dans leur sympathie pour nous et créeront des attaches nouvelles et solides.

Je viens de dire que l'*Union centrale* avait pris une extension sensible. En effet, d'une part, le nombre des adhérents directs par la souscription au *Bulletin* a augmenté, et, de l'autre, celui des exposants a presque doublé. Nous avons dû même, faute d'emplacements suffisants, renoncer à satisfaire à toutes les demandes qui nous ont été adressées.

Mais pendant que la popularité croissante de notre œuvre s'étendait et nous amenait le concours précieux de nouveaux venus, nous avons perdu quelques-uns des premiers fondateurs. Les noms de ceux que la mort nous a enlevés (et que je vais vous citer) nous rappelleront que nous avons nos jours de deuil à enregistrer.

Barye, Jacquemart, Gouelle et Gauthier-Bouchard ont succombé dans la période qui s'est écoulé depuis notre dernière exposition, et le premier

devoir que j'ai à remplir, au nom de notre société, est de proclamer les droits qu'ils ont à notre reconnaissance. Leur autorité, leur puissante initiative, leur dévouement persévérant ont aidé à fonder et à maintenir l'entreprise à la tête de laquelle ils n'ont cessé de marcher, et le souvenir des services qu'ils ont rendus doit être consacré par les efforts que nous ferons tous pour les imiter. Leur nom doit être et rester inscrit sur les tablettes d'honneur de notre histoire et ceux qui leur succèdent trouveront dans les archives de nos Commissions les travaux qu'ils ont accomplis pour nous avec la modestie des bons ouvriers. Dans notre sphère, ils resteront des modèles et je sais qu'ils ont et qu'ils trouveront des imitateurs, parce que je sais que ceux qui travaillent chez nous s'inspirent du désir d'être utiles à notre chère patrie.

MESDAMES, MESSIEURS,

L'Exposition que nous avons organisée est encore là ouverte pour justifier le plaisir que j'éprouve à constater son succès, et si je le fais avec quelque orgueil, c'est que je ne puise pas dans mon seul sentiment et dans celui de mes collègues le jugement qu'il convient d'en porter. L'intérêt qu'on a pour ce que l'on fait soi-même ne suffit pas souvent pour jeter la vraie lumière sur les résultats qu'une critique indépendante mais juste apprécie avec moins d'amour et d'entraînement. Aussi me serais-je gardé de me laisser séduire par nos seules appréciations, et mon langage contiendrait une grande réserve si je n'avais, pour contrôler ce que je viens de dire, et les satisfactions du public, et les études si indépendantes de nos jurys et l'appui de la presse tout entière qui a entrepris de longues études sur l'ensemble de nos opérations.

Il faut croire que le concours de ces examens n'a pas touché que nous, puisque l'Administration, qui sent si bien que c'est pour la seconder que nous travaillons, s'est jointe à nous pour donner à notre musée rétrospectif un éclat magnifique, et que M. le Ministre de l'Instruction publique et des Beaux-Arts a voulu récompenser, au nom du pays, quelques-uns des hommes qui ont donné l'exemple de l'initiative individuelle en consacrant leur temps et leur activité au service des intérêts que nous poursuivons.

C'est donc avec une sécurité complète que je viens constater aujourd'hui pour notre *Union centrale* un progrès et un succès nouveau. J'ai la mission, en même temps, d'offrir nos chaleureux et merciments à toutes les personnes qui, en dehors de notre Société, ont voulu contribuer à la développer, à l'embellir et à l'encourager.

Je m'adresse d'abord à M. le Ministre de l'Instruction publique et des Beaux-Arts qui a accepté la mission de remplacer à l'ouverture de l'Exposition M. le Maréchal-Président de la République, et dont la présence aujourd'hui vous dira, mieux que je ne puis le faire, l'intérêt qu'il porte à tout ce qui touche au sentiment spontané, individuel, source de libre travail, d'indépendance honorable, de sacrifice généreux. Sa parole, une première fois, a porté dans notre esprit la confiance que nous n'accomplissions pas une œuvre inutile au pays, et son retour au milieu de nous est une affirmation que, sur le terrain modeste où nous sommes

placés, il y a des germes dont on attend de bons fruits. A nous de tenir ce qu'on espère de nous.

Je dois aussi mes sincères remerciments à M. le ministre de l'Agriculture et du Commerce qui a bien voulu aujourd'hui assister à cette séance.

Le Musée des tapisseries qui a réuni le plus splendide ensemble de pièces qui se puisse rêver pour l'agrément du spectacle et l'histoire de cet art si noble de la décoration appliquée aux tissus, le Musée, dis-je, si bien organisé par la Commission dirigée par M. Darcel et avec le concours actif de M. Joly, doit son magnifique éclat à la pensée qu'a eue M. le Directeur des Beaux-Arts de réunir, pour la Commission de perfectionnement des Gobelins, toutes les pièces dignes de figurer dans un enseignement spécial et complet, et il nous a remis le soin de faire cette exhibition, comme il avait tenté de le faire pour l'Exposition des Musées de province. Son collègue, M. le comte de Cardaillac, dont le nom est aussi associé à toutes nos Expositions, s'est acquis, lui aussi, un titre nouveau à notre reconnaissance pour la bienveillance avec laquelle il a secondé nos efforts.

L'Union Centrale ne peut oublier de remercier publiquement encore messieurs les lords de l'Instruction publique d'Angleterre qui ont bien voulu permettre l'envoi de spécimens remarquables des tapisseries qui figurent au British Museum ainsi qu'à l'admirable Musée de South-Kensington Il me faut aussi remercier l'honorable M. Owen, directeur de ce musée, qui a bien voulu venir d'Angleterre pour assister à cette cérémonie.

Il n'a pas dépendu de M. le marquis Bourbon del Monte, non plus que de l'ambassade de S. M. le roi d'Italie à Paris, que des tapisseries des Offices figurassent à notre Exposition, et si leurs pressantes démarches n'ont pas abouti au gré de leur désir, il ne faut s'en prendre ni à leur zèle, ni à l'intérêt qu'ils ont si chaudement témoigné à notre entreprise.

Je n'oublierai ni Chartres, ni Reims, ni la Commission des Monuments Historiques, ni aucun des particuliers qui ont accepté de nous seconder en nous confiant les richesses que le public a pu admirer et qui n'ont cessé d'être l'objet des études des artistes et des industriels. Ce bel ensemble, que le terme de notre Exposition va disperser pour jamais, ne sera pas sans avoir donné les résultats qu'on en attendait. La Commission de perfectionnement des Gobelins lui consacre un long rapport et nous savons d'autre part qu'un grand ouvrage en perpétuera le souvenir en publiant l'histoire de la tapisserie.

Voilà, assurément, mesdames et messieurs, de bons résultats pratiques à constater. Si on les ajoute à ceux de l'Exposition de l'Industrie, très-brillante étape vers le but de la grande solennité internationale de 1878, on saura quelque gré à notre Société de maintenir en haleine par des efforts constants les travaux qui font l'honneur et la richesse de nos industries d'art.

Mais l'Union centrale ne se borne pas seulement à provoquer les fabricants à réunir dans des concours publics, les plus brillants produits de l'art appliqué, ni à exposer au musée rétrospectif les chefs-d'œuvre des époques antérieures à notre âge. Elle se préoccupe surtout de fortifier l'éducation artistique en améliorant les conditions de l'enseignement des arts du dessin, et les concours

institués à cet effet ont donné, cette année, des résultats qui ont dépassé les espérances qu'elle avait pu concevoir

Les observations faites depuis la création de nos Expositions ont abouti à démontrer que le dessin est un langage usuel trop négligé dans les premiers enseignements de l'enfance. Nos vœux tendent à le faire adopter comme l'un des plus puissants moyens d'observation pour les plus jeunes élèves des classes primaires.

Nous jugeons que pour obtenir des résultats rapides et sûrs, il convient que l'enfant soit conduit à examiner et à reproduire tout d'abord et directement les corps qu'il doit dessiner. La reproduction, d'après le modèle graphié, a l'inconvénient de laisser passives une partie des facultés d'observation, en n'agissant que sur celles infiniment restreintes qui sont mises en jeu pour la copie. L'esprit de l'enfant se fatigue par la lenteur d'un procédé de reproduction pénible et étroite qui ne laisse rien à la vivacité de son imagination; on n'obtient le plus souvent de lui que le résultat inconscient d'un travail forcé, au lieu d'exciter son ardeur en développant son instinct naturel d'analyse.

Remplacer la copie d'une traduction par la copie directe, en ayant soin de demander au professeur des explications orales, attacher l'enfant à un travail actif qui provoque son intérêt, tel est le premier des principes dont nous demandons l'adoption.

Ceci admis, nous réclamons que l'enseignement du dessin soit donné à tous non pas comme une satisfaction d'agrément, mais bien comme l'auxiliaire indispensable de la lecture et de l'écriture. Il ne faut pas se préoccuper de faire des artistes (ceux-là sont tout seuls), mais des esprits capables de formuler avec précision leurs observations, de telle sorte qu'un corps étant donné, le dessin qui le représente soit suffisamment écrit pour qu'on puisse reproduire le corps lui-même en nature.

C'est pourquoi nous avons exigé dans les épreuves d'essai de nos concours les opérations fort simples, mais rigoureusement indispensables, qui font du dessin l'instrument utile aussi bien à la production qu'à la commande.

Cette réforme, messieurs, fait son chemin, et notre devoir, à nous qui sommes convaincus qu'elle est nécessaire, est d'en faire l'expérience chaque fois qu'il nous est donné de nous faire juger par le public.

Cette année, les établissements qui dépendent de l'État n'ont pas été autorisés par M. Wallon à venir concourir. Il ne faut pas voir dans cette mesure autre chose que ce qui est. Nous n'avons certes pas l'intention de nous imposer; nous ne sommes que décidés à servir par nos expérimentations à seconder l'œuvre de l'éducation populaire. Nos programmes, qui contiennent des exigences nouvelles, ne répondant pas à l'enseignement en vigueur, il était naturel que l'on n'exposât pas les élèves qui ne sont pas préparés à y répondre, à une défaite douloureuse.

Ceux des concurrents qui ont pris part à la lutte ont montré que nos innovations ne sont pas des difficultés, et le témoignage précieux que notre jury à Écoles tout entier est venu donner dans le rapport qui vous sera lu tout à l'heure, à l'entendement que nous avons de l'enseignement

rationnel du dessin, nous fait espérer que nous verrons avant peu tenir compte des observations que nous avons avancées en les appuyant de preuves. C'est le rôle de nos sociétés d'initiative de préparer la voie, sans impatiences, sans témérité, mais avec une persévérance qui prend sa force dans des convictions réfléchies : elles doivent avant tout prouver qu'elles n'ont d'autre intérêt, d'autre visée que de seconder les efforts de l'administration en lui fournissant des moyens d'étude.

Notre *Union centrale* n'a pas eu d'autre but en vue, et elle croit rendre au pays les services qu'il doit attendre de toute association qui travaille pour lui. C'est ce sentiment très-profond qui entretient chez nous le zèle de nos commissions, et qui nous a valu l'estime dont nous nous honorons de recueillir l'expression.

Déjà la critique impartiale nous a rendu justice, en suivant pas à pas nos travaux, et nous avons trouvé en dehors de notre sein des encouragements qui nous rendent confiants dans le succès définitif de notre entreprise.

Pour ce qui concerne l'enseignement, une Société importante, celle des instituteurs et institutrices libres du département de la Seine, est venue étudier de près nos doctrines, en accepter le principe, et nous apporter son concours pour leur application. Elle a ouvert chez nous des conférences et le temps est proche où elle mettra en pratique les procédés d'un enseignement que vient confirmer l'expérience de la méthode d'induction de Pestalozzi et de Frœbel.

Le moment semble donc venu pour nous de développer notre œuvre prospère, en cherchant à créer un établissement modèle, qui rassemblerait de puissants moyens d'instruction populaire, comme ceux qui sont réunis dans les grands musées spéciaux fondés à l'étranger. Notre musée de la place des Vosges n'est qu'un embryon qu'il faudrait développer. Un groupe d'hommes dévoués à notre œuvre s'est formé, qui cherche à réunir les moyens nécessaires pour seconder nos vues, et nous aurons à examiner, pour répondre à ce qu'ils espèrent de nous, si la constitution légale de notre Société se prête à une combinaison dont ils nous offrent généreusement les avantages.

Vous le voyez, mesdames et messieurs, chaque étape marque pour nous un progrès sensible. Mais la mission des membres du Conseil ne consiste pas à jouir paisiblement du spectacle prospère de notre Société. Nous savons que nous ne conserverons cette prospérité qu'en entretenant un mouvement fécond au milieu de nous. Nous avons des améliorations à faire, des projets à étudier, des observations à entendre. Notre œuvre, nous le répétons, n'est point parfaite ; mais elle est bonne, soyez-en certains, et nous comptons la faire belle et grande avec l'aide que vous nous donnerez ; son extension sera à la mesure de l'esprit libéral, généreux, conciliant, de ceux qui constituent notre Société, et du dévouement de ceux qui la dirigent. Soyez donc assurés que le succès est acquis.

Avant de terminer, mesdames et messieurs, je tiens à offrir à nos Jurys de l'Industrie et des Écoles l'expression de la gratitude de notre Société. En s'associant à notre œuvre et en acceptant la charge la plus délicate et la plus lourde pendant le cours de cette Exposition, ils ont rempli une mission dont nous ne pouvons trop les remercier.

Les rapports des diverses sections vous feront apprécier la valeur de ces laborieuses séances, et vous comprendrez ce que nous devons au zèle des jurés, à celui du secrétaire rapporteur, à la haute intelligence et l'impartiale direction des Président et Vice-Présidents, MM. Édouard Dalloz, Eugène Guillaume, Émile Perrin, Gréard et Galland.

Le concours assuré d'auxiliaires aussi dévoués que ceux qui ont accepté les fonctions de jurés est un gage de plus pour la prospérité de notre chère *Union centrale*.

---

## NOUVELLES

.\*. Le ministère de l'instruction publique se propose d'exposer dans les salons de la rue de Grenelle une série très-intéressante d'antiquités péruviennes ; l'envoi récemment arrivé à Paris consiste en une cinquantaine de caisses.

.\*. Nous avons annoncé la clôture de l'Exposition de l'Union centrale pour le 21 novembre ; néanmoins, les galeries où figurent les tapisseries resteront ouvertes au public pendant quelques semaines encore.

.\*. Le nom de M. Denuelle a été omis, au *Journal officiel*, dans la liste que nous avons reproduite des membres de la Commission des Gobelins récemment nommée.

.\*. On termine en ce moment les réparations des 22 statues, les seules qui aient pu être conservées parmi celles qui décoraient l'ancien Hôtel-de-Ville. 14 autres, qui ont disparu, seront refaites à nouveau. Voici la nomenclature des statues qui ont pu être conservées et seront restituées au monument aussitôt qu'il sera achevé. Ce sont celles de Perounet, qui a été brisée par le milieu ; de la Vacquerie, plus de pieds ni de mains ; Gros, intact ; Buffon, manque une main ; Philbert Delorme, Bude, de Sully, presque intacts ; Mansard, un bras avarié ; Goslin, bras cassé ; Voyer d'Argenson, un côté mutilé ; Lescot, coude enlevé ; Jean Aubry, intact ; Jean Goujon, un peu dégradé ; Juvénal des Ursins, le buste manque ; Bourreaux, plus de tête ; Lebrun, peu dégradé ; Voltaire, buste intact, jambe et fauteuil brisés ; Lesueur, très-endommagé ; saint Vincent de Paul, presque intact ; de Harlay, intact ; d'Alembert, intact ; Papin, Ambroise Paré, Montyon, Robert Estienne, Monge, très-dégradés ; Turgot, Molé, intacts ; Rollin, plus de bras ; l'abbé de l'Épée, Frochot, Lavoisier, Bailly, de Thon, la Reynie, moins avariés.

.\*. Le comité de perfectionnement des travaux de la manufacture des Gobelins s'est réuni le jeudi 9 novembre au Palais de l'Industrie. MM. Duc, Dareel, Ballu, Gerspack, Puvis de Chavannes, Denuelle, Louvrier de Lajolais et Ganot, membres du comité, assistaient à la séance.

Après une promenade dans les salons du premier étage, où se trouvent exposées les tapisseries anciennes, le Comité, sur la proposition de M. Duc, a émis le vœu que de jeunes artistes soient chargés de copier à l'aquarelle quelques unes de ces magnifiques bordures qui sont d'une disposition si décorative et d'une tonalité à la fois si fondue et si riche; la photographie reproduirait l'ensemble de la composition.

C'est là une excellente mesure dont on ne saurait trop se réjouir. Dans quelques jours, en effet, l'Exposition de l'Union centrale des Beaux-Arts appliqués à l'industrie devra fermer ses portes; les tapisseries seront dispersées : les unes iront rejoindre les collections particulières d'où elles viennent, les autres vont être roulées et de nouveau ensevelies dans le garde-meuble.

Il sera précieux pour les artistes de la Manufacture d'avoir sous les yeux la reproduction, quoique incomplète, de ces chefs-d'œuvre dont la vue constante leur serait si salutaire.

.*. Le ministère a fait l'acquisition, pour le musée de Sèvres, d'une très-belle statue en terre émaillée de Lucca della Robbia; elle représente la Vierge Marie assise tenant l'enfant Jésus debout. Le groupe est un peu plus grand que nature; il provient de la chapelle de l'ancienne villa Capponi, près de Florence. Les statues en terre de Lucca della Robbia sont fort rares; on en cite cependant une à Pistoja, mais il serait difficile d'en trouver d'autres; à ce point de vue, comme à celui de l'art, l'acquisition est donc excellente.

.*. Par suite d'un concours à l'Ecole des beaux-arts (section d'architecture), MM. Emile Camut, Deslignières, Dillon et Wallon ont obtenu le diplôme d'architecte du gouvernement.

.*. La statue de M. Guillaume, la *Céramique*, qui se trouve dans une des niches de la cour du Louvre, va être coulée en bronze; elle sera placée dans la cour d'honneur de la nouvelle Manufacture de Sèvres.

.*. Hier a été inauguré le musée céramique de Sèvres. La *Gazette* publiera une étude spéciale de ce musée, avec de nombreuses illustrations.

.*. Le ministre des Beaux-Arts vient de nommer M. Guiraud, l'auteur de *Piccolino*, professeur au Conservatoire.

.*. M. Champfleury a été nommé Officier d'Académie.

.*. Le conseil municipal de Lyon, dans sa séance du 8 novembre, a autorisé l'administration à faire exécuter pour la ville de Lyon la copie du buste en marbre de J.-J. Ampère, que M. Courtet vient de terminer pour le gouvernement.

Ce buste sera placé dans la salle de l'ancien réfectoire du palais Saint-Pierre, spécialement destinée à recevoir les statues et les bustes des Lyonnais dignes de mémoire.

Cette dépense est évaluée à 2,000 francs.

.*. On annonce qu'une découverte archéologique des plus intéressantes vient d'être faite à Sens. C'est une mosaïque polychrome de la plus grande beauté, qui représente deux cerfs affrontés, séparés par un vase d'un gracieux style, duquel s'élance une plante dont ces animaux broutent les feuilles; des arbustes se détachent du fond, qui est encadré richement par des bordures successives de feuilles de laurier, puis de ligues contournées et enfin d'une large bande de feuillages et de fruits harmonieusement disposés. Cet admirable spécimen de l'art antique a une surface probable de 5 mètres sur 7 mètres. Les travaux de dégagement continuent.

.*. Vendredi dernier a eu lieu à Vienne l'inauguration solennelle du monument élevé à la mémoire de Schiller, et dont l'auteur est M. le professeur Schilling, de Dresde.

L'Empereur et toute la cour assistaient à cette cérémonie.

## CORRESPONDANCE

Mon cher directeur,

Vous avez emprunté au journal *le Temps* une nouvelle, reproduite par un grand nombre de journaux les plus sérieux et les plus officiels, que je vous aurais engagé à ne point publier, si je vous avais rencontré, parce qu'elle a un grand défaut. Elle est erronée dans son commencement et vieille de quatre années environ pour le reste.

La liste des tapisseries brûlées par la Commune est publiée, depuis 1872, dans la *Notice des Gobelins*, que les visiteurs peuvent se procurer en visitant la manufacture.

On n'a retrouvé aucune des petites tapisseries qui ont pu être volées avant l'incendie, — car plusieurs des châssis sur lesquels elles étaient clouées ont échappé au feu. Les grandes avaient été déclouées et roulées.

Quant à ce qui reste de salles d'exposition parmi les ruines des Gobelins, il n'a pas été difficile de les garnir depuis cinq ans, avec quelques épaves échappées au sinistre et quelques pièces prêtées par le Mobilier national.

Vous qui connaissez le honteux état où se trouve la manufacture, démolie en partie, en partie incendiée, et dont le reste tombe en ruines, aidez-nous à obtenir qu'on la reconstruise et qu'on commence les travaux les plus urgents pour l'Exposition de 1878, qui lui amènera certainement beaucoup de visiteurs.

Tout à vous,

A. D.

## L'ART AU THÉATRE

—

Deux décors sont seulement à citer dans l'opéra de *Paul et Virginie* que le Théâtre-Lyrique vient de représenter : la mois on des cannes à sucre et le naufrage du *Saint-Géran*. Nous ne croyons pas d'ailleurs que les peintres qui les ont exécutés se soient renseignés sur les sites que le roman de Bernardin de Saint-Pierre a rendus célèbres, et que l'on visite à Maurice comme s'ils avaient été réellement le théâtre des scènes imaginées par le romancier. Le naufrage du *Saint-Géran* est un tableau complet. Sur la mer écumeuse tangue lourdement parmi les rochers l'épave du navire désemparé, vue par l'arrière et mieux dessinée qu'on ne fait d'ordinaire au théâtre. Sur la plage, disposée en pente, afin de mieux mettre en vue ce qui s'y passe, le corps de Virginie est couché, dans la pose et dans la robe vert-bleu du tableau de M. James Bertrand. Paul se désole penché sur le cadavre, la famille l'entoure, puis les habitants de l'île. Un rayon de lune éclaire le groupe principal, tandis que tout le reste est plongé dans une pénombre transparente.

Parmi les travailleurs du champ de cannes, on a introduit quelques Indiens au milieu des peaux d'ébène, ce qui est, croyons-nous, un anachronisme. Du temps que l'Île de France était française, il n'y avait que des esclaves nègres. Ce sont les Anglais qui ont introduit les Indiens qui forment aujourd'hui la seule population ouvrière de l'île.

Ses autochthones étaient des rats qui ont chassé, dit-on, les Hollandais, qui voulurent l'occuper les premiers

A. D.

———

## ACADÉMIE DES BEAUX-ARTS

SUITE DU DISCOURS DE M. HENRI DELABORDE

(Voir le no 31 de la *Chronique*)

Mais revenons au moment où Delacroix en est encore à l'essai de ses forces et à ses débuts : débuts d'un caractère si hardi et, aux yeux des contemporains, si agressif, que ceux-là mêmes qui ne les condamnaient pas comme un acte purement séditieux ne pouvaient se défendre de les accueillir avec plus d'inquiétude au fond, plus de surprise tout au moins que de faveur.

Par le fait, était-on bien venu à s'indigner ou même à s'étonner ainsi ? Lorsque Delacroix attirait pour la première fois l'attention publique sur son talent et sur son nom en exposant, au Salon de 1822, ce tableau de *Dante et Virgile* reçu par tous comme une déclaration de guerre aux doctrines régnantes et aux artistes qui les représentent, il ne faisait, en réalité, que renouveler

sous des formes différentes, que recommencer à sa manière l'entreprise tentée trente-sept ans auparavant par le peintre des *Horaces* contre les traditions et les pratiques d'un régime vieilli. On sait comment David avait usé de sa victoire. Il avait réussi à détrôner, dans le domaine de la peinture comme ailleurs, ceux qu'il qualifiait de tyrans, à supprimer de vive force des priviléges gênants ou qu'il accusait d'être tels, à renverser, au nom de l'affranchissement et du progrès, ce qu'il appelait « les bastilles académiques ». Seulement, comme il arrive souvent aux révolutionnaires, il s'était bien vite servi des droits invoqués pour installer à son profit le despotisme. Depuis les dernières années du dix-huitième siècle jusqu'à la fin de l'Empire et même au delà, rien n'avait porté atteinte à sa domination aussi unanimement reconnue, aussi docilement acceptée par le public et par les artistes que l'avait été jadis celle de Lebrun. Le respect mérité pour un grand talent avait dégénéré en une sorte de superstition esthétique, et l'on s'était laissé aller de la meilleure foi du monde à confondre les lois nécessaires de l'art avec ses mœurs actuelles, le salut de la peinture française avec l'imitation à perpétuité des exemples donnés par David et par ses premiers continuateurs.

De là l'espèce d'effroi que le *Dante* de Delacroix dut causer à des regards habitués de longue date aux contrefaçons par le pinceau des œuvres de la statuaire. Ici nulle imitation des marbres grecs ou romains, nul ressouvenir des faits ou des personnages historiques accoutumés, encore moins de l'Olympe et de ses habitants. Une des figures, il est vrai, appartient à la famille des héros classiques ; mais si elle nous rappelle l'antiquité, c'est surtout par le nom qu'elle porte, et il serait au moins difficile de retrouver quelque chose des statues antiques ou des peintures faites à leur image dans le Virgile de Delacroix. Quoi de moins conforme aux types consacrés, aux procédés ou dinaires d'ajustement et de style, que ce spectre du chantre des *Géorgiques* enveloppé d'une épaisse draperie aux formes simplifiées presque jusqu'à l'effacement des détails, à la couleur fauve comme celle des vêtements d'un moine franciscain ? Et ce Dante frémissant d'horreur et de compassion tout ensemble à la vue des damnés qui, pour essayer d'échapper à leur supplice éternel, s'accrochent des mains et des dents à la barque où le poète florentin et son guide se sont aventurés sur les eaux infernales ; ces visages crispés, ces corps livides, ces sombres flots de « l'étang de la mort », cette énergique empreinte enfin dans chaque partie du tableau d'un sentiment qui ne pactise pas avec les plus lugubres exigences du sujet, — tout cela était bien inusité sans doute et avait de quoi déconcerter non-seulement les disciples de l'école fondée par David, mais encore tous ceux qui en avaient vu les œuvres et subi l'influence depuis le commencement du siècle.

Si bien signalée qu'elle fût par les témoignages d'un talent supérieur, l'apparition du jeune maître dans la carrière ne réussit donc à exciter en général qu'une curiosité mélangée de beaucoup de défiance. En vain un autre jeune homme qui, par la critique des œuvres d'art exposées au Salon de 1822 préludait aux travaux qu'il allait entreprendre

et aux combats qu'il allait livrer, — on sait, de reste, avec quel éclat, — sur un tout autre théâtre, en vain ce journaliste nommé Thiers prenait-il hautement parti pour le nouveau venu et lui prédisait-il, dans le *Constitutionnel*, « l'avenir d'un grand peintre ». Tout le monde sait gré aujourd'hui à l'illustre écrivain d'avoir porté un jugement que l'événement a si bien justifié; mais, à l'époque où elles étaient publiées, de telles paroles n'avaient guère d'autre résultat que de mettre en suspicion la prophétie et le prophète. En tout cas, et en attendant ce qui adviendrait du talent de Delacroix, on commençait par lui en vouloir de son originalité même, moins peut-être parce qu'elle tendait à décréditer les traditions que parce qu'elle dérangeait brusquement des habitudes.

Déjà pourtant, au Salon précédent, le *Radeau de la Méduse* aurait dû donner à penser à ceux qui redoutaient maintenant quelque échec pour l'école de David et pour la perpétuité de ses doctrines. Certes l'œuvre de Géricault était de nature et le talent du peintre était dé taille à paraître au moins menaçants. Toutefois les juges même les plus clairvoyants n'avaient voulu apercevoir que les dangers personnels auxquels s'exposait ce talent. « Un peintre vient de se révéler, disait Gérard en parlant de Géricault, mais c'est un homme qui court sur les toits. » Aux yeux de ceux qui en devenaient inopinément les témoins, la course entreprise par Delacroix était plus périlleuse encore. Malgré son insubordination apparente, Géricault pouvait à la rigueur passer pour un novateur tempéré, retenu, — comme l'avait été Gros lui-même, — par plus d'une attache dans le giron de l'Eglise orthodoxe, j'entends dans l'école où l'on n'admettait guère l'imitation de la nature en dehors de la prédominance absolue du dessin sur le coloris, la dignité de la peinture en dehors des formules épiques. Le peintre de *Dante*, et, bien peu après, du *Massacre de Scio* et de *Sardanapale*, montrait assez que ses visées allaient plus loin. Tout en s'appliquant à faire ressortir la signification morale d'une scène par l'ordonnance générale, par l'attitude et le geste des figures, il ne craignait pas de chercher ouvertement un élément d'intérêt ou plutôt un moyen d'expression dans la couleur, un principe d'effet dans le contraste des nus et des étoffes, dans la diversité des objets représentés, dans le caractère ethnographique des choses. Par les exemples et la réhabilitation de la vie à tous ses degrés, de la réalité sous tous ses aspects, il tentait d'arracher l'art moderne à ses coutumes immobiles, sauf, en prétendant réagir contre les conventions et la froideur, à laisser trop souvent l'énergie des intentions s'exagérer sous son pinceau jusqu'à la violence et l'animation du dessin jusqu'à l'incorrection.

Aussi, à mesure que se multipliaient les œuvres du jeune peintre, les sentiments divers qu'elles provoquaient se traduisaient-ils dans le monde des artistes avec une vivacité croissante. Transportée ailleurs, dans le champ même où se débattait la cause de la rénovation littéraire, la lutte, en se généralisant, ne tarda pas à aboutir à une mêlée confuse, à un stérile tumulte de paroles : si bien que des qualifications mêmes dont on s'était servi d'abord pour définir deux ordres de doctrine n'avaient déjà plus d'autre objet que d'étiqueter les inclinations réfléchies ou

non de certains esprits et les affections ou les aversions personnelles de certains hommes.

On sait quelle est la puissance des mots dans notre pays et avec quelle facilité la foule se dispense d'en scruter le sens pour s'accommoder naïvement de ce que les intéressés leur font dire. Dans un autre domaine que celui de l'art, les exemples ne manqueraient pas de concessions ou d'abus de cette sorte, et l'on pourrait citer tel terme courant du vocabulaire philosophique ou politique dont l'emploi, à l'orée d'interprétations arbitraires, est devenu aujourd'hui bon à toutes fins. Si, pour se donner raison à peu de frais, bon nombre d'adversaires du classicisme faisaient purement et simplement de ce mot le synonyme de l'esprit de routine, combien de classiques, sans y regarder de plus près, ne voulaient voir dans le romantisme que l'extravagance érigée en système et dans les affiliés à la nouvelle secte que des paresseux ou des fous ! Il arrivait même parfois que les questions se trouvaient plus simplifiées encore et les solutions proposées plus radicales : témoin certaine comédie, *le Classique et le Romantique*, représentée, vers la fin de la Restauration, sur la scène du second Théâtre-Français. Dans cette pièce dont la moralité, si peu convaincante qu'elle fût, avait au moins le mérite de se formuler sans équivoque, le classique, c'était tout uniment l'honnête homme, le romantique, c'était le fripon. Et comme ces procédés de justice distributive ne s'appropriaient pas seulement aux convenances de l'un des deux partis, comme de chaque côté on se croyait à peu près tout permis contre l'ennemi dont il s'agissait de repousser les attaques, les spectateurs de la querelle ne savaient trop à qui imputer de préférence les excès qui la signalaient de jour en jour.

Quelle était cependant l'attitude de Delacroix au milieu de ces agitations et de ces conflits ? Ceux qui ne le voyaient que de loin ou qui préjugeaient de son tempérament moral par le caractère de ses ouvrages ne manquaient pas de lui attribuer dans la vie privée les mœurs d'un ennemi effréné de la règle, d'un insurgé à la façon de Byron contre les lois sociales ou tout au moins contre les gloires et les souvenirs consacrés. Et pourtant, en dehors du rôle que son talent et les circonstances lui avaient imposé, Delacroix n'avait nullement les habitudes d'un rebelle. Jamais homme même ne parut en général moins disposé à fronder les institutions ou les usages et ne se plia de meilleure grâce à toutes les exigences du savoir-vivre. Très-jaloux au fond de son indépendance et de son repos, aussi bon ménager de son temps que de ses plaisirs ou plutôt de ses distractions, — car tout plaisir étranger à l'art n'eut guère à aucune époque le pouvoir de troubler son cœur, encore moins de le passionner, — il n'hésitait pas cependant à sacrifier libéralement au monde ce qu'il n'eût pu lui refuser sans imprudence ou sans maladresse. Par quelques amabilités bien placées, par quelques heures passées avec à-propos dans les milieux où il était prophète et même, le cas échéant, dans les salons où il ne l'était pas, il savait habilement entretenir les faveurs acquises ou gagner, à force d'esprit et d'avances

délicates, celles qu'on eût été encore tenté de lui marchander.

Il y avait loin de cette politique courtoise et de cette souple urbanité du maître à l'intolérance renfrognée des disciples, à leur roideur ou à leurs préventions envers quiconque avait, si peu que ce fût, la mine d'un adversaire. Aussi la surprise était-elle grande chez les gens qui rencontraient accidentellement Delacroix de le trouver à la fois si dissemblable à ce qu'ils s'étaient figuré de lui-même et si parfaitement en désaccord par sa modération personnelle avec le ton tranchant et les procédés agressifs de ceux dont on le croyait l'instigateur ou le complice. En l'entendant louer les écrivains français du dix-septième et du dix-huitième siècle dans des termes que n'eût pas désavoués le classique le plus endurci et opposer pieusement les exemples légués par eux, bien plus les préceptes mêmes de Boileau, à certaines prétentions de la littérature moderne, en lisant dans la *Revue des Deux-Mondes* ou dans le *Moniteur* ses articles si sages, presque trop sages par moments, sur le *Beau*, sur l'*Enseignement du dessin*, sur *Poussin*, on se prenait à oublier que ce zélé défenseur des règles et du bon ordre en toutes choses avait dans la pratique de son art un goût plus aventureux et des maximes moins rigoureuses.

Je me trompe : on ne l'oubliait pas toujours là où Delacroix réussissait le mieux par les qualités de son esprit puisque, dans un salon où l'on écoutait ordinairement avec un vif plaisir sa parole, il avait un soir à essuyer ce conseil dont la niaiserie même pouvait d'ailleurs excuser jusqu'à un certain point l'impertinence : « D'où vient, lui disait un officieux qui se croyait charitable, que, spirituel et bien élevé comme vous êtes, vous paraissiez dans vos tableaux rechercher si peu les suffrages des honnêtes gens ? Il ne dépendrait que de vous de les obtenir en prenant une bonne fois le parti de laisser là les sujets mélodramatiques ou vulgaires, d'humaniser votre manière de peindre, surtout de soigner davantage votre dessin. Croyez-moi, vous devriez songer à cela. »

Que l'on suppose un compliment de cette sorte adressé à quelque artiste d'humeur moins facile, à Ingres par exemple ; on devine de quel air il eût été reçu et quelles paroles enflammées de colère eussent sur-le-champ vengé l'offense et puni l'offenseur. Delacroix jugea qu'en pareil cas le sourire et une réponse suffisante, et, sans descendre à une explication dont le sens eût échappé sans doute à l'intelligence de son interlocuteur, il se contenta de remercier celui-ci avec une tranquille ironie du témoignage d'intérêt qu'il voulait bien lui donner.

Il ne lui arrivait pas toujours, il est vrai, de se résigner aussi galamment à l'ignorance ou à l'injustice. Lorsque l'une ou l'autre, au lieu de l'éprouver que sa patience, menaçait d'atteindre sa dignité, il n'usait plus, tant s'en faut, de ces tempéraments ou de ces réticences ; il n'hésitait pas alors à résister en face et repoussait aussi fièrement une injure calculée qu'il s'était, dans d'autres circonstances, philosophiquement épargné la peine de châtier la sottise involontaire. Vers la fin du Salon de 1827, un homme qui remplissait à cette époque les plus hautes fonctions dans l'administration des beaux-arts, crut devoir prévenir Delacroix que « s'il ne changeait pas de ma-

nière, — ce furent les termes mêmes dont ce personnage se servit, — il se verrait irrévocablement exclu de la liste des peintres employés par l'Etat. « Soit, répondit Delacroix ; rien au monde, fût-ce la certitude de mourir de faim, ne m'empêchera de rendre les choses telles que mes yeux les aperçoivent et que mon intelligence les comprend. » Et il écrivait vingt ans plus tard, en se rappelant cette entrevue : « La suite en fut déplorable. Plus de tableaux achetés, plus de commandes pendant plus de cinq ans. Il ne fallut pas moins que la révolution de 1830 pour donner cours à d'autres idées. Sans parler de la question d'argent, qu'on juge de ce que fut pour moi un pareil chômage dans un moment où je me sentais capable de couvrir de peintures une ville entière ! Non pas que cela ait refroidi mon ardeur, mais il y eut beaucoup de temps perdu en petites choses, et c'était le plus précieux. »

Ces cinq années que Delacroix regrettait ainsi d'avoir incomplètement remplies, virent naître pourtant quelques-unes de ses œuvres les plus justement célèbres aujourd'hui : la *Mort de Marino Faliero*, entre autres ; le *Tasse à l'hôpital des fous*, l'*Amende honorable*, qui, au point de vue de l'effet pittoresque, soutiendrait la comparaison avec les plus beaux intérieurs de Granet ; enfin ce tableau d'une composition si hardiment tumultueuse et par cela même bien appropriée au sujet, d'un aspect si saisissant par l'expressif désordre des lignes et par l'emploi en quelque sorte tragique du clair-obscur : le *Meurtre de l'évêque de Liége* pendant le banquet de Guillaume de la Marck. Peut-être, malgré les éloges accordés, dit-on, par Gœthe au travail de son traducteur, conviendrait-il de ne citer que pour mémoire une suite de dix-sept lithographies pour *Faust*, dans lesquelles, à force de vouloir prouver l'originalité de cette « manière », si délibérément condamnée en haut lieu, Delacroix n'a pas craint, il faut l'avouer, de pousser la démonstration jusqu'au sophisme.

Quoi qu'il en soit et quelque secondaires que Delacroix lui-même les jugeât dans l'ensemble de ses ouvrages, les tableaux ou les dessins qu'il produisit à l'époque où, comme il le disait, l'administration des beaux-arts lui « refusait le pain et le sel », ces nombreuses compositions sur des sujets de son choix attestent, outre la ferme indépendance du peintre, une assiduité au travail qui sera jusqu'à la fin le besoin principal et comme la condition nécessaire de sa vie.

L'histoire de Delacroix, en effet, est tout entière celle de ses efforts quotidiens pour s'assurer, dans une studieuse retraite, les moyens de s'écouter de près. « Les artistes sages, écrivait-il à l'âge de vingt ans, sont ceux qui jouissent incessamment de leur âme et de leurs facultés. » Nul mieux que lui n'a pratiqué cette sagesse, nul n'a plus habituellement goûté cette saine volupté de la solitude et du travail. Sauf la part que, dans sa jeunesse surtout, il crut devoir faire aux exigences du monde, quelles heures lui arriva-t-il jamais de prélever sur ses journées qui n'eussent directement pour objet l'art et les études qu'il comporte ? Aussi, nous l'avons dit, rien de moins fécond en épisodes imprévus et en aventures, rien de plus méthodiquement uniforme, rien de moins romanesque, en un mot, que la vie de ce romantique. Elle forme un singulier et bien honorable

contraste avec les jactances ou les bizarreries dans la conduite par lesquelles plus d'un adepte de la secte croyait s'imposer à l'attention de la foule ou se venger des résistances de l'opinion. Dans cette vie sévère sans tristesse, laborieuse sans ostentation, glorieuse même avec simplicité, tout exprime l'élévation et la virilité de l'esprit, comme, malgré l'ardeur de son imagination, l'artiste chez Delacroix demeure invariablement supérieur aux passions et aux entraînements de parti. Ceux qui, confondant sa propre cause avec les ambitions affichées ou les intrigues nouées à côté de lui, lui prêtaient l'intention de renier tout le passé de l'art français, d'en réformer toutes les conditions, d'en abroger toutes les gloires, ceux-là le calomniaient sans le vouloir ou lui savaient gré d'un courage que, Dieu merci, il n'avait pas.

Telle était cependant l'erreur que commettaient beaucoup d'admirateurs de Delacroix à l'époque où la crise romantique n'avait pas encore dépassé ce qu'on pourrait appeler la période de l'enthousiasme aigu. Un peu plus tard, la fièvre était tombée ; mais avant que cette réaction salutaire se fût opérée dans les esprits, que de temps et d'efforts dépensés pour faire croire aux autres ou pour se persuader à soi-même que la révolution entreprise ouvrait une ère absolument nouvelle, et que l'art désintéressé de tout le reste, « l'art pour l'art », comme on disait alors, devait désormais constituer l'unique principe de la religion esthétique !

Delacroix, dont les exemples et le talent étaient bruyamment invoqués à l'appui de ces hérésies, Delacroix n'entendait pas plus le progrès à ce prix qu'il n'acceptait en fait le rôle de sectaire. Il voulait bien rompre avec certaines habitudes, avec certaines routines tout au moins, et, dans la mesure de ses forces, travailler au renouvellement de l'art national ; mais il n'avait garde pour cela de donner raison à ceux qui, sous prétexte de corriger les abus, commençaient par abolir les lois, ou qui, tout en affectant de se ranger sous son autorité, s'en emparaient en réalité comme d'une arme de guerre pour la faire servir à leurs fins. « Je me suis trouvé, écrivait-il à ce sujet, et je me trouve encore dans une singulière position. La plupart des gens qui ont pris mon parti ne voulaient, au fond, que prendre le leur et combattre pour leurs idées si tant est qu'ils en eussent, en faisant de moi une espèce de drapeau. Ils m'ont enrégimenté, bon gré mal gré, dans la coterie romantique, ce qui signifie que j'étais responsable de leurs sottises, et ce qui a beaucoup ajouté, dans l'opinion, à la liste de celles que j'ai pu faire. »

On le voit, si Delacroix se résignait en apparence, il ne consentait nullement à aliéner pour cela sa liberté d'action et à se comporter à la façon de ces chefs qui, dociles serviteurs de leurs soldats, font mine de les diriger alors qu'en réalité ils les suivent. D'ailleurs affable et prévenant envers tous, se prêtant à fait que rarement et à bon escient, Delacroix sauvegardait d'autant mieux son indépendance qu'il semblait moins, vis-à-vis de ses amis ou de ses ennemis, prendre à tâche de la défendre. Il lui suffisait, pour la satisfaction de ses ambitions comme pour le repos de sa conscience, que le libre usage lui restât de son talent et de son temps ou que les occasions se présen-

tassent de rencontrer dans la nature quelque élément d'étude imprévu, quelque nouvelle donnée pittoresque.

Ce fut une bonne fortune de ce genre que lui procura, en 1832, son séjour de plusieurs mois dans le Maroc, où il avait accompagné M. le comte de Mornay, chargé par le gouvernement français d'une mission diplomatique. Depuis trente ans, bien des peintres de notre pays ont, après Delacroix, visité cette terre d'Afrique. Parmi ceux qu'elle a le mieux et le plus récemment inspirés, est-il besoin de citer ce jeune Henri Regnault, de qui l'on ne peut, ici comme partout, prononcer qu'avec émotion le nom consacré par les souvenirs d'un rare talent moissonné dans sa fleur et par la majesté d'une mort héroïque, et cet autre artiste d'élite, Eugène Fromentin, qui succombait il y a quelques semaines ? Artiste deux fois privilégié, dont la souple intelligence a eu le secret de toutes les grâces littéraires aussi bien que de toutes les finesses pittoresques, et qui par un don sans précédent peut-être, a su décrire dans une langue exquise les sites ou les mœurs du pays que son pinceau représentait si délicatement à nos yeux ! Plus d'un encore entre les peintres qui honorent présentement notre école a dû au séjour dans les mêmes lieux et à l'étude des mêmes modèles une part de son talent ou de sa renommée ; mais nul avant Delacroix n'avait eu le mérite de découvrir la mine qui devait être de nos jours si heureusement exploitée, comme nul après lui n'a réussi à faire oublier la puissante habileté avec laquelle il s'en était d'abord approprié les richesses.

Ce que, sous des formes différentes, mais avec un succès pareil, Decamps tentait vers la même époque pour nous initier à la connaissance de l'Orient, Delacroix l'entreprenait pour nous révéler les contrées africaines et les coutumes énergiques ou fastueuses, barbares ou raffinées, de leurs populations. Or il n'y avait pas là seulement pour le peintre une tâche toute nouvelle ; il y avait pour son talent l'occasion d'un développement heureux et des leçons qui, en réformant à quelques égards les habitudes passées, devaient avoir sur l'avenir de ce talent une influence considérable.

Jusqu'au jour où il débarquait à Tanger, le peintre de tant de scènes étrangères à l'histoire ou aux mœurs de notre pays n'avait quitté la France qu'une seule fois, pour une courte excursion à Londres. Encore ce voyage entrepris dès les premiers jours de l'insurrection romantique avait-il eu un caractère et un objet tout de circonstance. Les lettres que Delacroix écrivait alors prouvent qu'il n'avait guère eu le voulu voir en Angleterre que les tableaux de Lawrence et de Constable ; sa correspondance datée, sept ans plus tard, du Maroc le montre, au contraire, étudiant, en dehors de toute préoccupation d'école, la nature qu'il a devant les yeux. « Imagine-toi, écrit-il à l'un de ses amis, ce que c'est que de voir couchés au soleil, se promenant dans les rues ou raccommodant leurs savates, des personnages consulaires, des portraits vivants de Caton, auxquels il ne manque pas même l'air dédaigneux que devaient avoir les maîtres du monde. Ces gens-ci ne possèdent qu'une couverture dans laquelle ils marchent, ils dorment, et où ils seront un jour ensevelis. Ils ont l'air aussi satisfaits que Cicéron

pouvait l'être sur sa chaise curule. Je te le déclare, vous ne pourrez jamais croire à ce que je vous rapporterai, et cependant ce sera bien loin de la vérité, de la noblesse de ces types. L'antique n'a rien de plus beau. »

Est-ce à dire qu'en subissant l'empire de ces spectacles et de ces enseignements inattendus, Delacroix ait été conquis et dominé au point d'abjurer les croyances de sa jeunesse, de renoncer du jour au lendemain à la méthode qu'il s'était faite ? Non, il n'y eut chez lui ni conversion quant au fond des doctrines, ni transformation matérielle ; il n'y eut pas, à proprement parler, un de ces changements de manière qui accusent dans la vie d'autres maîtres un parti pris de renouvellement et quelquefois de contradiction ouverte avec le passé. Tout se borna à un progrès dans le sens des aspirations accoutumées, mais ce progrès fut décisif. Sans aller, il est vrai, jusqu'à supprimer certaines imperfections inhérentes à la nature même du talent de l'artiste, il acheva d'en faire ressortir les hautes qualités et d'en utiliser pleinement les aptitudes.

Delacroix, qui se jugeait lui-même avec autant d'équité et de finesse qu'il en apportait dans ses jugements sur autrui, Delacroix se rendait bien compte de l'expérience et de la certitude acquises quand il écrivait peu après son retour du Maroc : « Ma palette n'est plus ce qu'elle était ; elle est moins brillante peut-être, mais elle ne s'égare plus et ne m'égare plus. C'est un instrument qui ne joue que ce que je veux lui faire jouer. » On sait quels accords, — le mot semble permis à propos de peintures aussi brillamment harmonieuses, — on sait quels riches effets, oserai-je dire quelles sonorités de couleur, Delacroix a tirés de cet instrument docile ; soit qu'il lui demande, comme le jour où il peint la Noce juive, de moduler les fraîcheurs intenses de l'ombre et les radieuses gaietés de la lumière, soit qu'il s'en serve pour déduire les uns des autres les tons les plus variés, pour assouplir et associer sans secousse, sans dissonance, les notes pittoresques les plus contraires, depuis le chatoiement des ors, des pierreries, des somptueuses étoffes de soie jusqu'à la blancheur mate ou la teinte bronzée des carnations ; depuis le poli des murs revêtus de faïence ou l'éclat métallique des armes, des harnachements, jusqu'aux sourdes demi-teintes qui apaisent et enveloppent les détails d'une tenture ou les bigarrures d'un tapis.

Les Femmes d'Alger, qui furent exposées au Salon de 1834 et qui aujourd'hui occupent, ainsi que la Noce juive, une place légitime au Louvre à côté des œuvres des maîtres, les Convulsionnaires de Tanger, la Fantasia arabe, plusieurs autres toiles du même genre montrent assez la sagacité profonde du coloriste et son habileté consommée en pareil cas ; mais ce n'est pas seulement quand il s'applique à la représentation des scènes de cet ordre que le talent de Delacroix donne la mesure du progrès accompli. Dans tout ce qu'il produira désormais il se ressentira des informations prises ou des impressions reçues par l'artiste pendant son voyage au Maroc. La mer, par exemple, dont mieux qu'aucun autre peintre d'histoire peut-être Delacroix a compris et rendu la majesté calme ou les colères, cette mer à laquelle il a assigné un rôle principal et si émouvant dans le Naufrage de Don Juan, dans Jésus endormi pendant la tempête,

l'aurait-il représentée avec autant d'ampleur et de justesse sans l'occasion qu'une traversée de plusieurs jours lui avait procurée d'en contempler à loisir les phénomènes ? Et cette science de la pondération dans l'emploi des éléments décoratifs qu'attestent ses grands travaux de peinture monumentale, — le Plafond de la galerie d'Apollon entre autres et, avec plus d'évidence encore, les voûtes du Salon du Roi, dans le palais de l'ancienne Chambre des députés, — cet art d'équilibrer l'effet général par la répétition à une distance calculée des mêmes tons ou par le rapprochement logique des tons intermédiaires, n'est-ce pas en partie à ce qu'il avait vu en Algérie ou à Tanger que Delacroix a dû d'en savoir si bien discerner les principes et d'en posséder si sûrement les secrets ? Lui du moins n'hésitait pas à le reconnaître quand il déclarait, même au risque d'exagérer un peu à cet égard la gratitude, que « les tapis du Maroc lui en avaient appris sur les vraies conditions de la peinture décorative au moins autant que les chefs-d'œuvre les plus renommés.

A la vérité, Delacroix n'entendait expliquer par là que des progrès d'un ordre tout spécial, et, comme s'il pressentait l'objection que l'on pourrait encore tirer contre son talent de certaines incorrections persistantes dans le dessin ou dans le style, il écrivait un jour sous la forme assez transparente d'ailleurs de considérations générales : « Savoir aimer le beau dans les œuvres des hommes, c'est savoir accepter d'inévitables imperfections. Chez les coloristes surtout, les qualités ne s'achètent que par des défauts nécessaires... » C'était dans un article consacré à Rubens que Delacroix s'exprimait ainsi ; serait-il fort téméraire de supposer que, tout en plaidant la cause du grand maître d'Anvers, il ne laissait pas de songer un peu à défendre, par la même occasion, la sienne ?

Quoi qu'il en soit, « nécessaires » ou non, les imperfections que peuvent présenter les œuvres de Delacroix dans la seconde moitié de sa vie se trouvent bien compensées et au delà par les mérites dont ces œuvres sont pourvues pour tout ce qui tient à l'expression dramatique ou poétique ; par ce don particulier au peintre de déterminer le sens d'une scène, d'en caractériser l'esprit et la physionomie morale au moyen d'un coloris aussi éloquent, aussi persuasif que l'art même avec lequel la scène est inventée et disposée : art tantôt brillant, tantôt profond, toujours original, dont il serait superflu de relever ici des témoignages présents à la mémoire de tous. Il suffira de nommer en passant quelques-unes de ces œuvres si justement appréciées aujourd'hui, la Bataille de Taillebourg et la Prise de Constantinople par les croisés, au musée de Versailles, la tragique Pietà que possède l'église de Saint-Denis-du-Saint-Sacrement à Paris. Saint Sébastien, la Justice de Trajan, enfin cette Médée furieuse, le tableau d'histoire le plus complet peut-être qu'ait laissé Delacroix, comme les peintures du Salon du roi semblent mériter le premier rang parmi ses compositions décoratives.

(La fin au prochain numéro.)

## VENTES PROCHAINES

—

### Succession Albert Graud.

Nous signalerons, comme une des premières ventes intéressantes du commencement de la saison, celle des tableaux, objets d'art, livres et gravures dépendant de la succession de M Albert Graud. M. Graud était un peintre restaurateur qui a beaucoup travaillé pour les galeries du faubourg Saint-Germain. Il était aussi conservateur de celle du duc d'Aumale et de celle de la famille de Sully.

On trouvera dans la collection qu'il laisse, un grand nombre de bons tableaux, notamment des œuvres de H. Van Avercamp, Breydel, Dossi-Dosso, Duplessis, Hofremans, Molenaer, et un charmant J. Ruysdaël, *Chasse au cerf*, très-bien conservé, etc., etc. Figurent également dans cette collection de beaux échantillons de porcelaine et de faïence, des gravures anciennes et des livres sur les beaux arts.

Cette vente sera faite par M. Duranton, commissaire-priseur, assisté de M. Féral, peintre-expert, et de M. E. Gandouin, expert des Domaines nationaux, les 20, 21, 22, 23 et 24 novembre, à l'hôtel Drouot, salle nº 1. Exposition dimanche 19, de 1 h. à 5 h.

—

### Collection de M. N... C..

M. N. C.., très connu des archéologues et de tous les architectes qui s'occupent de la restauration des monuments anciens, met en vente les objets qui composent son cabinet.

Parmi les œuvres les plus remarquables qui y figurent se trouvent : deux ravissantes esquisses de Boucher et de Saint-Aubin, un tableau de Bonington, un autre de Ph. Van Dyck, une gouache du xvᵉ siècle de la plus grande rareté, représentant les *Adieux des Saintes Femmes*.

Au nombre des estampes, on rencontre des œuvres uniques de MM. Meissonier, Gavarni, Daubigny, Eug. Delacroix et Mᴸᴸᵉ Rosa Bonheur. Des épreuves de l'école de Rembrandt, Marc-Antoine, Beham, Raphaël Morghen, Massard, etc., ainsi que de belles gravures et eaux fortes par ou d'après les plus grands maîtres.

Dans les curiosités : pendule Boule, de jolies faïences de Delft et de Rouen ; des livres rares, curieux et à figures.

Cette vente intéressante aura lieu à l'hôtel Drouot, salle nº 6, les jeudi 23 et vendredi 24 novembre courant, exposition publique le 22. Elle sera faite par Mᵉ Maurice Delestre, commissaire-priseur, assisté de M. E. Gandouin, bien connu comme expert des domaines nationaux.

—

— Cirque d'hiver. — Dimanche prochain, à deux heures, Concert populaire de musique classique dont voici le programme :

Symphonie en *ré* majeur (Beethoven). — Ouverture de *Manfred* (R. Schumann). — Fragment symphonique d'*Orphée* (Gluck). — Première suite d'orchestre (Massenet). — Concerto pour violon, exécuté par M. Paul Viardot (Mendelssohn). — Ouverture de *Sémiramis* (Rossini).

L'orchestre sera dirigé par M. J. Pasdeloup.

# PORCELAINES ANCIENNES

De la Chine, du Japon et de Saxe : garnitures de 3 et de 5 pièces, potiches, cornets, vases, bols, plats, assiettes, tasses et soucoupes ; groupes en porcelaine de Saxe, meubles en marqueterie, bronzes, pendules et candélabres Louis XV et Louis XVI, lustres, objets de vitrine, montres, éventails Louis XV et Louis XVI.

## TAPISSERIES

VENTE, HOTEL DROUOT, SALLE Nº 2.

**Les lundi 20 et mardi 21 novembre 1876,**
à une heure et demie

Par le ministère de Mᵉ CHARLES PILLET, commissaire-priseur, rue de la Grange-Batelière, 10.

Assisté de M. CHARLES MANNHEIM, expert, rue Saint-Georges, 7.

EXPOSITION PUBLIQUE le dimanche 19 novembre 1876, de 1 heure à 5 heures.

—

### Succession ALBERT GRAUD

PEINTRE-RESTAURATEUR

Vente aux enchères publiques des

# TABLEAUX ANCIENS

Porcelaines, faïences, curiosités, bijoux, livres, gravures, cadres sculptés, cadres modernes, etc., etc.

HOTEL DROUOT SALLE Nº 1

**Les lundi 20, mardi 21, mercredi 22, jeudi 23 et vendredi 24 novembre 1876, à 2 h.**

**Mᵉ Duranton**, commissaire-priseur de l'Enregistrement et des Domaines à Paris, rue de Maubeuge 20 ;

**M. Féral**, peintre-expert, 54, faubourg Montmartre ;

**M. E. Gandouin**, peintre-expert des Domaines nationaux, 13, rue des Martyrs, et 14, rue Notre-Dame-de-Lorette ;

CHEZ LESQUELS SE TROUVE LE CATALOGUE

*Exposition publique*, le dimanche 19 novembre 1876 de 2 h. à 5 heures.

—

L'antiquaire PORTALLIER, de Nice, ayant l'intention de se retirer du commerce, désirerait vendre toute sa collection, bien connue, de tableaux anciens et modernes, d'objets d'art, de curiosités, etc., etc. Il vendrait ou louerait aussi le monument, unique dans son genre, qu'il a fait construire, soit à un grand marchand, soit à un amateur, qui y continuerait le commerce ou qui s'y bornerait à faire une exposition de tableaux, objets d'art et curiosités.

S'adresser à la galerie Portallier, boulevard du Bouchage, à Nice.

pouvait l'être sur sa chaise curule. Je te le déclare, vous ne pourrez jamais croire à ce que je vous rapporterai, et cependant ce sera bien loin de la vérité, de la noblesse de ces types. L'antique n'a rien de plus beau. »

Est-ce à dire qu'en subissant l'empire de ces spectacles et de ces enseignements inattendus, Delacroix ait été conquis et dominé au point d'abjurer les croyances de sa jeunesse, de renoncer du jour au lendemain à la méthode qu'il s'était faite ? Non, il n'y eut chez lui ni conversion quant au fond des doctrines, ni transformation matérielle ; il n'y eut pas, à proprement parler, un de ces changements de manière qui accusent dans la vie d'autres maîtres un parti pris de renouvellement et quelquefois de contradiction ouverte avec le passé. Tout se borna à un progrès dans le sens des aspirations accoutumées, mais ce progrès fut décisif. Sans aller, il est vrai, jusqu'à supprimer certaines imperfections inhérentes à la nature même du talent de l'artiste, il acheva d'en faire ressortir les hautes qualités et d'en utiliser pleinement les aptitudes.

Delacroix, qui se jugeait lui-même avec autant d'équité et de finesse qu'il en apportait dans ses jugements sur autrui, Delacroix se rendait bien compte de l'expérience et de la certitude acquises quand il écrivait peu après son retour du Maroc : « Ma palette n'est plus ce qu'elle était ; elle est moins brillante peut-être, mais elle ne s'égare plus et ne m'égare plus. C'est un instrument qui ne joue que ce que je veux lui faire jouer. » On sait quels accords, — le mot semble permis à propos de peintures aussi brillamment harmonieuses, — on sait quels riches effets, oserai-je dire quelles sonorités de couleur, Delacroix a tirés de cet instrument docile ; soit qu'il lui demande, comme le jour où il peint la Noce juive, de moduler les fraîcheurs intenses de l'ombre et les radieuses gaietés de la lumière, soit qu'il s'en serve pour déduire les uns des autres les tons les plus variés, pour assouplir et associer sans secousse, sans dissonance, les notes pittoresques les plus contraires, depuis le chatoiement des ors, des pierreries, des somptueuses étoffes de soie jusqu'à la blancheur mate ou la teinte bronzée des carnations ; depuis le poli des murs revêtus de faïence ou l'éclat métallique des armes, des harnachements, jusqu'aux sourdes demi-teintes qui apaisent et enveloppent les détails d'une tenture ou les bigarrures d'un tapis.

Les Femmes d'Alger, qui furent exposées au Salon de 1834 et qui aujourd'hui occupent, avec la Noce juive, une place légitime au Louvre à côté des œuvres des maîtres, les Convulsionnaires de Tanger, la Fantasia arabe, plusieurs autres toiles du même genre, montrent assez la sagacité profonde du coloriste et son habileté consommée en pareil cas ; mais ce n'est pas seulement quand il s'applique à la représentation des scènes de cet ordre que le talent de Delacroix donne la mesure du progrès accompli. Dans tout ce qu'il produira désormais il se ressentira des informations prises ou des impressions reçues par l'artiste pendant son voyage au Maroc. La mer, par exemple, dont mieux qu'aucun autre peintre d'histoire peut-être Delacroix a compris et rendu la majesté calme ou les colères, cette mer à laquelle il a assigné un rôle principal et si émouvant dans le Naufrage de Don Juan, dans Jésus endormi pendant la tempête,

l'aurait-il représentée avec autant d'ampleur et de justesse sans l'occasion qu'une traversée de plusieurs jours lui avait procurée d'en contempler à loisir les phénomènes ? Et cette science de la pondération dans l'emploi des éléments décoratifs qu'attestent ses grands travaux de peinture monumentale, — le Plafond de la galerie d'Apollon entre autres et, avec plus d'évidence encore, les voûtes du Salon au Roi, dans le palais de l'ancienne Chambre des députés, — cet art d'équilibrer l'effet général par la répétition à une distance calculée des mêmes tons ou par le rapprochement logique des tons intermédiaires, n'est-ce pas en partie à ce qu'il avait vu en Algérie ou à Tanger que Delacroix a dû d'en savoir si bien discerner les principes et d'en posséder si sûrement les secrets ? Lui du moins n'hésitait pas à le reconnaître quand il déclarait, même au risque d'exagérer un peu à cet égard la gratitude, que « les tapis du Maroc lui en avaient appris sur les vraies conditions de la peinture décorative au moins autant que les chefs-d'œuvre les plus renommés. »

A la vérité, Delacroix n'entendait expliquer par là que des progrès d'un ordre tout spécial, et, comme s'il pressentait l'objection que l'on pourrait encore tirer contre son talent de certaines incorrections persistantes dans le dessin ou dans le style, il écrivait un jour sous la forme assez transparente d'ailleurs de considérations générales : « Savoir aimer le beau dans les œuvres des hommes, c'est savoir accepter d'inévitables imperfections. Chez les coloristes surtout, les qualités ne s'achètent que par des défauts nécessaires... » C'était dans un article consacré à Rubens que Delacroix s'exprimait ainsi ; serait-il fort téméraire de supposer que, tout en plaidant la cause du grand maître d'Anvers, il ne laissait pas de songer un peu à défendre, par la même occasion, la sienne ?

Quoi qu'il en soit, « nécessaires » ou non, les imperfections que peuvent présenter les œuvres de Delacroix dans la seconde moitié de sa vie se trouvent bien compensées et au delà par les mérites dont ces œuvres sont pourvues pour tout ce qui tient à l'expression dramatique ou poétique ; par ce don particulier au peintre de déterminer le sens d'une scène, d'en caractériser l'esprit et la physionomie morale au moyen d'un coloris aussi éloquent, aussi persuasif que l'art même avec lequel la scène est inventée et disposée : art tantôt brillant, tantôt profond, toujours original, dont il serait superflu de relever ici des témoignages présents à la mémoire de tous. Il suffira de nommer en passant quelques-unes de ces œuvres si justement appréciées aujourd'hui, la Bataille de Taillebourg et la Prise de Constantinople par les croisés, au musée de Versailles, la tragique Pietà que possède l'église de Saint-Denis-du-Saint-Sacrement à Paris, Saint Sébastien, la Justice de Trajan, enfin cette Médée furieuse, le tableau d'histoire le plus complet peut-être qu'ait laissé Delacroix, comme les peintures du Salon du roi semblent mériter le premier rang parmi ses compositions décoratives.

(La fin au prochain numéro.)

## VENTES PROCHAINES

—

### Succession Albert Graud.

Nous signalerons, comme une des premières ventes intéressantes du commencement de la saison, celle des tableaux, objets d'art, livres et gravures dépendant de la succession de M Albert Graud. M. Grand était un peintre restaurateur qui a beaucoup travaillé pour les galeries du faubourg Saint-Germain. Il était aussi conservateur de celle du duc d'Aumale et de celle de la famille de Sully.

On trouvera dans la collection qu'il laisse, un grand nombre de bons tableaux, notamment des œuvres de H. Van Avercamp, Breydel, Dossi-Dosso, Duplessis, Hofremans, Molenaer, et un charmant J. Ruysdaël, *Chasse au cerf*, très-bien conservé; etc., etc. Figurent également dans cette collection de beaux échantillons de porcelaine et de faïence, des gravures anciennes et des livres sur les beaux arts.

Cette vente sera faite par M. Duranton, commissaire-priseur, assisté de M. Féral, peintre-expert, et de M. E. Gandouin, expert des Domaines nationaux, les 20, 21, 22, 23 et 24 novembre, à l'hôtel Drouot, salle n° 1. Exposition dimanche 19, de 1 h. à 5 h.

—

### Collection de M. N... C..

M. N. C.., très connu des archéologues et de tous les architectes qui s'occupent de la restauration des monuments anciens, met en vente les objets qui composent son cabinet.

Parmi les œuvres les plus remarquables qui y figurent se trouvent : deux ravissantes esquisses de Boucher et de Saint-Aubin, un tableau de Bonington, un autre de Ph. Van Dyck, et une gouache du xv° siècle de la plus grande rareté, représentant les *Adieux des Saintes Femmes*.

Au nombre des estampes, on rencontre des œuvres uniques de MM. Meissonier, Gavarni, Daubigny, Eug. Delacroix et Mlle Rosa Bonheur.

Des épreuves de l'école de Rembrandt, Marc-Antoine, Bebam, Raphaël Morghen, Massard, etc., ainsi que de belles gravures et des eaux fortes par ou d'après les plus grands maîtres.

Dans les curiosités : pendule Boule, de jolies faïences de Delft et de Rouen ; des livres rares, curieux et à figures.

Cette vente intéressante aura lieu à l'hôtel Drouot, salle n° 6, les jeudi 23 et vendredi 24 novembre courant, exposition publique le 22. Elle sera faite par Mc Maurice Delestre, commissaire-priseur, assisté de M. E. Gandouin, bien connu comme expert des domaines nationaux.

—

— Cirque d'hiver. — Dimanche prochain, à deux heures, Concert populaire de musique classique dont voici le programme :

Symphonie en *ré* majeur (Beethoven).— Ouverture de *Manfred* (R. Schumann). — Fragment symphonique d'*Orphée* (Gluck). — Première suite d'orchestre (Massenet). — Concerto pour violon, exécuté par M. Paul Viardot (Mendelssohn). — Ouverture de *Sémiramis* (Rossini).

L'orchestre sera dirigé par M. J. Pasdeloup.

# PORCELAINES ANCIENNES

De la Chine, du Japon et de Saxe : garnitures de 3 et de 5 pièces, potiches, cornets, vases, bols, plats, assiettes, tasses et soucoupes; groupes en porcelaine de Saxe, meubles en marqueterie, bronzes, pendules et candélabres Louis XV et Louis XVI, lustres, objets de vitrine, montres, éventails Louis XV et Louis XVI.

## TAPISSERIES

VENTE, HOTEL DROUOT, SALLE N° 2,

**Les lundi 20 et mardi 21 novembre 1876,
à une heure et demie**

Par le ministère de Me CHARLES PILLET, commissaire-priseur, rue de la Grange-Batelière, 10.

Assisté de M. CHARLES MANNHEIM, expert, rue Saint-Georges, 7·

EXPOSITION PUBLIQUE le dimanche 19 novembre 1876, de 1 heure à 5 heures.

—

### Succession ALBERT GRAUD
#### PEINTRE-RESTAURATEUR ·

Vente aux enchères publiques des

# TABLEAUX ANCIENS

Porcelaines, faïences, curiosités, bijoux, livres, gravures, cadres sculptés, cadres modernes, etc., etc.

#### HOTEL DROUOT SALLE N° 1

**Les lundi 20, mardi 21, mercredi 22, jeudi 23 et vendredi 24 novembre 1876, à 2 h.**

**Me Duranton**, commissaire-priseur de l'Enregistrement et des Domaines à Paris, rue de Maubeuge 20;

**M. Féral**, peintre-expert, 54, faubourg Montmartre ;

**M. E. Gandouin**, peintre-expert des Domaines nationaux, 13, rue des Martyrs, et 14, rue Notre-Dame-de-Lorette ;

CHEZ LESQUELS SE TROUVE LE CATALOGUE

*Exposition publique*, le dimanche 19 novembre 1876 de 2 h. à 5 heures.

—

L'antiquaire PORTALLIER, de Nice, ayant l'intention de se retirer du commerce, désirerait vendre toute sa collection, bien connue, de tableaux anciens et modernes, d'objets d'art, de curiosités, etc., etc. Il vendrait ou louerait aussi le monument, unique dans son genre, qu'il a fait construire, soit à un grand marchand, soit à un amateur, qui y continuerait le commerce ou qui s'y bornerait à faire une exposition de tableaux, objets d'art et curiosités.

S'adresser à la galerie Portallier, boulevard du Bouchage, à Nice.

## COLLECTION DE M. N. C.

# ESTAMPES TABLEAUX

### DESSINS, LIVRES RARES, CURIOSITÉS

Tableaux par Bonington, P. Van Dyck, Boucher, Saint-Aubin

Gravures et eaux-fortes par Meissonier, Rembrandt, Ostade, Delacroix, Marc-Antoine et autres; ornements, huis curieux du XVᵉ siècle.

Belle peinture à la gouache du XVᵉ siècle.

VENTE HOTEL DROUOT, SALLE Nᵒ 6,

**Les jeudi 23 & vendredi 24 novembre 1876**

à 1 heure 1|2 précise

**Mᵉ Maurice Delestre,** commissaire-priseur, 27, rue Drouot, successeur de Mᵉ Delbergue-Cormont;

**M. E. Gandouin,** peintre-expert des domaines

nationaux, 13, rue des Martyrs et 14, rue Notre-Dame-de-Lorette.

CHEZ LESQUELS SE TROUVE LE CATALOGUE

*Exposition publique,* mercredi 22 novembre 1876, de 1 à 5 heures.

## M. CH. GEORGE.

### EXPERT

*en Tableaux et Curiosités*

Par suite du départ de M. DHIOS, continue seul les Expertises et Ventes publiques, et transfère son domicile de la rue Le Peletier, 33, à la rue Laffitte, 12.

DIRECTION DE VENTES PUBLIQUES

### FRÉDÉRIC REITLINGER

EXPERT EN TABLEAUX MODERNES

1. *rue de Navarin.*

---

EN VENTE CHEZ A. LÉVY, ÉDITEUR

A la Librairie Centrale des Beaux-Arts, 13, rue Lafayette (Près l'Opéra).

## RUBENS & SA FEMME

Gravés d'après les tableaux originaux du Maitre appartenant à la reine d'Angleterre

Par LÉOPOLD FLAMENG

Ces planches ont la dimension de 35 cent. de hauteur sur 25 cent. de largeur. 125 épreuves de remarque à 300 fr. la paire. — 75 épeuves avant la lettre à 200 francs.

---

## JESUS-CHRIST GUÉRISSANT LES MALADES

Dite la *Pièce aux Cent Florins*

Gravée par LÉOPOLD FLAMENG

Sur Japon. . . . . . . . . 100 francs. — Sur vergé . . . . . . . 50 fr.

---

## LA RONDE DE NUIT DE REMBRANDT

Gravée par LÉOPOLD FLAMENG

Sur Japon. . . . . . . . . 100 fr. — Sur papier vergé 50 fr.

---

## LA REDDITION DE BRÉDA

D'après le célèbre tableau de Velasquez appartenant au Musée de Madrid

Gravée à l'eau-forte par LAGUILLERMIE

Il a été tiré cent exemplaires numérotés sur Japon, chaque épreuve : 100 fr.

Sur papier vergé, 50 fr.

NOTA. — Il n'existe plus d'épreuves *avant la lettre, de la pièce de 100 Florins* ni de la *Ronde de Nuit.*

Pour paraître incessamment :

**Turc en prière dans l'église Sainte-Sophie à Constantinople**

Gravée par LAGUILLERMIE

---

Paris. Imp. F. DEBONS et Cⁱᵉ, 16, rue du Croissant

*Le Rédacteur en chef, gérant:* LOUIS GONSE

No 37. — 1876.     **BUREAUX, 3, RUE LAFFITTE.**     25 Novembre

LA

# CHRONIQUE DES ARTS

## ET DE LA CURIOSITÉ

### SUPPLÉMENT A LA *GAZETTE DES BEAUX-ARTS*

#### PARAISSANT LE SAMEDI MATIN

*Les abonnés à une année entière de la* Gazette des Beaux-Arts *reçoivent gratuitement la* Chronique des Arts et de la Curiosité.

PARIS ET DÉPARTEMENTS :

Un an. . . . . . . . . . . . 12 fr.  |  Six mois. . . . . . . . . . . . 8 fr.

EXPOSITION UNIVERSELLE DES BEAUX-ARTS

DE 1878.

—

Par arrêté du ministre de l'instruction publique et des beaux-arts, du 2 novembre, les jurys pour l'admission des ouvrages d'art à l'Exposition universelle de 1878 sont composés ainsi qu'il suit :

PREMIÈRE SECTION.

*Peinture, dessins, aquarelles, pastels, miniatures, émaux, porcelaines, cartons et vitraux.*

Quatorze membres de l'Académie des beaux-arts :

(Section de peinture.)

MM. Baudry, Bouguereau, Cabanel, Cabat, Cogniet, Gérôme, Hébert, Hesse, Lehmann, Lenepveu, Meissonier, Muller, Robert-Fleury, Signol.

Quatorze membres élus par les artistes :

MM. Bernier, Bonnat, Boulanger (G.), Breton, Busson, Delaunay, Dubufe, Henner, Jalabert, Laurens (J.-P.), Lefebvre (J.), Leloir (L.), Rousseau (P.), Vollon.

Quatorze membres nommés par l'administration :

MM. Blanc (Charles), Charton (Edouard), sénateur, Clément (Charles), Clément-de His (comte), Cottier (Maurice), Duval (Ferdinand), préfet de la Seine, Gruyer, inspecteur des beaux-arts, d'Osmoy (le comte), Proust (Antonin), député, Reiset (F.), Saint-Vallier (comte de), sénateur, Saint-Victor (Paul de), Ségur (comte L. de), et Tauzia (vicomte de).

DEUXIÈME SECTION.

*Sculpture, gravure en médailles et sur pierres fines.*

Huit membres de l'Académie des beaux-arts :

(Section de sculpture·)

MM. Bonnassieux, Cavelier, Dumont, Guillaume, Jouffroy, Lemaire, Thomas, N.

Huit membres élus par les artistes :

MM. Chapelain, graveur en médailles, Chapu, Delaplanche, Dubois (Paul), Falguière, Galbrunner, graveur en pierres fines, Millet (Aimé), Schœnewerck.

Huit membres nommés par l'administration :

MM. André (Edouard), Barbet de Jouy, Chabouillet, Dreyfus (Gustave), Michaux, Raineville (vicomte de), Ravaisson (F.), de Rouchaud.

TROISIÈME SECTION.

*Architecture.*

Huit membres de l'Académie des beaux-arts :

(Section d'architecture.)

MM. Abadie, Bailly, Ballu, Duc, Garnier, Lefuel, Lesueur, Questel.

Huit membres élus par les artistes :

MM. Ancelet, André, Clerget, Daumet, Ginain, Henard, Laisné, Vaudremer.

Huit membres nommés par l'administration :

MM. Bœswilwald, de Boissieu, de Cardaillac, Carnot (Sadi), député, de Freycinet, sénateur, de Lasteyrie (Ferdinand), Lenoir (Alb.), Raynaud (L.).

QUATRIÈME SECTION.

*Gravure et lithographie.*

Quatre membres de l'Académie des beaux-arts :

(Section de gravure.)

MM. François, Gatteaux, Henriquel, Martinet.

Quatre membres élus par les artistes :

MM. Chauvel, lithographe, Gaucherel, aqua-
fortiste, Pisan, graveur sur bois, Waltner, gra-
veur au burin.

Quatre membres nommés par l'administra-
tion :

MM. Delaborde (vicomte H.), Dumesnil, séna-
teur, Marcille, Mantz (P.).

## Le Musée d'études

Le nom indique le but : le nouveau musée
sera installé dans les divers bâtiments de l'E-
cole des Beaux-Arts, il se conposera des co-
pies de tableaux jadis réunies au palais des
Champs-Elysées et d'un fort grand nombre de
moulages; les tableaux occupent déjà la salle
Melpomène et plusieurs vestibules couverts et
fermés; l'installation des plâtres n'est pas ter-
minée, elle le sera pour la fin de l'année. Les
moulages seront exposés dans le bâtiment ap-
pelé le Palais, qui est au fund de la cour et der-
rière lequel se trouve l'hémicycle de Paul De-
laroche : ils occuperont quatre salles très-vas-
tes : le vestibule, deux grandes salles à gauche
et à droite et la cour vitrée. Les dimensions de
la cour permettent d'y établir plusieurs colon-
ues du Forum, un angle du Parthénon et nène
des monuments entiers : tous les plâtres ne
trouvant pas leur place dans le Palais, car l'E-
cole en possède plus de trois mille, le reste
serait dispersé dans les vestibules et les cou-
loirs.

Si elle n'étouffait déjà dans ses limites trop
restreintes, l'Ecole des Beaux-Arts serait dans
d'excellentes conditions matérielles, mais la
place manque et ce n'est pas sans envie que
tous ceux qui s'intéressent à l'Ecole jettent un
coup d'œil sur le bâtiment voisin attribué à
un mont-de-piété.

Les reproductions des monuments d'Athènes
et de Rome, du Jugement dernier, du Vatican
de Raphaël et des Antiques célèbres; l'Hémicy-
cle, la Cour du Mûrier, consacrée en Camyo-
Santo par le monument de Regnault; la façade
du château d'Anet, constituent un ensemble
empreint d'un cachet d'art marqué et offrent
une visite très-intéressante à l'amateur et
au touriste, et pour celui qui, plus heureux,
a porté ses pas dans les pays baignés par la
Méditerranée, elles évoquent ces souvenirs
charmants, dont l'esprit ne cesse de poursuivre
la séduisante image.

## LA NOUVELLE MANUFACTURE DE SÈVRES

Le dernier numéro de la *Chronique* éluit
sous presse au moment de l'inauguration de
Sèvres; nous rendons néanmoins compte de
cet événement à cause de son caractère émi-
nemment artistique.

M. le Maréchal-Président de la République a
voulu assister en personne à l'inauguration de
notre grand établissement céramique et a
donné ainsi un éclatant témoignage de sa sol-
licitude pour les Beaux-Arts ; avant son arri-
vée un grand nombre de sénateurs et de dé-
putés, mus par un sentiment analogue, s'étaient
rendus à la manufacture ; la commission du
budget avait délégué son président, M. Gam-
betta, et plusieurs de ses membres. La com-
mission de Sèvres était au complet pour faire
les honneurs de la maison, le conseil munici-
pal de la ville qui doit sa célébrité à la manu-
facture était également présent. Ces personna-
ges furent priés de se tenir en groupes dans
le salon d'honneur du musée, tandis que les au-
tres invités restèrent dans les galeries du rez-
de-chaussée.

A deux heures, M. le Maréchal-Président ar-
riva ; il fut reçu par M. Waddington, ministre
des beaux-arts, entouré de MM. le marquis de
Chennevières, directeur des Beaux-Arts, de
Lasteyrie, chef du cabinet, Robert, adminis-
trateur de la manufacture, Gerspach, chef du
bureau des manufactures, Carrier-Belleuse,
directeur des travaux d'art, Laudin, architecte
des nouveaux bâtiments, etc., etc., et par
divers fonctionnaires du ministère et de l'éta-
blissement.

M. le Maréchal-Président nonta aussitôt au
salon d'honneur où les commissions et les
conseils lui furent successivement présentés.

La visite commença par le musée cérami-
que. M. Champfleury, conservateur, était à son
poste, ainsi que les autres chefs de service qui
attendaient le cortège dans leurs sections res-
pectives. La description du musée fera l'objet
d'un article spécial de la *Gazette*; nous nous
bornons à constater la satisfaction éprouvée
par tous à l'aspect de ces merveilleux objets
dont la série est le reflet du goût décoratif de
chaque peuple et de chaque époque; l'atten-
tion fut spécialement attirée par la *Vierge* de
Lucca Della Robbia, par le poele de la Con-
vention ayant la forme de la Bastille, par la
vitrine des revêtements persans, par les in-
comparables modèles en terre cuite des biscuits
du siècle dernier, par les émaux de Gobert,
dignes de la galerie d'Apollon ; les plus chau-
des félicitations furent adressées au conserva-
tour et chacun se promit de revenir bientôt
admirer en détail.

Le cortège se dirigea vers l'atelier de mo-
saïque ; à la porte, au-dessus de laquelle ap-
paraissait le SALVE antique, se tenait le chef
d'atelier, M. Poggesi, maître mosaïste du
Vatican, que le Saint-Père a autorisé à preu-
dre du service en France ; M. Poggesi, prenant
texte du SALVE, présenta son compliment
à M. le Maréchal-Président, dans la forme
imagée du pays natal mais en fort bon fran-
çais, et expliqua son art, le marteau du mo-
saiste à la main ; M. le Maréchal et l'assis-
tance prirent le plus grand intérêt au nouvel
atelier dont les murs sont décorés des estam-
pages de mosaïque du ve au xixe siècle récem-
nent exécutés à Rome.

M. le Maréchal passa ensuite dans l'atelier
des pâtes où plusieurs objets furent moulés en
sa présence, et dans quelques loges de peintres

où les artistes travaillaient; le chef du service des peintres, M. Barré, fit les honneurs de cette section.

M. Millet, chef de la fabrication, et M. Salvetat, chimiste en chef, reçurent M. le Maréchal dans les halles des fours ; un four était en feu, un autre sur le point d'être défourné ; les ouvertures furent enlevées, les gazettes démontées et M. Millet présenta plusieurs produits et particulièrement un médaillon en biscuit représentant les traits du Président de la République, sculptés par M. Carrier-Belleuse.

La visite, qui avait duré près de deux heures, se termina par le retour dans les galeries des produits modernes de Sèvres situées au rez-de-chaussée du pavillon du musée.

M. Robert avait donné aux illustres personnages qu'il conduisait les explications techniques et spéciales à chaque atelier ; la foule de visiteurs de distinction suivait avec empressement le cortège ; nous renonçons à citer les noms des célébrités artistiques et politiques ayant tenu à honneur d'assister à l'inauguration et d'entourer M. le Maréchal, qui n'a cessé de prêter la plus grande attention à tout ce qui lui a été présenté. Avant de quitter la manufacture M. le Maréchal a remis à M. Robert la croix d'officier de la Légion d'honneur; M. le ministre, de son côté, a décerné à M. Champfleury les palmes d'officier d'Académie.

———

## NOUVELLES

—

.\*. Le conseil municipal de Lyon a voté un crédit de 1,500 fr. pour subvenir aux frais d'une exposition des cartons de M. Chenavard, dits cartons du Panthéon. Cette exposition doit avoir lieu dans les grands salons de l'Hôtel de Ville.

.\*. M. Waddington, ministre de l'instruction publique et des beaux-arts, vient de charger M. du Sommerard, commissaire général des expositions internationales, de faire parvenir à la ville de Philadelphie deux vases de Sèvres donnés à cette ville par le gouvernement français, en souvenir de l'Exposition de 1876.

.\*. M. Poggesi, le maître mosaïste dont il a été question à propos de l'inauguration de la manufacture de Sèvres, a fait une grande partie de l'important tableau en mosaïque placé à droite de l'abside de Saint-Paul-hors-les-Murs.

Le tableau qui a servi de modèle est le Couronnement de la Vierge dite de Monteluce, dont le carton a été fait par Raphaël. La partie supérieure a été peinte par Jules Romain ; la partie inférieure par le Fattore. Dans le travail de mosaïque, M. Poggesi a exécuté le Christ, saint Paul, trois autres figures et une partie du paysage et du terrain.

.\*. La nouvelle Manufacture de Sèvres restera ouverte jusqu'à la fin du mois de novembre aux personnes munies de cartes

d'entrée ; elle sera fermée pendant le mois de décembre pour travaux intérieurs. Elle ouvrira définitivement dans la première semaine de janvier.

Tandis que tous nos musées sont librement accessibles le dimanche, le musée céramique a jusqu'à présent toujours été fermé ce jour-là, qui est le seul où l'aut de personnes ont quelques loisirs; il n'en sera plus de même à l'avenir.

A partir de 1877, le public sera admis sans cartes à visiter le musée et les galeries des produits modernes, les dimanches et jours de fête; en semaine il sera exigé des cartes d'entrée, parce qu'à la visite du musée et des galeries s'ajoute celle des ateliers qu'il est impossible de laisser parcourir librement sans gêner le travail.

.\*. Les collections d'antiquités assyriennes achetées par M. George Smith à Bagdad viennent d'arriver au British-Museum. Elles se composent d'environ 2,000 objets. Dans le nombre se trouvent le lion qui porte le nom d'un des rois pasteurs de l'Egypte, Set, inscrit sur sa poitrine, plusieurs sculptures, et un grand nombre de tablettes d'argile couvertes d'inscriptions en caractères cunéiformes, que l'on suppose être le journal des opérations d'une maison de commerce du temps de Neriglissar jusqu'à celui de Darius. Quelques-unes de ces inscriptions sont datées du règne de Belshazzar, dont le nom, comme roi, apparait pour la première fois dans les inscriptions cunéiformes.

.\*. Le British-Museum de Londres a fait récemment l'acquisition d'une statue en bronze découverte en Grèce et qui provient de l'époque de Phidias. Cette œuvre d'art, dont les amateurs vantent, paraît-il, le mérite, représente un satyre qui a l'air de reculer devant un objet qu'il a aperçu sur le sol. Aussi lient-il ses yeux fixés sur un point de la terre, tandis qu'il rejette en arrière ses bras levés vers le ciel.

La posture est inusitée dans les œuvres d'art antiques; on remarque pourtant, dit-on, le même motif dans une sculpture du musée de Latran et dans un autre monument trouvé à Athènes.

Les fouilles que le même établissement a fait entreprendre en Orient et qui avaient été interrompues par la mort du regrettable George Smith, attaché au British-Museum, vont être continuées par un autre archéologue à qui le gouvernement turc accorde un firman valable pendant deux ans.

——

## NÉCROLOGIE

—

**Diaz de la Pena** (Narcisse) vient de mourir. En lui s'éteint un des derniers représentants de l'école puissante qui a rénové la peinture de paysage en France, et dont les chefs,

Rousseau et Troyon, ont disparu les premiers.

Né à Bordeaux au mois d'août 1809, il débuta au Salon de 1831 par des œuvres peu remarquées et peu dignes de l'être, il faut le reconnaitre. Ce n'est qu'à partir de 1840 qu'il se montra le peintre vigoureux, passionné de la lumière et profondément original que l'on a admiré depuis. Diaz, dans sa nouvelle manière, ne brisa pas complétement avec les traditions de l'ancienne école; s'il tenta de peindre la nature comme il la voyait, il ne crut pas devoir immoler les dieux qu'il avait encensés autrefois, et, comme Corot, il faisait la part de l'idéal et de la convention, en peuplant ses paysages de nymphes et d'amours. Dans ces œuvres brillantes, la forme était, il est vrai, trop souvent sacrifiée. Il avait, du reste, conscience de ses défauts, et, de temps à autre, il affirmait avec éclat qu'il était capable de les corriger; son exposition de 1851, la Baigneuse et l'Amour désarmé, est là pour l'attester. Vers 1855, il entreprit un voyage en Orient et, sur le chemin de Damas, il eut enfin la vision de sa destinée vraie qui était de peindre la nature ensoleillée des contrées qu'il parcourait. Diaz est un des peintres français qui font le plus d'honneur à l'Ecole orientale, et c'est peut-être de tous celui qui a approché de plus près la vérité. Théophile Gautier le jugeait ainsi, et l'avis du maitre est venu corroborer nos propres impressions in situ.

Diaz a connu les honneurs, mais dans une mesure trop modeste pour son talent : il a obtenu une 3° médaille en 1844, une 2° en 1846, une 1re en 1848 et la décoration en mai 1851.

Quoiqu'il ait, comme un maitre illustre de ce temps, prodigué avec trop de profusion des toiles sans importance pour un homme de sa valeur, sa mort est une grande perte pour l'art.]

Il laisse un fils, musicien distingué, l'auteur de la Coupe du roi de Thulé, qui, nous l'espérons, se montrera digne de son père.

A. DE L.

# UNION CENTRALE

RAPPORT GÉNÉRAL DE M. G. LAFENESTRE
Industries d'art.)

Messieurs,

Vous connaissez tous l'emblème que l'Union centrale porte sur sa bannière : un jeune chêne, un chesneau, comme on disait en notre vieille langue, mince de tige, frêle de racines, mais déjà fourré en feuilles, vivace et résolu à grandir, car il porte enroulée à ses branches une laconique devise : Tenus grandis « qu'il faut bien traduire par des petites causes les grands effets, » si on ne veut s'exposer à entendre les malveillants l'interpréter : Aux grandes choses de petits hom-

mes. » Sommes-nous restés depuis dix ans fidèles à notre devise? Avons-nous le droit de l'interpréter dans le meilleur sens? Oui, messieurs, oui, disons-le simplement, mais résolûment. L'arbuste que vous avez planté ne tremble plus aux moindres vents; ses racines légères se sont solidement fixées au sol; il a grandi et verdoyé, il fleurit et fructifie régulièrement, et s'il n'est point encore le chêne-roi des forêts, il projette du moins déjà une ombre assez large pour que beaucoup y puissent venir travailler en paix.

Quand on grandit, on s'enhardit. A mesure que l'Union centrale voit ses principes se répandre, elle affirme naturellement ses principes avec plus de rigueur; c'est son droit et son devoir. Dans l'article 8 de son règlement, elle a fait cette année sa déclaration avec une netteté qui exclut toute incertitude au sujet du but qu'elle poursuit, et une précision qui a rendu la tâche de nos jurys, non pas plus douce, hélas ! mais plus utile peut-être, et à coup sûr plus nette, ce qui vaut mieux. Cet article 8, vous le savez, est ainsi conçu : « Le jury « des récompenses, dans son appréciation des « œuvres et des produits, aura à examiner avant « tout la pensée, la forme, la couleur, l'art en un « mot de l'objet soumis à son appréciation. Les « autres questions dont il pourra avoir à s'occu- « per ne seront que secondaires. »

Cet article 8, messieurs, a été notre loi. Pour lui obéir strictement, au risque de faire passer la loi pour une loi dure, au risque d'être regardés comme des jurés cruels et farouches, nous nous sommes montrés plus avares de récompenses que l'administration même. Douze médailles d'or nous étaient mises dans les mains; nous en avons rendu quatre. En outre, nous avons décidé que les rappels de récompenses antérieures, au lieu de constater simplement, comme naguère, chez un artiste, la durée du talent, ou, dans un atelier, une prospérité stationnaire, ne seraient accordés qu'aux preuves manifestes d'un effort nouveau, d'un progrès incessant, d'un développement original. Ces résolutions ont pu sembler pénibles à quelques-uns, mais il fallait les prendre, afin d'établir la valeur sérieuse et la portée de nos récompenses. L'innombrable quantité d'expositions commerciales, sans but élevé, qui s'ouvrent chaque année dans les quatre parties du monde, parfois dans des capitales, mais quelquefois aussi dans des villages, a singulièrement diminué le prix des distinctions. Il n'est si piètre industriel qui ne puisse aujourd'hui suspendre à sa vitrine des brochettes de médailles non plus éblouissantes pour les badauds naïfs que ces décorations tapageuses dont se chamarrent, à prix fixe, certaines poitrines vaniteuses. Or, nos médailles ne doivent pas être confondues avec ce clinquant international, exotique ou provincial; il faut qu'elles soient pour celui qui les obtient un titre d'honneur plus qu'un titre commercial, et que nos lauréats puissent les porter avec ce légitime orgueil que mettent les artistes à se parer du titre des lauréats des salons officiels.

Dans les siècles passés, nul ouvrier n'était admis à la maitrise, s'il ne présentait un chef-d'œuvre à sa corporation. Les corporations se sont dispersées. la maitrise a été abolie; nous n'en rêvons pas le retour, mais nous regrettons les chefs-d'œuvre qui fournissaient la preuve d'une instruction complète. Comment faire naitre ces chefs-d'œuvre ? Nos idées, bien ou mal, sont fixées à cet égard ;

aussi, dans la répartition de nos récompenses, comme dans nos professions de foi, administrateurs, conseillers ou jurés de l'Union, tous, nous poursuivons comme les meilleurs moyens d'y parvenir, deux buts à la fois. En premier lieu, nous nous efforçons de replacer l'industrie française dans sa véritable voie en lui rappelant son passé, en lui répétant sur tous les tons que la Beauté dans les arts décoratifs n'est qu'un développement plus ou moins riche, mais toujours logique d'une utilité, que c'est donc une beauté essentiellement raisonnable résultant du fond même des choses, ne pouvant sans danger être prise, en dehors, dans l'arsenal vulgaire des formes conventionnelles ; en un mot, que si les trois grands arts, architecture, sculpture, peinture, peuvent tant s'appliquer la sublime formule de Platon, et nous apparaître comme la splendeur du Vrai, les arts décoratifs, plus mêlés à la vie intime, doivent en être le charme et la grâce. En second lieu, nous nous efforçons de rétablir une union plus intime entre les patrons et les ouvriers, les chefs et les soldats, en signalant avec équité la part prise par chacun à l'œuvre collective, que ni les uns ni les autres ne pourraient mener à bien séparément, et c'est pourquoi nous attribuons chaque année presque autant de récompenses aux collaborateurs qu'aux producteurs, heureux de mettre en lumière, dans l'intérêt de tous, ces créateurs modestes ou ces aides habiles qui sont l'élément le plus durable de notre prospérité industrielle !

La première section (œuvres originales devant servir de modèles à l'industrie) forme précisément comme un terrain intermédiaire où doivent se rencontrer les ouvriers de l'industrie et ceux des beaux-arts. Cette année, quelques sculpteurs connus au Salon annuel, y sont venus ; nous les y avons fêtés, mais le nombre en est trop faible encore. L'art, on ne saurait trop le répéter, ne s'abaisse point en s'étendant ; au contraire, il se fortifie et s'assouplit. Vous souvenez-vous de la Renaissance florentine ? Vous rappelez-vous l'illustre Giotto, l'émancipateur du génie italien, peignant sur commande, dans sa boutique, au temps de ses plus glorieux travaux, des armoires, des bouchers, jusqu'à des harnais ? Ghiberti, le prodigieux orfèvre, ne modelait-il pas des salières tout en fondant les Portes du Paradis ? Le grand Donatello déshonorait-il son génie en ciselant des coupes à boire ? Le maître de Michel-Ange, Ridolfi, rougissait-il de devoir son surnom de Ghirlandajo, le Guirlandier, à l'élégance des diadèmes de fiançailles ouvragés dans son atelier ? Ah ! si nos sculpteurs, si nos peintres s'exerçaient plus souvent à l'invention décorative en cherchant des ensembles petits ou grands, qui sait? peut-être souffriraient-ils moins de cette stérilité imaginative qui est malheureusement leur maladie générale, peut-être aborderaient-ils plus facilement les grandes compositions qui les effraient tant aujourd'hui, peut-être retrouveraient-ils cette aisance et cette liberté qui sont, en somme, la marque des belles époques qu'aucun savoir-faire ne remplace ! Le jury, dans cette section, a eu du moins le plaisir de décerner la plus haute récompense à un jeune artiste dont l'Union avait encouragé les débuts : M. Chédeville a montré, dans ses projets, une imagination libre et une science modeste, le sentiment du décor joint au respect de la forme, au-

tant de résolution dans la conception que de sincérité dans l'exécution.

Voilà bien des qualités, n'est-ce pas, demandées au même homme ? Croyez-vous pourtant qu'il en faille moins pour faire un véritable artiste ? De toutes, cependant, celle que nous estimons le plus, c'est la sincérité. Ne faire que ce qu'on peut, ne dire que ce qu'on sait, ne pas exiger des choses ce qu'elles ne peuvent donner, c'est un mérite de premier ordre. La deuxième section (Art appliqué à l'architecture), d'accord en cela avec la première, n'a pas trouvé que ce mérite fût assez commun chez elle. Elle a remarqué qu'on certain nombre d'exposants faisaient beaucoup trop d'efforts là où il en faut peu, parce que leurs efforts sont mal dirigés. Beaucoup oublient trop aisément que chaque matière a reçu de la nature des moyens d'expression qui lui sont propres, comme son langage particulier, j'allais dire son âme, une âme qu'elle ne peut changer. Ce que dit le marbre éclatant et dur, le bois tendre et mat ne peut pas le répéter ; l'or et l'argent ont des accents vifs et délicats que le fer et le bronze, plus mâles et plus rudes, perdraient à vouloir imiter. Aussi que d'efforts pénibles et stériles chez ceux qui s'obstinent à faire jouer par le plâtre le rôle du marbre, par le carton celui de la pierre, par le zinc celui du bronze ! Sans doute, il y a place pour tous au soleil des arts, mais à la condition que chacun sache se tenir où il doit être. La IIe section, qui a dû rappeler ces règles, n'a eu de jugement à porter que sur un petit nombre d'exposants ; elle a eu, du moins, le plaisir de rencontrer parmi eux l'un de ces artistes vraiment français qui rappellent, par la liberté et la franchise de leur talent, les beaux siècles qui produisaient en abondance les magnifiques tapisseries qui se déroulent sous vos yeux. Les projets de peintures décoratives de M. Galland sont le meilleur exemple que l'Union puisse donner à l'appui de ses théories ; mais, si noble et si pur que soit le talent de M. Galland, un seul décorateur dans une exposition française, avouons que c'est bien peu !

Dans la IIIe section (tentures d'appartement, mobilier, articles divers), au contraire, il y avait nombreuse concurrence : plusieurs médailles y ont été chaudement disputées. Chez la plupart des fabricants de tentures, le jury a constaté avec satisfaction un véritable progrès sur les expositions précédentes, une hardiesse plus aisée et une originalité plus naturelle dans l'interprétation des motifs orientaux au moyen âge appliqués à la tapisserie, un goût plus ferme et un tact plus délicat dans la distribution générale du décor, suivant qu'il doit orner des surfaces verticales ou horizontales, fixes ou flottantes ; un sentiment plus sûr et plus fin dans la combinaison des couleurs qui, avant d'avoir le droit d'être éclatantes, ont toujours le devoir d'être harmonieuses. Chez nos ébénistes, le jury a remarqué, sur toute la ligne, une recherche plus consciencieuse de formes mieux définies dans la structure du meuble et de formes plus pures dans son ornement, qu'il s'agisse soit de reproductions exactes d'après les modèles anciens, soit de combinaisons nouvelles en vue de nos habitudes modernes. Les maisons les plus renommées pour leur fabrication courante ont fait, dans ce sens, un effort méritoire ; on voit d'une façon évidente que le public, un peu plus éclairé, commence enfin à se dégoûter de la pacotille et à

juger à leur valeur ces placages trompeurs, ces surcharges grossières, cette décoration tapageuse, tout ce faux luxe, banal et prétentieux, qui désignerait le mobilier d'une époque récente au mépris des collectionneurs futurs, si ce mobilier, aussi fragile que brillant, était capable de résister aux attaques du temps. Cet heureux mouvement se fait naturellement mieux sentir encore dans les menus objets qui subissent les fluctuations de l'esprit général plus vite que le gros mobilier : la ganterie, l'éventaillerie, les fleurs artificielles, la coutellerie, nous ont offert des essais d'un goût plus fin, où les colorations, moins livrées au hasard, se combinent simplement ou richement, mais toujours pour le plaisir des yeux.

A mesure que nous descendons des grandes choses aux petites, des ensembles aux détails, nous nous trouvons d'ailleurs plus satisfaits. L'aveu est pénible, mais il faut le faire, afin que nous sentions bien tous la nécessité où nous sommes d'en revenir à des éducations plus fortes, à des instructions plus complètes qui préparent mieux les artistes et les industriels aux conceptions d'une haute portée. Oui, cela est vrai, dans nos premières sections, celles qui touchent de plus près à l'art essentiel, au maître de tous les arts, à l'architecture, nous avons été affligés par une certaine pénurie d'inspiration ; mais dans les sections qui suivent, dans celles qui comprennent les arts intimes du salon, du boudoir, du foyer (métaux usuels, métaux de prix, céramique, verrerie, émaux), nous n'éprouvons plus qu'un embarras, l'embarras de l'admiration. En quelques années, dans ces diverses branches, le génie français, réveillé tout à coup de son sommeil, a accompli de véritables prodiges. Avec sa vivacité coutumière, d'un essor prompt et hardi embrassant les extrémités du monde et de l'histoire, il a ravi d'abord à l'Antiquité et à l'Orient les secrets oubliés de leur technique savante ; avec une patience qui lui est plus rare, il a remonté le chemin de ses traditions, ce chemin qu'il rompt parfois partout d'insouciance et d'ingratitude, jusqu'à la Renaissance et jusqu'au Moyen âge ; il s'est avoué que dans ces temps reculés, souvent maudits, il possédait un merveilleux génie architectural, tout un arsenal de talents perdus, l'art de fondre le bronze, celui de marteler le fer, celui d'émailler la terre, celui de peindre le verre, celui de ciseler l'argent, et qu'il avait exercé tous ces arts avec un goût particulièrement raisonnable, varié, délicat qui lui valait l'admiration même des peuples mieux doués au point de vue inventif. Ces arts nationaux, qu'il avait oubliés, il s'est mis en tête de les reconquérir, il les a reconquis.

Dans la IVe section, les marteleurs de fer nous ont donc singulièrement intéressés, eux qui voilà qui se montrent déjà les dignes rivaux de leurs devanciers, nos serruriers ingénieux du XIIIe et du XVIe siècle, dont le musée de Cluny nous offre de si purs chefs-d'œuvre. Des bronziers que reste-t-il à dire ? En vingt ans, quels progrès n'ont-ils pas accomplis ! Ce qu'ils veulent faire, ils le font. Travail étrusque, travail florentin, travail japonais, ils ont tout tenté et tout réussi. Aucun alliage ne leur est impossible, aucune patine ne leur est inconnue. Comme tous les arts qui renaissent, ils ont commencé par l'imitation minutieusement exacte des chefs-d'œuvre d'autrefois ; c'est la sa-

gesse éternelle; il faut toujours passer par l'Ecole et refaire du vieux afin de savoir ensuite faire du nouveau. Aujourd'hui nous touchons heureusement à la seconde période, celle du nouveau, et si un certain nombre de bronziers s'attardent encore dans la reproduction monotone de modèles surannés, ces bronziers, au moins, ne sont pas les meilleurs. Grâce aux progrès simultanés de leurs alliés naturels les ciseleurs, les émailleurs, les damasquineurs, la plupart des grandes maisons n'hésitent pas au contraire à étendre de plus en plus le champ de leurs entreprises; depuis le groupe colossal qui servira de couronnement à un palais, jusqu'au plus mince objet destiné à égayer nos dressoirs ou nos étagères, ils peuvent tout mener à bien, et ils le font. L'interprétation libre et variée par laquelle ils modifient ou combinent suivant les règles de la logique et du goût les formes anciennes et étrangères, nous fait, cette fois, pleinement rentrer dans la tradition du génie national dont la vertu maîtresse a toujours moins été la découverte originelle des formes que leur adaptation ingénieuse et simple aux exigences d'un goût délicat et pur, loyal et lumineux. Dans cette section, le jury a voulu affirmer la valeur spéciale qu'il attache à l'imagination créatrice en récompensant d'une médaille d'or, à côté d'un producteur renommé, M. Houdebine, son collaborateur excellent, M. Robert, l'un de ces modestes sculpteurs ornemanistes, autrefois condamnés à l'obscurité, dont les modèles variés et charmants attestent le mieux la révolution lente, mais sérieuse qui s'accomplit de ce côté.

Puisque tous les arts se touchent, tous les arts se mêlent; quoi d'étonnant qu'ils se querellent parfois ? Le jury général, je vous l'avouerai, s'est trouvé quelquefois fort embarrassé pour décider à quelle section appartenait tel ou tel objet, de quelle juridiction spéciale devait, en fin de compte, relever tel ou tel exposant. Des métaux usuels aux métaux de prix, la différence est mince, une seule différence de quantité, encore l'art qu'on y met peut-il entre eux intervertir les rôles et bouleverser la hiérarchie. En somme le jury, pour sortir d'affaire dans l'avenir, puisque le présent était réglé par la loi, a émis le vœu formel que, lors de l'Exposition prochaine, les classifications actuelles fussent soigneusement révisées, et qu'un comité d'admission classât rigoureusement les produits dans la classe où ils peuvent être jugés.

Tout cela est fort bien. Ou peut en effet, nous le croyons, diviser assez clairement les artistes de l'industrie, en s'en référant, d'une façon un peu large, au caractère général et à l'emploi de leurs ouvrages. Il n'en est pas moins vrai cependant qu'il y aura toujours des artistes téméraires, à l'étroit chez eux, qui mettront toujours les pieds partout et ce ne seront pas les plus gauches. Empêcherez-vous le bronzier de faire à chaque minute des incursions sur le domaine de l'orfèvre ? L'orfèvre lui même ne doit-il pas être bronzier? Où s'arrêtent les droits de l'émailleur? Et les droits du bijoutier ? Et ceux du céramiste ? Demain malin ou bleu fou qui les voudrait fixer. Après tout, chacun prend son bien où il le trouve, et avec raison tant qu'il en fait bon usage. Nos orfèvres, placés au centre de tous les progrès qu'ils peuvent tous utiliser, ne se gênent pas, Dieu

merçi, sur ce chapitre. Fondeurs, ciseleurs, sculpteurs, émailleurs, peintres, métallurgistes, ils mettent le monde entier à contribution et n'avisent pas une découverte nouvelle qu'ils ne l'appliquent ingénieusement à leurs délicats travaux.

Si d'une part le talent de la restauration archéologique est poussé par eux à un degré incroyable de soin et de perspicacité, comme le témoignent les grandes portes en bronze repoussé qui inseriront un nom d'artiste français de plus dans la cathédrale de Strasbourg, celui de M. Chertier, d'une autre part, le génie d'une invention savante et variée, prompte à tirer parti de toutes découvertes, qui semble beauté de toute matière, éclate dans plus d'une vitrine. N'est-ce pas vraiment un esprit bien sagace et délié, l'esprit même de la Renaissance, qui semble revivre aujourd'hui dans ce jeune maitre, M. Falize fils, l'orfèvre entreprenant et érudit, qui joint, comme Benvenuto Cellini, l'art de bien dire à celui de bien faire, avec une discrétion inconnue au Florentin vantard?

Les céramistes, les verriers, les émailleurs, tous ceux qui vivent dans le feu, comme la salamandre héraldique, y semblent, comme elle, reprendre, chaque année, de nouvelles forces. C'est la grosse armée de nos expositions et une armée qui donne avec un incroyable entrain. Comme celui des faienciers, le bataillon des émailleurs grossit à vue d'œil. Si tous ne sont pas de Limoges, presque tous en portent le drapeau traditionnel, groupés avec respect autour des Courtois, des Raymond et des Pénicaud, qui ont légué à quelques-uns d'entre eux leur grand goût pour les nobles accents du dessin et les fiers rehauts de la couleur. Chez les uns et chez les autres le mouvement s'accélère dans le sens des créations nouvelles, des combinaisons originales de formes et de couleurs, moins exclusivement empruntées à des œuvres antérieures, mieux adaptées à nos besoins et à nos usages. Dans leurs œuvres, en général, la distribution du décor est simple et juste, justement soumise à la forme, l'exécution bien à point, à égale distance du laisser-aller et de la mesquinerie.

Toutefois, quelques-uns pour éviter l'ornière de gauche, semblent trop prêts à se jeter dans l'ornière de droite qui est aussi boueuse. Est-il bien nécessaire de recommencer avec un mot d'ordre nouveau, réalisme au lieu de style, nature au lieu d'Académie, une campagne qui sera forcément malheureuse? Non, la porcelaine, la faïence, le verre sont de trop belles matières, trop bien douées, elles ne renonceront jamais à briller par elles-mêmes ; de quelque façon qu'on les prenne, elles ne consentiront jamais à se sacrifier entièrement, à n'être plus que des plaques à tableaux. Si vous anéantissez leur transparence, leur éclat, leur vibration particulière au profit unique d'une composition quelconque, fût-elle décorative, qui trouble leurs formes essentielles, vous les trahissez, vous manquez à l'art ! A-t il donc tant fallu honnir les consciencieux peintres de Sèvres qui, maladroitement, trouaient les panses de leurs vases avec des charmilles en perspective et des bergeries, pour renouveler la même faute, en estropiant des têtes et des poitrines dans les concavités des plats ou sur les convexités des amphores? O naïve et bonne faïence! Ta qualité, ta vertu, c'est d'être brillante et fragile ; tu ne peux cacher ta fragilité sans cesser d'être! Si vous lui

donnez l'aspect d'un bois ou d'un carton peint, je ne la reconnais plus, et ni vos enfants, ni vos domestiques ne la reconnaîtront ; soyez sûrs qu'ils la jetteront à terre sans scrupule, mais non sans péril.

La 10e section (art appliqué aux étoffes de vêtement et d'usage) n'a point fourni à son jury un grand nombre d'occasions d'apprécier le goût de nos fabricants et de nos confectionneurs. Le succès de l'Exposition du costume en 1874 nous permettait d'espérer mieux. Il est grand temps que les lois du costume ne soient plus confondues avec les caprices de la mode. Il y a là, pour les chercheurs, bien des choses à faire. En attendant que les règles des styles soient appliquées d'une façon plus sérieuse, au moins aux vêtements des femmes, puisque les hommes s'en remettent, pieds et poings liés, à la volonté des tailleurs, nous les avons trouvées du moins appliquées à certaines lingeries de tenture ou d'usage avec une hardiesse et une franchise que le jury s'est empressé de reconnaître.

Si le titre de notre 1re section (art appliqué aux modèles originaux) consacre en principe la supériorité de l'esprit inventif, le titre de notre dernière (art appliqué à la vulgarisation) affirme la nécessité de l'instruction pour éveiller cet esprit inventif. La gravure, la chromolithographie, la photographie sont aujourd'hui les grands agents de la vulgarisation en fait d'objets d'art. Des graveurs nous n'avons rien à dire, sinon que les maitres anciens leur ont montré la perfection, et qu'il ne tient qu'à eux de la retrouver en les imitant. Mais l'impression en couleur et la reproduction photographique sont des sciences nouvelles. en plein cours de recherches et développements, dont nous devons suivre les progrès d'un œil attentif. La découverte miraculeuse de Daguerre et de Niepce, sera-t-elle un jour complétée? ainsi qu'ils l'ont rêvé? Le soleil, déjà si complaisant, consentira-t-il à déposer directement sur une plaque les couleurs des objets, comme il dépose déjà leur forme? C'est le secret de l'avenir, mais tous ceux qui le poursuivent, l'assiègent, le circonscrivent, ont droit aux encouragements sympathiques des amis des arts. De diverses tentatives, de diverses combinaisons faites par les graveurs, les photographes, les chimistes, telles que ces procédés si intéressants, la photochromie, l'héliogravure, l'impression aux encres grasses, on peut espérer voir se dégager peu à peu le problème. En tout cas, ces divers procédés, entre les mains d'éditeurs intelligents et de dessinateurs habiles, leur permettent déjà de reproduire les œuvres d'art avec une fidélité jusqu'alors inconnue et de les répandre dans le public avec une rapidité incroyable. Le jury en reconnaissant les services éminents rendus à l'art décoratif par les grandes publications de l'Art pour tous et de l'Ornement polychrome, a vivement regretté que leur qualité de jurés de l'Union enlevât à MM. Racinet et Sauvageot le droit de recevoir de nos mains une récompense qu'ils ont depuis si longtemps méritée. En résumé, messieurs, au moment où va s'ouvrir le grand concours de 1878, la France industrielle, si nous en jugeons par les résultats que nous avons sous les yeux, n'a point à trembler. Ce cri d'alarme jeté à Londres en 1851 par les rapporteurs français Mérimée et Alex. de la Borde, ce fameux cri d'alarme qui fit tressaillir notre

amour-propre, a été en définitive clairement et
profondément entendu. Pour régénérer les arts
décoratifs en péril, nous avons, chez nous, ré-
pandu moins d'argent peut-être que nos voisins
d'outre-Manche et d'outre-Rhin ; nous avons au-
tant réfléchi, nous avons plus finement regardé,
nous avons mieux travaillé. Que si nos chefs
d'atelier veulent bien tous comprendre qu'il ne
suffit pas, pour compter dans son temps, de re-
produire avec conscience et habileté les œuvres
d'un autre temps et d'un autre climat, mais qu'il
faut surtout chercher, dans ce commerce avec
autrui, des inspirations qui se traduisent en créa-
tions nouvelles, fondées sur cette logique éternelle
qui mène de l'utile au beau ; que si les ouvriers,
pénétrés de l'inutilité des efforts trop spécialisés
et trop localisés, s'efforcent de compléter leurs
moyens de travail, en se servant des moyens
d'étude qui leur sont offerts, en se perfectionnant
dans cette science du dessin qui n'est bonne qu'à
la condition d'être intelligente et complète et d'em-
brasser l'étude de la figure humaine avec l'étude
des objets manimés, nous n'avons point d'inquié-
tude sur l'issue de la lutte pacifique à laquelle le
monde entier se prépare déjà. La victoire, si nous
le voulons tous, appartiendra à nos industriels et
à nos artistes, et sur ce terrain-là il faut la vou-
loir. La France, désormais prudente et sage, peut,
avec dignité, répudier les ambitions violentes et
renoncer à être la régente de l'Europe ; elle ne
pourrait cesser, sans déshonneur, de séduire le
monde et de l'éclairer !

———✦———

## UN PERSONNAGE DE LA DISPUTE DU SAINT-SACREMENT

PAR RAPHAEL.

La fresque de la Dispute du Saint-Sacrement
se compose de deux parties distinctes, l'une
terrestre, où sont surtout les docteurs de l'É-
glise, l'autre céleste, empruntée en partie au
paradis de Dante. On voit encore la trace ver-
ticale du clou qui sépare en outre la composi-
tion en deux segments égaux, et cette ligne
droite qui devrait être invisible, touche à l'hos-
tie exposée sur l'autel, partage en deux le
Saint-Esprit entouré des quatre Evangiles, le
corps glorieux du Fils avec ses cinq plaies, et
monte jusqu'au Père placé dans le premier
mobile et l'entouré de la hiérarchie des Anges ;
il a sur la tête un nimbe carré, bénit de la
droite, et tient l'autre globe dans sa main gau-
che. Le Fils ayant un peu au-dessous de lui la
Sainte Vierge et saint Jean-Baptiste, domine le
concile de l'Ancien et du Nouveau Testament
placé par Dante au huitième ciel, le ciel des
étoiles. Les saints des deux époques y sont en-
tremêlés, ils commencent à droite de Jésus-
Christ par saint Pierre, à sa gauche par saint
Paul, tous deux les plus rapprochés du spec-
tateur, et se terminent par les diacres insépa-
rables, saint Étienne et saint Laurent, qui se
font vis-à-vis. Raphael distingue les saints de
la nouvelle loi par des auréoles qu'il ne donne
pas à ceux de l'ancienne.

Deux saints, en dehors de cet antico e nuovo
concilio comme dit Dante, sont placés à droite

et à gauche du Sauveur, d'une manière moins
apparente, mais assis sur la même ligne. Les
auteurs ont trouvé l'explication du saint placé
à gauche, c'est saint Georges, protecteur de la
Ligurie, patrie de Jules II ; mais ils se sont tus
sur l'autre, et c'est de ce personnage que je
viens parler aujourd'hui.

Nous n'avons pas ici à examiner l'opportu-
nité de la coutume romaine de glorifier les
pontifes régnants, qui signent eux-mêmes les
œuvres qu'ils commandent aux artistes ; déjà
le nom de Jules est écrit deux fois sur l'autel
qui supporte l'ostensoir, cela ne suffit pas, il
faut au paradis, deux saints qui le représentent.
Si, à gauche, saint Georges exprime la nationa-
lité du pape ; à droite, à la première place, un
saint de son choix doit certainement le rappe-
ler d'une manière plus réelle et plus intime, et
les deux inscriptions,

JULIUS II PONT. MAX.

dans le haut de l'autel, et

JULIUS

au centre dudit autel et au milieu des arabes-
ques, seront complétées par ces deux person-
nages.

Ils étaient connus au commencement du
XVIᵉ siècle, la tradition ne s'est pas conservée,
et le plus important est à trouver aujour-
d'hui.

Lucien disait, dans sa description détaillée
des noces d'Alexandre, qui a inspiré un beau
dessin à Raphaël : « .... près du roi, comme
paranymphe, se tient Héphestion, une torche
allumée dans la main, et appuyé sur un beau
jeune homme que je crois être l'Hyménée, *son
nom n'étant point écrit.... »*

Si Raphaël avait suivi cet usage des anciens,
de joindre le nom à chaque figure, nous n'en
serions point aux hypothèses.

Plus tard, au reste, Jules II n'est plus rap-
pelé seulement par des allégories, il paraît
dans chaque fresque en personne, dans les Dé-
crétales, Héliodore chassé du temple et dans
la Messe de Bolsena.

Revenons à notre saint. C'est un guerrier
vêtu à l'antique, en partie comme notre grand
Saint-Michel du Louvre, et comme Héliodore.
Il porte une armure dorée, a les jambes nues
avec les brodequins ; un manteau pourpre le
couvre en partie ; il a une espèce de turban
vert pour reposer sa tête de la pesanteur du
casque, et pour varier peut être avec saint
Georges, son pendant, dont le casque au dra-
gon légendaire est indispensable. Ainsi est
coiffé Héliodore dans la fresque qui porte son
nom, ainsi, dans la fresque de saint Léon Iᵉʳ,
Raphaël met une simple couronne royale à
Attila, et son casque est porté par un person-
nage à cheval placé à sa droite.

Quel est noire saint guerrier? Est-ce ce
saint Julien, ou le pape saint Jules Iᵉʳ, pré-
décesseur de Jules II ? Le pape s'appelait le
cardinal Julien della Rovere avant d'être Ju-
les II; on ne sait pas quel était ce saint Julien,
parmi les trente-cinq saints Julien qui existaient
à sa naissance dans le martyrologe romain.

Nous pourrions admettre celui qu'on voit au Louvre dans le tableau de la Vierge glorieuse par Lorenzo di Credi; ce ui-là est aussi un guerrier, avec les brodequins, l'épée, le manteau, bien que le tout ne seule pas tant l'antique, à cause de l'époque. Suivant moi, il ne faut pas pens-r à saint Julien, Jules II a oublié complètement son nom de baptême une fois pape. Comme Octave, ou plutôt à l'inverse, il a transformé son nom de Julien pour n'y plus revenir, Jules est devenu son seul patron, et jamais, sous son règne, il n'est question de Julien; il s'occupe du pape saint Jules I er, de sa fête, de ses os conservés à Sainte-Marie, au Transtévère, mais de saint Julien, jamais.

Pour le pape saint Jules, ce n'est pas lui non plus, il aurait la tiare, et du reste il n'avait pas été militaire. Qu'est donc ce personnage? J'espère démontrer que c'est saint Martin, évêque de Tours, dout la fête a lieu le 11 novembre. C'est un grand saint, un guerrier combattant à cheval, ce qui est du goût de Jules; aussi, élu pape le 1er novembre 1503, a-t-il choisi le jour de saint Martin pour son premier couronnement. « In die sancti Martini coronari voluit in san Petro » écrit Burcard dans son journal.

En 1506, il fait son entrée triomphale dans Bologne la veille de la Saint-Martin.

En 1507, il va lui-même à Ostie célébrer en grande pompe la fête de saint Martin, c'est le premier anniversaire de sa conquête de Bologne. La cérémonie a lieu à Santa Aurea où il a fait déposer les trophées de ses victoires; cette église s'est protégée par les fortifications qu'il a fondées, et ces murailles à ses armes l'ont sauvé jadis de ses ennemis sous Alexandre VI.

Quand Raphaël a composé la Dispute en 1508, c'était deux années après l'entrée en possession de Bologne ; saint Martin rappelait le couronnement et la victoire du Pontife, aussi la première place lui est donnée, avant saint Georges introduit seulement pour exprimer son lieu de naissance.

Jules II n'avait pas encore la barbe, saint Martin ne la porte pas non plus; Raphaël n'a pas fait dans cette figure la ressemblance du Pape, mais un portrait de convention le rappelant; il se retourne et regarde avec véhémence ce que lui montre sur terre saint Etienne; serait-ce quelque dissident au milieu de la docte assemblée? Par opposition, saint Georges a une pose calme et un air plein de douceur. Le type énergique de ce soldat sanctifié fait penser moralement à un vigoureux protégé, et certes, ce n'est pas le portrait d'un des généraux de Jules, cela ne lui eût pas convenu, et n'était pas dans les habitudes du temps; ce patron de cœur de Jules II est une figure inventée, se rapprochant du caractère du Pontife guerrier.

Je puis me tromper, mais croyant être dans le vrai, je soumets au lecteur mon idée sur saint Martin, espérant que mes appréciations lui paraîtront plausibles.

PALIARD.

## ACADÉMIE DES BEAUX-ARTS

FIN DU DISCOURS DE M. HENRI DELABORDE

(Voir les nos 34 et 36 de la Chronique)

Dans des travaux de moindres dimensions, que d'autres preuves Delacroix n'a-t-il pas fournies de l'abondance de ses idées, et de cette faculté plus remarquable chez lui que chez aucun peintre coloriste, d'adapter exactement sa couleur aux caractères du sujet qu'il traite! Peut-être même, ses tableaux de chevalet précisent-ils, mieux encore que ses grands ouvrages, les qualités qui lui appartiennent et le genre d'admiration qu'on lui doit; peut-être les réserves qu'autorisait telle peinture murale ou telle vaste toile signée de son nom cessent-elles absolument d'être légitimes en face d'œuvres comme Le naufrage de don Juan, Hamlet, ce héros de sa prédilection qui devait si souvent l'inspirer et dont il a traduit les rêveries ou les souffrances dans une suite de lithographies aussi profondément pathétiques que les scènes peintes par lui sur le même sujet, la Mort de Valentin, la Mort d'Ophélia, le Prisonnier de Chillon. pour n'en citer que quelques-unes parmi ces nombreuses compositions qui participent à la fois du tableau d'histoire par l'élévation de la pensée, de l'esquisse par la vivacité du faire. Ailleurs, et dans d'autres proportions, l'image des formes peut quelquefois paraître équivoque ou vacillante : ici, en raison même de l'exiguité relative du champ et des conditions nécessairement sommaires de l'exécution, elle prend un caractère de décision qui supplée à tout, qui vivifie tout, ou qui du moins permet de tout pressentir au delà des indications matérielles auxquelles s'est arrêté le pinceau.

Cependant le moment approchait où cette longue série de travaux allait se clore, où cette existence si laborieuse et si féconde ne serait plus pour nous qu'un souvenir. Lorsque Delacroix fut atteint de la maladie à laquelle il devait succomber, il venait à peine d'entrer dans la vieillesse : mais il y avait bien des années déjà que sa constitution, naturellement trêle et de plus en plus affaiblie par l'excès du travail, ne résistait qu'à grand peine aux fatigues qui la minaient ou aux graves accidents qui menaçaient fréquemment d'en achever la ruine. La maladie devenait-elle trop pressante et la réclusion, même complète à Paris, un moyen de traitement insuffisant, Delacroix recourait à un séjour dans quelque station thermale où il s'efforçait, disait-il, « de se raccommoder tant bien que mal pour durer encore un peu. »

Il ne fit guère d'autres voyages pendant les vingt dernières années de sa vie. Lui qui ne visita jamais l'Italie et qui, sauf quelques jours consacrés à une tournée en Belgique et en Hollande, ne pouvait trouver le temps d'aller étudier dans leur pays même les maîtres qu'il admirait le plus, il se plaignait, il se reprochait presque de dépenser sous prétexte pour son art de longues semaines aux Eaux-Bonnes, à Ems ou à Plombières. Qu'était ce donc quand par hasard il lui arrivait de sacrifier à d'autres soins que celui de sa santé une petite

partie de ce temps qu'il voulait donner tout entier au travail !

La plus courte excursion à la campagne, même pour visiter ses plus chers amis, M. Berryer, par exemple, qui réussissait quelquefois à l'attirer à Angerville, le moindre congé qu'il s'était accordé d'abord connue un délassement nécessaire, devenait bientôt à ses yeux un larcin dont le remords le troublait dans le calme et au milieu des beautés qui l'environnaient. « Mon oisiveté me gâte tout, écrivait-il un jour de Nohant, où il recevait l'affectueuse hospitalité de Mme Sand ; je lis, mais ce n'est pas un travail. Il me semble qu'il est indispensable d'avoir fait sa tâche pour jouir en conscience des biens que la nature nous présente. Je me demande comment un homme désœuvré a de véritables plaisirs. Ne faut-il pas les acheter par un peu de gêne et même de souffrance ? »

Aussi ne manquait-il pas, toutes les fois qu'il le pouvait, de s'en procurer à ce prix. Les mois d'été que, depuis 1857, Delacroix passait dans sa petite maison de Champrosay, près de Draveil, ne faisaient que déplacer le centre de ses occupations, sans changer pour cela ses habitudes, et ce n'était — ses lettres nous l'apprennent — qu'après toute une matinée donnée à « la chère besogne » qu'il se croyait chaque jour le droit de sortir de son atelier. Les premiers symptômes du mal qui allait le tuer vinrent le surprendre dans cette solitude studieuse. Transporté aussitôt à Paris, il y languit pendant quelques semaines. Il y expirait le 13 août 1863.

Lorsqu'on examine l'ensemble des œuvres d'Eugène Delacroix, comment ne pas être frappé, avant tout, de la persistance des inclinations que ces œuvres expriment ? Et cependant jamais peintre a-t-il plus que celui-là travaillé sur des sujets d'ordres différents ? Depuis les scènes évangéliques jusqu'aux anecdotes empruntées aux mœurs contemporaines en Orient, depuis les thèmes fournis par les fables antiques ou par les légendes du moyen âge, par la poésie ou par le drame, par l'histoire ou par le roman, jusqu'aux scènes dont les animaux sont les seuls héros, jusqu'aux marines, aux paysages, aux fleurs même, — Delacroix a tout abordé, tout rendu, mais avec l'originalité intraitable de son sentiment ou, pour parler plus exactement, de sa passion.

La passion : telle est en effet la faculté dominante et comme la raison d'être de ce talent plus puissant par l'énergie spontanée de ses enthousiasmes que par la rigueur prévoyue de ses calculs. Agité au jour le jour par le tourment du vrai sous toutes ses formes plutôt qu'aguerri à l'avance par la science intime et la possession du beau, plutôt nerveux que foncièrement robuste, moins naturellement ému en un mot qu'avide d'émotion, le génie de Delacroix est de ceux qui tirent leur éloquence des inquiétudes mêmes qui les travaillent, des souffrances quelquefois auxquelles les condamne l'incertitude ou l'insuffisance des ressources dont ils disposent ; mais il est de ceux aussi qui ne permettent pas le soupçon d'une ruse, d'un accommodement avec soi ou avec autrui, d'une capitulation quelconque de conscience, et qui, se donnant fièrement pour ce qu'ils sont, ennoblissent jusqu'à leurs erreurs par la mâle sincérité avec laquelle ils les commettent.

Delacroix, de son vivant, a rencontré bien des résistances injustes, bien des inimitiés ardentes,

en même temps et par cela même qu'il suscitait, il faut le redire, des admirations irréfléchies souvent jusqu'à l'engouement. Les uns ne voulaient voir en lui que le prophète de la destruction, une sorte d'antechrist venu dans le monde des arts pour en ruiner les croyances et en précipiter la fin ; aux yeux des autres, il accomplissait la mission d'un vengeur de tous les préjugés présents, d'un rédempteur de tous les péchés passés. Que devait-il rester, que reste-t-il aujourd'hui de ces partis pris excessifs, de ces exagérations en sens contraire ? L'opinion s'en est à bon droit désintéressée; le public en a perdu à peu près le souvenir, pour se rappeler seulement et pour honorer comme il convient un grand nom et un grand talent. Il a fait, messieurs, ce que vous faisiez vous-mêmes il y a vingt ans, quand vous admettiez Delacroix à siéger parmi vous : il lui a donné place à côté des représentants les plus illustres de notre art national et reconnu son droit de cité là où, assez récemment encore, plus d'un se fût à peine hasardé à invoquer pour lui le droit d'asile.

Il n'y a eu que stricte justice en cela. Quelles que puissent être les prédilections particulières pour d'autres talents et pour d'autres travaux, quelque doctrine que chacun professe sur les conditions du beau et sur les moyens de le formuler, nul ne saurait sans aveuglement, sans ingratitude même, déprécier l'héritage de gloire dont Delacroix a enrichi notre siècle et notre pays. À l'heure présente surtout, dans ce moment d'indécision et de trouble où tant d'artistes ne songent guère qu'à consulter les signes du temps et mettent leur ambition à la remorque des goûts ou des succès d'autrui, l'exemple est bon à proposer et la mémoire profondément respectable d'un homme qui, entre autres mérites, a eu celui de rester loyalement fidèle à lui-même. Sans prétendre établir une comparaison à tous égards impossible entre le peintre de l'Apothéose d'Homère et le peintre de Dante et de Médée, on peut dire que celui-ci, comme Ingres, n'a jamais dévié de sa route et que, malgré les inquiétudes extérieures, il n'a au fond jamais douté.

Complet ou non, absolu ou relatif, un pareil talent est assurément de haute race, comme l'âme d'un pareil artiste a, dans l'acception la plus élevée du mot, une indiscutable probité ; j'entends cette vertu faute de laquelle l'art, si séduisantes ou si solennelles qu'en soient les formes, cesse d'être rigoureusement honnête puisqu'il est exercé sans conviction. Si donc Delacroix a été un grand peintre et s'il commande l'admiration à ce titre, c'est sans doute parce qu'il a joint une habileté insigne à l'éclat de l'imagination ; mais c'est aussi et surtout parce que, à l'exemple de tous les vrais maîtres, il n'a jamais voulu dire que ce qu'il croyait, traduire que ce qu'il avait senti, et que, même au risque de pousser la franchise jusqu'à l'imprudence, il a toujours eu à cœur de se découvrir et de se livrer tout entier.

## BIBLIOGRAPHIE

*Handbook to the Department of Prints and Drawings in the British Museum* by Louis Fagan. London. George Bell and sous. 1876. in-8°.

M. L. Fagan, attaché à la conservation des estampes de British Museum nous donne dans ce volume un aperçu des richesses que possède l'Angleterre ; il décrit avec soin les plus précieux dessins et les plus rares estampes conservés au musée britannique et nous initie ainsi à la connaissance d'un musée que ne visitent pas assez nos compatriotes. Depuis un certain nombre d'années le Cabinet des estampes de Londres s'est augmenté dans des proportions considérables ; à toutes les ventes importantes faites depuis vingt ans assiste soit le conservateur du British museum, soit un fonctionnaire choisi parmi les plus capables, et de précieuses acquisitions attestent l'intérêt que la nation anglaise apporte aux œuvres d'art les plus intéressantes.

Un *fac-simile* gravé avec talent par M. L. Fagan, d'après un admirable dessin de Raphaël, précède ce volume qui donnera l'envie à plus d'un de nos amateurs de passer la Manche.

G. D.

La *Voûte verte de Dresde* (das Grüne Gewolbe), située au rez-de-chaussée du château royal, contient, on le sait, une riche collection d'objets d'art et de curiosité du XVIᵉ au XVIIIᵉ siècle. La librairie polytechnique de J. Baudry vient d'entreprendre la reproduction par la photographie de ces objets dont beaucoup sont des chefs-d'œuvre.

La collection formera un ensemble de 100 pl. in-folio, divisé en 10 livraisons, à 20 francs chacune.

Les deux premières livraisons sont en vente : la beauté des épreuves héliographiques fait vivement ressortir l'intérêt artistique de cette publication, dout le succès nous semble assuré ; nous en reparlerons , du reste , quand elle sera plus avancée.

A. DE L.

*Journal officiel*, 11 novembre, *l'Art romain au deuxième siècle*; 12 novembre, *Jean-Joseph Perraud*, par M. Emile Bergerat.

*XIXᵉ Siècle*, 14 novembre, des *Ecoles de Dessin et d'Art appliqués à l'industrie*, par M. Ernest Bosc.

*Le Temps*, 22 novembre ; Jean-Joseph Perraud, par M. Charles Blanc.

*Journal des Débats*, 22 novembre; Diaz, par M. Charles Clement.

*Académie*, 11 novembre, galerie de M. Deschamps; tableaux de peintres anglais. La *French Gallery* , par M. Rosetti. Les *Œuvres de peintres Européens dans les collections Américaines*, par M. Gilden. *Restauration du tableau de Dürer* « Hercule tuant les oiseaux de Stymphale » d'après *Ephrussi*, par M. Heaton.

*Athenæum*, peintures d'artistes anglais à Newbond-street (galerie Deschamps). Peintures de cabinet d'artistes anglais et étrangers, à la French-Gallery, Pale Male.

L'antiquaire PORTALLIER, de Nice, ayant l'intention de se retirer du commerce, désirerait vendre toute sa collection, bien connue, de tableaux anciens et modernes, d'objets d'art, de curiosités, etc., etc. Il vendrait ou louerait aussi le monument, unique dans son genre, qu'il a fait construire, soit à un grand marchand, soit à un amateur, qui y continuerait le commerce ou qui s'y bornerait à faire une exposition de tableaux, objets d'art et curiosités.

S'adresser à la galerie Portallier, boulevard du Bouchage, à Nice.

**TABLEAUX**

*Aquarelles et Dessins*

par feu

# F. D'ANDIRAN

*Vues de Bretagne et de Suisse*

VENTE HOTEL DROUOT, SALLE N° 7,

Le lundi 27 novembre, à 2 h. préc.

M Léon Tual, commissaire-priseur, successeur de M. BOUSSATON, 39, rue de la Victoire ;

**M. Durand-Ruel**, expert, rue Laffitte, 16,

CHEZ LEQUEL SE DISTRIBUE LE CATALOGUE

*Exposition* le dimanche 26.

## VENTE

DE

# DESSINS ANCIENS, ESTAMPES

des Maitres des écoles anciennes et gravures modernes ; Portraits, école du XVIIIe siècle, pièces en couleurs.

HOTEL DROUOT, SALLE N° 4

Les lundi 27, mardi 28 et mercredi 29 novembre 1876, à I h. précise

Me **Maurice Delestre**, commissaire-priseur, successeur de M. **Delbergue-Cormont**, rue Drouot, 27,

Assisté de M. **Vignères**, marchand d'estampes, 21, rue de la Monnaie.

CHEZ LESQUELS SE TROUVE LA NOTICE

*Exposition*, le dimanche 26 novembre 1876 de 1 h. à 5 heures.

# LETTRES AUTOGRAPHES

De Papes, Saints, Prélats, Peintres, Musiciens, Artistes dramatiques, Littérateurs modernes, Correspondance de Carmouche.

VENTE RUE DES BONS-ENFANTS, 28,

Le mardi 28 novembre 1876, à 7 h. du soir.

M Maurice **Delestre**, commissaire-priseur, successeur de M. DELBERGUE-CORMONT, rue Drouot. 27 ancien 23 ;

Assisté de M. **Etienne Charavay**, expert, rue de Seine, 51,

CHEZ LESQUELS SE TROUVE LE CATALOGUE

**DIRECTION DE VENTES PUBLIQUES**

**FRÉDÉRIC REITLINGER**

EXPERT EN TABLEAUX MODERNES

1, rue de Navarin.

VENTE

de

# PORCELAINES ANCIENNES

De la Chine, du Japon et de Saxe : garnitures de 3 et 5 pièces, potiches, cornets, bols, plats, assiettes, tasses et soucoupes ; Faïences de Delft et autres ; 2 paires de cache-pot en porcelaine de Chantilly, décors en couleurs ; objets de vitrine, montres, châtelaines.

*Belle soupière Louis XVI en argent ciselé* ; éventails, dentelles ; BRONZES Louis XV et Louis XVI ; meubles incrustés, meubles en laque et en marqueterie, objets divers.

TAPISSERIES, TENTURES, ÉTOFFES

*Le tout arrivant de Hollande,*

HOTEL DROUOT, SALLES 8 ET 9,

Les lundi 27, mardi 28, mercredi 29, jeudi 30 nov. et vendredi 1er décembre à 1 h. I|2 pr.

Par le ministère de Me CHARLES PILLET, commissaire-priseur, rue de la Grange-Batelière, 10.

*Exposition publique*, le dimanche 26 novembre 1876 de 1 h. à 5 heures.

# LIVRES RARES ET CURIEUX

*Théologie, Sciences et Arts, Beaux-Arts, Belles-Lettres, Histoire,*
La plupart sur grand papier de Hollande et sur papier de Chine.

COMPOSANT LA BIBLIOTHÈQUE DU CHATEAU DE N***

VENTE

HOTEL DROUOT, SALLE N° 3,

Les Jeudi 30 novembre, vendredi 1 et samedi 2 décembre 1876 à 1 h. I 2 précise

Me **Maurice Delestre**, commissaire-priseur, successeur de M. **Delbergue-Cormont**, rue Drouot, 27.

Assisté de M. **A. Labitte**, expert, rue de Lille, 4,

CHEZ LESQUELS SE TROUVE LE CATALOGUE

# ESTAMPES ANCIENNES

Principalement de l'École française du XVIIIe siècle; pièces en couleur, Vignettes, Eaux-fortes; Dessins anciens et modernes.

VENTE, HOTEL DROUOT, SALLE N° 4

Le mardi 5 décembre 1876

Me **Maurice Delestre**, commissaire-priseur, 23, rue Drouot, successeur de Me Delbergue-Cormont;

**M. Loizelet**, marchand d'estampes, 12, rue des Beaux-Arts.

*Exposition publique* avant la vente.

Nᵒ 38. — 1876.   BUREAUX, 3, RUE LAFFITTE.   2 Décembre

LA

# CHRONIQUE DES ARTS

## ET DE LA CURIOSITÉ

### SUPPLÉMENT A LA *GAZETTE DES BEAUX-ARTS*

#### PARAISSANT LE SAMEDI MATIN

*Les abonnés à une année entière de la* Gazette des Beaux-Arts *reçoivent gratuitement*
*la* Chronique des Arts et de la Curiosité.

PARIS ET DÉPARTEMENTS :

Un an. . . . . . . . . . . 12 fr.   |   Six mois. . . . . . . . . 8 fr.

## CONCOURS ET EXPOSITIONS

L'Exposition des tapisseries du Palais des Champs-Elysées sera définitivement close le lundi 18 décembre.

La **Société des Arts de Lyon** ouvrira son exposition annuelle le 5 janvier.

Les expositions universelles ont cet avantage que non-seulement elles nous font connaître des productions étrangères que, sans ce moyen, on n'aurait pas occasion de connaître de si tôt, mais encore elles sont l'occasion de publications destinées à nous renseigner sur ces productions. Cette remarque est vraie surtout des pays de l'Extrême-Orient.

A l'occasion de l'exposition qui vient de finir à Philadelphie, il a été publié par le Japon un catalogue rempli de curieux détails sur l'industrie indigène, surtout l'industrie textile, celle du papier, de la laque, du bois et de la porcelaine (*Descriptive notes on the Industry and Agricultur of Japan*). Une carte du Japon a été annexée à ce catalogue.

La Chine a imité l'exemple du Japon. (*Catalogue of the Chinese collection.* Shanghai, 1876.) Cette publication renferme des renseignements intéressants sur les différentes branches de la production en Chine. Malheureusement un certain nombre d'articles ne sont désignés qu'en langue chinoise. La catégorie des drogues et médicaments ne contient pas moins de mille numéros. Ce catalogue est accompagné d'une carte de l'Empire du Milieu et d'une liste des publications des missions (protestantes) de la Chine, au nombre déjà de 1,040.

Une exposition d'éventails doit avoir lieu à Munich le 1ᵉʳ novembre 1877. Cette exposition durera trois mois et comprendra des éventails de tous les pays, de la Perse, de l'Inde, de la Chine, du Japon. Déjà plusieurs spécimens remarquables ont été envoyés à Munich de divers points de l'Europe. C'est ainsi que la ville de Gratz, en Styrie, a prêté, pour compléter cette intéressante exhibition, sa belle collection du Johanneum.

On sait qu'après la Chine, la France est le pays qui produit le plus d'éventails. Avant la Révolution, il y avait une corporation des éventaillistes qui comptait 130 maitres ou patrons. Aujourd'hui, le centre de cette fabrication se trouve dans le département de l'Oise, entre Méru et Beauvais, où plus de 3,000 travailleurs vivent de la monture de l'éventail dit de Paris. Les bois se fabriquent dans les villages mêmes.

L'exposition, au musée de South-Kensington, des projets envoyés au concours pour la statue de lord Byron, a été close le 30 novembre.

———————

## RÉCEPTION DE M. CHARLES BLANC

### A L'ACADÉMIE FRANÇAISE.

Avant-hier, jeudi, a eu lieu à l'Académie française la réception de l'éminent fondateur de la *Gazette des Beaux-Arts*, M. Charles Blanc, qui a prononcé l'éloge de M. de Carné. M. Camille Rousset était chargé de lui répondre.

Après avoir passé en revue les œuvres de M. de Carné, le récipiendaire a exprimé le regret que son « prédécesseur n'ait pas dit un seul mot de ce que fut le mouvement des arts dans un temps qu'il connaissait si bien. » Cette bienheureuse lacune a inspiré à M. Charles Blanc

e désir de la combler, et nous lui devons un admirable exposé des Beaux-Arts pendant la Restauration. Dans ce style qu'on lui connaît, large et magnifique, sans emphase, abondant et limpide comme une source vive, l'orateur a retracé cette époque où il se fit une si merveilleuse floraison de talents divers. Il nous a montré ce grand mouvement artistique et intellectuel suscitant et culminant tour à tour Géricault, Eugène Delacroix, Devéria, Sigalon, Ingres, Ary Scheffer, David d'Angers, Duret, Itude, Pradier, Casimir Delavigne, Lamartine, Alfred de Musset, Victor Hugo et tant d'autres. Il a rappelé les bienfaits de cette mémorable victoire de Navarin, qui en nous permettant de franchir les portes de la Grèce, nous ouvrit une perée sur ce divin art grec que nous ne connaissions pas.

Après avoir été historien, M. Charles Blanc s'est fait avocat, et dans son plaidoyer en faveur des beaux-arts, il a trouvé de spirituelles vérités comme celles-ci : « Etant donnée une « somme représentant la valeur de nos expor-« tations, somme qui pour une certaine pé-« riode s'est élevée à 2 milliards 70 millions, « les objets d'art, ceux qui relèvent du dessin, «' ceux qui tirent leur prix du cachet que le « y a imprimé, ces objets entrent dans la « somme totale pour 418 millions, c'est-à-dire « pour un cinquième ».

La conclusion est qu'il faut « par économie « quadrupler le budget des Beaux-Arts » en dépit « des Barbares, fort distingués d'ailleurs, qui demandent des réductions et même des suppressions ».

Le discours de M. Charles Blanc est en somme un des plus larges qu'on ait prononcés depuis longtemps à l'Académie. Quel charme d'entendre discourir sur l'art dans un si beau langage ! Le malheur (il y en a toujours un) est que l'orateur en parlant de cette période ardente de 1830, se soit enflammé et quelque peu brûlé les ailes à la politique ; les fleurs que l'écrivain lançait sur M. de Carné, se sont séchées lorsque le républicain a pris la paroie.

On l'a regretté, non pour les excellentes choses que M. Charles Blanc a dites, mais pour les spirituelles reparties que M. Camille Rousset a trouvé à faire. — « Les artistes supérieurs sont tous éclos sous l'aile de la liberté », s'est écrié le récipiendaire. — « Vous oubliez Rubens et Van Dyck », a riposté leprésident ; et après la contradiction est venue l'épigramme line, stridente, aigre-douce, plus aigre que douce, à la vérité. Il y a eu quelques coups de griffe donnés, dont M. Rousset serait seul coupable, s'il n'avait eu la politique pour complice. Peut-être faut-il se dire que M. Charles Blanc aurait évité les égratignures s'il n'était pas descendu des hauteurs qu'il habite et sur lesquelles il plane d'ordinaire avec un si rare talent.

R. B.

.* . Un misérable a lacéré avec une rage véritablement idiote un petit tableau de M. Meissonier que possède le Musée du Luxembourg, groupe de l'état-major pour le tableau de l'*Empereur à Solferino*. Il s'est acharné avec la pointe du canif à effacer la figure de Napoléon III. Le tableau est aujourd'hui entre les mains de l'artiste. Nous avons l'espoir que le mal n'est pas irréparable; la peinture étant sur bois, le grattage et le rétablissement de la partie perdue ne semblent pas présenter d'insurmontables difficultés. Quoi qu'il en soit, le fait en lui-même est navrant, et si par bonheur on pouvait découvrir le coupable, il nous semble qu'aucune peine ne serait trop dure pour le gredin qui assouvit ses haines politiques sur une œuvre d'art qui n'en peut mais.

.* . Dans la séance du Conseil supérieur des Beaux-Arts de samedi dernier, le ministre a annoncé que l'inauguration officielle du Musée des études de moulages, depuis longtemps réclamée, aurait lieu le dimanche 3 décembre.

Ce Musée des Etudes, ainsi que nous l'avons dit précédemment, renfermera tous les moulages et les copies faites aux frais de l'Etat, d'après les chefs-d'œuvre de la sculpture et de la peinture de tous les temps. On estime à 3,000 pièces au moins, le nombre seul des moulages que possède l'Ecole. Quatre ou cinq grandes salles contenant les chefs-d'œuvre les plus célèbres de l'art grec et de l'art romain sont déjà complétement installées. Peu à peu, des salles nouvelles seront préparées; mais à partir du dimanche 3 décembre, le public sera librement admis tous les dimanches dans le Musée des Etudes.

.* . Le ministre des beaux-arts vient de souscrire à la reproduction des pastels de La Tour, entreprise pour le musée de Saint-Quentin, avec le texte par M. Charles Desmazes. On sait que La Tour est né à Saint-Quentin, et que le musée de la ville possède une très-belle collection de portraits, œuvres de ce célèbre peintre.

.* . L'Académie vient de recevoir de M. le ministre de l'instruction publique et des beaux-arts, et elle a fait placer dans la salle de ses séances ordinaires un grand portrait en pied de son fondateur, le cardinal de Richelieu, d'après le tableau original de Philippe de Champaigne. Le portrait est placé au-dessus de la cheminée du fond, entre les bustes en marbre de M. Royer-Collard et de M. Guizot.

Le directeur a été chargé de transmettre au ministre les remercîments de la Compagnie.

.*. Un trésor enfoui · depuis près de 2,000 ans vient d'être trouvé dans l'île de Chypre: C'est en pratiquant des fouilles dans des ruines fort curieuses, situées à Kournim, sur la côte méridionale de l'île, que le général de Cesnola a découvert quatre chambres mortuaires remplies d'objets aussi précieux par leur importance au point de vue de l'art et de l'histoire que par leur matière.

Dans la première des chambres il a été découvert 550 objets, bagues, colliers, camées; dans la seconde, 280 objets d'argent; dans la troisième, des vases de terre et d'albâtre; dans la quatrième, plus de 500 ustensiles en bronze et en cuivre.

L'or seul de la collection a été évalué à 12,000 liv., soit 300,000 fr. Le British Museum négocierait, dit-on, en ce moment l'acquisition de ce trésor, que l'heureux chercheur serait prêt à lui céder en totalité pour cette somme.

Nous donnerons ultérieurement des renseignements plus étendus sur cette très-remarquable découverte.

.*. Non loin du palais du cardinal Antonelli, près de la petite église de Sainte-Catherine-de-Sienne, on vient de trouver d'anciennes sépultures. Les sarcophages, du genre appelé à Rome *esquilin*, sont d'un seul bloc; ils renferment un et quelquefois deux squelettes; on a remarqué un crâne ceint d'une couronne de petits pavots avec des feuilles d'or. MM. Terigi et Desantis ont été chargés d'étudier les questions qui se rattachent à ces sarcophages.

.*. S. G. R. le Schah de Perse a résolu de fonder à Téhéran un Musée d'objets persans d'art et de curiosité; il a chargé de ce soin le haut fonctionnaire appelé en Perse *Seni oud Daoulé* (l Artiste du Gouvernement).

Mehemed-Hassan-Khan, qui remplit cette fonction, a fait un appel public à tous les amateurs, en les invitant à lui présenter les objets dignes de figurer dans le Musée et susceptibles d'être achet s pour le compte de l'Etat.

Cette tentative est curieuse à noter et résulte certainement du voyage du Schah en Europe.

.*. On sait que le célèbre monastère du mont Cassin, situé sur la route de Rome à Capone, à 80 kilomètres de Naples, existe encore. On n'y compte plus qu'une vingtaine de moines qui dirigent un collège de quinze novices et un séminaire de soixante élèves. Les journaux napolitains nous apprennent que ces religieux ont commencé la publication d'un ouvrage important, édité au couvent même, où ils possèdent une imprimerie typographique et chromolithographique.

C'est la description complète de tous les manuscrits, renfermés dans leur bibliothèque et leurs archives, avec des fac simile très-soignés de l'écriture, ainsi que des miniatures. L'ouvrage est intitulé *Bibliotheca casinensis* et constitue un véritable trésor de paléographie qui peut rivaliser avec les plus beaux travaux de ce genre publiés en France, en Angleterre et en Allemagne.

.*. On n'a pas oublié le bruit que fit le testament du duc de Brunswick, léguant toute sa fortune à la ville de Genève.

Ce testament portait pour seule condition la construction d'un mausolée copié sur l'un des célèbres tombeaux des Sealiger, place dei Signori, à Vérone.

Après avoir longtemps réfléchi, les exécuteurs testamentaires ont fait choix du jardin des Alpes, et le mausolée du podestat Cane III, de l'illustre famille gibeline della Scala (Scaliger), qui gouverna Vérone de 1262 à 1389, servira de modèle.

Ce chef-d'œuvre de l'architecture lombarde du moyen-âge, dû à Bovinio di Campiglione, a quatre étages d'élévation ; il est surmonté d'une statue équestre.

Le nouveau monument, estimé à quatorze cent mille francs, sera élevé d'après les plans de l'architecte génevois Franel.

Les lions et chimères seront de Caïn, et les statues, y compris celle du duc, de Vela.

.*. Le duc de Galliera vient de mourir à Gênes. Cette mort presque subite a produit en Italie une grande sensation. Il est vrai que depuis quelques années M. de Galliera s'était signalé par des actes de munificence plus que royale. Il y a quatre ans, il donnait à la ville de Gênes son magnifique palais, connu sous le nom de Palais-Rouge, avec tous les tableaux et objets d'art qu'il contenait. L'an dernier, il donnait 20 millions pour le port de Gênes, et récemment il consacrait plusieurs millions à la construction de maisons destinées à loger les ouvriers pauvres.

Le duc de Galliera a laissé une fortune de 180 millions de francs, l'un des plus beaux hôtels de Paris et une très-précieuse collection d'objets d'art et de tableaux.

Cette collection resterait, dit-on, à la duchesse de Galliera qui, par son goût sûr et très-éclairé, a le plus contribué à sa formation.

.*. On nous annonce le mariage de M. Albert Quantin, le successeur de notre imprimeur, M. Claye, avec M.lle Jeanne Ansart, fille de M. Ansart, chef de la police municipale. La cérémonie religieuse sera célébrée le 5 décembre, dans l'église métropolitaine de Notre-Dame.

.*. Les journaux d'Arras annoncent qu'une souscription est ouverte pour l'exécution d'un portrait d'Edouard Plouvier, destiné au musée d'Arras, sa ville natale.

.*. Sur le quai des Célestins, au commencement du boulevard Henri IV, on a ouvert, dit le *Constitutionnel*, une large et profonde tranchée pour établir un égout. Cette tranchée coupe en écharpe l'ancien emplacement de la nef de l'église des Célestins et de la chapelle dite d'Orléans, du nom de son fondateur Louis d'Orléans, assassiné rue Barbette eu, 1407.

Cette seconde construction était comme une petite église accolée à côté de l'autre et communiquant avec elle par une arcade. En remuant la terre, on a trouvé, à une profondeur de 3 mètres, une assez grande quantité d'os

sements humains pour en remplir deux énormes sacs de toile. On peut à peu près dire à quels personnages appartiennent ces ossements, l'histoire nousayant conservé les noms et même la description des sépultures de cette église.

Déjà, en 1816, lorsque ce qui restait de l'église des Célestins fut démoli pour agrandir la caserne, on recueillit de nombreux ossements et surtout beaucoup de crânes. Parmi ces crânes, il en était un d'une blancheur éclatante, d'une forme élégante, au front plei i de pureté, et d'une proportion paraissant s'appliquer à la tête de Valentine de Milan, dont la représentation en marbre, ainsi que celle de son mari, était aux Célestins et se trouve actuellement à Saint-Denis.

Les ossements de 1846, comme ceux que les terrassiers viennent de mettre à jour, ont été tirés de leurs sépultures et jetés pêle-mêle dans les caveaux tout ouverts, quand on recherchait le plomb des cercueils en 1793.

A l'église des Célestins on voyait les tombeaux de Léon d'Arménie, mort en 1404, de Sébastien Zamet, ami de plaisir d'Henri IV, du duc de Tresme, de Louis de la Tremoille.

La chapelle d'Orléans, plus riche en tombeaux que toute l'église ensemble, renfermait les corps de Louis d'Orléans, de Valentine de Milan, de leurs deux fils, de Phi ippe et d'Henri Chabot, de Timoléon de Cossé, favori de Charles IX, du dernier duc de Longueville, tué en 1672 au passage du Rhin.

On y voyait aussi des monuments contenant les cœurs de Henri II, de Catherine de Médicis, de Charles IX, du duc de Montmorency, le connétable. La plupart de ces tombeaux sont à Saint-Denis et au musée de la Renaissance au Louvre.

### La reconstruction du Palais des Tuileries

La commission spéciale instituée au ministère des travaux publics pour étudier la question de savoir si l'on conserverait l'aile centrale des Tuileries, incendiée par la Commune, ou si l'on déblaierait les ruines du palais, avait chargé une sous-commission composée de MM. Krantz, Reynaud, Duc et Viollet-le-Duc, de procéder à des expériences et de présenter des propositions.

Cette sous-commission a terminé ses travaux. Elle est d'avis qu'il y a lieu de conserver et de restaurer les Tuileries; mais elle a déclaré repousser, à l'unanimité, toute idée d'affecter le palais, ainsi réédifié, à l'habitation du chef de l'État. Elle propose d'y installer un musée.

En concluant à la conservation du monument, la sous-commission s'est inspirée de l'intérêt qu'il présente au point de vue historique et artistique.

La construction des Tuileries commencée par Philibert Delorme, continuée d'après ses plans par Jean Bullant, ne comprenait, au moment

où elle fut interrompue, en 1572, que la partie centrale, deux pavillons en aile, et le pavillon où aboutit l'aile du sud, au lieu du vaste palais quadrangulaire projeté d'abord par Catherine de Médicis.

L'idée de réunir les Tuileries au Louvre, dont elles étaient séparées par le mur d'enceinte de la ville, appartient à Henri IV, qui voulait ainsi, dit Sauval, être « dehors ou dedans la ville » quand il lui plaisait. Dans ce but, le Louvre fut prolongé par une galerie du bord de l'eau, à l'extrémité de laquelle fut élevé le pavillon de Flore, qui fit depuis partie des Tuileries.

Sous Louis XIV, d'importants travaux furent faits aux Tuileries; les attiques à découpures dont elles étaient surmontées furent notamment remplacés par des étages carrés, d'un niveau uniforme; le dôme fut agrandi et prit, au lieu de la forme circulaire, celle de l'arc de cloître sur plan carré: les anciennes parties furent modifiées pour être mises en harmonie avec les nouvelles. Après l'incendie de 1871, on a été contraint de démolir les ailes adjacentes aux pavillons de Flore et de Marsau, qui menaçaient ruine. Il reste encore debout les colonnes ioniques de Philibert Delorme, création originale dont il était lier, avec les emblèmes de deuil ordonnés par Catherine de Médicis après la mort d'Henri II, les portiques, le rez-de-chaussée du pavillon sud et les colonnes de Jean Bullant.

### CORRESPONDANCE DE BELGIQUE

Une maladie terrible, le cancer, emportait tout récemment en France, le sculpteur Cabet; quelques jours auparavant, nous-mêmes nous avions conduit à la terre des morts le paysagiste Kindermans, frappé du même mal; et voici qu'à son tour un autre peintre bien connu, Adolf Dillens, languit dans les lentes tortures du cancer. La mort, à de certaines époques, prend un masque pour frapper certaines catégories d'hommes; aujourd'hui c'est le hideux rictus du cancer qui troue sa face camarde et qui fait peser au loin ses terreurs sur les artistes.

Kindermans, jeune encore, appartenait à l'école qui a produit Fourmois, mort aussi, Keelhoff, Quinaux, Roffiaen, de Schampheleer; comme eux, il était le peintre des eaux et des montagnes ensoleillées ses paysages. Il est à remarquer en effet que le groupe des peintres que je viens de citer s'attacha de préférence aux aspects ensoleillés de la nature; il semble qu'ils craignent de la montrer dans les tristes jours où elle nous apparait sévère et dépouillée. Keelhoff laisse égoutter ses cascades en pluie d'argent sous le rideau tremblant de ses arbres; une brume argentée diamante les perspectives lointaines de Quinaux; Roffiaen glace de lueurs de punch flambant ses montagnes rosées; de Schampheleer

enfin, promène sur ses paysages le rateau d'or de ses soleils découpés par des ombres d'été. Seul, ou à peu près, parmi les peintres aimables, Fourmois, grand marcheur et grand chercheur, aima les mélancolies de l'automne et les sombres approches de l'hiver; il ne craignit pas de peindre la neige, bien qu'il eût une prédilection pour la tache sonore des automnes, et bien souvent on le trouva, dans les gaves ou les marais, demi-gelé, mais animé du feu sacré, peignant d'après nature ce tableau intérieur dont il approcha si souvent et qu'il ne réalisa jamais.

Il est en Belgique un coin charmant, qui semble fait à souhait pour la contemplation des peintres : ce n'est pas encore l'Ardenne farouche, avec ses plateaux infinis, ses forêts entremêlées de rochers, ses longues bruyères qui sifflent au vent; le paysage s'y déroule en molles ondulations; au lieu des profils escarpés et des arêtes saccadées de la pierre, des collines étagent leurs gradins de verdure jusqu'au ciel. Vous trouverez là les ruisseaux jaseurs, bouillonnant sur un lit de cailloux et qui l'été prennent, au choc des racines, de vagues airs de torrent, les saulées vermeilles, les perspectives d'or pâle, tout l'enchantement d'une nature coquette et jolie. Suivez le cours des ruisseaux, ils vous mèneront bientôt à la rivière, et tantôt elle s'appelle l'Amblève, tantôt l'Ourthe, tantôt la Lesse ou la Semoy. Du fond des vallées monte avec le brouillard un continuel bruissement d'eaux.

Les peintres dont j'ai parlé et qu'on pourrait appeler les Ardennais du paysage, ont été en quelque sorte, les pionniers de ces endroits mystérieux; les premiers ils se sont aventurés le long de ces rives où un tronc d'arbre échoué sert seul de pont; ils nous ont appris à connaître et à aimer les beautés pittoresques de ces riants paysages. Depuis, bien d'autres ont planté leurs chevalets au bord des mêmes eaux, aux pentes des mêmes montagnes ; mais il leur revient d'avoir frayé les chemins. Chacun d'eux prit son cantonnement ; l'un choisit l'Amblève, l'autre la Lesse, Fourmois peignit surtout la Meuse, Kindermans alla de l'Amblève à la Semoy.

On ne peut dire qu'il ait beaucoup varié son paysage : des saules, des eaux, un fond de montagnes forment son cadre habituel : un ciel bleu, ouaté de petits nuages floconnants, répand sur l'ensemble une lumière tranquille. Les fonds sont invariablement les mêmes ; on les retrouve, estompés dans des gazes vaporeuses, en tous ses ouvrages ; d'un vert doux, relevé de lueurs d'émeraude aux rayons du soleil, ils sont mamelonnés de rondeurs uniformes, qui simulent la masse des végétations. Kindermans avait pour les fonds un procédé dont il ne se départissait pas; il se contentait de changer ses avant-plans, pour varier ses aspects. C'est ainsi qu'un barrage coupait quelquefois le feuillage de ses madriers vermoulus, où la mousse se lustre des tons du velours, ou bien une vanne laissait échapper en filets diamantés l'eau d'un bief, puis le ruisseau reprend son cours familier, murmure sa chanson habituelle et sur un fond de cailloux rouillés s'écaille de taches d'or, reflets de

la lumière entre les arbres. Une poésie mondaine plutôt que rustique sortait de ces jolis paysages, qui semblaient faits pour les salons bourgeois ; ils apparaissaient purés de grâces artificielles; l'or de leurs cadres était comme la continuation de leurs perspectives vermeilles; c'était, pour tout dire, une nature charmante et poudrée; mais telle qu'elle était, elle portait avec elle ses séductions, et le peintre y a mis assez de lui-même pour qu'il soit permis de l'y retrouver. Kindermans jouissait d'une grande réputation en Belgique ; le musée moderne possède un tableau de lui, tableau très-important comme science et comme proportions, mais justement celui qui dira le moins sa manière. Il était décoré. L'homme était paisible et vivait retiré ; il avait la tenue correcte et élégante d'un gentleman-rider. Il est mort à cinquante-deux ans.

—

J'aurai bientôt l'occasion d'entamer dans la *Chronique* un chapitre intéressant : l'installation des nouvelles galeries de peinture. Il faudra bien reconnaître alors que nous ne sommes pas riches en œuvres modernes, et rougir un peu de notre pauvreté. Pour le moment on s'occupe de réunir aux collections quelques toiles éparpillées : le *Compromis des nobles*, de De Biefve, et l'*Abdication de Charles-Quint*, de Gallait, notamment. Elles appartiennent, de plein droit, en effet, au pays, et il est bien juste qu'elles deviennent l'honneur et l'ornement des musées nationaux. Jusqu'à présent, la Cour de cassation, établie au Palais de justice, avait eu le privilége de les posséder. C'est là, dans cette salle sévère où la justice prononce par la bouche des hommes, que je suis allé le revoir récemment; il est bon de s'éprouver soi-même en ses jugements. Le mien n'a pas varié; j'ai ressenti la même impression que par le passé, devant ces deux monuments de la peinture d'histoire en Belgique.

Le *Compromis des Nobles* a été pour de Biefve comme la bataille pour le conscrit ; elle l'a fait peintre ; elle a porté au plus haut point ses énergies ; elle élève sa pensée jusqu'au drame et sa nature jusqu'au tempérament. Ce peintre, qui l'a été si peu dans la suite, grandi sans doute par le sujet, s'est révélé décorateur dans une composition qui ne comportait pas la pompe et lirait au contraire ses effets des tons noirs. Tandis que dans l'œuvre de Gallait, les satins, les damas, les hermines, les pourpres, les ors et les pierreries projettent leurs constellations lumineuses, le *Compromis* s'harmonise dans des teintes sombres ; il a, si l'on peut dire, la couleur de la lutte prochaine. Pourtant, ce n'est pas la couleur d'un vrai coloriste ; on sent que quelque chose manque au peintre, qui est le don de réchauffer les accords de la palette, et l'effort considérable du metteur en scène s'arrête au moment où va commencer l'œuvre du praticien. La supériorité du *Compromis* réside surtout dans l'ampleur de la composition, dans l'ordonnance des groupes, dans l'expression tragique des personnages ; sans avoir un caractère bien tranché d'héroïsme, le dessin établit nettement la con-

dition de ces riches seigneurs et la gravité du
moment qui les rassemble.

Cela remplace difficilement, à la vérité, le
grand souffle d'indépendance qu'un peintre
plus passionné eût fait éclater dans sa toile.

L'Abdication, à l'opposé du Compromis, est
l'œuvre d'un peintre qui veut surtout parler
aux yeux. Gallait pourtant ne fait pas de la
couleur un moyen d'expression ; elle ne con-
court pas directement à son sujet ; de parti
pris il néglige cette originalité toute moderne.
Son immense toile est divisée en deux parties,
l'une claire et rayonnante, l'autre plongée
dans les sourdines de la demi-teinte : c'est sa
manière la plus constante de recourir au con-
traste des ombres et des lumières. Un pareil
sujet comportait mieux toutefois que cette dis-
position un peu routinière, et l'on regrette
que cette riche couleur peigne si insuffisam-
ment l'âme des personnages, la sévérité du
règne qui finit, les horreurs de celui qui com-
mence. En un mot, le peintre n'a pas envisagé
l'état psychologique de la société qu'il repré-
sentait : il s'est borné à un étalage d'apparat,
et sa composition, qu'il eût pu rendre si pro-
fondément historique, n'est qu'une pompeuse
mise en scène, réglée avec toutes les ressour-
ces d'un immense savoir et d'un talent consi-
dérable. Rien, en effet, dans l'œuvre du maî-
tre « rien, pourrait-on ajouter, dans l'art
contemporain en Belgique, ne dépasse cette
grande page théâtrale, en tant qu'exécution ;
non pas qu'elle soit partout également soute-
nue, car la partie droite du tableau est certes
inférieure à la partie gauche, mais celle-ci suf-
firait à elle seule à la renommée d'un artiste.

CAMILLE LEMONNIER.

—

P.-S. — La commission des fêtes du cente-
naire de Rubens est constituée : une première
réunion a eu lieu.

—

La classe des beaux-arts de l'Académie royale
de Belgique, sur le rapport de M. Alexandre
Robert, peintre d'histoire, a décidé que l'Aca-
démie s'entremettrait auprès du ministre de
l'intérieur pour garantir aux artistes la pro-
priété de leurs œuvres.

C. L.

~~~~~

## Les nouvelles découvertes de Rome.

Les travaux de voirie entrepris à Rome de-
puis quelques années ne cessent de donner
lieu à d'intéressantes découvertes; c'est ainsi
que de nouveaux objets d'art ont été trouvés
récemment dans le quartier de l'Esquilin.

La partie de Rome, comprise entre Sainte-
Marie-Majeure, le Colysée, la basilique de
Saint-Jean de Latran, Sainte-Croix de Jérusa-
lem et le mur d'enceinte d'Aurélien jusqu'à la
porte Saint-Laurent, est livrée aux terrassiers
qui abattent quelques masures, font des nivel-
lements, construisent des chaussées en atten-
dant les rues dans le style anglais, affectionné
par les architectes pratiques et les sociétés im-
mobilières de la ville éternelle ; le mont Esqui-
lin forme le centre de ce quartier, si important
au temps de la splendeur de Rome, où s'éle-
vaient le palais de Néron, les thermes de Ti-
tus, l'arc de Gallien, pour ne citer que les mo-
numents dont les ruines subsistent; le sol de-
puis des siècles abandonné aux Vignes, aux
jardins et à quelques villas a été peu fouillé,
et cependant c'est là que fut trouvé, en 1506,
sous le grand pontificat de Jules II, le groupe
de Laocoon.

Les récentes découvertes ne peuvent sans
doute être mises en ligne avec l'œuvre des
trois sculpteurs de Rhodes; elles sont intéres-
santes cependant. En voici la description som-
maire :

Une statue de Rome casquée, en marbre,
plus grande que nature.

Une très-remarquable figure en pied, en
marbre de Paros, trouvée dans une muraille
du VIe siècle, non loin des jardins de Mécène;
elle représente un jeune homme nu qui rap-
pelle par le style et la pose le Cupidon de Cen-
to-celle, l'un des plus beaux antiques du mu-
sée Pio-Clementino.

Une statue de femme drapée, acéphale.

Trois têtes en marbre très-bien conservées ;
l'une d'elles parait être la reproduction de
l'Hercule jeune, attribué à Lisippe, qui fut
découvert en 1870, sur l'emplacement du por-
tique du Campo Verano, le cimetière actuel de
Rome.

Ces marbres ont été recueillis par la Com-
mission municipale d'archéologie et sont des-
tinés au nouveau musée du Capitole, établi
dans le palais des Conservateurs.

Lorsqu'à Rome, on remue la terre, chaque
coup de pioche peut faire surgir un objet pré-
cieux ; une tranchée pratiquée sur l'Esquilin
a mis à jour un de ces nombreux cloaques qui
ont résisté à des bouleversements sans nom-
bre; dans la voûte de l'égout se trouvent in-
crustées deux plaques de mosaïque d'un travail
parfait, à la hauteur des meilleurs ouvrages
de ce genre que nous a légués l'antiquité.

La première représente un personnage drapé
de blanc, la tête enguirlandée ; il montre un
dieu lare en or assis sur une pierre ; l'autre
l'autre mosaïque est moins serrée, les cubes
sont plus gros ; le mot MAIVS est inscrit à
côté de la figure qui peut être le Printemps
ou même le mois de mai.

La rue des Cerchi longe le bas du Palatin
du côté du Grand-Cirque ; les travaux exécutés
sur son parcours ont mis à découvert une voie
antique, des murs, des escaliers, diverses
constructions dont la nature n'est pas encore
bien définie ; elles semblent appartenir au
système hydraulique de l'eau Saint-Georges,
d'une grande importance à Rome à toutes
les époques de son histoire.

G.-CH.

~~~~~

## Le buste de Gleyre.

On écrit de Lausanne au *Journal des Débats*, le 23 novembre :

« Je vous écris de Lausanne où je suis allé pour assister à l'inauguration du buste de Gleyre, par M. Chapu. Il est placé au milieu de la grande salle du musée Arland, qui renfermait déjà deux des chefs-d'œuvre du peintre : *la Mort du major Davel* et *les Helvètes, sous la conduite de Divicon, faisant passer les Romains sous le joug*. Pour la circonstance on avait réuni dans la même salle tout ce que le musée possède de Gleyre : la magnifique esquisse de *la Séparation des Apôtres*, terminée comme un tableau et qui, d'après beaucoup de connaisseurs, est supérieure à la grande toile par la verve de l'exécution et par la couleur riche et brillante ; *la Jeune fille à son prie-Dieu, distraite par l'amour*, tableau presque terminé, le dernier qu'ait fait l'artiste ; le beau carton d'*Hercule aux pieds d'Omphale* et celui d'*Adam et Ève le matin de la création*, sa plus belle composition peut-être, son *Chant du Cygne*, auquel il a travaillé le jour même de sa mort. On y avait joint les six dessins donnés récemment au Musée, et ces ouvrages étaient reliés par la collection des admirables photographies de Braun d'après les principaux tableaux du maître.

« La cérémonie a d'ailleurs été des plus simples et dans le goût de celui qu'on venait honorer. Peut-être même aurait-on pu y avoir moins égard et élargir un peu le cercle des élus. L'assistance ne comptait pas beaucoup plus d'une centaine de personnes. Le Conseil d'État y était représenté, mais plutôt d'une manière officieuse qu'officielle. La véritable autorité se résumait dans les citoyens de bonne volonté chargés d'élever au peintre des *Illusions perdues* ce modeste monument comme un hommage et un souvenir de ses compatriotes. Le président de ce comité n'est pas Suisse. C'est un Français, ancien officier de marine, nommé M. de La Cressonnière, dès longtemps fixé à Lausanne, mais si bien resté de son pays qu'il est allé pendant la dernière guerre gagner autour de Paris une balle dans la jambe et la croix d'officier de la Légion d'honneur. Personne ne trouve pourtant singulier qu'un étranger préside une cérémonie d'un caractère éminemment suisse. L'intelligence et le dévouement sont des lettres de naturalisation que l'on ne conteste jamais ici. C'est donc M. de La Cressonnière qui a eu l'honneur de découvrir le buste de Gleyre et de prendre le premier la parole. Son discours n'était pas académique assurément, mais il a parlé avec beaucoup de jugement et de finesse des ouvrages de Gleyre en cherchant le penseur profond sous l'artiste, et le sens intime à demi caché dans la beauté rayonnante des créations de l'auteur du *Penthée* et de *la Minerve*. M. de La Cressonnière n'a pas manqué de faire ressortir avec la même abondance et la même justesse le rare mérite du nouvel ouvrage de M. Chapu. Votre éminent sculpteur s'y est surpassé. On sent qu'il travaillait en l'honneur d'un confrère, et le triomphe du peintre a été aussi le sien.

« Après M. de La Cressonnière, M. Cérésole, ancien Président de la Confédération, a raconté la simple histoire du comité, et il l'a fait avec une élégante facilité. Personne ne parle avec plus d'agrément et de goût : c'est un charmeur. Puis l'on a entendu M. Boiceau, conseiller d'État, chargé du département de l'instruction publique. Le thème de son discours aurait paru bien étrange chez vous. Il a fait remarquer combien la consécration comme celle qu'on venait de faire d'un monument élevé à la mémoire d'un artiste gagnait à être dégagée de toute influence et de toute participation gouvernementale. De cette manière, il n'y a point de grands hommes officiels, l'estime et la reconnaissance publique en dispensant seul le diplôme. N'était-il pas curieux de voir un magistrat se féliciter de ce que des citoyens aient pu sans son concours, par leur propre initiative et à leurs frais, rendre cet hommage au peintre dont le nom sera désormais un titre d'honneur pour la patrie vaudoise ?

« Après cet excellent discours, le programme de la cérémonie était épuisé, et l'assemblée allait se séparer lorsque M. Fritz Berthoud, l'un des plus anciens et des meilleurs amis de Gleyre, se levant, a laissé échapper de son cœur ému comme d'un vase qui déborde toutes les impressions d'une longue intimité douloureusement ravivées dans ce moment. — Chez Gleyre, a-t-il dit, l'homme valait l'artiste. Dans ses relations connue dans ses tableaux, il apportait les mêmes et hautes qualités de délicatesse consciencieuse, d'amour, de besoin inné du vrai et du beau. La laideur lui était aussi antipathique au moral que dans l'art. Aussi est-il resté pour tous ceux qui l'ont connu une lumière, un exemple et une force.

« Cet épisode inattendu qui a clos la séance a produit une profonde sensation. C'était la note cordiale, émue, qui est venue réchauffer cette séance dans laquelle on s'était surtout occupé du talent de l'artiste. M. Berthoud parle avec beaucoup de facilité, d'élégance et de chaleur. Dans cette éloquente improvisation, le trouble qu'éprouvait l'ami doublait les forces de l'orateur, et il a gagné l'auditoire tout entier.

« Le soir, un banquet intime avait été organisé par les soins du comité en l'honneur de M. Chapu. Dire qu'il a été gai et qu'il s'est prolongé fort avant dans la nuit n'étonnera personne. Les Suisses sont de vaillants convives, surtout lorsque l'art et l'amitié les réunissent, et qu'ils peuvent se livrer sans contrainte à un libre entretien qui court sur tous les sujets. On a parlé de beaux-arts surtout, et c'était Gleyre encore et son souvenir qui présidaient la réunion. »

Messieurs,

Vous m'avez invité, il y a trois mois, à venir ouvrir avec vous la 5e exposition organisée par l'Union centrale des arts appliqués à l'industrie. Vous avez bien voulu m'inviter encore aujourd'hui à assister à la distribution des récompenses méritées par vos exposants. J'ai tenu à honneur de me rendre à votre appel, désireux que j'étais de

vous exprimer ici combien je m'intéresse à vos
efforts, à vos principes et à vos œuvres, qui con-
tribuent si puissamment à introduire dans les
masses le goût et le respect des belles choses, et
à provoquer l'émulation qui les fait naître.

Vos œuvres, ce sont ces expositions où vous
excitez l'émulation des contemporains par le
spectacle et l'étude des merveilles du temps
passé ; où vous faites profiter les habiles artistes
décorateurs de notre temps, — orfèvres, ornema-
nistes, céramistes, ciseleurs, ébénistes, tapissiers,
dessinateurs de soieries et d'étoffes, — des trésors
cachés dans les collections de nos amateurs, et où
ces amateurs sont heureux, de leur côté, de tra-
vailler, par le prêt généreux des plus précieux
objets de leurs collections, au renouvellement et
au progrès des arts dans leur pays. De plus,
vous tenez en haleine, par des exhibitions régu-
lières, l'ardeur de ces milliers d'artistes et d'arti-
sans dont le travail incessant est l une des sources
les plus fécondes de la richesse de notre patrie.

Le jour de la distribution des récompenses aux
peintres et aux sculpteurs du dernier Salon, je
leur rappelais que l'art français, dont ils sont les
guides naturels, rapportait à notre pays, par la
seule exportation de ses produits, — et ces pro-
duits sont ceux, messieurs, dont vous avez ici le
patronage, les produits de l'art appliqué à l'in-
dustrie, — un revenu qui dépassait 150 millions.
C'est vous dire assez, messieurs, combien je sens
la reconnaissance que vous doit le ministère des
beaux-arts et combien vous pouvez être assurés
de son bon vouloir et de sa sympathie.

Et quand même, messieurs, vous en seriez à vos
débuts et n'auriez pas fait vos preuves depuis
longtemps, votre présente exposition serait en-
core un grand service rendu au pays, car tout le
monde a reconnu en elle l'essai plein de pro-
messes de ce que sera la grande solennité inter-
nationale de 1878 ; on y trouve les espérances
déjà certaines de ce qu'y doit apporter l'industrie
française en matière de goût et d'ingénieuses
conceptions. C'est, si j'osais le dire, l'entraîne-
ment avant la grande course dont la faveur du
monde entier sera le prix.

Quant aux principes, messieurs, dont vous êtes
les représentants et qui sont la base de votre
institution même, l'initiative privée et la propaga-
tion de l'enseignement du dessin, vous me con-
naissez assez, je l'espère, pour croire qu'ils me
sont particulièrement sympathiques. Si, dès son
origine, l'Union centrale, en même temps qu'elle
créait un libre foyer d'études pour l'instruction
des ouvriers dessinateurs, s'est constamment ap-
pliquée à agiter toutes les questions relatives à
l'enseignement du dessin, il est bon qu'elle sache
que l'administration n'a cessé, dans ces derniers
temps, de chercher les moyens de mettre en pra-
tique l'expérience acquise par les nations environ-
nantes, et d'introduire dans les programmes de
nos écoles primaires et secondaires les résultats
de cette expérience. Le conseil supérieur des
beaux-arts a étudié avec soin cette importante
question, et les programmes qu'il a formulés ont
été transmis par moi au conseil supérieur de
l'instruction publique. Le corps enseignant pour
les écoles normales primaires pourrait, dès main-
tenant, être recruté parmi les élèves de notre
école des beaux-arts munis de brevets spéciaux.

Vous voyez, messieurs, qu'on ne sera plus en

droit de nous reprocher de demeurer en arrière
des efforts tentés et réalisés par l'Angleterre, par
la Belgique. par la Suisse, par tous les pays, en
un mot, soucieux de la véritable instruction pu-
blique.

Je vous entretiens là, messieurs, de ce que je
sais être à bon droit votre plus grave préoccupa-
tion et de ce que vous pourrez considérer comme
la plus légitime de vos victoires, tant est grande
la part que vous avez prise à la réussite de cette
féconde entreprise. Il est bon que l'on sache
qu'une société d'initiative privée comme la vôtre
peut contribuer puissamment à la propagation
d'une idée saine et utile au pays, et que le gou-
vernement de la République accepte de grand
cœur tous les concours de bonne volonté. L'ini-
tiative privée est une force incomparable dans
tous les pays libres, et elle est très-loin d'avoir
donné au nôtre tout ce qu'il lui est permis d'en
attendre. Voyez ce qu'elle a fait chez nos voisins
les Anglais ; c'est chez eux qu'elle s'est particuliè-
rement exercée au profit des arts. Musées de
peinture, musées d'art décoratif, société des
beaux-arts, d'enseignement, d'expositions de toutes
sortes, tout s'est fait là, tout s'est créé par l'ini-
tiative privée et tout y vit activement et inces-
samment réchauffé par cette initiative.

Aussi, messieurs, pouvez-vous être sûrs de trou-
ver en moi, qui suis chargé de cette glorieuse
administration des arts, l'homme le mieux dis-
posé à accepter votre concours et à le solliciter,
s'il était besoin, pour le bien de notre chère
patrie.

Messieurs, le jour de l'ouverture de votre expo-
sition, M. le Maréchal-Président de la République,
en me permettant d'annoncer à M. de Lajolais sa
décoration de l'ordre de la Légion d'honneur, a
fait, je crois, une chose qui vous était agréable à
tous. Aujourd'hui il m'est possible d'ajouter à
cette croix quelques brevets d'officiers d'acadé-
mie, et je serai heureux de les remettre à ceux
des membres de votre association qui m'ont été
plus particulièrement désignés par votre prési-
dent.

## NÉCROLOGIE

On annonce la mort, à Rome, du sculpteur
italien Luccardi, auteur d'un groupe connu
sous le nom de *Déluge universel*.

L'auteur des *Contes rémois*, M. DE CHEVIGNÉ,
vient de mourir. C'est lui qui commanda à
M. Meissonier et paya à beaux deniers, — plus
de trente mille francs, dit-on, — les trente-
quatre dessins qui illustrent son livre. La plu-
part de ces dessins furent gravés sur bois
d'une façon incomparable par Lavoignat. Ainsi
paré, ce petit volume, de forme et de fond très-
agréable, est devenu l'un des joyaux de la bi-
bliophilie.

Le *Journal de Roubaix* annonce la mort à
Lille du graveur **Bureau**, petit-fils du maître
de serrurerie de Louis XVI.

## BIBLIOGRAPHIE

—

*Lettres intimes de Henri IV*, avec une introduction et des notes par L. Dussieux, professeur honoraire à l'École militaire de Saint-Cyr. Paris, Baudry, 1876, in-8°.

*Le Théâtre de Saint Cyr* (1689-1792), d'après des documents inédits, par Achille Taphanel. Paris, Baudry, 1876, in-8°.

Le sujet de ces deux livres est en dehors des matières dont s'occupe la *Chronique*, et nous n'avons pas à insister ici sur l'intelligence avec laquelle M. Dossieux a choisi les lettres de Henri IV les plus importantes et les plus curieuses au point de vue de l'histoire, du caractère de l'homme et de la valeur de son style, plein de vivacité française Le *Théâtre de Saint-Cyr*, de M. Taphanel, dont l'*Esther* et l'*Athalie* de Racine font naturellement tous les frais, est un curieux chapitre d'histoire littéraire. Les habits à la persane, décorés des pierreries fausses portées par Louis XIV sur ses anciens costumes de ballets, et les décorations de Jean Bérain en seraient le seul côté artistique. Mais ce qui nous permet d'annoncer ces deux volumes, ce sont les quelques planches qui les ornent et qui sont dues à la pointe de collaborateurs de la *Gazette*.

En tête du *Théâtre de Saint-Cyr*, M. Waltner a mis la gravure d'un petit médaillon ovale représentant, d'après une miniature gouachée, inspirée du portrait de Mignard, Mme de Maintenon, dans un manteau double d'hermine.

Le portrait ne remplacera ni celui de Mignard du Louvre, ni celui, plus jeune, de Petitot, si merveilleusement gravé par Mercury, mais il a une origine bien curieuse. C'est celui que Louis XIV portait habituellement sur lui. Repris à sa mort par sa veuve, il resta à Saint-Cyr jusqu'à la révolution, et l'une des dernières dames de Saint-Louis, Mme de Villefort, le légua à Mme de Gersaut, de laquelle il est arrivé entre les mains de M. le vicomte de la Rivière, à qui M. Taphanel en a dû l'obligeante communication.

Quant au volume des lettres de Henri IV, M. Dussieux l'a orné de deux portraits. L'un a été gravé par M. Boilvin d'après un tableau contemporain conservé au musée de Versailles. Le roi y est déjà vieux, blanc, avec un nez busqué et le chapeau sur l'oreille ; c'est un bon portrait, un peu polichinelle, mais très-ressemblant et qui s'ajoute utilement aux représentations si nombreuses que l'on possède du Béarnais. L'autre, qui est l'homme même, est le masque moulé sur nature, reproduit en héliogravure par M. Amand Durand, d'après un dessin sommaire, mais vif, Juste et spirituel, de Mlle L. Lacombe.

Il y a sur ce masque une vraie légende, qui se trouve partout et se reproduira toujours malgré son invraisemblance ; c'est qu'il aurait été moulé en 1793 à Saint-Denis, au moment de la violation des tombeaux des Rois. La question a été traitée plus d'une fois dans les trois dernières années de l'*Intermédiaire*, mais elle se résume à trois faits principaux.

Les moulages du commerce proviennent comme source unique du masque conservé au château de Chantilly, où il faisait partie des anciennes collections des Condé.

Il a été fait, en 1610, au moment même de la mort, plusieurs effigies de cire du roi, ce que nous savons par ce passage si curieux et si précis de la lettre de Malherbe à Peiresc en date du 26 juin :

« Il se fit deux effigies par commandement. Duprez en fit l'une et Grenoble l'autre ; il s'en fit

une troisième par M. Bourdin, d'Orléans, qui le voulut faire de tête sans en être prié. Celle de Grenoble l'emporta parce qu'il eut des amis ; elle ressemblait fort, à la vérité, mais elle était trop rouge et était faite en poupée du Palais. Celle de Duprez, au gré de tout le monde, était parfaite ; je fus pour la voir, mais elle était déjà rendue. Je vis celle de Bourdin qui n'était point mal. »

Gilles Bourdin est le sculpteur auquel on doit le nouveau tombeau de Louis XI, qui est encore dans l'église de Notre-Dame de Cléry ; Grenoble est l'Antoine Jacquet, dit Grenoble, dont l'on connaît le fin bas-relief équestre de Henri IV en armure, qui est sur l'une des cheminées du palais de Fontainebleau. Guillaume Dupré, le beaucoup le plus grand des trois, est l'admirable médailliste qu'on sait ; mais ce qui importe ici, c'est l'impossibilité où ne pas admettre que Grenoble et Dupré n'aient pas eu à leur disposition un moulage de la tête pris sur nature par l'un ou par l'autre, ou peut-être par tous deux en même temps.

De plus, M. Clément Dupré a publié une lettre écrite à Rubens par Maugis, abbé de Saint-Ambroise, à propos de la galerie du Luxembourg, qui est absolument positive. Elle est postérieure de douze ans à celle de Malherbe, puisqu'elle est du 4 novembre 1622 :

« Je ne manqueray pas de vous envoyer la teste du Roy en plâtre, bien faite, qui aura esté moulée sur le naturel. »

Le masque en plâtre, et peut-être le creux, avait donc été non-seulement fait, mais conservé. Nous le devons aujourd'hui à l'épreuve ancienne des collections de Chantilly, et il n'y a nul besoin d'un nouveau moulage fait en 1793. Celui-ci serait bien peu naturel dans les conditions où l'on se trouvait alors, et surtout il n'aurait pas cette sérénité pleine et même un peu bouffie qui fut suivre la mort d'une sorte de rajeunissement momentané, et ne pourrait pas s'être retrouvée sur le corps une fois embaumé, où les rides très-marquées de Henri IV devaient nécessairement s'être réaccusées de nouveau.

A. DE M.

—

*Notes d'un curieux sur les tapisseries tissées de haute ou basse lisse*, par le baron Davier de Sainte-Suzanne. — Deux fascicules in-8° carré de 90 et 72 pages. — Imprimerie du journal. — Monaco, 1876.

M. le baron Boyer de Sainte-Suzanne continue à étudier l'histoire de la tapisserie dans la série de fascicules qu'annonçait celui dont nous avons déjà parlé (*Chronique des Arts*, n. 29, 1876) et qui traitait de « l'atelier de tapisserie de Beauvais. » Des deux nouveaux que nous venons de recevoir de Monaco, le premier contient « la bibliographie, la technologie et un aperçu général sur l'histoire, l'art et l'industrie de la tapisserie. » Le second s'occupe des « tapisseries italiennes » et des « tapisseries anglaises. »

La nomenclature des livres qui traitent de la tapisserie peut n'être pas complète, tunis elle cite un assez grand nombre de livres et de documents dont nous ignorions l'existence, et elle doit être bien venue pour tous ceux qui s'occupent de l'histoire de ce genre de tissus.

La partie technologique est un peu brève et prêterait, en certaines parties, matière à discussion, ainsi que l'aperçu sur l'histoire, l'art et l'industrie de la tapisserie.

Ainsi, lorsque M. Boyer de Sainte-Suzanne répète, après Achille Jubinal, qu'un atelier de tapisserie existait à l'abbaye de Saint-Florent de Saumur, il a le tort de ne pouvoir vérifier le texte de la chronique où le fait est pris. Il aurait vu que les tissus dont il y est question, ayant pu être

taillés en vêtements sacerdotaux, ne peuvent être des tapisseries. C'est d'une étoffe brochée qu'il s'agit certainement.

Mais une critique scrupuleuse des textes aura beau protester, le fait est lancé dans l'histoire de la tapisserie, et il sera désormais impossible de l'en faire sortir. Tout le monde le répétera à l'envi, sans songer à recourir aux sources et sans les discuter.

A propos des « officiers de tête » que cite M. Boyer de Sainte-Suzanne, tapissiers émérites qui étaient chargés d'exécuter les têtes et les carnations, nous citerons un écran exposé par M. Prosper Davillier qui montre leur intervention d'une façon qui n'avait pas encore été étudiée.

Cet écran du commencement du XVIII⁰ siècle, et dans le style de Bérain, présente cette particularité que toutes les carnations y ont été réservées par le tapissier qui a exécuté les simples ornements et le fond. À l'envers, le tissu se continue, mais d'une couleur quelconque, dans tout le champ circonscrit par les contours des carnations. A l'endroit, ces carnations, exécutées par une autre main et sur un autre métier, ont été fort habilement rentraites sur le fond. L'écran a ainsi double épaisseur aux places où les figures ont été rapportées.

Le dernier fascicule donne une histoire des tapisseries italiennes d'après les documents récents qui ont été publiés par M. Cosimo Conti pour Ferrare et Florence, et M. Pietro Gentili pour Rome, documents que nous avons résumés dans la Chronique des Arts lors de leur apparition M. Boyer de Sainte-Suzanne s'y sert aussi de ceux que notre collaborateur M. E. Muntz y a publiés dernièrement.

Un historique des tapisseries anglaises termine le fascicule et renferme un grand nombre de faits qui n'avaient point encore été réunis, même dans le court chapitre que M. Daniel Roch vient de publier dans son magnifique catalogue des Textile fabrics du Musée de South Kensington. C'est la partie la plus originale, — ainsi que M. Boyer de Sainte-Suzanne le reconnaît lui-même, — des recherches qu'il publie avec une si louable persévérance.

A. D.

The Forum Romanum. — The Via Sacra, by J. H. Parker. 1 vol. in-8, avec 45 photogravures et photographies. Edward Stanford. London, 1876.

Les lecteurs de la Gazette des Beaux-Arts n'ont point sans doute oublié un article sur Rome ancienne, qu'y publia M. John Henry Parker, en 1869 (2⁰ p., t. II, p. 365), à la suite d'une conférence qu'il lit au palais des Champs-Elysées, en y exposant une suite nombreuse de photographies qu'il avait fait exécuter sur les antiquités païennes et chrétiennes de Rome. Depuis ce temps, M. J. H. Parker a continué son œuvre, et, le classant, il a fait successivement paraître de nombreux volumes. Un essai y commente les images et les éclaircit à l'aide, soit des auteurs de l'antiquité qui se sont occupés de la topographie romaine, pour ce qui concerne cette partie, soit des chroniques et des documents de toute espèce pour ce qui regarde le moyen âge.

Ces volumes, publiés sous le titre général, The Archæology of Rome, sont, jusqu'ici, les suivants :

Les murs des Rois.
Les murs et les portes du temps de l'Empire et des Papes.
La construction historique des murs.
Les Aqueducs.
Les Catacombes.
Le Forum.

Le Colysée.
La sculpture : statues.
La sculpture : bas-reliefs.
Sarcophages chrétiens
Mosaïques.
Décorations d'autels et d'églises. Ouvrages des Cosmati.

Ces photographies ne sont point exclusivement pittoresques pour ce qui concerne la partie archéologique de cet ensemble.

Des plans d'ensemble, des coupes et des élévations ont été dressés afin d'éclaircir ce que les photographies de détail laisseraient d'obscur ou d'incomplet. Des reproductions d'états ancien y sont jointes, lorsqu'on a pu retrouver des dessins ou des gravures les indiquant.

Si nous insistons sur le côté graphique de l'œuvre et d'indiquer la direction scientifique dans laquelle elle a été exécutée, ce ne faudrait pas croire qu'il s'agit d'un simple recueil de photographies ou de photogravures. Celles-ci ne sont que l'éclaircissement d'un texte bourré de faits par un homme bien informé, et qui a fait de l'étude de Rome l'affaire de toute sa vie. Il était allé demander la santé à un hiver romain, et, par reconnaissance, il a consacré à la Ville éternelle ce qu'elle lui avait rendu, et sa fortune par-dessus le marché.

Il y a bien à Rome une Société archéologique anglo-américaine, dont les cotisations servent à pratiquer des fouilles, à faire des promenades et à provoquer des lectures. M. J. H. Parker en est un des vice-présidents; mais nous croyons aussi qu'il en est l'âme, et que c'est sur lui surtout qu'elle repose et qu'elle lui apporte en échange surtout un appui moral.

A. D.

Amsterdam et Venise, par Henry Havard. 1 vol. grand in-8⁰ enrichi d'eaux-fortes par MM. Léopold Flameng et Gaucherel, et d'un grand nombre de gravures sur bois.

Notre collaborateur, M. Henry Havard, connu par ses études sur la Hollande, a été frappé, dans un séjour qu'il a fait à Venise, des rapports que, nonobstant certains contrastes, cette cité célèbre offrait avec la capitale de la Hollande, tant dans son histoire que dans ses mœurs, ses usages et les chefs-d'œuvre de ses artistes, et il s'est, dès lors, proposé de faire partager ses impressions au public. Le livre que nous annonçons est la réalisation de ce projet.

Sous une forme attrayante M. Henry Havard a su esquiver l'aridité d'une thèse purement scientifique. Bien que sérieux et rempli de pensées profondes, d'observations savantes, sur l'histoire, les mœurs et les arts des deux villes, son livre n'en est pas moins amusant et instructif : — l'auteur raconte ce qu'il a vu, avec un véritable entrain d'artiste, et il tempère habilement la sévérité de ses réflexions et de ses remarques par des anecdotes piquantes, et des traits d'humour qui donnent un grand charme de lecture à son travail.

Ce livre a, du reste, à nos yeux un mérite particulier : il sert la cause de l'art, en répandant chez les indifférents la connaissance de ses chefs-d'œuvre.

—

Journal officiel, 23 novembre : Diaz, par M. Emile Bergerat.

Les Débats, 23 novembre : Diaz, par M. Charles Clément.

CONSERVATOIRE NATIONAL DE MUSIQUE.

2ᵉ CONCERT.

*Dimanche, 3 décembre 1876, à 2 heures précises.*

Programme :

1° Symphonie héroïque. Beethoven.
2° *Adoramus te.* Palestrina, motet sans accompagnement.
3° Ouverture de *Mélusine.* Mendelssohn.
4° Chœur des Génies d'Obéron. Weber.
5° Symphonie en *ré* majeur. Mozart.
Le concert sera dirigé par M. Deldevez.

Le bureau de location sera ouvert le jour du concert de 1 heure à 2 heures, au Conservatoire, rue du Conservatoire, 2.

## VENTES PROCHAINES

### Vente Hervier

Le paysagiste Hervier, bien connu déjà à l'hôtel Drouot, met en vente des aquarelles et dessins parmi lesquels les amateurs trouveront de belles vues de Rouen, de Chartres, de Caen, Amiens, Paris, Saint-Germain, etc., etc. Cette vente sera faite par MM. Tual et Gandouin, salle 7, le mercredi 6 décembre. Exposition la veille.

### Tableaux et curiosités

Le lundi 4 décembre aura lieu à l'hôtel Drouot, salle 7, une très-intéressante vente de tableaux parmi lesquels on remarquera surtout : une *Entrée de village*, par Corot ; *la Nuit* et *la Centouresse*, par Meynier; *Baigneuse endormie*, de G. Privat ; *la Main chaude*, de E. de Specht; *Pygmalion*, par Girodet-Trioson ; ces tableaux, qui ont figuré au Salon, ont tous été gravés. Citons encore des toiles de C. Duran, Keymeu'en, Magnus, Vallée, Veyrossat ; des dessins de Delin, Bouhot et autres, notamment une *Vue de Cherbourg*, par Isabey père ; *la Déclaration*, de Tassaert, etc., etc. Cette vente, qui sera précédée, demain dimanche, d'une exposition publique, est confiée aux soins de Mᵉ Berloquin, commissaire-priseur, et de M. Gandouin, expert des domaines nationaux.

## TABLEAUX MODERNES

Par Rakalowicz, Barye, Berne-Bellecour, Roudin, Corot, Courbet, Delacroix (Eug.), Diaz, Dupré (J.), Henner, Leys, Michel, Palizzi, Rousseau (P. Willems), etc., etc.

**VENTE HOTEL DROUOT, SALLE N° 8,**
**Le mercredi 6 décembre 1876, à 2 heures**

Par le ministère de Me CHARLES PILLET, commissaire-priseur, rue de la Grange-Batelière, 10.

**M. Durand-Ruel,** expert, rue Laffitte, 16,

CHEZ LEQUEL SE DISTRIBUE LE CATALOGUE

*Exposition*, le mardi 5 décembre 1876, de 1 à 5 heures.

## TABLEAUX ANCIENS ET MODERNES
### CURIOSITÉS

Œuvres de Corot, J. Meynier, Privat, de Specht, Girodet, Boucher, Roser, Tassaert, Delin, Lavreince, Bouhot, etc.

**VENTE, HOTEL DROUOT, SALLE N° 7,**
**Le lundi 4 décembre, à 2 h. précises.**

Me Berloquin, commissaire-priseur, successeur de M. MARESCHAL, rue Saint-Lazare, 6, à Paris.

M. E. Gandouin, peintre-expert des domaines nationaux, 13, rue des Martyrs et 14, rue Notre-Dame-d--Lorette.

EXPOSITION PUBLIQUE le dimanche 3 décembre 1876, de 1 heure à 5 heures.

## AQUARELLES & DESSINS
#### PAR
### HERVIER

VENTE, HOTEL DROUOT, SALLE N° 7

**Le mercredi 6 décembre 1876 à deux heures**

**Me Léon Tual,** successeur de M. **Boussaton**, rue de la Victoire, 39.

**M. E. Gandouin,** peintre-expert des Domaines nationaux, 13, rue des Martyrs, et 14, rue Notre-Dame-de-Lorette ;

CHEZ LESQUELS SE TROUVE LE CATALOGUE

*Exposition, le mardi 5.*

L'antiquaire PORTALLIER, de Nice, ayant l'intention de se retirer du commerce, désirerait vendre toute sa collection, bien connue, de tableaux anciens et modernes, d'objets d'art, de curiosités, etc., etc. Il vendrait ou louerait aussi le monument, unique dans son genre, qu'il a fait construire, soit à un grand marchand, suit à un amateur, qui y continuerait le commerce ou qui s'y bornerait à faire une exposition de tableaux, objets d'art et curiosités.

S'adresser à la galerie Portallier, boulevard du Bouchage, à Nice.

## OBJETS D'ART ET DE CURIOSITÉ

Faïences italiennes et de Bernard Palissy, grès de Flandre ; ORFÉVRERIE, BIJOUX, matières précieuses, cristaux de roche, miniatures, armes et armures ; joli cabinet du XVIe siècle orné de Mosaïques de Florence, coffrets, objets variés, TAPISSERIES.

**VENTE HOTEL DROUOT, SALLE N° 4**
**Le vendredi 8 décembre 1876 à 2 heures.**

| **Me Charles Pillet,** | **M. Ch. Mannheim,** |
| COMMISSAIRE - PRISEUR, | EXPERT, |
| 10, r. Grange-Batelière. | rue Saint-Georges, 7. |

CHEZ LESQUELS SE TROUVE LE CATALOGUE

*Exposition*, le jeudi 7 décembre 1876, de 1 h. à 5 heures.

## TABLEAUX ANCIENS ET MODERNES

Meubles, faïences, bois sculptés, objets de montre, curiosités diverses,

**DE LA COLLECTION DE M. D.**

**VENTE HOTEL DROUOT, SALLE N° 5,**
**Le samedi 9 décembre 1876, à deux heures**

Me **Maurice Delestre,** commissaire-priseur, successeur de M. **Delbergue-Cormont,** rue Drouot, 27,
M. CH. GEORGE, expert, rue Laffitte, 12.

*Exposition publique*, le vendredi 8 décembre 1876.

## ESTAMPES

Œuvres des maîtres anciens, petits maîtres, Albert Durer, Ostade, Rembrandt et autres.
Livres à figures et sur les arts.
Estampes modernes. École du XVIIIe siècle, contes de La Fontaine, etc.
*Collection d'un artiste amateur étranger.*

**VENTE HOTEL DROUOT, SALLE N° 4**
**Les lundi 11, mardi 12, mercredi 13, et jeudi 14 décembre à 1 h. précise.**

Me **Maurice Delestre,** commissaire-priseur, successeur de M. **Delbergue-Cormont,** rue Drouot, 27 (ancien 23) ;
Assisté de M. **Vignères,** marchand d'estampes, 21, rue de la Monnaie.
EXPOSITION PUBLIQUE le dimanche 10 décembre 1876, de 1 h. à 4 heures.

### M. CH. GEORGE
#### EXPERT
*en Tableaux et Curiosités*

Par suite du départ de M. DHIOS, continue seul les Expertises et Ventes publiques, et transfère son domicile de la rue Le Peletier, 33, à la rue Laffitte, 12.

*Le Rédacteur en chef, gérant:* LOUIS GONSE

No 3o. — 1876.　　　BUREAUX, 3, RUE LAFFITTE.　　　9 Décembre

LA

# CHRONIQUE DES ARTS

## ET DE LA CURIOSITÉ

### SUPPLÉMENT A LA GAZETTE DES BEAUX-ARTS

PARAISSANT LE SAMEDI MATIN

Les abonnés à une année entière de la Gazette des Beaux-Arts reçoivent gratuitement la Chronique des Arts et de la Curiosité.

PARIS ET DÉPARTEMENTS :

Un an. . . . . . . . . . . . 12 fr.　|　Six mois. . . . . . . . . . 8 fr.

## AVIS IMPORTANT

—

*L'Administration de la* Gazette des Beaux-Arts *prie les personnes dont l'abonnement vient d'expirer de vouloir bien le renouveler le plus tôt possible pour ne pas éprouver de retard dans la réception de la livraison de Janvier.*

## PRIME DE LA GAZETTE DES BEAUX-ARTS

### POUR 1877.

—

Le succès des primes de gravures que nous avons précédemment offertes à nos abonnés nous a conduits à nous adresser encore à cet art, dont la *Gazette* a toujours été le dévoué champion. Aujourd'hui, ce n'est plus à l'eau-forte que nous faisons appel, mais au mode d'expression, malheureusement trop délaissé, en raison du temps et des dépenses qu'il nécessite, de la gravure au burin, de la gravure telle que la pratiquaient nos admirables artistes du XVIIe siècle, c'est-à-dire libre et fière dans la pratique de l'outil, tout en restant savamment coordonnée. Encouragés dans nos premières tentatives, nous n'avons pas hésité à faire les sacrifices nécessaires pour nous assurer une planche qui fût, à la fois, marquée et par l'importance de l'œuvre reproduite et par la valeur du travail. La prime que nous mettons à la disposition de nos lecteurs en 1877 nous semble remplir à souhait les conditions proposées. L'œuvre peinte est de celles qui n'ont besoin d'aucun éloge; elle est l'honneur de la peinture aussi bien que celui de notre Louvre, elle est le chef-d'œuvre incontesté d'un des maîtres de l'art, en même temps qu'elle traduit, dans son expression la plus sublime et la plus pathétique, l'une des scènes de l'histoire religieuse que les peintres ont le plus souvent traitée ; elle est au nombre des huit ou dix joyaux de la peinture, auxquels ne manquent ni la beauté du sujet, ni l'unité saisissante de la composition, ni l'éclat de la couleur, ni la profondeur du sentiment, ni le style, ni la science du dessin, ni l'incomparable pureté de la conservation, ni même les plus nobles titres d'origine : c'est la *Mise au tombeau*, du TITIEN. — L'œuvre gravée, entreprise dans un seul but d'étude et conduite avec autant de passion que de respect pour les difficultés de la tâche, se recommande non seulement par les plus belles qualités de la taille-douce, la recherche du dessin et la finesse de l'effet, mais aussi par celles qui sont plutôt l'apanage de l'eau-forte, la variété et l'intensité des tons. Elle est de M. JEAN DE MARE, prix de Rome. C'est, croyons-nous, l'un des burins les plus remarquables qui aient été exécutés de notre temps. La *Gazette* reviendra, d'ailleurs, dans le numéro de janvier, sur le tableau ainsi que sur la gravure. Il n'a été tiré jusqu'à présent de celle-ci que quelques épreuves. Par suite d'un arrangement intervenu entre le graveur et nous, nous pouvons mettre à la disposition de nos abonnés pour 1877, dans des conditions de prix exceptionnelles, un certain nombre d'épreuves de cette planche, tirées avec grand luxe sur papier de Chine.

### Conditions de la souscription :

Cette gravure sera délivrée en **prime** aux abonnés de 1877 qui en feront la demande, au prix de **15** francs au lieu de **45**, prix de *vente*. MM. les abonnés de Paris et de l'Étranger sont priés de faire retirer leur exemplaire au bureau de la *Gazette*. MM. les abonnés de la province pourront recevoir leur, franco de port, moyennant **17** fr. pour les frais d'emballage et de transport (**17** fr. au lieu de **15**).

## CONCOURS ET EXPOSITIONS

**Règlement du Salon.** — L'arrêté du ministre de l'instruction publique et des beaux-arts portant règlement de l'Exposition publique des ouvrages des artistes vivants pour l'année 1877, a paru au *Journal officiel* du 5 décembre. L'élection du jury est fixée au 18 février. Comme les années précédentes, le dépôt des ouvrages aura lieu du 8 mars au 5 avril. Il y a été apporté au règlement d'autre modification importante qu'une augmentation des médailles pour la section de sculpture.

Sur la proposition de M. Edmond Turquet, la commission supérieure des beaux-arts a porté de trois à quatre les médailles de seconde classe, et de six à huit les médailles de troisième classe.

Est considéré comme hors concours tout artiste qui a obtenu une première médaille ; celui qui aura obtenu une troisième médaille suivie d'une seconde sera exempt de l'examen du jury d'admission.

La commission c argée de décerner chaque année le prix d'encouragement fondé par M. **Crozatier** en faveur des ouvriers ciseleurs de Paris a rendu son jugement sur le concours de 1876.

Le prix a été obtenu par M. Aristide Lantilly (ciselure d'un cadre Renaissance) ; des mentions ont été accordées à MM. Reichstatter, T. et H. Poux et L. Rault.

Le concours de 1877 sera ouvert pour la figure.

M. le maire de **Rouen** nous fait connaître le résultat du concours ouvert pour la reconstruction du **Théâtre des Arts**.

La décision du jury, ratifiée par le Conseil municipal, avait désigné trois lauréats pour les trois primes de 5.000, 3.000 et 2.000 francs offertes aux concurrents par le programme. De plus, elle a proposé au conseil municipal d'accorder la distinction qu'il jugerait convenable aux auteurs de deux projets qui lui ont paru mériter d'être récompensés ; le Conseil municipal a voté, en faveur de chacun d'eux, une prime de 1.000 fr.

La première prime de 5.000 fr. a été décernée à M. Albert Thomas, architecte, à Paris.

La deuxième prime, de 3.000 fr., à MM. Nénot et Oudiné, architectes à Paris.

La troisième prime, de 2.000 fr., à M. Louis Rogniat, architecte, à Paris.

La quatrième prime, de 1.000 fr., à MM. Ernest Misard et Edmond Delaire, architectes à Paris.

La cinquième prime, de 1.000 fr., à MM. Jules Lambing et Armand Lequeux, architectes à Rouen.

## ÉCOLE DES BEAUX-ARTS DE LYON

Le *Journal officiel* publie un décret portant organisation de l'École des beaux-arts de Lyon. Voici les dispositions du décret :

L'enseignement de l'École nationale des beaux-arts de Lyon comprend :

1° Le dessin de la figure, de la fleur, de l'ornement, depuis les principes jusques et y compris la composition ; 2° la peinture ; 3° la sculpture ; 4° l'architecture ; 5° la gravure et la lithographie ; 6° l'anatomie et la physiologie des formes appliquées aux beaux-arts ; 7° l'histoire de l'art et des éléments de l'archéologie ; 8° la géométrie pratique, la géométrie descriptive, la stéréotomie et la perspective.

Le conseil d'administration se compose de quinze membres, savoir :

1° Le chef de l'administration municipale ; 2° le président de la chambre de commerce de Lyon ; 3° l'inspecteur d'académie ; 4° le directeur de l'École des beaux-arts ; 5° quatre membres choisis dans le conseil municipal ; 6° sept membres choisis parmi les personnes compétentes de Lyon.

Les membres du conseil d'administration sont nommés par le ministre sur la présentation du chef de l'administration municipale, assisté du conseil d'administration, après avis du préfet.

Le personnel attaché à l'École pour l'enseignement comprend :

1° Un professeur de principes ; 2° un professeur de peinture ; 3° un professeur de sculpture ; 4° un professeur de gravure et de lithographie ; 5° un professeur d'architecture ; 6° un professeur de la fleur ; 7° un professeur d'art décoratif ; 8° un professeur de mathématiques ; 9° un professeur d'anatomie ; 10° un professeur d'histoire de l'art et d'archéologie élémentaire.

Nul ne peut être nommé professeur, s'il n'est âgé d'au moins vingt-cinq ans.

Nul ne peut être élève de l'École des beaux-arts s'il n'a au moins douze ans révolus.

Il est institué par le ministère des beaux-arts deux prix d'honneur. Le premier, « Prix de Paris, » consistant en une pension annuelle de 1.200 francs payable à Paris, pendant trois ans, est décerné à l'élève de l'École des beaux-arts, architecte, sculpteur, peintre ou graveur, qui sera jugé le plus capable de suivre avec fruit les cours de l'École nationale des beaux-arts de Paris. Ce prix sera décerné par le jury extraordinaire, à la suite de concours déterminés par le conseil d'administration.

Le deuxième prix d'honneur, prix d'excellence, consistera en livres d'art et estampes donnés à l'élève qui aura obtenu le plus de succès dans les concours de l'année.

Il est institué des bourses au profit des élèves, qui, dans chaque section, ont obtenu le plus de points dans toutes les Facultés et qui désirent poursuivre leurs études.

Les bourses sont de 200 francs ; elles sont prélevées sur la partie du budget allouée par le ministère et payables par trimestre. Les bourses ne peuvent se partager.

# NOUVELLES

### LE MUSÉE DES MOULAGES

L'ouverture officielle du musée des moulages de l'Ecole des beaux-arts, a eu lieu dimanche dernier. M. le ministre de l'instruction publique et des beaux-arts, assisté de MM. de Chennevières et Guillaume, a parcouru les salles suivi d'un long cortège d'artistes, spécialement invités à cette cérémonie. Au point de vue de la réunion des chefs-d'œuvre reproduits, ce musée est maintenant un des plus complets du monde entier. L'architecture aussi bien que la sculpture antique s'y trouvent représentées. Au milieu des statues grecques et romaines, des fragments colossaux du temple de Jupiter à Rome et du Parthénon dressent leurs belles corniches soutenues par de gigantesques colonnes. Il est superflu de vanter l'utilité d'un musée de moulages, ainsi que les immenses services qu'une si riche collection rendra aux élèves aussi bien qu'aux artistes ; mais il convient de reconnaître et de signaler le goût parfait qui a présidé à la décoration des salles. Les peintures de style pompéien présentent un excellent fond sur lequel les statues s'enlèvent en clair, et se modèlent nettement. Cette tonalité riche et rougeâtre qui reçoit la pleine lumière des vitrages d'en haut, enlève l'aspect froid et triste que donne d'ordinaire la note blanchâtre du plâtre. Le musée ouvert au public le dimanche, est tous les jours accessible aux élèves de l'Ecole des beaux-arts. Il pourra, croyons-nous, faire prendre patience aux jeunes artistes qui n'ont pas encore été en Italie, et en même temps atténuer les regrets de ceux qui en sont revenus.

.*. A partir du 1ᵉʳ janvier, la bibliothèque de l'Ecole des beaux-arts sera ouverte tous les jours de la semaine, de midi à quatre heures.

.*. M. Georges Berger, chargé à l'Ecole des Beaux-Arts des cours d'Esthétique et d'Histoire de l'Art, dont M. H. Taine est professeur titulaire, a fait mercredi sa première leçon.
Il traitera cette année de l'histoire de la peinture française depuis l'époque de Charlemagne jusqu'à la fin du XVIIIᵉ siècle.

.*. M. Montessuy, peintre de talent, vient de mourir à Lyon, âgé de 73 ans. Un des tableaux de M. Montessuy figure au Luxembourg.

# L'ART AU THÉATRE

On a beaucoup trop vanté, à notre avis, la mise en scène et les costumes de la *Deïdamia* de M. Théodore de Banville, dont le sujet n'est autre que celui de l'ancien ballet : *Achille à Scyros*.
La façade du palais du roi Lycomède ne doit

pas être autre que celle du palais des Atrides dans les *Erynnies*, et nous n'en ferons pas un reproche à la direction de l'Odéon, au contraire. On a copié la façade d'un temple dorique, mais en doublant l'entrecolonnement qui correspond à la porte d'entrée ; ce qui est contre toutes les règles de l'architecture grecque et contre toutes les possibilités de sa construction.
Cette architecture est d'ailleurs brutalement enluminée.
Le costume grec est assez connu aujourd'hui dans toutes ses parties, il a été assez analysé pour qu'on puisse ne point commettre de trop grosses fautes lorsqu'on le met en scène.
Mᶠˡᵉ Rousseil, qui fait le personnage d'Achille, lorsqu'elle est en garçon, au commencement, porte la robe à double ceinture des Amazones et de la Diane de Gabies, ce qui permet à Thétis de la transformer immédiatement en fille en dénouant la seconde ceinture, de façon à laisser tomber jusqu'aux pieds la robe qu'elle relevait jusqu'à mi-jambes. Il était nécessaire qu'il en fût ainsi, et nous concevons cet emprunt fait au costume féminin. Mais on devrait savoir que le peplos n'est après tout qu'un grand carré d'étoffe légère, un schall qu'on plaçait sur les épaules des femmes d'une foule de façons différentes, et non une écharpe tuyautée avec des biais, et un tas de fanfreluches modernes, comme celles dont sont affublées quelques-unes des sœurs de Deïdamia.
Les tissus des costumes des filles de Lycomède sont de couleurs éclatantes et tout brodés : et en effet le costume grec, surtout chez les femmes, admettait un grand luxe de couleurs éclatantes et d'ornements tissés ou brodés. Des gens qui peignaient leur architecture et leur statuaire ne devaient pas être vêtus aussi pauvrement que le croyaient les classiques. Les Grecs, après tout, n'étaient que des sauvages d'infiniment de goût.
Le compagnon de l'astucieux Ulysse, Diomède, est revêtu d'une cuirasse inspirée assez exactement des représentations qu'on voit sur les vases antiques, mais son casque ne rappelle en rien les coiffures à nazal et à oreillères, munies d'une maigre aigrette sur un haut cimier que portent les héros dans ces représentations.
Le costume guerrier de Mᶠˡᵉ Rousseil, lorsqu'elle part revêtue des armes qu'Ulysse a apportées, offre aussi une bien grande dose de fantaisie. Nous concevons qu'un jupon blanc comme celui des palikares, tombe de sa cuirasse d'or, en place des deux pans de draperie symétriquement plissée qu'on voit dans les peintures des vases, dépasser la cuirasse et tomber sur l'une et l'autre cuisse, comme les tasseltes des armures du XVᵉ siècle, laissant le bas-ventre nu. La décence ne l'eût pas permis. Nous admettons donc le jupon ; mais non cette ceinture flottante qui enveloppe les plis de sa lâche circonvolution. Qu'avait à faire là cette singulière imitation des aumônières et des troussoires du costume du XVIᵉ siècle, qui sont si chères aux couturières de théâtre ?
Une dernière observation. Achille, Deïdamia et ses trois sœurs vident une coupe : coupe hémisphérique portée sur un haut pied. Or, ne

sait-on pas que le vase à boire des Grecs était le cylix : coupe à deux anses portée sur un pied rudimentaire.

De *Ikidamia* à l'*Ami Fritz* la distance est grande.

Nous connaissons mieux nos Alsaciens d'aujourd'hui, leurs habillements, leurs maisons et leur mobilier que tout ce qui concerne les contemporains de la guerre de Troie. Aussi, voulant se mettre en frais d'exacte mise en scène, la Comédie Française n'avait que l'embarras des renseignements. C'est M. Ch. Marchal qui les lui a donnés.

Si M. E. Perrin n'avait aussi été un peintre, nous dirions même que c'est lui qui a réglé certains détails de mise en scène. Ce sont des tableaux tout composés.

Nous ne parlons pas de la scène où Suzel donne à boire au vieux juif David Sichel dans la pose de Rebecca et d'Eliézer d'Horace Vernet, mais de celle où la même action est répétée, lorsque tous deux sont assis sur la margelle de l'ange d'une pompe de bois où la jeune fille vient de pomper de l'eau, de la vraie eau qui, à chaque coup du balancier, coule dans la cruche de grès.

La scène suivante où le Juif rest nt assis sur l'ange fait réciter à Suzel, appuyée au bois de la pompe, le récit du serviteur d'Abraham, venant chercher femme au pays de Laban, est également composée comme pour un tableau; et il y en a beaucoup d'autres dont on pourrait tirer parti au premier, mais surtout au troisième acte.

Le costume y prête beaucoup aussi : M. Brion et M. Marchal et d'autres nous ont si souvent montré les Alsaciens et les Alsaciennes dans leurs vêtements nationaux!

Les hommes portent le feutre aux larges bords, qui ébauche un tricorne, la longue redingote aux boutons de métal, par-dessus le large gilet aux couleurs éclatantes, la culotte courte et les souliers ronds ; les femmes se sont coiffées du loquet noir brodé d'or, et noué d'un large ruban en ailes de papillon, qui laisse descendre deux longues nattes par dessus le fichu de couleur dont les bouts se perdent dans une plaque de corsage, dont des paillettes d'or égaient la couleur sombre. Une jupe plate, verte ou rouge, bordée d'un velours noir, tombe sous un tablier blanc à petits plis serrés, sur des bas de couleur et des souliers.

Dans la maison de l'ami Fritz, les murs sont revêtus de boiseries vernies aux épaisses moulures ; les portes roulent sur des gonds à ferrures découpées, autant en font les vantaux des armoires de bois vernis, qui portent leur date incrustée sur leur corniche, et qui renferment le linge abondant et la lourde argenterie. Les fenêtres sont garnies d'un treillis de plomb qui sertit ces fonds de bouteilles, et les longues pipes sont accrochées au ratelier.

Parmi les chaises de bois découpé on voit quelques vieux fauteuils garnis de tapisserie, et la nappe qui couvre la table à manger est brodée de coton rouge sur ses bords.

Mais nous avons été étonné de trouver une cheminée banale de marbre noir comme il y en a tant dans nos appartements, avec deux vases sur la tablette au lieu d'un poêle de faïence verni dans la salle à manger de l'ami Fritz. Ce poële occupe une place assez importante cependant dans les intérieurs alsaciens que nous montrent les peintres et MM. Erckmann-Chatrian en parlent assez souvent dans leurs récits.

Le long des bâtiments de la ferme, bâtis en bois façonné et clos de portes et de volets moulurés, montent les escaliers avec leurs lampes à balustres. La cour s'ouvre sur une vigne dont les hauts ceps que traverse un chemin dominent un vallon où, sous le soleil de juin, les foins achèvent de mûrir entre les ligues d'aunes et de peupliers. Une pompe de bois avec son ange de pierre en occupe une partie, et par-dessus le mur du jardin un cerisier qui a l'âge de Suzel, projette ses branches d'où pendent des cerises blanches. La fillette les cueille et en jette des bouquets à Fritz qui les mange en rejetant les noyaux.

Que nous sommes loin du portique banal où des personnages qui n'ont jamais eu faim débitent avec emphase des alexandrins pompeux !

On ne fait d'ailleurs que boire et manger dans cette idylle aux beignets et, depuis le célèbre déjeuner où *le duc Job* se grisait quelque peu, jamais le public de la Comédie-Française n'avait eu à s'intéresser à tant de cuisine.

A. D.

— ~~~~~~~~~ —

## DÉCOUVERTES DU GÉNÉRAL CESNOLA

### A CHYPRE

La découverte d'un grand nombre de statues, bas-reliefs, objets de bronze, d'argent et d'or, par le général Cesnola, de 1866 à 1871, n'a pas, à cette époque, été assez remarquée. Cette collection n'ayant pas été achetée par le British-Museum, a été transportée en Amérique, et elle est aujourd'hui au musée artistique de New-York, qui en a fait l'acquisition au prix de 61,888 dollars. Depuis cette époque, le général a fait de nouvelles découvertes dans les cités enfouies et les temples de Chypre. C'est le résultat de ces fouilles faites pendant ces quatre dernières années, avec une énergie nouvelle, que nous allons faire connaître, d'après le compte-rendu donné par le *Times*.

Le premier mérite du général Cesnola, c'est d'avoir eu la sagacité de voir que Chypre, étant placé au point de la Méditerranée le plus rapproché de l'antique berceau de la civilisation dans la vallée de l'Euphrate et du Tigre, où des découvertes d'une valeur inestimable ont été faites, c'était le lieu où, suivant les probabilités, on devait trouver des trésors pour la science et pour l'art.

Il serait prématuré de déterminer les résultats d'une découverte si extraordinaire d'antiquités dans un état aussi parfait de conservation, monuments d'un temps et d'un grand royaume de Thèbes en Égypte.

Parmi ces reliques du passé se trouve le sceau officiel de Thethmosis III, le conquérant égyptien

de Chypre, sous la minorité du quel la troisième et la quatrième pyramide ont été bâties, et dont le nom se trouve sur le fameux obélisque que nous connaissons sous le nom d'Aiguille de Cléopâtre, et qui date vraisemblablement de 1443 ans avant Jésus-Christ. Ce sceau n'est pas une pierre effacée ou brisée ; c'est une pierre remarquablement gravée, percée, montée en or, et qui porte encore l'appendice mobile en argent par le quel on la tenait en s'en servant. D'autres objets de la même nature, qui servent à fixer la date aussi bien qu'à montrer la surprenante perfection où la glyptique était parvenue dans ces temps reculés, tels que cylindres babyloniens en météorite, en hématite, en cornaline, en chalcédoine, avec des entailles, remontant à des dates de 800, 1200 et 1600 ans avant Jésus-Christ, composent cette collection.

Un sceau sur le quel est gravé la divinité égyptienne Anubis, avec une lettre phénicienne, soulève des questions intéressantes. On peut constater dans la collection que le plus grand nombre de sceaux et de cachets à anneaux, dont les uns sont en or, les autres en argent, restent encore attachés au pivot sur lequel ils tournent et qui est rivé à chacune de ses extrémités sur un demi-anneau très-simple. Ceux d'or sont en général parfaits et très-ornés ; ceux d'argent sont sans exception très-noircis et telle ment oxydés qu'ils ne tournent plus sur leur pivot. L'argent paraît avoir été plus employé que l'or et peut-être était-il plus rare et d'une plus grande valeur, mais les objets de ce métal se détruisent plus facilement et on les trouve rarement dans les collections.

On n'avait jamais jusqu'ici découvert un aussi grand nombre de vases d'argent. Le général Cesnola en a découvert 270, dont beaucoup sont à peu près parfaits ; et parmi beaucoup de fragments, il a trouvé, entre autres, une masse compacte de patères amalgamées ensemble par l'oxydation dans la position même où on les avait placées il y a 2,000 ans. L'objet le plus parfait est une élégante lecythe en forme de bulbe, malheureusement la surface en est oxydée et il reste par une de traces de l'ornementation. Citons encore une œnochœ, un calice de cinq pouces de diamètre avec la trace de branches de vigne qui l'ornaient ; une patère avec des ornements de chèvrefeuille et de lotus ; plusieurs bols avec dessins en repoussé ; d'autres, ornés de lignes géométriques ; citons surtout l'objet le plus important, tant pour le style de ses ornements que pour son état de Tare conservation : une large patère en argent doré, de sept pouces et demi de diamètre, entièrement couverte de gravures et d'ornements guillochés, avec les animaux, les arbres conventionnels, les divinités égyptiennes et des cartouches.

Un calice d'or mince est à peine inférieur à ce vase comme rareté, il marque cinq pouces de diamètre et représente une chasse : c'est un objet unique de conservation et de beauté artistique. Citons encore une corne d'abondance d'environ quinze pouces de long, en argent recouvert par endroits de plaques d'or. L'usage de plaquer l'argent et le cuivre avec de l'or paraît avoir été très-pratiqué, mais connue on pouvait s'y attendre ce procédé a été très-destructif pour l'or. Le métal inférieur en se boursouflant par l'oxydation a fait éclater les plaques d'or. Beaucoup des anneaux et des autres objets sont dans ce cas, tandis que les objets solides en argent, quoique très-

corrodés, sont encore complets et ont conservé leur forme. Quant aux objets en or pur, il en est d'aussi parfaits que le jour où ils ont été fabriqués.

Un grand nombre de bracelets en argent, en or et en bronze, ayant la forme de serpents repliés sur eux-mêmes ont été trouvés ; les uns étaient simples, les autres ornés de têtes de serpents à chaque extrémité ; ces têtes sont admirables d'exécution. Mais il est difficile de décider si ces bracelets étaient destinés à être portés, car quelques-uns sont trop petits pour permettre d'y passer la main ; ils ne pouvaient davantage être portés à la jambe.

Deux bracelets d or massif très-simples et qui ne sont que d'une grande perfection, dont les extrémités retombent, présentent un intérêt particulier : ils portent en dialecte et en caractères cypriotes, l'inscription suivante : « Eléandre, roi des Paphiens. » Ces bracelets pèsent plus de trois livres ; ils ont été trouvés dans ce que le général appelle « la chambre à l'or. » Probablement, c'est une offrande d'Eléandre à quelque divinité du temple dans lequel on les a trouvés. La date en est douteuse dans l'état actuel de la paléographie cypriote, mais ou peut conjecturer qu'ils sont du sixième ou septième siècle avant Jésus-Christ.

Comme il y a un très-grand nombre d'anneaux qui s'adaptent aux proportions des doigts ou qui sont plus petits, le général Cesnola pense qu'on s'en servait comme d'une monnaie. Il y en a cependant beaucoup dont le travail est tellement beau qu'ils feraient la fortune de nos bijoutiers les plus en vogue. Quelques-uns conservent encore la pierre qui s'y trouvait enchâssée, ou des restes d'émaux qui étaient entourés de feuilles d'or dans le genre de travail que l'on appelle « cloisonné ; » dans d'autres, on retrouve la méthode connue sous le nom de « champlevée. »

Beaucoup d'agrafes et de pendants en or sont travaillés suivant la méthode d'incrustation granulée des anciens ornements étrusques trouvés dans différentes parties de la grande Grèce et de l'Etrurie. Mais aucun travail étrusque ne peut surpasser en netteté, en régularité, aussi bien que sous le rapport du dessin, ce chef-d œuvre des anciens ouvriers cypriotes.

On trouve encore dans cette remarquable collection des colliers d'or d'un travail très-parfait et d'un très-beau dessin ; les fermoirs de l'un d'eux représentent des têtes de lion, dont le type rappelle les lions de pierre assyriens, mais le travail est supérieur et se rapproche par son style de la sculpture des Grecs.

Parmi les pierres gravées, ou remarque une belle sardoine, mesurant près d'un pouce dans son plus grand diamètre, avec deux figures de personnages qui courent : c'est Borée enlevant Zéphyr. Citons aussi une Vénus dont les cheveux sont pendants ; un Mercure et Pluton enlevant Proserpine. En fait de pierres gravées, on a trouvé une magnifique tête de sceptre en onyx et beaucoup de petites tortues de la même pierre, que l'on portait comme amulettes, et qui étaient consacrées à la divinité de Chypre, Vénus.

Sans poursuivre davantage l'énumération des objets qui composent la collection Cesnola, disons quelques mots de la manière dont ces objets ont été trouvés. S'étant procuré un firman du sultan, le général commença ses travaux à Kitium, l'ancien Kittim de la Bible. Pendant quelque temps,

les fouilles dans les tombeaux ne produisirent d'autre résultat que de donner la preuve qu'ils avaient été fouillés par milliers et que pas un n'avait échappé, il y a des siècles, à la spoliation des soldats ; dans un d'eux on trouva en effet une figure peinte ressemblant à un chevalier des croisades.

A Golgos, on découvrit un millier de statues plus ou moins brisées, et plus de 1,600 objets variés. C'est à Kurium (l'ancien Kurium de Pausanias et de Strabon) que les objets ci-dessus décrits ont été mis au jour. A l'exception de Néo-Paphos, il n'y a pas de lieu à Chypre qui produise une plus grande quantité de débris que Kurium. Cette ancienne ville est placée sur la côte ouest de l'île, à l'ouest des ruines de Palæo Limisso. C'était une cité royale perchée comme un nid d'aigle sur un rocher de 300 pieds d'élévation, et inaccessible de trois côtés. Ce rocher, qui est à peu près à trois heures de la côte, a deux faces taillées presque perpendiculairement ; les marques du ciseau sont encore visibles sur le roc. A 40 pieds du sol, une terrasse a été ménagée, de manière à former, non pas une fortification seulement, mais un lieu d'inhumation. On y a rencontré des milliers de tombes taillées dans le roc, contenant souvent des sarcophages ; dans quelques-uns on a trouvé des squelettes, des lampes de terre, des amphores, un miroir de cuivre, des anneaux d'or et des bracelets d'argent, enfin une mosaïque qui rappelle les modèles assyriens.

En frappant sur ce pavé de mosaïque, le général entendit un son qui annonçait une cavité inférieure ; il fit creuser jusqu'à une profondeur de 20 pieds et découvrit un passage taillé dans le roc, de 4 pieds de large sur 5 de haut, et qui communiquait évidemment autrefois avec les constructions supérieures. En suivant ce passage, on arriva à une petite porte de pierre fermant une petite cellule ou chambre remplie de terre. Le général, en la faisant déblayer, poussa du pied un objet dur, qui se trouva être un bracelet d'or. C'était là qu'était établi, ainsi que dans d'autres chambres contiguës, reliées ensemble par un couloir, le trésor du temple.

Tout fait croire que les richesses archéologiques de Chypre sont loin d'être épuisées, et que des fouilles ultérieures, conduites avec persévérance, ne donneront pas moins de résultats précieux que les précédentes explorations.

---

EXPLORATIONS ARCHÉOLOGIQUES A MYCÈNES.

Nous avons déjà eu occasion de parler, autrefois, de la première partie des travaux de recherches archéologiques exécutées à Mycènes par le docteur Schliemann. Ce savant explorateur continue, dans le *Times*, le récit de ses excursions. Nous en reproduisons les parties les plus intéressantes.

Depuis ma lettre du 9 septembre, dit le docteur Schliemann, j'ai continué les fouilles avec la plus grande énergie ; j'y ai employé constamment 125 hommes et cinq chariots, et comme le temps a été beau, j'ai fait beaucoup de progrès. Dans le trésor, où je travaille avec deux machines et 30 ouvriers, j'éprouve la plus grande difficulté à

enlever les centaines d'immenses pierres de taille qui sont tombées de la voûte supérieure, mais j'espère cependant terminer l'excavation dans trois semaines.

Les murs intérieurs de ce trésor n'ont évidemment jamais été recouverts de plaques de bronze connue le trésor d'Athènes, et celui de Minxas à Orchomène ; il est moins somptueux et parait être moins ancien que ces derniers. L'entrée, qui a 4 pied de long et 8 pieds de large, est recouverte par quatre dalles de 18 pieds et demi de longueur ; les trous pour les gonds des portes sont de 5 pouces de profondeur. Certaines traces dans les murs semblent indiquer que l'entrée était ornée de deux colonnes quadrangulaires que je retrouverai peut-être par des fouilles plus profondes. Sur la dalle au-dessus de l'entrée on remarque quelques ornements en spirale.

Après avoir été pendant tant de siècles couvertes de décombres humides, les grandes pierres de taille du *dromos* et de la *façade* du trésor éprouvent un retrait par suite de leur exposition au soleil, et un grand nombre ont des crevasses.

Parmi les poteries trouvées dans le trésor, les hommes à cheval, grossièrement modelés, tenant des deux mains le cou du cheval, méritent une mention particulière. Tous les vases sont à profusion couverts d'ornements ou de lignes en spirales. En même temps que de la poterie archaïque, on a trouvé dans le trésor une partie de collier avec une grosse perle de verre, deux perles d'une pierre bleuâtre transparente et deux autres d'une pierre d'un rouge bleuâtre ; toutes sont perforées et retenues par un fil de cuivre. On a trouvé aussi un fragment de frise de marbre portant des ornementations en spirales. Immédiatement au-dessus de la partie inférieure du *dromos* se trouvent les fondations d'une maison grecque, remontant, suivant toute apparence, à la période macédonienne.

Dans la partie supérieure de l'Acropole, j'ai eu pour reprendre les excavations de la Porte des Lions. A droite, j'ai ramené à la lumière, dans les fondations d'une maison hellénique, tout un labyrinthe de murs cyclopéens, formant quatre corridors parallèles de 4 à 6 pieds de large, remplis de pierres et de décombres que je fais déblayer. Un de ces corridors conduit directement dans la maison cyclopéenne que j'ai décrite dans ma lettre précédente ; sur beaucoup de points les murs ont conservé leur revêtement d'argile.

J'ai trouvé là beaucoup d'idoles de Junon et trois flèches, une de bronze ou de cuivre, et une autre de fer ; la troisième est en forme de pyramide, comme les flèches carthaginoises que j'ai trouvées l'année dernière à Motye. A gauche de l'entrée se trouve d'abord la petite chambre du portier et ensuite un mur de grandes pierres qui n'avait d'autre objet que de soutenir les masses de décombres, de 24 à 26 pieds d'épaisseur, qui ont été entraînées par les eaux du haut du mont pendant le cours des âges. Comme ce mur menace ruine, qu'il est constamment en danger la vie des ouvriers et qu'il n'est pas très-ancien, tandis que je soupçonne que des monuments d'un temps très-reculé et d'un intérêt considérable sont cachés derrière lui, je vais le faire disparaître et pratiquer à sa place des fouilles très-étendues.

Un peu plus avant, sur la même ligne, se trouve un mur cyclopéen de 120 pieds de long et de

40 pieds de haut ; il est construit d'énormes pierres réunies à de petites pierres ; il est couronné par les ruines d'une tour et donne à l'Acropole un aspect particulier de grandeur. Ce mur était recouvert par dix à douze pieds de décombres et a été déblayé jusqu'au roc sur lequel reposent ses fondations.

J'avais supposé que la double rangée parallèle de larges dalles formait un cercle complet ; cette supposition s'est trouvée exacte. Ce double rang de dalles a 535 pieds de circonférence. Je ne fais aucun doute que chaque dalle marque une sépulture ; l'espace entre les deux rangées peut avoir servi pour les libations ou pour placer des fleurs en l'honneur des morts.

Aussi bien entre les deux rangées que sur les côtés de l'une et de l'autre on a trouvé beaucoup d'objets d'un intérêt capital, tels qu'un poisson de bois, une anse de pierre verte, sur laquelle est grossièrement sculptée une figure humaine avec un nez épais, une large bouche et un collier ; ce sont les traits égyptiens ; puis un grand nombre d'idoles de Junon telles que je les ai décrites dans mes deux lettres précédentes ; quelques-unes ont la forme d'une vache debout ou couchée, sans cornes, mais avec une chevelure de femme ; le cou est perforé pour en obtenir la suspension au moyen d'une corde ; une idole du sexe féminin, avec une tête d'oiseau, pas de bouche, de très-grands yeux, des mains en saillie et un collier ; la chevelure est indiquée sur le dos, et les vêtements sont représentés par la couleur rouge.

On a aussi trouvé une figure d'homme assis, en argile, avec de grands yeux, le nez aquilin, pas de bouche, la tête couverte d'une coiffure en forme de turban ; je ne crois pas que ce soit une idole ; des idoles d'un temps très-primitif, à tête d'oiseau ; les mains reposent sur la poitrine, mais non jointes ; la tête est tournée vers le ciel, sans doute dans l'attitude de la prière ; deux couteaux et deux flèches d'obsidienne, ce qui se rencontre rarement ici ; plus un grand nombre de grains de verre provenant d'un collier et un petit disque d'une substance vitreuse noire, orné de l'image imprimée et très-belle d'une mouche. Des deux côtés il y a perforation pour la suspension.

On trouve très-fréquemment ici, dans les décombres préhistoriques, des amas de chaux qui ont formé le revêtement d'un mur ; ces débris conservent la trace d'une ornementation en rouge, en bleu, en vert ou en jaune ; ce sont des méandres ou des lignes en spirale. Comme on ne trouve aucune trace de chaux dans aucune des maisons cyclopéennes, je ne puis assigner à ces revêtements de murailles une antiquité très-reculée ; je m'imagine qu'ils proviennent de maisons remontant au siècle qui a précédé la prise de Mycènes.

Au sud de la double rangée circulaire et parallèle se trouvent les fouilles ont remis au jour une vaste maison cyclopéenne, qui, dans la partie déjà déblayée, renferme cinq chambres, coupées par quatre corridors de quatre pieds de large. Les murs conservent encore çà et là leur revêtement d'argile, sans aucune trace de peinture. Les murs ont de 2 à 4 pieds et demi d'épaisseur ; et quelquefois le même mur est de 6 à 8 pouces plus épais dans un endroit que dans un autre. La plus grande chambre a 18 pieds et demi de long sur 13 et demi de large et son côté oriental est taillé dans le roc à une profondeur de 16 pouces.

Aussi bien sous cette chambre que sous la chambre voisine une profonde citerne est creusée dans le roc ; l'eau y arrivait par un conduit cyclopéen qui descendait de la colline.

Quoiqu'il n'y ait point de fenêtres dans la maison et que la faible lumière qui pouvait venir par les portes ait dû être diminuée encore par le mur de ronde cyclopéen qui n'est séparé de la maison du côté de l'ouest, que par un corridor de quatre pieds de large, cependant cette maison semble avoir été le palais du roi, parce qu'aucune construction d'un plus grand style d'architecture n'a été trouvée dans l'Acropole. Certainement le roi n'était pas bien logé, mais on ne connaissait pas alors le confortable, et par conséquent on ne le regrettait pas. D'un autre côté, les objets découverts dans cette maison prouvent que la famille qui l'habitait n'était pas sans prétentions au luxe.

Dans une des chambres, à une profondeur de 23 pieds au-dessous du sol, on a trouvé une bague taillée dans un splendide onyx blaue avec un sceau sur lequel sont gravés en creux deux animaux sans cornes, qu'on prendrait à première vue pour des biches, un examen plus attentif fait reconnaître que l'artiste a voulu représenter des vaches ; toutes deux tournent la tête pour regarder le veau qui tette leurs mamelles. Quoique d'un style très-archaïque, cette sculpture est bien exécutée, l'anatomie de l'animal est observée avec soin et l'on s'étonne qu'un pareil ouvrage ait jamais pu être exécuté sans verre grossissant.

En voyant cette gravure et en pensant qu'elle appartient à une antiquité antérieure à Homère de bien des siècles, nous sommes disposés à croire que toutes les œuvres d'art décrites dans les vers de ce poète : le merveilleux bouclier d'Achille, le chien et le lièvre de l'agrafe du manteau d'Ulysse, la coupe de Nestor, etc., existaient de son temps et qu'il n'a fait que décrire ce qu'il voyait de ses propres yeux. On a découvert encore dans la maison cyclopéenne des morceaux convexes d'agate ou de serpentine perforés provenant de colliers ; quelques-uns de ces morceaux sont ornés de spirales, d'autres portent l'image de chevaux ou de cerfs.

On a aussi trouvé un moule en jaspe, montrant sur ses six faces des types fantastiques : cet objet était destiné à couler des ornements d'or ou d'argent. Il s'y trouvait aussi un moule pour couler ces curieux objets coniques d'une substance vitreuse noire que l'on trouve fréquemment et qui sont perforés pour être suspendus à une corde.

Citons encore parmi les objets trouvés de belles haches de jaspe ou pierre verte et un grand nombre de splendides terres cuites, entre autres de larges vases avec deux ou trois anses dont les extrémités sont modelées en forme de crocodiles. Tous ces vases sont couverts d'images de guerriers en rouge sombre sur un fond jaune, qui portent des cottes de mailles, des ceinturons, des cnémides, des sandales, des casques hérissés de pointes comme une peau de porc-épic ; de chaque côté du casque s'avance toujours en saillie un objet ayant la forme d'une corne.

Les guerriers sont invariablement armés de lances et de grands boucliers ronds, dont la partie inférieure est toujours coupée en forme de croissant. Un des hommes, qui est sans armes, lève la main et paraît commander ; un autre lance un javelot. Tous ces personnages ont le même type

parfaitement archaïque, avec de longues figures asiatiques, et particulièrement de longs nez et de longues barbes à la mode assyrienne. L'intérieur de ces vases est peint en rouge.

On a aussi trouvé dans la maison cyclopéenne d'autres vases avec des rangées de cercles et de nombreux sigures qui paraissent être des lettres, et deux vases de bronze dont un est sur un trépied de grande dimension. La poterie non peinte et faite grossièrement à la main, telle que j'en ai trouvé à Tirynthe sur le sol vierge ou tout auprès, manque absolument ici, circonstance qui ne permet pas de douter que même les plus anciens murs cyclopéens de Mycènes n'aient été bâtis plusieurs siècles après les murs de Tirynthe, à une époque où la roue du potier était d'un usage général.

*(Journal Officiel).*

## BIBLIOGRAPHIE

—

*Le Temps*, 6 décembre : Diaz, par M.Charles Blanc.

*La Gironde*, décembre : Diaz, par M.Ch. Marionneau.

*Le Tour du Monde*, 831e livraison. Texte : l'Odyssée du Tegethoff et les découvertes des lieutenants Payer et Weyprecht aux 80°-83° de latitude nord. 1872-1874. Relation inédite. — Douze dessins de E. Riou, O. de Penne et J. Moynet.

*Journal de la Jeunesse*, 210e liv. Texte par Mme Colomb, Mme Barbé, J. Girardin, Léon Dives, P. Vincent, Charles Joliet, Th. Lally, Mme de Witt et A. Saint-Paul.

Dessins : Sahib, Nhymper, A. Dillens, E. Bayard et T. Taylor.

Bureaux à la librairie Hachette et Cie, boulevard Saint-Germain, n° 79, à Paris.

*Academy*, 25 novembre : Galerie de M. Deschamps (2e article), par M. Rossetti. — Exploration à Cypre, par le général de Cesnola.

2 décembre : Société des Artistes anglais (2e article), par M. Rossetti. — Diaz, par Ph. Burty. — Vente de la collection d'estampes de M. Liphart, à Leipzig, par Mary Heaton.

*Athenæum*, 25 novembre : Manuel du département des estampes et dessins au British Museum, par Louis Fagan (compte rendu). Nouvelles de Rome, par R. Lanciani. — 2 décembre : M. Leighton, sculpteur. — Nouvelles gravures et eaux-fortes. — Le Trésor de Kourium.

—

*Costumes du temps de la Révolution* (1790-1791, 1792-1793), tirés de la collection de M. V. Sardou, préface de M. Jules Claretie. — *Quarante eaux-fortes coloriées* de M. Guillaumot fils. — Paris, A. Lévy, 13, rue Lafayette. 1876.

La mode, cet art de la parure, offre, dans ses perpétuelles variations, une bien amusante étude. Aussi ne sommes-nous point surpris de voir se

multiplier chaque jour les reproductions, les réimpressions fidèles qui remettent sous nos yeux les costumes des anciennes époques, voire,même les modes disparues d'hier. En fait de modes,hier est déjà si loin d'aujourd'hui.

Un nouveau et bien exact document vient d'être ajouté à la liste déjà si riche des pièces qui serviront à dresser l'intéressante histoire du costume en France. L'éditeur A. Lévy vient de faire paraître quarante eaux-fortes coloriées reproduisant avec la plus scrupuleuse fidélité les modes de 1790 à 1793 ; elles forment un curieux album que consulteront les hommes d'études et les mondaines, les mondaines surtout.

P. L.

—

*Revue générale de l'Architecture et des Travaux publiés* (nos 9-10, 1876).

Sur les trois systèmes de plans des églises chrétiennes (suite et fin), par le docteur Cattois. — Nouvelle ménagerie de reptiles au Jardin des Plantes, à Paris, par M. J. André, architecte du Muséum. — Villa à Menton (Alpes-Maritimes), par M. J. Brun, architecte. — A propos de la reconstruction des Tuileries, par M. César Daly. — Grand prix d'architecture en 1876, par M. G. Raulin, architecte. — Livres reçus. — Bibliographie. (Dix planches gravées et neuf bois accompagnent cette livraison.)

—

Le prix des Gravures de L. Flameng, *Rubens et sa femme*, en vente chez A. Lévy, éditeur, 13, rue Lafayette, a été indiqué d'une manière erronée dans nos annonces, sauf dans celle du dernier numéro de la *Chronique* : les épreuves de remarque se vendent 300 fr. la paire. Les épreuves avant la lettre, 200 fr.

—

CONCERTS DE MUSIQUE CLASSIQUE

du dimanche 9 décembre.

**Concert Pasdeloup.** — Symphonie en *si bémol*, de Haydn ; Ouverture de *Roméo et Juliette*, par Tschaïkoffsky ; *Allegretto*, par Mendelssohn ; Concerto romantique pour violon, par B. Godard, joué par Mlle Marie Tayau ; Symphonie en *ut mineur* par Beethoven.

**Concert du Châtelet.** — Symphonie en *la*, de Beethoven ; fragments de *Dalila*, de M. Ch. Lefebvre ; air de ballet des *Fêtes d'Hébé*, de Rameau ; *Grande Fantaisie* de T. Schubert (le piano sera tenu par M. Saint-Saëns) ; *Sérénade*,de Haydn; ouverture de *Guillaume Tell*.

# M. CH. GEORGE

EXPERT

*en Tableaux et Curiosités*

Par suite du départ de M. DHIOS, continue seul les Expertises et Ventes publiques, et transfère son domicile de la rue Le Peletier, 33, à la rue Laffitte, 12.

# VENTE DE LIVRES CHOISIS

Théologie, Science, Beaux-Arts, Belles-Lettres, Histoire.

### RUE DES BONS-ENFANTS, 28
**Le lundi 11 décembre 1876, à 7 h. du soir.**

Mᵉ **MAURICE DELESTRE**, commissaire-priseur, successeur de M. **DELBERGUE-CORMONT**, rue Drouot, 27 (ancien 23).

Assisté de M. **ADOLPHE LABITTE**, expert, rue de Lille, 4.

CHEZ LESQUELS SE TROUVE LE CATALOGUE.

---

# TABLEAUX ANCIENS ET MODERNES

Porcelaines, curiosités, dessins, aquarelles, gravures,

PROVENANT EN PARTIE

### De la collection de feu M. MATHIEU

Œuvres de : André, Bonington, Cassati, de Kock, Géricault, Gingelen, Lepoitevin, Troyon, Wess, Casanova, Charlet, Dietrich, Isabey, Van der Meulen, Potter, etc.

VENTE HOTEL DROUOT, SALLE Nº 7.
**Le lundi 11 décembre 1876, à 2 heures.**

Mᵉ **E. Girard**, commissaire-priseur, rue Saint-Georges, 5 ;

**M. Féral**, peintre-expert, 54, faubourg Montmartre ;

CHEZ LESQUELS SE TROUVE LE CATALOGUE

*Exposition publique* le dimanche 10 décembre 1876, de 1 à 5 heures.

---

# ESTAMPES

Œuvres de maîtres anciens : Aldegrever, Beham, Breughel, Th. de Bry, Callot, Albert Durer, Hollar, Lucas de Leyde, Ostade, G. Pencz, Rembrandt, Stephanus, Waterloo.

Livres sur les arts et à figures.

Ecole moderne, Raphaël Morghen ; *Ecole du XVIII siècle*, Baudouin, Boucher, Demarteau, Fragonard. Greuze ; les Contes de la Fontaine, Lancret, Watteau.

Composant la collection d'un *Amateur étranger*.

VENTE HOTEL DROUOT, SALLE Nº 4
**Les lundi 11, mardi 12, mercredi 13, et jeudi 14 décembre 1876, à 1 h. précise.**

Mᵉ **Maurice Delestre**, commissaire-priseur, successeur de M. DELBERGUE-CORMONT, rue Drouot, 27 (ancien 23) ;

Assisté de M. **Vignères**, marchand d'estampes, 21, rue de la Monnaie.

CHEZ LESQUELS SE TROUVE LE CATALOGUE.

EXPOSITION PUBLIQUE le dimanche 10 décembre 1876, de 1 h. à 4 heures.

---

### Belle et importante réunion

# OBJETS D'ART & DE CURIOSITÉ

Belles porcelaines de Chine, du Japon et de Saxe. Faïences espagnoles et autres, orfèvrerie, bijoux divers. Beau lustre en cristal de roche avec monture ancienne, bronzes d'ameublement. *Meubles, bronze,* des époques Louis XV et Louis XIV, beaux panneaux en bois sculpté du temps de Louis XIV. *Belles tapisseries,* du XVIᵉ siècle et des époques Louis XIV et Louis XVI. Etoffes anciennes.

VENTE HOTEL DROUOT, SALLE Nº 8

**Les lundi 11 et mardi 12 décembre 1876 à 2 h.**

| Mᵉ **Charles Pillet**, | **M. Ch. Mannheim**, |
| COMMISSAIRE - PRISEUR, | EXPERT, |
| 10, r. Grange-Batelière. | rue Saint-Georges, 7. |

CHEZ LESQUELS SE TROUVE LE CATALOGUE

*Exposition*, le dimanche 10 décembre 1876, de 1 h. à 5 heures.

---

# TENTURES DE VULCAIN

### CINQ TAPISSERIES ANCIENNES

DES FLANDRES

Appartenant à M. **FRANTZ JOURDAIN**
architecte.

Ayant figuré à l'Exposition de l'Union Centrale aux Champs-Elysées en 1876. Meubles de salon Louis XV en tapisserie de Beauvais et écran Louis XIV.

VENTE HOTEL DROUOT, SALLE Nº 1
**Le mardi 12 décembre 1876 à 4 heures.**

Mᵉ **QUEVREMONT**, commissaire-priseur, rue Richer, 46 ;

M. **FULGENCE**, expert, rue Richer, 45.

CHEZ LESQUELS SE TROUVE LE CATALOGUE.

EXPOSITIONS :

| *Particulière :* | *Publique :* |
| dimanche 10 décembre | lundi 11 décembre |
| de 2 heures à 5 heures. | |

--- --- ---

L'antiquaire PORTALLIER, de Nice, ayant l'intention de se retirer du commerce, désirerait vendre toute sa collection, bien connue, de tableaux anciens et modernes, d'objets d'art, de curiosités, etc., etc. Il vendrait ou louerait aussi le monument, unique dans son genre, qu'il a fait construire, soit à un grand marchand, soit à un amateur, qui y continuerait le commerce ou qui s'y bornerait à faire une exposition de tableaux, objets d'art et curiosités.

S'adresser à la galerie Portallier, boulevard du Bouchage, à Nice.

VENTE
# DE LIVRES ANCIENS ET MODERNES
La plupart rares et curieux,

**Composant la Bibliothèque de M. D.**

RUE DES BONS-ENFANTS, 28,

**Les mardi 12, mercredi 13 & jeudi 14 déc. 1876,**
**à 7 heures du soir.**

Mᵉ Maurice-Delestre, commissaire-priseur, rue Drouot, 27, (ancien 23), successeur de Mᵉ DELBERGUE-CORMONT.
     **M. Ad.** Labitte, expert, 4, rue de Lille,

CHEZ LESQUELS SE DISTRIBUE LE CATALOGUE

---

## MOBILIER
**Diamants et Bijoux, Costumes de théâtre**
PARTITIONS

Curiosités, bronzes, porcelaines, objets divers.

Vente par suite du décès de Mlle Priola artiste lyrique.

HOTEL DROUOT, SALLE Nº 6,

Le mercredi 13 décembre 1876, à deux heures

Par le ministère de Mᵉ CHARLES PILLET, commissaire-priseur, rue de la Grange-Bate-lière, 10.
Assisté de M. CHARLES MANNHEIM, expert, rue Saint-Georges, 7.

CHEZ LESQUELS SE DISTRIBUE LE CATALOGUE

*Exposition,* le mardi 12 décembre 1876, de 1 à 5 heures.

---

## OBJETS D'ART
DE LA CHINE & DU JAPON

Belles pièces en jade blanc et vert. Emaux cloisonnés et peints de la Chine. Bronzes, porcelaines, laques. Beaux meubles de salon en marqueterie de Ning Po.

Provenant en partie de *Feu M. le Général***

VENTE, HOTEL DROUOT, SALLE Nº 8

**Le jeudi 14 décembre 1876, à deux heures**

Par le ministère de Mᵉ CHARLES PILLET, commissaire-priseur, rue de la Grange-Bate-lière, 10.
Assisté de M. CHARLES MANNHEIM, expert, rue Saint-Georges, 7.

CHEZ LESQUELS SE TROUVE LE CATALOGUE

*Exposition publique,* le mercredi 13 décembre 1876, de 1 h. à 5 h.

---

VENTE
DE
# MONNAIES ANTIQUES ET MODERNES
Médailles, livres de numismatique; objets d'art et de curiosité,
**Composant la collection de M. J. GAILLARD,**
antiquaire.

HOTEL DROUOT, SALLE Nº 18,

Le jeudi 14 décembre 1876, à 2 heures t.-précises

Mᵉ Maurice-Delestre, commissaire-priseur, successeur de M. DELBERGUE-CORMONT, rue Drouot, 27 (ancien 23),
Assisté de MM. Rollin & Feuardent, experts, rue de Louvois, 4,

CHEZ LESQUELS SE TROUVE LE CATALOGUE

*Exposition,* le jour de la vente, de midi à 2 heures.

---

# DESSINS ANCIENS
DE DIFFÉRENTES ÉCOLES

Nombreux croquis par Lancret, Pater et Gravelot; *aquarelles* par Saint-Aubin; dessins d'architecture et de décoration, par Delafosse, J.-B. Huet, C. Gillot; estampes de toutes les écoles, principalement du XVIIIᵉ siècle, ornements catalogués du XVIIIᵉ siècle.

Vente par suite du décès de M. le marquis de Fourqueveaux.

HOTEL DROUOT, SALLE Nº 6.

Les vendredi 15 et samedi 16 décembre 1876, à 2 heures précises.

Mᵉ MAURICE DELESTRE, commissaire-priseur, successeur de **M. DELBERGUE-COR-MONT,** demeurant rue Drouot, 27 (ancien 23).
Assisté de MM. CLÉMENT ET FÉRAL, ex-perts, rue des Saints-Pères, 3, et faubourg Montmartre, 54.

CHEZ LESQUELS SE TROUVE LE CATALOGUE.

EXPOSITION le jeudi 14 décembre, de 1 h. à 5 heures.

---

Vente en vertu de jugement après décès
# TABLEAUX
Par Bonnat, Diaz et Th. Rousseau
Marbre de CARPEAUX
Bronzes-Barbedienne, livres.

VENTE, HOTEL DROUOT, SALLE Nº 7
Les vendredi 15 et samedi 16 décembre 1876

Mᵉ Léon Tual, successeur de **M. Bous-saton,** rue de la Victoire, 39.
Assisté de **M. Durand-Ruel,** expert, rue Laf-litte, 16,
Et **M. A. Labitte,** libraire, rue de Lille, 4.

CHEZ LESQUELS SE TROUVE LE CATALOGUE

*Exposition publique,* le jeudi 14.

## Vente par suite de décès

# INSTRUMENTS DE MUSIQUE

Violons, alto, violoncelle, archets, violon très-rare d'Antonius Stradivarius ; ESTAMPES, médailles, curiosités, argenterie, meubles.

VENTE, HOTEL DROUOT, SALLE N° 5,

Le samedi 16 décembre 1876, à 2 heures.

Par le ministère de Mᵉ Ch. Pillet, commissaire-priseur, rue de la Grange-Batelière, 10 ;
Assisté, pour les instruments de musique, de MM. Gand & Bernardel, frères, luthiers, rue Croix-des-Petits-Champs, 21 ;
Pour les estampes, de M. Clément, marchand d'estampes de la Bibliothèque nationale, rue des Saints-Pères, 3 ;
Et pour les médailles, de MM. Rollin & Feuardent, experts, place Louvois, 5,

CHEZ LESQUELS SE TROUVE LE CATALOGUE.

*Exposition publique*, vendredi 15 décembre, 1876, de 1 à 5 heures.

# PORCELAINES DE SÈVRES

Vente après le décès de M. G.-F. Mayer, peintre-décorateur sur porcelaines.

*DÉSIGNATION :*

Porcelaines de Sèvres dans leurs gaines en velours, tête-à-tête fonds bleus, roses, verts, décorés de fleurs de lys, portraits de Louis XVI, Marie-Antoinette et autres personnages ; 100 paires de vases, 400 assiettes, plats, soucoupes, théières, sucriers, raviers, basquettes, jardinières, etc. Une grande quantité de porcelaine blanche unie. Plaques en porcelaine décorée, préparée pour la monture. Tableaux, émaux, vases en porphyre et malachite. Pendules, lustres, bronzes, gravures, dessins, éventails. Corps d'oiseaux des îles pour l'empaillage. Montres en or, médailles ; bijoux et argenterie.

VENTE, HOTEL DROUOT, SALLE N° 2.

Les lundi 18, mardi 19 et mercredi 20 décembre 1876, à 2 heures.

Par le ministère de Mᵉ ALBERT COLETTE, commissaire-priseur, à Paris, boulevard du Palais, 11 (bis).
Assisté de M. OPPENHEIM, expert, rue Le Peletier, 19.

CHEZ LESQUELS SE TROUVE LA NOTICE.

EXPOSITION PUBLIQUE le dimanche 17 décembre 1876, de 2 heures à 5 heures.

# ANCIENNES PORCELAINES
DE CHINE, DU JAPON ET DE SAXE

Grands vases et vasques émaillés, grands plats, potiches, assiettes, bols, soupières, tasses, soucoupes, vases et figurines en vieux Saxe, faïences de Delft, grès de Flandre, verrerie de Bohème, bronzes Louis XV et Louis XVI, pendules, candélabres, lustres ; objets variés, montres émaillées, boîtes en Saxe montées en or, bijoux, éventails, dentelles en points d'Alençon, guipures. Meubles sculptés et en vieux laque, étoffes, soieries, écrans en tapisserie des Gobelins, tentures en velours d'Utrecht.

*Le tout arrivant de Hollande.*

VENTE, HOTEL DROUOT, SALLE N° 8.

Les lundi 18, mardi 19, mercredi 20, et jeudi 21 décembre 1876, à 1 h. 1/2

Par le ministère de Mᵉ CHARLES PILLET, commissaire-priseur, rue de la Grange-Batelière, 10.

Assisté de M. L. BLOCHE, expert, 19, boulevard Montmartre.

EXPOSITION PUBLIQUE, le dimanche 17 décembre 1876, de 1 h. à 5 heures.

# LIVRES RARES ET CURIEUX

Théologie, Belles-Lettres, Beaux-Arts, Histoire, composant le cabinet de M. L***, membre de la Société des Anciens Textes français.

VENTE HOTEL DROUOT, SALLE N° 3

Les mardi 19 et mercredi 20 décembre 1876 à 2 heures.

Mᵉ Maurice Delestre, commissaire-priseur, rue Drouot, 27 (ancien 23), successeur de M. Delbergue-Cormont,
Assisté de M. A. Labitte, expert, 4, rue de Lille.

CHEZ LESQUELS SE TROUVE LE CATALOGUE

*Exposition*, une heure avant la vente.

# RUBENS & SA FEMME

Gravés d'après les tableaux originaux

DU MAITRE

Appartenant à sa Majesté

## LA REINE D'ANGLETERRE

*et avec sa gracieuse permission*

Par LÉOPOLD FLAMENG

Dimensions des planches : 0,35 cent. de hauteur, 0,25 cent. de largeur.

Il sera imprimé :

**126** Épreuves de remarque à liv. st. 12.12 — francs 300 la paire ; — **75** Épreuves avant la lettre à liv. st. 8.8 — francs 200 la paire ;
Et les planches seront détruites après le tirage ci-dessus

On souscrit dès à présent, chez M. L. Flameng, 25, boulevard du Montparnasse, à Paris.

No 40. — 1876.    BUREAUX, 3, RUE LAFFITTE.    16 Décembre

LA

# CHRONIQUE DES ARTS

## ET DE LA CURIOSITÉ

### SUPPLÉMENT A LA *GAZETTE DES BEAUX-ARTS*

PARAISSANT LE SAMEDI MATIN

*Les abonnés à une année entière de la* Gazette des Beaux-Arts *reçoivent gratuitement la* Chronique des Arts et de la Curiosité.

PARIS ET DÉPARTEMENTS :

Un an. . . . . . . . . . . 12 fr.  |  Six mois. . . . . . . . . . . 8 fr.

## AVIS IMPORTANT

—

*L'Administration de la* Gazette des Beaux-Arts *prie les personnes dont l'abonnement vient d'expirer de vouloir bien le renouveler le plus tôt possible pour ne pas éprouver de retard dans la réception de la livraison de Janvier.*

### PRIME DE 1877

## LA MISE AU TOMBEAU, DU TITIEN

*gravure au burin de J. de Marc.*

Cette gravure sera délivrée en **prime** aux abonnés de 1877 qui en feront la demande, au prix de **15** francs au lieu de **45**, prix de *vente*. MM. les abonnés de Paris et de l'Étranger sont priés de faire retirer leur exemplaire au bureau de la *Gazette*. MM. les abonnés de la province pourront recevoir le leur moyennant l'envoi de **2** francs pour les frais d'emballage (**17** fr. au lieu de **15**). Voir le n° 39 de la *Chronique*.

## CONCOURS ET EXPOSITIONS

### Les concours de l'Académie des beaux-arts.

Les prix fondés par le comte de Caylus et par le peintre Quentin de Latour, en faveur des élèves de l'École des beaux-arts, n'ont pas été décernés cette année.

Il en a été de même pour le prix fondé par M. Bordin, qui a pour objet de récompenser, à la suite de concours, des œuvres écrites traitant de l'art, de la science ou de la littérature, ou même parfois des ouvrages ayant paru

sur ces mêmes matières, en dehors des conditions spéciales des concours.

L'Académie avait proposé, pour le concours de l'année 1876, le sujet suivant :

« De l'influence sur l'art de l'Académie de France à Rome depuis sa fondation. »

Trois mémoires ont été adressés pour ce concours.

L'Académie a jugé qu'aucun de ces travaux ne satisfaisait aux conditions du programme, il n'y avait pas lieu de décerner le prix. En conséquence, elle a prorogé le concours au 31 décembre 1877, époque à laquelle les manuscrits devront être déposés au secrétariat d l'Institut.

L'Académie rappelle qu'elle a proposé, pour le concours de 1877, le sujet suivant :

« Recherches historiques et biographiques sur les sculpteurs français de la Renaissance, depuis le règne de Charles VIII jusqu'à celui de Henri III. Considérations sur les caractères de la sculpture française à cette époque. »

Les mémoires devront être déposés au secrétariat de l'Institut le 15 juin 1877, terme de rigueur.

L'Académie a proposé en outre, pour le concours de 1878, le sujet suivant : « Rechercher les différences théoriques et pratiques qui existent entre le corps des ingénieurs et celui des architectes. Se rendre compte des avantages et des inconvénients de la division entre les deux professions, et déduire de cette étude ce qui devrait être fait dans l'intérêt de l'art, soit une division absolument marquée, soit au contraire une fusion complète. »

Les mémoires destinés à ce concours devront être déposés au secrétariat de l'Institut le 31 décembre 1877, terme de rigueur.

Le prix consiste en une médaille d'or de la valeur de 3.000 fr.

Les étrangers pourront prendre part à ces concours, pourvu que leurs mémoires soient écrits en langue française.

L'Académie rappelle également que le programme du concours Achille Leclère est publié

chaque année le 14 décembre; que le prix
Duc, qui est biennal, sera de nouveau décerné
en 1878; et que le concours Chaudesaigues a
lieu tous les deux ans et commence le premier
jeudi du mois de novembre.

Enfin le prix biennal de 1,200 fr. fondé par
Mme Troyon en souvenir de son fils, l'éminent
paysagiste, sera décerné en 1877. L'Académie
propose le sujet suivant : « Entrée d'une forêt
avec figures et animaux. »

Les tableaux devront être déposés à l'Ins-
titut le 15 septembre 1877, avant quatre heu-
res.

—

Le concours de 1877 pour le prix de **Sèvres**,
est un modèle pour deux bouts de table.
Le projet n'aura pas plus de 80 centimètres
de hauteur.

Les concurrents sont autorisés à employer,
pour ce travail, toutes les ressources que pré-
sente la manufacture de Sèvres au point de
vue de l'art céramique.

Si la construction de l'œuvre exige l'intro-
duction du bronze, il ne devra être employé
qu'avec une extrême discrétion.

Les dessins devront être remis le 1er mars
1877, au plus tard, avant quatre heures du
soir, au secrétariat de l'École des beaux-arts.

Chaque dessin devra porter une devise et
être accompagné d'un pli cacheté portant la
même devise et renfermant le nom et l'adresse
du concurrent. Les plis accompagnant les ou-
vrages reçus à la seconde épreuve seront ou-
verts à l'issue du premier jugement.

Pour l'exécution de la seconde épreuve, les
concurrents auront deux mois à partir du jour
où le modèle en plâtre leur sera livré par la
manufacture nationale de Sèvres.

—

Une exposition d'art appliqué à l'industrie
aura lieu, à **Amsterdam**, dans le palais Volks-
vlyt, pendant les mois de juin, juillet et août
1877. Elle sera accompagnée d'un concours
international pour chaque groupe du pro-
gramme de l'exposition.

Pour les renseignements, s'adresser, à Paris,
au consul général des Pays-Bas, 54, ave-
nue Joséphine, et à l'Union centrale, place des
Vosges, 3.

—

Nous avons annoncé qu'une exposition
nationale des arts et de l'industrie devait avoir
lieu à **Naples** le 1er avril 1877. Le gouverne-
ment italien prend des mesures afin que cette
exposition soit la plus riche et la plus intéres-
sante que l'on ait encore vue en Italie. Elle
comprendra l'art ancien et l'art moderne.

Les municipalités, les églises, les édifices
publics et un grand nombre d'amateurs prête-
ront pour la circonstance de véritables trésors
artistiques.

Les chemins de fer italiens ont promis
d'accorder une grande réduction de prix aux
artistes qui désireront se rendre à Naples ou
y faire transporter des objets destinés à cette
exposition nationale.

## CORRESPONDANCE D'ANGLETERRE.

—

Depuis déjà quelques années, il y a eu à Lon-
dres une saison d'hiver pour les artistes comme
pour les gens du beau monde qui trouvent la vie
de province ennuyeuse et la chasse un luxe hors
de proportion avec le plaisir qu'elle rapporte. Dès
que les cours de justice reprennent leurs séances
et que les ministres retournent à leurs travaux,
suspendus à la clôture de la session, les exhibi-
tions de tableaux ouvrent de nouveau leurs
portes et nous offrent les fruits des voyages et
vagabondages des artistes. En ce moment il doit y
en avoir de huit à dix ouvertes, tant des associa-
tions d'artistes que des entreprises particulières.
Je me réserve d'en parler avec plus de détails ulté-
rieurement. Mais ici, je me permettrai de dire que
l'influence du beau temps et d'un ciel plus pur que
ceux de Londres ne semble pas toujours propice
aux efforts de nos artistes.

Deux collections de tableaux, l'une appartenant
au comte Spencer et l'autre vivant d'une vie ca-
chée dans le petit village de Dulwich, sont en ce
moment accessibles aux habitants des deux extré-
mités de Londres. Grâce à l'intermédiaire ainsi
qu'au bon goût de M. Poynter, le directeur des
beaux-arts au South Kensington, nous avons à ce
musée un choix d'environ cent tableaux de la
fameuse *Althorp Gallery*, ainsi nommée d'après le
château héréditaire de la famille Spencer. Cette
famille représente même plus directement que la
branche qui en porte maintenant le titre, le fameux
duc de Marlborough du temps de la reine Anne,
qui ne laissa que des filles; son titre, d'après la
loi anglaise, ne lui survivait pas, et la succession
fut longtemps jacente entre les descendants de
celles-ci.

Les tableaux du comte Spencer sont placés dans
deux des salles du South-Kensington qu'occupait
jadis la collection Turner, maintenant transférée à
la *National Gallery*. Les tableaux de l'*Althorp
Gallery*, dans la première salle, sont pour la plu-
part des portraits de famille commençant avec la
mère de la « grande » duchesse de Marlborough.
De celle-ci il y a deux portraits par sir Godfrey
Kneller. La belle duchesse de Devonshire, l'arrière-
petite-fille de la duchesse de Marlborough, paraît
ici à tous les âges et dans tous les costumes.
Gainsborough surtout aimait à reproduire ses
traits mignons dans l'enfance et ravissants dans
l'adolescence et l'âge mûr. Mais Reynolds et Rom-
ney y ont aussi exercé leurs talents. Toutefois, il
faut admettre que, dans cette rivalité amicale,
c'est Gainsborough qui emporte le prix. On di-
rait que, pour le moment, Reynolds s'est laissé
trop impressionner par son sujet pour pouvoir
expliquer toute la délicatesse de sa pensée, ou y
donner toute la force de son style. Par contre,
quand il s'agit de sa cousine lady Bingham, la
belle Lavinia, c'est à Reynolds qu'incontestable-
ment revient toute la gloire.

L'autre salle est surtout à remarquer pour sa
collection de portraits d'artistes par eux-mêmes.
Entre tous, celui de Murillo est admirable sous
beaucoup de rapports. Le grand peintre espagnol

s'est représenté dans la force de l'âge, vers le moment où son cinquantième anniversaire était sur le point de sonner. Il est grave et plein de force, et à la fois aussi éloigné de ses madones sentimentales que de ses mendiants. Le portrait de Watteau par lui-même est moins satisfaisant. Il s'est représenté en Savoyard, avec un orgue de Barbarie. Bien plus beau est le portrait d'Antonio Moro, debout, avec sa main appuyée sur la tête de son chien : figure pleine d'intelligence et de vivacité, mais en même temps de résolution et de fermeté. Parmi les autres sont les portraits de Wilson, Reynolds, Artemisia Gentileschi, Van Mol, Domenico Feti, Rubens et Van Dyck.

A l'autre extrémité de Londres, au Bethnal-Green Museum, où pendant si longtemps les tableaux de sir Richard Wallace ont fait les délices de la population de ce quartier anti-fashionable, se trouve pour le moment la collection qui avait été faite pour le dernier roi de Pologne, Stanislas, collection qui n'a jamais quitté les mains de son collectionneur, M. Noël Desenfans. Celui-ci en mourant légua ses tableaux à sir Francis Bourgeois, membre de la Royal Academy, qui en fit cadeau au collège de Dulwich, établissement fondé il y a plus de deux cents ans par un comédien nommé Alleyn tant comme asile de vieillards ayant survécu à leur fortune que comme pensionnat gratuit pour leurs enfants. Les tableaux les plus remarquables sont trois ou quatre toiles par Murillo, représentant des gamins de Madrid.

Quoiqu'ils soient bien loin d'être les meilleurs de toute la collection, ils sont cependant les seuls exemples que les galeries publiques en Angleterre possèdent en ce genre des tableaux de cet artiste. Les deux tableaux de Raphaël, Saint Antoine et Saint François, ne sont que de pauvres études ; ils semblent avoir été faits d'après des dessins du maître. Le tableau le plus important de la collection est le Saint Sébastien du Guide. Le saint, qui rappelle bien moins l'idéal chrétien que celui de la beauté terrestre est représenté sur un fond si noir qu'à peine aperçoit-on l'arbre auquel il est attaché. Il se trouve enveloppé dans une lumière surnaturelle et la faiblesse inhérente à l'école de Bologne se montre dans les artifices auxquels son principal disciple a trop souvent recours.

Il y a ici, cependant, un petit Holbein, le portrait d'un vieux bourgmestre, plein de caractère et qui mérite le voyage d'un bout à l'autre de Londres.

L'école flamande est richement représentée par Teniers, Van Ostade, Gérard Dow, Cuyp et Adrien Brauwer. En somme, la population pour laquelle le Bethnal-Green Museum a été érigé n'aura rien à regretter si, cette collection, quand elle retournera à sa demeure habituelle, est aussi bien remplacée qu'elle remplace celle de sir Richard Wallace.

Après un retard de près de dix ans, la collection de moulages de plâtres et d'études que le sculpteur Gibson avait léguée à la nation vient d'être exposée. C'est dans deux étroites salles, mal éclairées, dont les dimensions dit-ou, ont été indiquées par le défunt artiste, que la Royal Academy a entassé pêle-mêle les divers objets de ce legs.

L'arrangement des moulages et des études es une vraie disgrâce au fidéicommis des volontés du sculpteur, qui malgré tous ses défauts n'a jamais fait preuve d'une tendance aussi déplorable que celles que l'état de ces deux salles suggère. Il n'y a absolument pas moyen de jouir d'un seul objet tant l'espace est restreint et les chambres encombrées. Gibson, on le sait, depuis bien des années, habitait Rome où il suivit les traditions de l'école de Canova et de Thorwaldsen.

Cet artiste, qui était doué d'un faible caractère en comparaison de celui de son maitre et mentor danois, tomba sans effort sous l'influence énervante de Canova et de son école. Le résultat en est écrit dans chaque plâtre de cette galerie. Partout on retrouve une certaine délicatesse de sentiment, mais nulle part une pensée naturelle, ni une inspiration forte et réelle. Ce qu'il a fait de mieux, était une figure de Bacchus inuien dans lequel on dirait que pour un moment il s'est émancipé du faux antique. Vivant en présence des œuvres de Michel-Ange et de Donatello, Gibson leur tournait le dos ou regardait leurs auteurs comme barbares, parce qu'ils trouvaient dans la passion et le mouvement ces qualités que les Grecs du temps de Phidias savaient si bien cacher sous le masque du repos sans toutefois en exclure le sentiment de la vie. Les nouveaux classiques passaient leur temps à ramasser ici un bras, là un torse, et ce n'est pas l'Angleterre seule mais toute l'Europe qui a subi l'influence de Winckelman, de Canova et de Thorwaldsen.

Dans ce pays Woolner qui vit encore et Alfred Stevens, mort récemment, ont lutté vaillamment contre le courant. Mais en dehors d'un cercle restreint leurs efforts ont été inaperçus, ou n'ont été qualifiés que d'écarts innocents. Aucun signe n'est venu de l'aube d'un meilleur jour. Et tout récemment, dans le concours ouvert pour un monument à la mémoire de Byron, l'abaissement profond de la sculpture anglaise a dû frapper les moins attentifs. Il est vrai que la somme recueillie pour l'objet en question, 75,000 francs, n'était pas assez grande pour tenter des artistes de premier mérite, à moins qu'il n'y en eût parmi eux quelques-uns pour qui la question pécuniaire fût d'une importance secondaire : mais le comité avait droit de s'attendre à quelque chose de moins banal que les cinquante modèles envoyés de toutes parts, d'Europe et même d'Amérique.

La saison des ventes n'est pas encore commencée. On attend l'ouverture du Parlement et le retour à Londres des riches amateurs qui prolongent leur séjour à la campagne au delà de Noël. La semaine passée, il y a eu chez MM. Sotheby et Cie une petite vente d'eaux-fortes, la propriété d'un amateur français qui pensait apparemment se défaire plus facilement à Londres qu'à Paris du rebut de son portefeuille. Le résultat a dû lui être une surprise désagréable. Il y avait en tout 90 lots, qui ont réalisé la somme insignifiante de 178 l. st. 16 s. 6 d. (4,470 fr.). Parmi les lots le plus à remarquer, il y avait de Jacques Callot, les Misères et malheurs de la guerre, 18 eaux-fortes (Second état), et la Tentation de saint Antoine qui ont été vendues ensemble pour 40 fr. Les Van Dyck ont été aussi peu goûtés. Le plus haut prix réalisé pour six gravures a été 52 fr. 50 c., tandis qu'un Petrus de Jode du même artiste, avec

titre et nom, mais avant les lettres G. H., a été vendu pour 3 fr. Les gravures à l'eau-forte et à la pointe-sèche de Meryon, à quelques exceptions près, étaient peu recherchées. Je vous donne le prix des lots les mieux vendus. *L'Abside de Notre-Dame* portait ces vers du graveur de sa propre écriture :

> O toi, dégustateur de tout morceau gothique,
> Vois ici de l'aris la noble basilique ;
> Nos rois, gran is et dévots, ont voulu la bâtir
> Pour témoigner au maître un profond repentir,
> Quoique bien grande, helas! on la dit trop petite
> De nos moindres pécheurs pour contenir l'élite.

Il faut supposer que celui qui a acheté ce petit ouvrage pour 500 fr. a vu plus de mérite dans la gravure que dans les vers de M. Meryon. Un autre exemplaire du même sujet avec le ciel a obtenu 350 fr. Ce sont les plus hauts prix de la vente. Le *Pont au Change* a été poussé à 87 fr. La *Morgue*, qui a été ensuite gravée sur une autre plaque à laquelle Meryon a donné le nom de l'*Hôtellerie de la Mort*, a été achetée pour 270 fr., tandis qu'une autre épreuve de la même gravure sur papier Wathman a réalisé à peine 20 fr. La *Galerie de Notre-Dame* a été poussée à 62 fr.; la *Tour de l'Horloge* à 26 fr.; et le *Pont-Neuf* à 47 fr. 5v c. Enfin 38 eaux-fortes de Whistler n'ont été guère mieux reçues. Ceci est d'autant plus étonnant d'après les prix que ses œuvres ont obtenus à la vente de M. Rose, à la fin de l'été passé. La *Marchande de moutarde* a été vendue pour 43 fr. 75 c., la *Cuisine* pour 100 fr.; Becquet, *Joueur de violoncelle*, pour 137 fr. 50 c., le *Cabinet de Musique* pour 87 fr. 50 c., le *Paysan au Cheval* pour 62 fr. 50, et la *Vieille aux loques* pour 37 fr. 50.

Beaucoup de regrets sont exprimés pour la perte de la collection d'antiquités cypriotes qui avait été offerte au gouvernement anglais par le général de Cesnola. Le général a fouillé les ruines du temple de Vénus à Curium, dans l'île de Chypre, avec un tel succès qu'il peut se vanter d'avoir jeté plus de lumière sur le culte de la déesse favorite des Cypriens, que tous les commentateurs allemands ensemble. Le général de Cesnola fit l'offre de toute sa collection de marbres, ivoires, vases, bronzes, etc., d'abord au Louvre, puis aux directeurs du *British Museum*, qui avaient bien envie de posséder un si riche trésor. Le chancelier de l'Echiquier pourtant, qui tient les cordons de la bourse publique, leur fit la sourde oreille, quoique la somme : — 300,000 fr. — représente à peine le prix d'un émou rayé. On nous assure que tout le monde désire la paix et ne demande autre chose que cultiver les arts et les sciences. Un canon de plus ou de moins ne devrait donc pas faire grande différence. Toutefois la collection passe en Amérique, où le gouvernement des États-Unis, plus prévoyant, plus libéral, et peut-être plus croyant à la paix que le nôtre, a compris tout de suite la valeur d'une belle collection d'objets d'art d'une antiquité incontestable.

M. George Smith a fait don au *British Museum* d'une belle collection de gravures et dessins rassemblée par son frère. Elle consiste en 602 portraits des principaux collectionneurs et marchands d'estampes et dix dessins originaux. M. Savile Lumsby a aussi donné au même établissement une sé-

rie des gravures à l'eau-forte par Goya, récemment décrite dans la *Gazette des Beaux-Arts*.

On annonce la mort de Mme Elisabeth Walker, la femme de M. W. Walker, un peintre de portraits d'une certaine réputation. Mme Walker était la fille de M. S. W. Reynolds, le célèbre graveur; et il y a trente ans elle exposait elle-même à la Royal Academy des miniatures qui ont encore une valeur pour les amateurs.

En Ecosse, une réunion à peu près complète des œuvres de sir Henry Raeburn a été faite cet automne par les soins de quelques chefs de grandes familles de ce pays. — Henry Raeburn, né en 1756, est mort en 1823. A part une première exposition dans l'atelier même du peintre, l'année qui suivit sa mort, et une seconde, encore moins complète, en 1850, ses œuvres n'ont jamais été montrées au public. — De rares personnes qui avaient vu ses portraits dans les châteaux de campagne où ils ont été enfouis depuis tant d'années, en ont parlé avec enthousiasme, et l'avis des critiques qui ont visité cette exposition confirme cette admiration. Raeburu, comme son maître Reynolds, excellait dans la peinture de portraits et, comme lui, suivait, quoique de loin, la trace de leur maître à tous les deux, Vélasquez, dans son goût pour les portraits équestres. On nous fait espérer qu'à la prochaine exposition des tableaux des anciens maitres, que la Royal Academy prépare pour le mois prochain, Raeburn sera pleinement représenté.

LIONEL ROBINSON.

## BIBLIOGRAPHIE

—

*Academy*, 9 décembre : *Découvertes à Ephèse*, par M. Wood (compte-rendu par M. Percy-Gardner).

*Athenæum*, 9 décembre : *Exposition d'hiver de la Société des Aquarellistes.*

Gravures et eaux-fortes nouvelles.

*Le Tour du Monde*, 832e livraison. — TEXTE : L'Odyssée du Tegetthoff et les découvertes des lieutenants Payer et Weyprecht aux 80°-83° de latitude nord. 1872-1874. Relation inédite. — Dix DESSINS de E. Riou et J. Moynet.

*Journal de la Jeunesse*. — 211e livraison. — TEXTE par Mme Colomb, Mme Henriette Lorean, Th. Lally, Victor Meunier, Marie Guerrier de Haupt, et C. Barbé.

DESSINS : Sahib, Valnay, P. Sellier, etc.

Bureaux à la librairie HACHETTE et Cie, boulevard Saint-Germain, no 79, à Paris.

—

LES ARTISTES DE MON TEMPS, par M. Charles Blanc, de l'Académie française. Paris, Didot, 1876. 1 vol. in-8o de 556 pages.

M. Charles Blanc va d'un tel pas qu'on a peine à le suivre. Après l'*Histoire des peintres*, l'édifice de proportions colossales auquel il vient de poser la dernière pierre, après la très-excellente *Grammaire de l'Ornement et des Arts décoratifs*, un

ouvrage didactique dans lequel la grâce du style le dispute à la justesse des réflexions, après le *Voyage de la Haute-Egypte*, dont nous avons rendu compte dans la *Gazette* ; après le *Discours à l'Académie*, qui renferme une si belle et si lumineuse page sur le mouvement intellectuel de 1830, voici un livre d'un caractère tout différent, mais qui ne présente pas un moindre intérêt. Sous le titre élastique des *Artistes de mon temps*, M. Charles Blanc a groupé des articles d'actualité et des travaux sur l'art et sur les artistes modernes, écrits pour la très-grande part dans la *Gazette des Beaux-Arts*. Les biographies et les silhouettes en constituent le fond principal. C'est un diorama mouvant dans lequel passent, avec le charme de l'imprévu, et connue au hasard des rencontres, des portraits vivants , peintures parfois finement achevées ou croquis enlevés d'un crayon délicat et léger.

Le détail de ce beau livre en mosaïque est toujours ingénieux, l'ensemble est de la lecture la plus agréable. Si nous ne partageons pas toujours certaines réserves de l'auteur, s'il nous est ailleurs difficile de le suivre sur les pentes glissantes de quelques éloges, nous nous faisons un plaisir de reconnaître que ses opinions, quel que soit le sentiment du moment auquel elles obéissent, — ce qui est leur piquant, — sont toujours réchauffées et vivifiées par le plus vif amour des arts, par cette ardeur généreuse du dilettante qui est la marque de la vraie critique. Les meilleurs de ceux que la mort nous a ravis depuis dix ans sont là, dans l'intimité de leurs œuvres et de leur vie : Félix Duban, Eugène Delacroix, Eugène Devéria, Calamatta, David d'Angers, Francisque Duret, Augustin Dupré, Léon Vaudoyer, Edouard Bertin, Hippolyte Flandrin, Grandville, Troyon, Gavarni, Henri Regnault, Corot et Barye. Il y a des morceaux exquis que nous voudrions citer, ou tout moins signaler. On comprendra notre réserve à l'égard de travaux que nous avons publiés et dont les lecteurs de la *Gazette* ont certainement goûté toutes les délicatesses.

A ces portraits, M. Charles Blanc a ajouté une étude sur les beaux-arts à l'Exposition universelle de 1867 et les notes d'une excursion à Munich en 1869.

L. G.

Sommaire d'une *méthode de l'Enseignement du dessin et de la peinture*, par M. Lecoq de Boisbaudran. V<sup>e</sup> A. Morel et C<sup>ie</sup>, Paris.

Grammaire *élémentaire du dessin*, par M. L. Cernesson. Premier fascicule, avec nombreuses planches de dessin linéaire. Ducher et C<sup>ie</sup>, Paris.

Nous ne sommes pas loin du moment où l'on admettra que le dessin pourrait bien être rangé parmi les connaissances utiles, sans cesser pour cela de mériter l'épithète d'art d'agrément qu'on lui décerne d'ordinaire.

Sous ce rapport, connue sous bien d'autres, il est bon de répéter que le progrès sera dû à l'initiative privée, car les institutions officielles, endormies dans la routine, n'ont rien fait pour l'encourager. C'est en grande partie au zèle infatigable et désintéressé des membres de l'*Union centrale* que revient l'honneur d'avoir proclamé la grande nouvelle, et de l'avoir fait accepter du public.

Aujourd'hui, il est presque de bon goût de reconnaître qu'il y a quelque chose à faire de ce côté, et nulle dans la presse politique où d'ordinaire l'on se montrait peu disposé à accueillir les questions d'art, renvoyées dédaigneusement aux feuilles spéciales qui s'occupent de ces futilités, certains écrivains de bonne volonté, MM. Viollet-le-Duc, R. Bose, etc., par exemple, sont parvenus à restituer au dessin la place importante que doit avoir toute question qui touche aux intérêts vitaux du pays, à l'avenir de son industrie.

Tout le monde est d'accord aujourd'hui pour proclamer la nécessité des réformes, et s'il y a des divergences d'opinion quant aux innovations qu'il conviendrait d'introduire, personne n'hésite à condamner ce qui est. De l'avis unanime : 1° l'enseignement du dessin tel qu'il se pratique actuellement en France est mal conçu, il faut le changer dans son principe; 2° il convient de généraliser cet enseignement dès qu'il aura été institué sur des bases nouvelles.

Comme on devait s'y attendre, aussitôt que la question a été mise à l'ordre du jour devant l'opinion publique, les hommes spéciaux ont demandé la parole. Nul n'est plus digne d'être entendu que M. Horace Lecoq de Boisbaudran.

Ancien directeur de l'Ecole nationale de dessin, fort d'une expérience acquise pendant toute une vie d'enseignement, il était assuré d'avance d'être écouté avec respect des élèves qu'il a formés, c'est-à-dire de tout un monde qui va de l'ouvrier des industries d'art à l'artiste qui a couronné ses études par l'obtention du prix de Rome. M. Lecoq de Boisbaudran expose le sommaire d'une méthode pour l'enseignement du dessin, sous la forme familière de lettres à un jeune professeur : son livre y gagne beaucoup en clarté, et cette clarté le rend accessible à tous.

En examinant le système de l'auteur, nous ne sommes pas étonné de le trouver beaucoup moins révolutionnaire que celui mis en avant par les théoriciens de la presse; il en est ainsi de toutes les questions, quand un homme pratique descend dans l'arène de la discussion. Je n'ignore pas, dit-il, qu'il existe aujourd'hui de grandes préventions contre les modèles dessinés ou gravés. On est encore sous le coup de l'irritation légitime causée par le triste souvenir des modèles de Reverdin et de Julien, avec leurs hachures si compliquées et si prétentieuses. L'expérience en a fait justice. Leur imperfection, l'abus excessif de leur emploi expliquent une réaction qu'il faut, cependant, se garder d'exagérer; elle appellerait à son tour une réaction contraire... Il s'agit aujourd'hui de la plus grande simplification possible, soit pour les traits, soit pour les ombres. Dans ces conditions seulement, les modèles dessinés ou gravés peuvent continuer à remplir leur rôle utile dans la série des degrés de l'enseignement; ils ont cet avantage de permettre au professeur d'exiger une imitation complète, parce qu'ils restent fixes et ne se prêtent point aux à-peu-près, aux interprétations.

« Ces modèles sont éminemment propres, d'ailleurs à développer les facultés primordiales de rectitude et de précision. Or, ces facultés essentielles sont comme les outils qui doivent être mis en état avant tout travail, sous peine de laisser toujours à l'œuvre des traces d'imperfection. Les dessins co-

piés olfrent une transition heureuse entre l'étude des figures géométriques et le dessin d'après la bosse. »

Nous ne pouvons entrer plus avant dans l'analyse du travail de M. Lecoq de Boisbaudran ; nous engageons à lire les quelques pages qui le composent ; ou le fera avec fruit, avec plaisir et en très-peu de temps, ce qui est à considérer en un moment où l'on a peine à parcourir tous les bons livres qui se publient. Nous terminerons par une courte citation de la préface ; elle résume un vœu que tormont tous ceux que ces questions intéressent : « Il serait très-désirable que l'État, au lieu de continuer à n'accueillir qu'une seule méthode, en adoptât plusieurs et favorisât, à cet égard, l'ini tiative privée. On verrait alors l'enseignement se raviver par une émulation, à la fois salutaire aux élèves, aux professeurs et aux méthodes. »

A. DE L.

*La Grammaire élémentaire du dessin*, de M. Cernesson, se trouve être conçue à peu près pour remplir le programme d'instruction primaire du dessin, tel que le traçait dernièrement M. Viollet-le-Duc, dans une conférence à l'*Union centrale*. L'un et l'autre de ces deux artistes croient à la nécessité qu'il y a de répandre, sinon l'art du dessin, au moins le procédé graphique. Ils estiment avec raison qu'il y a autant d'utilité, pour l'enfant, à savoir écrire la configuration d'un objet que le mot dont on se sert pour le désigner. Leur prétention n'est pas de former des artistes, mais seulement d'enseigner l'écriture du dessin. Les élèves appliqueront plus tard cette connaissance aux arts, s'ils en ont le goût et l'aptitude ; ils auront tout au moins acquis le moyen de tracer une forme, et développé ainsi la faculté d'observation, que l'écriture alphabétique est plutôt faite pour endormir. Les enfants se donnent un mal énorme pour apprendre les lettres de l'alphabet, signes conventionnels qui ne leur rappellent rien de ce qui frappe leurs regards ; il n'est pas téméraire de penser qu'ils apprendraient avec autant de facilité à écrire sommairement les contours des objets que l'assemblage de ces signes conventionnels doit rappeler à leur mémoire.

Ainsi compris, l'enseignement du dessin devrait se burner à l'étude des lignes et de la perspective, sans le secours des ombres, puisque le double tracé d'un objet, géométral et en perspective, suffit à le définir.

M. Cernesson ne se hâte pas, cependant, à cette indication sommaire ; il établit dans son livre deux divisions distinctes : la première consacrée au dessin linéaire, la seconde au dessin modelé, mais il aborde seulement l'étude des formes inventées, considérant que celle des formes naturelles, et plus spécialement de la figure, constitue une sorte d'enseignement supérieur qui ne doit pas rentrer dans le cadre de son ouvrage. Eh effet, celui-ci est destiné surtout à servir de guide aux personnes qui se vouent aux industries d'art : c'est donc avant tout un traité d'écriture du dessin appliqué aux arts.

La première livraison, qui a seule paru, est accompagnée de nombreuses planches, où sont étudiées les combinaisons diverses qui peuvent résulter de l'entrecroisement de lignes droites ou

courbes et des teintes plus ou moins foncées posées à plat sur les sections géométriques déterminées par l'intersection de ces lignes.

Nous croyons que cette grammaire du dessin est appelée à rendre de grands services, aussi lui souhaitons-nous tout le succès auquel ont droit les œuvres utiles.

A. DE L.

L.-H. BRÉVIÈRE, dessinateur et graveur, rénovateur de la gravure sur bois en France (1797 1869), notes sur la vie et les œuvres d'un artiste normand, par M. *Jules Adeline*. Rouen, Augé, éditeur, 1876, 1 vol. pet. in-4° de 116 pages, illustré de deux eaux-fortes, par le même, et de quatre vignettes tirées sur les planches originales de Brévière.

Charmant volume, imprimé avec luxe et à très-petit nombre, — 125 exemplaires, — et intéressante monographie d'un artiste dont le nom était trop injustement oublié. Brévière, en effet, commença à travailler dans un temps où la gravure sur bois était complètement tombée en discrédit. Le XVIIIe siècle l'avait dédaigneusement abandonnée pour la gravure sur métal, moyen très-brillant et très-expressif d'illustration, mais beaucoup trop dispendieux, tel qu'il a été employé par Gravelot, Eisen, Moreau et Marillier.

Nous félicitons M. Jules Adeline d'avoir ajouté ce curieux volume aux ouvrages par lui déjà publiés, comme la *Rouen disparu* et les *Promenades en Normandie*, ou en cours de publication comme le *Rouen qui s'en va*.

L. G.

ESSAI SUR L'HISTOIRE DES FAÏENCES DE LYON, par M. *Edmond Michel*. Lyon, Georg, 1876, 1 vol. in-8° de 20 pages, avec gravures.

Etude très-exacte et très-compétente sur un coin fort peu connu de l'histoire de la faïence en France.

LES AMOUREUX DU LIVRE, sonnets d'un bibliophile, fantaisies, commandements du bibliophile, bibliophiliana, notes et anecdotes par *F. Fertiault*. Paris, Claudin, 1877, 1 vol. in-8° de 398 pages, illustré de seize eaux-fortes par *Jules Chevrier*.

Voici un livre de haut goût et de curieux assaisonnement, auquel l'érudit et savant libraire, M. Claudin, a imprimé le cachet de sa haute expérience en bibliophilie. Mais M. Claudin n'est pas seulement un impeccable bibliographe, il est aussi un érudit très-avisé. Les amateurs de choses fines et substantielles se souviennent des *Noels bourguignons*, des *Cours d'amour*, de la *Vie au temps des Trouvères* et des *Chansons de Gaultier Garguille*. Du texte, *olla-podrida* de petites pièces, en prose et en vers, comme son titre l'indique, où la fantaisie de l'auteur, un Lyonnais, s'est donné libre carrière, nous ne pouvons mieux dire que de citer cette *Plainte* :

Le bouquin souffre par la pluie ;
Le bouquin souffre par le froid ;
Il souffre aussi d'être à l'étroit
Sur la planche où, las, il s'ennuie.

L'épais brouillard tombe ; il l'essuie ;
Un chaud rayon le frappe droit ;
Puis la bise.... à l'âpre surcroît,
Son dos devient couleur de suie.

On le voit affaibli, souvent,
Des plus étranges courbatures ;
Il se tord sous ses couvertures.

Soleil, poussière, averse, vent,
Le bouquin subit vos tortures....
— Et le pauvre hommme qui le vend ?

De l'illustration, il faut faire un vif éloge. Les eaux-fortes de M. Chevrier, Châlonnais, ont une saveur provinciale qui ne nous déplait pas. Sous l'apparente naïveté du dessin se cache une veine inventive dont nous goûtons fort la saveur, comme un bouquet de terroir bien franc et bien net. La morsure est franche, le trait est rapide, la composition est toujours à l'effet. Ajoutons que ces eaux-fortes, sans maquillage, sont très-loyalement tirées, ce qui ne gâte rien. Ce sont de petits tableaux de nature morte, où le livre, dans la variété de ses formats et de ses aspects, et aussi les rats, qui sont les dangereux amis du livre, font les frais de la mise en scène.

Il a été tiré quelques suites des épreuves sur Japon, avant la lettre et avant l'aciérage.

Nous souhaitons chance et succès au livre de M. Claudin ; ce qui ne peut pas manquer par ce temps de bibliomanie effrénée. *Bibliomanie* n'est plus assez fort ; il faut inventer un autre mot.

L. G.

---

CONCERTS DE MUSIQUE CLASSIQUE
du dimanche 17 décembre.

**Conservatoire.** — Symphonie en *mi bémol,* de Schumann ; *Alla Trinita,* chœur du XVIᵉ siècle ; Ouverture de *Coriolan,* par Beethoven ; Chœur des chasseurs d'*Euryanthe,* de Weber ; Fragment du ballet de *Prométhée,* de Beethoven ; 98ᵉ Psaume de Mendelssohn.

**Concert Pasdeloup.** — Symphonie en *la majeur,* de Mendelssohn ; *Menuet,* de Boccherini ; Ouverture du *Roi d'Ys,* de M. E. Lalo ; *Le Désert,* de Félicien David, avec chœurs et soli.

**Concert du Châtelet.** — *Le Désert,* de Félicien David, précédé d'une conférence sur l'artiste, par M. Henri de La Pommeraye.

---

# M. CH. GEORGE

## EXPERT

### en Tableaux et Curiosités

Par suite du départ de M. DHIOS, continue seul les Expertises et Ventes publiques, et transfère son domicile de la rue Le Peletier, 33, à la rue Laffitte, 12.

---

L'antiquaire PORTALLIER, de Nice, ayant l'intention de se retirer du commerce, désirerait vendre toute sa collection, bien connue, de tableaux anciens et modernes, d'objets d'art, de curiosités, etc., etc. Il vendrait ou louerait aussi le monument, unique dans son genre, qu'il a fait construire, soit à un grand marchand, soit à un amateur, qui y continuerait le commerce ou qui se bornerait à y faire une exposition de tableaux, objets d'art et curiosités.

S'adresser à la galerie Portallier, boulevard du Bouchage, à Nice.

---

# TABLEAUX ET DESSINS MODERNES

Par A. Stevens, Daubigny, Boudin, Charles Jacques, Harpignies, Delpy, A. de Knyff, Pille, C. Roqueplan. Tableaux anciens ; beaux portraits par A. Palamèdes, Mierevelt, Prud'hon ; Objets d'art, étoffes, tapis.

Vente pour cause de départ de Mˡˡᵉ D***, Hôtel Drouot, salle nº 4, le samedi 16 décembre 1876, à 2 heures.

Mᵉ **HENRI LECHAT,** commissaire-priseur, rue Baudin, 6 (square Montholon).

**M. C. GEORGE,** expert, rue Laffitte, 12.

*Exposition,* vendredi 15.

---

## Collection de M. T.

# TABLEAUX MODERNES

### PAR

| | | |
|---|---|---|
| Diaz (N.) | Durand-Brager | Luminais |
| Ziem | Jacque (Ch.) | Veyrassat |
| Chaplin | Berne-Bellecour | Cock (César de) |
| Brown (J. L.) | Beauliey (de) | Firmin-Girard |
| Langerock | Charnay | Baron (H) |
| Appian | Jongkind | Walhberg |
| Mouchot (L.) | Courant | Penne (de) |
| Barillot | Pelouse | Weisz |

VENTE, HOTEL DROUOT, SALLE Nº 3.

Le lundi 18 décembre 1876, à 3 h, précises

Mᵉ **QUEVREMONT,** commissaire-priseur, rue Richer, 46 ;

**M. E. REITLINGER,** expert, rue de Navarin, 1,

### EXPOSITIONS :

*Particulière :*   |   *Publique :*
samedi 16 décembre | dimanche 17 décembre
de 1 heure 1[2 à 5 heures.

# TABLEAUX ANCIENS

### Des diverses Écoles

Toiles décoratives, esquisses par Fragonard
Greuze, Prud'hon

**Dessins, miniatures, curiosités diverses**

De la collection de M. L. TRILHA

**VENTE, HOTEL DROUOT, SALLE N° 9**

**Les 18 et 19 décembre 1876, à 2 heures**

Mᵉ **Maurice-Delestre**, commissaire-priseur,
successeur de M. DELBERGUE-CORMONT, rue
Drouot, 27 (ancien 23).

M. **Charles George**, expert, rue Laffitte 12.

*Exposition publique* le dimanche 17.

---

# TABLEAUX

AQUARELLES, DESSINS ET CROQUIS

par feu

# SALMON

**VENTE HOTEL DROUOT, SALLE N° 6,**

Par suite de son décès

**Les lundi 18 et 19 décembre 1876 à 2 h. précises.**

Mᵉ **Léon Tual** commissaire-priseur, succes-
seur de M. Boussaton, rue de la Victoire, 39;
M. **Detrimont**, expert, rue Laffitte, 27.

CHEZ LESQUELS SE TROUVE LE CATALOGUE

*Exposition* le dimanche 17 décembre 1876.

---

# LIVRES RARES

ET DE HAUTE CURIOSITÉ

Éditions originales — Romantiques — Grands
ouvrages sur les Beaux-Arts — Livres à figures
des XVᵉ, XVIᵉ, XVIIᵉ et XVIIIᵉ siècles et ouvra-
ges illustrés du XIXᵉ siècle.

Provenant de la Bibliothèque du prince A. G***

**VENTE HOTEL DROUOT, SALLE N° 4**

**Les lundi 18, mardi 19 et mercredi 20 décembre
à 2 heures très-précises**

Mᵉ **Just Roguet**, commissaire-priseur,
boulevard Sébastopol, 9,

Assisté de M. A. **Chossonnery**, expert, quai
des Grands-Augustins, 47.

---

# TABLEAUX, ÉTUDES ET CROQUIS

par feu

# H. DELATTRE

**VENTE HOTEL DROUOT, SALLE N° 7**

Par suite de décès

**Les mercredi 20 et jeudi 21 décembre 1876**

à 2 heures précises

Mᵉ **Léon Tual**, commissaire-priseur, suc;
cesseur de Mᵉ Boussaton, rue de la Victoire, 39-
M. **Féral**, peintre expert, 54, faubourg
Montmartre;

CHEZ LESQUELS SE TROUVE LE CATALOGUE

*Exposition*, le mardi 19 décembre 1876.

---

SUCCESSION DE

# M. VARNIER-BARA D'AVIZE

Beaux livres à gravures et autres, médailles
grecques et romaines, monnaies françaises et
étrangères.

**VENTE HOTEL DROUOT, SALLE N° 6**

**Les 20 et 21 décembre, à 2 heures précises.**

Mᵉ **J. BOULLAND**, commissaire-priseur,
rue Neuve-des-Petits-Champs, 26.

Experts : MM. **CLAUDIN**, rue Guénégaud, 3,
et **HOFFMANN**, quai Voltaire, 33, où se trou-
vent les catalogues.

*Exposition* de 1 heure à 2 heures.

---

# TABLEAUX

PAR

# MAURICE BLUM, E. BOUDIER

ET AUTRES

TERRES CUITES DE CARPEAUX, ETC.

**VENTE HOTEL DROUOT, SALLE N° 7**

**Le vendredi 22 décembre 1876 à 3 heures.**

VOIR LE CATALOGUE CHEZ :

Mᵉ **Léon TUAL**, successeur de M. BOUSSA-
TON, rue de la Victoire, 39.

M. **Georges MEUSNIER**, expert, rue Neuve-
Saint-Augustin, 27.

*Exposition* le jeudi 21 décembre 1876.

---

DIRECTION DE VENTES PUBLIQUES
**FRÉDÉRIC REITLINGER**
EXPERT EN TABLEAUX MODERNES
1, *rue de Navarin.*

---

Paris. Imp. F. DEBONS et Cᵉ, 16, rue du Croissant

*Le Rédacteur en chef, gérant:* LOUIS GONSE

No 41. — 1876.　　　BUREAUX, 3, RUE LAFFITTE.　　　.23 Décembre

LA

# CHRONIQUE DES ARTS

## ET DE LA CURIOSITÉ

### SUPPLÉMENT A LA *GAZETTE DES BEAI Y-ARTS*

#### PARAISSANT LE SAMEDI MATIN

*Les abonnés à une année entière de la Gazette des Beaux-Arts reçoivent gratuitement la Chronique des Arts et de la Curiosité.*

PARIS ET DÉPARTEMENTS :

Un an. . . . . . . . . . . . 12 fr.　|　Six mois. . . . . . . . . . 8 fr.

## AVIS IMPORTANT

*L'Administration de la Gazette des Beaux-Arts prie les personnes dont l'abonnement vient d'expirer de vouloir bien le renouveler le plus tôt possible pour ne pas éprouver de retard dans la réception de la livraison de Janvier.*

### PRIME DE 1877

### LA MISE AU TOMBEAU, DU TITIEN

*gravure au burin de M. J. de Mare.*

Cette gravure sera délivrée en **prime** aux abonnés de 1877 qui en feront la demande, au prix de **15** francs au lieu de **45**, prix de *vente*. MM. les abonnés de Paris et de l'Étranger sont priés de faire retirer leur exemplaire au bureau de la *Gazette*. MM. les abonnés de la province pourront recevoir le leur moyennant l'envoi de **2** francs pour les frais d'emballage (**17** fr. au lieu de **15**). Voir le no 39 de la *Chronique*.

## CONCOURS ET EXPOSITIONS

A l'occasion du Concours régional, une Exposition des Beaux-Arts, moderne et rétrospective, s'ouvrira à **Angers** le 19 mai 1877 ; elle durera au moins un mois. S'adresser pour tous renseignements au maire d'Angers.

M. Gustave Doré a ouvert, mardi, au cercle de l'**Union artistique**, place Vendôme, une exposition de tableaux, dessins et aquarelles.

## NOUVELLES

.\*. On procède à de nouveaux aménagements dans les salles des Antiques du Louvre. M. Ravaisson veut grouper. dans les pièces qui suivent le musée Assyrien les objets appartenant à la civilisation asiatique et à ce qu'on nomme la civilisation asiatico-hellénique. Les antiquités de Chypre seront classées dans cette deuxième catégorie.

.\*. Le Conseil municipal de la ville de Paris s'est préoccupé du soin de décorer certains édifices civils, et il a émis le vœu que les mairies devinssent désormais l'objet de commandes artistiques.
Pour répondre à cette intention, l'administration municipale vient de confier l'exécution des peintures de la salle des mariages de la mairie du IVe arrondissement à M. Cormon, et M. Émile Levy est chargé de peindre la salle des mariages de la mairie du VIIe arrondissement.
Le choix des sujets est laissé aux artistes qui devront soumettre leurs esquisses à la Commission des beaux-arts.
M. Duval le Camus a reçu la commande d'une peinture murale pour la décoration de la chapelle du Sacré-Cœur, dans l'église Saint-Sulpice.
Plusieurs travaux de sculpture ont été également confiés à divers artistes ; M. Allar doit exécuter une statue de l'Éloquence et M. Thabard une autre de la Poésie pour la façade de l'église de la Sorbonne.
MM. Barral et Dccu joindront six vases en pierre à ceux qu'ils ont déjà faits, pour la même façade.
M. Delorme est chargé de sculpter une figure de saint Joseph pour l'église Notre-

Dame-des-Champs, et M. Louis Meunier de
décorer les portes de la justice de paix et de
l'assistance publique de la mairie du XII° ar-
rondissement de deux têtes en pierre.

.·. Le monument d'Auber, dont nous avons
annoncé la construction, est terminé.

Sur la pyramide en marbre noir qui sur-
monte le tombeau, ont été gravées les inscrip-
tions suivantes sur la face principale : « Auber
(Daniel-François-Esprit), né à Caen, le 29 jan-
vier 1782, mort à Paris, le 22 mai 1871. » Sur
les deux faces latérales, on lit les noms, au
nombre de 18, des principales compositions
du maître, à commencer par *Actéon*, les *Cha-
perons blancs*, le *Séjour militaire*, etc., jusqu'au
*Premier jour de bonheur* et *Rêve d'amour*, ses
deux dernières œuvres.

.·. MM. Chapu, Cavelck, Paul Dubois, Gru-
yère, Maillet et Louis Rochet, sculpteurs, se
portent candidats pour remplacer M. Perraud
à l'Académie des beaux-arts.

.·. M. Doinel, archiviste du Loiret, a lu,
dans l'une des dernières séances de la Société
archéologique, un mémoire concernant une
nouvelle maison historique découverte par
lui.
Cette maison, qui s'élevait de 1452 à 1509,
sur l'emplacement de celle qu'occupe aujour-
d'hui M. Charles Dessaux, a été habitée par
Pierre Du Lys, frère de Jeanne d'Arc ; Jean Du
Lys, neveu de la Pucelle, et Isabelle Romée,
veuve de Jacques d'Arc.
M. Doinel a produit les actes authentiques
de cette découverte.
La maison de Pierre d'Arc était située à
l'angle des rues Saint-Flou et des Africains,
n° 2, de la rue des Africains.

.·. Il vient de s'ouvrir à Bordeaux une ex-
position fort curieuse dans le local de la so-
ciété des Amis des Arts, rue Vital-Carlos,
n° 25. Il s'agit d'une exhibition de costumes
historiques et de leurs accessoires parmi les-
quels il en est certains qui, indépendamment
de leur valeur intrinsèque, relativement con-
sidérable, ont un très-grand intérêt au point
de vue et des grands hommes qui les ont por-
tés et des souvenirs qu'ils rappellent.
Nous avons remarqué les costumes en bro-
cart d'or des célèbres nains du roi de Pologne,
l'habit de cour de Voltaire, le costume étince-
lant de pierreries du roi Louis XVI, la robe
rouge du cardinal de Richelieu et beaucoup
d'autres encore dont l'authenticité ne peut
être mise en doute, car ces costumes ont été
empruntés à de nombreux cabinets d'amateurs
connus.

.·. L'église de Kernascleden, bâtie par
Alain de Rohan, bijou d'architecture du
quinzième siècle, est entièrement abîmée, et
pour ainsi dire détruite.
Le 10 de ce mois, à cinq heures du soir,
cette chapelle, située dans la commune de
Saint-Caradec-Trégomel, a été frappée par la

foudre. Le clocher a été complètement ren-
versé, et ses débris projetés en tous sens ont
défoncé la toiture, abattu les clochetons et
mis en miettes les délicates sculptures de la
chapelle.

.·. Une statue en bronze, élevée à la mé-
moire de sir Robert Peel, vient d'être posée
sur un piédestal de granit, place du Parle-
ment, à Londres. Il existe au milieu de cette
place deux autres statues, celle de lord Derby
et celle de lord Palmerston.

.·. On vient de poser dans la ville d'Ams-
terdam la première pierre d'un grand musée
national destiné à recevoir les collections de
tableaux et d'objets d'art aujourd'hui disper-
sées dans le « Trippenhuis » (musée de pein-
ture), le « Stadthuis » (Hôtel-de-Ville) et le
« Van der Hoop Museum. » La nécessité d'un tel
édifice se faisait sentir depuis longtemps en
Hollande ; aussi la pose de la première pierre
a-t-elle été l'occasion de réjouissances publi-
ques.
Le jour de la cérémonie, dans les 90 îles sur
lesquelles Amsterdam est bâtie, la plupart des
maisons étaient pavoisées ; dans le port et sur
les canaux les navires étaient ornés de dra-
peaux jusqu'à la cime des mâts. Le Musée
s'élèvera au centre d'un des quais du nouveau
quartier situé près du Vondelspark, dont
l'emplacement a été conquis récemment sur
les eaux du « Singelgracht. »
Ce sera le monument le plus grandiose
d'Amsterdam. Construit en pierre et en fer, il
présentera le style d'architecture connu sous
le nom de renaissance hollandaise. L'architecte
est M. Cuypers, auquel on doit la restauration
de la cathédrale de Mayence et de plusieurs
églises des Pays-Bas.
A côté des galeries réservées aux chefs-d'œu-
vre de l'ancienne école hollandaise, on instal-
lera dans le nouvel édifice une bibliothèque,
un cabinet de numismatique et des ateliers
pour la copie et la restauration des tableaux.
On ne croit pas que ce musée national puisse
être achevé avant cinq ans. Pour les fondations,
les entrepreneurs ont calculé qu'il faudrait
enfoncer jusqu'à refus de mouton plus de
6,000 pilotis.

.·. Les objets d'art, bijoux et autres anti-
quités découverts à Kurium, dans l'île de
Chypre, par le général de Cesnola, ont été
achetés 66,000 dollars (330,000 francs) par le
musée métropolitain de New-York. Ce musée
est entretenu par des fonds particuliers. On
cite une dame qui a contribué pour 2,000 dol-
lars à l'acquisition de cette précieuse collec-
tion.
Notre correspondant d'Angleterre se faisait
dernièrement l'interprète des regrets que le
départ de cette précieuse collection a causés à
Londres ; les amateurs français ne déplore-
ront pas moins que la modicité de notre bud-
get des Beaux-Arts n'ait pas permis au Louvre
de l'acquérir.

# LES PEINTRES AUX CHAMPS

(NOTES D'UNE EXCURSION EN BELGIQUE)

Un peu au delà de Dinant, passé le fameux rocher Bayard, ainsi nommé du cheval des quatre fils Aymon, commence un joli village wallon, qu'on appelle Anseremme. La rue, étroite et taillée en dos d'âne, s'en va entre deux rangées de maisons, cahin-caha, l'espace de deux cents mètres, gagne les champs, ourlés en bas par la Meuse, et, au moment de passer le pont de la Lesse, qu'on dit « Pont à Lesse » dans le pays, traverse un dernier petit groupe de maisonnées en grosses pierres grises cimentées de chaux blanche sur lesquelles tranche le vert cru des contrevents.

Juste à l'angle du chemin qui mène à la Lesse, on voit une habitation basse, trois fenêtres à l'étage et par là-dessus un grand toit qui s'allonge, formant visière et mouchetée de mousse.

C'est là, lecteurs, que je vais vous conduire.

Veuillez regarder la porte; une enseigne en bois étale dans son milieu un paysage brossé sur nature, où ni le bleu ni le vert ne manquent, et même il y a du rouge, pour montrer que nous sommes bien en l'auberge des quatre saisons.

Les rouliers n'y viennent point — ni les notaires; l'aubergiste croirait déroger, il a pris goût à l'art; il ne loge que des artistes, et si vos yeux vont jusque-là, vous verrez en effet, brochant sur les tons hardis du paysage, ces mots, qui défient le philistin :

*Au repos des Artistes.*

A gauche une petite pièce où sont les chats, l'aïeule, la ménagère et les fourneaux; à droite, oh ! à droite, c'est la chambre à manger, fumoir, salle d'audience et de réception, salle à tout faire de ces messieurs. Des vases étalent sur la cheminée, contre une glace en acajou, leurs roses artificielles, qu'agrémente un peu de papillon, et sur la table une toile cirée, lustrée comme un miroir, arbore des incendies de tons, auprès desquels les palettes ne sont rien. Au fond de la pièce, piquées par quatre clous, des études de peintres ouvrent leurs perspectives, ayant une vague odeur de violette et de vernis, et Rops, Fontaine, Funtazis, Hagemans, Taelemans se montrent là, dans leur fleur.

C'est le rendez-vous des étés; le soir, de grandes fumées s'échappent des pipes, et l'on devise, pensant aux paysages qui ne sont pas loin.

A gauche, la Lesse coule au pied des pentes boisées, du milieu de-quelles sort par moment le profil grimaçant d'une roche; dans son eau froide argentée par les bouillons, se réfléchissent les prairies, les arbres, les saulées, — de jolies saulées envermeillées — puis c'est Walsin avec ses rocs à pics, éclaboussés de noirs d'ivoire et corrodés par les salpêtres, Walsin. où le bruit des cascades se mêle au ronflement des moulins, et plus loin Chaleux, célèbre par ses grottes, et que nous aimons, nous, moins

pour ses trous à ossements, ses rochers dentelés en escalier et sa fameuse aiguille silhouettée en chandelier que pour le grand silence de sa petite crique où l'eau fait des remous moirés et que trouble seulement, au soir, le mugissement des bœufs passant le gué pour rentrer à l'étable.

Là, paysage sur paysage : la nature y truelle, dans de la graisse et de la craie, des motifs superbes. Vienne une tranche de soleil : ces belles croupes vertes se lustrent de luisants de velours et le fond de l'eau, glacé de lueurs d'or, laisse voir dans ses transparences un sable pailleté sur lequel glisse le ventre argenté des truites.

Si au lieu d'aller à gauche, vous marchez à droite, c'est la Mouse avec ses grands rochers que vous rencontrez; en arrière, voici Nève, faisant face à la Roche-Bayard, joli nid de maisons à toits moussus et de chalets roses éparpillés sur la tache verte des campagnes; Herbuchène sur la hauteur, ayant à ses pieds la gorge de Froidvau ; puis tout le chapelet des villages, les uns perdus dans les vallées, les autres flanqués aux pentes des rocs ou montchetant de leur groupe blanc la monotonie des longs plateaux.

Aussi verrez-vous partout le pavillon épanoui des parasols; à mi-hauteur, dans les gaves, au soleil rissolant ou à l'ombre discrète, partout, l'été, vous verrez le chevalet des paysagistes, et longtemps encore après que les verts triomphants de juillet et d'août se sont dorés sur tranche aux feux de l'automne, Anseremme voit rentrer au soir, de leurs courses lointaines, la caravane des peintres.

L'hiver même les trouve réunis sous le manteau des cheminées, fumant leurs pipe et se chauffant au feu des grands poêles de Namur, sur lesquels bout la marmite; ils peignent alors la neige bleuâtre des monts, les glaçons au ton de sucre, que charrie l'eau, et les vastes horizons où le vol des grues dessine de noirs triangles.

Les gens d'Anseremme les laissent travailler en paix; ils ne s'ameutent pas au devant des chevalets : ils n'imitent pas les habitants de ce joli village allemand où Simoneau et Pecquereau, aquarellistes tous deux, durent recourir à des moyens extraordinaires pour se défaire de la longue queue de monde qu'ils promenaient partout après eux. Tandis que l'un d'eux s'installait devant nature, l'autre avait inventé de peindre sur sa canne des rondelles noires et blanches; quand le village entier fut réuni, il mit sa canne à sa bouche, en manière de clarinette, leva les yeux au ciel, fit semblant de vouloir jouer un air et tout à coup se mit à courir; le village trouvant cet art-là plus singulier que l'art de peindre, s'amassa sur ses talons; vingt fois il recommença le même manège, allant toujours plus loin; et ainsi son camarade put terminer son aquarelle.

Anseremme a aujourd'hui sa réputation ; bientôt on la trouvera sur les guides; déjà on en parle dans les journaux; un jour peut-être il aura le sien. Ne lui a-t-on pas mis, par amusement d'abord, un grelot qui finira par lui rester? Et ne l'appelle-t-on pas Anseremme-les-Bains ?

Nous étions deux, l'autre jour, qui enfilions la route du village; nous allions à Hastières, et, passant si près de là, nous étions venus serrer la main aux amis.

Le soir tombait; nous entrâmes dans la cuisine de l'auberge.

— Rops?

— Ah ben, m'sieu, il est à sa chambre. Montez.

Il y était en effet.

Dieu, quel tohu-bohu! Pas de chaises, pas de tables, pas de lit, ou plutôt tout cela était envahi par un nombre incalculable de brosses, de pointes, de papiers, de panneaux, de tampons, de fioles à vernis, d'étaux, de plaques de cuivre, ayant servi, servant ou devant servir au multiple labeur de ce grand travailleur qui a toujours l'air de ne rien faire, et qui fait de la peinture quand il ne fait pas de l'eau-forte, et de la littérature quand il ne fait pas de la peinture. Le petit jour doré du soir lamait cette végétation touffue de ses reflets frisants.

Nous eûmes tout juste le temps de voir quelques dessins faits pour l'édition d'Alfred de Musset, de Lemerre, des griffonnis à la pointe, des quarts de morsure, des études à l'huile, barques, vues d'eau, maisons, terrains et horizons; et, sur la presse, car un bon aquafortiste ne voyage pas sans presse, un bout de cuisine à l'eau-forte, où crânement, de son bras dodu, troué au coude par des fossettes, une appétissante maritorne remue la soupe au fond des casseroles.

Le temps de passer ses houseaux, de se coiffer de son béret écossais, et Rops nous fit la conduite jusqu'au bout du village, car nous devions être le soir à Dinant. Eugène Smits avait fait une courte apparition, les mains dans les poches, le lorgnon à l'œil, — Smits si long, me disait quelqu'un, qu'il pourrait servir à toiser les montagnes. Th. Hannon, une porteplume emmanchée d'un pinceau qui par en haut écrit et peint par en bas, était venu aussi. Fontaine était aux environs, peignant une noble famille au fond d'un sombre manoir. Hagemans travaillait quelque part et l'on attendait une fournée nouvelle.

Anseremme est surtout le rendez-vous des peintres réalistes; je soupçonne un peu les rochers de leur avoir donné l'ophthalmie du gris. Baron y a passé, Heymans, Ch. Hermans, l'auteur de l'Aube et bien d'autres. Mais si Anseremme a soupoudré de craie leur palette, ils lui doivent d'avoir compris la Meuse et d'avoir su l'exprimer, car Anseremme est comme la clef de ce joli pays. Aussi le petit village wallon restera-t-il dans l'histoire de l'art belge contemporain au même titre, quoique avec moins de gloire, que Barbizon restera dans l'art français; et quelque part, en Brabant, un autre petit village, flamand celui-là, je veux parler de Tervueren, dira l'esprit des peintres de la plaine comme Anseremme dira l'esprit des peintres de la montagne; ainsi sera-t-il pour l'histoire.

Boulanger, le rénovateur du paysage en Belgique, après bien d'autres qui avaient oublié d'y mettre Dieu, promena pendant quelque temps son chevalet d'Anseremme à Hastières. Deux de ses plus grands et de ses plus beaux tableaux sont taillés dans la montagne des

bords de la Meuse; l'un est Dinant avec son pont, sa lignée de maisons le long de l'eau et son grand rocher bitumineux, balafré d'écorchures profondes comme des ravines; l'autre est un motif sauvage, furieusement maçonné dans les pâtes, et que l'artiste avait emprunté à la gorge du Colombier, non loin de Freyir.

Freyir! Waulsor! noms romantiques qui répondent à la physionomie du paysage! Si quelque jour, venant de Bruxelles ou de Namur et regagnant la France, il vous plaisait de voyager dans un pays charmant et pittoresque, faites comme nous-même : le carnet en poche et la canne à la main, mettez-vous en route, par un matin d'octobre, alors que le soleil a juste assez d'ardeur pour réveiller les gris de la pierre, et que s'allument, çà et là, dans les frondaisons épaisses, les ors au ton de vieux cuivre et les pourpres sanglantes.

Tout au long de la Meuse serpente la route qui va de Dinant à Givet; à gauche, elle côtoie les remblais du chemin de fer, appuyés à d'énormes blocs de rochers qui, par places, surplombent, et les yeux se portent à droite, sur la file indéfinie des montagnes hérissées et coupées à pic ou onduleusement décroissantes jusqu'au bord du fleuve même.

Des profils fantasques découpent le roc devant Freyir; ailleurs ce sont de larges assises, des entablements énormes, des bastions et des tourelles; et tout à coup la roche se coupe d'immenses pans verticaux qui sont posés là comme des contreforts.

Waulsor se groupe un peu plus loin, à l'ombre de son abbaye transformée en château bourgeois. Au fond des eaux vertes se reflète en cet endroit un des plus ravissants motifs de la rive, et la montagne s'échancre en face de l'abbaye, ouvrant une perspective qui, au loin, s'en va se fondre à des collines.

Roffiaen, le peintre des lacs transparents et des montagnes vaporeuses, a dû y trouver comme un souvenir de la Suisse, car il a peint souvent ce coin d'ombro chaude et de limpides eaux. La bonne femme qui nous servit à l'auberge un peu de lard accommodé aux œufs, nous confia même qu'il avait commencé d'en faire une toile qui était bien « grande comme ça; » et en parlant ainsi, elle nous montrait la porte de la chambre. Schampheleer aussi, Van Luppen, Jaussens, et le pauvre Kindermans, qui vient de mourir, tous ces amoureux de la Meuse, ont passé par Waulsor.

Deux heures sonnant, nous nous mîmes en route.

Le terme de notre pèlerinage était Hastières; nous y arrivâmes à la tombée du jour. Au loin, les montagnes s'estompaient dans des gris-perle inoubliables, et sur la Meuse, polie comme un miroir, s'étendaient des ombres tremblantes; un massif d'arbres mettait, près de la vieille église, comme un trou noir dans la tache claire du ciel.

Il n'y avait pas grand monde à l'auberge, — une véritable hôtellerie champêtre, celle-là, large, de bonne mine et flanquée d'une écurie, bien que les artistes aient le renom de voyager moins à cheval qu'à pied. Un brelan d'ingénieurs barbus et bons garçons s'escarmouchait sur l'huis à la recherche de combinaisons pour

percer ler vallées, car, hélas! bientôt ja sape et la mine auront facilité dans ces parages l'essor d'un chemin de fer nouveau.

Quant aux peintres, ils avaient fait comme les hirondelles : ils étaient partis avec les premiers brouillards, mais pour revenir bientôt. Un seul attendait de pied ferme l'hiver, installé dans la maison comme un rat dans son fromage, et promenait par les vallées ses moustaches en brosse à quinquet. C'était de Simpel.

Que de tubes écrasés, pressurés, vidés dans le bon village de Hastières, et, tout le long de l'année, quel fourmillement de brosses et de pinceaux! Là viennent s'installer Van der Vin, le peintre des chevaux; Van Luppen, dont les tableaux orneraient si parfaitement des entêtes de romances ; Janssens , guitariste du nêne bord ; Rofflaen et Schampheleer, déjà cités ; Verheyden, talent nerveux ; Guillaume et Henri Van der Hecht, l'oncle et le neveu ; Baron aussi, — le farouche et mystérieux Baron, — qui n'a plus qu'un rêve : peindre sous terre pour n'être point vu.

Tandis que nous arpentions la roche et les prés, le lendemain matin, ces souvenirs et ces noms nous revenaient. Lentement le brouillard se leva sur la vallée de l'Hermeton, et tout à coup nous découvrimes un paysage comparable à ceux de l'Ourthe et de la Lesse. Des retroussis d'or pâle lamaient au fond la parure argentée des collines, et sous les saulées, le long des cascades, jasait un juli ruisseau vert comme la montagne.

<div align="right">CAMILLE LEMONNIER</div>

### PRÊT DE TAPISSERIES

#### FAIT PAR LE PAPE PAUL II AU ROI DE

#### SICILE, EN 1465.

J'ai déjà eu à diverses reprises l'occasion de signaler les splendides collections réunies par le jaje Paul II[1] ; grâce à l'obligeance d'un ami de Rome, qui n'a mis qu'une condition à ce service, celle de ne pas faire connaitre son nom, M. A. B., je suis en mesure de fournir quelques détails nouveaux sur les tapisseries conservées au Vatican sous le pontificat de cet amateur si passionné et si intelligent. Il s'agit cette fois de tentures que le jaje jrête au roi de Sicile (Ferdinand d'Aragon) à l'occasion du mariage de son fils avec la fille du duc de Milan. L'affaire paraît assez importante pour qu'on rédige une obligation en bonne forui dont je vais rapporter le texte d'après la copie de M. B.

Anno a nativitate domini MCCCLXV, indictione XIII, die sabbati septima mensis septembris, pontificatus Smi in Christo patris et domini nostri

1. Gazette des Beaux-Arts, 1876, t. II, p. 176. — Bulletin de l'Union Centrale, Août 1876, p. 21.

domini Pauli papæ II aono primo, Romæ in palatio apostolico, in foreria ejusdem palatii. J. Alexander de Rate forerius, sive custos pannorum dicti smi domini u. P. p. et palatii apostolici, de mandato, ut dixit, præfati sanctissimi domini nostri papæ sibi facto, præsente me notario publico et testibus infrascriptis, tradidit et consignavit Revdo patri domino Petro Guillermo Rocha, sedis apostolicæ prothonotario, illmi domini regis Siciliæ citra farum oratori, ibidem existenti personaliter, nomine domini ; domini regis recipienti, pannos infrascriptos per eum, ut dixit, mittendos ad civitatem Neopolitanam, pro ornamento festi nuptiarum filii dieti domini regis et filiæ illmi domini ducis Mediolani in civitate prædicta celebrándi; videlicet :

Primo unum pannum d'Aras cum historia Joseffi, longitudinis trium cannarum duobus tertiis similis, cum canuæ, cum auro et sirico, et latitudinis duarum cannarum et unius brachii.

Item unum alium pannum d'Aras ejusdem historiæ Joseffi latitudinis et longitudinis prædictarum, etiam cum auro et sirico.

Item unum alium pannum d'Aras magnum felicis recordationis domini Eugenii papæ IV et imperatoris Sigismundi, de lana et sirico, antiquum, longitudinis sex cannarum cum dimidia, et latitudinis trium cannarum, cum auro et sirico.

Item unum alium pannum d'Aras cum historia Octaviani de lauâ et sirico, longitudinis trium cannarum cum duobus tertiis similis cannæ, et latitudinis duarum cannarum et unius bracchii.

Item unum alium pannum d'Aras cum historia Jacob, de sirico et lana, longitudinis trium cannarum cum duobus tertiis similis cannæ, et latitudinis duarum cannarum et unius brachii.

Item unum alium pannum d'Aras cum simili historia Jacob, de sirico et lana, longitudinis et latitudinis prædictarum proximi panni Jacob.

Et dictus reverendus pater dominus Petrus Guillermus prothonotarius confessus fuit se habuisse et recepisse etc., etc. (Suivent les formules d'usage.)

Le roi de Naples ne se pressa pas de rendre les six tentures. Ce n'est que le 4 mai 1467 que la restitution eut lieu et que l'obligation dont on vient de voir la teneur fut annulée.

Les pièces décrites dans ce contrat sont toutes nouvelles pour nous. Les fragments d'inventaire que j'ai publiés dans la Gazette mentionnent bien une tapisserie, représentant l'Eglise implorant le secours de l'Empereur (historia Ecclesiæ petentis subsidium ab Imperatore), mais cette tapisserie n'étant entrée au Vatican que sous Pie II, dont elle portait les armes, ne me semble pas pouvoir être identifiée avec la précédente qui se rattache au règne d'Eugène IV. L'histoire d'Octavien formait également le sujet de deux des tentures relatées dans l'inventaire en question. Mais ici encore les dates ne concordent pas. En effet ces deux dernières tentures ne furent acquises que sous Innocent VIII.

Il y aurait quelque témérité à tirer de notre contrat une induction sur l'état de la tapisserie à Naples vers le milieu du XVe siècle. En

effet il arrive plus d'une fois à cette époque, même dans la ville où cet art est le plus florissant, que les souverains empruntent des tentures à leurs voisins ou alliés. Nous savons en outre que lorsque Eléonore d'Aragon, fille du même roi de Naples, épousa en 1472 Hercule I d'Este, elle lui apporta de précieux arazzi, dont l'un représentait la visite de la Reine de Saba à Salomon [1].

Cependant, autant qu'on peut en juger par le silence des documents anciens, Naples ne semble pas avoir suivi l'exemple des villes de l'Italie du centre, où nous voyons se dresser tant de métiers de haute lisse dès l'époque de la Renaissance. Ce ne fut qu'en 1737 que le gouvernement s'occupa d'y établir la brillante industrie des arazzi. Je ferai prochainement connaître cette fabrique, de création si récente, ainsi que celle de Turin, la dernière en date des fabriques italiennes, la seule qui ait vécu jusqu'au XIXᵉ siècle.

E. MUNTZ.

## BIBLIOGRAPHIE

—

### Publications artistiques de la Librairie des Bibliophiles

M. Jouaust, l'habile et délicat imprimeur, peut à bon droit revendiquer son rôle dans le grand mouvement de librairie qui tous les ans amène, vers la fin de décembre, une si grande activité d'affaires sur le marché de Paris. La concurrence, une concurrence libre et féconde, dont aucun des intéressés ne saurait se plaindre, augmente cette activité dans des proportions qui frappent les regards les plus indifférents. L'essor de la librairie parisienne est devenu tel aujourd'hui qu'il compte pour une large part dans la production commerciale de la France. Il a étendu son champ d'action sur le monde entier. Dans ce mouvement spécial que fait naître la fin de l'année, M. Jouaust s'est créé une place importante par le caractère artistique de quelques-unes de ses publications. Les éditions d'amateurs, les tirages de luxe et à petit nombre, qui semblaient devoir, par leur nature même, rester à l'abri de cette fièvre intermittente, en ont été atteints à leur tour, et nous ne saurions en vérité nous en plaindre. Pour être plus discrète, la note qu'ils jettent dans le concert n'en est pas moins digne d'être entendue. Les livres de M. Jouaust sont de véritables étrennes aux bibliophiles.

Dans cette voie M. Jouaust est d'abord entré avec les élégants volumes de sa Petite biblio. thèque artistique, c'est-à-dire avec les jolis volumes in 12 de l'Heptaméron, du Décaméron et des Cent nouvelles nouvelles; puis avec Manon Lescaut, le Voyage sentimental et Paul et Virginie; enfin avec

les deux beaux volumes in-8º du La Fontaine des douze peintres. Ce dernier ouvrage avec le caractère de nouveauté de son illustration, n'a pas été goûté du public comme il le méritait. On s'est trop arrêté, selon nous, aux inégalités de l'illustration, et comme à une sorte de manque d'unité qui était inhérent au parti adopté par l'éditeur. Le plus grand reproche que l'on pouvait adresser à l'illustration était de ne pas avoir eu recours tout au moins à un mode uniforme de reproduction, d'après des dessins de même nature : par exemple, des aquarelles héliographiées, en augmentant un peu le nombre des images qui a paru d'abord un peu maigre. Mais, ce défaut confessé, quelle piquante saveur artistique dans ce livre, d'une si belle exécution typographique. Quel intérêt n'aura-t-il pas dans l'avenir, lorsque les artistes qui en ont été les collaborateurs auront disparu ! On y retrouvera quelques-uns des noms les plus aimés de notre école moderne : Millet, Daubigny, Gérôme, Philippe Rousseau, Bodmer, Detaille, Lévis' Brown, Leloir, Emile et Henri Lévy, Worms, Alfred Stevens. Chacun d'eux aura laissé là une étincelle de son talent, un souvenir de sa manière. Sans compter qu'il y a trois ou quatre de ces compositions qui sont en elles-mêmes de petits chefs-d'œuvre.

Cette année, M. Jouaust se présente avec un bagage qui lui fait honneur : un Rabelais, un Molière, un Perrault, auxquels il faut ajouter pour mémoire la suite si intéressante des Comédiens et comédiennes de la Comédie-Française, dont les dernières livraisons vont paraître prochainement, les Colloques d'Erasme, eu trois volumes, et une troisième édition de l'Eloge de la Folie, illustrée des curieux dessins d'Holbein, reproduits en fac-simile, qui ornent les marges du précieux exemplaire de la bibliothèque de Bâle ; charmants badinages à la plume, où le génie caustique du peintre des Simulachres s'est donné libre carrière.

Le Molière aura huit volumes, le nombre fatidique de toutes les éditions du grand poète comique qui ne contiennent que le texte, sans le poids accablant des commentaires et des variantes. C'est un Molière à la façon de celui de Moreau, c'est-à-dire dans les traditions du XVIIIᵉ siècle, avec un portrait de Molière et une grande planche sur cuivre en tête de chaque pièce.

Le texte est collationné sur les éditions originales. Toutes les compositions seront dessinées par M. Louis Leloir, un peintre aussi spirituel qu'habile, et gravées par la pointe maîtresse de M. Léopold Flameng. Le premier volume, d'aspect excellent, texte, fleurons, culs-de-lampe et planches, nous fait vivement désirer l'apparition des autres. Dès maintenant, l'œuvre nous semble bien conçue, avec un caractère d'unité et de mesure qui rentre dans les vraies traditions du livre illustré. Nous reviendrons ultérieurement sur l'œuvre du dessinateur et sur celle du graveur, qui s'annonce d'une façon tout à fait charmante. Voici bien des Molière, dira-t-on. Il n'y en aura jamais trop. Le prestige de ce nom et de ce génie est tel, que toutes les éditions que chaque année voit éclore viennent sans effort se classer sur les rayons des bibliothèques. Depuis le Molière de 1682, l'édition type, les couches se superposent sans se détruire. Et il en ira ainsi tant que le bon sens, l'esprit et la Justice auront quelque crédit en ce monde.

---

1. Voir I Trazzeria Estense, du marquis Campori, p. 29 — Je reviendrai prochainement sur cet ouvrage intéressant dont tous les amis de l'art attendaient depuis longtemps la publication

Quant au *Rabelais* et aux *Contes* de Perrault, illustrés, le premier par M. Boilvin, l'autre par M. Lalauze, dont nos lecteurs ont pu apprécier, dans la *Gazette*, le talent délicat, ils sont de tous points charmants. Le texte du *Rabelais* est publié par les soins de notre excellent ami Paul Chéron ; il comprendra cinq volumes, un livre par volume. Les eaux-fortes qui l'animent ont tout le fini et toute la coloration que sait donner à ses planches la pointe si souple de M. Boilvin. Le *Perrault*, en deux petits volumes in-12, avec douze eaux-fortes originales de M. Lalauze, est parfait. Le fond et la forme y sont également irréprochables. Le vêtement qui le pare est digne de ce petit chef-d'œuvre littéraire.

L. G.

Le manque de place nous empêche d'insérer dans le prochain numéro de la *Gazette* le compte rendu d'un ouvrage très-intéressant et très-bien fait que M. F. Dutert, architecte, ancien pensionnaire de l'Académie de France à Rome, vient de publier sur le *Forum Romain et les Forums des Césars.* (Paris, A. Lévy. In-folio de 44 pages et 14 planches.) En attendant que nous puissions parler plus longuement de ce livre à nos lecteurs, nous tenons à le signaler à leur attention comme la plus complète et la plus sérieuse de beaucoup de toutes les études faites jusqu'à ce jour sur la topographie si controversée de cette région de Rome et sur les monuments qu'elle contenait

O. R.

*L'Histoire des peintres de toutes les écoles*, éditée par la librairie Renouard.

Cette œuvre considérable entreprise, il y a 28 ans, par M.Charles Blanc, de l'Académie française, et dont on pouvait craindre de ne jamais voir la fin, vient de se terminer par la publication des trois derniers volumes. L'écrivain, qui l'avait inaugurée en 1848 et qui a rédigé à lui seul la majorité des 631 livraisons dont se compose l'ouvrage, s'est retrouvé encore pour mettre le sceau à son œuvre et pour couronner cette immense publication par la vie de Michel-Ange.

La valeur historique et littéraire de ce précieux recueil en égale l'importance artistique, et aucun ouvrage n'est plus propre à populariser par la plume et le crayon, parmi les gens du monde et tous les esprits ouverts au sentiment du beau, le goût et la connaissance de l'art.

*La France*, 17 décembre : A propos des *Sabines* de David, par M. Marius Vachon.

*Le Temps*, 20 décembre : *Frans Hals à Harlem*, par M. Charles Blanc.

*Revue Britannique* de décembre : Millet (article signé A. V. et traduit de *The Atlantic Monthly*).

---

*Il Raffaello*, nᵒˢ 34-35 : trois dessins inédits d'architecture par Raphael, par M. Henri de Geymuller.

*Academy*, 16 décembre : Études sur l'art anglais, par F. Wedmore. Londres, Bentley, 1876. (Compte rendu par M. Pattison.)

La Société des Aquarellistes, par M. Rossetti.

*Athenæum*, 16 décembre : Exposition d'hiver de la Société des peintres à l'aquarelle.

*Le Tour du Monde*, 883ᵉ livraison. —Texte : L'Odyssée du *Tegetthoff* et les découvertes des lieutenants Payer et Weyprecht au 80ᵒ-83ᵒ de latitude nord. 1872-1874. Relation inédite. — Dix dessins de E. Riou.

Bureaux à la librairie Hachette et Cⁱᵉ, boulevard Saint-Germain, 79, à Paris.

*Journal de la Jeunesse*, 212ᵉ livraison. — Texte par Mᵐᵉ Colomb, Louis Rousselet,Aimé Giron,Marie Guerrier de Haupt, Mᵐᵉ Henriette Lorean.

Dessins : Sahib, Ronjat, Ferdinandus, Volnay, etc.

---

CONCERTS DE MUSIQUE CLASSIQUE

du dimanche 24 décembre.

**Conservatoire.** — Symphonie en *mi bémol*, de Schumann ; *Alla Trinita*, chœur du xvɪᵉ siècle ; Ouverture de *Coriolan*, par Beethoven ; Chœur des chasseurs d'*Euryanthe*, de Weber ; Fragment du ballet de *Prométhée*, de Beethoven ; 98ᵉ Psaume de Mendelssohn.

**Concert Pasdeloup.** — 2ᵉ audition du *Désert*, de Félicien David, avec le concours de MM. Stéphane, Villard et Charpentier. — 1ʳᵉ partie : Pièces de Bach ; sérénade 2, de Gouvy : fragment des *Ruines d'Athènes*, Beethoven. — 2ᵉ partie : le *Désert*.

**Concert du Châtelet.** — 2ᵉ audition du *Désert*, de Félicien David ; les strophes seront dites par Mᶫᶫᵉ Rousseil, les solos de ténor par M. Bosquiu. On commencera par la symphonie héroïque de Beethoven. Orchestre et chœurs sous la direction de M. Ed. Colonne.

## VENTE

Après le décès de M. R....

### D'un bon Mobilier en acajou et marqueterie

Objets d'art, curiosités, bronzes, pendules, lustre, feux, vases, coupes. Armes anciennes et modernes. Christ en bois sculpté. Buste en marbre. Porcelaines et faïences anciennes. Tableaux des écoles française, italienne, flamaude. Bordures en bois sculpté et doré. Groupes d'oiseaux, collection de papillons. Grand orgue à rouleaux de rechange (de Fourneau). Boîtes à musique. Belles glaces avec cadres sculptés et dorés. Piano droit de Wolfel. Argenterie, Bijoux.

HOTEL DROUOT, SALLE N° 2

**Le samedi 23 décembre 1876 à 1 h. 1/2**

Mᵉ **HENRI LECHAT**, commissaire-priseur, rue Baudin, 6 (square Montholon).

Assisté de M. **RIFF**, expert, rue Drouot 17.

---

## OBJETS D'ART & DE CURIOSITÉ

Belles et anciennes porcelaines de Saxe, de Vienne et autres. Belles potiches, grands plats, bols en ancienne porcelaine de Chine et du Japon, belle cafetière en argent du temps de Louis XV, vases, vidrecomes du XVIIᵉ siècle, montres en or ciselé et émaillé. Bronzes d'art et d'ameublement, meubles divers, pendules en marqueterie, tapisseries, tapis et étoffes composant la *Collection de M. le baron de B\*\*\**

VENTE HOTEL DROUOT, SALLE N° 3

**Les mardi 26 et mercredi 27 décembre 1876 à 2 heures.**

Mᵉ **Ch. Pillet**, commissaire-priseur, rue Grange-Batelière, 10.

M. **Ch. Mannheim**, expert, r. St-Georges, 7.

CHEZ LESQUELS SE TROUVE LE CATALOGUE

EXPOSITIONS :

Particulière : | Publique :
dimanche 24 décembre | le lundi 25 décembre

---

Vente après le décès de M. PETIT
artiste peintre de marines

## TABLEAUX

### MEUBLES & OBJETS DIVERS

VENTE, HOTEL DROUOT, SALLE N° 2

**Le mercredi 27 décembre 1876, à 2 heures**

& Mᵉ **Duranton**, commissaire-priseur, de l'enregistrement et des Domaines, à Paris, rue de Maubeuge, 20.

---

## OBJETS D'ART ET DE CURIOSITÉ

Belles porcelaines de la Chine et du Japon, faïences italiennes et autres, orfèvrerie, cadrans solaires du XVIIᵉ siècle, objets variés de l'Orient et autres; bronzes et laques chinois et japonais, crédence et stalle en bois sculpté, grand cabinet de travail espagnol, coffrets; meubles de salon couvert en tapisserie, belles tapisseries, tapis de Smyrne et étoffes.

VENTE HOTEL DROUOT, SALLE N° 8

**Le jeudi 28 décembre 1876, à 2 h. précises.**

Mᵉ **Ch. Pillet**, commissaire-priseur, rue Grange-Batelière, 10.

M. **Ch. Mannheim**, expert, r. St-Georges, 7. •

CHEZ LESQUELS SE TROUVE LE CATALOGUE

*Exposition* le mercredi 27 décembre 1876, de 1 heure à 5 heures.

---

## TABLEAUX ANCIENS ET MODERNES

Collection d'aquarelles de différents maîtres de l'école moderne actuelle et de l'école de 1830. Vieux cadres.

VENTE HOTEL DROUOT, SALLE N° 6

**Le jeudi 28 décembre 1876, à 2 h. précises.**

Mᵉ **Mulon**, commissaire-priseur, rue de Rivoli, 55.

M. **Horsin-Déon**, peintre-expert, 6, place Valois.

---

## M. CH. GEORGE

### EXPERT

*en Tableaux et Curiosités*

Par suite du départ de M. DHIOS, continue seul les Expertises et Ventes publiques, et transfère son domicile de la rue Le Peletier, 33, à la rue Laffitte, 12.

---

L'antiquaire PORTALLIER, de Nice, ayant l'intention de se retirer du commerce, désirerait vendre toute sa collection, bien connue, de tableaux anciens et modernes, d'objets d'art, de curiosités, etc., etc. Il vendrait ou louerait aussi le monument, unique dans son genre, qu'il a fait construire, soit à un grand marchand, soit à un amateur, qui y continuerait le commerce ou qui se bornerait à y faire une exposition de tableaux, objets d'art et curiosités.

S'adresser à la galerie Portallier, boulevard du Bouchage, à Nice.

Paris. Imp. F. DEBONS et Cᵉ, 16, rue du Croissant

*Le Rédacteur en chef, gérant:* LOUIS GONSE

Nº 42. — 1876.    BUREAUX, 3, RUE LAFFITTE.    30 Décembre

. LA

# CHRONIQUE DES ARTS

## ET DE LA CURIOSITÉ

### SUPPLÉMENT A LA *GAZETTE DES BEAUX-ARTS*

PARAISSANT LE SAMEDI MATIN

Les abonnés à une année entière de la Gazette des Beaux-Arts reçoivent gratuitement
la Chronique des Arts et de la Curiosité.

PARIS ET DÉPARTEMENTS :

Un an. . . . . . . . . . . 12 fr.  |  Six mois. . . . . . . . . . , 8 fr.

## AVIS IMPORTANT

—

*L'Administration de la Gazette des Beaux-Arts prie les personnes dont l'abonnement vient d'expirer de vouloir bien le renouveler le plus tôt possible pour ne pas éprouver de retard dans la réception de la livraison de Janvier.*

### PRIME DE 1877

## LA MISE AU TOMBEAU, DU TITIEN

*gravure au burin de M. J. de Mare.*

Cette gravure sera délivrée en **prime** aux abonnés de 1877 qui en feront la demande, au prix de **15** francs au lieu de **45**, prix de *vente*. MM. les abonnés de Paris et de l'Étranger sont priés de faire retirer leur exemplaire au bureau de la *Gazette* MM. les abonnés de la province pourront recevoir le leur moyennant l'envoi de **2** francs pour les frais d'emballage (**17** fr. au lieu de **15**). Voir le nº 39 de la *Chronique*.

**MM.** les abonnés qui n'ont pas encore reçu la prime, sont priés d'excuser un retard occasionné par le grand nombre des demandes.

## NOUVELLES

—

.\*. On nous informe que M. le ministre de l'Instruction publique présentera prochainement au conseil supérieur des Beaux-Arts un projet de loi destiné à régler enfin d'une façon précise les rapports respectifs des artistes, des marchands et des amateurs. Nous ne pouvons qu'applaudir à une détermination depuis longtemps sollicitée par l'opinion publique et qui mettra quelque clarté dans cette question si controversée et si litigieuse de la propriété artistique.

.\*. L'Académie des beaux-arts, dans sa séance du 23 décembre dernier, a procédé au classement des candidats au fauteuil du sculpteur Perraud. La section de sculpture a rangé les quatre concurrents dans l'ordre suivant : MM. Dubois, Chapu, Crauck et Millet.
M. Paul Dubois s'est fait connaître par son *Chanteur florentin*, si répandu maintenant ; par son *Saint Jean-Baptiste*, son *Narcisse*, et par une figure d'*Ève*. L'église de la Trinité possède de lui un groupe de la Vierge et de l'Enfant Jésus. On se souvient des deux figures exposées au Salon dernier, destinées au tombeau de Lamoricière et qui valurent un triomphe à l'artiste.
M. Chapu, grand prix de Rome, a décoré de ses œuvres le Grand-Opéra, l'escalier principal de la Préfecture de police et le Palais de justice. On connaît de lui la *Nymphe*, *Jeanne d'Arc*, l'adorable figure de la *Jeunesse*, ce chef-d'œuvre qui orne le tombeau de Regnault ; plusieurs bustes, entre autres celui de Dumas père, placé dans le foyer de l'Odéon.
M. Chapu termine en ce moment le tombeau de Berryer.
M. Crauck, grand prix de Rome en 1850, a fait une *Élégie*, une *Bacchante*, une *Omphale*, des statues pour l'église Saint-Eustache, des figures pour le théâtre du palais de Compiègne, pour le square de l'Observatoire.
M. Millet est l'auteur du *Vercingetorix* et de la colossale figure en bronze d'*Apollon* qui surmonte le Grand-Opéra.

.\*. Une dépêche adressée d'Olympie annonce la découverte d'une tête de femme plus grande que nature. La tôle, d'une beauté extraordinaire, est admirablement conservée. Du côté de l'orient du temple de Jupiter, les fouilles avaient mis à découvert la partie supérieure d'un corps de femme à l'endroit où

l'on avait aperçu, la veille, deux chevaux de grandeur colossale.

.˙. Les objets archéologiques découverts sur les ruines de Mycènes sont attendus mardi prochain à Athènes.

.˙. La galerie des Uffizi à Florence vient de s'enrichir d'une superbe collection de sceaux anciens, achetée au marquis Carlo Strozzi par le ministère de l'instruction publique d'Italie. Cette collection, dans laquelle sont venus se fondre les précieux spécimens des Antinori et des Trivulzio, comprend environ 900 pièces. Elle passe pour l'une des plus riches et des plus complètes qu'il y ait en Europe, tant sous le rapport de l'art que sous celui de l'histoire.

## L'ART AU THÉATRE

Nous n'avons visité ni la Chine ni le Japon, mais nous avons vu assez de dessins chinois et d'albums japonais et même de photographies de l'empire du Niphon pour nous être aperçus que la mise en scène de *La Belle Saïnara*, à l'Odéon, avait quelque peu emprunté aux deux pays en y ajoutant certaines imaginations de couturière.

Le décor, parfaitement symétrique, avec une porte de chaque côté, une fenêtre circulaire, au fond, un siège, une table, et tout ce qu'il faut pour écrire comme dans un vande-ville de Scribe, est aussi peu exact que possible. Les Japonais qui règlent leur fantaisie sur une étude très-exacte de la nature, bâtissent leurs cabanes en bambous, dont les tiges droi-tes ne donnent aucun prétexte à fabriquer des fenêtres circulaires. Aussi aucun des albums, aucune des photographies que nous avons pu examiner ne donnent autre chose que des for-mes droites à l'architecture japonaise. Les mai-sons à l'extérieur y ressemblent à des chalets suisses, et à l'intérieur à de grandes caisses vides, garnies de nattes sur leurs parois et sur le sol, tandis que les murs de la maison de Kami semblent tendus de papier à 15 sous le rouleau, et qu'il y a des sièges et une table comme chez nous.

Nous savons, cependant, que les tables du Japon ne sont que des escabeaux, et les siéges les talons de leurs habitans.

Une boite de laque, plus ou moins grande, munie d'une pierre noire pour y broyer l'encre de Chine, et de pinceaux constitue le « ce qu'il faut pour écrire, » au Japon.

Nous doutons que la lanterne de bambou, garnie de soie peinte de fleurs et agrémentée de pendeloques, qui pend au beau milieu du plafond de la chambre du poète Kami, comme un lustre dans un salon, vienne de Yeddo et non de Kang-Tong ou de Hong-kong. En tout cas, elle doit bien mal éclairer le poète écri-vant son poëme, le pinceau d'une main et le long rouleau qui se développe comme un vo-lumen antique, de l'autre.

M. Porel est fort bien grimé, coiffé et cos-tumé en Japonais; Mlle Antonine, qui est une *Belle Saïnara* réellement charmante, est égale-ment fort bien habillée, d'une vraie robe japo-naise, avec grosse ceinture à vaste nœud sur les reins. Malheureusement, comme il lui faut marcher, sa robe ou plutôt ses robes ne peu-vent s'étaler à terre en ces plis extravagants que nous montre l'art japonais.

Quant à sa coiffure, elle eût pu être plus exacte. Nous n'y voyons ni la coque sur le front, ni aucune de ces longues épingles d'écaille ou d'argent qui forment comme une auréole de rayons autour de la tête.

Mais que dire des costumes des deux autres femmes, habillées l'une en danseuse, l'autre en guerrier.

Une robe courte, comme à l'Opéra, et un corsage ajusté, bien que taillés dans des étof-fes japonaises, ne constituent point un costume japonais, et nous doutons que les danseuses du Niphon aient besoin d'écourter leurs jupes, comme nos ballerines de théâtre, afin de mieux gambader.

La couturière a vu les danses japonaises par-dessus la rampe de l'Opéra.

Quant au guerrier, il porte bien quelques détails de l'armure japonaise; mais celle-ci est composée comme on sait de lames de bois laqué réunies par des ganses de soie, de façon à s'imbriquer les unes sur les autres, comme dans certaines parties des armures européen-nes du XVe siècle. Nous ne retrouvons rien de ces détails si connus sur le dos de l'actrice qui joue le rôle de matamore. Les deux sabres aussi qui garnissent sa ceinture, nous semblent de grandeur trop égale. Enfin, si nous voulions pousser la chicane plus loin, nous nous atta-querions à la moustache. Celle-ci, dans les représentations de guerriers, n'est point un mince filet noir placé sous le nez, se relevant en arc aux deux extrémités, mais un large épa-nouissement au delà du nez, s'étendant sur chaque joue.

Plusieurs Japonais déguisés en gandins eu-ropéens, gants dans le gilet en cœur et ha-bit noir, semblaient prendre grand plaisir à la représentation de leur pays. Nous craignons que leurs rires ne se soient adressés aux inexactitudes de la mise en scène.

A. D.

A. D.

## CORRESPONDANCE D'ANGLETERRE

Noël! Les enfants triomphent sur toute la ligne : l'art et la littérature se mettent à leurs pieds et mettent à contribution toutes les re-sources de leurs besaces. Ils sont difficiles, ces petits tyrans du moment; ils flairent instincti-vement le vieux ou le réchauffé dans leurs jouets et dans leurs livres illustrés ; donc, pour les contenter, les marchands et les éditeurs sont forcés d'appeler à leur aide les meilleurs artistes, et ceux-ci ne dédaignent pas de mettre leurs talents au service des enfants. De cette

façon toute une littérature se crée et se renouvelle chaque hiver, comprenant les ouvrages originaux de grand luxe qui rentrent plutôt dans la catégorie d'étrennes, ensuite les livres illustrés avec soin et destinés aux adolescents, puis les livres d'enfants où le texte ne sert qu'à encadrer les gravures, et dont les gravures sont censées stimuler ceux qui les contemplent à en épeler le texte. Parmi ces derniers, M. Walter Crane est l'artiste à la mode et le plus heureux à conquérir les suffrages de ses jeunes critiques. Cette année il leur offre le livre du *Roi Bonne-chance* (*King Luckieboy's book*), une collection de rimes enfantines (*Nursery Rhymes*), parmi lesquelles le conte de Jack qui est emporté par une pie, devrait être un avertissement terrible aux petits garçons tapageurs. Dans sa *Barbe-bleue*, M. Crane monte un peu plus haut; il revêt quèlques-uns des contes de Fées de costumes nouveaux, et leur donne de frais attraits. Enfin dans l'*Opéra de Bébé* (*Baby's opera*), il donne à la fois des dessins charmants et de la musique gaie à une petite série de chansonnettes qui trouveront grâce même devant les gens de tout âge.

Parmi les livres plus sérieux ou qui, après une éclipse plus ou moins longue, reparaissent avec un regain de succès, il faut remarquer une nouvelle édition de *Bracebridge Hall*, par Washington Irving, le Goldsmith américain, dont le « Sketch book » quand il a paru il y a vingt-cinq ans était promis à une immortalité pareille à celle dont jouit le *Vicaire de Wakefield*. Cette année, un jeune artiste plein d'avenir, en qui se retrouve l'esprit de Grandville et qui comme lui semble saisir les côtés humoristiques et poétiques de la vie des animaux, M. Caldecolt, s'est mis à retoucher *Bracebridge Hall*, et à le tirer de l'oubli injuste dans lequel ce livre simple et charmant semblait sur le point de tomber. Ce n'est pas un demi-succès qu'il a remporté : car il a su si bien entrer dans l'esprit de son auteur, qu'il est parvenu à faire revivre sous son pinceau cette vie campagnarde anglaise du temps où les traditions de sir Roger de Coverley et de Clarisse Harlowe survivaient encore, où l'on dansait le menuet et où la courtoisie chevaleresque n'était pas encore chassée par le sans-gêne de nos jours.

Les livres d'étrennes à la française ne sont pas moins nombreux que les livres d'enfants. On peut citer *Home Life in England*, une série de gravures sur acier d'après les tableaux de Constable, Turner, Webster, Nasmyth, Birket Joster et autres. Elles sont pour la plupart exécutées avec soin, mais rarement avec cette intelligence qui distingue l'œuvre artistique de l'ouvrage mécanique. Un autre volume dans le même genre, intitulé *English scenery*, est plus heureux sous ce rapport, car les graveurs ont été plus habiles à saisir les pensées des artistes, dont ils reproduisent les œuvres. Il est cependant impossible de saisir le goût et les aptitudes d'un éditeur qui trouve une place, dans un volume destiné à représenter les paysagistes anglais, pour des insignifiances comme Ward et Leader, mais aucune pour de vrais chefs d'école, comme Crome, Wilson et

Bonnington. Depuis la mort de Stansfield, M. E. W. Cooke R. A. reste à peu près le seul représentant parmi les académiciens de marines. Il reproduit sous le titre de *Leaves from my Sketch-book* le fruit de ses voyages en Europe et sur le Nil. C'est surtout en Hollande, dans le port de Rotterdam, à l'entrée de la maas et sur le Zuyder Zee que M. Cooke fait revivre ses souvenirs. Le ciel bleu de l'Egypte et de l'Italie le passionne moins.

Je cite ces différents livres de Noël, non comme les seuls ni les plus dignes de louanges, mais parce qu'ils sont d'excellents types de la littérature artistique qui fleurit en cette saison en Angleterre.

Le *British Museum* vient d'acquérir une petite statue en bronze d'une rare beauté. Elle représente un Satyre surpris à l'improviste. Le corps est rejeté en arrière, avec la jambe droite en avant. Le pied en est encore fixé sur le sol et marque la place d'où le recul a été fait. La jambe gauche est en suspens et reste momentanément sur la pointe de l'orteil. Le bras droit est replié au coude, la main se rapprochant de la figure, tandis que le bras gauche, étendu de toute sa longueur, est tenu en arrière avec les doigts écartés : toute l'attitude dénote ainsi l'étonnement, et la pose de la tête penchée en avant, regardant quelque chose par terre, semble donner raison à ceux qui prétendent que cette expression qui se retrouve si souvent dans les statues de Satyres, de l'école athénienne, veut représenter l'étonnement de Marsyas quand Athéné rejeta la flûte de Pan en voyant ses traits altérés par l'effort qu'elle faisait en jouant de cet instrument. Les archéologues ne sont pas d'accord sur la période de l'art à laquelle il faut reporter cette statuette. Quelques-uns y trouvent assez de ressemblance avec le Satyre du Latran supposé par Brunn faire partie d'un ouvrage en bronze de Myron ; d'autres au contraire la réclament pour Scopas ou son école, y trouvant plus de l'influence du temps de Lysicrate que de celui de Phidias. En tout cas l'œuvre est une acquisition dont il faut féliciter les autorités du British Museum. Elle fait un pendant admirable au célèbre Hercule tenant les pommes des Hespérides, du même musée, et ayant comme ce bronze une hauteur d'un peu moins d'un mètre (deux pieds six pouces anglais) et étant comme lui à peu près intact. Ce nouveau bronze a été trouvé, dit-on, dans un cloaque à Patras.

L'exposition des tableaux des « old masters » à la *Royal Academy* s'ouvre lundi prochain au public, et c'est surtout dans les écoles flamande et hollandaise qu'elle sera riche cette année. En même temps, le South Kensington, par l'organe de M. Poynter, a pu obtenir de M. Fuller Maitland la permission de choisir une centaine des meilleurs tableaux dans la riche galerie de cet amateur de goût. Ils remplaceront dans quelques semaines les tableaux de l'Althorp-Gallery dont j'ai parlé dans ma précédente lettre. Parmi ceux qui ont été choisis, on remarquera surtout l'*Agonie de*

Raphaël, dite la *Gabrielli* : une *Adoration* par Botticelli, — l'un des meilleurs tableaux de ce maître; — une *Sainte-Famille*, par Guarnaccio, et de nombreux spécimens des écoles italiennes du xv° siècle, notamment de Francia, de Filippino Lippi, de Ghirlandajo, d'Holbein et autres. L'école anglaise de la dernière génération sera richement représentée par le vieux Crome, Bonnington, Basker, et Constable ; de sorte que;pour les visiteurs qui auront peu de temps à rester à Londres, l'exposition gratuite du Kensington risque fort de prévaloir, et de raison, sur celle pour laquelle la Royal Academy prélève un droit d'entrée.

Les directeurs du *South Kensington Museum* viennent aussi d'acheter deux des meilleurs émaux de Limoges de la collection de M. Danby-Seymour. L'un est un portrait ovale du cardinal de Lorraine, par Léonard Limousin. Le fond est bleu, et le cardinal porte son costume et sa barrette rouges. Le cadre est orné de huit plaques en émail. Sa hauteur est d'environ deux pieds et demi anglais sur deux pieds de largeur. L'autre émail est un triptyque composé de neuf plaques, qui forment ainsi un centre et deux ailes. Au centre est une *Annonciation* peinte des plus vives couleurs. A droite se trouvent Louis XII, à genoux devant un prie-Dieu, et derrière lui Saint Louis. A gauche on voit Anne de Bretagne, et derrière elle sa patronne sainte Anne.

Les ventes commencent. Mais jusqu'ici rien de fort remarquable n'est passé par les mains des commissaires-priseurs. MM. Christie ont vendu, la semaine dernière, un fonds de magasin appartenant à M. Holdgate, un imprimeur de gravures en cuivre à qui nos meilleurs artistes ont eu recours depuis bien des années. Les premières épreuves, dont plusieurs étaient signées des artistes ou des graveurs mêmes, ont réalisé de hauts prix. Les Turner, d'abord, ont été très-recherchés : par exemple, *Venise*, gravé par Willmore, 325 fr.; *Ehrenbreistein*, gravé par John Pye, 130 fr. ; *Temple de Jupiter*, par le même, 210 fr.; le *Vieux Téméraire*, par Willmore, 250 fr.; *Oberwesel*, par le même, 175 fr. ; *Mercure et Argus*, par le même, 350 fr.

Mais c'était pour les gravures des œuvres de Landseer que les amateurs ont montré le plus de zèle. Ainsi, *les Enfants du marquis d'Abercorn*, gravés par Cousin, ont été achetés 290 fr.; *Bolton Abbey*, par le même, épreuve avant la lettre, 662 fr. 50 ; le *Défi*, par Burnet 775 fr.; *la Dignité et l'Impudence*, deux têtes de chiens, un noble molosse à côté d'un petit basset, gravé par son frère Thomas Landseer, 790 fr.; le *Roi du Val* on *(the Monarch of the Glen)*, gravé par le même, 1.000 fr.

Mais c'est Leipsick qui a monopolisé l'attention des amateurs de gravures pendant tout ce mois. C'est là que la fameuse collection Liphart vient d'être dispersée. Il est vrai que les eaux-fortes, surtout celles de Rembrandt, ont un peu déçu les espérances de ceux qui prétendaient que le connaisseur allemand pos-

sédait des merveilles dans ce genre. Il serait impossible de donner le détail des prix réalisés dans cette vente qui a duré plusieurs jours et dont le produit total s'est élevé à plus de 300.000 francs.

LIONEL ROBINSON.

~~~~~

EXPLORATION ARCHÉOLOGIQUE A MYCÈNES

—

Le docteur Schliemann continue ses explorations archéologiques à Mycènes, et y obtient des résultats du plus haut intérêt pour la science. Dans les derniers jours du mois dernier, il a entrepris une exploration du mont Saint-Elie qui domine l'acropole de Mycènes, et il fait en ces termes le récit de son voyage :

Je gravis les pentes escarpées du mont Saint-Elie (Agios Elias), qui s'élève à une hauteur de 2,500 pieds. Il est situé immédiatement au nord de l'acropole et est couronné par une chapelle sous le vocable du prophète Elie. Le sommet de la montagne forme un très-petit triangle dont le côté de l'est a 35 pieds seulement ; les deux autres côtés qui convergent vers l'ouest ont 100 pieds de long.

Malgré l'exiguïté de ces dimensions, ce sommet est entouré de murs cyclopéens qui ont en moyenne 4 pieds 2 pouces d'épaisseur et de 3 à 6 pieds de hauteur; mais les masses de pierres éparses sur le sol démontrent qu'ils ont été jadis beaucoup plus élevés. L'entrée ( ui se trouve sur le côté de l'est est suivie d'un court passage. Sur la large pierre ( ui forme le seuil de la porte, on voit encore le trou dans le( uel tournait le gond inférieur. De 16 à 53 pieds plus bas, sur les trois côtés par où commence le terrain est abordable, se trouvent des murs cyclopéens de 133 à 266 pieds de long sur 5 de large; ils ont encore en moyenne 10 pieds de haut et paraissent avoir été jadis beaucoup plus hauts.

Entre les pierres de toutes ces murailles, j'ai pu recueillir un grand nombre de fragments de vases d'un vert léger, faits à la main, portant des ornements noirs, ( ue je considère comme aussi anciens ( ue ceux de Tirynthe et de Mycènes, parce ( ue, dans le premier de ces lieux, je les ai trouvés sur le sol vierge ou tout auprès et dans le second sur le roc vif, dans les enfoncements du passage et dans les tombes.

De là je conclus ( ue les fortifications du mont Saint-Elie doivent être contemporaines des murailles de ces deux villes et peuvent même prétendre à une plus haute antiquité. La ( uestion est maintenant de savoir dans quel but ces fortifications ont été bâties. La montagne, si haute et si escarpée; avec un sommet si étroit et si abrupt, couvert de rochers pointus entre les( uels il est très-difficile de circuler, ne peut jamais avoir été habitée par les hommes, surtout parce qu'il n'y a pas d'eau.

Par conséquent, la seule explication ( u'on puisse assigner à l'origine de ces murailles cyclopéennes, c'est qu'il doit avoir existé sur ce sommet un petit sanctuaire d'une grande sainteté et d'une considérable importance religieuse ; probablement

nous trouvons dans la dénomination de la chapelle actuelle le nom de la divinité que l'antiquité adorait en ce lieu.

Il existe maintenant, en effet, à l'angle du sud-est du sommet, au seul endroit qui présente une surface plane, un très-petit sanctuaire qui n'a que vingt-trois pieds de long sur 10 de large et qui est dédié au prophète Elie. Les habitants des villages du voisinage ont l'habitude de s'y rendre en pèlerinage dans les temps de grande sécheresse pour demander de la pluie. Il paraît donc que ce lieu même, pendant l'antiquité, a été occupé par un sanctuaire consacré au dieu soleil, dont le culte était célébré là. C'est à peine si on a fait un changement dans le nom ou dans la prononciation en passant du nom d'*Elios*, soleil, à celui d'*Elias*, le prophète Elie.

En continuant ses fouilles à Mycènes, le docteur Schliemau a ouvert plusieurs nouveaux tombeaux et y a, comme dans les précédents, trouvé de très-nombreux ornements d'or et d'argent. Dans quelques unes des sépultures, les ossements sont littéralement couverts de ces ornements, qui ont subi l'épreuve du feu. La plupart des corps découverts jusqu'ici ont été en effet livrés à la crémation incomplète qui ne devait détruire que les chairs en respectant les os. On en trouve la preuve dans le sol calciné, dans les cendres et les débris du bois qui a formé le bûcher. Des diadèmes dorés sont encore attachés à des fragments de crânes, et tout auprès de ces rois et de ces reines des temps antiques on retrouve leurs sceptres enterrés à leurs côtés.

---

## UNE BOURGADE ROMAINE

### AU MONT SAINT-MICHEL.

Un savant celtophile, M. Miln, vient d'adresser à la Société des antiquaires de Glasgow une communication des plus intéressantes pour notre pays. M. Miln annonce qu'il a découvert il y a quelques mois, près des monuments druidiques de Carnac (Morbihan), au pied du monticule connu sous le nom de « Galgal Saint-Michel, » des antiquités gallo-romaines présentant la forme d'habitations complètes, avec des peintures à fresques et des mosaïques.

Le Galgal ou mont Saint-Michel, sorte de tumulus allongé, haut de 20 mètres, long de 80, se compose de pierres de la grosseur d'un pavé, sans terre ni ciment. Situé au sud des alignements du Ménec, il est à peu près parallèle aux avenues de *menhirs* ou pierres droites de Carnac. C'était un lieu de sépulture dont l'origine est inconnue, mais dont l'âge est antérieur à l'époque gallo-romaine.

Il résulte des fouilles entreprises en 1875 par M. Miln qu'une bourgade romaine assez étendue existait au pied même du mont Saint-Michel, à 1 kilomètre de Bocenos, petit village voisin de Carnac. L'archéologue écossais déterra, après trois jours d'exploration, les fondements en granit d'une villa gallo-romaine du IIe siècle, composée de trois pièces, et dans laquelle il recueillit des ossements d'animaux, du verre, des instruments en silex, des médailles, une bague en bronze, des poteries de l'époque des *dolmens*, d'une couleur gris-bleu, et des poteries de l'époque gallo-romaine, une pe-

tite tête en terre de pipe, détachée d'une statuette, des tuiles, des pinces de fer.

Les murs de la villa avaient 2 pieds d'épaisseur; le pavé était de chaux mêlée avec des cailloux. En continuant ses fouilles, M. Miln mit au jour une rue entière, ainsi que les murs d'enceinte de la bourgade gallo-romaine.

Une des maisons de cette rue était ornée, à l'intérieur, de peintures sur plâtre fort soignées et de jolis coquillages. Une galerie partant de cette habitation conduisait à une salle de bains dont les tuyaux de plomb tiennent si fortement au ciment qu'on ne pourrait les enlever sans détruire la maçonnerie.

Une autre galerie donnait accès à un petit temple avec un autel en pierre, sur lequel on trouva quatre statuettes de Vénus; les têtes de quatre autres déesses; deux Latone assises dans des fauteuils et allaitant des enfants; un sifflet fabriqué avec une dent d'ours.

On dégagea une autre maison qui avait des conduits pour le chauffage sous le plancher. Les murs de ces habitations étaient tous parfaitement conservés; ils étaient formés de petits carrés de granit taillés de même dimension et alternés par des tuiles rouges. Les parquets étaient pavés avec des morceaux de quartz blanc.

Aucun archéologue n'avait encore entrepris à Carnac des fouilles aussi importantes que celles que M. Miln vient d'exécuter à ses frais, et qui ont donné de si beaux résultats.

Le nombre des monticules qu'il a fait ouvrir dans les champs autour de Bocenos s'élève à dix. Un antiquaire français et un artiste ont aidé M. Miln dans ces intéressantes recherches pendant plus d'une année.

---

## ANTIQUITÉS ASSYRIENNES

Nous avons annoncé que les caisses renfermant les antiquités assyriennes, babyloniennes et araméennes (syriennes), recueillies par feu M. Georges Smith dans sa dernière expédition archéologique, étaient parvenues au *British Museum*. On est occupé en ce moment à en examiner le contenu pour l'enregistrer, l'étiqueter et l'exposer à la curiosité du public. Cette tâche est confiée au successeur de M. Smith, M. William St. Chad Boscawen.

Le *Français* nous apprend que les objets découverts par M. Smith atteignent le chiffre de plusieurs milliers, et qu'un bon nombre présentent un grand intérêt et une importance considérable. La masse se compose de tablettes assyro-babyloniennes, des *tablettes de contrats*, petites plaques d'argile cuite, écrites des deux côtés et relatant des actes de vente dûment certifiés par témoin et portant les dates très-précises. Plusieurs sont faits en duplicata, un second exemplaire de l'inscription cunéiforme se trouvant à l'intérieur de la tablette, qu'on lui fend en deux.

Les dates de ces inscriptions sont de la plus haute importance pour fixer la chronologie et la liste des noms propres, les noms des vendeurs, acheteurs, témoins, — liste qui va toujours s'aug-

mentant, a une grande valeur au point de vue phi-
lologique. Le nombre des tablettes de contrats déjà
reconnues parmi les nouvelles trouvailles est d'en-
viron trois mille. Sur ce nombre, dix-huit cents
ont été trouvées ensemble et doivent avoir fait
partie des archives d'une grande maison de ban-
que babylonienne, dont les opérations s'étendent
sur plus d'un siècle, puisque les dates des actes de
reconnaissance de dette et de cautionnement qui
lui avaient été souscrits vont des règnes de Nabo-
polassar, Nabu-hodonosor, Balthazar (pour la pre-
mière fois nommés comme rois dans les inscrip-
tions), etc., jusqu'à ceux des conquérants perses;
Cyrus, Darius fils et de Nidintabel, qui se révolta
contre Darius.
On avait déjà trouvé de ces contrats assyriens
sur brique. Nous en emprunterons un exemple à
un remarquable travail de M. l'abbé Vigouroux,
publié dans la dernière livraison de la *Revue des
questions historiques* (p. 122, note). Voici la tra-
duction littérale d'un acte de vente assyrien de
l'an 682 avant J.-C. :

« Marque de l'ongle de Sarru-ludari, marque de
l'ongle d'Atar-suru, marque de l'ongle de la femme
Anat-suhala, marque de l'ongle de Sukaki, pro-
priétaire de la maison vendue. (Suivent quatre
marques d'ongles équivalant à nos signatures.)
Toute la maison, avec ses ouvrages en bois et ses
portes, située dans la cité de Ninive, contiguë aux
maisons de Manuciahi et d'Iluciya, la propriété de
Sukaki, il (Sukaki) l'a vendue; et Tsilla-Assur, l'as-
tronome, Égyptien, pour un *maneh* d'argent (selon
l'étalon) royal, en présence de Sarru-ludari, d'Atar-
suru et d'Anat-suhala, femme de son propriétaire,
l'a reçue. Tu as compté toute la somme. La mise
en possession a été faite. L'échange et le contrat
sont conclus. Il n'y a pas de dédit possible. » —
Suivent une amende contre qui violerait le con-
trat, les noms des témoins et la date, le 16 sivan
de l'éponymie de Zaza, c'est-à-dire l'an 692 avant
notre ère.
Quant aux tablettes strictement historiques, on
en a déjà constaté l'existence d'une vingtaine dans
les trésors archéologiques que vient de recevoir
le *British Museum*. En outre, il s'y trouve plusieurs
briques portant la légende de rois des premiers
temps de Babylone.
Les amateurs des arts remarqueront, dans ces
dernières trouvailles de M. George Smith, plusieurs
vases de quelque mérite, des fragments d'une
figure assise en basalte unir, deux statues de
bronze représentant des divinités qu'on n'a pas
encore pu déterminer, et surtout un beau lion cou-
ché en grand gris, long d'un pied et demi et placé
sur un piédestal de même matière. Il avait été
trouvé à Bagdad et acheté par M. Smith dans son
avant-dernière expédition.
Si nous ajoutons que, d'après la notice que nous
avons sous les yeux, ce lion porte sur la poitrine
l'anneau royal et le nom hiéroglyphique d'un de
ces kyksos, de ces rois-pasteurs, venus d'Asie, qui
régnèrent pour un temps en Égypte, on compren-
dra que ce monument n'intéresse pas seulement
l'amateur de l'art antique, mais aussi l'historien et
le chronologiste.
Le nom du Pharaon en question, qui aurait été
maître à la fois de l'Euphrate et du Nil, et dont le
règne semble ainsi fournir, à une époque très-
reculée, le synchronisme tant de fois désiré entre
les annales assyriennes et les annales égyptiennes,

est, sous sa forme classique, Séthos. M. George
Smith a été le premier à trouver, écrit en carac-
tères cunéiformes, le nom du même roi sur un
anneau conservé au *British Museum*.
Une autre trouvaille unique de la nouvelle col-
lection, c'est un calendrier babylonien complet,
notant tous les jours fastes et néfastes de l'année.
Enfin Mme Skene, femme du consul anglais d'A-
lep, vient d'arriver à Londres, apportant les pa-
piers de M. Smith.

---

## BIBLIOGRAPHIE

—

*Le XIXe Siècle*, 27 décembre; Paul Baudry,
par Edmond About.

*Revue de la semaine*, no 3; la Manufacture de
Sèvres, par M. Lucien Paté.

*Le Temps*, 29 décembre; Métallisation du
plâtre, par Caussinus (de la Drôme), par
M. Charles Blanc. — Lettre d'Allemagne à
propos des fouilles de Mycènes et d'Olympie.

*Journal de la Jeunesse*, 213e livraison. —
Texte par Mme Colomb, Louis Rousselet, Victor
Meunier, Aimé Giron, Emma d'Ervina, P. Vin-
cent, Ernest Menault et A. Saint-Paul.

*Le Tour du Monde*, 834e livraison. —Texte :
L'Odyssée du Tegetthoff et les découvertes des
lieutenants Payer et Weyprecht au 80°-83° de
latitude nord. 1872-1874. Relation inédite. —
Neuf dessins de E. Riou.
Dessins : Sahib, Sarrieu, Ferdinandus, Cas-
telli et Deroy.
Bureaux à la librairie Hachette, à Paris.

LES AMATEURS D'AUTREFOIS, par M. Clément de Ris,
Paris, Plon, 1876. 1 vol. grand in-8o de 470 pa-
ges, enrichi de 8 portraits gravés à l'eau-forte.

Le succès de ce livre, dû à la plume et à l'éru-
dition de notre collaborateur M. Clément de Ris,
n'est plus à faire ; il ne nous reste qu'à l'enregis-
trer.
L'œuvre, qui est des mieux venues qu'ait édi-
tées M. Plon, le valait amplement. En dehors
de tout autre mérite, elle tirait, d'ailleurs, un vif
intérêt du sujet lui-même. En ce temps d'éclec-
tisme, tout ce qui touche aux côtés anecdotiques
de l'art est assuré d'éveiller la curiosité du public.
L'idée était heureuse de grouper ensemble quel-
ques-uns des amateurs les plus illustres de l'an-
cienne France Ce livre est en effet une galerie de
portraits où vivent d'exquises figures, non point
toutes celles que nous eussions voulu y rencontrer,
du moins les plus connues. Si nous regrettons
l'absence du duc de La Vallière, de Mme de Pom-
padour, du comte d'Hoym, de Longepierre, de
Mme de Chamillart, de Gaignat, du duc d'Orléans,
de Poullain, du comte de Vaudreuil, du marquis
de Paulmy, du prince de Conti, de Gros de Boze,
d'Alexandre Lenoir et de quelques autres encore,
nous le pardonnons bien volontiers à l'auteur, en
faveur des portraits qu'il nous donne, relevés par
le tour alerte et franc de son récit. Voici Grolier,

« le grand relieur. » comme l'appelait récemment un ministre qui prenait quelquefois le Pirée pour un homme, Grolier, dont le nom imprimé sur le maroquin se paie aujourd'hui si cher; Jacques-Auguste de Thou, le plus illustre des bibliophiles, une grande et austère figure qui se plie mal à entrer dans le cénacle des curieux; Claude Maugis, « un personnage de reflet, » comme le dépeint très-finement M. Clément de Ris, qui ne fut, à vrai dire, ni un amateur, ni un collectionneur, ni même un homme de grand goût, mais qui eut l'insigne honneur de négocier, entre Rubens et Marie de Médicis, l'affaire de la galerie du Luxembourg; le cardinal Mazarin et Jabach, les deux collectionneurs grandioses, qui après s'être partagé les dépouilles opimes du plus magnifique de tous les amateurs, Charles Ier, conservèrent à la France les richesses artistiques qui font encore du Louvre le premier musée du monde; Marolles, qui, de son côté, jetait les bases de notre Cabinet des estampes; la comtesse de Verrue, un aimable esprit et une aimable femme, qui entre autres gloires eut celle d'acquérir le *Charles Ier* de Van Dyck, qui, après avoir passé entre les mains de la Dubarry, est venu enfin se réfugier au Louvre, dont il est un des plus précieux chefs-d'œuvre; Crozat, qui avait réuni le plus opulent cabinet de dessins de maîtres qui fut jamais; Antoine de la Roque, le directeur du *Mercure Galant;* le comte de Lassay, un amateur de seconde main, que l'on ne connaissait guère que par la longue amitié que lui portèrent à la fois la duchesse de Bourbon et Mme de Verrue; Caylus et Mariette, deux noms qui se recommandent assez d'eux-mêmes, le second demeurant à Jamais le type le plus noble, le plus honnête des amateurs-érudits passés, présents et futurs; Julienne, l'ami de Watteau; Blondel de Gagny et Randon de Boisset, deux puristes en l'art de choisir les tableaux; La Live de Jully, l'admirateur de Greuze et des encyclopédistes, l'hôte de la Chevrette et l'ami de Mme d'Épinay; enfin, l'auteur de *Point de Lendemain*, Vivant Denon, dont l'originale et énergique figure clôt dignement cette série de portraits.

N'oublions pas que Denou, directeur des musées impériaux, défendit le Louvre avec la dernière fermeté contre les revendications des Alliés, revendications d'antant plus injustes que les chefs-d'œuvre que l'on réclamait alors y étaient entrés par suite de traités librement débattus, au lieu et place de sommes considérables qui n'avaient point été payées. N'oublions jamais que Denon nous conserva notamment, par sa présence d'esprit et sa fermeté, les *Noces de Cana*, de Véronèse. Il est, d'ailleurs, bien triste de penser que si Denon avait été mieux secondé, si la royauté s'était montrée plus exigeante pour les intérêts généraux de la France et moins soucieuse de ses propres affaires, tous les trésors accumulés au Louvre et payés de notre sang eussent pu facilement lui être conservés.

L. G.

OBJETS D'ART. — AUTOGRAPHES
## TABLEAUX ANCIENS ET MODERNES
### ANTOINE BAER
Expert.
## 2, Rue Laffitte, Paris.

---

# ÉTRENNES DE 1877

## L'ŒUVRE ET LA VIE
### DE
# MICHEL-ANGE

DESSINATEUR, SCULPTEUR, PEINTRE, ARCHITECTE ET POÈTE

PAR

**MM. Charles Blanc, Eugène Guillaume,
Paul Mantz, Charles Garnier, Mézières, Anatole de Montaiglon,
Georges Duplessis et Louis Gonse.**

En présence du succès qu'a obtenu la livraison de la *Gazette des Beaux-Arts*, consacrée à Michel-Ange, livraison qui n'a pas été mise en vente, l'administration du journal a fait faire un tirage, sur papiers de luxe, de cette livraison, augmentée d'un travail de M. Georges Duplessis, sur les *Graveurs de Michel-Ange*, et de la lettre publiée antérieurement dans la *Gazette* par M. Louis Gonse, sur les *Fêtes du Centenaire*. En outre, on y a pu intercaler quatre gravures hors texte, d'après les œuvres de Michel-Ange, qui se trouvaient dans la collection de la Revue, c'est-à-dire : *La Vierge de Manchester*, burin de M. A. François, et de trois fac-similé de dessins. La publication ainsi composée forme un volume de 350 pages, d'un format un peu plus grand que celui de la *Gazette*, illustré de 100 gravures dans le texte et de 11 gravures hors texte. Elle a été tirée à 500 exemplaires numérotés, sur deux sories de papier.

1° Ex. sur papier de Hollande de Van Gelder, gravures hors texte avant la lettre, n° 1 à 70.
2° Ex. sur papier vélin teinté, n° 1 à 430.

Le prix des exemplaires sur papier de Hollande est de 80 fr. (Il n'en reste plus que quelques exemplaires.)

Le prix des exemplaires sur papier teinté est de 45 fr.

On souscrit au bureau de la *Gazette des Beaux-Arts*.

# ALBUMS DE LA GAZETTE DES BEAUX-ARTS

**PREMIÈRE SÉRIE 1867.** — Cinquante gravures tirées à part, imprimées avec le plus grand luxe sur papier de Chine, format 1/4 aigle, et contenues dans un portefeuille.

Prix: 100 fr. Pour les abonnés à la Gazette des Beaux-Arts : **60 francs.**

**DEUXIÈME SÉRIE 1870. — TROISIÈME SÉRIE 1874.** — Deux albums comme celui de la première série.

Prix 100 fr. chacun. Pour les abonnés: **60 francs.**

Les trois albums ensemble, prix : 250 fr. Pour les abonnés, **270 francs.**

Aux personnes de la province qui s'adresseront directement à la *Gazette des Beaux-Arts* les **ALBUMS** seront envoyés dans une caisse sans augmentation de prix.

**En vente au bureau de la Gazette des Beaux-Arts**

3, RUE LAFFITTE, 3.

Paris Imp F. DEBONS et Cᵉ, 16, rue du Croissant     *Le Rédacteur en chef, gérant:* LOUIS GONSE

# TABLE DES MATIÈRES

382 LA CHRONIQUE DES ARTS

Lightning Source UK Ltd.
Milton Keynes UK
UKHW010256220119
335963UK00013B/1147/P